国家"十三五"重点图书出版规划项目

教育部人文社会科学重点研究基地
中央音乐学院音乐学研究所 学术文库

# 当代中国器乐创作研究

DANGDAI ZHONGGUO
QIYUE CHUANGZUO YANJIU

## 上卷：作品评介汇编

高为杰/主编

苏州大学出版社
Soochow University Press

图书在版编目（CIP）数据

当代中国器乐创作研究.上卷,作品评介汇编/高为杰主编.
—苏州：苏州大学出版社,2019.2
ISBN 978-7-5672-2724-8

Ⅰ.①当… Ⅱ.①高… Ⅲ.①民族器乐—研究—中国
②民族器乐—器乐曲—音乐评论—中国 Ⅳ.①J632

中国版本图书馆CIP数据核字（2019）第010277号

| | |
|---|---|
| 书　　名： | 当代中国器乐创作研究·上卷：作品评介汇编 |
| 主　　编： | 高为杰 |
| 责任编辑： | 孙腊梅 |
| 装帧设计： | 吴　钰 |
| 出 版 人： | 盛惠良 |
| 出版发行： | 苏州大学出版社　（Soochow University Press） |
| 社　　址： | 苏州市十梓街1号　邮编：215006 |
| 网　　址： | www.sudapress.com |
| E - mail： | sdcbs@suda.edu.cn |
| 印　　装： | 苏州工业园区美柯乐制版印务有限公司 |
| 邮购热线： | 0512-67480030　　销售热线：0512-67481020 |
| 网店地址： | https://szdxcbs.tmall.com/（天猫旗舰店） |
| 开　　本： | 787 mm×1 092 mm　1/16　印张：68（共2册）　字数：1 450千 |
| 版　　次： | 2019年2月第1版 |
| 印　　次： | 2019年2月第1次印刷 |
| 书　　号： | ISBN 978-7-5672-2724-8 |
| 定　　价： | 580.00元（上下卷） |

凡购本社图书发现印装错误，请与本社联系调换。
服务热线：0512-67481020

# 序 言

本书是教育部人文社会科学重点研究基地 2002 年申报的重大规划项目"20 世纪 80 年代以来中国器乐创作研究"（项目批准号 02JAZJD760002）的最终成果。项目批准之后，课题组进行了分工：上卷"作品评介汇编"由项目负责人、课题组组长高为杰组织编写。该卷可划分为四部分，高为杰负责管弦乐作品分析，贾国平负责室内乐作品分析，唐建平负责民族管弦乐作品分析，张小夫负责电子音乐作品分析。申报时参与人员还有叶小钢、杨立青、林华等。许多学者和学子也参与了具体的分析和写作。下卷"历史与思想研究"由课题组副组长宋瑾组织编写。该卷可划分为三部分，韩锺恩和李诗原负责历史梳理，李淑琴负责争鸣探析，宋瑾负责作曲家思想的研究。

上卷的编写首先进行的是代表性作曲家作品的收集，编者在多次探讨并确定的数目中选择出代表作。这项工作表面容易，但由于入选作品数量有限，挑选工作须特别慎重，所以很有难度。其次，在评介方面，由于对有些作品、学者评价不一，且总谱和音响都难以迅速收集，这更考验编者的耐性和决心。课题组成员本着负责的态度，认真收集、选择和分析。这个过程延续了很长时间。另有些作曲家长期外出活动，也造成了收集工作的局部滞缓。最后，在作品具体分析方面，课题组以"导读"为基调，确定了大致的框架，使分工进行的具体分析既有共同的基础，又有一定的灵活性。这项工作的完成，首次为学界和教育界提供了比较全面的相关音乐作品的基本面貌，为进一步研究或教学活动的开展奠定了较好的基础。由于现代音乐作品的传播比较滞后，新作品的演出比较少，且演出大多集中在北京、上海等大城市，乐谱和音响出版也很少，这些给这方面的学术研究和专业教学造成了许多

研究空白或资料匮乏的局面,因此本课题上卷的问世,具有重要的现实意义和历史意义。

下卷无论是历史梳理、争鸣探析还是作曲家思想的采集和分析,都需要做大量的资料收集工作。为此,课题组成员付出了艰辛的劳动。除了文献资料收集之外,还需要做大量的采访工作。历史梳理方面,编者需要掌握比较全面而充分的文献、作品创作和表演情况、作曲家相关活动情况等,并须在此基础上按时间顺序进行细致梳理。尽管只有20余年,但这是音乐创作的重要转折和异常繁荣的时期,期间发生了很多重大事件,而且许多事件是一波三折,作为第一次全面的梳理,难度是可以想象的。争鸣专题中,编者几乎掌握了20多年来围绕器乐创作、产生广泛影响的所有争论文献,并进行了比较全面而细致的分析。这项工作分两步完成,先是20世纪80年代争鸣问题的研究,之后是90年代以来的情况分析。由于内容多,言论纷杂繁复,两步工作也花费了较长时间。作曲家思想采集工作具有长期积累的基础——课题组成员在本项目立项前10多年就曾参与中国艺术研究院的课题"20世纪中国音乐美学志述"的子课题"作曲家创作思想采集"的相关工作,且初期成果已经出版。但是该成果还有不少缺漏,一些重要的作曲家思想未被收录。本项目启动后,课题组进行了查漏补缺。在此基础上,课题组成员还对当代音乐创作思想进行了分类概括和分析,并提出了自己的看法。由于作曲家通常用音乐作品来表现思想情感或表达自己对音乐艺术的看法,而不用文字来表现或表达,因此对他们的思想采集和分析具有明显的实际意义。下卷工作的完成,将为我国新时期器乐创作的理论研究提供重要参考,并促进音乐实践的发展。

本项目的研究工作耗时六年,超出了预定三年的时间。主要原因在于内容杂多,收集资料困难,分析任务繁重。目前各子课题都已完成,有的阶段性成果已发表,但还存在一些不足之处,如上卷作品分析细致程度不一,受篇幅所限,有不少作品未能收录介绍;下卷各部分内容由于距今过近,课题组未能明确得出结论,其中作曲家言论部分繁简不一——以往课题已经出版的内容采取语录方式按话题简要罗列,而新采访的内容则陈述详尽。尽管有这些瑕疵,但在课题组成员的努力下,目前已经取得了预计的结果。无论是资料收集、具体分析,还是分类梳理、理论

阐释，都已基本完成计划中的任务。这些成果奠定了本项目的写作基础，也将为学界、教育界和作曲界提供比较丰富的资料。

以下对两卷内容再做一些具体说明。

上卷：作品评介汇编

本卷按体裁划分为三部分，即室内乐作品、乐队作品和电子音乐作品。分别选择了20世纪80年代以来中国作曲家器乐创作的典型作品，并逐一进行研究和分析。

课题组选择了乐队作品112首、室内乐87首、电子音乐44首作为代表进行分析。内容包括这些作品的创作、表演情况，题材、结构，作曲技法，获奖情况，等等。

这些作品，风格各异，技法多样，较充分地显示了我国改革开放20年来严肃音乐创作的成就与进步。其中不少作品在国际上产生了一定的影响，标志着中国新音乐开始走向世界。

在选择作曲家和作品方面，编写者还考虑到老中青的适当比例，对改革开放后成长起来的青年作曲家进行了特别关注，也着意于彰显20年来我国音乐教育所取得的成绩。而对中老年作曲家锐意创新的关注，则体现了改革开放的思想解放对艺术创造所带来的积极影响。

下卷：历史与思想研究

本卷划分为三个部分，即历史梳理、争鸣探析和作曲家思想焦点探析。

第一部分：历史梳理。将20多年的历史划分为四个阶段。第一阶段1980—1984年，其特点概括为"突破与崛起"。分别探讨了中老年作曲家的创作和青年作曲家的崛起情况。第二阶段1985—1989年，其特点概括为"展开与深化"。探讨了民族器乐创作及大型民乐活动，室内乐创作与评奖，交响乐创作与音乐会，青年作曲家创作交流活动以及我国内地（大陆）、香港和台湾的相关交流活动、国外的中国音乐活动，等等。第三阶段1990—1993年，其特点概括为"思考与探索"。分别对民乐、室内乐和交响乐创作的情况进行了梳理和分析。第四阶段1994—1999年，其特点概括为"重现与延伸"。分别探讨了海外中国作曲家的创作情况、海外作曲家

回国举办音乐会的情况、国内作曲家的器乐创作活动（南方和北方），特别对年轻作曲家的崛起情况做了梳理。在四个阶段的梳理中，编者还对典型作品和作曲家的重要言论进行了介绍。

第二部分：争鸣探析。分为两个部分四个乐章，包含音乐各界人士发表的意见。第一部分前两个乐章首先分析了对西方现代音乐的各种看法，按四个阶段分别进行梳理和分析。总体情况是：首先，从最初的讨论，到作曲教学的争议，以及专门的研讨会，最终在观念上达成相对一致的意见，为现代音乐的发展奠定了基础。其中的问题涉及如何对待西方现代音乐、现代作曲技法、保持传统与创新的关系、反映生活与表现自我的关系等。其次，梳理和分析了关于新潮音乐的争论，从争论的缘起到报刊和学术会议发表的各种意见，包括新潮音乐的名称、作曲学生的作品、新潮音乐代表人物的作品等，涉及现代作品保持民族风格的问题、现代作品的创作与听众的关系问题等。再次，梳理和分析了新潮音乐重要作曲家的言论，并反思对新潮音乐的各种评论和态度。最后，分析了有关我国现代音乐创作道路问题的各种看法，包括对新潮音乐的肯定意见，指出现代音乐创作中的不足、新潮音乐的历史定位、争论的焦点、相关理论的成熟等。第二部分后两个乐章主要梳理了20世纪90年代以来器乐创作的相关问题。首先，梳理了新潮音乐争论的延续，特别涉及"反自由化"对争论的影响，以及关于谭盾音乐的不同看法；分析了争鸣中出现的新的理论探讨，包括中西不同创作土壤、西体中用问题等，以及对新潮音乐的否定意见。其次，梳理了关于民族管弦乐队的讨论，重点在于交响性、民族性、创作题材等，涉及中西关系、音乐与政治的关系等。

第三部分：作曲家思想焦点探析。作曲家自己发表的创作思想研究这一部分的工作历经20余年，前期研究内容作为其他课题的成果已经发表（参见《20世纪中国音乐美学志述·理论卷》和《现代乐风》）。本部分涉及内容有二。其一，作曲家思想采集，包括改革开放以来中国所有重要作曲家的言论，通过采访获得第一手资料，通过搜索获得补充资料，并对每位作曲家的言论按话题进行划分整理。其二，在参与众多作曲研讨会和分析作曲家思想的基础上，划分出以下核心问题进行研究：音乐与社会的关系，音乐作品的题材，等等；现代作曲技法，借鉴和音乐"母

语"及风格个性，等等；现代音乐与听众的关系，为谁创作、听众数量与作品价值的关系，等等；民族性，中西关系，继承与发展，等等；文化身份认同，作曲家的主体性，个人对文化身份的选择和确认，文化身份对创作的影响，等等。

本项目的学术创新和突破主要体现在以下几点：首次全面收集20世纪80年代以来中国作曲家创作的器乐代表作进行分析；首次对改革开放以来中国器乐创作的历史进行比较全面和细致的梳理研究；首次对近20多年间围绕器乐创作问题的争鸣进行全面而细致的分析研究；比以往更全面采集了作曲家思想，并进行了比较深入的分析研究。

课题研究主要采用音乐分析、史学、社会学、人类学和哲学美学的方法。在作品导读方面，注重音乐事例和作品的分析方法；在历史梳理方面，尊重史实，注重资料的充分性；在争鸣研究方面，注重资料和事实，并用美学批评的方法观照；创作思想采集以田野作业为主要方式，并从哲学美学的角度进行评析。在各种方法上，吸取了国际现代和后现代理论，例如现代人类学、后殖民批评中的"文化身份"视角、多元文化观念和后现代主义"小型叙事"方法等。

本项目成果具有如下价值：学术资料的价值，为学术研究、音乐教学提供丰富的参考资料；研究内容的价值，如作品分析展示了分析者的劳动结果，使读者能通过导读而了解具体作品的情况；历史研究的价值，将中国器乐创作较晚近的细节展现给读者的同时，也让读者感受到研究者的学术视角；争鸣研究的价值，内容丰富，为读者提供了一幅20余年围绕中国器乐创作争鸣的长卷画轴；创作思想研究的价值，概括了其中的几个核心问题，并提出了课题组的看法，为学界提供了有益的参考，也为作曲家提供了同行的想法，以及思考时可以参照的一面镜子。

从结项到出版，又过去了10年。其间中国器乐创作和相关思想言论出现了很多新作品、新现象和新问题，这些都有待继续深入探究。如前所述，从今天回望项目工作的过程和结果，还存在许多不足，但是项目组成员认为此书作为阶段性研究成果，它携带着研究者的正负印记，反映了一段探究的足迹，不加改变按原貌出版更具有真实性。这样，课题成果连同研究人员都将被后来者纳入研究反思的对象之列，真正起铺路石的作用。

  在出版之际，我们要感谢所有关心支持此项目研究的音乐家，感谢相关单位的领导、同事和同伴。特别要感谢苏州大学出版社的洪少华先生，他锲而不舍、力争更好的出版态度，以及带领同事进行的专业而细致的编辑工作，才使本书能以良好面目问世。本书的书名也是在洪先生的建议下改换的。未尽之言，留待读者反馈后另文书写。

<div style="text-align:right">
"20 世纪 80 年代以来中国器乐创作研究"课题组

2019 年春
</div>

# 目 录

第一部分　室内乐作品 ······················································· 1

[C] ······························································ 1

常　平：《弦风》 ···················································· 1

陈　岗：《随笔九章 I》 ·············································· 2

陈铭志：《钢琴三重奏》 ·············································· 2

陈铭志：《序曲与赋格曲集》 ·········································· 4

陈铭志：《风自暗影中 II》 ············································ 7

陈其钢：《梦之旅》 ·················································· 7

陈其钢：《三笑》 ···················································· 9

陈强斌：《龟兹吟》 ·················································· 9

陈强斌：《飞歌》 ··················································· 10

陈晓勇：《EVAPORA》 ············································· 12

陈　怡：《多耶》 ··················································· 13

崔文玉：《第一钢琴奏鸣曲》 ········································· 14

[D] ····························································· 17

董立强：《合》 ····················································· 17

杜鸣心：《飘红玉》 ················································· 18

杜　薇：《染》 ····················································· 20

[F] ......................................................................................... 21
范乃信:《辩、影、偶》............................................................ 21
范乃信:《怀古》...................................................................... 21
符方泽:《琵琶上路》................................................................ 22

[G] ......................................................................................... 23
高 平:《山》........................................................................... 23
高 平:《说书人》.................................................................... 25
高为杰:《秋野》...................................................................... 27
高为杰:《韶Ⅱ》...................................................................... 33
高为杰:《路》......................................................................... 34
郭 元:《在 G 音上》............................................................... 36
龚晓婷:《叶子和鱼》................................................................ 38
郭文景:《社火》...................................................................... 39

[H] ......................................................................................... 40
何训田:《声音的图案之三》...................................................... 40
黄虎威:《峨眉山月歌》............................................................ 43
黄虎威:《嘉陵江幻想曲》......................................................... 44

[J] .......................................................................................... 45
贾国平:《翔舞于无际之野》...................................................... 45
贾国平:《碎影》...................................................................... 46
贾 瑶:《戏》........................................................................... 47
金 湘:《第一弦乐四重奏》...................................................... 48
金 湘:《中国书法》................................................................ 52

## [L] ... 54

梁红旗:《祈》 ... 54
梁红旗:《竹韵》 ... 56
梁　雷:《笔法》 ... 57
梁　雷:《湖之一》 ... 58
刘长远:《泣》 ... 58
刘德海:《天鹅——献给正直者》 ... 59
刘　健:《风的回声》 ... 61
刘　青:《煞尾》 ... 63
刘　湲:《为琵琶与大提琴而作的室内乐》 ... 64
罗忠镕:《第二弦乐四重奏》 ... 78
罗忠镕:《钢琴曲三首》 ... 80

## [M] ... 82

莫五平:《凡I》 ... 82

## [P] ... 83

潘皇龙:《东南西北I》 ... 83
彭志敏:《八山璇读》 ... 84

## [Q] ... 87

秦文琛:《怀沙》 ... 87
秦文琛:《合一》 ... 88
瞿小松:《Mong Dong》 ... 89
权吉浩:《长短的组合》 ... 91
权吉浩:《宗》《村祭》 ... 92

[R] ...................................................................................... 94
阮昆申:《八归》 ............................................................. 94

[S] ...................................................................................... 95
宋名筑:《川江魂》 ......................................................... 95

[T] ...................................................................................... 96
谭　盾:《鬼戏》 ............................................................. 96
谭　盾:《双阙》 ............................................................. 97

[W] ..................................................................................... 100
王　非:《韵》 ................................................................. 100
王建民:《第一二胡狂想曲》 ......................................... 101
王建民:《幻想曲》 ......................................................... 102
王建民:《音诗——四季掠影》 ..................................... 103
王　宁:《异化:人类和它们自己　世纪末的祷歌——献给1999》 ..... 105

[X] ..................................................................................... 107
向　民:《丑末寅初》 ..................................................... 107
项祖华:《国魂篇》 ......................................................... 107
项祖华:《竹林涌翠》 ..................................................... 109
徐孟东:《惊梦》 ............................................................. 110
徐孟东:《远籁》 ............................................................. 111
徐晓林:《黔中赋》 ......................................................... 112
徐振民:《唐人诗意两首》 ............................................. 114
许舒亚:《散》 ................................................................. 115

[Y] ... 116

杨　青：《秋之韵》... 116

杨　青：《咽》... 117

叶小钢：《马九匹》... 118

余京君：《Philopentatonia》... 119

[Z] ... 120

张大龙：《堡子梦》... 120

张大龙：《悲歌》... 121

张小夫：《山鬼》... 123

周　龙：《玄》... 124

周　龙：《空谷流水》... 125

朱践耳：《玉》... 127

朱世瑞：《国殇》... 129

朱　琳：《度》... 130

邹向平：《川腔》... 131

邹向平：《即兴曲——侗乡鼓楼》... 132

赵　曦：《葳蕤》... 133

赵　曦：《热带鱼》... 134

## 第二部分　乐队作品 ... 136

[A] ... 136

敖昌群：《羌山风情》... 136

敖昌群：《纪念》... 137

[B] ... 141

鲍元恺：《炎黄风情》... 141

[C] ...... 144

陈丹布:《情殇》...... 144

陈　钢:《双簧管协奏曲——"囊玛"》...... 147

陈其钢:《蝶恋花》...... 148

陈其钢:《逝去的时光》...... 150

陈强斌:《第一小提琴协奏曲》...... 153

陈永华:《谢恩赞美颂》...... 154

程大兆:《第二交响曲》...... 156

[D] ...... 158

丁善德:《♭B 大调钢琴协奏曲》...... 158

丁善德:《交响序曲》...... 160

杜鸣心:《青年交响曲》...... 161

杜鸣心:《长城交响曲》...... 163

杜鸣心:《小提琴协奏曲》...... 165

杜鸣心:《春之采》...... 167

[F] ...... 169

方可杰:《热巴舞曲》...... 169

[G] ...... 170

高　平:《琵琶、小提琴与乐队的双重协奏曲》...... 170

高为杰:《别梦》...... 172

高为杰:《缘梦》...... 174

郭文景:《川崖悬葬》...... 175

郭文景:《蜀道难》...... 176

郭文景:《滇西土风两首》...... 178

郭　元:《黑纳米——对泸沽湖的印象》...... 181

郭祖荣:《♭D调钢琴与乐队》 ... 182

郭祖荣:《乐诗三章——袖珍乐曲三首及尾声》 ... 184

郭祖荣:《第十六交响曲》 ... 185

[H] ... 186

郝维亚:《传奇Ⅱ》 ... 186

何训田:《梦四则》 ... 187

[J] ... 190

贾达群:《两乐章交响曲》 ... 190

贾达群:《巴蜀随想》 ... 191

贾达群:《融Ⅱ》 ... 192

贾国平:《清调》 ... 194

金复载:《喜马拉雅随想曲》 ... 196

金复载:《长笛协奏曲》 ... 197

金　湘:《巫》 ... 199

金　湘:《幻》 ... 201

觉　嘎:《阿吉拉姆》 ... 202

[L] ... 204

李焕之:《大地之诗》 ... 204

李焕之:《汨罗江幻想曲》 ... 208

李忠勇:《云岭写生》 ... 212

刘廷禹:《苏三》 ... 212

刘　湲:《交响狂想诗——为阿佤山的记忆》 ... 214

刘　湲:《土楼回响》 ... 218

罗永晖:《逸笔草草》 ... 224

罗忠镕:《暗香》 ... 225

罗忠镕:《罗铮画意——无题之四十八》 …… 228

[M] …… 230
马水龙:《梆笛协奏曲》 …… 230

[Q] …… 231
秦文琛:《际之响》 …… 231
秦文琛:《五月的圣途》 …… 234
秦文琛:《唤凤》 …… 235
瞿小松:《第一交响乐——献给1986年我的朋友们》 …… 238
权吉浩:《乐之舞——为民族管弦乐队而作》 …… 240

[R] …… 241
饶余燕:《献给青少年》 …… 241
饶余燕:《音诗——骊山吟》 …… 242

[S] …… 244
盛礼洪:《第二交响曲》 …… 244
盛中亮:《南京啊,南京》 …… 248
施万春:《随想曲》 …… 249
宋名筑:《川江魂》 …… 250

[T] …… 251
谭 盾:《道极》 …… 251
谭 盾:《离骚》 …… 252
谭 盾:《西北组曲》 …… 254
唐建平:《京韵》 …… 257
唐建平:《八阕》 …… 258

唐建平：《后土》 ........................................... 260

[W] ........................................... 262
王　非：《古迹随想》 ........................................... 262
王建民：《第一二胡狂想曲》 ........................................... 263
王　宁：《为长笛、大管与弦乐队而作的慢板》 ........................................... 270
王　宁：《第三交响曲"呼唤未来"》 ........................................... 271
王世光：《松花江上》 ........................................... 272
王世光：《长江交响曲》 ........................................... 274
王西麟：《第三交响曲》 ........................................... 275
王西麟：《第四交响曲》 ........................................... 277
王西麟：《小提琴协奏曲》 ........................................... 279
王义平：《三峡素描》 ........................................... 282
王震亚：《繁星颂》 ........................................... 284

[X] ........................................... 285
项祖华、茅匡平：《海峡音诗》 ........................................... 285
徐昌俊：《我们的祖国》 ........................................... 286
许舒亚：《夕阳·水晶》 ........................................... 287

[Y] ........................................... 288
杨立青：《乌江恨》 ........................................... 288
杨立青：《荒漠暮色》 ........................................... 290
杨　青：《苍》 ........................................... 293
杨新民：《裂谷风》 ........................................... 294
姚盛昌：《东方慧光》 ........................................... 295
姚盛昌：《中国神话四首》 ........................................... 296
姚盛昌：《洛神》 ........................................... 298

叶国辉:《森林的祈祷》 …………………………………… 299

叶国辉:《新世纪序曲》 …………………………………… 301

叶国辉:《中国序曲》 ……………………………………… 303

叶小钢:《地平线》 ………………………………………… 304

尹明五:《交响音画——韵》 ……………………………… 306

余京君:《舞雩》 …………………………………………… 310

俞　抒、朱　舟、高为杰:《蜀宫夜宴》 ………………… 311

[Z] ………………………………………………………………… 313

张大龙:《我的母亲》 ……………………………………… 313

张丽达:《喜马拉雅交响曲》 ……………………………… 317

张丽达:《第二小提琴协奏曲》 …………………………… 319

张　难:《红河音诗》 ……………………………………… 320

张千一:《北方森林》 ……………………………………… 321

张小夫:《苏武》 …………………………………………… 322

张小夫:《雅鲁藏布Ⅱ》 …………………………………… 324

张　朝:《哀牢狂想》 ……………………………………… 328

钟信明:《第二交响曲》 …………………………………… 332

朱践耳:《交响幻想曲——纪念为真理而献身的勇士》 … 334

朱践耳:《纳西一奇》 ……………………………………… 335

朱践耳:《黔岭素描》 ……………………………………… 337

朱践耳:《第一交响曲》 …………………………………… 339

朱践耳:《第二交响曲》 …………………………………… 342

朱践耳:《第四交响曲》 …………………………………… 346

朱践耳:《第七交响曲"天籁、地籁、人籁"》 …………… 350

朱践耳:《第十交响曲》 …………………………………… 353

朱践耳:《天乐》 …………………………………………… 356

朱践耳:《百年沧桑》 ……………………………………… 357

## 第三部分  电子音乐作品············359

### [A] ············359

安承弼:《神韵》············359
安承弼:《色彩的空间》············359
安　栋:《透天设计》············360

### [C] ············361

陈强斌、纪冬泳:《斑》············361
陈远林:《女娲补天》············362
陈远林:《牛郎织女》············363
陈远林:《京韵》············363
陈远林:《飞鹄行》············364
程伊兵:《规则游戏》············366
程伊兵:《乐中书》············369

### [D] ············371

董　夔:《飞翔的苹果》············371
董　夔:《交会》············371

### [F] ············372

冯　坚:《灵魂像风》············372

### [G] ············373

关　鹏:《将军令》············373
关　鹏:《极》············374

### [J] ············375

贾国平:《梅》············375

金 平:《色彩进行》 ............................................................ 376

[L] ................................................................................ 378

兰薇薇:《Pixel Delay》 ...................................................... 378
冷岑松:《五行》 ................................................................ 381
李 嘉:《Yu-i-Ya》 ............................................................ 382
刘 健:《半坡的月圆之夜》 ................................................ 383
刘思军:《呼伦湖的背影》 .................................................. 387

[T] ................................................................................ 388

唐建平:《我回来了》 ......................................................... 388
田震子:《荇染》 ................................................................ 389

[W] ............................................................................... 390

王 宁:《无极》 ................................................................ 390
王 铉:《幻听——Imagination》 ...................................... 391
王 铉:《花鼓·安徽·CN》 ............................................. 393

[X] ................................................................................ 394

许舒亚:《太一》 ................................................................ 394
薛花明:《钟之灵》 ............................................................ 396

[Y] ................................................................................ 397

叶国辉:《声音的六个瞬间》 .............................................. 397
于祥国:《废都》 ................................................................ 398

[Z] ................................................................................ 399

张兢兢:《藏谣》 ................................................................ 399

张小夫:《吟》 ······ 400

张小夫:《不同空间的对话》 ······ 403

张小夫:《世纪之光》 ······ 408

张小夫:《诺日朗》 ······ 410

张小夫:《山鬼》 ······ 412

张小夫:《北海咏叹》 ······ 416

张小夫:《脸谱》 ······ 419

周佼佼:《七夕》 ······ 421

周佼佼:《日漠西沙》 ······ 422

朱诗家:《云 I, II》 ······ 423

庄 曜:《洒》 ······ 424

庄 曜:《仓央嘉措》 ······ 425

# 第一部分　室内乐作品

**[C]**

**常平:《弦风》**

　　2003 年，常平创作了《弦风》。这是为三弦与七位演奏家而作的，作品在台湾文建会 2003 年民族音乐创作奖比赛中获得第二名，同年该作品的乐谱及 CD 在台湾出版发行。作品首演于 2003 年 12 月中央音乐学院第三届音乐节。2004 年 5 月被选入北京现代音乐节，同年受香港中乐团邀请，赴港参加"心乐集Ⅱ原创作品、中央音乐学院民族室内乐专场音乐会"的演出，均受到极大的好评!

　　"泱泱大地，悠悠几千年的历史文化……傲骨清风的气节，生生不息的信念，坦荡豁达的胸怀……出自对人类精神境界的深层思考。"这是作曲家在作品前的自序，这种提示让我们打开眼界，沿着文明古国几千年的历史文化去和心灵做一次最直接的交流! 此作品用民族室内乐的形式写成，除三弦外，另外的七位演奏家分别演奏一支梆笛、两组打击乐、两把二胡、一把中胡和低音革胡(可用低音提琴代替)。三弦也许大家并不会感到陌生，作为一件表现力很强的弹拨乐器，无论是力度还是音区的范围，都令人感到满意。在这部作品中，三弦的演奏技巧得到了淋漓尽致的发挥，这对演奏者提出了很高的要求。在奏法方面，除传统的各种技巧如弹、挑、滚、扫、拂、轮等之外，还加入了用指甲弹琴板、用琴弦击打指板、绞弦、模仿古琴的揉弦等一些非传统的演奏方法。传统大三弦三根弦的定弦分别为"g、d、G"，这部作品中采用的三弦是加弦三弦，其定弦分别为"g、d、c、G"。使用这种三弦不仅弥补了传统三弦演奏技巧上的不足，更重要的是，作品的音高材料也都是由定弦的这几个音发出来的。在音乐素材的使用上此作品力求凝练。

　　全曲共 16 分钟，听众可以感受到音乐中仿佛带着的尘土气息与勃勃生机，带着不屈不息的精神与时光冲刷不掉的东西……此曲在探求三弦和其他民族乐器的音色处理以及三弦本身的演奏技法上，可谓是民族室内乐中的佳作!

<div style="text-align:right">（李睿）</div>

### 陈岗：《随笔九章 I》

《随笔九章 I》(Jotting for Notes I) 为木管五重奏，完成于 2001 年 2 月，同年 6 月 7 日在韩国"东方纪元——第三届中韩作曲家友好作品音乐会"上首演。作品以具有山歌风格的五个音的主题作为整部作品的音高结构素材，并利用这一音高材料的不断变化、连贯发展，展现出单一材料在音乐形象、情绪甚至风格等方面极为多样的刻画潜力。

作品名称中的"九"取其"多"的含义。此曲实际上是由十二段风格各异的小曲组成的，它们在这部作品中体现出作曲家期望用单一的音高结构塑造多样音乐形象的手法特征，同时也体现出音乐由简至繁、循序渐变的发展逻辑。由此，单一材料以及由其在音乐展开过程中所引申出的新材料，似乎成为取之不尽的音乐发展"源泉"（作曲家本人在创作过程中的感受是"环环相扣"）。新材料出现的先后次序有其必然性，并且有着不可逆的特点；就此点看来，此作品在材料运用上是极为严格的，体现出作品运用单一材料的"严谨"性质。此外，作品在题材、形式、内容和所运用素材方面展现出中国文化特征，但并不排斥运用西方传统或现代的创作技术，并尽可能兼顾东西方的审美趣味。作品的创作严格遵循单一材料运用的规则，同时在音乐表现的其他方面相当随意，更多地体现出作品的"随笔"性质，使得这部作品在创作的整体风格方面表现出"严谨而自由"的特征。从创作的基本手法上来看，此曲可被看作是一部连贯变化的"性格变奏曲"。

<div style="text-align:right">（杜莹）</div>

### 陈铭志：《钢琴三重奏》

这首作品是 1989 年作者应美国大提琴家尤金·卡尔之委约，为其新建立的室内乐团而创作的，发表于《音乐创作》2003 年第 1 期。

这首为钢琴、小提琴、大提琴而作的重奏曲虽然以 d 音为调中心，但作曲家运用非三度叠置的和声语言取代传统意义上的结构和弦，以此控制作品的张力。在乐思发展上，采用了被他称为"动机成长法"的技巧，亦即旋律核的延伸技巧，使整个作品听来效果新颖，富有奇趣。

作品是两乐章构成的套曲。

第一乐章柔板。乐曲以小提琴和大提琴的轻声呼唤，以及钢琴的清淡背景，构成引子。而构成全曲的两个重要的旋律核——四度和二度音程，也反复地出现在两个提琴的旋律之中。

在这个背景上，小提琴奏出牧歌般的主题（第9小节），它围绕着呼唤的旋律核，慢慢地把情绪推向高潮，而钢琴的高声部也渐渐由呼唤的旋律核引申出一连串轻盈下行的流动音符，为全曲带来了生机。

大提琴深情地唱和（第19小节），并引出小提琴的低吟，而钢琴声部的流动在这里叠置为和声，又每每被四度结构的一抹清淡的上行分解和弦所打断。这上上下下的交织终于形成一片洪流（第25小节），之后又归于平静，完成了乐曲最初的呈示。

第29小节起，大提琴和小提琴以模仿的形式进入乐曲的发展，旋律核延展为两条相似的旋律，相互缠绕、交织，连绵不绝。此时，钢琴则以更加沉重的和弦，缓步推动着音乐的展开，直至两个旋律声部渐渐安静下来。

尾声从第46小节开始，钢琴以清澈流动的上行音流与持续的低音，让听众回到引子，大提琴上呼唤的旋律核被扩大了节奏，而且在小提琴上以更为扩大的形态进行呼应。情绪再一次高涨，但这似乎只是一种对激情的回忆。

第二乐章快板，以弦乐铿锵有力的和弦开始。钢琴的托卡塔式节奏，为小提琴和大提琴的对唱烘托出欢快的情绪。这是两个由不同十二音列构成的旋律（第26小节），接着，旋律互换，构成纵横可动对位。

一段富有生气的拨弦（第27小节）把音乐引向新的段落。在弦乐器的陪衬之下，钢琴声部奏出一个富于装饰的诡秘旋律（第35小节）。

乐曲在第57小节又回到第一部分，两个弦乐器对换第一次所用的音列，且手法自由，往往仅在开始保持与原型的联系，之后就会根据自己的需要自由展衍。而钢琴则采用紧拉慢唱的方式为之伴奏。旋律完毕之后，三个声部相互模仿一个极为短小的动机（第66小节），但很快又转换为两条新的弦乐旋律与钢琴的伴奏相结合（第70小节）。

第79小节再现了那个生机勃勃的过渡，并且通过它所用的二度音程引申出两条相互模仿的旋律（第84小节）。随后，乐曲的情绪渐渐转入神秘飘逸，弦乐器的泛音音色与钢琴轻声的大幅度飞跃，给这个一往无前的乐章带来了片刻的沉寂。

接着，弦乐器又恢复了动力音型，并形成八度卡农（第110小节）。这一过渡段落又立即被主题接上（第118小节）。

结束段以赋格段开始（第131小节）。主题四次衔接进入后，形成了更为热烈的复卡农（第143小节）。最后，首尾呼应，前奏的铿锵和弦重新响起，宣告了乐曲的结束。

<div style="text-align:right">（叶思敏）</div>

**陈铭志：《序曲与赋格曲集》**

这套曲集共有序曲与赋格曲13首，是作曲家从20世纪60年代至21世纪初陆续创作的，于2004年由上海音乐出版社出版。其排序是根据第十三首的音列B—A—D—C—F—G—♭A—F—♭B—E—♭E—D进行的。

第一首：b小调。

序曲以柱式音型写成，带有沉思的性质。赋格的第一主题（第33小节）线条跌宕起伏，节奏抑扬顿挫；第二主题抒情如歌，在乐曲中间部（第43小节）之后进入（第56小节）。两个主题在第79小节结合，先是两次复对位（第79、81小节），接着，第二主题的反向卡农与第一主题相结合（第85小节），再是第二主题的同向卡农与第一主题相结合（第87小节），最后是第一、第二主题原型与第一主题的扩大结合（第90小节）。

第二首：a小调。

序曲可分为三个部分，由粗犷经旖旎而转为悠扬，展现了少数民族山村歌舞的景象。节奏强劲的赋格为套曲带来了新的活力。其素材严谨简朴，但织体灵活多变。柱式和弦在织体中发挥了强劲的力度。

第三首：d羽调。

音型演化的序曲犹如高山流水一般清澈流畅。源自序曲的赋格主题，抒情而俏丽（第33小节）。第4小节中的变音，成了第一个插段的重要素材A—E—♭E—D（第49小节）。这个素材非常儒雅，作曲家似乎也非常喜欢，在第三个插段中，再次用到了它的倒影形式（第76小节），又在主题再现之后反复回顾它（第91—97小节、101—102小节）。

第四首：C 综合调式。

序曲为带再现的三段体，中段的第 9—12 小节是第 13—16 小节的复对位。赋格的主题既有 C 羽、C 宫的色彩，又加入了许多变音作为骨干。赋格的结构前后对称，第 57 小节是其对称中心，两边是严格的逆行。

第五首：F 大调。

序曲通篇以流畅的等节奏音流写成，其间可以听到一些隐伏的旋律骨架。第一部分与其再现（第 21 小节）形成纵横可动对位。赋格是以卡农技术写成的，可分为三个部分。第一部分（第 31 小节）左手是主句，右手在四小节后跟进；第二部分（第 51 小节）是主题的倒影形式，应句仍相差四小节；第三部分（第 71 小节）左手先是恢复为主句原型，四小节后右手应句进入之时，立即转为第二应句（第 75 小节），与新加入的中间声部一起，形成相隔仅一拍的三部密集和应。最后，它们融合为单旋律（第 80 小节），以和声形式结束（第 84 小节）。

第六首：G 大调。

序曲运用了双附点八分音符、三连音等复杂节奏，铿锵有力。其再现（第 30 小节）是原型的倒影及复对位形式。赋格主题类似吉格，节奏明快，段落清晰。主题未曾转入主、属、下属以外的其他调性，唯独以倒影（第 77 小节）表明其中间部，以密集和应（第 89 小节）表明其再现部。

第七首：♭A 宫调。

序曲分为三段：首尾采用分解和弦形式，中段（第 14 小节）采用类似戏曲花腔的十六分音符音流，并与另一声部的八分音符音流形成节拍和调性的对峙。赋格的主题是按照五度循环的方式进行布局的。先是从 ♭A 开始（第 42 小节），途经 ♭E（第 46 小节）、♭B（第 50 小节）、F（第 54 小节）、c（第 61 小节）、g（第 68 小节），然后转向下属反向进行：c（第 75 小节）、F（逆行，第 81 小节）、♭B（逆行，第 85 小节）、♭E（逆行，第 89 小节）、♭A（逆行，第 93 小节）。之后以三次精巧的三部密集和应（第 97、106、112 小节）进行主题再现。

第八首：f 小调。

序曲为宣叙调风格，自由的十二音技法使作品充满了力度。赋格主题来自序曲，其节奏铿锵有力，并带有一个活泼的对题。在第 73 小节，主题居然和对题合

成为同一声部。

第九首：♭B 徵调。

序曲选用了大量戏曲锣鼓的节奏。这一段锣鼓声两次被打断，一次是第 25—38 小节的抒情两声部对位，一次是第 51—60 小节的分解和弦。赋格以苗族飞歌为主题。到了再现部，主题原型与其倒影、扩大形式形成多次卡农，并出现了多次不完整的主题，形成了歌声此起彼伏的效果。

第十首：e 角调。

原名《新春》。恬淡的五声性音响效果非常显著，声部间的自由呼应也显得洋洋洒洒。赋格主题来源于浙江民歌《马灯调》，又增加了一个同音反复的音型以增强动力。赋格保持了序曲明净的特点，织体较为清淡，只是再现部出现时有密集的和应（第 65 小节），并有八度织体。

第十一首：♭E 宫调。

充满活力的序曲为三段体结构。首尾初以单音呈示，诙谐活泼；继而形成和弦，作打击乐效果。中段（第 15 小节）采用复节拍，优雅多姿。赋格主题来自序曲，全曲以简练的素材，衍化出间插段和各种变化。

第十二首：♭D 大调。

序曲为三段体，两端段落运用固定音型手法，两小节为一乐句的音型，使气息宽广，进行从容。中段取其骨干，佐以部分动机变形，又形成新的固定音型，为乐曲带来变化。赋格的主题与固定音型的原型有些相似。它的调性布局根据五度循环规律展开：♭D（第 37 小节）—♭A（第 41 小节）—♭E（第 50 小节）—♭B（第 55 小节）—f（倒影，第 65 小节）—g（第 78 小节）—d（第 82 小节）—a（第 86 小节）—e（第 86 小节）。

第十三首。

这是一首自由十二音作品，音列的民族调式感非常强烈。序曲的织体、力度、节奏、音色都经过精心的布局，显得层次多样，效果丰富。赋格呈示部中，采用三度答题形式（第 30、33、38 小节），中间部的主题以倒影形式出现（第 46、52 小节），再现部以密集和应为开始的标志（第 64 小节）。

（叶思敏）

**陈铭志：《风自暗影中Ⅱ》**

本曲创作于1994年，是为小提琴、长笛、低音单簧管、低音提琴及两位打击乐手而创作的。打击乐器使用了马林巴（由第一打击乐手专职演奏）一台、组合梆子两套（虽属没有确定音高的乐器，但作曲家指定选用比邦戈鼓的相对发音要高的梆子）、邦戈鼓两个、康加鼓两个、通通鼓三只、吊镲一对、大锣一个、颤音琴一台、鞭子一把。

在此曲中，作曲家使用了很多延续性的、不断颤动和变化的音型，铺垫出层次丰富的背景，在此背景上造型各异的线条性因素不断涌现，再加上各种点状音响的润饰，形成极具动感的音乐形态。作为一首室内乐作品，作曲家关注不同乐器的各种音色组合，寻求多样的音色变化、细腻的强弱变化以及缓急交错中线条层次的舒张与浓淡变幻，以此来体现和抒发"中国艺术中刚柔虚实、抑扬顿挫的韵味"，以及"儒家文化中生生不息的无穷生命力"。

为了获得丰富的音色变化，作曲家在长笛和低音单簧管上运用了很多非常规的演奏技术。如"气息声"就被细化为三种不同的运用方式：①音高明确，但带有明显的气息声；②气流的声音强过音高；③几乎仅剩气息声，音高细微可辨。此外，有的地方采用了拍键声，还有弹舌发突吐音，造成所谓木管的"pizz."（拨弦）效果。与之相配合，小提琴和低音提琴亦采用了详细指定的靠码、靠指板、巴托克拨弦、滑奏（还分各种速度和方向）、强弓压摩擦音、极限高音等演奏法；在键盘打击乐器上，则采用摩擦键盘表面、换用不同的击器（比方说用金属刷敲击马林巴）等演奏方式，共同构成精彩绝伦的音响效果。

全曲演奏时长约为10分钟。

（周　倩）

**陈其钢：《梦之旅》**

《梦之旅》(Voyage d'un rêve)是为长笛、竖琴、打击乐、小提琴、中提琴与大提琴而作的六重奏，创作于1987年，1987年11月17日首演于巴黎的法国国家广播公司。从作品标题可知这是作曲者力图挣脱白日烦庸的现实世界和学院写作规范的牢笼，追求自我表达风格与唯美、抒情的梦幻世界的作品。借法国当代哲学家德

勒兹在《论英美文学的优越性》里的"逃亡"与"领域重建"等概念，这是作曲者"逃离"学院桎梏，追寻属于自己的书写风格和宽舒、自在的艺术"领域"的创作实践。尤其在经历了写作《易》时的疏离自我与"异化"体验后，《梦之旅》可以说是作曲者确立个人书写风格的抒情言志之作。例如，音乐一开始，陈其钢借由相邻一个半音的几组五声音阶材料，在不同的音区依次让竖琴、小提琴和长笛徐徐进场，来酝酿氛围，雾化音响色彩，导入主题旋律。这种音高和音色素材的处理手法，让我们看到了作曲者将罗忠镕"五声性十二音"的技巧与音程观念和德彪西、梅西安以来着重配器音色与和声色彩之细腻结合的近代法国书写风格的巧妙融合。

《梦之旅》全曲虽常见音响性的和弦堆集成的持续音块，或点描敲击，或群聚交织的繁复织体等"现代音乐的包装"，记谱法也颇神似法国当代"频谱乐派"的写作风格，然而，真正贴近作曲者内在审美感受的五声性音调，从一开始暗示地、片段地出现（长笛主奏），到穿越重重音响叠嶂，于数字25—26之间，在一片广大柔和的五声领域中（色彩仍游移于几个以相邻半音为宫音的五声调式之间）完整地呈示出乐曲的旋律主题（小提琴和中提琴），至此，作曲者终于找回了属于自己的浪漫、抒情的表述风格。即使在作品里的快速音群，作曲者的音程感知与音响偏好仍是清晰、自觉而深刻的。陈其钢说："这些开展自乐谱23页上方的震音琴（vibraphone）音群，它们就是音串。实际上全部都是音串的关系，所以整个合起来是'糊糊的'。……这里完全是密密麻麻的，没有任何旋律在里面，没有加任何潜伏的东西。……虽然从零散的这种写法来说是像李给替的，但是音响上和李给替一点关系也没有。因为李给替的音响材料是'无调性的'音串，是音串一起往前进行。这里不是。这全是由五声性的材料构成的，所以它有一个空间在里头，音和音之间有很大的空间。这个空间使得音响变得相对的透明，或者特别透明。……这个音响，后来作为一种经验，就经常出现在其他的作品里，包括长笛协奏曲，或后来的大提琴协奏曲，在乐队里面都可以找到，我就是刻意把它移植过去，因为这个音响对我来说太漂亮了！"

（连宪升）

**陈其钢：《三笑》**

《三笑》（San Xiao），为笛子、尺八、三弦、琵琶和筝而作，作于1995年，于1996年2月11日由华夏室内乐团首演于法国国家广播公司的"Présence 1996"音乐节。这是陈其钢首次尝试与中国传统民乐演奏者合作的乐曲。音乐一开始由尺八营造出一种鲜明的音色与东方意境，带着些许颇具现代感的攻击性（和箫相比）。三弦神色自若的弹拨笑意中略带嘲讽意味。五声性旋律主题于乐谱数字3时即已呈示部分片段，它先由持续的滚动音型带出三弦、琵琶和筝的各种音色与音响性的展演、轮奏，似絮絮低语，又似多年挚友的论辩争吵。温婉的抒情性旋律主题（以G宫五声音阶为音高素材）一直到数字13才由笛子完整地吹奏出来。乐曲在众人轻快、和悦的行走、漫步之后，随即消于"一阵清风拂面"（作曲者于乐谱上的音乐形象提示）和自在、洒脱的笑声里。整部作品以变奏曲的结构展衍出来，作曲者赋予四位民乐乐器演奏者的快速轮奏、中速徐缓合奏或音乐高潮的推展都十分出色、成功，曲末的旋律性歌唱颇有《论语》舞雩归咏、与物皆春的从容情调。

（连宪升）

**陈强斌：《龟兹吟》**

《龟兹吟》是为中提琴与钢琴而作的，作于1995年，1995年10月6日由中央音乐学院"Ensemble Eclipse"乐团在北京音乐厅"北京·上海·香港作品联展音乐会"上首演；10月18日，上演于香港大会堂剧院。该作品于1996年由德国Schott Music唱片公司向全球出版发行（唱片号：WER 6299-2；演奏者：Ensemble Eclipse）。

这部作品是作者1995年夏天赴新疆采风之后的"有感而发"。那次采风，作者遍访蒙古族、哈萨克族、维吾尔族等少数民族居住的地区，并深入沙漠腹地采录民间音乐。一望无垠的沙漠，"饱经风霜"的戈壁，特别是朴实、勤劳、宁静的民族同胞，给作者以极大的心灵震撼："伴随着从容流淌在时间河流之中的音乐与歌谣，时空是这样'静谧'地交融，凝固在同一方大地上、天空下……"

这部作品的主题元素来源于古龟兹（现库车一带）的器乐音乐，该地区演奏弹拨尔的维吾尔族乐手，在正式演出之前，常常即兴地演奏一些零星曲调，这些曲调

往往是对一些简单的音高进行装饰变化而成。这种装饰变化的方法使作者获得一些启示，于是产生了该作品的主要写作方法和音乐语言。

该作品以横向的乐句连缀方式构成全曲，曲调的装饰变化使音乐逐步衍生、发展，通过游移不定的调性和节奏变化，在乐句之间和乐句内部进行疏密与强弱、音区和音色的对比，并结合中提琴和钢琴演奏法的变化、不同分句的安排、不同织体的结合，使音乐在丰富的色彩变幻中，持续保持一种飘忽不定的状态。由于主题本身就具有装饰性，故在全曲中，"主题"难觅真迹。从听觉上，作品给人一种音乐延伸的过程，一种"细胞"衍生的过程，一种时间流淌的过程。这种横向的"装饰"技术也以一种类似"支声"的手法体现在纵向的音响处理上。例如，在纵向声部的处理上，大量使用了所谓的余音方式，即时而是钢琴声部延续中提琴声部的余音，时而又是中提琴声部延续钢琴声部的余音，等等。

在中提琴音乐语言的应用上，作者时而运用大跨度的音区变化，时而在狭窄的音区内运用快速而密集的音流进行，微分音、同音不同发音点的连续进行，慢滑奏结合快滑奏，大幅度的揉弦，等等，皆为该作品中提琴声部的主要语言特征。在钢琴声部，作者大量运用了"没有共同音"的连串的音流与和弦结构，并通过音区、演奏法、力度和音符疏密的安排，紧密地结合中提琴声部的语气和色彩的变化，常常造成一种余音缭绕的感觉。

节奏的变化是该作品另一主要特征。作者通过大量应用附点、切分、同音连线和不同时值的连音变化，并常常在乐句的起音和落音上避开节拍点，结合长短句的变化，使音乐在连绵不断的进行中发展、延伸。

全曲以融化在一种蔓延的音流中的模糊化、散板化的乐句连缀，达到了一种从容而自然的音乐表达。

（谢苗苗　林　燕）

**陈强斌:《飞歌》**

《飞歌》是为两把小提琴、两把中提琴和两把大提琴而作的弦乐六重奏，作于2002年1—3月。于2002年4月6日由上海广播交响乐团室内乐团在上海大剧院首届"中国现代音乐论坛"上首演；后由上海音乐学院"New Ensemble"乐团分别于

2003年在"上海国际艺术节"、10月21日在"成都国际现代音乐节"和2004年5月在"北京现代音乐节"上演出。

2002年,该曲作者正处于创作转型时期,常常在思索一些关于声音、音响、音乐色彩、音乐语言和音乐结构问题;也常常仔细地去聆听传统和当代各时期不同作曲家的经典作品,同时,作者将更多的注意力转向了中国传统音乐和民间音乐;作者也试图从音乐构思这一出发点去对上述各类音乐文献进行比较、归纳。在此之前对他来说一些还较为模糊的概念,逐渐变得清晰。他开始寻找真正想写的音乐,也开始逐步在创作中践行他的音乐理想——它应该是一种独立的音乐作品,是"好听"的,具有亲和力与感染力的,当然它也应该具有独立的个性与风格。写作应该重视听觉体验,重视细部与整体的必然性与统一性,重视声音的色彩处理,特别应该重视给乐器演奏者提供较大的演奏发挥空间,也努力给听众"预留"听觉上的想象"空间"。

2001年夏,他带学生赴贵州黔东南地区采风,深入苗族山寨,当地悠扬的苗族飞歌给他留下了深刻的印象。不仅如此,苗族人的生活、苗绣和纯朴的民风以及当地的山山水水等,所有的一切都融合成一个完整的记忆,铭刻在作者的脑海中。此行结束后,作者就开始构思这首《飞歌》。

在这首作品中,作者并未引用任何苗族飞歌的曲调,而是将一些苗族飞歌中的音乐元素,如五度音程、音程大跳、滑音、泛音等,作为音乐语言的主要组成要素,并将那个"完整的记忆"转化为音乐语言和音乐色彩,通过这首作品叙述出来。与作者的另外一首室内乐作品《龟兹吟》从简单到复杂、从相对清楚到逐渐朦胧的音乐过程相反,此部作品的全曲结构基本建立在一种由繁到简的过程。在音调上从复杂的音高构成逐渐走向单纯的、调性清晰的曲调,并在清晰曲调的循环过程中消失从而结束全曲。在音响结构上,强调复杂的和声构成与弦乐单纯的五度空弦的对比;并通过大量运用弦乐器的人工泛音与自然泛音,形成飘逸的音响层,与神秘的气氛相呼应。在音响的色彩层次处理上,通过各声部不等长的乐句、各声部不同的力度处理,以及各声部不同演奏法的处理,从而达到色彩的丰富与声部之间的交融,并使全曲沉浸在一种柔和与神秘的气氛之中。

此曲大致分为三个阶段:

第一阶段：缓慢地，以音响和色彩的变化为主，间或出现一些零散的曲调。

第二阶段：中速，以相对固定的节奏律动为基础，辅以类似"高腔"的旋律线条。

第三阶段：缓慢地，以逐渐走向清晰，又逐渐走向模糊的"歌调"为结构，辅以音响与色彩的变化。

全曲结束在逐渐走向消失的音响过程中。

（谢苗苗）

### 陈晓勇：《EVAPORA》

《EVAPORA》是旅德作曲家陈晓勇应DKPH的委约在1996年创作的室内乐重奏作品。乐队编制分别为长笛、双簧管、钢琴、小提琴和大提琴。

曲名"EVAPORA"，中文可译为"逸"。正像作品名所描述的一样，它传达了类似这样的意境："声音的'云'在回声中逐渐地扩散离析，慢慢退去，最终归于平静。"作者试图通过声音和音响的演进变化来表达"液体的蒸发"这种更多时候是视觉所感知的微观现象。

此作品由无标题的三个乐章组成。

第一乐章：这个乐章仅仅由六个音构成，其中占核心地位的材料是一个由♭B与F构成的纯五度协和音程。它由钢琴演奏者用手指压住琴弦奏出，并且通过中踏板（三角钢琴）以及延音踏板使这两个音获得延伸，产生出一种安静、平和的音响效果，这种演奏方式所营造的音响氛围一直由钢琴贯穿至此乐章结束。在这种氛围下，其他的乐器依次进入。在音乐的行进中，循着核心的这两个音分别引出其上下小二度音程，萦绕在这个纯五度音程的周围，构成音响上时而融合时而变化的效果。乐章结尾处并没有停留在核心音上，而是停留在一个相对不稳定的还原B音上，自然衔接进入下一乐章。

第二乐章：由连续重复的十六分音符颤音动机开始，通过音程的变化，相互支持且相互影响。而这种连续的颤音进行，通过一些位置不确定的重音的出现，将原有的律动及运行轨迹打断。就在音乐沉浸在这种或明或暗的氛围中时，不知不觉中，中低音区引入了上行的半音阶，先是若隐若现，随后越发地密集和紧凑，音域

也不断扩展，直至覆盖到全部音域。在这个时候，钢琴也取消了手指压弦，一改全曲自开始以来由手指压弦所营造出来的阴郁气氛，整个音响变得豁然明亮了起来，先前的颤音元素被完全地湮没在此起彼伏的音阶进行当中。这实在是个非常新颖且独具个性色彩的音响效果。作曲家似乎也对这个音响情有独钟，在他后来的作品 Invisible Landscapes 中，也能清晰地听到与其相类似的音响再次出现。

第三乐章：在此乐章中，音型材料都被精心地置于乐队整体之中。其基本材料仍然是半音的循环，在不同八度内不断转换，进行有节制的发展，这些由相同或不同乐器奏出的音高进行，又被相同或不同的乐器所延长持续，就像许多线条向四周延伸。乐曲结束处这种持续的音型逐渐全部过渡到钢琴演奏，其他乐器则逐渐淡去。

这部作品所运用的音乐材料非常朴素精练，每个材料音型的展开都得到了作曲家谨慎的控制，力求避免过度的发展对作品整体基调的破坏。整部作品传达出来的内敛且略带矜持的音乐性格显得格外贴切于作品的主旨。

（王　鹏）

**陈怡：《多耶》**

钢琴独奏曲《多耶》创作于 1984 年。1985 年荣获第四届全国音乐作品评奖赛一等奖并首演，作品发表于《音乐创作》1986 年第 2 期。

这首作品是作曲家到广西采风时，对侗族同胞"多耶"舞蹈的热烈场面的描绘。"多耶"是广西侗族古老的传统歌舞形式：领唱者（一般是巫师）念着现编的歌词（曲调与节奏都是即兴的），其余的众人围圈慢步舞蹈并和之，用于节庆与迎客场面。

此曲的核心音列是作品开始不久完整出现的 E、♯C、♯F 三个音。三度和二度的结合，形成了全曲的核心音调（另外，第 5 小节出现的七度跳进暗示着全曲的另一个核心音程），并利用移位、倒影、逆行、逆行倒影来对这个核心音调进行发展变化。全曲基于这个核心音列，陈述了两个重要主题，分别在第 3 小节和第 62 小节出现。作曲家通过对第一主题的节奏变化，复调模仿，增加平行声部和对第二主题的复调模仿，移位，八度加强，以及对两个音列做音型化、旋律化的变奏，增加平行声部等一系列手法，将十二音与民间音调自然流畅地结合，使得这样一个描写民间歌舞场面的作品充满了新奇而具有吸引力的现代音响。

这首作品中，作曲家选择民间音乐的音调为音乐发展的素材，同时结合现代创作技法，吸收了序列创作中的动机发展思维，即将以民间音乐特征音列为核心，并利用移位、倒影、逆行、逆行倒影来对这个核心音调进行发展变化，用富于多变的节奏节拍和多调平行的写作手法来进行丰富，使得整个音乐充满原始而现代的音响。不协和音程所带来的特殊音响效果，以及不规则且变化丰富的节奏形态，都给当时的人们耳目一新的听觉感受。

这首作品充分显示了作曲家受到西方现代音乐创作手法的影响，将动机发展的思维贯穿始终。而在当时中国的音乐创作领域，这样的思维无疑是前所未有的。这样的思维影响了当时一批年轻的中国作曲家，中国的现代音乐正是从此时开始真正发展起来的。

<div style="text-align:right">（林　燕）</div>

### 崔文玉：《第一钢琴奏鸣曲》

催人奋进的《第一钢琴奏鸣曲》是贵州作曲家崔文玉在 1981 年创作的。乐曲共有三个乐章，表现了作曲家对所处时代和社会生活的深切感受。全曲充满了阳光与活力，感情真挚，朝气蓬勃，也体现了当代青年那种乐观向上、奋进不息的拼搏精神。

第一乐章为快板音乐，用奏鸣曲式写成。它欢乐热情、兴致勃勃地倾诉了青年人内心的激情和希望。当演奏刚刚开始，就出现了本乐章的主部主题。（见例 1）

例 1

这个流畅的五声性主题的尾部，先后在两个属调上做自由模仿，形成一个三声部多调性的音流。在高八度变化重奏后，展衍出一连串轻快活跃的节奏音型，这是主部主题发展的一个派生因素。当主部音乐反复重奏以后，它已将此段音乐引入五彩斑斓的音响之中，象征着中国青年的朝气与活力。接着，乐章轻轻咏唱着抒情性的副部主题。（见例2）

例2

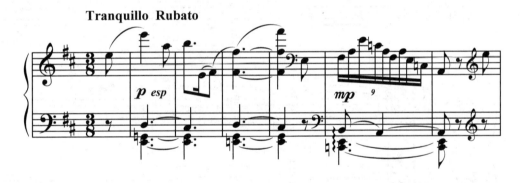

这时，和声为同名小调，音乐显得清雅柔淡。副部再现时，转为属大调，色彩明朗丰润，并带有一定激情性。高潮以后，主部旋律又在高低音声部间作对话式的多次再现，柔美轻捷地结束了呈示部的音乐。

展开段落很紧凑，前段由主部材料写成。强烈的即兴性，富于自由的幻想，恰似激越戏剧性的倾诉，表现了人们内心复杂的感情。后半段采用副部的特性音调，但它变得理直气壮、倔强有力，塑造了一个奋勇拼搏的勇士形象。当音乐进入全乐章的高潮顶点以后，一阵半音下行的平行和弦和八度大跳的音流，又将人们引入了无限深情的遐想中。

当人们凝神聆听主部音乐的再起时，那就是乐章的再现部了。在这里，主部音乐被压缩，副部先出现在 g 小调上，情绪安谧温柔。重奏时，回到原调以保持调性统一，音调提高，音乐较呈示部更加开朗明快，充满了阳光和激越之情，使乐意又获得进一步的发展。接着，将呈示部中的尾声音乐也移回原调，并加以扩充，在不同音高片段上再现主部主题音乐。最后，以强力度演奏该节奏音型，跌宕多姿，给人以深刻的印象。

第二乐章是一首山歌风格的"对唱"，音乐带着浓厚的乡土气息，表现出一种质朴敦厚、热情亲和的情调，主题先出现在钢琴下声部，好似男声咏唱。（见例 3）

例 3

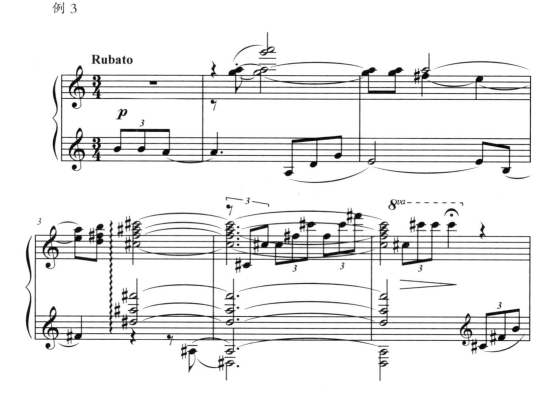

第二段主旋律亦由这个主题衍变而成，旋律移至上声部，歌唱性加强，好似女声应和，伴奏织体似潮涌般不断流淌，音型节奏逐渐细分，歌唱热情，步步高涨。此时，钢琴高八度"合唱"，音调激昂、歌声嘹亮，将乐曲推向高潮。乐章的末段，原主题在相距两个八度上轻声咏唱，并以长音空五度主和弦等为背景，结束在本乐章开始的亲切而明净的同音音型反复上。

奏鸣曲的末乐章，是一首粗犷、炽热的民间舞曲，由多主题的回旋曲式组成（A、B¹、A¹、C、A²），表露了人们积极进取、乐观奋勇的精神。这首急板音乐的A段，开始两小节在高音区呈现的上行级进主题音调带有潜在的冲击力，接着出现了一个由平行和弦构成的节奏音型 ♫♫♫（来自第一乐章）。这两个种子材料，通过调性转移，交替出现，贯穿全段。

本乐章的A段音乐先后出现三次（A、A¹、A²），中间插入具有谐谑意味的B段和带有紧拉慢唱、高亢炽热的C段作为对比，互相衬托，很有艺术效果。乐章快结束时，上述主部两个核心种子又不断多次被强调，轮流出现，组成强劲的音流，发出巨大的冲力，使人振奋。当音乐突然转慢再强奏主题的节奏音型时，更加深了乐曲奋进拼搏的力量。

这首乐曲形象鲜明、语言新颖，民族气质浓烈，又充分发挥了钢琴音乐巨大的表情作用，富有艺术魅力。曾获1987年上海国际音乐比赛中国风格钢琴作品中型创作三等奖，受到人们很高的评价。

（姚以让）

## [D]
### 董立强：《合》

董立强的《合》是于2001年为长笛、单簧管、中提琴而作的，2005年5月首演于北京现代音乐节。曲长11分16秒。

全曲共分为11个小的段落，可组合为4个大的部分，基本可以认为是复合的、综合再现四部曲式。全曲的总体结构突出体现了中国传统音乐所特有的线性发展思维——具有一定起承转合的结构特征，但不强调再现，乐思的兴之所至带来了曲式结构的模糊等。同时乐曲融合了各种西方现代作曲技法，即在密接和应的复调技术组织之下，以主导动机统一全曲，以核心音程细胞的变化组合作为展开与对比的手法，使刚开始高紧张度的和声、十二音调式特征的旋律、完全独立的三个旋律声部，最终以非常协和的八度和声、五声风格旋律、齐奏的单声部形式结束全曲——是为"合"。

在调性布局上，开始是稳定的D中心音，结尾时中心音被有意回避，最后是

仅以完全齐奏的方式出现的非常清晰的五声化四音列（E、#F、A、B），形成了导向 D（宫）的期待感，留给欣赏者自己"解决"。另有两条线索伴随作品发展的始终：一是开始时和声的高度紧张与结束时的高度协和；二是开始时旋律的十二音化与结束时的五声化。旋律的十二音化到五声化的渐变，意味着一位兼收并蓄的中国现代音乐作曲家对中国民族文化的根的追求。而和声从开始时的高度紧张到结束时的高度协和，则寄托了作者对主题经过哲理思考之后，最终寻求到了中国古老文化中的天人合一、人乐合一的精神家园。

<div style="text-align: right;">（王桂升）</div>

### 杜鸣心：《飘红玉》

《飘红玉》是杜鸣心为四件民乐器——二胡、扬琴、琵琶和古筝写的一首室内乐。作曲家有感于一首元曲《双调·楚天遥过清江引》（薛昂夫），曲中有词曰："桃花也解愁，点点飘红玉。"这也是曲名的由来。乐曲宏观上有中国板式的框架，慢板—稍快—快板，总体是一个由慢到快的布局，乐曲的快板也是乐曲的高潮所在（第91—105小节）。乐曲可以看作是一个有引子和尾声的复二部曲式。

引子（第1—8小节）中每个乐器相距四度或五度依次出现，在二胡、琵琶、古筝长音的背景之中是扬琴的独奏。

第一部分（第9—69小节）是一个单三的曲式结构。第一段（第9—35小节）首先是由扬琴和琵琶引入的十六分音符的背景，扬琴和琵琶成半音关系（见例1b），这种远距离的对峙造成了一种模糊的、不稳定的效果。在这种背景之中二胡奏出了第一主题。（见例1a）

例1a

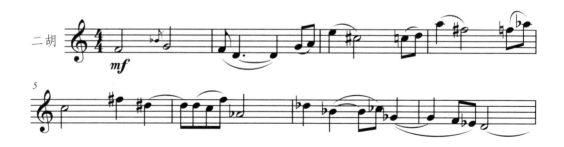

例 1b

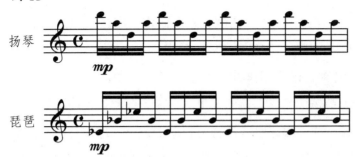

这个主题在二胡与扬琴相距八度的第二次陈述之后,进入了单三部的中段(第36—55小节)。这个主题是对第一主题的引申。(见例2)

例 2

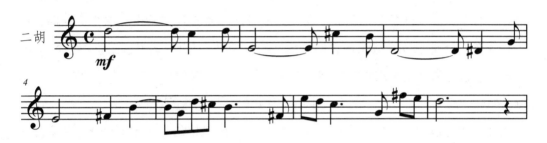

第56—69小节是第一主题的再现。

第二部分(第70—105小节)是快板。第70—80小节是复调性的织体,每一件乐器都得到了充分的展现。从第81小节开始到第90小节是古筝的独奏,其后是二胡对古筝的模仿,音乐进入高潮(第91—105小节)到达顶峰没有减弱或者回落,而是戛然而止,在一个延长记号之后,继续以饱满的情绪进入尾声(第106—118小节)。尾声的音型以快速的十六分音符为主,各个声部依次进入,呼应了开头的做法,音乐在热烈的气氛中结束。

全曲一气呵成,以中国板式的框架为基础,运用变奏、对位的手法,虽借元曲所描绘之景,却没有禁锢于曲中反映出来的那种伤春、惜春的情感,而是抒发了作曲家一种激越、明朗的情怀。本曲于1997年10月作于北京,当年在北京音乐厅进行了首演。首演的演奏家是于红梅、刘月宁、杨静和薛玮卿,并收入由中国唱片总公司出版的名为《卿梅静月》的CD(CCD-99/1156)中。

(李婵)

**杜薇:《染》**

《染》是 2001 年为笛（箫）、二胡、琵琶、人声而作，应法国国家广播电台委约，于 2002 年 2 月 5 日在法国巴黎梅西安音乐厅首演。

2001 年 7 月的一次安徽之行为创作这部作品打开了蓄积已久的感情——安徽宏村，一个如世外桃源般静谧的村庄。荷叶摇曳的湖面，此起彼伏的马头墙，孤独的"美人榻"……吹、拉、弹、唱等中国传统的音乐形式在这部作品中散发出独特的魅力。人声作为一种音色的处理，正如《爱乐》中连宪升先生评论的那样："由作曲家自己轻声吐出的某种地方方言或少数民族语言的唱念歌词，或许是情话的絮絮低语，或是母亲的叮咛盼咐，或是姐姐对弟弟的吆喝呼唤。那既非西洋美声法，也不是传统戏曲唱腔的人声的松放柔软，在现代音乐的创作中，倒显得相当有特色。"另外，对于其他三件乐器来说，作曲家并没有像有些现代音乐作品那样，挖掘其更新的音色，而是尽可能地保持它们自然纯粹的声音去传达一种暧昧的情绪与趣味。作者利用这样的"精编"将汉族地区及非汉族地区的多种音乐语汇像许多种不同的颜色那样"浸染"在一起，从而诞生出一种新的别具风味的色彩。

带有曲牌连缀性质的"拱形结构"是形成此曲风格的另一重要因素，尽管这并不是一个标准的拱形结构，但无论是段落之间音高材料的关联还是高潮段的显现都有效地形成结构点，从而在音响上达到行云流水般的效果。引子中箫、二胡、琵琶及人声依次引入，由琵琶、曲笛端庄地演奏出的颇具古典风味的主题不久即被不稳定的七度音程打破，从而展开一段琵琶与人声模仿民间打击乐的节奏游戏。一些非常熟悉的民间说唱音乐的曲调在这里隐约可见，彼此交织形成一个非常有趣的高潮段落。"紧打慢唱"作为高潮之后的段落，再一次将先前的二度材料（前七度音程的转位）重现。最后，音乐在人声的呢喃与琵琶泛音的点缀下悄然消散。

"其实，每一种颜色都远比它呈现给我们的色彩要复杂。它们历经浸染，而后重生。"

《染》上演日记：

2002 年 2 月 5 日　法国巴黎梅西安音乐厅（首演）

2002 年 12 月 25 日　首届"风华雅韵"中国民族器乐创作新作品年度音乐会

2003年12月27日　"TMSK刘天华奖2003中国民乐室内乐作品比赛"颁奖晚会

2005年5月24日　北京现代音乐节2005新锐作品音乐会

（李　睿）

## [F]

### 范乃信：《辩、影、偶》

铜管五重奏《辩、影、偶》创作于1993年10月，1994年获台湾第三届征曲比赛佳作奖，并首演于台北举办的获奖音乐会。2004年在北京现代音乐节上再次上演。

作品以"辩、影、偶"为题，由三章组成。第一章《辩》中五件乐器各自扮演一个角色，每一个角色主题不同（各取二三音成主题，合为十二音），性情各异。开篇由第一小号挑起争辩，圆号和长号共同形成反方。第二小号则扮和事佬，然而它先天口吃，结结巴巴辩不清楚。大号稳健老成，话语不多却不甘寂寞，总会不失时机地发表意见。于是它们各执己见，争论不休，时而吵吵嚷嚷，时而高谈阔论，然终无结果，哈哈而止。第二章《影》拟写物与影的关系，结构类似固定旋律变奏。特征是每一声部都以主题为原形，在音程和节奏方面按一定的比例伸展，构成主题拖长的影子。开章主题起成一物（七小节固定主题句），拖而成影（扩张音程节奏的变奏），渐拉渐长（至大号时已增值数倍于原始主题），忽不见原物（主题已淡化在各声部间）。第三章《偶》乃无情活物，本性无知无觉、无欲无为，原可图清静快活，存天真童趣，却时运不济，命中多灾，受人摆布方能动，不被牵线不能活，无奈，一世奔波劳碌，却不知为何。幸哉？哀哉？

### 范乃信：《怀古》

《怀古》是2002年8月为长笛、单簧管、钢琴、琵琶、打击乐和弦乐四重奏组小型室内乐队而作的组曲。同年9月在中国－瑞士国际现代音乐周上由瑞士凤凰室内乐团（Phoenix Ensemble）演出。

作品由四个短乐章构成，分别题为《古森林》《古战场》《古庙宇》《怀古情》。第一章《古森林》：神秘、幽深，人迹罕至。千虫百鸟孕育在这参天古木之中，静静地享受着它不算太老的千年生命。第二章《古战场》：号角嘶鸣，刀枪映日，人

类自古厮杀到今。在如今流沙卷起的旷野中，掩埋着无数悲伤、许多血腥。第三章《古庙宇》：在山间小路漫步，牧笛声飘拂在耳际。突然，一座破败的小庙映入眼帘，虽然它早已断了香火，却处处留着故事。第四章《怀古情》：怀着古人之心，观着眼前之景，古今都呈现在同一个时空，只是顺序摆放不同。此刻乘兴寻幽访古，不知何时，后人以我为古。

**符方泽：《琵琶上路》**

《琵琶上路》是为无伴奏大提琴而作的，完成于2005年7月，获2005年"中国金钟奖"铜奖。作品由两个乐章组成，长约8分30秒。

《琵琶上路》是传统湘剧《琵琶记》中的经典选段，而作者的外祖母——老一代湘剧表演艺术家彭俐侬主演的主人公赵五娘，也是湘剧史上留下的经典艺术形象。作品选用这样的标题和题材来寄托对先人的缅怀。

作品第一乐章使用"二元性"主题和回旋结构。其中，第一主题的音高B、♯C、D、♯D、E、♯F、♯G以"音名对应"的方式来自"彭俐侬"的名字；第二主题的音高C、♭B、A、G、♯F、F则由该剧唱段的核心音调移位而成。两个主题结合构成完整的十二音，即♯G、B、♯C、D、♯D、E、（♯F）、F、G、A、♭B、C，重叠音♯F形成统一因素。两个主题使用不同的方法发展。第一主题（以下称作"音名主题"）的各音级在循环中以递增的方式按序出现，抽象地表现戏中赵五娘"描容"的场景——也是作者一笔一画勾勒外祖母遗像的过程。第二主题则相对固定地相隔出现，这个明显带有叹息和哭泣的音调，意在表现描绘遗容时的悲伤心情。两个主题分别表现人物动作，刻画心理活动，两者交替出现、同步发展，最终交织在一起，十二个音级全部出现，将悲伤的情绪推至高潮。

第二乐章的音高材料来自"音名主题"。这个七音集合派生为两个子集，即三音集合B、D、E和四音集合♭D、♭E、♭G、♭A。后者经常被整体使用，并构成相对固定的旋律，表达哀思的情绪。而三音集合则以D、E、E、B、B、E、D、B、E、D的子集形式，在发展过程中表现不同的音乐内容。如D、B中上行大六度的音调特征表现了五娘对丈夫的思念和对夫妻团聚的期望，其余的二音子集均发展为上行的"疑问式"音调特征，表现主人公对前途的疑惑。

（刘涓涓）

## [G]

### 高平:《山》

该作品是受美国作曲家、钢琴家 Frederic Rzewski 和钢琴家 Ursula Oppens 的邀请为双钢琴而作,2004 年 5 月作者在美国辛辛那提开始酝酿、构思并着手写作,同年 11 月完成于新西兰基督城。作曲家自幼生长在四川成都,家乡巴蜀之地巍峨险峻的山貌从小便深深印入他的记忆之中。在构思这部作品的过程中,作曲家再次阅读了高行健的长篇小说《灵山》,这不仅勾起了他对家乡的种种回忆,而且《灵山》里充满民俗风情及民间仪式的叙述更是触发了他的想象,为这部作品的创作提供了不少乐思。该作品的情绪是怀旧的,但其中也包含了强烈的戏剧性,旋律风格与作曲家的四川方言口音有着十分密切的联系。

该作品的结构与奏鸣曲式有着密切的联系,不仅整体上表现为带再现因素的三大部分,而且全曲也由两个重要的动机贯穿发展而成。

第一部分是两个动机的先后呈示。动机 I 是一个由四个音构成的音型。(见例 1)

例 1

如果其中的"A"音不升高,这四个音便是全音阶的效果,相邻两音之间的音程都为大二度,音响难免流于简单。而将"A"音升高后,相邻两音之间的音程关系变得丰富起来,除大二度之外还增加了小二度与增二度(小三度)(也可看作是一个走音的五声音阶,五音被降低半音)。在由小二度音块构成的浓重低音背景上,该音型在极高的音区出现,像一股在连绵起伏的山峦上刮过的阵风,以一种别样的方式使听众感受到山的存在。动机 II 出现在一个短暂的高潮之后(第 47 小节)。(见例 2)

例 2

该动机的写法具有明显的支声特点。虽然从最高音声部的旋律来看具有五声性，但支声式发展产生的大量不协和音程使其音响变得复杂而又特别。与动机Ⅰ相比，该动机的速度稍慢，像支呼唤天地的山歌，充满了感慨又带有几分神秘。带踏板断奏的效果使人联想到山民在山路上负重前进的形象。

第二部分的主体是一个很有特点的"帕萨卡里亚"，具有展开的意义（主题在低音部如沉稳的步伐，使人联想到山民在山路上负重前进的形象）。固定低音主题由动机Ⅱ演变而成，长度为七拍半，这样就使得固定低音开始的节拍位置强弱相间，避免了每次都由相同节拍点开始的单调感。固定低音在第一钢琴的低音声部以单音线条持续了22次之后转到了第二钢琴的低音声部，改用八度齐奏的方式持续了11次。在固定低音的基础上，其他声部充分运用了各种复调技巧，尤其是长大的赋格段与固定低音主题的巧妙结合浑然一体，充分展现了作曲家的创作技巧和才能。在最后一次结束之前，固定低音主题以柱式和弦形式出现在第一钢琴声部，在较强的力度层次上转入一个自由发展的阶段，并于全曲的黄金分割点上形成明显的高潮。

第三部分规模虽然不大，但再现的功能却十分明确，第一部分中的两个动机又相继出现，只不过动机Ⅰ与第一部分中的音高和形态完全相同，而动机Ⅱ却在原来的基础上移低了八度加增二度（小三度）。虽然像典型奏鸣曲式中那样副部向主部的调性回归在这里似乎不复存在，但动机Ⅱ的调性变化仍然保留了一点奏鸣思维的痕迹。而且动机Ⅱ由原来支声式的发展手法改成了与动机Ⅰ相同的单音线条形式，这应该也可以看作是一种特殊形式的"回归"吧！

尾声的速度稍微加快，力度虽然有小的起伏，但总体上仍处于较弱的层次。各声部基本上以单音的形式发音，大量固定音型或节奏型的反复出现，从形象上可以

联想起下山时的（轻松）情景与感受。在结束前的三小节，第二钢琴右手声部突然闯入一个由三音列 #A、#F、#G 构成的徘徊音型，然后又在不知不觉中戛然而止，营造了一种"无终止"的终止效果。

最后还要提到的是，作曲家本人也是一位出色的钢琴家，但在这部作品中他并没有去刻意炫耀钢琴的技巧，对钢琴织体的运用完全服从于创作上的整体构思以及音乐表现的需要。不过如果在琴键上试奏作品中的某些段落时，手指仍然会感受到作曲家精通钢琴的种种妙处。

（吴春福）

**高平：《说书人》**

为长笛、双簧管、小提琴、中提琴、大提琴与竖琴而作的六重奏《说书人》完成于2001年年底，系作曲家受苏黎世金字塔室内乐团委约而作，同时也是他在美国辛辛那提音乐学院获得作曲博士学位的毕业作品。

说书源于我国古代的说唱艺术，历史十分悠久。在电影、电视等现代多媒体手段出现与普及之前，去茶馆听说书是劳动人民非常喜爱的一种娱乐和消遣方式。作曲家自幼生长在四川成都，那里茶馆林立，说书十分盛行。虽然旅居海外十余载，但他对当年在家乡茶馆听说书的情景仍记忆犹新。六重奏《说书人》就是对这一情景的生动表现。与电影、电视相比，说书的最大特点在于它虽然有具体的故事情节，但仍然给听众留出一定的想象空间。在这一点上作曲与说书有某些共通之处，因为作曲也可以看作是用音符来"讲故事"，只不过更加抽象，故而留给听众想象的空间也更为广阔，这也正是音乐的魅力所在。

该作品共有六个乐章。乐章的安排大致与说书的情景相对应：

| 第一乐章 | 第二乐章 | 第三乐章 | 第四乐章 | 第五乐章 | 第六乐章 |
| --- | --- | --- | --- | --- | --- |
| （Overture） | （Monologue I） | （Tale I） | （Monologue II） | （Tale II） | （Epilogue） |

第一和第六乐章分别为"开场（Overture）"与"收场（Epilogue）"，第三与第五乐章分别为作品的主体部分"故事I"和"故事II"，第二和第四乐章则是两个由一件乐器独奏的"独白"。"独白"在书场的情境中可以理解为说书人的沉思或自言自

语，在音乐作品中作为连接过渡的部分是十分自然的，但除此之外作曲家还别出心裁地赋予这两个部分以更深层次的含义。首先是在音乐材料上使两个"独白"部分成为后面"故事"部分的发源地，即"故事"部分的材料都是从其前面"独白"部分的材料生发出来的。如"独白I"和"故事I"开始处大提琴声部的关系便一目了然。（见例1）

例1

其次，两个"独白"乐章都只剩一件乐器独奏，其他几个声部的演奏家暂时成为旁观者，在音乐厅的舞台上形成另一种"剧场"效果，这种双重"剧场"的效果不仅观念和形式十分新颖，而且与说书的场景也有着直接的联系。

从织体的角度来看，这部作品主要采用了线条化的写法。横向上各个声部大多有独立的线条进行，纵向上的结合关系则以对比复调为主，而且由于材料上的内在联系，在某些局部也体现出自由模仿的特点。另外，作曲家还较多地运用了在民间音乐中十分常见的"支声"手法，这不仅使该作品的织体语言更加丰富，而且也在某种程度上加强了作品与民间和传统的联系。当然，在作品中也出现过和声式的声部结合方式，如第三与第六乐章中的一些段落，但与传统意义上的和声不同，这些"和弦"都不再以三度叠置为基础，而是扩大为各种音程关系在纵向上的自由结合。

该作品的音色处理较为单薄透明，这与中国民间音乐清淡雅致的气质是完全相符的。这一方面主要是由于该作品采用了以线条化为主的织体形态，另外作曲家在一些具体的音色安排上也做了相应的处理，如弦乐拨奏较多地使用了共鸣不太浓的巴托克拨弦，余音较强的竖琴以模拟打击乐的效果为主，等等。

说书要求绘声绘色、声情并茂，为加强表现力，有时还会要求演奏者辅以一些

肢体动作，因此在一定程度上也带有表演的成分。为了表现这样的特征，作曲家在作品中安排了大量的技巧性段落，各种乐器的特性和表现力都得到了充分的发挥。当作品写到第五乐章高潮部分时，作曲家的儿子出生，由于预先已为其取好小名piccolo（短笛），因此按捺不住喜悦之情的作曲家将此处的长笛换成短笛，写下了一段欢快热烈的"piccolo之舞"。虽然此举有几分即兴的意味，但短笛明亮高亢的音色以及整体上欢快热烈的音乐感觉都与这里高潮的气氛十分吻合。

（吴春福）

**高为杰：《秋野》**

《秋野》这首钢琴曲创作于1987年，是作曲家高为杰先生为儿子高平参加中国钢琴作品演奏比赛而作。该曲于该比赛中获新作第一名，并于1988年入选ISCM国际现代音乐节（香港）演出。该作品以作曲家自创的"十二音场集合技法"创作而成。

所谓"十二音场集合技法"，即音级集合理论与十二音序列作曲技术的结合。该技法将音级集合放到十二音场之中，用十二音场分割音级集合。该技法与十二音序列的不同之处在于，十二音序列的十二个音有横向线性顺序规定，而在十二音场集合中各集合内部诸音无顺序限定；各集合组之间的排列也无顺序限定。换句话说，"十二音场集合技法"是将一个十二音场内的十二个音分割成若干音级集合，与十二音序列相同之处在于十二个音出完之前不能有重复音，不同之处则在于诸集合组之间的排列与各集合内部各音级的排列均是无固定线性顺序的。当然，在一个十二音场中诸音级集合必须出齐方能进入下一个十二音场，即由一个十二音场移到另一个（原型或移位）十二音场。

虽然在《日之思》（1986）等作品中，作曲家就已经运用了音级集合控制十二音序列的技术进行创作，但《秋野》是高为杰先生第一部完全用"十二音场集合技法"写作的作品。

一、对作品《秋野》的分析

1.音高材料

音高材料是音乐作品构成的重要基础之一，通过基本的技术手段对不同的音高

材料进行组织，不仅可获得音乐作品不同的音响色彩和风格特征，更为重要的是，通过音高材料逻辑性的发展，可以使音乐作品获得基本的组织性和结构力。

《秋野》的音高材料由两个 0、2、5、7 与一个 0、1、2、7 的集合构成，它们可分为 a、$a^1$ 与 b 三组。（见例1）

例1

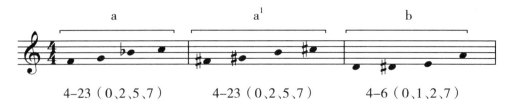

作曲家之所以选择以上两个集合作为《秋野》的音高材料——0、2、5、7 不含半音，而 0、1、2、7 含半音和三全音，"显然是为了使线性形态的风格以及和声的张力与色彩具有更丰富的表现"。而且，这两个集合的局部配套所形成的 a、$a^1$、b 的关系，在横向上可以搭配成类似主、副动机的对比关系；在纵向上形成类似传统和声 I、IV、$V_7$ 的关系——集合 a、$a^1$ 犹如 I、IV 两个三和弦，集合 b 则类似含三全音的 $V_7$，从而增强了和声的张力对比与动态关系。当然，这只是借鉴了传统调性音乐的概念，将其用到无调性的环境或集合分布的设计中。

尽管 b 集合所含音程比 a、$a^1$ 两个集合的紧张度高、张力强，但"由于 a、$a^1$、b 三个集合都含有子集 0、2、7，因而集合 a 与集合 b 之间又形成了既有对比，又潜藏着统一的元素"。

2.《秋野》的曲式结构以及音级集合在十二音场中的展开

这里所说的曲式，当然已超出了调性音乐围绕主题和调性功能安排结构布局的范围，它应该是乐曲的外部结构形态和内部结构力的总合。直观地看，《秋野》由引子及尾声构成镶边框架，中间分三个并列的结构层次。

（1）引子（第1—5小节）

它类似诗歌创作中的"起兴"，是对萧瑟秋景的全景式描绘。这里音乐材料的陈述，在结构上相当于一个平行乐段，第1、2小节为第一句（见例2a），第3—5小节为同头变尾的第二句。（见例$2a^1$）

例 2

a

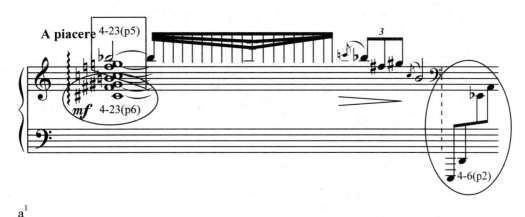

a¹

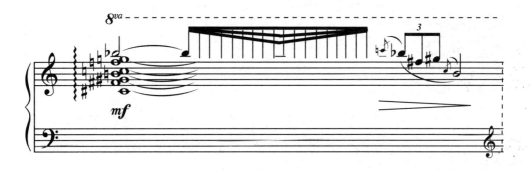

此处形成了由集合 4-23 的 P6、P5ⁿⁱ（即音集 a 与 a¹）与 4-6 的 P2（即音集 b）组成的第一个完整的十二音场。

（2）第一部分（第 6—44 小节）："地"

在中国传统文化里，"地"既指自然世界的大地万物，又指人类生活的尘世。在这部作品的第一部分里，躁动的织体与暴烈的音响既是对风啸雷鸣、地动山摇的自然景象的描绘，又包含对喧嚣混乱的"尘世"的暗喻。

作曲家将这一部分标明为"阴沉的快板"（Allegro Tenebroso），其结构类似一个展开性"乐段"。例 3 是"乐段"的上句。

例 3

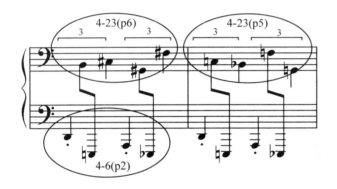

第 17 小节进入"乐段"的下句——一个小高潮区域。这里进行了集合移位，在由线形织体构成的两端外声部的"包裹"下，与内声部的块状织体共同构成两个十二音场的交错展开。

第一部分的音乐紧张度和动力性都比较强，比较准确地描绘出尘世间浑浊、不安、浮躁的音乐形象。

（3）第二部分（第 45—82 小节）："人"

"人"，既指总称之人类，也指个人。作曲家在这部作品中所要描写的却是"山野里的人"，所象征的是人们厌倦了尘世的喧嚣，对回归自然的向往。

第二部分类似带再现的单三段结构，开始有 6 小节的引入，仍建立在集合 4-23 的 P4、P5 与集合 4-6 的 P1，以及集合 4-23 的 P5、P6 与集合 4-6 的 P2 两个十二音场之上，在 Arioso rubato 处才是结构主体，即 a 段的开始（共 8 小节）。有趣的是，在右手的四个乐节的旋律线性设计上，恰好是原型、倒影、倒影逆行与逆行四种形态的连续。单纯的二声部织体的陈述，仿佛从山林深处传来的清新悠远的山歌，将人带入了质朴、纯净的意境之中。

（4）第三部分（第83—106小节）："天"

在中国传统文化中，"天"，或者是神，或者是自然界。事实上，"天"一直是广泛而不具体的，既可以是物质世界的宇宙天体，又可以是内心信仰的终极所在。其实，"天"更多地与人的情感信念相联系。

在音乐作品中如何去描写抽象的"天"呢？作曲家选择了雨声。因为雨从天而降，是天与地、天与人联系和传递信息的一种媒介。

第三部分在音乐材料上主要运用集合 b 与 a、$a^1$ 的各种移位组合形成不同的十二音场，以及节奏上的特殊处理，其紧张度和内在张力高于前两个部分，音场的组织也更为复杂。

整个第三部分类似一个单二段结构，带有明显的起、承、转、合结构特点。在整个第三部分，虽然有着集合的多次移位，但右手的集合 4-6 的 P5，始终以不变应万变的姿态出现，它除了有着数字设计上的某种趣味外，更重要的是作为"共同音"来运用——当一个音为不同集合共用时，也就构成了多音场的"咬合"关系，这与调性音乐中的"多调性"相类似。因此，对作品中不同音场叠合时"共同音"的巧妙处理，也是分析中需要特别关注的。

更为有趣的是，在这部分的可动对位之处（第97小节"转"的位置），刚好是第三部分的黄金分割位，这说明"美的比例"本身所具有的结构意义。

由于第三部分是对雨的描写，在节奏的处理上就有一个由疏到密的安排，尽管从节奏密度的比例形态上可按小节数划分为"2+4+4+4（2+2）+2+2+2+3"，但音乐上给人一挥而就之感，音乐的气息没有停顿，犹如秋天细雨连绵不断，描绘出风吹落叶、淅沥作响的情景。

（5）尾声（第107—118小节）

这是对引子的呼应，结构上仍是平行乐段。但第二句后的变化（综合了"雨声"的材料）使音乐趋于平息而归于结束。其十二音场的构成也与引子相同，仿佛是"调性"的回归。

需要强调的是，通过对作品《秋野》的音级集合在不同曲式部位的十二音场中纵横呈示及展开的初步"解密"，我们看到，每一次集合的移位和集合的重叠，都符合作曲家给"十二音场集合技法"所设定的"游戏规则"：诸集合组之间的排列

与各集合内部各音级的排列均无固定顺序的自由运用;一个十二音场中诸音级集合必须出齐方能进入下一个十二音场,即由一个十二音场移到另一个(原型或移位)十二音场等原则。

另外,在《秋野》的结构布局上,我们还可以明显发现传统奏鸣曲式的痕迹。如果将第一部分"地"看成是奏鸣曲式的主部的话,那么,第二部分"人"就是副部,而第三部分则是插部性的展开部,只是由于音乐表现的意图而省略了再现部。但由于尾声与引子的呼应,也足以完成回归再现的曲式功能,而实现形式的完美。作曲家对曲式的灵活运用,是对布林德尔"曲式常常是乐思在形成与发展中创造出来的,而不是为了迫使乐思去适应它而虚构出来的抽象公式"这一论断最好的诠释。

当然,除了尾声与引子的呼应之外,乐曲的统一性和结构力还依靠音级集合本身——由于音级集合具有"从一片树叶,可见一棵大树"的"全息性"特点,所以,它对音乐作品统一性和结构力的作用较为突出。换句话说,音级集合就像被强化了的"核心音调"一样,在整体结构中起着统一、贯穿的作用,给艺术表现开辟了新的空间。

总之,作品《秋野》抒发了作曲家对秋野景象的种种感受,表达了对宇宙和谐的向往,呼唤天人合一的宁静。这种对"天人合一"的呼唤,既有人与自然和谐相处的自然观表述,还有更深刻的人文寓意和哲学思考,因为"天人合一"本来就是中国哲学乃至中国文化中最古老、最广泛的概念。

作品《秋野》缜密的逻辑思维、极具个性的音乐语言,以及灵活地将中国传统文化的精髓与现代音乐语言和写作技术加以融合的手法,都显示出作曲家过硬的技术功底和深厚的文化底蕴。

特别值得一提的是,"十二音场集合技法"在作品《秋野》中的成功实践,正是高为杰先生在音乐创作中所追求的"艺术的最高境界应该是要达到限制和自由的高度统一"这一音乐理念和辩证思想的集中体现。而且,以数理逻辑为思维出发点的"十二音场集合技法",不管是在理论上还是创作实践上,其简洁有效的手法和较强的可操作性,为他人在音乐研究和写作上提供了广阔的空间,也为民族音乐语言与现代作曲技术的整合走出了一条新路。

<div style="text-align: right;">(田 刚)</div>

**高为杰：《韶Ⅱ》**

民族室内乐《韶Ⅱ》，是一部为箫（埙、笛）、琵琶、三弦、打击乐、二胡、筝所作的民乐六重奏。创作于1995年，系法国Presences, 96'Festival de creation musicale委约作品。1996年年初由华夏室内乐团首演于法国。作品一经演出即获得广泛的好评，因而也成为最常被演奏的曲目之一。"韶"的本义是美丽、美好。作曲家并不企图复制古乐，而是希望通过自己独特的音乐语言表达对美的感受和追求，并寄托对古韶乐的崇拜与敬意。

在这首作品中，作曲家在音高体系上运用了自创的具有革新意味的非八度周期人工音阶，跳出了以往人工音阶无一例外都是以八度为周期或可以在八度上形成周期（也就是说都是以12个半音或者12的约数音程为一个模式进行循环，即以12为模）这一自然音阶的法则。这个不以通常的八度为周期重复关系的颇有价值的探索，彻底突破了音阶的八度循环原则。在《韶Ⅱ》中，作曲家运用了一个以11为模的五声音阶构筑全曲的音高体系。

《韶Ⅱ》的音阶设定来源于作曲家最初的仅仅四个音的乐思——D、G、B、E。这是一个对称的小七和弦集合，按照阿伦·福特的集合理论，它的音级集合原型为[0、3、5、8]，这也是整首作品音高控制的重要因素之一。四音集合加上对称轴A音，便形成了一个以G为宫的D徵调式五声音阶跨八度排列的音列。（见例1）

例1

由于这一五声音列的分布超过了12个半音的音域，因此在以11为模（即以11个半音为一循环周期）将该音列上下移位重叠延伸时势必互相交扣，而形成非八度周期的音阶。（见例2）

例2

在这一音阶中,从任何一个音开始作为假定的主音,其毗邻的五个音都会形成自己独特的调式。

在这样一个非传统的人工音阶中,传统的调性思维理念——调性的转换对比被作曲家运用到了其中。《韶Ⅱ》引用了传统的调式转调手法,即平行调式交替和所谓的"同主音"交替的转调。在乐曲的中段,作曲家将人工音阶中的B、♯a、$a^1$、♯$g^2$降低半音变为♭B、a、♭$a^1$、$g^2$,作曲家在这里按照传统调性音乐中"同主音大小调"的概念,使以G、♯f、$f^1$、$e^2$……为主音的调式的三级音由大三度变为小三度,音响上形成调式变化的感觉,这是传统调性思维在新的音高体系中的"借用"。

在整体结构上,作品依据材料写法和音乐情绪的转换分为"起—承—转—合"四个大的段落。

Ⅰ. 从散板进入到散板结束前,即标号A。这是全曲的引子段落,划为"起"的部分。这是音乐情绪的最初铺垫,各乐器竞相展示各自的音色。在音高材料上,以四度为主要的音程结构。

Ⅱ. 从正拍 $\frac{4}{4}$ 进入,即第4小节到第39小节固定音型进入之前是第二个大的结构,划分为"承"的部分,即标号B,是全曲主要乐思的呈示部分。音乐的陈述方式主要运用了中国传统音乐支声式织体的写法来营造一种古朴的意境。

Ⅲ. 从第40小节标号C开始,到F之前的散板段落结束,作曲家通过一段精彩的帕萨卡利亚完成了"转"的部分。这一大段落包括标号C、D、E。其中的帕萨卡利亚通过两个层面来实现,一为固定节奏,一为古筝声部的固定低音。

Ⅳ. 从第98小节开始,即标号F,是乐曲的小再现,它呼应了全曲开始的旋律并延续了第Ⅲ部分的固定低音。在它之后一个用帕萨卡利亚主题写成的赋格段被作曲家巧妙地安插进来,即标号G。标号H再次回顾了作品的主要主题,乐曲最后在埙的旋律的应和中结束。

此曲是作曲家运用此方法的第一部作品。对于非八度周期人工音阶,作曲家也在其后的一些作品,如《路——为小提琴与钢琴而作》中再次运用。

**高为杰:《路》**

《路》(*The Way*)原是为琵琶与钢琴而作,完成于1996年年初,同年5月首演

于日本东京。后改为小提琴与钢琴的版本在韩国岭南国际现代音乐节上首演。乐曲的构思来自屈原《离骚》中的诗句"路漫漫其修远兮，吾将上下而求索"。乐曲表达了作者对屈原伟大人格力量的敬仰，并以此自励。

在这部作品中，作曲家在音高体系设计上做了颇为大胆的尝试，采用了其独创的非八度循环周期人工音阶。所谓"非八度循环"，即完全跳出以12个半音为一个模式进行循环的自然音阶的法则，不以通常的八度为周期重复关系。在《路》中，作者将人们熟悉的包含12个半音，即以12为模的音阶换以11个半音为一循环周期（即以11为模）。这一音阶的邻音程原序为：2 1 2 2 1 2 1。由于不以八度为循环周期，其内部邻音程值数列排列次序和其各音名排列次序，在循环时不相对应。《路》中的这个音阶在一个八度范围内的音结构与自然小调没有差别。但在高一组循环时则整个低了半音，成为非八度周期音阶。（见例1）

例1

其后，作曲家运用传统转调手法的理念，在作品中间发展部分用了音阶高小三度的移位。而在第二主题再现时则使用移低三全音的音阶，暗示传统音乐结构中"调性服从"的概念。由此作品也体现出了一个传统奏鸣曲式的框架结构：

呈示部——主部（第1—10小节）、副部（第11—29小节）

展开部——插部与华彩段（第30—70小节）

再现部——主部（第71—78小节）、副部（第79—90小节）、尾声（第91—101小节）

音乐一开始的呈示部主部主题，钢琴在高音区奏出的主要动机音调，像是展示给听者的一个问号。这个主部主题是作者音乐构思的最初描绘。结构上采用分而合的方式；在和声上，作曲家根据作品特有的以11为模的人工音阶的特点，以大七度为框架，或采用空大七度的双音，或将其填充以三度、四五度结构，音响迷幻、

幽远，充满空间感。这之后一串快速下行的音调，由于非八度循环周期人工音阶在周期性循环重复时，每一周期的主音各不相同，因而听起来像是音阶之间的移位模进。本来完全重复的两组音响，听起来却是大七度"转调"模进的效果。

关于这一点，作曲家指出："这只是一种错觉，真正的多调性是不同调性各自的音阶的多元并存。而在非八度周期音阶中，由于音阶仍是周期性循环的，因此它的音阶是一元的，调性也是一元的，只是不同音区的相应音极不是八度关系罢了。当然，用非八度周期音阶建立的一元化的'统一'的调性，无法像传统音阶那样可以用一个统一的音名来命名。"

整个呈示部在材料的组织安排上，主要是将主部动机化的纵向和声与副部横向的旋律线条作对比，并呼应结合。展开部包括一个插部和一个华彩段，大致分为三个部分：第一部分，通过主部材料的一个短小过渡引出全新的插部。这一段音乐富有节奏性，刚劲有力，在 $\frac{4}{4}$ 拍的规范节拍之中，小提琴与钢琴的节奏循环音组的拍数不相一致。第二部分，小提琴快速的和弦琶音式经过句，钢琴则完全是一种点描式的姿态。第三部分是向华彩段的过渡，音乐以快速的走句出现，两件乐器交相呼应，引出华彩。华彩段更多地运用了主部主题的材料，大七度的跳进占据了主导地位。作曲家充分发挥小提琴这件乐器的炫技特点和多样的演奏手法，同样的七度跳跃，运用拨弦、拉奏、泛音等，创造了一个丰富的音色世界。

再现部的主部主题是以闯入的效果出现的。小提琴一直延续着华彩段尾声若有若无的同音反复的姿态，将华彩段和再现部连接为一个整体。伴随钢琴声部主部主题的再现，小提琴作点描式的同音反复。而副部主题是以变奏的方式再现的，用类似卡农的手法，使再现富有变化而不枯燥。再现副部与尾声的过渡运用了主部动机。尾声中，弱奏的钢琴和小提琴相隔六拍形成同度卡农，由于非八度周期循环的特点，不同八度的同时结合形成了多调性的效果，把音乐引向悠远的境界，路还在延伸，永没有尽头……

<p align="right">（雷 蕾）</p>

### 郭元：《在 G 音上》

身在闹市，总会听到一种声音，它好像是汽笛声、人声，又好像是建筑工地的水

泥浇筑声……作者身不由己地被这些声音困扰，但这些声音又时常唤起他对童年的记忆。小时候作者家附近有一家工厂，经常持续发出一种金属加工的声音，时强时弱、时高时低，不知什么时候开始，也不知什么时候结束，没有目的，只是一种声音的存在，它在作者童年的记忆中非常美妙。作者试图努力在城市的嘈杂声中去捕捉童年那个声音，以求得内心的平静。作者以此作品追忆童年并将此作品献给父亲。

弦乐四重奏《在G音上》创作于2004年，共有四个乐章，全曲建立在G音上，并以G音为中心。第一乐章包括无节拍和有节拍交替出现的两个因素。无节拍因素是小字一组G音的持续音；有节拍因素是在这个持续G音上有一个短小的五声性"动机"和G音上微分音的线条，实际上第一乐章就是一个持续的G音。为了使这个持续的G音不至于单调，作者运用了一系列手法，使之富于色彩性。如小提琴、中提琴G弦上同音高的泛音与正常音的对比，微分音微妙的音高上的差异，弓震音、撞弓、巴托克拨弦，靠指板、正常、靠琴码的拉奏，力度变化，等等。第二乐章开始是用撞弓演奏的一个段落，它的音乐材料由一个以G音为中心的五声性转换音列构成，起着桥梁作用，将第一乐章同度的G音过渡到三个八度关系的G音上来，与第一乐章在G音上形成对比。三个八度关系的G音逐渐向上做八度移动，直到四度人工泛音上更高音区的三个八度关系，然后以极弱的滑奏消失在乐器的最高音上。第三乐章可分为两个部分。第一部分在双弦上靠琴码的位置以极强的力度奏出与第一乐章相同音高的两个持续G音，好像第一乐章的"再现"。以这两个G音为中心各自上下滑动，音高上产生不定的变化，音响也趋向复杂，逐渐形成以G音为中心的增四度框架内的半音音块。第二部分将这个半音音块分解成一个快速持续音型，在这个背景音型下，各声部出现一个呼应性的因素并做一定的发展。

经过一个短暂的静寂后进入第四乐章，加弱音器的第二小提琴、中提琴、大提琴在空弦上演奏一个以G音为中心的分解五度和弦（C、G、D、A、E），不加弱音器的第一小提琴奏出和弦的最高音（B），这部分气息悠长，直到第一小提琴独奏部分的出现，然后第一小提琴加弱音器与其他乐器共同演奏自然泛音上的一个五度和弦。

从整个作品来看，第一、二、三乐章可作为一个大的部分，具有幻想性的第四乐章作为前面三个乐章的对比部分。这部作品在波兰华沙举行的"2004年鲁托斯拉夫斯基国际作曲比赛奖"（Lutoslawski Award 2004 International Composers' Competition）中获荣誉奖。

**龚晓婷：《叶子和鱼》**

《叶子和鱼》（Leaves and Fish）是一首为长笛与马林巴而作的室内乐作品，长约10分钟。该曲创作于2000年，当年入选"东方纪元——中韩现代音乐节"，在韩国首尔首演，并在2005年中央音乐学院55周年院庆系列音乐会中展演。

作品的气氛恬静而写意。作曲家曾亲自为作品题诗：

翩翩的你们／还好吗／依然美丽／如初／轻轻的 轻轻的／飘着朝露／像晚风中的夕阳／流过我／柔弱的心／水影 风影 雪影／云也悄悄地迷离远去／也许 是 也许吗／飘零的新绿／真的还在／还在远方……

乐曲为灵活的多段体结构，共四个部分。

音乐的开端是一个幻想式的引子，作曲家运用自由节拍记谱，只用虚线提示出关键的进入点。此段由长笛的独白引入，马林巴主要运用双槌技巧，奏出以纯五度为基础的块状和声层，对旋律气息悠长的长笛声部进行衬托。在这一部分即将结束时，长笛用较强的力度奏出三个高音区的跳音，这是对后面特征性材料的先现。

第二部分（M.=112）从有准确节拍的第1小节起（该曲中两件乐器采用的是交替节拍，所以各自的小节数在同一时间也不相同，这里以长笛声部的小节数为准，下同），至第26小节结束。这一段速度加快，长笛的旋律气息变短，并加入了许多细碎、跳动的音型，好似片片树叶变成的精灵，在晚风中起舞。马林巴部分为分解和弦式的音型，运用了 $\frac{6}{8}$、$6\frac{5}{8}$、$\frac{5}{8}$、$5\frac{5}{8}$ 等节拍，演奏时两个声部的进入点上下错开，使音乐律动非常复杂多变。大量地变换拍子和将节奏重音交错是该作品的显著特点。

第三部分（第27—57小节）的长笛声部充分发展了新出现的连音素材，形成大片波浪般起伏的织体；马林巴继续沿用重音交错的二声部写法，同时与长笛声部规律性重复的连音素材的重音再次错开，二者融合之后给人以光影迷幻之感。长笛还时而将连音素材打破，变为突强的跳音形式，仿佛活泼的小鱼儿在洒满晚霞的水面上欢快地跳跃。

第四部分（第58—64小节）是一个简短的连接，将原来所用的五连音、七连音等拉长为十连音、十二连音等律动更快的片段，将情绪引入高潮，并以长笛和马林巴极强力度的齐奏作为停顿。

而最后一部分（第 65—98 小节）以很弱的力度开始，把情绪瞬间拉了回来。这是一个三部性的段落，作曲家先以马林巴上叠置的纯五度作和声层，衬托长笛高音区舒展的长音。中段（第 75—84 小节）当长笛对整篇的材料进行回顾时，马林巴变成了对七度音程不同形式的发展，并运用槌杆击键的特殊奏法创造出新颖的音响效果。第 85—91 小节两件乐器又重新将纯五度作为各自的主要素材进行展开，然而长笛与马林巴之间又相差七度，这一设计巧妙地综合了出现过的素材，使音乐结构于灵活中透出严谨。第 92 小节开始是一个再现的尾声，马林巴再次运用上下错位的音型，长笛则以弱力度吹奏冥想式的旋律，而后，音乐在长笛悠远的气颤音中走向平静，以下滑的微分音结尾，让人回味无穷。

<div style="text-align:right">（张　渊）</div>

**郭文景：《社火》**

室内乐作品《社火》（Op.17）是受荷兰阿姆斯特丹新乐团委约而作，完成于 1991 年 1 月 7 日。同年 4 月 2 日在荷兰阿姆斯特丹潘拉蒂斯音乐厅首演，由阿姆斯特丹新音乐团演奏，Ed. Spanjaard 指挥。这场音乐会被称为"来自荷兰的中国新音乐"，首次将中国作曲家的作品在欧洲上演，引起了听众对中国现代音乐创作的极大兴趣。作品是为长笛（兼笛头）、低音单簧管、小提琴、中提琴、大提琴、低音提琴、两个不同定弦的曼陀铃、三个打击乐共 11 位演奏家而作。作品不同寻常的编制，弦乐器的特殊定弦，以及欧洲没有的中国戏曲音乐中的打击乐器的大量使用（其中有川剧钹、京剧小锣、铙钹、小钹，大小不一，音色各异），使得作品的音响非常独特。

作品分五个无标题小乐章，并且不间断演奏。

不论是从选题还是从作曲技术上，显而易见的是作曲家在构思这首作品时受民间音乐的因素影响很深。首先，五个乐章的安排并没有什么逻辑顺序，仅仅是一种场景式的排列（这和"社火"这一民间活动不无关联）。同时每个乐章的内部结构，看不到西方古典音乐结构中的功能性结构方式，如动机式的发展、调性的安排、体裁的限制等，而是从中国的传统音乐形式中抓取特征，并以此来构思作品。比如第三乐章的速度的结构原则是散慢中快散，第一、第五乐章中以乐句的并列陈述来构

思，第二乐章中用打击乐的音色贯穿作为音乐发展的主线，以及第四乐章中钢琴模仿民间音乐中打击乐的"角色转换"所起的发展手法。另外在写作技术上，作品对音乐形态的描绘所借鉴的写作手法，如"紧打慢唱""加花变奏"等也都是中国传统音乐的发展手法。

但我们也可以从作品中看到大量的西方现代作曲技术原则的运用。如再现原则的运用：在全曲的材料安排上，有意识地在后面乐章安排再现前面材料，或者在前面乐章提前预示后面材料的出现。在音色上作曲家也做了大量探寻，通过对乐器的特殊定弦以及大量各种现代音乐的特殊演奏技法、人声与乐器的特殊结合使用，以获得不同于正常乐器所发出的新音响。

这部作品充分体现了作曲家既立足于中国传统音乐之本，又受到当时最新潮的作曲技法的影响，是将现代作曲技术的新鲜血液注入中国民间传统音乐的结构方式中的一次尝试。作曲家采用这些技术的外衣，并没有掩盖其个人的音乐风格，反而将自己的风格深深扎根于中国传统民间音乐，使得传统民间音乐的艺术魅力透过现代技术的修饰，以及作曲家本人的独特艺术视角，散发出更加理性和新奇的色彩，为中国传统民间音乐的发展提供了一个独特的艺术模本。

（林　燕）

## [H]
### 何训田：《声音的图案之三》

何训田的《声音的图案之三》创作于1997年，并于1998年11月在由武汉音乐学院举办的第二届全国中青年作曲家新作品暨作曲教学经验交流会上放送，引起与会专家学者的高度评价。该作品总谱由上海音乐学院出版社2003年出版。2003年10月，该作品在2003年中国成都国际现代音乐节暨全国中青年作曲家新作品交流会期间，由上海音乐学院新音乐团现场演出了短笛、长笛与小提琴版。

在纷繁的现代音乐创作中，何训田的《声音的图案之三》能够给人以耳目一新之感，主要是因为它的宏复调织体形态及其所体现出来的独特的结构功能。通常情况下，微复调织体结构主要"通过其组成之各声部横向进入时间差与纵向音程距离的'细微化'处理来形成的。微复调织体结构淡化传统复调织体各声部在统一、协

调的基础上的各自相对独立性与清晰度，追求一种多声部甚至超多声部整合在一起的既弥漫又静止的'音响群落'"。而宏复调织体结构，则基本技术与之"相反"，主要是通过其组成之各声部横向进入的时间差以及纵向音程距离度的"宏观化"处理来形成的；基本音响状态或听觉感知方面与之"相成"，由于多声部或者超多声部横向进入间距的宽广，声部与声部之间的模仿或者变化模仿关系因而弱化甚至消解了。其实，就形成微复调织体的"迷你化"处理手法而言，各声部横向进入时间差的"细微"是最根本的；与之相反，横向进入时间差的"宽广"则是宏复调织体的"宏观化"的最重要前提之一。以此为基本出发点，宏复调织体形态的最终形成，还必须仰仗于"主题的构成形态"与"声部的结合方式"等其他因素，相对于微复调织体的主题节奏形态的少休止、间断，以短时值音符的连续进行或长音符的持续与组合最为常见，宏复调织体的主题节奏形态则多稀疏、留白，以非周期性、非均分型的节奏进行为主要特征；相对于微复调织体各声部有"对比、模仿或变化模仿"等多种结合方式，宏复调织体则更多甚至只能是模仿或变化模仿，因为只有这样，才能既通过宽广的横向进入时间差弱化甚至消解声部与声部之间的模仿或者变化模仿的"听觉音响"关系，又在深沉结构逻辑方面形成"远距离的呼应"。而正是这种更隐性、更宏观并具有深沉逻辑关系的"远距离呼应"——这正是宏复调在结构功能方面最重要的着意所在——才使宏复调织体形成一部完型作品或者一部作品的主体部分成为可能。

除了对横向各声部进入时间差进行宏观化处理这一易行、可行但也是最基础的技术指数之外，《声音的图案之三》的宏复调织体形态的形成主要依赖于以下两个方面：其一是主题横向节奏形态的"散文化"与纵向各声部之间严格的节奏卡农；其二是富有特色的以严密的等差数列为基础的音高组织关系及其所形成的表征自由多变、内在严密有序的"变化音高卡农"。整部作品从头至尾，没有前奏与尾声，也没有速度变化。各声部按先后顺序进入，完型之后，则依次先后退出。仅就节奏因素而言，严格的节奏卡农是声部之间远距离呼应的最重要的保证；而单个主题（三个声部完全相同）的节奏形态的"散文化"处理，则从表征也就是听觉直接感知方面赋予作品更多的宏复调织体的特色。

作品节奏形态的"散文化"处理主要通过"非均分性节奏细胞"及其组合与

"非等分性、非周期性休止"所形成的"留白"的"非周期性"交替而成。整部作品中的这些以"短促"为基本特征的节奏细胞被"留白"所隔开,"散落"在时间的发展进程中。但也正是由于留白的精心处理,各种不同的节奏细胞得以连续出现,使连续发音数增加,并导致节奏的运动具有了方向感。相形于等比数列关系,以非等比数列关系为基础构成的"时间关系"更能形成具有"现时代性、非西方性审美意味"的时间关系,这既体现在"发声"中,也体现在"留白"中,更体现在它们的交替关系中。我们知道,通常情况下,西方"共性"音乐创作时期的"时间关系",主要建立在与人的"生理脉冲"相一致的等比关系的基础上,因此,它具有一定的周期性、循环性和可预测性。就《声音的图案之三》而言,其所成功运用的以非等比关系为基础的"散文化"休止,相对于等比数列关系的休止,更容易形成具有东方审美意味的"留白"。

《声音的图案之三》的"变化音高卡农"组织结构的基础——也就是先行电小提琴声部的音高结构基础——为一个五音列,而用黑符头表示的两个音在全曲仅分别出现了三次和一次,在发音量方面处于绝对次要的地位。这种以等差数列关系为基础的音高关系及其所构成的相互关联的三个声部的音高组织,配合以严格的节奏卡农组织,形成既区别于严格音高卡农(包括等比数列音高)又区别于自由模仿,既富有变化又严密有致的结构组织。相对于等比数列关系,以等差数列或者非等比数列关系所形成的音高组织,则在整体音响上更容易形成在"变"与"不变"之间"游移"的、巧妙的"移步不换形"的东方审美意味。

一方面,宏复调织体由于其组成之各声部之间的"有逻辑的变化模仿关系",使其在整体上形成一个不可分割——从另一个角度讲则"有可能"任意截取并自成"结构"——的"蚯蚓式"结构:从每个声部的横向发展而言,它们可以"任意"发展,无须通过诸如"动机式"的重复或模进、主要音的贯穿或远距离的控制以及主题性材料的呈现—对比—回归等技术进行结构的构造,因为纵向上其他声部必定会在一定的"时间差"之后,对前面可能不断出现的新材料进行多次(次数等于或大于声部的数量)"变化追逐式"的"论证"。与此同时,作为"老材料"的这些"变化追逐式"论证,又在纵向上与先行声部的"新材料"叠合在一起形成另一层面的"新材料",如此循环往复,不断前行。另一个方面,也正是宏复调织体横向各声部进入时

间差的"宏观化"特征，使宏复调织体的结构必然形成呈现—发展—回落的三部性结构：在声部数量方面是由少增多到持续到减少，在节奏形态方面是由稀疏到繁密到稀疏，在音高组织方面是由单纯到复杂到单纯。需要提及的是，这三个阶段之间的分界必定是模糊的，只有一个大约的分界区域而已。我们可以从表1《声音的图案之三》这一具体、典型的作品结构表中认识"宏复调织体"的结构功能的形成状况。

表1《声音的图案之三》作品结构表

| 宏观结构 | 阶段一 | 阶段二 | 阶段三 |
| --- | --- | --- | --- |
| 始终小节 | 1—大约15（5×3） | 大约15—大约136 | 136（151—5×3）—151 |
| 声部数量 | 1—2—3 | 3 | 3—2—1 |
| 节奏形态 | 稀疏到渐密 | 渐密到繁密到渐疏 | 渐疏到稀疏 |
| 音高组织 | 相对单纯 | 相对复杂 | 相对单纯 |
| 结构功能 | 不依靠主题材料的"再现"而更仰仗织体密度的呼应所形成的三部性结构 | | |
| | 呈现 | 发展 | 回落 |

（钱仁平）

**黄虎威：《峨眉山月歌》**

1981年春，黄虎威应"四川省1981年小提琴比赛"艺术委员会的稿约而创作此曲。同年5月，胡铮等在该项比赛的获奖者音乐会上首演。1984年，盛中国在其录制的中国小提琴作品专辑《金色的秋天》中首次出版此曲的音像。1985年3月，人民音乐出版社首次出版此曲的单行本。

此曲根据唐代大诗人李白的七绝诗《峨眉山月歌》的诗意写成。原诗是："峨眉山月半轮秋，影入平羌江水流。夜发清溪向三峡，思君不见下渝州。"作曲家以符合音乐思维规律的独特构思进行艺术的再创造，把诗的意境用音乐语言完美地再现出来，从而使乐曲获得了独立的艺术价值，显示了音乐自身的魅力，成为一阕动人心弦的音乐诗篇。

乐曲以三部曲式写成。开始，是稍慢的行板速度（Andante Sostenuto），小提琴奏出一支柔美的旋律（第2小节起）。这是全曲的主要主题，宁静之中使人感到寂寞，

清丽之中使人感到冷峻。音乐在这里是富于画面性的，让人在联想中浮现出一幅"冷色调"的秋夜风景画：弥漫着寒气的月光，倾泻在山水之间，无垠的苍穹显得朦胧、幽深；江中一叶轻舟顺水而下，孤独的诗人端立船头，正在低吟诉说着离情别绪的诗歌……在这"画面"之中，我们不禁感受到凝聚着一种深沉的忧思和感伤。

随着乐思的发展，音乐进入对比的中间部分。乐曲的中部本身也是一个三段结构，分成三个层次，包含着两个新的主题。这样，全曲的结构也就呈现出对称的五部性：a、b、c、$b^1$、$c^1$。

中部第一主题以小行板速度（Andantino）奏出，稍稍带有一种激动而亲切的热情（第18小节起）。继而出现的中部第二主题速度略加快(Moderato)，由小提琴G弦上演奏的旋律如诉如泣，哀婉、悲凉（第33小节起）。

当中部发展到第三个层次的时候，小提琴以和弦和双音的奏法，强烈而充满激情地变化再现中部第一主题，将音乐推向激动人心的高潮。俄顷，当音乐渐渐平息下来以后，乐曲回复到最初的意境；在缩减的再现部，主要主题在逐渐放慢的速度中，以小提琴高音区微弱的长音悠然结束。当钢琴上最后一个轻柔、空旷的和弦的余韵慢慢消散的时候，未尽的乐意仿佛使听众依然沉湎于一片惝恍迷离的怅惘之中。

（高为杰）

**黄虎威：《嘉陵江幻想曲》**

1979年11月，黄虎威应1980年"上海之春"艺术委员会的稿约而作此曲。1996年10月，朱小铭在四川省第六届"蓉城之秋音乐会"上首演。任音童等将其编入《中国钢琴作品选（三）》，由人民音乐出版社于2000年4月首次出版。

嘉陵江是川江中人们最熟悉的河流，作者用它代表巴山蜀水，因而给乐曲起名《嘉陵江幻想曲》。在旋律方面，作者创作了四川民歌风格的旋律，并且引用了四川民间音乐中的旋律；在和声方面，主要采用非三度叠置的和弦，并且自由转调。

此曲的结构是复二部曲式。第一部分是有对比型中段和再现的单三部曲式；第二部分是有展开型中段和再现的单三部曲式。两个部分都没有调性的再现。

前奏中淡雅而乡土风味浓郁的山歌音调和近似筝的刮奏音响把人们带进巴山蜀水的秀丽景色中。

第一部分的首段是一首飘浮在粼粼水波之上的"船歌"（第18—29小节），旋律优美、抒情而富于歌唱性，创作时吸取了川江船工"号子"和其他四川民歌中的某些特性音调。接下去，"船歌"移高到大六度的调性上，并且变得响亮而激情。

中段有四小节前奏，其后是一个12小节的乐段。左手部分是以两小节为单位的固定旋律与固定低音的结合。固定旋律引自四川民间过端午节时川江上"划龙船"的歌调。右手部分具有四川民歌风格的轻快旋律是作者创作的，表现了喜悦的情绪。乐段后面是它的两个变奏。第一变奏采用复合拍子，即左手部分实际上是四三拍子，而右手部分仍是四二拍子。第二变奏之后是引向再现的连接部分（第80—105小节）。在高潮中再现的"船歌"（第106小节起）变得壮丽、激越而辉煌，继而转为纵情歌唱，然后逐渐平息，结束处可听到流水的潺潺声。

第二部分表现了人们在节日里的欢乐情绪。开头的四小节前奏模拟锣鼓声。首段主题（第125—136小节）是一个乐段，其旋律引自四川民间歌舞"车灯"。接下去是主题的两个变奏，其中的第二变奏移到上方小三度的调性上。托卡塔式的中段（第161—183小节）的结束和弦在第183小节与再现的开头和弦重叠。在再现中，主题出现了两次。乐曲在高潮中结束。

"船歌"、第一部分中段的旋律和引自"车灯"的主题是曲中的三个主要主题。它们虽然性格迥异，但旋律线开头的两三个音却相同或极为相近。这种情形有利于曲中各部分之间的密切联系。

为了增强乐曲的民族风格，曲中多处采用筝、琵琶、扬琴等民族乐器的织体写法。

（知　川）

## [J]
### 贾国平：《翔舞于无际之野》

《翔舞于无际之野》创作于2001—2002年，是应瑞士长笛演奏家Heinrich Keller及其夫人——钢琴演奏家Brigitta Keller-Steinbrecher之邀而作，并于2002年1月在瑞士首演。此曲于2003年被收入Keller夫妇的作品专集并正式出版发行。

该作品为长笛和钢琴而作，长度约为10分30秒。全曲由不间断演奏的八个段落构成，"充满着宁静与和谐"（瑞士《苏黎世报》报评），让人在空旷的音响中得

以自在地漫步。作曲家从音区的安排、横向音型的结合以及纵向音高的结合方面着手，将两件乐器自然地融合在一起，用以构建出"无际之野"缥缈悠远的音响。尤其是作品末段，钢琴在极高音区与极低音区的对话造成的空间感，与长笛在中低音区的自由发挥，为作品所表达的意境做了最形象的音响解释。作品在第三、四段中两件乐器在音乐形态上互相咬合，互相追戏，并逐渐将音乐推到一个高点。这里是音乐的划分点。音乐在"翔舞"般持续的流动音型所带来的激烈情绪之后，有突如其来的大约10秒的空白，只能隐隐听到钢琴低音区的延音。此时，音乐已恢复到苍穹般的旷野中，标志着下一段落的开始。另外，作曲家利用长笛的带气声的演奏技法以及踩下钢琴中踏板等所带来的特殊的音响效果，贴切地传达了作者在作品中蕴含的意蕴。作品充分反映了作曲家源于中国古代哲学的审美情趣与精致的音响构图的结合。

**贾国平：《碎影》**

该曲作于2003年年底，是为琵琶与4位打击乐手而作的，于2003年12月12日在德国Freiburg首演，并与Freiburg打击乐团合作。后来又在瑞士Basel、奥地利Feldkirch和北京现代音乐节上表演。

作曲家从琵琶传统乐曲中捕捉到意韵美感，结合自身审美体验和主观情感，从而在心中形成一种印象。"碎"意味着丰富而不完整，"影"则将虚与实混淆糅杂，每一片碎影的表述既是作曲家托音乐之口表达自己的美感体验，也是音乐本身在说话。

作曲家尝试从几个传统的琵琶音乐作品中抽离出许多个音乐片段，作为创作这首乐曲的音乐材料。从听觉上容易辨认出的片段有：《寒鸦戏水》的首句、《高山流水》中带节奏的推拉音片段、《浔阳月夜》（刘德海演奏谱本）中左手带打音的旋律、《陈杏元和番》中大幅度拉弦并拉复的片段等。这些片段是原曲的缩影，代表了琵琶不同的演奏特点，有的体现在音色方面，有的体现在演奏法方面，有的体现在节奏方面，有的体现在地方性的韵味方面。它们都是原曲中具有标志性的一句，都有各自明显的个性，处理不好即会适得其反。作者对每个片段的取舍均是服从于音乐整体的统筹布局。在进行片段与片段的拼贴时，则借用琵琶最具特色的吟揉颤音将材

料间的"接缝"虚化,如此,材料间的转换便巧妙替代了主题的纵深发展,避免了主次不分。

这些片段都是一个个具有某种典型意义的音响,都与确定的演奏法与发声法(articulation)相关联。这些音乐片段在原作品中所具有的音乐意义与音响特征构成了听者心理上一些刹那间的碎片式的回忆(aura)与联想,但是在这部作品中这些碎片化了的音乐材料是以被重新定义与重新组合,并且加以强化发展的方式呈现出来的,所以在此回避了这些被引用的音乐材料所具有的原本的音乐含义与固有的听觉联想,从而赋予它们新的音乐表现与音乐内涵,形成新的音响特征。

乐曲的结构主体由散起段(A)、片段化的旋律段(B)、重复音型段(C)、快速跑句段(D)与最后的综合再现段(E)等五个段落构成,其间呈现出"散慢中快散"的结构关系,音乐材料的呈示—变化—再现的发展脉络也非常清晰。在这五个段落之间又插入一个具有相同音乐性格的、被拆分为四个短小连接句的段落(F),各段句法相同,却由于琵琶演奏法和不同种类打击乐器的音色调配,相互间富于起承转合的意味。四个"准主部"在全曲的结构为:A、$F^1$、B、$F^2$、C、$F^3$、D、$F^4$、E,看似回旋曲,四个F段似"主部"般以紧密统一的内在联系贯穿起五个变化生动的"插部",稳稳当当地支撑起全曲构架,严整大方,张力饱满。这样的结构方式企图打破常见的以几个大块布局的音乐结构习惯,以期获得更加灵活的结构感觉与新的听觉经验。

乐曲中用到的打击乐器有:古钹、锣、tom-tom、木鱼、排鼓、马林巴、钢片琴、玻璃杯等。全曲的节拍布局是以序列原则结构的。

**贾瑶:《戏》**

贾瑶于2003年为大提琴与钢琴而创作的《戏》,曾于2005年获得中国音乐金钟奖作品奖的铜奖。该作品曾多次在国内外演出,获得专家、学者以及听众的一致好评。

《戏》采用了西方传统器乐奏鸣曲的三乐章结构,作者把京剧的音乐元素作为创作上的背景,试图将其打散融化在作品的每一个细节当中,在音乐的细小结构中,充分展现中国京剧艺术的神韵。

第一乐章《脸谱》(*Masks*)作为颇具男性化的乐章,用大提琴和钢琴的形式来

刻画京剧净角脸谱中的不同性格。大提琴声部中经常出现的上小九度、七度音程跳进，似乎是在突出一种夸张的、强悍的性格，其中也不乏一些捶胸顿足式的气息。钢琴部分主要是在模仿诸如小锣、钹等京剧伴奏打击乐中常见的锣鼓经，而一些带有主题性的线条，则经常使用间隔两个八度齐奏的形式出现在作品之中。整个乐章采用中国传统的起承转合的结构形式写成。

第二乐章《旦》(Dan)是对京剧艺术中旦角的描写。此乐章与第一乐章形成鲜明的对比，作者刻意强调了其女性化的特征，采用了大提琴独奏的形式。在细腻委婉的声音处理中试图表现一种旦角本身特有的凄美感。此乐章运用变奏曲的体裁写成，一个源于京剧韵白的主题，外加三个变奏，好似描写女性特有的无奈、矛盾、不知所措的心境，赋予了旦角浓重的悲剧性格。

在大提琴的一个长音后，引出作品的第三乐章《武场》(Acrobatic Fighting)。该乐章顾名思义，是表现京剧舞台上一个打斗的场面。钢琴与大提琴交相呼应之间，展现了京剧艺术特有的程式化场面。在乐章的结尾处，第一乐章的主题再次出现，构成了整个作品在音乐材料上的再现。

纵观全曲，作品分别从三个侧面对京剧进行了写意式的勾勒。从脸谱，到角色，再到场景，颇似一个长镜头的不断拉伸，从小到大，从局部到整体，逐层扩展，让听众跟随着音乐材料的变化与发展，沉浸在京剧艺术的绚丽多姿之中。《戏》或许是一出戏的三个片段，或许是京剧艺术的三个瞬间。

（温展力）

### 金湘：《第一弦乐四重奏》

《第一弦乐四重奏》是作曲家金湘1990年9月创作的一部作品，1991年5月在美国西雅图首演，之后又在美国、日本、韩国及国内多次演出，均获一致好评。

这部作品只有两个乐章，是一部极具个性的作品。作曲家不仅娴熟地运用了多种现代作曲技法，而且还独创性地继承和发展了中国传统文化。乐曲虽没有采用我们熟悉的民族音乐的曲调，但在由一系列音响流动所形成的起伏跌宕的"音势"中透出了浓浓的中国传统文化的味道。再加上作曲家所采用的诸多现代技法，使得作品既有强烈的时代气息，又具有深厚的传统底蕴。

一、突兀不凡的结构

从谱面看，第一乐章是一个由12个小段落组成的并列结构的多段体，但如果仔细分析，就会发现在音乐的流动中还暗含着许多曲式功能运动，渗透着许多曲式结构原则。（见图1）

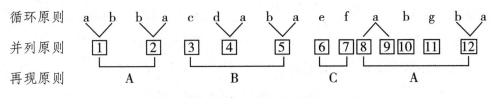

图1 第一乐章曲式结构原则

通过图1可以看出这部作品结构的复杂性及不规则性。除此之外，这部作品在速度的安排上也是颇具匠心的，我们可以看出在张弛有序的音流中所透出的三部、拱形及对称等结构特点。其实，无论上述哪种解释都不能体现这部作品的真正结构内涵。这部深深扎根于中国传统文化的作品的结构应为一个独特的"凤点头"结构。（见图2）

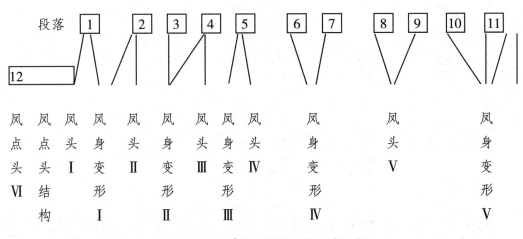

图2 第一乐章的"凤点头"曲式结构

二、富有活力的节奏

这部作品的另一个显著特点是节奏的安排。复杂多变、纵横交错的节奏形态使本作品富有动感，充满活力。

1. 横向节奏的特殊划分

音乐以传统的节奏开始逐渐变化为附点音符、八分音符、前十六音符、切分音

符等,甚至 8:9、8:10、8:11 等不规则的分割,造成逐渐紧张的气氛,每一拍上的音符都不尽相同,使节奏非常灵活,充满动力。

2.纵向节奏的复杂结合

相同节拍的节奏组合、节拍的纵向对位结合（$\frac{7}{8}$、$\frac{3}{2}$、$\frac{5}{8}$、$\frac{3}{4}$ 等四种不同的组合法的节拍被纵向叠在一起,节奏重音的不同,造成音乐上极大的动荡感）、无拍号的时间片段及其纵向交错等在这部作品中都得到了精彩的应用。

三、"音程"发展手法的运用

这部作品采用了非常独特的"音程"发展手法。乐曲由四个纵向叠置的大七度音程开始,这个大七度就是全曲发展的"种子音程"。在乐曲的第3段（Andant）处,我们可以看到这个乐思的柔和的、稍带哀叹的形象,第二乐章的大提琴旋律也是由此而来的。尤其需要指出的是,凤头的几次出现是各具情态的,以"种子音程"为基础进行了各种变化。（见例1）

例 1

此例中,大提琴在凤头的背景下奏出了第二乐章的旋律片段,为第二乐章的出现埋下了伏笔。

四、丰富的对位手法

这部作品对位手法的运用颇具匠心，除了传统意义上的音高对位外，音色对位及节奏、节拍的对位大量地存在。（见例2）

例2

此处，Vl. Ⅰ和Vl. Ⅱ采用巴托克式拨弦奏出打击声，Vle.用压弦的方法产生半乐音半噪音的音响，Vc.则用常规演奏法演奏。三者的音色相差甚远，极具表现力。

模仿式对位在本曲中大量存在，在节拍上是对比式的交错，而在旋律上则是模仿式的进行，只不过通过节奏的变化而使之变得面目全非，而其中的大七度和音、小二度的旋律进行又起主导作用。

五、斑斓的色彩布局

分析金湘的作品如不涉及"色彩"是不完全的。他就像一位娴熟的绘画大师，用音响为我们调和出了一幅幅美丽动人的画卷：时而浓墨重彩，时而轻描淡写。线条粗犷与细腻并存，色调清淡与凝重相间，使作品透出中国传统文化特有的空间美与结构美。

这部作品以浓重的一笔开始，犹如一支饱蘸浓墨的毛笔在生宣上用力一摁，然后向四周渗透，随之色彩突然起了变化：Vle.用压弓奏法奏出了升$\frac{3}{4}$全音的微分音，与其他声部形成了一种律制上的对位，再加上用弓压出的噪音，更使其有一种现代的不协和之美，色彩是相当突出的，犹如在中国画中加入了胶、盐等特殊材

料，从而产生了一种扭曲之美的独特效果。

不同演奏法的重叠及滑音的应用亦是本曲丰富色彩构成的重要成分；泛音段的应用犹如水墨画中各种淡墨及淡色的综合运用。由同音开始（不同时进入），分别向各个方向发展，形成一个个音块，且幅度一次比一次大，犹如一支支饱蘸不同色彩的毛笔相继落在宣纸上后四处散开的色彩组合，而其中的微分音及滑音奏法极具东方美学特色，如一位画家兴之所至，纵情挥毫，潇洒酣畅，极具力感。

通过以上分析可以得出，金湘成功地运用"弦乐四重奏"这种古老的西方演奏方式，调动了众多的现代作曲技法，为我们创造了一个缤纷的音响世界。高度的抽象性及随意性，体现了中国传统文化"空虚散含离"的美学思想，使这部作品具有独特的个性及魅力。

（徐文正）

**金湘：《中国书法》**

"不断挖掘中国传统文化深层中最优秀的东西"——这是中国当代著名作曲家金湘教授的内心独白，也是他在几十年的创作生涯中，经过不断的"困惑—求索—再困惑—再求索"所孜孜以求的目标。纵观他的音乐作品无不体现着这种追求，打击乐三重奏《中国书法》就是其中具有代表性的一首。该作品于 2000 年由纽约打击乐三重奏组在纽约曼哈顿现代音乐节进行世界首演，2001 年由西班牙打击乐三重奏组在北京作中国首演，均获成功。

《中国书法》在创作中吸取了书法的表现方式，整部作品由一个"势"连接而成，时而狂放，时而文雅；时而浓重，时而清淡；时而纵情泼墨，时而惜墨如金……当你聆听这部作品时，会感到浓浓的中国文化韵味，得到东方特有的美感。这部作品的美感可概括为以下两点。

1. 空间美

作品的开始部分，在大鼓的一记重击后，钹发出了响亮的回应，随之木鱼不慌不忙地敲出了三连音。出手不凡！它一下子抓住了听众的心，将其引入一个特定的氛围！从技术上分析，大鼓、钹、木鱼构成了一个新颖的音色和声，三种乐器分别为皮质、金属、木质，音色相去甚远，具有强烈的分离性，不能融合在一起，这样

就造成了很强的空间感，特别是三种乐器又是先后出现（这与我国民间打击乐的大齐奏不同，更多地融入了现代气息，更为丰富多彩），将这种空间分离感拉得更加强烈。

如果说乐曲的开始令人精神振奋，如同一个浓重的起笔的话，那么乐曲的中间部分就如一个淡淡的运笔：先用金属片（或用硬币代之）轻刮大锣边缘，之后用力敲一下小锣并迅速将其放入水中，发出嗡嗡的声响；接着小钹的几声轻敲加上刮子的一声长叫，造成了巨大的空间感，仿佛墨在宣纸上轻轻滴洒、慢慢渗透……

之后小钹、小锣、三角铁的依次进入构成了一个背景，几声大鼓低沉的滚奏与之叠在一起，二者在音区、音色等方面的强烈差异造成了极强的层次感、空间感，具有很大的张力，给人一种虚无缥缈的感觉，仿佛书者已进入一个神秘的境界。紧接着音乐发生了细微的变化，当铝板琴用弓演奏，发出袅袅余音之时，三角铁的一声轻敲加上随之而来的小锣敲击后入水，形成了一个点（三角铁）、面（铝板琴及小锣）的巧妙结合，它和中国书法中的"绵里藏针"有异曲同工之妙。

2. 变幻美

变幻美是中国书法的一个重要表现特征，在一幅书法作品中，字的大小、形状、结构以及墨色的浓淡、笔道的枯润、力量的大小等都是在不断的变化中，给人以抑扬顿挫、倏忽变化的美感。

变幻美在这部作品中的突出表现是在作品的结构上。这部作品的结构非常独特，从表面上看像是并列结构的四大板块，但经过仔细分析发现用此简单的划分远远不能揭示这部作品的真正内涵。这部深深扎根于中国传统文化中的优秀作品在结构上吸取了中国古琴音乐的精华，并融入了当代音乐的某些技法，构成了一种独特的、极具中国特点的"凤点头"曲式结构。（见图1）

| 大凤头 | 凤身1 | 大凤头变形1 | 凤身2 | 大凤头变形2 凤身3 | 大凤头变形3 | 凤身4 凤尾 |
|---|---|---|---|---|---|---|
| 由小凤头1及其六次变形+各自的凤身构成 | | | 由小凤头2及其变形+小凤头1的五次变形及各自凤身构成 | | | |

图1 乐曲"凤点头"曲式结构

从此图中我们可以看出，整部作品由一个大的凤头和几个小凤头及各自的凤身构成。各个凤头每次出现时的形态都是不同的，至于每个凤身则更是千姿百态，美不胜收。

这部作品的变幻美还表现在音色、节奏、色彩的浓淡、空间的疏密、力道的刚柔等的布局上，它们都是富于变化的，而且句子的长短也是参差不齐：有的句子给人的感觉是不稳定（甚至是倾斜）的，但经过几个这样的句子后就又会给人以稳定的感觉；句子之间彼此既错落有致，又相互支持，这些与中国古诗词中的"长短句"有异曲同工之妙！

综上所述，在这部手法新颖的作品中，作曲家通过对"中国书法"这个具象的描写，向听众展示了中国文化的迷人魅力。作品中所表现出的空间美、变幻美所具有的那种划破时空的生命韵律不正是中国文化所赖以生存并得以代代相传的有机生命哲学的具体体现吗？因此，可以说打击乐三重奏《中国书法》是一部既具有深厚的传统文化底蕴，又富有时代气息的不可多得的打击乐力作。

（徐文正）

# [L]

**梁红旗：《祈》**

《祈》是一首室内乐作品，作于2000年。该曲曾参加2001年在天津音乐学院举行的"全国中青年作曲家新作品交流会"。

该曲的创作动机来源于对中国北方农村一种古老的求雨仪式的印象，通过对这种古老的求雨仪式的描述，表达作者对大自然的感受和人们对生活的祈望。

作品为唢呐、单簧管、小提琴与三位西洋打击乐者而作。用唢呐同西洋乐器的结合而创作室内乐，是作曲家在音色、音量和形式上的大胆探索。乐曲在音色的整体布局上有自己的独特安排，前后形成呼应，中间段落各有自己的特点。

该曲的创作除使用某些民间音乐素材外，主要使用音程控制及发展变化的手法。以小二度、纯四度音程为核心，根据需要进行扩展变化的处理。另外，在某些段落还使用了数控和偶然的方法进行创作。由于上述创作技法的使用，全曲呈现出一种泛调和无调的状态，但整体上仍保持着民族音乐的风韵。

该曲中各个乐器除使用大量的传统演奏技法外，还使用了一些不常见的现代演奏技法，如唢呐的极限音，单簧管的击键声，小提琴泛音的跳奏、滑奏，等等。

全曲的音乐发展有一定的叙述性，根据情节的需要可分为七个段落：①大地

（第1—31小节）；②干渴（第32—46小节）；③寻求（第47—81小节）；④汇集（第82—110小节）；⑤祈雨（第111—123小节）；⑥欢腾（第124—140小节）；⑦回归（第141—163小节）。

乐曲第一段共分为三句。开始由击大锣边的声音同马林巴低音区纯四度的震音，营造出一幅北方农村空旷、广袤的大地画卷。接下来由唢呐以小二度、纯四度音程为骨干音，奏出一个略带陕北风格音调的第一句。第二句由单簧管奏出，作为对唢呐的回应，并由颤音琴做一些自由的对位。第三句同样由单簧管演奏，并同小提琴、打击乐一起推出了这一段的小高潮。小提琴在这个段落中始终用拨奏、泛音、泛音的滑奏与跳奏这些非常规的演奏法获得声音，形成了空灵的音色色彩。第二段，以增四度、大小二度音程为主要素材，通过小提琴的压奏、唢呐的增四度音程的表述以及其他乐器的自由对位，描写了大地干裂的凄惨景象。第三段，同样以增四度、大小二度音程为主要素材，通过节奏变化，达到一种寻觅的效果。为了使这段音乐具有一定的结构力，单簧管每次演奏的长度从第53小节开始采用了数控的写法，它是一个数列递增递减的过程，第一次3拍，第二次3拍，第三次6拍，第四次9拍，第五次6拍，第六次9拍，最后一次有意打破这个规律演奏了8拍。第四段是前一段音乐的继续，小提琴演奏前面单簧管的音型，但长度自由。不同的打击乐器牛铃、邦戈、马林巴做自由的节奏对位，单簧管演奏着长音形成对比。在第108小节处形成了统一的节奏，将音乐推入全曲的中心段——祈雨。在唢呐发自内心呼喊的旋律领奏下，小提琴、单簧管依次进行自由模仿。定音鼓的滚奏、马林巴的震音作为背景，营造出了一个众人祈雨的悲壮场面。这里是全曲旋律性最强的地方，极其感人。在一段偶然音乐的推动下，音乐进入了高潮段——欢腾。此段在打击乐民间鼓点固定节奏的衬托下，唢呐、单簧管、小提琴各自演奏着自己的音乐织体。唢呐演奏的长颤音和长线条的旋律尽情地欢唱；单簧管演奏的各种连音不停地穿梭其中；小提琴演奏和弦的节奏型同打击乐形成节奏对位。一幅热烈的群众舞蹈场面映入眼中，当舞蹈情绪达到极限时音乐戛然而止，进入最后一段——回归。此时音乐回到了平静之中，唢呐回顾着开始断断续续的旋律，小提琴依然演奏着泛音的滑奏与跳奏，单簧管演奏着对位线条，打击乐用极弱的震音营造着空旷的气氛，偶尔能听到陕北民歌的旋律，点明了隐含的寓意。音乐在一片寂静中结束，回归到了自然之中。

### 梁红旗：《竹韵》

《竹韵》是一首丝竹室内乐作品，作于 2004 年。该曲在 2004 台湾"民族音乐创作奖"比赛中获丝竹室内乐组第三名。2004 年 11 月，台湾一家传统艺术中心出版了《竹韵》的总谱。

本曲试图通过对竹韵之描述，以表达中国文人之气质。乐曲的创作灵感来源于对竹子的思考，以及对中国文化和中国文人气质的理解。

作品是为箫（笛）、笙、琵琶和古筝而作的。乐曲以 C、E、G、A、♭B 为核心音列，并加以移位和延展。此音列不仅符合泛音列的某些特征，同时具有五声音阶的某些性质。鉴于此音列的运用，特为古筝安排了不同于传统的定弦 C、E、G、A、♭B。

该曲的整体结构以中国诗歌起承转合的原则为依据，并加以整合，力图在形式和内容上体现中国文化的意蕴。全曲共分为 A、B、C、D 四个段落。

乐曲在和声方面，主要使用带有民族风格的四、五度叠置，另加入小二度以增加动力和色彩。在写作上，使用了五声性音调和调式交替的手法，但总体调性较自由，并呈现出多调的状态。全曲力度安排为：第一段，力度以弱奏为主，强调音乐的静态意境；第二、三段，逐渐增强，与前后形成力度的对比，强调音乐的动态感；第四段，重归于安静的弱奏。速度方面，全曲采用了慢、渐快、快、慢的整体布局，以符合乐思发展的需要。

在演奏技法上，除使用各种传统技法外，笛子还使用了气声、极限音和不常用的滑奏；笙则使用了音块，同时使用了两种不同调性织体的结合；琵琶探索了泛音的滑奏（虚滑）；古筝在写作上则追求了古琴的韵味，使用了大量的泛音和滑音。为了获得音乐的空间流动感，乐曲演奏时，演奏员有特定的位置：古筝中前，笙中后，箫（笛）左侧靠后，琵琶右侧靠后。

乐曲在不同的段落中使用了各具特点的配器手法和音色安排。第一段和最后一段是以古筝、琵琶的泛音音色为主，加上笙的长音背景和箫的旋律线条，突出音乐的透明度。中间两段则以实音音色与笛子相结合，在音色上与前后形成对比。

开始的段落 A（第 1—19 小节）以空、静为背景，采用了点描、固定音型与五声性旋律相结合的手法。两句五声性旋律由箫在第 7 小节开始奏出，第二句时琵琶做了一个自由对位进行呼应。第二段 B（第 20—65 小节）笙、琵琶和古筝使用多层

次、多声部的固定音型形成音流，在不同的节拍点上出现，以造成广阔的空间和流动之感。这时的箫已换成笛子，演奏着一个时隐时现飘逸的五声性旋律，并使用了一些即兴与偶然的手法，将音乐引入高潮段。第三段 C（第 66—98 小节）以短促的节奏为特征，类似赋格段的写法。节奏音型隐含着旋律先由笛子奏出，接下来琵琶、笙进行变化的模仿处理，并使用了偶然音乐的创作手法和大量的不协和因素，如笛子的滑奏、笙的音块、琵琶的扫弦等，使音乐富有张力，造成全曲的转折并推向高潮。最后一段 D（第 99—124 小节）又回到清、高、淡、远的意境。在笙的长音、古筝和琵琶点描的衬托下，箫奏出了带有 A 段韵味的旋律，略有回顾总结之意。最后，音乐在极弱中飘然离去……

**梁雷：《笔法》**

《笔法》由作曲家于 2004 年为室内乐队而作，是美国"喧嚣"现代乐团（Callithumpian Consort）与指挥家斯蒂芬·德鲁里（Stephen Drury）的委约作品，2005 年 1 月 26 日首演于美国波士顿乔顿音乐厅（Jordon Hall）。

作品受中国现代国画大师潘天寿和黄宾虹的作品启发。作曲家认为，潘天寿的画，三笔两笔中蕴含着万千变化，可谓"简而不简"；而黄宾虹的画则于千笔万笔的浓重之中，凸现清晰的轮廓和细节，可谓"繁而不繁"。有感于两位大师的深刻画意，作曲家力图在这首以"笔法"命名的乐曲中，寻找音乐艺术中"简"与"繁"的关系。

乐曲前半部分，气氛宁静而清远。各件乐器多以简洁的单音旋律呈示，但不同音色和旋律的交替、穿插、组合，使得这里的每个音都成为一个动态的复合体，几乎每个瞬间都在发生细微的变化。后半部分，音乐逐渐变得急促而嘈杂，但细听起来，由不同呼吸、色彩、空间、速度、力度等要素所标示的结构段落却清晰可闻、错落有致，体现出"繁中寓简"的巧妙用意。乐曲在西方音乐结构和逻辑的框架内，成功地注入了中国文人音乐独特的敏感、精致、淡雅的气质。作曲家不满足于将东西方的创作手法和语汇简单地置于矛盾或对比之中，也没有使之进行简单的对话，而是在各种材料的展开和变化中进行内省和体察，由宁静到爆发，由稀疏到密集，由至静到至动，展现出作曲家微妙的技巧及其音乐的罕见抒情之美。

（班丽霞）

### 梁雷:《湖之一》

《湖之一》是作曲家于1999年为双长笛而作,2000年由长笛演奏家奥兰多·彻拉(Orlando Cela)和米山(Masumi Yoneyama)首演于美国波士顿新英格兰音乐学院。

据作曲家本人回忆,创作这首作品之前,他曾在一座寺庙小住。一日深夜,他独自散步湖边,发现在平静的湖面上有一个"V"字形的波纹在动。这个情景一直在他心中萦绕,因为他始终弄不清那是水在动,物在动,还是他的心在动?这一奇特感受最终促成了《湖之一》的产生。作曲家有意将这部作品当作给演奏家的一个平静的湖面。当他们演奏时,就如同用声音在心之湖上缓缓地、深深地刻下自己的痕迹。

乐曲采用的既非西方的对位,也非中国的支声复调。与作曲家此前创作的《园》系列相比,这里突出的不再是点与点的关系,而是线与线的关系。两支长笛分别勾勒出的长线条,在狭窄的音程范围内相互追随、交织、呼应,在音频最接近的时刻摩擦产生的微分音波动,令人产生强烈而细腻的听觉感受。线条的长度和走向非常接近人类自然的呼吸,气随乐动,乐随心动,听者因此会被引入一个自由的冥想空间。乐曲有意回避"外向型的戏剧性陈述",而追求一种"内向型的宗教体验":没有故意烘托的戏剧性高潮,作曲家希望这里的"一个音就是极致,就是高潮,就包含了另一种生命的状态";没有起止明确的结构布局,音乐游走于"有声"与"无声"的边缘,旋律线在静谧虚无的空间无限延伸,似乎永远走不到尽头。

(班丽霞)

### 刘长远:《泣》

《泣》是1995年4月作者留学俄罗斯归国前夕,有感于四年的俄罗斯留学生涯,为小提琴、单簧管、颤音琴及马林巴而创作的,此曲并被作为礼物献给作者的一位朋友——欧里亚·里马利姆斯卡娅女士。全曲长约19分钟,分为四个段落,标题分别是:《寂》(*Empty*)、《情》《激》(*Agitation*)、《泣》。

第一部分《寂》——作曲家在这里注明"Empty"(空),意指曲作者在俄罗斯留学期间,生活在非常寂静的环境里,同时也有在异国他乡的寂寞和孤独的含义。在

作曲技法上，作曲家采用一串数列来进行音高及节奏的组织。如：开头部分的数列由 2、3、5、7、8 组成，分别预示着乐曲开头的横向（clarinet）与纵向（vibraphone）上每次出现的音的数量。在其后的发展中，数列也发生有规律的增加，音的数量也随之增多。另外，此段音型多以单独的长音和点缀性的音组、音簇为主。

第二部分《情》即思念之情，指作曲家在异国多年对家乡的怀念。音乐也与前一段有所不同，变得更加长线条和连续。方法上仍然由上一段的数列控制，音的排列则以小音程（二度、三度）为主。

第三部分《激》运用多种作曲技法来表现作曲家心中的激动。如：纵向音高以四五度和七度音程的排列为主；节奏上突出了和弦的重音，给音乐注入了无穷的活力；卡农进入式的快速音符跑动，以及后半部分的音块叠置等都在诉说着作曲家心中的百感交集，在第 118 小节处，音乐进入了高潮。在这里，作曲家特别强调了一个半音化的主题，并称之为"哭泣的主题"，全部四件乐器均用震奏来奏出这个主题，意即大声地痛哭，仿佛要表现作曲家在异国的一切感受。直到此段的最后一部分，音乐突然变得安静下来。这时作曲家运用很多非常规的演奏方法，小提琴在演奏过程中要换上一根没有抹松香的琴弓，用来拉奏没有确定音高的音；单簧管用指打键，同时吹气但并不发出正常的乐音；有时也要在马林巴的上面蒙上一层绒布，使其发出朦胧并不确定音高的音响。

在第四部分《泣》中，马林巴小心地演奏由"哭泣的主题"演变而来的半音下行式的"背景"，小提琴奏出一个新的、旋律性较强的主题，作曲家称这一段为"无声的、内心的哭泣"。尾声中，单簧管再次出现了哭泣的主题，音乐的声音开始逐渐减弱——是作者对留学生活的回忆和思念，是对朋友的告别，是这段经历的渐渐远去。

<div style="text-align:right">（谢　鑫）</div>

### 刘德海：《天鹅——献给正直者》

乐曲创作于 1984 年，旋律优美典雅，音乐气质高洁纯净，是作者《人生篇》中最有代表性的一首，也是最受琵琶演奏家青睐的一首。刘德海运用丰富的演奏技巧，对作品精雕细刻，既描绘了天鹅纯洁多姿的美丽形象，又传达了天鹅伤感多情

的心绪；同时，正如这首乐曲的副标题"献给正直者"所寓意的，也表达了作者对真善美的敬意，以及对在艺术道路上不懈追求的坚忍心志的颂扬与推崇。

乐曲可大致分为"主题""慢板""紧打慢唱""尾声"等几个部分，而每个部分又由若干小段落组成。主题音调在全曲贯穿发展，形成带变奏性质的自由多段体结构。起伏有致的多段体结构易于展现自由挥洒的乐思，并能充分发挥乐器的演奏技巧，故这种结构形式在传统民族器乐曲中非常多见。

"主题"音乐受到蒙古族民歌《牧歌》启发，由四个乐句组成，开门见山，简洁明朗。选用琵琶音色较松弛宽广的中音区演奏，勾勒出一幅安详静谧的画面，蕴涵着委婉柔美的情感。指法运用右手的"分""琶音"和左手的"打""带""擞"以及泛音等，表现天鹅安静挺拔的姿态。

"慢板"部分由若干开放性的小段落组成，分别体现了音乐发展的各个层次。先后运用了右手的"长轮"旋律，左手的"打""带""擞""滑"等指法组合，以及模仿古筝演奏效果的"回旋装饰性轮指曲调"等，再结合多变的节奏节拍，刻画了天鹅嬉戏、游水、捕食、追逐等姿态，音乐华丽，表情生动。

"紧打慢唱"部分是全曲变化最多、展衍最大的一段，通过力度、速度、音区、音色、音量等各种变化，运用"拍弦""凤点头""摭分""挑轮""三指轮""勾搭""拂轮""摇指""双勾搭""泛音"等多种技巧，生动地描绘出天鹅高翔低飞的各种姿态，音乐也获得了多性格和多层次的呈示。这段音乐所要表达的主题是激昂、奋进，歌颂了正直者勇敢无畏的奋进精神。在创作技法上，则借鉴了西洋音乐的创作技术，融入了和声、调性的色彩配置，运用了大量的分解和弦、变化音、半音等，为乐曲增添了新意。

"尾声"以反弹技法演奏分解和弦，音乐浪漫宁静，表达了作者通过音乐"创造高雅清新之境，追求自由美好之未来"的心愿。①

乐曲的主题和前三段变奏，在技法运用上突出了左手的"推""拉""吟""揉""打""带"等技巧，速度舒缓、节奏自由，具有细腻抒情、内在雅致的传统琵琶文

---

① 刘德海．凿河篇[J]．中央音乐学院学报，1989（01）．

曲特点。变奏四和尾声则突出了右手的"摭分""挑轮""摭剔""摇指""扫拂""双勾搭""凤点头"等组合技法，着力描绘天鹅高翔万里、勇敢执着的精神，融入了琵琶传统武曲的硬朗大气。故该曲音响丰满、起伏有致，既有优美抒情的韵味，亦不失跌宕起伏的戏剧性变化，从而达到动与静、景与情的结合，层次清晰，高潮突出，具有很强的感染力。

**刘健：《风的回声》**

2001年，武汉音乐学院作曲系教授刘健为16只大竹笛而作的《风的回声》，在同年英国"科罗伊登音乐节"作曲比赛中获得第一名，并荣获"威廉·Y.赫尔斯通纪念奖"和"杰出奖"。比赛评委、英国作曲家查理·毕尔给予这部作品以"极具个性和想象力，令西方同行耳目一新"的高度评价。同样，这部作品也给了中国听众很强的新鲜感受。2001年10月22日至25日，在天津音乐学院举行的"天津国际现代音乐节暨2001全国中青年作曲家新作品交流会"上，《风的回声》再次得到了国内同行的广泛关注与高度评价。

这首作品时长8分43秒，在舞台上现场演奏时由16位演奏者一字排开，使用16支一模一样的大竹笛，并为达到整体音色的统一与融合，一律采用透明胶带来取代笛膜。此外，作者避开了现代音乐作品中一贯复杂的音高、节奏组织及五花八门的音色等，只用到七个"白键音"及简单甚至略带即兴的节奏组合，以"音色织体"在空间中的运动营造出一种"听——听不到的声音，看——看不到的画面"的意境。

这16支大竹笛采用了"常规""颤音""气声""花舌"四种主要演奏法，在作品的相应段落强化后，分别形成同一音色基础上不同的音色"旋律线"，并通过模仿式微复调的方式，将音色"旋律线"纵向编织成声音"织体"，在空间上形成"声音和画面"的运动感。这正是刘健《风的回声》给中西方听众留下深刻印象与独特感受的重要原因，也是作品的主要特点。

第1—7小节，是一个由16个声部先后较为自由地同度模仿所形成的微复调结构，为传递式织体方式。它淡化了传统复调织体各声部的相对独立性和清晰度，而追求一种多声部甚至超多声部整合在一起的既弥漫又静止的"音响群落"。

再比如第 36—41 小节中，由花舌演奏法所形成的内声部的音色织体，在由气声演奏法所形成的外声部织体的中间向两端的运动过程，体现了典型的扩散式织体运动方式。

《风的回声》共 120 小节，主要以四种竹笛演奏法所构成不同音色织体的不同形态和运动方式为结构因素，将全曲大致分为五个段落。

第 1—7 小节相当于引子部分，强调了四种演奏法中最常用的常规演奏法与气声演奏法，并暗示了颤音演奏法，从谱面上展示了微复调式的织体构造等基本要素。

第 8—46 小节分别运用了常规演奏法、气声演奏法、花舌演奏法，通过较为自由的模仿式微复调手法形成大块大块的音色织体，展示了织体的传递及扩散等运动方式，体现了常规演奏法与气声演奏法为主导音色织体间的并置与对比，相当于整部作品的呈示部。

与第二个段落以大块织体为特点不同的是，第 47—73 小节的织体在横向持续时间与纵向密度这两个方面较前都缩短和变薄了。这种细碎化的织体处理构成了整部作品的展开性中段。

第四段落为第 74—96 小节，相当于整部作品的动力再现部。呈示部中的大块织体再次回归，其动力性主要体现在常规演奏法与气声演奏法为主导音色织体的相互渗透、镶嵌或纵向叠置上。

第 97—120 小节为第五个段落——尾声，从音色、织体形态等方面综合了全曲的材料构成。其中第 3、4、7、10、13、14 声部以气声演奏法，第 5、6、8、9、11、12 声部以常规演奏法演奏长音符为主导节奏的旋律；而第 1 和第 16 声部以常规演奏法，第 2 和第 15 声部以颤音演奏法演奏短小的声音片段在两端点缀。作品在渐弱中结束。

《风的回声》不仅可以分为具有明显结构意义的五个段落，并且与黄金分割率等数比关系的高度暗合进一步加强了整部作品在结构方面的严密性。全曲总长为 120 小节，顺黄金分割点是在第 74 小节为再现部开始，逆黄金分割点在第 46 小节为呈示部的结束也就是展开部的开始。作品正是以展开部为对称中心，前后长度分别为第 46 小节与第 47 小节。这正体现了"由织体而非调性及主题建立的曲式结构在 20 世纪的作品中发挥了史无前例的重要作用"。

作曲家选用 16 支相同的大竹笛作为乐队编制，并不是要致力于细腻音色与色彩展现的开发，而是在这一特殊编制所提供的单一基调基础上，以"常规""颤音""气声""花舌"等四种演奏法作为主要音色材料，并通过微复调手法形成不同的音色织体，以其传递、扩散的方式在听觉上给人以"声音和画面"的运动感。

理性地控制作品结构，感性地描绘"风的回声"，刘健通过这一作品成功展示了他与众不同的想象力和成熟的写作技法，也满足了海内外听众的耳福，更为中国民族乐器开辟了新的创作途径。

（张 宁）

**刘青：《煞尾》**

《煞尾》系刘青创作于 2003 年的民族室内乐，在"2003 年成都国际现代音乐节暨全国中青年作曲家新作品交流会"首演时，赢得与会专家啧啧称赞，后相继于"2003 年北京国际现代音乐季""2005 年北京国际现代音乐节""2005 年中朝两国三校交流音乐会"等上演，皆获得好评。2004 年被录制成 CD，收入中国音乐学院四十周年校庆纪念集。

《煞尾》以京剧锣鼓经中干净利落的收头"煞尾"为题材，构思取意皆出自创作主体对京剧韵致上的直觉把握，音乐有着鲜明的时代性与民族性，充满情趣，属于运用新技法创作的民族现代室内乐中雅俗共赏的艺术作品。《煞尾》是精练简洁的开放性的三部结构。所谓精练，是指引子（五小节）及其后的三个乐段（A 段，第 6—32 小节；B 段，第 33—112 小节；C 段，第 113—140 小节），既有强烈的对比又有密切的联系，整体上从点到线的音流清晰明快。所谓开放性是指结尾时作品并没有真正"煞尾"，而是饶有趣味地以第三段结束之乐意作为全曲的终止，使人期待而回味。

在材料上，作品主要运用了京剧锣鼓经中的节奏素材和曲牌"朝天子"的旋律素材，前者属铿锵有力的点状音型，后者是柔婉如水的线状旋律，两者各具个性。为了使这两种富有对比的材料能相互照应而统一于作品中，一方面，作曲家有意挖掘笛子、二胡等非打击乐器潜在的打击乐音色，来模仿京剧打击乐，从而使节奏材

料与音色材料统一;另一方面,作曲家巧妙地把 C 段主要的旋律素材分解变形隐藏于 B 段中,从而使两者有机地统一于以节奏为主体的 B 段,并使该段成为一个多重"身份"的重要乐段,即完成全曲的高潮,实现从 A 到 C 的相对"动"与"静"的转变等。因此,该作品虽然主要材料只有两个,但音乐简中有繁、简有寓繁、简而不凡。

在配器上,作曲家用功颇多。该作品由笛子、唢呐、琵琶、古筝、二胡、小锣、大锣、铙钹、板鼓共九件乐器演奏。在引子、A 段与 B 段中,作曲家安排笛子、琵琶、古筝、二胡用特殊的演奏方法演奏,成功地获得了理想的打击乐效果;在 C 段,作曲家则把打击乐与非打击乐分开,打击乐作为节奏框架贯穿其中,非打击乐灵活地交替演奏京剧曲牌的旋律。最有趣味的是作曲家借用唢呐的特殊演奏法来勾画京剧中的人物形象(如第 38—40 小节处以"卡戏"模仿京剧中的"花脸",第 126—130 小节处以"口弦"来模仿京剧中的"青衣"),声情并茂,惟妙惟肖。

在音乐发展手法上,作曲家本于音乐的发展需要,灵活运用了多种手法。有传统戏曲的发展手法,如"回头""抽头""紧打慢唱""吟诵念白"等;有西方复调思维统摄下的音乐发展手法。无论运用何种手法,作曲家在其中都能用其所用,恰如其分,并使之成为作品不可或缺的组成部分。

一言以蔽之,《煞尾》以精练的结构,以两种对抗性的元素,以精细的配器方式,以丰富多样的音乐发展手法,构造了一个独具特色的音响结构,表现了一种独具魅力的审美情趣,为中国现代民族室内乐增添了一部很好的作品。

<div style="text-align:right">(程兴旺)</div>

**刘湲:《为琵琶与大提琴而作的室内乐》**

该作品于 1987—1988 年受中央民族乐团琵琶演奏家杨静委约而作,在模仿对联的曲式结构中,具有中西融合与对峙的特点。

一、仿对联式结构中的融合性

1. 时间相等

音乐是时间的艺术,对联是文字的艺术,仿对联式音乐结构以音乐中的时间相

等对应对联中的字数相等。这首作品的总时长是10分10秒,分上下两段音乐,这两段音乐时间相同,均为5分5秒,上联第1—176小节,下联第177小节至结束(下联为散板),即上下对联的文字相等与两段音乐的时间长度相等,形式相通。

2. 单细胞生成原则——音高组织统一使"内容"相连

音高组织的内在统一,犹如文字对联的上下联形式独立但意义相连,意味着音调和谐统一,使两段不同性格、不同风格的音乐融为一体,成为一个有机的整体,与语言艺术的内容统一相对应。刘湲在这部作品中集中运用"单细胞生成原则",音高组织统一贯穿,使上下联的音高组织融合统一。

具体讲,以A、♯G、♭B三个音构成的单细胞音级集合,最小的音程关系3-1 [0、1、2],以三个相距小二度(A、♯G、♭B)的大小二度音程为核心,力求以小而少的音高材料,运用最精练节俭的音寻找和探索多元技法的可能性。用音级集合的方式表示,这个单细胞是十二音级集合里最小的音级集合:3-1 Pcs: [0、1、2](Vector: 210000)。(见图1)

3-1 [0、1、2](**Vector: 210000**)

图1 三个音构成的单细胞音级集合

这个三音组的主要运动方式为A—♯G—♭B,但无论如何运动,都难以形成调性,摆脱了传统和声功能动力的方式。

3. 单细胞内部的运动模式统一

在作品开始的运动中设计了单细胞运动线条方式,以A出发的三音组(A、♯G、♭B、A、♭B、♯G)的波浪形小二+大二的运动方式(而非半音的运动方式),在单细胞的或单细胞群的运动过程中保持着固有的形态,类似于生物体的DNA,形成作品材料的构成和结构途径的主要核心元素,贯穿整部作品。(见例1)

例 1

**4. 点线融合**

点状是上联的主要形态，线状是下联的主要形态，但作品的上下联以点中有线、线中有点为特点，即在上联以点状或颗粒状为主的音乐形态中，也有线形音乐的穿插；(见例2)在下联以线状（大提琴滑奏）为主的音乐形态中，琵琶的弹拨点状同样与上联的点或颗粒状态相呼应。正如太极图，阴中有阳，阳中有阴，阴盛阳衰，阳盛阴衰，此消彼长。(见例3)

**二、仿对联式结构中的对峙性**

**1. 结构形态的对峙——砖石范式与流水范式**

以图示的方式解读作品的形态，可直观地观察作品构建形态对峙的画面，我们可以从图2中看到两幅不同风格的图画。上联更像是建筑图，而下联更类似于一幅写意画。(见图2)

例 2

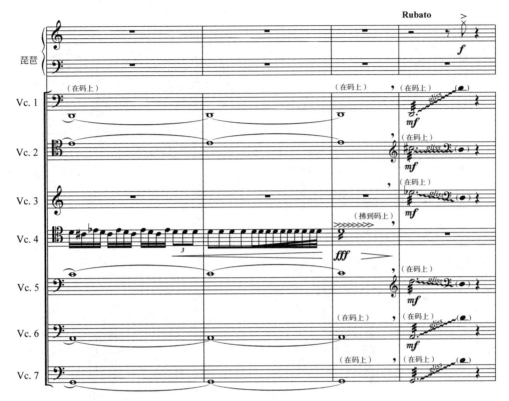

例 3

图 2 上联、下联形态结构图

（上联图标说明：图中音级由三音组为单位的单细胞组成，立体结构为多个单细胞叠加织体形态，叠加方式如图表所示。如分层、轴心对称、梯形、塔形等。）

（下联图标说明：空间中的粗细线条代表织体与单细胞的运动，虚线为滑音造成的音流，黑块体为多声部音流形成的音团。）

上联——砖石范式。上联类似于一幅砖石搭建的建筑结构图。西方将音乐比作"流动的建筑",上联正是运用了西方音乐中注重类似建筑结构设计的严密特点、严谨的逻辑结构等手法,注重"形"态的构造,塑造出典型的西方形态。作曲家采用这种块状叠加方式形成的立体的"砖石范式"结构,意图也是为了更多地运用西方音乐结构方式体现西方的音乐文化内涵。(见图2中的上联形态结构和例4)

例4

上联也有较为明确的音乐句法,根据句法陈述、发展、收缩的写作手法,上联还体现了西方三部性结构原则。(见图3)上联的清晰句法结构也是西方音乐写作的常用手法之一。

```
  ┌─A─┐   ┌────B────┐   ┌─A¹─┐
    a     a¹  a²  a³  a⁴    a⁵
```

图 3　上联音乐结构原则

下联——流水范式。下联的"流水范式"体现在它是无法分割的统一体，以自由的节拍节奏、内在控制时间的律动、线条的形态、留白的方式，对时空进行把握，音乐律动似乎是自由的，浑然一体，更似天然形态，无法用形的概念控制。其空间运动的方式是由单一的纤细线条到浓密的线条不断加厚的织体，以滑奏对位的织体方式呈态势增长，着重"意"或"韵"，与中国绘画和书法线条有相似之处，犹如一幅蜿蜒不息、缓缓游动的溪流写意画。与上联的砖石范式中体现的西方音乐"流动的建筑"不同，下联"流水范式"的无形形态更似一幅"流动的写意画"，其结构形态也"一波三折"，布局、发展手法以线条的空间安排，从稀疏到浓密，稀疏与浓密结合的逻辑发展，有一定的自由与随意性。（见图 2 中的下联形态结构和例 5）

例 5

上联的"砖石范式"与下联的"流水范式"的形态对比是显而易见的，下联的"非再现性"或无形的"散体性"，与上联有形的三部性结构也形成明显对比。这两种形态体现了中西音乐文化中的不同构造特点：重"形"与重"意"。中国与西方不同的是，音乐语言陈述过程中感性上的风格韵味、整体的统一性，往往要比乐曲的结构框架的逻辑性重要得多。

2. 单细胞运动方式的对峙——横向叠加增长与纵向空间增长对比

上联单细胞运动的方式主要以单细胞群的方式进行，三个音以不变的音程含量[0、1、2]，在不同的移动方式、组合方式中构成。上联由单一细胞到多个单细胞以不同的集聚方式形成细胞群落，在单细胞的增长与减少的运动方式中，以及单细胞音程的逐渐扩张中，构成音乐不同织体形态和音响动态。单细胞叠加形态见图1，运动方式见表1。$a^1$、$a^3$、$a^5$ 为细胞个数增长态，$a$、$a^2$、$a^4$ 为细胞个数减缩态。其叠加方式

**表 1 单细胞运动方式**

| | a | $a^1$（增长） | $a^2$（减缩） | $a^3$（再增长） | $a^4$（再减缩） | $a^5$ 再增长 |
|---|---|---|---|---|---|---|
| 单细胞（群）运动方式 T (trans-position) | Prime cell: A、#G、♭B<br>1. 由 PC 开始<br>2. 叠加：<br>$T_{10}$<br>$T_9$<br>$T_8$<br>$T_7$<br>$T_6$<br>$T_5$<br>$T_4$ | 1. 由 $_1$ 开始<br>2. 增长至 3 个<br>$T_{11}$<br>PC<br>$T_1$<br>$T_2$<br>$T_3$<br>$T_4$<br>$T_5$<br>$T_6$<br>$T_7$<br>$T_8$ | 1. PC 开始<br>2. 以 PC 为轴心对称增长<br>PC<br>$T_7$　$T_3$<br>$T_9$　$T_2$<br>PC　PC<br>$T_9$　$T_{11}$<br>$T_7$　$T_{10}$<br>$T_8$<br>3. 收至 5 个单细胞 | 由 $T_5$ 单细胞开始至 8 个单细胞的群<br><br>$_0$<br>$T_5$<br>$T_1$<br>$P_C$<br>$T_9$<br>$T_7$<br>$T_4$<br>$T_2$<br>$T_8$ | 由单细胞 $T_5$ 开始,增长叠加至 3 个单细胞群<br>$T_1$<br>$T_{11}$<br>$T_{10}$<br>$T_6$ | 由 $T_1$ 开始增长至 11 个最大数增长<br>$T_4$<br>$T_5$<br>$T_6$<br>$T_7$<br>$T_8$<br>$T_9$<br>$T_{10}$<br>$T_{11}$<br>$T_1$<br>$T_2$<br>$T_3$ |
| 运动方式说明 | 由 1 增长至 6 个单细胞群。小二度叠加音块 | 先由 1 个向两边剥离至 3 个，再增长至 7 个单细胞群 | 先由一个单细胞增长至 2、3 个，两边剥离，再至 5 个 | 单细胞群（9个）增长梯形、塔形叠加。相互剥离 | 单细胞群减缩形态。剥离 | 增长至最大数。之后接 PC 单细胞 |
| 小节（斐波拉契数列参考） | 1—11(11)<br>(8+3=11) | 12—27(14+2)<br>(3+11=14) | 28—52(25)<br>(11+14=25) | 53—99(39+7)<br>(14+25=39) | 100—154(56)<br>(25+39=64) | 155—176(23)<br>(64-39=25) |

特点：a、$a^1$ 为垂直叠加，$a^2$ 则是以中间声部为轴心，上下两边声部以对称型逐步叠加，$a^3$ 则类似于梯形与塔形的方式，$a^4$、$a^5$ 垂直叠加。

上联乐句句法的长短设计，除最后一次是减缩的长度外，前面的乐句都是增长。其增长叠加的过程构造方式如下所示。

原始态：原始数列 a：8+3=11 小节（8 为单细胞运动长度，3 为单细胞延长音）。

成长态：第 1 次 $a^1$：16 小节（数列的递增）。

成长态：第 2 次 $a^2$：25 小节（数列的递增）。

成长态：第 3 次 $a^3$：46 小节（数列的递增）。

成长态：第 4 次 $a^4$：56 小节（数列的递增）。

衰减态：第 5 次 $a^5$：23 小节（数列的递减）。

上联中单细胞另一种形态的预示，如开始 a 由一个三音组的单细胞构成立体的形态，以小二度、大二度的音程运动模式，至本句的结尾出现的小二度纵向叠加的单细胞形成的半音化纵向叠置的音块音响，以及在下一句之前出现一次音程扩张的预示，这为下联的单细胞增长的另一种方式埋下了伏笔。（见例 6）

例 6

上联是以细胞的移位,以各种建筑结构的方式,以单细胞群相互结合增长或收缩、细胞内部不分裂为手法特点;而下联则不同,其特点体现在以下三个方面。

首先,单细胞群以空间态的三音组大幅度、上下纵横大跨度的音区呈现纵向立体空间组合为主要特点,如例7中所标出的三音组F、#G、#$g^2$,其三音组的音区跨度在三个八度:纵向与横向的跨度与幅度都是错位的、非一致的形态,琵琶演奏的#$g^2$,与大提琴演奏的F、#G并不在同一个八度内的音组里,而是跨度很大的三个八度的单细胞音组,音的运动具有很强的线条型写意画的画面感,这与上联中严谨的逻辑结构形成了对比。(见例7)

例7

其次,下联单细胞的增长方式还体现在单细胞内部的张力上,这个张力主要通过滑奏的手法,以不同弧度线条的滑奏在多个声部以不同的密度组合成的多声部为特点,体现一种光滑空间感,以及单细胞内部的紧密联系,从一个音到另一个音没

有分割,与绘画中的弧度线条一样,在不同的滑奏线条对位织体中,以两边声部对称的大线条方式,与内声部的短线条的滑奏形态结合,形成声部的外慢内紧的流水形态,形成类似于音云的音响。(见例8)

例 8

再次,下联单细胞增长的方式还体现在音程扩大与收缩的特点上:从 [0、1、2],到 [0、1、2、3],再到 [0、1、2、3、4]……一直增长到 [0、1、2、3、4、5、6、7],既在以原始单细胞群的音程结构为主要音高组织的前提下,还在音程方面扩大、增长,从大小二度到大小三度,再到三全音及纯四、五度,包含了所有音程含量,并在大二及纯四、五的音程与单细胞的大小二度叠加的点状琵琶泛音(模仿古琴的声音)中结束。尤其作品最后增长到二度、四度、五度(C、D、G)的纵向叠加,体现出典型的中国音乐特点,并与琵琶模仿古琴的泛音(A、♯G、♭B)。这种原始单细胞相叠加,犹如在开放增长与再现收拢的两种形态的融合中体现中西两种哲学观,即中国二元结构中非再现的特点与西方的三部性结构的再现特点的叠合。(见例9)

例 9

如上所析,这两种单细胞运动方式结构组合方式上的不同,形成了音乐形态的不同,在以单细胞生成原则音高组织统一的前提下,也突出增长方式的不同,体现出"对"的特点。

3. 上下联对峙性和声织体

上联由单细胞横向而产生的纵向和声,摆脱了传统功能的结构方式。由小二度、大二度的音程产生的横生纵和声也是此和声的组织逻辑,在大小二度纵向叠置的点状和声中产生的音簇效果,大小二度构成的单细胞的设计形成的无调性,以及大小二度的纵向叠加所形成的音块、现代音响的感觉,犹如巴赫穿越时空,形成古与今的对话。作品不仅摆脱了传统功能和声的走向方式,也抛弃了传统理念,在纵向叠置中,单细胞群相互挤压,相互分离,回不到再现点。(见例 10)

例 10

下联的线条型的织体，似乎没有通常意义上和声的手法，但纵向滑奏组合是另一种和声形态，与传统的和声意义不同。在以滑奏为主要的线性延长的线条中形成的音流、音云，具有非同传统音乐的音响特征，这种由滑奏线条组成的和声织体是非功能的、非现代的，却是中国式的。这种形态组合具有中国音乐的偶然性特点。（见例 7）

4. 节奏的有限量与无限量时间态之对比

对于有限量与无限量的理解可从句法形态、节奏形态所体现的时间态等方面来解读。

上联句法与节奏形态的有限量。上联的句法结构是可以计量的，构造形式极富逻辑性，有明显的句法停顿，每一个句法的构造形态有所不同。从陈述主题 a 句出发，经四个句法（$a^1$、$a^2$、$a^3$、$a^4$）构造的变化进行，至最后一个乐句 $a^5$ 的总结性句法至高潮点，是一个主题成长的过程，节拍节奏形态再现呼应。开始 a 句的八分音符的律动与最后一句 $a^5$ 的八分音符的律动形成呼应，中间部分以四分音符的律动为主，如表 1 所示节拍。第一句 a 与最后一句 $a^5$ 的时间长度也大致一致。上联通过织体的变化、音高组织的运动方式与不同叠加方式，具有陈述—展开性—结束的写法，可在不同方式的变化中感觉到时间的流动。节奏作为时间的分割，在上联体现得尤为明显，上联运用西方节奏的形态，以巴赫式的十六分音符的点状律动为主要特点，多层点状形成颗粒立体形态，以及小二度叠加形成音块，从中可感受到时间的流动（参见图 2 和上联有关的谱例）。

下联句法与节奏形态的无限量。下联是一个无法分割的整体，以自由节拍散板的律动构成，无法以有限量的句法分割开来，运用了中国传统音乐中的"琴乐无拍"、中国戏曲或琴曲中的非均分律动、无板无眼的节奏形态、强调自然之节等形态呈现出写意样式。音响上与上联有增长与衰减的音响不同，下联节奏的随意，没有句法的增长与衰减，像是时间的静止、无限的永恒（参见图 2 和下联有关的谱例）。

上下联形成有限量与无限量的时间态之对比，突出上联是西方式的简洁明了、有始有终、时间的概念，构成有形的建筑结构；下联是中国式的、散落的、自由的、没有时间的终结，构成无形的结构。

5. 中西文化中不同技法运用的对峙

上联主要运用复调、纵横一致的和声、卡农等写作手法，以及西方节奏的形态、巴赫式的点状律动、西方数理即菲波拉契数列为原则构成音乐，其多层点状形成的颗粒立体形态以及小二度叠加形成音块，即音乐是流动的建筑之西方理念。

下联尤其是多声部的滑奏对位写法（见例 8），以及不同声部滑奏的浓度、密度、长度的对位，犹如中国写意画的层次与意境。下联还运用了我国传统民族民间音乐中的某些技法特点与演奏特点，如剁板、乱捶、苦音、欢音、自由板腔体等，以及弹奏、滑奏、扫弦等演奏法所产生的滑音、声腔等。（见例 11）

例 11

仿"对联"式结构用于音乐创作,虽不同于传统音乐结构形式,但对联的形式具有深厚的中国文化基础。对文化的探究和追根溯源以及在创作上的形神运用,是刘湲创作上一直以来的追求。上联以很多音阐述一个中心思想,是西方的哲学理念;下联以较少的音表达无限的意境,是中国文化追求模糊而不确定的特点,且具有无限的包容性。作曲家试图从西方的焦点透视和中国的散点透视出发,寻找技法上的对应关系与文化符号上的隐喻特点。

(张艺婕)

**罗忠镕:《第二弦乐四重奏》**

1985 年,作曲家罗忠镕应德意志联邦共和国"德国学术交流中心"(DAAD)的邀请到柏林进行半年时间的创作与访问活动,《第二弦乐四重奏》便是在这期间构思完成的,并于同年 11 月 4 日在西柏林举办的作曲家的个人作品音乐会上首演,获得了各界的一致好评。这首作品用纯序列手法写成,在其中的Ⅱ、Ⅳ、Ⅶ三个主要乐章中,作曲家将我国苏南民间音乐十番锣鼓中的"节奏序列"与"音色序列"创造性地与十二音音高序列结合起来,取得了独特的艺术效果。

该作品的音高序列是一个五声性的半组合序列。(见例 1)

例 1

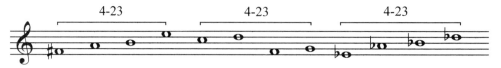

该序列的五声性特征是通过如下两个方面来体现的:首先是每相邻两音之间构

成的都是五声性音程；再来就是从集合的角度来观察，这条序列的三个四音片段都是一个相同的四音集合：4-23，该集合的音程函量为 0、2、1、0、3、0，首尾的数字都是 0，意味着在该集合中不包含小二度、大七度和三全音，用相关的理论来看，这是一个"五声性集合"。另外该序列还是一个半组合序列，任何 it=7 的原形和倒影之间都可以进行组合。"组合性"特征在该作品没有使用节奏序列的Ⅲ、Ⅴ、Ⅵ乐章中得到了充分的运用。由于该序列的结构特殊，在序列的矩阵中还形成如下两对相等的关系：$P_x=RI_{x+7}$、$R_x=I_{x+7}$，如 $P_6=RI_1$、$R_{10}=I_5$ 等。这样一来序列的 48 种形式就减少了一半。序列材料虽然减少了，但给序列的组合提供了更为广阔的空间，同时可以使组合的关系更加简单，如 $P_6$ 与 $I_1$ 的组合也就是 $P_6$ 与 $R_6$ 的组合。

这首作品由八个独立的乐章组成，分别是：Ⅰ引子、Ⅱ十八六四二、Ⅲ慢板、Ⅳ鱼合八、Ⅴ慢板、Ⅵ间奏曲、Ⅶ蛇脱壳、Ⅷ尾声。这些乐章大多结构短小，而且其中一些部分还有着明显的联系，如引子乐章与尾声乐章就是严格的倒影再现关系等，因此具有典型的套曲单章化的特征。如果用奏鸣曲式的结构框架来衡量，这单章化的八个乐章实际上构成了一个倒装再现的奏鸣曲式。（见图 1）

图 1 八个乐章的奏鸣曲式结构图

第Ⅰ乐章"引子"只有 8 小节，原形、倒影、逆行、倒影逆行四种序列形式依次陈述一遍，在织体形态上构成了四声部对比复调，在序列相继陈述的过程中，序列音虽然分配给不同的声部，但由于没有同时的发音点（仅在第 6 小节第一拍出现了相隔 14 度的 G 与 F 音的重叠），所以序列的次序依然非常清楚。

第Ⅱ乐章"十八六四二"采用了"十番锣鼓"中的同名锣鼓牌子，它实际上是一个公差为"2"的递减数列，以节奏作为主体，旋律退居其次，整体结构也基本保持了民间音乐的原貌，如仍有相当于"细走马"的连接部分以及"开场"与"收场"的部分。

第Ⅲ乐章"慢板"变成了复调性的旋律织体，气息悠长、富有歌唱性，与前一乐章强调节奏的写法形成对比，犹如奏鸣曲式中主部与副部的关系。

第Ⅳ乐章"鱼合八"采用的是"十番锣鼓"中的另一同名锣鼓牌子，其节奏由四个单元组成，每个节奏单元都包含 A、B 两部分，A 部分递增则 B 部分递减，A 部分递减则 B 部分递增。但不论如何变化，每个单元内的 A、B 两部分加起来总是八个音。每个节奏单元出现时都配合了规律性的音色变换，带来了"音色序列"的效果。

第Ⅴ乐章"慢板"的音乐性质与第Ⅲ乐章相同，并多处变化再现了第Ⅲ乐章中的主题或节奏动机，因此可以把它看作第Ⅲ乐章的再现。

第Ⅵ乐章"间奏曲"是一个起过渡作用的插部性段落，速度逐渐加快，很好地准备了快速的第Ⅶ乐章的出现。

第Ⅶ乐章"蛇脱壳"也采用了"十番锣鼓"中的同名锣鼓牌子，由依次缩小的五个单元构成，也属于公差为"2"的递减数列，与"十八六四二"相同，因此从广义上可以理解为第Ⅱ乐章"主部"的再现。该乐章中"音色序列"的使用更加突出。该乐章的每个单元包含四个相同的节奏组合，每个节奏组合又都以不同的音色加以区别，因此就很自然地形成了"音色序列"。这里的"音色序列"依次由以下四种音色组成：第一小提琴的 collegno（以弓杆击弦）、中提琴的 arco（拉奏）、第二小提琴的 Bartok pizz.（巴托克式拨奏）、大提琴的 pizz.（拨奏）。它们构成"音色序列"的"主线"。每种音色出现时都伴有一个相邻声部以拉奏的音型作为装饰，它们则构成"音色序列"的"副线"。

第Ⅷ乐章"尾声"是第Ⅰ乐章"引子"的严格倒影再现，构成"引子"乐章的四种序列形式依次为 $P_6—R_6—I_6—RI_6$，而在"尾声"乐章中却变成 $I_6—RI_6—P_6—R_6$。另外"尾声"乐章中各乐器声部进入的次序与"引子"乐章中呈"逆行"关系："引子"乐章中的次序是第一小提琴—中提琴—第二小提琴—大提琴，而"尾声"乐章中却变成了大提琴—第二小提琴—中提琴—第一小提琴。

<div style="text-align: right;">（吴春福）</div>

**罗忠镕：《钢琴曲三首》**

《钢琴曲三首》（Op.50）作于 1986 年，同年 11 月 29 日于中央音乐学院演奏厅首演。这是一首序列作品，但其序列的使用不是勋伯格的方法，而更近于豪尔（Hauer）的"腔式（trope）"理论。在这首作品中作曲家共运用了 12 个六音"腔式"组合成六个十二音序列。（见例 1）

例 1

第一乐章《托卡塔》(Toccata)完整地运用了这六个"腔式"。由于"腔式"中音的次序并不如古典十二音序列那样严格,因此作曲家有较大的自由创作空间,从而设计出一种别致的对称性结构,使音高组织与整体结构及节奏模式在这种对称性结构中完美地结合起来。这种对称性体现在如下两个方面:(1)高低声部的每一个和弦及相互间的连接都呈轴对称状,因此整个乐章外声部沿着中轴形成了匀称美妙的二声部骨架;(2)全曲的节奏结构是在"鱼合八"原则的基础上构成的,只不过这里变成了"鱼合二十二(以八分音符为单位)",这种结构以全曲正中间的一个和弦作为中轴,两边对称展开。(见图1)

图 1 第一乐章镜像结构图式

原始的十番锣鼓中"鱼合八"是与音色密切相连的，但本曲只有钢琴音色，无法做出明显的音色变化与交替。作曲家在此处用不同的织体（分别是和弦和音型）来代替音色变化，别出心裁（图1中阴影部分为和弦织体，其他部分为音型织体）。

第二乐章《梦幻》（*Reverie*）的音高序列由"腔式IV"移高大三度排列而成，在序列的使用上作曲家独创了"无组合序列"的方法，通过"交换"或"共用"的方式使本来不具有组合性特征的两个序列进行了组合。该乐章采取了"散文式节奏"，其中没有任何周期性的重复。各个线条在节奏上完全独立，并且基本上没有同时出现的旋律重音。如果按四分音符作单位拍来看，有些小节有八分或十六分音符的添加时值，这就更加打破了节奏的周期性。而且小节在这里仅仅是为了读谱方便而设，并无任何结构上的意义。

第三乐章《花团锦簇》（*Arabesque*）分为三段，第一、三段的音高序列由"腔式V"重新排列而成，第二段的音高序列由"腔式VI"移低半音排列而成。本乐章的节奏用两组"黄金分割级数"控制，不论快慢均以八分音符为单位。第一段的数列为：3、5、8；第二段的数列为：1、2、3；第三段的数列为：14、22、36（为第一段中三组数列相加的和）。

   4、6、10     2、3、5
   7、11、18     3、5、8

作曲家在这首序列音乐作品中进行了大量数理化的节奏探索，但这些探索都不只是一时兴起的简单实验，而是与音乐形象紧密结合的。如第二乐章"梦幻"中的音符在散漫的附加节奏时值中游荡，第三乐章的三种速度和三种音型交相辉映，贴切地表现了花团锦簇、争奇斗艳的瑰丽景象。

（吴春福）

## [M]

### 莫五平：《凡I》

这部饱含作曲家人生体验与激情的作品，是应荷兰新室内乐团（Nieuw Ensemble）的委约创作的。创作始于1990年，定稿于1991年2月。同年4月，首演于荷兰，作曲家本人亲自担任其人声部分的演唱。1992年，《凡I》获得在日本举

办的"亚洲音乐节"作曲大奖。

创作此作品的那年,莫五平初到巴黎自费留学,工作环境的恶劣,生活上的巨大压力,精神上的孤寂,这一切都无时无刻地折磨和烦扰着他。因此在作品中,也自然无处不流露出一个客居异国的灵魂的苦斗与挣扎、呐喊与无奈。

《凡I》是单乐章的室内乐重奏作品。编制为10人,分别是长笛、双簧管、♭B调单簧管、曼陀林、古典吉他、竖琴、人声、小提琴、大提琴和打击乐。

作品为单乐章,长6分钟。

在音乐材料上,《凡I》应用了陕北民间四声音阶作为最主要的音高材料,通过调性的叠置和节奏的对位将其组织,并引用了陕北民歌《三十里铺》的音调。但是对这个民歌的处理,作者并没有按照一般常规的手法将引用曲调在配器、音乐材料等方面变化展开,而是将其置于乐曲的结束处,仍由人声原样演唱出来。这应该不是作者偷懒或者随意的处理。也许从文化心理上讲,这是更为谨慎敬畏的一种态度。从作品的整体来看,《三十里铺》的引用,并不能称为乐曲的组织核心,而是更接近于乐曲的思想和文化核心。

从听觉感受上,最有特点也是最容易引起听者注意的,当然是在音乐中多处出现的作曲家本人的吆喝呼喊声。乐曲开始就是一声渐强上行而后又戛然而止的长啸。但这并不是简单地将几声叫喊塞进作品充当噱头。每一次的呼喊,都有不同的意义及表现形式。例如,第二次呼喊就变得极为短促而有力;而紧接的第三次呼喊则演化为几声叹息;在此后再次出现时,则已发展成连续的似喊似唱的旋律。这些呼喊可以说是作曲家在这部作品中投入的最强烈的"情感注脚"。而情感的最终宣泄,则在曲终时陕北道情《三十里铺》的民歌旋律中完整地出现。

莫五平是一个极其重视情感关怀的作曲家,无疑,作为他的后期作品,《凡I》是其内心活动真实贴切的写照。

(王 鹏)

## [P]
**潘皇龙:《东南西北I》**

《东南西北》系列作品的创作理念具有如下特色:乐器编制包含了中国传统乐

器与西洋乐器；揭示了新音列、新调性与新结构创作手法；从意念的凝聚、乐思的扩充至精神的表征上，体现了东西文化水乳交融、兼容并蓄的美感。

基于这种理念，创作于1998年的第一首《东南西北I》使用了吹管乐器笛（箫）和古筝作为中国传统乐器的代表，而以双簧管、中提琴、竖琴作为西洋乐器的代表，并在尊重各乐器特殊性能与历史传统基础上将它们结合成五重奏，以达到中西乐器的对比与交融之目的。

在音高组织方面，作品建立在三个互为因果关系的音列基础上。"音列A"为21弦筝的定弦，根据古筝特性尽量保持了其自然的定弦，即基本保留了中间的三个D音，以避免21弦各自沦为移调乐器、因为转调而频繁调弦移动琴码的困扰。之后，再以中间的D音为"轴"，分向两侧对称安排了大、小二度或小三度音程，并于低音声区扩张至减五度，伸展古筝的音域，展现其纯净、委婉、古朴雅致的传统色泽。"音列B"以大七度、小七度循序渐进至小二度的音程重叠为主，以上方小二度为起音反向排列的音列为副，聚合呈现了十二音列中各音出现两次的安排，造成音数的平衡。"音列C"是以中央C为"轴"，由小音程至大音程分向两侧排列组合而成，以达到对称的互补作用。以上三个音列为作品音高上的基础，其中的某些音既可重复也可省略，而且不受八度限制，展现出了一种多变性和不可限量性。

作曲家运用了古今中外特性各异的乐器，并通过自我设定的新音列及由此产生的新调性和新结构，作为一种基于传统之上的灵活创新，使中外音乐文化的丰富形态及蕴含其中的深刻智慧充分地展露在人们面前，如实地反映了一个身处世纪末的作曲家对艺术执着追求的真切心声。

（陈 诺）

**彭志敏：《八山璇读》**

《八山璇读》是武汉音乐学院作曲与音乐音响导演系彭志敏教授，从明朝诗人邬景合的《八山叠翠诗》中得到启发，于1998年暑假完成的一部钢琴独奏作品。该作品以《八山叠翠诗》独特的"排法"与"读法"为依据，通过"形式影射"的方法，获取作品音高材料、组合方式以及整体结构基础，体现了作曲家试图从"非音乐"的对象中寻找形式的思考和探索。这部作品在"98中青年作曲家新作品暨作曲

教学经验交流会"上现场演出（钢琴独奏：赵曦），以其巧妙的构思、"中性"的语言、严谨的结构、良好的可听性，引起了与会者的很大兴趣与广泛好评。2000年下半年，致力于推广新音乐的著名美国钢琴家、波士顿大学钢琴教授何珊荻（Sandra Hebert）博士，在她的世界巡回演出中隆重推出了这部作品（她曾首演了包括罗伯特·罗威的国际获奖作品《洪水之门——为钢琴、小提琴与电脑而作》、瑞典著名作曲家艾尔兰·凡·科赫的《第三钢琴协奏曲》在内的许多现代钢琴作品），引起了世界乐坛的广泛关注。

明朝诗人邬景合奇特的《八山叠翠诗》，七言八句凡五十六字，排列呈如下形式：

```
        山 山
        远 隔
      山 光 半 山
      映 百 心 塘
    山 峰 千 乐 归 山
    里 四 三 忘 已 世
  山 近 苏 城 楼 阁 拥 山
  堂 庙 旧 题 村 苑 阆 疑
  竹 禅 塔 留 山 作 画 实
  丝 新 醉 侑 歌 渔 浪 沧
```

10行诗中，有8个"山"字分别"锁"在第1、3、5、7行的两头，加上各行的字数自上而下、由少到多（分有四层，每层字数分别为2、4、6、8），如此垒叠，其状如山，故名曰"八山叠翠"。但若直接从头至尾读下来，确实使人不知所云，其解读"机巧"如下：第1、2行连读，从第3行起，先从每行后半往右，旋至下行往左，凡足七字为一句，直达底行"浪"字；接着从"渔"字往左，旋至上行往右，亦每七字成一句，依此到第3行左半"光"字时，可将各字用尽，正得一首七律："山山远隔半山塘，心乐归山世已忘；楼阁拥山疑阆苑，村山作画实沧浪；渔歌侑醉新丝竹，禅塔留题旧庙堂；山近苏城三四里，山峰千百映山光。"其实，这首诗的内容与意境一般，仅仅是关于风光景物的一般性描绘。作曲家也清醒地认识到这首诗本身的"意境"确实没有多少"文章"可做，因此着意于此诗关于"山山相叠"的排列

形式,以及先"自上而下—由内向外—从右到左",再"自下而上—由内向外—从左到右"的"旋转—对称"解读"玄机",然后把它作为音乐创作中一种"有意味"的"程序",并导致相应的"过程",从而引出一定的"结果"。

彭志敏的"具体"并且"形而下"的形式映射程序如下:首先,在音高材料方面,以"半山寺"与《八山叠翠诗》二者起首读音中都有的两个"音高字母""B"和"S"进行"音名对应",得出作品的核心音级 $^\flat B$ 和 $^\flat E$ 二音。在此基础上,作曲家以作为核心音级之一的 $^\flat B$ 是著名的巴赫"姓氏动机"——"BACH"中的第一音,而另一音级 $^\flat E$ 则是俄罗斯现代作曲家肖斯塔科维奇"签名动机"——"DSCH"中的第二音"为由",在音乐创作过程中广泛涉及巴赫的复调技术以及肖斯塔科维奇常用的"重同名"调性手法。最后,这些"核心材料"通过采用"八山"诗的"旋转—对称"解读法,进行多次"重组""音程结构的扩张"以及"音程的同名变体"等处理手法,获得了既变化万千又"万变不离其宗"的音高材料,从而实现了作品"在高度统一基础上的多样化的表现"。

在乐曲的整体结构方面,彭志敏说:"《八山璇读》一曲并不追求哪种具体的表现内容,虽然它在听觉效果上也有某种程度上的画面性、舞蹈性、造型性或标题性,但那仅仅只是形式组合或运动的结果,与邬氏诗作的语义或内容无关。"作品所注重的,"主要在于音高材料及其用法与邬氏诗作形式上的对应关联或映射,这就像梅西安《时间与力度的列式》重在其音点与质数的映射关系,像克拉姆前两套《大宇宙》的第4、8、12段,分别使用十字、日字、螺旋、双圆等象征性图形谱式等,其所谓的'内容',就在这些特定的'形式'之中"。彭志敏还认为,诗人邬景合当年所"自我欣赏"的,也多在"八山叠翠"之排列形式而少在其内容。因此,根据《八山叠翠诗》在"排法"和"读法"上的对称性,《八山璇读》的整体结构也被相应映射、设计成一种对称形式。

既然音乐是"形式"的艺术,而音乐的"形式"又可以来自生活或自然,那么,我们为什么不能从"非音乐"的对象中探寻某种形式关系,使音乐的形式与之对应,并进而使音乐形式多少避免通常的共性而获得某种有意味的个性呢?也正是基于此,彭志敏才从这首"形式"独特的诗歌中获取了《八山璇读》的创作灵感。作为著作甚丰的理论家与严谨缜密的学者型作曲家,彭志敏的音乐创作总能将"理性"

与"激情"、"具体"与"抽象"、"自由"与"必然"等"相对"的因素有机地结合在一起。早在1985年的武汉"青年作曲家新作交流会"上,他就以数理逻辑为基础而创作的《风景系列》引起国内外作曲界的广泛关注。

(钱仁平)

## [Q]
### 秦文琛:《怀沙》

为11位演奏家而作的室内乐《怀沙》是作曲家1999年受德国电台委约写成的作品。2000年由荷兰新乐团首演于德国科隆电台音乐厅,指挥Micha Hamel。全曲约15分钟。《怀沙》曾多次在意大利、荷兰、法国等地上演。作品总谱由德国Sikorski音乐出版社出版。

作品标题取自伟大的诗人屈原《楚辞》中同名诗的相同标题。作曲家创作的灵感深受屈原其人及其诗作中充满幻想、极富浪漫主义情怀的感染,《怀沙》的音乐所表现出来的情境,将历史的想象、人文的想象与创作的想象构成强劲的羽翼,作者不拘泥于现有的创作原则,抛开固有程序化循规蹈矩的准绳,游弋于自由幻想的超现实主义之中。

乐曲开始,木管在大二度音程与低音提琴持续的长音中衬托着具有五声性的音调,进行古朴、遥远的追忆。此后,这个主要的音程得到了全面的运用和发展,乐曲结构在这种音色音响的对比变化中展开。中段,长笛延续着大二度音程的执着,弦乐拨奏的点状建立在不同的速度变化中,而音响的空间更是不停地游移,即兴般的声音在控制与非控制之间飘逸着精神的求索。长笛边吹边唱的声音,曼陀林、颤音琴、钢琴、竖琴、弦乐的出入与消失宛如中国书画中虚虚实实的线条运动,在大写意的色块强烈对比中拼贴,这种拼贴同时带来同质音色与异质音色的转换,音色的增长与缩减引发节拍节奏的变换,这更像是"思想试验"的"精神王国","无序"的创作手段在幻想性的声音世界里自由生长。然而随着曼陀林在独立的背景上奏出带有民间曲调的音响,所有音进行的微分化处理,仿佛是鸟儿在天空中啼鸣,多种打击乐器所采用的多重音色变幻,引入了一丝内在的伤感、无奈般的情绪,乐曲最后意味深长地结束在钟琴长长的余音之中,是无法抗拒的力量在滋生还是叹一代英

雄之悲剧,没有确定。

作曲家在谈及《怀沙》时,曾流露出这是一首"最具叛逆性的作品",甚至在创作时有一些偏执。心头无枷,眼中无羁,才会有所创造,在现代音乐创作中这更应该是值得人们研究与关注的。

(郭树荟)

**秦文琛:《合一》**

《合一》是一部古筝与室内乐队的作品,1998年至1999年完成于德国,全曲约13分钟。该作品由德国 Recherche 现代乐团首演于德国汉挪威电台音乐厅,指挥 Bohdan Shved。1999年,《合一》在来自世界28个国家和地区的90位作曲家的参赛作品中荣获德国"汉挪威双年届国际作曲比赛"第二名(第一名空缺)。2003年由阳光文化/北京京文唱片公司出版CD,作品总谱由德国 Sikorski 音乐出版社出版。

在作品中,作者试图将乐曲标题所蕴含的多种意图与不同的创作手法相结合,在东西方文化之间,在木管、弦乐与中国弹拨乐器筝的不同音色、音响之间,在特殊的奏唱之间,寻找共性与个性的有机融合,丰富巧妙地传递出作曲家独特的艺术趣味。

作品中主宰乐曲结构三大部分的支柱是贯穿全曲的唱腔(所有的唱段均由演奏家完成)。从木管、筝、弦乐相互交织的念白,到所有演奏家如同昆曲般吟唱直至类似呐喊般的声腔,每一位演奏家奏、唱合一构成了立体的空间音响效果,乐曲所表述的情绪带有强烈的色彩感,从整体结构到细致的内在动力,听众都可以感受到音乐发展富有层次的展开。这种手法几乎成为全曲的中心轴承,显而易见,在这里作曲家大量借用了中国传统音乐锣鼓中数列节奏的层递发展手法,并有意识地将其因素扩展到了音乐表现的各个层面。我们很容易发现,在乐曲中部分速度变化为42—48—56—64—68—60—54—48—42,这个被中国民间称为"金橄榄"的数列形态,在递增、递减的过程中制造着可持续性的速度空间,并增添和扩充了节奏的脉动。有意味的是,这种变化也同样体现在音高方面,古筝弹奏的音高在递增而休止音符在递减,音高数量的递增恰好是古筝乐器的弦数 3—5—8—13—21,这种复合功能的双重并置,在古筝这件弹拨乐器的传统与非传统演奏技法中有着闪光的处理方

式。非常规技法的使用将传统的常规演奏技法拓展得更加变化多端，其中多次使用的泛音滑奏、从单个音到多个音的摇指技法、颤音在多根弦上的运用所营造的"群体"音色效果、人声的融合，强化了声音与语音的对比变化，并使得音乐语言与语言色彩发生互换，改变了通常意义上的演奏习惯与听觉惯性思维。

作为一件传统的中国乐器，保留传统的演奏技巧是作曲家、演奏家早已普遍认同的观念，与此同时又能够赋予它更多的新的色彩性奏法，将程序化的演奏技法更换为更多可能性的开创，这应该是《合一》留给人们精彩的印象之一。

（郭树荟）

### 瞿小松：《Mong Dong》

《Mong Dong》是作曲家瞿小松为两支短笛、双簧管、埙、琵琶、三弦、独弦琴、打击乐、钢琴、男低音、六把小提琴、四把中提琴、四把大提琴而作的单乐章混合室内乐。作品创作于1984年，1986年4月19日在北京音乐厅"瞿小松交响作品音乐会"上由中央乐团、中央音乐学院混合室内乐队首演，邵恩指挥。作品原为动画片《悍牛与牧童》而作，后独立为一部完整的纯音乐作品，是瞿小松最具代表性的作品之一，并于1993年入选"二十世纪华人音乐经典"。

整个乐队的编制虽较为多样和庞杂，但各乐器的分组和他们各自担任的角色是非常明确的。这其中，人声、埙、独弦琴由于极富个性的音响而成为不同段落的主奏乐器；两支短笛、双簧管同小提琴、中提琴、大提琴对应而分别成为三声部木管和三声部弦乐组；琵琶、三弦相伴而行；而钢琴成为一件音色乐器同锣、鼓、钹、三角铁、铃等打击乐器组成一组，共同担任节奏和变化音色的作用。

这部"试图追求一种原始的境界""体现原始人类同自然浑然无间的宁静"的作品，向听者展现了"纯朴"与"粗野"两个既对比又无法截然分割的境界。依据这样的情绪变化，以及音乐材料的呈示、发展，音色的对比，可将作品分为五个大的段落，其结构图式见图1。

| | A（引子） | B | | C（间插） | D | E（尾声） |
|---|---|---|---|---|---|---|
| 总谱标号 | 1—5 | 6—10 | 11—15 | 16 | 17—21 | 22—24 |
| 写作特点 | 慢速 | 快板。木管与弦乐组的对位。大量的音色效果 | | 慢速宁静 | 快板。木管与弦乐组对位。大量音色加入推向高潮 | 慢速。引子非常严格逆行再现 |

图 1 作品曲式结构图

  乐曲以人声的假声清唱开始，唱词如同作品标题《Mong Dong》一样，有语音而无语言的确切含义，代表着一种原始、混沌的状态。但是整个唱词的语调，尤其是在作品后部分出现的诸如"小腊狗""幺妹""小二毛"等词，却非常鲜明地体现着作曲家生活过的中国西南部地区民间音乐和民众生活的气息。人声节拍自由，运用滑音、装饰音和微分音，将民间自然、生活化的唱腔描摹得惟妙惟肖。其中的五声音调带有全曲的主题意味。作品B段标号6—10是采用传统的"恰空"变奏手法写成的。段落一开始弦乐各声部环绕空弦的上下半音做快速音型，与打击乐交相呼应，粗犷有力。这一环绕中心音上下小二度的手法被作曲家运用在了接下来的管乐组和弦乐组三声部的对位中（见第63小节木管组，第234、235小节的木管组与弦乐组的对位），并发展到围绕中心音上下1/4微分音环绕（见39、186小节）。这也同时体现出了一种多调性的思维，这种多调性在中国畲族、苗族等少数民族民间音乐中大量存在。在排练号9、12、15处，作曲家三次运用了苏南"十番锣鼓"中的"鱼合八"节奏序列，饶有趣味。

  独弦琴深远、悠长的声音将音乐从喧闹带回空旷、静寂。这是一个短小的间插段，很快，音乐再次回到"粗糙"的快板中。同B段标号8一样，D段标号20也运用戏曲锣鼓"乱锤"的奏法，并在标号20末尾和标号21处，借用土家族"打溜子"的节奏特点，将音乐一步步推向高潮。

  最后一个段落，作曲家用一个巧妙的逆行再现将听者重又带回最初的那个天然、不经雕琢的混沌世界，隐隐地诉说着作者"在人类与大自然之间重建和谐关系"的美好愿望。

<div style="text-align:right">（雷 蕾）</div>

**权吉浩:《长短的组合》**

写于 1984 年 10 月,曾获"全国第四届音乐作品评奖"一等奖、《音乐创作》全国器乐独奏曲征稿评奖一等奖,1993 年入选"二十世纪华人音乐经典",为第一届中国国际钢琴比赛指定曲目。"长短"是我国朝鲜族长鼓节奏型的总称,其形态多变而繁复,这里,作者选取了其中的三种"长短"节奏——"噔得孔""晋阳照""恩矛哩"——作为全曲的节奏素材,并择其名而提示各段的节奏构架(后取消文字标题,以速度标记代替,仅暗示其性格特征)。

第一段"噔得孔"(Allegretto)。热烈欢快而冲劲十足,它由"噔得孔"(见例 1)和"漫长短"(见例 2)变化组合而成,并通过节奏的各种变化来加以展开。以此为基础,左手奏出大七度及小九度的音程,右手奏出音块 B、C、♯C、E、F(该曲的核心和弦),其热烈而喧嚣的音响效果使人联想起大鼓(大锣)及小锣的击打声。另外,以大二度、纯四度音程为核心的"旋律"也不时出现在该段中。

第二段"晋阳照"(Lento)。宁静悠长而优美舒展的旋律,是以朝鲜族民歌——"月之歌"及"水磨歌"的特征音程为基础进行创作的,而以小二度为核心的伴奏音型(核心和弦变体的横向排列)则使人回想起朝鲜族传统乐器——伽倻琴浓重的"弄弦"(vibrato)。该段并无对"晋阳照"节奏的具体运用,但其散、慢的性格特点与"晋阳照"相吻合。

第三段"恩矛哩"(Allegro)。欢快喜庆而热烈奔放,是全曲的综合及概括,它以"恩矛哩"(见例 3)为基础加以变化,并采用极快的速度,结合 $\frac{6}{8}$、$\frac{5}{8}$、$\frac{3}{8}$ 拍及重音的不断转移来组织复杂的节奏层次。这里,以四度、小三度为核心的短小"旋律",在相距小九度音程的"击鼓"声中,以不同的音高、力度反复出现,最终抵达高潮。

需要说明的是,该曲以极不协和的和弦——B、C、♯C、E、F 为构建全曲音高材料的基础:各段无论是横向还是纵向的组合均与该和弦紧密相关,而且大段落之间的音程对比、单音组合与音块对比、快慢及节奏多层次对比等都折射出其内部所蕴含的技法内涵。

在我国现代钢琴音乐的创作历程中,该曲可以说是第一部将"民间"的节奏作为音响构建的主体要素,并采用"现代"的音高材料加以阐释的作品。而作者在该曲中的此种创造性探索,也从某种意义上为其后的钢琴音乐创作开拓了更为广阔的空间。

例 1

例 2

例 3

（晓 蓉）

**权吉浩：《宗》《村祭》**

作为一位具有强烈"母语"意识的作曲家，权吉浩将其深厚的朝鲜族情节倾注在其作品当中，并与种种现代作曲技法相融合，使他的作品散发出独特的音乐魅力。《宗》便是其中具有代表性的一首。此曲创作于1988年年初，为三支朝鲜族横笛、奚琴和伽倻琴而作，1992年1月在北京音乐厅"权吉浩作品音乐会"首演便一举成功，并获得第六届全国音乐作品评奖三等奖。全曲时长12分钟。

这首作品是作曲家的第一部较完整的十二音序列作品。那么，如何将原本理性、冷静的十二音序列技法与感性、激情的民族音调相结合，换而言之，怎样写出一部富有人情味、动听的十二音序列作品，作曲家在这方面颇下了一番功夫。

其一，作曲家采用了极其"人性化"的题材，即"完完整整地描写朝鲜族古老丧事的全过程"，为了这一需要，高潮部分直接引用民间古老原始的送葬音调及节奏。

其二，乐曲中大量的织体及线条来自"剧情"，来自"语言"。例如，在引子部分由横笛吹奏的依次进入的固定音型是作曲家脑海里来自遥远记忆中孝子、孝女、亲人在老人葬礼上深情、悲痛、半言半吟的"哭腔"，在近结尾处，这一"哭腔"吟语再次响起，并伴随着人声独唱的"唤魂声"，使每一位听众产生震慑心灵的身临其境之感。

其三，作曲家设计了贯穿全曲的"核心三音列"。用音级集合的观点来看，此"核心三音列"的结构为0、1、4，包含一个小三度和一个小二度。这看似简单的三个音，实为作曲家精心炮制的一个相当风格化的"动机"。小三度是朝鲜族音乐中的一种基本音程，小二度则是朝鲜族音乐中特有的"弄弦"（揉音）旋法的一种象征音程。这一特性音调元素虽脱离传统调性结构而隐匿于无调性的十二音环境中，但由于它高度频繁的穿梭出现，高度浓缩的风格色彩，成为全曲民族色彩的重要构成基因。

同样是一部描写民间祭祀的作品，作曲家于1989年为两把奚琴、牙筝和三位打击乐手所创作的六重奏《村祭》则采用了全新的创作理念，呈现出全新的音乐语言。在这部作品中，作曲家深感仅仅依靠音符已不能表达其内心感受，于是大量运用了"概念艺术"①和"文字标意"的手法。在总谱中，有诸如极度痛苦的表述、叹气声、发抖声、新生儿的哭声、憋气声、鸟叫声等20多个文字记谱。作曲家在此以文字提示的方式创造性地开发出各种乐器发声的潜能。在人声方面，作曲家同样也有奇思妙想，他要求演奏家根据文字提示以各种方式发出有特点的语音，其中还巧妙地隐含了时而倒影时而逆行的汉文转译成朝鲜文的"千字文"，但这些语音大多不具语义性。作曲家如此极富创新的音色开发手段，是形成全曲独特音乐语言的重要基础，同时也为此曲浓郁的风格特征打上了标签。

另一值得关注的是此曲的构思与结构，作曲家在此赋予了作品以更深层的内涵。作品中祭悼老人的死亡与庆贺婴儿的新生这两个形象细节的对比是极富象征意义的，通过这种生死交替的瞬间场景，展示并象征了时间长河的双重力量：预示结束的死与开始的生的临界点，体现出人类生息繁衍的无限延续性与顽强生存力。

一言以蔽之，作曲家在保留传统文化遗产与借鉴现代作曲技法方面找到了恰当的交叉点、契合点，使作品呈现出独特的"现代民乐风格"。

（刘　青）

---

① 概念艺术源于后现代主义美术，即画家不用画笔作画，而用文字提出概念，它的艺术实现则需由实施者按照概念指示"行动"加以完成。

### [R]

**阮昆申：《八归》**

应"幽兰三重奏"之邀，中国音乐学院青年作曲家阮昆申创作了民乐三重奏《八归》。该曲在美国第七届"长风奖"国际中国民族器乐作曲比赛中获得三等奖（一、二等奖空缺）。

中国民族器乐在大型的合奏方面由于律制、音准及演奏法等方面的原因，未及在独奏、重奏方面的表现优秀。听《八归》，再次印证了这样的认识。"幽兰三重奏"组合有良好的演奏素质，长期的合作。虽是音色各异，心情有别，但在乐曲从容展开的引领下，时而浅吟低回，如深谷幽兰；时而引吭高奏，似奔马平川。独奏时随心所欲，重奏时又相互呼应。琴瑟和鸣且怡然自得，让听者不再有三种音色，三种心情之感。随着音乐的延续，将我们带入了淳朴、自然而又清新的意境中。这是一个作曲家创造的心境世界。曲名《八归》听来悦耳，读来上口。但如是以此为解读该曲的钥匙很可能不得要领，正如"G大调""d小调"（乐曲）一般。通常人们已习惯于从背景、创作动机、意义、表现手法等方面去"理解"音乐，有意无意地将其划入什么"流派""风格""类型"。这样容易忽略听者自身最本质的感受，紧缩了想象的空间，亦未能真正聆听到作曲家心灵的声音。印象派音乐家德彪西曾说："语言文字不能表达时，正好是音乐大显身手的开始。"再听听！里面不再有传统意义的再现，也无惯常的曲式结构；但我们能感到"黄金分割率"高潮点的存在。没有刻意打破调式调性，亦非对偶式旋律的铺呈，又保持、顺应了民族器乐最习惯的演奏和音响方式；听来虽非"绸缎般的顺滑"，但仍有流水般的顺畅。既不炫耀写作技巧，亦不让演奏者有技术上的负担。有道自在，心音从容。无论何种艺术，都应该是从人出发，从人文出发，走向人本，又回到人。

不似"传统"的传统，不似"现代"的现代。这是笔者听民乐三重奏《八归》的最大感受。

笔者一直以为，艺术是大众的，创作也是为了大众。艺术家创作不能把一件大众的事做成了小众的，再把小众的事做成了个人的，变成了孤芳自赏或是自娱自乐。创作虽是个人行为，但作品起码应是由个人走向小众，如能走进大众并为大众所爱，实乃艺术家之大幸也！

心音从容自有"归","归"音通"皈"。曲意名外，陋言诩然，多听自悟是为道也。

（方　兵）

# [S]

**宋名筑：《川江魂》**

这首小提琴与乐队的作品完成于1995年。曾获"四川音乐学院大型作品一等奖""四川巴蜀文艺三等奖""全国第八届音乐作品创作奖""海内外华人中国风格小提琴协奏曲新作品优秀奖"；并由四川音乐学院管弦乐团（指挥：邱正桂）、上海广播交响乐团（指挥：谭利华）在各地多次上演，香港《大公报》、上海《新民晚报》、北京《音乐周报》等几十家报刊都予以报道。该作品现存"中国交响乐作品交流中心"。

作者通过《川江魂》表现了川江神韵与巴蜀风情，并以此表达出对这片热土的眷恋之情，以及对勤劳、勇敢、为理想而拼搏的巴蜀儿女的崇敬与讴歌之情。作品采用"大小调五声性人工七声调式"为基本素材。（见例1）

例1

在此基础上，作曲家用"调式音自由集合""多调音自由集合""多层次音集集合"等手法，使和声既色彩丰富而又风格统一。

A段是一首深沉、委婉而略带伤感的四川民歌风格主题。（见例2）

例2

B段主题采用"螺蛳结顶"式的动机扩充成劳动号子的写法，其中隐含音群倍增数列和节奏递增数列。（见例3）

例 3

双华彩段对乐曲的拱形架构起到了统一、加固效果,并使独奏乐器的"内心独白"有机会做充分的表述。

## [T]
### 谭盾:《鬼戏》

1995 年,受美国国家艺术委员会和布鲁克林音乐学院委约,谭盾为琵琶演奏家吴蛮和 Kronos 现代四重奏团创作了一部复风格的音乐剧《鬼戏》。《鬼戏》很快在很多国家上演,包括 1997 年在北京音乐厅的现场演出,受到广大观众的热烈欢迎,同时也引起很多争议。这部作品中出现了很多不同文化因素,并跨越历史的界限,表现了作者的"不同文化的碰撞(cross-cultural)"及"不同时空的对位"的音乐观念。如剧中将巴赫的音乐(弦乐上)与中国民歌(演奏家用人声)进行有机的结合,将莎士比亚《暴风雨》中关于人生和梦的著名台词与中国的道僧人进行对话,充分显现出作者丰富的想象力与大胆的创新尝试。此外,深受中国戏曲文化影响的谭盾在这部作品中将戏曲中的唱、念、做、打也融入进来,演奏家在作品演奏中同时承担着演员和歌唱者的角色,如琵琶演奏家要唱民歌《小白菜》,又隐于纸幕后形成鬼影的形象等。作者还注意对新音色的运用,作品贯穿着用提琴弓拉走浸入水中的铜锣,抖动纸的声音,及演奏家发出的各种跺地板和呼喊声,等等。此外,舞台的布

景、灯光在作品中亦非常重要，很多道具（石头、纸、水、金属）同时起到乐器的作用。《鬼戏》在纽约首演后，《纽约时报》曾评论道："谭盾新作《鬼戏》问世，对世界当代音乐在'古典与民间''现代与传统''世界与民族'的探索和欣赏方面产生了深远的影响，令人振奋。"

**谭盾：《双阕》**

《双阕》首演于1985年4月在北京举行的"谭盾中国器乐作品专场音乐会"。这是一首为二胡与扬琴所写的短小精致的小品。作曲家在保持浓郁的民族风韵的同时融入了一些现代作曲技术，并对新时期传统民族器乐的创作观念进行了有益探索。该作品上演后曾一度引起了关于民族器乐创作观念的辩论。

"阕"是中国文学诗歌结构中特有的术语，它的基本意思是"段""片""部分"。谭盾从诗歌结构中汲取灵感，把这首小品命名为《双阕》，既表明了作品与中国传统音乐文化之间的密切关系，也必然有其结构上的所指。在这首作品中，中国传统艺术的审美观念中的对称概念占有极为重要的地位。"双阕"除了基本的数词的意义外，更多的是包含着对称的意义。可以说"双"的结构观念是乐曲组织中最为重要的逻辑，对称的结构观念渗透、体现在作品的各个方面。乐曲的结构如表1所示。

**表1 《双阕》结构表格**

| 次级结构 | 引子 | A | 连接 | B | 结尾 |
|---|---|---|---|---|---|
| 陈述结构 | 乐句群 | 乐段 | 乐句 | 乐段＋补充 | 扩充的乐段 |
| 材　料 | $a\,b\,a\,b^1\,a\,b^2\,a$ | c | a | d | $a\,a^1...b^1...a$ |
| 调　性 | e羽 | e羽 | e羽 | | e羽－d徵－e羽 |
| 速　度 | 散板 | 急板 | | 柔板 | 柔板 |

从表1可以看出，乐曲的两个主干部分是A、B，体现了乐曲名称中"双"的数量；首尾对应的是以相同材料写成的规模较大的引子和结尾，因此整体结构又体现着对称。如果再分析一下各部分的音乐材料，就会发现"双"的观念更体现在微观结构上。（见图1）

图 1 乐曲各部分所用材料图式

图 1 是乐曲各部分所用材料的图式，除 c、d 两个材料外，所有的材料都呈镜像对称关系，非对称的两个材料 c、d 从质上规定了乐曲是两个大部分。更有趣的是每一个材料都分别与前后相邻的两个材料构成一个成对的单元，体现了"双"组织逻辑。

乐曲由二胡独奏的一个富于民歌风的旋律开始。（见例 1a）

例 1

a

b

这是一个建立在自然音体系上的气息悠长、略带古风的旋律。旋律的结构显示出作者对乐曲整体结构的精巧设计（见例 1b）。首尾的三音组形成对称，中间的两个音与首尾的音组形成对比，但这两个音与相邻的三音组的关系又是对称（都是纯五度）的关系。这一方面显示出旋律自身的严密，也暗示了全曲的结构，俨然是整体结构的"比例图"。

然后，这个引子的材料 a 与对比材料 b 以变奏循环的逻辑组织，形成 abab$^1$ab$^2$a 结构的长大引子。整个引子都是在较自由的速度中完成，在飘逸空灵中又流露出古朴深邃。

第一个主体部分 A 是一个热烈的快板，二胡节奏变幻的高吟与扬琴连续急促的伴奏勾勒出充满活力、热情奔放的舞蹈场面，音乐极富民族风格。（见例 2）

例 2

　　A 部分结束后,在扬琴快速的伴奏下,二胡再现了舒缓的引子。仿佛是在热烈的舞蹈之后的小憩。随后就是第二个主体部分 B。这一部分虽然速度变慢,但气氛更为热烈,在扬琴震音的伴奏下,二胡奏出了动荡、诙谐又略显放荡不羁的旋律,(见例 3)一个个醉意朦胧步履摇晃的形象跃然纸上,生动地表现了人们在狂欢之后悠然自得、酣畅洒脱的情形。

例 3

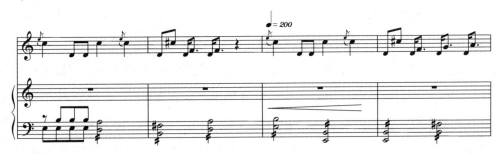

　　这一部分反复一次后,进入结尾部分。结尾是由引子材料的再现及其变奏、展开构成的。逐渐密集的节奏、大距离的跳进、渐强的力度……把乐曲推向了高潮。乐曲最后在宽广响亮的引子再现中结束。在结构上与引子形成对称与响应。

　　这首作品虽是新时代民乐创作中的探索之作,但已经显示出作曲家对我国传统音乐的熟悉与其娴熟的专业作曲功底。也对西方的作曲技法与中国音乐元素的结合做了有益的探索。从旋律上看,民歌风的自然音旋律与半音化的旋律相结合;从调性上看,清晰的民族调式与模糊游移的调性结构相结合;从和声上看,体现了中国传统风格的空五度及附加音和弦与近现代风格的和声进行技法相结合;从发展手法上看,我国民族民间音乐的发展程式与西方音乐中的展开手法相结合……尤其是作

曲家对中国传统结构观念灵活而熟练的应用，为音乐创作提供了有益的启示，而浓郁的民族风韵又使乐曲具有较强的听赏性。

<div align="right">（冶鸿德）</div>

## [W]

### 王非：《韵》

《韵》（*Yun*）为竖琴独奏，创作于1995年，并于同年8月24日首演于日本福井，获日本福井第二届国际竖琴节暨国际竖琴音乐作品比赛一等奖。并于1995年由日本东京全音音乐出版社出版。

作曲家试图通过对西洋拨弦乐器在音色与旋律上的探索，对传统西洋乐器表现中国音乐的"韵味"进行有益的尝试。

在音色方面，中国传统弹拨乐器以特殊的风格区别于其他的音乐。此曲以中国传统弹拨乐器古琴和筝的音乐特征为基础，结合竖琴的特点做进一步的发挥。基于这一点，作曲家凭借丰富的想象力大胆开发了竖琴的一些特殊演奏技巧，如：泛音踏板滑音法，靠近共鸣箱处的连续演奏（模仿古筝的音色），等等。

除此之外，乐曲的发展手法及结构特点是按照中国传统音乐中展衍的手法展开的。两个主导材料贯穿全曲：一为低音区的小二度音程结构；一为始终漂浮在高音区，若隐若现、虚无缥缈的五声音阶四音列。作曲家对小二度材料在演奏法上的处理主要是：① 将横向的小二度音程用一种类似古琴常用的"吟"的音色处理法展现，由于出现在低音区，更加赋予了古琴音乐的韵味；② 将纵向的小二度音程用一种类似古琴和古筝常用的"抹"的音色处理法在乐曲的中高音区展现，所不同的是这一切是借助竖琴的踏板来完成的。五声音阶四音列则用了古筝最常用的演奏法"刮奏"，与小二度材料在音程结构、音区、演奏法、力度等一系列音乐要素上形成鲜明的对照。而实际上，全曲音乐材料的背景主要是以云南民歌《小乖乖》为基础，如：民歌中主要的纯四度音程和颇有特点的三音列**7—1—2**（在竖琴曲中发展为四音列）始终贯穿全曲。这也可以从作品一开始的纯四度音程和简化的《小乖乖》主题音调中得到印证。同时随着乐曲的发展，作品中不断涌现出新的材料与之形成对比。民间传统与现代音乐技法在这部作品中得到了极大的融合、对比与发展。

全曲因此自始至终洋溢着中国传统音乐所特有的韵味。作曲家写作此曲的目的就是要把中国传统音乐中的风格特点糅入现代竖琴的音乐之中。

（雷 蕾）

**王建民：《第一二胡狂想曲》**

《第一二胡狂想曲》作于1988年，并于当年在全国第六届音乐作品评奖（民乐独奏、重奏）中获二等奖，其后又根据需要进行不同版本的编配与改写，于1991年定稿。最早的交响乐队协奏版本是由日本BM唱片公司于1994年灌录出版的（旅日二胡演奏家许可演奏，莫斯科爱乐乐团协奏，阎惠昌指挥）。

该曲借鉴并采用了西方"狂想曲"这一体裁形式，发挥其表现力丰富、结构自由多变的特色，用近现代作曲技法与我国西南地区的优秀民间音乐相结合，在二胡的音乐语言及演奏技法等方面做了大胆的探索与创新，并且以雅俗共赏之特色受到广大演奏者与听众的欢迎。作品一经推出便不胫而走，迅速流传开来。

作品一开始的引子把人们带入一个晨曦迷离的世界，展示了山林神秘而又静谧的风光和黎明之际的勃勃生机。

行板—稍活跃—柔板，固定的持续音让人仿佛感到大地在萌动、万物在苏醒。随之而来的是稍活跃的舞蹈性主题变奏和歌唱性的爱情主题。这几段一起构成了乐曲的第一部分。

中间部分由中板转小快板至快板，层层推进的各种舞蹈性段落与场面气氛热烈，形成了乐曲的第一个高潮。当呈示部的主题由乐队全奏变化再现奏出时，推出了波澜壮阔的第二次高潮，并通过二胡的插部导入二胡的华彩段。

尾声由狂想曲惯用的急板段落构成，既是"狂欢"，又是"狂想"，音乐在最高潮戛然而止。

该曲的素材取之于云贵地区的民族旋法特色，在此基础上作曲家分别设计了两种模式：一是人工调式九声音阶，用3∶1∶1的音组构成D、E、♯F、♯G、A、♭B、C、♯C；二是三度音程模式。两种模式在作品中互补、对比运用。其中人工音阶的设计为全曲的风格奠定了主要的基础。作曲家可以游刃有余地在同一调内展示出不同的"调变化"，使旋律与和声具有极大的可塑性与拓展性。模式二则是在云贵民歌中常

见的三度音程基础上产生的，其高叠的音响和起伏既保持了原民歌的旋法特征，又融进了现代的和声意识（见乐曲中柔板段落）。

《第一二胡狂想曲》的出现，为中国二胡史上添上了浓重的一笔。该曲被音乐院校的教材、音乐会、业余音乐考级广泛采用，问世十几年以来，历久不衰，演出场次无数，并多次被各项二胡比赛指定为参赛必奏曲目。2003年年底，该曲再次被评为"二十世纪华人音乐经典"。

<div style="text-align: right">（谢苗苗）</div>

### 王建民：《幻想曲》

古筝独奏《幻想曲》作于1989年，当年在全国首届古筝学术研讨会（江苏扬州）上首次亮相后引起极大反响，并于1995年在由文化部举办的全国"东方杯"青少年古筝大赛中荣获优秀作品奖。该曲问世以来，作为音乐会教学曲目以及考试曲目，上演次数极为频繁，并多次被指定为各类古筝比赛的规定曲目。

作曲家在谱写《幻想曲》之前，曾研读了大量的传统与创作曲目，他认为传统的古筝五声性定弦在表现上的局限至少有以下几点：① 双手同时演奏多声部或快速进行的乐段时，只能演奏五声性的旋律，其他的"偏音"（如清角、变宫等）只能靠左手按弦获得。② 和弦及伴奏声不能体现首调的五声性综合音响，色彩较为单一。③ 不能方便、快捷地进行转调（只能靠左手按弦取得临时的调变化），且只有上、下四五度两调的可能。④ 乐曲结构的展开受到一定程度的限制。同时作曲家还研读了一些当时出现的技法较为新颖的实验性古筝作品，但这部分作品大多是靠不同音区排列定弦来获得调及色彩的变化，多是为非八度周期的定弦，而且在表现风格上与传统古筝曲相距较远，仍无法为古筝界大多数人所接受。

鉴于上述情况，作曲家通过反复研究和揣摩，精心设计了一个仍为八度内周期反复的五声性人工调式定弦：D、$^\sharp$E（F）、$^\sharp$F、A、$^\flat$B。

此调式虽然只有五个音，但包含了较大的运动与变化空间，首先是D宫（非传统五声性），其次是D羽（D、F、A、$^\flat$B），还有$^\flat$B宫（$^\flat$B、D、F、$^\flat$G、A）等，其中主调D宫包含了同主宫羽的交替色彩变化，由此，《幻想曲》获得了在旋律、和声以及结构上丰富变化的可能，并赋予乐曲以鲜明的风格与崭新的音响。

《幻想曲》素材取自西南地区民歌的旋律特征，人工调式的设计刚好"浓缩"了这些旋律的特征。全曲基本上由一个单一主题发展、演奏、派生而成。

《幻想曲》的结构为复三部曲式，庞大的中部包含了回旋、对比、展开及调式调性变化等结构手法，这也是由于调式基础提供的发展空间而决定的。对于传统古筝定弦手法也是完全不能想象或达到的。

《幻想曲》在拓宽古筝演奏技术方面，也做了有益的尝试，如拍击琴弦、敲击琴盒等手法，恰到好处地用于音乐的表现之中，给人以耳目一新之感。

《幻想曲》是当代古筝中的精品与典范，问世以来，之所以能广受欢迎、常演不衰，这是因为《幻想曲》在作曲家和演奏家之间、传统与现代之间搭起了一座互通的桥梁，并符合了民乐界普遍的审美心理与需求。

（谢苗苗）

### 王建民：《音诗——四季掠影》

《音诗——四季掠影》（单簧管与钢琴）是作曲家在 20 世纪 80 年代末创作的一部组曲形式结构的单簧管独奏作品，在全国"首届高等艺术院校单簧管专业教学研讨和中国作品评选会"上获得优秀奖，并发表于 1992 年《音乐创作》第 2 期。

作品分为 I.《春晓》、II.《夏棹》、III.《秋暝》、IV.《冬猎》四个乐章。

**I.《春晓》**

"春眠不觉晓，处处闻啼鸟。夜来风雨声，花落知多少？"这首著名的唐诗，可以说是妇孺皆知、家喻户晓。

开始部分的引子，散板结构，通过单簧管与钢琴的对话，在沙沙背景声营造的春天如梦似烟的凄迷意境中，出现了起落、远近应合的婉转鸟鸣。钢琴左手部分的 G 音与 $^\flat$D 音构成的很弱的快速的类似于固定低音的音型，像是花木间的窃窃私语。

进入 Andante Cantabile 板式，钢琴的织体流动起来，似一股沁人的春风迎面吹来。单簧管上出现了带有西南民族风格的音调，是对喜爱春天的人们的意境式的描写。

在单簧管 $d^2$ 音的一个长音上，钢琴的快速音组引出了单簧管快速的下行音串，音乐再次回到了散板部分。单簧管与钢琴的对话不仅是为了再现的需要，在更深的层次上，也表达了作曲家对音诗中隐秀曲折的春意的感受。

## II.《夏棹》

这一乐章的意境来自南唐著名词人兼音乐家姜白石的一首七绝《湖上寓居杂咏》。

"苑墙曲曲柳冥冥，人静山空见一灯。荷叶似云香不断，小船摇曳入西陵。"

作曲家在让单簧管吹出几个平缓上行的泛调性特征音以后，将我们带入了西湖苑墙边夏夜昏暗的柳色中。湖水则以钢琴$^\flat A_1$音的持续音向我们暗示着它的存在，而湖面上的风雨用一个大二度和纯四度的音束在钢琴上与单簧管呼应着，似乎一切都是那么的平静。

在第15小节处，钢琴与单簧管奏起了带有自由模仿复调意味的多层次泛调性的旋律，好似波浪随着摇曳的灯光从远处逐次而来。随着单簧管音程的扩张、音型的繁复以及钢琴声部的加厚与层递，荷叶在波浪的纵涌下，将荷花的香气一阵阵地送了过来，一叶小舟摇曳着紧随其后。一连串的三连音在钢琴上出现以后，小舟又开始渐渐地驶向远方。

作曲家在作品中使用的仅有的大二度与纯四度两个音程素材的"有限材料控制"手段，将"夏棹"的意境表现得淋漓尽致。

## III.《秋暝》

作曲家在这首乐曲技法上创造性地采用了无调性的五音序列写作技法，并且极大限度地挑战了单簧管的演奏技巧。

乐曲开始在单簧管上出现的五音序列原形，缓缓地吹出了"鹭影兼秋静"那弥漫的气息。随着五音序列的倒影、移位、逆行所变化的材料的序进，结合节奏的逐渐流动，音乐转入了 Allegretto 的中段。单簧管十六分音符的吐音引出了"蝉声带秋晚"的景象。鸟儿也加入了进来，虫儿也不甘示弱，传来了一阵阵的欢歌笑语……单簧管高技巧的二声部演奏与钢琴声部的重唱，构成了这秋天奇特的音响。

## IV.《冬猎》

《音诗——四季掠影》组曲的最后一首给我们营造了一个壮丽的行猎场面。明代"后七子"李攀龙在《观猎》中写道："胡鹰掣旋北风回，草尽平原使马开。臂上角弓如却月，当场意气射生来。"

乐曲由单簧管演奏的大二度与小二度构成的细胞音程开始，仿佛打猎的队伍

从远处驰来。然后，二度的细胞音程夹带着转位后的七度音程的音型使得队伍越来越近，在胡鹰的啸叫声中，马儿也更加带劲地狂奔而来。在钢琴十六分音符的牵引下，单簧管以一个下行的三连音音型结束了第一部分。

中部以四个层次展开的核心细胞围绕着单簧管的连奏开始。胡鹰、马队在机警地搜寻着猎物。从这里不难发现作曲家在细胞作曲法上的驾驭能力与造诣。当中段经过了长的音型—长短呼应—动机式音型的割裂过程后，在钢琴的由三个半音构成的强烈音速节奏中，引来了乐曲的第三部分。

第三部分的写作，并非是第一部分的简单再现，在细胞作曲技法的运用中更为精彩。单簧管从 $c^1$ 音开始分别发展的两条核心细胞的旋律线相互交织着，在三连音的节奏下，一场猎者与猎物间的紧张追逐生动地呈现在我们的面前。

在钢琴低音声部八分音符有力的背景下，单簧管奏出的以小附点为主的音型与钢琴的右手部分奏出的推动力十足的音型的结合所构成的紧张激烈的音响中，猎者用那有如半月的劲弓，"当场意气射生来"！

钢琴以一连串的由大二度构成的两声部下行的十六分音符的音块，衬托着猎者在单簧管上豪气冲天的长啸后，一个由单簧管与钢琴同时奏出的前十六后八的强烈的节奏结束了全曲。

作曲家用 20 世纪的现代作曲技法，描绘了大自然的美丽，表达了人类对大自然美好的感觉。在乐曲中，通过对中国古代四个不同朝代的诗人佳作意境的描写，运用音乐与诗歌互动的诸多联系，"诗与乐合一"，成功地给我们留下了春、夏、秋、冬四个不同季节的似幻还真的掠影。如何运用现代作曲技法表现中国的风格，体现中国人的音乐情感，该曲起到了一个很好的楷模与示范作用。

（谢苗苗）

## 王宁：《异化：人类和它们自己 世纪末的祷歌——献给1999》

（*Dissimilation—Human and Themselves Pray Song for the End of the Century—Dedicated to the Year of 1999 for Ensemble*）

《异化：人类和它们自己 世纪末的祷歌——献给1999》是作曲家王宁于1999年创作的，并于1999年由瑞士苏黎世新音乐团于"1999中瑞国际现代音乐节"首

演。后在2003年"韩国第十届岭南国际音乐节"与2004年11月在加拿大"中加作曲家交流音乐会"上再度上演。该作品运用了"行为艺术"和较极端的表现手法，其形式与内容结合得恰到好处，使音乐表现极具特色，别具一格。

王宁在首演的节目单上是这样写的：在我们这个星球上，人类从一个微不足道的、与其他生物平等的细胞体诞生，又以自己极度的扩张走到今天，凌驾于所有生物之上。它们（人类）从一个普通的、与其他动物平等的动物发展到一种高等级的、可以随意摆布其他生物的动物，它们给它们带来了什么？将来又会带来什么？……

人类在地球生命的瞬间从原始动物发展到具有高度文明的动物，它们利用自己的文明按照自己的意愿堆砌自己的世界，同时又在破坏着它们自己赖以生存的空间；它们利用自己的智慧与创造把自己打烂，再用更高明的办法来修复；人类为了建造自己的理想世界而破坏自己的生存世界，它们捅破天空，挖空基础，释放毒气，甚至克隆自己……世界被颠倒了，它们自己都不认识自己了，它们给自己带来了什么？将来又会带来什么？……人类——它们是谁？谁是它们？

乐曲基于以上想法而作。其中部分材料运用了从印尼的加美兰音乐、中国的古曲《梅花三弄》、巴哈的《前奏曲》到潘德列斯基等现有作品中的某些素材，以代表人类文明的发展及其变异。如将中国的古曲《梅花三弄》与巴哈的《前奏曲》中的部分素材相结合，象征中西方古典文明的形成。其中运用贝多芬的第九交响乐《欢乐颂》主题象征和平与美好的东西。而乐曲的总高潮处描写的是人类用它们最伟大的发明对它们自身的最残酷的伤害——日本的原子弹爆炸……作者写作此曲是出于对人类自身的人文关怀。

音乐从演奏员的出场开始，象征地球生物无序繁衍的开始……结尾则预示人类可能无可奈何地不得不离开自己赖以生存的空间。《欢乐颂》主题在远远地"呼唤"着，但是真正的欢乐到底在哪里？《欢乐颂》的主题在整部作品中贯穿，它本身也发生着变化，由协和到不协和。

作品的后部分，演奏员一个一个陆续退场……最后在后台又远远地飘出了《欢乐颂》的主题，但没有最后一个落尾音，这样处理是作曲家在向人类提问："和平"到底在哪里？……是否在另一个星球？还是它根本就是可望而不可即的？……

（宋　瑾）

## [X]

**向民：《丑末寅初》**

《丑末寅初》作于2003年，首演于同年5月中央音乐学院"北京现代音乐节"。此曲是为弦乐三重奏、打击乐组与京韵大鼓的人声演唱而作的。其素材取自京韵大鼓名家刘宝全的同一曲名的著名唱段，原唱段以九个段落来描述古人清晨四时前后的生活。其明快诙谐的唱腔勾勒出了一派情趣盎然的场景。在这首作品中作曲家选用了原唱段中第一段（环境的描述）、第二段（值更的人已梦入黄粱）与第四段（渔翁解缆启航）的其中几句作主要材料，全曲由器乐引入、人声引入、器乐三个部分构成。当这种独特的叙事性的民间曲艺被置于无调性的现代音乐中用以构成一部独立的现代音乐作品时，无论是作曲家还是表演者都面临着巨大的挑战。作品完全剥离了京韵大鼓原有的节奏因素，而代之以戏剧性的律动因素，从而构成了鲜明的节奏对比。将传统的京韵大鼓唱腔置于无调性的器乐环境中，这种音乐风格的对比是重要的音乐推动力之一。作品还在弦乐器与人声的对比与配合、音色的结合、音乐结构、偶然因素与严格控制的关系等方面进行了许多新的尝试，将来自不同文化背景的素材有机地统一在一起。杰出的京韵大鼓艺术家种玉杰先生的演唱充分展示了京韵大鼓的无穷魅力。

**项祖华：《国魂篇》**

泱泱中国上下五千年，巍巍中华英雄万万千。他们崇尚的爱国情操和民族气节，历来受到人们的传颂与敬仰。为弘扬华夏优秀文化，激励爱国主义精神，作者选择四位历史人物，构思创作乐曲四首，组成《国魂篇》扬琴套曲。每首乐曲又可单独演奏。

1.《屈原祭江》（1990年作）

屈原是我国历史上伟大的爱国诗人和政治改革家，可是他报效祖国的远大抱负却屡遭反对挫伤。乐曲表现了他"路漫漫其修远兮，吾将上下而求索"追求真理的坚韧意志和崇高的爱国主义精神。公元前278年，在楚国即将沦亡的关头，他面对滔滔的汨罗江水，含恨投江殉国，结束了悲剧的一生。乐曲取材明代《神奇秘谱》中古琴曲《离骚》的音调发展而成，全曲由引子（散）—A（慢）—B（中慢）—

$A^1$(快)—C(散)—尾声 $A^2$(慢)构成循环曲体。为了突出古朴、凝重、悲怆而又气宇轩昂的民族神韵,作者在作曲和演奏技法上做了一些新的探索,以丰富扬琴的表现力与感染力。

2.《苏武牧羊》(1978年作)

公元前100年汉武帝时,苏武出使匈奴,却被扣押放逐到北海荒原去放牧。他身处异域,每当皓月当空之夜,就是思念祖国和亲人最难忍受之时。但他不辱使命,百折不挠,被流放19年后,终于手持汉节回归祖国。乐曲取材于广为流传的同名歌曲,吸取东北扬琴的特点,运用滑抹吟揉、轮颤点泛等多种技巧,突出了乐曲悲凉、深沉、坚定的气质,歌颂了苏武正气凛然的爱国情操和坚贞不屈的民族气节。

3.《昭君和番》(1989年作)

古往今来,写王昭君的诗词、小说、戏剧、音乐不胜枚举。镌刻在昭君青冢墓前的碑文:"昭君自有千秋在,胡汉和亲见识高,词客各抒胸臆懑,舞文弄墨总徒劳。"(董必武赋诗)充分肯定了西汉昭君出塞、胡汉和亲的历史意义,歌颂了昭君为促进和发展汉胡民族之间的团结、友好和昌盛所做出的不可磨灭的贡献。乐曲采用扬琴独奏加弹唱的表演形式,饱含着诗词的内涵与意境。

4.《林冲夜奔》(1984年作)

中国古典名著《水浒传》中的梁山好汉,都是历经人间沧桑和风云险阻的传奇式英雄。作品的题材与构思,从中华文化传统中的美学深处,探求具民族神韵的音乐思维方式,采用起承转合的曲式结构。全曲分五段:[引子]散板—[愤慨]慢板—[夜奔]小快板—[风雪]快板—[上山]广板。作者运用昆曲音乐的腔韵同时融合西方作曲技法,刻画了林冲英雄落难、满腔愤恨、顶风踏雪、战胜险阻、逼上梁山的豪情壮举。乐曲富有悲壮阳刚的气质和浓烈抗争的胆魂,具有戏剧性、哲理性以及震撼之美。扬琴运用双音琴竹、滑抹摇拨、山口滑拨、半音变奏、多声织体等创新技巧,首创用十多件打击乐器伴奏或西洋管弦乐队协奏,增强了音乐色彩与艺术魅力。本曲曾获北京庆祝国庆40周年文艺作品比赛大奖,海内外音乐界评论此曲是"当代中国扬琴曲库中之绝唱"。以上套曲四首均录制光碟专辑流传海内外。

(何昌林)

**项祖华：《竹林涌翠》**

　　这是一幅田园性、色彩性的云南民族风情音画，是作曲者于1987年深入云南田野采风而创作的扬琴独奏曲。它生动地描绘了我国西南边陲云南各少数民族绚丽多彩的风土人情；表达了人们对云岑风光旖旎、碧绿青翠、自然景色的钟情，寓意对美好生活的热爱与赞颂。乐曲采用回旋曲体结构。全曲共分七段：引子（散板）—A（主部·柔板）—B（第一插部·快板）—$A^1$（主部1·行板）—华彩（自由速度）—C（第二插部·快板）—$A^2$（主部2·广板）。旋律清新幽美，节奏生动明快，织体纵横多变，充满诗情画意和奇风异彩。

　　引子的序奏由轻柔的颤音、拨弦在这四季常青的云岭，揭开了朦胧缥缈的晨曦万物苏醒的天地。乐曲的音乐主部，秀美抒情的如歌的柔板，呈示傣族原生态音乐素材发展的旋律，刻画了傣族靓女柔婉俏丽的风采，运用滑音指套的上、下、回滑抹的"音腔"创新技巧，造化了圆曲为美、柔情似水的时尚魅力。

　　第一插部活泼轻松的快板，犹似彝族舞曲的灵动，三段体的曲式，别具刚柔相济、生动明快的节奏层次与跌宕变化。接着进入主部 $A^1$ 段的第二次呈示，是 $\frac{3}{8}$ 节拍的低音区旋律声部，上声部高音区运用双指抓弦和音与指滑拨的技法作为衬托，$A^1$ 重复时双声部织体则以主次声部的变换，并以正反竹音色的对比变化，在不断变奏更新的主部呈现中，顺势演进为华彩乐章，彰显了扬琴的炫技发挥，在音律上改用大二度构成的"全音阶"旋法，并以五度音程上行递进，四度音程下行递退的连续局面，形成快速行进的乐句，跌宕多变，错落有致，引人遐想，似有幻觉和神奇色彩。

　　第二插部的快板转入小调的变奏曲体，在这竹林涌翠的深处又有哈尼族音乐元素的律动，从低音区开始上行递进，逐层转入复调性双声部"紧打慢唱"。下声部仍是哈尼族舞蹈的轻快音型的"紧打"，上声部派生以反竹"慢唱"悠长绵延的情歌。双声部构成高低音区大小调性、正反音色、快慢节奏。载歌载舞，刚柔并济的多元对比。新版本首创改为站立演奏，左右脚裹上脚铃，交替踩踏地板，同时右竹敲击盖板，独奏者和乐队伴奏边奏边喊"哟哟"，欢歌乐舞，将全曲推向炽热的高潮；最后回旋再现主部辉煌豪情的广板。寓意云南各民族和自然山水的和谐共融，和对美好生活的热爱与赞颂。这首作品自1987年首演就受到海内外音乐界的好评。作曲

家把散落在西南边陲云岭少数民族的原生态音乐重新串联成珠，整合兼容，构筑出一幅洋溢着浓郁地域特色和绚丽时尚光彩的风情音画。

**徐孟东：《惊梦》**

《牡丹亭》是明代大戏剧家汤显祖的传世名著，讲述了青年男女杜丽娘与柳梦梅之间的一段唯美曲折的传奇爱情故事，是一部反对封建礼教、崇尚个性解放的浪漫主义文学巨著。《惊梦》是其中最广为流传、脍炙人口的一出折子戏。

这部以"惊梦"为标题的室内乐作品，取材于昆曲《牡丹亭》之《惊梦》片段，是为16位演奏家和3种人声吟诵而创作的。它是以《惊梦》中的传统戏曲念白为创作核心，并运用20世纪现代作曲技法创作而成的，是将中国传统戏剧的唱腔和曲调风格与西方音乐新兴的技法形式相结合的优秀范例。作品的音乐语言既渗透着古老东方文化的神韵，又体现出了强烈的现代审美意识，充分表露了一个身处世纪之交的中国作曲家基于传统文化背景之上、追求音乐的时代性与国际性的创作理念与艺术价值观。

第一部分：《梦由》，第1—38小节。大锣轻轻一击后，伴随着钢琴微弱的和声，加弱音器的小提琴各声部以长音持续弱奏的形式揭开了一幅宁静而又倦人的画面，将人们的思绪带回到了几百年前的传奇故事中。一小段序奏后，开始了"旦角"（杜丽娘）优美而如怨如诉的独白："蓦地游春转，小试宜春面，春啊春，得和你两流连。春去如何遣？咳！怎般天气，好困人也！……"这一段音乐着意于营造一种思春愁闷的气氛，以主调织体进入，随后又以木管乐器组的传统复调织体形式进行段落间的过渡，人声的念白及乐器音色的交接变换共同表达出了主人公伤春感怀的心理，含蓄隽永地阐释了梦的由来。

第二部分：《梦境》，第39—126小节。在弦乐器强弱渐变的震音式和声背景中，在长笛、钢片琴的穿插点缀下，音乐进入了梦幻般迷离的境界。入梦后的两处对白，分别是"生角"（柳梦梅）、"旦角""末角"（花神）先后进入的三重念白对位和"生角""旦角"的二重念白对位。这里，作曲家显然是受到了苏联著名哲学家、文艺理论家巴赫金（Bakhtin，1985—1975）"复调小说"和"对话"理论的启发，将各具主体性和独立性的多个主人公的戏曲念白并行或对立地组织在一起，通过时空的

重组和整体布局，使原本独立的念白（声音）更平等、客观地结合在了统一的艺术整体中。

除了将人物念白作为基本对位材料、构成传统复调织体形态外，在器乐伴奏部分，则出现了大量的微复调织体。从第 49 小节开始，音乐分成四个层次：第一层为木管声部担任的时空距离紧密的微复调织体；第二层为高低起伏、抑扬顿挫却无标准音高的三声部念白对位；第三层为小提琴与中提琴的震音式和声织体；第四层则为大提琴气息宽广的悠长旋律。音乐也由淡淡的恬美朦胧逐渐变得激动而不安。伴随着人物念白的结束，微复调织体层转向弦乐器声部，在加入了钢片琴的一段精彩滑奏后，乐队以繁密的微复调织体全奏并伴以高强的力度，将音乐推向了《梦境》发展的高潮。

排山倒海式、令人异常兴奋的大片音流过后，音乐戛然而止，仅剩下大管的微弱单音给人无限回味。此时，音乐重新又回到了平静而舒缓的氛围中。弦乐器简单的柱式和弦及管乐器稀疏的对位之后，在轻柔的音色中，展开了一段人物的二重念白对位。而在器乐部分，则隐隐约约地预示着一种令人更加激动而欢娱的情绪的到来，并在力度的层层递增中将气氛渲染至另一个高点，在音乐饱满有力的强收中寓意着"梦境"的突然结束——"惊梦"！

第三部分：《梦醒》，第 127—152 小节。在弦乐组各乐器声部分奏的和声背景中，长笛、单簧管、双簧管、大管分别以不同的长音音色先后交接，此刻的音乐舒缓宁静而又不失感伤。"旦角"终于梦醒，呼叹道："秀才，秀才，唉，天哪！惊醒将来，我一身冷汗，原来是南柯一梦，嚯……"尾声的速度逐渐放慢，钢琴则以三十二分音符短时值的密集音流与长笛婉转轻吟的长音形成鲜明的对比。在打击乐的零星敲击下，在弦乐器的轻柔滑奏里，音乐在悠远而回忆般意犹未尽的韵味中且行且远……

（陈　诺）

### 徐孟东：《远籁》

《远籁》创作于 1994 年，为大提琴与钢琴而作。这首作品受到大提琴演奏家的广泛欢迎，曾多次被录制成唱片，并在东亚国际音乐节，韩国、日本的艺术节上被

多次公演，后被收入《中国大提琴曲集》。《远籁》采用中国古琴曲的音调素材和中国古曲中的自由变奏技巧，并在结构上体现了中国古曲传统的自由变奏式多段体结构。作曲家令大提琴这种典型的西方乐器发挥出东方的古典神韵，使东西方的融合自然、和谐并焕发出时代新意。

在引子中，大提琴拨奏出淡淡的悠远曲调，作品的主要素材隐含其中。作曲家运用古琴曲中的八度下行大跳、四五度跳进等，这些主要音调再次出现在钢琴声部时已经过变奏，显得沉重、缓慢。

从第 15 小节开始，大提琴奏出倾诉性的安静曲调，音调由主要素材，如四度重复跳进、八度下行大跳与滑奏等经过装饰性变奏而来。散板，节奏型多变，比较自由。在前部分的散板曲调之后，紧接的一段是节奏紧凑的曲调。作曲家在节奏型反复中发展出充满强弱对比的生动旋律。而在钢琴清亮的琶音过后，大提琴开始舒缓流畅地演奏一段音型化变奏。之后，在大提琴渐趋抒情的曲调中，钢琴伴奏越来越复杂、多变。在乐曲后半部分奏出"梅花三弄"的主题影子。乐曲将近尾声的一段大提琴的二声部对位曲调引人入胜，作曲家运用丰富的节奏与取消节奏律动的对位声部，令大提琴曲调跳跃、灵动、充满新意。在该曲中，作曲家运用对比的多段式结构，运用中国传统音乐的曲调旋法与变奏技巧，并初步探索大提琴演奏多声部曲调的能力。

（田艺苗）

### 徐晓林：《黔中赋》

古筝独奏曲《黔中赋》，由徐晓林创作于 1987 年。当年，由林玲在中国音乐学院首演。1992 年由邱大成演奏，中国音乐学院民族器乐室内乐团协奏，胡炳旭指挥，李大康录音，台湾任诗杰实业有限公司以 CD 形式出版，并向全世界发行。1990 年乐谱发表于《音乐创作》。1990 年该作品在庆祝中华人民共和国成立四十周年文艺作品征集评奖中，荣获二等奖；1995 年在文化部"东方杯"古筝比赛中荣获优秀创作奖。并多次被选为古筝比赛的规定曲目。

"赋"是中国文学的一种文体。此种文体通过对事、物的描写，达到张扬作者的观念、志向、理想的目的。例如，司马相如的《上林赋》、班固的《两都赋》等。

写作方法上辞藻华丽、夸张，既有散文形式的铺叙，又具一定的诗意。曲作者借鉴该文学体裁的某些特点，构思了《黔中赋》的结构与内容。

乐曲《黔中赋》整体结构分为三个部分：《琵琶咏》《木叶舞》《黔水唱》。

从音乐所表现出的内容与情绪看，每部分表达的都是独立形象，有音乐组曲的结构特点。从音乐素材的发展与音乐各部分结构之间的关系看，相似于中国传统音乐的多段体与自由变奏体的结合。全曲的发展、统一又是与速度的三次变化不可分割的。"琵琶咏"，缓慢的散板—"木叶舞"，快板—"黔水唱"，急板。音乐发展的逻辑是：呈示—发展变化—发展到高潮，并在高潮中结束。可见，在结构运用上作者既力求继承民族传统，又借鉴外来形式。

《琵琶咏》——"咏"这个字有两种意思，除了唱的意思外，还有接近语言表述方式的"吟"的意思。这段音乐正是要表现浓郁的说唱韵味。曲作者在左手滑按音技法上既保持传统滑按音的方法（大二、小三度滑按），又运用了小二度与装饰性滑按音，细腻地表达出语言音调的风味。

《木叶舞》——此段音乐要表现的是粗犷的山民之舞。首先，曲作者运用了音色、音响的强烈对比。例如，为了模仿木鼓的音色，采用非乐音的音响。在节奏方面，为了突出山民舞蹈的猛烈和粗野，采用不同节拍的结合。同时，传统技法的花指音在此段中，为塑造一种特殊的音响，也发挥得淋漓尽致。

《黔水唱》——"黔"即指贵州。该地区山高，河流纵横，最有特点的是深谷急流。此段音乐正是表现这一地理环境和风土人情。音乐采用紧打慢唱的形式，左右手各自塑造了不同的形象。左手长时间快速弹奏三连音，借以描绘奔腾的流水；右手用摇指演奏气韵悠长、风格浓郁的抒情奔放的旋律。这种形式的组合性演奏技法在当时的中国筝曲中是首次运用，大受古筝界欢迎。

该乐曲的创新有以下两点。首先，定弦音阶是在传统古筝音阶（五声 D 宫调）基础上结合苗族特性音阶（用降半音的角音代替商音的五声徵调）而形成的人工组合音阶。其次，在古筝音色与技法上有所拓宽。例如，首次运用抚、扫结合的技法模仿木鼓的音响，以及 $\frac{2}{4}$ 拍与 $\frac{5}{8}$ 拍的交替使用，等等。该乐曲从 20 世纪 80 年代至今受到国内外音乐家和听众的喜爱。因此，有人称其为当代的高山流水。

<div style="text-align: right">（灵　玉）</div>

**徐振民:《唐人诗意两首》**

徐振民的钢琴曲《唐人诗意两首》受美国伊斯曼音乐学院著名钢琴家拜瑞·斯耐德（Baary Snyder）教授之约创作于1998年，于1999年3月2日由斯耐德本人在伊斯曼音乐学院音乐厅首演，演出反响强烈，受到美国观众的喜爱与欢迎。

这两首钢琴小品总长度约为9分钟，由曲作家根据唐代诗人陈子昂的《登幽州台歌》和常建的《题破山寺后禅院》两首诗的诗意谱成。在《登幽州台歌》中，作曲家用音乐演绎了诗人登临古幽州台时，面对苍茫天宇，吐露心中的痛楚以及人生抱负不得实现的愤懑和悲哀；而《题破山寺后禅院》则为一首恬静而又极其优美的山水画：黎明时分、江南古刹、山光潭影、鸟语花香、万籁俱寂中隐约有钟磬的余音在回荡……

乐曲意境幽远，具有浓厚的民族风格和中华古老文化之神韵，同时又融入了新颖独特的创作技法。作品旋律是以五声性的音响为基础的，通过适度的变形和频繁的调性转换，使它变得清新秀丽且风格独特；在和声方面作曲家运用了多种多样的和弦构成方法，和声的序进自由且富有想象力，多变的转调使作品的和声音响丰富多彩而富有独特的个性与魅力；在乐曲的结构上，《登幽州台歌》大体可分为三个逐渐扩大的段落，并有几种不同的速度和多种变换的节拍，构成了乐曲内部自由变换的句法结构与织体形态；而《题破山寺后禅院》则更加自由与散体化，全曲的速度、节拍、织体更为多变与灵活，音乐自然地向前流动，形成了一种独特的散体化的曲式结构。

这两首作品自问世以来，已经在各种场合多次被上演，并被选入多所音乐院校的教材，并受到许多国际级大师和青年钢琴家的好评；作品第一次发表在《音乐创作》2000年第1期；2002年获中国音乐金钟奖银奖。随即由《钢琴艺术》2002年第9期再度刊出；并被2004年在北京举行的第三届中国国际钢琴比赛选为指定曲目，在本届比赛中获得大奖并同时获得指定曲目演奏奖的徐晨馨出版了CD唱片，将《登幽州台歌》收入其中；人民音乐出版社亦将此曲以单行本乐谱出版。

（傅涛涛）

**许舒亚：《散》**

《散》是于 1995 年巴黎秋季艺术节上受瑞士 Contrechamps 室内乐团委约而创作的。作品是为长笛（兼低音长笛）、双簧管（兼英国管）、♭B 单簧管（兼低音单簧管）、小提琴、中提琴、大提琴、低音提琴、吉他、竖琴（兼 bamboo chime）及钢琴和打击乐等 11 位演奏家而作。

整个作品长度约为 14 分钟，音乐的呼吸不疾不徐，呈示与发展都在缓缓的行进中完成。作品可以分为四个段落。

第一段，开始至 D。这一段中，由各个乐器奏出的长音线条组成的混合音色，被竖琴、钢琴、吉他以及部分打击乐器奏出的单个的"点"状音响多次打断。点状材料在每次出现时都有一定长度的发展，直到最后一次（从 C 段开始），"点"状材料发展得最充分。

第二段，E—J。在开始处，大鼓奏出的低沉的音响与这一段结尾处大锣与 tam-tam 以及单簧管最低音区结合的音响，以及 E 段之前的钢琴低音区的音响遥相呼应，形成音色上的统一。另外，还有高音区与低音区的对置与混合。在这里，"点"状材料大多集中在高音区，而低音区多是长音线条的材料。因此，在发展"点"和"线"两种材料的同时，音色与音区同时都有相应的展开和变化。

第三段，K—L。开始处渐强的力度，暗示了这个段落的整个发展方向是一个高潮的推进阶段。以小提琴上两条琴弦奏出的同音拉出的节奏为基础，同时叠入木鱼的持续的敲击，木管声部的由低到高的颤音线条，以及钢琴上极高音区的"点"状材料等，最终在极弱的力度上完成这个高潮。

第四段，M 至末尾。这段音乐有变化再现的意味，其中前面的许多材料都在这段得到再次的变化呈示。旋律碎片仍然可以被片段地听见，并在弦乐持续的颤音与滑音中逐渐消失远去。

始终贯穿作品的音响材料是"长音线条"。在多层次的线条叠合中形成的混合音色，并在其中隐隐散落着片段的旋律以及"点"状的敲击音响。在第一段和第二段以及第四段中均能清晰地听见弦乐中的旋律碎片。而敲击的点状音响，则作为主要音响材料之一，始终出现在作品当中。长音线条作为作品构成的另一个重要材料，作曲家赋予了它非常多的变化，比如普通的长音、颤音、带滑音的颤音等。另

外，弦乐声部更是使用多种非常规演奏法以及微分音。混合音色的大量使用，再加上单个声部细微的音色变化，使得整部作品在音响上的变化丰富而细微，让人充满期待，直到全曲结束。

（林　燕）

**[Y]**
**杨青：《秋之韵》**

《秋之韵》是作曲家杨青为二胡与竖琴创作的一部室内乐作品，1996年12月在北京首演。作品曾三次获奖，1999年获中国音协建国五十周年优秀作品奖，2003年获中国音协金钟奖作品比赛铜奖，2004年在北京市庆祝中华人民共和国成立55周年文艺作品征集评奖中获荣誉奖。

《秋之韵》之巧妙有三：其一，作品选用了中国的二胡与西方竖琴的重奏，这种结合巧妙耐人寻味。二胡与竖琴同是弦乐器，都有优美秀丽的音质，总体音色比较协调。属于拉弦乐器的二胡，擅长担任线形的旋律演奏，其音色既能跳出，又不至于与竖琴相冲突；竖琴是弹弦乐器，擅长演奏块状的和弦、分解的琶音和快速的经过句，它既能与二胡的音色相互呼应补充，又能给二胡旋律线条以完备的和声音响支持。其二，作品的旋律具有良好的可听性。旋律的可听性与现代的音响效果是一对较难调和的矛盾，当代许多作曲家怕落俗套，常忌用旋律。《秋之韵》则巧妙地运用了旋宫转调的办法，让"旋律"连贯发展、新意迭出，音乐中的宫音常是几小节一变，甚至每小节一变，宫调的频繁游动为传统的五声性音调酿造了斑斓的色彩变化和现代音响的气质。其三，作品巧妙地将变奏、回旋、再现等结构原则融合在一起，表现出张弛有序的呼吸控制。从作品首尾的呼应关系，可以肯定作品三部性布局的主要意图，但是，从乐曲的节奏律动"出板—进板—出板—进板—出板"的交织，又能感受到作品回旋组合的因素。弹性自由的散板与规整律动的交织，以及材料的变奏、宫调的游移，让音乐更加灵动、更具神韵。

首部是一个"散板—有板—散板"的三段式结构。散板的首段是一个五声性的旋律，具有引子的意义。旋律是以二胡的定弦 C—G 纯五度音程为核心材料发展而成的，竖琴用旋律音的纵向集合，在每小节的最后一拍点击补充，对二胡的旋律进

行回应。音乐的情绪凝重而略带忧愁，好像在描绘一幅盛夏过后、落寞萧萧的秋韵画面。中段的情绪变得稍许激动，竖琴演奏的分解和弦如行云流水在铺垫着情绪，微微透露出丰收在望的喜悦。随后，音乐又回到自由的散板，音高回到C—G纯五度音程的核心材料，结束首部。中部的音乐也是首部材料的变化发展，但这时的音乐性格变得宽广舒展、情绪高涨，展现了一幅秋高气爽、清丽高远的境界。其间经过一段散板的过渡，音乐情绪回落，像秋收劳动中的间歇，随后，音乐到达全曲的高潮。再现部的音乐是首部的缩减，音乐连续五度迂回下行，最终又回到二胡的空弦C、G两音上，C、G两音由低至高在二胡的不同八度出现，竖琴则以分解和弦的形式向下流动，情绪回到落寞萧萧的秋色意境，两个线条悄然离去。

（匡　君）

### 杨青：《咽》

《咽》是作曲家杨青于1986年为箫与三位打击乐手创作的一首民族室内乐作品。此作品于1987年在北京首演，在1988年全国第六届音乐作品评奖中获三等奖，在1990年北京市庆祝中华人民共和国成立40周年文艺作品征集评奖中获荣誉奖。

《咽》是一首将现代音乐语言与中国传统音乐语言紧密结合的乐曲，使用了新颖的民族室内乐形式，将箫与打击乐结合在一起。箫和打击乐使用了大量的非传统演奏法，如：箫的虚吹、气呼音，打击乐将锣置于大鼓鼓面敲击、将锣提起敲击发音后迅速按在鼓面，等等，这些都体现了80年代中国作曲家对现代音乐创作的探索和求新精神。特别是箫大量使用了变化音、大幅度的音程跳动、极限音高等，对箫的传统演奏技法提出了挑战，拓展了箫的音乐表现力。

《咽》虽具有典型的现代音乐特征，但其音乐语言的陈述方式与中国传统音乐语言有着紧密的联系。例如，箫的乐句主要以展衍的方式展开，体现了民族音乐典型的线性思维特征；曲调具有典型的传统音乐韵味，民族调式感明显；乐曲再现之前由散板到入板，再到快板，其由慢到快的整体布局是中国传统音乐的常用结构形式；等等。这些都使作品体现出深厚的传统音乐底蕴。

在乐曲的配器布局中箫是主导，主要由线性展开的旋律和炫技性演奏两个层面构成。打击乐虽然使用了有音高的钢片琴，但不出现旋律性音调，仅以音响色彩构

成音乐的背景。作曲家在作品的一些段落使用相对固定的打击乐音色和织体，音乐层次转换时音色和织体随之转换，形成了移步换景的艺术效果。

乐曲由四个主要部分构成：第一部分，音乐为散板，可以分为有对称性的 a、b、c、c、b、a 六句。第二部分，音乐入板，箫由具有明显雅乐调式色彩的曲调开始，以夹杂着依稀可辨的模进、变奏的展衍方式来发展主题，形成多句的结构。第三部分，音乐进入快板，在打击乐平稳而紧凑的音型背景下，箫以滑音、花舌、音程跳跃等方式奏出活跃的音乐形象，似乎表达了一种对往昔的美好回忆。这一部分形成两个音乐段落，第二个段落是第一个段落的变化重复，在两个段落的后部均形成了高潮。第四部分回归散板，音乐材料形成不完全的倒装再现。整首乐曲形成起、承、转、合的结构布局，以"咽"（散板）、"叙"（入板）、"忆"（快板）、"咽"（再现散板）的叙事性结构，完整而形象地阐释了那美好而略带怅惘的乐思。

（卢　璐）

### 叶小钢：《马九匹》

《马九匹》（Nine Horses）是叶小钢为长笛、双簧管、单簧管、钢琴、弦乐组和打击乐组 10 位演奏者而作的室内乐作品。作品于 1993 年应美国匹兹堡新音乐团（Pittsburgh New Music Ensemble）委约而作，首演于 1996 年 3 月 10 日，由戴维·斯托克（David Stock）指挥，此后在欧洲各国及日本、加拿大、中国等地多次演出，是作者在世界范围演出最多的作品之一。1997 年由中央音乐学院新音乐团（Ensemble Eclipse）录制成唱片，由德国 Wergo 唱片公司向世界发行。乐谱已由朔特（Schott）出版公司出版，2003 年 12 月由中央音乐学院出版社收入在《中国作曲家作品系列——室内乐篇》中出版。全曲演奏时间约为 8 分 45 秒。

音乐中有中国西南土家族"打溜子"的节奏、变形的京剧西皮音调，还有来自越南和印尼民间音乐的一些因素，音乐结构精巧、风格诙谐，表达了作曲家内心的一种幽默感。由于各主题性格鲜明、特征突出，独立性和对比性很强，因此《马九匹》整体呈现出多主题并列的线性结构特点，但由于有固定的"终止式音型"（下行八度大跳、抑扬格的音型）和"打溜子"的节奏律动贯穿全曲，从而使该曲在整体上又呈现出综合再现的复三部曲式结构的特点。另外变奏手法的使用，以及材料布

局的回旋因素，也是该作品组织乐曲不可忽视的结构力。

第一部分共包括A、B、C、A四个主题：A主题弦乐组和管乐组用"打溜子"的节奏型组合起来，音块式的音高组合不规律地变换位置，仿佛马儿争先恐后地奔跑着，而不规律的休止活灵活现地描写出马儿任性顽皮、跑跑停停的形象；B主题由京剧西皮音调变形而成，管乐组和特性打击乐器的齐奏赋予它诙谐的气质；C主题是在钢琴低音区长音有力的衬托下，管乐组长气息的齐奏，音调带有无调性特点；木管组一串轻巧的下行跳音又引出了A主题的再现。

第二部分从对比的D主题开始，弦乐组从低向高以强力度争相进入，仿佛是一场胜负难分的激烈争论，带有戏剧冲突的意味。接下来是一个谐谑风格的体裁性对比段E，在弦乐组轻巧跳弓的伴奏下，单簧管和双簧管相隔减七度吹奏出一个非常轻快的舞蹈性旋律，而打击乐和弦乐则"认真"地击节相和，拙朴之中分明透着一点顽皮，调侃味十足。D主题变奏（从"争论"变为"对话"）之后，中国小钹第一次把"打溜子"音型呈现，暗示A主题的再现。

再现部综合再现了B、E、D、A四个主题。B主题"西皮音调"变奏并形成高潮后，E主题从谐谑风格变奏为一个画面感极强的片段：长笛和单簧管用柔和委婉的音色，吹出缠绵萦绕、散淡悠然的旋律，使人仿佛置身于蓝天白云下水草丰美、广袤无垠的大草原。而D主题这次变奏成了零散的"只言片语"逐渐飘远直到消失。就在这时，A主题又一次闯进来，但这次只在弦乐的低音声部，似乎只有一匹马儿落在队伍后面，恋恋不舍地一步一回头。很快，酷似马蹄声的"打溜子"代替了它，渐渐跑出了人们的视线。正当你注视着绝尘而去的小黑点意犹未尽的时候，中国小锣不紧不慢地一击，"呔"——故事讲完了，戏收场了。轻松调侃、风趣幽默的独特韵味达到了极致。

（娄文利）

### 余京君：《Philopentatonia》

《Philopentatonia》是为室内乐队而作。作曲家在这首作品中运用点描的织体写法，并运用织体的发展巧妙地过渡到爵士乐风格。作品可以分为两个部分。第一部分（第1—78小节）：开始时仅用E、F两音，以短笛的高音音点与小提琴的滑音作

呼应，以中低音弦乐的长音作背景，以竖琴的泛音作点缀，其中，铜管乐器演奏无音高的气息声，强力度开始，渐弱消失。织体以零散、点状音色为主。在发展中三组音色各自加密。从第 35 小节开始，弦乐加入两组反向的全音阶附点节奏型滑音。这两组滑音之后不停地交替声部出现，令弦乐的持续音背景有了新颖的色彩。同时加入打击乐和钢琴的点描式织体。第二部分篇幅较长，从第 79 小节开始，其中经历了速度的数次变化，从慢板到小快板，逐级加速。从第 79 小节开始，爵士乐的三十二分音符组成的较自由的音型开始出现。这种音型不断地在钢琴、木管与打击乐组轮流出现，延续了前部分的较分散的点描织体。这个段落中出现一条主要以大跳进行的旋律长句，先后在单簧管、颤音琴声部贯穿。从第 119 小节开始，速度加快，爵士主题主要在两把小提琴上演奏，其余声部作为声部的重叠或者强调拍点。作曲家主要以不同的声部叠加主要音型的手法来发展。比如从第 120 小节开始，爵士主题主要在两个小提琴声部演奏，同时，每一拍的音符都在木管、铜管或打击乐声部分开重叠，第 121 小节小提琴的第一拍由双簧管与单簧管错开重叠，而第二拍两把小提琴的曲调分别在小号与颤音琴上重叠。作曲家主要以这种手法获得织体的厚度与音色的瞬间对比。从第 147 小节开始，速度变缓，管乐停止，爵士曲调主要在颤音琴与钢琴上演奏，弦乐开始部分地再现乐曲最初的织体。之后，织体越来越齐整、热烈。

（田艺苗）

## [Z]

### 张大龙：《堡子梦》

琵琶三重奏《堡子梦》是作曲家张大龙创作于 20 世纪 80 年代的一首优秀琵琶作品。此作品 1988 年获得全国第六届音乐作品比赛三等奖。

作为一位长期生活在陕北黄土地上的作曲家，张大龙音乐创作中的题材与形式，都与那片神奇的土地及其独特的音乐文化密切相关。这首作品也充分体现了这一点，"堡子"一词在陕北方言中是"村庄"的意思，作品寄托了作曲家对家乡的无限深情。

在《堡子梦》这首民族室内乐作品中，张大龙运用了琵琶三重奏这一在琵琶曲

中极为少见的形式，在传统的琵琶定弦方面进行了新的尝试，除第一琵琶外，第二、第三琵琶的定弦音高做了不同的改变，力图使三把乐器在音色方面的对比显得丰富而谐和。作者将三把音色个性强烈、音线断断续续的琵琶相结合，同时运用调性对位、音色对位和节奏对位等方法，将三个声部的琵琶在上述三个方面进行分离。同时这也是划分作品呈示、发展、结束三部分的关键因素。虽然这三类对位技法无论是在传统的复调音乐还是现代复调音乐创作中一直运用，但这首作品的特殊性在于作曲家将琵琶特殊的演奏技法进行了充分的挖掘和运用，使得以上三种对位方式在这首作品中颇具新意。

整首作品调性上的布局具有鲜明的个性，首部与结尾部的段落调性清晰，作品的发展及高潮部分则体现了无调性写作的特点，其间的调性与非调性的过渡自然流畅。全曲呈现出并列性三部结构的原则，主导音乐素材贯穿全曲，显得整首作品的结构富有张力并具严谨性。尤其是展开段落使用的第二、第三琵琶的固定低音及其不同组合的变形，与第一琵琶的二分音符的长时值的小二度上行非协和音块的模进，使全曲达到戏剧性的高潮。耐人寻味的结束段没有采用通常使用的再现手法，调性归于统一，音色归于相似，节奏归于相近，使整首作品获得完美的收束感。

通过对《堡子梦》这首作品中的创作技术进行分析，我们可以看到，调性对位、音色对位和节奏对位是这首作品的最大特点。这三种特殊的对位技术在乐曲的呈示、发展、再现的三部分中起到了重要的作用。同时，这些对位技法的产生在很大程度上是由琵琶这件乐器特殊的演奏技法所决定的。

将已有的作曲技法进行新的发展，是很多作曲家创作作品时经常使用的方式，同时也是《堡子梦》这首作品成功的原因。

（喻　波）

### 张大龙：《悲歌》

《悲歌》作于 2003 年 10 月，同年参加了"2003 中国成都国际现代音乐节暨全国中青年作曲家新作品交流会、全国音乐（艺术）学院院长论坛"，获得很高评价。这是一首为小提琴三重奏而作的室内乐作品，是作曲家继琵琶三重奏《堡子梦》之后写作重奏的又一次尝试。

该作品的创作灵感来源于一次对山西左权民间艺术宣传队演出的观摩，其中一首悲苦的歌曲《光棍苦》深深打动了作曲家。在被这活生生的、粗拙质朴的民间音乐深深感动的同时，作曲家发现左权民间艺人那些伴奏乐器由于音调不准而产生的错落音高、伴奏织体演奏不整齐而产生的节奏错位、原生音乐特有的粗糙音色与旋律横线条运动感等，竟与现代音乐具有异曲同工之处——都在不协和中构建出了具有极大张力与感染力的音乐。于是，作曲家把感悟到的情绪与音响印象幻化成自己的音乐语言，创作了这首《悲歌》。

该作品手稿上除主标题"悲歌"外，还有一个副标题"——为一把小提琴而作"。作曲家的意图是运用分轨录音技术，分别录下由一把小提琴演奏的三个声部，最后合成在一起。在2003年成都举办的全国中青年作曲家新作品交流会上的首演即是采用的这一录音版本。当然，现场演出也可由三位小提琴演奏者重奏。

该曲主要使用了单一主题贯穿发展和变奏原则，以及复调的支声、自由对位、卡农等创作手法。整个音乐分为呈示、高潮和尾声，结构简洁明了、层次分明。乐句多为8小节，且多是同头变尾的方式，并形成了在我国民歌中常见的上下句呼应特点。在高潮部分乐句有所扩充。整首作品的句法安排具有极强的民族特色。

主题由三个基本素材构成：第一小提琴上含有宽音程大跳的旋律，第二小提琴上与第一小提琴错开半拍的半音下行对位声部，以及乐句结束的两个和弦。前两个素材在整首乐曲中占有极大的篇幅，半音化的旋律、不协和的多声音响效果以及规整而具有凝滞感的节奏使音乐充满悲苦阴郁的气质。这两个素材在乐曲中不断被各种手法变化发展，如变化重复、移位、倒影、删节与扩充、节奏的重叠与交错、在不同声部不同音区的呈示等，加上第三声部基于第二素材发展变化的烘托与渲染，使乐曲从容不迫地展开、发展。在乐曲开始不引人注意的第三素材似是一种无奈的哀叹，在开始的音乐发展中起到乐句收尾的作用。而在乐曲的高潮中这一素材通过力度的改变、震音演奏等发展成为一种具有呼喊效果的音乐形象，似是一种情绪的爆发与宣泄，成为全曲的高潮所在。音乐到结尾时重归平静，体现了再现的功能。在高潮中激昂躁动的和弦也归于平静，回到了叹息的形象，似乎体现了一种对命运的无奈。

（卢　璐）

**张小夫:《山鬼》**

《山鬼》是作曲家张小夫为女高音和两架钢琴而作的现代室内乐作品。作品的灵感直接来自中国历史上浪漫主义诗人屈原的《九歌》中的同名诗作,创作于1992年,为我们刻画和抒发了一个山中精灵神秘、孤独,渴望世俗情感,向往人间美好生活的心迹。

作品在技术上明显采用了自由十二音的技法。自由十二音的技法从表现主义代表人物勋伯格的十二音的技法演变而来,而作者所表现的内容和立意也受表现主义音乐风格的影响,注重内心世界的倾诉和表达。在音乐表现上,直逼人的内心世界,借山中的精灵,将人类心灵深处的独白和呐喊充分地表现出来。

音乐的发展基本以声乐为主导,女高音借鉴、融合了中国传统戏曲音乐中"唱"和"念"的风格韵味,并将这种中国的传统戏曲因素巧妙地与自由十二音技法完美地结合。这也许是这部作品最突出的特点。唱词直接采用屈原那充满浪漫和神秘色彩的诗句:"若有人兮山之阿,被薜荔兮带女萝;既含睇兮又宜笑,子慕予兮善窈窕……"尽管通过女高音"唱"和"念"的形式,将原词与整个音乐完美地融为一体,但这些词句留给人们的印象是一些难辨、模糊的语音,这反倒使音乐意境趋向深远,加之与十二音技术风格的结合,借山鬼,把人的内心深处难以控制、难以名状的情绪充分地表现了出来。这大大地加深了作品自身的内涵。

其实,"唱念"音调也是表现主义音乐深入揭示内心情感比较常用的一种音乐形态。在声乐音乐材料中,尽管是自由十二音与东方戏曲风格的结合,但仍有依稀的旋律线,东方语言中特有的婉转声腔、频繁的增八度音程的运用,以及大量的增减音程和半音化形成了女高音的主题特征。而钢琴的音乐材料则有意打破旋律性、功能性。跳跃性很强的点描技术风格成为钢琴音乐材料中的主要特征。

总之,在现代与传统、东方文化与西方文化的碰撞与融合中,作者在《山鬼》音乐中做了很好的尝试,而且,无论是在大的音乐创作理念上,还是在细微的技术处理上,作曲家都有精心的设计和安排。

(黄忱宇)

### 周龙:《玄》

这个作品于 1994 年 6 月 4 日,由 Claire Heldrich 指挥的新音乐团首演于纽约的 Kitchen;1993 年受 Koussevitzky 基金会委约,由中国的新音乐团赞助。它是为国会图书馆中的 Koussevitzky 音乐基金会,以及表达对 Serge 和 Natalie Koussevitzky 的纪念而作的。作品编制为长笛(兼短笛和 G 调中音长笛)、打击乐[颤音琴、马林巴、钟琴、木琴、marktree、pengling(2 个 2 寸小铃)、高音吊镲、京锣(放在软垫子上的 11 寸中国手锣)、16 寸中锣、22 寸大锣、tam-tam、5 个中国木鱼、2 个 bangos、tomtom 鼓和大鼓]、琵琶、筝、小提琴和大提琴。

"玄",是非常中国化的一个词,它意味着微妙或者说是神秘的一种体验。它表达了古代中国思想中的抽象、出世的唯心主义倾向。"这些神秘体验的玄关,通往所有奇妙处的大门",这就是写这个六重奏时我的灵感来源。我把乐器分成三组,每组有两个乐器(长笛和打击乐、琵琶和筝、小提琴和大提琴),以此来建构组与组之间,以及每件乐器之间的对话。"玄"是包含了三个部分的单乐章乐曲。第一部分,开始于柔板。伴随着弦乐上的泛音和持续低音,不同的打击乐器和弹拨乐器做单音重复的音型。紧接着是短笛和木琴在高音区的二重奏,引出在弹拨乐器上的泛音颤音音色。整个第一部分贯穿这个重复音型,同时,在低声部被强调的密集的节奏形成了第一个高潮。接着是中音长笛和马林巴的二重奏。琵琶、筝的滑奏,在打击乐和弦乐的富有色彩的背景下,营造出一种神秘的氛围。不断重复的音型,让人有一种连贯和持续不断的感觉。

弦乐在低音区以极弱的力度奏出与圣咏相类似的八分音符音型。在将要渐强到一个新的段落的时候,弦乐逐渐变得越来越活跃。在弹拨乐器和打击乐齐奏短促的节奏性的和弦时,中音长笛、小提琴和大提琴形成一个三声部的紧密连接。紧张度逐渐形成,直到筝开始用渐弱的滑奏来削弱紧张度,由短笛和钟琴来重复八分音符。在快速中部开始之前,有片刻的休止。

中部开始,是弹拨乐器之间的交替对话,这个对话,后来得到弦乐器的支持。用打击乐 *sf* 的和弦来作标点。在弹拨乐器和弓弦乐器在相类似的节奏模式上交替时,短笛和打击乐开始了最后一个部分。当作品在向高潮推进时,速度加快,律动变得不规则。最后一部分回到开始小节处的神秘氛围。

整个作品大约 15 分钟。

<div style="text-align:right">（林　燕）</div>

### 周龙：《空谷流水》

笛、管、筝和打击乐四重奏《空谷流水》作于 1983 年，首演于 1985 年的西柏林地平线音乐节，由中央音乐学院民乐团演奏。后曾多次在国外公演，乐谱于 1984 年发表在《音乐创作》第 1 期。

《空谷流水》继承了中国的文人音乐，诸如琴箫合奏，或其他三五知音用几件乐器抒怀咏志的习惯。但从内容到形式，在很大程度上又都突破了传统。例如：它不用基于齐奏的繁减相让和即兴加花润饰等手段来体现传统乐器组合在旋律线条上的细腻纹理变化；而是借鉴西方室内乐重奏的形式，由笛、管、筝和打击乐等特色乐器组合的形式，用多声音乐的组织技术，使音乐进行多方位、多色彩的旋律线条交织，体现出某些现代审美意识。

《空谷流水》开始的主题旋律音调及风格，与河南民间音乐中的【老八板】腔调直接相关。这也为后面音乐的重复、变奏、派生与再现等提供了基础。乐曲的另一个重要因素，是用中国的五声音阶与快速均分律动的上下浮动所构成的"流水"音型模式。它形象欢跃、流畅，无处不在。

为了突出中国音乐旋律的线性表现特点，该曲的多声部音乐语言以支声和复调技术为主。笛子和管子经常以二声部复对位的方式演奏轻快、明朗、流畅的旋律音调。鉴于民族吹奏乐器在转调方面的困难，作曲家先后采用了 C 调和 D 调笛子，与 G 调管子合作。使它们在各自的调上穿插着演奏【老八板】的旋律音调，这在一定宽泛的调关系范围内实现了比较自然的呼应与协作，展示了不同中国乐器的演奏特点和丰富的调性调式色彩变换。这种主题旋律的自由穿插织体浓淡相间、疏密有致，使人联想起中国的水墨画。打击乐除使用木鱼、凤锣、大鼓等中国乐器外，还涉及外来乐器小钟琴和管钟琴等。作曲家用西乐来润饰中乐，如用小钟琴等乐器的轻灵闪烁的金属音色与主体民族乐器的音乐形成在调性调式上"若即若离"的呼应与点缀，并通过和声调式色彩的"偏离"或"对置"，为乐曲增添少许朦胧与神秘的色彩等，流露出鲜明的现代审美意识。

排鼓在该乐曲中占据了特别重要的地位。它作为一件很有特色的打击乐器，音响充满了激情和青春的活力，而且自始至终贯穿于全曲，时而演奏密集的震音，时而演奏固定的音型模式，尤其在乐曲中部更为突出，给人以振奋人心的感觉，展示了年轻人的青春与活力。

顾名思义，该曲的内容先是写景。现代社会生活繁忙，偶尔的闲暇、宁静、与自然和谐等会变得特别珍贵。因此，《空谷流水》的意境很令现代人神往。乐曲散起，由筝和小钟琴相互呼应，逐步加入其他乐器。古筝清澈悦耳的声音、各色打击乐的色彩斑斓，再加上笛子和管子那种颇具抒情性的音调，初现空谷流水的景象，使人如身临其境。随着乐曲的逐渐加快，古筝的演奏更为精彩，以弹、挑、揉、滑等多种演奏方法来演奏乐曲的另一段主题旋律。此后又重复一次，使整个乐曲达到高潮。古筝在中高音区的连续八分音符的快速演奏声音非常清澈透明，宛如叮咚的山涧泉水，再加上中间穿插着泛音的演奏，把大自然中潺潺的流水声刻画得更加细腻，使此处音乐显得活灵活现。

作曲家也"寓情于景"，有意无意地流露出20世纪80年代初期我国刚刚恢复高考后，作为第一批大学生的喜悦心情，表现了作者当时作为青年人那种朝气蓬勃、积极进取的乐观主义精神和对未来充满信心的人生态度；同时也展示了作者愉悦的心情和充满生机的精神面貌，充分展现了年轻人对祖国大好河山的热爱。

乐曲大致经历了"散起—入调—加快—入慢—复起—散出"等陈述过程，这也反映出它与中国文人音乐陈述习惯保持某种继承性关系。旋律采用了即兴变奏重复或派生展衍手法，使乐曲听起来如"行云流水"般酣畅。

作者恰到好处地把握了这部作品的风格，并且以很轻松的笔锋完成了作品。在内容上也更强调愉悦、快乐、兴奋之情。

这部作品在乐器的组合、乐器的使用以及演奏法的设计和音乐的陈述结构上都颇有新意，把传统的丝竹合奏形式用重奏思维组合起来。无论是形式还是音调，作者都是从今人的审美视角出发来考虑的。这从当时来看可以说是一部很有创意的作品。而且所有那些"重复变奏""各吹各的调"和"即性发挥"等音乐陈述形式和风格，也都与中国传统息息相通。

（闫晓宇）

**朱践耳:《玉》**

室内乐琵琶与弦乐四重奏《玉》(Op.40 b),创作于1999年1月。1999年5月3日由琵琶演奏家杨惟和Ceruti弦乐四重奏组,首演于美国纽约Merkin Hall。

这是继五重奏《和》之后,作曲家创作的又一部室内乐力作。作者在同名作《玉》琵琶独奏曲(Op.40 a,创作于1995年4月)的基础上,又添加了弦乐四重奏声部,其丰满的和声效果、音响动态,使得原本的琵琶独奏的性格更为鲜明,主、客体形象更为分明、突出。

在此之前,作曲家曾对个别中国民族乐器做了发掘,如《第四交响曲》是对竹笛音色、技巧的开发;协奏曲《天乐》则是对唢呐吹奏技术的开掘。《玉》无疑对琵琶乐器的音色和演奏技巧等的发展产生了一定的影响。

作品名为"玉",我们首先必须清楚作品标题"玉"的内涵。玉是一种稀少、贵重、含有多种重要元素的矿物质,其独特的品质是坚硬和雅致。自古以来,玉的饰品就备受人们珍视和珍重。古今中外,用玉崇玉,形成了一种玉文化。许慎在说文解字中称:"玉石之美,有五德。润泽以温,仁之方也。䚡理自外可以知中,义之方也。其声舒扬,尊以远闻,智之方也。不挠而折,勇之方也。锐廉而不技,洁之方也。"玉可洗涤人心,净化人性,她不仅是文化也是艺术、哲学,还是一种道德修养。由此来看,作曲家为琵琶这一乐器(音色)写此作的立意不言自明了。

音乐材料的组织,完全是现代序列思维,作曲家设计了三种十二音序列:由三个四音列(音列Ⅰ、音列Ⅱ、音列Ⅲ,音列Ⅱ、Ⅲ都是由音列Ⅰ所派生出来的)构成的十二音序列;由两个六音列构成的十二音序列增调式Ⅰ(上行:♭D—♭E—F—G—A—B)和增调式Ⅱ(上行:♭B—C—D—E—#F—#G);包含着六律、六吕的一个十二音序列,全曲的"基本材料"就是F—G—A—B四音(其中有增四度音程)。序列的呈示、发展和变化,都与自由"变速结构"相结合,即自由的"散—慢—中—快—慢—散"布局。全曲的结构基本上可分为六段:散板、入拍、慢板、中板、快板、慢板,整体布局也体现了明显的呈示、展开、再现的三部性原则,曲式结构仍体现出复合型。

呈示部分:

第一段,散板(随意的广板),弦乐在最高音、渐强式的碎音之后,琵琶强奏出四音列Ⅰ(B—G—F—A),这是全曲"基本材料"下行大三度、大二度与上行大三

度，排列构成的音列Ⅰ音调，它是独特的音乐性格"玉"的代表，意义尤为重要，耐心品味这个序列音调，有坚硬、冰冷（耐高温）之感，刻画、强调了"玉"的这一独特性格。音调多次变化后，模进构成音列Ⅱ（♯G—E—D—♯F），由慢渐快，音乐似若思若想，苦苦寻觅着什么……

第二段，音乐也是散板，但是，逐渐入拍，主要是音列Ⅲ（♭B—♭D—♭E—C）的呈示。显现出心绪的急迫、烦躁、沉重、复杂。

展开部分：

第三段，从序号 6A 开始，在苍劲有力的慢板中有自由催撤，也有随意的散板。其中弦乐奏出连续下行、赋格式的句式，音列Ⅲ（♭B—♭D—♭E—C）在此变化、展开，情绪激愤。稍后，琵琶奏出大量的上弦音（琵琶的品位上方，品与山口之间的位置）和复合泛音（本音与高十五度的泛音同时发声）的效果，制造出清雅绝尘、超尘脱俗的意境。

第四段，序号 9 ，中板或中速，在弦乐的泛音效果中，琵琶奏出不断转换音区的复调性旋律，拍子极为复杂，出现 $\frac{11}{16}$ 拍、$\frac{4}{8}$ 拍、$\frac{3}{8}$ 拍等，基本音列 F—G—A—B 四音使用"魔方"式的旋法，按序出现，节奏富于变化，使得音乐惬意、轻松、生动、有趣。

第五段，小快板—快板—散板，音乐逐渐达到高潮，但也是音乐终结的开始。情感无比激动、强烈。

尾部，音乐的速度再次回转到慢板，音列Ⅰ：B—G—F—A 由弦乐全奏再现，琵琶再次用高泛音奏出。全曲轻弱地结束在由琵琶奏出、以 A、♯D、E、♭B 音构成的和弦（一个增四和一个减五度，实际是两个增四度，A、E 两音是琵琶的空弦，这个和弦在全曲中有重要的地位）上。

总之，全曲充分发掘了琵琶的表现力，从而揭示了作品标题"玉"独特的丰富内涵，特别是她的刚和硬、"冷"和丽的品质。

全曲虽然是为中国民族乐器琵琶（主奏）而作，但是音乐材料没有使用什么民族素材，作曲思维完全是现代化的，并且尝试与弦乐四重奏相结合，从这一角度而言，《玉》是作曲家在创作上不断地实验、探索的又一范例。

（卢广瑞）

**朱世瑞：《国殇》**

该作品2004年首演于瑞士苏黎世。

作品以战国时期楚国伟大爱国诗人屈原（公元前343—前285年）忧国忧民、以身殉国、以死明志的精神和故事为题材，表达了作曲家对历史先贤的敬仰和感佩之情。

作品中独奏大提琴的四条弦采取了a—A—G—$G_1$的非常规定弦方式，即第二、第四弦比常规定弦低一个纯四度，而且不用弓只用双手演奏，其中左右手采取拨弦、扫弦、弹指、滑奏以及颤指等取音方式，借鉴了中国古琴的多种奏法，音响丰满而淳厚，获得了散、泛、按等丰富的音色变化。其中，散声是以空弦发音，其声刚劲浑厚，常用于曲调中的骨干音；$G_1$音作为整个音乐的基音同时也是全曲的调性中心。泛音是以左手轻触音位，发出轻盈虚飘的音，形成快速华彩性乐句。按声是左手按弦发音，移动按指可以改变音高奏出滑音、颤音或者其他装饰音，其音圆润细腻，富于表情，有如歌声。此外，双弦同度、五度和八度等奏法取得了独特的音响效果，极大地丰富和拓展了大提琴的演奏技法及音乐表现力。作品文本采取音高谱和指位谱两种方式平行记谱，音高谱是将每一条弦上发的音分别用一行五线谱按照实际音高单独记谱；指位谱是将所有四条弦上的按弦指位记在两行谱上。

作品由14个结构长短不同的乐段组成，在音乐的组织结构布局上构成了类似"起、转、合"三个部分。"起"部分由三个乐段组成，第1乐段首先是右手对大提琴第四弦的空弦$G_1$的弹指拨奏；接着是左手在第二弦高十五度的F音位上做颤音揉弦；随后，右手分别采取伴有颤音滑奏和揉弦的击弦按指方式做节奏递增的变奏，营造了一种深沉、凝重的音乐氛围。第2乐段开始是大六度音程的左手二重击弦按指加颤音滑奏，紧接其后的是八度音程的二重泛音按指，二者虚实相间，在音色上形成强烈的对比。第3乐段采取了二重泛音按指加级进滑奏，其中每七个、五个或三个拨奏在节奏上构成一组，每组的最后一个泛音均被清晰明亮地奏出并且做自由延长。"转"部分包含四个乐段，即第4—7乐段，这里主要将前一部分的音高材料作为乐思展开的基础，以G音为中心，采取弹指拨弦与右手泛音按指加拨奏的方式以及纯五度音程的叠置产生一种琴音激荡、余音袅袅的效果，乐思在这个部分得到了充分发展，新的材料被引入，节奏变换频繁，音响对比强烈。"合"部分

是从第 8 乐段开始，各种新旧材料得到综合运用，至第 12 乐段处，音乐节奏从每分钟 78 拍开始以 10 为单位，渐次增长至每分钟 200 拍，最终将音乐推向高潮。随后，节奏立刻回到每分钟 60 拍的速度，第 13—14 乐段，调性中心音 $G_1$ 再次得到强调，乐思得以回归。

在这首作品中，虽然音乐的发展并非是按照传统的逻辑规律进行的，但作品的调性中心明确，由两个纯五度音程纵向叠置而成的和声音响成为整个作品多声的基本特征并确定了音乐的基本风格。

（王 瑞）

### 朱琳：《度》

《度》为民族室内乐而作，完成于 1997 年 4 月，同年 7 月在法国阿维纽作曲夏令营大师班的音乐会上，由中国音乐学院华夏室内乐团首演。此曲后由叶聪先生指挥华夏室内乐团在美国录制成唱片。《度》并非量词，曲名借用佛教用语，意为超度、超脱的意思。作品取材于佛教故事《九色鹿》。作品中的几个主要动机的设计来源于故事中的人物形象。其中最为主要的素材是纯五度，它以各种出现方式贯穿全曲，或是以横向的或纵向的形态出现，或是隐伏于某个声部之中。这个五度一方面隐喻九色鹿以各种方式苦苦劝诫那个不知悔改的贪婪者；另一方面，象征了超越"六道轮回"的另一时空在永恒中默视着"六道轮回"中生灵的因与果。

《度》是为笛子、琵琶、筝、扬琴、三弦、打击乐等乐器而作的。作品探索民族乐器的节奏化织体，并在织体的组织与安排中继承了中国音乐的流动性与变奏性。音乐既充满神话的浪漫主义特点，也有柔美、细致的女性特征；既笼罩了一层色彩与幻想的光环，却又有不同于印象主义的作曲家个人特点。从一开始的强弱对比分明、强调节奏的对位开始，逐渐衍化，在第 18 小节箫奏出主题的抒情曲调。其余乐器仍旧以音型化的织体为主。从第 36 小节，颤音琴奏出梦幻般音调，三弦演奏来回往复的滑音。之后出现强调拍点的音型化织体，在片段性对位组合中织体逐渐丰厚，并发展至全奏，织体连贯发展。从第 122 小节开始，出现了别出心裁的演奏者人声吟唱，演唱主题旋律。之后逐渐过渡到作品首部织体的再现。作品《度》

在传统写作模式基础上探寻个人化的表达途径，传统中有突破，新颖中见功底，个性分明而技巧娴熟。

（田艺苗）

**邹向平：《川腔》**

大提琴曲《川腔》（*SiChuan Pitch*）（2000—2001）受美国大提琴现代乐曲演奏家休·列文斯同（Hugh Livingston）的委约而作。乐曲的灵感，来自川剧唱腔、音调、打击乐的音响。美国大提琴现代乐曲演奏家休·列文斯同受作曲家的邀请到了四川，他对川剧十分感兴趣。对川剧中人物的韵白、打击乐的声响，两人一起做了模仿性的实验，从而发明了一些由独特演奏技术形成的大提琴音响色彩"词汇"。例如，在大提琴的高把位上，以装饰音和迅速的下滑音模仿川剧马锣的敲击声；（见例1）由泛音和滑奏复合音模仿川剧小锣的敲击声；（见例2）用拨奏滑音、微分装饰音和较自由节奏的方式模仿女主角的悲伤韵白；（见例3）用多音强奏和弦模仿打击乐组的气氛。在乐曲的构思中，作曲家还将川剧折子戏《打神》中青衣主角焦桂英的悲剧命运的剧场气氛和情调的描写作为全曲的底色，并融入戏剧中的过门曲调、帮腔音调等因素。

例1

例2

例 3

乐曲受戏曲音乐曲牌连缀的形式影响，未采用一般再现式的曲体，大约分为七段。

  第一段：出场。哀泣与强烈的"打击乐"（第 1—12 小节）。

  第二段：场景 I。高腔、怨情（第 13—37 小节）。

  第三段：场景 II。韵白与打击乐，颠与爱（第 38—53 小节）。

  第四段：场景 III。谭戏过门与唱腔（第 54—81 小节）。

  第五段：场景 IV。帮腔、过门 + 打击乐的混合，爱与恨（第 82—109 小节）。

  第六段：场景 V。告庙述怨（第 110—136 小节）。

  第七段：场景 VI。打神与殉情（第 137—161 小节）。

由于乐曲以拓展大提琴的表现力和技术手法为目的，其中每一段都伴随着模仿打击乐音响效果的影子。

该曲由美国大提琴现代乐曲演奏家休·列文斯同在 2001 年 3 月，首演于西雅图艺术馆。并于 2005 年荣获第五届中国音乐金钟奖铜奖。

<div style="text-align:right">（李晓明）</div>

### 邹向平：《即兴曲——侗乡鼓楼》

《即兴曲——侗乡鼓楼》写作于 1987 年。1995 年，在"喜马拉雅杯"首届中国风格钢琴作品国际比赛中脱颖而出。作品以其新颖、古朴和充满诗情画意的音乐意境和语言，与极富侗族文化特征的侗族歌调、乡风乡情、古老的鼓楼建筑交相辉映。作曲家从内心感触和音乐元素出发，以音乐事件的跳跃分置法解构传统的即兴曲，使用灵活多样的复调织体，音区、音色和力度的对比赋予钢琴以丰富的色彩表现力。其展示的听觉魅力和艺术效果得到评委的一致认同。近年来，该作品又获得

"20世纪华人音乐经典"的荣誉,成为近现代中国风格钢琴作品的代表作之一。

侗乡鼓楼,具有古朴、典雅、雄伟、美观、造型奇特等特点,是侗乡人民举行传统重大活动的场所。作曲家在贵州东南苗、侗自治州黎平县的三龙乡等侗家村寨采风时为其深深震撼。

侗族大歌所具有的以下几个特点对作曲家的音乐构思起到了重要的作用。(1)无伴奏的多声、支声混合的室内合唱形式;(2)山歌、叙事歌、祭祀歌、男女声大歌及对歌、老人歌、童歌的多种形式;(3)广场性的载歌载舞,或庄重或欢庆的宏大气氛;(4)具有独特乐器伴奏的形式,如牛腿琴、琵琶歌等。作曲家以多视角的手法,描述自己的深切感受。该曲不同于一般即兴曲的地方在于:作曲家避免用旋律似的铺陈转接手法,把原汁原味的侗族音乐元素浓缩为三声腔、四声腔,并形成核心音调和音程的组织。并使其体现在音乐的多层次、多音区以及织体的强烈对比,弹性速度的变化,多重调性功能与复调化的调性对置,较自由的倒影音层、音调扩大、对比和模仿等形式中。灵活的复调横向组织并非一定是多个旋律线的结合体,有些可能是界于线条和混合多声织体之间的某种模糊或中性的形式,如不同主题材料的对比结合、"音块"的模进与模仿、垂直镜像同步错位结合等技法的使用等。

在创作中,作曲家始终避免民歌旋律的单纯复制,不断从侗族音乐中挖掘民族精神的内涵、特征表现,使之与现代音乐观点、技巧及本人"主观设定"的色彩—音响框架有机地结合在一起,在严谨的形式和独具特色的表现手法中求得音乐逻辑的高度统一。

(李　虻)

**赵曦:《葳蕤》**

该曲于2003年为两架古筝、六片铜磬与铃铛而作,并于同年在上海举行的"TMSK刘天华2003中国民族室内乐作品比赛"中获得三等奖。标题《葳蕤》取自唐代诗人张九龄的诗作《感遇》中"兰叶春葳蕤"句,意在描述春天万物苏醒、日渐繁盛、欣欣向荣的过程,作品还引用中国古曲《阳关三叠》的首句作为"固定动机",借以表达对远方友人的思念之情。

全曲分三个部分:第一部分(引子)首先在古筝奏出的渐趋密集、响亮的噪音

背景上，铜磬隐约奏出以"#D—#F—#G—#A"音列为基础的五声化音调，随后引出由古筝演奏的"固定动机"。第二部分（主体之I与高潮）由古筝与铜磬和铃铛以对比的音色带来活跃的音响，导向了"固定动机"为基础的全曲高潮，表现了"春天来临，万物苏醒"的景象。在平息高潮的连接段落之后，第三部分（主体之II与尾声）以十六分音符的持续律动为背景，古筝以充满灵性的按揉开始了深情的歌唱，隐约的铜磬声像似随意地点缀其间，音乐宁静而安逸，为我们展现出一幅"草木茂盛，春意盎然"的画面。最后的音乐摇曳着逐渐淡出，结束在"固定动机"上。

作品中以《阳关三叠》首句构成的"固定动机"贯穿全曲并出现在各部分的结束处，成为全曲的统一因素和结构标志。此外，作为核心素材，还使用了来自布依族多声部民歌调式中的两个音列，即来自"大歌"中"增四度五音列宫调式"的"C—D—E—#F—A"（音列I）和来自"小歌"中"纯四度五音列宫调式"的"C—D—E—F—A"（音列II），它们对音高、节奏等要素进行着多方位的控制。

作品还在编制的选择、演奏技法的拓展和音色的处理上有着特殊和独到之处，即一方面以两架古筝的非常规演奏带来了与铜磬和铃铛相似的金属般的音色，另一方面又以古筝的常规演奏带来了与铜磬和铃铛在音色上的强烈反差，这种处理使作品在音响上形成了"噪音—乐音"的发展过程，交替着"分离"与"融合"的对比效果。

全曲演奏约7分42秒。

**赵曦：《热带鱼》**

这首儿童钢琴组曲作于2000年，同年在"21世纪中国儿童钢琴曲征集评选"活动中获得一等奖，又于2001年在第二届中国音乐"金钟奖"中获得作品铜奖。作品的乐谱被收入王歆宇主编的《21世纪中国儿童钢琴优秀作品选集》（上海音乐出版社，2001年1月），音响则被收入与该乐谱配套的《21世纪中国儿童钢琴优秀作品选集》CD专辑（上海文艺音像出版社）。

全曲分为四个相对独立而又相互关联的乐章，分别使用了四种体裁，设计了四个音乐形象，生动地讲述了一个发生在鱼缸里的童话故事。

第一乐章《水纹》，选择"序曲"体裁，通过黑白键交替所带来的明暗色彩的转换，拉开了故事的序幕，为故事的发生提供了一个背景——在灯光映照下那波光粼

鳉的小小鱼缸。

第二乐章《红箭》和第三乐章《孔雀》，分别使用了"诙谐曲"和"间奏曲"两种体裁，一快一慢、一动一静，用赞美的笔调刻画出各具性格的两种热带鱼形象——前者活泼可爱，后者温柔善良。

终曲《虎皮》则采用"回旋曲"，以凶狠好斗的热带鱼"虎皮"的形象作为叠部，并综合了全曲的所有形象。最终以"安魂曲"的结束宣告了"虎皮"的结局，表达了扬善除恶的寓意。

这部作品的突出特点在于将"民族化""时代感""趣味性"和钢琴演奏的"技巧性"等融为一体：选择贴近当今儿童生活环境的都市题材；采用音级集合技术但选择具有中国民族音乐特色的五声化音级集合（3-7）作为全曲的核心细胞（集合3-7变化出原形和倒影两种形式，即"C—D—F 与 A—C—D"或"♭D—♭E—♭G 与 ♭E—♭G—♭A"，进而派生出两个四音音列，即"C—D—F—A"和"♭D—♭E—♭G—♭A"，再纵向组合成两个七和弦，即"以 D 为根音的大七和弦"和"以 F 为根音的小七和弦"。两个三音音列、两个四音音列和两个七和弦以"柱式和弦"和"分解和弦"形态出现在第一乐章开端，构成了音乐的主导形象和核心素材）；还在配合形象塑造、内容表达和音响需要的同时，设计了"突出节奏训练""强调双手配合""单手弹多声部"和"持续颤音"等多种钢琴演奏训练技巧。全曲演奏约 5 分钟。

（张　璟）

# 第二部分  乐队作品

**[A]**

**敖昌群:《羌山风情》**

《羌山风情》由前后两大部分即两大板块组成。作品的第一部分,旋律舒缓,音色色块富于变幻,那是美不胜收的羌乡山水在作者心中的回忆、再现,以及由此所唤起的种种情感体验。第二部分情绪欢快热烈,节拍、节奏多变,乐句力度的对比反差强烈,作品把羌族民间祭祀活动和民间节日歌舞的热闹场景活灵活现地表现了出来。乐曲里两个音乐主题的核心动机直接取材于羌族民歌《南坎索》和羌族民间歌舞《逗、逗、逗》。

作者在和声语言的使用和安排上,尽量避开了传统的三度结构,而多采用以四、五度为基本结构的和弦,或附加音的四、五度结构的高叠和弦。作品的配器也颇具特色,乐曲的第一部分以单个乐器独奏或以同类乐器齐奏为主,其间,注重了色彩的变化与衔接,以及音色明暗色块的交替。乐曲的第二部分则多采用色彩浓烈的全奏,用以唤起热烈的情绪,并同时以木管组的轻盈、活泼的音色与全奏进行对比,由此带来音乐视角的变换,刚柔、虚实的画面交替。木管独奏乐器奏出的轻盈音调,伴以叮当的铃鼓、三角铁音响,使人联想起羌族姑娘的妩媚舞影和活泼性格。铜管乐器铿锵而雄浑的音色则把羌族小伙子英俊威武的形象表现得栩栩如生。作者在作品的第二板块里,为表现飘然旋转的律动和急切的舞步,频繁地变换着节拍(例如 $\frac{3}{8}$、$\frac{4}{8}$、$\frac{5}{8}$、$\frac{7}{8}$、$\frac{3}{4}$、$\frac{5}{4}$、$\frac{4}{4}$、$\frac{2}{8}$、$\frac{6}{16}$、$\frac{2}{4}$ 拍等),而由这种节拍变化所营造的强烈舞蹈动感和热烈奔放的音乐激情,迸发出了撞击听众心扉的艺术感染力。

纵观敖昌群的音乐作品,无不透出一种特殊的情结,那就是他与藏、羌等少数民族地区的山水、风情的难解之缘。四川的甘孜、阿坝等地区是他曾经生活、工作过或深入采风的地方。作曲家曾深入羌族地区相当长一段时间,以熟悉羌族音乐和羌族风情。音乐素材虽然取自羌族民歌《南坎索》和羌族民间歌舞曲《逗、逗、逗》,但作者只将其作为短小的"核心动机",并以专业的作曲技术娴熟地加以发展,使作品既保持风格的统一,同时又丰富多彩。作者采用了四种手法来丰富作

品：（1）羌族风韵的旋法与织体；（2）节拍和节奏的变化，以四分音符、八分音符、十六分音符作一拍的拍子并采撷了12种不同的节奏组合方式，变化多端且组合得十分和谐自然；（3）四、五度音程的重叠或再添上附加音的和声语言的使用与变化；（4）乐队配器中，作者注重明暗、浓淡、厚薄、清浊的对比，单一音色与多种复合音色的变化丰富多彩。五彩斑斓的羌族民间祭祀活动和节日民间舞蹈场面跃然眼前，栩栩如生。

他的作品里明显地流露出对藏、羌等少数民族地区蓝天白云的流连，对那曾经相拥过的山水的眷恋，仿佛故地重游的梦幻，以及希望那山那水永远秀美和那人繁荣昌盛的期盼……总之，音乐间无不充溢着他对那块神奇土地的深情和赞叹。

作品获全国第十届音乐作品（交响音乐）评奖优秀作品奖，第七届蓉城之秋音乐会作品评奖一等奖。

（肖前勇）

**敖昌群：《纪念》**

交响序曲《纪念》以参观重庆红岩纪念馆为创作契机，但其内涵表现却超越了题材本身。乐思伸延到对整个民族解放史的回顾、追念，涵盖着对人类历史和现实发展的深切思考。在音流乐韵间揭示出民族解放历史的曲折和艰辛，更有力地张扬了浸含在其中的伟岸人格、崇高气节以及为理想和真理奋斗不息的献身精神——这是中华民族给人类最宝贵的精神馈赠。

《纪念》的结构含着呈示—展开—再现的合理框架，却无法纳进任何既在的传统曲式，也很难给予新的命名。我们只能说它大致是由核心音调生发的四个不同情绪部分组成的独特有机体。

第一部分：核心音调的呈示及自然延伸变化。一开始，核心音调就由低音弦乐器奏出，浑厚、庄重、肃穆、深沉——徐徐拉开历史的帷幕。（见例1）

例1

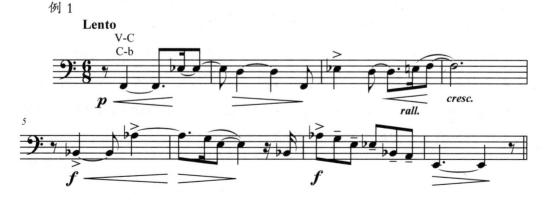

弦乐各声部以复调交织推进,很快形成一个小小浪头。独奏大提琴奏出激动的独白,犹如一位老者,急切地想倾诉满腹沧桑。终于,铜管乐的齐声呐喊,撕裂黑云,震撼山岳,完成了核心素材的呈示。

双簧管和单簧管轮流奏出的冷凝短句,逐步将音乐引向平静。须臾,弦乐奏出以下行音程为主的波形新主题。(见例2)

例 2

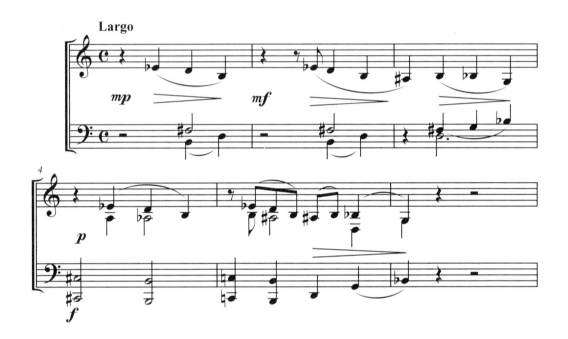

这是核心音调的自然延伸变化,情绪、性格与呈示段一脉相承。大提琴激动的独白两度咏出,和呈示段交相呼应,将前后串成相近情绪色调的段落。这里,弦乐始终扮演主角,音乐浑厚多思,奠定了整部作品凝重、深沉的基调。

小号和长笛急促的三连音,开始了展开的第二部分。

这一部分有三个段落。第一段落是弦乐与铜管乐的冲突和搏斗。起初,弦乐以密集音程惴惴不安地与小号、长笛急促的三连音及圆号逼人的音型对峙、交锋。经过一连串紧张音响的存积,弦乐转到低音区,反复奏出强有力的切分音型和不屈的长音,与铜管乐狂暴的吼叫形成尖锐的对抗。(见例3)

例3

其间，纵横都含着核心材料的影子，使我们窥见核心素材如何似血脉般注入作品的肌体。定音鼓穿插在搏斗中恐怖地敲击，添染了不祥的悲剧意味。

在长笛固定音型伴奏下，弦乐奏起减缩的核心素材，此起彼伏，引出赋格段。（见例4）

例4

该主题充满活力，核心材料构成答题，赋格声部不断加进，逐步汇成密集的强大音流，犹如千军万马向着旧世界猛烈冲击。

紧接的雄浑、激情的广板，将音乐推至全曲的高潮——这一部分的第三段落。这部分以复调思维为主，这里出现的和弦叠置式旋律，使听众获得意外的新鲜感和表现力。（见例5）

例 5

音乐充盈着巍巍浩然正气，浸透着铮铮铁骨之魂，视死如归的崇高气节和大无畏的献身精神闪射出耀眼的光芒，惊天动地。

作品的第二与第三部分之间，是一段长长的过渡。当安魂曲般的缥缈音响传来，人们都虔诚地为升天的忠魂默哀、祝福，音乐一片寂静。当弦乐重新奏起下行音程为主的波形主题时，人们的思绪回到行进的历史之中。乐曲进入第三部分——第一部分的局部再现。独奏大提琴与乐队交替起伏，人们继续追寻历史并不断地思索、激动、探寻。

最后，是第四部分——尾声。一阵急速沸腾的号角鸣奏的音潮，透出明朗、向上的新气质。此刻，作曲家似乎走出历史，站在了现实的方位上。突然的静伏和大提琴短短的独白，使核心音调贯穿呈现，历史又在心头瞬息闪过。很快，铜管乐闪光地蹦跳着，挟起乐队，急速地将音乐推向顶点，利落地结束全曲。

作品获全国第八届音乐作品（交响音乐）评奖创作奖。

（文　治）

## [B]
**鲍元恺：《炎黄风情》**

鲍元恺的《炎黄风情》作于1991年，由天津交响乐团在天津首演。全曲共六章，分别以河北、云南、陕西、四川、江苏和山西六省流传久远、脍炙人口的民歌旋律为基础，以管弦乐的丰富色彩构成一幅幅汉族人民生活的音乐画卷。

第一章《燕赵故事》包括《小白菜》《小放牛》《茉莉花》《对花》四首乐曲。

《小白菜》以民歌原来凄婉哀伤的旋律为基础，用弦乐刻画主人公对往日温暖亲情的眷恋，以及为母亲送葬情景的回忆；中间部分的旋律根据河北民歌《哭五更》的音调重新创作，其中有哀伤的呜咽、无奈的叹息，也有短暂的憧憬。

《小放牛》原是一首农村歌舞曲，曾被编成京剧和昆曲短剧而流传全国。乐曲用音色对置的手法表现一问一答的诙谐情趣，最后以乐队的全奏将欢乐气氛推向高潮。

《茉莉花》原是一首优雅细腻、精致委婉的歌曲，旋律由小提琴、中提琴先后演奏，时而恬淡宁静，时而含情脉脉，时而以不协和和弦表现少女偶上心头的一缕愁绪。当另一旋律与《茉莉花》重唱时，则像是一首爱的颂歌。随后音乐转入沉思，在结尾时平添了一丝惆怅。

《对花》的主题采用的是河北沧州地区的同名民歌。全曲以多变的节奏、对置的音色和丰富的力度变化描绘出对歌场上欢腾热烈的场面：一连串喋喋不休的反复音调，像是场外熙熙攘攘的人群呼喊助威。中部插入的慢板则是手执竹板击节入场的女子表演"落子"（莲花落）的舞蹈场面。

第二章《云岭素描》包括《小河淌水》《放马山歌》《雨不洒花花不红》《猜调》四首乐曲。

《小河淌水》原是一首寄景生情、情景交融的云南情歌，乐曲以原曲歌词提供的时间（月夜）和空间（山下小河旁）为背景，用弦乐高音区的模糊音响模拟朦胧月夜，用钢琴、竖琴、钢片琴的叮咚音响模拟小河流水。恬美的英国管和明亮的长笛先后唱出柔美动人的旋律。

《放马山歌》原是一首表现放马人豪爽性格的歌曲。乐曲中使用打击乐器和小提琴的滑奏模拟马铃、马蹄、马鞭声和放马人的吆喝声，中部以《赶马调》的悠闲舒缓节奏和甜美平稳旋律刻画放马人途中休憩的情景。

《雨不洒花花不红》原是一首云南情歌，歌词语意双关、言简情深，旋律调式独特、婉转动人。乐曲以象征雨滴的三连音音型贯穿全曲，先后用大管、单簧管加短笛以及弦乐木管交替演奏这优美迷人的旋律。

《猜调》原是一首幽默诙谐的云南童谣，以"绕口令"式的节奏表现了姐妹问答对歌的活泼情趣。乐曲以木管乐器的明亮音色和弦乐拨奏的轻快节奏突出显现了旋律的戏谑气氛，中部则引用了另一首云南民歌《安宁州》的优美旋律。

第三章《黄土悲欢》包括《女娃担水》《夫妻逗趣》《走绛州》《兰花花》四首乐曲。

《女娃担水》原是一首反映旧时代农村女子苦难生活的陕北民歌。全曲采用传统的变奏曲体裁，从多侧面揭示苦难中的女子的内心世界。

《夫妻逗趣》这首对唱民歌描绘了一对夫妻相互取笑的嬉戏场面。三弦和板胡象征一对嬉戏中的夫妻。钢琴的不协和音和小堂锣的滑稽音色强化了乐曲的喜剧色彩，半音调性对置和节拍错位更使乐曲充满幽默感。

《走绛州》这首歌流行于陕西和山西，表现了挑夫肩挑扁担口唱歌谣步履轻快地向绛州进发的愉快心情。板胡的旋律轻松愉快，小提琴的固定音型好像扁担上下忽闪的颤动，全曲展现出一幅优美的乡间画面。

《兰花花》是一首产生于陕北并流传全国的叙事歌曲。乐曲的第一部分以柔美的双簧管和热情的大提琴表现兰花花和她的情人充满幻想的甜蜜爱情。中段以铜管的强暴威严和弦乐的悲恸哭诉象征兰花花的抗争和愤怒，定音鼓和大锣的哀鸣预示了悲剧的结局。乐曲结尾，定音鼓沉闷地奏出主题，留下了最后的微弱呼唤。

第四章《巴蜀山歌》包括《槐花几时开》《黄杨扁担》《绣荷包》《太阳出来喜洋洋》四首乐曲。

《槐花几时开》原是一首典型的四川山歌，乐曲由双簧管、圆号、弦乐、长笛和英国管先后演奏这首山歌的优美旋律，和声则以另一调性做背景衬托，描绘了一个远景近景既分离又相合的山村画面。

《黄杨扁担》原是一首四川秀山花灯调，表现了小伙子挑担到酉州送米，却兴致勃勃地观察酉州姑娘梳头打扮的情景。乐曲以强劲的全奏刻画小伙子彪悍的形象，中段以一首山歌的二重唱表现年轻挑夫休憩时悠然自得的神态。

《绣荷包》是中国民歌中常见的曲牌，表现了少女为情人绣荷包时兴奋与羞涩的心态。乐曲从弦乐四重奏开始，然后转为木管，间以竖琴的装饰性滑奏和长笛的华彩乐句，宛若姑娘手中的飞针走线。

《太阳出来喜洋洋》原是一首爽朗明快的四川山歌。乐队全奏贯穿全曲，铜管乐器粗野的呐喊，弦乐从压抑到爆发的转接，以及定音鼓的狂躁敲击，表现了雄性勃发的阳刚之气。

第五章《江南雨丝》包括《无锡景》《杨柳青》《拔根芦柴花》《紫竹调》四首乐曲。

《无锡景》原是一首江南小调，乐曲以清秀的木管音色和朦胧的弦乐音色描绘了无锡秀美迷人的湖光山色。

《杨柳青》原是一首欢快活泼的扬州小调。乐曲采用弦乐拨奏，从两个声部开始，逐步转入全部弦乐的拨奏，并以拨奏模拟民间打击乐的锣鼓节奏，突出了乐曲的欢快气氛和俏皮性格。

《拔根芦柴花》原是一首江都市的秧田歌，乐曲以钢琴和长笛先后演奏这首秧田歌的轻快旋律，并以弦乐拨奏和清脆的板鼓伴奏，勾画了一幅秀美的江南图景。

《紫竹调》原是一首流行于苏州的市井爱情小调，后成为上海沪剧曲牌。乐曲以弦乐和二胡、琵琶、曲笛演奏旋律，竖琴的晶莹琶音与之相和，颇具江南丝竹的风格。

第六章《太行春秋》包括《走西口》《闹元宵》《爬山调》《看秧歌》四首乐曲。

《走西口》采用的是同名山西小调的旋律，乐曲以如泣如诉的弦乐音色和细腻落错的复调声部淋漓尽致地表现了一对情人依依不舍的离愁别绪。

《闹元宵》原是一首欢腾热烈的山西民歌，表现了元宵节之夜人们兴高采烈的心情。乐曲以铜管的引子和唢呐的曲调把人们带到了一年一度的元宵晚会气氛之中。

《爬山调》流行于山西河曲和内蒙古武川一带，亦称山曲。乐曲由两首《爬山调》联合而成，从中可以看到山村男女青年以山曲表达心声的情景。

《看秧歌》原是一首祈太秧歌曲,描述了一对姐妹结伴到邻村看秧歌,一路上趣事层出的情景。乐曲突出了秧歌的打击乐音响,以北方特有的火爆气氛把音乐推向高潮。

该作品在首演时原名为《中国民歌主题二十四首管弦乐曲》,后被列入作曲家《中国风》交响音乐系列的首篇,并因此改名为《炎黄风情》。在随后的十年里,作曲家又先后创作了交响组曲《京都风华》《台湾音画》《戏曲经典》《华夏童谣》《琴曲三章》等七个篇章,在中国大陆和台湾听众中间引起了强烈的共鸣,并受到了欧洲、北美和大洋洲音乐界的瞩目。

作为《中国风》首篇的《炎黄风情》已由国内外许多交响乐团在世界各地演出全曲或选曲 400 余场,并录制了多套唱片。2001 年,该作品获得中国首届音乐创作金钟奖。

## [C]
### 陈丹布:《情殇》

受北京舞蹈学院委约,陈丹布于 1997 年创作了中国古典舞剧音乐《情殇》;后修改、整理成六个乐章的同名交响组曲。2006 年 6 月 16 日,在深圳大剧院由深圳交响乐团首演。这部作品备受听众与业内专家的青睐,其音乐语言、写作技巧、乐队效果、整体结构以及音乐情感的处理都显示出作曲家成熟的音乐思想、理念和扎实的技术功底。

2007 年 10 月,这部交响组曲参加了由文化部举办的第十三届全国音乐作品(交响乐)评奖,一举夺得大型作品组三等奖第一名(一等奖空缺)。

古典舞剧《情殇》以中国戏剧大师曹禺的经典剧目《雷雨》作为创作文本:以周朴园端起药碗再次逼迫繁漪喝药为触点,透过繁漪的主观视角,围绕她与周朴园、周萍、四凤等人物的矛盾关系和情感纠葛,回忆那一幕幕悲剧,从而揭示出旧中国半殖民半封建社会中买办资产阶级的虚伪和精神堕落的本质,并表现了在封建压迫下的妇女为追求爱情自由而不怕自我毁灭的牺牲精神。

故事发生在 20 世纪 20 年代的中国,以两个家庭内错综复杂的血缘、亲情和爱情的情感纠葛作为发展主线。值得一提的是,舞剧在创作和编排上并没有照搬原故

事的内容，而是将重点放在几位主角的形象塑造、内心情感表达和集中的矛盾冲突上，从而使人物刻画得更为立体化。全剧以繁漪作为主线，透过她的内心变化而引发出剧中人物的悲剧性结局。陈丹布的音乐创作同样着力于剧中人物的刻画和内心情感的描写。音乐表述与舞者的肢体语言完美结合，使舞剧的感染力大大提升。

交响乐组曲的六个乐章分别是：一、序曲——繁漪的独白；二、劝药——繁漪与周朴园；三、爱情双人舞Ⅰ——繁漪与周萍；四、爱情双人舞Ⅱ——周萍与四凤；五、夺情——繁漪、周萍和四凤；六、认母的悲剧。

作曲家为剧中人物设计了特定的音乐主题和主导音色，如：由木管乐器（长笛、单簧管、英国管等）演奏繁漪主题，由低音铜管乐器（圆号、长号）演奏周朴园（封建势力的代表）主题，用木管合奏表现四凤纯真、活泼形象的主题，等等。

序曲以表现繁漪形象的主题为主，从长笛在低音区的独奏开始，逐渐向高音区发展，旋律音区超越两个八度，音色由灰暗渐变尖锐；主题的节奏由缓而急，旋律在增减音程的框架中构成了自己的线条，时而出现半音的级进，时而在大音程跳进中宣泄情感——这段音乐充分表现出"女一号"内心压抑、哀怨、无奈、愤怒和抗争的情绪。

在第二乐章中，首先运用圆号和长号来描写周朴园，由两种乐器中声区混合音色演奏的主题生动地表现出封建势力的严酷性和顽固性。而在圆号和长号的长线条中，穿插着由长笛演奏的繁漪主题，铜管厚重有力，木管则显得哀怨、惆怅且尖锐紧张，生动地描绘了繁漪和周朴园两人的心理角力战；随着音乐的发展，弦乐组用密集音型与木管乐器的大段低吟、叹惜、诉说以及尖锐的"呼啸"短句进行穿插、交织，形成对比；由于大量不协和和声的运用，整个乐章的音响背景十分紧张、厚重，充满了戏剧性的效果。

舞剧的第二个重要元素非爱情莫属。作曲家在第三乐章开始用弦乐组的弱震音伴奏，钟琴轻声敲出连续的三连音音型并配置竖琴弹奏的和弦，造成一幅夜色朦胧的景象，由此慢慢地引入繁漪与周萍之间既优美又晦涩的爱情主题，这不禁使人联想到男女主角在如此背景下，内心散发出对爱情自由的渴望和暗藏着的紧张与不安。在乐章的中段，作曲家安排弦乐与圆号的对比自由卡农来描写周萍和繁漪的情感交流，其旋律气质时而温柔、浪漫，时而奔放、热烈，正好表现出二人在感情与

理智旋涡中的挣扎。

　　第四乐章创作了一段具有民族五声性色彩的旋律来代表四凤，这个主题由木管组吹奏，其连续不断的八分音符表现出旋律的轻快和柔美，使四凤甜美活泼、纯真善良的性格形象得以生动呈现。整个乐章节奏明快，情感亲切自然并夹杂着羞涩；在嬉戏和挑逗的情绪中周萍和四凤之间充满生气的爱情栩栩如生。此乐章的节拍节奏变换频繁：由 $\frac{4}{4}$ 拍到 $\frac{5}{4}$、$\frac{3}{4}$、$\frac{3}{8}$ 拍等，节拍的变换、穿插使音乐的节奏动感十足，随着配器与和声的不断改变，整个乐章既色彩丰富、变化多端，又层次分明。

　　在前面四个乐章的铺垫下，情节发展开始进入高潮。第五乐章描写了繁漪、周萍、四凤三人之间的感情纠葛和矛盾，在戏剧矛盾不断激化、不断凝聚的同时，戏剧冲突逐渐加剧，戏剧结构则逐步呈现出细碎化，甚至分解的状况。对此，我们的作曲家在音乐结构上采用了一种"反配"和"以静制动"的手法，即全乐章采用西洋音乐中"帕萨卡里亚变奏曲"的形式——以相对稳定的渐变式长线条结构反配戏剧上的多变细碎结构。由一条固定低音主题依据复调变奏技术不断重复变衍，再通过织体、节奏、力度、音区音色等各参数的变化，以及和声、配器等手段，使音乐获得丰富的动力和变化发展。乐章的开始，由乐队齐奏一个五小节长的"自由十二音"主题，待节奏拉宽、速度放缓之后，依次实施变奏。整个第五乐章的固定低音主题一共出现12次，在中低音区演奏；与此同时，作曲家运用了某些现代卡农手法来处理复调变奏声部，音乐戏剧效果十分突出。

　　第六乐章紧接第五乐章，马上奏响，中间没有间断。作曲家为了承接上一个乐章，使音乐得以连续发展，在终曲（第六乐章）同样采用变奏曲的形式：固定高音旋律变奏。固定高音旋律的主题由前乐章的十二音"帕萨卡里亚变奏曲"主题自由衍生，共七个小节；固定高音旋律的主题由竖琴和部分打击乐用轻柔的力度娓娓道来，其背景中散落的不协和音块暗示着不祥——悲剧已成定局。主题陈述后，作曲家安排女高音独唱的加入，人声部分没有歌词，用"啊"代替。旋律徘徊在小二度与小三度之间，与竖琴的主题形成复调关系；乐声低沉悲怜，歌调哀怨清冷，正好唱出了剧中人物"无语问苍天"的痛苦，使听者无不为之动容！

　　最后，全曲用长笛、单簧管和大管在高、中、低音区依次陈述固定主题，音乐逐渐下降；其间，大提琴两次蓦然插入对封建主题片段和爱情主题片段的零碎回

顾，音乐在大管（巴松）孤零零的低声叹息中冷冷结束，以代表繁漪的抗争失败，只留下对逝去爱情的种种回忆。

综观整部交响组曲，其音乐语言清新雅致、独具风韵；音乐结构既巧妙多样，又严谨有序，而音乐的起伏则潮起潮落、大开大合、丰富多变。作曲家陈丹布对音乐情感的处理具有自己独特的审美表达方式：浓烈热情中又透着灵秀，厚重深沉里也不乏清幽，使听众一同感受到"情随事迁，与怀共殇"的艺术境界。

（紫　慧）

**陈钢：《双簧管协奏曲——"囊玛"》**

该作品是作曲家陈钢于1985年应美国双簧管演奏家高柏特（Peter Cooper）委约为其所在的香港管弦乐团而作，同年在香港红磡体育馆进行世界首演，并于1986年11月在第一届"中国唱片奖"交响乐、民乐作品评选中，荣获交响乐作品纪念奖。陈钢自称这是一部"联合国部队"的作品，因为首演当晚舞台上组成了一个很有意思的"混合型乐队"——由日本指挥家福村方一担任指挥、美国双簧管演奏家Peter Cooper担任独奏、香港管弦乐团担任协奏，共同演绎中国作曲家陈钢的作品。

中国作曲家为双簧管而创作大型协奏曲，这可能还是第一首。作曲家陈钢在作品中将现代音乐的技法融入传统的协奏曲结构，借着浓郁的西藏民间音乐风格，企图创造出一种既古老又现代的情趣与意境。

第一乐章以传统奏鸣曲式写成。乐曲开始是一个17小节的引子，短笛尖锐的颤音与铜管组厚实的双音形成两个极端，仿似粗野的号角声，使人想到古老的西藏寺庙。进入呈示部后，先由第一小提琴奏出生机勃勃、活泼多变的主题旋律，其他弦乐声部以后半拍进入的节奏伴奏，更体现出善于舞蹈的藏民们的风姿。在第32小节，双簧管独奏进入，在 $\frac{2}{4}$ 拍这样一个舞蹈性节拍上将主题做了一系列的发展变化。随后副题先由圆号引入，音调来自西藏民间古典歌舞音乐《卓玛》，虽然仍是 $\frac{2}{4}$ 拍，但悠长的旋律线条和圆润的圆号声柔化了这一阳刚性节拍，双簧管独奏进入后更换成 $\frac{4}{4}$ 拍，连绵不断、委婉动人。在副部尾部时，主题的动机性因素开始渗透，两者交融形成过渡。到展开部后，双簧管有一段相当精彩的华彩乐段。对于以吹奏单音为主的双簧管，要演奏双音、和弦是很不容易的，而陈钢则极为创造性地使单

簧管以双音及和弦奏出响亮而奇特的音响。尽管手法很现代，但其意境是古老的，仿若喇嘛寺中号角齐鸣。再现部中，乐曲的副题与主题倒叙，更具有统一性。

第二乐章是一个加有引子和尾声的、带再现的二部曲式结构。引子在长笛和单簧管奏出的简单音调背景中加入了木鱼敲击，让人仿佛身临神圣且庄严的藏庙。A段是 $\frac{4}{4}$ 拍慢板，旋律有种忧郁却不伤感的气质，犹如遥远的叙述和虔诚的祷告；B段是个活泼的谐谑曲，以四、六、七拍子交替出现，音调简练，很富发展性。最后，尾声将引子中的音调移低四度作以缩略再现，木鱼声再次出现，乐曲的情感得以升华。

第三乐章，陈钢大胆地将爵士鼓加入其中，并引出热烈而欢乐的主题。整个乐章即由此主题和三个色彩迥异的插段交替转换出现，描画出一幅藏族载歌载舞的风俗图画。第一个插段由反复吟唱的歌腔与富有跳跃性的踢踏舞节奏组成；第二个插段突然转为三拍子，双簧管柔亮而不刺耳的声音有如芦笛，奏出具有圆舞曲性质的主题，由低而高，由慢而快；第三个插段则是音域宽广、充满深厚内心感情的歌唱性旋律。这三个插段与主题于再现时再次相继呈现，将乐曲推向高潮。最后的尾声，在木管及弦乐声部出现了一个音调：$\underset{\cdot}{6}\ 2\ 1\ 3$，取自四川靠近西藏的阿巴族民歌音调。与此同时，铜管声部重现了第一乐章的号角声，是一个意味深长的回应。

综而观之，陈钢在这首作品中很好地将西方音乐形式与中国民族民间音乐融合在一起。传统的独奏协奏曲，爵士鼓及双簧管的双音、和弦吹奏都源自西方；而全曲中所用旋律皆直接或间接地来自藏族的民间音乐。

<div align="right">（欧阳佳沁）</div>

### 陈其钢：《蝶恋花》

2001年陈其钢受库谢维茨基音乐基金会（Koussevitzky Music Foundation）和法国广播电台（Radio France）的委托，为大型交响乐团和民族室内乐团创作了双乐队协奏曲，原名《女人》，后更名为《蝶恋花》。该作品的乐队组成有3个女高音、3种中国民族乐器（琵琶、二胡和筝）、打击乐、钢琴（钢片琴）、竖琴和弦乐等。2002年在法国首演。

《蝶恋花》乐曲共分九段，依次为《纯洁》《羞涩》《放荡》《敏感》《温柔》《嫉

妒》《多愁善感》《歇斯底里》《情欲》。九段的表现可以是女性的九个侧面，或者是九位女性的不同表现，抑或理解为一位女性的人生，即从不谙世事，到怦然心动，然后为情所系，风情万种，再到心怀妒忌，后于情爱得失之中"多愁善感"，以至于走向"歇斯底里"，直至对"情欲"的灵魂自省。可以说，《蝶恋花》是陈其钢对女性心灵独特的理解和个性化音乐阐释，表现了作曲家对女性纯洁的赞美，对温柔的赞赏，对女性放荡、嫉妒、歇斯底里等本真存在的人本思考。

作为标题性的组曲音乐，陈其钢在九段音乐中分别从各自标题出发恰当地建构了相应的审美音响结构。第一段《纯洁》以筝、琵琶、二胡、人声和弦乐组结合，以弱的力度，以琵琶等乐器的"点"状轻描和长音的铺陈，以写意的笔法，营造了舒缓、玄澹、深远的音乐意境，充分表现了作曲家所感受到的女性的"纯洁"。第二段《羞涩》，以切分节奏律动，以悠长的弦乐衬托，以琵琶有力的挑拨点缀，或以筝轻柔的轮奏等建构音响背景，在再现的三部性结构中，京剧青衣以特性韵白唱出："哎呀呀，好一个美貌的书生……我赞了他一声：美少年，哎呀呀，使不得，使不得……"表现出东方女性所独具魅力的"羞涩"感。第三段《放荡》，以模进和模仿为基本发展手法，以铜管的切分节奏和弦乐的进行曲性节奏为基本律动，形成了一个富有强劲推动力的器乐音响层，与两个女高音活跃的唱腔（虚词）和京剧女高音的富有张力的韵白形成呼应，建构了一个有强劲律动感并彼此对立统一的审美音响结构。第四段《敏感》，以筝的推、拉和轮形成的连音为特色，以声乐和弦乐的长音型与琵琶等乐器演奏的"繁细"的音型为对比，间或以乐队全奏（有烘托性的效果）形成两次强劲推进，整体上建构了一个再现性音响结构，充分表现了女性感受人生的"平静—惊悚—慌乱—平静"心理变化过程。第五段《温柔》，以弦乐在拱形力度变化中的长音型为基本音型，以悠缓的律动，在再现三部性结构中，建构审美音响结构，充分表现了女性心灵世界中的似水柔情。第六段《嫉妒》，以极不和谐的刺耳长音型（弦乐泛音形成）和铜管演奏的强力音型先后相接，形成了一个极具张力的音响结构，充分反映了嫉妒中的女性在情爱世界中的"自私性"。第七段《多愁善感》，以鲜明的民族民间风格音调为基本素材，在舒缓的弦乐和木管乐器的温婉的长音流中，在京剧青衣唱出"这叫我怎甚是好啊？"后，其与花腔女高音声部间或交替出现，一唱三叹式的音乐充分反映出女性感慨万千的"多愁善感"之情。第八

段《歇斯底里》，以人声、管弦乐队、民乐队狂暴性的演奏，以交错的律动，以乐队全曲最强的力度与歇斯底里的人声呼喊（我又不是你老婆，你发什么愣啊？）相应，最后在青衣以韵白的方式强力喊出"我又不是你娘子"声中结束，音乐充满戏剧性，形象地描绘了"歇斯底里"的女性心理。第九段《情欲》，作为最长的一段，似乎有概括的意味，其以"mi、sol、re（高八度）、do（高八度）、mi（高八度）、sol"为基本音调，做了贯穿变化发展；同时，注重管弦乐与人声的融合，并在再现性结构原则中，以整体舒缓的节奏推进；最后在京剧青衣唱出"相公……"的悠远声调后，续接乐队极弱的上行滑奏，结束全曲。该段之于"作品"表现出此情绵绵无绝期的意境，之于"创作主体"表现出作曲家对女性人生的深度思考和命运的关怀。

一般地看，在《蝶恋花》中，《嫉妒》和《歇斯底里》相对更具有描绘性和造型性，《温柔》《情欲》等则更具有抒情性和写意性。但无论是描绘性还是写意性，陈其钢都在大胆的探索中，创新且合目的地运用了作曲技术，使技巧与表现内容一致。声乐方面，三种唱法，应内容表现需要，贯穿作品始终。民族乐器方面，不讲求民族乐器技巧的特性发挥，而只取其音色本身的个性象征意义，譬如第一段《纯洁》，陈其钢就用琵琶本色，点到为止，以其象征纯洁；在第四段《敏感》里则用筝的音色来意喻"敏感"；在《多愁善感》和最后的《情欲》段则用二胡音色来给以隐喻。管弦乐方面，多用弦乐组合以长音型作背景性衬托，铜管乐器少而精的点缀，注重器乐与声乐有效的呼应，如在《放荡》段。在调式调性上，有调与无调有机融合，进出灵活自如，犹如行云流水。

总之，《蝶恋花》是陈其钢以丰富的乐队与人声的组合、以多样音色的灵活搭配、以东西方文化的交融、以大写意的手法，建构的一部独特的大型综合性交响乐，其充分表现了作曲家对女性心理的独特理解、对女性人生和命运的关爱。

（程兴旺）

### 陈其钢：《逝去的时光》

《逝去的时光》，是1995年至1996年受法国广播电台委约，为马友友创作的大提琴协奏曲，1998年4月由马友友与法国国家交响乐团合作首演于巴黎香榭丽舍剧院。2002年应加拿大蒙特利尔交响乐团著名指挥家迪图瓦委托改编为二胡版协奏

曲《逝去的时光》。同年,《逝去的时光》(二胡版)在第五届北京国际音乐节上首演,由马向华演奏。无论是大提琴版,还是二胡版,其自首演以来,都受到世界观众的高度赞赏和热情欢迎。

《逝去的时光》作为一部标题性交响音乐,根据标题,其内涵所指应该是对"逝去的时光"中一切的"追忆"。正如陈其钢所言:"所谓逝去的时光,可以是个人的童年、爱情、事业、人生","是每一个人都有过的亲身体验,也可以是正在离我们远去的人与大自然的和谐一致。"不过,值得深度阐释的是,时光"逝去"是永恒的,它无声无息、无影无踪,然而它以人为出发点和归宿,人在感受时光"逝去"的同时,也体验着它的"留下",并且正因为感受到"逝去",才对"逝去"之后只在心灵中敞开的"留下"更加珍惜。因此,"逝去"和"留下"在人这里始终辩证地存在着。而"留下"的虽然有"物在"性的存在,但最根本的还是在人心灵里的"情在"性存在,因为这种存在使"逝去"的能在人的心灵里不断地复现和回"现实",从而鲜活,所以"情在"之存在是"逝去的时光"的真正动态的人的存在。由此来看,《逝去的时光》是由陈其钢的"逝去的时光"所留下的情的结晶,在这里,情感本身的力量成为作品的构成力量。因此,该作品是陈其钢"所有作品中最有感而发的一首"。(陈其钢语)

《逝去的时光》主题,遴选中国听众非常熟悉的琴曲《梅花三弄》的"泛音旋律"作为音乐发展的种子,贯穿全曲。(见例1,每分钟40拍)

例1

从例1看,该主题为♭G宫调式,由高度装饰原曲的"泛音旋律"素材而来,其以传统音乐中较典型的上下句结构形成一部曲式,在每分钟40拍的律动中,以

简明的音响结构给出悠远、低回、含蓄的审美意象,指记忆中无限深广的心灵世界。从全曲看,在主题旋律第一次呈现后,经历了四次发展变化再现。第一次,基本原样再现(除速度作了每分钟46拍、表情上要求"espressivo"和背景衬托的弦乐组有变化外);第二次,在 B 宫调式(第 234 小节)和 E 宫调式(第 241 小节)上变化再现;第三次,从第 292 小节起,弦乐组在 C 宫调域内两次强力推出主题,接着小号连续两次再次强奏主题,形成全曲高潮,随后乐队在一个长音持续的音流中渐强,最后快速滑升至特强($fff$),结束高潮;第四次,在一片静寂中,大提琴依次在 A 宫调(第 317 小节)—$^\flat$E 宫调式(第 337 小节)—$^\flat$A 宫调式(第 345 小节)上变化再现主题。最后全曲结束在 $e^2$ 音上。

从创作技法角度看,作曲家在《逝去的时光》中充分发挥了变奏发展思维,这不仅反映在全曲主题的五次变奏性呈现上,还反映在整个音乐的发展过程中。陈其钢在非主题部分的音乐中,紧扣主题素材的核心音程——五度和大二度,以及主题的五声特性,同时,融合西方现代作曲技术,建构了一些与主题对比统一的音乐元素,作为变化发展音乐的基础。在节奏上,全曲主要用了两类特性节奏:一是主题本身的类似散板性的绵延节奏;二是与主题节奏对比的八个三十二分音符组成的快速流动节奏型。后者在音乐发展中,常被"肢解"变化为以四个三十二分音符为一组,分别由不同乐器演奏,形成一种竞奏的效果,使音乐有着强劲的律动感,从而使音乐富有张力,如第 208—215 小节等,全曲高潮也是在这种节奏律动中自然给出的,即第 285—291 小节部分。在和声上,纵向和声常以 $^\sharp$F 和 G 等两种相距小二度的调式的五声性和弦来高叠,如第 34 小节等;在横向上快速流动的音型中,常以两种相距小二度的民族调式的音级交替,形成一种独特的五声性色彩的音型,如第 36—38 小节、第 120—122 小节等。在结构上,该作品总体虽然表现出回旋的结构思维,但从其发展过程来看,主题变奏性手法还是明确的,特别是在调式方面所做的精细的变化。在配器上,音色的精致运用为最大特色,其成为音乐发展的动力和作品的结构力之一,譬如高潮部分在弦乐全奏主题后,以小号那明亮高亢并且富有穿透力的金属音色再次演奏主题,使主题得到更进一步的强调,高潮部分本身也有着强劲的推动力,从而使其内在情感的渲染达到淋漓尽致的地步。

综上所述,陈其钢创作的《逝去的时光》,不仅在融合中国传统音乐和西方现代

音乐两种思维的基础上，以娴熟的技术建构了细腻的悠扬、含蓄的婉转、深沉的忧郁、激情的感伤等美感特征合规律的音响结构，而且更在音乐的所指层面完成了一次对人的生命本质力量的合目的的表现。陈其钢曾说："逝去的总是美好的"，"我们是人生的创造者。"因此可以说，该作品是一部立足于"情在"，以抒写"逝去"中的"留下"，来表现当下的人生状态，从而意指未来人生价值取向的一部成功的佳作。

（程兴旺）

**陈强斌：《第一小提琴协奏曲》**

《第一小提琴协奏曲》作于1986年。该曲在1986年首届"中国唱片奖"交响乐比赛中获鼓励奖（参赛音响由上海交响乐团试奏，指挥：曹鹏），1991年获第十四届"上海之春"优秀作品奖、第六届全国音乐作品比赛作品奖。该作品于1991年5月12日在上海音乐厅第十四届"上海之春"交响音乐会上正式首演，小提琴独奏：何弦，协奏：上海音乐学院青年交响乐团，指挥：张眉。

写作该作品时，作者还是上海音乐学院作曲指挥系作曲专业本科三年级的一名学生，专业老师是著名作曲家王强女士。此曲第一稿是为小提琴与钢琴而作，后经作者与导师进行反复推敲、琢磨，决定将此曲扩写为小提琴与管弦乐队的协奏曲，于1986年6月完稿，1991年2—4月进行了一次修订。

1986年是纪念唐山大地震十周年，作者特将此曲献给那些在这场灾难中的蒙难者。

全曲为三部性结构。主题由小提琴独奏以较为散板的形式奏出，在这段主题中，作者将全曲的音高结构和基本音程动机完全呈现出来：B和♭B两个调性中心音，分别作为两个音高结构支撑点；其中第一部分的中心音为B、第二部分的中心音为♭B、第三部分则以B和♭B交替作为中心音，全曲从B音开始，结束在♭B音上。小三度作为主要音程动机，基本和弦结构为小三度、小二度、小三度（与包括大小三度的三和弦结构相同），横向的旋法也是基于该和弦结构的音高进行。

在管弦乐队的配器语言上，作者借用了"音色音乐"的手法；常常在相关音色的不同乐器之间进行"偷换处理"，将横向语言纵向处理；将独奏部分的音乐情绪和语气变化连接或转移至管弦乐队的配器语言上，或反之。

在写作此曲之前，作者对小提琴乃至全部的弦乐器进行了近一年的潜心研究，力求使小提琴在音乐表达上能更充分、更自如，并充分展现乐器本身的潜能和魅力。在小提琴的演奏技术方面，作者将小提琴演奏法上的快滑奏与慢滑奏相结合；运用四分之一音的连续滑奏进行；采用同音不同发音点的快速交替进行等作为此曲的重要音乐语汇特征。作者充分利用了小提琴宽阔的音域，常常运用大幅度的音区变化，使音乐在情绪上保持了一种激动和不安的状态，使音乐的起伏充满了动态。在独奏乐器进行多声部的表达方面作者也进行了有益的尝试。

全曲结构如下：

第一部分是慢板（Lento）：小提琴独奏（主题）—展开—小高潮—连接部。

第二部分是快板（Allegro）—急板（Vivace）：小提琴独奏—独奏与乐队交替展开—急板（展开至高潮）—小提琴华彩—连接部（快板 Allegro）。

第三部分是慢板（Larghetto）：再现—尾声（快板 Allegro）。主题再现出现在 $^\flat$B 音上，这一部分小提琴独奏和乐队被分成四个大的声部层次：小提琴独奏对主题继续发展变化；整个弦乐队则从一个极宽的音区排列持续进行直到停留在一个较窄的增四度音程上（进入尾声）；木管组和铜管组分别以群组方式对独奏小提琴进行呼应和装饰。

最后，通过独奏小提琴的一段小华彩连接至木管组，又交接至定音鼓、弦乐组，全曲结束在一个乐队全奏的重音上。

（谢苗苗）

### 陈永华：《谢恩赞美颂》

这首为女高音、男高音、合唱队、管风琴及管弦乐队而作的合唱交响曲，由香港圣乐团委约，为纪念香港大会堂三十周年而作，并获得香港演艺发展局和香港作曲家及词作家协会赞助。此曲由三个乐章构成。曲词《谢恩赞美颂》是公元 6 世纪初天主教的赞美诗，其拉丁语祷文不能增删，因此作曲家是以祷词原文的章节段落为基准来安排音乐结构的。选《谢恩赞美颂》为曲词，并以教皇格里高利一世（Pope Gregory I）的祷文为全曲作结，这表达了作曲家为香港过去的成就和发展感恩暨为将来的繁荣与安定祝福的意愿。

第一乐章,"我们赞美主—忠贞的宗徒们—伟大的光荣"。本乐章汲取了奏鸣曲式的结构特征,由三部分组成。第一部分(第1—86小节),前10小节以乐队全奏的方式奏出以F、♭B、C为骨干音的主题。第11—20小节转而由铜管加强的合唱部分再次呈示这个以♭B为调中心的主题,其他乐队声部则以柱式和弦来伴奏。第21小节开始乐队织体减薄,弦乐的长音及摇荡式和声背景下,男高音独唱+第一长笛奏出以上行八度跳进和二度级进为特征的副题,调中心到了F上,旋律及和声带有一定的五声特征。随之女高音独唱又将音乐带向了新的调:G。合唱队与弦乐组对答、重合,在管乐和管风琴的映衬下将一个大三和弦不断向上模进,于第49小节到达一个赋格段。在这里,形成模仿复调关系的声部运用的仍是副题的动机,弱起节奏细化为三个八分音符的同音重复,上行八度跳进及二度级进上行也予以保留,只是旋律更带有大三和弦的味道。经过一个以赋格主题动机为材料的间插段之后,第76小节进入了时值扩大一倍的赋格主题,并以相差两拍密接和应结束了这个赋格段。第二部分(第87—132小节)以g小三和弦开始,声乐部分以齐唱为主。其三个八分音符同音重复的弱起节奏来自上一段的赋格主题,旋律以重复音加半音进行为特征。作曲家在纵向和声及声部上的处理让人联想起中世纪的平行调Organum。第三部分(第133小节至结束)的调中心又回到了♭B,旋律继承了主题中的F、♭B骨干音的四度进行,但也结合了副题中上行八度跳进的特征,再加入D音构成鲜明的♭B大三和弦。这种"再现"方式与奏鸣曲式颇为不同,但也是"对立—统一"原则的体现。从第162小节开始由大管、大提琴和低音提琴声部齐奏的固定音型,也是来自这个综合主题、副题因素的旋律,并伴随着合唱声部的主要线条,将乐曲推向高潮。在乐章结束处,主题在圆号三连音节奏的衬托下,由小号和长号辉煌地奏响。

第二乐章,"荣耀的君主—你坐在圣父之右—我们恳求你"。本乐章是一个三段式。第一段(第1—61小节),神秘宁静的弦乐前奏,引出温暖的赞颂。慢板乐章主题由男高音独唱+第一双簧管奏出,再由第一长笛+女高音来应和。旋律的骨架仍然是一个大三和弦,以上四度跳进为动机,可看作是第一乐章第三部分旋律的变奏。第二段(第62—132小节),又是一个赋格段。合唱队的男高、女中、女高、男低四个声部依次呈示赋格的主题,也都同时用了弦乐或木管音色加以重叠。第三段(第133小节至结束),音乐一改前面的复调织体,乐队加合唱的和声性齐奏长时间仅运用一个C和♭E的小三度,并不时在其中夹入D音构成大二和小二度关系的碰

撞。自第 176 小节和声才趋复杂,至第 186 小节,第二乐章收束在完满的全奏上。

第三乐章,"每日称颂你——求你拯救我们——我全信你,结束祷文:拯救我们"。本乐章一开始就是一个长达 20 小节的管风琴华彩。乐队和合唱队在开始都寂静无声,仅在华彩的后半部分加入弦乐拨弦来勾勒管风琴分解和弦的轮廓。琴声乍落,歌声顿起。在此,作曲家又一次使用了大、小二度的碰撞,这与第 51 小节男高音独唱那带有 $^\flat$B 大三和弦性质的旋律构成强烈的对比。而第 81 小节开始的声乐部分则带有一定的东方五声化。《谢恩赞美颂》的祷文原本在第 124 小节结束,这里特别加了一段教皇格里高利一世的祈祷词:"上主,求您从一切灾祸中拯救我们,恩赐我们今世平安。"男高音唱段于此模仿教皇,而合唱则模仿信众。全曲在庄严的"阿门"声中结束。

第四交响曲《谢恩赞美颂》于 1992 年在香港大会堂音乐厅首演,后亦于上海及温哥华演出。

全曲演奏时间约为 35 分钟。

<div style="text-align:right">(周　倩)</div>

### 程大兆:《第二交响曲》

程大兆《第二交响曲》创作于 1989 年,是作曲家攻读硕士学位的毕业作品。1990 年由西安音乐学院学生乐队演出,1994 年由上海交响乐团录音,同年在全国交响乐作品比赛中获得三等奖。1995 年获得广东省文化精品奖,第五届鲁迅文艺奖。1997 年由广州乐团在广州演出。

作曲家在这部交响曲的题记中写道:"这是一部哲学的、内省的、百感交集的作品,作者旨在抒发一种个人的内心感受,以及对人类命运的终极关照……"

《第二交响曲》分为三个乐章。整部交响曲运用了两个主要的动机型主题,第一、第二乐章的主题分别由 c—b—a—d—$^\flat$e 和 e—a—e—f 构成。第三乐章则是第一、第二乐章主题的重现和新结合。第二乐章的五度音程是对第一乐章四度音程的扩大,然而两个主题都在结尾保持了小二度音程,小二度音程似乎是对能够建立调性的四、五度音程的一个模糊和破坏,同时也加强了音程的紧张度和动力。在整部作品中,作者运用自由无调性以及音程集合的手法将第一、第二主题在不同的乐章做了不同的变奏和发展。

第一乐章（Moderato）引子主题在一个极强的、惊叹的全奏中开始，打击乐组随即与乐队在四对六的节奏里不断地对置。由弦乐队结束了节奏似的引子后，木管奏出了第一乐章的主题，音乐进入了第一部分。主题音型在乐队的不同声部里依次以多线条的自由对位得到变奏与展开，并推向第一个高点。打击乐律动整齐的带有进行的固定节奏将乐曲带入第二部分（中部）。在这里，第一部分分散的六连音节奏重新结合作为第二部分的主导，使得音乐的进行更加富有动力。之后，由小提琴声部齐奏的主题音型将乐曲带入第三部分，作者把原先声部自身的对位扩大为声部与声部间的对位，同时线条更加繁多，音乐节奏更加紧凑密集，随着声部的不断集中，音乐的情绪达到第一乐章的至高点，最终于乐队全奏的高潮中结束了第一乐章。

第二乐章（Lento）由双簧管奏出缓慢的略带思考的引子主题，小提琴的小二度上滑音好似低回的哭泣声与之回应。之后弦乐队奏出了第二乐章忧郁而哀伤的主题音调，音乐在调性和无调性之间游离着。缓缓传来的木鱼的敲击声似乎在传达着人们虔诚的期待，线型的弦乐主题不时被加了弱音器的铜管节奏式的音块所打断。弦乐队低音的齐奏把音乐引入第二部分，同时，低音的线型主题与铜管的节奏式的和弦相结合，使得动静相得益彰，并将音乐推向高点。接下来的小提琴华彩似的独奏和远处的短笛的自由对位，使得音乐更加飘逸和悠远。木鱼声又把音乐带入开始的意境，小提琴组在高音区回顾第二乐章开始的主题，简短的带有再现因素的第三部分在长笛独奏声中静静地远去。在这一乐章中，为了追求虚空缥缈的音乐意境，弦乐和铜管全部使用了弱音器。

第三乐章（Allegro—Moderato—Largo）在打击乐与铜管组的敲击节奏中开始，即刻打破了第二乐章的寂静。接下来由小提琴引入的弦乐队六连音的五部赋格段一直以同节奏的方式向前推进，直到引出木管组，随后又与乐队形成了新的模仿。闯入的第一乐章的主题材料在结构上形成了中部，随后音乐又回到六连音音型，并一气呵成直至推向第一个高点。定音鼓打断了正在进行的音乐，紧接着是对第一、第二乐章的主题的回顾，并不断地推向高潮。结尾是对第二乐章主题的回顾，音乐悄然而虚静，全曲在一个独奏小提琴的上小二度滑音中结束，好似悲凉的哀鸣。

全曲演奏时间 30 分 46 秒。

（崔 兵）

### [D]

**丁善德：《♭B 大调钢琴协奏曲》**

《♭B 大调钢琴协奏曲》（以下简称《钢协》），由丁善德创作于 1984 年，作品编号为第 23 号。丁善德于 1984 年 6 月着手写《钢协》钢琴部分，次年 2 月起，为《钢协》配器，3 月完成，5 月 18 日，在第十二届"上海之春"音乐会上首演，李名强担任钢琴独奏，上海交响乐团协奏，陈燮阳指挥。

《钢协》主题素材简洁明了、个性鲜明。作为大型交响乐作品，《钢协》三个乐章全部建构在彝族舞曲《阿细跳月》的基础上。第一乐章直接运用该主题素材骨干音和特色装饰音，"移步不换形"，从音区、音色、调性、配器等多方面进行适度变化发展。第三乐章则紧扣主题素材的特性音程，即徵音到宫音的纯四度、宫音到角音的大三度，把其作为骨干音镶嵌在快速流动的音型中，以托卡塔技法强劲地推动音乐发展，直至全曲结束。因此，《钢协》在素材上第一、第三乐章首尾呼应统一。第二乐章主题是作曲家深悟第一乐章主题素材后，创造性地融合而成。从该主题结构特性看，作曲家主要把握了特性音程、装饰音和整体的"紧—松"节奏模式。从调式色彩看，与第一乐章副部第一主题有相近之处。从审美感受角度看，可以直觉到其在素材上与前后乐章的内在统一性。同时，还能感受到该主题性格有"八板"音乐的内韵。正因此，尽管该乐章与前后乐章对比较大，但是前后乐章主题既内在关联，又外在个性化，既对比又统一。

《钢协》音乐结构既传统又有创新。该作品三个乐章快、慢、快的布局属传统结构类型；第一乐章结束前以主调属和弦引导出自由华彩乐段（cadenza），这是传统结构思维。然而，《钢协》在宏观传统结构上，有许多微观上的创新。第一乐章（Allegro），作为三个乐章中规模最大的一个乐章，根据呈示部与再现部主、副部调性的对比和统一原则，其属于无展开部奏鸣曲式结构。然而，从音乐发展来看，它不突出音乐内在矛盾的冲突对比，而在于同一音乐内涵不同侧面的展开和渲染。呈示部（第 1—160 小节）主部主题于第 23—26 小节由钢琴在 ♭B 调性上完整陈述。其后至第 38 小节止，作曲家在钢琴主奏声部通过调式调性变化等不同手法使主部主题获得呈示性发展。接着乐队在 A 调性上主奏主部主题，但在 ♭E 调性上结束（第 54 小节）。经过连接段（第 55—71 小节）后，副部第一主题于第 72 小节开始，这

是一个在 $^\flat$E 调性（c 小调式）上以行板速度、$\frac{9}{8}$ 拍子、*mp*（中弱）力度上陈述的主题，先由钢琴主奏，后乐队主奏，富有表情。副部第二主题，始于第 100 小节，以 $^\flat$E 调性于第 152 小节结束。这是一个以 $\frac{3}{4}$ 拍子呈示的富有动力的主题，与第一主题相比，其显得更为外在活泼。第 152—160 小节部分是承担连接功能的结束部，在其导引下，音乐直接进入再现部。在主部完全再现后，副部回主调 $^\flat$B 调再现，于第 321 小节结束。结束部在主调上再现后半部分，终止在主调的属和弦上，并以自由延长表情记号，开放地期待自由华彩乐章的到来。

第二乐章（Larghetto）彰显再现性结构原则，在一定程度上体现出结构的循环性。因此，如果要给出其结构名称，可以初步定为"A—B—A$^1$—C"结构。其中 A 部分是由 aba$^1$b$^1$ 构成。C 与 B 相近，但变化较大。最后在 $^\flat$B 调性上完整再现本乐章的主要主题。

第三乐章（Presto）是回旋奏鸣曲式结构。呈示部（第 25—207 小节），主部（第 25—64 小节）$\frac{3}{4}$ 拍子、$^\flat$B 调开始，结束在 F 调上，主题是在乐队第 24 小节的序引后由钢琴独奏推出，是一个纯五声性、全部由八分音符构成的 7 小节乐句。副部（第 94—161 小节），$\frac{3}{4}$ 拍子、A 调上呈示，主题为三乐句单乐段结构。相对于主部主题的活泼性格，副部主题显得更为稳重。主部再现（第 162—212 小节），始于 D 大调，终于 A 大调。展开部（第 248—277 小节）有鲜明的插部性质，速度为慢板（Andantino），其中带有赋格性乐段（第 248—259 小节）。再现部（第 278—497 小节），属于动力性再现，除主部再现开始以 $^\flat$E 调性外，其余调性全部回归，并结束在 $^\flat$B 调上。尾声（第 498—557 小节）用主部主题写成，在钢琴与乐队强力竞奏中，其性格得到进一步渲染和升华。

《钢协》配器简明而富有效果。作为有丰富创作经验的著名作曲家，丁善德之于《钢协》的个性化配器，彰显出独特艺术魅力。第一，灵活使用对比音色，使音乐在音型化发展中获得丰满的音乐色彩。第二，《钢协》局部之间配器色彩对比强烈，但总体上合乎音乐发展逻辑。第三，发挥各乐器音区音色，注重力度的合理布局，并在两者的有机结合中，获得音乐的发展动力。总之，《钢协》配器简明而富有效果，其不仅有自身的自足性品质，对作品整体艺术特性亦合规律，对钢琴化艺术特色进行了充分展现。作为一部大型钢琴协奏曲，丁善德在展示钢琴艺术特性方

面用功精细。从追求内在柔美音色的慢速轻柔触键（如第二乐章主要主题），到呈现灵巧活泼音色的急速敏捷触键（如第三乐章主部主题）；从多声部慢速的细腻陈述（如第三乐章展开部），到四音和弦以及高叠和弦的快速跑动（如第一乐章的开始部分）；从快速色彩性五声和弦分解音型的飞动（如第一乐章的华彩段），到快速恢宏的八度和弦进行；等等。多种钢琴表演技术皆有涉及。因此，《钢协》可谓是钢琴技术展示库。不仅如此，更重要的是这些钢琴技术并不在于其自身，而在于其成为对作品内容具有指向性作用的审美结构要素，在于其合规律合目的地统一于《钢协》艺术整体。

（程兴旺）

### 丁善德:《交响序曲》

作品作于1983年，管弦乐，作品编号为第20号。自1963年起，丁善德先生由于校内外事务繁忙，20多年以来，除了偶尔写些少量的校园歌曲外，很少创作。当1984年卸下繁重的行政职务之后，他的艺术创作在晚年焕发出新的光芒。《交响序曲》正是他进入旺盛而崭新艺术时期的重要序奏。

作品为三部性五部式结构，乐曲采用缜密的西方复调技术，却又不失浓郁的民族风格，全曲富有朝气。

乐曲开头由引子导入，配器精致。开始速度舒缓，调性游移，弦乐为不稳定的六连音密集微弱的隐隐流动，衬托一种萌动的情绪。上方木管组由低音单簧管和大管奏出悠扬的长音，与弦乐相互融合，音色丰润。低音大提琴在拍点上拨奏，强调和弦的变化，圆号远远地奏出微弱的旋律。音乐运行中，时不时跃出竖琴刮奏的悦耳声音，加强动态，"好像浪花飞溅"，暗示着未来。之后，铜管与木管两个有力的和弦戏剧性地导出了主题。

A部分为充满激情的快板，主题在 1 处暗示性地进入，G调。在第34小节 2 处，主题在D调上正式呈现，以一段严谨而又富于变化的赋格段正式呈示主题。作曲家在此充分展示其娴熟的复调技术。主题明朗果敢，由弦乐奏出，主题旋律轮廓为大三和弦（g—b—d），但是五声特征十分鲜明，节奏具有动力，主题采用严格的对位技术，主题先由大提琴奏出，七小节后由中提琴在A调上第2次进入，同时大

提琴在 A 调上奏出对比性的对位声部，接着第二小提琴再移高五度在 E 大调上第 3 次主题进入，而大提琴与中提琴都在 E 大调上奏出对位声部，最后，第一小提琴再移高五度在 B 大调上第 4 次主题进入，此时，其他各声部都在 B 大调上各自形成不同的对位，线条丰富多样，犹如一段精彩的弦乐四重奏。这里，作曲家巧妙地采用 D—A—E—B 的调性变化，突出色彩变化，同时，又"表现了奋勇向前的强大动力"。

B 部分，具有展开性。乐队的活力突然间被唤醒，出现规则有弹性的节奏，集中在主题前松后紧的核心音型基础上展开，织体运用主复调相结合的方式，突出主要线条。另一对比性温和的和弦因素交替出现，采用平缓的二度级进。通过频繁的转调，D—B—C—D—♭E—A，聚集起一个激越的高潮。然后，乐曲回归，再现 A 部分。这里没有采用过多的变化再现，基本重复。第 163 小节主题赋格段再次出现，声部进入方式有些改变，自上而下，具有下降收拢之势，原有的对位声部没有出现，替换上新的对应内容。另外，在原来单纯的弦乐音色基础上加入了双簧管、大管及小军鼓。

之后按部就班地进入 B 部分。原来展开性部分被进一步扩张，调性明确导向中心 D，气氛更为热烈，乐队全奏。最后，似乎进入一个新的部分，出现新的素材，它与贯穿着的主题融为一体，令全曲进一步升华。在第 322 小节高音区连串的十六分音符中，一个全新的颂赞般旋律出现，由洪亮的圆号和小号奏出，A 宫调，预示着凯旋的辉煌。主题音型也再次出现，音乐慢慢减弱，乐曲在静谧中结束。

（梁　晴）

**杜鸣心：《青年交响曲》**

《青年交响曲》是杜鸣心 1979 年专为中央音乐学院附中的"红领巾乐队"创作的。粉碎"四人帮"之后，这支乐队从"文革"的重创中重新恢复活动，杜鸣心非常喜爱这支朝气蓬勃的由青少年乐手组成的管弦乐队，他决定专为"红领巾乐队"写一首交响曲，让他们演奏歌颂成长的新一代的音乐，因此，交响曲的标题就取名为"青年"。

《青年交响曲》由四个乐章组成，每一乐章都带有小标题。

第一乐章——"前奏曲"。这一乐章表现了青年们昂扬的情绪和活泼的性格。采用奏鸣曲式结构。它的主部主题欢快跳跃，由一支黑管和两支长笛在 A 大调上对答奏出。副部主题富于歌唱性，由小提琴奏出，黑管以轻快的对句给以回答。展开部将主部、副部的音乐材料交织地进行戏剧性的发展，形成了一个持续增长的高潮，表现了新一代青年对于理想、事业的勇敢探索和执着追求。

第二乐章——"夜曲"。这是一个恬静、优美的乐章，表达了青年们对前途的美好畅想，对友谊、爱情的真挚歌颂。乐曲的第一段在竖琴及弦乐拨奏的宁静背景上，双簧管以委婉动人的音色奏出了优美舒展的曲调。乐章的中段转入了小调性的音乐，在中音提琴流动音型的衬托下，双簧管奏出了朴素、动听的带有民歌风格的主题，意境更加幽渺深远。第三段（三部曲式的再现段）是第二乐章的高潮段落，采用了"倒影再现"的手法。先再现的是第一段后半部分的展开性旋律，短笛在高音区弱奏的跳音，配合三角铁清脆的音响，宛如夜空中闪烁的群星。小提琴奏出热情、宽广的歌颂性音调，表达了青年们对于理想的热烈向往。

第三乐章——"圆舞曲"。这是一首轻捷欢快的乐曲，表现了青年们丰富多彩生活的一个侧面，结构为复三部曲式。第一段音乐的主题由小提琴奏出，七声音阶的曲调，低起高收的乐句旋法，带有我国青年歌曲的特点。中段的音乐在节奏型上出现了明显的对比，但音乐的性格仍是活泼、开朗的。木管乐器跳跃进行的曲调，表达了年轻人乐观自信的气质。

第四乐章——"终曲"。这是一首昂扬奋进、坚定豪迈的进行曲，它表现了广大青年勤奋、艰辛的劳动。这个乐章采用回旋奏鸣曲式结构。它的主部主题节奏铿锵有力，号角般向上突进的旋律，刻画了青年人奔放的性格，塑造了朝气蓬勃、精神抖擞的青年奋勇进军的形象。这个主题在整个乐章中反复出现，统贯全曲，使这一乐章的音乐基调统一在奋发前进、无坚不摧的气势上面。第一插部（即副部）是小提琴演奏的连续十六分音符的快速乐段，跌宕起落的波浪式曲调线，刻画了广大青年在劳动中争分夺秒、你追我赶的热烈场面。当第四乐章的基本主题第三次出现（即再现部开始）时，在乐队全奏的进行曲节奏背景上，小提琴和小号奏着卡农式的主题，此起彼伏，宛如进军队伍汇成了一支浩浩荡荡的大军，龙腾虎跃，威武豪迈地向前挺进。

杜鸣心的《青年交响曲》在表现当代题材和塑造青年形象方面取得了新的经验。作曲家特别注重创作富于民族特征的声乐化的曲调，并与器乐化的展开结合起来；他特别注重刻画鲜明生动的音乐形象来感染听众。在吸收、借鉴外来艺术表现手法时，很注意通俗化和民族化的问题，表现了作曲家较成熟的管弦乐创作技巧。整部作品结构严谨，精练简洁，显示出作曲家驾驭交响乐队的能力。1979年尚处在"文革"刚刚结束的时候，还在"改革开放"的前夕，思想还没有完全解放。《青年交响曲》的出现，说明我国的交响乐创作已经在恢复和发展之中。而《青年交响曲》的艺术特点，也与这一时代密切相关。

（梁茂春）

**杜鸣心：《长城交响曲》**

此曲作于1988年秋。同年10月28日在香港"杜鸣心作品音乐会"上首演，由香港管弦乐团演奏，施明汉指挥。

这部以"长城"为标题的交响曲，分别以"形""情""神""魂"为四个乐章的音乐内涵，从描绘长城"环宇称雄"的英姿着笔，追溯它"万古沧桑"的历史，刻画它"一锁群山"的神貌，热情讴歌它"再振英风"的精神。透过对中华民族的象征——长城的歌颂，表达了作曲家对祖国的挚爱之情。

第一乐章，奏鸣曲式。音乐一开始，徐缓的前奏便把人们带入深沉、凝重的意境中。豁然开阔的主部主题不仅是第一乐章展开的核心，也是整部交响乐最重要的音乐材料：这是一个器乐化的主题，以连续的四、五度和八度大跳音程为主，音调具有展开性，音线的走向呈连续的W字形，棱角分明。这与杜鸣心往昔那种抛物线形的歌唱性主题显然有许多不同。它的内部没有明显的句读划分，而是一气呵成，绵延不断，仿佛是沿着长城蜿蜒的踪迹行进。果断而短促的副部主题与主部主题形成鲜明的对照，它在活跃中蕴含着坚实的力量。两个形象不同的主题在展开部交织、变形，以对比展开造成音乐的高潮。气势开阔的主部主题在音乐高潮中再现，它依然那么悠长，那么宽广，使长城的雄姿更显巍峨、壮阔。音乐结束在静穆的气氛中，令人遐想联翩。

第二乐章，以情动人的歌唱性慢板，复三部曲式。具有戏剧性的简短引子将

人们带到烽火连天的岁月。独奏小提琴柔美地奏出《长城谣》(刘雪庵曲)的曲调。(见例1)

例1

这首产生于1937年的歌曲,曾伴随中国人民抗日战争的进程传遍大江南北、长城内外,早已家喻户晓。这悠长哀婉的旋律从一个侧面体现了万里长城所具有的强大感召力与凝聚力。《长城谣》共16小节,是典型的带再现的单二部结构,其内部即含有对比因素。(见例2)

例2

作为复三部曲式第一部分的小对比段,又将这一对比因素做了同主音(♭E)不同调式(♭E宫—♭E羽)的转换,由大提琴奏出,更拓宽了主题音乐的内涵。

第二部分在#C羽调式上出现了一个新的主题。(见例3)

例3

这是《长城谣》悲怆情调的引申,它发展了主题原本蕴含的那缕哀伤的愁思,加重了主题的悲剧色彩。第三部分完整再现第一主题,弦乐群替代了独奏小提琴,清亮的长笛奏出对比乐句,深化了主题的意境。结尾用逐渐淡化的配器掩去人们对那些已经逝去的岁月的追思。

第三乐章,活泼的快板,6/8节拍的贯穿,体现了谐谑曲的体裁风格。本乐章用回旋曲式写成。锯齿形大跳的第一主题与第一乐章主部主题的基本形态一脉相承,充满乐观的情趣。(见例4)

例4

第二主题洋溢着青春的光彩，具有很强的歌唱性。它插在第一主题之间，起到调剂、对比的作用。

《长城谣》作为第二插部出乎意料地响起，由于速度、节拍（$\frac{6}{8}$）、调性（G宫）、织体、音色等的变化，一改前一乐章压抑的情绪，变得优美、欢畅。乐队的全奏，使音乐闪现出光辉，令人感到分外亲切。回旋曲主题第三次进入，音乐结束在活泼欢快的气氛中。末乐章浑厚深沉的引子和第一主题的核心音乐材料与第一乐章主部主题的音调相一致，首尾呼应。绵延起伏的线条描绘了万里长城在茫茫的空间延伸，虽历经沧桑，却雄姿英发。第二主题同音反复的歌舞音调给音乐带来新的活力，跳动的音符迸发出奋进的力量。乐曲在高潮处加入劳动号子的音调，它们彼此呼应、相互召唤，汇成滚滚热流。中国锣鼓的"单打"亮相，突出了民族文化的乡土色彩，并引来第一主题的再现，在乐队全奏的辉煌音响中，表现出长城的伟大形象和永存于世的不朽精神。

**杜鸣心：《小提琴协奏曲》**

该作品系作曲家应日本著名小提琴演奏家西崎崇子之约而作，完成于1982年秋，同年11月首演于香港"杜鸣心作品音乐会"，由西崎崇子担任独奏，香港管弦乐团协奏，甄建豪指挥。

该作品沿用了传统协奏曲的结构形式，由三个乐章组成。

第一乐章为奏鸣曲式，沉思的引子是小提琴五声音腔的独白，乐队只在小提琴的句尾做点缀式的填充。音阶式起伏的线条飘逸、潇洒，由疏渐密，转为小提琴的双弦和八度，引出呈示部主部主题。

该主题首部与流传在江西兴国一带的山歌音调相似。它保留了民歌曲调典型的上下句方整性结构，旋律线在婉转、顿挫中显得开阔、甜美、舒展、酣畅。连接部以主题核心音调的分裂和片段重复构成。副部主题仍然富于歌唱性，与明丽的主部主题相比较，则显得含蓄、柔美。旋律活动于 ♭E 宫调域，更多地显现出 C 羽调式的色彩。主题交由乐队引申展开后，其骨架在小提琴的高八度上做华彩性的变化重复，使副部呈现三部性结构。主部主题在 ♭A 调域展现，一连串平行九和弦的推进，把音乐引向展开部。展开部主要由主部材料的衍展构成。小提琴快速的音阶式走句

与密集双弦相交替，音乐显得激情澎湃。乐队持续音的运用、频繁的转调以及不断模进的平行复合和弦，带来色彩的巨大变化。在独奏声部的华彩段之后，当乐队在 D 羽调上重新响起十六分音符的奔腾背景时，音乐进入再现部。主部再现后，连接部的调性比呈示部移高了大二度，为副部调性的顺畅回归做好了准备。主部调性统一为 D 羽调后，音乐在结束部中趋于平静。之后还有一个出人意料的短小尾声，音乐情绪再度高涨，干净利落地结束了第一乐章。

第二乐章，广板，是一首甜美的恋歌，复三部曲式。第一部分是歌谣体典型的方整性结构，旋律在小提琴中音区演奏，委婉动情的五声音调在 ♭E 宫调域内舒展自如。乐队以静谧的固定音型织体在主题下方的音乐空间加以衬托。在对比段中，独奏声部音区扩展，在歌唱中加入器乐化的乐汇，乐队织体稍加流动，音乐情绪增长。主题乐句低八度复述时，音乐恢复平静。该乐章的第二部分使用了新的音乐材料，小提琴带复附点的双音铸成具有动力感的节奏型，音乐在激动中显得倔强和坚毅。主题交由乐队演奏时，独奏小提琴以连弓的自由华彩丰富了乐队的整体音响。第三部分是第一部分的省略再现，歌唱性主题在小提琴高音区演奏，明亮而光彩。乐队衬托声部更为流动，织体绵密，主题动人的美得以充分展现后，用渐次移低八度的方式重复主题的首句，情绪渐趋平静，音乐收束。

第三乐章，活泼的快板，用没有展开部的奏鸣曲式写成。主部主题为器乐化的异质主题。（见例1）

例 1

其首部以连续四度上行跳进为核心，在独奏小提琴的中低音区奏出，厚实而粗犷；后部承袭了第一乐章音阶式的快速奔泻特点。整个主题充满动力，具有奋进不屈的力量。当独奏声部用双弦发挥小提琴的演奏技巧并使主题得到充分陈述后，乐队用主题核心音调的模进重复作为连接过渡，引入轻快的副部。副部与主部调性相同，但调式色彩有别，主部为明快的徵调式，副部为山歌风的商调式。其首部连续的四度下行跳进宛如主部主题的倒影。这一主题在小提琴清亮、纯净的中音区奏

出,更为流畅、自如。乐队十分安静,主、属音叠置的空五度在低音声部长时间持续,加上平稳波动的音型化背景,更烘托出意境的优美。副部主题分别在独奏小提琴和乐队呈示,并以非严格的卡农形式在两者间模仿、对答,情趣生动。在由主部首部音调移调模仿构成的短小连接之后,迅即转入再现部。

再现部中副部调性比原先(呈示部中)移低了一个大二度,这一技术细节与第一乐章再现部副部调性比呈示部副部调性移高一个大二度的处理遥相呼应。副部结束后,采用第一乐章主部主题材料作为连接过渡,引出全曲的尾声。这一简洁的尾声起到三个方面的作用:(1)改变织体和速度,使全曲以热烈欢快的格调终结;(2)综合再现全曲重要主题的核心音调;(3)采用D宫调式与第一乐章D羽调式相呼应,确立全曲中心音D的主导地位。

这部协奏曲以其严谨的结构、迷人的旋律、抒情的意境、淳朴的风格和小提琴演奏技巧的发挥赢得了音乐家和听众的喜爱。1982年在香港首演后,又于1986年在美国华盛顿肯尼迪艺术中心公演。1987年被指定为在深圳举行的首届全国小提琴中国作品比赛的决赛曲目。美国舞蹈编导玛戈·薛娉婷以此为蓝本,编创了交响芭蕾《紫气东来》,由中央芭蕾舞团于1988年9月20日在北京排演,获得成功。

**杜鸣心:《春之采》**

该曲作于1986年冬至1987年夏,1988年10月28日在香港举行的"杜鸣心作品音乐会"上首演,由匈牙利钢琴家耶诺·恩道担任独奏,香港管弦乐团协奏,施明汉指挥。

此曲在创作时本无标题,也无"第一"的序数词,就称"钢琴协奏曲",在音乐会筹办过程中,主办人为便于听众欣赏这部作品,建议作曲家加一标题,作者根据音乐情绪而取名《春之采》。该作品采用传统协奏曲惯用的三乐章奏鸣套曲结构。

第一乐章为充满生气的快板,奏鸣曲式。16小节的乐队引子之后,主部主题(c小调)以独奏钢琴八度齐奏的形式呈示出来,四、五、六、八度的连续大跳使旋律线呈尖锐的锯齿状,跳进中加入一些倚音式的装饰半音,更显生动。乐队采用富于动力的连续切分,加强了主部主题顽强不屈的奋进力量。距首次呈示14小节后,主题又在钢琴独奏上第二次出现,扩展了音区,加浓了织体,更带冲击力。以后这

一主题又在乐队中两次重复，切分动机的模进与和弦的分解把音乐引入副部。副部为缓板，基本调性为♭D。优美如歌的副部主题在温馨、静谧的背景衬托下由弦乐奏出，其音调核心是引子中出现过的五声性四音列（sol、do、la、re），以宽舒的节奏在中音区深情地倾诉。独奏钢琴的织体渐渐衍化为流动的华彩，并以副部主题的音调展开与乐队呼应对答。结束部在副部的调性上由乐队奏出主部主题，从舒缓的速度渐加速，引进展开部。展开部用快板速度，集中运用主部主题的音乐材料，进行各种变化发展。在展开部的尾段，钢琴独奏双手的八度齐奏在乐队敲击型强力和弦的支持下，更加铿锵有力。在音响的高潮处，展开部的结束和弦与再现部重合，音乐气势贯通。再现部是典型的"倒装型"，抒情的副部先由乐队在 D 调上奏出，气息分外宽广，独奏钢琴在乐队低音的衬托下，音响丰满而柔和。副部再现之后紧接钢琴的华彩段，这个技巧性段落以主部材料为展开的线索，由单音发展为平行三度、平行三和弦、六和弦和双手的八度技巧在两声部连续半音级进的反向扩张中达到音响张力的高点。随后主部主题完整再现，它具有三个特点：（1）主题音调时值扩大一倍，衬托得声部更加热情华丽；（2）主题音调得到铜管乐器的重复、加强，更为鲜明和突出；（3）本乐章的主调（c 小调）在这里才正式回复。在之后的尾声中，全曲核心音调（sol、do、la、re）糅入独奏钢琴托卡塔式的急速运动中，用辉煌的音响与本乐章引子中同一音调的抒情呼唤相回应。

第二乐章，广板，是抒情的慢板乐章。主题是民歌式的方整性结构，用白描的笔法由独奏钢琴在中音区平静地"唱"出，调式带有民间音乐常见的游移性。钢琴独奏之后，主题交由木管组重复一遍，钢琴在高音区以清亮的华彩点缀、补充。在一个以平行五度连续跌降为主题的过渡之后，大提琴对主题做了引申式的变奏，意境深沉。随即，主题在钢琴上重现，拉宽了两手的音区距离，而把中间流出的空间由乐队音响填充。中段的速度改变不大，没有过分的对比，新因素主要体现在调性（E 宫调）和织体上。再现段时，主题完整地在钢琴上复现，竖琴、钢片琴加上弦乐的拨奏以轻亮的音点衬托着，音乐余味深长。

第三乐章，快板，托卡塔风格，是欢快、热烈的终曲。全曲的核心音调（sol、do、la、re）在钢琴密接的同音反复中依次跳出，构成富于钢琴演奏技巧的主题。这一乐章的结构是非典型的奏鸣回旋曲式，也可以说它介乎于无展开部的奏鸣曲式、回旋曲式或复二部曲式之间。

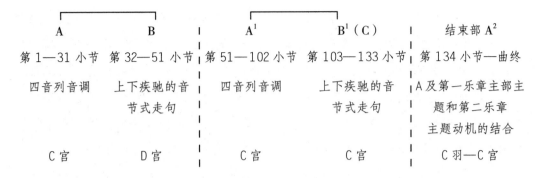

图 1 第三乐章曲式结构图

图 1 清晰显现出本乐章的整体布局。颗粒性跳跃的第一主题与线状起伏的第二主题形成对比并置的关系，调性的回归、统一及全曲三个乐章主题音乐材料在结束部的综合又造成末乐章稳定的收束感。Allegro 速度一以贯之，技巧辉煌。这部作品体现了杜鸣心音乐创作的主要特征：构思精巧、结构严谨，着力于不同性格、不同曲式功能的音乐主题的塑造。注重旋律的歌唱性和整体的抒情气质。和声音响在调性领域的边缘拓展，复合和弦及音列纵合化和弦扩张了和声的力度。音乐洋溢着青春的气息，音调具有鲜明的民族风格。再加上作曲家本人擅长钢琴演奏，能充分发挥钢琴独奏的表现技巧，使这部钢琴协奏曲在艺术表现形式上更加完美。

该作品于 1994 年获全国第八届音乐作品评奖活动一等奖。

## [F]

### 方可杰：《热巴舞曲》

河南作曲家方可杰的交响序曲《热巴舞曲》作于 2003 年，并在当年第十届中国音乐作品（交响音乐）评奖中获小型作品三等奖。随即，该曲在北京人民大会堂举办的"2004 北京新年音乐会"上由伦敦交响乐团与北京交响乐团联合演奏后，受到广泛欢迎与好评。尔后，中国交响乐团在当年的国庆音乐会上又再次演出此曲。随着台湾交响乐团、新加坡交响乐团、哥伦比亚交响乐团等国内外乐团相继在各地演奏，一时间，《热巴舞曲》成为一首热门名曲。

"热巴"原是西藏一种用于宗教仪式的歌舞，后来演变为普遍流行的民间歌舞，其形式自由活泼，抒情与热烈兼具，是藏族人民最喜爱、也最有代表性的歌舞形

式。方可杰在创作这首《热巴舞曲》时,吸取了传统热巴舞曲中最有影响的"圆圈舞"和"踢踏舞"的音乐素材,但并不拘泥于原有的格式,而是采用写实与写意并举的创作手法,着重渲染歌舞表演中的情绪与气氛。乐曲以简洁的三部曲式写成,质朴无华而又抒情优美的首部与热烈奔放的中部形成强烈对比,使音乐具有刚柔并济的丰富层次与内容。简单而有效的交响性手法,使乐曲既不失藏族民间音乐的传统风格,又凸显出崭新的时代特征,抒发了藏族人民走向新生活的真情实感。

《热巴舞曲》的成功在于其雅俗共赏的创作取向。乐曲不以炫耀复杂或奇特的技术手法为目的,而以鲜明的音乐形象,流畅优美的旋律,简练单纯的和声复调,色彩丰富的配器,以及匀称和谐的形式取胜,扎根于传统而又不拘泥于传统,以音乐之美展现生活之美,从而达到动人心弦、雅俗共赏的艺术效果。作曲家在创作这首《热巴舞曲》时,并未去过西藏,但作品中流淌着作者真诚的热情,表达了作曲家对西藏那块神奇土地和那里的人民的热爱与向往。因此,《热巴舞曲》虽然不能说是严格意义上的西藏音乐,却是作曲家心中想象的美好西藏画卷。在这里,重要的不是实景的复制,而是真情的寄托。

交响音乐创作虽然应当以严肃深刻的宏大叙述为主要取向,但也同时应兼顾雅俗共赏的中小型乐曲的创作,以满足广大听众的需要。事实上,这类能为广大群众喜闻乐见的管弦乐小品的创作并不容易,而方可杰的交响序曲《热巴舞曲》的成功创作,为我们在这方面树立了又一个典范。

(火 树)

## [G]

### 高平:《琵琶、小提琴与乐队的双重协奏曲》

该作品系作曲家2003年应约为美国"华人音乐家协会"的新年音乐会而作,2004年年初由马克·吉布森(Mark Gibson)指挥辛辛那提音乐学院爱乐乐团(Cincinnati Conservatory of Music Phiharmonia)首演于美国辛辛那提,特邀琵琶演奏家柯明担任琵琶独奏。

这次音乐会的主题是"诗歌与音乐",因为这二者向来有着十分密切的关系,譬如在我国的古典文学作品中便有很多涉及音乐的内容,而其中最有代表性的当数唐代著名诗人白居易的长篇叙事诗《琵琶行》。作曲家紧扣音乐会的主题,从白居易这

首千古流传的佳作中找到了灵感。《琵琶行》作为一部文学作品其中包含了音乐的元素，而如今作曲家又试图用音乐去表现这一包含了音乐的文学作品。这的确是一件很有创意但也有一定难度的事情。作曲家选用了琵琶、小提琴与乐队的双重协奏曲的特殊形式。其中琵琶无疑是诗中"琵琶女"的对应，而小提琴则代表"诗人"。不过这里并非确切地指代白居易，而仅仅是一种泛指，代表诗人这样一个角色。至于乐队部分则是作曲家本人的感怀与"旁白"。作品的体裁虽然是双重协奏曲，但保留了传统协奏曲的一些特征，同时又受到特定题材的影响，在一定程度上也具有交响诗的特性。整首作品的发展过程一直贯穿着两个重要的主题。（见例1）

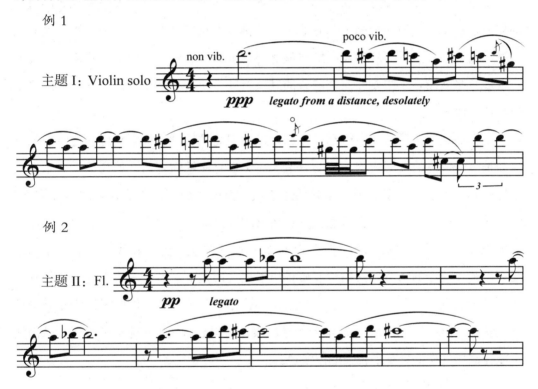

例1

例2

主题I在作品一开始就由小提琴独奏声部呈示出来，虽然较长，但总共由五个音构成，其中五声性的三音列"D、C、A"显然起着十分重要的作用，其余的两个变化音#C和#G都可看作是该三音列中C音与A音在十二平均律条件下最小距离的错位。这样的处理不仅丰富了该主题的调式色彩，而且也赋予了该主题更加细致真实的民族民间风格，尤其是第5小节中从C到#C的大七度下行跳进，与许多民歌句尾的音调语气十分相似。

主题Ⅱ的材料较为凝练,除去其中局部的反复外,总体上就是由两个相隔小三度和二度的音程先上行后下行构成一个正波形的动机音型,下行时都为严格的小二度,而上行时也经常换成大二度。将这两个主题仔细比较,会发现主题Ⅱ其实是从主题Ⅰ中生发出来的,因为构成主题Ⅱ的小二度(包括有时出现的大二度)与小三度也正是主题Ⅰ中最主要的音程。这种关系在它们发展的层次上也有一定程度的体现:主题Ⅱ并不像主题Ⅰ那样直截了当地呈示,而是在发展的过程中逐步成形并明朗起来。作为一首器乐协奏曲,该作品仍然保留了华彩段的写法。华彩段之后则是一个带有再现功能的部分,前面部分中出现过的两个主要主题以及一些次要的材料都先后再次呈示,但在音高上都并非十分严格,而且也具有一定的展开性。这种双主题呈示、展开然后再现的发展脉络显然与奏鸣曲式有着一定程度的联系,不过这一发展脉络又结合了协奏曲与交响诗的某些特征,使其在结构上体现出高度的复杂性与灵活性。

该作品从《琵琶行》中得到灵感和启发,因此虽然没有很明确地叙述诗中的故事与情节,但总的发展进程与诗的意境大体上还是能够吻合的,如琵琶最开始进入时比较随意的五度反复,似乎就是为了表现"转轴拨弦三两声,未成曲调先有情"的意味;而中间一段短小音型急促的错落交织则又能与"嘈嘈切切错杂弹,大珠小珠落玉盘"的感觉联系起来。但更为重要的是,《琵琶行》这首作品并非只是为了描写琵琶女演奏的情景,其精神实质是为了表现诗人从琵琶女的不幸遭遇联想到自己,从而引发"同是天涯沦落人,相逢何必曾相识"的感慨。作曲家作为作品中的一个特殊"角色",用大段乐队部分的独白表达了自己对人生和命运的思考,从而使得该作品在气质上具有了较强的浪漫色彩。

**高为杰:《别梦》**

为笛子与管弦乐队而作的《别梦》系作曲家1991年应约为著名笛子演奏家张维良的个人独奏音乐会而作。作品描写的是一个历经坎坷的人的梦魇。音乐意象所包含的骚乱、惊恐、静谧、挣扎以及天籁的和谐,不只是怪异的梦境再现,而且着力于探寻梦的"隐意"——透过梦的表层迷雾去参悟人生的依归和超越的心境。为了更深刻地表现这一非同寻常的哲理性命题,作曲家大胆运用现代技巧,并力图与中

国音乐传统及其审美观念相结合。音高关系采用十二音场集合控制，旋律采用绝对旋律的支声处理，和声主要用十二音和弦以及它们的转位加以展开。在总体上是非调性的，但大量使用了五声性集合又常常透露出调性因素，配器突出运用了点描的音色化处理手法。

根据梦境的非连续性与片段化特征，作品采用了自由的回旋曲式，用四次出现的叠部将几个不同的梦境片段分割开来。与典型回旋曲式要求叠部与插部在结构规模上大体相当不同的是，此处的叠部都只有短小的 9 小节（最后一小节还有叠入的现象），与由不同梦境片段形成的"插部"相去甚远。但由于特殊的结构部位以及整体构思的着意安排，它们仍然在作品中起着十分重要的支柱作用。叠部的主题是十二音性质的，但并非严格的序列，而是以 [0、2、5、7] 四音集合在十二音场的配套构成。经过一段缓慢的引子之后，叠部 I 从第 15 小节开始，主要由铜管声部的小号和长号演奏。音乐的句法先分后合，十分清晰地呈现为"2+2+5"的结构，两个两小节乐节结束处延长音的使用，更使这段旋律具有了梦呓般的感觉。这之后的第一个梦境片段速度虽然没有加快，但音符的时值划分更为细密，持续不断的三十二分音符及十六分音符的三连音带来一种躁动不安的感觉，贴切地表现了噩梦开始时的惊恐与骚乱。叠部 II 从第 125 小节开始，音色换成了木管（单簧管和大管奏主要旋律，长笛和双簧管在延长音上进行填充），并用马林巴对其主要线条进行勾勒，使旋律显得更为清晰。叠部 II 之后进入一个缓慢的梦境片段，音乐悲伤哀怨。该部分以一个在十二音定位和弦背景上的赋格段结束，四个声部依次为竹笛、双簧管、单簧管和大管，主题每一次出现的音区逐次降低，给人一种陷入噩梦深渊而不能自拔的强烈感受。叠部 III 从第 193 小节开始，旋律由竹笛演奏，小提琴的颤音与色彩乐器在延长音上填充。这之后的第三个梦境片段速度突然加快，以较强力度的乐队全奏形成一个明显的高潮，但是又马上平缓下来，似乎是在强烈的愤怒和剧烈的挣扎之后，最终仍然以失望和无奈而告终。这一梦境片段十分短小，只有 17 小节，因此在它之后的叠部 IV 也不完整，只剩下竹笛演奏的叠部旋律片段，各声部在较弱力度层次上先后出现持续长音，为尾声的进入做了十分自然的准备和铺垫。尾声是引子材料严格的逆行，不仅加强了结构的统一感，也暗示了梦的无始无终，周而复始。此外，四次叠部分别以 D、A、G、D 音开始，前后两次叠部起音的相同也从另一

个角度对这一暗示进行了呼应。

由于作曲家有过在"文革"中噩梦般的人生经历和体验,同时又具备深厚的作曲功力与艺术素养,因此在这部作品中可以游刃有余地运用各种创作技巧,进而把坎坷人生的梦魇和参悟之后的依归与超越表现得淋漓尽致,感人至深。

(吴春福)

### 高为杰:《缘梦》

《缘梦》(*Dreams of Meeting*)是为中国竹笛与西洋长笛而作的混合室内乐二重奏。乐曲创作于1993年,系法国SACEM/Festival 38th Rugissants委约作品。由中国笛子演奏家张维良与法国长笛演奏家布鲁(F.Bru)在该艺术节上首演。

作品以法国作曲家德彪西的《牧神午后》与中国古曲《春江花月夜》的音调片段为素材进行创作,通过"复风格"的方式将二者交织在一起,并借助中国竹笛与西洋长笛的不同韵味与音色对比,体现东西方文化的对话。全曲无节拍和小节线划分,以复调织体为基础写成。在结构上可大致分为三个段落。第一部分,两个主题均以 *pp* 的力度引出,《牧神午后》的主题在原作同音高呈示,较为完整。而《春江花月夜》的主题却是细碎的,经过了作曲家的再创作,音调被加入的变化、装饰音所掩盖,似隐似现,似有似无。第一个段落在经过一个小再现后进入较为快速、激烈的中段。在乐器的演奏技巧上,主要运用了花舌和快速的走句,将第一段呈示的主题进行充分的展开。再现段是一个不完整的开放式段落。《牧神午后》主题中的两个音乐片段倒装再现,乐曲在主要片段的多次反复中褪去……整部作品音乐清新淡雅,如梦似幻,充分体现了作者力求刻画出东西方文化相遇碰撞的缘梦情景的创作意图,也寄托了作者希望世界各国人民和谐相处、友好交往的美好愿望。

该作品另有管弦乐队版《缘梦Ⅱ》,1998年由香港小交响乐团在指挥家叶聪的建议下向作曲家委约,并在当年的香港艺术节上首演。2004年5月,《缘梦Ⅱ》在"上海之春"国际音乐节的"当代音乐优秀作品展暨论坛"上演出,并获得由环球、EMI、滚石、中唱和声像五家唱片公司的代表评选的"唱片公司推荐奖"。

(雷 蕾)

**郭文景：《川崖悬葬》**

这部为两架钢琴与交响乐队而作的作品写于 1983 年。1984 年 3 月 3 日首演于美国加州大学伯克利分校；演奏：加州大学交响乐队；指挥：米歇尔·单亚迈（Michael Senturia）。

郭文景身为四川籍作曲家，巴山蜀水的风土人情，其所孕育的独具特色的文化积淀，包括那些充满神奇色彩的古老习俗，是他艺术创作的素材来源。《川崖悬葬》就是作曲家有感于四川古老习俗而创作的一部单乐章形式的交响诗作品。作品运用管弦乐的色调，通过艺术化的想象描绘了这个神话般的自然景观。

乐曲开始，定音鼓以滚奏音调渲染一种庄严、肃穆的氛围，弦乐奏块状和弦，在此背景下圆号与弱奏的短笛联合吹出四川民歌《尖尖山》的片段旋律——这是贯穿全曲的核心音调。圆号的温厚与短笛的尖利错落呼应，在音区、音色上形成清晰的反差，为其他乐器的音响造型和填充预留了一个巨大的空间。在这个空间架构中，细分的弦乐声部作复调式结合，四川堂鼓、川锣、马锣、川钹等打击乐群营造了浓郁的地域色彩，弦上打指造成的短促装饰音，以及突发的拨奏、颤音、滑指等手法的运用，合力形成一片缜密而躁动的音响。

单簧管、大管、中提琴为先导，引出两架钢琴演奏主题音调，木琴以错落的节奏与之呼应。这是以小二度、大七度的平行运动形成的加厚旋律层，音响高亢。之后，弦乐音响不断发展、壮大，不同组合的音块与不同声部的短小五声音调相互交织，加之各种乐器的非常规演奏，如弦乐群的码后拉奏、远程滑指、钢琴的震音、刮奏及华彩音型，从而共同描绘出一幅缤纷的音响图像，在第 104 小节达到高潮之后，乐队以一拍一音顿奏短促的八分时值和弦，其间隐含着复合调性层的五声性主题音调，造成宏大的音响。其后，音响回落，出现木鱼的单纯音色，两架钢琴以柔和的触键奏歌唱性的主题音调，声音安宁，不由使人联想到一场惊天动地的丧葬仪式已经完成，此时是超度亡灵的虔诚祈祷。

这部为两架钢琴与交响乐队而作的单乐章作品用多彩的管弦乐色调阐释了丰富的人文内涵。作品从题材、音乐素材，到音色、音响的挖掘都具有鲜明的中国内容和时代特点。创作技法借鉴了西方 20 世纪初、中期现代音乐的一些表现方法，如多调性、半音音块、自由曲式等，从而丰富了音乐的表现力，发掘了音响塑造的潜

力，使得作品在不超过 10 分钟的演奏时间中有着非常丰富的容量，获得了中外听众的广泛共鸣，被公认为作曲家郭文景具有代表性的一部交响乐作品。

<div style="text-align:right">（蔡　梦）</div>

**郭文景：《蜀道难》**

合唱交响曲《蜀道难》（创作于 1987 年，同年在北京首演）是郭文景运用现代作曲技法，并结合中国传统音乐的创作观念和地方特色技法而创作的。它是郭文景最成功的作品之一，不但受到国际乐坛的称赞，而且被评为 20 世纪华人经典作品。

《蜀道难》是唐代大诗人李白的著名诗作，在诗中李白以大胆的比喻、神奇的想象和惊人的夸张等手段，淋漓尽致地刻画了蜀道之蛮荒难行（上阕）和蜀道风光变换及蜀道险恶的环境（下阕），并通过蜀道来借喻官场人生之险恶。诗作中浪漫的情怀、奇绝神秘的幻想，为作曲家运用富有抽象性和象征意味的音乐语言提供了广阔的空间，也大大地拓宽了欣赏者的想象空间，深化了诗的艺术感染力。该诗上下阕的开头句以及全诗结尾句，都用了画龙点睛的"蜀道之难，难于上青天"为慨叹，这也成为作曲家构建整体曲式结构的重要依据，使全曲形成复杂的二部性曲式结构。与此同时，对全曲的宏观结构产生影响的结构力因素还有调性布局的结构力，中国传统音乐中宏观速度结构布局、主题材料布局所形成的再现二部性和四部性结构力等。

在上阕中，作曲家按照中国传统音乐中常见的起承转合的逻辑思维进行主题材料的布局，从而使上阕的曲式结构具有再现四部曲式的特点：引子（散板，第 1—40 小节，F）—[起] A（慢板，第 41—80 小节，♭D）—[承] B（中板—快板—中板，第 81—114 小节，D—C）—[转] C（散板，第 115—142 小节，C）—[合] A¹（慢板，第 143—196 小节，♭D—A）—结束部（散板，第 197—216 小节，♯F）。在下阕中，由于诗作本身的规模小于上阕，意境有所变化，因而音乐主题材料比之上阕中亦有所减缩和变化，呈现出再现三部曲式的框架，但实际上中国音乐"起开合"的逻辑思维和板式速度变化在更深层次上起着主导作用：引子（散—快—散，第 217—243 小节，E—D）—[起] A²（慢—快—慢—快—慢，第 244—267 小节，♭D）—[开] B¹（慢板，第 268—276 小节，C）—[合] A³（快板—垛板，第 277—445 小节，F）—

尾声（散板，第 446—472 小节，F）。

一方面，郭文景依照诗歌的意境和音乐情绪的需要，对西方现代作曲技法进行创造性的运用，使得作品的现代音响风格强烈。例如《蜀道难》引子开始处于低沉缓慢且极弱的力度（*pppp*）中，这里使用的音簇营造出某种幽暗混沌的神秘气氛，而随后大提琴与低音提琴的各个分部在音簇的基础上加以音型化处理，从二连音至六连音的音型组合分布在不同声部，形成了对位化的微复调形态，造成一种涌动的音势。而在 $A^3$ 的快板——垛板中，由于在音乐情绪的快速推进中使用音簇，就产生了粗野的敲击效果，听觉冲击力很强。双调性和多调性技法方面：上阕 B 段中的第 100—114 小节所形成的下五度双调性卡农模仿形成了高潮；下阕 $A^3$ 段中，合唱声部形成单主题派生的双重无终卡农，并伴随着大提琴、贝斯声部的一个以 F 为中心音的具有主题性格的固定低音音型。在三次循环中，每一次的音乐情绪都在加剧，最终导入垛板式的音乐段落，将全曲推向高潮。此外，乐曲中还使用了音色旋律（见第 128 小节"黄鹤之飞"句）和配器方面所精心设计的各种音色对比（包括声乐内部、乐队内部、声乐与器乐之间）等措施，这些都是《蜀道难》现代音乐风格的体现。

另一方面，作为中国作曲家，郭文景在作品中注入了中国传统戏曲音乐板式弹性变速的宏观结构力来控制音乐的跌宕起伏；而在微观上以川剧川腔构成旋律、运用高腔旋法营造音乐气氛、使用具有四川民间音乐特点的乐器制造新鲜的音色、规定声乐演唱方式不用美声唱法而用民族风格等，这些举措都是作曲家在力图借鉴和吸收外来文化之长为我所用的同时，为了保持本民族优秀音乐文化传统，并使之获得创造性转化所付出的努力。

在宏观结构力方面，作曲家让戏曲音乐板式弹性变速深层控制音乐的发展，其绵延的、一波三折的迂回发展态势，体现了中国传统音乐中宏观速度结构布局的特色，这不仅暗合诗作的结构、意境，而且使音乐情绪突起，更富戏剧性。

作曲家以四川民歌中特有的核心音调（大二度 + 小三度，在作品中即 F—G—♭B），通过运用四川方言语音的适度夸张，将原来的纯四度（F—♭B）用增四度（在作品中即 F—G—B）来替代，这样就产生出具有非协和张力的主题音调（即"蜀道之难，难于上青天"一句），恰与诗人的强烈慨叹相应。（见例1）

例1

蜀 道 之 难 哪啊， 难于上 青（哪）天！

与此类似的还有，对引子中第16—17小节"危乎高哉"一句通过运用川剧高腔中"声高调锐"的特性旋法，为戏剧男高音制造出两个八度音程的大跳，迫使歌唱者陡然间变换音区，来刻画李白对蜀道奇险的惊叹心理，这种手法能使音乐对诗的意境起到渲染和升华作用。与此类似的还有，使用戏曲中的吟唱和念白来强调音乐语气，强化音乐的咏叹性和朗诵性，例如第14小节的类似戏曲"叫板"的"噫吁嚱"、第81—83小节的"西当太白有鸟道"、第93小节的"壮士死"等句。

此外作曲家不仅在配器中加入了四川大锣、中国大鼓等中国特色打击乐器，而且对男高音与合唱提出"川味"咬字和发声法的特殊要求，这就大大增加了独特的川音川韵。综上，交响曲《蜀道难》所呈现出的中西合璧的新音响、新风貌，不仅是作曲家与诗人跨越千年时空气贯长虹的对话，也是郭文景立足本土、兼收并蓄的创作理念的直接反映。

（石一冰）

**郭文景：《滇西土风两首》**

《滇西土风两首》是郭文景的第一部民乐乐队作品，受香港中乐团的委约，作于1993年。作曲家在写这两首作品的时候总体上追求一种凝重和质朴的风格，而很少有以往民乐的华丽和热闹。

I.《阿佤山》

佤族是一个跨境的民族，在中国、缅甸、老挝、泰国都有。在中国主要生活在云南的澜沧江和萨尔温江之间的怒山山脉之间，这一带山岭纵横交错，平均海拔在2 000千米，俗称"阿佤山区"。各地佤族都认为这里是他们的发源地。佤族是一个古老的民族，音乐具有原始而朴素的特点。而这首作品表现的正是这样一种古朴苍健的风格。

引子，广板（第1—10小节），吹管乐三次在不同高度上行大二度，以弹拨乐、打击乐在高音区的敲击似的节奏呼应，引出乐曲的第一主题，这是一个建立在D羽调式、线条舒展、沉重而苍凉的主题，由二胡和三弦奏出。（见例1）

例1

这个主题做了两次陈述，在第二次陈述的末尾，引子的材料插入形成通往下一段的连接。

乐曲进入中段（第32—95小节），第二主题是一段很有节奏律动的主题，表现出佤族人民那种强悍有力、粗犷豪爽的精神。（见例2）

例2

这个主题一共出现了七次：前两次分别由中胡和三弦来陈述，到第三遍时第一主题被再次引进，由一支大笛和一支小笛以五度卡农的形式出现，而第二主题则作为伴奏继续发展下去，它们的结合没有形成强烈的对比和对抗，而是很协和的一种结合。接下去，引子的材料再次作为推向下一遍主题陈述的过渡，并将乐曲引向高潮，也就是第二主题的第四次陈述，这一次是乐队的全奏。第五次是将主题旋律变化，到第六次时，第一主题被再一次引入形成一个假再现。由于音乐已被推向高潮，第二主题这一次的陈述进一步被变奏成包含有小二度进行的旋律，这是第一、二主题的第二次碰撞，第七次的陈述将音乐连接到第一主题的再现。

再现（第 96—106 小节）是以减缩的形式出现，第一主题陈述了一遍，乐曲就进入尾声阶段（第 107—130 小节）。材料来自开头的引子素材，在这里做了较开头更加充分的展开，全曲在大的渐强之后结束。全曲时长约 9 分 12 秒。

II.《基诺舞》

这是一首舞曲，但作者在开头就声明了这首舞曲的性格特点："不要演奏成轻快的舞曲和欢快的舞曲，要质朴，要沉稳。"作品可以分成三个部分，两头是节奏化的舞曲主题，中间部分是节奏自由一些的山歌。

这首曲子最大的特点是三音列的运用，例如曲子开头处马林巴演奏的主题（第 5 小节）。（见例 3）

例 3

第 14 小节鼓的主题。（见例 4）

例 4

第 18 小节高音笙演奏的主题。（见例 5）

例 5

对这个主题的展开（第 45—80 小节）作曲家用了三音列的各种移位和不同的乐器组合来发展变化。中部（第 81—124 小节）是一段温暖的山歌，主要由两支洞箫以

复调的方式交织在一起，像一对情人的绵绵细语。而与此同时，三音列虽不是主要因素，却起到分句的作用，在每一分句的句末用打击乐，有时也根据需要减为两音。

在音乐平息下来以后，乐曲又再现了先前的舞曲节奏。最有意思的是，再现的配器用了椰壳、竹板和康佳鼓、梆戈、马来西亚鼓，而没有使用有确定音高的乐器。这三种乐器在音区上分别形成低、高、中的关系，作者只是想要这种组合与主题的三音列的高中低关系大体一致，这样就突出了主题三音列的节奏特点，因为主题的简洁性需要节奏上的丰富和多样化。作曲家的这种变化再现使曲子更加有情趣，恰当地表现出基诺族能歌善舞的特点。最后乐曲在安静、清晰的鼓点节奏中以马林巴的下行滑奏俏皮地结束了全曲。全曲时长约 7 分 39 秒。

这两首作品的主题都很简洁，作曲家在处理如此简单的材料时，主要运用变奏和复调的手法。

作品在完成当年就由香港中乐团在香港进行了首演，指挥是日本的福村芳一。

（李 婵）

**郭元：《黑纳米——对泸沽湖的印象》**

这部作品完成于 1993 年，1999 年作曲家对作品进行了修改，同年首演于四川音乐学院 60 周年校庆新作品音乐会上，并在当年的成都"第 6 届蓉城之秋"作品评比中获二等奖。

泸沽湖位于四川与云南的交界处，那里居住的摩梭族人至今仍然保留着母系社会习俗。正如作者第一次踏上这块土地所感受的那样，泸沽湖是一块古老、神秘、远离尘嚣的净土，她与现代社会有着巨大的反差并被这种反差带来的冲击所包围。基于此，作者试图在传统的框架内运用现代作曲的理念来创造这部作品，这也正是此作品的立足点。"黑纳米"为摩梭语，即母亲湖之意。

这是一部带有一个插部的奏鸣曲式结构的单乐章作品。在定音鼓持续震音与大提琴持续四度和弦音型的神秘背景下，长笛奏出了主部（泸沽湖）主题，它运用了当地民歌里一个很有特色的小七度作为核心音程，有两个重要的隐伏线条短句，在配器上用颤音琴给予强调。连接部将这个隐伏线条短句作为材料，经过小的展开到达一个小高点，随后由英国管奏出一个具有摇篮曲性质的副部（母亲）主题，有着

明显的旋律线。在副部与结束部之间是一个"飞翔"性的多调性段落，以 A 调为中心做上下二度调的扩展，当到达相距增四度的两个调时，作为结束部的开始，"母亲"主题在这两个增四度调上与前面的"母亲"主题形成对比，预示着展开部的到来。

展开部的开始部分，呈示部中各主题、动机或短句在音色、音区、调性上以不同的形式变化展开，使得这部分音乐具有点描性和泛调性的特点。展开部的第二部分，木管与弦乐的"飞翔"主题与铜管的"母亲"主题逐渐形成三个相距小二度调的纵向结合，随着音乐的发展，在大锣的一记有力的敲击下，到达了作品的第一高潮。音乐平静以后，长号号角般的旋律引出了短笛奏出的"舞蹈"主题，这是一个全新的主题，犹如从天而降，这个主题不但作为插部的材料而且还是后面"赋格段"的主题材料。这不是一个严格意义上的赋格段落，"主题"与"答题"建立在小三度关系上，"答题""对题"来自"泸沽湖""飞翔""母亲"主题的短句，这些短句自身又不断地重复。在此基础上，音乐发展逐渐形成一个大的音簇，随着大锣又一记强有力的敲击，到达了第二高潮，这也是整个作品的最高潮。伴随高潮的两次很有力度的大锣敲击，是作品的两个支撑点，起着画龙点睛的作用，也使得高潮点更加清晰。

音色化旋律、同一旋律节奏异化、模糊旋律轮廓等手法，在再现部中得到了充分的发挥，给完全再现的再现部的各主题赋予了新的色彩。从整体来看，和声上更多的是线性化和声；泛调性、多调性使调性呈多样化；音块音簇式的写法使得音响上更复杂；在配器上注重音色的处理，如音色转换、音色化合，弦乐器的细分，触弦点的变化；等等。这部作品在将传统与现代作曲技术相结合方面做了有益的尝试，英国作曲家戈尔教授听了作品之后说："这是一部很有气势，色彩性很强的管弦乐作品。"

（郭　艺）

### 郭祖荣：《♭D 调钢琴与乐队》

郭祖荣是一位热爱祖国、家乡大好河山和广大人民群众的作曲家，是一位具有历史使命感、责任感、紧迫感、危机感的作曲家！在他的九大部钢琴协奏曲中，尽

管各有特色，各具芳菲，但问世后最能感动人心的，应属《♭D调钢琴与乐队》。由于乐思内涵深邃、凝重苍凉，浩气回肠以及催人感悟和鼓舞人们奋发向上的力量，常为听众鼓掌称好！郭翁只取♭D调而不谓之大、小调，主要在于正副两主题采用全音阶与泛调式，而且其和声属于在以调式性和色彩性中呈现出力度感的多声结构，强调以♭D为其主调性而立意。该曲内容，在首演时，节目单上付印有"烟雨蒙蒙，杜鹃声声，春天唤绿了大地，一切引人深思"的含意。此曲动笔于1988年暮春，当作曲家下笔前忽闻杜鹃声，又是春雨蒙蒙时节，他回忆起四十年前（1948年）在高中学习时，战云密布，学生民主运动蓬勃，社会上的假繁荣景象，这使他心神不安，一种为国为民的思想侵袭心中，因此他有感而发，便在这部作品中，反映出对人生与国家命运的忧患意识的主题思想。

在呈示部里，一开始弦乐奏出增四度叠置背景，营造出广漠、寂静的原野于烟雨蒙蒙中的图景。接着长笛孤鸣，似杜鹃啼血"沦亡哀恸"的旋律，在戏剧性的展开中，她却"变形"为一种警句的呼唤，或成了小号"英雄有用武之地"的号角声声。这一近代作曲技艺，使人联想到亨德米特和米罗等大师的"变形法"，但这些的确让郭祖荣自立其成为中国气派的内容与个人乐思的风格化。于是全曲让听乐者感悟出：初春，杜鹃花在开放，杜鹃鸟在歌唱；国盛方能万世兴，人人肩负着历史使命，敞开火热的情怀，弘扬中华精神，胸怀博爱，继往开来，去描绘缤纷的大千世界！

不经风雨怎能见到彩虹呢？当乐曲转到展开部四六拍力度为 *fff* 时，"杜鹃主题"又经再现，大有倾情高歌、心系祖国的情怀，正是海纳百川、有容乃大的包含量，直至在终结部绽放出♭D大三主和弦，做出了结语——达到最大高峰时的重要坐标。

诚然，奥斯特洛夫斯基早有言传："作家的职业就是要把已经枯萎的小草变成绿茵茵的草地，把已经死亡的灵魂重新提升为'太阳的灵光'。我们要告诉自己，也要鼓励别人，向上是最美丽的追求。"此曲也体现出这一名言。

在这部钢琴与乐队的交响中，我们不仅可听到作曲家对人世、对民族忧患意识的思想感情的吐露，而且作品又让人充满着希望与力量！这是他一生创作思想中很重要的内容之一。

（冯斗南）

### 郭祖荣：《乐诗三章——袖珍乐曲三首及尾声》

玲珑剔透、精短华美的小提琴与乐队作品《乐诗三章》，自 1989 年面世之后，就一直受到听众与专家的垂青。此曲在首都首演时，被专家们评价为"20 世纪末的一首精品，也可作为教材"，"十二音写作得如此动听，连老百姓也能接受"等。因作曲家不想局限在传统套式的囚笼里，想打开另一扇大门的空间平台，故用乐笔借古词意写散文诗，一种新感觉、新乐风便产生了。但他又不墨守洋人的十二音写作技法，为了中国听众的民族性的听乐心理要求，他将十二音写成有主题、有调性的"返朴归真"于民族的音乐风格之中。

开集 = 非闭集或空集 ∅，运用开中国风格化的阴阳正负，常量、变量包含 ∋ 与存在 ∃x 音调的并集 ∪、交集 ∩ = 全集 υ 的点彩。现将下面原型音列数字化密码细看一次，再细看其逆反等变型，再去聆听三个诗章，就能发现它们各具同性中又有异变之曲趣。

原型：

| e | #f | b | a | d | c | ♭b | ♭e | g | ♮f | #g | #c |
|---|---|---|---|---|---|---|---|---|---|---|---|
| 1 | 2 | 3 | 4 | 5 | 6 | 7 | 8 | 9 | 10 | 11 | 12 |

第一乐章：Andante Espressivo Cantabile。

这是一曲充满诗情画意的诗章，作曲家以"杏花春雨江南"的诗句作为意境，抒写出对生命、对大自然的赞歌，全篇具有诗情画意，优美中隐含着对生活的希冀。

第二诗章：Allegro。

作曲家以古词牌《鹊踏枝》作为此诗篇的含意。他让我们进入童真谐谑情趣的意境中，又洋溢在智能化数码运动饶有兴味的乐响中。这是鸟集鳞萃的精彩片段，"数理之神"驾驭着感情灵光闪现的魅力，亦理、亦情、亦趣、亦乐之有！

第三诗章及尾声：Grace, Adagio Espressivo Gracile, Moderato Cantabile。

作者以古词牌"诉情近"与"长亭怨"来寓意此诗章的人生道路上突遭不幸的际遇，音乐具有戏剧性的张力，与前面两诗章相比，情感上有很大的反差，更为精彩！小提琴切入时，以 D—♭E 旋法做展开；中段是一哀怨的诉说；而尾声系第一诗章压缩性再现的归宿，概之十二音体系序列音乐的摄影画面，在精彩的瞬间浓缩于方寸三诗章以及尾声之内，其言动听，其色夺目，其音悦耳，可使之成

为永恒的"交响琥珀"！

<div style="text-align:right">（冯斗南）</div>

### 郭祖荣：《第十六交响曲》

郭祖荣的《第十六交响曲》，会使人联想到英·麦克唐纳的美训："晚年并不全是凋敝和衰老，它也是内部新的生命终将拱破晚年的外壳，脱体而出。"郭翁继《第十五交响曲》之后，接着再次攀登更加高的峰顶——"交响乐金銮殿"《第十六交响曲》，她设席圣位发出神侃语词滔滔不绝，正是"大音稀声，大象无形"的兄弟交响篇章！她也是一部稳含中国道家哲学思想的交响作品。

前奏、第一乐章：Lento Andante，倒装再现式的奏鸣曲式。

主要表现出知傲风霜，道回无尘，洗心涤虑，脱俗高尚，踏碎涅槃，空色包罗。或者是春不荣华冬不枯，云来雾往只如无的智广境界。亦揭示东方文化博大精深的人文思想，它可大到能装下天地万物，也可小到透视一粒粒微量元素的核子、介子、夸克、轻子等。阴阳五行、天地人合、物我互化等无所不包的尽善尽美，做到人格人性的品德升华！

第二乐章：Allegro Moderato，自由散体曲式。

现今的世界悬念迭起，扑朔迷离，还大量存在未解的谜团，有时更超出了平民百姓理解范围。难怪郭翁在总谱上也略有提示："清朗和平的清晨，突然云黑天低，狂风怒号，这就是大自然莫测处，也是人生道路上难料的祸福。"正如老子的哲言慧语所训"祸兮福之所倚，福兮祸之所伏"的验证，这是一曲充满着戏剧性的表现人的力量的篇章。

第三乐章：Moderato，复一部曲式的歌谣体结构。

在总谱上，作曲家写有："人的一生要为他人做贡献，待到人生的黄昏时节，会充满着金色的；可是'夕阳无限好，只是近黄昏'。"谁知他却好像是梅西安一样，也在写"鸟鸣"图。但是，若论在织体上的巧绣，乐响的奇情异趣，且具有中国风味的特色，还数郭翁这第三乐章开头，真是奇中奇、妙中妙，好一幅黄昏《百鸟争鸣图》啊！而这里乐响不是单纯地用来模拟或口技式的粗浅，而主要是由于自然界的音响引起作曲家内心感情的反应和激动的联想，这是郭翁音乐创作的特点与美学

观的体现。在旋法上，如大提琴声部在 ♭E 调性上的清角与变徵的旋法，显出高雅、秀雅、清雅的超然情趣；这是一曲人与自然界融合的乐章。

第四乐章：Andante，没有展开部的奏鸣曲式。

和谐地表现出交响乐诗人于梦幻中，一颗赤诚的心灵，始终如时钟般在永远运转走动。这一乐章是作曲家在家乡南面石竹山道院中小住后，有感而写的。石竹山为"祈梦圣地"，人们悟到"梦是人生的另一世界，她更多彩而灿烂，但又引人深思"。这是人的思想追求寄托的一种表现。在这一乐章中，音乐优美向上，示意着人性的美；也暗示人要在顺应天地变幻轮转的自然规律中，发挥主观能动性，不断地奋斗进取，这进取是为他人谋幸福。这是作者一生的生活与创作的追求，可以说这一乐章是作曲家的思想写照。交响曲的大尾奏 Lento 是前奏的再现总结。茫茫宇宙、迢迢星河无边无际！作者年事越高，创作状态越佳，造诣就越显老到，有道是"人人皆有仰高智力之理，听者岂可无附之意"！最后三个小节恰似皇皇巨构，至高无上的三十三天太上老君主和弦（G：T）雷霆万钧，众人顿悟真谛——集天下英才展世界辉煌！

<div style="text-align:right">（冯斗南）</div>

## [H]

### 郝维亚：《传奇 II》

《传奇 II》是青年作曲家郝维亚为民族乐队写的一首乐队协奏曲，于 2003 年 4 月完成，同年获得全国交响乐作曲比赛民乐组二等奖并在台湾首演。

由于作曲家本人对"传奇"这一题目的喜爱，在创作了木管五重奏《传奇 I》之后，又创作了这部大型民族乐队作品《传奇 II》。"传奇"的原意是指在民间传说中为人熟知的英雄故事，还可以解释为不平凡的经历或历史。所以当一部音乐作品以"传奇"为题目，我们首先想到的是这部作品会给我们叙述一个怎样的故事，但正相反，《传奇 II》从意境、风格等方面给听众无限的遐想，仿佛回到了中国古代那些武林英雄辈出的年代。

为了突出"传奇"这个特定主题，作曲家在音乐素材的选择和组织上有专门的设计。首先，在调式方面，既使用了以七声音阶为基础带有西域风格的调式，同时

也使用了汉族的五声调式。这两类调式音阶的比较，暗示了大漠和中原两个形象，仿佛讲述了从中原到大漠这个辽阔范围内的故事。五声风格的调式在中国的汉族地区及蒙古草原广泛存在，而异域风格的调式更是让人联想到骑士远征大漠一类的主题，把这两种调式有机地融为一体，既使我们觉得亲切，又突出了豪迈的带有草原气息的音乐风格。其次，作品中用了很多特定的主题和技术手段来塑造传奇英雄的形象。比如使用豪爽浓厚的唢呐群组齐奏来表现英雄的强悍，以宽广的旋律和奔马的节奏来表现英雄的豪迈。在辉煌的高潮出现之前设有留白：以一支曲笛来演奏一个五声性的单旋律主题，旋律线拉得很长，再配上很轻的鼓声像是戏曲板式里的紧打慢吹，使这个主题听起来很幽远。以鼓声作为背景模仿马蹄声再加上用曲笛演奏的特定主题，使传奇英雄潇洒的一面崭露无疑。这些都使这部作品写意性很强：地理环境宽广、辽阔；体现的英雄人物形象豪迈、潇洒；整体的音乐走向昂扬、向上。有了这些特点，"传奇"的基调就定下来了。

《传奇Ⅱ》作为一部民族管弦乐队协奏曲，在具体的创作上作曲家运用了适合于民乐队的创作技术，有效地发挥了民族大乐队自身的特点。由于中国的乐器具有很强的个性，很难产生细部的和声效果，所以他改用了成组乐器的音色对比和呈示，甚至以大齐奏的方法代替了不同声部作和声的办法。这样既发挥了弹拨乐器等特色乐器的表现力，又避免了中国乐器在共鸣方面的困难。另外，这部作品在转调上主要是以五度关系为主，这与民乐转调习惯有关，因为民乐器的律制都是五度相声律。这就使得音响更集中，融合性也更好。最突出的是在组织逻辑上作曲家用了固定音型变奏、大线条的整合、大块的色彩变换等来组织，再加上变奏原则和循环原则在整个作品中的贯穿使得作品一气呵成，为大型民族乐队作品的创作提供了许多值得借鉴的经验。

（李小石）

### 何训田：《梦四则》

这是一首具有独特意境和独创手法的交响乐作品，按照作曲家自创的 R·D 作曲法写成，为装置二胡和管弦乐队而作，完成于1986年。1989年由英国BBC交响乐团在英国格拉斯哥首演。全曲由四个乐章组成，乐章间连续不间断。此处的各乐

章并不像传统的交响乐曲那样，根据速度、体裁等形式的限定写作，而是随乐曲所描写意境的自然变换，通过心理暗示的巧妙衔接手法划分乐章界线，由此达到各部分之间连贯、承递、浑然天成的效果。

在乐章衔接处，乐曲采用定音鼓、三角铁、钢片琴等乐器的独立而短小的片段，既象征心跳、门铃等具象事物，也暗示乐章间的内容变化。结尾处使用全体乐队队员的呼吸声，预示主客观关系的变化。各过渡片段所使用的音高、节奏、力度等都随音乐内容的不同而有所变化，对梦境的描写、渲染、迁移、消失等不同目的起到了强化的作用，具有画龙点睛的作用。此外，这种象征与暗示的手法在乐章间也有所使用，如第四乐章，弦乐片段中的大三度颤音，接替过渡句中的钢片琴，似乎是门铃转换为救护车、警车，将听者从第三乐章中安静、生动的音响带入紧张不安的状态。乐曲中暗藏的种种安排，如同一种隐含的命运变化，既贴切、连贯地表现出乐曲内容，又形成统一但又特殊的曲式，体现出作曲家对结构的驾驭能力。

如果说乐章过渡的做法是隐性的，那么，对独奏乐器音色等方面的安排则是显性的。乐曲对独奏乐器的装置化做了如此说明："二胡是经过加工的装置二胡，音色产生的变化近似人声。"整部作品中，这一类似人声的音色总是变化莫测，从它出现时类似于惊叫的呐喊到狭窄音高的呢喃式短句，从音高微小滑动的谱面示意到相隔一个或两个八度的大跳，从相对自由的时间标识到疏密交替的节奏变化，这些无不显示出这件经装置化处理的乐器在音色、音高、节奏等方面，对乐曲内容的表现和整体情绪的控制起到的主导作用。尤其是装置后的声音与原始乐器声在音乐厅回响时，其声景真假相融，似辨难辨，似识非识，让人产生一种既熟悉又陌生、既期待又有距离的莫名之感。

此曲对音色的处理可谓别具匠心。同独奏乐器一样，乐队方面浓烈而富于对比的整体音响效果也与众不同。稍做观察，则可发现曲中并没有使用常规管弦乐队中的木管乐器组。这样，其他三组乐器，如弦乐、铜管与打击乐之间的个性与冲突则显得更为强烈，因为，木管组在管弦乐队中所具备的过渡与缓冲的特性被排除了。

在弦乐组的写作上，作品没有按照常规乐队的五部弦乐写法（14/12/10/10/8），而是依照弦乐器自身的特性和乐曲中特定的音高空间分为十二个声部，小提琴和大提琴各分为四部（小提琴每一部为8件，大提琴为4件）、中提琴和低音提琴各分为

两部（中提琴每一部为6件，低音提琴为4件），即 8/8/8/8+6/6+4/4/4/4+4/4。与常规三管编制乐队相比，此曲中大提琴的使用数量增加了6件，使乐曲在低音方面更显浓厚。各铜管乐器的编制也有独到安排，即每一种乐器，如小号、圆号、长号，各四支，体现出高、中、低音区势均力敌的力量。通过乐器选择和使用的差异，全曲产生许多细腻、别致而令人意外的效果，体现出作曲家对音色的敏锐感觉及超强的把握能力。

每一位成熟而颇具个性的作曲家都有自己特定的音乐语汇，并通过乐曲体现出来，《梦四则》正是如此。在特定的音高空间的安排下，乐曲中的颤音织体编汇出一种特殊的网状音响，体现出纵向声部间的连接、交替和缠绕。如开始时第一大提琴和第二中提琴以持续颤音的形态演奏两组小二度，前者为 $e^1$ 和 $f^1$，后者为 $\#f^1$ 和 $g^1$。以中间音为界限，声部向两端铺开至第二大提琴和第一中提琴时，音高扩展为 $d^1$ 和 $e^1$、$\flat e^1$ 和 $f^1$、$\#f^1$ 和 $\#g^1$、$g^1$ 和 $a^1$。若将这四组大二度音程依次排列，可得出一个五度范围内的半音阶。但作曲家将这看似普通的音阶，通过乐队声部的巧妙分配，使其环环相扣、层层交叠、相互融合，并以此方式逐步扩展，编织出更宽、更浓密的纵向空间上的网状结构。

除音高空间外，网状音响结构的声部进出方式在此曲也做了许多有趣尝试。如第二乐章的铜管以组为单位，按照组别递增的顺序进行叙述，如圆号、圆号至长号、圆号至长号再至小号。在弦乐各组交替断奏的镂空网中，铜管以这种声部递增的方式多次出现，但在每次出现的顺序上都略有不同，并由此以自身的逻辑和音响，形成与弦乐组的强烈对比和有效结合。

这一标志性的语汇——交织、缠绕的颤音，不仅贯穿于纵向音高空间的网状音响结构和横向声部的交错进行，还引申为其他形态出现在作品的不同部位。如第二乐章的断音与重复音的结合、第三乐章的持续震音、第四乐章的等节奏音符等。这些，都与颤音有着一脉相承的关系，是全曲融会贯通的基础，也是作曲家独特语汇下发展思维的体现。

可以说，这首作品在象征手法、整体结构、音色处理及特征性语汇等方面做出了积极而成功的探索，构成"梦中梦、梦套梦的情景，使梦里梦外者在不同的梦境中产生不同的生理和心理的悸动"，达到乐曲形式与内容的高度统一，产生独树一帜

的与常规交响乐有明显差异的音乐效果,并由此在交响音乐中占有重要地位。

<div style="text-align:right">(李 嘉)</div>

## [J]

### 贾达群:《两乐章交响曲》

《两乐章交响曲》创作于1986年,该作品具有20世纪先锋派的现代作曲技法风格,受俄罗斯作曲家肖斯塔科维奇风格的影响,其和声结构、配器织体、构思理念具有高度的严密性、哲理性和开放性,是一部高度抽象的先锋主义和泛调性的新古典主义风格结合的作品。

《两乐章交响曲》从表面上看是两个乐章,严格意义上来讲,是三个乐章的结构。作曲家构思时把第二、三乐章连在一起,即第一乐章是一个稍慢而又表现沉重的带展开变奏性的大型奏鸣曲式结构,第二乐章的后部主题也是表现同样风格的一个大的赋格织体结构,因此在这两个相近情绪的段落之间插入一个"间奏曲"性质的"谐谑曲"段落作为对比,与第二乐章连在一起,使得第二、三乐章形成一个整体,一气呵成。

从技术层面来讲,作品运用泛调性的写作手法,音级集合作为核心动机,尝试和探索一种对大型交响曲充满哲学性的高度抽象性的把握。通过这部作品的创作,作曲家总结出具有哲理性、抽象性、交响性的意义所在,并非传统意义的管弦乐曲的写法。从表现意义来讲,作品具有悲剧性的主题,抽象而又哲理性地表现了人与自然以及人自身的内省、反思、徘徊、探寻与渴望的内心世界。

第一乐章:又题为"觅",主题思想来自屈原的诗"路漫漫其修远兮,吾将上下而求索",表现一个人在前进道路上遇到的困惑、迷茫、徘徊。核心音调诠释一种"徘徊"意境。引子,描写在大千世界里的寻觅与迷茫;主部主题,大管独奏伴随着弦乐队的拨奏,不断地出现半音化泛调性迂回,表现一种艰难行进的步伐,方向迷失,寻求道路;副部主题,表现内心的一种渴望,对未来与前途的渴望,对美好世界理想状态的热切盼望,以及内心的矛盾与斗争;结尾,用十二音的音块和弦表现一种不稳定开放性的状态,留下深沉的思考。

第二乐章:开始"谐谑曲"段落,以回旋性结构运用各种乐器的组合,具有巴

托克乐队协奏曲风格（大管与乐队构成的乐队协奏曲）、铜管组的小赋格、铜管独奏以及弦乐组 8—10 个声部的赋格段等多种织体结构形式，表现一种"缠绕"意境，蕴含对民族、人生的思考。整个主题始终围绕着屈原诗句的寓意发展，贯穿全曲。

作品在结构方面是一种"变形的奏鸣曲式"，因作品是以旋律动机的衍展方式来发展全曲，因而在每个主题上都有强烈的展开，而真正的展开部却很小，可以说作曲家是用"展开与变奏"的手法来构建新的奏鸣曲结构形式，既有传统的衍生性又有现代的开放性。

该作品表现了作曲家对人生、未来、前景的思考，探索人的真谛，具有一种忧患意识，是思维理念完全转移切入对人的本体的思考，着意描写人的内心，探寻人的心灵世界，通过内心世界体现作曲家对人生的反思与思考，这与西方古典作曲家所注重思考的人文问题与心路历程是相吻合的。

（李　涛）

**贾达群：《巴蜀随想》**

《巴蜀随想》（*BaShu Capriccio*）创作于 1997 年，作品运用四川当地的语言音调，并融合了川剧的一些音调素材作为全曲的音高材料。通过对比材料的各种变形和发展而构建了这首单乐章的交响序曲，作品力图表现巴蜀深厚的文化积淀和纯朴的民俗风情。作品时长约 9 分钟。

主要音乐材料为 6 音集合：6–Z41[0、1、2、3、6、8]，音程涵量 [332232]，整个作品以它为基础进行移位、扩展、缩减。在作品首尾，该主题以原型呈现，织体简洁，由木管奏出。材料开头两音 C 与 D 隐喻"成都"，取"成都"二字拼音的首写字母而来。（见例 1）另外一个具有对比性的材料是无序的十二音材料，它主要以微复调的形式呈现。两个材料先是分别陈述，中间相互融合，然后再走向分离。

例 1

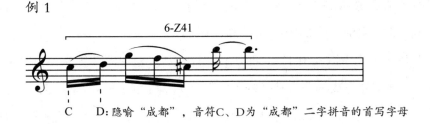

作品中，作曲家将传统的变奏手法与音级集合的手法结合起来综合运用，整个作品材料精练，效果丰富多变。如排练号 5，主题材料的展开表现为两种形式：小提琴奏固定旋律，材料由主题而来，但缩减为四音集合 4-2；木管组奏三声部模仿对位，材料也由主题而来，但扩展为七音集合 7-20。排练号 7，是乐队的全奏，纵向和声设计为集合 8-20，而它是集合 4-2 与它纯四度移位结合形成的。上述集合都是包含或被包含的关系，即子集与母集的关系。

作品的结构为复三部曲式，同时结合了变奏的原则。首尾为单二部曲式，结尾为倒装再现，中部为变奏、展开段落，可分为三个阶段：移位加织体变奏、材料截段与扩展的变奏Ⅰ、材料截段与扩展的变奏Ⅱ。排练号 9（第 88—101 小节）是全曲的高潮段落，位置处在黄金分割点上。

借鉴川剧的音调几乎成了贾达群音乐创作"恒定"的做法，每一次都别具神采。在该作中，他将川剧的素材同四川方言的音韵音调相结合，如货郎的叫卖声、市场的人声鼎沸都蕴含其中，但已被高度抽象化。虽然标题中的"随想"蕴含某种自由的联想，但材料的组织富有严密的逻辑性，体现了贾达群音乐创作惯有的高度理性化特点。

（李　涛）

**贾达群：《融Ⅱ》**

为独奏中国打击乐与交响乐队而作的这部作品是作曲家受日本文化厅、日本现代音乐协会的委约创作的，完成于 2002 年。在近年来的创作中，作曲家有意在追求一种"多元文化融合"的审美取向。早在 2000 年为马友友"丝绸之路"室内乐团创作《漠墨图》（为小提琴、大提琴、笙、琵琶和打击乐）时，作曲家便开始了"对全人类文化资源进行广泛吸纳和有机重组的尝试，试图通过大家都比较熟悉的一些共通形式和手法与自己独特的方式，在更高的层面上反衬、突显音乐的多元文化特征"。在创作《融Ⅱ》之前，作曲家受荷兰新音乐团（New Ensemble）艺术总监乔尔·彭斯（Joel Bons）先生以及由 11 位西方乐器演奏家、8 位中国传统乐器演奏家、9 位中东地区乐器演奏家组成的非常独特的乐队组合 Atlas Ensemble 的委约创作了一部作品，取名《融Ⅰ》，从而开始了他以"融"为题的系列作品的创作，《融Ⅱ》是

其中的第二首。该作品表面上看来好像只有传统的中国打击乐器和西方典型的交响乐队，和《漠墨图》差不多，但是这里面作曲家加入了两个方面的理念：第一个方面是中国的打击乐器有意识地用非中国的演奏法来演奏，如第一乐章的锣，作曲家希望它像西方的颤音琴的感觉。第二乐章的鼓写的是用手拍的，实际上是希望在最小的中国排鼓上打出非洲鼓的感觉。众所周知，在中国传统音乐里，鼓都是棍击和棒打的。用手拍鼓就是赋予中国打击乐器以其他地域的演奏方式理念，两种不同的文化通过一种乐器表现出来，从某种意义上来说也是一种资源的融合。第二个方面则是在乐队音响的组织观念上采用电子音乐的理念。当然，这里并没有真正使用电子音乐的手段，而是借用它的理念，将西方的管弦乐队作为音乐声响的发声器（或者是音乐的混响器）。乐队音响的许多片段都是反映独奏打击乐音响的回声或变化。比如独奏锣打一个音，后面的乐队就对这个音做一些电子化的处理，诸如延迟它的声音，或变成很复杂的混响，并且造成更多的泛音，甚至假定把锣的声音变成不同的波形，这是一种新的理念，即把管弦乐队作为独奏打击乐声响的效果器，用泛音的原理来生成乐队的和声，用电子音乐的理念来编织乐队的织体。这两个方面体现了作品的标题"融"，它实现了观念上的融合，音乐资源方面的融合、文化方面的融合和时代的融合，从整个观念到手法都有一个突破，打破了过去的封闭而单一的直接从民间音乐中吸取原料的局限。

  该作品由两个乐章构成。第一乐章的独奏打击乐以锣为主，三部性结构的前后部分都是东锣，中间民俗舞蹈性的部分是云锣。独奏东锣始终以震音的方式演奏。力度虽然有许多细腻的起伏变化，但总的来说都维持在较弱的层次上。在以弦乐为主的乐队音响衬托下，与西方打击乐颤音琴的效果十分相似。第二乐章也是一个三部性结构，前后两部分的独奏打击乐都以鼓为主。第一部分是堂鼓，大部分时间内都是手击，只在华彩段前为了接吊钹才改用棒击。第三部分主要使用的是排鼓。中间部分为了与前后两种鼓的音色形成对比，采用了金属类的独奏乐器京锣、踩钹和牛铃。与第一乐章着重于刻画细微的声音感觉不同的是，第二乐章还沿用协奏曲的传统，充分发挥了独奏打击乐的性能与技巧。与其三部性整体结构相对应，该乐章共安排了三个华彩段。第一华彩段出现在第一部分结束处，可以看作是前两个部分之间的连接过渡。以堂鼓组合为主，后半段依次接梆子、高堂鼓和木鱼，并在持续

渐强的木鱼声中进入第二部分。第二华彩段出现在第二部分的中间，以钹组合为主，乐谱上做了"自由玩耍钹的各种声音及节奏组合""与牛铃、梆子、木鱼自由组合"等提示，音乐具有较强的即兴成分。第三华彩段则出现在第二和第三部分之间，用大鼓音色引入后面以排鼓作为主要独奏乐器的第三部分。为了加强作品整体结构上的联系，该乐章结尾处不仅再次出现了本乐章开始处手击堂鼓的音色（要求根据本乐章开始处的音乐做即兴演奏），而且最后还以相同的音高（"$a^1$"）呼应了第一乐章开始处的东锣音色。

在该作品之后，作曲家还应爱尔兰国家文化委员会和"中爱2004音乐节"之约创作了为3件爱尔兰乐器、3件中国传统乐器、13件弦乐器和12个人声而作的《融Ⅲ》。

**贾国平：《清调》**

《清调》创作于1998年，为三管编制的大型管弦乐队而作。2001年1月27日由瑞士巴塞尔交响乐团在瑞士当地举行的"丝绸之路音乐节"之系列音乐会上首演，由德国著名指挥家本哈德·乌尔夫（Bernhard Wulff）担任指挥，此曲因娴熟的现代技法与独特的中国韵味在此次音乐节上受到热烈的欢迎与瞩目。

此曲标题源于明末清初的古琴家徐上瀛所著的《豁山琴况》——"清者，大雅之原本，而为声音之主宰"，作品之创作精神也缘此而生。

现代人在利用古琴音乐进行创作时，有从很多不同角度的切入。有的是移植编配；有的是在编配的同时加入一些自由的展开；也有的是采用典型的西方传统主题动机的手法来发展古琴音乐。在《清调》这首作品中，与古琴音乐的表层的联系，仅体现在从古琴曲《广陵散》中截取的八个拼贴于乐队音响之中的古琴音响片段，但是作曲家做了许多新的探索与尝试，以期超越浅层的表象，从而寻找到一种新的利用古琴音乐的方式来创造出在神韵上更加贴近古琴音乐思想与韵味的作品。

作曲家首先回避了一些惯常的音乐语言表现手段与发展方法，而尽可能得以还原音乐中的一些在大多数审美过程中极易被忽视的基本特质。比如：应用朴素的非旋律化的单音音高材料作为全曲音高之主体，这种刻意的保持材料内部最少的音高变化的做法，避免了过多旋律化的陈词滥调。在以非旋律化的单音为作品的音高主

体的情况下,亦会大大地弱化旋律的表现力及其地位。在此情况下,力度的变化、演奏法的差异、音色的组合与嬗变、音响势能的对比等这些新的音乐参数就得到了强化。此作品也正是在这些方面的独到运用,并通过颇为细致的处理,带来了音响材料在结构内部的许多微妙而多彩的蜕变,听觉效果上显得非常新颖细腻。然而,这种看起来比较"现代"的音乐写作技巧却与中国传统古琴音乐所非常推崇的"韵多声少"的表现手法,内在气质贯乎相通。

此作品的音高组织采用了序列的组织方法。材料由一个五声化的六音音列,通过其倒影形成了前后对称的一个十二音序列。然后以 C 音为出发点构成了音高序列的一组数字:2、4、7、6、12、5、1、11、8、9、3、10。(见例1)

例1

这便产生了可以衍生其他序列的一组"常数"。它预示着下一组十二音序列与前一组序列的位置关系。即将第一组原始序列依其顺序将各音提取出来,作为新的一组十二音序列。(见例2)

例2

依此便可类推第三组十二音序列。(见例3)

例3

这三组序列构成了全曲的核心音高,依次出现直至乐曲结束。其他的音高也不是随意出现的,它们均是由核心音列的基本"常数"来决定其相应位置的音高及音的数量。在此作品中,整个管弦乐队的音响盘亘交错,核心音贯穿始终且依次出

现,体现了单声性音乐的特点。由于音与音之间递进时的相继保持,而又造成了各种音响交接时的叠加重合现象,使得音乐具有了多层次与多维度音响空间的意味,体现了东方韵味与西方写作技术的完美结合。

此曲从音乐材料上没有采用传统的动机发展的写作方式,结构上也没有出现西方传统音乐经典的再现性呼应,同时结构张力上也没有使用惯常的高潮的推进与消解。综上所述,作品无法套用现有的标准与模式来进行曲式的分类。音乐从结构意义上来看,似乎呈现出一种散射状的开放形态而非闭合性的结构特征,这与作曲家内心中内在的古琴音乐之神韵更为契合。

（王　鹏）

**金复载:《喜马拉雅随想曲》**

作品写于1981年,原本是为上海科教电影制片厂的科教片《中国冰川》而作的配乐,后改名为交响诗《喜马拉雅随想曲》。作曲家曾于1980年随摄制组赴西藏体验生活,并向珠穆朗玛峰攀登,到达海拔7 000多米的高度,亲身体验了"珠峰"的壮美。

这部作品立意深远,以象征的手法表现了人类文明与自然在竞争中的相辅相成。作曲家以自由的结构组织着丰富多彩的乐思,构成一幅幅生动的音响图画。

作品由小号率先奏出缓慢的山峰主题,旋律以八度向上的大跳开始,尖锐的附点和跌宕的音调,描绘了喜马拉雅山的豪迈气势。之后,圆号与长号相继加入,宛如低沉的藏号,与原始森林中的啸鸣唱和着一支肃穆的天籁之歌,显示着大自然的庄严凛然。

不久,弦乐声部以充沛的活力奏出欢乐群舞的主题（第42小节）。该素材取自藏族民间的踢踏舞,它回响在这片亘古冰川的上空,意味着人类文明的伟大。舞曲速度逐渐加快,气氛也随之活跃。它的附点节奏在各个声部穿梭着,从欢快转为诙谐（第65小节）,又从诙谐转为热烈（第77小节）。最后,舞曲主题化作优雅轻盈（第88小节）,雪山主题回到悠扬徐缓,并以极为纤细的音量轻奏着,它们温柔地交织在一起,互相依偎着,表现了人与自然的宁谧和谐。

随着一段五拍子的舞曲进入,音乐气氛又活跃起来（第112小节）,画面转为春

日里的藏民村落。遥隔的短笛和单簧管暗示着辽阔的大地，轻巧的颤音许是羔羊颈项上的铃铛，又似儿童的欢歌笑语，随着温煦的阳光洒满草原；竖琴则是清凉的雪山泉水，叮咚作响。管乐和小提琴做了一次简短的复对位（第138小节）处理，之后，音乐向更热烈的情绪发展。在纷乱的旋律交织中，欢乐在交响，生活的气息在洋溢。

雪山的主题再次响起（第185小节），紧密的模仿把画面又引向白雪皑皑的峰叠峦嶂。低沉的藏号在呜咽，如同寒风呼啸，但狂风暴雪终是短暂的，云开日出之时（第212小节），人们又会踏着欢乐的步伐一路歌舞。

欢舞的主题再次在大管声部奏起（第228小节）。雪山的主题先在低音部进入，渐渐地发展、加强，最后成为响彻整个乐队的洪流。猛然间，这两个主题收束起来，唯余一支田园的歌在双簧管上唱出（第278小节）。接着，旋律转入长笛声部（第286小节），不久之后，竖琴的加入使这恬静美丽的片段，更如诗如画了。长笛的牧歌自由地欢唱着，活跃着，华彩着（第298小节），终于迎来了小提琴的接应（第331小节），以及号角的互答（第347小节）。

最后，雪山主题和欢舞主题，以及嘹亮的藏号再次交合在一起（第359小节），作品进入了辉煌的尾声，雄伟而开阔、欢乐而生动、悠扬而亘古，乐曲中的各个意境一一再现，融汇成一支颂歌，讴歌了自然和人类的和谐发展。

（叶思敏）

**金复载：《长笛协奏曲》**

作品写于1991年，被选入"二十世纪华人音乐经典"，2005年由上海音乐出版社出版。

这部章法严谨而又有新意的作品由三个乐章组成。和声语言新颖，结构功能清晰，民族风韵浓郁，情趣立意深蕴，确实是我国现代音乐创作中不可多得的佳作，充分显示出作曲家坚实的传统功底和娴熟的写作技巧。

乐曲的创作特征主要表现在如下几个方面：

（1）采用传统曲式结构与现代音乐语言相结合的创作手法，秩序严密而又不失热情。例如，第一乐章为奏鸣曲式，第二乐章为二部曲式，第三乐章为复三部曲

式,但每一乐章的结构又有独特的处理。

(2)全曲立足江南情韵,通过种种特色的音调、行腔和演奏技法等,表现了江南丝竹的特色。行腔间的短暂休止,慢速的连续附点,垛板的节奏型,等等,营造了音调的韵味。例如第一乐章的主部主题,十六分音符及连续的符点音型显示了优雅闲适、从容随意的市井风情。

(3)乐曲结构在素材运用上高度统一。全曲三个乐章的主要乐思都来自同一动机,通过不同的节奏安排,形成各乐章的引子、主题、副题、伴奏音型、插部旋律等。

(4)作品的乐思表现形态及其发展显示出多元的创意。例如,第一乐章的前奏音型在乐曲中的独立意义,第二乐章用了三个"微型主题",并采用断续交替的对比,等等;在发展中回避西洋的分裂、模进等通用技法,主奏乐器以线形延展葆其民族气蕴。

(5)和声运用避免了增四、减五度等属和弦式音响的强烈倾向,代之以色彩性的和弦结构以及多调对置等手法,既保持了淡雅,又不失现代艺术应有的张力。

第一乐章是中庸快板。4小节简短的引子奏出了全曲温暖柔和的氛围,这一动机具有独立的意义,在作品中经常伴随主题出现。

主部主题由三个素材构成。首部为助音式的E—D—E—C,是全曲的核心动机(第4小节),构成各乐章的主要乐思。随后是直线的旋律型和连续的附点。这一主题在呈示过程中就有较大发展,它和引子动机交织着,先后对主题的三个素材做了渲染。副题的音调来自主题首部,节奏舒缓,从容歌唱。在安静的和声背景上,副题以音调综合的方式做了游移不定的调式开展,宛如情思行空,自由驰骋。展开部以主题首部引入(第55小节)。在它的核心部分(第62小节),作曲家发展了主题的直线动机,并且和首部的动机交替编织,长笛则以一个悠长气息的旋律歌唱着。在一连串的换调、变和弦之后,副题热情嘹亮地唱出(第79小节)。

独奏的华彩部分以围绕五度音程的音调和同音反复为引入,这段音乐预示了第二乐章。在随后艰难的技巧演示之后,主题在乐队中再现(第98小节),副题却有了较大的发展(第104小节)。直线的动机也在伴奏中出现,但它以扩大的形式有条不紊地推进着情势。旋律一次次高亢的呼唤,终于形成了高潮,并辉煌地结束。

第二乐章是慢板。这一乐章有三个"微型乐思"。一是伴奏中时断时续而缓慢流动的音流背景，出自第一乐章主题首部动机。和第一乐章的引子音型一样，具有独立意义。二是长笛奏出的围绕五度骨架音程的装饰音调，令人想起二胡在调弦。三是垛板式的同音反复，带有民间乐曲合尾的意味。三者交织，构成幽深人静、落寞独思的意境，透出些许的悲凉。第二部分是两个音调的对立：前者（第 31 小节）仿佛挣扎，意欲冲决这可怕的窒息；而后者（第 32 小节）屹然不为所动，似乎万念俱灰，这也可谓是一个合尾。

然而终究是情思难抑（第 45 小节），畅诉心思。最后，两个合尾式的音调和一个"空弦"式的音调，又构成了全章的合尾，仿佛是旁白式的注解，令人想起"当时明月在，曾照彩云归"式的诗句。

第三乐章是活泼的快板。本章是个不规则的复三部曲式的变体，三大块对比的段落接续，又带有类似"连曲体"的意味。

乐曲以锣鼓式的节奏引入。第一主题欢快活泼（第 9 小节），围绕大三和弦进行，带有评弹音调的雅趣。多次的反复使这一主题带有回旋性。

第二主题（第 52 小节）是酣畅的歌咏，它的阵阵冲动来自第一乐章引子出现的最初四个直线向上的音型。主部不时穿插其中（第 64 小节），带有几分诙谐的情趣。

第三主题是我们熟悉的第一乐章副题（第 97 小节）的变形。在这里它变得热情高昂，第一主题中的十六分音符紧随其后，交织成趣。

华彩之后，在长笛的持续颤音衬托下，锣鼓式的引子进入第一主题再现（第 126 小节），并以辉煌的高潮结尾。

金复载的这部作品，透过民间音乐语汇和西方现代技法所编织成的可听性音调，透过清新的色彩和趣味新颖的张力，向听众表达了他对故乡的深情和眷恋。

（叶思敏）

### 金湘：《巫》

小交响曲《巫》是作曲家金湘于 1997 年创作的一部作品，2004 年由中国交响乐团首演于北京，指挥李心草。2006 年又由李心草指挥日本大阪爱乐交响乐团在日本大阪演出，均获极大成功。

全曲由序加上 23 个小段落构成,可分为慢、快两大板块,一气呵成。作品呈现出多原则的复合性,使得结构突兀不凡。

在序奏中,长号和大管以每分钟 60 拍的速度奏出一个威严的片段,可以说是全曲发展的一个"种子",从节奏、音程及发展手法等方面为整个作品的发展埋下了伏笔:节拍为 $\frac{5}{8}$、$\frac{3}{4}$、$\frac{2}{4}$ 及 $\frac{4}{4}$,这种不规则的变换节拍在全曲中随处可见,体现了舒—缓—急—缓的特点;节奏的变换由二分音符开始,经过四分音符、三连音然后再回到二分音符,同样体现了以上特点,这种音乐结构上的弹性推动过程同样是构成整部作品的基础;音程由同音反复开始,然后是大二度、大三度、减五度,体现了音程不断扩张的趋势,这种手法在全曲的发展中得到了淋漓尽致的发挥,尤其是最后的减五度(增四度)以其特有的张力和音响色彩成为全曲的核心音程。这个片段所体现的音程运动过程是开放性的,张力巨大,虽然只有几个音,但是音响的膨胀(同度—二度—三度—减五度)是显而易见的,为整部交响曲的发展展现了一个广阔的天地。

随之,在弦乐小二度高音背景下,圆号Ⅰ奏出了全曲的第一主题(每分钟 66 拍),空旷、悠远的音响将人们带到一个神秘山谷,特别是穿插其中的中国小钹的敲击更是增添了别样的感觉。这个主题由一个动机(c、d 两个音构成)加上三次变化而成:第一次变化是将 c 加以装饰,由单音变为三连音;第二次则在其中又插入一个新的因素(增四度);第三次则又在第二次变化的基础上再次加入一个向下的纯四度音程。每次的变化都伴随着结构的扩张,类似于中国传统音乐发展手法"金橄榄",可是又有明显不同。这种独具匠心的节奏、节拍及音程的设计好像是一个种子通过内部的不断裂变而形成扩张,最后长成参天大树,展现了一种独特的音乐形式美,更具有深厚的文化内涵。

如歌的第二主题由高音弦乐在标号 4 处奏出,与第一主题形成鲜明的对比。可是通过分析我们可以看出它是脱胎于第一主题,最明显的就是其中多次出现并被反复强调的增四度音程。这种从一个旋律中截取一个特性片段而加以衍伸从而形成新的音乐形象的发展手法在我国传统音乐中是常见的,金湘教授形象地为之命名为"蛇脱壳"。从主题中"脱壳"而出的片段经过发展又形成新的音乐段落,同时也成了一个新的"种子"源,可以从它身上继续"脱壳"而加以发展。如:前两小节之

间的七度大跳成为作品第二部分（快板）主题的原型（见总谱 15 处）；结束处的两小节音型在标号 6 处成为新"壳"，由其展衍出新的音乐形象。

在随后的音乐进行中，这几个主题要素不断发展变化。标号 18 （Tempo Senza）借鉴了中国传统音乐中散板的创作手法，并汲取了西方当代偶然音乐及点描音乐，充满神秘的气氛，音响是淡的，可是其中所蕴含的张力是巨大的，为后面高潮的出现做了很好的铺垫。21 时，速度回到每分钟 66 拍，加弱音器的小号和长号相隔八度奏出主题 I ；随之，各个主题分别在各个声部以各种形态在乐队中交叉、重叠出现，逐渐将音乐推向一个持续高潮；最后，在一声铿锵有力的全奏声中结束全曲。

因此，整部作品就是以一个增四度音程不断展衍而成，这种"蛇脱壳"的传统音乐发展手法在金湘手中同当代作曲技法加以结合而焕发出新的生机和独特的光彩。《巫》中所特有的那种"空虚散含离"的美学特征正是中国传统文化的特征之所在，作品结构严谨而不呆板，潇洒而充满灵气，具有很强的表现力，作曲家对中国传统"巫"文化的感受化作音响撞击着人们的心灵。因此，这部作品无论在中国还是在日本均获得专家及听众的一致好评也就在情理之中，是一部体现作曲家对中国传统文化深层次的继承和发展的杰作。

**金湘：《幻》**

大管协奏曲《幻》创作于 1983 年，是由中国作曲家创作的第一首大管协奏曲。是金湘受其幼年的同窗好友——大管演奏家刘奇之邀，为其个人专辑而创作的。最初的《幻》仅有钢琴伴奏，2006 年，金湘将作品的钢琴伴奏改编为管弦乐伴奏，并进行了相应的改编和扩充，使之更加完善和成熟，以协奏曲的面貌与世人见面。

《幻》是一首单乐章作品，是在半音体系上创作的，改编后的管弦乐伴奏部分添加了一些以现代手法创作的音乐素材。从曲式上看，作品属于双主题变奏曲式，由两个主题交织发展而成，也可将其看作变形的奏鸣曲式。

乐曲的引子部分以各声部由薄到厚叠置的不协和音响开始，减五度加二度所形成的张力效果给人以惊叹和疑问之感，这种不协和音的组合贯穿于整个乐曲中，并以力度、速度等的对比为作品营造了一种既充满矛盾又富于梦幻的氛围。

引子后出现的第一主题由带有小调性质的半音旋律开始。大管的音色在第一主

题中带有一丝紧张感。随着音乐的发展，乐队出现了类似"脚步"的旋律，规整而细碎的节奏下产生出的新材料将第一主题中的紧张感加重，似乎人生在坎坷中艰难地前行。大管的颤音和跳跃半音旋律充满了戏剧性——这个戏剧性的材料作为第一主题和第二主题的连接部分得到了比较充分的发展，最后在渐慢渐弱的安静中迎来了第二主题。第二主题悠扬柔美，充满了一种朦胧而略带忧郁的情感。乐队伴奏在此处变得抒情而缠绵，使第二主题得到了充分的变化发展，但这种美好并没有持续多久，"脚步"式的旋律就又出现，弦乐组与木管组的演奏由交替逐渐过渡到融合，打击乐和色彩性乐器的充分运用则将乐曲带入大管的华彩部分。

华彩部分是协奏曲充分体现演奏者个人技巧和音乐理解力的地方。《幻》在这里将大管的演奏发挥到了极致，不仅超出了大管的一般常用音域，还对大管演奏的多种技法，如颤音、喉音、滚舌音等的发挥，有着明确的要求。全奏部分中的第一主题由晦暗的小调变成了明媚温暖的大调。这是全曲唯一调性鲜明的地方，结合了第一和第二主题的特色，温暖的感觉贯穿在旋律中，仿佛作者在经历了诸多磨难、苦涩、失落后，站在一个至高点对人生的感悟与总结。尾声则运用了连接部分及引子部分的素材，与乐曲引子的开始处遥相呼应。

《幻》从其标题来看，音乐内容是比较抽象的，带有无标题作品的性质。在创作手法上，采用了传统和现代相结合的方式，但更多地偏向了现代。其旋律是传统的调性、调式旋律，而和声方面则是现代不协和和声及西方功能和声的综合。对乐队"音丛""音块"等尖锐、刺耳的和声的运用，则更多的是为了突出人生的冲突与矛盾，因而获得了特殊的艺术效果。

（宋　歌）

### 觉嘎：《阿吉拉姆》

民族管弦乐《阿吉拉姆》（藏戏风韵）（*A-che Lha-mo*），是一部借鉴并运用藏戏的结构形式和音乐元素创作的大型民族管弦乐作品。作品在民族管弦乐队与传统音乐语言结合方面做了许多有益的探索并取得了良好的效果，为藏族传统音乐与民族管弦乐队相结合的创作积累了新的经验。作曲家从 2002 年 6 月开始构思，2003 年 5 月开始创作，7 月完稿。

藏语中的"阿吉拉姆"（A-che Lha-mo）意为"仙女姑娘"或"仙女大姐"，是藏戏（Tibetan Opera）的称谓和代名词。藏戏的表演程式由"开场（顿）""正戏（雄）""结尾（扎西）"三个部分组成。其中，"开场"和"结尾"的模式相对具有固定性；而"正戏"则灵活，长则演几天，短则演几小时，有很大的伸缩性。

藏戏中的主要音乐元素包括"韵白""唱腔"、插入的"歌舞"和贯穿整个表演过程的鼓钹衬奏。

《阿吉拉姆》借鉴了藏戏的表演程式和结构模式，作品由"开场""正戏""结尾"三个部分组成。

"开场"先由鼓钹演奏传统藏戏的鼓点作为序奏；接着依次进入三种传统藏戏韵白音调构成的"韵白"段落。该段音乐除了不同的韵白音调之间设计有一定的比率关系并形成类似卡农模仿手法进入的整体性对比外，在成对进入的两个韵白声部之间，又形成了各自声部内部的局部性对比，使整个"开场"音乐在伴以鼓钹衬奏的增长性上升中得到发展并推向"正戏"的引入部分。寓意传统藏戏开场中，出场程序为乐师鼓钹奏序—猎人平土净地—太子降福加持—仙女歌舞表演。

"正戏"由三个部分组成。每个部分均包括"说戏韵白"、唱腔段落及后缀型"应答"句和由此延伸的渐进式过渡段，以及插入的歌舞段落和"欢呼"式穿插句等若干段落。但在旋律音调的细节变化，以及声部数量的安排等方面，却采取了不同的处理方式，以便求得似同非同的"变奏"效果。这种由韵白—唱腔—歌舞等交替循环的结构方式，不仅遵循了传统藏戏的表演程式，而且形成了一种特殊的三重性回旋结构。

"结尾"由"正戏"之后的一段由藏戏鼓钹演奏的炫技性"华彩"段作为引入，并通过歌舞段落音乐片段的紧缩再现，使音乐推向了乐队全奏的传统藏戏结尾中的典型音调与"欢呼"式穿插句交相辉映的高潮点，最后在藏戏鼓钹演奏的"开场"音乐语境中结束全曲。

民族管弦乐《阿吉拉姆》，应新加坡华乐团委托创作。由新加坡华乐团世界首演（藏戏唱腔和藏戏鼓钹分别由独奏乐器和常规打击乐器代替），指挥：叶聪，演出地点：新加坡大会堂，演出时间：2003年9月14日；中国首演：上海音乐学院

青年民族管弦乐团（藏戏鼓师：欧珠，藏戏唱腔：班典旺久、梅朵），指挥：叶聪，演出地点：上海音乐学院贺绿汀音乐厅，演出时间：2005年12月16日。全曲演奏时间26分钟。

（王　瑞）

**[L]**

**李焕之：《大地之诗》**

这部单乐章民族管弦乐作品由作者于1999年1月动笔写作，同年5月，在"李焕之作品音乐会"上首演。音乐会后，作曲家拖着病重的身体进行最后修改，于逝世前三个月完成定稿。

乐曲采用奏鸣曲快板乐章的写作方法，为奏鸣曲式结构。

序奏

序曲包括序奏主题与连接性段落两个部分。序奏主题音调由高中音唢呐从第12小节处开始呈示。（见例1）

例1

之后是一个连接性的由半音化旋律写成的段落，音乐素材与作曲家38年前为电影《暴风骤雨》创作的音乐有着密切关联。据李焕之本人介绍，20世纪60年代初他承担北京电影制片厂故事片《暴风骤雨》的音乐创作，其中一段故事情节描述了当时"土地革命运动"的复杂形势。为配合这段情节，并烘托影片所反映的时代气

氛，作曲家写作了无固定调性的音乐段落。这种非常规的写法和音乐思维在当时并不为人理解，现在看来，早在20世纪中叶，他就在创作中摸索新技法的路子，并且其探索的目的很显然是为了音乐表现的需要，而绝非一味地标新立异。①

主部

主部主题在b角调式上呈示。（见例2）

例2

围绕这个主题，是两个不同形态的层次烘托：纵向上由四度、五度音程叠置的和弦加以衬托；部分低音乐器上行的分解和弦流动与下行的半音化流动相结合，从另一层面发挥了衬托作用。而传统唢呐嘹亮的七声音调主题，又在一定程度上赋予音乐以明朗的色彩。

副部

副部第一主题（A）由曲笛等部分高音乐器呈示，其素材来自《暴风骤雨》中辽阔、悠扬的旋律，C徵调式，富有歌唱性。（见例3）

---

① 梁茂春："直行终有路"：评李焕之为民族管弦乐队而作的《路》[J].人民音乐,1997（12）.

例 3

中音笙在 E 徵调式上反复这一主题后,曲笛、高音唢呐奏出副部第二主题(B),气息悠长。(见例 4)

例 4

围绕这个绵延不绝的主题,柳琴等以三连音与连续震音音阶式流动形成上下起伏的音流,低音乐器则以分解和弦式音型流动,音乐类似牧歌风格。之后再接以拉弦乐器的 A 主题,其他声部以分解和弦式音型加以衬托。由此而形成 A—B—A 结

构的副部主题陈述，音乐材料集中、简洁。

展开部

将副部主题动机进行变形组合而成为向展开部过渡的连接材料，从中可以看出作曲家在材料的取舍和运用上的简洁、有效。（见例5）

例5

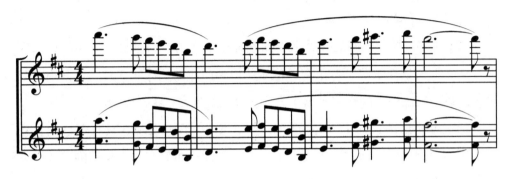

接着，作者运用一系列手法对序奏音调进行发展。与序奏段落的材料相比，这一部分在节拍（4/4）和调性（#c小调，属和弦对主和弦的向心运动体现得较明显）上均呈现出新的变化。

再现部

这部分音乐首先以坚定的进行曲节拍对主部主题进行较完整的再现，似乎是历经展开部的曲折发展之后作曲家做出的坚定表态。其后，吹奏乐器组和板胡联合奏出副部主题，在基本保持原主题面貌的基础上，对动机材料和音型进行局部的重复与衍展。第257小节之后，副部主题不断衍展，伴奏织体发展为具有对位意味的固定节奏型的流动线条，并体现出半音化迂回运动的特点。之后，在整个乐队力度渐弱的音乐背景中结束再现部。

结束部

该部分音乐采用扩大时值的主部主题动机作为初始呈示，局部动机做上行四度模进与局部重复。倒数第2小节出现了扩大的三连音节奏，具有首尾呼应的意味。最后，乐队全奏，并以坚定有力的级进上行结束全曲。

分析这部作品，我们认为其在挖掘音乐内涵和思想深度上下了很大的功夫。音乐史学家梁茂春在对作品进行音乐分析后，称其"是焕之同志用生命和心血完成的

绝笔,是对生他养他的祖国土地的热情颂歌,是一首火热的生命之歌"①。结合李焕之一生的创作,我们能够体会到他"真正是一位'活到老,写到老'并永远保持创作激情和创作活力的作曲家"。

<div style="text-align: right">(蔡 梦)</div>

**李焕之:《汨罗江幻想曲》**

1980年10月,李焕之应香港作曲家林乐培之约,为参加将要举办的"亚洲作曲家大会"而创作了这部古筝与民族乐队协奏曲作品。次年3月,该曲由古筝演奏家范上娥与香港中乐团在"亚洲作曲家大会"上演出,获得成功。

通过分析这部长约18分钟的单乐章幻想曲,我们发现它具有深情的音乐语言和丰富的思想内涵。同时,也使人清晰地感受到作曲家在加强作品的专业性方面所做的各种努力。

第一部分:引子和序。

这一部分主要预示了主、副部主题音调及其性格气质,为之后的音乐陈述与发展奠定了基调。

开始由低音乐器奏出的主部主题预示音调素材源自晚唐陈康士创作的古琴曲《离骚》的主部主题。音乐流露出激愤、悲壮的英雄气概。(见例1)

例1

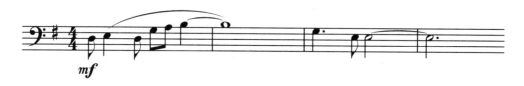

一串四度、五度音程构成的琶音之后,主奏乐器在中低音区用泛音奏出副部主题。(见例2)

---

① 梁茂春:大地之子的诗篇——焕之同志逝世周年祭[J].音乐周报,2001-3-30.

例 2

五度、八度音程的旋律跳进，音调在行板速度上的局部宣叙，表现了空灵、清新的音乐形象，其渲染的深邃意境与具有英雄气质的主部主题形成鲜明对照。

第二部分：主部主题陈述。

5 小节序奏之后，主奏乐器运用装饰性变奏呈示了完整的主部主题。音乐振奋、激越，气宇轩昂。（见例 3）

例 3

之后这一主题继续延伸，出现 $\frac{3}{4}$ 拍的节奏律动，构建在扬琴等乐器上的 E 羽主和弦形成带重音的节奏音型♩♩♫，二胡以八分音符的震音流小范围地迂回起伏，使豪迈情绪得到进一步渲染。（见例 4）

例 4

这段旋律先以部分乐器呈现,后转为乐队全奏,音乐进入戏剧性发展的高潮,迸发出爱国情感与斗争精神的炽烈火焰。作曲家在这一部分运用多样的复调手法对前面素材进行裁截与延伸。最后,由不同乐器组相隔两拍做非严格的卡农式模仿,伴随模仿步伐的逐渐紧密、参与卡农乐器种类的逐渐丰富,音乐发展也愈加紧凑,情绪趋于壮观。尾声,卡农式模仿渐慢,音乐收束在 G 宫调式主和弦上,矛盾的心理在此似乎转化为一种期待和憧憬。

第三部分:副部主题陈述与过渡。

开始,在 3/4 节拍固定音型的背景上,筝以泛音完整地陈述副部主题。(见例 5)

例 5

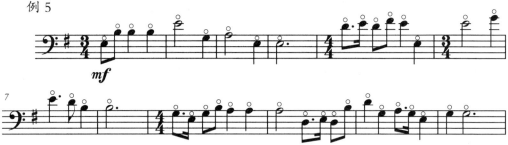

三拍子的节拍律动,宽广的五度、六度音程跳进,"长呼吸"流动的低音线条等种种要素,构成副部主题的基本面貌。与引子段预示的副部主题相比,其在节拍、伴奏织体、音调旋法与结构安排上均有所变化。音乐在内在品质上更为集中、升华,意境更为深邃。

第四部分：筝的华彩乐段（cadenza）及展开部。

这部分共计120小节。开始，独奏筝在 *f* 力度上以震音式摇指与刮奏呈现出变形发展的主部主题。其后，伴随由副部主题动机局部变形而形成的节奏音型，音乐从低音区逐层模进至高音区和双手的八度演奏，使副部主题的音乐性格呈现出激越、慷慨的豪情。

此段调性布局富于变化，运用多种手法对全曲的核心素材进行了充分的发展，音乐表达细腻入微。筝运用摇指、刮奏、吟揉、按滑、劈托、扫弦等多种演奏技法，获得了丰富的音响效果。实现了作曲家"着重发挥原古琴音乐的古朴、抒情而又饱含激越、悲愤的特色"[①]，并"基于筝的传统手法，在技法上做一些新的补充，以求其艺术表现力更丰富些"[②]的艺术追求。

华彩段落后，是充满矛盾交织的展开部。音乐先出现主部主题的节奏动机，隐约可感的器乐化旋律素材是对引子和副部素材的变体发展。乐队全奏，定音鼓、排鼓固定节奏的加入使音响宏大，情感激越。第275—295小节，作曲家设计了具有严密逻辑性的对位手法，可谓独具匠心。演奏上融汇古筝和琵琶的传统手法，将摇指与扫弦相结合，音乐在全奏中愈加铿锵有力，气势亦愈加宏大磅礴。主、副部主题动机再次融汇、交织。最后，音乐以四分切分节奏不断拓宽音程距离，并在乐队全奏 E 羽调式大三和弦的宏伟气势中结束。

这一部分在力度布局上，前半部持续在 *f* 上，后半部多在 *ff* 上。同时可以看出，戏剧性的展开、矛盾交织与冲突的力量与幻想曲逻辑发展的相对自由，使得作品的奏鸣意义与幻想意味表现得比较充分。此外，多变的速度和多主题的连缀发展，也体现出中国传统民族器乐作品速度变换与多乐段连缀的手法特征。

第五部分：结束部。

慢板速度进入，变化再现副部主题，音乐柔美、幽静。最后，以乐队弱奏结束在 A 商调式主和弦上。积极乐观、勇于进取的精神内涵在此化作万古不息的汨罗江水，凝聚成永恒的力量源泉，鼓舞中华仁人志士奋勇向前。

（蔡　梦）

---

[①] 李焕之.汨罗江幻想曲总谱·乐曲说明[M].北京：人民音乐出版社,1984.
[②] 李焕之.汨罗江幻想曲总谱·乐曲说明[M].北京：人民音乐出版社,1984.

### 李忠勇:《云岭写生》

《云岭写生》是一部由五个乐章组成的、标题性交响组曲,推移而过的一幅幅色彩斑斓的音乐画卷,荟萃了云岭高原的山川风韵和人民多彩的生活情景,犹如引导我们做了一次酣畅的南国览胜之游。①"山寨春晨"音乐风格清新,表现了从曙光初露到雾散日出的红河山区美景和山民对家乡壮丽山河的深沉赞美之情。②"密林逐猎"音乐富于动力性,刻画出剽悍豪放的景颇人在森林中勇敢、机敏地追撵猎物的狩猎情景。③"撒尼跳乐"是一个极其欢乐的乐章,这是彝寨村民围聚在篝火旁纵情歌舞场景的生动写照。④"月下情歌"是一首甜美的抒情诗,娓娓乐音传递出在银色的夜晚、在湖畔疏林,青年恋人倾诉爱情的心声。⑤"节日路景"音乐浓墨重彩、气势恢宏,赋予了整部作品以史诗般性质,展示出节庆期间边疆各族人民在灿烂阳光下,行进在蜿蜒的山间大路上,人欢马叫、热烈喧腾、五彩纷呈的壮阔全景。

作者在这部作品中娴熟地运用了交响性手法,以饱满的热情歌颂了边疆人民新的生活及其精神风貌。作品体现出鲜明的民族风格,浓厚的生活气息,明快的时代特征。它是作者多次深入边疆生活、尊重民族传统、在艺术上不断探索求新、力图创作出群众喜闻乐听的交响乐作品的一次成功实践。《云岭写生》犹如一丛俏丽的南国山花给我国民族交响乐的百花园增添了一团惹眼的色彩和一股奇异的清香。

作品于1981年在全国首届交响音乐作品评比中获一等奖,先后在成都、重庆、贵阳、昆明、广州、深圳、台湾等地演出。人民音乐出版社出版了总谱;该曲并由中央广播交响乐团演奏,中国唱片公司录制唱片和磁带,向国内外发行。

(俞 抒)

### 刘廷禹:《苏三》

该作品作于1990—1992年,作曲家刘廷禹时任中国芭蕾舞团副团长。作为驻团作曲家,刘廷禹为配合团里的演出任务创作了大量芭蕾舞音乐,1990年为三人芭蕾舞(苏三、官差和王公子)而作的《女起解》便是其中之一。1992年,作曲家将其中的音乐改编整理成管弦乐组曲《苏三》,并于同年12月获"黑龙杯"全国管弦乐作曲大赛第一名。该作品的素材来自中国京剧《玉堂春》,特别是全剧中最著名的一场《苏三起解》。《玉堂春》原是中国民间广泛流传的传奇故事,改编成京剧后

更是家喻户晓。故事梗概如下：玉堂春（艺名）是明代京城里的一位名妓，原名苏三。她与贵族公子王金龙相爱，两人长期住在妓院。一年后，王金龙的钱财挥霍殆尽，老鸨赶走王金龙，又将苏三骗卖给山西省洪洞县商人沈燕林做妾。沈妻皮氏另有所爱，设计害死亲夫并嫁祸于苏三，贪官洪洞县令将苏三判成死罪。此时王金龙已考中进士，官授山西巡按，得知此情后重新审理，终为苏三洗清冤屈，二人结为夫妻。《苏三起解》这场戏描述的是苏三在洪洞县被问成死罪后押解到省府太原复审，启程上路后诉说自己不幸遭遇的情景。对于这一相同的故事情节，京剧用苏三的唱词来表达，舞剧以舞蹈语言和形体动作来演绎，而管弦乐组曲《苏三》则用交响乐队以纯音乐的手段来刻画。

《苏三》组曲由《起解》《忆情》《重逢》三首在情节上有一定联系的乐曲组成，每一首都讲述了剧中的一段故事。作曲家力图通过对苏三一生中所经历的几个不同生活画面的刻画，来表现一个普通中国妇女在封建社会所遭受的不幸。作品中采用了京剧中的著名唱段以及南梆子曲牌等，并巧妙地把京剧打击乐与西洋管弦乐融为一体，用音乐语言生动地塑造了"苏三"这一深入人心的艺术形象。第一首《起解》描述了苏三在押解途中的情景。在一段较为自由的引子铺垫之后，上板处出现了由弦乐部分齐奏的根据京剧曲牌发展而成的音乐，节奏鲜明，行进感强，但速度适中，音色浓厚，较为形象地表现了苏三在押解途中的艰难步伐。中间部分是一段咏叹性音调，似乎是苏三在激愤地诉说自己的冤屈。之后是京剧曲牌音乐的再现，意喻苏三和官差继续前行。尾声中大量出现前十六后八的逆分节奏，更是细致地刻画出柔弱的苏三身戴刑具步行时踉踉跄跄的感觉。

第二首《忆情》相当于慢板乐章，表现的是苏三对当初与王公子交往时美好情景的回忆。短小的引子之后，在长笛、单簧管与小提琴极弱的背景铺垫下，大提琴声部奏出了温情的主题。该主题随后又在上五度调性上复奏一遍，以弦乐声部和长笛的复合音色演奏主要旋律，双簧管和圆号演奏复调性的对位声部，剩余的木管和铜管都作为背景加以衬托。音乐缠绵而深情，高潮处还能体会出几分激动。而在结尾处先后出现的圆号与长笛凄凉的独奏，顿使主人公回到严酷的现实中，似乎那幸福的感觉正一步步变得遥远。

第三首《重逢》在情节上兼有戏剧性与喜剧性两种成分，因此音乐也相应地由

两个材料组成。第一个材料引自京剧中最著名的唱段"苏三离了洪洞县",为了较好地烘托苏三与王公子见面的戏剧性,作曲家在这之前的引子中便做了充分的铺垫。先由乐队以较为自由的语气塑造出一种迷茫的气氛,尤其是中间3小节的小提琴独奏似乎是苏三内心在揣度:"此人究竟是谁?为何如此面熟?"随后由一段京剧锣鼓引出主题,耳熟能详的旋律引起听众强烈的共鸣,气氛十分热烈。该主题第二次出现时调性移高小二度,这也从一定程度上加强了戏剧性的成分。第二个材料来自第一首苏三诉说冤屈的咏叹性音调,这样的处理加强了组曲在结构上的相互联系。不过与前面主要由弦乐组演奏不同,此处整个乐队都参与进来,气势宏大,主题性格也因此而得到升华,不仅淋漓尽致地表现了苏三洗尽冤屈与王公子重逢的喜悦,而且也向世人昭示了正义终将战胜邪恶的永恒真理。

该作品先后由陈燮阳指挥上海交响乐团、余隆指挥中国爱乐乐团在全国及欧美各地多次上演,所到之处均受到听众的热烈欢迎。

(吴春福)

**刘湲:《交响狂想诗——为阿佤山的记忆》**

作品于1991年在第四届"上海之春"交响乐作品评奖中以获得评委全票的成绩夺得首奖,并于1994年获得文化部主办的第九届全国交响乐作品评奖二等奖。

单细胞生成技术是该曲最重要的技术语言之一。作曲家从地域性的音乐或语言中提炼出某个核心的音程细胞,通过衍生、发展,形成对全曲横向、纵向多声音响结构及运动方式方面的强大"控制力",从而使整个作品在音高组织和音响结构上具有高度的统一性和向心力。

1. 从民间音乐中提炼细胞音程与核心动机

作曲家在创作一个地域性题材作品之前,总是先做一门功课,就是深入该地区体验生活,并分析和研究该地区大量的民族民间音乐和语言音调,从中提炼出最核心的细胞音程和特性音调,作为这部作品的音调基础。该曲的细胞音程就是作曲家从佤族音乐中提炼出的常见的纯四度音程,并结合佤族的语言音调在四度音程基础上构成"C—F—♭E"的特性音调作为全曲的核心动机。这是一个由上行纯四度结合下行大二度构成的三音列,为佤山主题的原型动机形式。其音调中的上行四度犹如

佤山挺拔的线条，下行大二度的进行则凸显出佤山的雄浑与坚定，整个动机音调成为佤山雄伟身姿的缩影。

例 1

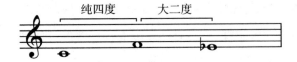

佤山主题的核心动机原型见例 1。

2. 由细胞音程与动机生成主题旋律

以纯四度音程作为全曲的核心细胞，结合其变异形式——增四度、小七度，衍生出核心动机的原型、变形、变异共七种形式，作为生成主题以及横向线性发展的主要材料。作品中所有完整的主题旋律或连接作用的旋律均由核心动机的横向延展方式生成。此外，在细胞音程的内部，包含大、小二度，大、小三度这些组成细胞音程的"细胞因子"，对于生成细胞音程的变异形式，特别是生成主题动机的原型、变形、变异形式有重要意义。

例 2（第 8—22 小节）

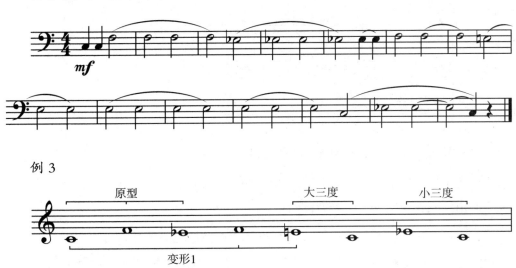

例 2 是佤山主题的第一次呈示，由核心动机原型 C—F—♭E 与变形 1 C—F—E 交织延展而成，并因此在最后三小节构成了大、小三度细胞因子的交织对比（E—C 与♭E—C），具体见例 3。

### 3. 由细胞音程生成纵向音响———"横生纵"

在纵向方面,多声音响主要反映出以细胞音程结构为主的技法特征,体现"横生纵"的思维。具体地说,表现为细胞音程的叠置,以及在细胞音程或细胞音程叠置的基础上,再次叠加进各种二度、三度音程或音块——混合叠置。这两种叠置方式,使纵向音响不仅具有民族风格的"色彩性",更有许多因混合叠置的不协和音响所带来的力度变化,并使作品获得各种艺术表现效果。例如第 589 小节,长号、大号声部是叠置的细胞音程,在此基础上叠加进八支圆号声部的半音音块(F—♭G—G—♭A),结合 **ff** 的力度,以及长号、大号的切分性质的节奏,表现出一种粗暴、蛮横、狂躁的效果。(见例 4)

例 4（第 589 小节）

此例长号、大号声部的两对叠置的细胞音程 F—C 与 ♭B—♭E,♯F—♯C 与 B—E 分别叠加圆号声部的 F—♭G—G—♭A 音块。

### 4. 由细胞音程生成横向多声结构

在多声结构的横向发展方面,具有现代作曲技法色彩的线性思维以及源于细胞音程的细胞因子音程(大、小二度,大、小三度)是构成横向发展的重要因素,多声结构通过线性的单次、两次或多次不断向前展衍。而在这个过程中,各声部的进行始终以细胞音程或细胞因子音程为主要的距离依据。归结起来,其技法形态主要表现为"生成式"与"线性式"。生成式就像细胞的一次或两次分裂,其生成方式有以

细胞音程的根音与冠音外扩或内收生成的,也有以整个音程为单位平移生成的。而线性式横向发展则是以"交织式"和"平铺式"两种形式连续多次分裂生成的,通过多次生成使各声部线条的有逻辑的横向运动显得更加突出,形成线性运动进行。从生成和线性进行的距离看,两种横向进行方式都有等距与不等距之分。例如第16—20小节、第68—80小节,不论是同向平铺,还是反向交织,不论各声部进行是否等距、是否同步,其声部的进行都是纯四、纯五度,大、小三度或是大、小二度。

例5(第68—72小节)

例5以E—G、E—#G的大、小三度纵向并置开始,接着横向各声部多次等距平铺进行。

5. 由细胞音程生成"撕裂式"复调形态

在纵向多声的另一种表现形式——复调方面,细胞生成技术对整体风格的控制,以及"撕裂式"的复调声部生成具有重要作用。首先,整个复调段落的音调都是由各种不同音高上的动机原型、变形、变异,以及它们的交织形态结合对比、交织所产生的细胞因子音程大、小三度并置、对比的音调所构成的,因而形成统一的语言风格。"撕裂式"的声部"同中生异""生长分裂"思维与细胞生成技术的"生长、衍生"思维是一致的。因此,不论是贯穿始终的第二提琴声部的横向延展,还是其他声部的三次"撕裂",都与细胞音程有着密切的联系,体现了细胞音程对复调形态运动过程多方面细微、精密的控制。

图 1 细胞音程生成的"撕裂式"复调形态

如图 1 所示，第二提琴声部是贯穿整个过程的声部，其所出现的佤山主题的各种形式，依次建立在 ♭A—♭D—♭G—♭B—#C（♭D）—C（B）—♭B 音上，其中的规律是上纯四度—上纯四度—上大三度—上小三度（增二度）—下大二度—下小二度，即由细胞音程开始，逐渐减小至最小的细胞因子（小二度）。

大提琴、中提琴、第一小提琴声部分别经由三次"撕裂"生成。三次"撕裂"的方向与"裂度"分别是上方增一度、上方纯四度、上方增一度。从裂度来看，正好是"最小细胞因子—细胞音程—最小细胞因子"这样呈中心对称的规律。

由此可见，各声部内部的音乐发展方面、声部生成的"裂度"方面，都与细胞音程（及其因子）有着密切的、重要的联系，体现了细胞音程对这一复调过程多方面的、细微的、精密的控制。

（翁静平）

**刘湲：《土楼回响》**

交响诗篇《土楼回响》是作曲家刘湲于 2000 年 10 月应著名指挥家郑小瑛教授之邀，为"世界客属恳亲大会"创作的。该作品在 2001 年首届中国音乐金钟奖"管弦乐——大型交响合唱作品"评奖中荣获唯一金奖。

《土楼回响》是一部表现来自古代中原地区、祖地在闽西的汉族民系"客家人"的奋斗、生存和发展的宏大交响史诗篇章。全曲共有五个乐章：从容行板的第一乐章《劳动号子》，♭D—C 大调；快板—散板的第二乐章《海上之舟》，c 小调；如歌慢板的第三乐章《土楼夜语》，以 G 调为主的双调性；快板—广板的第四乐章《硕斧开天》，多调性；进行曲风格的第五乐章《客家之歌》，D 大调。五个乐章犹如五幅精

美画卷,组成绚丽多彩的巨型客家风情图。从整体结构看,象征着客家人群体塑像的第一乐章《劳动号子》,其在音乐表现与音乐形象上与末乐章进行曲风格的《客家之歌》相似,尤其是在速度(♩≈70)、节拍(4/4拍)、音乐材料上与双主题变奏曲第二主题的最后一次再现完全相同(即第五乐章的序号 7 ),形成了首尾呼应的大再现结构。而中间则是一首慢板的抒情"夜曲",它以土楼喻为母亲的形象娓娓吟哦,诉说客家儿女开创历史的千辛万苦…… 第二和第四乐章,又以相似的速度和性格特征与前后乐章形成鲜明对比:快板—散板的第二乐章《海上之舟》描绘客家人与惊涛骇浪殊死搏斗的激烈场景;快板—广板的第四乐章《硕斧开天》描绘了客家人民俗中舞龙、舞狮的热闹场面…… 作品各乐章从内容到形式都清晰地体现了以抒情优美、情意至深的第三乐章"土楼——母亲"为中心向两边铺展开来的集中对称套曲结构。这印证了客家土楼建筑内部结构的一致性:以大门直通族系祠堂为中轴线,由内向外层层铺展开来的扇形对称结构。

图1是作品的整体结构图式(集中对称结构)。

图 1 作品整体结构图式

从音乐材料看,作曲家从客家山歌中提炼特有的羽—商纯四度核心音调作为原型材料贯穿全曲,并以羽—商纯四度核心音调创写的第一乐章中的"劳动号子"主题(即序号 1 ,见例1)在全曲五个乐章不同曲式部位出现;每个乐章的结束音与下一乐章的开头音构成顶真格布局,极大地强化了五个乐章音乐的统一性和向心力。作品的开头与结束调性是 ♭D—D 小二度结构布局,形成调性向上二度级进的宏观运动,从整体上获得明朗、辉煌的艺术效果,表现了客家民族在历经沧桑之后走向辉煌未来的美好愿景,这是作曲家在整体构思中的有意设计。

充满阳刚之气的开篇乐章《劳动号子》，是一首极度张扬客家人民族精神和民族个性的乐曲。这里，作曲家只使用铜管乐和打击乐两个乐器组，并充分发挥其既有力量和爆发力的特长，以一唱一和的"号子"方式，表现出客家人劳动的合力形象。一开始，由长号加弱音器在♭D大调中奏出只有两个音组成的"劳动号子"主题（即序号 1 ）。（见例1）

例1

这个主题取材于闽西客家山歌《新打梭镖》。它独有的两个音的曲调象征着客家人淳朴、单纯和执拗的性格，称为"劳动号子"主题，是贯穿全曲的核心主题。之后，铜管组以强力度与密集排列的并置大三和弦的巨大音响回应着核心主题，构成鲜明对比，一呼百应，仿佛一群钢塑般的客家人英雄塑像展现眼前，又如同一座座连绵的土楼群，宏伟壮观，气势磅礴。接着，叠入打击乐以四五度音调和动力化节奏所营造的热烈场面，使人联想到浩荡的舞龙团队……从序号 2 开始，由小号再现"劳动号子"主题，其后连续出现的打击乐—铜管—打击乐是在新的力度 *ff* — *fff* 上的动力化再现，并在序号 3 处达到全乐章的最高潮（*fff*）。从艺术表现看，乐曲从一开始就采用铜管乐和打击乐进行曲稳健的步伐，力度由很弱（*pp*）到强（*ff*）再到极强（*fff*）最后到很弱（*pp*）的陈述方式，仿佛表现了客家民系从小慢慢壮大，由远古迎面走来，浩浩荡荡，又向未来走去的钢铁步伐，铿锵有力。

第二乐章《海上之舟》是一幅定形状态的历史画卷。这是继第一乐章"英雄塑像式"主题陈述之后，出现在c小调框架内的庞大"展开性"乐章。作品通过对主题材料剧烈的解体性发展和调性的频繁转换所产生的巨大冲突来描绘客家祖先漂洋过海，以一叶扁舟在狂风暴雨、海天一色的大海上与滔天巨浪进行殊死搏斗的英雄形象。从音乐发展看，第二乐章大致可划分为以下三个阶段。

第一阶段（序号 1 — 4 ）：描绘"一叶扁舟"上的客家人与黑色大海搏斗的过程。乐曲一开始，作曲家就将音调定在c小调的主和弦上，并在微弱力度中以分解和弦动机向上升腾。这个向上爬行音型从三度到四度再到二度、三度，像翻滚海浪

的音响形态,描绘了客家人怀着沉重的心情,背井离乡漂泊大海的景象。从第 9 小节开始,由长笛吹出源自客家山歌《唔怕山高水远》的音调。(见例 2,原形见例 6)

例 2

这个音调被作曲家喻为"一叶扁舟",是第二乐章的核心材料。从序号 1 开始,低音提琴组以不断反复的三全音伴以半音级进的固定音型,借以描绘浪花翻腾形象。而之后木管组吹奏"扁舟"音调,则表现了客家人与海浪拼搏的情景。随后,是"风浪—扁舟"音调先后多次的反复陈述,随着力度渐强、织体加厚和音响结构的进一步复杂化,仿佛海上境况渐渐变得险恶起来。当序号 3 处由小号奏出第一乐章的"劳动号子"主题时,让人联想到客家人闯过一个又一个险浪而获得的豪迈与自信。从序号 4 开始,"海"与"船"的主题以先后对位重叠陈述,在定音鼓滚奏下,低音铜管与木管组大小七和弦的连续平行进行,弦乐组以由两个七和弦交叉构成卡农模仿的复调手法,以及之后的木管组半音阶式卡农模仿的完全重叠,描绘出狂风巨浪式"海"的背景。此时,男声以 *ff* 的力度冲向打击乐和低音铜管,推出大浪口似的音响而大声吼出"劳动号子",仿佛是客家人乘风破浪所取得的又一次胜利。

第二阶段(序号 5 — 6):以"进行曲"豪迈的音调展示客家群体敢于与海上风暴拼死搏斗的壮举。该阶段可分为三个部分:第一部分(序号 5),先由铜管组以《唔怕山高水远》的主题音调发展的上下行跳进旋律和动力性节奏展示着客家人勇敢乐观的拼搏精神。第二部分(序号 6),音乐经过了频繁的调性转换,并在序号 6 的速度 ♩ ≈ 148 中弦乐组与木管组以半音阶俯冲式下行走句构成大的"刷子式"造型音响,气氛骤然紧张起来,大海的形象也变得更加狂暴、凶残。与此同时,全部铜管组也以 *fff* 压倒式的气势奏出了与之对抗的模仿音调。特别是代表客家搏斗音调在不同声部上的叠置、交错对位及不同节奏的反向进行和力度的层层推进,音乐似乎被逼到了一种令人感到撕心裂肺的极限。最后,当小号在全乐章的最高潮点上以 *ffff* 再次喊出"劳动号子"主题时,已达到了汗水、雨水、海水一起披头而下的酣畅状态。之后,海被征服,天边露出云彩,神往的彼岸已然在前方!

第三阶段（序号 7）：客家人战胜风暴而扬帆远航。此时，音乐已恢复了一开始时的平和与宁静，仿佛随着风暴过去，海面又平息下来，呈现出一片霞光闪闪、微波荡漾的大海景象。在 c 小调主持续音背景下，客家歌王李天生悲壮地唱出《过番歌》，（见例 3）道出客家儿郎漂洋过海离家谋生所经历的千辛万苦……

例 3

第三乐章《土楼夜语》是一首双调性"夜曲"。作曲家将土楼视为母亲的形象，以独特的"客家风"在宁静的夜晚中述说客家人创造文明的艰辛、悲壮与历史的沧桑。一开始，第一长笛模仿箫的音色吹奏出富有闽西风味的"土楼—母亲"主题。（见例 4）

例 4

这支 C 徵调式主题旋律特有的迂回绕转式客家语调，酷似母亲的喃喃自语。接着，第二长笛以 C 徵调式的下四度 G 徵调模仿对位与其上四度 F 徵调对位构成相距大二度同调式的双调性复调。然后以相同的旋律合在相距纯五度的 C 商调和 G 商调上。第一个对比部分是由英国管在 ♭B 羽调式和双簧管在 F 羽调式上先后模仿树叶吹出的一首客家山歌。序号 5 是综合变奏再现，原来的 F 羽调式曲调与 F 徵调式曲调在这里以双调性的复调交相辉映，并统一在同一个主音上，形成了特有的闽西调式风格，预示着客家人南迁后与土著长期杂居、和睦共存的族群关系。

从序号 6 开始，"母亲"主题材料频繁转调，音乐变得紧张而悲壮。伴随着从远远的石斛传来"劳动号子"主题的呼应，仿佛儿女们与母亲的遥相祈愿。序号 7 是在 A 羽调式山歌与 A 徵调式山歌双调性纵向复对位再现，情切意真，似母子梦中

相会。之后,"劳动号子"主题与"母亲"主题材料构成的对位复调以渐强的态势把音乐推向这个乐章的最高潮。音乐在极速冲刺中戛然而止,之后序号 8 由管钟奏出"劳动号子"主题,铿锵壮丽。最后,作曲家引用客家特有的乐器"树叶"再次唱出"母亲"曲调,仿佛母亲思念着自己的儿女们,祈福他们夜夜到天明……

第四乐章《硕斧开天》是三部曲式的多调性快板乐章。这里,"劳动号子"主题外化为动力的快速主题,并糅进了客家山歌素材及对客家人舞龙舞狮等热烈场面的描绘,表现出客家人生生不息、勇于开拓的精神和魄力。一开始,由"劳动号子"主题的四度音调发展而来的引子,音乐开朗而富有活力、热烈而气派。序号 2,铜管乐器组的节奏铿锵有力,伴以木管组甩腔式的音型走句,并加上在打击乐烘托下的多调性音响效果,仿佛是客家人群体迈着矫健的步伐又一次浩浩荡荡的壮观景象。在民族打击乐器小锣、小钹与弦乐器的拨弦背景中,木管组以一种诙谐、滑稽的多调性音调描绘出客家人民俗民风中的一些热闹场面。序号 3 由铜管组以一种伸缩性速度(rubato)进行多声部的自由模仿对位,形成此起彼伏、热闹非凡的舞龙、舞狮场面。序号 4 以铜管组对位复调又一次奏响第一乐章"劳动号子"中密集排列的并置式大三和弦音调。对比中部(序号 5)是一首抒情而细腻的变奏曲。在竖琴舒缓柔和的琶音伴衬下,双簧管轻轻吹出犹如一缕清风徐来的客家山歌《风吹竹叶》曲调。(见例5)

例 5

这首具有浓厚闽西风格的羽调式山歌主要围绕羽—商四度、五度展开。经过 C 羽调式的主题呈示之后,转入 G 羽调式开始做第一次移调变奏。第二次进行了节拍变奏,并扩充原山歌的内部结构,旋律气息变得更加悠长,音乐宽广明亮,令人心旷神怡。序号 6—7 又以开始的引子主题进行动力化的发展后作为过渡段引回三部曲式的完全再现部。

第五乐章《客家之歌》是一首进行曲风格的双主题变奏曲($\frac{2}{4}$拍)。主题是由"唔怕山高水远"和"劳动号子"两个主题原形相结合,组成了一个团结一心的客

属大军行进在地平线上的强大形象。乐曲一开始,由定音鼓、钢琴和低音提琴声部在 a 小调 *ppp* 力度上奏出贯穿全乐章的固定节奏音型。这是一个近似听不见的音响,低沉、雄浑、有力。从序号 1 开始,分别是"唔怕山高水远"与"劳动号子"两个主题片段在中低音区交替陈述,之后,弦乐组逐渐叠入第二乐章中出现过的下行小二度叹息音调,并连续以五度相生法不断向上叠加。此刻,似有几分刚毅也含几许悲凉,仿佛描绘了客家人千余年来为了生存而从中原地区大军南迁"风萧萧、路迢迢"的悲壮景观。之后,序号 2 在小号奏出的"劳动号子"主题动机的背景下,由全体男声唱出《唔怕山高水远》的山歌原形。

例 6

这是双主题变奏的第一原形主题。接着,序号 3 分别由多种音色组合以移调模仿的手法先后陈述"劳动号子"的第二原形主题。在不断攀升的调性转移和充满动力化的节奏发展中,音乐变得越来越激昂、明亮,并在序号 4 处以 *f* 力度推出男女声合唱的第一主题和第二主题的同时进行。序号 5 处,铜管组以 *ff* 的力度继续缩短模仿步伐对第二主题进行的第二次变奏。最终在序号 6 的强度上男女声合唱,第一主题再现。作曲家在这里采用由台上"乐队合唱队"一层层叠进,直至台下观众加入一起合唱的"环境艺术"手段,大大地加强了音乐感染力。这是客家人的民族精神所给予作曲家的启发:"团结一心,合力拼搏。"最后,以"劳动号子"主题在 D 大调上辉煌地全奏结束全曲。作曲家选择这个在音乐史上被认为"金光灿烂"的 D 调作为全曲的主要调性,并结合 *pppp—ffff*、低音区—高音区渐变的音乐构思,寓意了客家民系不断发展壮大,走向辉煌。

(蔡乔中)

### 罗永晖:《逸笔草草》

琵琶与乐队作品《逸笔草草》是罗永晖琵琶作品系列的最后一首。作曲家为同一作品拟定的英文名为 *Flowing Fancies*。Fancies 意指"奇想",亦有花色织物之意。

与《千章扫》的恣纵笔触相比，此曲充满疏逸澹泊的幽思情怀，音乐色彩深邃澄澈，琵琶线条以简单勾勒写意的形式创作，与文人追求简约淡泊的意境相契合。全曲在三个意象描述中隐含一份内在联系的张力，独奏者在朴拙单纯的管弦乐配器手法里穿梭迂回，层层渐进。

行云推月：琵琶以"一弹多滑"的演奏形式，在弦外音与泛音的衬托下，缓慢地与沉厚的管弦乐声响相互推磨。演奏技法上，琵琶运用"品上弹弦"、泛音、各种速度的滑音，而乐队在常规演奏法之外，也运用了木管气息声等非常规效果。乐队与主奏乐器的关系，经常采用块状对置的手法。乐队的全奏与琵琶独奏构成鲜明的音响反差。个别地方也会使用弦乐和木管来"打底"、勾勒、烘托或强调琵琶声部的线条轮廓。

燕舞飞花：富有韵律的琵琶"推拉"声调，配合着乐队悠悠扩散的变幻色彩，轻缈地展开一幅飘逸上扬的心像图景。这部分中，木管和弦乐的各个乐器声部都经常担当较为独立的音型化因素。节奏上错位的各个音型，互相构成模仿或支声复调关系。琵琶出现时，较多用往复的音型或震音、轮指，担当相对稳定和绵延的织体因素。乐队和琵琶在织体层次上交织得十分紧密。此段中，乐队配器上经常依靠乐器声部的相互转接，以及不同音色的渐次投入、叠加和撤换，营造出跌宕起伏的音响态势。乐队如影随形，亦步亦趋，琵琶以极富表现力的"长轮"及快速"点描"表现出静动明暗的对比，即兴意味十分浓厚。起初，琵琶仅在乐队云飞浪涌的间歇出现，完全自由的节奏和类似华彩段的演奏处理，更类似内心独白，与乐队仿佛形成一种"物"与"我"之间的对照。从排练号 3 开始的乐章后半部分，琵琶声部似乎也被乐队的激情所"感染"，在渐次推进中运用了大量的快速音型与和弦性震音。全曲于激情过后在琵琶悠悠独奏中进入一片空寂微茫里。

《逸笔草草》音响纯和，整体结构精简凝练，既富现代气息亦具怀古情思，是罗永晖近期音乐作品中感性音乐创作手法的另一个开端。演奏时间为 17 分 25 秒。

（周　倩）

**罗忠镕：《暗香》**

《暗香》为筝与管弦乐队而作，创作于 1988—1989 年，是一部中国传统音乐创

作思维与西洋现代创作思维相结合的杰作。作品的标题及意境来自宋朝诗人林逋的咏梅诗《山园小梅》中的名句"疏影横斜水清浅,暗香浮动月黄昏"。诗人对冬日小园蜡梅怒放的景致并没有直接描绘,而只是通过对周围情景的勾勒暗示出蜡梅花盛开给人的直觉,诗中甚至连一个"梅"字都未提到,充分体现了中国传统文化艺术中的含蓄之美。受这种美学思维的影响,作曲家在创作该作品时也无意去描绘蜡梅花之形,而是不渲染、不表现、不说明,采用无主题、无段落、无起伏的手法来达到与诗中美学意境相吻合的艺术效果。这种"无我"之境其实也是西方后现代主义美学所推崇并力图企及的特征之一。在这种美学思维及创作理念的支配下,作曲家在该作品中采用了散文式的结构,音乐在其中自由流动,既无明确的段落划分,也没有个性鲜明的主题,除了极个别地方的音调暗示外,全曲甚至连重复的音调都没有。这种创作思维很大程度上受到我国古代文人音乐如古琴曲的启发。

在具体的音高组织上,作曲家设计了一种将五声音阶与十二音技法相结合的方法,称之为"互补的五声性十二音集合"。这种方法简言之就是由两个互补的五声音阶加上补充的两个双音一起形成一个十二音集合。要使两个五声音阶具有互补性(即没有共同音),它们的宫音之间必须是小二(大七)度或三全音关系。由于小二(大七)度有上下之分,因此一个五声音阶共有三种组合形态。以 C 宫五声音阶为例,它就分别与♯F 宫、♭D 宫、B 宫五声音阶组合成十二音(当然,要加上括号中的"补充音",见例 1)。

例 1

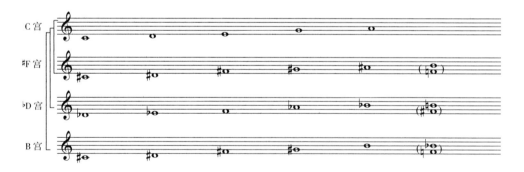

"互补的五声性十二音集合"只在乐队部分中使用,独奏筝部分的音高则是独立于这一音高体系之外的以 D 商为基础的"变凡"音列。(见例 2)

例 2

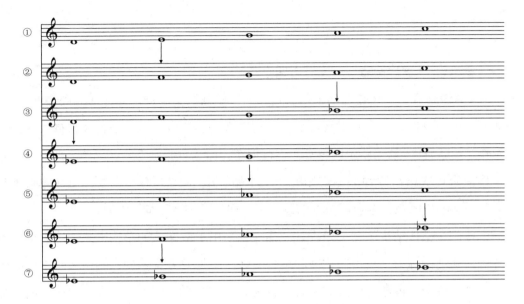

作曲家先后为筝写过两个版本，前一个转调筝版本完全是用上面这个"变凡"音列写成的，全曲所用音列依次为②④⑤⑥④③①③④⑥⑤④②，从中可以看出以正中间的音列①为轴心两边是完全对称的，到最后回到音列②的时候全曲也就结束了。在后来演出中主要使用的第二版中，尽管做了一些调整，但总的来说依然是以这个"变凡"音列为依据的。

在独奏筝与乐队的关系上作曲家也处理得十分别致。独奏筝部分采用了传统的形态，以线性流动的旋律为主，但节奏非常自由，尽量避免相同节奏型的使用，音乐体现出一定的即兴性特征，这也是与全曲散文式的神韵相吻合的。乐队部分则采用了现代比较抽象的写法，强调音色的丰富变化，以各种形式的点描及音块手法为主要特征。二者的结合相得益彰，完美地表现了作品标题所追求的意境及美学意义。

作品在整体结构上是比较感性的，而在细微的内部构成上却非常理性，这在作品所运用的复调与配器手法中都有明确的体现。在复调手法上，除了各种精致的对位与模仿外，节奏卡农（第 7—11 小节、第 92—95 小节）、色彩复调（第 47 小节）等较为现代的手法俯拾皆是。配器采取了类似于室内交响乐的写法，各乐器都以纯音色使用，极少使用混合音色，更无成组的齐奏音响，织体以各种音点、音块和短小线条为主。弦乐按谱台分组，使其音响稀薄一些，以免盖过筝的声音。各种具体

手法的运用在格调上都是相当统一的,体现出作曲家从整体到细部驾驭作品的深厚功力。

### 罗忠镕:《罗铮画意——无题之四十八》

《罗铮画意——无题之四十八》是作曲家根据其子罗铮的画作《无题之四十八》而创作的。罗铮先天大脑发育不全,却有着奇特的绘画天赋。他曾经根据其父的音乐作品《暗香》《第二弦乐四重奏》进行创作,而《罗铮画意——无题之四十八》则是作曲家首次根据罗铮的画创作的音乐作品。作品于 2000 年完成,由叶聪指挥日本新星交响乐团在日本横滨举办的第二十一届"亚洲音乐周"上首演。

作品在整体结构上与《暗香》一样,也采用了散文式的结构形式。这种被西方传统曲式理论称为"自由曲式"的结构实际上不是西方音乐的产物,而与中国的传统音乐,特别是古琴音乐的结构有着较为直接的联系。作品虽然没有明确的曲式部分划分,但是根据速度和情绪的变化,还是可以将其大致分成几个发展阶段。(见图 1,括号内是大概的速度)

| 1—14 | 15—52 | 53—65 | 66—87 | 88—98 | 99—122 | 123—131 |
|---|---|---|---|---|---|---|
| Lento | Moderato | Allegro | Moderato | Piu Mosso | Adagio | Lento |
| (40) | (60) | (120) | (60) | (96) | (52) | (40) |

图 1 全曲速度与情绪变化图

很明显,首尾的两个"Lento"部分是互相呼应的(除了速度上的呼应外,还有集合与音列的呼应),剩下的五个部分则是这样的安排:慢—快—慢—稍快—慢。(见表 1)

表 1 全曲速度与情绪发展变化表

| 1—14 | 15—52 | 53—65 | 66—87 | 88—98 | 99—122 | 123—131 |
|---|---|---|---|---|---|---|
| Lento | Moderato | Allegro | Moderato | Piu Mosso | Adagio | Lento |
| 40 | 60 | 120 | 60 | 96 | 52 | 40 |

看得出作曲家对各部分之间的关系做了精心的处理:"慢"的部分后面有"快"的部分来对比,而"快"的部分后面又有"慢"的部分来平衡。这样的安排,很容

易使我们联想起与"意大利序曲"和"法国序曲"类似的三部曲式中速度的对比与平衡。而如果将其中"慢"的部分看作"主部","快"与"稍快"的部分看作"插部",则又有回旋曲的特征了。

作曲家近年来一直在研究一种被称为"五声性十二音集合"的创作理论，并在许多作品中进行过成功的实践。这一理论体系包括两大类："互补的五声性十二音集合"与"组合的五声性十二音集合"。在创作该作品之前作曲家用"互补的五声性十二音集合"创作了《暗香》《琴韵》，用"组合的五声性十二音集合"创作了《第三弦乐四重奏》《第三小奏鸣曲》，而在该作品中作曲家将这两种手法进行了综合运用，取得了良好的效果。

"互补的五声性十二音集合"在前面介绍《暗香》时已经提到，此处仅对"组合的五声性十二音集合"做一简介。这两种"五声性十二音集合"都是以"五声性集合"为基础的。所谓"五声性集合"，就是不包括音程级 1 和 6 的集合，也就是在集合各音级之间形成的音程中不包含小二度与三全音，这在音程函量表中也能得到体现：在六个表示音程数量的数值中，首尾的两个数都是 0。由于超过五个音的集合中必然要出现至少一个半音或三全音，因此这种"五声性集合"只能是三音、四音或五音的集合。这样的"五声性集合"共有八个，分别是：3-6、3-7、3-9、3-11、4-22、4-23、4-26、5-35（三音集合中还有一个 3-12 也不包含音程级 1 和 6，但它是一个增三和弦，因此不属于"五声性集合"）。由于需要十二个音级的全部出现，所以仅用纯粹的五声性集合难以达到这个目的，而且小二度与三全音也是不可能回避的。为了解决这个矛盾，作曲家根据音级集合中有关补集的理论设计了这样的方案：用三元素集合来组成十二音集合时，如要互不相同，最多只能有三个"五声性集合"；用四元素集合来组成十二音集合时，最多只能有两个"五声性集合"，否则便有相同的集合。然后在此基础上再各补充一个"非五声性集合"，这样既保证了十二音的全部出现，又充分发挥了"五声性集合"运用的最大可能性。在小二度与三全音的处理上，则尽量将它们安排在旋律声部中，而且尽可能让构成这些音程的音距离得远一些，使它们与五声性格格不入的音响效果得以充分的淡化。由于五元素的"五声性集合"只有一个，因此构成十二音集合的两个五元素"五声性集合"肯定是相同的，只不过音高位置不一样。这种"5+5+2"的组合方式实际上就是前

面所论述的"互补的五声性十二音集合",只不过此处又从音级集合的角度做了一次理论上的阐释。因此,"组合的五声性十二音集合"就只有用三元素和四元素集合进行组合的方式。

由于将每一个十二音集合都分成了三到四个结构单元(集合),这样既可以把各个单元横向组织,又可以把它们纵向累积;既可以让集合音先后出现形成各种线条,又可以使它们同时发响而构成各种音块,再加上作曲家跳出十二音技术的羁绊,集合内部的音排列无序而且可以自由重复,因此使用的方式是相当灵活与多样的。

这部作品的配器也很有特点。与《暗香》《琴韵》等作品相似,为了获得清晰的音色效果,增加音响的透明度,作曲家采用类似于室内交响乐的写法,没有了一般乐队的复合音响,整个乐队的齐奏在作品中只用了一处,而且是在全曲最高潮的地方。为了突出强调音色的作用,在创作中将不同音级集合的音色与不同乐器的音色有机结合在一起。乐队中弦乐以谱台为单位,而且很少演奏旋律,大多是利用各种结合和变化起背景与音色的作用。管乐器则多以件为单位,在作品中主要演奏各种线条。整部作品的织体摒弃了和声音型的写法而以线条、音群、音块和点描的手法为主。另外受罗铮画作的启发,作曲家还进行了将"互补的五声性十二音集合"中补充的"双音"作为"底色"的尝试,效果也十分突出。

## [M]

### 马水龙:《梆笛协奏曲》

该曲是马水龙最广为人知的大型管弦乐作品,运用对位技术写成,将中国传统乐器梆笛与西洋管弦乐器进行了突破性结合,是作曲家发扬传统、融贯中西的成功典范。梆笛的音色清丽明亮、个性突出,西洋管弦乐队的音色则整体融合协调、音响效果丰满又具张力,两者结合后互为衬映、相得益彰,既展现了中国传统乐器的独特风格魅力,又体现出了西洋管弦乐队的交响性质。

第一乐章:伴随着渐强的鼓声,由管弦乐队强奏呈现出了庄严雄浑、气势宏伟的第一主题,表现了中华民族坚韧不拔的气概和精神。接着导入轻快活泼的第二主题,由梆笛灵巧活跃地奏出,反映了淳朴、善良的民风与豁达、开朗、乐观进取的生活态度。第二主题实由第一主题进行缩影变化而来,而它也成为这个乐章展开的

主轴。梆笛与乐队时而形成对比、时而相互呼应，构成了欢快热闹、喜庆祥和的第一乐章。

第二乐章：在缓缓的管乐长音和声背景下，在巴松的低吟中，音乐进入了优雅的慢板乐章。第一乐章中的第一主题重现在低音弦乐部分，但略有变化。梆笛的旋律也随之变得更悠远绵长、温婉细腻，既表达出了江南烟雨朦胧般的诗情，又透露出了淡淡的哀思，仿佛一位垂暮的老者，向世人叙述着古老民族悠远的历史与岁月的变迁，令人产生无限遐想。在情感的不断倾诉与反复宣泄中，音乐终于迎来了再现的第三乐章。

第三乐章：终曲乐章中，梆笛又恢复了清脆明亮的音色，音调重又变得轻快明朗，并富于华丽的技巧。缩短了的再现乐章将第一乐章中的第一主题与第二主题稍加装饰变化，并使其不断地交织发展。在梆笛与管弦乐队的相互交融并汇中，音乐推向了全曲的最高潮，并在一派太平盛世的祥瑞景致中辉煌地结束。

作品曾于1981年在中国广播公司所主办的"第一届中国现代乐展"中首演，1983年著名指挥家罗斯卓波维奇指挥美国国家交响乐团在台北演出此曲，并以卫星实况转播至美国PBS公共电视网，之后又在法国、日本等国以及我国的香港等地广泛流传，深受中外人士好评。

<div style="text-align:right">（陈　诺）</div>

## [Q]

**秦文琛：《际之响》**

管弦乐《际之响》由秦文琛于2000—2001年在德国完成。全曲时长18分钟。2001年获德国Buerger Pro A管弦乐作曲大赛第一名。此项大奖是德国政府为著名的卡塞尔歌剧院建院500周年特别设立的，由联邦州长鲁兹·瓦格纳亲自倡导并组织评选而出。2002年，在上海"中国现代音乐论坛"活动中，《际之响》在上海大剧院由上海广播交响乐团进行了国内首演。作品总谱由德国Sikorski音乐出版社出版。"璀璨、神秘、古朴和力量是西藏给我的深刻印象，乐曲吸收了某些西藏音乐的因素，并通过乐队剧场效果和微分音的处理，将整个剧场作为空间，建构起一种特别的音响，这是对来自西藏的强烈感受的表达。"秦文琛曾这样描绘过自己的《际之

响》。他将宗教与自然集合为《际之响》创作的主要精神来源。在这一大型管弦乐作品中，作曲家以 B 音为核心音，并将其贯穿于乐曲发展的整个音乐过程之中。B 音在德语发音中的"H"，同时也是佛教《六字箴言》中最后一个字的第一个字母。在这样一个细致精心组构的音的空间里，作者将 B 音最大限度地从头至尾进行一系列的装饰、变异、并置、转换，并在音高、音色、音域、节奏、速度的音响中展开丰富的创造想象力。选用单个音作为音乐发展的主要线索，从中可看出作曲家极有意识地将单音所赋予的东方音乐精神融入其中。单音的运用在东方，尤其在中国音乐中有着十分重要的意义和价值，到处可见，在许许多多传统音乐表演中，往往单个音可以演奏出各种不同的音色变化、润腔变化，"移步不换形"之说的传统音乐美学趣味表达了单音不同于一般艺术现象存在的特色。《际之响》中的单音处理非常有趣，整首乐曲中最初出现 B 音是从乐队最高的音域进入（第 25 小节），其次是从乐队最低的低八度音域进入，犹如两道极强和极弱的光分别从两处照射到听众面前，乐队所奏出的单音音响仿佛由极为遥远的地域和近在咫尺的耳边掠过。在 B 音长时间持续的状态下（第 49—175 小节），乐队演奏极为微弱，B 音依然在延续，当其不断顽强地持续到至高点时，一段内在、真诚的旋律仿佛从远处飘然而来（第 101 小节），随着竖琴的拨奏，所有乐器在极高音区上放射出灿烂的音色。在各个声部的 B 音中，有充满高度紧张的音响支撑，有嘈杂一片的 B 音（第 71 小节）喧嚣，不断使用同一个音并长时间地延续，即使在全曲结束之时依然如此，基于一个单音的不同位置、不同方向、不同音域、不同力度、不同音色、不同的静态与动态等，秦文琛为整首作品刻画了一个纯粹的单音世界，宗教所特有的执着与虔诚的内在精神点缀其中，同时，深化和扩张了中国传统音乐中单音运用的独特手段。

  微分音的运用在西方作为一种不同于传统的技术手法已经走过了较长的一段时期，并形成了相对稳定的技术形态，在东方尤其在中国传统音乐中类似滑音的奏唱手法有着悠久的历史，在中国传统乐器的演奏中更是一个十分普遍的现象。《际之响》中核心音微分化的深层表现来自宗教众僧念经吟唱与蒙古族传统乐器四胡中滑音演奏的特色技法，犹如胡琴滑奏的微分音在整部作品中散发出独特的韵味。这些核心音的装饰加大了音与音之间的不确定性，并以敏感的、细腻的装饰手段催发着音乐的能量。在一片片音高不同、节奏不同的音群中，核心音的装饰各不相同，有

的从音的下方，有的从音的上方，包括前台与后台管乐器所构筑的音响，在纵横交错的单音世界里，尽显不同的多重装饰手法，所造成的一系列单音音响空间，从最平静到最强烈的单音音色对比，从持续不断的颤音群中的对比，从B音与B音之间在运动过程中的微分音对比，从声音传递方向的力度对比，使声音的线条空间特性极大地发挥出来，乐队剧场效果及听众听觉空间幅度上的声音变化，带有浓重的戏剧性效果。单音所带来的趣味还在于，作者有意将民间音乐中装饰加花的手法运用于对核心音B的技术处理（第125小节）。弦乐声部所构成的微分音一大片地涌现，犹如无数的人在吟唱着同一个声音，而每一个音、每一个声部都在进行着不同的形形色色的自我装饰。双簧管在高音区模仿唢呐等中国吹奏乐器的演奏手法（第140小节），大提琴第四弦定低了一个二度，其他六个声部都降低八分之一音，铜管、木管吹管乐器试图在单音的微分处理上拓宽、变形，在装饰中吹管乐器围绕核心音旋转，仿佛让人体味、回忆着传统音乐合奏中的加花润饰，或者说更像是几十把四胡的大合奏在奏着同一个旋律，但是每一个声音的拉奏又是极其的游移、富于个性，这种对民间音乐特有织体的追求，使得台上、台下的音响四处弥漫开来，台前台后的音色相互呼应，五个八度纵向叠置形成一个旋律，由静态化作动态持续地进行，核心音B与它的微分形态在不同乐器的不同奏法上，合成为多重的动态的、游离的音响结构。

在单音的运用上，单音思维是极富意义、目的的。作曲家眼中的B音通过微分音不断地进行色彩上的对比、装饰，节奏上的变化、转型，由一点扩充、延伸，进行随意的添加与缩减形成多重的线条，由横向的线条逐渐生长，渗透着宗教所蕴含的内在强大的力量，而纵向的线条叠嶂，木管的B音在不断的滑动中变动、绵延，带有强烈的东方音乐色彩，闪烁着教徒内心古朴而神秘的声音。弦乐犹如太阳在缝隙中折射出无数的光和色，音响、音色的对比与变化由点、线、面在瞬间的变化中，于细微处见整体乐曲的动感。

节奏速度的创作是整首作品中的又一特点，在作曲家创作的节奏观念里，隐含着蒙古"长调"悠长的气息，大起大落的旋律线条，那些持续着长时间近乎静态的速度延伸，有浓烈的宗教意味和草原的气息，音乐中的速度以不可预知的运动方式、细小的节奏在变化中驱动着、聚集着内在的力量，而瞬间的突变所出现的新的

节奏对比，打破了已有的节奏状态，在控制和突变中求得对比和释放。当再次回到原来的状态中去的时候，音乐又出现缓慢的节奏次序，乐曲中多次出现这样的节奏运作方式如日本锣（第 28 小节）、竖琴（第 35 小节）突然出现的新节奏，相对平静的状态与突变的动态使音乐情绪的反差、音响的幅度张扬着强烈的对比和硕大的空间（第 187—213 小节）。几乎所有声部都在保持着原有速度进行节奏递增的同时，打击乐声部的速度呈现出递减的不同形态，弦乐声部好似锣鼓段在音响上交叉，在速度上交错对比，并使得中国锣鼓乐中递升、递降的数理逻辑在此巧妙运用。《际之响》有意识地将个人的创作美学观念放大，将"地域音乐语境"放置在"当代音乐语境"之中，进行有效的变异，形成成群的核心音进行微分音化的游移，在点与线的叠置中，丰满线化的"诗性"及东方的审美意识。

（郭树荟）

### 秦文琛：《五月的圣途》

《五月的圣徒》是作曲家受"德国之声"委约创作的管弦乐作品。全曲时长约 15 分钟。2004 年 9 月由中国青年交响乐团首演于德国波恩贝多芬音乐厅，指挥胡咏言。在波恩贝多芬国际音乐节上该作品受到了人们的广泛赞誉。作品总谱由德国 Sikorski 音乐出版社出版。

蒙古族音乐及宗教音乐始终令作曲家迷恋。在《五月的圣徒》中，我们可以看到作曲家眼中的宗教世界。天空、云彩、广阔的草原、祭祀的鼓号声尤其是叩头跪拜的教徒那艰难行走的身影，勾勒出一幅令人震撼的宗教精神之画面。全曲在以单音为主的音乐中，将蒙古长调音乐中典型的几个音 D、E、G、F、D 作为支撑乐曲最重要的骨架分布开来，并加以单音微分化的润腔处理。在人们听觉的空间里仿佛是教徒内心深处的圣歌，无限地吟诵着与自然、与灵魂的对话。

整个乐曲可以分成四个大的部分。第一部分为"圣途"（第 1—66 小节）。音乐在大提琴和低音提琴 D 弦上分别用长音和拨弦，预示着漫漫长路上圣徒之艰难步履。各声部随后以比较平稳的长音纷纷加入进来，三支长号在同一音高 D 音上做不同节奏的演奏。在叙事般的陈述中，乐曲引入贝多芬《第五交响曲》中的"命运动机"节奏，打击乐和铜管部分对该动机的节奏进行了展开和贯穿性发挥。

第二部分为"光芒"(第 67—105 小节)。音乐依然以单个长音的运用为主导。但是在纵向声部的出现时,单个音的位置和音的疏密发生了变化,交错排列逐层扩充,并在音区上逐步拓宽,音色从细腻悠远的光点中渐层变换或突然在较高的音区上发出强烈的尖锐之声,音乐的对比充满张力,犹如标题中"光芒"般的色彩。

第三部分"午夜的合唱"(第 106—160 小节)是一个平静的慢板段落。低音区上的中提琴拉奏、极端音域上的大提琴群的自由滑奏,伴随着所有乐器声部的类似人声的哼唱,化作圣徒心中的歌唱。与第二部分造成巨大反差"绚烂之极,归于平淡",在午夜合唱之沉静的乐声中,单个长音在定音鼓声部和低音提琴声部持续着作曲家贯穿性的延续。

第四部分为"火"(第 161 小节至结束)。激越澎湃的音乐情绪闪烁着"光"与"火"的活力,单个音的表达方式层层叠叠在各个声部,微分音的滑动在音的腔头或腔尾做长的或短的装饰;有自由的慢颤、类似蒙古族乐曲马头琴的演奏特性,还有规律的上下辅助性装饰,音高的音色、力度尤其是线形的音韵腔格变化,充分展示了作曲家对单个音的深深把控。最终乐曲结束在 D 音,与开始的持续 D 音呼应,这是在自由的循环中回归,还是宗教意味的体现方式?令人回味。

此外,节奏语言的记谱方式也很有趣味,作曲家先后用 20 秒、12 秒、5 秒、6 秒、4 秒、8 秒、10 秒、8 秒等,将乐曲分成了 8 个时块。它们没有特定重音循环某一种节拍,也不简单地表现为中国锣鼓中递增或递减的节奏数列逻辑,而是在长时值的气息中,自由抒发的音腔节奏。而这种节奏的手段恰与乐曲中单个长音的"腔化处理"融合成横向与纵向的立体网状。而单个长音通过支声复调手法参差进入,像点状的节奏支撑,汇成多重声部、线条、音色的音流。东方的色彩、中国的音韵丰满地流露在听众面前。

<div style="text-align: right">(郭树荟)</div>

### 秦文琛:《唤凤》

唢呐协奏曲《唤凤》创作于 1996 年 9 月。为作曲家观看一组油画《火中的凤凰》后有感而作。1997 年 5 月在北京音乐厅首演,唢呐独奏郭雅志,中国青年民族乐团协奏,王甫建指挥。演奏时间约为 24 分钟。音响已由中国文采声像出版公司

制成 CD 发行。

在这首协奏曲中，作曲家不仅充分表达了他对画中所体现出的生命活力和精神的感动与理解，还特别注意发挥了唢呐自身热情豪放和泼辣的音响特点，并且借助于乐队的力量，扩展了唢呐的表现范围，赋予唢呐以新的生命力，使听众对唢呐有了更深刻的认识。乐曲独奏方的唢呐演奏技术是普通的唢呐和一般的演奏员所难以胜任的。乐曲用的是由唢呐演奏家郭雅志发明的活芯唢呐，它展示着我国唢呐乐器改革和演奏技术发展的最新成果。协奏方的乐队音色分为四大块：民族管乐、弹拨乐、打击乐和弦乐，但不同乐组的部分音响、音色经过了调整。如：管乐部分加了六七只唢呐；打击乐部分除了大小鼓类和鞭子、梆子之外，管钟、大小钹类、锣类等金属性打击乐地位得到显著提高，以满足作者希望获得"金灿灿"音响的音乐创作需求。

《唤凤》的音乐大体上可以分作五段：第一段是宽广的散板，具有引子性。以唢呐独奏为主，打击乐为之协奏。唢呐从小字二组的 D 长音开始，一直围绕着这个音做各种装饰性演奏。这也许就是所谓的唤凤之声，旋律自由而洒脱。打击乐几乎全部采用大锣、大铙以及不同音高的钹等金属性的乐器。音响光彩照人，气势磅礴。后转慢板：在孤独的管钟敲击下，独奏唢呐"演唱"了一首类似童谣的歌。它基本只有四个音，朴素、坦诚而又略带着几分孤独与单调，这是对乐曲后面的大幅度抒情段落出现的一种预示。

第二段音乐变为 $\frac{4}{4}$ 拍，以乐队协奏为主，与第一段相对应。在这个部分里作曲家主要运用了从同度音叠加到不同度音叠加等技术，从笛、箫吹奏 D 音装饰旋律开始，管乐组、弹拨组、弦乐组先后叠加进来，并在打击乐组的支持下，逐渐形成一种张力，叠加又变作了在 D 音基础上的、包括大量二度音程在内的音块。这种熔中西和现代技术为一炉的作曲技法，简单而又非常有效果。除此，弦乐组的演奏也采用了强压弓技术。第三段篇幅较大，内容也较丰富。是一种承前启后，灵活性和写意性都很强的音乐段落。

第三段音乐一开始继承了前两段的写法，从隐约的鸟叫声，很快发展为鸟鸣成片。其中作者在管乐组采用了每一件乐器都强调"各自独奏"的写法，同时又彼此重叠，参差错落，很是新鲜。独奏唢呐从装饰性的十六分音符到快速的连续

三十二分音符。这种高难的演奏技巧对于传统唢呐的演奏是非常困难的。但对于唢呐演奏家郭雅志和他所发明的活芯唢呐而言，这种极其热闹的演奏正好发挥了其技术和音响之长。当它将音乐积蓄到饱和点时，乐队突然停顿，独奏唢呐吹出了高长音的华彩，这是乐曲的一次高潮。与之呼应的弦乐组虽然各个声部的节奏都是自由的，但其旋律线条的基本走向都是迂回上升的。这种在乱中求"总体音势"的方法有些类似西方"有控制的偶然"的写法，完全地勾勒出一幅"众鸟惊飞"的美丽动人画面。

最后独奏唢呐以"横空出世"般的气势，用异常激越般的音响迎来了新的一段。第四段音乐速度比较快，强调欢乐、振奋，充满了阳刚之气。弹拨乐在此得到了充分的表现机会，它们用大齐奏的方式与独奏唢呐进行对位，唢呐节奏自由宽舒，旋律悠然自得，弹拨组节奏紧凑，音型固定，二者节拍重音变换交织，这种自由与规范的统一，又一次体现了协奏的魅力。独奏唢呐出现了复杂的连续快速吐音的段落，这一借鉴西方管乐演奏的技术，也只有活芯唢呐才能演奏。与此相对应的笙的部分的演奏采用了数列节奏控制，并与独奏唢呐形成节奏对位。

当音乐进入无旋律状态时，是独奏唢呐华彩乐段，整个协奏乐队也尽其所能地用持续长音的震撼演奏，与独奏唢呐共同形成一种掀雷揭电、气腾日月的壮观景象——乐曲进入总高潮。第五段音乐比较抒情，好像"内心独白"。当舒缓的大锣伴着大鼓滚奏的减弱，恰似远去的雷声，在孤独的持续低音背景下，独奏唢呐又开始了"歌唱"。这好像是作者对童年的回忆。二胡模仿马头琴的音响，使人感到一种忧伤。独奏唢呐演奏时"半吹半唱"，这种由"吹"与"唱"共同形成的特殊双音音响，给人以瑟瑟草木之声和风动之感。伴随着箫声的引入，我们仿佛听到了蒙古草原上艺人的演唱。段尾独奏唢呐的弱奏长音犹如凤凰淡淡的哀鸣，胡琴也由远而近，再现了第一段那四个音的"童谣"。

尾声的音乐主要表现凤凰展翅腾飞和踌躇满志的情怀。写作上综合再现了旋律叠加变音块技术和弦乐组强压弓技术等，营造出一种"大鹏展翅"般的气势。当弦乐组由低向高的音流引入，成组的唢呐和全部的打击乐组共同伴着独奏唢呐的慷慨高歌时，乐队的全奏音色辉煌，音势浩瀚，使人好似看到了凤凰涅槃，那也是人类对凤凰精神的向往。音乐最后的几个高长音正好又回到了D音，体现出作者对音乐

整体布局的考虑。

"唤凤"以传说中美丽的凤凰为象征，召唤一种民族的精神和气质。它可以使人联想到凤凰在经过烈火的洗礼后，终于苦尽甘来，飞向了太阳。这象征了对生命亘古的向往和追求。

（闫晓宇）

**瞿小松：《第一交响乐——献给1986年我的朋友们》**

这部作品完成于1986年春天，首演于当年4月19日，地点：北京音乐厅，指挥：邵恩，演奏：中央乐团交响乐队。乐队使用三管制的常规编制。副标题"献给1986年我的朋友们"，抒发了作曲家对志同道合的朋友们的深沉情感与相互激励的情怀。全曲的两个乐章对统一的音乐材料进行了富有逻辑性的发展。

第一乐章：广板。这个乐章运用了核心音调贯穿发展并自由变奏的手法，音乐结构体现了拱形再现的原则。

开始是一个带有引子性质的段落。钟琴奏作为全曲核心因素的大二度音程，木管组和木琴依声部顺序，长音渐次奏小字三组的E音。随着声部不断增加，力度从 ppp 增长至 fff，达到最高点后逐渐回落。弦乐器在不同音区奏E音，木管与铜管以小二度音丛加以渲染。最后，铜管音色消失，乐队整体音量减弱。

大管与低音大管八度齐奏基本主题，大二度核心因素在 G—A—B—♯C—♯D—♯F—♯G 等不同调高上变化，音乐在凝重的基调上不时被大九度或小七度音程的间插而打破旋律的平稳，造成力度的起伏。③—⑦，基本主题以自由变奏形式贯穿发展，其间有三类音乐材料：一是作为核心因素出现的大二度音程；二是不同乐器的持续长音形成的复合音色；三是前长后短式三连音节奏音型。这三类材料在不同配器组合、乐队织体的背景中交互穿插。之后，木管与弦乐器回归单纯的E音，基本主题由大提琴联合低音提琴以八度齐奏形式完整再现，第一小提琴轻轻震响着最高把位E音的自然泛音，钟琴逆行再现主题核心因素，音乐就在这样一个单纯明净的织体中趋向结束。

第二乐章：大型赋格曲，快板。14小节的引子，弦乐强奏一个半音音块和弦，打击乐与钢琴音响适时填充了弦乐群休止的空间，圆号与小号以短促的单音作为点

缀，烘托出一个充满生气的音乐空间。

$\boxed{1}$—$\boxed{7}$为呈示部。低音弦乐首先八度呈示赋格主题，$\frac{4}{4}$拍，8小节，第一乐章中前长后短的三连音音型一贯到底；大、小二度核心因素以锯齿状的形态执着地上下穿行在一个开放的调域中，其间搭配大跳形式的转位音程或复音程，为音乐注入不平静的因素。主题呈示后，小提琴在主调上方五度齐奏答题，中提琴与大提琴奏舒展的对题。至$\boxed{7}$，赋格主题共出现六次。无论主题、答题、对题，音乐材料皆以二度音程为核心因素，这种高度的同一性，使主题与多重对题浑然结合为一个统一的整体。

$\boxed{7}$，长笛一句优美的五声音调改变了音乐的基调，两支小号平行四度重复，四支圆号密集和应式紧接模仿，预示着向展开部过渡。

$\boxed{9}$—$\boxed{11}$为展开部。大管—单簧管—双簧管—长笛依次由低至高做四声部紧接模仿，核心材料仍为锯齿状下行的连环二度音调。铜管和弦乐组逐渐加入，与前面形成对位式结合。三连音音型变为高音木管十六分音符的"双吐"和弦乐的颤弓。作为核心因素的二度音程仍执着地出现在各个声部中，不断交织发展，释放积聚的能量，当音乐到达高潮后，弦乐声部再现赋格主题。

$\boxed{12}$—$\boxed{17}$为再现部。赋格主题依然有六次进入，答题与主题间做了紧密结合的安排。当主题第五次再现后，钟琴与打击乐再现第一乐章引子音调，使两乐章音乐材料遥相呼应。

$\boxed{18}$开始为尾声。再现第一乐章中单音形态的E长音。由乐器数量、音色、织体的不同安排营造音量、音质和音色的变化。低音乐器呈现第一乐章凝重的基本主题，音响恢宏华丽。之后，强烈的音响戛然而止，而只留弦乐轻轻颤动着细弱的单音。随即，弦乐、木管、铜管渐次加入，乐队以一个出其不意的渐强，将音响从 $p$ 发展到 $sf$。最后，在弦乐群十二个半音构造的音块背景上，定音鼓与钹以重而有力的击奏结束全曲。

1986年8月，瞿小松创作的《第一交响乐——献给1986年我的朋友们》获上海"中国唱片奖"（交响作品部分）一等奖。

（蔡　梦）

**权吉浩:《乐之舞——为民族管弦乐队而作》**

该曲写于2003年，上演于2004年9月中国音乐学院校庆音乐会及2005年5月第二届北京国际现代音乐节。在此曲中，作者关注及试图展现的并非"乐"的通常形式，而是由该词语本身而延伸出的种种微妙感受，因而在题记中他对其做如下诠释："乐即诗，乐即韵，亦醇亦雅乐之澈；乐即喜，乐即悲，亦欢亦情乐之悟；乐即形，乐即神，形神衍展乐之舞。"

作者在该曲中采用了由四到五个音组成的商、羽、带"清商"音的燕乐羽调式主题，以及同步变奏、重音转移、面状与点形、音程（音群）对比及音色对置等技术手段，从而将民族调式与现代技法加以良好的结合。各部分的基本构思见如下（包括主导调式、形状与核心织体、技术处理）。

引子与第一部分：商调式（四音主题）/线形（面状）与固定节奏/装饰性变奏（同步变奏）。

第二部分：羽调式（五音主题）/点形与色彩层/音色对置与共鸣层。

第三部分：带"清商"音的燕乐羽调式（五音主题）/"托卡塔"与重音转移/不同音程的对比及各种组合。

结尾：音阶式调式重叠与上述调式组合/音阶式线形组合与"再现"/不同调式、音程、各种材料的再组合。

值得注意的是，第三部分采用了琵琶、柳琴的虚按弦弹奏以及中阮、大阮的顿音演奏，来模仿出打击乐器音色，其效果新奇、独到，而且该处为呈现"乐"的律动而运用的"托卡塔"与重音转移等技术手段收效极佳。另外，第一部分中五支唢呐的同步变奏也给人以极深的印象。这两个段落既有五声性"旋律"线条的横向呈示、伸展，又富含音与音、乐器与乐器的纵向竞技、交织、撞击，进而将"乐"之韵、喜、形展现得无以复加。

就整体风貌而言，该曲气势宏大但又不失细腻古朴，而其内部所散发出的民族风味，更是触动了听者对古老高丽宫廷音乐的悠然神往，及对中国唐乐的进一步联想——亦醇亦雅、亦欢亦情、形神衍展……无疑，在构筑音响的时间流程中，作者已悄然实现了对"乐之舞"寓意的阐发。

（晓　蓉）

## [R]
### 饶余燕:《献给青少年》

1978年初春,饶余燕应西安市歌剧院邀请,协助完成一部反映我国青少年向科学进军的舞剧《春风桃李》。舞剧的主题思想与青少年纯真美好的心灵激发起他强烈的创作激情,他决定专为青少年写作一部供他们自己演奏的管弦乐作品。经过细致和充分的酝酿、构思,在同年暑假开始动笔,并一气呵成地完成初稿,经试奏、初演,几易其稿,最终定稿为这部格调明亮、形象生动的钢琴协奏曲。该曲在1979年陕西省庆祝国庆三十周年音乐会上正式公演,并在西安各大专院校连续演出数十场;1981年在"全国第二届音乐作品(交响音乐)评奖"中获优良奖;随后,总谱被出版。

作品在单乐章奏鸣曲快板的基础上,根据内容和表现的需要,做了新的处理。全曲由序奏、呈示部、展开部、再现部与结尾五个部分组成。

序奏以抒情的笔调开始,在弦乐轻奏震音的背景烘托下,由三支圆号奏出贯穿全曲、象征春天的序奏主题。它与钢琴潺潺流水般的琶音相互交替出现,把人们带向春临大地的意境。在加弱音器小号的号角声带动下,钢琴织体的浓度逐渐加强,乐队声部逐步进入,在序奏的高潮声中引出协奏曲的呈示部。

明快活泼的主部主题在铜管齐鸣的进军号声中由钢琴奏出,它以轻快跳动的旋律和富有动力的节奏描绘了我国青少年朝气蓬勃、勇往直前的精神风貌。主部主题通过钢琴与乐队的三次变化陈述后,音乐进入宁静、抒情的副部主题,它由双簧管引奏,然后是钢琴独白式的表述。副题很有特色,它有机地融合陕西地方戏曲碗碗腔与《国际歌》的音调,并与序奏主题、主部主题都有音调上的联系,起伏跌宕而气息宽广,表达了青少年对美好理想的憧憬。它通过乐队的逐渐进入,与钢琴的交替逐渐加快,把音乐推向一个小高潮,然后逐渐结束呈示部。在呈示部结束的同时,由圆号演奏的序奏主题又再度出现,它与再现部中"春天"主题的再现,体现出作曲家从内容表现出发,在结构上的独特布局。

展开部以主部素材为核心,运用多种手法进行戏剧性的发展。首先是钢琴与乐队充满青春活力的变节奏节拍的片段;然后是大提琴与圆号齐奏意气风发、斗志昂扬的主部中段行进式的片段;在音乐发展走向紧凑时出现了弦乐与钢琴依次进入的

赋格段。随着音乐情绪的发展，赋格段主题的模仿距离缩短而形成紧接模仿时，钢琴与乐队此起彼伏如疾风骤雨般的紧张穿插进行，把音乐推向又一高潮。作曲家在展开部的每个片段，突出某一织体、技法和情绪来反映青少年精神世界的一个侧面，虽各有特点，但又紧密相连，前后呼应，浑然一体。

在简短的钢琴华彩之后，是协奏曲的动力性再现部。根据总体构思而采用倒置的再现手法。在乐队全奏的强烈氛围中，副题已由宁静抒情的气质变为激情宽宏的颂歌，展现年轻一代满怀豪情地歌唱未来。副题再现之后并非常规的主部再现，而是又一次插入序奏主题。原来由三个圆号吹奏象征春天信息的序奏主题，已被清澈动人的铝板琴所替代，它在弦乐加弱音器的柔声烘托下与钢琴高音区流动的琶音交替进行。通过和声色彩的不断变化，使音乐进入优美的幻想境界。

主部主题的再现意味着协奏曲进入再现部的结尾，它与协奏曲的尾声部分密不可分。在小军鼓的助奏下，主部主题显得更为精神抖擞，更有活力，表达了我国青少年不断进取的大无畏精神。最后，乐曲在情绪激昂、热烈欢快的气氛中结束。

钢琴协奏曲《献给青少年》以其鲜明的音乐形象、简朴的音乐语言、严谨的艺术形式和浓郁的生活气息而得到人们的欢迎和喜爱。这部为青少年而作并供其演奏的作品被有些评论誉为"青春理想的赞歌"。

（西　音）

### 饶余燕：《音诗——骊山吟》

该作品由饶余燕为1982年10月西北五省区文化部门协议联合举办的第一届西北音乐周而作，并首演于该音乐周。它依据唐代大诗人杜甫的长篇叙事诗《自京赴奉先县咏怀五百字》中段部分内容构思创作而成。次年获陕西省民族器乐作品评奖一等奖，并在"全国第三届音乐作品（民族器乐）评奖"中获二等奖。其后京沪等地各民乐团都先后公演，出版了总谱，并在日本、新加坡等国及港台等地多次演出。

乐曲概括地表现困居长安十年，目睹唐王朝由盛而衰的杜甫，在寒冬深夜只身起程探亲，凌晨经过骊山，远处传来华清宫中阵阵欢歌乐舞之声，忧国忧民的他面对疮痍满目、危机四伏的现实，愤慨地发出"朱门酒肉臭，路有冻死骨"的深沉叹息！

全曲采用再现性四部结构，由四个相互关联而又对比呼应的部分组成。并取

《咏怀》中段的一些诗句，作为音诗各部分的提示。

（一）"天衢阴峥嵘……凌晨过骊山"

在低音持续音和定音鼓弱音滚奏的烘托下，梆笛与低音笙在相距四个八度的空间吹奏引子动机，加上弦乐增四减五连续下行滑奏的动机型背景，构成一幅寒冬深夜、空旷阴森的画面。引子动机由切分节奏和上行二度的音型作为"楔子"，在不断扩充性反复后逐步引申出富有陕西地方音乐古韵的主题旋律，它那迂回下行的音调具有深沉内在、吟哦嗟叹的特点。主题综合陕西戏曲音乐中"花音"和"苦音"的特色而成为独具风味的九声音阶，这也是贯穿全曲的基本音列。引子动机的再度出现运用了十二度复对位的手法，它加深了乐意，渲染了气氛。整个第一部分就是由引子动机及其变化反复展衍出的主题的交织发展，体现出诗人面对现实的心潮起伏和沉郁心情。

（二）"御榻在嵽嵲……乐动殷胶葛"

云锣与铝板琴清澈的音色奏出第二部分引子功能的片段，它既与全曲的引子动机有关，又与这部分主要主题在音调上有紧密联系，宛如后者的先现，仿佛从"瑶池气郁律"的骊山深处传出的鼓声。接着在定音鼓滚奏与乐队的由弱到强的推动下，出现威武庄重的主要主题。它根据长安古乐《尺调双云锣八拍坐乐全套》中的《云锣起》的素材而创作。全部由唢呐和笙吹奏主要主题，辅以拉弦、弹拨与笛子的上行快速走句，着意渲染华清宫中"羽林相摩戛"的轩昂气势。然后大曲笛在低音区吹奏轻吟如歌的另一主题，它同样根据古乐音调特征创作。通过各种乐器组合的呼应、穿插、交接，表现了宫廷中鼓乐笙管初起、丝弦弹拨齐鸣的情景，显得古朴而风雅。

（三）"中堂舞神仙……悲管逐清瑟"

宫廷乐舞盛况的绚丽壮观场面，由三段组成。第一段在舞蹈节奏的律动下，琵琶、柳琴轻奏出一支优美动听的旋律，它源自长安古乐《别子》"鬼判"的节拍音调，又融合"龟兹乐"风格于一体，轻歌曼舞、婀娜多姿。它既是第一段的主题，也是整个歌舞场面的旋律基础。随着曲笛、中音笙的进入，音乐由淡到浓，由松到紧，高胡、二胡与中、低音笙以及弹拨与笛的先后近距离模仿，直至出现上三度的连续向上紧接模仿，把音乐推向这一段的高潮。第二段速度的加快和 $\frac{3}{4}$、$\frac{6}{8}$ 的复合节

拍重叠，表现出舞蹈场景的炽热多彩。通过主题的变化发展，造成又一次高潮的出现。第三段速度更快，在两小节强烈的变节奏音型后，出现带节奏陪衬的赋格段。主题在第三、第四次呈现时压缩了节拍，情绪更紧张狂放。随着主题的分裂、对置，终于引出气势宏大的全曲高潮，主题以扩大的形式出现，而强烈的变节奏音型穿插其间，使宫廷乐舞到达辉煌的顶点，与此同时却突慢地戛然而止，引向终曲。

（四）"荣枯咫尺异，惆怅难再述"

这是全曲第一部分的综合变化再现。首先出现乐曲开始时低音持续音和弦乐增四度下行滑奏的动机背景，中胡独奏引子动机的感叹声，但很快就被全曲第三部分的快速强烈的变节奏音型所打断。然后突慢的琵琶、中阮、笙等依次自由模仿第一部分的哀叹忧伤的主题片段。再后引子动机以呐喊式的全奏出现，并引向具有结尾功能的全曲第一部分主要主题的再现。这里速度、情绪的剧变都与原诗的提示有关，如后面二胡奏出忧郁凄凉的主题，而与之重叠对比的却是云锣、铝板琴奏出的全曲第二部分《云锣起》的悠扬旋律，形象地再现诗人内心万分感慨的同时，远处不断传来骊山阵阵乐声。又如主要主题再现时将第一部分的同一模仿变成相距半小节的紧接模仿，在恰当地表现出"荣枯咫尺异"的对比之后，表现出诗人更为忧虑激动的"惆怅难再述"的心情。

本曲在民族管弦乐的配器和多声部写法特别是复调手法的运用上，做了有益的探索。

（西　音）

## [S]

### 盛礼洪：《第二交响曲》

盛礼洪《第二交响曲》创作于1982年，是一部戏剧性的多乐章管弦乐作品。作曲家以丰富的音乐语言对其所经历的时代做了概括性描述。1983年在北京首演，由中央乐团交响乐队演出，韩中杰指挥，翌年由中国唱片公司出版发行木纹慢转唱片（唱片号：DL-0117）。

《第二交响曲》从表现内容而言，所包含的历史跨度比较大，既有作曲家本人对抗日战争时期所度过的少年阶段的内心感受：战争带来的恐惧与抗战的决心，又

有和平年代对新生活的憧憬与向往，以及对大自然的无比眷恋之情。

全曲采用欧洲传统套曲形式，由四个乐章组成，具体结构如下。

第一乐章，采用奏鸣曲式，作曲家以回忆式的口吻揭示了战争年代人们的心理体验，乐曲依次出现了四个不同形象的主题：严峻的、叙述的、激情的、沉思的。

呈示部（第1—78小节）：乐曲开始，四支圆号吹出号角般的音调，并配以宽板的速度，战争的序幕徐徐拉开，严峻的态势开始显露，对比强烈的力度处理预示了复杂的情感变化。之后，叙述性的主部主题在低音弦乐固定音型的交织衬托下，由单簧管吹出小调性的旋律，有些忧郁，又有些激动。（见例1）

例1

紧接着，通过弦乐组的模进发展，由铜管引入激动的主题，并很快过渡到沉思性主题，它可视为副部主题：在弦乐柔婉的映衬下，英国管奏出深情、幽怨的旋律。（见例2）

例2

副部主题从f小调进入，经过在♭b小调上的模进之后，转入结束部（第67—78小节）收尾。

展开部（第79—175小节）：主要对副部主题做了充分展开，音乐改由圆号在#g小调上含蓄地吹出，小提琴与之形成对位化的旋律，节拍也改为 $\frac{3}{4}$ 拍与 $\frac{4}{4}$ 拍的交替，紧接着主题交由中提琴演奏，配以木管组的对位，进一步加强了该主题深情的一面。调性上的频繁变化推动音乐愈加激动，从而导入主部主题和引子段落的第一主题的进一步展开，速度与节拍都做了较大变化。经过主题形象的逐个发展，加入一个小插部，将音乐推向悲壮的戏剧性高潮，营造出高大的英雄形象。

再现部（第176—230小节）：四个主题依次再现，除了叙述性的主部主题完全

再现以外,其余都做了配器上的调整,音色变化丰富多彩。在乐章结束之前,小提琴的独白哀婉、动情,深深地流露出对牺牲者崇高的敬意。

第二乐章,采用复三部曲式结构。作曲家基本遵循了交响套曲中谐谑曲的写法。第一部分是一个三段体结构(第1—70小节),音乐生动、明快。乐曲开始,弦乐组以拨奏的形式呈示主题,充满活力。(见例3)

例3

随后的第二部分(第71—127小节)与前形成对比,速度放慢,线条更加舒展,表现了人们生活中的遐想。旋律在长笛高音区悠扬飘出,宽广的气息带来些许幻觉。(见例4)

例4

紧接着大提琴奏出深情、婉转的旋律,通过音色、调性上的不断变化,展示着作曲家丰富、多情的内心世界。第三部分为再现部(第128—142小节紧接第16—71小节)。

第三乐章,用无展开部的奏鸣曲式写成。这是作曲家于20世纪50年代和1978年两次在东北森林时触发的创作想象。这里,作曲家通过音乐语言表达了对大地母亲的无比眷恋之情。呈示部(第1—54小节)音乐开始,中提琴舒缓地奏出深情、温暖又有一丝激动的主部主题。(见例5)

例5

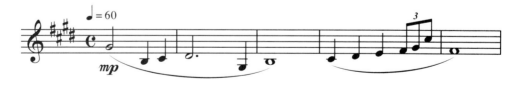

音乐以弦乐组为主奏，通过复调手法的运用将各声部交织在一起，音乐缠绵悱恻，楚楚动人。之后的副部则由木管组唱主角，大管在低音区唱出诉说性的音调。

再现部（第55—117小节）开始，乐队全奏，气势恢宏，尤其是富于歌唱性的主部主题在持续三连音节奏型的映衬下，由短笛、小提琴、大提琴分别在不同音区共同演奏，更加舒展、宽广，真挚感人。

第四乐章，回旋奏鸣曲式。结构如下图：

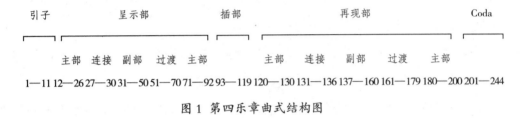

图1 第四乐章曲式结构图

乐曲开始，一个热烈、奔放的引子带出了以下行音调为主的舞蹈性的主部主题，这个简短而充满朝气的旋律始终贯穿整个乐章。副部主题是一个进行曲风格的旋律，由小号奏出，给人以乐观向上、精神饱满的印象。

中间的插部（第93—119小节）：音乐宽阔、舒展，主题由单簧管悠然地吹出，仿佛置身于广袤的林地和牧场。之后，欢快的主部主题再一次出现，进入再现部（第120—200小节）。Coda部分（第201—244小节）是以插部的素材为基础。经过宽放以后的插部主题由长号奏出，仿佛预示了未来的美好前景，但其中又流露出片刻的沉思与回味。最后，乐曲以急板的速度在热烈的气氛中由乐队全奏结束。

总体而言，这部作品具有如下特征：

第一，这是一部戏剧—沉思型的作品，作曲家运用概括性的音乐语言描述了他不同时期的内心感受，这也代表了20世纪80年代以来我国交响乐创作中一个较为显著的变化，作品更加注重内心世界的挖掘，而非风俗性、描绘式的音乐。

第二，作曲家基本沿用传统创作手法，主题多样，配器手法娴熟，色彩丰富，旋律语言仍以声乐化思维为主进行发展。

第三，作曲家以感性创作为主，无论是他的《第一交响曲》"海之歌"，还是这部《第二交响曲》，旋律优美动听，音乐形象生动，感情真挚，画面感强烈，给人以

丰富的想象空间。

（彭　丽）

**盛中亮：《南京啊，南京》**

这首作品作于 1999 年，全名是《南京啊，南京——为乐队与琵琶而作的挽歌》，是为纪念 1937 年在"南京大屠杀"中 30 万遇难者而作。作曲家在总谱扉页写道："这并不是再现大屠杀，这里我试图通过一个人（琵琶）的眼睛看事件的经过，他（琵琶）不仅是一个牺牲者，同时也是目击者和幸存者。"

第一部分，第 1—167 小节。在乐曲最初，弦乐队在指板上加弱音器的演奏营造出逐渐逼近的黑暗阴霾，其中的点点木鱼声犹如祈祷。这种极弱音响与乐队强力度全奏的交替，使紧张、恐怖的气氛立即铺开。到第 32 小节弦乐开始去掉弱音器以强力度演奏均衡而气势凶猛的节奏音型。取材自江苏民歌的主题素材最初片段地在木管与铜管中交接，同时弦乐的急迫的音型以变节拍的方式愈加密集。从第 82 小节开始，织体中出现了铜管与打击乐演奏的十六分音符同音重复音型，由牛铃与邦戈鼓组成的打击乐音色穿插其中，十分新颖。这种音型在发展中逐渐浓厚，成为主要的节奏推动力。在乐队的全奏中，主题的变形主要在铜管乐声部出现。

第二部分，第 168—317 小节。第 168 小节，在最激烈的乐队全奏中，一切静止，进入一支琵琶的独奏。在琵琶激烈的颤音中，引出主题。作曲家运用琵琶扫弦、和弦式滑音等激烈的特殊演奏技巧来控诉入侵者的惨无人道。接着在琵琶与乐队协奏中，江苏民歌式的主题音调越来越清晰。琵琶演奏的主题曲调总是伴随着低音木管声部的对位，时而是变化调性的自由模仿，时而是对比式曲调，体现出作曲家精湛的对位技巧。

第三部分，第 318—391 小节。这一部分体现了对"南京大屠杀"受难者的悼念、抚慰，以及对战争的反省。以弦乐队浓醇的对位织体为主。作曲家以大提琴声部演奏自由的切分节奏形成音乐涌动的韵律，各声部的对位密集复杂，音乐流露出浓重的哀伤。

第 392—403 小节是作品的尾声，再现了第一部分中的乐队全奏织体。

盛宗亮的创作清新、优雅，能够在传统模式中发掘出个人化的独特新意，特别

是体现在作品的某些细节处理中。比如，在乐队全奏中隐隐透出的邦戈鼓与牛铃的音色；琵琶与第一小提琴齐奏的曲调中，小提琴模仿二胡的音色与演奏特点；在琵琶的独奏中加入低音提琴持续长音的轰鸣，等等。

（田艺苗）

**施万春：《随想曲》**

《随想曲》（为箫与钢琴、大管、弦乐队、打击乐而作）音乐源自北京电影制片厂黄建中导演的影片《贞女》。《贞女》是施万春先生与黄建中导演的第四次合作，1984年创作。影片表现了中国妇女在封建主义压迫下的悲剧命运。音乐深刻揭示了影片这一扭曲、压抑、无助、无望的主题内涵。施万春经常喜欢在他的影片音乐中使用主导乐器，例如在《二十六个姑娘》中用的是女声；《良家妇女》中用的是埙；而这部影片所使用的主导乐器是二胡，由中央乐团和二胡演奏家吴红非演奏，方国庆指挥。《随想曲》则是应笛箫演奏家张维良先生之邀为他的音乐会而作。《随想曲》对选自原影片中的音乐素材做了相应的变化和发展，并用箫独奏代替了影片中的主导乐器二胡。《随想曲》由张维良先生与中央民族乐团合作，首演于20世纪90年代初，地点在北京音乐厅。

为箫、钢琴、大管、弦乐和打击乐而作的《随想曲》，结构是含奏鸣曲式因素的自由曲式，由五个部分组成：引子、第一部分、第二部分、第三部分和第四部分。

引子由乐队奏出，旋律开始以纯四度为基础，之后变为增四度，表现人性的抗争。

第一部分类似奏鸣曲式的主部，由箫奏出，主题旋律由增四度构成，音调压抑，如泣如诉，表现旧社会中国妇女的呻吟和叹息。

第二部分类似奏鸣曲式的副部，音乐由柱式和弦构成，开始由浑厚的弦乐群的低音区奏出，表现旧社会中国妇女的哭泣与梦想的幻灭。主题陈述后，箫以横跨两种不同功能（即复功能）的分解和弦的形式进入，将音乐推向了第一个高潮。

第三部分类似奏鸣曲式的展开部，是第一部分主题的发展与变化，进一步揭示了人性的扭曲和变形。这段音乐在影片中表现了男女主人公性爱之后的惨死，以抗议封建伦理道德的惨无人道。音乐将柔情、欢爱与不祥的预示都表现得淋漓尽致。需要提及的是在影片中画面是静态的镜头切换，而音乐则是动态的激情抒发，这是

导演的精心设计。在《随想曲》中，这段音乐形成了全曲的最高潮。

第四部分类似奏鸣曲式的结束部，由弦乐奏出全音阶式的镜式和声旋律，钢琴则在低音区回顾着主部增四度的主题音调，最后由箫再现了主题片段，加强了全曲悲凉、无奈的气氛。

考虑到和声的平衡，弦乐编制以第一小提琴10—12人；第二小提琴8—10人；中提琴8人；大提琴8—10人；低音提琴4人为好。

<div align="right">（思　萌）</div>

**宋名筑:《川江魂》**

小提琴与乐队《川江魂》完成于1995年。曾获"四川音乐学院大型作品一等奖""四川巴蜀文艺三等奖""全国第八届音乐作品创作奖""海内外华人中国风格小提琴协奏曲新作品优秀奖"；并由四川音乐学院管弦乐团（指挥：邱正桂）、上海广播交响乐团（指挥：谭利华）在各地多次上演，香港《大公报》、上海《新民晚报》、北京《音乐周报》等几十家报纸都予以报道。该作品现存"中国交响乐作品交流中心"。

作者通过《川江魂》表现了川江神韵与巴蜀风情，并以此表达出对这片热土的眷恋之情；表达出对勤劳、勇敢、为理想而拼搏的巴蜀儿女的崇敬与讴歌之情。

作品采用了"大—小调五声性人工七声调式"为作曲基本素材。（见例1）

例1

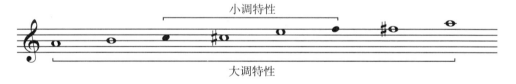

在此基础上，作曲家用"调式音自由集合""多调音自由集合""多层次音集集合"等手法，使和声既色彩丰富而又风格统一。

A段是一首深沉、委婉而略带伤感的四川民歌风格主题。（见例2）

例2

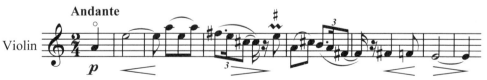

B段主题采用"螺蛳结顶"式的动机扩充型劳动号子写法,其中隐含音群倍增数列和节奏递增数列。(见例3)

例3

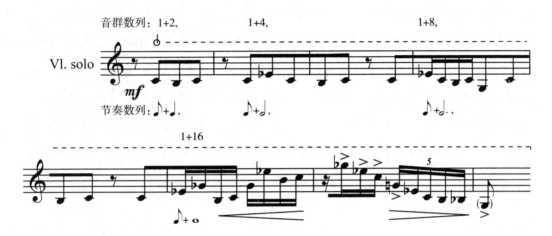

双华彩段对乐曲的拱型架构起到了统一、加固效果,并使独奏乐器的"内心独白"有机会做充分的表述。

## [T]

### 谭盾:《道极》

该作品由"新潮"作曲家代表人物谭盾(1957— )作曲,创作于1985年,原名《乐队及三种固定音色的间奏》,是我国20世纪80年代新潮音乐的代表作。作品从我国楚地祭祀仪式中的"做道场"获得创作灵感,音乐具有神秘的、原始的、光怪陆离的效果。在创作上,它打破了我国管弦乐作品的传统创作手法,不以歌唱性的旋律为作品主要因素,而是突出管弦乐队的音色。作者选用人声、低音单簧管和倍低音大管这三种非常规音色贯穿全曲,其中人声的演唱选用自然唱法的自然音色(其中有京剧青衣的痕迹),全曲从人声开始,音色变化丰富微妙,加上钢片琴、铃声的衬托,使作品在丰富的音色之外,更多了一种诡异的色彩。据作者自己的解释,这人声是其家乡巫装神弄鬼和道画符打醮时发出的。人声之后,倍低音大管和低音单簧管分别出现,线条都是片段性的,作者不仅选用极低音区的乐器,而且在音乐写作上还多选用旋律性很低的音程,伴有各种装饰音、滑音、颤音,它们在作

品中具有特殊的作用；另外，作者在对常规乐器的应用上，采用了非常规用法，如钢琴的拨弦、手臂按弦、弦乐组乐器的各种滑奏等；作者还在作品的整体写作上，大大降低以往管弦乐队中弦乐的位置，取而代之的是"三种音色"和与"三种音色"形成对比的铜管乐器、色彩性很强的钢片琴、铃等打击乐器的音色。

乐曲的节拍、结构也非完全传统写法。人声作为全曲的开始和结束都是用散板演唱，之后大管的出现有了节拍标记，但变化频繁，从 $\frac{5}{4}$ 拍到 $\frac{7}{8}$、$\frac{3}{8}$、$\frac{5}{8}$、$\frac{2}{4}$、$\frac{4}{8}$、$\frac{6}{8}$、$\frac{4}{4}$ 拍，几乎每一小节都在变换节拍，但是，在作品向高潮推进时，保持着 $\frac{4}{4}$ 拍，速度也由之前的很慢的慢板（Adagio）变成中板（Moderato），之后又回到慢板。所以作品虽然段落的划分不很明显，但首尾呼应、高潮的铺垫及高潮是很明确的，由此可以说，其结构是完整的。作品展示了谭盾的创作才华及其音乐与我国楚文化的关联。

<div style="text-align:right">（李淑琴）</div>

**谭盾：《离骚》**

这是一部以中国古代伟大诗人屈原的不朽诗歌《离骚》为题的作品，它表现了作曲家本人读《离骚》后的种种内心感受，也是对屈原悲壮一生的由衷赞颂。交响乐《离骚》完成于1980年夏，次年在全国交响乐作品评奖中获鼓励奖，由于作品采用了一些现代音乐手法，因此在评奖过程中就引起了争议。1981年夏，谭盾又对作品进行了修改，1982年由中央民族乐团演奏并灌制唱片，指挥韩中杰。这是20世纪80年代新潮音乐成果的最初展现。

《离骚》是单乐章的大型交响乐，采用自由的奏鸣曲式结构。全曲大致分为四大部分。

乐曲开始有一个较长的序奏。在悲剧性的气氛背景上，低音乐器奏出了代表邪恶势力的主题。这个在自由调性上展开的音调，像是严峻的命运主题。它在以后的各个部分还以各种变形出现。序奏中另一个重要主题是由箫独奏的音调。在加弱音器的弦乐器和竖琴的紧张情绪的轻声伴奏下，箫吹出了一段非常富有民族韵味的旋律。（见例1）

例 1

这段忧伤、压抑的音乐，表现了抑郁不平的情绪和深沉的思索。

呈示部主部主题慷慨悲壮，具有英雄性的气质。音乐的民族风格和古代氛围都表现得很生动。（见例 2）

例 2

这是一个由三部对比复调写成的主题，在高音部的下方，长号吹出了下行的哭泣音调，隐伏着悲剧性的因素。这个复调性的主部主题蕴含着丰富的乐思。

乐队经过戏剧性的展开后，引出了副部主题。副部主题具有如歌的曲调和宽广的气息，它由大提琴上五声性的旋律开始。（见例 3）

例 3

这个主题经过了众多调性的频繁交替，表现了对美好理想执着追求的精神，也好像是对屈原的宽阔胸怀和高尚情操的颂扬。

展开部是在主部材料和代表命运势力的主题这两种音调的矛盾、冲突中发展而成的，主部主题的乐思在展开部得到了充分发挥，进一步使慷慨悲壮的音乐形象得到丰满。

再现部主题出现时，情绪推向悲愤的高潮。这里，很自然地令人联想到屈原悲痛地投汨罗江自尽的情景。接着出现了箫独奏的段落，像是一首凄凉的悼歌，

倾诉了人世间的不平，以及对诗人的不尽哀悼。副部主题再现时由长笛奏出，情绪显得更为柔和深沉。

在乐曲的结束部，音乐更富浪漫主义色彩，它好像是诗人屈原英魂的升华，也好像是表现了人民对伟大诗人的绵绵思绪。

《离骚》是谭盾的第一部管弦乐作品，在交响音乐的民族化和现代化方面做了一些有意义的探索。交响乐《离骚》表现了一定的哲理性，通过历史的题材表现了作曲家对社会的深刻思考，这是这部作品的最大特点。谭盾在作品中审慎地采用了一些现代作曲技法，为扩大交响乐的表现力做了大胆的开拓。

（梁茂春）

**谭盾：《西北组曲》**

《西北组曲》创作于1985年，是谭盾在他的舞剧《黄土地》的基础上进行重新整理、配器，为中国民族管弦乐队创作的组曲。开始定名为《黄土地组曲》，稍后改为《西北组曲》。该曲是谭盾最为著名的民族管弦乐作品之一，也是目前国内民族乐团演奏最多的曲目之一，前些年中央民族乐团出国访问，每次都要演奏这首作品。

整首作品以中国西部的民间音乐素材为基础，是在浓郁的民族音乐语汇上加以专业的作曲技术创作而成的。一方面近乎"原汁原味"的西北民歌对生活在广袤、苍凉的西部大地上的劳动人民进行了生动的描绘，一方面富有创意的创作手法又给人耳目一新的惊喜。作者用"情境画"的方式，通过描写生活中颇具特色的几个场景对西部人民进行形象的刻画和热情的赞美。在这部作品中，作者还将人声与乐器相结合，在首尾两个乐章中，苍劲而又充满激情的男声使作品充满了张力和灵气。

乐曲共分为四个乐章，分别是①《老天爷下甘雨》，②《闹洞房》，③《想亲亲》，④《石板腰鼓》。

第一乐章《老天爷下甘雨》可分为三个部分。第一部分具有引子的性质，在一声雄浑的"嘿"声中开始。雄健的人声、低沉的弦乐和豪放的鼓声勾勒出充满浓烈黄土地气息的西北风情，紧接着吹管乐出现了浓密、尖锐的音响，形象地描绘了西北人民在艰苦的自然环境中仍生生不息的情景。

中间部分是一支唢呐的独奏，旋律是典型的西北音调：以纯四度音程为骨干的徵调式。（见例1）

例1

苍凉、干枯的音响流露出一丝悲壮与无奈,也表明了在干裂的大地上,西北汉子们对雨水的期盼。

第三部分是该段的高潮部分——下甘雨。这部分旋律以在西北流传很广的民歌《信天游》为基础。(见例2)

例2

陕北民歌《信天游》

该部分旋律高亢、舒畅,经过了漫长的等待,老天爷终于显灵了,定音鼓引出的广板,就像突如其来的大雨,降临在久旱不雨的大地上……雨停了,为黄土地带来了一丝绿意……表达了人们在久旱后盼到雨水时喜悦心情的迸放。

第二乐章《闹洞房》极富生活气息,描写了西北生活的重要插曲——闹洞房。乐曲是三段式的结构。首尾两段欢快、俏皮,洋溢着喜庆的气氛。(见例3a)中段旋律优美抒情,那带着幸福的微笑的新娘就像近在眼前。(见例3b)

例3a

例 3b

第三乐章《想亲亲》则表现了西北人细腻多情的一面。乐曲可分为两个部分，第一部分是描绘性的段落，笛子的颤音与二胡下行中的颤音表现出一种浓浓的缠绵，形象地表达了思念心上人时心乱如麻、辗转反侧的情形。这段音乐不由使人想起《信天游》中缠绵的歌词：

哥哥走来妹妹照，眼泪儿滴在大门道。

第二部分出现了完整的主题，旋律悠长深情、浓浓的思念中似乎还有一丝淡淡的埋怨。（见例 4）

例 4

第四乐章《石板腰鼓》又再现第一乐章唢呐独奏的旋律，但这次以全奏的形式出现，更显热烈粗犷。然后又以打击协奏的形式铺展开来。在这一部分中，中国吹打乐的独特味道把民族风情刻画得极其到位，西北人奔放、奋进的形象栩栩如生。最后，男声的加入把全曲推向了高潮，乐曲在一声豪气冲天的"嗨"声中结束，与第一乐章形成首尾呼应。

《西北组曲》以粗犷激昂的西北民间音乐为素材，充分发挥出中国吹打乐、弹拨乐震撼人心、音色独特的特点，在浓烈的黄土地气息中渗进新颖的现代作曲手法，有血有肉地表现出黄土高坡上人们豪放、坚韧的优秀品格，描绘出西北土地上老天落甘雨、腰鼓庆丰收的一幕幕动人心弦的场面。作者紧紧地捕捉住西北音乐高

六、粗犷、自信，但又渗透着一丝苦难、悲壮的独特气质，以生动的音色、音响组合，刻画出明朗爽直而又深沉浑厚的西部人情风采。

（冶鸿德）

**唐建平：《京韵》**

这首作品本来是为1993年中央电视台举办的"黑龙杯"中国管弦乐作曲大赛创作的，但由于忙于创作台湾游好彦现代舞团的委约作品——舞剧《菊豆与天青》而间断了创作。在那次"黑龙杯"大赛上，作者将自己1991年创作的舞剧《布依女儿》中的三个片段改编成了《布依组曲》，获得了大赛第二名。《菊豆与天青》完成之后，作者又开始了交响序曲《京韵》的创作，并于1993年11月完成，1994年4月于北京音乐厅星期音乐会上作为开场曲目由袁芳指挥、中国广播交响乐团首演，大获成功。可以说，如果当时作者以这首作品参赛，必定是桂冠之作。全曲时长为8分56秒。

此曲以传统的快板奏鸣曲式为基础，将京剧和京韵大鼓的音乐素材进行对置和展开，音乐以饱满的热情和磅礴的气势，歌颂了我们中华民族生生不息的生命意志和乐观向上的精神。

乐曲开始由三支小号领奏，呈示出了明亮而辉煌的主题：，随后就是来自京韵大鼓音调的、由铿锵有力的乐队全奏与弦乐急速的十六分音符对置而成的主部主题：；抒情而饱满的副部主题由大提琴和大管在低音区奏出了歌唱般的旋律：

。

在展开部中，由大管模仿三弦的音色，引出了由主部主题演变而来、具有"无穷动"特征的主题，继之而来的是整个乐队各个乐器组的紧密衔接、呼应，主部主题以一系列调性的变化为主的层层展开将音乐一次次推向高潮，欢乐的节日气氛洋溢于色彩华丽、热情澎湃的音乐之中！

在展开部达到高潮时闯入再现部的主部主题，再现部和展开部紧密结合，调性

也与展开部紧密相关,因此,它也具有一定的展开部功能;副部再现时被提高大二度,更加突出了大提琴、大管的歌唱性特点。在尾声中,主部主题所特有的不可遏制的力量又一次得到展示。

<div style="text-align:right">(王桂升)</div>

### 唐建平:《八阕》

二胡协奏曲《八阕》是唐建平应于红梅之约为她的二胡独奏音乐会而创作的,创作于1995年至1996年。1996年在于红梅的硕士毕业独奏音乐会上首演。

八阕即为八首乐曲的意思。作曲家从《吕氏春秋·仲夏纪》中所记载的远古乐舞获取灵感,根据史料记载,中国远古时期有一个叫葛天氏的氏族部落,它们的乐舞形式是"三人操牛尾,投足以歌八阕"。它们的内容是:一、《载民》,歌颂负载人民的大地;二、《玄鸟》,歌颂作为氏族励志的"图腾";三、《遂草木》,祝草木茂盛地生长;四、《奋五谷》,祈求五谷丰登;五、《敬天常》,向上天表示敬意;六、《达帝功》,歌颂天帝的功德;七、《依地德》,感谢大地的赐予;八、《总禽兽之极》,希望鸟兽繁殖达最高限度。这部作品就是以上述内容为基础而创作的。

在音乐中有两个明显的特点:其一是极为复杂的节拍和节奏变化;其二是在独奏二胡上一系列新的演奏和发音方法的开发和运用,如:左手特殊的重力触弦、内打指、弓下按弦的指法以及上、下不同方向的轮流滑指,上滑弓、下滑弓、拧弓,近琴码演奏,近指运弓,内外不同方向的拨弦和拨奏泛音,等等。

这些新方法的使用,一方面体现了作者在创作上的探索精神和拓展二胡的音乐表现力的目的;更重要的是根据原始乐舞在曲调上可能简单朴实,而节奏可能是其重要的特征的有关记载,作品在发挥了二胡所固有的音乐表现特长基础上,融上述新技法于音乐内容表现之中,以此来表现我们对远古时期的想象,当然也是对我们古代先民的热情歌颂。

一、《载民》,歌颂负载人民的大地;音乐表现的就像是人面对沃野、大山的深情呼唤、呐喊和悉心的俱听。独奏声部用特殊的演奏方法来呈示,像是人们面对大地的深情呼唤。二、在《玄鸟》中,独奏二胡的旋律具有敲击性的效果,像是一些

打击乐器在轻缓演奏，乐队部分以轻盈灵动为特色，并通过批殊的和声和配器突出音响的对比。三、《遂草木》中，为了构成草木暗暗生长的音响效果，乐队中弦乐以短小的重复音型构成音乐的背景。四、《奋五谷》，为了造成活跃、旺盛而富有活力的效果，一方面独奏二胡以多变的方式带动音乐的发展，另外一方面乐队也在明与暗、浓与淡和强与弱的对比中达到最为强烈、明亮的高潮。五、《敬天常》中的音乐是定位在对民间宗教仪式的幻想上的。意在表现人们的祭祀活动，二胡独奏的乐句如同虔诚的祈祷和乐队神秘而富有活力的齐奏相互呼应，构成了生动的画面。其中，在乐队不同方式的衬托下，独奏声部中各类新奏法不停地改变着声音的方式，时而像对上苍表达敬意的喃喃细语，时而又像发自内心的无奈和感慨，紧接着乐队嘈杂的喧嚣后，一切又变得宁静。六、《达帝功》中突出运用了二胡的拨弦和乐队如钟磬般晶莹透明的音色对比，音乐中充满了幻想情趣。是以两种不同方式来表达的，一类是由钟类乐器在弦乐的背景长音衬托下奏出的钟磬轻鸣的点状旋律，以这样的音响来表达天庭在人们心目中的美好和崇高。另外一类是象征娱神的舞蹈。在这里特别突出地运用了所有胡琴的向内和向外拨奏，另外在以鼓的节奏支持这一音型时，弹拨乐声部中简单的音程创造出具有特色的音型，它们在声音穿透力极强的小手锣支持下，获得了风格独特的敲击性效果。七、《依地德》的音乐所表现的是对大地的感谢。在深情的旋律背后，伴奏的弦乐在高音和低音的两端的音区轻轻衬托，独奏二胡像是心灵深处的轻声细语。八、《总禽兽之极》的音乐是以狂欢式的笔法来写的。这是一个充满热烈欢腾气氛的快板。其中独奏二胡在宽广的音域展示了各类高难度技巧；乐队也得到充分发挥，特别是和打击乐有机结合奏出粗犷而又丰富多变的节奏，使音乐在交响性的发展中直至高潮。最后独奏二胡轻轻地一拨，好像狂欢的喜悦过后，激动的心在欢欣的宁静中平静下来。这里所寄托的是人与自然万物和谐为一的美好希望。从开始的乐队引入最后独奏二胡的一声轻轻拨奏，乐队的各个方面，几乎都表现出动态化的声音效果。

全曲时长约31分钟。

<div style="text-align:right">（韩乐桐）</div>

### 唐建平：《后土》[①]

《后土》创作于1997年，是唐建平应邀为亚洲乐团创作的曲目，作品表现了人类与大地的依存关系，同时以积极乐观的心态表达出作者对人类灿烂文化和崇高精神的赞美、讴歌。《后土》的创作灵感来自天坛"皇天后土"的匾牌——中国先人崇敬天地，尊天为皇天，尊地为后土，认大地为万物之主；同时也有感于今天人类对地球和环境保护的重新认识。该作品在日本首演成功后，又在大阪、神户、长野、东京和韩国首尔等地公演，受到了观众的热烈欢迎，并得到包括韩国作曲家朴范薰、日本著名作曲家三木稔和中国音乐理论家王安国等艺术家的一致肯定。作者还接受了日本NHK和韩国国家电台的采访。

该作品最显著的特点是作者将亚洲乐队那种古朴的、长于表现原生性大自然的音响，和我国云南少数民族歌手未加任何修饰和雕琢的歌唱巧妙地拼贴、糅合起来，用清新悦耳的音乐语言和流畅自然的音乐结构很好地表现了这样一个厚重的命题。

《后土》的音乐大体可以分为四个部分。

第一部分（第1—129小节），主要是自由的散板。首先是口笛在高音区演奏，音响尖利，节奏自由，旋律在非调性化的增四度或减五度音程中自由吹奏，音响中带有野性，它与低音区的乐队拉开距离，产生了苍茫大地的空旷趣味。而与乐队散板形成呼应的是通过录音播放的云南彝族"打歌"，其主要特点是规整的集体舞节奏和简单的女声喊唱，自由欢悦，表达着年轻人特有的激情和躁动感，其音腔大体也呈增四度、减五度或纯四、五度音程的自由摇摆状，也正是这种特性音程、音调和语音语感，使乐队与人声获得了音乐语汇的统一。而埙那独特悠远的音色使人仿佛回到了旷古的时代……这一部分乐队是主体音响，"打歌"的录音是背景，二者不仅调性衔接，而且形成了有效的节奏对位。

第二部分（第130—224小节），大体是慢板，分为抒情性和转折过渡两个阶段。

抒情部分（第130—187小节）主要表现人类的感情世界，突出了和谐的五度音程和乐队中流水般的音响。首先是以录音为主的人声段落：葫芦丝的领奏使人回

---

[①] 此文经由作者授权，由娄文利根据李吉提发表在《人民音乐》1999年第3期的《回眸向东方——〈后土〉的音乐语言、拼贴技术及其他》一文缩写而成。

忆起第一部分，起到了"承前启后"的作用；接着在流水器演奏的背景下，拼贴进云南哈尼族少女们情歌齐唱的录音。它完全不同于前面"打歌"的节奏和气质，特别由于纯五度音程的"起腔"取代了原来的增四度音腔，使音乐更显抒情。器乐的演奏成为背景，拉弦组和弹拨乐组以纯五度音程的纵向叠置和横向流动从深层反映着音乐的脉搏和起伏。之后进入了乐队主奏的抒情段落——乐队派生出一支新的旋律，由拉弦乐队主奏，弹拨乐器组颗粒性的音响与编钟、铁钲等金属打击乐特有的叮咚音响、音色点缀其中，音乐的气息变得异常宽广，旋律线条起伏跌宕、挥洒自如、气韵悠长，情绪也更加饱满、高涨，充分发挥了拉弦乐器在抒情方面的优势。

转折与过渡部分（第188—224小节）表现了人类对大地的祭祀。这一段音乐中拼贴有云南哈尼族部落男巫的祭唱"祭祀地母"的录音片段，旋律即兴性强，线条和节奏都带有相当明显的念唱风格，旋律音程也都大体摇摆在二三度之间。录音与乐队穿插交织，相映成趣，情节性增强。从整体结构的角度看，这个段落似是从慢板的第二大部分向快板的第三大部分的转折与过渡。

第三部分（第225—360小节），热情的快板，乐风简洁有力，表情热情，动作性强，集中反映了人类发展过程中积极乐观的态度。这一部分完全没有采用录音材料，而是着力于乐队的独立发挥。应该说作者在此有意识地"留白"是有整体性考虑的——既体现出一种有效的节制，又为后面新的拼贴留有充分的余地，同时又适时地突出了专业乐队在此曲中的核心地位，可谓一举多得。乐队齐心协力地演奏节奏性很强的旋律，其中使用了包括增四度、大七度、增八度在内的各种音程大跳，并突出其锣鼓性音响效果，高音区同时响起了唢呐之类乐器的持续高长音，采用类似民间吹打乐中"紧打慢吹"或甩"穗子"的方法，制造出一种只属于东方民族的"火辣辣的"节庆场面。值得一提的是，由于这一部分强调锣鼓曲类的音响，所以节奏、节拍变化频繁，为此，作者笔下的数列控制因素也明显增强，如从第258小节起，$\frac{4}{8}+\frac{3}{8}$，$\frac{4}{8}+\frac{6}{8}$（$\frac{3}{8}\frac{3}{8}$），$\frac{4}{8}+\frac{9}{8}$（$\frac{3}{8}$、$\frac{3}{8}$、$\frac{3}{8}$），其节拍变化呈等差数列递增式结构，这不仅变无序为有序，而且有效地发挥了该部分的展开或扩充性结构功能。

第四部分（第361—425小节），慢入散出，是颇具浪漫气质的畅想阶段，结构功能属于尾声，主要描写人类对丰宁和幸福未来的希望与期盼。巴乌的领奏使人们又回忆起开始时口笛和埙的声音，音乐又出现了包括增四度在内的各种呼唤性音调

的吟唱式润饰，但此时变得更加悠远、迷人，仿佛是葱茏大地的风吹草木之声，又像是花前月下、竹影摇曳之中远远传来的情歌对唱。正当人们在这种背景中开始"怀念"民歌时，新的录音材料又拼贴进来了——这次选用了比前几段录音音阶更完备、旋律更悠扬的云南彝族《海菜腔》，由男女声重唱，那独特的、伴着七声音阶上下级进装饰的唱腔，在略带野草芳香的男女声音色中错落升起，形成朴素的支声。渐渐地，笛声从另一个方向叠进来，它们和着乐队持续的轻声长音回荡在这令人魂牵梦绕的神奇大地景色中，更加令人陶醉……

作者通过专业乐队现场演奏与云南少数民族歌舞录音的适度拼贴，从一个新的角度完成了"文与野""器乐与声乐"的立体化的结合，建立起一种类似于"协奏"性的关系，在音乐创作日益个性化、多元化的今天，这对于传统与现代，不失为一种有益的尝试。

全曲演奏约22分钟。

<div style="text-align:right">（李吉提、娄文利）</div>

## [W]

### 王非：《古迹随想》

民族管弦乐曲《古迹随想》创作于2003年3月，同年12月20日由刘沙指挥中央民族乐团在北京首演。该作品于当年12月获得"第九届全国音乐作品（民族管弦乐）比赛"三等奖。

全曲长度约18分钟，原为三个乐章，各乐章标题为《薄暮幽谷》《古迹传说》《古迹冥想》。这是作曲家从自己的主观感受出发，从三个不同的侧面描写了"神秘而空旷的荒漠中，遗留着的斑斑古迹，在那凛冽的寒风中，乌鸦的哀鸣，更显得凄惨袭人"的情境；"每一处古迹，都仿佛在诉说着她那悲壮的历史，每一个故事，都似乎在倾诉她那传说中沧桑的过去"的意境；以及"每每这时，令我思绪万千，激动不已"的心境。后作曲家将各乐章的标题去掉，合并为单乐章作品。

乐曲采用双重结构：依据原始的三乐章形式，可简单地分为三个段落；但依据音乐材料的使用，可划归为类似奏鸣曲式。

第1—27小节为引子。经过几小节的过渡后，主题出现在第31小节，以埙在

全体弦乐器的衬托下吹出忧伤的旋律为开始,直至第46小节结束。弹拨乐器与打击乐器那色彩性的点缀,更增加了其悲凉的气氛。在几小节简单的过渡后,副题于第55小节在琵琶声部出现。琵琶在管乐与弦乐的交错呼应中,描写了沧桑而又优美的古迹传说。

展开部从第100小节开始,集中以主题材料的进行展开,大体可分四个阶段。第一阶段(第100—140小节),由各种乐器相互交织而成的细碎的音色片段构成。第二阶段(第141—167小节),以二胡与中胡声部奏出的宽广的旋律,来描写作曲家内心激动不已的心情。第三阶段(第168—204小节),在轻弱的柳琴声部衬托下,二胡与中胡声部奏出了安静的类似自由对位的旋律,偶尔点缀着管乐片段式的细微模仿。经过几小节的过渡,第四阶段从第225小节开始。在笙的"音块"背景下,弦乐器在极高音区,以不确定的音高依次进入。弹拨乐与打击乐铿锵有力的重音交错,营造出战斗厮杀的场面。

在第285小节开始的琵琶的华彩乐段之后,一个简短的再现部从第299小节开始。再现部为倒装再现。副题以大阮、中阮、扬琴的齐奏形式出现。第321小节埙的出现,是对主题的再现。在弦乐的长音衬托下,打击乐器用色彩性的声音片段,结束了全曲。

乐曲在作曲技法上,紧贴音乐内容发展的需要而不断变化,通过各种细腻而丰富的音乐表现手段,强调不同音响结构的色彩感及其相应的音色变化。通过不同层次的音色对比与穿插,勾画出不同的音乐内容。这也是该作品区别于其他民族管弦乐作品的最为主要的特征之一。

<div align="right">(温展力)</div>

### 王建民:《第一二胡狂想曲》

《第一二胡狂想曲》是作曲家王建民创作的,获得全国第六届音乐作品评奖二等奖(一等奖空缺)。他的部分优秀作品(包括《第一二胡狂想曲》)曾由中国交响乐团、中央民族乐团、中国广播交响乐团、中央芭蕾舞团交响乐团、中国歌剧舞剧院交响乐队、上海民族乐团、上海音乐学院民族乐队、香港中乐团、日本爱乐交响

乐团、莫斯科爱乐乐团等在国内外的一些重要场合（如国庆 50 周年、建党 80 周年）及音乐会、艺术节上上演。

《第一二胡狂想曲》是根据云南少数民族音乐的风格并结合西方近现代的创作技法创作的，展现了美丽的西双版纳风光及云南边寨的风土人情。作曲家采用了西方的传统体裁形式——狂想曲来表现乐曲中较为多彩的内容。在西方 19 世纪以来，狂想曲作为音乐体裁，是指一种感情奔放的幻想曲，常常取材于民族音乐、民间音乐或流行音乐的音调。狂想曲的结构很自由，所采用的曲式也是五花八门，如：三部曲式、变奏曲式、奏鸣曲式、自由曲式、混合曲式以及组曲形式等。在该首作品中作者采用了单乐章多段体的形式以及不同主题音调的发展变化表现了西南少数民族的旖旎风光。

乐曲的结构如表 1。

表 1　乐曲结构表

| 段落 | 引子 | Ⅰ | | | | 连接 | Ⅱ | | | | 尾声 |
|---|---|---|---|---|---|---|---|---|---|---|---|
| | | i | ii | iii | iv | | v | vi | vii | viii | |
| 小节 | 1 | 2—61 | 62—83 | 84—99 | 100—119 | 120—150 | 151—190 | 191—239 | 240—266 | | 267—357 |
| 调性 | D | A | A–D | ♭B | G | G | C | ♭A–♭B–G | C | | D |
| 速度 | Rubato | Andante | Adagio | Moderato Allegretto | 自由地 | Allegro | Allegro | Allegro | Largo | | 自由地 Allegro |

由表 1 可以看出作品可以分为两个大的阶段分别是Ⅰ和Ⅱ。Ⅰ主要代表的是速度较为缓慢的部分，情绪比较舒展。Ⅱ则代表的是快速的部分，也是作品的展开和高潮。

引子部分一开始就是一个低音区的音块，随即则是二胡在高音区的独奏，再加上响板的敲击声，一下子把人们带入了一种神秘而又幽深的氛围之中。二胡在此采用了一个极富民间特色的四音音调。（见例 1）

例 1

四音音调及其移位

由例 1 可见这个四音里面包含着一个增二度,这个增二度在整首作品中起核心音程的作用。由于它的出现也增加了引子部分神秘的色彩。随着竖琴的一连串刮奏后,乐曲进入了第 i 段。

第 i 段是由 A 调进入的,采用了 $\frac{3}{8}$ 拍。一开始是大管在低音区 A 音上一个持续音似的演奏,随即二胡进入了真正的第一个主题。(见例 2)

例 2

这个主题旋律非常优美，气息悠长，它同样地强调了增二度这个音程关系。同时，在主音上方的大小三和弦的交替运用则完全是云南少数民族音调的特点。竖琴在旋律长音处的填充听起来像是小溪中那晶莹剔透的浪花。在第27小节，主题陈述完毕后则是一个小的连接，随即二胡和双簧管则形成了一个稍微活泼的模仿似的复调，宛如两个少数民族的少女在溪水旁悄然对话。它们的材料也是来自主题的，可以看成是主题的一种展开。这一段在二胡小字三组A音的泛音延长中结束。随着木管乐器组的引入乐曲很平静地进入了第ⅱ部分。

第ⅱ部分的主题也是一段舒缓的旋律甚至较之前一段气息更加悠长。有意思的是，这一段的开始，二胡很显然是在A调上呈述，但是，它的伴奏声部则很显然是在D调上陈述。（见例3）

例3

第二次重复的时候伴奏声部与主奏声部才真正地统一在D调上。值得注意的是这两部分的和声，前者的主和弦是主音上方的小三和弦，而后者所用的则是主音上方的大三和弦，因此它们在色彩上形成了对比。特别是第二部分大提琴与二胡的泛音之间的模仿性复调极具色彩性，仿佛一老一少两人正在对话。（见例4）

例 4

随着二胡在第 82—83 小节补充性的陈述，乐曲进入了第 iii 部分。

第 iii 部分较为简短，在 ♭B 调上采用了 2/4 拍子陈述，主要是制造了一种活跃的氛围。第 iv 部分的节奏是自由的，调性也转到 G 调上来。它的主题则是后面所要展开的部分的主要材料。（见例 5）

例 5

第 iii 部分和第 iv 部分主要是起到一种连接的作用,为后面的展开做好了充分的准备。

第 v 部分一开始的伴奏声部就十分具有动感和跳跃性,而且二胡的节奏重音刚好与伴奏声部的重音避开形成了一种多重重音的形式。不过仔细听来隐约感觉到有点像云南的民歌《阿细跳月》。第 139 小节则是对该主题的展开,节拍也变成了由 $\frac{4}{4}$ 和 $\frac{3}{4}$ 构成的混合拍子。整个音响听上去十分热闹和动感,在四个柱式和弦后乐曲进入了第 vi 部分。

第 vi 部分,二胡在高音区拉奏着一个十分宽广而又豪迈的旋律,形成了一次小高潮。与前面出现的旋律相同,这个旋律最具特色的音程也是由增二度构成的,同样它也是主音上方的大小三和弦的交替运用。可以看出,虽然该作品中出现的主题很多,但是它们都有着相同的内涵。(见例 6)

例 6

第 vi 部分的主题

第 vii 部分则是对第 v 部分的进一步展开。它开始并不是出现在 G 调上，而是通过♭A 调、♭B 调才回到 G 调上来的。这一部分也是全曲二胡技巧最难的地方。既有左右手交替拨弦的技巧，又有右手快速抖弓的技巧。这对二胡演奏家是一个很大的考验。

第 viii 部分则是乐队的全奏，它的旋律也是强调了增二度的音程关系，以及主音上方大小三和弦的交替。实际上，它与第 vi 部分中二胡的旋律十分相似。（见例 7）

例 7

第viii部分的乐队全奏的主题（钢琴缩谱）

从第 267 小节起乐曲进入了尾声，由于前面的内容很多，因此尾声相对来说也比较庞大。第 267 小节是二胡的一个华彩乐段。在这个华彩乐段中既可以找到引子的材料，也可以找到第 ii 部分二胡用泛音演奏的那个乐句。第 268 小节在二胡有节奏的拨弦的引导下，大管吹出了熟悉的云南民歌《阿细跳月》，随即这一旋律通过木管转移到了弦乐组，由二胡变奏性地接了过来，形成了新的展开。最后，在二胡的三声拨奏声中，美丽的云南风景画卷落下了帷幕。

整首作品听下来宛如走入了西南少数民族声音的世界，我们从中既可以"见到"美丽的西双版纳风光，又可以"见到"云南边寨的风土人情。那幽深的原始森林、神秘的林间景象，那优美的舞姿及剽悍的音乐形象无不生动地表现了作者对那一片土地的深情、眷念及热爱和对美好生活的无限遐想。同时，乐曲充分发挥了二胡的演奏技巧，为进一步扩展二胡的表现力、讴歌现代生活迈出了新的一步。

<div style="text-align:right">（谢福源）</div>

### 王宁：《为长笛、大管与弦乐队而作的慢板》

《为长笛、大管与弦乐队而作的慢板》（Adagio for Flute, Bassoon and Strings）创作于 1990 年。作品的创意源于作者对某种音色的追求：长笛的低音区与大管的高音区在音色上有着某种相近似的东西，其音色难以言表，很有特色。作者力图把这两种音色融为一体，使听众对这两种音色的听觉产生近乎似是而非的"错觉"。乐曲以这两种乐器作为前景，而背景则自始至终由弦乐队担任。

作曲家在乐曲的结构上选择了较为单纯的单三部曲式结构。A 段由大提琴和低音提琴相隔八度在低音区靠指板演奏。音色低沉、柔软而稍带冷漠之感，使得三小节后长笛的主题进入在音色上与之更为贴合。从这一点来看，作品在配器上的考究是显而易见的。A 段始终保持了长时值低音的背景，而第一、二提琴和中提琴只是在长笛主题演奏的间隙冒出头来，共同担任和声的效果。在这一段中，三个声部的和音均为非常严格的 [0、1、4] 集合，这一因素也成为中段旋律的主要素材。大管的进入标志着 B 段的到来，第 34、35 小节三个旋律音构成的 [0、1、5] 集合成为新的音高材料。弦乐队的背景抽掉了低音提琴而由其余四部提琴继续靠指板演奏长音。长笛和大管开始了他们的对话。两者短暂的旋律片段较多地出现在长笛的低音区和大

管的高音区并通常在同音上形成交接，但是它们还是会不时地触碰对方无法企及的各自独有的高音和低音领域，像是在为分清彼此进行挣扎和反抗，又似乎带着炫耀的口气，而最终两个声部在音高和节奏上完全合一。再现段为动力再现。弦乐队将乐曲最初密集的低音八度奏改为小提琴和低音提琴相隔五个八度演奏，音乐的空间感更为突出，中空声部和音的填充则交由第二提琴、中提琴和大提琴，同时演奏法也改为常规演奏。此时和音的音高构成，或两个[0、1、4]集合合并，或[0、1、4]与[0、1、5]集合合并成为新的四音集合。长笛旋律以首段主题的倒影形式出现，整体上较之前两段更为活跃。而两个独奏声部虽沿用了中段同音衔接的手法，但与中段不同，更多采用了同音叠合、滋长的方式。另外长笛新加入的花舌奏法也与大管形成较鲜明的音色对比。乐曲最终，两件乐器音高合一，节奏上相互呼应，在彼此的唱和中渐渐隐去。

全曲运用了序列与音场技术来控制音高，3∶1的数字比例关系控制节奏（包括四分音符、八分音符、八分三连音、十六分三连音的3∶1关系），虽短小却精致，音乐深沉而富有张力，颇耐人寻味。

（雷　蕾）

**王宁：《第三交响曲"呼唤未来"》**

该曲创作于1995—1997年，是为两个混声合唱团、一个童声合唱团与大管弦乐队而作。2004年在"全国第十届音乐作品（交响音乐）评奖"中获优秀作品奖。2005年由深圳交响乐团首演（乐队版）。这是一部现实题材的作品，取材于当今现实、关注人类当今命运，并通过对当今社会的大全景式的描写来表达对美好未来、世界和平的企盼。作品运用复合性、多元化的创作风格与技术手法，反映多元、丰富的社会存在，及对美好未来、世界和平的企盼。全曲共分七个乐章并连续演奏。

第Ⅰ乐章：引子，急躁的快板。是对多元的、复杂的现今社会的描写，音乐喧嚣、狂躁。

第Ⅱ乐章：慢板转小快板。运用童声合唱与管弦乐队结合。主要是对家庭、学校及当今教育的思考。比如现在的应试教育，家长望子成龙，学生不堪重负；怎样处理好美好的理想与现实的关系。声乐演唱中的词选择了《蒙学十篇》中的某些章节。

第Ⅲ乐章：沉重的慢板。描写的是新旧嬗变，新旧事物的变革，新事物总要代替旧事物，但是要经历痛苦和斗争。运用了男声独唱、女声独唱与合唱及乐队的结合。

第Ⅳ乐章：恐怖的急板。是对战乱世道、当今世界的现状的思考和忧虑。作者看到，当今世界动荡不安，战火硝烟四起，致使一些地区人民生灵涂炭、流离失所。乐章结尾引用了著名影片《魂断蓝桥》（Waterloo Bridge）中的名曲《友谊地久天长》作为歌曲素材，表现的是对亡灵的悼念和对战争的无奈，以及对和平的期盼。合唱部分运用了人声的叫喊、尖叫声、抽泣声等与乐队相结合。

第Ⅴ乐章：行板。像是战争后的悼念和人类的反思。人类为什么要为土地、财富、利益，甚至信仰进行战争，难道不能通过和平的手段达到目的吗？所以本乐章把世界三大宗教（佛教、基督教、伊斯兰教）充满祝福、和平的词放在一起，并进行重组、融合，其目的也是希望全世界人民在各方面能和平共处，共和共荣。

第Ⅵ乐章：明快的中板。新的一天开始，新的世纪开始，音乐像日出一样充满希望，充满祥和气氛，人们眺望朝阳，迎接一个美好的未来。

第Ⅶ乐章：尾声，庄严的行板。是整个乐曲的总结，全世界人们都在"呼唤未来"。音乐以宏大的气势，真挚的情感，表达了作者呼唤世界和平、企盼美好未来的真实愿望。

交响曲的部分合唱安排在观众席中，这样可以造成声相的多元性，与舞台上的部分形成呼应，在整个音乐厅中形成整体空间的共鸣。这种声音和单纯来自舞台的习惯性听觉的声场是截然不同的。

整部作品是由表及里、由现象到本质、由观察到沉思的发展过程，音乐由喧闹、动荡、激愤、残酷等发展到哲理性的思考及对人类美好未来的向往。整部交响曲的音响发展是由不协和到协和的发展过程，这样的音响构成其目的是使人们意识到危机与恐怖的存在，激发人们对美好生活与世界和平的向往。

### 王世光：《松花江上》

钢琴协奏曲《松花江上》是著名作曲家王世光2005年创作的一部单乐章钢琴协奏曲，同年11月21日由中国交响乐团在北京音乐厅首演，这部作品曾获2006年

中国交响乐创作比赛中型作品二等奖。

作曲家以歌曲《松花江上》（张寒晖1937年创作）为主题谱写了较为长大的引子和结尾，协奏曲的主体部分则是按照奏鸣曲式的结构方法，由主部、副部两个主题及其展开和再现构成。整个乐曲的结构比较自由、紧凑，体现了作者的激情涌动、浮想联翩——对过去悲壮历史的追思，对今天艰苦奋斗的体味和对美好未来的向往。

协奏曲的引子共69小节，主要用作历史气氛的铺陈。在开始的几个小节的铺垫中，比较尖锐的和弦以及小军鼓令人感到一丝来自久远历史的压抑。随后，人们所熟悉的《松花江上》（主要是前半部分）的抒情旋律，由乐队与钢琴先后娓娓道来，将听众的思绪带入60多年前的历史中，作曲家通过对歌曲旋律、节奏进行伸缩或强调（主要是"九一八,九一八"的乐句）处理，凸显了旋律的宽广气息，增加了音乐的紧张度。

但是，就在引子中的悲剧情愫上升到高点之时，呈示部（第121—326小节）却将音乐的情绪引入新的艺术氛围中。在呈示部中，作曲家没有使用歌曲中的旋律，而是设计了全新的主题材料。主部主题的性格宽广而富于内在激情，恰似中华民族不屈不挠的博大豪迈情怀；副部主题的性格则深沉、温暖而抒情（其第一次陈述在弦乐组，第二次由钢琴完成）。这两个主题是作曲家内心对奋发向上的现实生活的艺术提炼和对崇高情操的呼唤。可见，作曲家不局限于对历史的回顾，而更着意于对美好未来的憧憬与向往，将一种对中华民族的真诚祝福寄托在音乐中。

在展开部中，作曲家综合使用了引子和呈示部中的主题材料，并随着情感表达"意识流"的需要，插入了歌曲中的一点新的旋律材料。展开部可分为三个部分，第一部分为引入，第二部分为主体，第三部分为钢琴的华彩乐段。在引入部分，作曲家主要使用歌曲中"九一八,九一八"一句的旋律材料加以发展，音乐的情绪悲愤、激昂。在主体部分，作曲家为独奏钢琴和乐队均安排了合理的发挥空间，用复杂而精致的和声与织体对呈示部的两个主题加以充分发展，音乐的情绪经过了由静谧到奔放的过程，并且钢琴逐渐凸显出华彩乐段的征兆。华彩乐段，音乐充分抒发了一种内心的独白，作曲家将歌曲的旋律材料零散化，并断断续续地出现在复杂精巧的钢琴织体中，沉痛悲愤的情绪在这里达到了高点，使作品在思想内容上得到进一步

的深化。整个展开部中,"九一八,九一八"一句的材料时隐时现,它既成为作曲家追思惨痛历史的"坐标",也为再现部转向对现实及美好未来的赞颂提供了足够的情感反冲基础。

再现部中,在主部主题完全再现之前,弦乐组用号角般的节奏型将其引入,音乐显得更加澎湃有力。副部主题的再现除了调性($^\flat$B大调)外,与呈示部的显著不同在于其第一次再现由钢琴演奏(弦乐组则用动力性的拨奏);第二次再现由铜管组和弦乐组共同演奏,此时钢琴的低音部也加强着主题。最后,在钢琴的中高音区的跑动中,乐曲完成了完满、辉煌的收束。

钢琴协奏曲《松花江上》的创作不求外在形式上的新异,不做技巧上的堆砌。在作曲家的笔下,钢琴始终蕴含着歌唱性,而精致恰当的配器则保证着钢琴的歌唱地位。这种丰沛的歌唱性无疑来自作者多年的歌剧创作经验,也是作者对自身情感的深度挖掘和对民族精神的抽象概括。

(石一冰)

### 王世光:《长江交响曲》

《长江交响曲》(2007年)是著名作曲家王世光创作的一部力作。这部作品以长江为精神象征,以交响音乐为载体,来反映伟大祖国的现代化建设、中华民族的伟大复兴,抒发了人民对"母亲河"的崇敬和热爱及深厚情感。王世光以"高雅艺术要搞好群众关系"为理念创作了《长江交响曲》,表达了自己的长江情怀。作品是由四个乐章组成的交响套曲。主要音乐主题采用历经考验的歌曲《长江之歌》为基础。作品的结构严谨,音乐语言虽朴实易懂,但内涵却十分深厚。

第一乐章采用奏鸣曲式(快板)。引子中采用《长江之歌》的部分音调(主要是《长江之歌》第一乐句),从弦乐的高音区飘出,似曾相识又不完全相同的旋律不断反复展开,鲜明地宣示了交响乐的主题内涵,然后便进入本乐章的主体。伴随着急促的打击乐背景,富有动力性的呈示部主部主题呈现出来,它以其昂扬奋进的气度不断地推进、展开,所表达的是新时期建设者的豪情。与具有冲击力的主部主题相比,副部主题则用歌唱性展示了人民对长江的热爱、赞美。副部主题与主部主题既有内在的联系、贯通又有对比。音乐的再现部颇有气势,尾声在铿锵有力的鼓声中结束。

第二乐章是抒情而歌唱性的乐章，其曲式结构为复三部曲式（慢板）。它是发自内心的咏唱，表达了人民对"母亲河"的歌颂、眷恋和感恩的深情。呈示部优美的主题经由木管、弦乐的陈述，仿佛表达的是作者的无限眷恋。中部是展现乡土亲情的多彩画面，结构为单三部曲式。中部音乐的欢快活泼与呈示部的抒情形成鲜明的对比，在民间锣鼓风格的打击乐引领下（主要是排鼓、钹、勾锣、田锣等具有湖北地方特色的乐器以及定音鼓、三角铁），具有土家族音乐风格的音调在木管组、铜管组、弦乐组反复交替演奏，将乐章的音乐推至高潮。再现部时，音乐又回到了深情的歌颂。整个乐章犹如长江流域的一幅风俗画面。

第三乐章为带有展开部的回旋曲式。铜管乐的引子高昂有力，引出舒展活跃的主题。音乐的主部主题采用活跃的三拍子，它带来了一种活跃激荡的时代气息，带着现代城市的节奏感。主部主题的数次展现，每一次都有不同的色彩。插部之一的音乐采用鄂西土家族豪壮的《跳丧》音调，由木管主奏，反复发展后铜管乐进入，具有欢快活泼的气质。插部之二采用了抒情、歌唱性的主题。

第四乐章的引子是深沉而庄严的中板，铜管在中低音区奏出庄严的音调，并以固定主题的变奏层层推进，鼓声反复引出不断上涨的弦乐，推出合唱的引子，引导出男低音声部《长江之歌》的呈示，此后《长江之歌》在合唱队与乐队之间或此起彼伏，或汇聚交响，多层次地充分展开，在高音弦乐与低音弦乐的二部卡农再次陈述主题后，女高音声部主题乐段的咏唱使情绪不断高涨。进入高潮时，编钟以动人心魄的气势汇入其中，雄壮的混声合唱和浑厚的乐队犹如汇聚百川的大江东去，奔向大海，同时也寓意承载着绵延五千年的中华文化奔腾不息。

<div style="text-align:right">（石一冰）</div>

**王西麟：《第三交响曲》**

这部作品经历了长时间的创作酝酿，于1989年年初动笔，1990年9月完成。1991年3月10日在北京音乐厅"王西麟交响作品音乐会"上首演。中央乐团交响乐队演奏，韩中杰指挥。

乐曲包括四个乐章，时长约50分钟。作品具有宏大的气势、丰富的色调以及基于作曲家内心深刻体验的哲理内涵。音乐基调凝重、深沉，表达出作曲家对民族

历史和人民命运的深深关切和严肃思考,是一部悲剧性和史诗性的无标题交响曲。

第一乐章(慢板,Adagio)由两个基本主题的陈述和展开构成。第一主题既是本乐章的基本乐思,也是全曲音乐材料的核心,它用泛调性的音乐语言写成,以半音上下级进的形态由低音弦乐群徐缓奏出,塑造了在漫漫长路上艰难行进、左右徘徊、痛苦寻觅以及挣扎、渴求的形象,可称为"跋涉主题"。第二主题用自由十二音手法写成,1—9音严格顺序,是主题核心;9—12音间插入多个重复音。这一主题由英国管奏出,显得苍凉、苦楚、冷峻和压抑,可称为"苦涩主题"。两主题分别呈示后,音乐的紧张度经历了两次长大的增长过程,作曲家激情澎湃,疾呼呐喊,时而入神地描绘,时而激愤地倾诉,充满着雄辩热力。音乐达到高潮后,乐队断然静止(第168小节),两主题清冷地复述,与其说是主题的再现,不如看作高潮的余波。正像人们经受过巨大撞击和波折之后,对过去的人生经历和未来的道路,就更能透辟地观察和冷静地思考。

第二乐章(小快板,Allegretto)是一首规模宏大的固定低音变奏曲。作曲家借用古老的帕萨卡里亚形式,在固定的音乐材料上做交响性展开。其引子主题和固定低音主题皆由第一乐章"苦涩主题"衍生而成。固定低音以8小节为一个基本单位,做了39次变奏。作曲家在这长大的音乐容量中,着意刻画了怪诞、荒唐、粗暴、骄横的形象,仿佛是一群赌场中喧嚣的丑类在曝光。在这里,色块音乐、节奏对位等现代音乐表现技法的运用,大大拓展了帕萨卡里亚这一古老体裁的表现幅度。第336小节后是本乐章的尾声,速度放慢一倍。"跋涉主题"由加弱音器的低音弦乐奏出,4小节后,英国管独奏的"苦涩主题"作为对位声部与之重叠,更加深沉、悲凉。临近结束时,音乐回到本乐章谐谑曲固有的快板速度,固定低音主题由不规则的敲击型和弦及铜管的半音音束伴随,汇聚成强大的音流,以强悍的气势呼啸而去。

第三乐章(广板,Largo)是一首深沉的悲歌,采用单一主题展开的带尾声的三部曲式。在音乐材料、结构、速度、力度、展开手法和音乐情绪上,与第二乐章形成鲜明的对比。作曲家为这一乐章设计了一个由中音长笛奏出的主题,气息绵延,色调哀婉,宽广的呼吸和连贯的句式使这一舒展与顿挫互补的主题格外动情,有"长歌当哭"的艺术感染力,可称作"忧伤主题"。加弱音器的弦乐群描绘出空寂、阴冷的背景,扇面状音块夹以强后即弱的颤音,有如心灵的悸动。中部在弦乐群的

高位泛音上的短促滑奏，发出与人声抽泣相近的音响，并用"音带对位"的处理手法，"抽泣声"此起彼伏，使人产生置身坟场的感受。第三部分的主题先在大提琴的低音区陈述，然后蜿蜒而上。弦乐群有顺序的半音迭现，三度掀起音响波澜，形成激愤的高潮，充分展现了悲剧的力量。经过轻柔的木琴滚奏的交接，音乐进入尾声。在全乐队休止的音响空白中，中音长笛独奏的"忧伤主题"再度呈现，独奏大提琴的人工泛音在其上方叠奏，使这一独白式的主题意境更为深远，留给人们一种无可名状的悲凉。

第四乐章（中快板，Allegro Moderato）是一个结构独特的终曲。除了引子和尾声外，长达400多小节的主体部分没有通常意义的主题，而是通过固定节奏音块的长时间持续，以及附属这条主线的音乐材料的增减、节奏织体的变化、音响力度的升降等手段进行音乐材料的展开。这种"音型化织体"的结构手段显然是受到"简约派"音乐结构原则的启发。除此之外，音响力度的涨落是本乐章结构的重要动力手段，其音响力度经历了初起初落、再起再落、三起三落的变化过程，清晰地显现出"一波三折"的展开态势。

从第459小节开始，速度减慢一半，进入尾声。这个尾声不仅是本乐章的，也是整部交响曲的。"跋涉主题"依旧由低音弦乐八度齐奏，这条半音蠕动的低音线条在静寂、广袤的空间流淌、徘徊。在此背景上，英国管独奏的"苦涩主题"再现，弦乐在高音区用三组三全音音程叠加，造成令人揪心的和声音响。然后，由两主题的动机衍化出一个抑扬格半音上行的"呼唤"音调。在不断重复中，它的力度逐级上升，由 *ppp* 到达 *fff*，在浓烈的和声音响的衬托下，"呼唤"变成激愤的呐喊！短暂的乐队全奏使音乐的力度迅疾爆发，又很快消退，余下低音弦乐仍固执地奏出"呼唤"动机，音量极为微弱，像是呐喊声的回应，更像临死丝不断的春蚕，唯其"念念不忘"，才显得信念的坚定。整部作品结束在这发人深省的深邃意境中。

### 王西麟：《第四交响曲》

《第四交响曲》是王西麟的一部力作。21世纪的到来触动了作者对历史的反思，不仅仅是对他个人的过去，更是对整个人类历史进程的反思。

王西麟于1999年4月完成了《第四交响曲》，在2000年和2001年又经过两次

修改。这部40分钟的作品为单乐章形式，却承载了一个四乐章的交响曲必备的戏剧性对比。

第一部分是一段五个声部的弦乐赋格。开头部分很缓慢，一个长呼吸的旋律渐渐成长为一片巨大的音群。由低音提琴引入的长达25小节的主题，极具表现力和叙事性，在两个半八度的音域之间旋律伸展起伏，逐渐生长壮大。作曲家说，这一主题是深植于他内心的陕西、山西传统地方戏曲的叙事性旋律风格的交响性重建。主题旋律重点在四度音程和颇为匀称的节奏，且都是中国曲调最典型的特征。在这里王西麟写道："人类生命和命运的历史长河——混沌、漫长、苦难、迷茫、愁苦、孤独、无奈、忧伤、彷徨、焦虑、愤懑、寻觅、困惑、漂泊、思索、祈盼……人类生命和命运的历史长河，也是我生命和命运的艰难历程。"

第二部分在全曲四个部分中最不和谐、最激动不安。这是全曲最具戏剧化的段落，被作曲家分为两段。第一段作曲家描述的是铺天盖地突然袭来的巨大灾难、浩劫、罪恶、毁灭、杀戮、抗争……可以看作是对人类普遍残酷性的全景式描写。第二段表现的是生命在巨大的黑暗和无底的深渊中、在无法摆脱的无形巨网中的挣扎和煎熬，是作曲家亲身经历的近镜头特写。第一段以突如其来的、极端嘈杂的不协和音开始，令人大吃一惊！由三个16小节长的乐句组成，每一乐句的结尾都以打击乐器导入下一个单元。作曲家以渐进的方式构筑张力，音响一层层汇集，逐渐加大，类似中国传统锣鼓的进行方式。在一片音块的背景下，小提琴奏出一个半音阶的主题。在第169小节，在高音弦乐和木管奏出的一片轻微噪声中，大提琴和低音提琴再次奏出赋格主题的旋律，似乎宣告着下一主题的降临。第175小节以后的一段由若干个单元组成的音块一气呵成，直到第325小节达到高潮。第325小节到第354小节进入第一次较小的高潮。第二段从第371小节开始，由8小节长的节奏对位组成，在每个单元的开头用鞭子打出一个4小节的固定音型，王西麟说，这表现了行刑中皮鞭凌空而至，钝刀子割肉的苦痛。在第421小节，赋格主题时值扩大后重新出现，表达了一个受摧残的灵魂好像在地狱的刀山剑树中挣扎、煎熬。这是整部交响曲最感人和最有力的地方，可以把第421小节到第499小节看作真正进入高潮，并造成持续性的高潮区。这时主题在弦乐的齐奏中渐强，并在第475小节全体乐队采用齐奏，达到高潮区中的最高点。

第三部分近似于一首抒情的挽歌，而第四部分则是一个充满动力和力量的庞大结尾。这是全曲最有表现力和抒情性的一部分，作曲家说这是死难、哀悼和丧葬。开头是不同声部分奏的小提琴紧密地相继奏出下滑音，从而再造出哭泣背景。在第508小节，一个有着强烈的叙事性独奏大提琴主题出现。自第537小节起，是这一大提琴主题的同度卡农，弦乐组的每个声部相差半拍。第570小节，作曲家说："前面的哭诉在这里成了弦乐群痛哭号啕的应和。在这之后，小提琴更深入地阐释了主题，表现苦难净化了人的灵魂并使之崇高。"最后，第三部分在以交错的增四度为基础的和弦营造出的合唱般的氛围中结束。

第四部分就像一部交响曲的最终乐章，以前的各种主题在铜管独奏的音响中重现。这是他对生命的思考和对作品命题的回答。第710小节，赋格主题再现，节拍时值扩大，但背景音块并没有再现。因而主题更具调性，并产生了新的意义。作曲家指出："这段音乐意在提醒听众：人类的苦难和罪恶并没有死亡，它们对人类灵魂的压迫还在继续。"从第710小节到第722小节的赋格主题在第723小节到第736小节被两次打断，在第737小节才重新回来，铺向高潮的结尾。

王西麟的《第四交响曲》解答了一个非欧洲血统，但用西方音乐语言创作的作曲家所面临的问题，那就是如何在利用一种借来的音乐语言结构创作音乐的同时又不失种族和文化的个性。他的处理手法是把中国音乐的特征和元素融入他的创作手法之中，变作音乐语言的一部分。乐曲的主题带有中国戏曲音乐的特征，但并不是直接照搬，而是对中国传统旋律的音程特性的综合，民间音乐中的散板也被转变成交响乐中长呼吸史诗式的主题。他的音乐的民族性也在于他的作品诉说的都是他个人的亲身经历，都是有关民族和个人的苦难、不公和残酷，探讨的是民族的命运和未来。

（尚洪刚）

**王西麟：《小提琴协奏曲》**

这部小提琴协奏曲，Op.29，最早构思于1984年。初稿作于1995年，二稿完成于2000年。1999年，作曲家认识了瑞士小提琴家伊吉迪厄斯-斯特瑞夫，伊吉迪厄斯-斯特瑞夫表示他很乐意演奏这部作品。2005年4月，这部小提琴协奏曲首演于

北京音乐厅，主奏：伊吉迪厄斯－斯特瑞夫，协奏：中国交响乐团，指挥：谭利华。

全曲由三个乐章构成。第一乐章，快板，奏鸣曲式，A调。在一段热情喧闹的引子之后，回响在听众耳边的是中国小鼓和中国小锣那富有民族特色的欢快的音响，此时，小提琴奏出激情洋溢的、极富乡土气息的主部主题，其铿锵有力的节奏、生动活泼的旋律以及由木管乐器和弦乐器共同奏出的聒噪的背景音响等，都奠定了第一乐章明快、酣畅的基调。副部主题继续在A调上陈述，但调式发生了变化。这一主题由六个长大的乐句构成，作者在此处运用了一贯擅长的长呼吸技术，使旋律气息悠长，节奏变化丰富，表达了深沉委婉的感情，与主部情绪相比，这部分顿显内敛。展开部的导入部分紧随副部主题，长达40小节，独奏声部由快速的十六分音符构成，弦乐上的背景音型主要是发挥数字节奏的作用，分别以1、2、3个八分音符为基础材料，三种节奏型轮流演奏，对独奏小提琴声部进行点缀和补充。展开部由三个部分构成：第一部分在主部主题上展开，在原主题素材的基础上，对材料进行抽象变形：节拍交错使用，变化频繁，如 $\frac{5}{8}$、$\frac{6}{8}$、$\frac{3}{8}$ 等节拍；节奏重音错落交织，张力巨大。展开部的第二部分结合主、副部两种材料综合展开。此处，大提琴演奏副部主题材料；小提琴演奏主部主题材料，主部和副部两个主题材料纵向上叠合；同时，长笛和双簧管演奏新的对位旋律，与小提琴声部和大提琴声部形成三声部对位。展开部的第三部分以展开节奏音型为主，其间旋律片段如蜻蜓点水般隐约显现，坚定的节奏音型和掷地有声的顿音共同将本乐章的音乐情绪推至高潮。小提琴演奏的华彩部分在高潮的余波中展开。这一部分由小提琴家伊吉迪厄斯－斯特瑞夫自由创作，他充分地发挥了小提琴独奏的各种技能，在取材方面，综合了前面各部分主题材料。在对位化的中国打击乐声中，音乐进入尾声，直接引出第二乐章的帕萨卡里亚。

第二乐章由作者喜欢采用的帕萨卡里亚形式写成，音乐沉静、肃穆。主题音乐以诉说般的语气娓娓道来，长度为11小节，带有悲剧性色彩，其创作灵感直接来自秦腔曲牌《祭陵》。帕萨卡里亚主题总共陈述了十三次：第一次陈述由大管单独演奏；第二次陈述改由大管吹奏和大提琴拨奏；第三到第七次陈述完全由大提琴拨奏（第七次由大提琴和贝斯同时拨奏）；由定音鼓陈述第八和第九次；第十次陈述为小提琴和中提琴拉奏；小提琴独自陈述第十一次；第十二次改为圆号演奏；大提琴

和贝斯陈述最后一次。根据音乐情感表现的需要，这十三次帕萨卡里亚又可以分为三个部分：前七次帕萨卡里亚主题陈述为音乐的第一部分，小提琴在G弦上奏出一大段深沉内敛而又极具歌唱性的音乐，其音乐材料主要来自上党梆子。音乐的中间部分是第八到第十二次帕萨卡里亚主题，尤其到第十一次帕萨卡里亚，主题改由独奏小提琴八度齐奏，音乐到达高潮。第三部分也就是本乐章的尾声部分，音乐在安静、沉思的氛围中结束。

第三乐章为"托卡塔"式的谐谑曲，分为四个部分。第一部分的独奏小提琴声部全部由等时值十六分音符构成，类似"无穷动"，背景音型主要由数字节奏来控制。第二部分独奏小提琴声部打破正常节奏，与第一部分的"无穷动"形成鲜明对比，此处，作者的节奏设计十分考究，主要以三个八分音符为一组，与弦乐背景声部的数字节奏形成对位。音高材料设计上也是以三个音为一组，依次强调E、A、B；D、E、A；D、E、G；D、G、A。第三部分的独奏声部综合了前面两个部分的特性，旋律线编织在快速的十六分音符之中，若隐若现。第四部分是整个小提琴协奏曲的综合部分，把前面三个乐章的主题依次陈述一番，突出强调了第一乐章的副部主题音型，最后，全曲在快速的十六分音符中结束。

音乐语言多元化是这部小提琴协奏曲的特色之一。在这部协奏曲中，首先，我们能听到像山西梆子、上党梆子、秦腔、蒲剧这样地方化的戏曲语言；其次，我们可以欣赏到具有西方现代作曲技术特点的音乐语言，如创造性地运用卢托斯拉夫斯基和潘德列茨基这样的西方大师的音乐语言；再次，我们又能感知到传统德奥学派的结构语言。所有这些多元化的音乐语言素材都是建立在中国传统的民间音乐的基础上，尤其是山西省的民间音乐。作曲家在此地生活过多年，深受当地的民间音乐的影响，同时，作曲家深谙西方现代作曲技法，他完美地将中国传统音乐和西方现代创作技术相融合，创作出既具有民间风味，又具有现代创新意识的音乐作品。而这种美学上的融合正是作曲家多年来孜孜不倦所要追求的目标之一，正如作曲家在作品的前言中所写的那样："这是我写作最艰苦、写作速度最慢，但又自觉是最有意义的一份工作……"

全曲时长约为35分钟。

<div style="text-align:right">（檀革胜）</div>

**王义平:《三峡素描》**

《三峡素描》是一首中型规模的交响音诗,它是作曲家近晚年时期的作品。该曲曾获湖北省屈原文艺创作奖,在1981年全国第一届音乐作品(交响音乐)评奖中获优良奖。1986年,人民音乐出版社出版了该曲的袖珍总谱。

三峡是对长江上游重庆至湖北省境内的瞿塘峡、巫峡和西陵峡的合称,这里的自然风光险峻,两岸悬崖绝壁,江流湍急,是世界上最大的峡谷之一。除了自然风光外,一些历史的典故和传说,如"白帝城""神女峰""王昭君故乡"等更增加了三峡的人文魅力,这些也许就是激发作曲家创作该曲的精神动力。

该曲由六个片段组成,从各个侧面对三峡的自然风光和人文内涵进行了描绘和抒发。这六个片段分别是:Ⅰ.朝辞白帝彩云间;Ⅱ.在峡中;Ⅲ.身披白云经纱的神女;Ⅳ.王昭君故乡——宁静的香溪;Ⅴ.悬崖上的橘柑园;Ⅵ.轻舟已过万重山。从六个片段的标题中我们可以看出,作曲家巧妙地运用了唐代诗人李白的著名诗篇《早发白帝城》中的头尾两句,把它们串联了起来,使得这六个片段共同组成了一个完整的三峡画卷。

虽然整个乐曲被六个标题划分开来,但在音乐发展的布局上,可把它看作一个由三部分组成的单章式套曲结构,其中Ⅰ与Ⅱ构成第一部分,Ⅲ构成第二部分,Ⅳ、Ⅴ和Ⅵ构成第三部分,与三个乐章的交响曲类似。全曲按乘船行进的过程,以一种身临其境的感受,表现了作曲家对祖国山河与文化的赞美。

在创作手法上,表现较为突出的是对自然小调式的特殊处理,即在自然小调音阶中加入升高的三级与七级音。通过与该自然音级的混合运用,产生独特的旋律音调与和声效果。此外,在管弦乐队音色的处理上讲究清淡、透明,注重写意性。

片段Ⅰ由两部分构成,英国管(第9—28小节)与第一小提琴齐奏(第29—43小节)各承担一部分,它们构成一个平行复乐段。旋律中由于引入了a小调式升高半音的三级音(#C),使得它与自然的七级音(G)之间间接地构成了增四度效果,加上伴奏声部建立在A音上的大小三和弦的交替变换,从而烘托出身处"彩云间"的意境。

片段Ⅱ先由钢管组吹奏出一个片段Ⅰ主题的变体(第44—52小节),这相当于一个引子,其大调的色彩与强的力度,把人们一下子带入山的险峻环境中。随后出

现了一个新主题（第57—73小节），大管与圆号吹奏出一个大起大落的旋律，在木管与弦乐上下交叉翻滚音型的衬托下，表现出水流的湍急。接着出现的一个由钢管组奏出的三拍子柱式和声进行（第74—83小节）在小提琴声部干净有力的节奏音型推动下，使人们仿佛听见了巨浪对山石的撞击声。经过两小节的过渡，音乐又回到了片段Ⅰ的主题（第86—104小节），这时，在长笛与单簧管吹奏的主题旋律上方，增加了一个第一小提琴声部的固定对位声部。此后，前面由大管与圆号吹奏的表现水流的主题与片段Ⅰ主题又分别出现一次，只是水流逐渐平静下来，似乎"三峡"的旅程暂告一个段落。片段Ⅰ与片段Ⅱ在音乐上紧密联系，头尾呼应，因此可以把它们看作一个完整的结构。

片段Ⅲ由四个不同的主题构成，即欢快的诙谐性主题（第164—173小节）、自由节奏主题（第179—204小节）、舞蹈主题（第207—214小节）与进行曲主题（第215—218小节）。在这个片段中，作曲家主要通过不同主题的对比来塑造巫山"神女峰"的巍峨高峻和神秘莫测。特别是由长笛独奏的自由节奏主题，即兴式的节奏处理与调式变音的运用，描绘出一个动人的"山在虚无缥缈间"的神女画面。在结构处理上，如果把诙谐性主题当作一个引子的话，那么该片段接近带有再现的三部曲式，不过自由节奏主题在再现时（第245—261小节）节奏不再自由，而是以正常的速度和强力度把这个片段推向了高潮。

片段Ⅳ、Ⅴ和Ⅵ由于不间断演奏以及主题的前后呼应处理，实际上形成了一个不可分割的整体。从结构上看，它构成了一个回旋曲式。主部在片段Ⅳ的第279—314小节，它是一个歌唱性主题，在十六分音符等时值节奏运动的衬托下，显得柔和动人。第一插部出现在第337—344小节，这是一个欢快活泼的舞蹈主题，与主部形成鲜明对比。片段Ⅳ与片段Ⅴ头尾紧密相连，在经过一个短暂的引导句后，主部主题第二次出现（第391—419小节），这次在音色处理上更强调了深情（用小提琴的G弦及大提琴）。至第429小节时，出现了第二插部，作曲家在这里采取了类似中国戏曲音乐中"紧拉慢唱"的手法，即把长气息的歌唱性旋律线条与急促的万马奔腾式的持续节奏运动相结合，充分抒发了人们面对三峡壮丽景色时的激动心情。片段Ⅵ以长号的音色再现了主部主题（第493—505小节），其悠远的音色效果犹如回荡在三峡两岸的回声，暗示着"一叶轻舟"已顺流而下，最终在钢片琴声的

映衬下，消失在远处的天际。

（陈鸿铎）

### 王震亚：《繁星颂》

该曲作于1984—1985年间，1985年由袁方指挥广播交响乐团在北京首演。尽管这部作品当时并没有引起多大的反响，后来也很少上演，却有着特殊的历史意义。改革开放之后，西方的现代作曲观念与技法逐渐传入我国，不断使我们的音乐实践焕发出新的生机。对于这些新的观念与技法，长期遭受禁锢的作曲家们一边如饥似渴地学习，一边在创作中进行探索性的运用，并取得了一些创造性的成果。1979年，罗忠镕创作了我国第一首十二音序列作品——艺术歌曲《涉江采芙蓉》；而时隔五年之后面世的《繁星颂》，则是我国第一部以十二音序列技术创作的乐队作品。

这是一部单乐章的交响诗，具有一定的标题性意义。经历了"文革"的十年动乱，20世纪80年代初期我国出现了一个科技发展的高峰期，各行各业纷纷传出科技创新的喜讯，全国人民的精神都受到极大鼓舞。因此，作曲家笔下的"繁星"不仅是指宇宙太空的星球，也是这些"科技新星"在神州大地上熠熠闪光的生动写照。

十二音序列是西方现代音乐中一种比较成熟的技术体系，但每一位成熟和有责任心的中国作曲家在借鉴使用外来技术时都会不同程度地考虑到我们民族自身的风格与特色。罗忠镕如此，王震亚也不例外。他们在序列的安排上不约而同地都体现出民族五声性的特点，只是手法各不相同。

该曲序列安排的最大特点是直接用两个宫音为三全音关系的五声音阶以间插的方式构成，如序列原形中的"C宫五声音阶"与"♭G宫五声音阶"，序列倒影中的"♭A宫五声音阶"与"D宫五声音阶"等。余下的一个增四度、减五度音程则直接放到序列最后两音的位置上（逆行时到最前）。这样的处理使得该序列在音响上具有两种使用的可能性：如果按原样使用，该序列的音响具有较高的紧张度，因为第1、2、3音与第6、7、8音为连续的小二度，第4、5音与第9、10音之间为三全音，另外每个序列结尾（或开始）处还有一个固定的三全音音程。而有时为了在作品中突出五声性的音响，作曲家在处理序列材料时也将构成序列的五声音阶部分甚至全部都显露出来，这样不仅在音响上变得相对缓和一些，同时也在一定程度上保留了些许民

族风格的特征。

作为一部试验性质的纯十二音作品，《繁星颂》在除音高之外的其他方面均采用了十分传统的手法。该作品为一个三部性的拱形结构，前后两部分速度稍慢，力度较弱，织体层次也较为单薄，以各种形式的音点或短小的线条为主，中间部分则与前后两端形成对比，速度、力度及织体层次都不断增长，并在第125—132小节形成一个明显的高潮区。

从序列的处理手法来看，该作品显然还不够成熟。但这毕竟是我国第一部用十二音序列手法创作的乐队作品，具有一定的开创性意义。作曲家对序列构成的五声化处理以及试图用十二音技术来表现标题性内容的尝试，都有着十分积极的意义。

## [X]
**项祖华、茅匡平：《海峡音诗》**

这首扬琴协奏曲作于1981年，用三乐章的套曲曲式构成，第一乐章：《宝岛》，第二乐章：《思亲》，第三乐章：《节庆》。用民族管弦乐队协奏，后又增配西洋管弦乐队协奏版本，也有钢琴伴奏的形式以适合教学排练用。作为标题音乐的命名，实际指的是"台湾海峡之宝岛音诗"。

第一乐章《宝岛》。复二部曲式的第一部分的音乐主题描绘了祖国宝岛台湾的自然资源与物产资源富饶丰盈，风姿绰约。乐曲开始，由弦乐的低音与定音鼓轻柔持续的震音奏出引子，紧接着扬琴用一连串琶音、多连音与八度双音快速上下行与乐队的跌宕多变、此起彼伏，生动地描绘了大海的烟波浩瀚、波涛翻滚、海浪拍岸、变幻不定的壮观景色。进入音乐的第一主题，G大调的一支支清新亮丽、优美动人的旋律，流光溢彩、纵横交错的织体的相继出现，乐曲多变的色彩和音响的透明度，通过副主题风平浪静、波光潋滟的"对话"，在转为C大调重现第一主题的广板时，乐队加强了立体丰满的音响，使人联想到那灿烂阳光照耀下的宝岛与海洋，蓝天与绿地，自然与山水，物产与资源，蕴含着巨大的生命力与原动力。作品力图揭示一个哲理性的主题，在进入第二部分音乐时，主题的创意是经过殖民统治狂风恶浪的洗礼与劫难的台湾各族人民，一定能掌握自己的命运，顺应时代的潮流，实现和平统一回归祖国的伟大理想。第二主题以明快激越的音调、跌宕多变的节奏，表现了

台湾人民勤劳、勇敢、乐观进取的品格,并通过自己的智慧与劳动,建设宝岛美好家园。随接的华彩乐段,充满激动昂扬和自强不息的情绪。

第二乐章《思亲》。如歌的行板,取材于广为流传的民谣《思想起》,并由之发展写成。悠悠岁月,森森台海。"中华儿女同根生,两岸兄弟一家亲",血浓于水的民族情感,不可隔断的骨肉情缘,一脉相承的文化传统。采用华夏五声音阶徵调式D调,通过扬琴滑抹吟揉轮颤泛拨等多种技巧,使新的原创赋予时代特点和地域韵味。曲调柔美悠远,委婉深沉,情真意切,感人肺腑。

第三乐章《节庆》。采用引子与回旋曲体,通过乐队与扬琴的轮回竞奏,音乐别具台湾闽南民间歌舞那种浓郁的地域色彩,描绘出一幅幅绚丽多姿的海岛节日风情画面,人们欢欣歌舞、金鼓喧鸣,热烈红火。全曲构成一篇锦绣壮丽、气度恢宏的民族音诗。作品曾获音乐创作比赛二等奖。作者于1993年应邀参加"台湾传统艺术季"并公演了这部协奏曲,获得台湾同胞的欢迎与好评。2005年,在北京第八届世界扬琴大会开幕式音乐会上,李玲玲成功地完成了该曲第一乐章扬琴与西洋管弦乐队的协奏。

(李玲玲)

### 徐昌俊:《我们的祖国》

交响大合唱《我们的祖国》(瞿琮作词,徐昌俊作曲)是一部为女高音领唱、混声合唱及大型管弦乐队而作的交响性作品。完成于1999年,同年10月11日在北京音乐厅成功首演,由俞峰指挥,韩馥荫任女高音独唱,中央音乐学院青年合唱团担任合唱,中央音乐学院青年交响乐团担任乐队演奏。曲长约26分钟。

作品由四个乐章以及引子和尾声构成。

全曲的引子(第1—18小节)是以乐队与合唱队宏伟的全奏开始的,铜管的和弦气势磅礴,一开始便渲染了歌颂祖国的气氛。随着节拍的变换以及速度的稍稍加快,乐队以间断的四度、五度进行,在D大调的属和声上顺利引出第一乐章。

第一乐章(第19—75小节)活泼跳跃的引子一出现,便与全曲的引子在风格上形成鲜明的对比。声乐以抒情而又略显轻松的进行曲风旋律,轻易地就让人沉醉其中。而旋律进行时间隔出现的引子中的短小动机,更是令人印象深刻。尾奏在材

料、风格上与引子遥相呼应，在D大调的终止式上欢快地结束了这一乐章。

充满悲凉气息的第二乐章在弦乐组带有半音阶性质的引子（第1—9小节）中开始，竖琴声部优美的分解和弦进行几乎贯穿整个乐章。随着节拍由 $\frac{3}{4}$ 拍变换为 $\frac{5}{4}$ 拍，受广东民歌《落水天》启发而流淌出的悠缓哀伤的声乐旋律（第10—39小节）伴着英国管的对位声部以及轻缓的伴奏，愈发显得哀怨凄凉。间奏（第40—54小节）中虽出现一个悲愤的音调，但马上又回到起初的哀愁中。最后在与主旋律呼应的卡农中逐渐走向结束。

第三乐章的引子（第1—13小节）在弦乐组轻柔的震音中开始。随即女高音唱出了一段委婉悠长的咏叹调（第14—37小节），副歌部分木管对旋律进行了模仿，二者相互呼应，相得益彰。合唱的进入坚定有力（第38—64小节），与起初的独唱形成鲜明的对比，旋律通过模进逐渐高涨，乐队也随即转为全奏，烘托热烈的歌颂性气氛。尾奏（第65—74小节）首先采用三连音的节奏型，随后以音阶式的进行使整个乐章在最高潮处完美结束。

第四乐章具有圆舞曲性质，并不算长大的引子（第1—6小节）已明确展现了本乐章欢乐明快的基调。声乐部分（第7—56小节）一进入便以优美透明的颂歌性音调抓住人们的心弦。伴奏以木管、弦乐和打击乐为主，使得主旋律更突出明确。在明亮的F大调终止式上，引出了整个乐队的尾奏（第71—81小节），逐渐把情绪推向高潮，并在热烈的气氛中辉煌结束。

尾声在恢宏的气势中以广板的速度开始，通过不断地变换和弦以及模进，进一步把辉煌的气氛推向最高点。这个激越的尾声倾注了作曲家对伟大祖国的无限挚爱。最后音乐以急板的速度奔腾，在与引子相呼应的D大调上酣畅淋漓地结束了全曲。

（蔡妮辰）

**许舒亚：《夕阳·水晶》**

这是一首单乐章现代交响乐，由许舒亚1992年创作于法国巴黎。与传统交响乐队的声部排列不同，该作品将一个交响乐队分为三组，从左到右排列。第一、三组分别包括六把小提琴、木管、铜管和打击乐，其中长笛（包括短笛）在第一组，低音大提琴在第三组，而居舞台中央的第二组包括中音提琴和大提琴（各六把），还

有木管、铜管和竖琴。第二组无打击乐。乐队横向上同样分三组，前组为弦乐，中间组为管乐和低音大提琴、竖琴，后组为打击乐。

作品中无任何旋律，不强调单个音的清晰、歌唱，突出的是乐队音色，时值长的音符多用颤音演奏，增强动感；时值短的音符则多由旋律价值低的小二度、增四减五度和七度音程构成横向上的流动性短句。三组均从一个由小三度加大二度，或大二度加小三度的三音组和弦开始，继而三组构成组与组之间或各自内部的色彩性对话，时而独立时而重新组合，进行着节奏与音色的对位，独立时三组各自又分化出更多小组（最多时为九个小组），以复调和节奏的叠置形成和声与色彩的变化，分三组演奏时又相互对比并构成一个完整的主题发展方向。全曲由固定性的和声或节奏与流动性的短句两个动静结合的音乐素材构成。

作品有感于夕阳映照在大小不同的多切割面水晶体上所折射出的五彩缤纷的光和色，故乐队音色时而晶莹剔透，时而壮丽辉煌，构成了一幅绚丽多姿的音响画面，堪称一部别致的交响乐作品。

（李淑琴）

## [Y]

### 杨立青：《乌江恨》

交响叙事曲《乌江恨》创作于1986年，同年由日本名古屋交响乐团首演于名古屋。该作品在1986年中国首届唱片奖作曲比赛中获第二名。近20年来，杨立青教授创作的《乌江恨》在国内外重要的音乐节及音乐会上多次演出，成为当代中国交响乐音乐中优秀的代表作品之一。

乐曲以中国传统琵琶名曲《霸王卸甲》为蓝本，以集合了中西方传统与现代观念的音乐语言为融汇点，透过琵琶与交响乐队丰富的表现力，将项羽自刎乌江的历史故事，进行了新的、具有相当深度的再诠释。

《乌江恨》由引子、列营、鏖战、楚歌、别姬、尾声六个段落组成。

引子。作为先导的打击乐勾勒出场景，铜管乐器号角般的因素由远而近，并引出"别姬"贯穿性的主题，委婉而悲凉的旋律交织着铜管的呼号，音乐具有极强的感染力和悲剧色彩。琵琶的华彩段仿佛是充满矛盾、焦虑与苦痛的内心独白，当

"别姬"主题再度哭诉,音乐又蒙上了浓烈的悲剧气息。

**列营。**气势磅礴的"英雄主题"刻画了楚霸王项羽"力拔山兮"的气概,音乐画面般地写意,从夹杂着步伐与号角声的远景至霸王仰天长啸的坐骑。紧张和不安的律动在增长,琵琶与乐队交织着,音乐起伏喧嚣后,是一片阴森与焦灼不安的沉寂,决战在即。

**鏖战。**作曲家以娴熟的笔墨刻画了古战场上惊心动魄的画面。叠置的小二度、不规整的节奏重音交错、多调性,音乐所具有的展开性写法特征,将不同声部的点与短促的线条编织成浑然一片的交响。复合了钢琴和高音打击乐器等音色的尖锐敲击声对峙着铜管和弦乐器紧张地进行,膜鸣和金属打击乐器的强击仿佛血战中的刀光剑影。琵琶的各种效果与炫技奏法,粗犷而浓烈地渲染了音乐气氛。

**楚歌。**夜幕下的楚军悲闻汉军四面而来的楚歌,一片凄惨。加弱音器的铜管乐器奏出的号角声,远远传来,此起彼伏。琵琶在弦乐器色泽苍白而又无力的背景上,和着几声梆子与木鱼的哀怨,吟唱着楚歌——这是汉军亡我的前奏,更是悠悠思乡曲……作曲家笔下的"夜闻汉军四面皆楚歌"场景被刻画得入木三分。

**别姬。**琵琶柔弱的呻吟随着木管、弦乐、铜管和打击乐的渗透,渐渐涌动为激越的呐喊。乐曲进入高潮,音乐以巨大的感染力诉说着项羽与虞姬的生离死别,烘托并升华了人性的坦然与真切。琵琶的华彩将乐曲引入尾声。

**尾声。**音乐很宽阔,厚重夹杂着空旷,前面乐思延伸的气氛依稀可见。在充满凄凉、悲戚的"别姬主题"再次出现后,琵琶的轮指滚动着葬礼般的哀伤和无限的感叹。

20世纪80年代中期,正是中国充满朝气的一代年轻作曲家放眼看世界的时期,是现代作曲技法为人们视为探索开创而又极富争议的转换阶段。此时,杨立青先生留德归来创作《乌江恨》,具有非常意义上的选择。在充满厚重的历史感面前,在现代技法与意识占据人们视野的前沿中,作曲家取用中国古老历史题材,彰显了对民族文化精神的尊重。而在音乐语言上的探索,对传统音乐具体而微的研究,使得传统的现实主义叙述方式在作曲家才华横溢、娴熟精良的现代技法的衬托下,有古有今、尽显功力。历史与现代意识的对话、融合,在乐曲中散发出磅礴的富有冲击力的戏剧性、抒情性!英雄项羽乌江自刎悲剧的再次演绎,将原有的历史情境进行了更为强大、史诗般的再现。在这部作品中我们可以窥视到作曲家创作语言的个性化,表现

力的沉着深厚，对既往的历史记忆和现代意义上技法的追求，西方作曲技法与中国传统音乐风格的交融结合，深深体现了作曲家的人文品格、艺术品位和美学观念。

（郭树荟）

**杨立青：《荒漠暮色》**

1998年，杨立青教授应日本亚洲作曲家联盟委约，创作完成了中胡与交响乐队《荒漠暮色》。该曲于1999年在香港现代音乐节上首演，随后在日本横滨2000年亚洲作曲家联盟音乐节上的演出受到了极高的赞誉。

在中胡与交响乐队《荒漠暮色》的音乐里，西域大漠那苍凉旷古的画面如梦如幻，时而隐藏在音乐的深处时而漂浮显现，中胡那拟人般连绵不断的倾诉与感叹渲染了真挚而深沉的情感。乐曲在创作观念和技术手段等方面突出了地域性的文化特征，并融汇了东西方音乐的多元表现形态。

《荒漠暮色》的整体结构在突出表现了中国传统音乐中所固有的散、慢甚至是即兴式特征的同时，也在乐句的悠长陈述、宽广气息的贯穿，速度布局以及随意、缓慢、自由多变、伸缩性极强的节奏组合等方面显现出了东方的色彩和韵律。纵观全曲，乐句、段落和织体属性甚至是音色等方面的种种要素以及不同层面的紧张度、戏剧性的情绪起伏等构成了阶段性的张力和向心力，并由此控制着乐曲内在结构部位和前后关系的衔接与缓冲，继而使结构的总体形成了具有潜在特质的逻辑。

《荒漠暮色》的音高结构为一个九音列组成的人工音阶，其中所包含的小二度、三全音和纯五度被视为全曲的核心音程。在乐曲中，人工音阶、核心音程对横向和纵向方面的音高结构皆有着重要的意义。作曲家在运用九音列人工音阶和核心音程控制横向音高方面体现了严密的逻辑，这一点几乎涉及和贯穿所有的包括主次关系及长短不等的各类横向线条。而纵向音高组织在部分同构于横向线条的同时，充分响应了音列和核心音程的内部涵量，三度、六度等音程的各种分布和使用方式，强化了乐队音响成分所拥有的空间感和色泽特性。

在乐曲最初呈示的具有神秘色彩的和弦中，核心音程所拥有的主导作用清晰可见：小二度 $^{\#}C—D$，三全音 $^{\flat}A—D$，纯五度 $^{\flat}B—F$。第19小节，在中胡高音区的延长音上，铜管和弦乐先后以八个不同切入点会集的九音列构成和弦。第52—70

小节分别在弦乐、木管和铜管组等声部出现了四对三的节奏性因素，具有点描性质的音高关系主要以不同层面的小二度集合构成。第68小节铜管组以点描织体构成的和弦极富震撼力，其音高关系显然出自九音列。出于音响结构在动态等方面的有效响应，作为音列和核心音程所包含的三度、六度等音程，在乐曲的许多部位被使用。第102小节，小号、圆号声部以核心音程构筑的和弦下方，是长号和大号有力的三和弦支撑，音响强烈而丰满。第120小节，在乐曲的第三个高潮部位，铜管成组的三度和小二度叠置，以其丰满和色泽绚丽的声响显露在各声部层以不同点切入不同和弦中，而长号的弹吐奏法更增添了其声音的魅力。

众所周知，中胡的"中性"色彩特性使它几乎在近几十年中国传统民族器乐音乐的创作中一直担当着以演奏和弦中间声部为主的"属性"角色，以至于人们往往对中胡的音色、音域冠以"中庸"之名。作曲家选用该乐器与交响乐队，在很大程度上有意赋予中胡一个人性化的声音与个性，在交响乐队的掩映中，那些高亢的层层波动起伏并带着感伤的拉奏之声，听者很难想象是由中胡所奏。作曲家在充分发挥中胡传统奏法的同时，富有挑战性地大胆开发和拓展了中胡在以往极少使用的高音区域。可以说，这是造成乐曲意境的重要语汇之一。中胡在作曲家的笔下有了更为宽阔的表现空间。那沉重而渗透着激情的拉奏，内心独白式的倾诉，动荡紧张、富有强烈戏剧性的情绪突变与转换给旋律增加了极大的动态与活力。从正常音区逐渐上升到极端音域的进行及突然对比，强弱分明的揉弦时而消失时而由慢到快、大幅度的递增和递减，变化多端的装饰音、颤音、空灵的泛音，紧拉慢唱式的律动、渐变的节奏、快速密集的音流吟唱、充满韵味的音程滑奏等手法的运用，加强了旋律的宣叙性和表现力。独奏乐器中胡与交响乐队的音响色彩相互补充、转化、牵绊，突出显露出中国拉弦乐器擅长的润腔演奏特征。

乐曲在独奏乐器与乐队之间的关系方面，表现出了作曲家极为精细的处理方式。很显然，音色所拥有的意义使得整个作品的色彩调配极为丰富，中胡和交响乐队中各类乐器的音色个性透过织体的浓淡处理和变化被展示得淋漓尽致。

在乐曲中，重音强调后的和弦长音由第二小提琴、第一中提琴和低音提琴以 **PPP** 的力度持续着，这个持续音先后被不同的音色染色，最初出现的音色为马林巴和钢琴，随后是锣和竖琴，在出现了复合上述音色的弦乐指震音后，主导音色由加

弱音器的低音铜管乐器和木管乐器的气息音构成，这一连串的音色变化又生成了演奏力度的细微处理，使得这一和弦产生了极为奇妙的音响效果。这种静态和弦上的音色逐渐变化，在游离了一般听觉习惯的同时，使人们从音响结构的另一个侧面感受到了声音的魅力。乐曲最初的这种音响效果和乐队织体写法以及对音色的处理方式，也浓缩和暗示了该作品的总体风格样式。作曲家精心调配的打击乐器色彩非常丰富。颤音琴、马林巴、钟琴、钢琴与吊钹、风鸣排钟等构成的音响背景，仿佛暮色中的荒漠神秘而遥远。乐曲在第5—11小节出现的由双簧管演奏的旋律线条，在历经了大管、单簧管和长笛等完整木管组的音色替换和转接后，引出了中胡独奏。这段建立在乐队背景下的散板，以 #F、G、D、#C、♭E 和 G 音构成线条支点并逐渐上升，在 A 音处与不同点先后切入的铜管和弦乐会合，音响极富紧张度和戏剧性。中胡在被覆盖后又从一片弦乐近琴码演奏的弓震音中逐渐显露出"本色"，继而隐退于双簧管在同一音高上的音色转接。第22小节，乐队复合音色构成的和弦音型化背景极具西域色彩，一片轻柔的弦乐，如同漂浮的海市蜃楼时隐时现。第92—97小节，长音符以铜管音色为主导奏出，每一个依次进入的长音符的音头，分别被弦乐的"巴托克拨弦"、竖琴、钢琴和打击乐组的各种不同音色在同音上强调。写法精细，音响效果极富魅力。《荒漠暮色》对交响乐队中的单质音色、同质音色和异质音色等各类音色组合进行了精心的布局和调配，其中打击乐和铜管组的音色得到了尤为充分的发挥和使用。《荒漠暮色》在织体方面的精心处理，为各类音色在横向和纵向方面的展示提供了非常广阔的空间，使我们从中领略到了极其丰富的声音魅力。

在当代中国音乐探索的20余年里，如何使传统与现代主义技法、语言进行交融，选择民族乐器与交响乐队相结合的表现形式对整个民族器乐创作所产生的影响是十分强烈而深远的。乐器是特定文化的产物，也是特定文化的载体，在中国传统乐器的特殊奏法、特殊音色和特定的语言表达方式与西方交响乐队相结合的创作尝试方面，长期以来，杨立青教授积累了许多成功的经验，从《乌江恨》到《荒漠暮色》我们无不感悟到他的作品中所蕴含的深厚的中国传统文化底蕴，以及与之相融汇的炉火纯青的西方现代作曲技法。

<div style="text-align:right">（郭树荟）</div>

**杨青：《苍》**

《苍》是杨青受笛子演奏家张维良之约，于1991年创作的笛子协奏曲，1992年在北京首演。1993年该作品在"黑龙杯"管弦乐作曲大赛中获创作奖，1998年被台湾第六届民族器乐协奏曲大赛指定为决赛必奏曲目，1999年被选为日本东京"亚洲音乐节"参演曲目，2003年被美国夏威夷交响乐团、中国上海交响乐团演出。

《苍》是一首运用传统民间素材与现代作曲技法而创作的作品，曲调源于湖南的民谣，作曲家将小调音阶的四级和七级升高半音，形成具有浓郁地方色彩的音调。作品一开始，作曲家将这个音调纵向叠置成乐队和声，它突如其来，短促有力，如同一声霹雳，引出了笛子的散板。笛子的开场白在这个富有地方色彩的音调里，运用半音化的装饰、舒展自由的节奏、句尾的滑音等方式，加上如吆喝一般的句头长音，呈现出蕴含着旺盛生命力的歌调，使人想到自由自在飘荡在山野田间的山歌，音乐的情感充沛而真挚。在作品的展开中，作曲家紧紧抓住这一音调，将其渗透到乐曲各个部分的纵向和声及横向线条之中，并运用前文提到的两个有特点的变音，在旋律发展的过程对中心音进行装饰、旋律加花等，形成了独特的艺术风格。在整个作品中，笛子自始至终以"线"的形态占据主导地位，在乐队浓厚的背景中自由地穿梭。管弦乐队充分调动丰富的音色资源，有时以高紧张度的"块状结构"出现，有时又以线条为主，与笛子形成音响张力和音色上的对比。在处理笛子与管弦乐队的关系上，作曲家主要采取了笛子与管弦乐队对话的方式，两者既有强烈的反差，又有倏然的糅合，形成了"越阡度陌，互为主客"的效果。

《苍》在笛子的音域和演奏技术上都有很大的拓展。乐曲中，笛子使用的音域为 $f^1$ 至 $^{b}e^3$（实际音高），几乎达到三个八度。旋律气息宽广，回旋往复，经常出现大幅度的跳动，并且一气呵成。旋律中的变化音使用极其丰富，几乎出现了所有的半音，这对笛子演奏技术提出了很大挑战，演奏者须用按半指孔的方式来演奏这些变化音，并且要求对气息有高超的控制能力。

《苍》自首演以来，一直是演奏家和听众非常喜爱的一部作品。它的成功，不仅因为其源自民间曲调的流畅音乐语言使人感到亲切，现代作曲技法的运用娴熟贴切，还因为《苍》的个性十分鲜明，豪放粗犷、情感丰富、充满诗意，如一幅泼洒自如的水墨画。音乐的进行与展开峰回路转，各部分的强烈对比常常出人意料，使

人觉得灵光四射，显现了作曲家的优秀创作才华和对音乐语言的高超驾驭能力。

（毕思粤、卢璐）

### 杨新民：《裂谷风》

《裂谷风》作于2002年，在2003中国成都国际现代音乐节暨全国中青年作曲家新作品交流会上发表，由四川音乐学院交响乐队首演于四川音乐学院音乐厅。

2004年，在文化部举办的全国第十届音乐作品（交响音乐）评奖中，交响音诗《裂谷风》荣获中小型作品三等奖。

著名的南丝绸之路穿过攀西大裂谷，裂谷地处纵深的横断山系，它神奇的地质构架和悠远古朴的文化背景给人无限遐想；现代文明与传统文化之间，众多的民族之间的文化渗透与交融所形成的独特自然和人文景观不时给人新的臆想。这些丰厚的人文积淀为作者提供了广阔的创作思维空间。《裂谷风》的创作构思即源于此，它是曲作者对攀西文化深刻思考的结果。

《裂谷风》在音乐核心主题材料上选用了具有浓郁的攀西地域风格的音列素材，象征裂谷地区民族的融合特征，它们分别以三个四音音组共同组成十二音音列。第一音组：B宫系统（B—♯F—♯G—♯C）；第二音组：♭E宫系统（♭E—C—♭B—F）；第三音组：D宫系统（D—A—E—G）。

作品在节奏上运用了传统节奏律动与数值化相结合的节奏组织形式。从感性及理性的不同角度做了精心独到的设计，将节奏局部的原始作用提升到整部作品的宏观组织高度。《裂谷风》的曲式结构运用变奏性的体裁和拱形结构方式，从主题音列材料、织体、音色、节奏、力度和速度等不同角度控制全曲，形成非精确的镜像结构形态。

在配器设计上，乐曲注重音乐材料的横向关系和乐队音色组合色彩的明暗对比，展示出乐队大幅度的力度对峙与张力，音色与声部层次多样而极具动感。这是作者非融合性动力型配器思维的结果，体现出作者对当代作曲理念广泛的接纳与充分关注。

《裂谷风》的创意发端于攀西裂谷的地域和人文背景。作者面对嶙峋的山脉与漫长的历史长河，用音乐作品作为精神和思想的表述载体，其文化含义已超出音乐

作品本身。着眼于这种文化高度之上的《裂谷风》,其人文底蕴显得更加厚重。作者的一切前卫和传统的作曲技法的取舍都根植于这段超长跨度的文化土壤,因此,《裂谷风》在听觉上既"远古"又"现代"。

<div style="text-align: right">(杨首株)</div>

**姚盛昌:《东方慧光》**

姚盛昌创作于1993年的这部交响音乐史诗是一部佛教题材的大型作品。在结构上借鉴了欧洲大型声乐套曲、器乐组曲的手法,创造出一种类似于中国古代山水长卷或古典建筑式的多乐章组合形式。作品中大量地采用了佛教音乐中的经咒、赞呗素材,借鉴了格里高利圣咏的旋律创作手法。

第一乐章《菩提树下》以管弦乐队与合唱团表现佛祖释迦牟尼在菩提树下修炼成佛的事迹。在奏出108声钟声以后,便是1分36秒长的来自大自然的声响。由长笛在低音区奏出低回、沉寂、具有浓郁西域风味的冥想式旋律,刻画了释迦牟尼在菩提树下参禅悟道的情景。作曲家在这里根据音乐自身发展的需要,创作出一种叙事体结构,这个结构外形松散,而逻辑严谨。

第二乐章《白马东来》歌颂的是天竺高僧竺法兰与摄摩腾乘一匹白马将佛教传入中国的事迹,也表现了中国人民喜迎佛教进入中土的心情。短笛在高音区以散板、飘逸、空寂的音响,营造出佛教东进路途的苍茫、艰难;从第28小节开始,在合成器长音和弦的烘托下,马林巴、长笛、双簧管与单簧管依次奏出富于活力、清新气息的"白马"形象主题。合唱队在管弦乐队的伴奏中继续吟唱着五祖的宏愿:"自皈依佛,当愿众生,统理大众,一切无碍,和南僧众!"管弦乐队以恢宏的音响、长气息的歌唱,为这个乐章画上了句号。

第三乐章《地藏菩萨颂》是对佛教传说中地藏菩萨的形象刻画。地藏菩萨是威严的地狱之主,同时又有"我不入地狱谁入地狱"和"地狱不空我不成佛"的无私奉献、大慈大悲的胸襟与情怀。作曲家采用复合变化再现三部曲式的结构形式写成这个乐章。

第四乐章《慈航普度》是一部深情颂扬佛祖普度众生功德的抒情颂歌。在法磬、木鱼静寂的敲击声中,低音弦乐器以《观世音圣号》的音调作帕萨卡利亚变奏,主

题先由低音提琴和大提琴作齐奏,然后逐渐加入小提琴、木管、铜管、弦乐,再转入大管等。从第205小节开始进入第二部分,作曲家将《观世音灵验真言咒》的旋律改编为无伴奏合唱;在呈示一遍之后,帕萨卡利亚变奏的主题再度融汇进来,与之形成复调进行。乐章就在这种安详、静谧、温馨的氛围中结束。

第五乐章《普贤文殊颂》是一个颂扬文殊菩萨事迹的乐章,乐章采用复合二部曲式结构。由两个合唱队以交错、呼应的吟诵,吟诵着根据普贤菩萨"十大行愿"改编、创作的复四部无伴奏合唱;之后,又以这种方式吟诵出"广修功德,忏悔业障,随喜功德,请转法轮";在经过管弦乐队的一个连接段落以后,合唱队吟诵出清新的旋律。从第111小节开始乐章进入第二部分,作曲家采用变奏曲形式,在合唱队乐队的伴奏中,童声以吟诵调反复吟咏着"金刚咒语"。乐章就在这充满了童稚的吟咏中结束。

第六乐章《祈祝世界和平》是全曲的点题之作,乐章建立在带引子、尾声的复合二部曲式结构的基础之上。乐章的主体部分以乐队和人声交替呈现的方式展开,从第59小节开始,钟、磬引出了以《宝鼎香赞》改编的合唱:"端为国民祝福寿、地久天长,端为世界祝和平、地久天长。"在宏大辉煌的音流中,从第154小节开始童声合唱以中、英、法、俄、阿拉伯等12种语言先后唱出"和平"这个庄严而又神圣的词语。

<div align="right">(泰 鑫)</div>

**姚盛昌:《中国神话四首》**

完成于1994年的这部交响合唱是作曲家根据词作家倪维德的同名词作创作的一部表现与歌颂瑰丽、雄奇的神话传说与现实人间艰苦奋斗精神的大型作品。

第一乐章《移山》,歌词根据"愚公移山"的典故创作,歌颂了面对困难锲而不舍的奋斗精神。作曲家采用的是现实主义手法,管弦乐队以密集的配器和交错的节律进行刻画"愚公"执着于"移山"事业的形象,合唱队在男高音领唱的引领下进入,歌颂了这种人间壮举。人在与艰苦环境的奋斗中获得了初步的胜利,管弦乐队与合唱队一同欢呼着这种胜利。

第二乐章《填海》是根据神话故事"精卫填海"情景创作的。女中音领唱描绘

了海天一色景致的歌词："海蓝蓝的天，天蓝蓝的海，一排排浪花滚滚来，海波涌着浪，海浪涌着波，大海把陆地分隔开。"从第 50 小节开始，音乐转为 Andantino，领唱与合唱队吟诵着精卫填海的壮志："雄心高过天，啊，精卫鸟！壮志宽过海，啊，精卫鸟！唤来众海鸥，衔来南山石，要把五洲连起来，精卫鸟！"这个乐章采用的是颂扬式的艺术手法，作品开始逐渐往浪漫意境转化。

第三乐章《补天》表现的是"女娲补天"的神话传说。作曲家一开始就以震慑人心的音乐手法刻画"天塌"的严峻时刻，当女高音独唱出现的时候，形势立刻转危为安："五彩石，五彩石，金子一样的五彩石；五彩石，五彩石，女娲炼就的五彩石，拯救人类的五彩石，五彩石！"合唱队对女娲的壮举做出进一步的歌颂："彩石补苍天，长空出彩霞，女娲化长虹，光辉普天下。"乐章由动而静、由激而缓，人间又是艳阳高照的境地。

第四乐章《夸父》以管弦乐队与合唱队的音乐语汇向听众展示了"夸父逐日"这个神话故事。铜管乐器的背景与短笛高音区尖利的音色，为听众勾勒出一幅阳光炙热、当头照射的情景。从第 27 小节开始速度加快了一倍，铜管乐器以连续的切分节律，塑造了夸父追日的英雄形象，木管乐器组与弦乐器组也逐渐加入进来。从第 125 小节开始，迅急进行的弦乐队以六连音的快速进行，勾勒出瞬息万变的背景；在此基础上铜管乐器奏出坚毅、果敢的柱式和弦，以此表现夸父的沉着形象和坚定信念；从第 138 小节开始，男高音以具有湖南民歌的旋法演唱出具有无限自豪感的歌声："饮干条条河，追到天尽头，飞奔入太阳……"；合唱队以无比自豪的歌声唱道："手杖化邓林，桃花红八方，太阳在前方，天下多辉煌！"整部作品就在这无上自豪的人间正气颂歌声中结束。

在交响合唱《中国神话四首》中，作曲家充分运用了湘西、台湾、陕西、云南等地的古老民歌素材，并使之与管弦乐队、合唱队的形式有机地融合在一起，在时代性、民族性、个性化的创作方面做出了大胆的尝试。从题材上看，移山的愚公、填海的精卫、补天的女娲、逐日的夸父，都是中华民族适应自然、改造自然、创造新世界的民族精神的集中体现，对这种精神做出艺术上的创新本身就具有积极的现实意义。

（泰　鑫）

**姚盛昌：《洛神》**

该曲完成于 1996 年 8 月，同年秋，在香港演艺中心首演。全曲长 14 分 54 秒。

这是作者受曹植的词《洛神赋》启发而写的一部具有浓郁古代宫廷风格的民族乐队作品。从结构上看，全曲的六个部分功能明确但又一气呵成，具有较为自由的集中对称特征；从配器上，全曲深入挖掘了极具特色的民族乐器的组合与对比，丰富、细致、绚丽的色彩变化表达了作者对民族乐队配器方面"印象派"风格的追求；在展开手法上，全曲则把中国传统音乐中的迭奏技巧发挥得淋漓尽致，同时，又适当地融入了一些现代和声和节拍技术并与古朴的乐风结合得浑然天成！

第一部分几乎以单旋律的形态，以 #C 角调式陈述了全曲的两个重要主题，一个是建立在七声雅乐角调式基础上、蜿蜒下行的音阶性质主题 a（第 1—3 小节）。（见例 1）

例 1

另一个是基于五声调式性质、迂回跌宕的主题 b（第 8—9 小节）。（见例 2）

例 2

然后是这两个主题的变化应答。这一乐章也具有引子功能，与具有尾声功能的第六乐章（第 362 小节起，由主题 a 构成）遥相呼应，同时伴随着调性的再现。

第二部分（第 28—109 小节）刚开始是主题 b 的变化形式，随后又出现了一个对比的主题 c。（见例 3）

例 3

从旋律线条的起伏上看，主题c与主题a有着密切的关系。第三部分（第110—149小节）调性变化较为频繁，其中a是主导的材料，另外还有b和c的展开。同时，这两部分又与第五部分（第328—361小节）相呼应，尤其是第二部分，在调性上与第五部分也是一样的（#F羽）。

第四部分（第150—327小节）是全曲的高潮，分别由竹笛和古筝先后陈述的两个主题，与b有密切渊源，在这一部分，作曲家将迅速变换节拍的现代技巧巧妙地融入传统的中国音乐创作中，第114—196小节中，以4小节的主题（2小节 $\frac{2}{4}$ 拍和2小节 $\frac{3}{8}$ 拍）为原形，以插入和迭奏的方式，分别构成了7小节和10小节的逐渐加长的句式；随着音乐的发展，所插入的节拍越来越复杂， $\frac{4}{8}$ 、 $\frac{5}{8}$ 、 $\frac{6}{8}$ 等各种节拍很快融合进来，并在这一部分的结束处形成了全曲的高潮。

全曲的整体结构，体现出"散—中—快—散"、具有中国传统音乐中段分、集成式的集中对称结构，这种特征甚至体现在除第四部分之外的其他各个次级部分中，两个对比的主题以渐变的原则，以花腔式的、装饰性的展开及织体构成手法，以单色性乐器为主并辅以细致的、以平稳过渡为主的色彩变化，表达了中国音乐哲学中所独具的克制、中庸，而西方技术的融入和力度、速度、材料等因素对比的增强（第四部分），又充分折射出作者意象中激情的宣泄。尤其是古筝所特有的揉、压、托、劈、挑、抹等技巧的使用，恰到好处地表现了"翩若惊鸿，婉若游龙"之灵动、"仿佛兮若轻云之蔽月，飘飘兮若流风之回雪"的婉约、"……皎若太阳升朝霞……灼若芙蕖出渌波"之神韵！

<div style="text-align:right">（王桂升）</div>

**叶国辉：《森林的祈祷》**

2002台湾国际作曲比赛是该年度重要的一次国际音乐赛事，近22个国家和地区的作曲家参加了此次比赛，比赛共收到135部管弦乐作品，其中，美国30部，中国38部（大陆23部、台湾15部），意大利9部，英国5部，法国、韩国各4部，德国、希腊、奥地利、日本、以色列、瑞士等国家也有作品参赛。最后共有三部作品获奖。其中来自上海音乐学院作曲系叶国辉先生创作的《森林的祈祷》获第三名（第一名空缺）。

在《森林的祈祷》总谱的第二页，作曲家写下了这样一段文字："五年前的一天，偶然看到的一则报道使我产生了很大的创作冲动。在位于东南亚的一片原始丛林中，伊里安查亚土著几千年来过着与世隔绝的原始生活，他们以打猎和种植为生，像鸟一样住在高高的树上。20世纪70年代末，人们发现了这片被文明世界遗忘的角落，不久，政府将他们移出了原始丛林，一种远古文明人为地永远消失了……也是一次很偶然的机会，我在匈牙利李斯特音乐学院做访问学者期间，有幸随印尼的Oemartopo先生学习演奏佳美兰音乐。几乎在敲响那些神秘乐器的第一天，我就想起了伊里安岛上的那片原始森林……"

《森林的祈祷》在创作观念上的定位，基于以东方音乐中单一线条和即兴的思维方式，控制以西方交响乐队、人声为平台的音乐发展总体。作品大规模使用单一线性结构原则进行创作的构思是颇具个性和特色的。这即是作曲家的一种对地域音乐文化或是对跨文化的语境抽象，也体现了其对西方音乐中具有核心地位的复调、主调等音乐多层织体结构模式近乎反叛的思考。

从乐曲的整体来看，单一线性结构的原则几乎贯穿始终，并直接影响了段落、阶段动态、高潮、局部对比关系等结构的布局。作曲家表达的意境，建立了一种自然状态下的由远而近，逐渐增长再至消失的音响画面。在这里，作曲家并没有刻意回避三部性的音乐结构，因为他认为这种最为近乎自然的音乐结构原则如同他所意图表述的声音过程的自然状态。

《森林的祈祷》使用了两个核心素材，它们都是由大三度、小三度和小二度音高构成的，并通过微分音进行"膨胀"处理。素材具有线条特征，舒缓而古朴。第一素材在乐曲首部由九件木管乐器奏出，三支双簧管将一个横向的核心线条以交叉的方式分解，其他木管乐器以同度、二度或微分音断断续续地模糊、逗留和装饰着。在音高处理方面，被分解的单一核心线条与其他乐器的组织关系，体现了《森林的祈祷》整体所使用的音高组织逻辑。作曲家通过这种方式营造的单一线性结构"大齐奏"颇有意境，而且几乎将其作为整个乐曲发展手段！第一素材在纵向方面的音高处理基于一种"非对称的微音程结构"，即在纵向小二度范围内，主导音高的比例占优，小二度和微分音以少于主导音高的比例使单一线条处于模糊和朦胧的音响状态，并由此"膨胀"成"大齐奏"的张力。

乐曲的第二素材具有点状特征，第一次出现在由男声演唱的第32小节，第76小节的弦乐声部是它的变化形态，第二素材在横向上仅以大三度音程运动，有时在纵向上也集合为大三度范围内包含有微分音的音群。《森林的祈祷》在音色方面的使用呈块状分布，这种块状的内部结构又复合了同质乐器的不同音色，并不时由异质乐器的音色感染以形成色差。对音色音响同一性的模糊处理如同乐曲在音高和声部上的模糊状态一样，是作曲家对整体音乐语言的关照，当然，局部音色的变化和对比，尤其是女声音色的储备和突显，颇有效果地烘托了乐曲的意境。

素材一由九件木管乐器分别以常规和弹吐的音色持续着一种仿佛是古朴的吟唱，之后，从舞台的两侧传来淡淡清澈的女声，并在随后附之以马林巴、竖琴和弦乐器微弱的染色。由于所有这些声部的音高都同构于处于主导的木管乐器，在这段音乐的实际音响中，音高的作用似乎被忽略而只留下了音色的结果。为了获得人声音色的空间感，两个合唱队按作曲家的要求被安排在舞台的两侧。女声的合唱声部除了在乐曲开始不久以很弱的力度呼应出回声外，一直处于"战略"后备状态，即使在全曲的高潮处也不加入。当乐曲临近结束的时候，四个支声处理的女声声部仿佛从天外飘来，乐曲的三个核心音高 C、A、#C 被交织着，声音越来越远……

《森林的祈祷》所体现的单一线性结构的手法是富有特色的，它使音色、音区、人声、织体等细致有机地结合，气息的控制与线条的流动和张力以不确定、游移的方式消耗在绵延的音流中，标题是极为标意和理性的。然而，音乐所传达的信息使"观念艺术"的理性成为消失在感性时空中的音响，多样化的变体使音高、力度、音色、节奏、人声等音乐的基本元素回到了单一的线性结构之中，这些深刻而又自然地带给了我们许多已经匮乏的记忆，你不会为地域性、民族性追问，音乐对作者与听众而言，早已跨出了标题自身。历史的文化资源和音响资源似乎弥漫在西方与东方、古老与现代、原始与文明、个性与普遍等多重的矛盾与冲突之间。

（郭树荟）

**叶国辉：《新世纪序曲》**

该作品完成于1996年春夏间，是大型管弦乐与混声合唱，长12分钟。总谱扉页上写着"献歌我的祖国——1997香港回归之际；献给所有爱好和平的地球人——

1997 新世纪将要来临之际"。乐曲以磅礴的气势讴歌了 1997 香港回归这一历史性的伟大事件。

作品参加了由中华人民共和国文化部、中国音协等单位联合举办的"迎接'97 香港回归音乐作品征集活动",获管弦乐作品银奖。1997 年 1 月 1 日,由陈佐湟指挥中国交响乐团首演于北京世纪剧院举行的"迎接'97 香港回归新年音乐会",反响热烈。同年 5 月和 6 月,张国勇指挥上海音乐学院青年交响乐团分别在"第 17 届上海之春新人新作音乐会""百年圆梦——迎'97 香港回归音乐会"上演出;7 月在香港举行的"'97 回归音乐节"上由陈燮阳指挥香港交响乐团演出;1998 年元旦,张艺指挥上海广播交响乐团在上海大剧院"1998 新年音乐会"上演出。该作品还被收入上海音乐学院校庆 70 周年"流金岁月"CD 专辑。

乐曲参照了奏鸣曲式的原则。铜管乐辉煌的引子后,乐队与合唱交织出壮丽的主部主题,音乐明亮而广阔。副部主题由双簧管在竖琴和弦乐的伴奏下奏出。

在定音鼓的滚奏中乐曲进入展开部。三支小号嘹亮地掀开壮丽篇章,明亮的大三和弦向上运行,节奏带有强劲的动力性。音乐最初宽广而稳健,以铜管和木管音色为主,之后,速度逐渐加快,力度随之增强,淳厚的弦乐基于中低音区以丰富的声部层层叠入,旋律大多是级进上行的片段音型,形成积极向上攀升之势。滚奏的定音鼓持续奏出,似雷鸣战鼓,催人奋进。乐队各声部依次进入,当器乐全奏达到一定高点时,饱满的混声合唱加入,没有歌词,以"啊"字唱出,与乐队浑然一体。在明亮的大调基础上,和声及调性频频进行丰富的色彩变化,直至在 $^\flat$D 大调高潮上结束并过渡到展开部的第二部分。

音乐由定音鼓持续音及弦乐木管奏出的下行音型为衔接,弦乐的断奏有效地缓冲了音乐。寂静的间隙之后,音乐在 D 调进入小广板。开始织体较稀疏,色彩打击乐组的钢片琴、颤音琴、钟琴和三角铁奏出神秘的和弦音型,营造出遥远梦幻般的奇异场景,木管呼应,中提琴与大提琴低沉地衬托着,竖琴拨出上行琶音。而音乐逐渐明朗,人声唱出一个美轮美奂的旋律,这是主部主题与副部主题交织的二重卡农,与之前的细碎音型相比,这段旋律更显得完美,次女高音首先进入,随即扩展到其他声部,如同花儿绽放。之后,弦乐进一步加强了人声,渐渐地整个乐队遍布如歌的旋律,音乐进行中集聚着一种极大的迫切感。

紧接着，音乐进入最后部分，一段辉煌灿烂的音乐呼之欲出。音乐进入光彩的E大调，此时，开头的三支小号再次响起，然而最初的战斗号角已经变成了一曲回肠荡气的赞歌，合唱声部和声饱满，整个乐队情绪逐渐高扬，最后乐曲在激越而坚定的全奏中结束。

（梁　晴）

**叶国辉：《中国序曲》**

该曲为三管编制管弦乐曲，作于1998—2001年，长11分钟。1999—2000年，作曲家赴匈牙利李斯特音乐学院留学期间的思念故土之情在回国后仍挥之不去，应上海广播交响乐团委约，他续写了1998年的草稿并于2001年4月完成，同年由胡咏言指挥上海广播交响乐团首演于2001年"上海之春国际音乐节"，之后曾多次公演。

2004年，该作品参加全国第十届音乐作品（交响音乐）评奖，获中小型作品二等奖，在颁奖音乐会上，由李心草指挥中国交响乐团演奏。

作品有三个部分，全曲凝重悲壮，但始终保持着一股勇往直前的昂扬之势。乐曲基于《中华人民共和国国歌》的曲调，但不守旧或空洞，音乐没有采用传统叙事式表达，而是在新观念的关照下抽象出某种精神性声音符号，以现代的方式将其再升华。音乐构思巧妙，运用丰富的对位技术，声部线条复杂，各旋律层相互交织；和声很有张力，色彩变化细微；乐队织体饱满，弦乐淳厚，管乐洪亮，打击乐激越，这些聚合的音流令人不禁对一种久违的不朽产生深深的眷顾。

第一部分慢板，由弦乐队引导，迟缓低沉的大提琴奏出熟悉的主旋律，曲调取自《国歌》第1—2句"起来！不愿做奴隶的人们！把我们的血肉，筑成我们新的长城！"在此，曾经规整强劲的节奏被稀释弱化，旋律被压缩，接着出现《国歌》第3句"中华民族到了最危险的时候"的音调。之后，从中提炼出两个中心动机，一是纯四度上行，《国歌》关键词"起来！"和"前进！"的核心音程；二是呈下行的"中华民族到了"（如第29小节）的音调，它们之间形成形态上的对比，之后，它们在不同声部和调性上依次呈现。很快，或明或暗的调性、和声变化及缠绕的对位声部等令铭刻的记忆变得若隐若现。音色从弦乐转换到管乐，随着音乐缓缓推进，音响逐渐饱满，庞大的乐队在第77小节处达到 *fff* 的高潮，无比优美而宽广。

中段是激情的快板。短暂的间隙之后，双簧管吹出萌动的音调（第85小节），之前音乐进入高潮时聚集的能量，释放为动力性的节奏型，它们在中段的快板中被强调出来，完成了从滞缓的第一部分向动力性的第二部分的过渡、转变。此处，不协和音程不断增加，如动机二（第99—100小节、第117—118小节）处，原来的旋律层在第一、第二小提琴高音区上分四个声部奏出，音乐张力性更强。这里以厚重的铜管音色为主，层层叠叠的动机和旋律响亮地被奏出，音乐被推至一个新的境界。

第三部分，音乐由铜管凯旋号角般的强奏引导而出，第191小节给出明亮的B大三和弦，紧接着，第一部分的材料再现，尽管这部分再次回到慢板，但音乐没有给人断裂之感。音乐体现出精神上历经磨难之后的蜕变与升华，具有一气呵成的畅快之感。这部分力度主要持续在 *ff*，至结尾处进而持续在 *fff* 上，最后，乐队全奏，弦乐在高音区做半音密集型运动，表达上泛化出某种极致，绚烂炫目，直至在添加了复合音的D大三和弦上终止。

（梁　晴）

### 叶小钢：《地平线》

《地平线》是著名作曲家叶小钢于1985年为女高音、男中音和交响乐队而作的管弦乐作品，同年在北京举行的"叶小钢交响作品音乐会"上与《老人故事》《八匹马》等作品同台首演，时长约20分钟。自首演以来，该作品常出现于国内外舞台，深受观众喜爱。在中国（北京和香港）、德国等录制过三次激光唱片，并出版发行。作为叶小钢优秀的管弦乐代表作品和20世纪华人音乐经典（1992年被评定）之一，《地平线》的旋律优美，结构严谨，配器考究，色彩丰富；音乐气势恢宏，意象显著，意味深远。

《地平线》不是典型的标题交响乐，因为其不是以"地平线"为核心的文学性的现实描写与刻画。然而其在所指层面上又可以说是标题性的作品，因为其表现的不仅是作曲家对世界屋脊藏族地区风光人文的身心体验，而且还有着鲜明的时代意味和强烈的意向表达。如果说，"地平线"是初升太阳影照大自然时造就的最美景观之一，是作者宏观辽阔大地时高远精神追求的对象化表达，那么可以认为，《地平

线》以一段情感历程的鲜活呈示，折射出了时代赋予作曲家的心理情志，展示了新一代中国人的文化心理印记和精神向标。这正如李吉提所说："叶小钢从他的毕业音乐创作《地平线》开始，就以非凡的气度和纯真的热情讴歌了天地造化、理想和生活。"《地平线》的动人之处更在那音乐中所透出的一种年轻人特有的浪漫热情、幻想和对生活的积极态度。因此，《地平线》亦可说是标题性交响音乐，不过是更有中国文化特色和中国现代性意味的标题音乐。

《地平线》的音乐创作特征主要表现在以下三个方面。第一，音乐素材来源于藏族民间音乐，作品核心音调有浓郁纯朴的藏族民间音乐风格。（见例 1，第 44—45 小节男中音声部，以人民音乐出版社于 2007 年 5 月出版的《地平线》乐队总谱为依据，下同）

例 1

第二，以西方现代音乐技法为主，尤其以泛调性和无调性技法来巧妙安排音高材料和和声布局。在作品中比较突出的是半音关系的音程以及不协和的非常规和弦的运用。如作曲家在该作品中以 C 和 ♭D 的音程开始，以 B、C 和 ♭D 的音程结束，用了包含 C 音的半音关系音程，鲜明地体现了作曲家对半音关系音程的大胆运用，也表现了作曲家以此超越了传统的调中心技法，和对新的和音中心技术的运用。还有在人声声部中泛调性的灵活运用，如第 62—77 小节，女高音声部对男中音声部卡农式模仿就常在不同调式调性中进行，其中第 62 小节的男中音声部是 G 宫调式，而第 63 小节的女高音声部是 A 宫调式。（见例 2）

例 2

合目的的配器也是该作品创作技法运用的突出表现。无论是乐队整体构建的具有阔远意象的长音型音响结构，还是各声部依次进入而形成渐强趋势的短音型舞蹈性音响结构（如第23—28小节）；无论是大管的主奏声部（第137—147小节）与其他声部的有机结合，还是人声作为声部融入乐队整体，其音色的浓淡、声部的进出、力度的调配等都有机统一于作品之中，成为丰富而有序的音乐音响整体。还值得注意的是，该作品结构总体上呈现出散文性特征，同时，由于其中对再现性结构原则的持守，又使其在一定程度上表现出再现性结构特点，如首尾的呼应、T（总谱中所标字母，下同）部分对F部分的再现等，这节省了作品的材料，加强了作品的整体统一感。

第三，在音乐风格上，表现出现代与传统、东方与西方的有机融合，其中最为突出的是有调式色彩感的人声声部与现代音响特征的乐队音响的有机结合。

综上所述，《地平线》是基于中国传统文化的优秀现代管弦音乐作品，是叶小钢成功尝试以整合"新潮与老根"的文化内质来表现自身审美理想的新音乐，是在一定程度上符合大众审美趣味的现代交响乐。其中人声结合乐队的管弦乐创作观念在其以后多部同类体裁的作品中也得到体现，并获得更进一步发展。

<div style="text-align:right">（程兴旺）</div>

**尹明五：《交响音画——韵》**

尹明五的《交响音画——韵》是个好作品，想法好，技术好，效果好。总之，既好听，也"好看"。其实对这部作品专家已有结论，1999年时它就获得了韩国第二届大型交响音乐作品作曲比赛的"大奖"，而在2003年十月成都召开的"全国（第三届）中青年作曲家新作交流会"上则再次引起了与会作曲家们的关注与好评。作为一部管弦乐作品，作曲家在这部作品中所构筑的独特的、不同于他人的乐队音响世界以及他在作品中鲜明地呈现出的交响性和画意甚是让人为之叫好。说到"交响性"这个词，虽然表面上总是与音响的宏大、写法的繁复以及严密精巧的整体性构思联系在一起，但其本质上——在其题材和内容上——却一定是深刻和富于哲理性的，凡是与"交响"二字挂起钩来，就一定少不了上述这样一些特点。作为上海音乐学院作曲系教授的尹明五显然是深谙此道，在这部《韵》中，各种音响被清清楚

楚地一样样摆上来，中规中矩，可谓是如教科书一般"声声入耳"，尤其是对于东方民族文化传统的理解和领悟更是别有用心。但既然是"音画"，就要用音乐来画画，使别人从音乐中"看到"画面。这不仅少不得一些入画的东西，更少不了些色彩和与这些色彩纠缠在一起的丰富而缜密的线条。而这些恰好就是这部作品的不一般之处，无论是"浓妆"还是"淡抹"，作曲家都以其纯熟的配器技巧和良好的音色感觉赋予音响以生动的"色彩"，使作品渗透出浓郁的画意。

入画的是什么呢？援引作曲家自己的说法，即"作品试图以交响音画的形式，形象地表现东方民族气质（情绪）和风格。亦即在东方哲学、东方文化中内在的、独特的神美韵律"。可见，入画的就是"韵"，是韵律、气质和神韵。从音乐一开始，听众就可以感受到这种气质和神韵：定音鼓、大鼓和大锣极轻的滚奏之间的相互呼应以及随后从低到高在 $ppp$ 力度上逐层叠加进入的弦乐队的震音效果，很好地刻画了一个静谧、神秘、浓重、雾色苍茫的画面，而随之引入的在短笛和长笛高音区奏出的高亢和辽远的旋律则具有浓郁的东方风格和山歌风，随着声部不断的加入以及声部彼此之间的缠绕和碰撞，充分地展示了作曲家所希望的通过"缓慢而柔和的律动来表现内在的动感魅力"，即静中有动、动中有静。

如果我们仔细地打量音乐的整体结构，的确也印证了作曲家对于这部作品严整和通盘的考虑。全曲的音乐主体可以分别看成是"静中有动"和"动中有静"的两个部分。第一部分主要是以"静"为主，音乐主要的背景都是"静态"的，绵延的持续声部和悠缓而内敛的旋律不断在弦乐和木管声部的交织中缓缓推进，不急不躁，十分稳当。音色的处理也很好地配合了这种音乐情绪的展开，在这个部分中音色的运用始终是"经济的"，一点都不铺张。弦乐队开始弱音器的使用以及铜管和木管声部大量的"留白"，为后面段落高潮的形成留下了足够的音色资源。而最显示作曲家创作娴熟手法的是音乐"动力"的形成，这种动力不是简单的力度的增加、速度的加快或声部机械的叠置，而在于声部线条的不断缠绕以及多层线条的对位所形成的丰富音响碰撞对于音乐走向高潮的内在要求，其中的每个细节都是精心妥帖的，从中可以看出作曲家在音乐创作中一丝不苟的态度。

如果说第一部分是"轻描淡写"，那么音乐的第二部分就可谓是"浓墨重彩"。作为一个与第一部分形成对比的"动中有静"的部分，"动"在这里不仅体现为一

种律动上的加速度变化、力度的鲜明对比、不同音响织体的对峙，而且更多地体现了作曲家要通过音乐来表达的一种粗犷、豪放之气。音乐一开始就充满了活力与弹性，低音弦乐器的拨奏与高音弦乐器的呼应，以及各个声部快速的力度变化造成了一种稍纵即逝的印象。随后它们很快就变成了一股快速运动和绵延的音流，并不断地形成一片片呼啸而过的音响，就如同一幅幅挥毫泼墨的场景。这时，第一部分中悠长的旋律在不同的声部中若隐若现，时而在木管，时而在弦乐，时而又成为一种背景在打击乐声部涌动。但是，随着音乐的运动，音色逐渐向木管和铜管声部不断集中，并且逐渐成为一股主流音响，它们与快速运动的弦乐队音响对置在一起，最终形成了一种滚滚而至的音响洪流，在这股洪流中，弦乐队、木管声部与铜管声部刚毅而坚定地交替进行，具有一种豪迈的气势，生动地展示了一种充满激情，坚韧而洒脱的音乐性格，描绘了一幅纵横捭阖的宏大画卷。

作为一位以"坐乐队"来开始自己音乐生涯的作曲家来说，这样画起来自然是成竹在胸。固然，良好的配器技术、敏锐的音色感觉以及处理纷繁复杂线条的能力使他能有效地把自己本民族的性格和人文特征融入音乐作品中，从而形成一种自己特有的音乐性格，但是，使自己的音乐能始终保持这种风格特征并使自己的音乐具有一种内在的结构力，则源于作曲家严谨的结构思维。在《韵》中，他就采用了"双级控制"——音高级/音程级——原则，构成全曲的核心音高被分成了两个呈不同音程关系的音组。（见例1）

例1

从例1可以看到，第6小节竖琴声部的分解和弦实际上可以被分成上下两个三音组，下方的三音组内部呈现了[100011]——一个四/五度、一个小二度和一个三全音的音程内涵；而上方的三音组（其中的C音是下方三音组中C音的重复，因而忽略不计）内部则呈现了[001110]——一个大二度、一个小二度和一个小三度的音

程内涵。在实际作品中，这两个三音组成为控制全曲音高排列组合的最为重要的核心集合。在共时状态方面，全曲几乎所有的纵向和声的构成都是基于上述音组中的音程涵量来派生的（或是采用其中一个音组的，或是同时采用了两个音组的），并无一例外地都受到这些音程关系的控制。（见例2）

例2

而在历时状态方面，横向线条的生成以及旋律的流动也是严格基于这些音程关系的，也就是说，它们就像是传统的"动机"一样，线条的延伸不仅"抽丝"于其中，而且这种"特殊的"动机还对音乐的整体展开和构成起着重要的辐射作用。

不同声部的旋律构成与这两个三音组中的音程内涵保持密切的一致性。而在这些旋律纵向相交的每个"和声"点上，其音程的内涵也是一致的。所谓"形散而神不散"，不可否认，这种在纵横关系上的高度一致性，使得音乐在表层运动时无论怎样变化，无论有多大程度的不确定性，都能保持着一种结构内在的、深层的统一。更值得我们注意的是，音乐旋律线条中对这些音程的使用并非是机械的和"序列化"的，对于音程的选择除了考虑到这种一致性外，还基于风格的考虑，其中对于大二度、小二度、三全音和纯四度的倾向性的使用，明显地使听众可以感受到东方文化中特有的歌风和神韵。

尹明五是从上海音乐学院开始自己的职业作曲家生涯的。从作曲系本科始一直到博士，王建中、杨立青等著名作曲家们的悉心指点不仅使他的作曲才能得到了充分的发挥，而且使他对于音色的关注以及音响的细致入微的处理也得到真传。作为一位朝鲜族的作曲家，尹明五作品中除了具备北方民族那种粗犷、率直的性格之外，朝鲜族音乐中那种洒脱、自在和怡然的气质在他的音乐中也不乏见到。除了《交响音画——韵》之外，他还有不少作品在国内外各种音乐节和作曲比赛中获奖或公演，引起专业音乐创作领域的广泛关注。而作为其中的一部代表之作，《交响音画——韵》以其独有的音乐气质和浓郁的民族风格给我们的音乐文化宝库增添了新的篇章。

（张　巍）

### 余京君：《舞雩》

《舞雩》作于 1987 年，1989 年由维多利亚国家管弦乐团在澳大利亚首演，1990 年由 Oliver Knussen 指挥，在 Tanglewood 演出。"舞雩"是古代中国祈雨仪式上表演的乐舞。"舞雩"这个词不仅指仪式中的乐舞，也可指祈雨仪式本身，或指仪式举行的场所。《舞雩》这首作品并不是描述这种古代仪式的各种细节，而更多的是在精神层面捕捉、提炼其中精髓，以及作曲家对这种早已失传、仅留下文字记载的"舞雩"的个人解读。

《舞雩》分为三个段落。第一部分，起部（第 1—123 小节）。这是一个力量积聚与释放的过程。作曲家运用小二度作为核心音程在音乐发展中贯穿与发展。而音

响织体是这部作品最重要的表达手段。作曲家运用一种以紧接模仿方式渐次加入的弦乐织体，通过对这种织体的逐渐紧缩而积聚力量。依次进入而逐渐庞大的弦乐织体逐渐蔓延至铜管声部，从第54小节开始蔓延至木管声部，从而将这种织体扩展至所有声部。在这种音响织体的发展中，作曲家运用竖琴、玻璃琴等乐器来添加晶莹的音色。从第103小节开始，所有声部都发展至最密集，作品也迎来了高潮。

第二部分，平部（第124—134小节）。在高潮过后，乐队停歇，主要由一支双簧管演奏一段古朴的曲调。

第三部分，落部（第135—187小节）。弦乐队开始另一种强调音响的织体：围绕E音的微分音的微复调创作，所有声部的音点以各种节奏型错开，同时以渐强至 *fff* 或从 *fff* 渐弱以强调其中的某些音，并构成了音响的运动感与方向感。这种织体同样运用了第一部分平部的发展手法——紧缩与扩大，织体同样从弦乐开始逐渐蔓延至铜管、木管。在木管上发展出一种有趣的织体：总谱从上至下音符逐渐缩减（见第154—157小节）。竖琴、钢琴、玻璃琴、三角铁等乐器在其中的点缀非常生动。

《舞雩》以作曲家个人化的音响织体的发展手法来表达对一种古老乐舞与仪式的感想。其中没有对乐舞与仪式的细节模拟，但音响传递出了古朴、悠远、洪荒时代的寂静与蠢动，与土地融为一体的黏稠气息，以及倾听自然的虔诚之心。

**俞抒、朱舟、高为杰：《蜀宫夜宴》**

该曲由俞抒、朱舟、高为杰创作于1981年；由四川音乐学院实验乐团首次演出于1981年四川省首届蓉城之秋音乐会；1982年年初，应邀赴京在人民大会堂参加了中央有关单位举办的春节联欢晚会的演出；在1983年全国第三届音乐作品（民族乐器）评奖活动中获一等奖；1987年，缩谱被编入《中国新文艺大系（音乐集）》。

成都西郊的王建墓（永陵）中，镌有二十四幅乐舞石刻图像，它们是我国五代十国时期前蜀宫廷乐舞的重要史迹。考察这些石刻，可以知道当时蜀宫坐部伎表演的"燕乐"是何种情况，如：有哪些乐器？乐器如何演奏？等等。另外，立于众乐器演奏的正中位置还有两幅舞蹈表演的图像，据史家研究，应是表演唐代著名的《霓裳羽衣舞》的场景。1964年，中国古代音乐史专家朱舟先生带领欧美音乐史专家俞抒先生来此处参观。观毕，俞先生深受感动，不禁感怀起我国丰富的乐舞传统

岂不就是这些地位底下、身世凄凉的乐工所创造的吗？于是心中就萌发了要写一支乐曲来纪念和歌颂那些古代音乐家的打算；然而，由于客观原因，这个打算始终未能提上日程。时间到了1981年，第一届"蓉城之秋"临近，在四川音乐学院领导的关怀和支持下，俞先生才决定启动此项计划，并邀请朱先生的合作，请他提供有关资料。当时，朱先生告知：唐代《霓裳羽衣曲》并无全谱传下，但在宋代音乐家词人姜夔的《白石道人歌曲·霓裳中序第一》里还保留了一个片段，或可作为乐舞的主题。俞先生经研究姜白石歌曲后，觉得此歌难写成舞曲；于是，写作就又陷入停顿状态。

《霓裳中序第一》开头两句曲调。（见例1）

例1

偏巧，作曲家高为杰先生此时来访，俞先生就将此事告知。高先生一听，很快就认定："可以写的，这主题很好！"既然如此，俞先生当即邀约高先生也参加此曲创作，高先生也很乐意地答应了。就这样，酝酿了十七年的《蜀宫夜宴》在一个星期内便写成了。川音领导也积极地按乐曲要求组成了编制经过革新的民族乐队（包括订购、订制特需的乐器）进行排练，演出非常成功。

关于乐队的编制，曲作者考虑到既要按照乐舞石刻所示的情况来予以安排，但也不去照搬历史上的原样。具体的做法是：其今存的乐器尽可能用上，可代替的则用性能和音色与其相近的现代乐器来代替，如竖琴代箜篌等；加用弓弦乐器（当时是没有这类乐器的）以丰富乐队的表现力和调配群体性的音色；加用键盘笙（或电子琴）以作和声黏合或音色假拟，又或点缀某些特殊情趣。

关于曲式与内涵，《蜀宫夜宴》由三部分组成（复三部曲式）。第一部分：夜空宁静，月色清凉，乐工们已做好侍宴的准备。继而钟鼓齐鸣，管弦纷奏，宾主从容款步，在既恢宏又典雅的音乐声中入殿就席。第二部分：酒过数巡，绮妆的女乐登场献艺，踏着多变的乐节，表演着风靡一时的《霓裳羽衣舞》。音乐颇富舞蹈动律，

并有异国情调,因《霓裳羽衣舞》源出印度《婆罗门曲》之故。第三部分:大致重现首部华贵富丽的旋律,乃宴毕的送客乐。收尾时音乐泛起了伤感的余韵,意在刻画更残漏尽,乐工们寂寞抑郁的心情。

<div style="text-align: right;">(丹 丹)</div>

**[z]**

**张大龙:《我的母亲》**

这部交响诗作品创作于1992年,在当年全国管弦乐作曲比赛中荣获二等奖,并于1993年元旦前夜由中央电视台以向全球现场直播的形式进行首演。地点:北京21世纪剧院,演奏:上海交响乐团,指挥:陈燮阳。

乐曲以音乐的手段和管弦乐的笔法色调,回顾和歌颂了母亲艰辛的人生历程、美好的理想期盼和坚强不息的奋斗精神。作曲家真挚的情感激荡在乐谱的字里行间,音乐自然地从心底涌动流出。

乐曲主体是一个并列结构的三部曲式。作曲家运用主题贯穿发展的写作手法将全曲构为一个统一的整体。

第一部分,开始10小节第一小提琴细分的两个声部以八度(或同度)关系在竖琴与其余弦乐声部和声背景的衬托下,以 3/4 拍和从容的小行板速度一气呵成地将一个乐句持续发展至完满结束,形成典型的一句式乐段。这里称之为"回忆主题"。(见例1)

例1

这个主题的节奏由四分与八分音符组合，加之音调主要在平稳铺展中间插五度、六度音程跳进，气息悠长的旋律在平和质朴的宣叙中注入感情的激荡，情绪逐层上扬，渲染出带有追忆色彩的音响氛围。对母亲的回忆似一条河流冲破记忆的闸门汩汩流淌出来，虽无汹涌磅礴之势，却足以令人真切地感受到一种不可阻挡的情感宣泄的脉冲……

紧接其后（第 11—18 小节），双簧管衔接长笛在弦乐和弦与竖琴琶音的长音和声背景上，吹出一个柔美的旋律，似一曲来自远方的山歌，清新悠远。（见例 2）

例 2

这个主题在节奏与旋律线条的呈现上与"回忆主题"一脉相承，但调式及主奏乐器的改变为音响平添了悠远、缥缈的色彩，使人仿佛听到了恬淡的乡音，眺望到家乡小村庄傍晚时袅袅升起的缕缕炊烟。

"山歌"之后，中提琴与大提琴连续两次呈示一个四度、五度下行跳进接反向级进的三音语汇，这个带有疑问口气的小连接仅 4 小节（第 18—21 小节），其后，"回忆主题"的开始部分在属小调（e 小调）上由第一与第二小提琴以更坚定的情绪再现，随即对旋律因素进行分裂、模进和发展，木管与铜管以弱拍至强拍的短—长切分节奏架构动荡和声框架，音乐情绪也随着音响的变化而平添几分焦虑和不安。最后，大提琴与低音提琴呈示一个新的动机，节拍由 $\frac{3}{4}$ 拍变换至 $\frac{4}{4}$ 拍，以连续的两拍附点节奏为主要特征，引导出一个新的音乐段落。

第二部分（第 38—70 小节）可视为全曲的展开段落。先是圆号联合大号奏以两小节（**x.  x  x  x  |  x  x  —  —  |**）为单位的下行旋律，这里称之为"悲凉主题"，接以长笛奏出的不稳定乐句，音乐进入胶着的发展段落。（见例 3）此段材料多是对"悲凉主题""回忆主题"音调片段的分裂和模进展开。各类铜管乐器在不同声部的尖利对答，加之弦乐各声部以不规则的连音符节奏进行自由穿插，营造了一个局促

不安的音乐空间。作曲家在此处似乎陷入对母亲长年劳作的回顾之中,坎坎坷坷的人生挫折充斥于艰辛的漫长岁月中。

例 3

第 71—125 小节。开始,中提琴与大提琴在小提琴长音与竖琴分解琶音纯净音响的托衬下,歌唱般地奏出一个宽广的"奋进主题",抒发了母亲在艰难岁月中对美好明天充满乐观期待的精神情怀。(见例 4)

例 4

这个主题再由第一和第二小提琴联合变化重复，音乐以一种宽厚的包容力记述了母亲在艰难岁月中所展现出的雍容气度和对生活满怀信心的憧憬。直至独奏小提琴在其高音区单独呈示一个略带叹息的音调，引出由"悲凉主题"引申而来的连续下行模进进行，在弦乐各声部间交织展演，构成纵向的多调性重叠。最后，第一和第二小提琴快速震音上行的音流，似从内心深处爆发出的一种力量，这是母亲勇敢面对命运打击而进行的奋力抗争。这个音流与"抒怀"因素相互交织，推导出乐曲的第三部分。（见例5）

例5

这个完整的"颂歌主题"建立在F大调上。宽广的旋律先由弦乐与长笛主奏，圆号以对位手法予以深情呼应。之后，长号、大号联合吹出号角式的节奏音型（0 XX X X —），再次引出弦乐在提升二度的G调上以更加饱满的情感重复这一颂歌，长号给予呼应对答，乐队其余各声部汇成和声的烘托，打击乐器营造热烈的气氛，音乐以磅礴的气势和澎湃的激情尽情地讴歌母亲的伟大。最后，全曲就结束在这种强烈的向上的音响洪流中。

聆听这部作品，音乐的整体基调宽广、深沉，作曲家对母亲形象的刻画已远远超出一般意义上作为个体的"母亲"，而将其升华为更崇高、更宽广意义上的祖国——母亲，给人留下无限回味的空间。

（蔡　梦）

**张丽达：《喜马拉雅交响曲》**

此曲是为四管编制大型管弦乐队而作的单乐章交响曲，长约16分钟。本作品易稿四次，最后的完成时间在2004年2月。在2004年文化部主办的全国第十届作品比赛（交响乐）中获三等奖。

该作与饱含青藏高原民歌因素的第一小提琴协奏曲《茫谐》作法不同，这是一部充满了理想主义色彩的、出自主观视角的作品，是作者为纪念自己跋涉在喜马拉雅山的日子所作。这里引述作曲家的话："那一天，定日境内，当我们的汽车转过山谷，出现在眼前的竟是一片开阔地，赤橙黄绿的各色帐篷花朵般地撒落在珠峰脚下，各种肤色的人熙熙攘攘，与一路上的荒无人烟形成巨大反差。我们停车，走近其中，与之中的人攀谈起来。原来，我们来到了各国登山队的大营地。"一位朋友命题："来自世界各地的队员们，打开机舱门，突然面对世界最高峰的奇景……"

该作品用以献给勇敢的喜马拉雅攀登者和一切奋斗的人。后来得知北大山鹰社员的死难，作曲家在扉页上写道："谨以此曲题献给登上喜马拉雅以及永远长眠于喜马拉雅的登山队员们！自1922年至2001年，共有172名登山队员长眠喜马拉雅，2002年8月，惊闻中国北京大学登山队山鹰社又有六位青年献身于彼……愿他们在天堂能听见我的音乐！"

风格以及技法概述：音乐语言风格为多风格综合体，以期多元的音乐表现。音乐表现容量有不同风格——或辉煌宏大，或微弱的数个主题，音乐语言追求在不同层面上的精神表达，音程化是各主题构成的同一特点，而非以任何地域性音乐风格的方式去表现。现代创作中，三度音程、三度叠置和弦，被不少作曲家看成是老一套逻辑中最应该被回避和淘汰的东西，而在本作品中，作曲家反而用了很多的连续三度音程来构成主题，三度音程的属性被大为强调。在多用二（七）度增减音程而避免三度音程的现代音乐中，选择三度并把它做成一个可以滚动到任何调上去的球恰像登山一样，作为音乐升攀的步伐。主题调中心常处于游移态、多调性的、非调性因素与调性共存的状态。

主要主题：第一呈示部第一主部主题，每一步线条运动被设计成从五、四、三（六）、二，到一的音程递减概念，调中心转移（第19—27小节）。（见例1）

例 1

第一呈示部第二主部主题,从二度、三度音程概念出发。

第一呈示部副部主题,从三度音程框架建立临时调中心,扩展音程,致调中心不断地游移。另外,再现部从该副部开始。(见例 2)

例 2

第二呈示部主题,从十二音序列概念出发,主题与主题的倒影对位在大提琴与小提琴的重奏中形成。该主题在全曲出现五次。(见例 3)

例 3

音乐曲式结构为:双呈示部—展开部—再现部的近似奏鸣曲式,如同四个连续演奏的小型乐章:引子,第一呈示部(第一主部主题,第二主部主题,副部主题);第二呈示部;展开部;从副部开始的再现部。(见表 1)

**表 1 作品结构示意表**

| |
|---|
| A 第一呈示部：引子（Theme 1：第 1—18 小节）<br>　　　　　　第一主部主题（Theme 2：第 19—27 小节，音程递减式主题）<br>　　　　　　第二主部主题（Theme 3：第 29—36 小节，双调性卡农）<br>　　　　　　副部主题（Theme 4：第 65—105 小节，以三度音程为旋律及和声的运动核心） |
| B 第二呈示部前间插段：<br>　　　　　　第一间插段（Theme 5：第 106—111 小节，藏族民俗风）<br>　　　　　　第二间插段（Theme 6：第 114—127 小节）<br>　　第二呈示部主题（Theme 7：第 128—132 小节，以十二音序列与自身同轴逆行倒影对位构成） |
| C 展开部　（第 166—247 小节，多主题横向及纵向结合，多元技术综合体） |
| D 再现部　（第 248—312 小节，全部主要主题、变体穿插再现） |

（陈　迅）

**张丽达：《第二小提琴协奏曲》**

张丽达《第二小提琴协奏曲》（Concerto for violin & Chamber Orchestra No.2）是为小提琴和室内乐队而作的慢快两乐章协奏曲，长约 20 分钟。作于 1999 年盛夏。同年 6、7 月间，作曲家正在北影厂彻夜录制电影《西洋镜》的音乐时，收到来自意大利的新委约，9 月该曲在意大利由那拿波里交响乐团演出。一个多月时间实在太短了！无论白天晚上，作曲家都不停地写着、歌唱着、演奏着，倾注了生命的大爱于其中，因此，这首作品几乎是写在梦中的。由于李白的诗、曹植的诗、许多的画面叠入脑海，"我歌月徘徊，我舞影凌乱"一种沉醉无忌的自由舞蹈、句式、韵脚，被作曲家在协奏曲中写了下来。整个作品可以理解为 D 调。引子就是整体形象的开始。之后，第一主题：醉是有调性的。大起大落的短句，形成音高的伸展与收缩，第二主题似吟的步态，以中国诗词念白的声调节奏为直接依据，但是在十二音的模进上写作的。再现出现在激烈的展开之后，显得格外优美和内心化。第二乐章快板的音乐形象外化，与第一乐章的内心化对比，是明确清醒的。近似回旋曲式的几个主题相互交替，尽管调式游移调性不固定，风格却是中国传统调式的。写作技

术是调性音乐和非调性音乐手法的结合。这部作品在罗马附近古代剧院的首演受到热烈欢迎。同年12月由郑小瑛指挥厦门爱乐乐团国内首演。

### 张难：《红河音诗》

1995年，作曲家张难创作了这部由《奋》《和》《欢》三个乐章组成的D商调小提琴协奏曲。作品曾在上海艺术节获优秀作品奖，2001年又获首届中国音乐"金钟奖"银奖。

在第一乐章中，作曲家将戏曲音乐中的板式变奏原则引入奏鸣曲式，使音调更为集中简练，引子材料贯穿整个乐章。在呈示部，作曲家将彝、苗族动感的鼓点融入激越的音调之中，通过托卡塔式的演奏、小提琴与乐队的竞奏，展现了人们不畏艰险、奋勇拼搏的精神。副部主题是引子主题的派生，突出了商调式、宫调式和角调式的色彩变化。赋格中兼具"旋律性"和"动力性"的特点取代了展开部惯用的分裂发展手法，使之更符合大众的审美习惯。再现部丰富了织体层次，音响更为饱满、气氛更加热烈。大调色彩的尾声，是作曲家对整个气势磅礴、壮丽辉煌的奋斗历程的回顾。

竖琴和长笛把人们带入了清新怡人的大自然之中。在以"和"为贵的第二乐章，作曲家企盼人与自然的和谐，人与人之间的真情。这一乐章用复三部曲式写成，第一部分中的彝族山歌音调，作为第一主题抒发了开阔爽朗的胸襟和怡然自得的感受。第二主题是小提琴宣叙调式的音调与管乐的呼应，仿佛是人与自然的亲切对话。音乐一步步向灵魂深处走去，一切变得豁然开朗，折射出深刻的哲理性思考。

孔子曰："四海之内皆兄弟也。"这是一个喜庆的场面，表达人们"同奋斗共欢乐"的豪情。展开部中的第二插部——一个优美动人的抒情段，揭示出"欢"的更深含义——"爱"。用回旋奏鸣曲式写成的最后一个乐章，构思简练、深刻。尾声与第一乐章的引子遥相呼应，召唤式的铜管音调再次响起，仿佛人们重新投入勇敢豪迈的前行军队。

"通过奋斗走向和谐欢乐"的思想，是作曲家在多年的生活磨炼中形成的。它既是作曲家本人生活道路的写照，同时也具有普遍的意义。

（栾慧丽）

**张千一：《北方森林》**

张千一（1959— ）1976年毕业于沈阳音乐学院管弦系，1977年开始从事作曲工作。1980—1981年创作交响音画《北方森林》时，张千一才20岁出头。为了创作这部作品，他到大兴安岭、小兴安岭、鄂伦春地区深入生活、收集素材一个半月，然后再用七个月的时间写成这个作品。作品运用变通的"奏鸣曲式"，对森林一日情、景流变进行了音乐化"描绘"，向人们展示了一幅北方森林的"风景画"。作品从"夜晚"开始，先是钟琴琶音、小提琴泛音、定音鼓颤音、大提琴震音所营造的短小、静谧具有背景性质的引子；随后，背景持续，单簧管、圆号、长笛以传递的方式奏出如歌的主部主题，主部主题自身为一个使用展开性中段的单三部曲式，其再现段的主题由木管与弦乐演奏，加之和声背景的流动与整体力度的增强，作品的情绪逐步高涨。主部主题开放的结构与逐步高涨的情绪，自然地流向更加充满生机的由主部主题素材展开而成的连接部——"朝霞"。而副部主题"山歌"则通过调性——由d小调转化为关系调F大调、节拍——由 $\frac{2}{4}$ 拍转变为 $\frac{6}{8}$ 拍、织体——由主调转变为复调等因素的改变，形成一定的舞蹈律动感，并与先前的更具歌唱性格的主部主题形成对比，表现人们天亮后"上山"的情景。作品的展开部较为长大，主要表现"大自然与动物"，它可以分为前后两个阶段：第一阶段主要是展开主部主题的材料，第二阶段具有插部性质，但音乐材料又与主部主题有一定的联系。再现部主要表现"晚霞西落"和人们"下山"的情景，因此，这个再现部也做了相应的变化处理：在结构上先再现副部，其调性从呈示部中的F大调"服从"到主调d小调的同主音D大调；在规模上主部、副部都分别缩减为一个乐段。整部《北方森林》在主题构造方面具有浓郁大兴安岭地域风情，但仅仅是风情，我们确实不容易找到具体的原始民歌出处；在和声语言方面以纵合化五声性和声为基础，有机地吸纳了晚期浪漫主义以及印象主义的和声语汇；在整体结构方面将主题的呈示、对比、发展、变化、回归，妥帖、自然地纳入奏鸣曲式中。另外，这部作品总谱的相应阶段都标示出提示情景的"小标题"，当然，现在即使没有它们，我们也能感受到这是一部完整作品，并能获得与具体标题不尽相同的意境联想。稍微一思量，其实，音乐，也只有音乐是能够并可以"形而下"地"升华"的。《北方森林》不仅在1981年全国首届交响乐作品比赛中获得一等奖，而且成为音乐舞台

上常被演奏的保留曲目之一,更为重要的是,《北方森林》为张千一的音乐创作生涯奠定了一个很高的起点。

<div style="text-align: right;">(钱仁平)</div>

### 张小夫:《苏武》

《苏武》是作曲家张小夫于 1992 年为五组打击乐与大型交响乐队而作的交响幻想曲,同年出版了 CD 光盘;作品第二稿于 1993 年完成于法国巴黎,同年获台湾第二届交响音乐作曲比赛大奖;1994 年由北京市政府授予庆祝中华人民共和国建国 45 周年音乐作品评奖"特别荣誉奖";第三稿于 1999 年完成于北京,同年由中国交响乐团于北京音乐厅首演。作品长度为 22 分钟。

寻找新的乐队语言和个性化的表达方式是《苏武》音乐创新的前提和追求;作品不仅淡化了叙事性和情节性而浓墨重彩地张扬英雄性和悲剧性,而且更多地从中国的传统音乐和现代电子音乐中提取具有鲜明特色的表现元素来重组、构建和发展自己的乐队语言,如"乐队立体声场"的思路是借鉴了现代电子音乐的技术理念;对五组打击乐的"立体声对称组合"安排体现了电子音乐的空间意识;中国京锣和铙钹的贯穿以及"戏曲唱腔"式的旋法则融合了多种中国戏曲的"发声"与"气韵"特点……

在结构上,作品采用单乐章混合曲式——变形的奏鸣曲式。全曲的引子(第 1—17 小节)分为两部分,第一部分(第 1—11 小节),乐队全奏与打击乐的强奏遥相呼应,动机来自古曲《苏武牧羊》旋律音调分解的第一句。第二部分(第 12—17 小节),以打击乐为主。

呈示部(第 18—152 小节)由主部主题与副部主题构成,但在曲式的安排上省略了结束部。在相当于副部主题的结尾部分用开放的手法直接进入了展开部。在相当于连接部的部分,则具有主部主题的展开。主部主题从排练号 A 到排练号 B 之前(第 18—41 小节)以英国管奏出主题旋律,苍劲而韵味深长。连接部从排练号 B 开始到排练号 D 之前(第 42—93 小节)分为两部分。第一部分(第 42—66 小节)以"苏武"配器音色块原型进行展开。第二部分(第 67—90 小节)分为一个小型对比的 aba¹ 曲式。a. 以低音单簧管作为主奏乐器进行主题陈述(第 67—75 小节)。b. 打

击乐与乐队全奏进行对峙（第76—83小节）。$a^1$再现低音单簧管的乐段（第84—90小节），第90—93小节是一个过渡，为副部主题的出现进行了预备。副部主题从排练号D到排练号E之前（第94—152小节），是一个平行乐段，第一大句以短笛和弦乐的呼应为主奏出副部的主题（第94—110小节）；第二大句以长笛的平行四度作为主奏乐器对副部主题进行了强化和展开（第111—126小节）；第三大句以小提琴独奏把副部主题进行再现（第127—136小节）；第四大句以带弱音器的弦乐和打击乐的四度进行，交相辉映地演奏了副部主题的变形。

展开部（第153—325小节），分为四个阶段。第一阶段从排练号E开始到排练号F之前（第153—211小节）分为两部分：第一部分以呈示部主部主题作为展开的基本材料（第153—190小节）；第二部分则是节奏的分乐器组块的对比竞奏，同时预示了展开部第三阶段的节奏型。第二阶段从排练号F开始到排练号G（第212—242小节）分为两部分：第一部分以呈示部副部主题材料作为展开的基本要素（第212—237小节）；第二部分则是展开部第一阶段第二部分的节奏型，但是配器纵向上进行了放大，并且起到引入展开部第三阶段的作用（第238—242小节）。第三阶段是插入式快板，以中国戏曲的板式作为节奏要素，把全曲引到高潮阶段（展开部第四阶段）。段落上是从第243小节开始到第300小节。素材则是综合了前两个阶段的主题，进行动机式裁截。第四阶段是全曲的高潮区，从第300小节到第325小节，并直接引入再现部。

再现部采用了减缩再现的手法。主部主题再现紧接着发展部的高潮，动力化地再现了主题原形（呈示部的主题是变形）。铜管与打击乐的配合以及乐队配器的动势实现了"高潮之后的高潮"的效果（第326—345小节），苍劲、悲壮；从第346小节开始至第373小节，再现部的高潮区充当了连接部的角色。副部主题再现紧随主部主题再现之后，直到结尾（第374—411小节），副部主题再现充当了尾声的作用。

交响幻想曲《苏武》以古曲《苏武牧羊》的旋律音调为基础，分解重组了两个主要主题，对音乐形象进行了直接切入并构成了性格对比。作品在横向和纵向发展中，强化交响性和戏剧性的成分，并通过音响的结构、色调的层次、音乐的密度以及音响的紧张度体现了作曲家的音乐个性和历史的厚重感。在乐队音响的纵向安排上，配器的"音色块搭配"的概念充分得到了展开；在主题本体上的配器结构设计

上，这两个主题的构成充分地使用了原型、逆行、倒影、逆行倒影的配器原则。在配器中对打击乐的使用具有独创性的手法——"立体声对称组合"安排（特别是两个大军鼓和两套管钟的对称组合），充分体现了电子音乐中关于声场的概念，在现场演出中具有强大的立体声场效果。在高潮的配器铺垫上，采用了层层剥离，细致展开，微型复调的手法，动机皆源于同一动机材料，最高潮之处，一共有50个相互之间形态皆完全不同的声部在同时展开，体现作曲家掌控大型交响乐队的能力。另外，对复杂节拍的循环使用，则是结合了中国传统戏曲音乐和西方现代作曲节奏的使用方法。在现代演奏法、记谱法以及乐器位置安排应用上，无论是对弦乐器的"中国传统器乐音色化"的使用还是对打击乐进行的"立体声对称组合"的安排，都体现了现代交响音乐中演奏技法和乐队语言的进一步发展，是"为我所用"和"洋为中用"理念的成功实践。

<div style="text-align:right">（朱诗家）</div>

**张小夫：《雅鲁藏布 II》**

《雅鲁藏布 II》是作曲家张小夫于2001—2002年为三个藏族人声、电子音乐与大型交响乐队而作的交响诗篇，该作品为"西藏世纪交响音乐会"委约作品，2002年在北京中山音乐堂首演，中央电视台现场录像并在中央电视台第三套、第九套多次播出，已出版VCD光盘。作品长度为24分钟。

作品之所以命名为雅鲁藏布，作曲家的意图是通过音乐体现藏族的母亲河——雅鲁藏布江所孕育的民族文化，体现雅鲁藏布江所哺育的儿女们的生活和情感。同时，作品从藏文化三世轮回的角度审视雅鲁藏布江：未知的前世和不可知的来世，我们只能触摸到的是他的今世。《雅鲁藏布 II》的意象构成基于青藏高原"极度缺氧"的自然环境，有万物在雅鲁藏布江的千万年流淌中静谧而有力地生长的感觉，而富有穿透力的人声作为生命轮回与灵魂的象征，既穿越时空而来，又像无声中生长的万物在风中弥漫。

在乐曲结构上，作品采用减缩再现部的单乐章混合曲式。电子音乐担任乐曲的前奏，引出表现雪域高原的呈示部，并从剧场的后方隐隐传来雅鲁藏布江畔的牛皮船歌，在延续的电子音乐背景中，在舞台上出现了三位来自高原的藏族歌手，他

们的藏北牧歌和牧区盛装带来了强烈的听觉和视觉冲击。乐曲的发展部是根据牛皮船歌和阿里鼓乐素材发展而成，全部由交响乐队担任。当乐队音响达到最高潮的时候，电子音乐的藏族大法号轰鸣而出，与管弦乐交响。再现部分，呈示部被减缩，牧歌由现场真实的人声和远方虚幻的电子音乐交相呼应，体现了跨越时间和空间的对唱。

第一部分：电子音乐担任乐曲的前奏（1分35秒），直到进入乐谱，乐谱排练号A之前（第1—15小节）都是引子部分。真实乐器部分的短笛，作为主奏乐器，与电子低音声部的类似帕萨卡里亚的固定音型进行对比。整个第一部分从排练号A开始到排练号D之前（第16—223小节），第一部分中的A，从排练号A开始，到排练号B之前（第16—48小节），散板速度。由藏族男女歌手分别唱出A、B散板的两个乐句结构为平行乐段的藏族民歌。主部结尾用短笛引出连接部，连接部分从排练号B开始到排练号C之前（第49—93小节），具有一定的展开性质。在这里，以排练号B为基准，分为两个阶段（以B3为界），第一阶段以唱词的拖腔的随机反复为结尾，每句速度逐句加快，每6小节一句。B3之前由男声进行主唱，并在B3之前加速，同时伴奏的音区也进行了提高。以B3（第71小节）女声的进入为界，结构进行了转换，每8小节一句。B部分从排练号C开始到C1之前（第94—109小节）。以长笛的低音区奏出一个AABB式的乐段。结束部分具有展开的作用，它分为两个区域。第一个区域从排练号C1开始到C4之前。这段以乐队复调式多调性展开为主，形成了全区第一个乐队高潮。内部细分以排练号为界，分为三个阶段。C1（第110—123小节）是第一阶段，以大提琴和长笛为主做多调性展开陈述，打击乐伴奏；C2（第124—136小节）是第二阶段，以弦乐组和木管组做多调性展开陈述，以竖琴和打击乐作伴奏；C3（第137—165小节）是全曲第一个高潮段，这一部分的主要手法是把副部主题拆散进行动机化，以复调的形式分层进入，铜管组与打击乐组的加入使高潮拥有巨大的威力，并提快了速度。第三阶段则是从排练号C4开始到排练号D之前（第166—223小节）。用藏族男声把副部的主题进行回顾，并在中间将速度提高到快板，为进入展开部进行了速度的准备。

第二部分：是插入性质的展开部，所用材料是根据牛皮船歌和阿里鼓乐素材发展而成。第二部分从排练号D开始到排练号I之前（第224—463小节）。这部

分本身为一个配器织体变奏曲，变奏部分可分为若干阶段，第一阶段（相当于变奏曲主题）从排练号 D 开始到排练号 E（第 224—266 小节），将牛皮船歌完整呈示一遍，速度 140。第二阶段（相当于第一变奏）从排练号 E 开始到排练号 E1 之前（第 267—290 小节），以打击乐的阿里鼓乐节奏作为伴奏，以 $\frac{3}{4}$、$\frac{2}{4}$、$\frac{3}{4}$、$\frac{2}{4}$、$\frac{3}{4}$、$\frac{5}{8}$ 节拍，作为一个节奏循环的模式，以铜管声部和弦乐声部作为主奏部分。第三阶段（相当于变奏曲第二变奏）从排练号 E1 开始到排练号 E2 之前（第 291—314 小节），在继续阿里鼓乐节奏循环模式的伴奏外，弦乐声部在低音区以下弓的双音和弦配合伴奏，以铜管二声部旋律复调式旋律为主奏部分。第四阶段（相当于变奏曲第三变奏）从排练号 E2 开始到排练号 E3 之前（第 315—338 小节），在继续阿里鼓乐节奏循环的模式、弦乐声部在高音区以拨奏的双音和弦配合伴奏外，以木管组作为主奏部分。第五阶段（相当于变奏曲第四变奏）从排练号 E3 开始到排练号 E4 之前（第 339—356 小节），在继续阿里鼓乐节奏循环的模式、弦乐声部在高音区以拉奏的双音和弦配合伴奏外，以木管组、铜管组作为主奏部分。第六阶段（相当于变奏曲第五变奏）从排练号 E4 开始到排练号 E5 之前（第 357—368 小节），在继续阿里鼓乐节奏循环的模式、弦乐声部在高音区以分奏的双音和弦进行重音强调外，以木管组、铜管组作为主奏部分，并将牛皮船主题动机化，进行重复、强调。第七阶段（相当于变奏曲第六变奏）从排练号 E5 开始到排练号 F 之前（第 369—380 小节），是牛皮船歌主题动机化后的第一个高潮。第八阶段（相当于变奏曲第七变奏）从排练号 F 开始到排练号 G 之前（第 381—396 小节），是继续高潮区，主要强调了以阿里鼓乐节奏有节奏规律为主的打击乐的主奏威力。第九阶段（相当于变奏曲第八变奏）从排练号 G 开始到排练号 H 之前（第 397—415 小节），是以木管组和弦乐组的 23 声部的卡农和其余的弦乐及木管组的低音声部和铜管主奏牛皮船歌动机进行对比。第十阶段（相当于变奏曲第九变奏）从排练号 H 开始到排练号 I 之前（第 416—463 小节），是全区的第二个高潮区，主要以阿里鼓乐的节奏模式为主奏，同时作为气口进行划分，以铜管模拟大法号进行对比。当乐队音响达到最高潮的时候，电子音乐的藏族大法号轰鸣而出，与管弦乐形成交响。

第三部分：使用了减缩再现的手法，从排练号 I 开始到结束。从规模上实际成为全曲的尾声（第 464—511 小节）。首先再现了 B 主题，从排练号 I 开始到排练号

J之前（第464—478小节），然后马上就和A主题一起综合再现。主部主题从排练号J开始到结束（第478—511小节）。牧歌由现场真实的人声和虚幻的电子音乐交相呼应，体现了跨越时间和空间的对唱。

作品《雅鲁藏布Ⅱ》的曲式观念也是作曲家音乐观念的反映。对音乐的连续画面感的追求，决定了他在曲式上的反传统态度。作曲家并不需要严格遵循古典曲式的严密逻辑，他只是要求一个个、也许并非有直接联系的意象和画面得以自由表现。作曲家曾反复谈道："我越来越确信，音乐并不是一种注定要被塞进那些因袭不变的传统曲式中去的东西，它仅仅是由声音和节奏组成而已。"这样的曲式观念，同他在和弦上的看法是完全一致的。所以，在他的音乐中，无论是大的或细小的结构划分，总是要同和声色彩对比的层次与曲式发展的阶段性基本统一的，越是大的段落之间，就越强调和声色彩的鲜明对照。这就如同古典曲式反映了大、小调和声的功能关系的道理一样，偏重于色彩对置的多段体的较为自由的曲式，是他那基于相对色彩的序进逻辑的反映。《雅鲁藏布Ⅱ》在配器上注重用音色、声音组合、纵向和声与巧妙的装饰手段来构成音乐的发展变化，利用配器对音乐的描绘充满了神秘、寂静和无垠的自由。

作曲家在这首作品中运用了三种象征时代性的元素：农业时代民间传统音乐的象征——藏族人声；工业时代的音乐标志——管弦乐；信息时代的音乐标志——电子音乐。这三种极富表现力的元素作为三种不同时代的"音乐语汇"被作曲家巧妙地组合成新的艺术整体。作品首次尝试新的"声音组合"和新的"声场组合"。新的声音组合是将原始的藏族"人声"与现代电子音乐的"电声"和大型交响乐队的"器乐声"有机地交织在一起，丰富了常规交响音乐的声音构成，强化了作品的神秘感、空灵感、文化感和独特的"混声"表现力；新的"声场组合"则是把常规交响音乐纯粹的"物理声场"提升为"物理声场"和"电子声场"共同发挥各自优势、交相辉映的混合声场，既发挥常规交响乐气势恢宏的交响乐特质，又融入了电子音乐的多声道发声、全方位环绕、动感立体化的科技优势，使听众在一个更为广阔和富于表现力的新音乐空间中感受现代音乐的震撼。

（朱诗家）

## 张朝：《哀牢狂想》

张朝的钢琴协奏曲《哀牢狂想》（Op. 25）作于1996年，演奏时间约20分钟。1996年11月首演于北京音乐厅，由张朝亲任独奏，李心草指挥中国广播交响乐团协奏。2000年华裔美籍钢琴家韦丹文任独奏，胡咏言指挥上海广播交响乐团协奏，由中国唱片总公司录制出版CD。2008年入选人民音乐出版社《中国当代作曲家曲库》交响乐系列丛书。

作品采用单乐章、奏鸣曲式写成，并综合了多乐章结构的表现特点。音乐素材取自滇南哈尼族古老的"哈巴"（歌谣）。

呈示部主部（单三部曲式），行板（Andante），由两小节乐队的引子推出主部主题，音乐由远而近，高亢且凝重有力，（见例1）经过犹如江河奔流、山峦起伏的中段，由乐队全奏接过主题的再现，表现了哀牢山的磅礴气势和一种顽强坚韧的精神。连接部用钢琴急促的华彩写成并渐渐过渡到副部。

例 1

副部（单三部曲式），柔板（Adagio），先由沉静的圆号引入，钢琴在带有主部核心动机的伴奏音型中托出深邃如歌的副部主题，（见例2）委婉而辽阔的旋律，是人性本真的流露。中段寂静而神秘，主部主导动机在大管及加弱音器的小号声部时隐时现，之后在明朗的E大调和G大调上弦乐、钢琴以模仿的方式再现了带有扩充的副部，音乐犹如黎明破晓，刹那间大地一片温暖。结束部以弦乐为主，大提琴虔诚地在对副部的回顾中缓缓结束。（见例3）

例 2

例 3

展开部由粗暴的弦乐齐奏及强劲的铜管和弦闯入，蓦然打断了宁静，（见例 4）经过一段引入，交给由钢琴主奏的展开部主要部分，（见例 5）展开部将主部主题进行了充分发展，音乐时而坚毅果敢，时而忧心如焚，在戏剧性冲突达到炽热时，由副部派生出来的充满激情及主部扩大了的悲壮的旋律，把音乐推向矛盾的高潮。（见例 6）之后是一段具有内心独白式的抒情华彩段。

例 6

华彩由前面动机接过来的沉重低音开始,(见例7)这几个低音音型与中世纪古老圣歌《末日经》(即死亡主题)有关系,(见例8)这个主题曾在李斯特《死之舞》、拉赫玛尼诺夫《帕格尼尼主题狂想曲》、普罗科菲耶夫《第二钢琴协奏曲》等作品中被引用。然而此处主要表现精神的死亡。之后华彩转入一段寂静的音乐,在层层递进中副部主题及其派生的主题得到进一步发展,并逐渐推向澎湃的高潮。

例 7

例 8

主部再现后进入第二展开部急板(Presto),(见例9)富于动力的托卡塔与彝鼓舞节奏催人奋进,(见例10)最后主部与副部主题同时交置出现,汇成宽广、辉煌的尾声。(见例11)

例 9

例 10

例 11

（于 鹏）

### 钟信明:《第二交响曲》

关于《第二交响曲》的"主旨",钟信明本人曾经说过:"开拓者之路,是一条荆棘之路,艰险之路,献身之路。开拓者作为人类的先驱,代表着真理,是智慧、力量与理想的化身。他们前赴后继,不可战胜。无数的开拓者,为人类创作了灿烂的文明,创造了一个美好的世界。他们也必将继续为人类,开拓无比光明、幸福的前景。"① 基于此,作曲家力求处理上"概括性"与"标题性"相结合,风格上"民族性"与"世界性"相结合,手法上"旋律性"与"音响性"相结合,注重在主题及其多性格、多侧面的戏剧性冲突和交响性发展中,展现"开拓者"的战斗足迹与奋斗精神。具体到作品的整体布局,为了使作品一气呵成,更加集中地突显作品的中心思想,《第二交响曲》回避了四个乐章交响套曲的传统结构模式,采用了单乐章的结构,并对传统的奏鸣曲式进行了与内容表现相适应的突破,加之作曲家在音乐发展的各个阶段对速度、力度、音高、节奏、音色做了富有逻辑性的安排,从而使整部作品展现在听众面前的是一种激动人心的"力与美的交响"。(见表1)

表1 作品结构示意表

| 段落 | 序奏 | 主部 | 副部 | 第一展开部 | 插部 | 第二展开部 | 再现部 | 尾声 |
|---|---|---|---|---|---|---|---|---|
| 小节 | 1—107 | 108—174 | 175—229 | 230—299 | 300—400 | 401—571 | 572—610 | 611—667 |
| 主导速度 | Andante Lento | Allegro | Adagio | Allegro | Moderato | Allegro Vivace | Adagio | Vivace |
| 主导音高 | 以小三度为基础并派生减音程 | 五声性 | | 以小三度为基础并派生减音程 | 宽阔音程运动 | 以小三度为基础并派生减音程 | | |
| 主导气质 | "力" | "美" | | "力" | "美" | "力" | | |

长大而徐缓的序奏,以木管的音块和声、长号的滑奏、定音鼓的敲击与弦乐器的强奏引出大提琴与低音提琴上深沉、压抑、具有"反思性"意味的序奏主题。作

---

① 钟信明.第二交响曲的创作思维及有关问题[J].黄钟(武汉音乐学院学报),1991(1).

为《第二交响曲》的三个主要主题之一乃至整部作品的基础,序奏主题以鄂西"三音歌"动机为基础,结合自由十二音技术写成。鄂西"三音歌"以连续的小三度进行为主要特征,而小三度的连续则直接强化了旋律中减五度、减七度等减音程的优势地位及其所导致的情绪上强烈的压抑感。再加之这个主题与性格刚毅的固定音型和聚集力量的比例化节奏精心配合,从而有力地"约定"了整部交响曲的基调。事实上,接下来的主部主题就是序奏主题的变形,速度(加快)、音色(木管)、织体(赋格段)的改变使之性格具有机警、奋进的力量。副部主题先由双簧管演奏,随后递交给大提琴的中高音区,抒情甜美。这个主题在节奏、速度、音色尤其是调式方面与序奏主题以及主部主题形成鲜明的对比。副部主题的五声性调式的最主要特征是回避了前面主题中由"三音歌"核心音调所强化的小二度与三全音音程(增四度、减五度),这样的调式对峙,简单而又极富艺术效果。耐人寻味的是这个优美抒情的副部主题在展衍过程中,木管声部在不同调性上的叠置并存,意味着"开拓者"的生活虽有片刻的宁静,但也充满思索、充满矛盾。而强烈的打击乐全奏,则将音乐引入新的阶段——第一展开部,主部主题的材料以无穷动的方式出现,表现了"开拓者"的斗争生活。展开部中的插部主题以连续的音程大跳、棱角分明的特性音调为特征,表现了积极进取的追求,当弦乐全奏时,则"同构异态"为崇高和壮丽的气质。插部主题消失在短笛与钟琴的缥缈音色之中,音乐突然被打断,又回到第二展开部的严峻气氛之中。在这一阶段,整部作品中的三个主题——序奏与主部主题、副部主题以及插部主题,在不同的音域叠置在一起,产生了强烈的张力,形成全曲的高潮,使戏剧性的矛盾冲突达到顶点。再现部主要再现了序奏的材料,在弦乐呜咽的背景下,单簧管奏出了"三音歌"悲凉的旋律,表达了人们对为真理而献身的"开拓者"的深切缅怀。当这个旋律转移到小提琴声部的高音区时,音乐则充满了无比崇敬的情感。作品的尾声以亢奋昂扬的固定音型、坚定刚毅的铜管号角、厚重丰满的复合和弦的齐头并进,传达出"开拓者"坚强的信念、不屈的意志,最终在强有力的和弦持续中结束。

<div style="text-align: right;">(钱仁平)</div>

**朱践耳：《交响幻想曲——纪念为真理而献身的勇士》**

《交响幻想曲——纪念为真理而献身的勇士》（Op.21）由作曲家创作于1980年2月。由上海交响乐团演奏、黄贻钧指挥，首演于1980年5月第九届"上海之春"。在1981年第一届全国交响乐作品评选中获"优秀奖"。

这部作品是作曲家恢复创作以来，继管弦乐《南海渔歌》第一、二组曲15年之后写的第一部管弦乐作品。其一，这是一部标题性管弦乐作品，透过标题的字里行间，不难看出作曲家的立场和情感，即对民族英雄的悼念和对真理的向往和追求。其二，这是作曲家全部创作中唯一的一部名为"交响幻想曲"的作品。幻想曲这一体裁，本身具有形式随意、内涵富于遐想，想象自由翱翔的特点。这可作为我们赏析该作品的指南。

作品的时间共有16分41秒，形式结构为奏鸣曲式。主题旋律皆为民族五声、七声音调，虽然是典型的西方管弦乐队编制，但是，全作体现出鲜明的民族风格和特色。

呈示部是广板和慢板。

引子是四音"勇士"动机：♭E—♭A—♭G—F（上行四度，然后连续下行大二度和小二度），这个音调贯穿在全曲之中，首先开门见山地出现两次，由弦乐、木管和圆号齐奏，雄浑、有力，象征、代表着正义和真理，也犹如义愤填膺的呐喊、质问，弦乐由强渐弱，由慢渐快，深沉演奏，好似京剧中"黑头"的叫板段。之后，引出双簧管奏出的深情、优美的主部"怀念"主题旋律，该"主题"是a（8小节）+b（9小节）的一个对比性的单二部结构。鲜明的七声性民族羽调式旋律，充满着无比的纯洁、善良之美感。之后，小提琴再次，并且在不同的调性上歌唱这一深情、优美的"怀念"主题，满怀着对勇士深切的敬仰之情。

从序号 7 开始，是中板。铜管全奏出声嘶力竭的威胁、恐吓音调，大提琴奏出将主部"勇士"动机派生、变化出来的副部主题（共9小节，从序号 8 开始），之后，小提琴与大提琴形成自由卡农式的复调段，深沉、坦荡，镇定自若，音乐变得连接。

序号 11，音乐进入快板、篇幅不大的一个展开部。弦乐奏出的三声部赋格段，渲染勇敢和坚强的意志，好像是在表现勇士在威胁、恐吓面前的临危不惧、大义凛

然。特别是圆号声部的齐奏，在快板中，宽放式主部"怀念"主题的处理，使原有的纯洁、善良之感成为一位勇士和英雄的形象。

序号 16 开始，引子四音"勇士"动机主题（动力）再现，但是配器上改为由铜管吹奏，定音鼓猛烈击打四音动机主题的节奏，呈英勇、豪壮、宁死不屈之象。在定音鼓持续敲奏的行进式节奏、三支长笛哭泣式的和声音型中，弦乐大提琴和小提琴的卡农重唱，在低音区奏出葬礼进行曲，表现出对为真理而献身的勇士之悲痛和哀伤（序号 17）。音乐弱收，转入慢板。小提琴独奏将主部"怀念"主题旋律在 D 羽调性上再现，音色纯美得洁白如玉，感人至深……紧接着，乐队又在 C 羽调性上全奏"怀念"主题，高亢的颂歌将音乐推向高潮。尾部，乐队不断重复"怀念"主题的核心音调……此时此地，由于音乐内容的表现，副部的音乐已荡然无存。

最后，在弦乐演奏的 F 三和弦的长音背景上，圆号、竖琴、大提琴和低音提琴重复了三遍引子四音"勇士"动机主题，音乐渐弱，结束在对勇士无限的敬仰、缅怀和悼念之中。

（卢广瑞）

**朱践耳：《纳西一奇》**

音诗《纳西一奇》（Op.25）由作曲家创作于 1984 年的春天。由上海交响乐团演奏、黄贻钧指挥，首演于 1984 年 5 月第十一届"上海之春"，1994 年在全国第二届交响乐作品评选中获三等奖。

我国的少数民族纳西族生活在云南丽江地区，传承着古老的东巴文化，有丰富的歌谣、成语、音乐、舞蹈、绘画、雕塑、服饰等民俗，常常以物拟人、兴比借喻，形象生动。纳西族人民素以质朴、勇敢著称。作曲家在深入当地生活的基础上，创作了音诗《纳西一奇》，这是作曲家继交响组曲《黔岭素描》之后，又一部风俗性管弦乐作品。对他后期创作的高峰而言，这是一部积累创作经验的关键性作品。全作共由四个有标题的乐章组成，篇幅短小，结构紧凑。

第一乐章：《铜盆滴漏》。

乐曲以刻画铜盆滴漏的情景，抒发对纳西族古老文化、历史的缅怀之情。

在广板、小提琴小二度长音轻而弱的静谧背景下，萨克斯管吹出悲凉、粗犷

的音调。中部出现小高潮,弦乐、木管和圆号声部合奏出纳西族民歌音调,苍劲有力,梆子、木鱼敲打的固定节奏表现出一种坚韧、顽强之感。尾部萨克斯的音调再现。乐曲呈力度拱形结构。

第二乐章:《蜜蜂过江》。

"蜜蜂过金江"是纳西民歌中著名的一句成语。乐曲借描绘蜜蜂过江的传奇故事,将蜜蜂象征、比附为弱小但执着、勇敢的纳西族人民,颂扬了纳西族人民在自然界的风浪中顽强、乐观的生存和斗争精神。

一开始,小提琴快速的小二度颤音和下行音列,描绘出群蜂飞舞的情形。中部,在弦乐与木管快速衔接的音型中,铜管声部奏出雄壮、响亮的音调,刹那间,音响动态惊天动地,似乎群蜂遭受到惊涛骇浪的袭击……尾部,又出现弦乐持续、快速的小二度音程的十六分音符音型,群蜂仍在飞舞,并且渐渐转弱、远去,音乐戛然而止。该曲的结构形式短小、简洁,一气呵成,仍似力度拱形结构。

第三乐章:《母女夜话》。

在慢板中,大提琴与小提琴的对话,仿佛慈祥、善良的母亲与纯洁、清秀的女儿在清净的夜晚絮絮私语、吐露心声……含蓄、深情。中部,弦乐木管和圆号声部合奏,音乐出现高潮。之后,大提琴与小提琴的对话陈述再次显现……纳西文化代代相传、生生不息。

第四乐章:《狗追马鹿》。

这是一个反映爱情与劳动的民间叙事长诗——"传统大调"。原为《猎歌》。纳西语称"肯俄岔",意为"狗追马鹿"。《猎歌》在"传统大调"中属于正宗的欢乐调。故事的主人公是一对穷苦男女恋人,女方凑钱替男方买来猎狗,精心饲养,操办家务。男方到雪山上打猎,在寒冷的山林岩路中几经艰辛,射得马鹿。然后两人把鹿茸、鹿心血拿到街上卖,买回衣物礼品,共享生活之快乐。作品通过狩猎的细节和离别相思等生动情景,表现出青年男女对美好的情意和劳动生活的希望。

音乐即景生情,利用丰富、细腻,而又宏大、丰满(大多是全奏效果)的音响动态,生动地刻画、描绘出纳西族人民真实、质朴、浓郁的生活场景,真情、乐观、粗犷和勇敢的性格。全曲具有强烈的感染力。

全作形式结构简洁、清新,情感、形象清晰,充分发挥出了艺术音乐的描绘、

刻画功能。作曲家在作品中虽使用了某些纳西族民间音乐素材、纳西口弦的音调，体现了纳西民族文化，但是充分发挥、利用的是现代作曲技法，现代和声、多调性、复调织体思维，这使得作品充满了现代和时代气息，使得纳西族的成语、故事、古老的民族文化、民族性格焕发出新姿、新意——枯木逢春，使得标题性的音乐充满诗意，可谓是一部生动的民族风俗、风情的音乐画卷。

<div style="text-align: right;">（卢广瑞）</div>

**朱践耳：《黔岭素描》**

该曲由作曲家创作于1982年的春天。由上海交响乐团演奏、曹鹏指挥，首演于1982年5月第十届"上海之春"。

交响组曲《黔岭素描》（Op. 23）是作曲家恢复创作以来，写的第一部风俗性的管弦乐作品，它借描绘贵州山区苗族、侗族人民的生活风情，表现了改革开放以后，祖国各族人民焕发出来的生活新貌。

作曲家吸取苗族、侗族的民间音乐音调，首次大量地运用了多调性、特性调式，以及新颖的和声、复调等作曲手法，使得民间音调、民族风情具有了鲜明的现代艺术韵味。

交响组曲《黔岭素描》共四个乐章：

第一乐章：《赛芦笙》。

引子是两支单簧管吹出的重奏式曲调，平行四度的声部模仿出芦笙的效果，把聆听者带进了山雾缭绕的苗家山寨。突然，木管、弦乐轮奏的一股股强烈的上行音调和颤音，使音乐出现一派节日喜庆、赛事的场面。序号 4 ，小快板，定音鼓敲打出三拍子的节拍重音，好似赛事准备开始。分别以木管、铜管和弦乐组代表着三个芦笙队，叠置在三个不同的调性，以及不同的节拍、节奏之上，同时出现、进行，管弦乐队的各种组合、配器效果，持续性的节奏音型，间加排鼓的敲奏，生动地描绘了节日族群部落芦笙赛事的嬉戏和热闹场面。音乐呈三部性特征。

第二乐章：《吹直箫老人》。

慢板，弦乐演奏四、五度叠置的和声层和颤音之后，在散板中，长笛以由慢渐快再渐慢的速度，与低音单簧管（在不同的调性上）分别自由地吹出独奏段，像老

人一会儿吹直箫,一会儿又侃侃地诉说着什么,间插着弧形走向的和声层和颤音效果,一派玄妙的意境。最后,长笛独奏再次出现,并且一再强调 $^\flat E—D—C$ 这个音调,音乐弥漫着酸苦之感。

第三乐章:《月夜情歌》。

音乐呈复三部曲式。开始是寂静的柔板。在持续的长音和固定式音型背景下,双簧管独奏出优美的侗族曲调,纯朴、柔情,钟琴与钢琴在高音区的琶音音型,奇妙的侗族分解和弦,充满诗意。弦乐合奏、单簧管独奏收尾后,引出一个小快板、舞曲风段落:中提琴(后加圆号)如歌地唱出快活的曲调,短笛和双簧管应答,木管组切分音式的齐奏,好像小伙子和姑娘们在翩翩起舞。尾部,中提琴和圆号的旋律又出现,音乐弱收。从序号 23 开始,寂静的柔板再现,但是,双簧管的独奏段,改为了弦乐齐奏,后面,双簧管接下去,与单簧管一道,反复了三遍 $A—F—^\flat B$ 动机音调,最后音乐结束在弦乐齐奏的 E—D—B 主动机音调上。(注意:有的录音将序号 23 以后的再现段删去了。)

第四乐章:《节日》。

中板,引子音乐出现一个固定式的节奏型:X $\overset{3}{\overline{XXX}}$ X 0,由弱渐强,进入急板。这是一个复三部式的结构。第一部分,再现三部性,乐队全奏 E 羽调式的一个"群舞"动机,多次变化节奏重复这个乐汇,描绘出人们兴高采烈、人群沸腾的节日气氛和景色。中间,转换了调性,小号、圆号、单簧管和圆号分别吹出独奏句式的乐句,然后全奏再现"群舞"动机性的乐段,并且移到 B 羽调性上重复了一遍。

第二部分,从序号 36 开始,抒情的中板,在 g 小调式上,单簧管独奏,然后弦乐齐奏出优美、深情的苗族民歌徵调式曲调(升、降六级音),苗族姑娘们婀娜的舞姿,加上丰满的管弦乐队和声、节奏层,音乐优美、动听,刻画了苗、侗人民幸福的生活和美好的情意。

序号 40 处,回到主调 E 羽调式上,乐队全奏再现"群舞"动机段落,然后分别在不同调性上呈示。最后,乐队强奏,一片狂欢的景象,音乐结束在 E 羽调式的"群舞"动机上。聆听这个乐章,犹如身临其境苗、侗民族节日欢乐、喜庆的场景。

(卢广瑞)

**朱践耳：《第一交响曲》**

《第一交响曲》（Op.27）由作曲家完成于1986年，由陈燮阳先生指挥上海交响乐团首演于1986年5月第十二届"上海之春"音乐节。作品荣获1986年第十二届"上海之春"唯一作品一等奖、1992年中国唱片公司第二届"金唱片""创作特别奖"。

从20世纪中国社会的"文革"事件到人类的历史"命运"，从人类的"命运"到人性的深刻思考，这是朱践耳全部交响曲创作的思想内涵，也可以说是《第一交响曲》真正的思想主旨，更是作曲家朱践耳运筹了近十年，才完成写《第一交响曲》的真正缘由。

这是一部在形式上极为传统的交响曲，四个乐章，双管乐队编制，但是，使用了一组庞大的打击乐器，其中还添加了一条鞭子。作品中使用了无调性与调性思维，以及十二音序列作曲技法。第一、二乐章，集中刻画人性的异化；第三、四乐章，则是人性的回归。中心思想是揭示真善美异化为假恶丑，最终，仍然肯定和向往着人性的美和善。四个乐章的标题采用了表达人的思想感情状态的标点符号。

第一乐章的标题符号是：？（疑问号）。

人的"命运"史叙述：这是20世纪中国"文化大革命"事件，是人类历史长河的一段。这种"命运"是偶然？还是必然？这种"事件"为什么出现在20世纪下半叶的中国？这可能就是第一乐章标题"？"疑问号的内涵。

引子音乐一开始的音响动态，预示了不祥、恐怖之感。这是由4个音构成的"恐怖"动机造成的，该动机以宽音程上行走动、半音收束，其中的小七度、减五度和小二度音程是造成不祥、恐怖感的主要因素。

在低沉缓慢的音响背景下，低音单簧管引出主部主旋律，这是一段弦乐的抒情慢板音乐。该主题旋律由第一小提琴在行板的慢速度中，委婉、舒展地歌唱而出，纯洁、朴实、善良、正直的性格形象油然而生。但是，这一优美的旋律恰恰是在大提琴和倍大提琴声部的四音列"恐怖"动机（中提琴逆行）持续的背景上陈述的！此时，由于速度较慢，力度较弱，并由弱拍起奏，四音列的"恐怖"之感已全然被苦难和呻吟感取代。

从序号 9 开始，音乐转为快板。同样是大提琴和倍大提琴奏出八分音符序列式7音组，上下级进式的动乱背景效果，小提琴将主部主题的重复音删去，只剩下

十二音的骨架，而且改为逆行，运用了典型的无调性十二音上下大跳的写法，作曲家巧妙地将主部主题旋律转化为副部主题，使原主部主题形象"面目皆非"，戏剧性效果极强。副部主题是从主部主题异化而来，主、副部主题旋律源同形异，由美变为丑，由善变为恶，这种设计、这一构思是对作品主题思想"悲剧"和"命运"字眼最深刻的诠释，寓意极为深刻。

作曲家使用呈示型陈述与展开型陈述相结合的写法，副部第二主题被解体性地展开，因此，几乎与展开部形成一体。从副部第二主题开始至序号 29 处，音乐时而突慢，时而突快，时而是极弱的独奏段，表现心灵的痛苦感；时而是极强的乐队全奏，描绘混乱的场面、"变态人的野蛮和疯狂"。其中也插有赋格段，好似善良、正直的人们的坚强。音乐的戏剧性在这部分得到较充分的呈现。

最后，大提琴和倍大提琴再次复述，化引子"恐怖"动机为苦难的背景音调。中提琴和第二小提琴再次将"呜咽、哭泣"的三音列音调轮奏了三遍，钢琴随后弱奏"序列Ⅱ"走句，在黑暗和阴冷的氛围下，第一乐章结束。

奏鸣曲式没有再现部音乐，使得音乐的形式体无完型。这种在结构上"不伦不类"和"悬念"的布局和处理即是对"混乱"二字最佳的艺术性诠释，也为全作所要表现的主题思想——悲剧命运埋下了伏笔。

第二乐章标题符号是：?!（疑问加感叹号）。这是"怎么了？"疑问的加剧和加深，更为愕然、疑惑。

该乐章以小快板谐谑曲风（Scherzo）开始，共三个部分，作曲家使用一些"文革"时期的调性音乐材料，但是进行了夸张、变形等技术处理，将调性与无调性因素结合起来，使得音乐恰似患了精神病的人在表演一幕丑剧。

"无穷动"式律动的背景音乐开始，随后小提琴声部在此律动上奏出京剧"西皮"过门的腔调。

突如其来的重音、打击乐器的效果，这段音乐使人们不禁联想起"文革"时期的社会相貌。很快，大号吹出当年《红卫兵战歌》的曲调，接着，铜管、木管和弦乐轮奏节奏型：X X XX 0 | X X XX 0 |
　　　　　　　　造反 有理！　造反 有理！

中部，在弦乐不协和音的持续长音上，大木鱼持续地敲打着……高音单簧管和

双簧管齐奏着当年"红卫兵"歌曲的变形性音调。

再现部分。弦乐队在强力度上齐奏出三拍子、八分音符的"无穷动"式律动,以及京剧"西皮"过门的背景音乐。小号和长号用"卡农"式再次吹出《红卫兵战歌》,中段的音调由木管和弦乐齐奏,好似表演着二者相互吹捧的丑剧。乐队极不协和的柱式和弦全奏,弦乐统统持续演奏"微分音"构成的噪音,打击乐器强烈地"乱敲、乱打",木管和圆号在高音区制造出颤音效果。尾部音乐渗透出愚昧、野蛮、恐怖的气氛!

第三乐章的标题符号是:……(省略号)。好似人们在诉说难言而又无尽的苦楚。

第二乐章是异化了的、丑恶了的人的疯狂和荒唐。第三乐章则是纯洁、善良、正直的人内心的一曲悲歌。这一乐章形式虽短小,速度缓慢,但是音乐内在的张力和对比性极强。在慢板速度之中,有"呜咽、哭诉"的声调,也有切肤之痛的哀号,还有"恐怖"动机的威吓,以及"每家都有一本难念的经,各诉苦衷"的控诉。

该乐章的结构呈多部再现式的"镜像对称"结构形式。作曲家使用了一个新的序列。

第四乐章的标题符号是:!(感叹号)。标题符号之意,好像是善良、正直的人性悲痛之后的愤懑和行动以及斗争的意志。实质上,这一乐章的情感和意象内容繁复多杂。

从音乐的速度方面观察,这个乐章大体上是快—慢—快—慢(尾)的布局。为了表达出繁复的内容,在形式结构上,作曲家创造性地"以一个如此庞大的赋格曲取代传统交响套曲的快板终曲"(蔡乔中先生语),从而使该乐章在形式和内容上达到高度统一。

赋格曲写作是复调作曲技术的最高境地,是专业作曲家的必备之宝。由于此乐章不仅表达出繁复的内容,而且同时肩负着再现第一乐章的重任,所以,该乐章的赋格曲被作曲家创造成为一首规模宏大的"变体赋格曲"。

赋格段的"展开部"(至序号18)。赋格主题在小提琴的拨奏,以及倒影、扩大倒影和各种移位,还有多声部密接和应等赋格技法形式中,得到充分展开。其中第一乐章的引子"恐怖"动机的扩大倒影,以及各种移位均有呈现。

进入序号18,则是一个大的插部音乐形式。

定音鼓在 $\frac{5}{8}$ 拍子中猛砸，乐队全奏第一乐章引子"恐怖"动机，像是"动力再现"，之后的音乐疯狂到了的极点。突然，音乐戛然而止……进入狂热的慢板（序号 22 ）。

钢琴一声强奏与极弱的刮弦声，引出小提琴深切、动情的歌唱：第一乐章主部主旋律再现。弦乐齐奏复述这一舒展而又亲切、美好的调性感旋律。全作唯一的一个 D 大三和弦的明亮和美丽，如寒冬冰雪里的梅花、枯木逢春之境界，不禁使人热泪盈眶，一种脱胎换骨之感。这无疑是对纯洁、善良、正直的颂歌和赞美，同时唤醒了人们对人性善和美的肯定与向往。

尾声（序号 29 ）。钢琴、低音大提琴敲打着的持续低音变为 D 音，在这个音层上，单簧管、小号和钢琴相继独奏出"呜咽、哭诉"的"三音列"声调，以及宽放了的第一乐章引子"恐怖"动机音调。

尾声的音乐不是什么胜利的欢呼、欢庆，又黑又暗的音色，笼罩着不祥之兆。也仿佛是对苦难更深刻的疑虑和忧伤。总之，好像难言之隐的心灵痛苦。

终曲尾声并不强调音乐的"终结性"，通过持续低音强调再现部隐蔽性的调性中心音 D 音，强调全作中的主要声调和动机，突出尾声音乐的概括作用。终曲尾声音乐非"终结性"的性质，"更深刻的疑虑和忧伤，好像一片难言之隐的心灵痛苦"，起到了再次点题的作用，同时似乎也是对悲剧命运的忧虑。

（卢广瑞）

**朱践耳：《第二交响曲》**

《第二交响曲》（Op.28）由作曲家创作完成于 1987 年，1988 年 5 月 15 日由陈燮阳先生指挥上海交响乐团首演于第十三届"上海之春"音乐节。作品荣获 1988 年上海交响乐基金会奖、1989 年"上海文化艺术节"优秀成果奖、1994 年全国第二届交响乐作品评选一等奖。

《第二交响曲》中，作曲家表现了人性复杂而又丰富的"惊、悲、奋、壮"之情感，作品虽然以"哭泣、呜咽"性质的音调始，并以其为终，实际上，作品突出表达、歌颂和赞美的是悲痛之后人性力量的伟大和人性的伟大和壮美。人性的伟大和壮美是该作品的主题，而并非悲哀、痛苦的软弱。该作品可称为一首悲壮的抒情

音诗。

人性复杂而又丰富的情感被高度凝练地集于单乐章变易性的奏鸣曲式框架之中,没有任何拖泥带水之感。体现了作曲家驾驭形式的高超能力,以及冲破传统结构束缚的胆量。音乐的形式结构完全服务于音乐情感内容的连贯发展,并与其结合得天衣无缝,恰当得体。曲式结构的复合性突出。

该作品是序列作曲思维,非调性音乐的结构力主要在于:核心音列变奏和数控节奏技法的应用,以及个性音色。

(一)核心三音列

全作以核心三音列,即 C— A—#G 为基本音乐材料。这是一个小三度与小二度下行组成的核心三音列,该音列音调逼真地模仿出人声"哭泣、呜咽"性质的声调语气,它来自《第一交响曲》的第一、三乐章。

作曲家以此三音列为核心,派生出另外三个同构,而又相互关联的音列,组成配套的十二音序列,这是一个由四组三音列形成的一个十二音序列,还可看为是两组对称型的六音序列,从而形成十二音序列。无论是三音列,还是六音列,它的下行是"哭泣、呜咽"性的声调语气,而上行则又显出"责问、愤怒"性的声调语气。

(二)数控节奏

节奏以数字表现出来,以数列控制节奏,即"数控节奏"。(见例1)

例 1

低音部在 #C 音上呈现的 3-2-1 音的节奏,就是"数控节奏",这一"数控节奏"是该作品的"核心节奏型",从作品的开始到结束,时常出现,作为一种"标志"性

的节奏，贯穿全曲。但是，"核心节奏型"中的数列是有变化的。如：1-2-3，或3-2-1、3-1-2、2-3-5等。

"数控节奏"思维与核心三音列紧密结合，两者的派生、变化，使得音乐的情感得以展开、发展。作品中，甚至声部的出现也是在数列的控制下递增或递减，从而达到音乐戏剧性紧张度变化的需求。

核心音列与数控节奏，是全曲两个最重要的结构力元素。全曲的情感内容和形式结构也源生于此。

（三）个性意象与锯琴音色

《第二交响曲》使用了锯琴的音色以传达鲜明的个性意象。锯琴（musical saw）原本是一种钢质、单片的生产工具——钢锯。锯琴的独特音色贯穿始终，如泣如诉地传达了鲜明的个性意象，表现了在痛定思痛之后，人性的复苏和彻悟，以及心灵深处的悲痛和力量。

序号 1，音乐一开始的引子：弦乐和木管各声部以八分音符为单位，在无明确音高的最高音上，节拍按"菲波那奇"（意：后一数字是前两位数字之和）数列的法则依次出现，但是，其数列是以逆行为顺序出现的，即21、13、8、5、3、2、1，恰如不祥之预兆，渐强的力度，使紧张感急速递增，越来越近，乐队全奏出噩耗似的一声巨响，如天塌地陷、惊天动地，大祸从天降、灾难临头。随后，是下行和渐弱的力度，如噩耗般的巨响声的紧张度逐步递减，如退去的潮水，在急遽的寂静中，锯琴发出痛苦、凄楚的呜咽。

锯琴独奏到大提琴的独奏段，可看为是主部主题的先现，有"特写镜头"之效果。接下去的序号 5 部分才是呈示部主部主题的完整呈示。

小提琴声部主奏时，大提琴奏三音列的逆行，并形成两个三音列的二度"连环扣"，三音列中的音来回反复徘徊，加之使用滑音的效果和力度上的变化，使得"哭泣、呜咽"的动机显出愤恨之情，四支圆号的齐奏句将之推向一个小高潮。低音单簧管用极低和苦涩的音色弱奏，引出加了弱音器小号的伤感哭号，长笛和锯琴再次出现，核心节奏序列间插其中，悲痛、哀伤情绪被抒发得淋漓尽致。这一段音乐的陈述形态在呈示的同时就展开，与激动伤心的心态相符合。

从序号 16 开始，乐队全奏极强的 2-1-3"核心节奏型"，音乐进入快板。"哭泣、

鸣咽"的音调经过倒影处理，产生微妙的变化，变"哭泣、鸣咽"为愤怒的"质询、责问"，笔者认为：这个"质询、责问"的音调可以看作是呈示部副部主题（第二主旋律）。因为，第一，在速度上，它与主部主题形成对比；第二，它与主部主题（第一主旋律）"体同形异"，既有对比，又有相互派生关系的内在统一性（这与《第一交响曲》第一乐章中主、副部主题的设计思路相同），与作曲原则比照也是合情合理。较特殊的是，其陈述的呈示和展开实质上具有副部主题（第二主旋律）和展开部的双重功能作用。这是此作结构上最重要的特色。

序号 20 至 29，完全类似快板展开部音乐。此段声部数目按菲波那奇数列的法则（2,3,5,8）依次递增，逐渐加厚，戏剧性、紧张度不断地加强，最终形成了八个声部的复调段落。犹如人声鼎沸而又震撼人心的群众抗争场面，人们慷慨陈词，思想大获解放。

在最高潮处，序号 29 开始，木管和铜管的高音乐器齐奏出响亮的核心三音列 C—A—#G 这三个音，恰似"动力再现"，同时也具有简缩再现的性质，这里仅是核心三音列在原音高位置上的再现。这时出现的核心三音列，性质已经完全不是什么"鸣咽、哭诉"的声调了，其强大的音势，充分显示了人性的尊严，人民和正义的力量对"罪犯与邪恶"最严厉的声讨、鞭打和宣判，也犹如一种呐喊：最后的胜利是属于人民的！属于结论性质。

序号 31 开始，音乐进入行板、庄板，至序号 39，这是极似贝多芬奏鸣曲的大尾声（Coda）段落的一个大赋格段。崭新的音响动态，音乐呈现出极为壮观的景色，悲痛的情感得到了升华。

庄板主题有明显的旋律和调性感，气质深沉而又坚毅，悲壮而又崇高。由弱到强的浩荡气势，充分展示出人性的壮美。在锯琴的持续#F颤音上，这一主题共出现八遍。前五次由弦乐队的中提琴、小提琴、大提琴依次演奏，后三次由铜管演奏。如果把开始二音看作是属到主的关系，调性则呈现了五度循环的特征，即 C—G—D—A—E—B—#F—#C（♭D）。

在庄板中，音乐又一次出现高潮：定音鼓持续地猛烈敲击节奏型，将激愤的情绪推向极点。天怒人怨的呐喊，执着、坚毅的信念和百折不挠的正义追求，英雄的神姿，大放光彩！

在此，音的排列和配器上，构成 $^\flat$D、F、A 三音上的三个大三和弦的重叠。大三和弦色彩明亮辉煌，但是多调性的叠置，音响又极不协和，结合在一起，好似预示着矛盾重重。

随后，多调性和弦重叠的音层一一退隐、消失，全曲结束在一个由原形序列前六音纵向结合而成的和弦上，定音鼓又敲出核心节奏型，再次"点题"，警示人们须铭记血和泪的"教训"。

<div style="text-align:right">（卢广瑞）</div>

### 朱践耳：《第四交响曲》

《第四交响曲》（Op.31）由作曲家完成于 1990 年 5 月。作品荣获 1990 年瑞士第十六届玛丽·何塞皇后（Quean Marie Jose）国际作曲比赛大奖（每届仅取一名）、1991 年 5 月第十四届"上海之春"优秀创作奖、1991 年上海市首届文学艺术奖最高奖——杰出贡献奖（每届 1~3 人）。

为符合作曲比赛条例的规定，本曲为 22 件弦乐器和一件独奏管乐器而作，作曲家为此特选了乐队的编制如下：

六把第一小提琴；六把第二小提琴；

四把中提琴；四把大提琴；

两把低音提琴；

一支竹笛。

各种提琴的数量之和正好是 22 件弦乐器。一件独奏管乐器选定为中国竹笛，标题定为"6.4.2.—1"。从该作的乐队编制、民族特色来看，中西融合之法就已凸显，加之数字化的标题，我们不难看到此作的特点。聆听其音响，其中的新与鲜之味，很有奇特之感。

全曲用数列 6.4.2.5.3.1，对音高、节奏、节拍、音色等方面做全面而又灵活的控制，既有现代无调性音乐的抽象性和神秘感，又有华夏音乐隽永的气韵。含蓄与激情，虚散与精确，模糊与具象互为映衬，相互融化、整合。力图探求存在与虚无的关系，以及生命与自然的运动现象和规律。

作品的音乐意象与中国道家的哲理"道生一，一生二，二生三，三生万物"，以及

"从无到有，从有到无"有密切关系。

一、"6.4.2.—1"的破解

"6.4.2.—1"原本是作品中配备的乐器编制，作曲家的灵感为之所动，干脆将音乐素材运用序列设计与之相联系，即音列里音与音之间音程的音数（每个半音为一个音数）恰好是"6.4.2.—1"。作品的十二音序列见例1。

例1

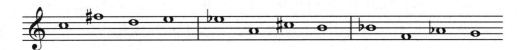

这个十二音序列由三组四音列组成。每一组四音列中音与音之间音程的音数恰好是"6.4.2.—1"这个数列。如第一个四音列中音与音的音程关系：C—♯F是增四度音程，音数正好是6；♯F—D是大三度音程，音数正好是4；D—E是大二度音程，音数正好是2；两个音列之间结合的E—♭E音是小二度音程，音数正好是1。（注意：数1特指两个四音列结合之间的音数。）第一四音列中的前二音，即C和♯F这个增四度音程在作品中具有重要的地位和作用。

第二组四音列是第一组的倒影，其间的音程数与第一组四音列完全一致。奇妙的是第三组四音列，因为这一组音列不再与其他音列连接，所以四个音之间只能有三种音程，其音数为"5.3.1"，即♭B—F是纯四度音程，音数正好是5；F—♭A是小三度音程，音数正好是3；♭A—G是小二度音程，音数正好是1。数字5和3的出现，将1至6联系了起来，有出其不意的妙用之感。

全曲的核心节奏序列也是以数列："6.4.2.1"和"1.2.4.6"为主轴，逐渐向相反的两极展开。

二、"6.4.2.—1"的速度、力度、音区、音色的拱形结构与集中对称之音响动态

1. 全曲的速度呈散—慢—中—快—慢—散的布局，极似中国传统音乐的"板腔变速结构"的思维方式。

2. 全曲的力度变化呈现也是由弱到强再回到弱的布局，总高潮几乎正好处于黄金分割点位。

3. 全曲的音色、音区安排处理与速度和力度相适应，由低音区低沉的曲笛音色

至高音区响亮的梆笛音色，又回到低音区曲笛低沉的音色，即低音曲笛—曲笛—梆笛—曲笛—低音曲笛。音色与音区的高低同质，这三项主要的音乐要素完全一致地呈现出完美的拱形线条形态。

三、"6.4.2.1"的内容与美学解析

从全曲音响动态的效果上感悟，大体上可将弦乐队比附为客体——自然；曲笛和梆笛则是主体——生命的象征。这是该作乐器配置的一个特色。

引子的散板音乐（第1—16小节），低音曲笛演奏员将嘴离开吹孔，以秒为计算单位按照"6-5-4-3-2-1"的数列，吹奏出一连串有声无音的气流声，这种"气"声，犹如一片空旷、虚无里万物之灵的"道"。万物皆由"道"而生成，"道"则以万物之母的"气"为表（生出了"一"）。加弱音器的六把第一小提琴分别以数列"1.3.5"和"2.4.6"的次序、节奏和乐器分配依次进入，构成六个声部，在极高的音区、极弱的力度，用震音碎弓奏出第一个四音列的前两音（三全音，增四度关系）并形成卡农模仿。2小节之后，第二小提琴以同样的方法，奏出第二组四音列的前两音。之后，随音符的逐渐密集，音量逐渐增强，宛如太空中的星星，晶莹闪烁。随后，中提琴、大提琴和低音提琴也依次进入，演奏震音碎弓与滑音结合的音响效果，音乐呈现出一个小高点。笛子以新颖的C长音出现，舒展悠长，仿佛"道"生出了"一"，一个新的生命诞生！

序号 2 至 11，是散、慢板，音乐以原形序列为音高基础材料，低音曲笛主奏，以自由十二音的手法，在呈示中展开，形成多段落的"主题与变奏"，似乎描绘了一个小生命初期的生长过程。在主题原形（第17—31小节，长达15小节）的呈示中，低音曲笛将十二个音拆为一个个单音吹出旋律。后面，是原形序列 1 的严格逆行的变奏。在此，作曲家将弦乐作音色配置处理，除常规的演奏方法之外，采用了诸多现代弦乐的"音色"效果演奏法，如：用指甲拨弦，左手虚按琴弦发出类似古琴的吟滑效果，在琴码上或琴码后面拉奏或敲击的奏法，发出人声呵气的声音效果，类似琵琶轮指的扫弦效果，用弓杆击琴，手指关节敲击琴面板的奏法，等等，形成多达22个声部线条，其奇特的音响效果不得不使人感到自然界的混沌和神奇。低音曲笛用颤音、花舌、滑音等一连串的特殊技法不断变化着音色，又不得不使人联想到新生命的躁动和活性。低音曲笛的音色，不由得使人产生一些生命初

期的某种悲凉凄楚感。（这段音乐表现出来的自然界的神奇、生命的灵性和活力实为妙趣横生。）

序号 10 的音乐是个过渡性段落，在此，仅一个单音 D，在各个声部上，用各种时值、音高、节奏和不同的演奏法变化，造成音色上的微妙差异，形成"音色旋律"，思路与前面的"音色"效果演奏法如出一辙。

从序号 12 开始，结束了散板，音乐入拍，进入行板，主奏乐器曲笛取代了低音曲笛，主音色由低音转换到了中音区。在 $\frac{5}{4}$ 拍中，在中提琴、大提琴和低音提琴演奏的固定低音伴奏音型的基础上，曲笛吹出带有中国远古民族神韵的旋律音调，仿佛生命初期的悲凉凄楚感。弦乐各声部音列、节奏型、乐器和演奏方法（拉、拨、颤音和用弓干敲击）的不断轮换变化，则犹如无始无终的自然界有序有法的规律运动和变化。

弦乐的泛音琶音、用手拍琴弦和琴的面板、由低向上的滑音"鸣叫"等奏法，使音响动态逐渐喧闹起来。

序号 16 至 26，音乐的速度加快，进入中——快板。主奏乐器的曲笛改换为音区较高的梆笛。这是一个可分为四个层次阶段的"展开部"性质的段落。序号 23 处，弦乐队采用多种非常规的敲击演奏方法，奏出打击乐器效果的敲击音响。此时，弦乐队多达 22 个声部，形成一个密集型的"音块"——各声部以四度、五度音程和 $\frac{1}{4}$ 音的密集重叠，产生极不协和的音响效果（第 223—226 小节）。仿佛自然界中迷迷蒙蒙、密密麻麻的各种生命和多元化的物质现象在蠕动、欢跃和闪烁。梆笛演奏家在高音区吹出明亮、高亢，上下来回俯冲的滑奏的音调与一片鸣叫的音响动态，弦乐队全奏敲击出整齐的"6.4.2.—1"节奏组合，音响的强度膨胀到极致，音乐达到全曲的最高潮！"道生一，一生二，二生三，三生万物"的哲学理念，以及宇宙间"从无到有"的发展过程通过音乐艺术的音响动态得到形象的展示。"有"之世界一片喧哗，"有"之万物欣欣向荣。"有"之生命与自然同庆同乐！

序号 27 至 28，是慢板终曲。弦乐组以轻弱的力度奏出逆行方向的节奏组合："1.2.4.6"节奏型，主奏乐器曲笛演奏上下滑音的声响，之后又更换回低音曲笛并以颤音吹奏法演奏序列变化后的材料，所有的音乐材料作逆行压缩处理，逐渐返回到曲首，最后低音曲笛奏出 C 音的气声，并渐渐消失……留下的仅是一片静谧。

仿佛一切的"有"最终还是"无",从而艺术地表现了"从有到无"的哲理和其全部过程。

<p style="text-align:right">(卢广瑞)</p>

**朱践耳:《第七交响曲"天籁、地籁、人籁"》**

《第七交响曲"天籁、地籁、人籁"》(Op.36)由作曲家完成于1994年。由陈燮阳先生指挥上海交响乐团首演于1995年5月第十六届"上海之春"——"朱践耳交响乐专场音乐会"。

这是一部单乐章打击乐器交响曲。五位打击乐演奏家,在舞台东、南、西、北、中五个方位,各使用10种打击乐器。作曲家为了表现"天人合一"的哲理,将每组打击乐在舞台上采用了"轮回"的摆设形式。如:五个人五个圆圈。分别以每个演奏员为中心,在其四周布上若干打击乐器,如:五个定音鼓、五个堂鼓等。五个圆圈分散在舞台的四个角落,舞台中间一个,这样使得音响富有旋转的立体声效果。项筱刚认为:"不论与朱践耳过去的交响乐作品相比,还是与同时期其他作曲家的交响乐作品相比,采用如此'乐队编制'、如此'摆设形式'的交响曲是比较罕见的,同时也可以清楚地看到作曲家在交响曲形式创造上的一片匠心。"①

这部完全是打击乐器的音乐作品,共有四段。作曲家对四个段落音乐的阐释分别为:

天籁。甲:此曲只应天上有。

地籁。乙:渔阳鼙鼓动地来。

人籁。丙:人间正道是沧桑。

天地人合一。"人是万物之灵,有无穷的创造力,也是万恶之源,有极大的破坏力;他能使天新地异,也能搅得天昏地暗。"(第十六届"上海之春"——"朱践耳交响乐专场音乐会"节目单上的"乐曲说明"。)这是我们欣赏这部作品值得参考的、最好的提示。

---

① 项筱刚:朱践耳的四部交响曲及其创作思想[J].音乐研究,2000(03).

一、天籁

甲（太阳与八大行星）使用了水晶玻璃似的音响，玲珑剔透，光亮晶莹，如天体间星光闪烁。主要使用的乐器是碰铃、石磬、方响、碗杯等。每个演奏家演奏两种乐器，两个声部。

一个演奏员居中，代表太阳，其他四个演奏员围绕在四角，每人演奏两件乐器，象征八大行星，声响在舞台上环绕，描绘了高远而又神秘的宇宙空间。

二、地籁

乙（东西南北中，五大洲）以鼓为主，有定音鼓、木鼓、排鼓、渔鼓等。鼓类打击乐器虽有高和低之别，但是大多无绝对的音高，所以节奏的表现极为重要。作曲家为五个声部设计了五种节奏型，如：

定音鼓：3音；锣：5音；木鼓：4音；排鼓：2音；渔鼓：6音。

这五种节奏的音组（2、3、4、5、6音组）寓意着五种个性，将节奏性格化、拟人化。

同时，这五种节奏可分为两类，如：A类是第一段 $\frac{2}{4}$ 和 $\frac{4}{4}$ 拍中的节奏；B类是第一段 $\frac{3}{8}$ 和 $\frac{6}{8}$ 拍中的节奏。这两类节奏的寓意在于"八仙（实际在此是'五仙'）过海，各显神通"。

作曲家还为该段设计了一个节奏数列，即"质数"数列：1.3.5.7.9.11.13.……如7的鼓乐段，起伏交错，形成波澜起伏状。

该段可分为三个层次：

1. 节奏与音色的赋格段（有倒影）；

2. 闷击段（质数的卡农）；

3. 滚奏的"鼓"卡农。

"轮回"的摆设在此象征着东南西北中五个方位，形象地描绘了人类社会的现实生活空间。

定音鼓的位置在中心，但是它不起主导（"母亲"）作用，与其他声部是平等的，只是略微突出一些，在高潮之处，有"兄长"的地位。木制乐器作为辅助，如：木鱼、梆子。

音乐先分声部分别呈示，然后各声部做赋格法处理（定音鼓为5音，渔鼓为7音，构成互补的十二音）。

### 三、人籁

丙（五色人种：黄、白、黑、棕、红）以金类乐器为主，钟是人类古文明的标志，锣镲常是人与神威严的象征。

这一段以编钟开始亮相，其作用、地位和安排与前两段的钟琴（campane）和定音鼓（timp）同出一辙。其后是芒锣。

人类文明的进程经历了石器—陶器—铜器时代，编钟与芒锣出现在公元前三四千年的铜器时代，此冶金术是人类文明的象征，是人类音乐最原始、最基本、最重要的标志。

编钟七个音（雅乐七音阶，C宫调式）与芒锣五音（五声音阶）一前一后，构成十二律。芒锣既庄严肃穆又兼有活泼和诙谐的民间趣味，可体现人的尊严和活力。

两者7:5的分配与"地籁"中渔鼓7音定音鼓5音又相统一（只是音不同而已）。这一段各乐器亮相的节奏型也符合"质数"数列：1.3.5.7.11.13.17.19.23。这些统一性，体现了作曲家表现"天人合一"的立意。在序号 11 尾部，将过渡到下一段时，意外地出现了"拉奏"手法，即，"将大镲反置于定音鼓鼓面上拉奏，并使鼓滑出音高变化"产生"人声"的感觉，使"人籁"有了"人性"。作曲家想方设法居然使打击乐器发出"人声"，不能不称为是一绝。

音乐意象可为"人间正道是沧桑"（沧桑，变化多端也）。不过，真实意象远非字面上的意义可透视，实可大大地引申、联觉。

### 四、"天地人合一"

如果将前三段看作是一种"呈示部"，那么，这一段就是"展开部"，因为它比前三段多于变化，具有复杂而又强烈的戏剧性和矛盾冲突性。前三段分别描绘自然、物种的形态、状况，这一段则是强调"人工""人为"的主观意识及其所作所为的作用，人既有"无穷的创造力"，又有"极大的破坏力"。

总之，作曲家将"天、地、人"三类乐器综合在一起，先由"天"和"地"的乐器演奏，再是"地"和"人"的乐器演奏，即先"二合一"再"三合一"，"天、地、人"三类乐器一起演奏，表现了时间与空间感，将人类的文明与野蛮、创造与破坏等交织在一起。

（卢广瑞）

**朱践耳：《第十交响曲》**

《第十交响曲》（Op.42）由作曲家完成于1998年4月。由陈燮阳先生指挥上海交响乐团首演于1999年10月上海大剧院。同年11月，该团将《第十交响曲》与肖斯塔科维齐的《第十交响曲》首次同台上演于北京国际音乐节（当时被称为轰动京城的"双十交"音乐会）。此作为应美国哈佛大学弗罗姆音乐基金会委约而创作，荣获1999年12月上海宝钢"高雅艺术奖"（作曲奖）、2002年上海市文学艺术个人"优秀成果奖"。

这是朱践耳继他的前四部（第二、第四、第七和小交响曲）单乐章作品之后，最后一部单乐章交响曲。其特色也很明显。

在选用素材方面：第一，使用了中国唐代大诗人柳宗元的诗词《江雪》，将音乐与文学结合。第二，采用中国古代古琴名曲《梅花三弄》的曲调，使之与人声映衬互补，一并集合在录音带上。

在表现方法方面：第一，使用语调化旋律，将人声吟唱与传统戏剧音乐的京腔、昆曲等因素交织在一起。第二，用录音带技术与西方传统的管弦乐队表演相融合。第三，运用现代无调性、泛调性作曲技法，将传统与现代、古今与东西交汇融合，使之形成全新的面目和风格，呈现出全新之文化意义。

一、形式结构特征

《第十交响曲》的形式是单乐章。曲式结构较为新颖，即有西方的奏鸣与回旋原则，也有中国传统的"板式变速结构"原则，即散—慢—中—快—散式的音乐结构形态，明显的复合性思维，体现了作曲家的"合一法"创作原则。这里，笔者倾向视之为回旋奏鸣曲式（以适应西方学者观念）。从音乐材料使用的角度观察，将吟唱和古琴的段落视为主部，管弦乐部分视为副部，全作明显呈回旋奏鸣曲式结构特征，尾声是再现部，两句诗词，视为简缩再现，副部却不再出现，可见作曲家用心巧妙。全作速度的布局又显示出中国传统的"板式变速"体态，实可谓"中西合璧"。由此再次证明：中西合璧的可能与魅力。

总之，虽然这是一部现代无调性音乐作品，但是，仍然呈现出调性思维的结构特征。作品的形式结构与作曲家要抒发、表现的思想情感内容自然、紧密，天衣无缝地结合在一起，形式上强调、突出了"主部"，即弘扬中国知识分子身上的浩然正

气。在作曲家朱践耳后期的创作中，《第十交响曲》"中西合璧"的回旋奏鸣曲式结构，是创新而非模仿，与其他四部单乐章交响曲比较，这无疑是作曲家在创作实践上的又一次突破和创新。

二、音乐文本的内容：戏剧性的矛盾对立和对比

笔者认为，一部音乐作品被称为交响曲，无论它的篇幅或长或短，或简练或复杂，其中最重要的内容成分就是需看它有无表现矛盾冲突或对比，以及它的交响戏剧性表现得如何。《第十交响曲》有两种音响动态、效果的呈示与展开，构成了其音乐文本的矛盾对立和对比，同时，以交响音乐的戏剧性，揭示了生活中的哲理。

1. 录音带的吟唱——"主部Ⅰ"第一次呈示，出现在一片嘈杂、混乱音响（序奏）背景之后，男声语调化高亢的吟唱，在散板自由的节拍中，由远而近，稳健、潇洒、飘逸，似站在高山之巅，仰天长啸，"冷眼观世界"，在诗词第四句的"江"字上，托出京剧"影生"唱法的腔调，显示出对混乱腐浊尘世的鄙视、厌恶和诅咒之情。

展开部里，"主部Ⅰ"第二次的语调化吟唱，速度变为快板，重复词句的语调，主人公的心境显得急切、焦躁。在诗词第三、四句中的"翁"和"雪"等字上，托出京剧"黑头""花脸"唱法的气度，显得极富于斗争和批判精神。

尾声中，在弦乐队的泛音分解和弦，一种缥缈、超脱的背景之中，"主部Ⅱ"用古琴较完整地将《梅花三弄》的曲调原形以复调形式出现。之后，"主部Ⅰ"第三次吟唱，仅引用了后两句诗，简缩再现，完全采用了京剧青衣的唱法腔调，明显的"小生"（文人）气质，在散板自由的节拍中，中音区较弱的力度里，主人公的心境显得平稳、镇静而豁达。这里，"主部Ⅱ"与"主部Ⅰ"的简缩再现，表现了面对装腔作势、喊叫"高洁"之人的虚伪，似看破红尘、超逸绝尘、超然自得。针对"被改造"而言，这里的超逸绝尘、超然自得，实为知识分子坚持正义和真理的浩然正气的人格精神之"再生"，即"人之生"。

三次语调化的吟唱，演唱家几乎逐字逐句对诗词做了精雕细刻，强调了高音低音，真声假声，开口音与闭口音的鲜明对比，着力对"灭""绝""雪"三字给予突出的强调，英雄的批判精神气质跃然而生。

录音带的古琴部分——"主部Ⅱ"：古琴在陪衬男声吟唱的同时，用它独特的音

色和技法风韵,通过古曲《梅花三弄》的变形旋律音调,穿插在男声吟唱诗词的前后,着重渲染纯朴、厚道、深谙世故、超凡脱俗的性格。在尾声的再现部中,古琴才较完整地呈示出《梅花三弄》曲调的原形,刻画出具有典型意义的善于思考,具备独立人格精神的中国知识分子"再生"形象。古琴把诗词吟唱的形象和情感进一步补充、深化,使二者为一。

2. 乐队段落以辅助、对比性的"副部"性质表现在作品里,恰似回旋曲中的"插部"功能。

作品中,管弦乐队全奏段主要出现了两次。

第一次是音乐的初始,序号 [1] 至 [4],在这一"序曲"段落中,管弦乐队以极不协和的和声、极强的力度,与打击乐器一起,营造出一种极为混乱和疯狂的"音响造型",其中的枪炮声,"冲、杀"的叫喊声,一片粗暴、野蛮、愚昧、荒唐、变态的混乱,不禁使人联想起某些历史岁月,令人惊悸,不寒而栗。

第二次管弦乐队全奏段是展开部序号 [20] 的音乐,这里是全作品的高潮,也正处于"黄金分割点"。最为戏剧性的是:"混乱"者铜管乐器逢场作戏,一反常态,摇身一变,效法君子,高歌起《梅花三弄》的音调,声嘶力竭,显得尤为生硬,令人不快,可使人想起历史上的那些恬不知耻的伪君子。

再现部的尾声里,省略掉了乐队全奏"混乱"的"副部插段"音响,意味着:这类丑剧不应该再次出现。

综上所述,《第十交响曲》赞美了中国知识分子身上坚持正义和真理的浩然正气,它不仅是传统文化的精华,而且也是中华民族文明史的财富。这是这部无调性作品真正的主题思想和精华之所在。这是"世纪总结"之一的作品,作曲家使用西方现代作曲技法、观念,有机地与中国优秀的传统文化、智慧相结合,自觉地摈弃了西方现代艺术"拒绝交流""孤立""自恋""精英主义"的孤傲,"非人化"倾向的偏执,从而,较好地处理和解决了现代艺术与现实生活,艺术与传统文化,以及艺术的民族性、多元与宽容性、严肃与通俗、高雅与大众、现代与后现代等多方面的关系和问题。《第十交响曲》弘扬的浩然正气,充分代表并显示出中国现代音乐的艺术魅力和生命力,这无疑是对世界现代艺术的新注解,同样可看作是中国现代音乐对人类探索真理的一种贡献。

(卢广瑞)

### 朱践耳：《天乐》

唢呐协奏曲《天乐》（Op.30）由作曲家创作于1989年3月。由上海交响乐团演奏、陈燮阳指挥，首演于1989年9月24日"上海文化艺术节"，曾荣获1989年"上海文化艺术节"优秀成果奖和1994年全国第二届交响乐作品评选三等奖。

唢呐是极富乡土气息的中国民间民俗性乐器，其音色个别、突出，个性最强，不易与西方管弦乐队融合，"好似油和水"，根本不可能结合在一起。作曲家却偏偏以唢呐主奏，让西方管弦乐队协奏，写了这部协奏曲，赋之于崭新的现代韵味，使得西方协奏曲这一体裁发生了变易。注意：这是作曲家全部作品中唯一的一部协奏曲！朱践耳的个性风格形成于他创作《第四交响曲》的前一年，这部作品也是他突出创作风格个性化的表现。

第一，作品的标题耐人寻味。"天乐"中的"乐"字，既可作"乐"（le）解，为快乐之意；也可作"乐"（读音yue）解，为音乐之意。前者可谓"天伦之乐"之意，后者可谓"天上之音乐"之意。作曲家特意也加注了英文标题："Ecstasy of Nature"，意为"自然的狂喜"。总之，作品意在表现"感情的天然流露，兴致所致，随意吟来，无拘无束，自由自在"。把握标题的字意，有助于我们理解这部作品的情感、意象趣味。

第二，在音乐的写法上，作曲家设计了两个十二音序列，将现代自由式的十二音序列思维纳入中国民族调式体系之中，自成特色，使得唢呐这件乐器的表现脱离了民间艺人低俗的处境，呈现出崭新的艺术性、高雅性的现代化趣味。现代序列技法与中国民族调式，西方管弦乐队与中国民间唢呐，以及中国民族打击乐器的结合，使"油和水还是融合在一块了，变成一道美味浓汤"（吴祖强语）。

第三，《天乐》中使用了大、中、小三支不同性能、不同调性的唢呐。根据音乐的表现要求，作曲家大胆突破，极大地拓展、提高了唢呐的演奏技法和表现力，有些技术部分，使得演奏家不得不竭尽心力、苦练数月才可"拿下"。如慢"箫音"的吹奏等。

第四，《天乐》这部协奏曲的曲式结构也别具一格，完全区别于西方传统的协奏曲套曲结构。有中国"板式变速结构"布局的影子，但是，伸缩、变化自如。全曲是单乐章，由（引子）大开门—摇板—悠板—急板（尾声）四个大部分组成，近乎唐大曲的连缀体（"散序—歌—破"）结构，也含有西方四个乐章套曲的因素，其中

的摇板段落为中国戏曲音乐所特有，传统唢呐乐曲中也少见。仅从结构上看，这部作品就是一怪，从古今中外的视角观察，这也是一部新型的协奏曲。

引子主题是十二音序列Ⅰ，散板，乐队、打击乐器全奏，热热闹闹。大唢呐独奏出自由式的"大开门"（戏曲或民间婚庆中使用的吹灯曲牌）段落，入拍的中板，与后面的第二段（转调段落，第二小号与大唢呐齐奏）洋溢着一派喜庆、乐观情绪。后面，换成小唢呐吹奏的散板独奏段，显得幽思、多情。

序号 9，音乐进入摇板。小唢呐在散板中如胶似漆地吹奏，似一往情深地在与你倾诉、吐露着讲不完的心里话，坦诚、豁达、真切……

序号 16，音乐进入悠板。这一部分，全部是中唢呐在慢速中吹长气息的箫音，好似主人在思念、回忆、幻想着什么……

序号 19，音乐慢起渐快，进入急板。演奏乐器换成小唢呐，与乐队、打击乐器、木鱼交响出一派喜洋洋的气氛。悠板和急板部分，音乐始终在频繁、不断地转换各种节拍。

序号 29，音乐又回到散板（可以说是唢呐的华彩乐段），进入尾声。小唢呐长时间箫音、循环呼吸法（在高音区，一口气吹上行12个半音）的演奏，特别是管弦乐队（十二音序列Ⅱ）制造出的一派"混乱"音响效果后，唢呐发出模仿人笑声的吹奏，质朴、幽默、诙谐、风趣、栩栩如生，给人的印象十分深刻。最后，在急打的板鼓和小堂锣的一声响中，音乐结束，此处实为"语末意未尽"，言微旨远矣！

<div style="text-align:right">（卢广瑞）</div>

### 朱践耳：《百年沧桑》

交响诗《百年沧桑》（Op.41）由作曲家创作于1996年9月。由中国交响乐团演奏、陈燮阳指挥，首演于北京1997年4月4日"香港回归获奖作品音乐会"。该作品分别荣获1996年12月"香港回归音乐作品"唯一金奖和1998年上海文学艺术奖。

作曲家因作品征集创作了这部作品，其立意非常明确，即殖民主义不可一世，但是，最终必定失败，人类的丑恶终究会被唾弃，善良的人性是神圣的！作品名原为"为人类的尊严"，后改为"百年沧桑"。很清楚，作曲家并非就事论事，仅论中英谈判，仅写香港回归，而是以中国人民百年来的反帝斗争这一深刻的视角，在更高的一个层次上看待香港回归这件事情。香港回归是中华民族、中国人民强大的结果！

在作品中，作曲家夸张、强化性地引用了一些雅俗共赏的音乐素材、曲调（历史歌曲），如：《南海渔歌》《铁蹄下的歌女》《满江红》《义勇军进行曲》等曲调。这些曲调被加工、夸张、变化，集中、统一，巧妙地使用在序列作曲思维之中。曲式结构呈三大部分，但是，很特殊，在复合性中，变奏思维突出。所谓变奏思维指乐曲前面出现的素材，都是变形、破碎式的、变奏性质的，在后面第二、三部分中，变形的素材才逐渐清晰地完整出现。可称为"倒置变奏曲"。

第一部分：乐曲一开始，在大提琴和低音提琴的长音背景上，定音鼓猛烈的敲奏、低音铜管乐器的吹奏，象征着帝国主义的坚船利舰，轰开了中国大门，犯下了滔天大罪。接着，小提琴琶音式的六连音、木管奏出的颤音，形容人民被欺辱，痛苦呻吟，国破山河碎的景象。序号 6 出现了经过加工、变形的《铁蹄下的歌女》等曲调，这是人民的"苦难主题"。序号 10 是一段倒影卡农式的音乐，之后是《满江红》曲调的变形，以赋格句式陈述，表现了人民风起云涌地与侵略者自发斗争。序号 18 开始，定音鼓猛烈击打，仿佛侵略者开始又一次的（乐曲中第三次）侵入、犯罪，音响混乱、嘈杂，似一派生灵涂炭的景象。

第二部分：从序号 22 开始，音乐进入小快板，出现转折。小提琴奏出快速的十六分音符，逐渐弦乐器全奏、强奏，似勇敢的游击队，星星之火，开始燎原。随后，多种音乐素材先后呈示，音势不断加强。至序号 31，乐队全奏，《满江红》等主题原形显现，序号 32，铜管高奏《义勇军进行曲》的曲调。

第三部分开始：序号 33，钟鼓齐鸣，弦乐队和木管高歌全曲中最优美的曲调《南海渔歌》，音乐无比宽广，出现了最高潮，表达了人民对胜利的欣慰和喜悦。序号 34，是深情的中段，大提琴、中提琴主奏，小提琴衔接旋律，力度表达加强。序号 36，出现鲜明的♭B大调色彩，乐队再次全奏。序号 38，小军鼓奏出《游击队之歌》与弦乐渐强的《义勇军进行曲》动机，以及木管、铜管的齐奏合在一起。最后，乐队全奏《义勇军进行曲》的尾句，坚定、响亮地在最高潮中结束全曲。

总之，作品呈现出由阴暗到明亮、由苦涩到快乐、从无调性到有调性，音乐素材从变形到原形的布局。力度上从弱到强，音量上从小到大，材料的呈示、组织上从紊乱到有序，作品整体的音响动态似乎揭示了中国人只有自强不息、艰苦奋斗才能强大的哲理，善良、自强的精神永存。

（卢广瑞）

# 第三部分 电子音乐作品

## [A]

### 安承弼:《神韵》

《神韵》是作曲家安承弼于 2001 年应法国国家视听研究院电子音乐研究中心（INA-GRM）的委约，为单簧管与预制声音而创作的电子音乐作品，2001 年 5 月 14 日首演于法国国家电台梅西安音乐厅。作品长 20 分钟。

"神韵"在韩文里指的是绘画、诗与音乐等艺术活动中借由人类与大自然的交感共鸣所形塑的独特运动。在这部作品里，电子音乐的预制音响部分表现的正是对应于单簧管的自然共鸣。

东亚文化认为它们的古老乐器编钟能够同时表达声响与大自然的讯息，乐器演奏者以运动形式所制造出来的声音并不单纯是由人启动，它们同时也是大自然的回响。中国谚语"一唱三叹"相当传神地以人文的方式描绘了这种声音现象。这是为什么我们对这些声音现象不能仅关注它们第一次出现时的面貌，而必须好好咀嚼、玩味它们，因为这些表面形式的背后隐藏着如此丰富的层次。

为了表现人与大自然的相融无隔，作曲家在这里与其说是一位创作者不如说是一位会通自然与人文的触媒，他的地位更像灵媒或巫师，聆听、接收各种讯息，让时间脉动中出现声音之不可分离的意涵——浮现、跃动，让音乐的形式从心灵深处孕生而出，回荡不已。

<div style="text-align:right;">（安承弼、徐玺宝）</div>

### 安承弼:《色彩的空间》

《色彩的空间》是作曲家安承弼应法国政府委约，于 2002 年为中音长笛、弦乐四重奏与预制电子声音而创作的电子音乐作品，2004 年 3 月首演于法国里昂（Biennale）国际艺术节。作品长 20 分钟。

作品将声音的色彩作为特定的材料,并使之与听觉产生的各种现象进行组合,同时,也表现了各种空间变化与对置的可能。"声音"在这些空间里具有一种特殊性:既不受单一声源控制,也不受起始因果的束缚。不确定的感官与不确定的空间,这两者的结合恰好容许我们由这部作品里的声音运动反思声音"色彩的空间"。作品在视觉与心理两方面的意义,如同佛家透过对事物真实与表象的冥思,洞悟万物变动不居却恒常不易之理。在精神与物质之间,梵文里的 Rûpaloka 意指物质面或色彩的空间,而 Rûpasûyata 意指人的潜在意识,这些意寓了精神与物质之间迈向轮回永生及任意运动的不可或缺的中介。

作品并未赋予西方创作者造物职能的唯意志论(或意志主义),同时,也远离了东方传统思维所表现的创作者的被动性(如:传统音乐文化口传心授的方式),在这里,唯有创作者的"主动聆听"并会通声音的真知。刹那与永恒、技巧与传统、感官与精神等二元要素,在这里对立被化解,人们得以在声音色彩的空间里自由游离。

<div style="text-align:right">(安承弼、徐玺宝)</div>

### 安栋:《透天设计》

《透天设计》是作曲家安栋创作的电子音乐作品。作品的构思来源于哲学上关于本我、自我、超我,以及人与天地万物之间的关系的思考。用各式的音乐语汇和多变的技术处理手段,向人们娓娓道来那歌者的沉吟、智者的低语、仁者的哲思和先知的细诉⋯⋯

三元劫数,是对大宇宙生生不息之万物的命和运的统括,也是造物者给予芸芸众生膜拜祭献的精和气的图腾。

天—五宫乃中央定位,运行八方天道也,所以为上元之首。探索着人耳的听觉极限,作品由超低频的引子缓缓带入。高音的托拽和缥缈给人以苍穹无极之感。音乐的气态质感给人以无穷的想象空间。经过精心处理的交叉淡化以后,在背景衬底的点状音色的铺垫下,出人意料地插入了在摩擦运动中的强烈金属感的超高频音,沉浸在与低频的潜奏和不断置换着远近距离的游离音色的对话中,生动地表现了光束在细腻与强劲之间多端的变化,剑锋般的金色光刃穿过云层,洒在普天之下的壮丽画卷。风起云涌,斗转星移。

人——八宫乃太阳照临之处，人道也，所以为中元之首。与前段的慢节奏形成鲜明对比，第二段的描述是在一种快速且不断充满着变化的节奏压迫下释放出来的。融合各项世界前沿的顶尖电子音乐音频处理技术，各种现实的音响被解构和重组，各类非自然界的原创性音色被引入和锻造。无论是音型抑或特征乐句，此时此处，展现的壮景已经打破了变节奏的条条框框。在充满着永恒动机和丰富裂变的多层次织体进行中，未知的音响缥缈莫测又有条不紊。就如同是在历史隧道中的时光穿梭，再现和展望着世上人们的活动轨迹和一个个时代的兴起与变迁。

地——宫乃神位昏临之地也，所以为下元之首。在重音的冷静之后，依稀凝固的液态音响开始引出了作品的终端。少了鲜活的气息吐纳，取而代之的是物质材料般的深沉有力。深邃的长音布景和时而出现的黯色华彩与之前的天相互映照。是首位呼应，更是一种稳重而有力的深化。辽阔大地，万物生于斯，长于斯，是根，是基，是本。

一气生，阴阳定位，星斗生光，复返原始。二气包罗万象。三元会辰，再生人，治化世界。这便是阴阳之理，这便是融合着中华经典古学思想和前卫革命性技术的电子音乐作品——《透天设计》。

（安　栋）

## [C]
**陈强斌、纪冬泳：《斑》**

《斑》是作曲家陈强斌和纪冬泳于2006年为笙、交互式电子音乐与交互式影像而合作的多媒体作品。该作品由中国传统乐器笙、多声道电子音响和视频影像三种元素构成。并通过交互式技术使三种元素在笙独奏的主导下完全融为一体，交相呼应，形成听觉和视觉的高度融合。

元素一：笙独奏。全曲以最为典型的乐器演奏法（如呼舌、滑音、弹舌和打音等）为基础，在结构上强调从细柔委婉衍变至高度共鸣，从横向对比延伸至纵向呼应，以"音色"作为音乐语言的结构核心，并主导着作品其他元素的演变。

元素二：多声道电子音响。电子声源均来自笙的演奏采样，前期进行多声道电子音乐加工处理，演出现场布置八声道扩音设备，经过计算机编程（Max/Msp）将现场笙独奏的声音通过话筒拾取，实时触发已编程的多声道电子音乐。音乐的色彩在整个音响空间形成、流动、衍变……

元素三：视频影像。基于交互式技术（Max/Msp 结合 Jitter），经过计算机编程将现场笙独奏的声音通过话筒拾取，实时控制视频影像的变化——图形、色彩、变化速率、疏密度、移动方向等，实现色彩的想象与想象的色彩，从听觉和视觉两个方面形成对"色彩"的想象与表达。

<p align="right">（陈强斌、张小夫）</p>

### 陈远林：《女娲补天》

《女娲补天》是作曲家陈远林创作于1985年的一部电子音乐作品，也是作曲家第一部使用电子手段的探索性作品。学生时代的一批新潮音乐的弄潮儿，凭着对现代作曲技法的一腔热情和对其执着坚定的探索精神，在经历了社会的巨大变革后对新时代的音乐提出了自己的设想。当传统的创作手段已经不能满足他们的需要时，对于外部手段的挖掘就成为一种必然。电子音乐就是其中一个卓有成效的探索，并在当时人们的音乐生活中引起了极大反响。

《女娲补天》首演于中央音乐学院1983级作曲系研究生班的音乐会上。在那个还没有数字合成器面世的年代，一台Roland模拟合成器、一台法国电子音乐家雅尔赠送给中央音乐学院的合成器和几台国产简易合成器就构成了舞台上的所有主角。

这是一首透露着浓浓的探索精神和试验味道的电子音乐作品，它充满了原始宗教般的声音，涌动着生命原始激情的节奏，与作品要表现的混沌世界相互暗合。

音乐可以分为三个部分，各个部分在曲式结构上并不能严格按照现有曲式类型去划分。音乐的第一部分中使用了大量的音效和动效，模糊的声音随着音乐的不断前行变得愈来愈清晰，如风声和雷声，加上散发着电子味道的合成器使人感到耳目一新，甚至还不太习惯没有常规乐器在舞台上演奏的演出模式。第二部分采用苗歌的素材，根据合成器的一个移调功能创作了一个涌动着生命节拍的生命赞歌。只要按下处于合成器面板上的一个指定按钮就可以轻易地实现移调。所以，作曲家设计了一个复合拍子的节奏动机，并以此为循环模式，进行频繁的移调，使音乐获得向前发展的动力。第三部分运用了排鼓和声码器（Vocoder，在演唱时能够实时将单声部的人声变成如同合唱一样的多声部合唱效果），音乐更为积极和亢进，似乎是在为女娲补天的悲壮气概击鼓呐喊。

<p align="right">（于祥国）</p>

### 陈远林:《牛郎织女》

《牛郎织女》是作曲家陈远林于1986年创作的音乐诗剧,也是他硕士研究生的毕业作品。该作品与其说是一部现代音乐作品,倒不如说是中国最早使用MIDI技术制作完成的大型现代交响合唱。音乐按照人们熟知的牛郎织女的故事情节,分为序曲、第一幕——人间、第二幕——天上、第三幕——人间。

本剧作词由著名词作家吴祖光先生完成,女主角由彭丽媛扮演,男主角由马洪海扮演,导演魏小平,舞美黄海威……一个强大的创作阵容在中央音乐学院——新潮音乐的策源地形成。如同作曲家本人所言:"音乐诗剧不是纯粹的歌剧,也不是纯粹的音乐剧,而是结合了两者共通的音乐元素,辅之以中国诗歌创作的音乐诗剧。"

作曲家与当时的许多人一样迷恋现代音乐创作的主流简约派,在音乐写作和配器方面都渗透着强烈的简约音乐创作元素,甚至在语言对白上都力图使用简约音乐的创作手法去表现。电子音乐的创作设备简单至极,只有一台Kurzwell合成器、一台音序器和一台磁带录音机。音乐中所有的交响乐音色、人声合唱、电子音色和效果音色都由这些设备完成。也许二十年后的今天,人们已经对用MIDI手法制作的电子管弦乐习以为常,但是在二十年之前一个人用如上设备完成一部具有简约音乐创作观念、管弦乐思维和流行音乐元素的大型现代交响合唱是相当难能可贵的。

(于祥国)

### 陈远林:《京韵》

《京韵》是作曲家陈远林于1992年为小提琴和磁带而作的电子音乐作品,同年在美国石溪大学首演。

京剧音乐的影响在这代经历了"文革"的作曲家身上留下了深刻的历史印痕,在那个"罢黜百家,独尊样板戏"的年代,京剧音乐奇迹般地成为幸运儿,受到了空前的重视。1992年,作曲家在赴美留学的第二年创作了这首洋溢着京剧音乐神韵的电子音乐作品,故名"京韵"。

作品使用了计算机制作的磁带录音以及小提琴实时演奏。当时的苹果计算机软件是今天Protools的前身(Sound Design II),只能做一个立体声轨音频文件的编辑,而不像现在的Protools没有使用轨数的限制,在计算机中也只是做简单的拼贴和剪

接。作品中大量的声音变形和效果处理都是在磁带录音机上完成的。

沉闷的中国大锣似乎是一场梦的开场,电子音乐琐碎凌乱的声响使音乐充满了不安的气氛。主题使用了许多京剧打击乐的采样,并且做了必要的变形处理。开始处,小提琴独奏和磁带的预制音响像一个复调化的二声部,形成不太强烈的对比;中段音乐非常安静,这是一段磁带音乐的独白,小提琴用大量的滑音与之呼应;第三段磁带音乐为节奏背景,小提琴一些即兴的介乎于乐音和非乐音之间模仿电子音乐的声响,从非乐音过渡到乐音,奏出完整的京剧主题。虽然人们可以感受到音乐本身的京剧因素,但由于作曲家在作品中贯穿了颠倒再现方式的思维,实际上直到最后才出现西皮完整的主题。小提琴在演出现场使用话筒扩声,没有做变形处理,模糊的调性和京剧的神韵紧紧地交织在一起。

<div style="text-align:right">(于祥国)</div>

### 陈远林:《飞鹄行》

《飞鹄行》是旅美作曲家陈远林于1995年根据中国汉代同名古诗《飞鹄行》为女高音、单簧管、小提琴及电子数字处理系统而作的电子音乐作品,作品长度为12分钟。

音乐结构:由于中国古代和西方不同的历史人文背景、迥异的思维方式和音乐特点等原因,导致中国没有产生像西方的五线谱那样的记谱法,能把那个时代的声音记录下来让后人从乐谱中解读先人的音乐。中国古代许多经典的音乐作品只能把歌词(诗词)留给后世,而音乐的原始音响却限于口传心授的条件永远地留给了历史。创作于公元前221年的《飞鹄行》亦是今人无法听到的无声音乐,幸运的是我们今天仍能看到其诗的全貌。陈远林在作品的导言中写道:"经过漫长的历史,《飞鹄行》原来的音乐已经遗失不见,只有诗词和音乐的结构还依然存在,所以我的音乐创作就依据其原有的诗词和结构为基础。"

《飞鹄行》是中国汉代相和大曲中的一部音乐作品,《中国古代音乐史稿》中这样解释相和大曲,认为最为完备的《大曲》曲式,可分成三个部分:

1. 前段为"艳",一般在曲前;有时在中间;音乐婉转抒情,舞姿优美。
2. 中段为主体,包括多节歌曲,每节歌曲后加"解"。歌曲部分偏重抒情,"解"

的部分偏重力度；歌曲比较缓慢，"解"比较快速；两者轮流相间，造成一快一慢、一文一武、反复对比的艺术效果；可能舞蹈的缓、急、软、健，也与之相称。

3. 末段可用"趋"；感情内容比较紧张；用较快的歌曲配合较快的舞步。

《飞鹄行》是典型的中国式拟人化的爱情故事，它以笼罩全诗的悲情氛围诉说爱情永恒的生命主题。诗词本身的故事情节并无一波三折的起伏，但是情感的力量却随着时间的推行逐步上移，"若生当相见，亡者会黄泉"，悲情的累积终于达到难以自禁的顶点。除去原诗中的词意和情境被作曲家基本原封不动地保存下来以外，原诗的结构也被作曲家巧妙地加以利用。原诗中先后三次出现的"歌"同由两个上下句构成，呈偶数对称结构；"趋"由五个上下句构成，呈奇数非对称结构。作曲家巧妙地根据整部音乐作品的思想内容和结构布局，将"趋"中最后一个上下句"今日乐相乐，延年万岁期"安排为尾声，并且运用同样的音乐材料，与引子（"艳"）遥相呼应。其实，"趋"虽是音乐的高潮，但是相和大曲的音乐就在"趋"中收束，所以这种结束方式恰巧又成为一种结构"复古"的巧合。

演出音响布局设计见图 1。

图 1 演出音响布局设计图

从这个音响布局设计图中我们可以看出，作曲家的设计思路是十分清晰的，即

通过数字效果器的现场实时处理,将传统的声音(女高音、单簧管、小提琴)进行变化展开。台上三位演员均有一支话筒连到调音台上,调音台将这三路音频信号送至效果器,效果器再将这三路声音按照既定的效果模式进行处理,并且将处理后的信号重新返送到调音台。至此,扩声前的工作就已完成。最后,调音台将混入的信号以八声道的方式送给声音放大器(或直接将信号分路送给现场各个方位的有源音箱),放大器再将信号送给现场的音箱。这个以效果器为中心设计的音响布局并不复杂,作曲家所做的"文章"主要集中在对效果器参数的设置上。

《飞鹁行》的音乐语言清新简约,电子音乐技术的运用恰到好处,在追求音乐的创新性的同时兼顾音乐的可听性。作曲家本人曾说:"我认为现代音乐的最终目的是用音乐感染听众,而不是逼迫听众接受作曲家生造出的那套抽象的哲学理论。"电子音乐的立命之本就是"为人类的听觉打开了一扇新的窗户",向着那些未被开垦的声源处女地进发。失去了对"未来新世界"声音的挖掘和探寻,电子音乐的创作道路就会越走越窄。现代音乐大师斯托克豪森的一段话语给了我们许多启示:"从音乐的传统和整体看,音乐的进行、观念或主题或多或少是描述性的,无论是心理世界的描述,还是现实世界现象的描述。我们现在面临一种情况,这就是声音的合成与分解,或者是一个声音通过几个时间层次的穿梭成为主题本身,声音的行为或声音的生命成为主题。"换言之,电子音乐创作的中心环节是围绕着"声音"(这其中包括大量的噪音)做文章,音符已不仅是音乐创作的唯一主体。陈远林在《飞鹁行》的导言中说道:"因为听不到原有的音乐,所以想象力得以无拘无束地自由飞翔。我试图用数字电子声学系统去处理演唱者和演奏者的声音,借此,我发现了一条连通古今的桥梁。"

(于祥国)

**程伊兵:《规则游戏》**

《规则游戏》是由作曲家程伊兵于2000年12月借助计算机、音频及视频手段创作,可实时演奏的多媒体计算机音乐作品,作品长度为5分钟,2002年4月首演于"中国首届电子音乐发展战略及学术研讨会"音乐会。演奏者程伊兵,视觉设计者丘文。

世界是由受各种规则支配的元素构成的。《规则游戏》正是基于这种朴素的世界观，借助计算机和多媒体手段，通过音乐表达作者在这一问题上的游戏性猜想。作品尝试通过音乐的手段与特性，以游戏的情绪色彩，借助多媒体手段，还原并构建与规则同质异构的"声音面目"和"声音模型"。

根据作品所要表达的内容，作者在不同音区，分别以不同音高构建大七度，设计了九个音乐元素。为表达元素的等级属性，选择音色差异极其细微的钢琴来演奏全部九个音乐元素。然后规定各元素在节奏、时值、位置等各方面的出现规则。九个音乐元素每三个为一组，被分为三组，各组元素遵循不同的节奏律动。

第一组元素的节奏模式如例1所示，遵循 4/4 拍的律动。

例1

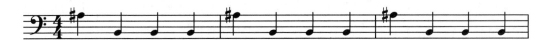

第二组元素的节奏模式如例2所示，遵循 5/4 拍的律动。

例2

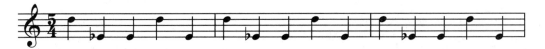

第三组元素的节奏模式如例3所示，遵循 6/8 拍的律动。

例3

为突出各组元素节奏律动的特征，除了在力度上按照各自的律动规则，突出强弱拍变化外，还采用旋律音演奏强拍和次强拍，根音演奏弱拍。当这三组元素同时出现时，如果以 4/4 拍记谱的话，各组元素之间的节奏关系如例4所示，为四分音符、四分音符五连音和四分音符六连音的关系，各组元素之间形成了比较复杂的复合节奏音型。

例 4

所有元素以上述节奏关系为原则，相互之间 2～10 个最小时值单位 Click（PPQ）的微小时值差异，构成九个不同的元素。由于这种节奏关系的音乐，无法使用五线谱来记录，为说明问题，这里采用了将计算机生成的、《规则游戏》中的九个元素的 MIDI 文件，转换成文本形式的方法，以便清晰地反映各元素之间的关系。

《规则游戏》围绕着所要表现的内容主题，通过音乐和声音语汇体现了"元素"和"规则"。在曲式结构方面，也是紧紧围绕着作品本身人文表达的内涵，进行音乐的呈示、展开的。

乐曲开始，各元素按照 8—5—1—9—2—4—7—6—3 的顺序，依次呈示，整个音乐，按照事先安排的规则，有序地构建出有关"元素"和"规则"的声音模型；第 54 小节（2 分钟左右）突然出现的系统外因素——具有随机相位的高频次出现的颗粒声，打破了系统平衡，各元素先是在保持大部分规则的前提下，以组为单位依次出现，试图保持原有的系统平衡；在外来因素的干扰下，系统中各元素开始在音区、速度、相位等与原来截然不同的新规则的支配下出现；失去原有规则支配的元素，经过几次不同的尝试，使得整个系统由原来的稳定有序，演变成混乱无序状态，在第 74 小节（2 分 47 秒左右）达到音乐的高潮；之后，各元素开始逐渐找回各自原来遵循的规则，为了模糊规则变更的界限，作者采用了渐变（morph）的方法，例如速度上，各元素分别按照各自不同的渐慢速率，恢复到原来的速度；最后，各元素按照最先出现，最后消失的原则，也就是和乐曲开始呈示顺序完全相反的次序 3—6—7—4—2—9—1—5—8，逐个消失。

整个作品没有按照传统的曲式规则来结构，而是完全从表达内容上出发，紧密

围绕所要表达的主题——元素和规则，足见作曲家在追求内容与表现形式统一方面的追求。

《规则游戏》在技术表达方面，主要突出互动性。作曲家对计算机音乐互动性的阐释为：首先，在演奏互动方面，在《规则游戏》的实时演出版本中，系统外因素——具有自动相位的高频次出现的颗粒声，是由演奏员通过计算机键盘，实时演奏，并经由效果器实时处理得到的，实现了最基本的"伴奏模式"的互动。其次，在视频艺术家的协助下，《规则游戏》引入了音乐声音与视频图像的实时互动。之所以采用 Flash 作为视频制作及播放源，是因为 Flash 具备很强的矢量图像处理能力。在整个音乐的演奏过程中，相应的视频图像都是通过 Flash 以矢量的方式，实时计算出来的。这与作品本身要表达的内容——元素与规则，非常吻合。音乐搭建了规则的声音模型，视频图像展示了规则的视觉模型，而这两个模型的搭建过程，都掌握在演奏者的实时控制中。再者，《规则游戏》是一个强调音乐与听众之间被动参与互动关系的计算机音乐实验作品。整个作品中，听众所听到的旋律、节奏、和声等其实并不是作者根据传统作曲的旋律、和声写作方法创作的，有的只有元素和规则，然而听众在"杂乱无章"的音乐中听到了各自不同的旋律、节奏等，也是这个作品的内容之一，也就是作者想表现的——规则的打破与重建形成的游戏。在被动参与互动关系中，听众不知不觉参与了作品的创作，并成为作品的一个重要组成部分。最后，在创作与计算机之间的互动方面，《规则游戏》尝试以计算机的优势来创造作品并组织细节。前文音乐分析部分谈及的，具有如此复杂节奏音型的音乐，如果采用真人演奏的话，根本无法做到。然而"刻板""守规矩"的计算机做这样的事情真是再容易不过了，当然，也只有计算机最适合演奏这样的音乐。在这个尝试中可以看出，《规则游戏》中 Morph 曲式结构的应用，结合了计算机音乐创作的特点，互为依托，共同完成了音乐本体与主题的完整性，这也是对计算机音乐曲式结构方面的一次有益探索。

<div style="text-align: right;">（程伊兵、徐玺宝）</div>

## 程伊兵：《乐中书》

多媒体计算机音乐作品《乐中书》作于 2004 年，同年 10 月首演于 2004 北京国际电子音乐节。演奏者韦岗（书法）、程伊兵，吟唱者程伊兵。

《乐中书》根据宋代词人苏轼的名篇《前赤壁赋》而作。作品将书法者现场书写《前赤壁赋》(节选)的动作实时转换为电子音乐,与其他声部进行配合。作品中还包含了现场的电子化古琴独奏和古词吟唱,用纯电子的方式,演绎中国古代文人旷达悠远的心境和古战场惨烈的杀戮场面。

作品的演奏以书法者的书写作为主线,其曲式结构也是由书法者的书写和作者对《前赤壁赋》的理解共同构建而成,可以说,作品起于该赋(节选)的第一个字,止于最末一字。在演奏过程中,书法家书写的手上共绑有六个传感器,五个弯曲传感器绑于五个手指上,一个平衡传感器绑于手腕一侧。因此,书法家书写动作中的力度、位移、弯曲等都实时地被转换为MIDI信号,并以此构成乐曲的主体,这也是将传统书法美学提炼为音乐表达的一种尝试。

作品根据作者对《前赤壁赋》的表意理解,被模糊地划分为三个段落,在书法层面上表现为楷书、行书和草书,之所以说模糊是因为其划分完全由书写决定,可为戛然而止,也可为圆润过渡。三种字体在书写中因力度、速度等方面有极大差异,从而造成了三种情绪反差较大的音乐色彩。

作品还存在另外两个元素,其一为纯电子方式的古琴即兴演奏,另一为被电子化(vocoder)了的传统古词吟唱,这两个元素与书法形成音乐上的应和,又因其极度电子化的审美特征带来理性的氛围,其直接、单一的音乐色彩也是对回归中国传统的大写意表达方式的一种尝试。

《乐中书》在音乐设计上主要有两个方面。一为线条,分别由三个按四度、五度叠置产生音高的传感器,以带变化音的六声调式为音阶的即兴演奏和原汁原味的五声调式的吴语古词吟唱共同构成。二为类环境声的块状声音群,如一部分风声、铃声、颗粒声、山群回声等,但由于电子化的写意处理方式,实际上这些环境声只神似,而声并不似,以此营造出一种虚拟但直接的环境感受。

《乐中书》中所有的声音均是以电子方式发声的,甚至古词吟唱部分,也仅仅取其吴语发音,而音高、音色都是电子方式产生,也正是因为纯粹电子化带来的一种抽离的音乐感受,与中国传统艺术精神中的写意表达暗合,似乎更具有中国传统的意味。

(程伊兵)

[D]

**董夔：《飞翔的苹果》**

《飞翔的苹果》是作曲家董夔于1994年，为两个或更多声道制作的计算机音乐作品。这首作品完成于斯坦福大学计算机音乐研究中心，运用Dmix软件完成，作品长度为10分钟。

关于作品的内容，作曲家曾经做如此描述："作品根据一个孩童的梦完成，以一个孩童无止境的想象力，在这个五彩缤纷、没有被污染的世界里旅行。"董夔认为，她的创作宗旨是"用心去聆听什么是我所需要的声音，而不在乎以什么样的技术方式来达到我所要的音响效果"。

作品看似随机，其实是有严密的组织和布局的。作品的主题材料发展方式，用作曲家自己的话，是"主要动机从一个简单模式发展到复杂模式"。作品以一个简单、短小动机逐渐丰富最终构成一个大的作品。作为一部有明确音高的计算机音乐作品，在看似随机性的音乐流动中，♭D音成为主要的中心音，围绕这个中心音形成了作品的基本动机F、♭D、♭E音。整个作品就是由这个基本动机，在材料的组织上，通过密度变化、强弱变化、材料本身衍生发展、声部变化等手段逐渐发展而成的。

作品在音色上没有作太多的变化，只用了一种类似钢琴的音色。但丰富的音乐流动，音域上或明或暗的丰富对比和变化，使人们听起来在音色上丝毫不感到单调。在作者看来，"每个声音都有各自的色彩和形状。在这首作品中，我抓住了透明的、闪光的星从无穷尽中飞落"。

作品的结构，基本是A、B、A¹的布局，是个单一主题。B部分是慢板，A¹再现部分通过复调手段加以发展，逐渐丰富，最终形成高潮。

这首作品曾获得1996年Prix Ars Electronica国际电子音乐艺术大奖提名，获荣誉奖。

（黄忱宇）

**董夔：《交会》**

《交会》是作曲家董夔创作于1999—2000年的一部大型电子音乐作品。作品反映了作曲家本人在横跨东西方文化边界时内心的、非常个人化的心灵旅程，反映了东方与西方两种文化传统之间的文化碰撞与体验。有些是有意识的，有些则是无

意识的。在这部作品中,作者通过音乐探索了一条中国文化与美国文化之间的文化交会之路。这种交会从远古直至现代。

作品分为三个部分,总体音乐长度为 22 分钟。每个段落都有各自完全独立的内在结构和声音材料,但又统一在一个整体的创作思路和理念上。

第一部分从一个缓慢低沉的正弦波音块开始,体现了细微的音色变化与流动。从 34 秒引入一些类似硬币发出的高频的声音,并伴随低频行进中声音和色彩的微妙变化。第二部分,是中国传统民歌素材与美国流行音乐素材的并置与交融,并通过计算机将两种素材缠绕在一起。最后一个部分,回归到一种永恒的原初的童话境界,通过再现展现了儿童时代的歌谣,表达了作曲家内心的情感,希望通过这种交流与对话抽象化为一种终极的文化境界。

作品的声音材料选自作者过去四年之间录制的一些声音材料。录制的地点有很多,有的来自树林旁边,有的来自作曲家居住的地点和工作室,以及 Dartmouth 学院。里面还有加利福尼亚的诗人查尔斯的声音,这一系列的声音在计算机软件(Supercollider,MSP)中进行合成、改变。音乐最后的总体合成是在 Protools 音频平台。

(黄忱宇、周佼佼)

## [F]
### 冯坚:《灵魂像风》

《灵魂像风》是女作曲家冯坚为女高音、实时效果器、波形与四声道电子音乐而作的作品,完成于 2005 年,入选 2007 年香港国际——亚太现代音乐节,于 2007 年 11 月在该音乐节期间公演。

作品取材于藏族民间音乐,在女高音声部的处理上使用音节分解式吟诵、气声吟唱、颤滑式歌唱等方式以展现藏族语言的魅力和独有的美感,并利用实时效果器对女高音声部进行延时等处理,以形成更为丰富的音乐形态;同时使用音频技术和多声道技术对预录材料进行变形、移位、分解、重组、穿插、旋转、对置等处理,以形成与女高音声部截然不同又紧密相关的各个音乐层次。作品的整体音响缥缈、通透,以电子音乐的方式诠释了藏族文化的精髓——精神上的自由与灵魂上的纯净。

女高音声部的歌词由作曲者自己创作,在作品中用藏语演唱:

双足如扇,挥扬无尽的尘沙;

眼中的轻波,触摸遥不可及的天际;

身躯是尺子,丈量青海湖的每一寸土地;

灵魂像风,追逐着所有的前世与今生。

(冯 坚、张小夫)

## [G]
### 关鹏:《将军令》

《将军令》是作曲家关鹏电子音乐组曲《Cadenza》的第二首作品,创作于2002年,曾经在2002年北京电子音乐周、2002年中国首届数码艺术博览会、2004年北京现代音乐节以及国外的电子音乐节上演出。该作品获得全国首届"学会奖"电子音乐作品比赛A组二等奖。作品长度为6分6秒。

作品《将军令》的曲式结构基本可划分为带再现的三部曲式A、B、A¹。从长度来说,在电子音乐中这不算一首大作品,但是它的素材集中、统一,主要来自打击乐采样,以鼓为主。作者利用打击乐不具备传统音高体系概念中的明确音高,却具备丰富节奏变化的特性,利用电子音乐的创作手法,创造了一个不同地域、不同空间的碰撞与融合,制造了含蓄又奔放的电子鼓乐空间。"将军令"本是曲牌名,原是一首极为流行的大型民间器乐曲,旋律雄壮豪迈,有多个民间版本,各地的旋律、结构和使用乐器不尽相同。一般以唢呐吹奏,锣鼓配合,声势浩大,许多剧种都采用其为伴奏乐曲。作曲家将"将军令"作为这部作品的题目,并非因为完全吸纳其中的传统戏剧元素,而是因为这部作品的整体风格与气质与这支曲牌相一致。

作品利用电子音乐创作手法和独具匠心的音响安排,使听者惊异于如此简单的材料可以衍生出如此丰富的变化。

1. 综合运用音频制作技术和MIDI编程技术。在技术制作的角度上来看,这首作品是建立在音频制作和MIDI编程的双平台上的。在作品的三个部分A、B、A¹中,A和A¹主要运用的是大量的音频编辑的技术,通过多次处理,使得原始声音素材充分得到展开和发展;B段主要运用的是MIDI编程技术,基本上没有对原始声音素材进行变化,而是充分发挥鼓这一乐器自身的特点,用渐强的手法营造出一个节奏

明确、气势宏大的鼓乐空间。如果说 MIDI 编程在这首作品中的应用主要是为了利用采样的音色在计算机中进行节奏的音序编写和对整体音乐结构进行控制，那音频软件的应用主要利用各个软件的效果器对声音的细节进行电子音乐的再创作。

2. 多层次的音响空间布局。这首作品在音响的空间布局上也十分合理，既不单调，也不过分修饰，而是根据作品发展的需求，使作品在大的层次变化的基础上又不失细微之处的惊喜。如在作品开始的 1 分 3 秒处，作者以一个素材在左右声道尽头穿梭，加以音量上的变化，并在中间制造出片刻的间断，给人听觉上带来一种新鲜的音响效果和刺激，也使听众在一种长时间持续的状态中找到对声场判断的依据。另外，对于作品整体的音响布局来说，A 段和 $A^1$ 段的声音始终处于一种流动的状态中，用以表现经过电子化处理后的声音素材的细微变化；而 B 段的声音基本处于一个相对静止的音响空间位置，主要通过音量的加强和频段的扩展来表现鼓乐演奏气势的增长，同 A 和 $A^1$ 段形成较为鲜明的对比。

《将军令》作为实验性的纯电子音乐作品，充分运用了 MIDI 编程和音频处理两大核心技术，表现了富有中国审美特征的现代电子音乐风格与创作观。

（关　鹏、徐玺宝）

**关鹏：《极》**

《极》是作曲家关鹏应 2006 年北京国际电子音乐节委约而创作的电子音乐作品，首演于该电子音乐节闭幕式音乐会。作为电子音乐组曲《Cadenza》的第四首作品，于 2007 年 6 月在法国布尔吉斯（Bourges）举办的第 37 届国际电子音乐大赛的 Residence 组获奖。全曲时长为 12 分 30 秒。

在作品《极》中，作曲家使用了蒙古族特有的人声演唱形式"呼麦"作为声音素材。"呼麦"原义指"喉咙"，即为"喉音"，是一种借由喉咙紧缩而唱出"双声"的泛音咏唱技法。"呼麦"之所以能同时发出两个或两个以上的声音，其技巧在于借丹田之力唱出一个基础音，经由喉咙压缩，析出基础音之上的各个泛音，再借由口腔、鼻腔、头腔或胸腔的共鸣来放大所选取的各个泛音，因此，对听者而言，能同时听到基础音和泛音两个声音，而这两种声音都是正常人声所无法达到的"极低"和"极高"的极限音区。作品名"极"，就是基于"呼麦"的这种非常夸张的声音特

性的体现,也是最原始的人声和最现代的电子音乐的碰撞和交融。

作品由引子、类似三段体曲式结构的部分和尾声组成。

1. 引子的原始素材是长度为10秒的一段吟唱,作曲家通过对音高、音长的变化,以及其他电子效果的处理,产生出四段音区相差一个八度的原始素材变形,由低到高,依次递进地构成了覆盖各个频段、时长为2分30秒的引子。这个带有某种"总结式"意味的引子材料及其变形,后来在乐曲中又出现了三次,分别置于段落连接的结构点处。

2. 类似三段体曲式结构的部分:第一阶段的原始素材取自"呼麦"中"唱"的材料,作曲家采用类似复调的手法发展和展开材料,并给予大量相位和混响的变化,使听者可以感受到声音素材从一个固定的空间位置逐渐发展形成一个全方位的、立体的音响空间。第二阶段的原始素材取自"呼麦"中"念"的材料,与第一阶段不同,这阶段运用了类似"齐唱"的手法,通过对声音材料不断的重复形成一个固定的节奏,并由一个声部逐步递增为同一音高的、多声部的"齐唱"。第三阶段的原始素材取自前两个阶段,纵向结合了第一阶段复调化的"唱"和第二阶段节奏化的"念",形成作品的高潮段落。

3. 尾声使用了和引子一样的原始素材,不同的是在尾声中作曲家运用滤波的技术把吟唱中基音的部分滤掉,只保留其泛音,并在此基础上再度提升音高,直到人耳几乎无法辨别的高度之后逐渐隐去。作者希望以此来表现"呼麦"这种特殊的人声技法,虽然不像其他唱法那样璀璨炫丽,但是,平实之中自有一种洗净铅华、兼容并蓄、淡远悠长的艺术效果。

《极》的个性化创意和细腻的声音品质,结合作曲家深厚的传统音乐内涵和高超的电子音乐制作技术,将民族文化精神的内涵和现代电子音乐的表现方式相融合,较为集中地体现了中国现代电子音乐的创作追求和创作理念。

(关 鹏、徐玺宝)

## [J]

### 贾国平:《梅》

作品《梅》是作曲家贾国平为竖琴与计算机而作的作品,曲名与创作灵感直接

来自陆游的《卜算子·咏梅》："驿外断桥边，寂寞开无主。已是黄昏独自愁，更著风和雨。无意苦争春，一任群芳妒。零落成泥碾作尘，只有香如故。"

作品于1995年9月在德国斯图加特第三届国际现代音乐暑期班期间完成，并于9月25日由旅德日籍著名竖琴演奏家山田女士首演，深受国际音乐同行们的好评。之后被选中参加了1995年12月在波兰华沙和克拉克夫举办的"电子艺术节"（Festival Audio Art），并在上述城市由波兰艺术家演奏。1997年1月23日《梅》于斯图加特电子音乐会上再度演出，并被选入1998年斯图加特音乐学院电子音乐实验室出版的第一张现代电子音乐激光唱片。

此曲是基于严密控制与机遇选择两个似乎相互矛盾的原则而创作的。竖琴的音高材料是严密控制的。这些材料以一个数列"2、3、5、6、11"及其逆转与不同移位的变化模式来构成，同时这个数列也决定了此曲五个段落中每个部分的长度以及每个部分的音域范围。此外，竖琴的音数模式（从单音到五音）与整体音乐的力度布局也依循这个数列递增的方式来设定。总之，在创作技法上，作者显然借鉴了西方20世纪整体序列音乐风格技术。

电子音乐材料方面，则是由机遇化音乐风格完成的。通过电子合成器输入计算机音乐元素材料，再由计算机以变化多端的方式将输入音响的各种参数加以改变，并产生出几十种相互关系远近不同的机遇化音响模式，然后从中选出16个音响模式而构成此曲计算机部分的音乐。

作品将严密控制的技术原则与意境悠远、浸透着浓郁的东方气息的中国音乐风格加以巧妙地结合，形成其独特的音乐个性。竖琴在此曲中担当主奏者的角色，其音乐形象有如漫游的孤独者。计算机音响则始终提供了一种心理的以及外在的音乐空间来衬托着主体音乐。

（黄忱宇）

### 金平：《色彩进行》

《色彩进行》是作曲家金平于2005年在美国纽约州立大学（SUNY New Paltz）为计算机和音响装置而创作的现代电子音乐作品，同年首演于美国的波士顿。该作品是一首严格意义上用算法作曲方式而创作的作品，它的音乐基于Max平台，具有

高度复杂的技术指标，其实质是根据算法实时生成的，而 Max 只是一个载体，整首作品几乎是通过 Java 脚本编程来实现的。《色彩进行》在 2006 年北京国际电子音乐节上演出，获得了巨大的成功并受到了广泛的关注。该作品具有相当程度的随机因素，其演奏时间和内容都可以进行实时控制。

Max/MSP/Jitter 作为一个强大的图形化音乐程序编辑系统，集 MIDI 软硬件实时控制、音频和视频一体化现场分层处理、预制程序提供实时效果处理和实时声音变形等功能于一身，通过一个个相关 patch 对效果器、合成器等不同设备的调控，结合现场原声乐器的互动式实时演奏而完成音乐作品的演绎过程。《色彩进行》通过 Max 程序设计，将音乐与色彩巧妙地结合起来，形成听觉与视觉同时感受艺术作品带来的多重刺激，表现了新媒体艺术所特有的魅力和感染力，是计算机音乐技术与中国音乐文化相结合的尝试。

作品由舒缓到激烈分四个段落，用"起承转合"的构思体现中国文化艺术传统的结构审美思想，结合计算机程序控制和作曲家指定的时间、音准范围，由计算机完成计算形成音响和色彩图形的同步表现。在声音素材上，作曲家通过缺少小二、大七及三全音和极具中国音乐特点的节奏模式等方法来体现中国音乐的特征和风格特点；作品的核心是由不同节奏模式构成的 17 个短小的乐思，以及音组集合理论在旋律方面的应用；在音高方面以 0、2、5、7、9 音程集合为主，但辅以其他音程集合，用在过渡段落、高潮段落以及构成更为复杂的音响；作品的节奏模式通过算法与不同的力度型相结合，又可以衍生出新的节奏模式；在结构上，这首作品分起、承、转、合四个部分，分别占全曲长度的 30%、25%、30% 和 15%。各个节奏模式（rhythm pattern）在乐曲的不同部分占不同分量的比重，详见表 1。

表 1　各个节奏模式在乐曲不同部分所占比重

| 节奏模式 | 起 30% | 承 25% | 转 30% | 合 15% |
|---|---|---|---|---|
| Rhythm Pattern00 | 80% | 30% | 0% | 20% |
| Rhythm Pattern01 | 60% | 20% | 25% | 40% |
| Rhythm Pattern02 | 80% | 20% | 0% | 40% |
| Rhythm Pattern03 | 40% | 20% | 20% | 60% |
| Rhythm Pattern04 | 80% | 20% | 20% | 30% |
| Rhythm Pattern05 | 70% | 40% | 20% | 50% |

（续表）

| 节奏模式 | 起 30% | 承 25% | 转 30% | 合 15% |
|---|---|---|---|---|
| Rhythm Pattern06 | 30% | 80% | 80% | 30% |
| Rhythm Pattern07 | 40% | 80% | 60% | 20% |
| Rhythm Pattern08 | 50% | 50% | 80% | 30% |
| Rhythm Pattern09 | 0% | 10% | 20% | 0% |
| Rhythm Pattern10 | 80% | 60% | 0% | 50% |
| Rhythm Pattern11 | 60% | 60% | 25% | 40% |
| Rhythm Pattern12 | 40% | 40% | 10% | 40% |
| Rhythm Pattern13 | 25% | 50% | 50% | 50% |
| Rhythm Pattern14 | 10% | 30% | 30% | 20% |
| Rhythm Pattern15 | 0% | 15% | 30% | 10% |
| Rhythm Pattern16 | 0% | 20% | 90% | 0% |

（徐玺宝）

## [L]

**兰薇薇：《Pixel Delay》**

作品《Pixel Delay》是应两位竖笛演奏家所约，为2006年德国艾森音乐学院夏季露天音乐会而作。全曲由主题及四个变奏组成，作品以法国巴洛克时期作曲家库普兰的"Le Rossignol-en-amour"主题为变奏素材，用间离的手法使主题素材不断向前发展（主题素材从第一变奏到第四变奏成递进趋势展开，在每个变奏当中主题素材展开幅度是从小到大，其空间表现形式是从单维到多维）。（见例1）

例1

原主题及变奏素材

第一变奏保留了原主题旋律，将原主题开头两个音符时值"短—长"作为变奏萌芽，使之抽象化并转化用于其他音乐表现参数上，如：旋律的分句、乐器的发音（由不同演奏法带来的音色变化）以及演奏的强弱变化。（见例2）

例2

第二变奏在保留原有节奏特征的基础上，音符时值缩短。素材以原主题开头的六个音的序列"d—g—a—b—a—g"为核心，组成两条横向交织在一起的旋律线条，他们以不同的手法将原主题向偏离它的方向发展。第一条旋律：取此序列前四个音"d—g—a—b"，组成  节拍，这四个音保持不变，通过演奏速度渐渐放慢，使原主题像烤化的奶酪一样渐渐变形。第二条旋律：取此序列全部六个音"d—g—a—b—a—g"及由其变化而成的逆行形式，其节拍由 3/4、4/4、5/4 拍增加到 6/4 拍，音列数量随节拍变化递增，随着第一条旋律速度的减慢，第二条旋律的速度则是越来越快。（见例3）

例3

第三变奏以原主题第三小节半中止处的七个音"a—d—e—d—c—b—a"为核心（在作品中是以此序列移高纯五度的逆行形势出现）。音符数量的选择是由数列"2—3—4—x—4—x—6"而决定，同时音列选择也与变奏核心"a—d—e—d—c—b—a"相对应。此数列"2—3—4—x—4—x—6"再次出现时则为"3—4—5—x—5—x—7"（在原数列上加1）。在这一变奏中引入了低音竖笛，音乐表现参数都发展到极限，原素材彻底消失。（见例4）

例 4

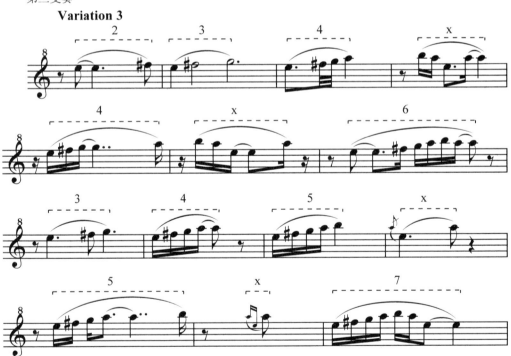

第四变奏是将原主题开头的两个音"d—g"第二次作为变奏萌芽,这一次则是从多个视角来思考,使原素材特征变得更抽象化,比如:"d—g"被视为从乐音到气音状态的变化过程。再如:横向的"短—长"节奏被改为纵向叠加的"短—长"节奏等。音乐的最后部分是将最具特点的巴洛克音乐装饰音(主要是滑音)作为发展要素,通过两支竖笛滑音的演奏(由极小音程的碰撞而产生的微妙谐音),使原主题得到了最充分的变化及发展。(见例5)

例 5

第四变奏

现场互动电子音乐装置:使用两个接触式的拾音器、苹果计算机、MAX/MSP 软件、成方形矩阵的四个音箱、MIDI 控制操作台,以及调音台。该作品获得 2006 年第三届中国"Musicacoustica"电子音乐作曲比赛 B 组(Mix 类作品)一等奖。

(兰薇薇、张小夫)

### 冷岑松:《五行》

《五行》是作曲家冷岑松创作于 1996 年的电子音乐作品。其所有声音皆通过计算机波形处理手段生成,根据音乐的需要,进行了分解、复合、滤波、调制、压缩等手段的变化处理。作品以五种象征性或较抽象的声音材料为基本素材,它们分别象征着五行中的金、木、水、火、土五种元素。作品力图表现演绎出"五行"的相互衍生、排斥等错综复杂的辩证关系,试图揭示出其中某种依从于自然法则的既定规律。

乐曲大致分为呈示、展开、变化再现三个部分。象征"五行"的五种材料分别以五种声音波形或乐器声音采样样本来表现:编钟采样样本象征着"金";木鱼或梆子象征着"木";自然水滴及溪流声象征着"水";篝火的噼啪声象征着"火";埙的声音采样象征着"土"。

第一部分:五种声音材料依次呈示,其呈示次序依照某种自然衍生的原则(来源于太极及相关学说),即水、木、火、土、金。

作品以微弱间歇的水滴声开始,音响较为空洞而清晰,之后逐渐加入由清到浊的溪流声,基本保持在中弱力度范围内。随后,梆子的声音叠入,其以单点开始,

逐渐出现多点加密，响度并有所增强，水声亦逐渐淡出。此时，火的噼啪声开始以星点状潜入，在经过一定的"灼热"之后，加之以一定密度的梆子声音，使音乐达到一个小的高潮。

之后，埙的声音出现，开始为其特有的气息重声，接下来为起伏较大的保持音，并对前面的气息声做了延时效果处理，在经过一定呈示之后，编钟的声音进入。编钟以较低沉的闷击开始，其维持着音乐的一定紧张度。最后，第一部分在残留的钟声中"结束"，并以变形的水声材料潜入而直接进入乐曲的第二部分。

第二部分：此部分的发展手法主要以打破第一部分五种声音材料出现的次序，声音材料以变形的形态为主加以变化发展。

此部分所运用的声音处理手段主要有较长混响、单点延时、多方位多点延时、原始波形在时间上的伸长与缩短、声音高度的改变、声音在音高上的弯曲、多普勒式音高移动、傅立业变形式过滤、梳状滤波、扫掠式移相器、镶边等。具体运用上有单纯的、多重的，以及同效果不同参量的处理的等各种效果类型的对比、混合、合并。

声部处理上，以不变或少变的材料与变形的素材混合、叠加、复合、对比，其中有纵向与横向的对比；点状材料（梆子等）与线状素材的对比；细薄音响与厚宽音响的对比；等等。在此部分后半部，出现全曲的高潮点，通过将所有素材同时进行纵向叠加（含变形及较原始的）合并而把音乐推向最高潮。之后，音乐逐渐减缩自然消退而不间断地进入乐曲的第三部分。

第三部分：以再现因素的材料为主。整个部分趋于安静、稀疏。

在此曲中，为了将繁多的波形材料进行更好的融合，还另外加入了一个较弱的低音背景式长音做铺垫，隐约中起到一种"环境"或"气氛"的作用。

<div style="text-align:right">（田震子）</div>

### 李嘉：《Yu-i-Ya》

《Yu-i-Ya》是青年作曲家李嘉创作于 2002 年的一部为女声与四声道声音装置而作的电子音乐，全曲长度为 8 分 20 秒，作品首演于 2004 年 5 月中国武汉。

作者对中国传统音乐中的神韵较为着迷，并有意识地将它与电子音乐技法及作曲技法相结合，力求在古老文化及新型的电子技术中创造新的艺术形式。作品标题

"Yu-i-Ya"代表一个具有戏剧特点的唱句,这一唱句所模拟的声调在中国戏曲音乐中较为常见,甚至演员们练声时也会使用到它。作品采用它作为全曲的动机以及全曲得以发展和变化的基石。女声,在这首作品中,并不止于常规的人声或器乐化的概念,而是一个宽泛的、自由的,不断变化的声音元素的概念。实现过程中,作者主要采用短句采样的方法,借用其形态特征,并对波形素材加以处理,使这一声音元素随着唱句的变化而变化,随着乐曲的发展而发展。在此,声音由音色的含义衍展为素材、声部等含义。这也是作者所提出的"声音即结构"的观念的表现与实施。

乐曲一开始的音响是纤细、精致、长线条,甚至静止的。在不同的位置中,声音元素逐渐展开,并活跃起来。元素自身及其变体以原有的长线条的方式逐步累加、聚集、重叠,直至高潮点的爆发。此时,元素产生了质变,由长线条变为具有弹性的、短促但不干涩的点状形态,并进行新一轮的能量聚积。之后,声音逐渐隐退。最后,完整地出现全曲的声音元素"Yu-i-Ya"。全曲以这一唱句为基础,以微观的视角、独特的想象、简练的语言来观察、设计,并实现了整个音乐过程。

<div style="text-align:right">(李 嘉)</div>

**刘健:《半坡的月圆之夜》**

《半坡的月圆之夜》是作曲家刘健为新笛、小堂鼓和四个音箱而作的六重奏,首演于2003年,选自作曲家《镜像系列之二》,是其现代电子音乐的代表作品之一。整首作品以清新简约的独特方式描述了月圆之夜,生命在月影下的复苏和伸张。其中,特制新笛的拟七律音调与小堂鼓不规则律动之间的应答,传达出超越地域与国界的生命韵律,又与听众中点阵式布局的四只音箱相对话、模仿,营造了一种新奇而立体的三维音响空间。(见图1)

图1 乐曲音响布局

生命似乎是所有音乐作品的永恒主题,电子音乐作品对生命的解读更有其独到的表现方式。

1. 现代电子音响技术在作品中的应用。现代作曲家对声音的追求和认识是不懈的,当他们将二维的声音平面艺术衍生为更加立体和逼真的三维、四维空间声音艺术时,现代电子音响技术的贡献是划时代的。《半坡的月圆之夜》中对声音空间传递的表现就是通过对四只音箱的音响控制实现的,即两组音箱分为前景和后景,遵循立体声音响布局对称摆放在音乐厅观众席的前台和后台;竹笛、小堂鼓两件乐器分别安放在舞台两侧。当竹笛以微弱的气息奏响第一个长音后,少顷,听者便能明显地感受到 Speaker 1(以下简称 S1)内传出同样的音响,接着是 Speaker 2(以下简称 S2)、Speaker 3(以下简称 S3)和 Speaker 4(以下简称 S4)像接力般的声音传递过程,声音运动的轨迹如同风一样划过听者的耳际。(见图 2)

图 2 四只音箱运动轨迹(1)

当堂鼓以强力度的重音结束第一乐句时,四只音箱同时响应,而后的音响设计更为精致。S1、S4,S2、S3、S4 以错落有致的节奏回响这一声音(堂鼓重击声),声音的轨迹交叉并重叠在空中。(见图 3)

图 3 四只音箱运动轨迹(2)

这种精妙的安排其实是严格按照作曲家的创作意图设计而成的。(见例1)

例 1

2. 采样音色与真实乐器的重奏。音色的表现和组织是现代电子音乐作品的主要内容,当人们不再满足于常规音色的各种表现时,对新音色的挖掘和创造成为必需的环节。《半坡的月圆之夜》中新律笛子和小堂鼓这两种完全不同的乐器通过新演奏法的演绎,让音色在形态上构成了联系。例如,竹笛的气声与堂鼓的摩擦声、竹笛的吐音与堂鼓的点击、竹笛的颤音与堂鼓的轮奏等。以此来揭示看起来完全不同事物的内在联系,并构成新的音响空间。而音箱中出现的所有音乐材料也都来自两位演奏者,被称为演奏者的"镜像"。

例 2

例 3

如例2、例3所示，音箱和乐器的音色除了时间上的差别外，都使用了同一种材料，这就造成声音在空间中流动和延迟的听觉效果。如果使用传统的现场拾音技术营造这样的声场效果其实非常困难，但音色采样制作技术的运用就使各种声场的设计成为可能。制作方式基本分为以下几个步骤：

（1）音色采样过程。《半坡的月圆之夜》中的采样声音几乎涵盖了竹笛、小堂鼓各种演奏法，例如：竹笛的打音、吐音、颤音和堂鼓的摩擦声、掌击、点击和轮奏。

（2）采样音色的编辑过程。掌握了各种音响材料后，应根据作曲家的需要对材料进行编辑和重组，这个过程是电子音乐作品创作的关键，需要在专业的音频制作平台上完成。例如，可以将需要设计的音箱假设为不同的、特殊的"乐器"，然后对这些电子"乐器"的音响重组并创作。《半坡的月圆之夜》中四只音箱就担任了非常重要的重奏声部，是整个作品的精妙之处。

（3）音频材料的现场发送。根据作曲家的意图来完成作品的最后环节——音箱的设计。《半坡的月圆之夜》中使用了四只"围剿"式摆放的音箱，将声音传播范围覆盖到人耳的整个听觉范围。

《半坡的月圆之夜》是一部优秀的现代电子音乐作品，解读它的制作技术和音乐意识对于了解电子音乐作品的表现手段和创作理念大有裨益。

<div style="text-align:right">（田震子）</div>

**刘思军：《呼伦湖的背影》**

《呼伦湖的背影》是作曲家刘思军为马头琴、蒙古族人声和电子音乐而作的作品。电子音乐的声音素材均源于蒙古族民间长调和马头琴的演奏采样，并加以变化处理，运用 Sound forge 7.0 和 Cool edit 2.0 等软件进行编辑处理，将声音的原型通过插件效果变形为具有 Reverd, Delay, Flanger 和 Speed 等多种效果的变化，再通过 Protools 工作站的强大功能来进行合成和多重组合处理完成电子音乐预制部分。演出现场再与马头琴、蒙古族人声的演奏、演唱进行实时合成，是一部集人声、乐器和电子音乐于一身的混合类作品。该作品完成于 2004 年，长度为 11 分 52 秒。

作品分为三个部分，第一部分着重展示蒙古族女声长调的素材及其变化，让每一位置身于现场的听众，能够切身感受到一种传奇故事的色彩，通过电子音乐的变化和演绎，再加上其他电子声响的环绕，塑造出历史久远的听觉氛围。第二部分是以马头琴为主要音响材料的片段，马头琴以其独有的音色，演绎出委婉、忧伤的一面，同样是通过电子音乐的制作手段，将原始声音素材进行剪切、变调和最大化处理，使听众更多地体会到一种来自草原缥缈的风情。第三部分是作品的高潮部分，将女声长调和马头琴乐段综合发展，相映生辉；其他声音材料仿佛是强大的电子化、交响般的层层推进，展示出电子声响巨大的冲击力，将全曲推向最高潮。尾声部分类似传统曲式中的倒装再现，是女声长调与马头琴乐段的立体对位。

乐曲试图通过电子音乐的制作技术把传统的人声和乐器有机地组合在一起，共同绘制出一幅美丽的声音画卷，使民族音乐的无穷魅力与电子音乐的无限空间完美地结合，开创出一片新的艺术天地。

<div style="text-align:right">（刘思军、张小夫）</div>

## [T]

### 唐建平：《我回来了》

《我回来了》是作曲家唐建平的电子音乐作品。创作于1996年，收入在由中国唱片公司出版、北京京文唱片有限公司发行的专辑《圪梁梁》中，时长为8分钟。唱片上原名称作《西口情魂》，音乐中用不同的技术手段将农民"我回来了"这句话加以处理，故后来在音乐会的演出中改名叫《我回来了》。

"走西口"在陕北一代有着悠久的传统，一代代为生活所迫背井离乡的人们在外乡的生活并没有改变他们窘迫的生活命运。经历了许多年的奋斗和拼搏，他们依然与贫穷相伴，与荣华富贵无缘，大部分人因此客死他乡。于是，梦回老家就成为他们生活中最奢侈的幸福，而魂归故里就是家中后人逢年过节最企盼的愿望了。《我回来了》就取材于这样辛酸的真实故事，它通过客死他乡的走西口人第一人称的语气告诉活着的亲人，他们的灵魂将带着满身的伤痕与泪水重新回到这片生之养之的热土。作曲家意在用一个录音作品，让他们穿越时空的界限，用一种虔诚的宗教情怀让两个世界的人们开始迟来的交流与对话。

作曲家在录音时，为了追求原始民歌的地域特色，用了五个山西河曲地区农民的话语声音和两首民歌——《走西口哥哥我回来了》和《土地还家》（歌词有所改动），将当地的民间歌手接到北京进行精心的录制。也许是有感于前辈走西口的苦难经历，歌手们在录音时异常投入，似乎真的在用心呼唤故人远去的魂魄，因此前期的声音录制获得很大成功。在电子音乐的处理环节方面以原始录音的原貌为主，并没有采取太多的声音变形，而是用计算机将五个人各自不同的《我回来了》的语言元素，逐渐分割微化，并分为100多轨连起来，采用交响乐的创作方式，在后期声音编辑时将大量的演唱、对白、喊声和哭声等声音材料"复调化""织体化"，有机组织成一个完美的整体，营造出一种魂归故里的感人气氛。

乐曲最开始由女声呼喊"情哥哥回来"，在中间部分的中音区由普通的女声平静如祈祷般地持续吟诵式演唱，最后引出温情萦绕的女声民歌《土地还家》。有意思的是，弦乐队和合成器全体持续演奏♭B音，使用了唢呐和竹笛，奏出凄厉的呼喊性片段。作品中最为核心的音乐元素是中间部分的民歌《走西口哥哥我回来了》。这是由

河曲地区50多岁的农民歌手辛里声演唱的,他的声音带有金属般的结实质感,带有哭腔的拖腔甩韵将沧桑苦楚的人生感慨宣泄至极致。

<div style="text-align: right;">(于祥国)</div>

**田震子:《荞染》**

《荞染》是作曲家田震子创作于2005年的多媒体电子音乐作品,作品长5分钟,是一部将抽象的声音和具象的画面相结合的探索性作品,在2005年北京现代音乐节现代电子音乐会上首演,并获得了很高的赞誉。

作品以简约的方式展开,借用中国山水画中"点描式"的创作理念,将代表风或者人的呼吸声的噪音材料穿插于飘荡在远处的各种生命的灵动中,在经意与不经意间形成独特的节奏律动。这一节奏听上去是有规律的,可仔细辨别,又很难找出相似的节拍;与此同时,动画效果与音乐一起所产生出的立体的、多维的声音空间艺术效果,又进一步深化了作者想要表达的一种古老的、世界的、人性的美。

作品的创作周期非常短,音视频的制作与合成只用了七天时间,其中音频部分先于视频部分制作完成,而视频部分则是在音乐的基础上创造出的复合音乐意境和作曲家对整个声音色彩追求的一组动画影像,它的创意和完成采用了目前计算机动画领域较为普遍的"动作捕捉技术",在最短的时间内达到了理想化的,甚至出乎意料的艺术效果。虽然这一多媒体电子音乐作品没有采用电子音乐中常用的多媒体互动技术,但作曲家与动画导演之间的良好沟通和他们对声音色彩和影像色彩的"通感"成就了这一作品,使抽象的声音与简单的线条之间传达出一种简约与灵动的美。

作品的声音材料来自人不同频段和长度的呼吸声,在电子声音工作站Reason2.5中通过各种复杂的调频技术和效果处理使这一声音在音高、音量和长度上产生多种变化。根据作曲家的创作动机,这个在听觉上类似于自然界风声效果的声音,经艺术化的处理后将这一普通的噪音赋予了生命,这一代表精灵或者人类的声音在音响空间中忽高忽低、忽左忽右、忽远忽近,进而音色又从简单纯净变为复杂而有棱角,在音乐的高潮部分这一声音又与被滤波处理的木质点状音色一起形成了独特的节奏律动,而与之相配合的画面也从简单的线条生成了一个抽象的代表女性的人物影像,在音乐的律动中用古老的类似于祭祀的舞步跳动。艺术感官上的冲击使作曲

家想要表达的"古老、深远、生命、母性"的意境得到了升华和放大。

尽管这一作品的制作技术并不复杂,所要表达的主题也并没有跳出"生命、死亡、爱情"等这些永恒的艺术命题,但作曲家对声音材料极为节约的使用却突出了现代艺术中对于简约、和谐和意象的追求;与此同时,唯美、抽象的画面又使这一作品显得更加精致而有韵味……

<div style="text-align: right">(田震子、张小夫)</div>

## [W]

### 王宁:《无极》

《无极》是作曲家王宁受法国 GRAME 国立音乐创作中心委约,为计算机与民族器乐及声音而创作的电子音乐作品,完成于 2001 年 2 月,3 月 14 日在法国首演。

作曲家利用计算机音乐多媒体技术这些当代高科技表现手段与四件民族乐器及人声结合,配合全场灯光的表现力,调动听觉与视觉效果,营造一个新颖别致的音乐空间。在多媒体方面给灯光独立一行谱,控制所有台上台下灯光。

乐曲中用了很多自然界、现实生活中的声音,并把这些美好的声音在计算机中按创作思维精心安排,把它作为一件特殊的"乐器"来运用,与其他乐器与人声结合,力图营造一个"音响音乐化,音乐音响化",一个人与自然、现实与精神、生活与文化浑然一体、天人合一的空间环境。

曲名"无极"来自中国易经,《系辞》说:"易有太极,是生两仪,两仪生四象,四象生八卦。""极、易、象、卦"都是不同阶段的物象名称。它的第二层含义是:宇宙变化是周而复始、无穷无尽的,称之为"无极"。

全曲由七个乐章组成:

I. 开天辟地——宇宙、地球,从宇宙大爆炸开始。

II. 生命时钟——时间、生物,用"水滴"声象征生命,有水才有生命。用朗读"12 地支"象征 12 时辰的存在。

III. 四季天籁——大自然,随季节变化,有各种季节自然界声音的出现,灯光色调也随之变化。

IV. 生灵王者——人类:有模仿原始人的"语言"声,有用石器的声音。发展

的高潮是野人的大笑声，接《侗族大歌》童声的纯真笑声，象征从原始社会进入现代文明社会。

V. 文化空间——文化、文明，运用了中国东西南北各地区的民间音乐素材并赋予它们以寓意，同时在背景声音中加入了真实的城市噪音予以衬托。

VI. 灵魂净地——宗教，将"六字真言"用于其中。有再现和综合性。

VII. 周而复始——无极，象征地球、宇宙的生灭周而复始，永不停顿。

七个乐章连续演奏，展示由宇宙、星球的形成开始，地球生物的诞生，到当今人类世界的现实生活这样的一个时空范畴。结尾的处理象征着宇宙、地球这种物质存在空间会周而复始地无限繁衍。这也是曲名"无极"之寓意。

此曲演出后引起轰动，成为国际音乐节的亮点，得到各国代表的称赞。有观众这样评论道："这首作品能把传统与现代、民间素材与专业技术、构想与实践、器乐与电子音乐结合得这么好，出人意料。既实现了多元的融合，又构成了一个有机的整体，手法精湛，技术娴熟，风格独特。'无极'的音乐与西方音乐、与其他现代音乐有很大不同，它以自己独特的语言与风格在现代音乐作品中脱颖而出。"

（吴春福）

## 王铉：《幻听——Imagination》

《幻听——Imagination》是作曲家王铉于2004年完成的一首为电子人声、戏曲人声和西洋美声而作的电子音乐作品，在2004年北京国际现代音乐节及北京国际电子音乐节上演出，获得很大成功，并获得第一届中国电子音乐作品比赛"学会奖"B组一等奖。作品长10分26秒。

整个作品的结构很清晰，可以分为四个部分。如果说前三部分是为了突出主题，体现单一声音的魅力，那第四部分则是为了更好地表现多重声音的交叉与融合。作品中的三个主要材料——电子人声、戏曲人声、西洋美声是并列、互补而层层递进的，简单而清晰。而电子背景音响和打击乐不仅是连接主要材料的标志，还是烘托和塑造音乐本身的重要媒介。每一个音响的出现往往都在暗示下一个主体，比如作品在展现西洋美声之前，美声的动机已经被渗透在电子音色制造的背景氛围当中了，但是由于应用的手法和技术的不同，不会让听众感到重复和单调，反而给

人以变化之感。

作品的制作平台为：音频制作平台（Protools/Samplitude2496/Cooledit/Soundforge）；采样制作平台[V-synth（Roland）/模拟采样合成器]；音序制作平台（Sonar2.0）。

作品的主要声音来源是采样声音（人声类有西洋美声、京腔，打击乐类有梆子、锣、小钹）和电子类声音（电子化人声、电子化背景音响）。所谓采样声音是作曲家通过录音方式获得的声音。例如，关于京腔和西洋美声的唱段都是由作曲家录音前设计或写作好的乐谱，然后通过话筒拾音录入Prostools（多轨音频工作站），再通过其他音频软件（Cooledit，Soundforge等），利用各种效果器或实时或预制对这些采样的声音进行修改润色；而打击乐音色更多的是利用V-synth（Roland）模拟采样合成器和Sonar2.0的音序功能进行实时的控制和重新编排制作的。Roland公司的这款合成器V-synth功能很强大，既是一台模拟的合成器，又具备很好的采样功能。作曲家通过修改合成器上的模拟参数以及强大的实时功能，不仅完成了所有民族打击乐的采样和修改部分，而且还"制造"了充满"虚幻"色彩的电子类声音（电子化人声及电子化背景）。

《幻听——Imagination》寻找几种在现实生活中不可能有联系的艺术或媒介——这是作曲家的基本创作理念。京剧、美声以及电子人声有着各自不同的文化背景和不同的历史发展进程，它们本身应该是有很大的区别和对比的，但同样作为"人声"，它们之间又暗示着一种必然的联系，怎样融合，怎样在它们之间构建联系就成了作曲家首要的任务。作品的每一个部分，都体现出了作曲家对创作意图的实现，如在作品的第三部分，民族打击乐经过作曲家电子化的处理后，既充满了现代气息，又因为它具备的典型性中国式音响，在与西洋花腔女高音相互碰撞和对比后，达到了极大的融合。

《幻听——Imagination》在创意上突出了虚与实的结合与对比，运用电子化的人声和时有时无的电子化背景音响渲染着一种"虚无缥缈"的电子空间，目的是使随后出现的真实人声采样形成一种听觉上的麻痹，体现了一种"虚"和"实"的对比和融合。当然，大量效果器的应用也使得真实的采样人声（戏曲人声和西洋美声）之间变得真假难辨，时虚时实，体现了电子音乐在空间上的无限魅力。另外，在现场演出中，这种结合就更加明显，由于有京剧演员和花腔女高音演员的现场表演，

而她们的声音通过话筒拾音后又由作曲家实时加效果，音响上的空间处理和声像上的运动与交叉达到了更高层次的"虚"与"实"的结合和对比。

点与线的结合和对比是体现作曲家创作理念的一个重要方面。京腔和西洋美声的采样以及电子人声的制作，作曲家都避免了用具体意味的词，而采用了拟声词。京腔即有"啊"极具柔媚的长音哼鸣，又有点状的吐字和重音，都是相当讲究的念腔；西洋美声在写作上也安排了长音拉腔，但更多的是用跳跃的、有弹性和张力的花腔，和自由、飘摇、弥漫的京腔形成点与线的对比和结合。电子人声穿插在另两个真实人声之间，以点状、块状、线状营造出静止与运动的对比与融合。

（张　磊、徐玺宝）

### 王铉：《花鼓·安徽·CN》

《花鼓·安徽·CN》是作曲家王铉应 2006 年北京国际电子音乐节委约而创作的电子音乐作品。作品获得第三届中国电子音乐作品比赛"学会奖"A 组第一名，2007 年 6 月在法国布尔吉斯国际电子音乐节演出，获得国际电子音乐界的广泛好评。作品长度为 6 分 35 秒。

花鼓灯，流传于淮河流域的四省二十多个县、市，是有舞、有歌、有锣鼓等打击乐演奏，有简单情节的小戏，它是汉族人民创造的最具完整系统的民间歌舞艺术形式之一。锣鼓是花鼓灯中极为重要的组成部分，具有情绪热烈奔放，节奏形式多变、明快紧凑，感染力强等特点。电子音乐作品《花鼓·安徽·CN》的全部声音材料来源于人声，通过对童声合唱人声的采样，借用纯人声及各类电子手段的表达方式，重新诠释了这种来源于安徽民间花鼓灯中的锣鼓效果。

《花鼓·安徽·CN》的音乐结构非常清晰，可以划分成三个部分。

第一部分主要用采样的人声"嗒"来创作（"嗒"为一个基本的人声模拟鼓点），由散化的节奏开始一直发展到完整的花鼓灯节奏。这部分几乎没有应用任何"变形"的手段，而只用了 reverb（混响）及 pan 的变化，由于这两个效果的应用，使得人声有了一个变化的空间概念，时左时右，时前时后……声音虽然没有变形，保留了作曲家认为已经很美的声音原形，但电子音乐空间的概念得到了更为充分的体现。这正是王铉创作这部作品的基本理念，她认为"不一定要用很难的技术手段，只要能

体现音乐意图，简单何尝不是一种美呢"。

第二部分从 3 分 15 秒开始，是一个"炫技"的段落，充分利用电子音乐的手段，如 flange, doppler, pitch, autotune 等制作技术，甚至还应用了音序软件、实时控制器等，电子音乐的技术在这里得到了比较充分的展现，这种"炫技"的人声在现实演唱中是无法达到的，同时也体现了电子音乐的魅力。

第三部分是前两个部分材料的结合与进一步发展，具有变化再现的作用。前两个部分音乐的材料在这里得到了体现，但不是进行简单的重复，而是通过重叠、引申和变形发展，使音乐情绪不断高涨，充满了新意，既达到了作品高潮的艺术效果，又完成了人们审美心理中对再现因素所期盼的目的。

怎样才能创作出既能发挥电子音乐"技术性"特色，又能具备"可听性"是现代电子音乐作曲家一直探索的方向。《花鼓·安徽·CN》延续了王铉一贯的创作理念，她认为"该作品并不想把采样来的人声全部用电子音乐的手段加以变形，用计算机编辑的方式来创作一首纯粹的电子音乐。我只想用一些电子音乐的手段在适当的段落来表达自己对花鼓节奏的理解，让作品有别于传统人声与器乐音乐作品的表现特征，而使《花鼓·安徽·CN》具备一定电子气息的同时，也具备较强的音乐可听性"。

<div style="text-align:right">（徐玺宝）</div>

## [X]

### 许舒亚：《太一》

《太一》是作曲家许舒亚于 1993 年为长笛和电子音乐而创作的现代电子音乐作品，该作品曾获得法国第 21 届 Bourges 国际电子音乐作曲大赛二等奖，以及意大利第 15 届吕齐·卢索罗国际电子音乐大奖。作品长度为 14 分 30 秒。

在谈及《太一》这部作品时，作曲家本人曾经说过："出国十几年，耳闻目睹和吸收的都是西方现代艺术，但作为一个来自中国的作曲家，创作上重要的一点，我认为还是表现自己的文化底蕴，体现出自己接受的文化教育背景。"因此，在这部作品的声音选材上，作曲家采用了西方的乐器长笛与采样的中国传统乐器箫的声音作为整部作品创作的主要元素，运用电子音乐先进的技术手段对箫的声音做了丰富

的处理、变化，将传统音乐与现代音乐这两种不同时期、不同艺术风格的音乐完美地结合在一起。

整部作品的声音材料大致可以分为两大类：带有固定音高的乐器类（长笛），以及电子音乐类的声音。其中电子音乐类的声音又分为具有明确音高的电子声音（如采样的箫的声音）、不具有明确音高的电子声音（打击乐的声音），以及噪音类的电子声音。作曲家将这些丰富的声音通过不同的组合形式，一方面在音乐上展现了电子音乐时而刚烈，时而柔美、委婉的音乐形象；一方面在美学上也表现了中国传统艺术与西方音乐的完美融合。

整个作品的结构大致可以分成七个小段落，作曲家以不同的创作手法表现了现代电子音乐与长笛极具魅力的声音特点，以下是各个段落的分析。

1.（0'00"—2'45"）由长笛作为全曲的开始，随之出现了带有音高、具有和声性的电子声音，以及环绕式的噪音类的电子声音，并伴有打击乐。这一部分的音乐创作手段主要以陈述为主，一声强劲有力的打击乐将第二部分引入。

2.（2'45"—4'23"）这部分的音乐主要以长笛为主，展现了长笛丰富的演奏技巧。而电子音乐的声音则选择了环绕式循环上升的声音，从创作手段上分析，这部分的电子音乐似乎在给长笛充当伴奏的角色，电子音乐的声音作为长笛的衬托，在节奏、强弱等方面与长笛时时呼应，使音乐有了长线条的发展。随着电子的噪音渐渐隐去，音乐进入下一个部分。

3.（4'23"—6'29"）这一部分突出了节奏的重要，在声音选材方面长笛的声音与采样箫的声音相互呼应，长笛的节奏变化十分丰富，并伴有打击乐的配合，随着节奏的加快也将整个作品推向一个小的高潮。

4.（6'29"—8'45"）随着高潮的退去，音乐慢慢趋于平静。在这段音乐当中体现了电子音乐中采样箫与长笛的完美融合，箫的声音采样具有明确的音高与长笛长线条的声音形成了和声的感觉。虽然这一部分的音乐趋于平缓，但这种静中有动的音乐感觉也为后面的高潮做了铺垫。

5.（8'45"—10'14"）这部分音乐以颗粒性"点"状的声音材料为主，9'00"时电子音乐的声音出现了语言类的声音，似乎在向听者诉说着什么，这个经过变形的电子声音与长笛相互推进，将作品推向又一个高潮。

6.（10'14"—11'48"）整段音乐变成长大的线条，音乐的语言也从强而有力慢慢地转变到弱而细腻。

7.（11'48"—14'30"）当音乐一片寂静时，长笛再次出现，吹奏出了委婉动听的旋律，似乎在和第一段的音乐相互呼应。慢慢地，电子的声音作为背景也随之远去，而就在大家都以为音乐已经结束的时候，打击乐以强有力的声音出现，与尖锐而弱的长笛的声音形成鲜明的对比，这种声音力量的极大反差，体现了现代电子音乐所具有的爆发力和丰富表现力的音响特点。而在作品的最后，音乐上的大起大落，也给听者留下深刻的印象。

《太一》这部作品从中国古代易经文化的精髓中汲取营养，运用明确的、具有中国韵味的电子音乐语言与西方乐器长笛完美地结合，是具有东方意识的音乐作品在20世纪发展进程中一个成功的范例。音乐不同于科研，音乐的重要价值和功能在于能够与观众交流，产生心灵的互动；音乐的终极目的是体现在审美层面和精神层面给人以感动和震撼。《太一》让我们感受到了两种不同文化的熏陶与交互，感受到了现代美与古典美的结合，特别是现代电子音乐作为新技术和新观念的崭新平台，更是打破了时空和地域的界限，创造出新的艺术语言，为21世纪中国现代音乐的发展打开了另一扇大门。

（刘　寰、张小夫）

### 薛花明：《钟之灵》

《钟之灵》是青年作曲家薛花明为编钟采样而作的电子音乐作品，创作于1999年，同年在北京ICMC1999国际计算机音乐协会举办的电子音乐会上演出，获得好评。作品的所有声音素材都采样自编钟这一古老乐器，使用了各种工具，如锤子、刷子、筷子、金属片以及用手掌和口吹等来演奏编钟。通过Roland S-750采样器的录制，再加以编辑处理成为一个个"音色"，最后用计算机编曲合成。整部作品试图描绘出作者关于编钟的想象：在一个空荡的大厅，大大小小的钟在颤动、呼吸、歌唱，它们相互不停地碰撞、舞蹈……

（薛花明）

## [Y]

### 叶国辉：《声音的六个瞬间》

《声音的六个瞬间》是作曲家叶国辉于2004年应法国里昂国立音乐创作中心（GRAME）委约，为筝、大提琴和电子音乐而创作的一部新组合作品。其中电子音乐为两种方式：其一，前期制作的六声道电子音乐；其二，该作品在音乐会现场演奏期间，计算机按事先设定的程序采样和实时处理并以六声道回放。具体地讲，这部作品包含了筝和大提琴的现场演奏，前期制作的六声道电子音乐，对筝和大提琴进行实时电子音乐处理的三个层次。作曲家在完成这部作品之后颇有感触："就我而言，这部作品的创作方式和过程是重要的——使电子音乐对声音进行各种可能性的实验，并与创作思维进行整合与参照。"

与常规的音乐创作方式相比，该作品的创作过程较为复杂。第一阶段：作曲家根据其作品构思的总体框架和局部细节，对筝和大提琴进行采样。具体涉及这两件乐器的各种常规和非常规声音，以及两者对作品中核心因素的不同声音形态表述，采样还涉及相关音色的延伸和对比性的声音元素等。第二阶段：对采样的声音进行处理，并形成一些具有局部特征和不同形态的电子音乐截面。第三阶段：在对声音进行电子处理的基础之上，引申出筝和大提琴所要表现的形态并具体为可以与经电子处理后的声音同步的样式，继而形成乐谱或可供发展的片段性材料。在这一过程中，作曲家将其构思具体到了相对独立的、具有不同特征的六个小部分（其后冠以《声音的六个瞬间》）。第四阶段：电子音乐部分的实时处理。该阶段的工作于2005年2月间在法国里昂国立音乐创作中心工作室完成，为期一个月。在法方工程师的协助下，作曲家对实时处理的各种样式进行了试验，涉及实时处理的声音效果选择与动态控制、声音的回馈与空间环绕参数、采样点及其起始诸元、施加量与变量等。基于电子音乐实时处理所具有的变化空间，作曲家在该作品中根据其总体构思，将电子实时处理部分控制在了一个相对稳定的层面上，以将电子音乐的变量恒定于其音乐本体所要表述的范畴。作品在第四阶段最后，对筝、大提琴、前期制作的电子音乐部分、实时处理的电子音乐部分进行了乐谱的量化，并通过软件设置了由踏板控制的全部电子音乐部分的30个触发点。

《声音的六个瞬间》于2005年3月17日在法国里昂歌剧院首演，获得了很大

的反响,这部长度约 15 分钟的作品被法国同行视为"将电子音乐赋予了奇妙的东方色彩"。该作品国内首演于 2005 年"上海之春·国际音乐节"当代作曲家优秀作品展系列音乐会·电子音乐专场;同年 10 月,法国里昂国立音乐创作中心在 2005 年北京国际电子音乐节"格拉姆之夜"交互式音乐会上再度演出了该作品。

<div style="text-align: right">(叶国辉、张小夫)</div>

### 于祥国:《废都》

《废都》是青年作曲家于祥国于 2005 年为电子音乐和数字影像而作的多媒体电子音乐作品,在 2005 年北京国际现代音乐节首演,并获得德国西南广播电视台(SWR)颁发的奖学金。

《废都》是对当下现实的批判和对周遭人群生存境况的关注,它的创作灵感源于法国作曲家吕克·费拉里的作品《几乎没有》对当下生存状态的批判,只是作品借助了费拉里的时代所没有的数字影像技术罢了。

于祥国常漫步在北京的街头,看到那些处在城市边缘的弱势群体,衣衫褴褛的乞讨者、散发小广告的农村妇女、大批的失学儿童、神情麻木的民工等,他们似乎与这个繁华的都市极不相称……于是,作曲家用手中的 DV 记录下了他所看到的一切。当一个个被社会抛弃的边缘人物和他们身后不相符合的背景进入同一个 DV 镜头时,作曲家"内心深处涌现出一丝隐隐的悲凉"。

作品的声音材料可以分为以下几种:撕报纸、摇铃铛、人群窃窃私语,还有开始录制时那一声撕心裂肺的呐喊。作品的视频材料部分,主要分三类:一类是代表边缘人群的都市失学儿童和民工;一类是繁华的都市建筑和夜晚中的车流;一类是笼中鸟。最后的镜头是将都市建筑、车流和笼中鸟叠化在一起,隐喻人们整天疲于奔命的生活就如同笼中鸟一样麻木,只知道个人世界的快乐,而不关注他的"笼子"之外的生活。

在作品的开头,屏幕上打出了一排字幕:苍穹之下,两个世界,这是人间的两重天。数字,令人麻醉的毒药,困沌,如笼中之鸟。在作品的最后,又出现了一排字幕:生活,仍一如既往……这是表示自己的无奈。因为我们固然可以用自己的方式批判和关注这个社会,却无力改变这个社会的现实境况,这是内心深处一种极为孤独和无助的感受。生活不会因为《废都》有所改变,它仍将一如既往地前行。

<div style="text-align: right">(于祥国、徐玺宝)</div>

## [Z]

**张兢兢：《藏谣》**

《藏谣》是青年作曲家张兢兢创作于2003年的电子音乐作品，曾获2004年第一届中国电子音乐作品比赛"学会奖"A组三等奖。

作品风格具有一定的西藏地域性特征，同时不乏音响型电子音乐的音响特性。在主题方面意求精简，借助各种音频技术处理手段使其变化、发展，从中形成多个引申出的材料运用于作品中。在声音材料方面，选用了一首西藏原始民歌采样与具有民族风格的吹管音色的波形样本。另外，还选取了一些电子化较强的声音材料与一些电子合成器发出的声音作为背景素材。

作品的结构为三个部分：主题呈现及其变化、逐步推进的过渡中部以及动力性再现尾部。

在引子及主题呈示的第一部分中，为了使主题材料在第一次呈现时，在音响上具有某种特殊性和新奇感，给人以深刻印象，首先对有限的素材进行多种可能性的音频变形处理。譬如均衡、混响、延迟、动态、回音、镶边、失真、合唱，以及一些特殊的处理手段，比如反转波形、移调、变速等。另外，还运用了 TC Native Reverb 混响插件效果器和 TC Native EQ 均衡处理器对样本进行修饰。这些经处理后可预见或意外获得的声音素材，给作品创作带来了灵感和创作过程的某些趣味性。

作品的开始，在牛铃声采样和弦乐背景铺垫的引入之后，由一小段吹管音色为主的音响片段推动着音乐向前进行，在一个模拟人声旋律片段的合成器音效之后，进入人声主题的呈示段落。

该段落的开始部分首先出现的是民歌标志性特征，即五度上行滑唱效果。而后，又插入返回到吹管小片段素材。这里的单一民歌音响素材在语气助词的哼唱辅助及吹管音色变形、合成器音响的配合下，转变为来自三个不同空间方位的声音，即靠前、居中、靠后的三个层次的展现。具体处理有：将前后声源在音响上重合，形成了一定的空间区域，而后做依次消退；另外，将前一音响接近结束时做渐弱处理，同时让后一声源缓慢渐强地进入，使前后声源形成在空间位置中具有传递而不间断的音响特性。这样处理整合后的素材，给作品带来了时间上和空间上的运动变

化。最特别的处理是将其形成一段"啦啦声"的哼唱效果，为人声旋律做背景式的衬托与铺垫。这种哼唱效果也可以使在没有人声出现的地方延续着民歌音响的氛围，烘托主题，增加音响的表现力。

作品的中部是一个过渡性的段落，首先调整了"啦啦声"的哼唱混响，处理其混响深度，使其在空间上有明确的方位感，并逐渐由前往后推进，这是为了突出逐渐进入的主题的音响强度。由于是过渡中段，所以选取的音效是特点性的原素材片段，如清晰可辨的吹管音响和处于三个空间位置以三度音程叠置呈现的民歌素材。五度的滑音演唱音响，在经过变调处理后，重叠成为和声的效果。这一段还加入了小鼓节奏型的音响，作为高潮来临前的暗示。

在第三段中，是大量合成器铺垫式的效果音色和打击乐大鼓音色的运用。这些成分加强了作品的高潮部分的音响。其中，作品主要素材的交替出现，起到再现主题的作用。最后，整个作品在人声的叹息声中结束。

<div style="text-align: right;">（张兢兢）</div>

### 张小夫：《吟》

《吟》是作曲家张小夫为中国传统乐器——大曲笛与现代电子音乐而作的一部新组合作品，是中国最早的电子音乐作品之一，也是最早在国际电子音乐作品比赛获奖的作品之一，首创于1987—1988年，首演于1994年北京国际电子音乐节；2001年应法国里昂国际现代音乐节的邀请，作曲家将电子音乐部分全部重新制作并在里昂演出；在2004年北京国际电子音乐节中，又演出了该作品与多重数字影像结合的多媒体新版；该作品作为作曲家的代表性作品和在国内外音乐节、音乐会演出场次最多的作品，受到国内外音乐界的高度评价。作品长度为13分30秒。

作品主要的成功之处可以从两个方面略见一斑：一是传统乐器的写作和新技法的开发；二是电子音乐部分对声音的处理和组织。二者的珠联璧合是作品成功的关键所在。

在传统乐器的写作和新技法的开发方面，作曲家深入地研究和开发新的表现手段，以打破一般化的传统器乐写作规范。首先，从乐器发声原理入手，大胆地设计和使用了多种笛膜的表现手法——"竹膜""纸膜""无膜"，以获得不同的音色和不

同的声音效果，大大加强了这些声音材料的色调、韵味和表现深度。其次，考虑到与电子音乐的结合，作曲家创造性地开发了一些非乐音、非传统的新的演奏法，如"吹指孔""吹笛头""滚奏""卡腔"等。由于这些新的演奏法所产生的新的声音被注入了更多的个性化的、特殊的表现元素，因此在情绪的表达和语气的形式方面则更为细腻和深刻；同时也实现了与电子音乐部分浑然一体的声音组合原则，取得了很好的效果。值得强调的是，作曲家在处理这些材料时并没有简单地追求表面化的声音效果，而是从音乐内在的表现和总体结构安排出发，为这类新开发的、带有明显的东方文化色彩的声音提供了可以大展身手的表现空间，充分表达了一个东方作曲家对现代音乐的独特理解。

作品中电子音乐部分的声音素材全部取自中国传统吹奏乐器埙、笛、箫，体现了作曲家对材料高度统一的创作追求。这些声音素材基本上可分为两大类：乐音类和噪音类。乐音类是采自作品中器乐演奏部分主题的动机以及某些乐句的片段；噪音类采自传统吹奏乐器埙、笛、箫的一些特殊演奏技法所发出的非传统乐音和噪音，这些经过录制加工的真实乐器采样的声音作为声音素材为作曲家创造新的音乐语汇提供了极为重要的元素。

在电子音乐技术理念方面，作品《吟》使用了大量变化音乐材料的手段，不过展开的技术不再是传统作曲组织"音符"的技术，而是电子音乐组织"声音"的技术；被展开的音乐材料也不再是音符，而是声音。这些经过录制加工的真实乐器采样的声音经过 Time Stretching 等电子手法处理之后得到了丰富的音响效果，使原本声音中不易觉察的噪音成分（如气流声）得到夸大，同时吹奏时的语气和表情也被夸张地表现出来。

在《吟》的电子音乐部分制作过程中，电子采样器扮演了重要的角色。具体做法是：先把经过录制加工的真实乐器采样的声音材料录入采样器进行编辑处理，再运用合成器键盘控制采样器的方式对其进行二次处理，这个过程可以多次重复。这种制作方式的特点是，把采样器里的声音素材当作一个动机（也可以理解为音色）来演奏，也就是像在传统音乐作品中演奏乐音一样去演奏这些非传统乐音的素材，而不同于计算机音频工作站中用鼠标画线、拖拽的操作方式。我们可以比较一下这两种方式的差别，首先是灵活性的差别，通过"演奏"的方式，作曲家可以根据所

"演奏"声音的不同来采用相应的表情、力度。比如,对线条化的声音就应当用较慢的速度弹奏,并加入丰富的表情,使声音得到充分的表现;对短小的、点状的声音就应采用较快的弹奏速度,或时快时慢,再施以力度的变化,使声音产生不同组合的效果,增加音乐的表现力;尤其是多声部、复调方式的人性化即兴演奏,经常能碰撞、产生非常生动、鲜活的音乐形态。相比之下,鼠标画线的操作方式无法达到如此细致的程度。其次是个性和共性的差别,对于同一个声音素材,不同的人有着不同的感知能力,这直接影响着"演奏"的方式,同时也直接影响着"演奏"的效果,因此这种方式最能体现个性化的情感和个性化音乐语汇。而使用计算机音频工作站中鼠标画线的方式就无法或很难体现这样的个性,因为计算机音频工作站是一个共性的技术平台,它不会因为使用者的不同而改变它的技术内容。可以想象,用相同的软件、相同的技术手段来处理相同的声音材料,会更有可能出现共性的结果。所以,通过个人化的"演奏"方式处理声音材料,会给这些声音材料带来更多的意外和变化,特别是有感而发的现场即兴,同时也会融入更多作曲家自身的个人情感。

在《吟》的创作过程中,作曲家没有束缚于某种单一的技术手段,也没有追求表面上的高科技手段,而是着重以作品本身的音乐表现深度为出发点,综合运用了电子音乐不同时期的多种技术,尤其体现在新版作品的创作中。作曲家结合旧版创作时所积累的丰富模拟录音技术,通过计算机音频工作站和合成器键盘控制采样器的方法,对声音素材进行个性化的细致加工,再经过调音台把各个声部以分轨的方式录在多轨磁带录音机上,最后再进行统一的合成处理。在这个制作流程中,声音材料以模拟录音的方式录入采样器或计算机音频工作站,而对材料的加工则运用了计算机音频工作站加采样器处理的综合方式。采用这样的制作流程,不仅使得数字音乐时期变化声音方式丰富的技术优势得以发挥,而且也避免了纯粹使用计算机"数字"声音所产生的"机械感"和"冷漠感",使作品的音响散发着磁带音乐时期模拟声音"温暖""结实""厚重"的特性,从整体上加强了音乐的表现力。这里需要强调的是,无论是作品的旧版还是新版,作曲家都使用了键盘"演奏"的方式,尽管"演奏"的内容不同,但都体现了作曲家希望通过个性化的方式来表达自己的音乐语言。因此,运用模拟化的声音、数字化结合个性化的声音处理方式,是作曲

家制作技术平台的典型特征。

另外,《吟》在现场演出中对乐器演奏的声音和预制电子音乐的声音都做了实时化的处理。使用八轨数字录音机来操作事先录制好的八个不同的声部。现场的声场布置是:舞台中央是演奏者及舞台四周的四组扬声器(1—2组、3—4组),形成了一个具有相当深度的基本声场;一楼观众席有二组扬声器(5—6组),与基本声场构成了具有相当距离的对话空间;二楼观众席也有二组扬声器(7—8组),形成了多层空间,共有八组(可根据演出现场条件增加)扬声器,这八路音响连接到观众席中央操作区域的调音台上,由作曲家自己控制各通道声音的分布。这种演出形式充分显示了现场乐器演奏者和"音响乐队"等诸多表现元素之间的对比互动以及多层次的声场空间。电子音乐的这种现场实时处理的方式给了作曲家足够的空间来进行作品的二度创作。通过调音台的控制,作曲家可以随时调整各组扬声器里声音的音量、声相的位置,使之产生非常丰富的声场变化;还可以调整混响、延时等效果器的量值,使乐器演奏的声音产生实时的变化。这种即兴的、现场实时处理的方式也使作品的演出包含了许多偶然化、个性化的表现因素。

(关　鹏)

**张小夫:《不同空间的对话》**

《不同空间的对话》是作曲家张小夫于1992—1993年创作的电子音乐组曲。作品分成两个部分,第一部分《地和天》是在法国巴黎的 Edgar Varese 电子音乐实验室创作完成的,长度为2分59秒;第二部分《人与自然》是在法国巴黎 La Muse en Circuit 电子音乐实验室创作完成的,长度为6分50秒。虽然两个部分的创作时间与地点都不相同,但在作品中使用的电子音乐作曲技法统一,而且音乐要表达的思想内涵完整、清晰。

20世纪90年代初,数字音频技术与传统模拟技术并驾齐驱。在电子音乐的创作中,使用计算机音乐语言编写程序和使用MIDI与数字音频软件来控制并且处理声音的做法正在逐渐成为主流。但这部组曲仍旧使用磁带录音机(tape recorders)作为存储设备(sound storage equipment),因此它在创作技法上也是以传统磁带音乐(tape music)为主的。例如,变速(chang of tape speed)、变向(chang of tape

direction）、循环（tape loops）、裁剪和拼贴（cutting and splicing）。此外，这些技术并不是被单独使用，而是两个或多个结合运用。再加上调音台（Mixers）、均衡器（Equalizers）、滤波器（Filters）、混响器（Reverberation Units）的综合处理，在传统磁带音乐的创作中，从用剪刀与胶带对磁带做物理裁剪、拼贴到两个或几个磁带录音机之间的相互转录与多重合成，这种乐趣只有亲手摸过磁带录音机的作曲家们才能体会得到。

作品中的声音材料来自两个方面：一方面是人声，这些声音几乎都是没有明确音高的噪音，都是作曲家自己的声音；另一方面是一些中国民族乐器，比如埙、二胡、竹笛等，这些声音大部分是有明确音高的乐音，还有一些是比较短小的乐汇。这些通过话筒采样来的声音比起那些由电子振荡器（Oscillators）与包络发生器（Envelope Generators）产生的传统电子声音来说，更加有活力，更容易吸引人。从声音处理的技术手段来说，使这些声音改头换面甚至面目全非并不是难事，但为了更好地体现出音乐所蕴含的中国特质，作曲家并没有这样做。

作品结构如图 1。

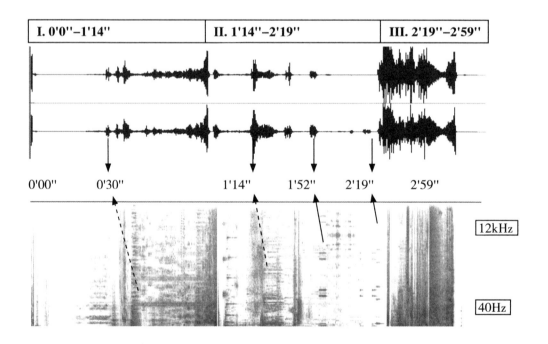

图 1 《地和天》波形图（Waveform）、声谱图（Sonograph）40Hz–12kHz

如图 1 波形图所示,《地和天》分成三个段落。其中第一、二段中又可以划分次级结构。第一段可以从 0'30" 处划分为前后两部分,前一段是引导型的陈述方式,随着一声有撕裂感的巨响后,音乐进入了长达十多秒的寂静。但这种寂静并不是静音,而是由极弱的声音渐渐地发展,而后引出后一段由埙的音色构成的另一个声音主题。后一段是以呈示型的陈述方式为音乐的主体,除了埙以外,在音乐的前进中,又出现两个声音主题。一个主题是属于金属、体鸣类的敲击声音,将在以后的音乐中多次出现,并且有很大的发展;另一个声音主题出现在第一段结尾大约 1'12" 处,形成了一个音高(pitch)与振幅(amplitude)迅速提升与增加的高点,然后马上回落,同时也带来较强的段落终止感。在图 1 声谱图中也可以看到,虚线箭头所指的 1'14" 之前有一段黑色的区域,这在视觉上证明了这个高点的形成。

第二段从 1'52" 处也可以划分为前后两个部分。前半部分是展开型的陈述方式,金属敲击的声音主题与第一段中听起来类似电声的主题都在这里进行了展开,但是展开的幅度不大,与主题的原形没有很大的区别,对音乐材料的发展是属于继承性的。后半部分的功能近似于古典奏鸣曲中的属准备句。金属声音的主题变形出现了三次,并且一次比一次弱,从而对再现部分的出现造成了很强的期待感。

第三段只能说它带有再现的因素,因为只再现了乐曲起始处带有撕裂感的声音主题。除此以外,便是对之前出现的声音主题进行了较大的发展,同时又加入强有力的低频声音。从图 1 声谱图中也可以看出,从 2'19" 开始,各个频段逐渐变得十分丰满,总体振幅也是全曲中最强的部分,无疑这是乐曲中的高潮段落。在这段再现又展开的音乐中,几个声音主题轮流交替着出现,形成了紧张度,在段落的收尾处音量先是减弱,然后又迅速增加,最后骤然停止。之后,所留下的只是左右声道的延时效果(cross delay)与一个若隐若现的声音动机。这样给听众造成了一种更强的期待感,也为组曲中的第二首《人与自然》做好了铺垫。

图 2《人与自然》波形图（Waveform）、声谱图（Sonograph）40Hz–12kHz

如图 2 波形图所示，《人与自然》也分成了三个主要段落。第一段的陈述方式仍然是引导型与呈示型相结合。在这一片段的前进中，主要的声音主题来自经过处理的竹笛与二胡的声音，埙的声音主题仅出现了为数不多的一两次，是为了与《地和天》进行前后呼应。在乐曲 1'36" 时出现的好似野兽声嘶力竭的嚎叫的声音是展开段落的主要声音主题之一，在图 2 声谱图中也可看到，这是第一段的高点部分；然后乐曲进入了寂静的等待，预示着强烈的展开段落的到来。

第一段对声音主题的运用非常巧妙，例如对二胡用弓根儿紧压琴弦的声音和对竹笛花舌的声音进行加工处理后，听起来十分像自然界中某种鸟鸣的声音，十分生动、惟妙惟肖，给人一种在电子音乐中独特的艺术美感。这正反映了电子音乐创作中常常挂在嘴边的一句话：声音是音乐的生命。

第二段可以从 4'16" 处划分次级结构。前半部从 2'05" 处出现的闯入式的金属、体鸣类的敲击声音主题开始，完全是展开型的陈述方式，是全曲的高潮段，也是整个组曲中最富有矛盾冲突的段落。再加上在呈示阶段出现的多个声音主题以复调式

的手法进行发展，主题之间相互交织、此起彼伏，造成很强的交响性，从3'22"左右到音乐紧张度的最高点这一段尤为强烈。随后是音乐高潮过后的能量逐渐削弱阶段，直到4'18"。后半部分的陈述方式是收拢型的，一方面在音乐前进的声音中，金属敲击的声音主题以多个不规则短小乐节的方式出现，都是带有明确音高的声音，并且全部带有延时效果，因为延时效果量很大，又渐渐成为音乐的背景层。以上所述，在图2声谱图中成片的密密麻麻的黑点儿区域可以看到。另一方面在音乐背景中的声音，频率逐渐降低，振幅也逐渐减弱，为尾声做好了准备。

尾声从5'16"一直到乐曲结束，是以收尾型的陈述方式贯穿始终，无法划分次级曲式。音乐的前景中依次出现了之前在乐曲中呈示与发展过的几个声音主题的变形，例如埙的主题就是其中之一；背景里有一个声音在高频处时隐时现，虽然音量不大，但是以它的频率所在的高度足以引起听众的注意。这一段也可以看成是整首组曲的尾声部分，它不仅成功地平息了高潮段落的矛盾冲突，也使听众有足够的时间来回忆与思考整首组曲的发展脉络与音乐的内涵。

从整体来看，虽然是一部以具体声音为主要元素，并且通过磁带音乐的技术手段进行创作的电子音乐作品，但在音乐的结构中总会受一些传统经典音乐曲式的影响。例如，组曲全部长度将近10分钟，而整个组曲中的高潮段正好是在四分之三处。更巧的是，从高潮的最高点6'40"之后音乐中的能量突然回落，一直到新的陈述方式出现正好是在7'18"处，也就是一些经典曲式中常提到的所谓"黄金分割点"的位置。当时作曲家并没有用视觉来控制音乐，如采用计算机软件显示音乐的波形图，而是完全凭着感觉来把握音乐的发展。这并不是用数学的方式来分析音乐，出现这种结果有可能是巧合，而更大程度上与作曲家多年来创作传统音乐的功底是分不开的。

这是作曲家第一部纯粹的电子音乐作品，也是中国作曲家最早在国际重要电子音乐作曲比赛中获奖的作品。这部作品曾先后获得1993年法国Bourges第21届国际电子音乐大赛"专业电子音乐作曲"优秀作品奖、意大利Luigi Russolo第15届国际电子音乐大赛"实验室电子音乐作曲"优秀作品奖、加拿大蒙特利尔第三届国际"微型电子音乐作曲比赛"决赛奖和法国EdsarVarese电子音乐作曲比赛大奖，是在中国电子音乐发展历程中一部具有里程碑意义的作品。

用作曲家自己的话来概括这部作品："世界是万物对话的产物：地和天、人与自然、生命与生命……人，生而便无可逃避地面对着对话中的世界，因而也便无法选择地加入无限的对话之中，并从对话中实现了自己在时间和空间中的永恒。"

<div style="text-align: right">（张睿博）</div>

**张小夫：《世纪之光》**

《世纪之光》是作曲家张小夫于1995年为南京第三届全国城市运动会开幕式大型广场艺术表演而作的三乐章电子交响音乐，同年出版CD光盘。全曲时长为62分钟。

《世纪之光》可以说是中国20世纪80年代以来以MIDI技术语言为主的电子音乐作品的典范之作，作品成功地在电子音乐、流行音乐、交响音乐三个平台之间搭建一条沟通与交流的新渠道，尤其是电子音乐理念和交响音乐理念的交叉与融合表现得非常成功。这在中国当代电子音乐的发展尚处于探索阶段的20世纪末显得尤为可贵。与同时期的大多数以MIDI技术语言为主创作的歌曲、舞蹈音乐以及影视音乐创作相比，该作品的一个重要特色就是使用电子音乐的技术语言，借鉴流行音乐的音乐元素，注入交响乐创作的思维，使流行音乐和交响音乐交融出一个新的"现代电子交响音乐"。

作品运用的电子音乐技术语言主要是前期MIDI技术语言为主的编程和后期音频语言为主的混录，即综合性地运用和发挥了MIDI技术和音频技术两个方面的优势。前期的音乐大多来源于当时的音源：YAMAHA SY-77等，音色以模拟真实的乐器音色为主，并兼顾通过对现成音色的修饰得到自己理想的音色。这种制作方式在当时非常流行，既能节省音乐制作成本，也能得到自己较为个性化的声音。后期音频语言为主的混录则在当时是比较超前的，因为当时国内的电子音乐创作还很少有介入西方学术性电子音乐创作理念领域，许多人还只是将这种噪音化的声音当作音乐声效来处理，这些声音素材在音乐中只是一种辅助的点缀而已。然而《世纪之光》中已经将这些噪音化的声音素材提升到电子音乐创作的重要成分，甚至在个别音乐段落开始充当音乐表现的"主角"。

作品共分为四个部分：序幕"炫目的地光"（至6'54"）；第一章"元点的溯想"，为第一场"筑城"而作（至17'12"）；第二章"扩展的叠加"，为第二场"弄潮"而作

（至 19'48"）；第三章"时间的终极"，为第三场"追日"而作（至 18'12"）。

　　作品中大量使用了采样技术，把经过录音采样、具有个性化的声音"瞬间"通过音序功能"镶嵌"到规定的节奏之中，使之产生传统作曲手法所无法实现的新"音乐语汇"，如第一章"元点的溯想"开始段落中强劲、震撼的鼓点，与恢宏的、铺天盖地般的群感人声；又如在第二章中，优美动人的主题部分同样使用了采样技术，特别是在伴奏音型中采录了真实的童声，并通过合成器来控制采样器，产生音高、相位等方面的变化，最终实现了传统方法意义上完全依靠真实童声合唱所无法完成、错落有致、高低有序、层次鲜明的，由真实人声发音的电子化童声合唱。

　　作品中借鉴了大量流行音乐的音乐元素，使作品流露出了鲜明的时代风格。例如，流行音乐中动感的节奏和时尚的旋法，有个性的循环，固定电子化的低音语言的大量使用，等等，甚至在第三章中还有女声通俗独唱《宇宙颂》。序曲中自信坚定的金属圆号和铜管群连续切分的节奏巧妙地缠绕在一起，以及后面大量被展开的音调和节奏都无不显示出该作品所具有的"流行性"。但是，该作品对流行音乐的态度是"借鉴"而不是"照搬使用"，所以很多类似于流行音乐的音色都有不同程度的修改，铜管像是被"通电"一样呈现出一种具有电子"磁性"的音质。《宇宙颂》的前奏中若隐若现、朦朦胧胧的电子音响和高潮段中对女声独唱的延时处理，都让这种"流行音乐"具备许多作曲家个性化的语言成分。配器的浓淡和色彩的对比也与西方的电子音乐似乎有着更为直接的关系，音响的分层与电子音乐声音材料的结构和发展息息相关。

　　《世纪之光》的创作注入了交响乐创作的思维，使流行音乐和交响音乐交融出一个新的"现代电子交响音乐"是该作品区别于同时代流行音乐和交响音乐的一个至关重要的因素。在音色的使用、节奏的安排、配器的布局、曲式结构的设计和音乐展开的手段等诸多方面，该作品都折射出一个作曲家成熟地驾驭和自由地发挥交响乐创作的能力和对音乐整体结构高度理性的控制。最终我们可以得到结论，在一部现代电子音乐中注入交响乐思维的结果就是：作曲家"收回"了部分流行音乐中原本属于即兴演奏的成分，将音乐的主题呈示和展开严格按照作曲家预先设计好的按续"入场"，音乐的矛盾冲突更具有戏剧性，时而对抗，时而缓和，所有的激情都在作曲家的高度理性控制范围之内。

<div align="right">（于祥国）</div>

### 张小夫：《诺日朗》

《诺日朗》是作曲家张小夫于1995年应法国国家视听研究院现代电子音乐研究中心（INA-GRM）的约稿而创作的电子音乐作品，1996年在法国巴黎国际现代音乐节上首演，获得很大成功。作品长度为18分23秒。

"诺日朗"是传说中的藏族男神，雄伟、壮丽的诺日朗雪山和诺日朗瀑布均坐落于四川西北部阿坝藏族自治州的九寨沟境内，是一个充满神秘色彩而令人神往的地方。1983年，作曲家第一次踏上这片散发着金属般光芒、原始而神秘的土地，就被这里极具特色的自然环境和人文环境所感动。如何通过藏民族生动、鲜活的外部生活直接"切入"来深入表现"嘛呢"堆旁和"转经"声中人与神的对话，在通往"天界"的旅程中生命与自然的对话，以及内心深处渴望生命"轮回"的终极意义呢？作曲家持续了近十二年（期间包括在法国留学深造的五年）的工作，一直在积极寻找最为理想化的音乐语言和更为独特的表现方式来创作这一作品，最终于1995年冬以组合打击乐和现代电子音乐相结合的新音乐形式、建立在电子技术和器乐写作的双平台之上创作了这一作品。多年以来的文化思考和技术积累最终体现在这首作品中的成功之处在于，作曲家力求把藏文化理念的内涵渗透到电子音乐的技术理念中去。

作曲家站在了传统作曲写作思维的平台上，选择动机展开的手段进行发展（动机出现在全曲的1分17秒35帧处），但在动机材料的选取上却没有使用传统乐音音高概念上的音符材料，而是选择用"喇嘛诵经"这一非常具体化的音响作为全曲的重要动机。"喇嘛诵经"的原始素材是佛教的"六字箴言"，但作曲家考虑到开口音、闭口音发音特性的不同及口型的变化，在作品中只截取了"六字箴言"中一段时长仅为2秒07帧的声音作为动机，是因为这个2秒07帧的声音足以包括短小电子音乐语汇的主要特征，这种设计既精练了动机材料又为动机以后的发展提供了必要的条件和广阔的空间。

从文化理念的角度来分析，藏民族有许多独有的民族特性，在各种特性中又存在着一种共性，那就是藏民族的生活和藏传佛教息息相关，可以说藏传佛教渗透了整个藏文化。因此，用具体化音响"喇嘛诵经"作为动机，在作曲家看来这种表达可能是一种最直接最深刻的方式，事实上给听众的感受也是相当震撼的。"喇嘛

诵经"这一具体化音响动机的选定也决定了整个作品应该建立在电子音乐创作平台上，以电子音乐的形式和技术来表现，这也体现了作品中在动机材料的选择上文化理念和技术理念的相互渗透。

作曲家在多次的实地采风中体验到，无论是藏民日常生活的转经、转嘛呢堆、转庙乃至转山、转湖，还是在他们精神世界对生命"轮回"的概念中，类似"圆"与"循环"的理念在藏文化中无处不在，而"圆"与"循环"对电子音乐来说恰恰与loop这种电子音乐制作技术相对应，甚至可以说不谋而合。loop技术在作曲家"交响化思维"的支配下使动机由小循环不断扩张到大循环来表达和对应"圆"与"循环"的文化理念，从而达到文化理念和技术理念的统一。

在《诺日朗》中，音响动机的循环不仅构成了作品的局部和片段，且随着它的滚动发展、变化和延伸、多层叠加以及各种"电子化"的裂变、重组、多轨合成而构成作品的各个段落，进而又把这种技术发展原则扩大为建立整体结构的理论依据，使小的循环演化为大的"轮回"并使之贯穿于全曲的各个部分最终体现为作品的整体结构，摆脱了在"传统"电子音乐作品中loop技术的背景化、静态化、平面化的功能，从而创造了loop技术"主体化""动态化""立体化"的新理念。

在《诺日朗》中，电子化音响基本来源于一台YAMAHA SY-77的调频式（FM）电子合成器。作曲家把这些电子化音响也细分为三类：一类是具备明确音高的，另一类是模糊音高的，还有一类是纯噪音的（无音高的）。作曲家平行使用了这三类电子化音响，它们相互交织穿插，对每一次的音乐增长都起了重要的作用。在电子音乐技术手段的处理下，有些纯噪音的电子化音响被作曲家处理得极具音乐性和乐音化，而一些具备明确音高的音响又被作曲家进行噪音化处理。其次，作曲家采用的都是趋向金属质感的电子化音响，这样从声音质地的角度也得到统一，模糊了三类音响的界限。

为了能更加直接地表达藏文化的本质，作曲家并没有选择常规的、旋律化的音乐语言来表达藏文化的深厚内涵，而是选择了非乐音乐器——打击乐，在这首乐曲中它们担任了"歌唱"和"对话"的作用，成为乐曲的主体部分。另外，打击乐各种不同方式演奏法的开发和使用，也模糊了打击乐音响和电子音乐音响的界限。如在乐曲的中段，作曲家设计了金属类打击乐器（磬、锣、钹、碰铃、藏铃）相互之间的摩擦与碰撞；设计了用手掌和拳头（分别代表阴、阳）击打皮质类打击乐器

（排鼓、桶鼓、中国大鼓等）的不同位置；等等。它们所产生的音响时而"歌唱"、时而与电声部分进行"对话"，使这个"噪音乐器"极具音乐性，也使作品在更高的层面上通过现代电子音乐与打击乐结合的独特形式体现深厚的藏民族文化内涵。

在空间的安排上，《诺日朗》有着很多的设计，作曲家安排了各种空间的对话，不仅在乐曲中讲究空间与层次，达到人与神之间的"对话"；在演出中，由作曲家控制的部分打击乐与舞台上的打击乐也形成空间"对话"；另外蓝色和红色的灯光分别把舞台上的打击乐表演区域划分为两个不同的色彩区，象征着"天上"和"人间"，形成舞台上两个区域之间的"对话"；电子音响通过不同组扬声器之间又进行着"对话"；等等，都为这首作品增添了更为广阔的空间和特殊的表现力。作曲家有如一个"交响乐队"的指挥位于观众席中央位置控制全场大大小小几十组音响设备，根据音乐的变化使音响表现出不同的力度、不同的相位移动和音势。通过这种"动态化"的交响，使听众心灵和身体均感觉到全方位的震撼与撞击；作曲家更以具有象征意义的现场演奏（铜制、石制打击乐器）与台上打击乐的演奏形成中心控制区和舞台表演区不同空间的对话，展现现代电子音乐在高科技支持下的演出形式的独特魅力，使音乐的表现在多种"媒体"的交织配合之下达到一个崭新的境界，从而达到更高意义上的空间多层次化。

（王　铉）

### 张小夫：《山鬼》

《山鬼》是作曲家张小夫于1996年为女高音和电子音乐而作的现代电子音乐作品。该作品于1996年，在北京电子音乐周首演，后曾多次演出于北京国际电子音乐节，2005年演出了多媒体新版。作品长度为12分钟。

在《山鬼》的节目单介绍中这样写道："张小夫的《山鬼》是为女高音与现代电子音乐而作的交响化的电子音乐，灵感来自中国历史上第一位浪漫主义诗人屈原的同名诗词，作品抒发和编织了一个山中精灵渴望爱情及向往人间美好生活的神奇故事。"王夫之解释《九辩》时说：激荡淋漓、异于风雅的"楚声""可以被之管弦"。他的意思是说，诗歌可以用音乐赋之，屈原的诗本身蕴含了可待开发的音乐元素。而其"异于风雅"的奇异浪漫的想象，为音乐自由奔放的想象空间创造了必备的先

决条件。屈原在接近原始的，意欲在人之初的世界中寻找自己、追问自己的过程中建立起人、神、鬼三界同一的世界，为艺术内在的张力注入了无限的能量。作曲家张小夫曾说：我用现代电子音乐诠释我心目中的山鬼形象，再现屈原诗中古朴、原始、奇异、浪漫的艺术氛围，这是现代电子音乐的"看家本领"。《山鬼》立足于中国传统文化的根基，将想象的笔触伸展到文化意义表述的深处，寄情于"山鬼"，幻想于"山鬼"。当然，作品获得成功的很大因素不仅取决于作曲家对"现代电子音乐"这一技术语言熟练的运用，其扎实的传统作曲功底和丰厚的文化底蕴也为该作品的成功奠定了必备的基础。

图1《山鬼》波形图

从以上的波形图中可以看出，整部作品的高潮点有三次，以中间一次最为强烈，两边次之。除去高潮部分音乐的宣泄以外，作品百分之六十以上的音乐段落以轻巧精致的电子音乐和时而唱、时而说、说唱交融的女声交织在一起。音乐结构从整体上可以分为两大部分，即在第一次高潮过后，音乐的第一部分的呈示就可以视为结束；从细部上除去引子和尾声外又可分为六个小段落，以下就是对每个小段落材料的分析。

引子（0'00"—2'54"），人声用灵动、自由舒缓的"三全音"呼唤旋律引入，并演唱《山鬼》诗歌。

1.（2'54"—4'30"）新的声音材料（持续的波动）。

2.（4'30"—5'51"）在这段音乐中出现了音乐的第一次高潮，它是在人声的带动下用噪音化的电子音乐语言掀起层层如海浪般的音势。5'36"处，除人声以外的声音戛然而止，所有的表现空间留给人声，一声被加入了延时处理的戏曲女声甩腔让这段音乐告一段落。

3.（5'51"—6'17"）这段仅 26 秒的音乐是整首音乐作品的分水岭。

4.（6'17"—8'07"）"采山秀……"中的"采"字被作为一个电子音乐声音的核心材料大幅度展开，声部主要是演员现场的演唱和现场预制声音的复调式对答。

5.（8'07"—9'47"）这段音乐是作品的第二次高潮，音乐可以大致分为三层：其一是女声独唱；其二是变形处理的人声；其三是电子音乐（动感激越的节奏性鼓点和浓密的长线条噪音）。这段音乐的终结仍然是以戏曲女声甩腔结束。

6.（9'47"—10'48"）抒情女高音与噪音、钢琴低音交织在一起。

7.尾声（10'48"—12'05"），女声再次回到音乐开始"三全音"的呼唤中去，这是音乐经历了高潮之后能量的释放，也是山鬼对生命意味深长的思考。作曲家把自己主观世界中的遐想与探求寓于"山鬼"身上，用虚幻唯美的音乐语言展示个人绚丽的艺术想象力，用 20 世纪现代人的思维方式去解读两千年以前古人的心灵世界。

整部音乐作品技术手段的运用简洁而富有效果，女声独唱旋律的写作和整部电子音乐的风格简约而不失艺术的张力。整个作品的声音材料大致可以分为两大类：带有固定音高的音乐类和人声电子音乐。其中音乐类又可分为人声和钟琴（实际上是类钟琴的音色）两类，电子音乐中的声音材料模糊了音高之间和乐音与噪音之间的界限。电子音乐中的原形按点和线大致分为两种，其中又有以颤动的"点"构成虚化的"线"和将点状的声音拉长等变形出现的声音素材。在引子中，两种声音把人声引入，即柔软缠绵的电子合成音色和晶莹透亮的钟琴音色。（打击乐的音色使用了延时——delay，使音色的收束变得有人性化的气息感）随着时间的流动，音乐的层次渐渐多起来，表现的含义也渐趋复杂，终于，在第七段音乐中，这种情绪的积聚达到了顶点。

三全音音程的广泛运用是这部作品的重要音程特征：首先，D—#G—D（在一个八度内，以十二个半音的中间音为界，将一个八度等分为两个三全音），整个作品贯穿始终的灵魂就是这个听来模糊、空灵的三全音。其次，以三全音为主，旋律中衍生出一些装饰性的辅助音，这些音的音程关系依然遵循三全音的原则。如在 D 下方加入#C，连接#C 的音（下方）就自然变成 G，从而再次构成三全音。这样做的结果是和声色彩变得统一，但是由于三全音的交替出现形成了小短句式进行的旋律线，所以听觉上仍能感受到旋律的飘动。

《山鬼》的现代技术语言和中国传统音乐美学的结合成为中国电子音乐的典范之作。很多现代作曲家都将音乐创作的根基指向本民族的传统音乐，浩瀚无边的传统音乐为他们提供了"取之不尽"的音乐素材和创作灵感，那些颇具地方特色的戏曲唱腔和民间音乐赋予了作品浓重的乡土气息，传统音乐的旋法、音调、节奏和结构等要素都成为作曲家"在传统中寻求发展和在发展中寻求传统"之路的突破口。《山鬼》巧妙地运用屈原诗词中"采山秀"的"采"字与中国戏曲锣鼓经中的"才"字两者谐音的巧合做文章，使"采"字从一个文学上的普通字眼转化为一个富有中国音乐节奏内涵的符号；"采"字被锣鼓经式的吟唱发挥以后，引出原诗之词"采山秀"，音乐又重新回到诗人的文学意境。这样的写法在中国现代作曲家的作品中并不少见，它保留了中国戏曲的神韵，又没有把它变为传统音乐材料的生硬"拼凑"。由于《山鬼》中的人声最终送入听众听觉的是效果器处理后的声音，所以"采"字才会像山涧一汪汪清澈的水流舞动在音乐厅的每一个角落，把诗人"奇异浪漫，自由奔放"的诗之意境向深处延伸；运用了电子音乐的技术手段，同样的创作观念表现出不同的音乐效果。独唱演员吟唱出的"采山秀……"中的复调式的对答是作曲家本人录制的自己的声音，并在计算机中做了声音变形处理（声音拉长和变形），与现场女高音的演唱相呼应，这是传统作曲技术语言与电子音乐技术语言的有机转化与融合。

　　附：《山鬼》原诗

若有人兮山之阿，被薜荔兮带女萝。
既含睇兮又宜笑，子慕予兮善窈窕。
乘赤豹兮从文狸，辛夷车兮结桂旗。
被石兰兮带杜衡，折芳馨兮遗所思。
余处幽篁兮终不见天，路险难兮独后来。
表独立兮山之上，云容容兮而在下。
杳冥冥兮羌昼晦，东风飘兮神灵雨。
留灵修兮憺忘归，岁既晏兮孰华予？
采三秀兮于山间，石磊磊兮葛蔓蔓。
怨公子兮怅忘归，君思我兮不得闲。

山中人兮芳杜若，饮石泉兮荫松柏。

君思我兮然疑作。

雷填填兮雨冥冥，爰啾啾兮狖夜鸣。

风飒飒兮木萧萧，思公子兮徒离忧。

<div align="right">（于祥国）</div>

### 张小夫：《北海咏叹》

《北海咏叹》是作曲家张小夫于1997年为北京"北海辉煌之夜"环境音乐会而作的三乐章电子幻想音诗，其中第一乐章《北海晚钟》为高胡、曲笛与电子音乐而作；第二乐章《荡起双桨》为童声合唱、混声合唱与电子音乐而作；第三乐章《北海咏叹》为京胡、京韵人声与电子音乐而作。全曲时长为38分钟。作品运用高科技的手段使今天的北海白塔等中国古代建筑在保持其原有面貌的基础上，借助光与影的交错变换，在星星点点的黑色幕布中再次以动感的青春气息展现它不平凡的风采。作品的第三乐章《北海咏叹》作为独立的音乐会作品被收入他的电子音乐作品专辑CD，并首演于1999年北京电子音乐周。

《北海咏叹》没有将创作的眼光仅仅局限在"北海公园"这一特定的文化景观中，各物质材料的使用更不是仅仅为了配器上的色彩对比，而是用心良苦地用一个极具风格化的音乐作品将中华民族五千年的古老文明抽象化、浓缩化地包容起来，并在音乐的瞬间流淌中艺术化地传达出某些若干具体的精神意象。

从人声的运用方面分析，作为一部电子音乐作品，有目的地引用人声（当然这里的"人声"不同于传统音乐中的歌唱，这里指的是人声念白和道士念经）并使之成为音乐中不可缺少的一部分，显然已与传统音乐不可同语。非歌唱性的人声在音乐中的使用有力地拓宽了原来的创作素材，它不再单纯注重音乐部分的旋律，而把注意力集中在语音本身，或是生活的，或是随意的。

作曲家对语言化人声独具匠心的安排，使《北海咏叹》在文化层面的阐释上获得了成功的展现。而成功之道就是依靠电子音乐这一载体形式，把承载着中华民族五千年灿烂文明的文化符号——《三字经》《百家姓》、道士念经、京剧念（韵）白有条不紊地载入其中，这是电子音乐的优势，而这恰恰又是传统音乐无法比拟的。

《北海咏叹》中有稚嫩的童声、道观中道士们的念经声、京剧中艺术化的青衣念白，作曲家将这三种语言化的人声合理地安排到音乐的各个部分，并赋予它们特定的文化含义。

　　1. 每一个中国人在牙牙学语时都读过《三字经》和《百家姓》，作曲家将《三字经》和《百家姓》作为文化符号放在作品的一头一尾用稚嫩的童声朗朗念出，既有程式上的首尾呼应，又蕴含着文化上的无穷含义。

　　2. 中国的传统文化以儒、道两家为代表，这是一个民族经过长期积淀后形成的根深蒂固的文化背景。音乐不只是要在精神上给现代人一种抽象的传达，而是要给人们一种具体的文化暗示。当人们在聆听这美好的音乐时，作曲家希望人们在这些古老的文化符号面前能有所思、所想。

　　3. 京剧念（韵）白在京剧艺术中有着非常独特的艺术表现特色。中国汉语中的每一个读音都要经历"从字头到字尾"的、声调高低轻重的和音色的变换过程，这也使得京剧念白特别注意对每个音的独立加工。由于戏剧表演的需要，京剧念白的语气性和音乐性被大大夸张，声调变得抑扬顿挫、跌宕起伏，因此念（韵）白也就更具备了音乐的特质。这一特色通过作品展开部最后段落中京韵人声的"咏叹"得到了酣畅淋漓的发挥。

　　从配器方面分析，作曲家选择了代表宫廷音乐的管钟。用管钟为《三字经》和《百家姓》伴奏，意在突出中国传统文化的"古"，音乐的第一声就让人感受到地道的中国传统音乐风格；为了表现京派文化的地域特征，作曲家选用了京剧音乐中的主奏乐器——京胡，音乐表现出浓郁的京韵风情；除了以上提到的管钟和京胡两种特色中国传统乐器以外，作曲家还用特殊的电子音乐制作手段完成了一个常规乐器无法完成的集厚度、广度于一身的特殊音色（低音和声），再现了中华民族五千年古老文明的浩瀚无边和博大精深。

　　从结构方面分析，扎根于本民族的传统文化，融合现代的音乐语言进行音乐创作，成为《北海咏叹》的显著特征。《北海咏叹》属于一个带引子和尾声的复三部曲式结构。A部以三部结构发展而成，B部则以变奏手法完成，$A^1$部没有完整地再现A部，而是直接让京胡进入其加花演奏部分，并在配器上把声部加厚，使$A^1$部的主题变得更加浓烈，情绪更为复杂。《三字经》和《百家姓》是作品中重点引用的特殊材

料，它们的出现并不是传统音乐简单的引入和收束，而是在声音材料上做了有意识的再现。如果从配器手段和主题陈述以及主题收束三方面来说，它们都具备了相对的完整性。那么整个作品就可以划分为"集中对称"式的五部分。五个部分以作为一个大的发展部形式出现的"B部"为"轴"而呈现出前后呼应、对称平衡的总体布局。这种打破传统再现原则的曲式布局体现了一个现代作曲家在挣脱了传统"原则"的束缚以后，在面对新时代、新思想的状况下体现出的新的音乐理念。

作品中有两个音乐主题，所有的音乐都围绕着这两个主题发展，形成若干变体。第一主题是京剧音乐中的动机化主题，它直接采用了西皮中最有特性的音调，并在各个调性上做移调重复或变化重复。作品中最早出现在引子中由管钟演奏的主题即是这个动机式主题的变体，不同之处是在这里根据音乐的要求把速度放慢，又在配器上与后面出现的由京胡演奏的主题形象形成鲜明对比。这个主题几乎从头到尾贯穿于作品的各个部分，甚至另一个主题也与它有着千丝万缕的联系。第二主题是以京剧中的西皮慢板为素材进行创作的，它节奏宽广、气息柔长、深沉有力，在创作手段上借鉴了民族音乐的创作手法，在正式主题出现以前，先给了一句小前奏，巧妙地将真正的主题导引出来。主题的呈示使用了三个不同的小段，一层一层地将主题铺展开来，并达到一个小高潮。

从技术理念方面看，《北海咏叹》不是一部纯粹的电子音乐作品，它打破了一般意义上学术性电子音乐和应用性电子音乐的界限，综合性地运用和发挥了MIDI技术和音频技术两个方面的优势，既融入了学术性电子音乐的音频表现特点和技术优势，又保持了音乐的可听性和表现深度。从音乐理念方面看，《北海咏叹》借鉴和发展了早期电子音乐——"具体音乐"的音乐理念。一方面，直接使用真实、具体的语言作为音乐材料进行创作，并使之成为音乐中不可缺少的一部分；另一方面，它又不同于"具体音乐"，既没有把噪音作为音乐表现的基本材料，同时被选用的声音材料均具有"语言"功能之外的文化符号意义和音乐的表现力，这些声音不仅以其本质的形态存在于作品的各个部分，更重要的是以电子音乐独特的技术优势使之有效地展开并发挥着不可替代的表现作用，甚至是决定性的作用。

<p style="text-align:right">（于祥国）</p>

**张小夫：《脸谱》**

《脸谱》是作曲家张小夫应法国国家委约，于2007年为五组打击乐和八声道电子音乐而作的新组合作品，并于同年4月在"中法文化交流之春"音乐节的专场电子音乐会上由法国里昂打击乐团世界首演。作品采用了原声传统乐器与电子音乐相结合的表现形式，灵活运用模拟采样合成技术和数字技术相结合的创作手段，将中国传统音乐文化基因融入电子音乐之中，充分体现了传统的文化内涵和浓厚的民族气质。全曲时长为17分39秒。

《脸谱》是一个将现代电子音乐的元素和中国传统京剧的元素有机结合起来的成功尝试，作品用电子音乐特有的变形、拼贴、重组等合成处理手段，让人们透过电子音乐创造的新声音"脸谱"，看世间各种各样、千姿百态的面孔和人的内心世界。作品继承了"电子声学音乐"自由灵活的风格特征和综合技术的有利因素，从乐器编制到声音的处理和多种电子音乐制作技术的运用，无不体现作曲家将传统与现代相结合的创作风格和在电子音乐创作语言上融合的理念。

《脸谱》将现场原声打击乐器分为键盘、皮质、铜质和木质四种类型，利用不同材质之间的音色差异形成丰富的对比，其巧妙的设计耐人寻味。又将所有打击乐器分为五组由五个打击乐演奏员控制，分别演奏有音高的西洋键盘乐器：马林巴、低音马林巴、木琴、钟琴和颤音琴；皮质乐器：三个通通鼓、两个定音鼓、一个大军鼓、一对邦加；铜质乐器：两个吊镲一个大锣、一对大铙钹、三个京剧锣、一对中铙钹和一对小铙钹；木质乐器由一人主要演奏四个木鱼，其他四人分别主要演奏三个木鱼。这些具有不同音色、不同音高的乐器组合，不仅体现了将不同特征的中外乐器相融合的创作理念，而且也在乐音和噪音之间找到了一种平衡。五组打击乐器在舞台位置的安排上别出心裁，有别于传统打击乐五重奏一字摆开的排列方式，而是按照中间、后左、后右、前左、前右的位置排列，能够让音乐依照不同位置形成对角线和边线方式进行各种各样的声音对话，按照不同位置的组合形成不同大小、不同空间的声音流动圈。原声打击乐器与预制的八声道电子音乐声场变化、现场声相与音量效果的控制构成了立体而复杂的声场，并将各类声音与声场融合起来。利用这种声场布局，可以将不断重复且简单均分的单一节奏型，通过在不同时间、不同位置突出的重音，使音乐变得非常丰富。

《脸谱》共四个部分，类似于传统音乐中的四个乐章，各部分依次与京剧行当中的"生、丑、旦、净"相对应。《脸谱》是基于京剧行当与脸谱体系在戏剧表演中的作用和意义而设计的现代电子音乐作品，其创意和灵感来源于博大精深的中国传统文化的启发，其结构特征是中国传统音乐发展中"起承转合"句式结构的镜像放大。作曲家运用各种传统音乐语言要素和现代电子音乐制作手段，从声音素材的运用、情绪对比和结构比例等方面构建了符合"起承转合"原则的音乐结构。"生、丑、旦、净"四个部分既相对独立，又混为一体。第一部分"生"为3分31秒，第二部分"丑"为3分56秒，第三部分"旦"为5分15秒，第四部分"净"为5分7秒。显然，第三部分"旦"不仅在时间比例上占有绝对优势，而且音乐的整体特征也尤为突出。如果说第一、二、四部分的音乐刻画了阳刚之气，那么，第三部分则是阴柔之美惟妙惟肖的描写。第四部分"净"用鲜明的音响对比和强烈的节奏表现了戏剧性的矛盾冲突，反映了大千世界里芸芸众生的另一个侧面。特别在第363—402小节，电子音乐部分采用八声道旋转的京剧急急风音响，配合现场原声打击乐演奏的锣鼓经使音乐情绪不断高涨，大花脸翻江倒海的气势给人以强有力的体验，属于整个作品的至阳片段。第四部分强烈的戏剧效果，一方面塑造了本部分的个性特征而独立成章；另一方面，通过京剧锣鼓、人声和电子音乐特有的表现手法，对全曲在音乐内容和音乐表现方面进行了高度总结。

《脸谱》不仅在艺术创意、技术性和音乐性等方面追求强烈的民族文化特征，更为重要的是中国古代哲学思想在作品中的具体运用。作曲家将中国"大音希声""大象无形""形声兼备"的古朴思想作为音乐作品的基本理念，充分发挥电子音乐对声音素材的编辑处理和控制技术，让有声与无声达到高度统一，从而提升了音乐留给人们的哲学思考和审美境界。作品遵循电子音乐对声音开发和运用的重要理念，强调在声音的细节之中追求个性化声音和声音品质。作曲家通过对音乐素材的大量过滤，使材料精练而干净，用简单的手法和相对单纯的材料表现深刻的思想内容。作品使用的声音素材主要包括人声采样、采样预制乐器、现场原声乐器和电子合成的声音四种类型。依据作品的表现需要，各部分对四种类型声音素材的运用有多有少，不尽相同，类似于传统音乐织体中单一层次及不同层次的组合模式。第一部分"生"主要使用了两种类型的声音素材，即现场原声乐器的和采样预制乐

器（京胡与京剧打击乐）的声音，给人以先入为主的风格定位。前半段由四副铙钹构成的或对角或环绕的"空间对话"引入，由简到繁，层层叠加，推向高潮。后半段则是全体打击乐的强奏与预制电子音乐的第一次高潮组合，电子音乐部分由三层音响构成，逐渐递减，淡出。第二部分"丑"内部分为三段，一、三段主要使用男声（丑）采样、采样预制乐器（京胡）和现场原声乐器的声音，其中"预制京胡"与"采样人声"经拼贴成为四小节节奏鲜明的、循环的 loop，声音有前后呼应的作用。中间段使用四种类型的声音，以多声道、多线条的复调方式与前后段落形成对比。第三部分"旦"主要使用女声（旦）采样、电子合成和现场原声键盘乐器的声音（乐音为主），现场的马林巴、低音马林巴、木琴、钟琴和颤音琴行云流水般的线条和瞬息万变的和声色彩把凄婉、柔媚的气韵抒发得令人心醉，而女声（旦）采样念白、韵白的各种变形，主调式和复调式的交替展开则把电子合成声音的无限魅力表现得淋漓尽致。第四部分"净"主要使用现场原声乐器（噪音和乐音）、男声（净）采样和采样预制乐器的声音（京剧打击乐），用音频技术多重组合而成的"电子急急风"和各种复杂的"复合京剧节奏"及其变形，通过现场八声道的排山倒海般的音响渲染与现场皮质、铜质和木质打击乐的交响化表演形成大动态的对峙与共鸣，交相辉映，把音乐推向全曲的高潮。

总之，《脸谱》将中国民族音乐与西洋打击乐器相结合，将中国传统文化与现代电子音乐相结合，在传统作曲技术和现代电子音乐技术理念之间找到结合坐标，在乐音和噪音之间找到平衡，将现代电子音乐的技术性、音乐性和思想性融为一体，充分体现了作曲家在电子音乐创作上的融合理念。

<div style="text-align:right">（徐玺宝）</div>

**周佼佼：《七夕》**

《七夕》是青年作曲家周佼佼应著名青年古筝演奏家伍洋的委约，于 2006 年 3 月，为筝和电子音乐而创作的电子音乐作品。该作品在伍洋硕士毕业音乐会上的首演获得成功，并被收入其音乐专辑，由中央电视台录制出版 DVD 光盘。此作品随后参加了 2006 年北京国际电子音乐节、2006 年上海首届国际电子音乐周——亚洲青年电子音乐作曲家电子音乐专场音乐会，并获得好评。作品长度为 9 分钟。

《七夕》以中国传统音乐"散、慢、快、散"的结构特征为基础。通过在电子声音的背景上以筝自由节奏的高音区演奏，表现了安静、祥和的意境，是作品的"散"部分；通过流动的旋律以及人声有节奏的采样，做复调的搭配，是作品的"慢"部分；通过大量有节奏的扫弦和刮奏，来展现舞动的场景，通过采样，把独立的扫弦分布在更为广泛的音区，因此产生极其强悍与庞大的声场效果，是作品的"快"部分；通过对前面自由音高的演奏而形成一个具有动力性再现意义的段落，是作品最后的"散"部分。

《七夕》中的"七"意味着一个完整的概念。在自然界中，太阳光含有七种主要的色彩，因此本曲试图用声音来描绘丰富的光感与色彩，作品中人声采样的发音也从"七"而来。《七夕》描绘一个时而静谧、时而恢宏的意境，描绘出梦幻般的光和影。通过使用 Cubase VST 和 Protools 音频剪辑平台，将大量的声音采样、筝的揉弦、按弦、拍板、刮弦、扫弦等声音经过大量的变形和电子化处理，产生一种更加唯美和更富于表现力的音响与声场。作品在力图扩大筝的表现力度和深度的同时，更实现了传统乐器与现代电子音乐的互动和对话。

（徐玺宝）

**周佼佼：《日漠西沙》**

《日漠西沙》是青年作曲家周佼佼于 2005 年 5 月为管子、琵琶和电子音乐而创作的作品，长度为 8 分 45 秒。2005 年该作品在北京现代音乐节首演并获得成功，受到广泛的好评，周佼佼因此于 2006 年获得德国 SWR 西南广播电台奖学金资助，赴德国 Experimental 国家实验室参与项目合作，参加了德国多瑙音乐节。2007 年 6 月，该作品应邀在法国布尔吉斯国际电子音乐节上演。该作品曾在第一届中国电子音乐作品比赛"学会奖"B 组中获得三等奖。

《日漠西沙》创作灵感来自唐代大诗人王维笔下"大漠孤烟直，长河落日圆"的诗句，原诗句描写了边疆沙漠的浩瀚无边、边塞的荒凉，没有什么奇观异景，没有山峦林木，却有烽火台燃起的那一股浓烟、横贯沙漠的黄河与落日，给人以感伤而又苍茫的印象。诗句不仅准确地描绘了沙漠的景象，而且表现了诗人深切的感受，把孤寂的情绪巧妙地融化在对广阔的自然景象的描绘中。《日漠西沙》采用大

量的采样音色，用效果器现场实时控制管子和琵琶的演奏效果，将大量的 delay 和 reverb 运用于管子极富个性特色的震音上，用电子音乐特有的空间处理再现了原诗句的意境和情绪感受；使用了琵琶的扫弦等个性化演奏方法，结合电子音乐的声音处理技术，将民族乐器的独特音响与电子化的声音完美地结合起来，迸发出全新的音响效果，给人带来全新的情感体验；管子悲凉地泣诉了沙漠中的荒凉与寂寞，琵琶时而苍劲、时而静默，把人们带进那凄美而又雄浑的大漠；强烈的画面感以及复调式的音乐结构传达着人与自然的对话；神秘、强悍的声场表达着一种对蕴含在沙漠之中生命的遐想与感动。

《日漠西沙》分为"飞沙""悲歌""落日""大漠赋"四个部分。其中"悲歌"部分的主要演奏乐器是管子，声音悲凉、苍白。在 A 音上，持续而长气息的震音，表现了苦难的泣诉。音响主要在中高频段，管子的音区变化和人声素材的不断变形陈述，使音乐的感染力不断加强，引人入境。"飞沙"从 2 分 35 秒开始，琵琶的演奏在相和品中不断地滑动、变换音区，并伴随轮指，通过附加大量的 delay 形成一种特殊的声音空间。音响主要在高频段，大量的混响与 delay 处理过的声音，如同漫天的飞沙，音乐从这一阶段开始形成第一个比较强势的部分。"落日"从 4 分 45 秒开始，是一个管子与琵琶的复调交替片段，琵琶幽静的旋律展现了落日中凄美的画面。琵琶通过大量使用勾、挑、弹、拨等演奏法，展现了独特的民族乐器音色，管子大跳的旋律预示一个风暴的到来。"大漠赋"从 6 分 5 秒开始，主要运用管子大七度的震音以及琵琶扫弦的特点，将音乐推向高潮，这时的声音频响达到最宽。电子音乐与两件乐器的交替渐强，展现了大漠中飞沙走石的恢宏场面，表现了人在自然中对生命的渴望与顽强的斗争精神。

<div style="text-align:right">（徐玺宝）</div>

### 朱诗家：《云 I, II》

《云 I, II》是作曲家朱诗家于 2003 年为弦乐队、打击乐与现代电子音乐而作的电子音乐作品，在 2004 年北京国际电子音乐节上演出，并获得首届中国电子音乐作品比赛"学会奖"B 组二等奖，2006 年由中国文联出版社正式出版 CD 光盘。

《云 I, II》之所以命名为云，作曲家的意图是通过音乐体现大自然的一种现象——云，表现云所带来的缥缈不定和狂风骤雨。在视角上，作品是从室内乐与电子音乐结合的角度审视云；作品的意象构成基于自然环境中云所带来的色调模糊的感觉，而富有穿透力的电子音乐作为云的象征，既穿越时空而来，又像云在风中摇曳。

在电子音乐部分音频素材的取材上，作品主要使用了白噪声发生器、粉噪声发生器、MINI Moog 模拟合成器以及 FM7 等声音作为素材来源。这些素材本身的频段安排以及先后按照一定主题次序进入，构成了电子音乐与传统器乐部分音乐语言的对话与相互配合。

在现场演出形式的安排上，作品采取了 Protools 8 声道控制的演出手段和舞台上传统器乐遥相对应的手法，每一个声道都和一组扬声器构成独立的"声部"关系，八个"声部"具有独立的声相位置和表现空间，最终由八个声道的"对话"构成了更为丰富和完整的声场空间，混合着舞台上传统器乐室内乐，构成了多声道电子音乐会现场演出声场。

在结构上，作品分为两个乐章。第一乐章采用单二部曲式，电子音乐担任第一乐章的 A 部分，同时也是全曲的前奏。在延续的电子音乐背景中，引出了在舞台上的弦乐队与打击乐的音乐部分。第二乐章则是一个省略再现的拱形结构曲式，电子音乐和器乐的交融在高潮部分带来了强烈的听觉冲击，再现部分各种素材被减缩，弦乐和电子音乐交相呼应，形成了空间的对唱。

（朱诗家、徐玺宝）

**庄曜：《洒》**

《洒》是作曲家庄曜创作于 2000 年的电子音乐作品，长度为 3 分钟。

这首作品曾获得 2001 年第五届"中音·YAMAHA MIDI 新音乐作品比赛"专业组最佳全能创作一等奖。按照比赛的要求，《洒》这部作品是仅用一个 XG 格式的 MU90 通用音源来完成音乐制作的。所采用的音序软件为 Cakewalk 9.0。

这首作品的特点是在开放式的展延结构中，将江南民歌风格与流行音乐中的轻爵士风格融会为一体，全曲基本上呈现出一个长大的渐变过程，特别注重利用效果

类音色。例如，用数据控制打击乐创造幻想般的雨点的效果；调控 FX PAD 类音色制作现代工业噪声的效果；等等。作为以 MIDI 技术为主体的电子音乐作品，这首乐曲最突出的是对声音进行了大量的动态控制和数据调制，以突出多变的人性化效果，避免机械、生硬和平板性。

总的来看，这首作品运用清新的音响，表现了江南曲韵、pop 风格、乡土气息，突出了作品的时代感和可听性，体现出现代都市在多元文化碰撞中产生的五光十色和心潮涌动的情景。

（庄曜、张小夫）

**庄曜：《仓央嘉措》**

《仓央嘉措》是作曲家庄曜于 2004 年创作的电子音乐作品，2004 年 10 月在北京国际电子音乐节上首演，并获得中国音乐家协会电子音乐学会主办的首届中国电子音乐作品比赛"学会奖"C 组（MIDI 技术类）二等奖。作品长度为 4 分 30 秒。

仓央嘉措为藏族六世达赖喇嘛，他留下了不朽的《仓央嘉措情歌集》，展现了他的浪漫人生观，表达了孤寂与苦闷、热烈与渴望和对生活的美好憧憬。这是一首以 MIDI 技术为主体的应用性电子音乐作品，乐曲的核心素材有四个：第一是西藏民间吹奏乐器"里令"的音频素材（由台湾风潮公司提供）。作曲家运用采样器把原始音频素材分切为若干个小片段，从而进行更为丰富和多变的随机性组合。第二是录音棚中实录的人声。作曲家用衬词构成不断重复、简单而优美的藏族风格歌调，由藏族女歌手卓玛演唱。第三是大鼓，运用合成器中的预制音色制作。作曲家以一个很小的节奏核心进行多变发展，避免简单的循环。第四是合成器模拟的双簧管和大管的音色。作曲家将二者以短句形式进行模仿复调对答，应用延时和失真效果器，使其音色带有明显的非传统变异性，使音乐更加朦胧和飘逸。全曲以这四个基本元素为核心进行交替发展，并在不同段落对不同素材进行 solo 式的强化表现。其他背景及装饰均由合声器中的各种电子音色来完成。乐曲虽然大量运用了合成器的音色，但在音色演奏方面力求生动、人性。乐曲在细节上特别注重电子音色的多起伏、多变化，以较细致的音响表现为调整目标，大量运用了音乐软件中的 MIDI 控制信息和效果器调制。

《仓央嘉措》创作过程中主要使用的软、硬件为：个人计算机；YAMAHA Pro 01 数字调音台；Numan U89 话筒；Roland S760 采样器；Roland 2080 综合音源；YAMAHA SF1R 合成音源；VL70 物理模型音源；Korg N5 合成器；Sonar 4.0 音序软件；Samplitude 6.0 音频软件；等等。

总体来看，乐曲比较注重音乐的人文内涵、民族风格、情感表现、MIDI 技术体现等多种元素的综合统一。

（庄　曜、徐玺宝）

国家"十三五"重点图书出版规划项目

教育部人文社会科学重点研究基地
中央音乐学院音乐学研究所 学术文库

# 当代中国器乐创作研究

DANGDAI ZHONGGUO
QIYUE CHUANGZUO YANJIU

## 下 卷：历史与思想研究

宋 瑾/主编

苏州大学出版社
Soochow University Press

图书在版编目（CIP）数据

当代中国器乐创作研究. 下卷，历史与思想研究 / 宋瑾主编. — 苏州：苏州大学出版社，2019.2
　　ISBN 978-7-5672-2724-8

Ⅰ. ①当… Ⅱ. ①宋… Ⅲ. ①民族器乐—研究—中国 ②民族器乐—器乐史—研究—中国　Ⅳ. ① J632

中国版本图书馆 CIP 数据核字（2019）第 010293 号

| | |
|---|---|
| 书　　　名： | **当代中国器乐创作研究·下卷：历史与思想研究** |
| 主　　　编： | 宋　瑾 |
| 责 任 编 辑： | 孙腊梅 |
| 装 帧 设 计： | 吴　钰 |
| 出　 版　 人： | 盛惠良 |
| 出 版 发 行： | 苏州大学出版社　（Soochow University Press） |
| 社　　　址： | 苏州市十梓街1号　邮编：215006 |
| 网　　　址： | www.sudapress.com |
| E – mail： | sdcbs@suda.edu.cn |
| 印　　　装： | 苏州工业园区美柯乐制版印务有限公司 |
| 邮购热线： | 0512-67480030　　销售热线：0512-67481020 |
| 网店地址： | https://szdxcbs.tmall.com /（天猫旗舰店） |
| 开　　　本： | 787 mm×1 092 mm　1/16　印张：68（共2册）　字数：1 450千 |
| 版　　　次： | 2019年2月第1版 |
| 印　　　次： | 2019年2月第1次印刷 |
| 书　　　号： | ISBN 978-7-5672-2724-8 |
| 定　　　价： | 580.00元（上下卷） |

凡购本社图书发现印装错误，请与本社联系调换。
服务热线：0512-67481020

# 序言

本书是教育部人文社会科学重点研究基地 2002 年申报的重大规划项目 "20 世纪 80 年代以来中国器乐创作研究"（项目批准号 02JAZJD760002）的最终成果。项目批准之后，课题组进行了分工：上卷 "作品评介汇编" 由项目负责人、课题组组长高为杰组织编写。该卷可划分为四部分，高为杰负责管弦乐作品分析，贾国平负责室内乐作品分析，唐建平负责民族管弦乐作品分析，张小夫负责电子音乐作品分析。申报时参与人员还有叶小钢、杨立青、林华等。许多学者和学子也参与了具体的分析和写作。下卷 "历史与思想研究" 由课题组副组长宋瑾组织编写。该卷可划分为三部分，韩锺恩和李诗原负责历史梳理，李淑琴负责争鸣探析，宋瑾负责作曲家思想的研究。

上卷的编写首先进行的是代表性作曲家作品的收集，编者在多次探讨并确定的数目中选择出代表作。这项工作表面容易，但由于入选作品数量有限，挑选工作须特别慎重，所以很有难度。其次，在评介方面，由于对有些作品、学者评价不一，且总谱和音响都难以迅速收集，这更考验编者的耐性和决心。课题组成员本着负责的态度，认真收集、选择和分析。这个过程延续了很长时间。另有些作曲家长期外出活动，也造成了收集工作的局部滞缓。最后，在作品具体分析方面，课题组以 "导读" 为基调，确定了大致的框架，使分工进行的具体分析既有共同的基础，又有一定的灵活性。这项工作的完成，首次为学界和教育界提供了比较全面的相关音乐作品的基本面貌，为进一步研究或教学活动的开展奠定了较好的基础。由于现代音乐作品的传播比较滞后，新作品的演出比较少，且演出大多集中在北京、上海等大城市，乐谱和音响出版也很少，这些给这方面的学术研究和专业教学造成了许多

研究空白或资料匮乏的局面,因此本课题上卷的问世,具有重要的现实意义和历史意义。

下卷无论是历史梳理、争鸣探析还是作曲家思想的采集和分析,都需要做大量的资料收集工作。为此,课题组成员付出了艰辛的劳动。除了文献资料收集之外,还需要做大量的采访工作。历史梳理方面,编者需要掌握比较全面而充分的文献、作品创作和表演情况、作曲家相关活动情况等,并须在此基础上按时间顺序进行细致梳理。尽管只有20余年,但这是音乐创作的重要转折和异常繁荣的时期,期间发生了很多重大事件,而且许多事件是一波三折,作为第一次全面的梳理,难度是可以想象的。争鸣专题中,编者几乎掌握了20多年来围绕器乐创作、产生广泛影响的所有争论文献,并进行了比较全面而细致的分析。这项工作分两步完成,先是20世纪80年代争鸣问题的研究,之后是90年代以来的情况分析。由于内容多,言论纷杂繁复,两步工作也花费了较长时间。作曲家思想采集工作具有长期积累的基础——课题组成员在本项目立项前10多年就曾参与中国艺术研究院的课题"20世纪中国音乐美学志述"的子课题"作曲家创作思想采集"的相关工作,且初期成果已经出版。但是该成果还有不少缺漏,一些重要的作曲家思想未被收录。本项目启动后,课题组进行了查漏补缺。在此基础上,课题组成员还对当代音乐创作思想进行了分类概括和分析,并提出了自己的看法。由于作曲家通常用音乐作品来表现思想情感或表达自己对音乐艺术的看法,而不用文字来表现或表达,因此对他们的思想采集和分析具有明显的实际意义。下卷工作的完成,将为我国新时期器乐创作的理论研究提供重要参考,并促进音乐实践的发展。

本项目的研究工作耗时六年,超出了预定三年的时间。主要原因在于内容杂多,收集资料困难,分析任务繁重。目前各子课题都已完成,有的阶段性成果已发表,但还存在一些不足之处,如上卷作品分析细致程度不一,受篇幅所限,有不少作品未能收录介绍;下卷各部分内容由于距今过近,课题组未能明确得出结论,其中作曲家言论部分繁简不一——以往课题已经出版的内容采取语录方式按话题简要罗列,而新采访的内容则陈述详尽。尽管有这些瑕疵,但在课题组成员的努力下,目前已经取得了预计的结果。无论是资料收集、具体分析,还是分类梳理、理论

阐释，都已基本完成计划中的任务。这些成果奠定了本项目的写作基础，也将为学界、教育界和作曲界提供比较丰富的资料。

以下对两卷内容再做一些具体说明。

上卷：作品评介汇编

本卷按体裁划分为三部分，即室内乐作品、乐队作品和电子音乐作品。分别选择了20世纪80年代以来中国作曲家器乐创作的典型作品，并逐一进行研究和分析。

课题组选择了乐队作品112首、室内乐87首、电子音乐44首作为代表进行分析。内容包括这些作品的创作、表演情况，题材、结构，作曲技法，获奖情况，等等。

这些作品，风格各异，技法多样，较充分地显示了我国改革开放20年来严肃音乐创作的成就与进步。其中不少作品在国际上产生了一定的影响，标志着中国新音乐开始走向世界。

在选择作曲家和作品方面，编写者还考虑到老中青的适当比例，对改革开放后成长起来的青年作曲家进行了特别关注，也着意于彰显20年来我国音乐教育所取得的成绩。而对中老年作曲家锐意创新的关注，则体现了改革开放的思想解放对艺术创造所带来的积极影响。

下卷：历史与思想研究

本卷划分为三个部分，即历史梳理、争鸣探析和作曲家思想焦点探析。

第一部分：历史梳理。将20多年的历史划分为四个阶段。第一阶段1980—1984年，其特点概括为"突破与崛起"。分别探讨了中老年作曲家的创作和青年作曲家的崛起情况。第二阶段1985—1989年，其特点概括为"展开与深化"。探讨了民族器乐创作及大型民乐活动，室内乐创作与评奖，交响乐创作与音乐会，青年作曲家创作交流活动以及我国内地（大陆）、香港和台湾的相关交流活动、国外的中国音乐活动，等等。第三阶段1990—1993年，其特点概括为"思考与探索"。分别对民乐、室内乐和交响乐创作的情况进行了梳理和分析。第四阶段1994—1999年，其特点概括为"重现与延伸"。分别探讨了海外中国作曲家的创作情况、海外作曲家

回国举办音乐会的情况、国内作曲家的器乐创作活动（南方和北方），特别对年轻作曲家的崛起情况做了梳理。在四个阶段的梳理中，编者还对典型作品和作曲家的重要言论进行了介绍。

第二部分：争鸣探析。分为两个部分四个乐章，包含音乐各界人士发表的意见。第一部分前两个乐章首先分析了对西方现代音乐的各种看法，按四个阶段分别进行梳理和分析。总体情况是：首先，从最初的讨论，到作曲教学的争议，以及专门的研讨会，最终在观念上达成相对一致的意见，为现代音乐的发展奠定了基础。其中的问题涉及如何对待西方现代音乐、现代作曲技法、保持传统与创新的关系、反映生活与表现自我的关系等。其次，梳理和分析了关于新潮音乐的争论，从争论的缘起到报刊和学术会议发表的各种意见，包括新潮音乐的名称、作曲学生的作品、新潮音乐代表人物的作品等，涉及现代作品保持民族风格的问题、现代作品的创作与听众的关系问题等。再次，梳理和分析了新潮音乐重要作曲家的言论，并反思对新潮音乐的各种评论和态度。最后，分析了有关我国现代音乐创作道路问题的各种看法，包括对新潮音乐的肯定意见，指出现代音乐创作中的不足、新潮音乐的历史定位、争论的焦点、相关理论的成熟等。第二部分后两个乐章主要梳理了20世纪90年代以来器乐创作的相关问题。首先，梳理了新潮音乐争论的延续，特别涉及"反自由化"对争论的影响，以及关于谭盾音乐的不同看法；分析了争鸣中出现的新的理论探讨，包括中西不同创作土壤、西体中用问题等，以及对新潮音乐的否定意见。其次，梳理了关于民族管弦乐队的讨论，重点在于交响性、民族性、创作题材等，涉及中西关系、音乐与政治的关系等。

第三部分：作曲家思想焦点探析。作曲家自己发表的创作思想研究这一部分的工作历经20余年，前期研究内容作为其他课题的成果已经发表（参见《20世纪中国音乐美学志述·理论卷》和《现代乐风》）。本部分涉及内容有二。其一，作曲家思想采集，包括改革开放以来中国所有重要作曲家的言论，通过采访获得第一手资料，通过搜索获得补充资料，并对每位作曲家的言论按话题进行划分整理。其二，在参与众多作曲研讨会和分析作曲家思想的基础上，划分出以下核心问题进行研究：音乐与社会的关系，音乐作品的题材，等等；现代作曲技法，借鉴和音乐"母

语"及风格个性,等等;现代音乐与听众的关系,为谁创作、听众数量与作品价值的关系,等等;民族性,中西关系,继承与发展,等等;文化身份认同,作曲家的主体性,个人对文化身份的选择和确认,文化身份对创作的影响,等等。

本项目的学术创新和突破主要体现在以下几点:首次全面收集20世纪80年代以来中国作曲家创作的器乐代表作进行分析;首次对改革开放以来中国器乐创作的历史进行比较全面和细致的梳理研究;首次对近20多年间围绕器乐创作问题的争鸣进行全面而细致的分析研究;比以往更全面采集了作曲家思想,并进行了比较深入的分析研究。

课题研究主要采用音乐分析、史学、社会学、人类学和哲学美学的方法。在作品导读方面,注重音乐事例和作品的分析方法;在历史梳理方面,尊重史实,注重资料的充分性;在争鸣研究方面,注重资料和事实,并用美学批评的方法观照;创作思想采集以田野作业为主要方式,并从哲学美学的角度进行评析。在各种方法上,吸取了国际现代和后现代理论,例如现代人类学、后殖民批评中的"文化身份"视角、多元文化观念和后现代主义"小型叙事"方法等。

本项目成果具有如下价值:学术资料的价值,为学术研究、音乐教学提供丰富的参考资料;研究内容的价值,如作品分析展示了分析者的劳动结果,使读者能通过导读而了解具体作品的情况;历史研究的价值,将中国器乐创作较晚近的细节展现给读者的同时,也让读者感受到研究者的学术视角;争鸣研究的价值,内容丰富,为读者提供了一幅20余年围绕中国器乐创作争鸣的长卷画轴;创作思想研究的价值,概括了其中的几个核心问题,并提出了课题组的看法,为学界提供了有益的参考,也为作曲家提供了同行的想法,以及思考时可以参照的一面镜子。

从结项到出版,又过去了10年。其间中国器乐创作和相关思想言论出现了很多新作品、新现象和新问题,这些都有待继续深入探究。如前所述,从今天回望项目工作的过程和结果,还存在许多不足,但是项目组成员认为此书作为阶段性研究成果,它携带着研究者的正负印记,反映了一段探究的足迹,不加改变按原貌出版更具有真实性。这样,课题成果连同研究人员都将被后来者纳入研究反思的对象之列,真正起铺路石的作用。

在出版之际,我们要感谢所有关心支持此项目研究的音乐家,感谢相关单位的领导、同事和同伴。特别要感谢苏州大学出版社的洪少华先生,他锲而不舍、力争更好的出版态度,以及带领同事进行的专业而细致的编辑工作,才使本书能以良好面目问世。本书的书名也是在洪先生的建议下改换的。未尽之言,留待读者反馈后另文书写。

"20世纪80年代以来中国器乐创作研究"课题组

2019年春

# 目录

## 上篇  当代中国器乐创作的历史发展

### 第一章　1980—1984：突破与崛起 ................... 3
　第一节　中老年作曲家的器乐创作 ................... 4
　第二节　青年作曲家群体的崛起 ................... 11

### 第二章　1985—1989：展开与深化 ................... 22
　第一节　民族器乐创作及大型民乐活动 ................... 22
　第二节　室内乐的创作与评奖 ................... 28
　第三节　交响乐创作与音乐会 ................... 36
　第四节　武汉的"青年作曲家新作交流会" ................... 51
　第五节　1986"第一届中国现代作曲家音乐节" ................... 53
　第六节　历史性的聚会 ................... 55
　第七节　英国的"中国新音乐节" ................... 57
　第八节　一九八八国际现代音乐节 ................... 58

### 第三章　1990—1993：思考与探索 ................... 61
　第一节　民族器乐创作 ................... 61
　第二节　室内乐创作 ................... 63
　第三节　交响音乐创作 ................... 66

### 第四章　1994—1999：重现与延伸 ................... 74
　第一节　海外中国作曲家的音乐创作 ................... 75

　　第二节　海外中国作曲家回国举行的音乐活动 …………………… 91
　　第三节　国内作曲家的器乐创作活动 ………………………………… 99

## 中篇　围绕器乐创作的争鸣探析

**绪　言** ……………………………………………………………………… 139
　　一、我国新时期器乐创作概述 ………………………………………… 139
　　二、关于"与器乐创作相关的争鸣" …………………………………… 141
　　三、目前的研究成果 …………………………………………………… 141
　　四、研究的意义 ………………………………………………………… 144

### 第一章　20 世纪 80 年代关于西方现代音乐的争鸣 ……………… 146
　　第一节　争鸣的开始及纵深扩展 ……………………………………… 146
　　　　一、最初的讨论 ……………………………………………………… 148
　　　　二、不同观点日渐尖锐并延伸至作曲教学 ……………………… 156
　　第二节　"外国音乐研究座谈会"上的讨论 …………………………… 169
　　　　一、如何对待西方现代音乐 ………………………………………… 169
　　　　二、形式、技法与内容、观念 ……………………………………… 172
　　　　三、传统与创新 ……………………………………………………… 173
　　　　四、表现现实生活与表现自我 ……………………………………… 175

### 第二章　20 世纪 80 年代围绕新潮音乐展开的争鸣 ……………… 176
　　第一节　争鸣初起 ……………………………………………………… 176
　　　　一、教师对学生作品音乐会的不同看法 ………………………… 178
　　　　二、围绕着谭盾《风·雅·颂》的讨论 ………………………… 180
　　第二节　对新潮音乐热的评介 ………………………………………… 186
　　　　一、从报刊简短报道开始 ………………………………………… 188
　　　　二、不同名称的提出 ……………………………………………… 192
　　　　三、对作品的评介分析 …………………………………………… 198

　　　　四、对事件的报道评论 ………………………………………… 203
　　　　五、作曲家自我思想观念的阐述 ………………………………… 208
　　　　六、对创作群体内部特性的探讨 ………………………………… 213
　　第三节　多样化、公开化的讨论和论争 …………………………… 220
　　　　一、不同看法的公开化 …………………………………………… 220
　　　　二、我国现代的音乐创作之路究竟怎么走 ……………………… 226
　　　　三、激烈论争及理论探讨的深入 ………………………………… 240

第三章　20世纪90年代关于新潮音乐的继续争鸣 ……………… 256
　　概　述 ………………………………………………………………… 256
　　　　一、创作及创作活动情况 ………………………………………… 256
　　　　二、体制改革带来的影响 ………………………………………… 257
　　　　三、与器乐创作相关的争鸣 ……………………………………… 257
　　第一节　有关新潮音乐的论争 ……………………………………… 257
　　第二节　谭盾音乐、新潮音乐讨论之声重起 ……………………… 266
　　　　一、对谭盾音乐的讨论 …………………………………………… 266
　　　　二、对新潮音乐的重新思考 ……………………………………… 277

第四章　20世纪90年代关于民族管弦乐的大讨论 ……………… 285
　　第一节　历史追溯与讨论经过 ……………………………………… 285
　　　　一、历史追溯 ……………………………………………………… 285
　　　　二、问题缘起及讨论过程 ………………………………………… 292
　　第二节　中心论题 …………………………………………………… 296
　　　　一、对中国民族管弦乐名称和历史价值的讨论 ………………… 296
　　　　二、对民族管弦乐队编制、配器技法以及律制问题的讨论 …… 305
　　　　三、对民族管弦乐创作交响化及特性的讨论 …………………… 309
　　　　四、乐器改革问题 ………………………………………………… 319
　　结　语 ………………………………………………………………… 322

## 下篇　作曲家思想焦点探析

绪　言 ················································································· 327

### 第一章　音乐与社会关系问题 ······························································ 328
　　第一节　思想焦点概要 ······························································ 328
　　第二节　关于创作题材问题的分析 ············································· 329

### 第二章　现代作曲技法问题 ································································ 332
　　第一节　思想焦点概要 ······························································ 332
　　第二节　关于技法问题的分析 ···················································· 336

### 第三章　现代音乐与听众关系问题 ······················································ 342
　　第一节　思想焦点概要 ······························································ 342
　　第二节　关于听众问题的分析 ···················································· 343

### 第四章　民族性问题 ·········································································· 346
　　第一节　思想焦点概要 ······························································ 346
　　第二节　关于民族化问题的分析 ················································ 350

### 第五章　文化身份认同的问题 ····························································· 355
　　第一节　思想焦点概要 ······························································ 355
　　第二节　关于身份认同问题的分析 ············································· 357

### 附录：作曲家思想集萃 ····································································· 360
　　一、20世纪初出生的作曲家思想 ················································ 360
　　二、20世纪20年代出生的作曲家思想 ········································· 387
　　三、20世纪30年代出生的作曲家思想 ········································· 411
　　四、20世纪40年代出生的作曲家思想 ········································· 436
　　五、20世纪50年代出生的作曲家思想 ········································· 472

# 上 篇

当代中国器乐创作的历史发展

# 第一章　1980—1984：突破与崛起

　　十一届三中全会以后，中国进入新的历史发展时期。中国器乐创作展现出了新的景象。在思想解放运动和改革开放大潮的推动下，西方现代音乐再度在中国大陆得以传播。罗忠镕、朱践耳、王西麟等一批中老年作曲家率先突破了思想束缚，运用现代音乐观念、借鉴现代作曲技法，创作了一批令人耳目一新的作品。同时，谭盾、瞿小松、郭文景、叶小钢等一大批青年作曲家也在新时期中国现代文艺思潮的感召下，对西方现代音乐怀有极大热情，并将其作为探索与创新的参照系。伴随着中老年作曲家的突破、青年作曲家的崛起，一大批显露出现代音乐观念、具有现代技法特征的器乐作品脱颖而出。现代音乐在中国的传播可谓一波三折。早在20世纪上半叶，现代音乐在中国就有了一定的传播，一些作曲家也开始了现代音乐的探索。但1949年后，苏联文艺界反对"形式主义"的思潮波及中国，这使现代音乐在中国被禁锢，作曲家的探索受到了抑制。"文革"结束后，现代音乐的禁区被逐渐打破。在1979年3月成都的"全国器乐创作座谈会"上，人们对现代音乐进行了热烈的讨论。与会者认为，历史在发展，音乐的技巧也在发展，音乐的审美观念也在逐步改变，对于近现代西方音乐，要进行具体分析，不能不加区别地一概否定，统统视为是"反动、腐朽"的。[①]十一届三中全会以后，大量关于西方现代音乐的文献被介绍到中国，中国音乐理论界也开始了对西方现代音乐的研究。各音乐学院也逐渐开设了有关现代音乐的课程。与此同时，西方的一些作曲家和学者也不断来国内进行与现代音乐相关的交流和讲学。西方现代音乐在中国的传播及中国音乐理论界关于现代音乐的研究，为新时期器乐创作提供了一个极好的参照系。

---

　　① 邱仲彭.总结经验，跟上形势，解放思想，繁荣创作——记中国音乐家协会在成都召开的器乐创作座谈会[J].人民音乐，1979（4）.

## 第一节 中老年作曲家的器乐创作

思想解放了，禁区打破了，重新伸出探索与创新的触角，去实现未能实现的现代音乐之梦，这在某种意义上说是新时期赋予这些中老年作曲家的历史使命。解放思想反映到音乐创作实践上首先就是音乐观念的突破，扭转现代音乐在人们心目中的形象，用活生生的音乐实践去消除人们对现代音乐的偏见。众所周知，现代音乐之所以曾被作为"反人民的形式主义音乐"，原因就在于：在既有音乐观念中，现代音乐是一种"为艺术而艺术"的音乐，一种犯有"贫血症"的音乐，不能反映丰富多彩的社会生活，违反了"社会主义现实主义"的原则；现代音乐与"广大的人民大众漠不相关"，与民族感情格格不入，不能创造出音乐的民族风格，不符合"民族的形式与社会主义的内容"。这些无疑是中老年作曲家所要突破的音乐观念。针对这些陈旧的观念，一方面，他们借鉴西方现代音乐观念，并极力追求现代作曲技法所规定的形式感，又努力探讨现代作曲技法表现社会生活的可能性，力图实现形式与内容的统一。另一方面，他们在借鉴西方现代音乐时也将视角指向中国传统音乐，探索现代与传统的融合。总之，实现形式与内容的统一，探索现代与传统的融合，正是中老年作曲家对既有音乐观念的突破之所在。

罗忠镕（1924— ），一位学术型的作曲家。这已成为国内音乐界的共识。作为一个现代音乐的探索者，罗忠镕在新时期推出了《涉江采芙蓉》《管乐三重奏》《第二弦乐四重奏》《钢琴曲三首》《暗香》《琴韵》《第三弦乐四重奏》等一系列现代音乐作品。从十二音序列到整体序列，罗忠镕一直都探索着西方序列音乐与中国传统音乐思维的结合；从"二部写作技法"到"调式半音体系"，再到"十二音聚合法"，他孜孜不倦地建构那种既受严密逻辑控制又显示出某种自由度的音高结构体系。这就使得他的现代音乐实践颇具学术价值。不仅如此，罗忠镕还翻译了兴德米特的《作曲技法》（*Craft of Musical Composition*）及配尔（George Perle）的《序列音乐与无调性》（*Serial Composition and Atonality*）等现代音乐文献，撰写了一些关

于现代音乐技法的论文。作为一位教授,中国音乐界"新一代的精神之父"[①],他影响与培养了一批青年作曲家,堪称新时期中国现代音乐的推进者。1979年后,罗忠镕终于能公开地研习现代音乐了。首先,他充分扩展、延伸了其半音和声思维而进入十二音思维,创作了歌曲《涉江采芙蓉》(1979)。80年代初,罗忠镕又创作了《管乐五重奏》(1983)。这部五重奏"基本上是用兴德米特的方法",即"二部写作技法"。其中,"二部骨架"(two-voice framework)、"和声起伏"(harmonic fluctuation)及"调中心"(tonal centre)这三个"二部写作技法"的重要因素均清晰可见[②],充分体现出罗忠镕对兴德米特作曲理论的理解和把握。当然,运用现代技法并非罗忠镕的最终目的,而探索现代与传统的融合才是其主旨。

朱践耳(1922—2017),一位热衷于现代技法的作曲家。从"多调性""多节奏"(《黔岭素描》)到"全音阶"(《纳西一奇》),再到"序列音乐"(《第一、二、四交响曲》)、后现代主义的"拼贴"(《第六交响曲》等),他在技法风格上表现出不断的更新。20世纪70年代末到80年代前期是朱践耳进行现代音乐创作的准备期。这一时期,他创作了《交响幻想曲》、交响组曲《黔岭素描》、二胡与交响乐队《蝴蝶泉》(1983,与张锐合作)及交响组曲《纳西一奇》四部乐队作品。这四部作品都不同程度地运用了现代作曲技法。[③] 从和声上看,朱践耳既打破了传统和声中"三度叠置"的纵向结构逻辑,广泛使用四度、五度、二度(大二度、小二度)结构和弦,又打破了传统(调性功能)和声中那种作为"功能关系"(T—S—D—T)的横向结构逻辑,从而使用诸如线性结构的非传统逻辑。从调性思维上看,朱践耳则采取了多调性手法,如《黔岭素描》中的调性重叠(第一乐章《赛芦笙》)与调式重叠(第四乐章《节日》),在《纳西一奇》中,多调性思维更是体现得淋漓尽致。总之,这一时期朱践耳的探索与创新还主要体现在和声语言与调性思维上,这为他下一阶段十二音技法的运用做了准备。在朱践耳的这些作品中,现代与传统的融合更为明显,表现

---

① 高文厚(Frank Kouwenhoven). 中国新音乐(1):走出荒漠 [ Mainland China's New Music (1): Out of the Desert ]. 磬,1990(2)(Chime, NO.2, Autumn, 1990).
② 参见陈铭志. 罗忠镕的《管乐五重奏》[J]. 中国音乐学,1991(3).
③ 王安国. 朱践耳管弦乐近作研究 [J]. 音乐研究,1985(4).

为《黔岭素描》与《纳西一奇》中那种"现代派"与"民族魂"的统一。朱践耳是一位十分珍视民间音乐生活的作曲家,他通过深入了解"民间音乐生活",终于发现了民间音乐语言与现代音乐技法之间的"相通"("不谋而合")。他曾说:"在民间音乐生活中,多调性是普遍存在的,而且,特殊调式、特殊音律、微分音、非常规节拍、频繁转、微型复调,乃至无调性音乐等也都屡见不鲜。这些都在西方现代作曲技法中经常能见到。"①朱践耳热衷于现代作曲技法,但更希望能在"民间音乐的土壤里"找到"某些现代作曲技法的'根'",找到"中西音乐文化的结合点",从而探索现代与传统的融合。《黔岭素描》《纳西一奇》就体现了这一艺术追求。例如,《黔岭素描》中的多调性、多节拍、非三度叠置和弦、微分音等现代技法因素,"形"是现代的,"魂"是民族的,即"以现代派来表现民族魂",体现出了"现代派"与"民族魂"的统一。②这里以第一乐章《赛芦笙》为例。朱践耳创作此乐章时,其思路就是现代与传统的融合。他回忆20世纪80年代初在贵州采风的情景时说:

> 1981年某天中午,我们来到贵州黎平县的一个小镇。听当地人说,下午有芦笙比赛,离这里只有两小时路程。于是我们马上赶去。……只见那山坳上,一个个来自各村寨的芦笙队,每队有二三十人,其中最大的芦笙足有一丈多高,一同吹起来就像一架大管风琴。更奇特的是每个队的调性都不相同,十个队就有十个调。当相隔四度、五度,或三度调的两个队同时吹奏,还比较协和。若是相差大二度、小二度,乃至增四度关系的调,就很不协和了。当五个队同时吹起来,就更为厉害,成了尖锐的平行大音块,真是气势雄壮,山谷震荡!我大吃一惊,想不到在偏僻的山沟里,居然听到了西方现代派音乐的音响。

> 我的组曲《黔岭素描》的第一乐章《赛芦笙》即受此启发而写。当然,比实际生活有了很大的艺术加工。由弦乐组、木管组、铜管组分别代表三个芦笙队,用三种不同调性、不同节奏,再配上三种不同性格的曲调,形成多调性、多音色、多节奏、多旋律的重叠,错落有致、张弛有序、起伏有趣,大大渲染

---

① 朱践耳.生活启示录——主题与变奏曲[J].中国音乐学,1991(4).
② 蒋一民.现代派 民族魂——听朱践耳的交响组曲《黔岭素描》[J].人民音乐,1983(6).

了火热的节日气氛。①

这里木管组持续在 F 调上，铜管组主要持续在 D 调上，弦乐组持续在 B 调上，三者间构成了小三度的调性重叠。值得一提的是，每个"芦笙队"的内部又存在着一种平行纯四度的调性重叠：木管组 F 调与 C 调的重叠，铜管组 D 调与 A 调的重叠，弦乐组 B 调与 ♯F 调的重叠。因此，如果把每个乐器组视为两个声部，那么三组共 6 个声部就构成了一种更为复杂的调性重叠。这包括：F&C、D&A、B&♯F 构成纯四（五）度的调性重叠，F&A、D&♯F 构成大三度的调性重叠，F&D、D&B 构成小三度的调性重叠，C&D、A&B 构成大二度的调性重叠，B&C、F&♯F 构成小二度的调性重叠，F&B、C&♯F 构成增四（减五）度的调性重叠。由此可见，在这段"赛芦笙"中不仅只存在小三度的调性重叠，而且存在更多种音程关系的调性重叠。这种复杂的调性重叠直接来源于民间"赛芦笙"，从而生动地体现了那种"每个队的调性都不相同"，形成"尖锐的平行大音块"的特征。这不能不说是现代与传统的融合。在和声语言上，这种现代与传统的融合也是显而易见的。无疑，这种非三度叠置和弦，即"尖锐的平行大音块"，既符合现代音乐中那种以和声音程紧张度为着眼点的和声特点，又与中国民间多声音乐的"色彩性"和声原则——依照不同声部的重叠来结构和声形态②——相一致。总之，在《赛芦笙》中，三个"芦笙队"的横向旋律进行以及纵向的调性关系，都对和声结构的形成起了主要作用。不仅如此，《赛芦笙》中的多音色、多节奏也体现了现代与传统的融合。在《纳西一奇》中，这种现代与传统的融合也显而易见。例如，第一乐章《铜盆滴漏》第一主题中的全音阶就来自纳西族口弦音乐《谷凄》中那种"听不到一个稳定的终止音或支柱音始终在不断地运动着、变化着"的奇特音阶。③朱践耳将这种"接近全音阶"的奇特音阶处理为全音阶并用于旋律写作，故实现了现代与传统的统一。这种现代与传统的融合，作为"现代派"与"民族魂"的统一，无疑也可视为一种"合目的与合规律的统一"，是对那种认为"现代派"与"民族魂"水火不相容的陈旧理论的一个批驳。因此，这种现代与

---

① 朱践耳. 生活启示录——主题与变奏曲 [J]. 中国音乐学,1991（4）.
② 参见樊祖荫. 我国民间多声与西方近现代音乐 [J]. 中国音乐学,1987（2）.
③ 寇邦平. 纳西族的民间音乐 [J]. 中国音乐,1986（2）.

传统相融合的音乐实践是朱践耳这一时期音乐创作中最具挑战意义的层面。

王西麟（1936— ），一位具有反叛精神的作曲家。这一时期，王西麟创作了《太行山印象》（1982）、管乐五重奏《版画集》（1983）等作品。就技法而言，这些作品是他第一阶段学习巴托克、斯特拉文斯基的多调性技术的结果。当然，在王西麟那里，这种反叛性更多的不是现代技法本身，而在于现代技法所表现的悲剧性内容。《太行山印象》的第四乐章《古碑》就是一个例证。在《古碑》这一乐章中，作曲家假借"古碑"这一历史遗留物，抒发作曲家"文革"后期在山西农村跟着小剧团"跑台口"时的苦闷心情及由此而引发的对关汉卿这个悲剧性人物的叹息，从而获得了陈子昂那种"前不见古人，后不见来者，念天地之悠悠，独怆然而涕下"的崇高感。在这个乐章中部，独奏大管奏出了"由上党梆子的散板哭腔而创作的长大的高亢的吟咏性的哀伤乐句""爆发出悲愤的控诉"。大管这个戏曲音乐散板式的哭腔旋律，忧伤而干涩，塑造出一个被扭曲的艺术形象。加上横向与纵向的"十二音的序列乐句"与之相配合，从而使悲剧与抗争的艺术表达得到了充分的体现，具有强烈的悲剧性和反叛精神。在这个乐章结尾部分，那种警钟式的愤慨，也正是用"持续低音和管乐器的强烈的十二音序列的和声造成"[①]的。这表明，现代技法已成为王西麟表达悲剧性和批判精神的一种重要手段。这也不能不说是运用现代作曲技法过程中内容与形式的统一。

汪立三（1933—2013），一位重要的器乐作曲家，尤其在钢琴音乐的创作上有着重要的成就。"文革"结束之后，汪立三创作了《兄妹开荒》（1977）和《东山魁夷画意》（1979）两部具有现代作曲技法因素的钢琴作品。在《兄妹开荒》中，他保持了"固定和声持续"的手法，在纵向关系上也造成了调性重叠。值得一提的是，这部作品中还使用了小二度"音块"，用"土嗓子"表达出了中国传统音调在音级上常常处于"游移"的韵味。显然，小二度"音块"的运用，其目的在于表现陕北民间音乐中那种小于小二度音程的"中立音"。在钢琴上，这种"中立音"是不能直接表现的，于是他采取了一种小二度重叠的方法，从而造成一种听觉上的模糊感。

---

[①] 王西麟.从《云南音诗》到《第三交响曲》——我的美学历程：真善美和假恶丑//韩锺恩，萧梅.音乐学理论研究卷：上海音乐学院学术文萃（1927—2007）[M].上海：上海音乐学院出版社，2007.

《东山魁夷画意》是根据日本画家东山魁夷的四幅画的意境创作的,分为四个乐章:《冬花》《森林秋装》《湖》《涛声》。在这部钢琴组曲中,作曲家运用了大量的非三度重叠和弦(如《湖》中的纯四度重叠和弦),造成调式色彩变化的调式半音(《冬花》),纵向多调性重叠(《涛声》),交错的复合节拍(《涛声》),以及"音块"(《涛声》)。这些现代技法因素虽然部分与日本传统音乐相关,但它与中国传统音乐也构成了一定的关系,"新潮与老根"相结合的审美取向清晰可见。80 年代初,汪立三在钢琴音乐的创作上又获得了丰收。他创作了钢琴套曲《他山集》(《序曲与赋格五首》,1980)和钢琴曲《梦天》(1981)。在这两部作品中,"新潮与老根"的"结合"也更为鲜明。《他山集》由五首有标题的"序曲与赋格"组成,它们分别是《书法与琴韵》($^\sharp$F 商)、《图案》(A 羽)、《泥土的歌》($^\flat$A 徵)、《民间玩具》(G 角)和《山寨》(F 宫)。这部钢琴套曲作为一部复调风格的作品,不仅体现了"序曲与赋格"这种音乐体裁形式的严密性,而且塑造出了鲜明的音乐形象,从而使体裁形式与题材内容融为一体。不难看出,这部钢琴套曲在艺术风格上既借鉴了西方传统音乐的体裁形式和西方现代音乐的技法风格,又吸取了中国传统文化("书法""琴韵"及民间音乐、民间美术等)的精华,体现出了作曲家"他山之石,可以攻玉"的立意,而"新潮与老根"的结合自不待言。《梦天》是汪立三根据唐代诗人李贺的诗意谱写的两首钢琴曲之一(另一首是《秦王饮酒》)。《梦天》作为一部运用自由十二音技法写成的作品,表明汪立三已将创新、探索的触角伸向了十二音音乐的领域。《梦天》的序列由三个四音音列($^\flat$E、B、$^\flat$A、F;B、$^\sharp$C、E、$^\sharp$F;C、A、G、D)组成,而这三个四音音列又可视为三个不同宫系统的四声调式音阶(类似于"楚声"四音列)。无疑,这个序列本身就体现了调域(一个调式群,一个宫系统调式)的转换,即调域中心的迁移。在其音乐织体中,这种调域中心的迁移显而易见。如乐曲开始处,就明显具有调(域)中心的迁移:$^\flat$E 宫体系调域—$^\sharp$B 宫体系调域—G 宫体系调域。当然,这些不同宫体系的调域之间(尤其是在 $^\sharp$B 宫调域到 G 宫调域的转换中)又是相互衔接的。故整个音乐呈现出一种"泛调性"的音乐风格,或视为一个较为复杂的"调式半音体系"。不难看出,这种现代音乐的多调性思维与中国传统音调中不同宫系统之间的宫调转换具有内在同一性。这正是"新潮与老根"相结合的体现。此外,在《梦天》之中,作曲家在音响处理上也刻意追求一种空旷、幻想和略带几分神秘

的艺术效果。这种调性上的游移和音响上的空旷,也正好表达了李贺诗中那种"遥望齐州九点烟,一泓海水杯中泻""更变千年如走马"的艺术境界。总之,从《兰花花》到《东山魁夷画意》,再到《他山集》《梦天》,汪立三一直都未放弃对现代作曲技法的探索,但他也从未脱离中国传统文化,这反映出了他那种"新潮与老根"相"结合"的审美理想,同时也体现了新时期中老年作曲家那种力图实现现代与传统相融合的艺术追求。①

在1979—1984年间,一大批中老年作曲家的探索与创新对新潮音乐的产生起了至关重要的作用。除上述四位作曲家外,丁善德、陈铭志、王树、奚其明、金复载、曹光平等作曲家也创作了一批具有现代风格的作品:陈铭志的《序曲与赋格》(运用《涉江采芙蓉》的序列写成,1981)、《钢琴小曲八首》(1982),王树的《双筝与管弦乐队》(1983),奚其明的《魂》(舞剧音乐,1981),曹光平的《仿川剧高腔风格钢琴小曲9首》(1981)、钢琴五重奏《赋格音诗》(1984),等等。这些具有现代风格的作品无疑也构成了80年代器乐创新的表象。这里所说的中老年作曲家,即中国新音乐史上的第三代、第四代作曲家。他们对现代音乐报以极大的热情,将现代作曲技法用于音乐创作中,并力图通过实现形式与内容的统一、现代与传统的统一,完成音乐观念上的突破,以改变人们对现代音乐的偏见。他们不遗余力地运用现代作曲技法,在中国进行现代音乐启蒙、发展现代音乐。但在这种探索与创新中,也不能排除那种"拿来主义"的态度,一种为我所用的"实用理性"精神。他们一方面以西方现代音乐为参照系,进行现代音乐实践;另一方面又力图使现代作曲技法为艺术表现服务,最终达成现代音乐形式与特定题材内容的统一。因此,在他们的音乐中,现代音乐的形式大多只是一种艺术表现手段,而不具有艺术的终极目的性。不仅如此,他们以西方现代技法为参照系,但同时又力图将中国传统音乐语言渗透到现代技法之中,进而实现现代与传统的融合。这种用传统音乐语言改造现代音乐规范的做法,无非是为了寻找西方现代音乐与中国传统音乐之间的契合点。无论是形式与内容的统一,还是现代与传统的融合,其目的都在于使他们的探索与创新具有某种合理性。这种创作心态正反映了他们既激进地选择现代音乐,但

---

① 关于汪立三的钢琴音乐创作,见蒲方.试论汪立三的钢琴创作[J].音乐艺术,1989(1).

又不愿或不敢彻底丢掉传统的中庸，既大胆创新又不得不小心翼翼、如履薄冰。但他们的探索与创新毕竟实现了自我超越，并表现出强烈的批判意识，对20世纪80年代以后中国器乐创作的创新产生了重大的影响。

## 第二节　青年作曲家群体的崛起

如果说中老年作曲家走出历史情结，实现了音乐创作观念与模式上的突破，通过突破反思了历史，那么青年作曲家则在新时期中国的现代文艺思潮中获得了探索与创新的契机，并与这股文艺"新潮"保持同一流向。在20世纪70年代末、80年代初新潮文艺的影响下，一批刚刚迈进音乐学院大门的青年作曲家（"学生作曲家"）凭着对现代音乐的敏感和执着追求，在新的历史条件下开始了他们的艺术人生。思想解放运动也使他们幸免精神枷锁的桎梏，一大批充满探索与创新精神的青年艺术家成为他们的同盟军，一股涌动的现代文艺思潮激起了他们的热情。更直接的是，日趋频繁的中西音乐文化交流也使他们获得了艺术灵感；罗忠镕等一批中老年作曲家则成为他们的引路人，在艺术创作上给予他们极大的帮助和鼓舞。青年作曲家们没有理由不把视角指向现代音乐。就在中老年作曲家将探索的触角重新指向现代音乐的时候，谭盾、瞿小松、郭文景、叶小钢等一批青年作曲家也对现代音乐报以极大热情，进而以强烈的探索与创新意识凝聚成"崛起的一群"，成为20世纪80年代器乐创作的主力军。

在1981年5月，由国家文化部、中国音乐家协会、中央广播事业局、国家新闻出版广电总局在北京联合主办的"第二届全国音乐作品（交响音乐）评奖"中，谭盾的交响曲《离骚》、罗京京的《钢琴与乐队》引起了极大反响。这两部出自青年作曲家之手的作品，在一定程度上借鉴了西方现代作曲技法。这两部作品与参加这次评奖的《云南音诗》（王西麟）、《长江画页》（钟信民）、《交响幻想曲》（朱践耳）、《山林》（刘敦南）等较为"现代"的作品相比，还显得"先锋"，故在评奖过程中尚有争议。评奖之后还引发了一场关于"新技法"的争论。这说明青年作曲家们的创新与探索已引起人们的关注，他们的探索已对整个音乐界产生了影响。1982年3月21日，中央音乐学院作曲系为四年级的学生举办了一次新作品音乐会，会上涌现出叶小钢的竖琴独奏《酒狂》、瞿小松的《第一弦乐四重奏》、郭文景的《b小调弦乐

四重奏》、陈远林的《小提琴奏鸣曲》、陈其钢的单簧管曲《随想曲》、陈怡的钢琴独奏《"阿瓦日古里"变奏曲》、刘索拉的钢琴变奏曲《寒山钟声》等器乐作品。这场音乐会也引起了争议，成为1982年国内音乐界论争的焦点之一。有人认为这是一场"具有研究价值的音乐会"[1]；也有人表示反对，认为是"离题和单纯追求新异"[2]，其中瞿小松和郭文景的两部弦乐四重奏成为争论的焦点。1983年3月23日，中央音乐学院作曲系1983届毕业生毕业音乐会上又出现了艾立群的《普陀音诗》、温涛的交响套曲《水》、虞勇的《青年学生钢琴协奏曲》、孙谊的小提琴与乐队幻想曲《银河》、张小夫的交响诗《满江红》五首器乐作品。同年4月23日，第二场毕业音乐会上演了陈远林的《乐舞》、刘索拉的交响诗《刘志丹》、叶小钢的《第一小提琴协奏曲》、瞿小松的交响组曲《山与土风》、马剑平的《第一交响乐》五部器乐作品。6月中旬、7月初，又相继举办了第三、第四次音乐会。谭盾、陈其钢、周龙、林德虹、周勤如等人的毕业作品在此期间面世。在1983年12月至1984年1月的"第三届全国音乐作品（民族器乐）评奖"中，徐纪星的《观花山壁画有感》、何训田的《达勃河随想曲》、周龙的《空谷流水》等民族器乐作品也获得好评。青年作曲家在国内乐坛大出风头，在国际乐坛也初露头角。1982年，美国"齐尔品协会"举办的"征集中国作品作曲比赛"中，四部具有现代风格的器乐作品脱颖而出：包括3首为大提琴与钢琴而写的作品（叶小钢的《中国之诗》、瞿小松的《山歌》、郭文景的《巴》）及许舒亚的《第一小提琴协奏曲》。1983年3月，谭盾的第一弦乐四重奏《风·雅·颂》在德国举办的"国际韦伯室内作曲比赛"中获得第二名。5月27日，这部作品在"德累斯顿国际音乐节"上首演并获得极大成功。1984年，叶小钢也作为中国作曲家代表参加了在新西兰惠灵顿召开的"第九届亚洲及太平洋地区作曲家大会及音乐节"。在这届音乐节上，这位青年作曲家创作的《西江月》获得与会者的好评。[3] 1984年9月，"电子合成器音乐会"也推出了青年作曲家的电子音乐作

---

[1] 史求是.中央音乐学院学生作品音乐会听后[J].人民音乐，1982（5）.
[2] 求索.也谈中央音乐学院学生作品音乐会[J].人民音乐，1982（7）.
[3] 关于"第九届亚洲及太平洋地区作曲家大会及音乐节"及叶小钢的《西江月》，参见《人民音乐》1986年第5期相关文章。另可参见李西安.他从迷惘和求索中走来——叶小钢的音乐创作述评[J].人民音乐，1985（10）.

品——陈远林的《补天》、朱世瑞的《女神》、陈怡的《吹打》、谭盾为昆曲写的伴奏《游园惊梦》、周龙的《宇宙之光》等。这场"电子合成器音乐会"无疑是20世纪80年代少有的电子音乐（electronic music）景观。① 从"学生作品音乐会"到"毕业音乐会"，再到"电子合成器音乐会"，青年作曲家展示了他们的才华。在"第二届全国音乐作品（交响音乐）评奖""第三届全国音乐作品（民族器乐）评奖"中，青年作曲家的作品也因为技法较"先锋"而引人注目。不仅如此，在"征集中国作品作曲比赛""国际韦伯室内作曲比赛""德累斯顿国际音乐节""第九届亚洲及太平洋地区作曲家大会及音乐节"等国际性音乐活动中，青年作曲家的作品也获得好评。这些现代音乐活动及其倾向，则应是青年作曲家群体形成的标志。

20世纪80年代前期的青年作曲家毕竟是一些"学生作曲家"，他们既缺乏纵深的历史感，又无坚实的音乐基础与充分的理论准备，故不能像中老年作曲家那样针对既有的音乐观念而有的放矢，探索与创新的冲动成为他们当时最主要的艺术契机。青年作曲家与中老年作曲家的"代沟"，使他们的探索与创新涉及更为广阔的音乐空间。如果说中老年作曲家仅限于"二战"前的现代主义，那么青年作曲家则从现代主义到后现代主义，将整个西方现代音乐都作为音乐创作的参照系。因此，青年作曲家对传统不屑一顾，对"新"的义无反顾，表现出强烈的"'新'之崇拜"、标新立异的文化心理。另外，由于历史感的不足，音乐基础的薄弱，青年作曲家们的创作也不得不依赖于某些感觉与经验。于是，他们对那种从小就给他们提供感觉与经验的地域文化（regional culture）倍加青睐。在他们看来，这种地域文化中存在着一些只有用现代音乐语言才能表达的人情风物、乡音土语。这样一来，他们中的不少人对这种地域文化情有独钟。也正是这种地域文化，使他们笔下的现代技法具有中国传统文化意义上的合理性，也使他们的探索与创新体现出某些直觉感知的思维模式。当然，随着20世纪80年代中国传统文化思潮的崛起，青年作曲家们不仅喜欢哺育他们的那种地域文化，对中国传统文人文化、老庄、佛禅也颇有兴趣，因

---

① 关于1984年9月的"电子合成器音乐会"，参见钟子林.新的乐声 新的尝试——电子合成器音乐会听后[N].光明日报,1984-10-11,3.蒋力.探索的价值——陈远林音乐诗剧《牛郎织女》观后[J].人民音乐,1986（12）.

为这些因素更具有典型的中国传统文化意义，更易于与西方文化形成对比，进而更能使他们的音乐在国际现代音乐舞台上显示出自己的民族性。正因为青年作曲家对中国传统文化报以极大热情，中国传统文化中的那种直觉思维也对他们的音乐创作产生了一定的影响。这在于，青年作曲家并不像中老年作曲家那样注重音高结构的逻辑性，而是依赖直觉，以"音色－音响"为轴心。这种地域文化与中国传统文人文化作为本土传统文化，使他们的探索与创新获得了合理性，进而在本土与西方之间找到了联结。下面，以北京青年作曲家群体中的三位作曲家为例，探讨青年作曲家群体音乐创作的特点。

谭盾（1957— ）是一位"用感性与个性表达民族性的作曲家"，这种感性与个性又来自他"最熟悉的文化背景"——楚文化。① 在笔者看来，谭盾的这种感性即是楚人的那种"流观"意识；个性则来自楚文化艺术中的那种"惊采绝艳"之美。正是在对感性与个性的追求中，谭盾的音乐体现了对音乐语言的直觉把握，对强烈感性生命之美的崇尚，从而具有强烈的探索与创新精神。谭盾最早的钢琴作品《忆》（1978）就富有新意，将巴托克式的音乐风格播撒在对称式的音乐织体之中。交响曲《离骚》（1979—1980）作为一部表现屈原的作品，虽然具有那种"发愤以抒情""好修以为常"的文人气息，以一种浪漫主义音乐气质表现出了楚文化中的"骚"，但也不失楚文化艺术中那种"游目"而"流观"的审美意识及"惊采绝艳"的美学品格。这种对屈原《离骚》中"流观"与"惊采绝艳"的体现，也正是这部音乐作品探索与创新的原动力。这部作品中的探索与创新主要在于曲式结构。"二十世纪音乐的结构是旧'曲式'、新语汇和革新的成型手段相结合的结果。在大多数音乐中，传统的外形，比如三部曲式、回旋曲式和奏鸣－快板曲式依然起作用。"② 交响曲《离骚》即如此。整体仍保持着传统奏鸣曲式的框架结构，但又具有充分的展开性。作为乐曲主部主题的三种材料，在各个曲式结构段落中得到了充分展开。特别是

---

① 见金笛，林静. 用感性、个性表达民族性的作曲家——访谭盾[J]. 人民音乐，1990（4）.
② 玛丽·维纳斯特罗姆，杨儒怀. 二十世纪音乐中的曲式（一）[J]. 中央音乐学院学报，1988（1）.

"英雄性音调"中的一些因素对全曲起了重要的作用。这种曲式结构上的自由把握似乎就是"流观"意识所致。序奏中的"高叠和弦""弓杆击弦""自由无调性"式的音调,也都具有那种"惊采绝艳"之美。在《天影——三首拉弦乐合奏》(1982)、《三秋——古筝、埙、人声》(1983)、《金、木、水、火、土——五首弹拨乐合奏》(1983)、《竹迹:笛子独奏》(1983)、《南乡子》(1984)等民族器乐作品中,其感性与个性也显而易见。在《复·缚·负——室内乐团及人声》(1982)、第一弦乐四重奏《风·雅·颂》(1982)、弦乐队慢板《自画像》(1982)、《钢琴协奏曲》(1983)等作品中,这种感性与个性则更为强烈。如《复》中的"奸笑",《风·雅·颂》中的减五度音程框架及"对单个音的兴趣"("音色性手法"的运用),《自画像》中用"泛音"奏出的主题、拍打弦乐器共鸣箱的声音,《钢琴协奏曲》中序奏部分所给人的那种空间意识等,似乎都可以用"流观"及"惊采绝艳"来概括。如果说楚文化包括"巫""道""骚"三种因素,那么这一时期谭盾音乐与楚文化的关系就在于,谭盾音乐体现出了其中的"骚"——一种文人传统,而不是后来那种作为原始生命文化形态的"巫"和"道"。因此,这一时期的谭盾音乐仍保持着浪漫主义的主观色彩,仍具有音乐的主体性。这在交响曲《离骚》与《钢琴协奏曲》中是不难发现的。例如,《钢琴协奏曲》通过那种从幻想走向现实、从疑虑走向果敢、从传统走向现代的音乐表达,似乎就是作曲家自身心灵轨迹的写照。但在此后,谭盾却在感性与个性的追求中将视角指向了楚文化中的"巫"与"道",而脱离了"骚",从而宣布"主体死亡",走向了后现代主义。

郭文景(1956— )的音乐像四川青年美术家群体的油画一样,也是巴蜀文化的淤积。其处女作钢琴前奏曲《峡》(1978)就与川江相关。正如作曲家自己所说的,他"以后的这些年间,不论用什么技巧写的作品,其感觉和意境全是这一曲子的继续"①。的确如此,无论是《巴》(1982)、《川江叙事》(1982)还是《川崖悬葬》(1983),都染上了厚重的巴蜀文化色彩。然而,正是在这种巴蜀文化的"灵气"

---

① 来自笔者1995年12月对郭文景的采访录音。

与"鬼气"中,郭文景找到了探索与创新的最主要支撑点。<sup>①</sup>例如,为大提琴与钢琴创作的《巴》,作为一部具有探索与创新意识的作品,灵感来自"四川乡下农舍中极为常见的一种花布图案"<sup>②</sup>。这部作品采用了两个音乐主题:"老六板主题"及"山歌主题",并在两件乐器上自始至终作复调式的结合,并造成自始至终的调式重叠。将两种音乐性格迥异的材料作复调式的同步发展,这不能不说是一种创新。从曲式结构看,《巴》是一首以"固定动机变奏"手法为主体,同时吸取了中国传统音乐自由变奏特点的变奏曲,整体呈二部曲式。在这部作品中,材料、调性、速度、音色、节拍等都成了音乐结构力因素,并都具有不同程度上的结构功能。正因为多元结构力因素的存在,才使这部作品呈现出"段分"的倾向。在为交响乐队与两架钢琴而作的《川崖悬葬》中,现代技法因素则直接与巴蜀文化的"灵气"与"鬼气"相关。郭文景谈到《川崖悬葬》时说:

> 在儿时所听的故事里,鬼故事最多;据说全国汉族各地地方戏中,数川剧的鬼戏多而且绝;从前还听过不少老年妇女唱民歌,声调韵味竟同哭丧者的哀号、进香者的诵佛、和尚的念经、端公做道场的腔调等如出一辙。这使我体会到川江地区风情中诡秘和传奇的特殊气氛。在这片被厚重的云雾遮掩的土地上,阴湿的地气,把纸质枯黄的历史传奇和远古神话都洇得有了生命的汁液而活了起来。一方风土特色和地域文化,由此而生。受了此等氛围的熏染,我在写大学毕业作品《川崖悬葬》时,不得不用怪异的和弦来叠造川江两岸的崇山峻岭;用弦乐群绵长的呜咽和呻吟汇集成的音块,来讲述凄怆的历史;用悸动的节奏制造低音的暗流,来描绘僰人的灵魂在万丈悬崖上的古棺中的复苏和躁动。<sup>③</sup>

---

① 郭文景曾说:"四川是个具有奇异色彩的地方,民间音乐的气质极为独特不凡,那川剧音乐有通鬼神的气韵。夜来,在巷子深处或露天搭个棚子,呜呜咽咽地唱一气。声音远远地、森森地飘来,幽幽地带着鬼气,或者说是黑黝黝的山川灵気。川剧高腔更是了不得,唱起来时而高亢凄厉,时而悲悲戚戚,高一吟低一叹,突然间幕后帮腔者齐声尖叫,声音怪诞。又一通川剧锣鼓,忙声闭气,妖味十足,直叫人魂飞魄散,弄不清自己是人是鬼,只觉得那音乐野气得邪了门儿。那音乐真是集了四川大山险川之精华。""我十分醉心于四川民间音乐的这种气韵和境界。在创作手法上我不愿受某个体系或某种技法的束缚,另一方面也没有那个本事去创造和发明体系。但在音乐上则总想表达出上述种种之感受。"青年作曲家创作心态录——部分青年作曲家参加"第一届中国现代作曲家音乐节"文稿转载[J].音乐研究,1986(4).

② 同①参考文献。

③ 郭文景."侧身西望长咨嗟"——关于我1978—1987的几部作品//音院信息(内部期刊).中央音乐学院编,1996-7-15.

总之，郭文景是一个饱尝巴蜀文化乳汁的作曲家，"十分醉心于四川民间音乐的这种气韵和境界"①，并在这种充满"灵气"与"鬼气"的"气韵和境界"中找到了探索与创新的契机，从而体现出了新潮音乐创作中那种本土话语西方化的取向。郭文景曾说，他总是以人为中心，以表达人的内心情感为宗旨。《巴》《川江叙事》《川崖悬葬》都是如此。郭文景一方面从文化的角度审视特定地域文化背景下的人，去探求人的文化特性；另一方面又以现实的眼光去关注现实生活的人，进而去表达人的感情，揭示人的内心世界。因此，这些作品是郭文景式的感叹、呼吸与忧患意识，从而表现出了对普通人的关注。

瞿小松（1952— ）在20世纪80年代中前期的探索与创新，似乎都包含在其混合室内乐《Mong Dong》（1984）之中。这部作品显露出了三个特点：第一，崇尚自然的审美取向。《Mong Dong》中那粗犷、纯朴的音乐语言，洒脱、自由的表现形式，狰狞诡趣、光怪陆离的艺术境界正是这种审美取向的体现。崇尚自然，作为他的一种审美观，首先是在中国西南那片充满原始风情的文化土壤中形成的。西南地区那些幽秘怪诞、狰狞粗犷、夸张飘逸、鬼气森森的艺术形式（如傩戏）对这种审美观的形成产生了影响。与此同时，现代艺术中的原始主义也促成了他对自然的崇尚。现代绘画大师米罗（Joan Minó，1893—1983）与贵州青年美术家群体的艺术也都曾给瞿小松以艺术启悟；他作为《野人》的曲作者，与现代戏剧艺术家高行健、林兆华的合作也使他走近自然。这种崇尚自然的审美取向在《弦乐交响曲》（1981）、《山歌》（大提琴与乐队，1982）、《山之女》（小提琴与乐队，1982）、《山与土风》（交响组曲，1983）中就已初露端倪。这些作品作为一个与山相关的系列，使人领略到了那股来自贵州大山的自然气息。《Mong Dong》的写作冲动来自西南原始崖画，其音乐语言"更为接近民间，更为自然"②。其中，那粗糙、歇斯底里的"basso"，喧嚣、放荡不羁的"边唱边奏"，似乎都属于自然之声；那呜呜作响的埙、断断续续的铃、活泼的三弦、清脆悦耳的三角铁也不失原始岩画中牧童的纯真与稚拙。这部作品营

---

① 青年作曲家创作心态录——部分青年作曲家参加"第一届中国现代作曲家音乐节"文稿转载[J].音乐研究,1986（4）.

② 青年作曲家创作心态录——部分青年作曲家参加"第一届中国现代作曲家音乐节"文稿转载[J].音乐研究,1986（4）.

造出的艺术氛围还使人联想到西南"傩"的自由洒脱,"跳丧"与"做神"的迷狂宣泄。总之,《Mong Dong》的艺术视角已指向了原始,指向了西南文化中"属于自然而不属于文明"的"原始生命的文化形态",展现出了人与自然之间那种"浑然无间的宁静",最终表现出了对自然的崇尚。第二,象征的艺术方法。在《Mong Dong》这部作品中,由于作曲家在审美取向上选择了"原始生命的文化形态"或现代艺术中的原始主义,因此在艺术方法上也选择了与原始艺术或现代原始主义相关的象征。这部作品中的象征是多重的。第一重象征是用"抽象、神秘的音节"和"basso"象征原始图景。"mong dong""duan dao qi""yao a xi"等音节都有其象征意义。其中,"mong dong"与"懵懂"(meng dong)构成谐音关系(在中国南方大部分地区,二者读音相同)。"懵懂"有"糊涂""不懂事"之意,常用来形容孩童无知。瞿小松似乎就是以此象征人类童年的那种愚昧、那种"前文化"的文化形态与那种超历史、超社会的混沌无序。"duan dao qi"也别有一番趣味。这三个音节合在一起,在我国南方一些地区方言中即为"挡住它"或"拦住它"的意思,因而其象征意义也不言而喻。从第149小节开始,"basso"用气声唱出"duan dao qi";接着,"basso"与弦乐演奏者竞相交错喊出"duan dao qi",并杂以"xiao la gou""yao mei""xiao er mao"等音节及其他叫喊声。这些仿佛给人描绘出了"断竹,续竹,飞土,逐肉"的原始围猎场面,或那种至今尚可见于西南地区的剽牛。"yao a xi"则与日语中"よし"("好的")、"よいしい"("美味")的读音相似。作曲家似乎正是通过"yao a xi"来象征原始人享受围猎来的美味后的快感。故在笔者看来,这种"抽象、神秘的音节"正是解读这部作品的关键。而其中的人声"basso"则仿佛是一个原始人的象征。在这部作品中,从"嚎叫"([1])到"围猎"(第145—209小节),从"狂欢"(第226—257小节)到"快感"(第273—286小节),"basso"完成了一个原始人的生活周期:生理欲求的缘起、发泄、满足,从而成为原始人的象征。第二重象征是用《Mong Dong》象征原始艺术。第三重象征则是用《Mong Dong》象征天人合一。关于这两种意义的象征,限于篇幅,在此不予叙述。正是通过这种象征,《Mong Dong》完成对原始图景的表现。第三,综合的技法风格。瞿小松曾经说过:"这部'混合室内乐'的技法同样也是混合的风格:西方传统作曲法中和声变奏及声部模仿,现代的微分音,不定量记谱以及定量不定量的纵结合,中国音乐中的'紧拉慢唱''乱棰'等等。这样做

是基于这样一种想法：二十世纪音乐发展至今，表现力与可能性已极为丰富。激烈的'反传统'已显得幼稚，而综合的作法比局限于某种单一的方法或'体系'更有趣味。"①不难发现，这里所说的"混合的风格"和"综合的作法"与后现代主义的"多元风格"（polystylism）不谋而合。作品中的"综合"包括：（1）不同形式、不同性格音乐语言的综合。这就是音乐性语言与非音乐性语言（不规则的音节、喊声等）的综合。（2）不同时代、不同民族的作曲技法之间的综合——传统与现代、本土与西方的综合。如在广泛运用现代技法时，保留传统技法（如"恰空"，第19—70小节）；不同民族技法的综合更为多见，不一而足。（3）不同属性、品格的作曲技法的综合。这在于理性控制与直觉把握的综合。如既运用"即兴、偶然"因素又实行数控（第⑨、⑫、⑮排练段中借鉴"鱼合八"对节奏组合进行控制）。"不定量记谱及定量不定量的纵综合"也是"综合"的例证。（4）"引用"（quotation）与"拼贴"（collage）。例如，第89—94小节"oboe"上吹的曲调就"引用"于乔治·克拉姆《远古童声》中"远古大地之舞"的一段曲调。第221—225小节中打击乐器上的节奏型，也出自《远古童声》第Ⅲ部分中的"神圣的生命周期之舞"（Dance of the sacred life cycle）。这里的"引用"就如同克拉姆在《远古童声》中引用巴洛克音调、马勒《大地之歌》的音调一样，是一种有意识的"综合"，而不是有些人所说的抄袭。这种"综合的作法"带来了"混合的风格"，体现了后现代艺术"风格自由"（style-free）与"自由风格"（free-style），或"大杂烩"（collage）。②《Mong Dong》这三个方面的特点，既代表了瞿

---

① 青年作曲家创作心态录——部分青年作曲家参加"第一届中国现代作曲家音乐节"文稿转载[J]. 音乐研究, 1986（4）.

② 所谓"风格自由"与"自由风格"，是吉姆·莱文（Kim Levin）提出的概念。莱文是美国《格林尼治之声》杂志的批评家，同样也是《艺术杂志》的特约撰稿人。她在《告别现代主义》一文中提及"风格自由和自由风格"。其语境是这样的："后现代主义是混杂的。它了解缺点与不足。它知道通货膨胀和贬值。于是它引用、提炼、寻找和重复利用过去的东西。它的方法是综合的，而不是分析的。后现代主义即风格自由（style-free）和自由风格（free-style）。它风趣而充满怀疑，但不否定任何事物。它由于不排斥模糊性、矛盾性、复杂性和不一致性而丰富多彩。它模仿生活，容纳笨拙和粗糙这一事实，并采取一种业余爱好者的态度。按时间而非形式进行结构，关心情境而非风格，它采取讽刺、幻想和怀疑的态度来运用记忆、研究、忏悔和虚构。由于其主观性和内在性，它模糊了世界与自我之间的界线。它涉及个性和行为。……回归自然不仅涉及自然界，而且还涉及承认人性的弱点这一问题。"见吉姆·莱文. 超越现代主义——70年代和80年代艺术论文集（Beyond Modernism — Essays on Art from the '70s and '80s）[M]. 南京：江苏美术出版社, 1995: 8.

小松这一时期的音乐风格，也是其探索与创新之所在，同时也是瞿小松整个音乐创作及美学理想的一个缩影。

除上述三位青年作曲家外，周龙、陈怡、叶小纲、葛甘孺、许舒亚等也创作了大批现代作品。这主要有：叶小纲的《中国之诗》（1982）、《第一小提琴协奏曲》（1983），周龙的民乐四重奏《空谷流水》（1982）、管弦乐《渔歌》（1981）、交响曲《广陵散》（1983）、弦乐四重奏《琴曲》（1984）等，陈怡的中提琴协奏曲《弦诗》（1982）、《弦乐四重奏》（1983），许舒亚的《第一小提琴协奏曲》（1982）、《苗歌》（1982）和交响诗《湘西印象》（1983），葛甘孺的《遗风》（女高音、长笛、单簧管三重奏，1980）、《室内交响乐》（1981）、钢琴曲《时间的瞬间》（1981），韩永的《小提琴协奏曲》（1982）等，苏聪的《第二弦乐四重奏》（1983）。这一时期在加拿大学习的黄安伦（《g小调钢琴协奏曲》、长笛与钢琴《舞诗》、大提琴与钢琴《舞诗》，均创作于1982），在德国学习的杨立青（1980年的钢琴曲《山歌与号子》，1981年的声乐套曲《唐诗四首》，1982年的《为10人的室内乐》、声乐套曲《洛尔珈诗三首》以及1983年的管弦乐《忆》）[①]，在美国学习的葛甘孺、盛宗亮（均1982年去美国）也创作了大量现代风格的作品。如果说中老年作曲家旨在西方话语的本土化，那么青年作曲家则旨在本土话语的西方化。前者是用中国传统文化精神改造西方现代文化形式，即西方现代音乐形式的中国化，目的在于启蒙；后者则是用西方现代文化形式表现中国传统文化精神，这就是中国传统文化的西方化，目的在于走向世界。而正是在这种走向世界的步履中，青年作曲家的特点或缺陷也显露了出来。一方面，中国传统文化在他们的作品中不过是一种走向世界的"文化标识"（cultural identity）。因此，他们对中国传统文化的取舍就难以脱离西方的价值认同机制。如他们那种对"原始生命的文化形态"、道家虚静与无为、佛禅超脱与忘世的表现，作为"表现原始"与"仿古"，就在一定程度上体现了当代西方的价值观，并因此而使他们的一些作品远离了新时期中国的时代精神。在一定程度上说，现代精神与传统文化的对话，在这种走向世界的价值取向中失去了平等。另一方面，走向世界也使

---

① 关于杨立青的这几部作品，参见徐孟东."物我无间，道艺为一"[J]. 中国音乐学，1996（2）.

青年作曲家涉及更为广阔的音乐空间。如前所言,青年作曲家已不限于"二战"之前的现代主义,而从现代主义到后现代主义,将整个西方现代音乐作为自己的参照系,甚至力图与西方现代音乐同步。于是,青年作曲家就更为激进,更显露出那种"'新'之崇拜"与标新立异的价值取向。另外值得一提的是,这种走向世界的文化心理,还使青年作曲家的创作体现了那种"非理性感知"的思维方式。这是因为,走向世界使青年作曲家既选择了东方的直觉思维,又选择了西方的直觉主义。因此,他们的创作大多以"音色-音响"为轴心,而在一定程度上忽视了"音高结构"中音与音之间的逻辑关系,最终显示出了对直觉的依赖。这也是青年作曲家的重要特点。

# 第二章 1985—1989：展开与深化

## 第一节 民族器乐创作及大型民乐活动

**中国打击乐音乐会** 1984年12月27日，中央音乐学院李真贵教授和他的学生们筹演了"中国打击乐音乐会"。音乐会演出了周龙的三部作品：《空谷流水》（民乐四重奏）、《钟鼓乐三折（戚·雩·旄）》（第一乐章）和《中国狂想曲》（打击乐与管弦乐协奏曲）。三个乐章的《钟鼓乐三折（戚·雩·旄）》，作于1984年年初，是这场音乐会上最为引人注目的作品。"戚"是中国古代的一种兵器，在周代曾作为"武舞"的道具；"雩"，也就是"舞雩"，是先秦时代求雨的乐舞（用牛尾作道具）；"旄"也是一种先秦乐舞，常用于祭祀。该曲音乐素材也来自中国传统音乐，有民间吹打乐、锣鼓乐的节奏组合方式（如"鱼合八""螺丝结顶"），也有古琴音乐的音调（《碣石调·幽兰》）。作曲家显然是通过"钟鼓乐"这种古老的音乐体裁来追溯某种古风的。周龙是一个善于把握音色的作曲家，在这部旨在体现音色魅力的作品中，不仅展现出了不同音色之间的排列与组合，而且还将音色作为音乐的结构力因素。三个乐章是以音色来划分的，每一乐章又是由不同的音色段来构成的。总之，这部作品既运用了西方现代的"多调性""音块"等技法，又借鉴了西方现代音色音乐的某些因素及现代的曲式结构原则。①正是因为这部作品中存在的探索性和现代性才使音乐会不同凡响，进而成为20世纪80年代中后期中国大陆民族器乐"新潮"的前奏。

**谭盾民族器乐作品音乐会** 1985年4月22日，中央音乐学院举行"谭盾民族器乐作品音乐会"。音乐会上，谭盾推出了10首作品——《山谣》（管子、唢呐、三

---

① 关于周龙的《钟鼓乐三折（戚·雩·旄）》，见樊祖荫.评组合打击乐独奏曲《钟鼓乐三折（戚·雩·旄）》[J].中央音乐学院学报，1985（4）.关于这场打击乐音乐会，可参见乔建中.锣鼓艺术，别有天地——听"中国打击乐音乐会"有感[J].人民音乐，1985（2）.

弦、打击乐四重奏)、《双阕》(二胡与扬琴)、《南乡子》(古筝与箫)、《为拉弦乐器而作的组曲》、《三秋》(为古琴、埙、女高音而作)、《为弹拨乐而作的五首小品》、《竹迹》(一支笛子的独白)、《二架古筝与女高音》、《琵琶协奏曲》、《剪贴》(为吹管乐器及打击乐器而作)。这场音乐会引起了极大反响:"谭盾的探索把现代作曲技法与民族传统的关系、作曲家与当代听众的关系、作品的形式与内容的关系等一系列重要课题以活生生的音响形式直接提到了人们的面前。对这场音乐会,有热情赞颂者,有坚决否定者,更有介于两极之间者。它引起思索,触发争论,'一石激起千层浪'。"① 这10首作品几乎对民族器乐的每一种形式,乃至对涉及的每一种乐器的演奏法和表现性都能重新做出解释,故在艺术方法、审美情趣、音乐语言等多方面都与民族器乐曲相去甚远。就艺术方法而言,谭盾打破了过去那种描绘性、文学性的器乐艺术思维。在内容与形式的关系上,谭盾也似乎有了新的思考。一些作品的标题就显示了这种内容与形式的一致性。如《竹迹》的内容就是"竹迹",即"一支笛子的独白"产生的线条;而《竹迹》的形式也是"竹迹",仍是"一支笛子的独白"产生的线条。在审美情趣上,谭盾一方面不遗余力地向中国传统文人艺术精神靠近,追求文人艺术中的那种线性思维和空间意识;另一方面又对民间文化中那种"原始生命的文化形态"爱不释手。在音乐语言上,谭盾广泛运用了西方现代技法,并用旋律、节奏、节拍、音色、调性等音乐表现手段的"多元论"替代了旋律的"一元论"。谭盾的旋律也表现出了不同凡响的"旋律形态的多样性"。这种"旋律形态的多样性"就在于"从传统民间音乐的调式、旋法中提取素材,经过提炼加工"而写作旋律,运用"点描式手法"写作旋律。② 这种"旋律形态"既借鉴了西方现代器乐语汇,又与中国传统旋律手法保持着一定的联系。如《琵琶协奏曲》中的"横向音色切割",既符合现代的"点描技法",又可对此做出基于古琴"音色性手法"的解释。"谭盾民族器乐作品音乐会"对民族器乐无疑也是一场革命。

---

① 一石激起千层浪——"谭盾民族器乐作品音乐会"座谈会简述[J].中国音乐学,1985(1).
② 关于谭盾民族器乐创作中的旋律手法及其他作曲手法,参见孙谊.浅谈谭盾民族器乐作品的创作手法[J].中央音乐学院学报,1985(4).

**1985 年、1986 年北京的"新潮"民族器乐活动** 谭盾民族器乐作品音乐会不仅在国内音乐理论界"一石激起千层浪",更重要的是在青年作曲家中也产生了极大的影响。1985 年 5 月,"民族器乐新作品音乐会"又在北京举行。这场音乐会演出的作品包括:瞿小松的《却》(六重奏)、《两乐章音乐》(大合奏),朱世瑞的《古风》(丝竹五重奏),陈怡的《楔子》(小合奏),以及周龙、谭盾的作品。这场由多位作曲家的作品组成的音乐会,作为一种群体意识的体现,表明"新潮"已向民族器乐这一领域延伸,1985 年、1986 年民乐"新潮"宣告崛起。这场音乐会后,民乐"新潮"愈演愈烈,一直持续到 1986 年年底。1986 年 5 月 20 日,金湘推出了用民族乐队伴奏的合唱组曲《诗经五首》。这部组曲是一部合唱作品,但因为其伴奏的分量非同一般,故也可看成一部带人声的民族器乐作品。在这部作品中,作曲家运用了"点描技法"(pointillisme)等现代技法,从而使中国古老的《诗经》焕发时代的光彩。[①]
同年 7 月 11 日,中央音乐学院又举办了一场"民族乐器作品音乐会"。演出的作品有李滨扬的《南风》(古琴与埙二重奏)、黄多的《旦歌》(为巴乌与柳琴而作)、许之俊的《龟兹风》(笛子与鼓乐合奏)、董葵的《戏鬼》(为低音竹笛、三弦、打击乐而作)、谭盾的《鼓诗》(为一群中国鼓而作,与李真贵合作)等。此外,同年 10 月在北京举行的"古琴新作演奏、研讨会"上,周龙、周晋民、李滨扬等青年作曲家也推出了运用现代技法创作的古琴作品。是年 12 月 21 日,中央音乐学院再度举行"民族乐器作品音乐会",演出了瞿小松的《两乐章音乐》、《打击乐协奏曲》(为一个打击乐演奏者与民乐队而作),叶小钢的《和》,谭盾的《拉弦乐组曲》,林德虹的《欲》,李滨扬的《吹打乐》、《山神》(管子协奏曲)等作品。

**上海"中国唱片奖"的评选** 1986 年 8 月,在上海举办的"首届中国唱片奖"评选活动中又涌现了何训田的民乐七重奏《天籁》,徐昌俊的新笛、蝶式筝、云锣三重奏《寂》,徐仪为次女高音、柳琴、蝶式筝、中音笙及打击乐而作的《虚谷》以及吴少雄的改革箫与筝、扬琴三重奏《乡月三阕》等等各有特色、颇具新意的新作品。何训田的《天籁》作为一种"实验性音乐",就是运用他发明的"R·D 作曲法"写成

---

① 关于刘庄的《塔什库尔干印象》见谢嘉辛.塔什库尔干印象——刘庄室内乐作品音乐会随想[J].人民音乐,1987(8).

的。何训田曾说:"作曲应有规律、有理。世界上只有没被认识的规律,绝没有无规律的事物。不主动利用规律,必然会盲目地被规律所支配。当然,这规律绝不是唯理派机械刻板的数学游戏。""作曲得有才气、有情感。只有懂得怎样冲破压制一切情感本体的人,才真正知道情感的价值,音乐的价值。当然,这情感也绝非唯情派的认识——与其说是无视理性,不如说是对逻辑的无知。"[①] 在这种理论前提下,何训田创用了体现理性与逻辑相结合的"R·D作曲法"。"R·D作曲法"包括"任意律"(R)与"对应法"(D)。"任意律"即不同性质、类别的"多律混用";"对应法"则在于音高关系的"数控",即用既定的"数比"控制"任意律"之乐音在横向进行中的音高关系。因此,"R·D作曲法"在"音律"与"音高"两个层面上都打破了既有的"音高结构"模式。早在弦乐四重奏《两个时辰》(1983)、《为弦乐队所写的乐曲》等作品中他就运用了"对应法"。1986年何训田创作的这部民乐七重奏《天籁》,就完整地推出了"R·D作曲法"。"任意律"实为"多律混用":(1)"平均律":"八度十二平均律"(梆、笛、钟琴、管钟)、"五度三平均律"(R3笛、R4筝)、"五度六平均律"(R4阮);(2)"不平均律":"规律性不平均律"(R1笛、R2笛)及"不规律性平均律"(陶罐1-4,排鼓1-4);(3)"偶然律"(三弦、锯琴、变音小鼓)。"对应法"在于使某一声部中每三个相邻音间的音程值比(第一音与第二音的音程值∶第二音与第三音的音程值)符合既定的"初值"(包括1∶2与1∶1两类)。20世纪80年代中后期,何训田创作的交响曲《平仄》(1986)、二胡与乐队《梦四则》(1987)及管弦乐《感应》(1988)也运用了"R·D作曲法"。"任意律"中已不存在"律"的传统内涵和意义——"律"的统一与"律"的制约,进而在"律"与"任意"之间形成了一种悖论;其"对应法"也展示了一种新的音高关系。此外,"R·D作曲法"的实施,也在乐器制造、记谱、演奏等方面提出了新的要求。总之,"R·D作曲法"体现出了反传统与另起炉灶的精神。[②] 徐仪的《虚谷》也是一部探索性作品,在乐音体系上,体现出了一定的逻辑性,但为了突出其"虚",作曲家在织体、

---

[①] 青年作曲家创作心态录——部分青年作曲家参加"第一届中国现代作曲家音乐节"文稿转载[J].音乐研究,1986(4).
[②] 关于何训田的《天籁》,参见俞抒.读《实验音乐》,谈《天籁》[J].音乐探索(四川音乐学院学报),1988(3).

节奏、配器等方面给予表演者以极大的自由，故表现出了中国传统文人艺术中那种"空灵"的艺术境界。如果说徐仪的《虚谷》突出了"虚"，那么徐昌俊的《寂》则突出了"静"。特别是当次女高音唱出柳宗元《江雪》中的"千山鸟飞绝，万径人踪灭"诗句时，音乐就显得"静"而又"静"，也显得"空灵"。① 吴少雄的《乡月三阕》的新意和特色都在于这部作品运用了一个建立在福建南音"多重宫角并置"（或称"多重大三度并置"）特性上的"全音阶"。为了体现演奏"全音阶"，这部作品中的箫有着与常规箫不一样的孔，其中的筝也改变了常规音高的定弦，故称"改革箫与筝"。这种改变常规乐器发音机制的做法，"始作俑者"并不是吴少雄，他却是以传统音乐中的某种特性为契机（而不像有的作曲家那样毫无依据），故而更具合理性。乐曲的第一部分（"新月"）是一个"清雅的慢板"，表现了一弯新月的清新和雅致；第二部分（"满月"）是一个"优美的小快板"，抒发了月圆时人们的欢乐和兴奋；第三部分（"残月"）为"从容的柔板"，表现了残月带给人的某种惆怅。整个音乐具有闽南文化的某些气质。② 与北京的某些民族器乐新作品相比，上述这些作品似乎在题材内容、表现形式等方面都显得要成熟一些。

**1987年北京的民族器乐活动** 1987年6月，中央音乐学院再次演出"民族器乐作品音乐会"。音乐会推出了叶小钢的《三迭》（为胡弓、打击乐和小乐队而作）和瞿小松的《环》（琵琶与管弦乐队）等作品。1987年，阎惠昌的二胡与乐队《幻》、莫凡的《彝山歌会》《大地之歌》《飘》等作品也颇有新意。对于相对平静的1987年而言，较为"先锋"的民族器乐作品是金湘的民族交响音画《塔克拉玛干掠影》和瞿小松的管乐协奏曲《神曲》。《塔克拉玛干掠影》包括"漠原""漠楼""漠舟""漠洲"四个乐章，用新疆地区民间音乐中那种复杂多变的调式和节奏描绘了塔克拉玛干沙漠的迷人景象。《神曲》是根据屈原的《九歌》而创作的三乐章协奏曲。第一乐章："天帝、河神"；第二乐章："山怪、地鬼"；第三乐章："礼魂"。作为一部为一位管乐器演奏家而创作的协奏曲，要求演奏家能演奏排箫、篪、埙、曲笛、梆笛、

---

① 关于徐仪的《虚谷》，参见金建民.远古意念、宇宙永恒的感受和思索——青年作曲家徐仪的两首获奖作品[J].音乐爱好者，1987（4）.

② 关于吴少雄的《乡月三阕》，参见郑锦扬.一轮乡月 无限遐想——《乡月三阕》及其作者漫议[J].音乐爱好者，1990（2）.

巴乌、葫芦丝等多种乐器。这对演奏家无疑提出了较高的要求。作品虽以《九歌》这部中国"神曲"为题材，但与楚文化的关系并不大。作为主奏乐器的管乐器，也只有一两件属"楚系乐器"。

**南方的民族器乐活动** 在1987年的"首届广东音乐邀请赛"上，就曾出现了运用"点描技法"和"多调性"技法的《吟月》（张晓峰、周煜国作曲）。在1987年的"第四届羊城音乐花会"上，孙谊的《月光》（高胡、洞箫、古筝三重奏）也因其现代风格而引人注目。上海的民乐创作更为活跃。1987年"许国华作品音乐会"上曾演出了具有现代风格的《云岗遐想》等作品；同在1987年，上海音乐学院的"民乐作品比赛"也推出了崔新的《萌》（民乐合奏）、吴爱国的《潮》（笙独奏）、刘湲的《圭一》（古琴、箫、男声）等现代风格的器乐作品。1988年6月在湖北举办的"编钟古乐器作品评奖"中，周雪石的《山韵》（编钟古乐九重奏）脱颖而出。这部作品作为由编磬、木琴、女高音、埙、篪（兼梆笛）、曲笛、低音提琴、编钟、古琴组成的九重奏，不仅展示出一种全新的乐器组合，而且其配器的现代风格也显而易见。总之，这些民乐创作不仅在题材内容、体裁形式、技法风格上有所突破，而且在地域上也有所扩展。

**第六届全国音乐作品评奖** 1988年10月，中国音协、文化部等单位联合举办了这届关于民族器乐独奏、重奏作品的评奖。这届"评奖"，是1983年民乐作品"评奖"之后的又一次大型民乐新作品评奖活动，涌现出更多的现代风格作品。其中，最为突出的是权吉浩的《宗》（民乐五重奏）和桑雨的《纳兰容若词意》（二胡与乐队）。这两部作品是最富有现代音乐特色的。前者运用了十二音技法，在音高体系上别出心裁[①]；后者的新意则在于其结构，作曲家把音乐结构的处理完全建立在清代词人纳兰性德《河传》原词的结构形式上，故有论者认为这是"内容与形式的统一"而倍加赞扬。[②]《纳兰容若词意》的现代风格体现在四个方面：第一，曲式结构上的数控。《纳兰容若词意》是根据清代名士纳兰性德《河传》一词而创作的，其结构在整体和局部上都与原词保持着密切的对应关系。《河传》分上下两阕，上阕3句，下阕2句，共55字；而桑雨的这部音乐作品则分为两大部分，第一部分3段，第二

---

① 关于权吉浩的《宗》，见权吉浩.关于民乐作品《宗》[J].乐府新声（沈阳音乐学院学报），1990（1）.

② 彭志敏.我看桑雨的《纳兰容若词意》——也谈内容与形式的关系及其他[J].黄钟（武汉音乐学院学报），1989（2）.

部分2段，共110（55×2=110）小节，与原词保持一种暗合。这种暗合实质上体现了音乐结构上的数控。此外，黄金分割也是作曲家结构数控的所在。其中第二部分第一段（即整个作品的第四段）就正处在整个作品的黄金分割点上；而这个快板乐段又可分为五个小的段落，其中第四小段是人声，也正好处在这一快板乐段的黄金分割点上。在细部，数控依然存在。如乐曲开始的三小节，可分为8个短小的乐句。由于作曲家分别在第3、5、8短句上标注了 *f*、*ff*、*fff* 的力度记号，故这一结构段落的分句（句读）又体现出菲波拉契数列或黄金分割的意义。总之，无论是从整体还是从局部、细部上看，甚至在更细小的主题动机上，作曲家对结构所实施的数控都是清晰可见的。①曲式结构的数控是《纳兰容若词意》一曲最显著的特点，而这也正符合现代音乐的结构特征。第二，多调性的体现。这首先是旋律中细微的调式变化。独奏二胡上的旋律，整体而言是调性化的旋律，但其中也运用了许多半音。这些半音貌似装饰性半音，但如果将这些半音与旋律之中的自然音级相互联系起来，就不难发现其调式意义。这样一来，独奏二胡上的旋律就存在着调式的变化，具有现代音乐中那种调式综合、调式渗透的旋律特点。在纵向声部的对位中，多调性的重叠也是存在的。第三，音高、节奏、节拍上的自由、即兴与偶然。独奏二胡上的旋律，虽然有明确的音高标记，但作曲家又要求演奏家根据音乐内容的需要做细微的处理（将一些音级处理为微分音），从而体现出音高上的自由。此外，乐队部分也使用了大量不定性的记谱，故音高、节奏、节拍上就存在着即兴与偶然。第四，密集音响或音块的运用。以上正是《纳兰容若词意》这部作品的现代风格及探索性之所在。

## 第二节　室内乐的创作与评奖

20世纪80年代中后期，室内乐（泛指艺术歌曲，钢琴，欧洲乐器的独奏、重奏作品及为小型乐队而创作的音乐作品）创作也有了很大的发展，其现代音乐风

---

① 参见赵培文.迷人的"中国风"是一个谜——"我对中国音乐风格的理解"学术沙龙纪实[J].音乐爱好者,1988（1）.

格更是显而易见。回顾1979年以来国内的音乐创作就不难发现，一些作曲家总是将室内乐作为现代音乐探索的"实验场"，并将一些新思维、新方法贯彻在音乐创作之中，这就使80年代初以来的大陆作曲界始终洋溢着浓厚的学术性。80年代中期，这种具有探索性、学术性的室内乐创作进入一个高潮。自《音乐创作》编辑部的"小型器乐独奏作品征稿评奖"（1985）推出权吉浩的《长短的组合》（钢琴独奏）、陆培的《苗寨即景》（单簧管与钢琴）、王千一的《托卡塔》（钢琴独奏）、石正波的《禅》（倍大提琴独奏）等具有现代风格的作品后，运用现代作曲技法、体现探索与创新精神的室内乐作品不断涌现。于是，80年代初以罗忠镕《涉江采芙蓉》、谭盾第一弦乐四重奏《风·雅·颂》、郭文景《川江叙事》、瞿小松《Mong Dong》等为表象的室内乐"新潮"得以展开，并以"第四届全国音乐作品评奖"为标志达到高潮。80年代后期，室内乐创作中的创新和探索进一步体现出来。第一，随着赵晓生《太极作曲系统》、王震亚"九声音阶"理论、冯广映"宫角中心对称"理论、吴少雄"干支合乐论"、高为杰"十二音场集合技法"等作曲技法理论的推出，基于某种特定理论的学术性音乐创作模式得以形成。第二，从序列音乐、电子音乐、不定性音乐到新浪漫主义、多元主义，室内乐创作在风格上呈现出多元化的取向。

**第四届全国音乐作品评奖**　1985年7月，"第四届全国音乐作品（钢琴，欧洲弦乐器独奏、重奏）评奖"在昆明举行。这次评奖涌现出了一大批优秀的作品。其中，汪立三的钢琴独奏《涛声——选自"东山魁夷画意"》（1979），周龙的弦乐四重奏《琴曲》（1984），权吉浩的钢琴独奏《长短的组合》（1984），郭文景的弦乐四重奏《川江叙事》（1982）、大提琴与钢琴《巴》（1982），陈怡的钢琴独奏《多耶》（后改为管弦乐，1985），张庆祥的钢琴三重奏《玉门散》（1985），彭志敏的钢琴三重奏《山民印象》（1985），张千一的《为四把大提琴而作的乐曲》（1985），瞿小松为大提琴、钢琴、打击乐及两件弦乐器而作的《狂想曲》（后易名为《大提琴协奏曲》，1985）等一批具有现代音乐风格的作品榜上有名。如果说陈怡的《多耶》和权吉浩的《长短的组合》赢得一致好评，周龙的《琴曲》和郭文景的《巴》也不同凡响，那么张千一的《为四把大提琴而作的乐曲》和瞿小松的《狂想曲》则显得更为"先锋"。这次评奖推出的作品题材不同，风格各异，令人耳目一新，成为80年代中期中国大陆室内乐创作成果的集中展示，同时也似乎是对同年5月中国音乐家协会第

四次会员代表大会所倡导的那种"创作自由"的回应。①《多耶》是一首清新、活泼,且具有民间气质的钢琴作品。关于这部作品,作曲家陈怡曾有这样的题记:"质朴的广西侗族同胞跳起了欢乐的'多耶'来迎接远方北京来的客人,这热烈的场面和激动的心情怎能叫人忘怀呢?"正是如此,作曲家既以侗族《耶歌》为素材,生动、形象地描绘了"多耶"那"热烈的场面",又运用了具有京剧音乐或某些广东民间音乐特点的主题表现了——"远方北京来的客人"及作者(广东籍的北京作曲家)那种"激动的心情"。二者有机结合在一起,最终成为一种以第一人称方式说话的《多耶》。这是耐人寻味的。《多耶》的主题材料凝练集中,并体现了"主题性因素在音乐发展中的全方位控制"②的结构原则:第一主题("耶歌"主题)包含小三度、纯四度、减七度三种主要音程;第二主题的主要音程仍是小三度、纯四度,其中的小七度,也可视为第一主题中减七度音程的变体。这就表明,第二主题与第一主题既在音乐材料上保持一定的联系(相互渗透),又在性格上形成对比。显然,第一主题中的小三度、纯四度与第二主题中的小七度,作为这部作品音高组织中的核心音程控制着全曲,成为一种"主题性因素"。除此之外,第一主题的节奏节拍、调性关系也同样是一种"主题性因素",对全曲的节奏节拍及调性关系有所控制。③不仅如此,作为一部钢琴作品,其钢琴织体也是新颖和富于变化的。总之,《多耶》是新潮音乐中难得之佳作。权吉浩的《长短的组合》是一部体现朝鲜族音乐"长短"特点的钢琴作品。大家知道,在朝鲜族音乐中,"长短"是一个包含节奏、节拍、速度、强弱、抑扬等多重音乐意义的音乐概念。"长短"本意为长和短,却"概括了朝鲜民族音乐节奏音型结构形式,它不仅包含着各具特点的节奏形态的交替,还含有节拍、速度、强弱、抑扬等要素之间的内在联系和规定音乐进行的因素,是音乐结构的框架,也是表达一定情趣和风格的民族音乐所特有的表现手段"④。在钢琴曲

---

① 关于这次评奖,可参见吴祖强. 影响将会是深远的——写在全国第四届音乐作品评奖之后[J]. 人民音乐,1985(10).

② 林贵雄. 主题性因素在音乐发展中的全方位控制——两首获奖作品技术分析[J]. 黄钟(武汉音乐学院学报),1988(3).

③ 思萌. 听《老人的故事》[J]. 人民音乐,1986(4).

④ 王宝林. 朝鲜族民族音乐"长短"的初步研究[J]. 中国音乐学,1988(2).

《长短的组合》中，这位朝鲜族作曲家选择了"噔得孔""晋阳照""恩矛哩"三种有代表的"长短"，并分别作为三个乐章中音乐的节奏组合模式与节拍重音规律。从表面上看，它们不过体现出朝鲜族"长短"中节奏与节拍的意义，但在实际上，上述"长短"的多重意义也都得到了充分体现。因此，《长短的组合》也不失为一部有特点的钢琴作品。①像《多耶》一样，《长短的组合》也将艺术视角指向了少数民族的民间文化。周龙的《琴曲》热衷于中国传统文人艺术精神；郭文景的《川江叙事》则沉醉于中国西南民间文化的那种乡土气息；张千一的《为四把大提琴而作的乐曲》和瞿小松的《狂想曲》作为两部大提琴作品，似乎都旨在发挥大提琴的各种表现手段，并通过一些不同凡响的音响来体现作曲家对现代音乐的把握和对某种现代生活的理解。

**罗忠镕室内乐作品音乐会** 罗忠镕作为中老年作曲家群体的代表，在20世纪80年代中后期又推出了一些更成熟、更为精彩的作品，并成功举行了两场室内乐作品音乐会，在大陆及国际乐坛产生了一定的影响。1985年11月4日，罗忠镕作品音乐会在德国的西柏林艺术学院举行。这场音乐会是在他获得联邦德国"德国艺术交流中心"（DAAD）学者奖学金并应邀去西柏林做访问学者期间举行的。音乐会演出了一组艺术歌曲（包括《涉江采芙蓉》《黄昏》等）、两首钢琴奏鸣曲、《管乐五重奏》《第二弦乐四重奏》等室内乐作品。这些作品轰动了西柏林，尤其是他的《第二弦乐四重奏》引起了国际同行的重视。②在《第二弦乐四重奏》（1985）中，作曲家既借鉴了整体序列音乐（total serialism music）的某些思想和方法，又吸取了中国十番锣鼓的一些节奏、音色组合特点，并使二者完美结合。在罗忠镕看来，十番锣鼓是"世界上古老的序列音乐"，与现代的"序列音乐"具有相通之处。因此，我们可以说，这二者的结合是西方现代与中国传统（或"创新"与"继承"）的"合目的与合规律的统一"。这部作品的节奏和音色是最具魅力的。这首先是一种数控化的节奏组合逻辑（乐音时值的变化模式与原则）和节拍组合逻辑（乐音强弱的交替方式

---

① 关于权吉浩的《长短的组合》，参见钱亦平. 长抒短奏 绚丽多彩——权吉浩与他的钢琴组曲《长短的组合》[J]. 音乐爱好者，1986（2）.

② 参见余中. 罗忠镕作品音乐会轰动西柏林[J]. 人民音乐，1986（4）.

与规律)。例如,第二乐章《十八六四二》中就存在为十番锣鼓中"十八六四二"这种等差数列所控制的数控化的节拍组合逻辑。第四乐章《鱼合八》中则存在"合八"原则控制下的节奏组合逻辑。第七乐章《蛇脱壳》中 $\frac{4}{4}$、$\frac{3}{4}$、$\frac{2}{4}$、$\frac{1}{4}$、$\frac{2}{4}$ 的节拍交替就是根据十番锣鼓的《蛇脱壳》中的几种基本节奏型所体现出来的数列（7、5、3、1、$\frac{1}{2}$）而设置的,从而展示出了数控化的节拍组合逻辑。[①] 另外值得一提的是,《第二弦乐四重奏》还体现了十番锣鼓中那种具有序列特点的音色组合模式。此外,其音高体系也为十二音序列所控制。因此,这部作品可视为一部"整体序列音乐"作品。然而,这里的序列既具有东方传统意义,也有来自西方现代的序列音乐。当然,这部四重奏也显示出力图摆脱"整体序列音乐"那种完全受制于理性的取向。这正如作曲家自己所说的:"节奏序列和西方的虽然原则上相同,但在有些方面却大异其趣,而且巧妙得多。"[②]《第二弦乐四重奏》在曲式结构上也体现出西方现代与中国传统的统一。这就在于,其中那种节奏、音色等多元因素的结构功能,既体现出西方现代曲式的结构原则,同时也与包括十番锣鼓在内的中国传统音乐中的那种"段分"原则相吻合。总之,这部作品是新潮音乐中最有影响的弦乐四重奏作品之一。罗忠镕《第二弦乐四重奏》的诞生表明"新潮"作曲家在技法风格上已开始向西方战后现代音乐技法靠近,这不能不说是室内乐"新潮"的推进与扩展。而罗忠镕在德举行的这场音乐会,作为中国大陆作曲家第一次在海外举办的个人作品音乐会,也隐隐昭示着"新潮"正在走向世界。这一时期,罗忠镕还运用豪威尔（Josef Mathias Hauer）的"十二音腔式"（trope）和"十二音序列"的写法,创作了《钢琴曲三首》(1986)。这部钢琴曲包括三段:（1）托卡塔;（2）梦幻;（3）花团锦簇。像《第二弦乐四重奏》一样,也具有序列音乐的风格。[③] 1986 年 11 月 29 日,"罗忠镕歌曲与室内乐作品音乐会"再次在北京举行,这也是这一时期室内乐"新潮"的重要景观。

---

[①] 参见李诗源.中国当代音乐的节奏语言[J].交响（西安音乐学院学报）,1994（1）.
[②] 转引自郑英烈.罗忠镕《第二弦乐四重奏》试析[J].音乐艺术（上海音乐学院学报）,1988（4）.
[③] 关于罗忠镕的《钢琴曲三首》,参见思锐.罗忠镕《钢琴曲三首》作曲技法谈[J].人民音乐,1987（6）.

**北京的室内乐创作及演出活动**　　谭盾、周龙、陈怡等青年作曲家相继出国后，北京作曲家群体的力量曾一度消减。但新生力量的增长也使北京的现代室内乐创作蔚为可观。1987年的刘庄室内作品音乐会上推出的《塔什库尔干印象》（室内管弦乐合奏）就具有现代音乐的技法特征。这部运用了"多调性""多节拍"及某些"序列音乐"原则的作品，笔法洗练、结构严谨，体现出中老年作曲家转向现代风格时那种稳中求新的典型特点。① 刘庄曾说："创作技法不更新，就无法表现新的题材、新的内容。"② 《塔什库尔干印象》的确给人这种印象。王震亚的儿童钢琴曲《儿童音话》则体现了其"九声音阶"理论。这种"九声音阶"及其运用既带来了一种九个音的音高体系，又使音乐展示出复杂的调性思维，不失为一种有意义的探索。③ 莫五平也创作了弦乐四重奏《村祭》。这部结构短小、材料集中的作品也获得了一致好评。青年作曲家王时也推出了其室内乐作品音乐会。音乐会演出了《第二弦乐四重奏》《山歌》（长笛与打击乐）、《大提琴奏鸣曲》等作品。他曾说："关于纯音乐我个人有这样的理解：这就是用音乐这种独特的艺术语言，按自己的方式来表现思想和感情，而不是更多地借助于其他艺术手段给予支持，因为只有这样才能更好地体现出音乐语言本身的特点。"④ 这些作品因此具有"纯音乐"的品格。

**上海的室内乐创作及演出活动**　　"上海国际音乐比赛1987·中西杯中国风格钢琴创作比赛"（11月10日—15日）是80年代中后期上海最为重要的活动。这次作曲比赛确具国际性，共收到来自31个国家和地区的作品共181部，评委也分别来自中国大陆、香港，以及日本、瑞士、菲律宾、美国。评选结果：小型作品一等奖：赵晓生的《太极》；二等奖：石正波的《遐思》、夏良的《版纳风情》；三等奖：罗忠镕的《钢琴曲三首》、权吉浩的《宴乐》、[日]大田樱子的《莲花二章》。中型作品一等奖：（空缺）；二等奖：林品晶的《春晓》；三等奖：崔文玉的《第一钢琴奏鸣

---

① 关于刘庄的《塔什库尔干印象》，见谢嘉辛.塔什库尔干印象——刘庄室内乐作品音乐会随想[J].人民音乐,1987（8）.
② 转引自梁茂春.追求永无穷期——刘庄音乐创作简论[J].人民音乐,1987（8）.
③ 关于"九声音阶"及其运用，见王震亚.民族音阶在现代音乐创作中的延伸（九声音阶·含五声音阶因素的十二音序列）[J].中国音乐学,1990（2）.
④ 转引自余志刚.王时《第二弦乐四重奏》浅析[J].人民音乐,1989（3）.

曲》、石夫的《第一新疆舞曲》、陆培的《遥遥》。这些作品，都在不同程度上运用了现代技法。赵晓生的《太极》最具独创性。① 在《太极》中，作曲家体现了其"太极乐旨"②，为他后来的《太极作曲系统》的理论③与实践奠定了基础。或许由于这次比赛是一个国际比赛，大赛用"中国风格"的概念取代了"民族风格"的概念，所以参赛作品中的"中国风格"与中国音乐作品中过去的那种"民族风格"相去甚远。大赛期间，与会者还就"中国风格"进行了讨论。④ "中西杯中国风格钢琴创作比赛"应该说是"新潮"在钢琴音乐领域得以发展的重要标志。在1988年5月的"上海之春"中，赵光的《室内乐协奏曲》（弦乐队与弦乐四重奏）及周培才的《子夜吴歌》（为长笛、古筝、大提琴及打击乐而作）也颇具新意。此外，在"上海现代音乐学会"第三届年会期间（1989年6月）所举行的"室内乐作品交流会"上，赵晓生运用《太极作曲系统》中"三、二、一寰轴"创作的《唐诗乐境》、体现"新浪漫主义合力论"的《汇流》（为钢琴、笙、二胡而作的四重奏）、"根据图谱即兴演奏"的"现场演奏音乐"钢琴曲《啸雪》和《生命之力》，王建中运用"自由无调性"与"十二音技法"及"音集技法"创作的《第二弦乐四重奏》，林华的钢琴套曲《司空图二十四诗品集注》，等等，都具有不同程度的现代风格。来自福建的吴少雄，武汉的刘健、杨衡展、冯广映，在美国留学的周龙也都在"交流会"上发表了他们创作的器乐作品。

**广州及其他地区的创作及演出** 除北京、上海之外，广州、武汉、福州、西安、贵阳等地也较为活跃。广州的室内乐活动以曹光平为中心。在1989年9月的

---

① 关于赵晓生的《太极》，参见陈铭志."八卦"是怎样控制音乐的——赵晓生的钢琴曲《太极》[J].音乐爱好者，1988（1）.

② 见赵晓生.太极乐旨[J].音乐艺术（上海音乐学院学报），1987（3）.

③ 关于"太极作曲体系"理论，参见赵晓生.太极作曲系统[J].音乐艺术（上海音乐学院学报），1988（4）.音集技法——太极作曲系统（二）[J].音乐艺术（上海音乐学院学报），1989（1）.音集技法——太极作曲系统（二）（续）[J].音乐艺术（上海音乐学院学报），1989（2）.音场作用——太极作曲系统（三）.音乐艺术（上海音乐学院学报），1989（3）.太极乐旨（新述）——太极作曲系统（四）[J].音乐艺术（上海音乐学院学报），1989（4）.太极乐旨[J].音乐艺术（上海音乐学院学报），1987（3）.太极乐旨续篇（上）（下）[J].黄钟（武汉音乐学院学报），1988（2,3）.太极作曲系统——赵晓生音乐论集[M].北京：科学普及出版社，1990.

④ 参见赵培文.迷人的"中国风"是一个谜——"我对中国音乐风格的理解"学术沙龙纪实[J].音乐爱好者，1988（1）.

"曹光平钢琴艺术活动周"中，这位作曲家的一系列室内乐作品得到展示。曹光平是一位充满创新和探索精神的作曲家，早在"文革"结束的70年代末就创作了"现代技法运用较多，有时接近无调性，或片段无调性"的《无题钢琴小曲7首》。[①] 之后，曹光平创作了《仿川剧高腔风格钢琴小曲9首》(1981)、钢琴五重奏《赋格音诗》(1984)、带两面潮州大锣的钢琴独奏《女娲》(1985)、带木鱼的大提琴独奏《情绪——甲·乙·丙·丁·甲》(1986)、《春诗·乐舞》(为钢琴、古筝、箫合成器而作，1988)、《力》(为打击乐、钢琴、人声而作，1988)及《寒夜》(钢琴与埙，1989)等具有现代风格的作品。曹光平作为广东地区最主要的作曲家，他的创作带动了广州地区的现代音乐发展。武汉作为1979年以后中国大陆的现代音乐中心之一，80年代中后期也是异军突起。在1986年11月武汉音乐学院举行的"全国高等音乐院校圆号专业教学经验交流会暨中国圆号作品评奖"上也涌现了像刘健的《夏至》(圆号与室内乐队)、黄维强的《谷》(独奏)、刘永平的《有感》(圆号与钢琴)等具有现代气质的作品。这些少见的圆号作品也构成了这一时期"新潮"室内乐创作的一个层面。80年代后期，最为突出的是杨衡展和冯广映(当时都是武汉音乐学院作曲系的硕士研究生)。杨衡展热衷"序列音乐"，为此创作了钢琴独奏《但曲》《河洛图》、弦乐四重奏《4217195》和《三乐章四重奏》等作品。冯广映则置身于较自由的"调式半音体系"，提出了"宫角中心对称音高系统"的理论[②]，并用这种"音高系统"创作了《第二弦乐四重奏》、钢琴曲《七巧板》等作品。此外，作曲系学生段力强也创作了具有"音集"特点的《第一弦乐四重奏——迁道》，作曲家刘健则创作了《室内乐钢琴协奏曲》(钢琴与MIDI)、钢琴曲《午夜的庆典》等作品。这是武汉的室内乐创作情况。在福州则有章绍同和吴少雄的室内乐。章绍同为打击乐与七件管乐器创作了《远山》，吴少雄则运用自创的"干支合乐论"[③]创作了《第一弦乐四重奏——春韵》。贵阳的崔文玉也创作了笛子、二胡、笙和筝四重奏《韵》(1987)。上述这些也是20世纪80年代中后期中国器乐创作的重要成果。

---

① 见曹光平.探索与风格.音乐研究与创作(内部期刊),1989(总7).
② 见冯广映.核心九声与金字塔效应[J].黄钟(武汉音乐学院学报),1990(4).
③ 见吴少雄.干支合乐论//艺术论丛(内部资料).福建省艺术研究所编.

## 第三节 交响乐创作与音乐会

交响乐创作与音乐会应是20世纪80年代中后期新潮音乐的重要景观。从1985年年底谭盾举办个人交响作品音乐会开始，叶小钢、瞿小松、许舒亚等青年作曲家都举行了音乐会，大有"各领风骚"之势。与此同时，上海作为中国的一个音乐文化中心，也不甘寂寞，好戏连台。"上海之春音乐周"推出了朱践耳的《第一交响曲》等一批成功的交响音乐作品，1986年的"中国唱片奖"也评选出了杨立青的《乌江恨》等一批体现现代技法风格的佳作。1987年后，交响乐"新潮"虽不像1985年、1986年那样"各领风骚"，似乎从喧闹走向平静。然而，我们应该看到的是，一些作曲家已将探索与创新的触角伸向了更广阔的艺术领域，并在自审中逐渐走向成熟，真可谓"深潮动若寐，不复潮与声"。罗忠镕的《暗香》、朱践耳的《第二交响曲》即为例证。

**谭盾交响作品音乐会** 1985年11月，"谭盾交响作品音乐会"在北京举行。音乐会演出了5部作品：《序曲》《弦乐队慢板》《钢琴协奏曲》《乐队与三种音色的间奏》《两乐章交响曲》。《弦乐队慢板》创作于1982年，又称《自画像》。这部作品通过音色技法表现了古老、神秘的艺术氛围，自然、质朴而充满童趣的音乐性格，作为"自画像"，似乎具有一定的象征意义。《两乐章交响曲》仿佛是对华夏文化和楚文化的追溯，因此两乐章音乐材料风格迥异，甚至给人"拼贴"（pastiche）的感觉。乐曲开始部分那种带"↑Sol"的羽调式音调，使人想到湖南的花鼓戏，展示了楚文化的魅力，而那种《天下黄河九十九道弯》的音调，则仿佛把听众带到了华夏文明的源头。前面已说过，谭盾是一位热衷楚祭祀文化的作曲家。随着与这种地域文化的不断靠近，谭盾音乐中的那种"感性"与"个性"就更为强烈。尤其是在他的交响音乐中，"感性"与"个性"成为音乐的灵魂。这些作品都与楚祭祀文化构成了不同程度的联系，其中以《乐队与三种音色的间奏》（后改称《道极》，Taoism）最具代表性。据谭盾说，写作这部作品的灵感来自楚地农村的"道场"。"三种音色"（人声、低音大管、低音单簧管）所发出的那种怪诞、粗糙、干涩的声音，尤其是人声的"半说半唱"（spechstimme）式的"音线"，使整个音乐显得鬼气森森，展现

出了那种原始生命的文化形态。这种原始生命的文化形态使《乐队与三种音色的间奏》这部作品洋溢着浓烈的楚祭祀文化精神。如果说"巫""道""骚"是楚祭祀文化的三个因素，那么《乐队与三种音色的间奏》就不同于以前的《交响曲：离骚》（1980），不再观照那种作为文人精神的"骚"，而旨在其中的"巫"和"道"。但是谭盾的"巫""道"，已不再具有原始巫学和道学的精神，而只是楚祭祀文化的当代遗存，即那种"巫"（巫师）的"装神弄鬼"及"道"（道士）的"画符打醮"，用谭盾自己的话来说，即所谓"红白喜事"。不难发现，《乐队与三种音色的间奏》所表现的，正是这种楚祭祀文化的当代遗存及那种蕴含在楚祭祀仪式中的"音乐的原始戏剧意识"。正因为如此，这部作品延伸了谭盾音乐中那种与生俱来的"感性"与"个性"。这种"感性"首先在于与后现代主义的"近距离"：对民间祭祀仪式（包括声音、气氛、程式）进行直接模仿，打破艺术与生活的界线，拉近了艺术与生活的距离；"感性"还在于"无我性"：用对生命快感的追求替代理性的内心体验，使声音仅作为一种感性存在而非某种精神载体。其"个性"就在于音乐语言中那种形而下的"狂欢化"、反审美或"卑琐性、不可表现性"。总之，这种"感性"正是楚人"流观"意识的延伸；"个性"也正是楚艺术"惊采绝艳"的极端化。作曲家谭盾正是基于这种来自楚祭祀文化的"感性"与"个性"，在用"内在性"（immanence）对抗"超越性"（transcendence）的过程中走向了后现代主义。①

**叶小钢交响作品音乐会** 1985年12月，"叶小钢交响作品音乐会"在北京举行。音乐会演出了5部作品：《西江月》（为小型乐队与打击乐而作）（Op.18）、《老人故事》（单乐章交响诗）（Op.19）、《第一小提琴协奏曲》（Op.16）、《八匹马》（为12件民族乐器与小型乐队而作）（Op.14）、《地平线》（为女高音、男中音与交响乐队而作）（Op.20）。关于《西江月》，作曲家在其总谱的扉页上写道："乐曲展现了人的内心与宏观世界的交流以及生活中的诗意。"其中，打击乐部分吸取了西安鼓乐的节奏特点，配器略具"点描技法"的风格。整个音乐似乎表现了现代人力图超越客观

---

① 关于谭盾的《乐队与三种音色的间奏》，参见罗忠镕. 现代音乐欣赏辞典[M]. 北京：高等教育出版社，1997：626-628. 关于这部作品的后现代性，参见李诗原. 谭盾音乐与后现代主义[J]. 中国音乐学，1996（3）.

世界,但又不可避免地被客观世界所制约的那种扭曲。《第一小提琴协奏曲》(1983)则具有表现主义的音乐风格,既有人世间的种种苦难,又有"佛陀"的不食人间烟火的"超脱"。《老人故事》是献给一位鼓书艺人的。"檀板急促,鼓声沉沉。三弦与管弦乐队相鸣奏,此起彼落,以浓烈的情感倾诉着说书老人那孤独、苍凉的人生旅途……"①整个作品充满人文主义精神。《八匹马》的风格独特,其音乐语言戏谑而调侃,音乐气氛乐观而自由。《地平线》是最为动人的,尤其是男中音与女高音之间的九度"模仿"(二重唱),十分优美,表现出了一种"一览众山小"的"超脱"。②无论是西藏歌舞音乐"囊玛"的高亢,还是如同佛教寺庙里吟诵的喃喃细语,仿佛都染上了藏佛教文化那种特定的"金黄色"。这就使这部作品表现了"佛陀"那种"对人世现实的轻视和淡漠"和"洞察一切的睿智的微笑"。正是在那种对现实的"轻视和淡漠"中,我们看到了这位作曲家对社会的深切关注。总之,"超脱"终将为客观世界所桎梏,"微笑"的背后却充满苦难。

**瞿小松交响作品音乐会** 1986年4月,"瞿小松交响作品音乐会"在北京举行。音乐会演出了4部作品:《打击乐协奏曲》(为一个打击乐演奏者与管弦乐队而作,1986)、《第一大提琴协奏曲》(根据《狂想曲》改写,1985)、《Mong Dong》(混合室内乐,1984)、《第一交响乐——献给1986年我的朋友们》(1986)。《打击乐协奏曲》共三个乐章。第一乐章:快板;第二乐章:散板—行板;第三乐章:急板。这部作品节奏变化多端,中国民间打击乐和戏曲音乐的某些特点鲜明可见;乐队部分则也明显借鉴了京剧曲牌。《第一大提琴协奏曲》作为一部大提琴音乐,延伸了《山歌》的艺术思维,并尽可能地拓展了大提琴的音色及表现性能;作为一个乐队作品,在音乐(技法)风格上一定限度地体现了后现代主义的多元性。由两个乐章组成的《第一交响曲——献给1986年我的朋友们》,第一乐章(Largo)像是一个大的序曲;第二乐章(Allegro)则是一首具有严密逻辑思维的"大赋格"。如果说第一乐章所表达的是思考、期待,或是躁动,那么第二乐章则是追求、奋进,或是信念。③

---

① 思萌.听《老人的故事》[J].人民音乐,1986(4).
② 舒泽池.一览众山小——《地平线》漫议[J].人民音乐,1986(4).
③ 关于瞿小松的《第一交响曲——献给1986年我的朋友们》,参见罗忠镕.现代音乐欣赏辞典[M].北京:高等教育出版社,1997:434-436.

《Mong Dong》，正如前面所说的，作为80年代瞿小松的代表作，显露出了在审美上追求自然，在艺术表现上运用象征手法，在技法风格上体现"综合"的取向，该作品成为瞿小松80年代，乃至现在音乐创作及美学理想的一个缩影。①

**陈怡交响作品音乐会** 1986年5月，"陈怡交响作品音乐会"在北京举行。音乐会演出了5部作品：《两组管乐与打击乐》、弦乐队合奏《萌》、中提琴协奏曲《弦诗》、室内管弦乐《多耶》《第一交响曲》。《两组管乐与打击乐》，"具有神秘的东方色彩的打击乐与节奏复杂而带棱角的管乐水乳交融"。《萌》表现了一种朦胧的遐想和淡淡的憧憬，所展现的仿佛是一个年轻人的精神世界。那明净的弦乐，十分接近她的导师吴祖强教授（《二泉映月》）的配器风格。《弦诗》则给人朴实、乐观的感受。这部作品的音乐素材来自广东民间音乐"潮州弦诗"，其主题的呈示、发展、再现十分明确，是一部不可多得的中提琴协奏曲。②改编为室内管弦乐的《多耶》更具艺术魅力，侗族古老的"多耶"显得更为光彩夺目。③《第一交响曲》，力图使中国传统文化精神与西方现代技法相结合，表现了作曲家对社会、对时代的一种思考。这部交响曲应该说是陈怡在这一时期的代表作。关于陈怡的音乐个性，王震亚曾这样描述："运用传统的原则，而不拘泥于传统的原则。""她同时主张有目的有逻辑地运用新技法。多调性、泛调性，从横向旋律中寻求纵向和声，复杂的节奏组合，新奇音响的追求，从语言的自然声调中寻求声乐旋律、新的音乐语汇等构成她作品中的现代因素。""在继承传统的基础上适度创新。"④

**陈远林毕业作品音乐会** 1986年11月，"陈远林毕业作品音乐会"在北京举行。音乐会演出了音乐诗剧《牛郎织女——为人声、电子合成器与管弦乐队而作》。作为一场电子音乐会，这是继两年前的1984年9月谭盾、周龙等人举办的"电子

---

① 关于瞿小松的《Mong Dong》，参见罗忠镕.现代音乐欣赏辞典[M].北京：高等教育出版社,1997：431-434.另见思锐.《Mong Dong》作曲技法谈[J].人民音乐,1986（6）.关于瞿小松的这场音乐会，参见王震亚.写在瞿小松交响作品音乐会之后[J].人民音乐,1986（6）.
② 关于陈怡的《弦诗》，参见姚关荣.交响乐新蕾——《弦诗》[J].人民音乐,1985（1）.
③ 关于陈怡的《多耶》，参见王安国.《多耶》与陈怡[J].人民音乐,1986（7）.
④ 王震亚.青年作曲家陈怡[J].人民音乐,1986（7）.

合成器音乐会"的又一次电子音乐活动。这次演出,管弦乐队是由第二电子合成器代替的。这场音乐会,无疑也是"新潮"中少有的电子音乐景观之一。①

**许舒亚交响作品音乐会** 1986年12月,"许舒亚交响作品音乐会"在北京举行。音乐会演出了4部作品:《第一小提琴协奏曲》、大提琴协奏曲《索——为大提琴、弦乐队与打击乐而作》、《秋天的等待——为室内乐队而作》、第一交响曲《弧线》。《索》并不直接借用任何古琴曲的旋律,但与古琴音乐有异曲同工之妙;其打击乐部分也借鉴了"十番锣鼓"中"鱼合八"的某些程式。第一交响曲《弧线》所表达的,似乎是一种人生哲理,也似乎是作曲家对社会的思考。关于许舒亚的这四部作品,一位论者曾做了这样的描述:"一台音乐会,四首乐曲,安排得别致新颖,有如春、夏、秋、冬——'水彩画'般地剔透晶莹。我喜欢《第一小提琴协奏曲》流利婉转的线条,挥洒得多姿多彩,盈盈然似有回春的暖意;我喜欢大提琴协奏曲《索》内在执着的韵律,紧张里透着探索的火热——朦胧中光辉闪烁的音群,若铜钟似的银铃,诱我深入神奇的境界;我欣赏《秋天的等待》乐队的编配和位置的安排,造成了开阔的空间感,听微风瑟瑟,虫鸟低鸣,一派透心的肃杀气氛——那骤然掀起的音响激流,似从低谷抛射出短笛凄厉的嘶叫,把我带向更高更远的天际;我领略到《弧线》中的严酷和冷峻,无论是拔地而起、刺破青天的音响峰峦,还是干涩得令人难耐的直线持续,都仿佛袭来的阵阵逼人寒意⋯⋯"②其中,《秋天的等待》作为许舒亚一系列秋天作品中的一首,显得格外新颖。这部为52件弦乐器并配合其他乐器(长笛)而写的作品,体现了作曲家不同凡响的音色组合能力。《秋天的等待》作为一部以室内乐思维来创作的大型乐队作品,似乎是后来《夕阳·水晶》的那种音乐思维的基石。③

**郭文景交响作品音乐会** 1987年4月,"郭文景交响作品音乐会"在北京举行。音乐会演出了4部作品:《第一小提琴协奏曲》(1986)、《川崖悬葬》(1983)、

---

① 蒋力.探索的价值——陈远林音乐诗剧《牛郎织女》观后[J].人民音乐,1986(12).

② 王宁一.繁星满天话"清新"——"许舒亚交响作品音乐会"印象谈[J].人民音乐,1987(2).

③ 关于许舒亚《秋天的等待》,参见韩锺恩.秋天·许舒亚·深沉的——介绍青年作曲家许舒亚的室内乐作品《秋天的等待》[J].音乐爱好者,1987(2).

音诗《经幡》(1986)、交响乐《蜀道难——为李白诗谱曲》(1987)。较谭盾、叶小钢、瞿小松，郭文景的音乐似乎晚了一些时间才登大雅之堂，却一点也不逊色，甚至在某些方面显得更有光彩。《川崖悬葬》作为一部为两架钢琴与管弦乐队创作的作品，以四川民歌《尖尖山》为核心音调，勾画出古老的"悬葬"场面。① 《第一小提琴协奏曲》也是一部与四川民间音乐密切相关的作品，体现了民间音乐音调、旋法、节奏、音色的特点。这部作品作为一部协奏曲，其乐队部分不用弦乐器而只用管乐器，这种突出独奏小提琴的做法似乎延伸了无伴奏小提琴独奏组曲《川调》(1985)的艺术思维。音诗《经幡》通过五种不同结构的音阶及色彩性的配器表现了藏区红、黄、蓝、绿、白五种颜色的经幡在天空中飘浮的印象，极富幻想色彩。郭文景音乐的巴蜀文化色彩在《蜀道难——为李白诗谱曲》(1987)中得到了进一步的加深。但与这一时期的《川江叙事》《巴》相比，这部作品似乎加重了其中"蜀"文化的特色。作为一部"为李白诗谱曲"的作品，《蜀道难》完整采用了李白同名原诗作为"歌词"，并使音乐结构与原诗结构相一致。作为一部合唱与交响乐队交相辉映的作品，《蜀道难》雄伟宏大、震撼人心，仍具有原诗那种"笔阵纵横如虬飞蠖动，起雷霆于指顾之间"的气势。尤其是曲头、曲中、曲尾那种"蜀道之难，难于上青天"的呼喊，给人巨大的震撼力。这种呼喊不仅表明一种力度和气势，也是《蜀道难》这部作品中巴蜀文化的精髓。它是"点题"，也使人须臾间便走进了巴蜀文化的氛围之中。整个作品展示了四川方言婉转如歌的音乐性，川剧艺术中的"鬼气"、四川民歌的"灵气"。更重要的是，这部作品使人感受到了四川人作为"不第秀才"的那种机智和幽默及古华阳国那种充满神秘色彩的人文背景。这部作品与其说是为李白的《蜀道难》谱曲，还不如说是作曲家抒发了对于巴蜀文化的理解和把握。纵向声部结合的多调性、横向旋律发展与方言结合所形成的泛调性或自由无调性、织体写作上的音色音乐思维、人声上"半说半唱"的处理是《蜀道难》最主要的现代技法特点。这部作品的参照系也是广泛的。例如，存在类似于斯特拉文斯基《春之祭》的音响（《蜀道难》第276—291小节），合唱部分（第391—444小节）也有类似于

---

① 关于郭文景的《川崖悬葬》，参见罗忠镕.现代音乐欣赏辞典[M].北京：高等教育出版社，1997：211-213.

肖斯塔科维奇歌剧《马克白夫人》(Lady Macbeth of the Mtsensk District)那样的喊唱。《蜀道难》应视为"新潮"交响音乐创作走向成熟的标志之一。总之,作为一位饱尝巴蜀民间文化乳汁的作曲家,郭文景一直保持着民间文化的气质并密切关注民间生活,追求那种与文人精神不同的质朴和率直。这场音乐会中的作品也不例外。①

**王霖新交响作品音乐会** 1987年6月,"王霖新交响作品音乐会"在北京举行。音乐会演出了4部作品:《管弦乐序曲》(1984)、《第一弦乐交响曲——核之变》(1986)、《圆号小协奏曲——母亲》(1986)、《第一交响乐——天、地、人》(1985—1986)。《第一交响乐——天、地、人》和《第一弦乐交响曲——核之变》都具哲理性,是引人瞩目的作品。《第一交响乐——天、地、人》的各乐章都加入人声,颇有特色。《第一弦乐交响曲——核之变》运用综合调式写成,表达了现代社会中人对人与自然的关系的思考。

**蒋本奕交响作品音乐会** 1988年3月,"蒋本奕交响作品音乐会"在北京举行。音乐会演出了3部作品:《交响壁画——靺鞨意象》(1987)、《狂想曲》(1986)、《三乐章交响曲》(1986—1987)。《交响壁画——靺鞨意象》具有雄放、粗犷的性格,俨然是一部关于"靺鞨"的史诗。《狂想曲》则表达了作曲家对农村生活的回忆,同时也具有哲理的思考。《三乐章交响曲》由"慢—快—慢"三乐章组成,风格凝重,气势宏大。这三部作品表现了这位来自东北的作曲家在交响音乐创作上的两个特点。其一就是极力发挥力度的表现功能,并使力度的变化造成一种强烈的对比,最终使音乐获得一种不断向前发展的动力感。其二就是用音色作为主要的结构力因素,从而对音乐结构进行把握。这场音乐会在大陆引起了一定的反响。不少人认为这是一场十分成功的音乐会,甚至被认为是"新潮"的深化。②

**瞿小松交响作品音乐会** 1988年7月31日,"瞿小松交响作品音乐会"在北京举行。音乐会演出了3部作品:《钢琴与乐队——柔板》、《文明之忧》(《大地震》

---

① 关于郭文景的这场音乐会,见王震亚.郭文景——真挚的探索者[J].人民音乐,1987(7).
② 关于蒋本奕及这场音乐会,参见杨善朴.循着历史进程——"蒋本奕交响音乐作品音乐会"座谈会综述[J].中国音乐学,1988(3).卞祖善.会当凌绝顶,一览众山小——听蒋本奕交响作品音乐会有感[J].人民音乐,1988(5).刘石,韩锺恩.现实——创造现实——与蒋本奕对话[J].人民音乐,1988(5).

之三）、清唱剧《大劈棺》。《钢琴与乐队——柔板》，音乐过于朴素、宁静，充满"朴素的'简约音乐'笔调和新浪漫主义的温情"。①清唱剧《大劈棺》在音乐风格和美学追求上与《Mong Dong》较为接近，仍以表现原始、表现自然为目的。《大劈棺》怪诞恐怖，诡趣十足，充分体现了高行健原作中冥城的那种"原始巫术和道教"色彩，同时也使人仿佛置身于西南"傩戏"的那种原始氛围之中。这正如一位论者所说，"古老又古老""在更宽的表现领域和更新的艺术层次上延伸了他的《Mong Dong》的创作足迹"。②在技法风格上，作曲家仍体现出后现代的"自由的风格"与"风格的自由"，即以"综合的作法"取代"某种单一的方法或体系"。《文明之忧》是音乐会上引人注目的作品。这部作品仍保留着《Mong Dong》的那种"象征"和"综合"。其"象征"就在于，作曲家运用了三种因素（《英文字母歌》、巴赫的赋格曲、《百家姓》和《三字经》）来分别象征三种不同的文化，从而使作品成为一个"半古半中、亦中亦西"的"四不像"，不少人对这种作法大为不解。③这部作品中的"综合"也仍体现为"自由的风格"或"风格的自由"。同样地，《文明之忧》也体现了明显的后现代文化价值取向。这不仅在于这部作品体现了后现代的文化多元主义取向，还在于这部作品也明显表现出"后轴心"时代人们对现代主义"乐观进化论"、欧洲中心论、人类中心主义的反思。④所不同的是，在《文明之忧》中，瞿小松使"象征"的艺术方法与"综合"的作曲技法合二为一。总之，《文明之忧》和《大劈棺》都似乎是《Mong Dong》艺术思维的延伸。

**何训田交响作品音乐会** 1988年11月30日，"何训田交响作品音乐会"在北京举行。音乐会演出了4部作品：《天籁》（民乐七重奏）、《第一交响曲——平仄》、《感应》、《梦四则——二胡与乐队》。这几部作品都与作曲家自己创用"R·D作曲法"⑤

---

① 黄荟.瘠土勤耘收亦丰——1988年交响乐创作活动综述//中国音乐年鉴·1989 [M].北京：文化艺术出版社，1989：3-14.
② 王安国."不再为欧洲艺术增加积累"——评瞿小松作品音乐 [J].人民音乐，1988（11）.
③ 见赵世民.瞿小松交响作品音乐会座谈会纪要 [J].人民音乐，1988（11）.
④ 关于瞿小松的这场音乐会中的作品，见王安国."不再为欧洲艺术增加积累"——评瞿小松作品音乐 [J].人民音乐，1988（11）.
⑤ 思锐.实验性·任意律对应法及其他——析《天籁》[J].人民音乐，1989（2）.宋名筑.从《天籁》看何训田的"R·D"作曲法 [J].音乐探索，1989（1）.

相关。因此，这些作品中的乐音表现了与传统律制和音高关系原则下的音乐迥然不同的性格。这不只是评论界所说的那种"无调性"风格，更主要的是，这种音乐既不遵循传统的"律制"，又不存在常见的、依赖于"调式"或"无调性"的"乐音体系"，也不诉诸常规的音高关系。在音色、织体等方面，作曲家则采用了一些音色音乐的写法。这种自创的"R·D作曲法"与音色音乐的写法相结合，使这些作品具有一种鲜明的音乐个性。何训田作为新潮音乐的代表人物，他的音乐表现出现代主义的反传统与另起炉灶。①

**郭祖荣交响作品音乐会**　1989年1月14日，"郭祖荣交响作品音乐会"在北京举行。音乐会演出了3部作品：《第四交响曲》（1982）、《第五交响曲》（1986）、《♭D大调钢琴与乐队》（1988）。郭祖荣是一位大器晚成的作曲家，从50年代中期开始，他就创作交响音乐。这场音乐会上演出的三部作品不过是他创作的众多交响音乐作品中的一小部分。《第四交响曲》标题为"山歌"，是一部四乐章大型套曲。在这部作品中，作曲家以福建山歌为素材，并在传统技法的总体格局下实现了"多调性"，最终体现了80年代初中老年作曲家对于现代技法的探索。整个作品给人春回大地、山花烂漫的印象。在《第五交响曲》中，作曲家采用了自由十二音的技法，用原型序列的不同变体构成了不同性格、不同情绪的音乐段落。《♭D大调钢琴与乐队》主部主题采用"全音阶"写作，而这种"全音阶"又与福建南音中的"多重大三度并置"的调式特点保持着密切的联系，从而使这种现代技法具有其合理性。全曲表达了一种激动、不安的神情，富于艺术魅力。②

**周虹交响作品音乐会**　1989年12月7日，"周虹交响作品音乐会"在北京举行。音乐会演出了4部作品：交响变奏曲《传说·巫·神·祭·舞》、弦乐队与打击乐队《龙门石窟印象》《第一大提琴幻想曲——献给我的父亲》、第一交响曲《清明上河》。周虹是来自中州河南的作曲家，因此，他的作品也自然带有中原文化的精

---

① 关于何训田的这几部作品，见善朴.何训田作品座谈会发言摘要[J].人民音乐,1989（2）.金湘.平仄声声动地来——何训田交响音乐会听后[J].人民音乐,1989（2）.黄荟.我听何训田的音乐[J].人民音乐,1989（2）.

② 关于"郭祖荣交响作品音乐会"，见梁茂春.魂系管弦——写在"郭祖荣交响作品音乐会"之前[J].人民音乐,1988（12）.

血。其中,《清明上河》是最成功的。全曲三个乐章,乐曲中间还加入了民族乐器管子和埙,配器手法独具匠心。新颖的音响和清新的格调耐人寻味,整个作品把北宋张择端那幅凝固的《清明上河图》变成了流动的音响。①

**钟信明交响作品音乐会** 1989年12月13日,"钟信明交响作品音乐会"在北京举行。音乐会演出了3部作品:交响组曲《长江画页》《第一小提琴协奏曲》《第二交响曲》。在这三部作品中,《第二交响曲》最为引人瞩目。②这部作品,"既有后浪漫主义那种模糊调式、调性的特点,又有新民族乐派那种'泛民族化'的风格特征;既有表现主义音乐常用的那种马达式的无穷律动,又有理性主义音乐;既有长大而宽广的非声乐化旋律线条,又有密集半音造成的音块性和声"③。还值得一提的是,《第二交响曲》的音乐材料"来自一个以减七和弦分解为主要音响特征的主题",而这种连续的小三度音程,正是鄂西山区(如兴山县)民间音乐的突出特征。这表明,这位作曲家在现代和传统之间找到了一个极好的结合点。此其一。其二,这部作品的结构也是一个内容与形式完美结合的范例。④整个作品笔法纯熟,配器洗练,其音乐风格不失中老年作曲家的成熟和稳健,成为20世纪80年代最成功的交响作品之一。这部交响曲为80年代的北京音乐厅做了完美的总结,它的创作也具有一定的理论意义。⑤

**"上海之春"及朱践耳的音乐创作** 朱践耳在历届"上海之春音乐周"中,总有新作问世。1986年5月第12届"上海之春"又推出《第一交响曲》。《第一交响曲》作为继《怀念》《交响幻想曲》后的又一部"文革"题材的音乐作品,像新时期众多

---

① 关于周虹的《清明上河》,参见方可杰.画外有音——听周虹第一交响曲《清明上河》[J].人民音乐,1990(3).

② 关于钟信明的《第二交响曲》,参见彭志敏.开拓者的礼赞——谈钟信明的《第二交响曲》//湖北艺术评论集:1978—1990[M].武汉:湖北美术出版社,1991:46-51.

③ 钟信明.《第二交响曲》的创作思维及有关问题[J].黄钟(武汉音乐学院学报),1991(1).

④ 周凡夫,曾叶发.香港音乐创作概述——近五年来香港的音乐创作发展[J].音乐研究,1986(4).

⑤ 关于《第二交响曲》的理论意义,参见李诗原.钟信明音乐实践的理论意义——从《第二交响曲》看中国现代主义音乐//湖北艺术评论集:1978—1990[M].武汉:湖北美术出版社,1991:60-73.

的"伤痕文艺"作品一样,深刻地表现了十年浩劫给人们带来的灾难及人们反对黑暗势力的斗争。《第一交响曲》走出了政治氛围而真正进入人道主义的境界,进而把视角指向人、人性,写人性的扭曲、异化、泯灭以及人性的觉醒与回归,展示了人道主义和反人道主义之间的殊死搏斗。因此,这部作品成为一部典型的现代主义作品。就技法风格而言,《第一交响曲》却趋于"综合",体现出后现代主义的多元取向。① 这次"上海之春音乐周"演出的新作品还有丁善德的《♭B 大调钢琴协奏曲》、交响诗《春》,赵晓生的钢琴协奏曲《希望之神》,夏良的《大管协奏曲》,徐景新的交响音画《布达拉宫》及徐仪的《小交响曲》。其中赵晓生的《希望之神》是最值得关注的,因为它表现了其"新浪漫主义合力论"(neo romanticombinism)。这种"新浪漫主义合力论"在《希望之神》和管弦乐《简乐四章》(1986)等作品中得到了体现。在《希望之神》中,赵晓生以浪漫主义为主要音乐风格,并杂以现代主义的音乐风格,因而形成一种"合力",这就是所谓"风格复调"。作为一种作曲技法,"合力"主要在于:第一,"中心与无中心"的"合力",即"调性中心"与"无调性中心"的"合力"。例如,第四乐章中的一段:大管奏出有调性的主题,钢琴上则是"无调性"的快速走句,短笛和单簧管则是"自由十二音"的"点描",从而就构成了调性声部与无调性声部的纵向结合,即"合力"。第二,"协和与不协和"的"合力"。例如,在明朗、长时值的协和和声背景上加入一些不协和的音响,构成纵向的"合力";旋律从协和到不协和,或反之从不协和到协和,形成横向的"合力"。上述两种"合力"作为一种"拼贴",造成了音乐风格的多元性,而非作曲家所设想的那种"1+1+…+1=1"的"合力",即"合一"。这不能不说是理论与实践的矛盾。②

在第 13 届"上海之春"(1988 年 5 月)上,对现代音乐乐而不疲的朱践耳又推出了《第二交响曲》(1987)、《第三交响曲》(1988)。这两部作品分别代表了其交响乐创作题材的两个方面,是他 80 年代中前期创作思维的延伸。《第二交响曲》作

---

① 关于朱践耳的《第一交响曲》,见杨立青.谈朱践耳《第一交响曲》创作技法[J].音乐研究,1987(1).杨立青.历史悲剧的真实写照——朱践耳新作《第一交响曲》评介[J].人民音乐,1986(8).

② 关于赵晓生的《希望之神》,见方之文."希望"在合力中升华——对赵晓生在《希望之神》中"合力论"的浅析[J].人民音乐,1986(11).

为一部与"文革"相关的作品,与《第一交响曲》构成"姊妹篇"。但这两部作品的"立意和用笔却有差异"。"前者直接以'文革'为题材,立足全面,铺得开。四乐章,如恢宏的史诗;后者只是借题发挥,着眼一点,挖得深,但乐章如悲壮的抒情诗。前者着重揭示人性的异化,写人性与兽性的搏斗,可称为'命运'交响曲;后者集中写人性的复苏,人性的忏悔和彻悟,可谓之'悲剧'交响曲。或者说,《第一》中未能尽言之处——悲剧主题,在《第二交响曲》中得以充分发挥。"① 在"用笔"上,如果说《第一交响曲》运用一系列描绘性、类比性的音乐语言艺术地再现了"文革"的情景,那么《第二交响曲》则是用"一个真诚心灵的悲歌"表现出了人们那种"从现代迷信中清醒过来、从受愚弄受欺骗中彻悟过来的痛楚、内疚、悔恨和愤怒"。这个"心灵的悲歌"就来自一个"源于人声呜咽的自然音调"的"三音列"(C-A-#G),并由此发展成一个由"惊—悲—愤—壮"四个段落组成的交响乐。因此,这部作品材料更集中,手法更洗练。② 但尽管如此,《第二交响曲》仍像《第一交响曲》一样,体现了现代主义那种"反异化"及"表现自我"的主题。《第三交响曲》题为"献给藏同胞",由"神秘之疆""雅鲁藏布江""日光城"三乐章组成。这部作品,作为一部与西南文化有关的作品,是《黔岭素描》《纳西一奇》创作思维的延伸。朱践耳曾说:"正如画家追求奇山异水那样,我也看中了藏戏音乐这一'奇乐',将其作为整部交响曲的音乐基础。将它的'微型调式'和'微型复调'作为基本技法,经过扩展变化,来处理各种素材,并引申出结构上的多元化、多层次化、多色彩化、立体化的时空感,以及表达方式上的散文化、即兴性、随意性、偶然音乐化,使东方古老的因子与西方现代的因子,在此进行冲撞与融合。如果说《第二交响曲》的特点在于凝练集中,好似七言律诗,《第三交响曲》则自由洒脱,犹如散文诗,这就是此部交响曲的主要特色。"③ 在笔者看来,《第三交响曲》

---

① 见朱践耳. 本于立意,归乎用笔——《第二交响曲》创作札记[J]. 音乐艺术(上海音乐学院学报),1989(1).

② 关于朱践耳的《第二交响曲》的作曲技法,可参见郑英烈. 朱践耳第一、二、四交响曲中的十二音用法[J]. 中国音乐学,1992(2).

③ 朱践耳. 冲撞与融合——《第三交响曲》创作札记[J]. 音乐艺术(上海音乐学院学报),1989(2).

是朱践耳音乐创作中的一个转折点。第一、第二交响曲中那种作曲技法上的"结合"与音乐风格的"多元化"①得到了充分的发展，并成为一种显而易见的审美取向。朱践耳在关于《第三交响曲》的"创作札记"中说："二十世纪音乐的特点之一是多元化，不仅表现在各种风格样式的并存，而且在同一作品内也可以包容多种方法，具有一种综合性质。"②正因为如此，有论者认为关于这部交响曲存在"某些不尽成熟之处"："在处理不同音乐风格语言及不同音乐思维的结合时不够得当，因而影响了风格上的协调。……显得突兀，缺乏有机联系。""第三乐章的一些片段、调性与无调性因素的融合尚不尽如人意，稍觉生硬了一些。""第三乐章素材较多……但最后在听觉上造成了由于素材转换过于频繁，每个素材发展不够充分和满足，给人印象不深。"③然而，这些"不尽成熟之处"——"突兀，缺乏有机联系"、"调性与无调性因素"进行"融合"的"生硬"、"素材发展不够充分和满足"，也正是这种"结合"与"多元化"而带来的，正体现出朱践耳音乐中那种后现代"多元性"，即"自由的风格"与"风格的自由"。在唢呐协奏曲《天乐》(*Ecstasy of Nature*，即"令人心醉神往的自然"，1989)中的"结合"与"多元化"也显而易见。在十二音和声的衬托下，民间喜庆的吹打曲牌("大开门")，川剧高腔和四川高腔山歌曲调("摇板")，湖南的花鼓戏腔("悠板")，东北、云南的唢呐调子("急板")"拼贴"在一起，最终形成了一个"大杂烩"(collage)，再次体现出"音乐主题和风格多元化"。④这种"结合"与"多元化"为20世纪90年代的《第六交响曲》等作品做了铺垫。

总之，朱践耳的交响音乐创作道路正在向前延伸。第一，就思想内容而言，朱

---

① 这种"结合"与"多元化"，就是朱践耳在关于《第一交响曲》的"创作札记"中所说的："不局限于单一因素，力求多元化。不论何种技法，皆可兼收并蓄、融汇统一，以求传统技法与现代技法相结合，调性与无调性相结合，民族性与世界性相结合。"
② 这里所说的"文人化"，主要是指"新潮"作曲家在创作及其审美中追求中国传统文人艺术精神的取向。关于这种文人化特点，参见李诗原."空灵"及其当代启悟与艺术延伸[J].音乐艺术，1994(1).
③ 杨立青，黄荟.听朱践耳《第三交响曲》[J].人民音乐，1989(3).
④ 关于朱践耳的唢呐协奏曲《天乐》，参见戴鹏海.收获和启示——听唢呐协奏曲《天乐》[J].人民音乐，1990(1).

践耳发展了20世纪80年代前期的那种人道主义与"西南文化"[①]的文化主题。如果说《第一交响曲》《第二交响曲》作为两部表现"文革"历史的作品，是人道主义主题的延伸，那么《第三交响曲》则是"西南文化"这一主题的继续。第二，就音乐风格而言，朱践耳也充分凸现了"结合"与"多元化"。如果说20世纪80年代前期的"结合"仅在于"现代派"与"民族魂"（即"西方现代"与"中国传统"）的"结合"，那么20世纪80年代中后期的"结合"就在于一种"多元化"的"结合"。

**其他活动及其他作曲家的创作** 1986年8月，在"中国唱片奖"评选中，出现了一些新作品。除了前面已提到的瞿小松的《第一交响曲》、郭文景的《川崖悬葬》之外，还有杨立青的交响叙事曲《乌江恨》、贾达群的《龙凤图腾》、李滨扬的《第一交响曲》、潘国醒的交响组曲《湘西印象》。《乌江恨》与《龙凤图腾》是富有特色的，它们都是琵琶与交响乐队的结合。前者的琵琶表达了一种叹息、哀鸣的情绪，也刻画了战争场面[②]；后者的琵琶则带有舞蹈性，节奏明快，跳动中略带几分幽默。值得一提的是，《龙凤图腾》表现了"龙"和"凤"这两种分别作为中国北方和南方传统文化的"图腾"，其思想主题中的"文化寻根"意识不言而喻。1986年5月，北京举办"交响新作品音乐会"。王震亚推出了运用十二音技法写作的管弦乐《繁星颂》。1986年2月，北京交响乐团演出了作曲家王西麟为纪念肖斯塔科维奇而创作的交响诗《动·吟》。1986年10月，在武汉举办的"第二届和声学学术报告会"期间，武汉音乐学院也演出了音乐新作品。作品有吴粤北的《第一交响曲》、刘健的圆

---

① 中国传统文化不仅有层次性，同时也有地域性。从地域性而言，不同的地域文化构成了中国传统文化的整体。这种"地域性"可以"一点四方"。"'一点四方'的结构以中原汉文化为本位，把周围的四方称为蛮夷。"见《西南研究书系》的"总序"——载《西南研究论》，昆明：云南教育出版社，1992年。因此，中国传统文化就成为"中原文化"和"四夷文化"之和。那么，新潮音乐中的中国传统文化就主要在于"一点""一方"。"一点"即中原汉文化为中心的"华夏文化"；"一方"即"四夷"之"西南夷"——西南文化。"西南"是一个不断演变的概念。"不过在长期的历史记述中，'西南'概念又有着某些稳定统一的含义（比如边地、治外、蛮夷等）。从今天的眼光看，仅就地域而言，其可大致分为狭义和广义两种所指。狭义的'西南'相当于如今的川、滇、黔三省，广义的'西南'则又还包括藏、桂两地甚至湘、鄂西部一些地区。"（见《西南研究书系》的"总序"）本文取这种广义上的概念。故本书中的西南文化包括"藏文化""巴蜀文化""楚文化"以及桂、黔、滇地区的少数民族文化。

② 关于杨立青的《乌江恨》，见金湘.《乌江恨》，杨立青及其他[J].人民音乐，1988（7）.

号与乐队《夏至》等。1988年7月16日,中央乐团举办"IDRIART音乐节"。音乐节上也演出了谭盾的管弦乐《土迹》。第一段"湘城",表现出了山城特有的宁静;第二段"湘神",音乐肃穆,略带几分恐怖色彩,表现出了神灵的高大;第三段"楚人",音乐粗犷、质朴,似乎是原始的祭祀场面。除北京、上海的交响音乐活动之外,陕西、辽宁、广东等地也有动作。西安的韩兰魁推出了《两乐章交响曲》。"辽宁省交响音乐作品评选"(1988.10)也推出了郑冰的《第一二胡协奏曲》等具有现代风格的作品。这部"作品虽采用十二音序列技法,但并不拘泥于传统的经典十二音技法",并"竭力将此技法与中国戏曲的表现特征结合""音调上亦渗入民间音乐的因素,节奏上则作了严密的数理逻辑布局""整首作品音响新颖",充满戏剧性。[①] 广州的曹光平也演出了他的第四交响曲《天梦》。这部四乐章交响曲("霹雳""沉思""探寻""搏击")表现了现代人的困惑、苦恼、激情和炽热。曹光平曾说:"任何一代音乐家都离不开具体的历史进程,都离不开具体历史环境所提供的具体历史条件,并且与前人的成果有一定的联系。"[②] 如果说曹光平的第三交响曲《黄河》表现了民族的历史进程,那么其《天梦》则着重刻画了民族中个体的心灵历程。在音乐风格上,这部作品不拘泥于某一体裁形式,或某一技法领域,而把传统、现代、古典、民间、中国、外国、通俗、高雅都作为风格的参照点。所以,这部作品也具有后现代的多元化取向。1988年11月,"杜鸣心交响作品音乐会"在香港举行,推出了具有现代风格的《长城交响曲》。

这里要重点谈谈罗忠镕的《暗香——为筝与管弦乐队而作》(*The Faint Fragrance*,1989)。这部作品的"关键技法"是"十二音聚合法"。[③] "十二音聚合法"是一种关于音高组织的作曲技法。在这部作品中,这种技法就在于对"音高组织"中"乐音体系"(即十二音列)的设计。这种"十二音列"的生成方法别有一番趣味:其中,乐队部分所采用的"十二音列"的生成方法是——在一个"十二音列"中,任取五音构成一个五声音阶(A),剩下的七个音,则具有构成三个五声音阶(B、C、D)的

---

① 赵晓生.摆脱模仿,贵在创造——辽宁省交响乐作品评奖随谈[J].人民音乐,1989(5).
② 曹光平.探索与风格.音乐研究与创作(内部期刊).1989(总7).
③ 参见乔建中,等.中国音乐年鉴·1991[M].济南:山东教育出版社,1992:456.

可能。于是，便取这三个五声音阶中的一个（假定为B）并使之与原先的五声音阶（A）以及两个剩余音（7–5=2）构成一种"互补关系"[5+（5+2）=12]。这种乐音"互补关系"就成了音乐织体中某一区域的"乐音体系"。① 如此类推，取不同的音级构成不同的五声音阶，并在不同的五声音阶中进行组合，就构成了不同的互补关系，构成不同（乐音组织关系）的乐音体系。这样一来，《暗香》乐队部分的"乐音体系"就得以形成。这种"乐音体系"既具有"十二音音乐"那种多调性或无调性的特点，又不失其作为民族风格的"五声性"。于是一种"调式半音体系"建构起来。这种"十二音聚合法"正是罗忠镕自《涉江采芙蓉》（1979）以来探索"十二音音乐"的民族风格的重要途径之一。《暗香》中筝部分的"乐音体系"也来自五声音阶。这种五声音阶的生成方法是以D商五声调式为基础，再"以角为宫"通过"旋相为宫"的方法形成另外五个五声音阶，从而构成其"乐音体系"。值得一提的是，《暗香》也以一种"空灵"的艺术境界表达了北宋隐逸诗人林逋（967—1028）《山园小梅》中"疏影横斜水清浅，暗香浮动月黄昏"的意境。无疑，这部作品应该说是20世纪80年代中后期器乐创作走向深化的重要标志。

## 第四节 武汉的"青年作曲家新作交流会"

1985年12月3日至6日，"青年作曲家新作交流会"在武汉音乐学院召开。由于这次交流会所展示的新作品涉及的现代作曲技法多种多样，并涉及现代音乐较广泛的领域，故人们将其称为"新技法博览会"。这次交流会像同期举行的湖南"〇艺术集团展览"、浙江"'85新空间画展"一样，产生了巨大的冲击波，揭开了新潮音乐中辉煌的一页。这次交流会由王安国、匡学飞和赵德义发起，由武汉音乐学院举办。来自中国大陆16个省市、自治区的130多位代表参加了交流会。交流会收到谭盾（《道极》）、瞿小松（《Mong Dong》）、陈怡（《多耶》）、周龙（《渔歌》《广陵散》）、陈远林、朱世瑞（《古风》）、许舒亚（《苗歌》）、徐纪星（《钢琴协奏曲》）、韩永（《小提琴协奏曲》）、权吉浩（《长短的组合》）、张千一（《冤怨》）、陆培、曾理

---

① 参见林华. 浮动的暗香[J]. 音乐艺术（上海音乐学院学报），1996（1）.

（《谷神》）、杨青、何训田、郭洪钧（《箴与赋》）、曹光平（《赋格音诗》）、夏良、曹家韵、姚盛昌、敖昌群（《康巴音诗》）、宋名筑、彭志敏（《夜曲》《风景系列》）、吴粤北（《淘金人的歌》）、刘健（《纹饰》）、杨捷（《乡俗》）、周晋民（《扬歌与山鼓》）、崔文玉、杨歌阳、王霖新等31位青年作曲家的作品共67首（部）。这次交流会除播放提交的音乐新作品之外，还就音乐创作及相关问题进行了广泛的讨论。四川音乐学院的何训田提出了"R·D作曲法"中的"任意律"（R）观念并引起关注。

  武汉音乐学院的作曲家作为东道主，在这次交流会上特别引人注目。彭志敏提出了"序列"与"数列"的"双重结构力控制"理论①以及体现了这种"双重结构力控制"的钢琴组曲《数》（包括《夜曲》和《风景序列》）；周晋民也发表了"风格框图"理论。② 尤其是彭志敏的理论与实践，引起了与会者的关注。这里对《数》中的《风景系列》进行简要分析。这部作品的序列是一个组合性十二音序列，其三音列原型来自湖北民歌中的一种"三声腔"["窄三声"（la-do-re）]。"数列"也是组合的，前10项是"菲波拉契数列"，后6项则来自对1000进行"黄金分割"所得的近似数。接着，他运用"序列"与"数列"对音乐进行了控制。这种控制不仅限于音高结构，而且还涉及包括音高在内的13项因素：节拍序列、单位拍变换、节奏重音位置、休止序列、力度序列、速度序列、音高序列设计、序列运用方式、和声构造、和声进行、结构点上的不同因素配合、整体结构布局、全曲布局。这样，这首作品就成了他所说的那种"有限运动过程矢量"——"无限数集系统"中的一个"闭合区间"。尽管如此，这首钢琴曲并不显得枯燥、晦涩。相反，模仿性的"雷声""钟声""鼓声""铃声"生动形象，表现性"牧歌"与"舞曲"也优美抒情。这里以"雷声"为例，首先，这个片段的乐音都为其"序列"所控制。其次，节奏为"数列"所控制：左手声部的重音出现在第1、2、3、5、8、13、21……个节奏点（发音点）上；右手声部的重音则每隔1、2、3、5、8、13、21……个节奏单位（♪）出现一次，从而体现出数控化的"节奏重音规律"。再者，右手声部上和弦的纵向结构（和弦中低音与高音之间的音程值）也为数列所控制。此外，谱例中出现的数字也都是"数列"中的数

---

① 彭志敏.音乐新技法探索中的盲然、偶然与必然说[J].音乐研究，1986（2）.
② 周晋民.风格框图中传统与现代关系的探索[J].中国音乐学，1986（4）.

字。总之，虽然这段音乐中序列与数列的"双重结构力控制"显而易见，但音乐形象仍然是生动有趣的。毋庸置疑，这种序列与数列的"双重结构力控制"推行了一种数理逻辑。这些关于音乐创作的理论增添了这个"新技法博览会"的狂狷之气。如何理解中国传统文化，如何创造音乐的民族风格，成为讨论的中心。不少作曲家认为，不要把中国传统文化看得过于简单，不要认为民族风格就是五声性；把握中国传统文化、创造音乐的民族风格，必须抓住民族传统的审美心理的实质，探寻民族文化的底蕴。"青年作曲家新作交流会"作为一个"新技法博览会"，展示了"序列音乐"及"音乐数控"技法（韩永的《小提琴协奏曲》、彭志敏的《数》）、"微分音"技法（许舒亚的《苗歌》、瞿小松的《Mong Dong》、谭盾的《道极》等）、"点描技法"（许舒亚的《索》、周晋民的《逍遥游》）、"电子音乐"技法（刘捷的《纹饰》、曾理的《谷神》）等。"交流会"反映出青年作曲家们对西方现代音乐技法的极大兴趣——从"二战"前的"十二音技法"到"二战"后的"点描"技法、"电子音乐"技法、"整体序列音乐"技法乃至后现代音乐的某些观念都有所体现。

## 第五节　1986"第一届中国现代作曲家音乐节"

很久以来，我国内地音乐界与香港音乐界之间是不相往来的。1986年6月23日至29日在香港举行的"第一届中国现代作曲家音乐节"（First Contemporary Chinese Composers Festival）则促成了内地与香港作曲家的首次相会。尽管这届音乐节的举办者将"现代"译成"contemporary"（即"当代"之意）而不是"modern"，但这次音乐节应该说是两地作曲家现代音乐作品的联展。

香港作为一个现代音乐中心，在20世纪70年代以来显得越来越突出。"香港在地理、政治及经济上的特殊地位，使香港能不断地接触西方的文化艺术，香港的音乐创作也就形成一种将东方和西方融合的独特面貌。这种音乐上的融合，包括作品的形成、作品的形式、技法内容、风格和思想。"[①]正因为如此，香港新音乐创作中也存在着一股不可忽视的现代音乐思潮。1973年，"亚洲作曲家同盟"（ACL）在香

---

① 周凡夫，曾叶发.香港音乐创作概述——近五年来香港的音乐创作发展[J].音乐研究，1986（4）.

港成立，这一方面促成了香港作曲家群体的形成，另一方面也促进了香港的现代音乐创作。特别是20世纪60年代中期以降，海外学成的林乐培、黄育义、罗永辉、林敏怡、曾叶发、罗炳良、陈永华等作曲家相继返港，这就使香港的现代音乐得到了长足的发展。"以西方后期浪漫派的音乐语言为基础，加以个人化的润饰修改，衬托着悠扬悦耳的五声性旋律，这是香港早年音乐创作的特色。"① 而20世纪70年代以来的香港已形成了自己的"前卫乐派"。② 正是因为香港存在着这样一种现代音乐文化基础，这届音乐节才得以在香港举行。香港组成作曲家代表团参加了本届音乐节，因而使音乐节成为内地和香港两地作曲家共同参与的盛会和两地现代音乐的联合展现。参加本届音乐节的香港代表团由曾叶发、罗永辉、麦杰彪、吴俊凯、陈锦标、林乐培、董丽诚、陈永华、邓祖同、何冰颐及在海外的林品晶、何惠安（旅居英国）、陈嘉年等作曲家组成。参加本届音乐节的作品有何惠安的《霸王别姬》、陈嘉年的《太极》、麦杰彪的《夜》、林品晶的《旅》、何冰颐的《冲击》、曾叶发的《灵界之二》、吴俊凯的《菱形》、陈锦标的《三重奏》（长笛、单簧管、大提琴）、董丽诚的《管乐及敲击乐》、陈永华的《第三交响曲》、邓祖同的《第三交响曲》、罗炳良的《清唱剧选曲》、陈伟光的《意象》（为长笛、女声、钢琴及敲击乐而作）、林乐培的合唱曲《尘埃不见咸阳桥》、乔丹·唐的《第三交响乐》等。这些作品都是香港作曲家20世纪70年代末至80年代中期创作的，在一定程度上能够展示香港一个时期以来的现代音乐创作成就。

内地方面则以李焕之为团长，汪立三为副团长，王震亚、瞿小松、叶小钢、陈怡、许舒亚、郭文景、何训田、周龙、徐纪星等作曲家组成代表团参加了这次音乐节。中国内地在海外学习的青年作曲家，如谭盾、黄安伦、陈其钢、苏聪、罗京京等也参加了本届音乐节。参加音乐节的作品有：瞿小松的《Mong Dong》，叶小钢的《西江月》《地平线》，陈怡的《第一交响曲》《宋词三首》（无伴奏合唱），何训田的《两个时辰》，许舒亚的《苗歌》，周龙的《空谷流水》，郭文景的《巴》，徐纪星

---

① 周凡夫，曾叶发.香港音乐创作概述——近五年来香港的音乐创作发展[J].音乐研究,1986（4）.
② 参见曾叶发.近四十年来香港音乐创作发展//刘靖之.中国新音乐史论集：回顾与反思（第四辑）[M].香港大学亚洲研究中心,1992：327-341.

的《观花山壁画有感》，谭盾的《道极》《风·雅·颂》，苏聪的《破晓》，黄安伦的《g小调钢琴协奏曲》，陈其钢的《Le Souvenir》，罗京京的《蝉蜕》，张千一的《冤怨》等。此外，列席参加音乐节的还有来自美国、加拿大、澳大利亚、英国等国家和地区的作曲家、评论家和音乐学家。上海音乐学院的叶纯之作为观察员也参加了本届音乐节。

"第一届中国现代作曲家音乐节"组织了六场音乐会。此后，音乐会上演出的新作品还灌制成唱片。除此之外，音乐节还就一些音乐创作及相关的理论问题展开了充分、广泛的讨论。资深作曲家李焕之、王震亚、汪立三分别做了专题报告；①陈怡、叶小钢、瞿小松、苏聪等青年作曲家还就自己的创作进行发言。② 除此之外，与会代表与外国音乐家进行了诚挚、坦率、热烈的交流。"从对时代的认识到对民族特性的探索；从作曲家本人的个性表达到对一些共同特性的关系；从作品的大的结构直到局部如某种乐器的音色的使用；从创作及演奏的关系；从教育到创作；从学习到批判；从传统到出新；从内地过去对民间音乐整理到所引起的反思；从演出到观众，甚至对内地作曲家状况，内地专业音乐工作者、爱好者对用新技法创作的作品的态度等等都有所论及。"③

## 第六节　历史性的聚会

1988年8月8日至14日，由"美中艺术交流中心"（The Center for United States-China Arts Exchange）主办的"海峡两岸作曲家座谈会"在美国纽约的哥伦比亚大学举行。这是一个"历史性的聚会"，隔绝了四十年之久的中国大陆和宝岛台湾两地作曲家终于欢聚一堂，相互之间进行了学术交流。这次座谈会的主题是"中国

---

① 李焕之.开拓音乐思维的新境界——从香港"第一届中国现代作曲家音乐节"谈起[J].中国音乐学,1986（4）.王震亚.现代音乐在中国[J].中央音乐学院学报,1986（4）.汪立三.新潮与老根——在香港"第一届中国现代作曲家音乐节"上的专题发言[J].中国音乐学,1986（3）.

② 发言文稿编为《青年作曲家创作心态录——部分青年作曲家参加"第一届中国现代作曲家音乐节"文稿转载》。这些文稿主要涉及两个范畴：一是民族风格（陈怡、郭文景等）；二是技法风格（瞿小松、周龙等）。载《音乐研究》1986年第4期.

③ 段五一."第一届中国现代作曲家音乐节"在港举行[J].音乐研究,1986（4）.

音乐的传统与未来",目标是"合在一起,共创新局面"(周文中语)。

参加这次座谈会的中国大陆作曲家及其作品有:

丁善德:《C大调钢琴三重奏》(1984)、《♭B大调钢琴协奏曲第三乐章》《神秘的笛声》(女高音与长笛,1948)、《钢琴序曲与赋格四首》(1987)

瞿小松:《Mong Dong》《大劈棺》

赵晓生:《简乐四章》(管弦乐组曲)、钢琴曲《太极》、女高音独唱《嫦娥》《一》(高胡、二胡及双重民族乐队协奏曲)

谭　盾:《道极》《第二弦乐四重奏》《土迹》

田　丰:《爱的足迹》(乐舞组曲)

汪立三:《小奏鸣曲》《涛声》《梦天》《♯F商调序曲与赋格——书法与琴韵》《F宫调序曲与赋格》

何训田:《天籁》《梦四则》

吴祖强:《弦乐四重奏》、弦乐合奏《二泉映月》《琵琶协奏曲》

罗忠镕:《秋之歌》《涉江采芙蓉》《嫦娥》《黄昏》《第二弦乐四重奏》《钢琴曲三首》《管乐五重奏》

陈　怡:《多耶》(第二号,1987)、《木管乐五重奏》《第一交响乐》(1986)

**参加这次座谈会的台湾作曲家及其作品有:**

温隆信:《弦乐四重奏》《现象Ⅱ》《给世人》《现象Ⅲ》

马水龙:《"我是……"》(1985)、《展技曲与赋格》(1974)、《窦娥冤》(1979—1986)

潘皇龙:《五行生克八重奏》(1979—1980)、《所以一到了晚上》(1986)、《庄严的嬉戏》(1985)、《礼运大同管弦乐》(1987)

李泰祥:《幻境三章》(1979)、《太虚吟》(1980)

许博允:《中国戏曲的冥想》(1973)、《琵琶随笔》(1974—1975)、《寒食》(1974)、《生死》(1974)

卢　炎:《浪淘沙》《钢琴协奏曲》《林中高楼》《管弦幻想曲》

钱南章：《孤儿行》(1975)、《错误》(1980)、《弦乐四重奏》(1977)、《诗经五首》(1978)、《龙舞》(1985)

沈锦堂：《裂痕》(弦乐四重奏,1974)、《意念——为六位演奏者的室内乐》(1976)、《连缀——为二位打击者及钢琴的室内乐》(1988)、《铜管五重奏》(1986)

曾兴魁：《物化》(1981)、《轮回》《月下独酌》《大司命》《牧歌》

许常惠：《白蛇传》

上述中国大陆作曲家的作品，主要是运用现代技法创作的作品。一些老作曲家展示了他们几十年前创作的作品（如丁善德作于40年代末的《神秘的笛声》，罗忠镕于60年代创作的《秋之歌》）；一些留学于美国的作曲家也发表了他们在海外新近创作的作品（如谭盾的《第二弦乐四重奏》和《土迹》，陈怡的《多耶》第二号等）。这次座谈会所讨论的问题仍然是中国新音乐的问题，所以我们就将这次座谈会视为新潮音乐走出中国、走向世界的一个重要景观。如果说"第一届中国现代作曲家音乐节"将中国内地作曲家群体与香港作曲家群体联为一体，那么这次座谈会则是把中国大陆作曲家群体与台湾作曲家群体联为一体，其意义就不言而喻了。①

## 第七节　英国的"中国新音乐节"

1988年9月13日至17日，苏格兰BBC电台在英国格拉斯哥组织举办了"中国新音乐节"（The Festival of Chinese New Music）。这次音乐节共有三项内容：一是演出音乐会；二是召开讨论会；三是电影展。音乐节期间一共演出了五场音乐会，其中三场都是有代表性的中国现代主义音乐作品。这包括：

---

① 关于这次座谈会，可参见吴祖强.历史性的聚会——记海峡两岸作曲家座谈会[J].人民音乐,1988(10).另参见赵晓生.海峡两岸作曲家的首次聚会//中国音乐年鉴·1989[M].北京：文化艺术出版社,1990：255-261.萧笙.海峡两岸作曲家的首次盛会[J].音乐艺术,1988(4).

瞿小松:《Mong Dong》

谭　盾:《戏韵》《道极》《距离》《竹迹》

郭文景:《蜀道难》《川崖悬葬》

葛甘孺:《Wu》(钢琴与乐队)、钢琴独奏《古乐》

陈其钢:《梦之旅》

何训田:《梦四则》

周　龙:《琴曲》《绿》(笛子琵琶二重奏)

朱世瑞:《四合》(二胡与琵琶)

赵石军:《琴箫吟》(古琴与箫)

张千一:《幻想曲》(三弦独奏)

音乐节期间举行了三次关于中国音乐的专题讨论会。所讨论的内容为:"文化大革命"以来中国音乐发展概况;中国作曲家的社会地位和作用;中国音乐创作与民族传统及与西方音乐的联系。三次讨论会的主要报告人分别是王安国、瞿小松和谭盾。音乐节展示了三场具有现代风格的电影,它们是《绝响》《青春祭》和《盗马贼》(第一部由周晓远作曲,后两部由瞿小松作曲)。这三项活动在英国引起了强烈的反响,尤其是三场中国新音乐的音乐会在英国产生了轰动效应。当地报纸曾有这样的报道:众多的中国作曲家明显地表现出对欧洲的反叛。①

## 第八节　一九八八国际现代音乐节

1988年10月22日至30日,"国际现代音乐协会"(ISCM)和"亚洲作曲家同盟"(ACL)联合举办了"一九八八国际现代音乐节"(1988 ISCM-ACL World Music Days Festival)。来自44个国家和地区的140多名正式代表和200多名观察员聚集香港演艺学院,整个音乐节显得丰富多彩。② 音乐节共演出了18场音乐会,126部作品得到了展示。其中就包括由中国内地现代音乐作品组成的"现代中国音乐演奏会"

---

① 参见王安国.格拉斯哥"中国新音乐节"//中国音乐年鉴·1989[M].北京:文化艺术出版社,1990:282-286.王安国.访英散记(上、下)[J].人民音乐,1989(1,2).

② 参见一九八八国际现代音乐节纪实[J].音乐艺术(上海音乐学院学报),1988(4).

（Contemporary Chinese Music）。这场演出的作品有：

张大龙：《渔阳鼙鼓动地来》

高为杰：《秋野》

吴少雄：《乡月三阕》

崔文玉：《韵》

曹光平：《女娲》

赵晓生：《太极》

徐坚强：《电子游乐场速写》

罗忠镕：《牵牛花》《黄昏》《嫦娥》

谭　盾：《距离》

此外，瞿小松的管乐协奏曲《神曲》和叶小钢的钢琴独奏《叙事曲》，也分别在香港中乐团的专场音乐会和美国钢琴家伊华·米加索夫的独奏音乐会上演出。音乐节期间还由香港中华文化促进会与香港作曲家联合会共同举办了三场"现代中国音乐研讨会"。这三场研讨会的主题分别是："中国音乐现代化的途径"（黎键主持），"发展跨国性的合作——国际华人作曲家交流及组织计划"（林乐培主持），"中国音乐现阶段的评估与检讨"（黎键主持）。这届音乐节是国际现代音乐协会首次在亚洲举行的音乐节。总之，本届音乐节对于中国内地新潮音乐而言，无疑也是一次走出国门、走向世界的尝试。

20世纪80年代中后期的器乐创作表现出了三个特点：第一，新思维、新理论、新方法。进入80年代中期，一些作曲家或有感于探索与创新中的盲目性，或不满足于对西方现代音乐技法的搬用，从而在"音高结构"上体现了新的思维，提出了新的理论，创用了新的方法。这包括彭志敏的"音乐数控理论"、何训田的"R·D作曲法"、赵晓生的"太极作曲系统"。此外，高为杰的"十二音场集合控制"（见钢琴曲《秋野》）、吴少雄的"干支合乐论"（弦乐四重奏《春韵》），也是这一时期出现的"音高结构"理论。这些"音高结构"理论或者方法的提出，对于克服处理"音高结构"过程中的直觉性与盲目性无疑是有意义的。第二，民族化、文人化、地域化。器乐创作与中国传统文化的关系在这一时期也更为紧密。对于中国传统文化的吸取与表现已不仅限于传统的音乐语言，而且还包括中国传统的文化艺术精神。这

具体在于三种取向：在语言形态上，使"西方现代"与"中国传统"之间进行了进一步的融合，体现出民族化取向。在美学品格的把握上，这一时期的器乐也更明显地反映出对中国传统文人艺术精神的崇尚，具有文人化取向。① 在文化精神的选择上，这一时期的器乐创作也与地域文化紧密结合，昭示出地域化取向。第三，多元性、兼容性、共生性。作曲家们"力图在音乐的古老传统与激进的先锋派'美学'的剧烈冲突之间进行'调解'、折中及综合，在这些彼此的碰撞中耗尽了各自能量的观念之中寻求有机的契合点"，其直接体现"便是以音乐语言的多元化为特质的复合风格主义"②。这三种取向被视为80年代器乐创作得以发展的标志。

---

① 这里所说的"文人化"，主要是指"新潮"作曲家在创作及其审美中追求中国传统文人艺术精神的取向。关于这种文人化特点，可参见李诗原."空灵"及其当代启悟与艺术延伸[J].音乐艺术（上海音乐学院学报），1994（1）.

② 杨立青.西方后现代主义音乐思潮简述//中国音乐年鉴·1994[M].济南：山东友谊出版社，1995：250.

# 第三章　1990—1993：思考与探索

## 第一节　民族器乐创作

20世纪90年代初,民族器乐"新潮"在减退。在当时国内特殊的社会背景下,这股曾"激起千层浪"的民乐"新潮"毕竟没有消亡,运用现代技法创作民族器乐的探索依然存在,一些作曲家仍乐此不疲。

民族器乐仍显得较为活跃。这首先反映在一些富有现代音乐气质的民族器乐独奏、重奏作品陆续问世。张大龙的琵琶三重奏《堡子梦》,骆季超的洞箫三重奏《南曲引子》,朱践耳的笛、二胡、倍低革胡、打击乐五重奏《和》,叶国辉为梆笛、新笛、铝板琴与民族乐队而作的《山吆》,程大兆为曲笛、中音抱笙、中胡、筝、三弦与打击乐而作的《垚》,高为杰的竹笛与长笛二重奏《缘梦》,王宁的二胡、笛子与古筝三重奏《国风》,房晓敏的二胡、笛子、扬琴、琵琶与古筝五重奏《五行》等发表在《音乐创作》上的作品,都是民乐"新潮"仍然存在的迹象。1992年1月11日的"权吉浩作品音乐会"则可看作民乐"新潮"的余波。权吉浩是一位朝鲜族作曲家,80年代就曾以钢琴曲《长短的组合》(1985)及民乐五重奏《宗》(1988)享誉乐坛。在这场音乐会上,他推出了一些探索性作品。其中的《摇声探隐》(民乐九重奏)及《村祭》(三件民乐器与打击乐六重奏),就可视为最具探索性的"新潮"民乐作品。① 《摇声探隐》极富探索性。它在音高组织上体现了"集合"对音高的控制;在调性思维上则具有"无调性"风格;在节奏节拍上,一端是散化的自由把握,一端是严格的理性控制。不仅如此,作曲家还以朝鲜族的"弄弦"(器乐)和"弄声"(声乐)中的"声曲折"为依据,对单个音实行了"音过程"的处理,使人真正具有

---

① 关于权吉浩的这两部作品,参见高为杰.现代与传统的交错与融合——漫说朝鲜族作曲家权吉浩的音乐创作[J].人民音乐,1993(2).

在"摇声"中"探隐"的感觉。《村祭》同样是一部探索性的民乐作品,其特别的演出则使这部作品成为一种具有象征意义的"行动艺术"(action art)。作曲家不仅要求演奏者充分地表达音乐的意境,而且还要求他们将音乐所表现的内容通过特定的方式表演出来。整个作品把朝鲜族民俗中的祭祀展现在人们面前,其探索性显而易见。权吉浩作为一个朝鲜族作曲家,从80年代中期的钢琴曲《长短的组合》开始,他的音乐创作总是与本民族的音乐语言及传统文化密切相关。这正如一位论者所说:"权吉浩是一位具有强烈民族意识的作曲家。""他的新变意识与他的民族意识同样强烈,而且在两者的碰撞中并存。"① 这两部作品都表明了民乐"新潮"的存在。民乐五重奏《和》(1992)尽管是朱践耳少有的民乐作品之一,却可视为一部成熟的现代民乐作品。这部作品将不同的调(曲调、调式、调性)、不同的乐器(笛、筝、低音提琴、打击乐、二胡分别代表"五行"——木、火、土、金、水)、不同的民族(瑶族、拉祜族、苗族、哈尼族、彝族五个民族的五种不同调式)及不同的个性(不同的音色、旋律特性、韵味和内在感情)统一在一起,使之多元统一,以表现中国传统的"和而不同"的思想。② 从中不难发现,《和》的探索与创新意义就在于这种西方现代多调性音乐思维的东方阐释。民乐"新潮"余波的存在还在于一些大型乐队作品的问世。1991年11月3日在北京音乐厅首演的两部竹笛协奏曲——郭文景的《愁空山》、李滨扬的《楚魂》则是这一时期少有的"新潮"乐队作品。郭文景的《打击乐组曲》(1993)也是这一时期少有的现代风格作品,它由《开天》《女娲》《追日》三段音乐组成,音色效果和结构俱佳,可谓上乘之作。杨青也创作了《残照》(二胡与交响乐队,1993)、《霜满天》(二胡与民族管弦乐队,1993)两部作品。此外,90年代初以来的民族器乐演奏家(如笛子、箫演奏家张维良,二胡演奏家宋飞,琵琶演奏家章红艳,古筝演奏家杨秀明)的独奏音乐会上,一些传统的乐曲伴奏部分也常常被加入一些新的音响。这种做法也可看作民乐"新潮"成为潜流的一种表现。尽管一些人对此颇有微词,但笔者认为这是民乐"新潮"在20世纪90年代的存在方式。

---

① 关于郭文景的竹笛协奏曲《愁空山》,可参见童昕.苍山如海——竹笛协奏曲《愁空山》析评[J].人民音乐,1997(10).

② 朱践耳.和而不同——五重奏《和》创作札记[J].音乐艺术,1995(1).

## 第二节　室内乐创作

　　室内乐（艺术歌曲、西洋器乐独奏、重奏曲、小型乐队作品）创作的疲软与萎缩是新潮音乐趋于低落的最主要标志。所谓疲软，其主要的迹象就在于室内乐活动和作品数量大为减少，室内乐创作气氛相当淡化；而萎缩则在于作曲家们在20世纪80年代的那种探索触角大为收敛。在此，笔者只能通过《音乐创作》等刊物上发表的一些新作品，概而观之。艺术歌曲创作历来是作曲家们较为注重的探索领域，但在1990—1993年间，像罗忠镕《涉江采芙蓉》那样有影响的探索性作品实不多见。但也有一些作品，如叶国辉的《杨柳枝词》（刘禹锡词）、留学于美国的周勤如为女高音和筝而作的《将仲子》（词出自《诗经·郑风》）、陈铭志的《声乐套曲》（钱苑词）、饶泽荣的《双调——寿阳曲》（马致远词）、陈大明的《黄昏走来》等，在一定程度上运用了现代音乐技法。钢琴音乐的创作，情况也不景气。而令人欣慰的是，尚有林华的《"司空图24诗品"曲解集注》、张巍的《散板》（发表于《SWX》，1990）、马剑平的《散板》、石夫的《数》、沈纳蕑的《琴韵》（选自钢琴组曲《草堂》）、蒋祖馨的《变奏曲》（选自《第一钢琴奏鸣曲》）、黄若的《芦笙舞》（选自钢琴组曲《黎家音絮》）、姚恒璐的《十字架》（选自钢琴小品《三折》）等作品勉强能打破一时之沉寂。在这些小型作品中，石夫的《数》最具探索性。器乐独奏、重奏曲的创作也现低迷。但《音乐创作》也发表了一些具有现代技法因素的室内乐作品，如刘铮的《奏鸣曲》（大提琴独奏）、徐孟东的《鼓吹——为大提琴与钢琴而作》、周雪石的《芸香》（单簧管与钢琴）、徐学吉的《吆》（单簧管与钢琴）、孔聪的《幻》（中提琴与钢琴）、高为杰的《金色——为九位演奏家而作》、贾达群的《急板》（选自《弦乐四重奏》）、兰程宝的《行板》（选自《第一弦乐四重奏》）、陈小平的《融雪》（长笛与钢琴）、曹光平的《四重奏——为长笛、圆号、大提琴与钢琴而作》及韩兰魁的管乐（包括竹笛、尺八、箫等）与室内乐队《四大美女》等。《四大美女》是一部四个乐章的套曲，分别表现了中国古代四大美女——西施、貂蝉、昭君、杨贵妃的形象。在"全国高等音乐、艺术院校单簧管专业教学研讨会和中国作品评选会"（1992.12，武汉）上发表的王建民的单簧管与钢琴《四季掠影》、罗毅的《单簧

管奏鸣曲》、周雪石的《单簧管与钢琴及四件弦乐》、吴继红的《荒山月》、钟峻程的《山祭》等作品，都在不同程度上运用现代作曲技法。在1992年1月11日的"权吉浩作品音乐会"上，也演出了《凤仙女——为两把倍大提琴与女高音而作》《随想曲1号——为四支双簧管与48件弦乐器而作》两部室内乐作品。室内乐创作历来是作曲家们探索与创新的"试验田"，故室内乐创作的疲软与萎缩正好印证了"新潮"的全面消退。当然，这一时期也有一些更为"激进"的探索。例如，上海音乐学院作曲系的学生余强，在他的"行动剧场"（action theatre）中完成了一部标题叫《1/8》（1991）的作品。①这部"行动艺术"作品打破了艺术与生活的界线，其后现代主义取向十分明显，但这种探索只是极少数。

尽管新潮室内乐创作显得疲软与萎缩，其创新与探索的触角也大为收敛，但尚在发展的迹象仍十分明显。如"九声音阶"的音高结构理论以室内乐创作为试验场而得以成型。

第一，王震亚的"九声音阶"及其理论。早在20世纪80年代中后期，王震亚在钢琴组曲《儿童音话》（1989）等作品中就体现出了其"九声音阶"理论及相关创作原则。1990年，这位作曲家从"唯九歌、八风、七音、六律以奉五声"的观念出发，提出了其"九声音阶"音高结构理论。这包括"九声音阶"的生成方法——"五度循环"：以某一音为中心音，按"五度循环"的方法，向上、向下各取四音便得出九个音，然后将其排成一个"九声音阶"。由此可见，这种"九声音阶"具有中国传统音乐学意义上的合理性。这个理论还包括一些理论问题。这就是"九声音阶"音高结构中的和声问题及以不同音级为中心音的"九声音阶"的转换问题。②

第二，冯广映的"九声音阶"及其理论。在1990年6月武汉音乐学院举办的"冯广映室内乐作品音乐会"上，这位作曲家推出了运用自创"宫角中心对称""音高体系"创作的《第二号弦乐四重奏》《丁卯日环食》（短笛、钢琴与低音提琴）等

---

① 关于余强的《1/8》，参见荷兰音乐学者高文厚（Frank Kouwenhoven）. 中国大陆新音乐（3）：多元主义的时代 [ Mainland China's New Music (3)：The Age of Pluralism ]. 磬, 1992（5）（Chime, No.5, Spring, 1992）.

② 关于王震亚的"九声音阶"理论与实践，详见王震亚. 民族音阶在现代音乐创作中的延伸（九声音阶·含五声音阶因素的十二音序列）[J]. 中国音乐学, 1990（2）.

小型作品；同期，他还通过了题为《论宫角中心对称音高体系》的硕士学位论文答辩。在这篇关于"九声音阶"音高结构理论的论文中，冯广映"从中国传统乐律学出发，吸收当代作曲理论并与之进行比较，综合五声中的不同因素，运用其对称与非对称的结构特点，提出'宫角中心对称音高系统'"。"宫角中心对称音高系统，是以某音为中心，分别将其作宫音和角音，按相反的方向予以扩展，形成以核心九声为中心的音高系统。"[①] 显然，这个系统也是一个围绕"九声音阶"的音高组织。冯广映"九声音阶"的"音高体系"也不限于旋律写作，而寓于整个织体中。像王震亚的"九声音阶"一样，冯广映的"九声音阶"同样也包含3均、5宫、25调的"综合调式"。因此，用这种"九声音阶"创作的音乐就成了一个不折不扣的"调式半音体系"。其《第二弦乐四重奏》《丁卯日环食》(短笛、钢琴与低音提琴)等作品正是这种"音高体系"理论的具体体现。

第三，张晓峰的"九声音阶"及其理论。如果说王震亚、冯广映的"九声音阶"及其理论更多地来自中国传统音乐理论，那么张晓峰的"九声音阶"理论[②] 则直接来自中国传统音阶及西安作曲家群体的创作。其中的传统音阶，也就是陕西民间音乐中的"苦音音阶"和"欢音音阶"，将其结合在一起就构成了"九声音阶"。不难发现，这种"九声音阶"也是一种复杂的"综合调式"，将这种"九声音阶"用于创作就必然带来不同形态的"调式半音体系"。这种"调式半音体系"作为一种运用"九声音阶"建构起来的"音高组织"，在20世纪80年代中后期西安作曲家的作品(如韩兰魁的钢琴曲《幻想舞曲》等)中得到了集中的展示。早在20世纪80年代初，黄安伦就将五声音阶与"楚声四音列"相结合构成"九声音阶"，并以此建构其音高组织。[③] 在20世纪80年代中后期的室内乐创作中，"九声音阶"的音高结构理论与实践进一步扩展，采用不同方式构成"九声音阶"，并在音高组织中体现"九声

---

① 关于冯广映的"九声音阶"理论与实践，详见其硕士学位论文《论宫角中心对称音高体系》。其中第二章《核心九声与金字塔效应》，见《黄钟》(武汉音乐学院学报)1990年第4期。

② 关于张晓峰的"九声音阶"理论与实践，详见其硕士学位论文《九音作曲技法新探》和《交响》(西安音乐学院学报)1993年第3、4期。

③ 参见黄安伦.在传统调式上的多调性横向进行——一种新的现代旋律写作法[J].人民音乐,1985(3).

音阶"中所包含的调式特点及和弦结构。到了90年代，作曲家们则结合自己的音乐创作，总结出了这种"九声音阶"的音高结构理论，从而在音乐创作中对音高组织进行了更为理性的把握。这无疑就是"新潮"室内乐探索得以发展的标志。"新潮"室内乐创作在20世纪90年代发展的标志还在于，这一时期出现了一些较为成熟的现代室内乐作品。例如，何训田运用其"R·D作曲法"创作的《幻听》(Phonism，为长笛、双簧管、单簧管、曼陀林、吉他、竖琴、三种弦乐器及其打击乐器而作，1991)、《声音的幻觉》(Imagine of Sounds，为九位演奏家而作，1991)、郭文景的《社火》(为长笛、单簧管、两把曼陀林、四名打击乐手、钢琴和四种定弦独特的弦乐器而作，1991)①、罗忠镕的《琴韵》(为古琴与13件乐器及打击乐而作，1993)等作品，就应视为这一时期现代室内乐探索中的精品。罗忠镕的《琴韵》将琴曲《水仙操》《幽兰》《平沙落雁》《潇湘水云》《普庵咒》《流水》《渔舟唱晚》的片段融入一个极为复杂的调式半音体系中，在现代音乐氛围中体现出了古老的琴韵。

## 第三节　交响音乐创作

　　交响音乐历来就是器乐创作的重头戏。在20世纪90年代的头几年，交响音乐的大潮逐渐消退。但在这一时期，一些零星的交响音乐活动也依然存在，故也特别引人注目，并成为激发人气的一剂良药。1991年3月，北京音乐厅终于打破了长达15个月的沉寂，推出了两场交响作品音乐会。这两场音乐会，表明自80年代中期以来在北京音乐厅演出个人交响作品音乐会仍在延续。3月10日的"王西麟交响作品音乐会"，演出了作曲家王西麟80年代中期以来的4部作品。它们分别是交响音诗之一《动》(Op.22 ON.1，1985)、《为女高音和交响乐队而作的音乐》(Op.24，1986)、《为钢琴和23件弦乐而作的音乐》(Op.25，1987—1988)、《第三交响曲》(Op.26，1989—1990)。王西麟是一位具有强烈反叛精神和悲剧意识的作曲家。在其作品中，反叛精神和悲剧意识互为前提，互为因果。王西麟崇拜历史上那些具有悲

---

　　① 关于郭文景的《社火》，参见罗忠镕.现代音乐欣赏辞典[M].北京：高等教育出版社，1997：213-215.

剧色彩的人物，崇尚艺术发展史上那些具有悲剧色彩的作品，诸如肖斯塔科维奇及他的《第七交响曲》《第十一交响曲》，曹雪芹及他的《红楼梦》，彭德怀及他的《彭德怀自述》，还有潘德列斯基的《致广岛受难者的挽歌》，古雷斯基的《第三交响曲》，等等。因此，王西麟的作品也总带有一种强烈的悲剧意识。也正是通过这种悲剧意识，王西麟才充分表现出了其反叛精神，这就是对制造悲剧的历史进行反思。当然，王西麟的反叛精神和悲剧意识与他个人的苦难经历也密不可分。在这场音乐会的四部作品中，就有三部具有这种反叛精神和悲剧意识。《动》是纪念肖斯塔科维奇的，具有悲剧意识。这部作品通过纪念肖斯塔科维奇这样一位具有悲剧色彩的作曲家，来批判苏联曾盛行的"日丹诺夫文艺理论"，反思了这种文艺理论对音乐艺术的影响，从而实现了其反叛精神与悲剧意识的统一。《为女高音与交响乐队而作的音乐》作为读屈原《招魂》《天问》的感想，同样也具有悲剧意识。[①] 王西麟的《第三交响曲》作为一部四乐章的宏大作品，表现出一种更为强烈的历史感和悲剧意识。作曲家是这样描述这部作品的：

> 第Ⅰ乐章好像是在写囚徒的行列，主角是政治犯，但不是罪犯，因此我感到很崇高；我被凌辱，我想的是全民族。我们的民族苦难是没有边的，我一再呼喊这个主题！……乐曲中低沉的大锣使人想起镣铐与死刑。……主题更深刻、更理性，是十二音主题。它和后面的半音主题结合在一起，它们在哭泣、在乞求、在呼唤。……第Ⅱ乐章写残酷，但不是个别具体事件，而是写大写的人的残酷人生，包括战争、血腥，全是人类的灾难。……第Ⅲ乐章是疯僧的歌。一来是源于鲍利斯戈都诺夫的"疯僧"，二来源于曹雪芹的《好了歌》中的那个疯僧，三来源于扬州八怪中黄慎画的疯僧……第Ⅳ乐章好像是写炼狱。主题是在人流中获得的灵感，技术是从简约派的方法中得到的。那主题似乎在诉说，地狱旁的曼陀罗花也烧死了，就如同鲁迅《彷徨》里的魏连殳见到死神像狼一样长嚎！[②]

---

① 关于王西麟的《为女高音与交响乐队而作的音乐》，参见王西麟. 创作谈之一：为女高音与交响乐队而作, Op. 24, 1986. 现代乐风（内部期刊），1992（10），福建艺术研究所编.

② 宋谨. 至爱，来自无边的苦难——访作曲家王西麟//中国音乐年鉴·1993 [M]. 济南：山东友谊出版社，1994：518.

第一乐章写"囚徒的行列"。序奏中沉闷、凝重的主题与后面的十二音主题合在一起就构成了这部悲剧性交响曲的基本格调。第二乐章所表现的是"残酷"。这里的"残酷"包括"残酷人生"、战争及种种"人类的灾难"。这一乐章采用了"帕萨卡里亚"手法写成,是一首固定低音变奏曲。其固定低音主题来自第一乐章中十二音主题的前九个音。第三乐章是"疯僧的歌"。这个乐章"疯僧"的原型来自鲍利斯戈都诺夫的"疯僧"、曹雪芹的《好了歌》中的那个"疯僧"、扬州八怪中黄慎画的"疯僧";其主题也与第一乐章的主题在形态与性格上保持了一致性。这种主题的统一性既是这部交响曲的优点,也使这部作品的主题缺乏对比。① 第四乐章是"炼狱"。其主题(非传统意义上的主题)与作曲家获得的灵感相关;这一乐章的技法风格来自"简约音乐"。还值得一提的是,在这四个乐章中,诸如"调性音乐与无调性音乐的审美观和表现力的对比""用无调性音乐的观念'改造'调性音乐""有主题的调性音乐和无主题的音色音乐的横向拼贴""音块""多节奏"等现代技法也穿插其间。不仅如此,在这部作品中,作曲家还合理地运用了"长呼吸"及"长线条"技法②,因而使音乐更具有一种连续不断的气势,体现出一种与"空灵"相对应的"充实"之美,最终具有一种"狂狷"之气。透过这部作品,我们进一步认识了王西麟,更清晰地看到了他那种把历史悲剧与个人悲剧捆扎在一起的创作意图。尽管这部作品的创作从人类历史中的那些悲剧人物及悲剧文艺作品中获得了许多养分,但这部作品终究不是一部关于个人悲剧的写照。笔者认为,这部作品如同西方表现主义文艺作品,塑造出了那种扭曲、肢解、断裂的艺术形象,从而也使听众对我们所处的历史、社会有了一种新的理解。1991年3月23日的"马剑平交响作品音乐会"上演了以下五部作品:《音乐会幻想序曲一号》(Op.17,1984)、《结构——为管弦乐而作》(Op.28,1989)、《音乐会幻想曲二号》(Op.19,1985)、《白光——为弦乐队而作》(Op.25,1988)、《第二交响曲》(Op.20,1986)。马剑平的作品,"大多不属于标

---

① 关于王西麟的《为女高音与交响乐队而作的音乐》,参见王西麟.创作谈之一:为女高音与交响乐队而作,Op.24,1986.现代乐风(内部期刊),1992(10),福建艺术研究所编.

② 王西麟.从"云南音诗"到"第三交响乐"——我的美学历程.现代乐风(内部期刊),1995(17),福建艺术研究所编.

题性音乐范围。主要是从音乐材料的选取、铺陈、组合、演变,音响力度的涨落,音响色调的调配、微差、反差,节奏的松紧,速度的疾缓等表现因素中传达作者的乐思"①。上述两场音乐会虽然打破了20世纪90年代初"新潮"交响音乐创作的沉寂,但它也未能带动个人交响作品音乐会的进一步开展。对于大多数作曲家而言,个人交响作品音乐会只是一种纸上谈兵。因为即使不考虑其他因素,光是经济上的窘困也足以制约这种大型音乐活动的开展。

20世纪90年代初期的"新潮"交响乐活动虽然不如80年代那么频繁,但仍不乏成功之作。朱践耳的《第四交响曲》(1990)、郭文景的《愁空山》(1991)、高为杰的《别梦》(1992),作为三部为笛子与交响乐队而创作的作品,应视为这一时期"新潮"交响音乐中的精品。朱践耳的《第四交响曲》是一部"有标题的无标题音乐"。这个标题以"6,4,2-1"为标题。这里的"6,4,2-1"不仅与这部作品所用的乐器有关,也就是第一小提琴、第二小提琴各"6"件,中提琴、大提琴各"4"件,低音提琴"2"件,中国竹笛"1"组;而且还与这部作品中的十二音序列的内部音程结构相一致。"6,4,2-1"还对整个作品的结构进行了数控。此外,音色的写法也在这部作品中体现得十分明显。尤其是,弦乐部分对民族乐器的模仿给这部作品带来了强烈的艺术魅力。"与过去几部作品相比较,《第四》更偏重于音乐的自律性,意境的'虚'和'神',语言的现代性和国际性。"②这种"无标题音乐"的构思也表明了朱践耳在交响音乐创作上的成熟。前面已说过《愁空山》是一部三乐章的笛子协奏曲,但有两个版本,即前面说的民乐队协奏版和这里的交响乐队协奏版。这部作品的标题"愁空山"出自李白的《蜀道难》。"愁空山"作为一种艺术境界,可视为"愁""空""山"三者的结合。三者之中,"空"是最关键的因素,因为只要有了"空",就不难表现出"山"的寂静、肃穆与"愁"的感伤、惆怅。大家知道,中国传统文人艺术(如绘画、艺术、琴曲等)是十分讲究"空"的,但这种"空"

---

① 王安国.王西麟、马剑平交响作品音乐会//中国音乐年鉴·1992[M].济南:山东教育出版社,1993:129.关于"马剑平交响作品音乐会",另可参见杨善朴.迟到,但也欣慰——青年作曲家马剑平交响作品音乐会听后[J].中央音乐学院学报,1991(2).

② 关于朱践耳的《第四交响曲》,可参见郑英烈.朱践耳第一、二、四交响曲中的十二音用法[J].中国音乐学,1992(2).

并不是"无",而是"有"与"无"的高度统一。这就是宗白华先生所说的那种"空灵"。郭文景《愁空山》中的"空",正是这样一种"空灵"的艺术境界,这在独奏竹笛上得到了完美的体现。不难发现,独奏竹笛上的旋律表现为同音级上长呼吸的持续与不同音级间短促变换的流动的结合。如果说同音级上长呼吸的持续所表现的是"空",那么不同音级之间短促变换的流动则是"灵",二者结合在一起就造成了"空灵"的艺术境界。然而这种"空灵"为"山"的表现提供了前提。这是因为"空灵"的"空"表现出了"山"的寂静与肃穆,"空灵"的"灵"既表现出了"山"的灵动(自然界的灵气),同时也是人与"山"的对话,即人与自然的对话。那么,怎样表现"愁"的呢?这仍与"空"(也就是"空灵")有着密切的关系,因为那种同音级上长呼吸的持续,作为"空",似乎就是人的一声长叹、满腹愁情,而不同音级之间短促变换的流动则仿佛是人的情绪的变化,也是人的感伤与愁情的流露。总之,"愁空山"这一艺术境界通过独奏竹笛表达了出来。当然,这一艺术境界的表达也依赖于乐队的配合。正是乐队那种点状、线条式的织体留出了大量的空白,使独奏竹笛突显出来,从而使这支竹笛如同一支被握在书法家手上的笔,龙飞凤舞,酣畅淋漓,既描绘出"山"的延绵与起伏,又刻画出人心中的愁情与惆怅。《愁空山》作为一部极富现代风格的作品,在音高组织、和声语言、调性调式、节奏节拍、曲式结构、对位、织体与配器等方面,也都具有明显的现代作曲技法特征。①

为笛子与交响乐队而作的《别梦》,是作曲家通过 1992 年年初"张维良笛与箫音乐会"推出的。"乐曲描写的是一个历经坎坷的人的梦魇。音乐意象所包含的骚乱、惊恐、静谧、挣扎以及天籁的和谐,不只是描述奇异的梦境,而且着力探寻梦的'隐意'——透过梦的表层迷雾去参悟人生的依归和超越的心境。"② 这部作品是作曲家运用自创的"十二音场集合控制"作曲技法来创作的,无调性风格和"绝对旋律的支声处理"与梦境忽隐忽现、飘浮不定的特征相吻合;这部作品的结构布局

---

① 关于郭文景的竹笛协奏曲《愁空山》,可参见童昕.苍山如海——竹笛协奏曲《愁空山》析评[J].人民音乐,1997(10).

② 作曲家的"释言",转引自李西安.1992 年的民族器乐创作//中国音乐年鉴·1993[M].济南:山东友谊出版社,1994:8.

与"梦境"的不同片段也协调一致；引子与尾声在音高材料上的互逆，则似乎象征着"梦的无始无终，周而复始"，充分表现出了"梦境"和"梦的'隐意'"。①继《别梦》之后，高为杰又创作了《玄梦》（低音二胡与交响乐队，1993）。

此外，1992年9月"杨秀明古筝音乐会"上也推出了杨秀明、杨青的古筝与交响乐队《行云流水》。这部作品也旨在造成古筝的即兴演奏与乐队一板一眼的结合，因而也具有一定的"偶然音乐"的因素，整个音乐"犹如莲花不着水，亦如日月不住空"。

"交响音乐创作研讨会"历来是中国交响音乐创作成果的大展示，因而也成为新潮音乐的重要景观。1983年召开了"第一届交响音乐创作研讨会"，这届研讨会集中讨论了借鉴西方现代音乐技法的问题，为中国交响音乐创作在较大范围内运用西方现代音乐技法提供了一个好的舆论导向，可视为80年代中期中国交响音乐创作"新潮"的前奏。1987年召开了"第二届交响音乐创作研讨会"，不仅展示了1983年以来朱践耳的《第一交响曲》、叶小钢的《地平线》、瞿小松的《第一交响曲》、谭盾的《道极》、许舒亚的《第一交响曲——弧线》等"新潮"音乐作品，而且"无论是谈作品思想性与技巧性的关系，还是谈旋律、谈结构、谈音响的可听性，大都与近年来我国青年作曲家的被称之为'新潮'的创作实践相关联"②。"第三届交响音乐创作研讨会"于1991年12月2日至7日在北京召开，研讨会共展示了42部作品，在海外留学的青年作曲家的6部作品（主要是室内乐作品）。③这个数字与过去相比，有所增加，但并不足以说明90年代中国交响音乐创作的丰收，因为其中90年代的新作还不到四分之一。在展播的作品中，不少具有现代风格，例如：

刘　健：《交响协奏曲》
吴少雄：《刺桐城》

---

① 作曲家的"释言"，转引自李西安.1992年的民族器乐创作//中国音乐年鉴·1993 [M].济南：山东友谊出版社，1994：8.
② 王安国.不觉气氛热烈，但见平稳深厚——1987年的交响音乐创作//中国音乐年鉴·1988 [M].北京：文化艺术出版社，1989：25.
③ 有关全部作品名录，可参见中国音乐年鉴·1992 [M].济南：山东教育出版社，1993：678-679.

冯广映：《钢琴与乐队》
赵晓生：钢琴协奏曲《辽音》
刘永平：《第一交响曲》
金复载：《长笛协奏曲》
吴粤北：《第二交响曲》
权吉浩：《山魂》
朱践耳：《第四交响曲》
韩兰魁：《两乐章交响曲》
姜万通：《交响套曲：路》
徐振民：音诗《枫桥夜泊》
钟信民：《第二交响曲》
刘　湲：《交响狂想诗——为阿佤山的记忆》
郭文景：《社火》
罗忠镕：《暗香》
王西麟：《第三交响曲》
杨立青：《前奏、间奏与后奏》
程大兆：《第二交响曲》
何训田：《梦四则——二胡与管弦乐队》
刘　健：《钢琴协奏曲》
陈其钢：《源》
周　龙：《幽兰》
瞿小松：《寂寥》(《寂Ⅰ》)
陈　怡：《组曲》
张小夫：《山鬼》
谭　盾：歌剧《九歌》

其中，朱践耳的《第四交响曲》、罗忠镕的《暗香》、王西麟的《第三交响曲》及钟信民的《第二交响曲》几部中老年作曲家的作品更为引人注目。在这次研讨会上，

刘湲①、程大兆等一批初露头角的青年作曲家及其作品也受到了人们的关注。这届研讨会的议题是"时代主旋律与多样化问题""当代中国作曲家与时代的关系""作曲家与现实生活""作曲家与音乐听众""民族特色与现代技法"。从这些议题上看，"新潮"的问题已不是研讨的主要话题。②

关于这一时期的交响音乐创作及演出，还有两个活动值得一提，一是1992年12月31日晚通过中央电视台现场直播的"黑龙杯"管弦乐作曲大赛③；二是1993年6月18日至19日在上海举行的"单乐章管弦乐中国作品征集比赛"④。当然，这两个作曲比赛并不能算作现代音乐活动，因为在评出的获奖作品中，具有现代风格的作品并不多。前一个比赛中只有钟信民的《庆典序曲》、刘健的《春天的三种声音——雨·风·雷》等几部作品明显具有现代作曲技法因素；后一个比赛评出的作品中则只有马剑平的《结构》《第一音乐会幻想序曲》等具有现代风格的作品，但这两部作品已不是新作。

---

① 关于刘湲的作品，参见音乐作品档案//中国音乐年鉴·1995 [M].郑州：大象出版社，1997：529-531.

② 关于"第三届交响音乐创作研讨会"，参见音乐（学术）档案·第三届交响音乐创作研讨会//中国音乐年鉴·1992 [M].济南：山东教育出版社,1993：677-680.另参见王安国.中国交响音乐面貌的新展示——写在第三届交响音乐创作研讨会之后.音乐学术信息,1992（2）.韩锺恩.当代音乐的深度模式 [自然的人文化]——写在"第三届交响音乐创作研讨会"后 [J].音乐探索,1992（4）.

③ 关于这次大赛，参见王安国.交响音乐创作：通俗化与小型化的趋向//中国音乐年鉴·1993 [M].济南：山东文艺出版社,1994：12-15.

④ 关于这次比赛，参见戴鹏海."单乐章管弦乐中国作品征集比赛"在上海举行//中国音乐年鉴·1994 [M].济南：山东文艺出版社,1995：42-44.另参见倪瑞霖.子规夜半犹啼血,不信东风唤不回——我听、我评"单乐章管弦乐中国作品征集比赛"[J].音乐爱好者,1993（5）.

# 第四章　1994—1999：重现与延伸

　　进入 20 世纪末，中国大陆的政治、经济、文化艺术乃至人们的生活方式都发生了深刻的变化。随着中西文化对话的日趋热烈，"全球化"不可逆转，市场经济机制逐渐形成，作为现代音乐思潮的"新潮"又活跃起来，重新出现在中国大陆的音乐生活之中，并在不断探索与创新中得以延伸。自 20 世纪 80 年代初，一批青年作曲家就纷纷离开国内，到海外拓展自己的现代音乐探索。他们或留学，或做访问学者，或接受委约创作，或参加国际音乐节、角逐于国际作曲比赛，最终都以不同的方式加入国际乐坛。这些旅居海外的中国作曲家构成了一个阵容强大的"海外兵团"。他们通过十年的不懈探索与追求，至 90 年代中期，终于使中国现代音乐在国际现代音乐舞台上占有一席之地，并使新潮音乐走向世界。也正是在这个时候，这些作曲家又不约而同地重新涉足国内乐坛。"海外兵团"的卷土重来给国内乐坛带来了一股新鲜的空气。正是以此为契机，新潮音乐终于展现出再度崛起的景象。不难发现，这一时期南方（上海、福建、湖北、广东等地）有组织、有规模的现代音乐活动相继举行，从"上海现代音乐学会年会""上海之春音乐周"（上海）到"京、沪、闽现代音乐创作笔会"（福建），再到"中青年作曲家新作交流会"（武汉），探索现代音乐的热情再度升温。在北方（北京），"新生代"作曲家悄然崛起，现代音乐创作及演出活动也在市场机制的作用下蓬勃展开，这也使我国的现代音乐创作与演出重新显现出生机勃勃的景象。更重要的是，朱践耳、罗忠镕、王西麟、金湘、金复载、曹光平等中老年作曲家也都推出了探索性的力作。不仅如此，在"新潮"再度崛起的同时，旅居海外的作曲家又源源不断在国内发表作品，这就为"新潮"的持续发展起到了推波助澜的作用。这种南北呼应、内外联袂的局面，构成了"新潮"不断延伸的表象，这就是所谓音乐的"后新潮"。还值得关注的是，90 年代中期以来，围绕这股"新潮"的理论探讨也引人注目，并展现出了新的理论视点、新的问题框架。这种理论不再仅仅是那种围绕"新潮"的跟踪报道、音乐会评论，或者是

关于音乐形态的研究，而且还在于对"新潮"进行更深层次、更具文化意味的观照，对现代音乐的前景及命运的探求。总之，世纪末关于"新潮"的观照，已显露出了一种前所未有的学术态度。这大概就是一位论者所说的"别一种反思"[①]。综上所述，从"海外兵团"的卷土重来到"新潮"的再度崛起，再到理论研究的深入开展，器乐创作得到充分的延伸。

## 第一节 海外中国作曲家的音乐创作

在这里有必要对"海外兵团"的形成先做一点介绍。早在20世纪80年代初，作为"新潮"主力军的青年作曲家就开始陆续离开国内，在美洲、欧洲和澳洲开始他们的艺术活动。美国似乎仍是一片新大陆，吸引着世界各地的移民，也吸引着来自大洋彼岸的中国作曲家。早在1982年，上海音乐学院作曲系学生葛甘孺、盛宗亮等就先期去了美国。此后，一大批青年作曲家，如毕业于上海音乐学院的罗京京、韩永、夏良、陆培、汪成用，毕业于中央音乐学院的周龙、谭盾、陈怡、叶小钢、瞿小松、杨勇、林德虹、周勤如、李滨扬、陈远林等，毕业于武汉音乐学院的周晋民、曾理、杨捷，都先后去了美国，并大多就读于美国各大学。旅美期间，这些作曲家创作了大量的作品，其中一些作品不是频频登台亮相，就是在国际性作曲比赛中夺得头筹。90年代，他们在创作上不再刻意适应美国的学院派风格，而逐渐从文化上找回了作为一个中国作曲家的位置。他们频繁开展艺术活动，并在一些国际性音乐活动中大展拳脚。他们中五位作曲家，即葛甘孺、盛宗亮、谭盾、周龙和陈怡，曾在纽约哥伦比亚大学（Columbia University）攻读作曲博士学位，因此纽约成为旅美作曲家的一个聚集地。他们在著名华裔作曲家周文忠教授和哥伦比亚大学"美中艺术交流中心"的支持下，形成了一个群体，并营造了良好的中国新音乐氛围。纽约是20世纪世界文化交流的中心，也是最重要的现代艺术中心之一，那里曾造就了20世纪一大批现代艺术大师，同样也为这些来自中国的作曲家提供了一个显露才

---

① 宋瑾. "浮瓶信息"与文化出路——对"新潮"音乐的别一种反思//中国音乐年鉴·1996[M]. 济南：山东文艺出版社，1997：379-394.

华的舞台,并使他们的旅美音乐生活为人瞩目。因此,纽约可以说是90年代中国大陆现代音乐的又一个中心。巴黎作为20世纪现代艺术最重要的发源地,对于中国大陆的现代音乐来说,无疑也是十分重要的。1984年陈其钢率先去了法国巴黎,并受教于现代音乐大师梅西安;从80年代中期至90年代初期,李莺、莫五平、张小夫、许舒亚、徐仪、张豪夫也先后去了法国。除陈其钢进入巴黎音乐学院外,其他均在巴黎音乐师范(Ecole Normale de Musique)就读。旅法期间,他们又对电子音乐颇有兴趣,故又在 Ivo Malec 的指导下进入 IRCAM 或法国国家音乐学院电子音乐实验场学习电子音乐。他们在巴黎结成了一个中国作曲家群体,于是巴黎也成了90年代我国现代音乐在欧洲的一个中心。此外,旅德的苏聪、陈晓勇、朱世瑞、杨静茂、杨衡展,留学加拿大(美国)的黄安伦,留学澳洲的于京军,等等,则位于纽约、巴黎这两个中心的外围。进入90年代,这个"海外兵团"举办或参加了一系列国际性音乐活动。这不仅确立了他们在国际现代音乐舞台上的位置,同时也展示了20世纪我国现代音乐的成就,成为新潮音乐走向世界的重要景观。90年代中期,这个"海外兵团"卷土重来,为我国现代音乐创作注入了新的活力,为"新潮"走出低谷提供了契机。

　　旅居海外的中国青年作曲家,作为一个较为庞大的群体,自80年代中期以来创作了大量的音乐作品,在国际现代音乐舞台上展示出了中国作曲家特有的文化特征与文化身份。下面主要介绍谭盾、周龙、陈怡、瞿小松、叶小纲、陈其钢和许舒亚七位作曲家在海外的音乐创作。

　　谭盾1986年一去美国就创作了大量作品,并于1988年2月7日在纽约林肯艺术中心举办了"谭盾交响作品音乐会"。音乐会由大卫·易顿(David Eaton)指挥纽约交响乐团演奏了4部作品:《钢琴协奏曲》(1983)、《道极》(1985,《乐队与三种音色的间奏》)以及《戏韵——小提琴协奏曲》(1987)、《第三交响曲》(1987)。其中,后两部作品是他赴美后创作的,像《为弦乐四重奏所作的八种颜色》(1986—1988)一样,在一定程度上运用了"第二维也纳学派"那种无调性和声语言的某些原则,体现出他对美国东部学院派风格的适应。音乐会在美国引起了极大的关注。[①] 1989年5

---

[①] 关于谭盾的这场音乐会,见吕丁.谭盾作品音乐会在纽约举行[J].人民音乐,1988(3).卫立.美国人眼里的谭盾音乐[J].人民音乐,1988(8).

月,谭盾又在纽约首演了"祭祀歌剧"(ritual opera)《九歌——为四位独唱演员、合唱队、舞蹈而作》(1989)。这部"祭祀歌剧"体现出了"融戏、舞、乐为一体的形式,一种人神及自然的关系,一种远古祀事和当代生活的联系"①。这种"远古祀事"正是古老的楚祭祀仪式,而"当代生活"就是这种祭祀文化的当代遗存。因此,这部作品更进一步体现出谭盾音乐与楚祭祀文化之间的关系。此外,这部歌剧与屈原《九歌》也密切相关。这不仅在于这部歌剧中的歌词是根据屈原的《九歌》而改写的,还在于其中的九段音乐(《日月兮》《河》《水巫》《少大司命》《遥兮》《蚀》《山鬼》《死难》《礼》)都与屈原的《九歌》相关。更重要的是,屈原"见俗人祭祀之礼歌舞之乐"而作的《九歌》,本身就属楚祭祀文化。因为《九歌》是一部"祭祀歌剧",故与《道极》一样,也体现出了谭盾音乐中那种来自楚祭祀文化的"感性"与"个性"。②这部歌剧演出后也引起了反响,并获纽约市艺术局设立的作曲奖。同年,其《道极》也荣获"美国巴托克国际作曲比赛"第一名。也正是从这个时候开始,谭盾不再遵循哥伦比亚的那种学院派范式,"宣布十二音音乐已经死了"③。于是,他的音乐就更为紧密地与本土文化传统联系到一起。正是这种回归本土的文化意识使谭盾音乐的那种"感性"与"个性"得到充分发挥。谭盾有感于楚祭祀仪式,而创造了"乐队剧场"(orchestral theatre)这一新的音乐体裁,并创作了《乐队剧场Ⅰ:埙——为11个陶埙、乐队及乐队队员而作》(1990)、《乐队剧场Ⅱ:Re——为散布的乐队、两个指挥及现场观众而作》(1993)及《乐队剧场Ⅲ:红色——为声像装置、摇滚乐队及交响乐队而作》(1995)三部作为"乐队剧场"的祭祀性作品。"乐队剧场"作为一种以乐队作为媒介的"戏剧",将音乐厅变成"现场观众"参与的"剧场",从而充分体现出古老楚祭祀仪式中那种"原始音乐的戏剧意识"④。在他的《交响曲:死与火——

---

① 转引自王震亚.谭盾歌剧《九歌》音乐简介[J].中央音乐学院学报,1991(3).
② 关于谭盾的《九歌》,参见王震亚.谭盾歌剧《九歌》音乐简介[J].中央音乐学院学报,1991(3).
③ 高文厚.中国大陆新音乐(3):多元主义的时代[*Mainland China's New Music (3): The Age of Pluralism*].磬,1992(5)(Chime, NO.5, Spring, 1992).
④ 在谭盾看来,音乐一方面是声音艺术,另一方面又是不可能脱离戏剧传统的多媒体艺术。这里的声音是一种"全声音"意义上的声音,其戏剧传统就在于原始音乐("原始生命文化形态"中的音乐)那种"歌、乐、舞"合一的特征。二者可以统一。这就在于,戏剧传统的体现有赖于"全声音"的实现,或通过实现"全声音"体现其戏剧传统。笔者把谭盾这种通过"全声音"体现所谓"戏剧传统"的艺术观称为"原始音乐的戏剧意识",或"音乐的原始戏剧意识"。正是这种"原始音乐的戏剧意识"带来了谭盾音乐那种打破生活与艺术界线的倾向。

与画家保罗·克利的对话》(1992)、《圆——为四个三重奏、指挥、观众而作》(1992)、歌剧《鬼戏——为弦乐四重奏、琵琶及铁、水、纸、石头及演奏员的人声而作》(1994)、歌剧《马可·波罗——为七位独唱演员、合唱队及管弦乐队而作》(1992—1995)以及"陶乐"《静土》(1991)、"水乐"《序、破、急》、"纸乐"《金瓶梅》(1994)等实验音乐作品中,这种"原始音乐的戏剧意识"也显而易见。也正是在这种"原始音乐的戏剧意识"中,和在那种与楚祭祀文化密切相关的"感性"与"个性"的作用下,谭盾的音乐进一步走向了后现代主义。不难看出,在人与自然之间,谭盾更多地选择了自然。一系列现代"祭祀"近乎"行动艺术",并在那种"自然之声"的充斥中打破了艺术与非艺术的界线,最终昭示出"生活中的一切都是艺术"的后现代艺术信条。谭盾还打破了现存语言习俗,拆除了现代主义的"深度阐述模式",故显露出后现代艺术的"平面感"。此外,或启悟于楚文化中的"齐物"①,或受惠于后现代的文化多元性,谭盾音乐又表现出了"综合"的特点。例如《死与火》,《交响曲1997:天地人》(1997)中的"曲中曲",《鬼戏》中的"文化与文化的对位",《马可·波罗》中的"多元文化的旅行""剧中剧"(an opera within an opera)②都运用了"引用""拼贴""构成"的手法,从而使音乐具有"综合"的特点,进而体现出后现代多元主义取向。总之,谭盾音乐已走向后现代主义,并具有强烈的"后现代性"③。还值得指出的是,谭盾音乐中那种基于楚祭祀文化的本土话语,既满足了当今世界对非西方文化的需要,又以现代音乐语言、样式与当代世界文化合流,故谭盾音乐活跃于国际现代音乐舞台,并为国际乐坛注目。显然,谭盾音乐保持这样一条文化轨迹——从楚祭祀文化到后现代主义。尽管谭盾说,"基本上说,我不关心任何'主义',我实践着谭盾主义"④。自《交响曲1997:天地人》后,谭盾创作了歌剧《牡丹亭》《永恒之水协奏曲》(《为水、打击乐和乐队而作的协

---

① 参见张正明.巫、道、骚与艺术//楚文艺论集[M].武汉:湖北美术出版社,1991:1-16.
② 巴顿(Basvan Putten).谭盾的《马可·波罗》:一个多元文化的旅行(*Tan Dun's Marco Polo: A Multi-cultural Journey*).磬,1996(9)(Chime, NO.9, Autumn, 1996).
③ 关于谭盾音乐与后现代主义的关系,参见李诗原.谭盾音乐与后现代主义[J].中国音乐学,1996(3).
④ James R.Oestereich. *The Sound of New Music Is After Chinese*. The New York Times, April, 2001.

奏曲——纪念武满彻》)、《Water Passion After St. Matthew》《2000 Today：为千年而作世界交响曲》等作品。

一位西方学者认为，周龙是"一个典型的哥伦比亚作曲家"[①]，意在表明周龙的音乐墨守美国东部学院派传统。其实，周龙的创作一直就没有脱离中国传统文化。1985年去美国之后，他创作了大量的作品[②]：

《魂》（弦乐四重奏，1987）

《离骚康塔塔》（女声与室内乐队，1988）

《定》（单簧管、古筝与低音提琴三重奏，1988）

《诗经康塔塔》（女高音与室内乐队，1990）

《定》（单簧管、打击乐与两个低音提琴，1990）

《溯》（长笛与竖琴，1990）

《大曲》（敲击乐与管弦乐队，1991）

《大曲》（敲击乐与民族管弦乐队，1991）

《绿色的歌》（女高音与琵琶，1991）

《霸王卸甲》（琵琶与交响乐队，1991）

《声声慢》（女高音与长笛，1991）

《无极》（钢琴与竖琴、打击乐，1991）

《幽兰》（二胡与钢琴，1991）

《琵琶行》（女高音与琵琶，1991）

《禅》（五重奏，1991）

《魂》（琵琶与弦乐四重奏，1992）

《天灵》（琵琶及14位演奏家，1992）

《天灵》（为室内乐队而作，1992）

《箜篌引》（为女高音、打击乐、二胡、琵琶与筝而作，1993）

---

① 高文厚. 中国大陆新音乐（3）：多元主义的时代 [ Mainland China's New Music (3)：The Age of Pluralism ]. 磬，1992（5）(Chime, NO.5, Spring, 1992).

② 以下作品目录是根据周龙本人提供的"课程简历"（Curriculum Vitae）及有关材料编辑的。

《隐声》（为民乐与电子乐器而作，1993）

《飞天》（为现代舞而作的电子音乐，1993）

《佛八宝》（民乐三重奏，1993）

《唐诗四首》（弦乐四重奏，1993）

《玄》（为长笛、打击乐、琵琶、筝、小提琴与大提琴而作，1993）

《玄》（为笛子、两个打击乐与大提琴而作，1993）

《京都鼓韵》（琵琶与交响乐队，1993）

《迭》（1994）

《五魁》（铜管五重奏，1995）

《唐诗二首》（四重协奏曲，1998）

《迭响》（交响曲，1999）①

这些作品都具有中国传统文化的韵味。这种韵味主要在于中国传统文化中那种人与自然的关系。周龙热衷于中国的这种天人关系，与他生活的西方社会是分不开的。这就是作曲家说的："来美国后，一切从零开始，陌生环境给予人的压力使我心态不平衡，便在音乐中寻求超脱，因此这些年的创作与佛教有关，《定》《无极》《禅》《天灵》，（就）寻求平静、平衡……"②相比之下，《大曲》作为周龙获博士学位的作品，则不是"静"的，而显得喧闹了些。但是，这部作品与中国传统文化的关系仍是极为密切的。在这部作品中，周龙运用了中国古代"大曲"那种"散序—中序—破"的曲式结构原则，选取了中国传统音乐的某些因素并作为主题材料，这包括来自古琴曲《幽兰》的第一主题，与古代"雅乐"相关的第二主题，来自十番锣鼓等中国民间吹打乐的"节奏性主题"。作品气氛热烈，给人一种"管急弦繁鼓声稠"的艺术氛围。③周龙是"一个典型的哥伦比亚作曲家"，但他更是一个中国作曲家。这些

---

① 关于周龙的《迭响》，参见金湘.《迭响》的"叠想"——周龙新作浅议[J].人民音乐，2000（9）.

② 周龙，严力.对话录//爱乐：音乐与音响丛刊·第7辑[M].北京：生活·读书·新知三联书店，1998：92.

③ 梁茂春.管急弦繁鼓声稠——听周龙《大曲》[J].人民音乐，1993（10）.

作品像他原来的《广陵散》《空谷流水》《琴曲》《溯》等作品一样，保持着浓厚的中国传统文人气质。还值得一提的是，周龙的音乐创作始终没有脱离中国乐器，并一直探索着中国乐器与西洋乐器的结合，其乐队编制几乎都是中西乐器的组合。这似乎也是周龙的一大特色。

陈怡1987年赴美之后首先创作了《多耶》（第二号）。这个作品仍取材于民间舞蹈，"是个更外向的作品，表现热闹场面、民间舞蹈，虽然有慢乐段，但整个作品都是明亮的、欢乐的"①。其《第二交响曲》是她为纪念父亲而创作的一部交响曲，"是循着第一交响曲的路子来的"。《第一钢琴协奏曲》是其博士学位作品，被媒体认为是一部具有学术性的作品，一部在中国音乐与西方音乐之间结合得很多的音乐作品。此外，陈怡还创作了长笛协奏曲《金笛》、管弦乐《气》、弦乐四重奏《胡琴组曲》、管弦乐《歌墟》《线性艺术》、无伴奏合唱《唐诗》《中国神剧大合唱》《唐诗大合唱》及《序曲》（为中国管弦乐队而作）、琵琶独奏《点》《Near Distance》《管乐五重奏》《烁》（八重奏）等作品。同样，陈怡的音乐创作也一直没有远离中国传统文化。正如这位女作曲家所说的：

> 远古图腾的威力感、青铜饕餮的狞厉美，汉艺术古拙夸张的气势，盛唐草书龙飞凤舞的节律性；老子的清高淡远、佛家的虚实领悟；苏轼的豁达大度、清照的多愁善感；胡琴运弓的行云流水、京板鼓传神的"节骨眼儿"、庙会摊中那千姿百态的泥布娃娃……都可凝练成高度抽象化的旋律，体现出中国传统的艺术的韵律美。②

陈怡正是在这样一种"全方位"的中国传统文化观的作用下，对中国传统文化进行了多方面的展示。例如，其《线性艺术》就体现出中国书法、中国绘画中那种线条的魅力。那么，陈怡是怎样用音乐表现中国传统文化的呢？一位记者也曾向陈怡提出了这样的问题。这位作曲家是这样回答的："比如我的《唐诗大合唱》是以几

---

① 陈怡，严力. 对话录 // 爱乐：音乐与音响（1996年第1期）[M]. 北京：生活·读书·新知三联书店，1996：89.
② 见青年作曲家创作心态录——部分青年作曲家参加"第一届中国现代作曲家音乐节"文稿转载 [J]. 音乐研究，1986（4）.

首最著名的唐诗为歌词的。其中的《早发白帝城》运用了京剧的演唱风格,以合唱作背景,戏剧性的独唱中加入打击乐的律动,以表现'轻舟已过万重山'的乐观豪迈,以及长江两岸万山连绵不尽的风光。《夜雨寄北》以静思般的女低音和男高音开头,缠绵的旋律糅入了四川民歌的风格,以突出诗作者李商隐当时身处的地域和人文环境。用泛调性手法处理曲调,以抒发对亲人无限的感恩。《赋得古原草送别》分两个部分,以不规则节奏和生动的衬词组成的固定音型描绘了坚韧不拔的野草形象,隐喻了像野草一样蔓生的离愁别绪。旋律有弹词和昆曲的混合风格,与平直的旋律线条形成对比。《登幽州台歌》中运用了长啸般的独白吟诵,以表现诗人陈子昂对天地世事的感怀。再加上孤独怆然的单簧管独奏,以及模仿铿锵激愤的琵琶扫弦声的乐队全奏,并以带有戏剧性的旋律和无指定音高群诵的合唱,表现诗人悲怆壮烈、感慨万千的情怀。所以说,我的作品从内容到艺术风格都是中国化的。"[①] 尽管这是陈怡一个简单的回答,但我们仍能从中看出她对中国传统文化的钟爱以及中国传统文化对她的音乐创作的影响。这就是陈怡自己所说的:"我从小就喜欢中国的文学、绘画、民歌、建筑、雕塑等艺术。这些丰富的艺术传统都直接影响了我的审美观和创作。"《唐诗大合唱》1995 年 4 月由布雷德利大学合唱团与乐队(The Bradley University Chorus and Orchestra)首演。美国一位著名音乐评论家在《明星日报》评论说:"她的音乐展现了欧、亚文化精神。她既非简约主义,亦非序列主义——她是陈怡主义。"[②]

1989 年 2 月,瞿小松去了美国,成为中央音乐学院几位有影响的青年作曲家中最后飞抵纽约的一位。90 年代的瞿小松,创作的主要领域是室内乐及歌剧。其室内乐有《YaYa——为六位演奏家而作》(1990)、《Lam Mot》("创造",打击乐三重奏,1991)及他的"JI"系列作品:《JI I》("寂谷",为长笛、单簧管、钢琴、打击乐、小提琴、中提琴和低音提琴而作,1991)、《JI II》("流云",为尺八、单簧管、

---

① 让世界上更多的人了解中国音乐——陈怡访谈录//爱乐:音乐与音响(1996 年第 1 期)[M].北京:生活·读书·新知三联书店,1996:95.
② 转引自严镝.勿忘国耻,祈求世界和平——1995 年中国合唱创作回顾//中国音乐年鉴·1996 [M].济南:山东文艺出版社,1997:49.

打击乐与钢琴而作，1994）、《JI III》（"空山"，1994）、《JI IV》（"混沌"，打击乐与录音带，1995）及《JI V》（"走石"，为日本笙、日本筝与弦乐四重奏而作，1995）。这些作品都显露出对"静"的境界的追求。瞿小松创作的歌剧有《俄狄浦斯在克伦姆斯》（*Oedipus at Colonus*）与《俄狄浦斯之死》（*The Death of Oedipus*，1994）。这些室内乐与歌剧体现出了他美学观念的转变。这个转变就在于他的审美参照系从中国西南民间文化转向了中国传统文人文化；对道家、禅宗文化产生了浓厚兴趣。这种转变与他走出中国大陆而进入国际乐坛是分不开的。他曾说，只有文人文化才能成为中国传统文化的代表，从而与西方文化相对比。① 于是，瞿小松特别关注中国古琴音乐的"弦外之言"、书画中的空间意识，② 力图表现传统文人艺术中普遍存在的那种"空灵"境界。瞿小松的"JI"系列正是通过这种"弦外之音"与空间意识传达出了传统文人艺术中的"空灵"。《JI I》与《JI II》尤其如此。在这两部作品中，瞿小松特别注重"寂静"的表现，而仅把声音作为制造"寂静"的前提。这就是他说的，"声音的存在是为了提醒一个永久的寂静"③。这显然符合中国传统艺术中"以实带虚"的原则。在这种"永恒的寂静"中，"声音的存在"（如一片寂静后的锣声）就更具生机，从而"灵"自"空"来，体现了那种"太虚片云、寒塘雁迹"的"空灵"境界。《俄狄浦斯之死》也打破了几百年的欧洲歌剧传统，而试图体现以单线条的张力推动剧情发展的中国戏剧结构。不难看出，《俄狄浦斯之死》正是在对"音与音之间的间隙"（the silence between the notes）及"间隙中的张力"（the intensity in the silence）的把握④中体现了中国传统文人艺术中的那种空间意识。这种"空灵"，作为中国传统文人艺术的审美范畴之一，无疑也来自崇尚自然的天人合一。这就表明，瞿小松在 80 年代所酝酿出来的那种崇尚自然的审美意识仍在其音乐创作中起着重要作用，只不过是将这种审美意识文人化了。瞿小松早就表示"不再为欧

---

① 出自 1995 年 9 月瞿小松在中国音乐学院的讲学原始录音。
② 出自 1995 年 9 月瞿小松在中国音乐学院的讲学原始录音。
③ 桑德尔斯（Glen Saunders）. 瞿小松的歌剧《俄狄浦斯之死》（*Qu Xiaosong's opera "The Death of Oedipus"*）[J]. 磬，1996（9）（Chime, NO.9, Autumn, 1996）.
④ 出自 1995 年 9 月瞿小松在中国音乐学院的讲学原始录音。

洲艺术增加积累"。① 到了西方之后，这种力图走出西方"大师阴影"的欲望更为强烈。他认为，西方的理性与逻辑使现代人失去了感觉和美感，而东方文化则有可能带来这种感觉与美感。于是他将视角指向了那种在他看来真正能与西方文化形成对比的老庄文化。他在音乐中表达了这种"空灵"与"寂静"，并因此而受到了西方的重视。当然，瞿小松的音乐仍未逃出西方文化的框范。这不仅在于这些作品都未脱离现代音乐思维，而且还在于那种"空灵"中崇尚自然的审美意识、中国天人合一的哲学观念，最终还是满足了当代西方"反主客二分"的后现代主义观念。1999年，瞿小松回国执教于上海音乐学院，成为继叶小钢之后第二个回国执教的作曲家。

叶小钢作为新潮音乐中又一代表性作曲家，于1987年赴美，先在罗彻斯特的伊斯曼音乐学院获得硕士学位，后入纽约州立大学攻读博士学位。留美期间主要作品有《五重奏》《马九匹》《迷竹》等室内乐作品，舞剧音乐《达赖六世》（合唱与管弦乐队，1988），以及《喜马拉雅山之崩塌》（1989）、《释伽之沉默》（为尺八与交响乐队而作，1990）、《最后的乐园》（为小提琴与乐队而作，1993）、《一个中国人在纽约》（为合唱与乐队而作，1993）等交响乐作品。叶小钢的音乐一开始就选择了那种宁静、高超、飘逸的"超脱"。这就意味着，面对人与社会的冲突，叶小钢选择了那种"追求自我意识的完美""追求心灵的自我完善"的自省精神。② 于是，他的音乐创作与佛教文化结下了不解之缘。这是因为，正是"佛陀"的超然与智慧为这位作曲家的"超脱"提供了契机。也正因为如此，叶小钢的音乐总是带有一定程度的宗教意识。这种"超脱"或者宗教意识曾在80年代创作的《第一小提琴协奏曲》《地平线》等作品中得到体现，在90年代的《释伽之沉默》《最后的乐园》《一个中国人在纽约》《马九匹》《迷竹》（1994）等作品中，这种审美取向或创作思想得以成熟。特别是《释伽之沉默》进一步表现出了这种"超脱"。这部作品"试图用交响乐与自古以来就是中国乐器之一尺八的合作这一形式，传递出作曲家于云冈和僚石窟中获得的灵感：北魏与隋唐无与伦比的佛像雕塑，宁静，飘逸，睿智，超凡脱俗，脱去人间烟火气的风度，高不可攀的思辨神灵，形成中国古典理想美的高峰。无言是对

---

① 王安国."不再为欧洲艺术增加积累"——评瞿小松作品音乐[J].人民音乐，1988（11）.
② 李西安，瞿小松，叶小钢，谭盾.现代音乐思潮对话录[J].人民音乐，1986（6）.

阴冷、残酷和血肉淋漓的最好轻视和超脱……","它用与现代社会并不十分融洽的古典音色流来刻画当今东方性格的内心世界,以一种新的心理秩序从文化传统中尚未枯竭的精神资源里寻求一条与众不同甚至新的思想出路"①。正是这种"沉默"或"无言"表现出了现代社会中人的异化,这就是"作曲家内心道德理想主义的冲突""受影响于东方传统文化的中国当代音乐家处在这个时代的必然状态"。那种"与现代社会并不十分融洽的古典音色流",作为"东西方文化的理性精神"的象征,正是这种"超脱"的实现方式。显然,《释伽之沉默》像他的《第一小提琴协奏曲》一样,在这种"沉默"之中,揭示了现代社会中人的"异化"。但是,这种超然自得、静观世界的"沉默",作为一种宗教意识,也正好与那种回归宗教的后现代主义取向同出一轨。

旅法的中国青年作曲家中,陈其钢是最有成就的作曲家之一,他曾是现代音乐大师梅西安的学生。1984年去巴黎后的陈其钢创作的作品有②:

《回忆》(长笛和竖琴,1985)

《易》(五重奏,1986)

《梦之旅》(六重奏,1987)

《源》(为三管制交响乐队,1988)

《广陵之光》(为17件乐器而作,1989)

《火影》(为14件乐器而作,1990)

《抒情诗——水调歌头Ⅱ》(为男声和11件乐器,1991)

《回声》(管风琴独奏,1991)

《孤独者的梦》(为电声和乐队而作,1993)

《一线光明》(长笛协奏曲,1994)

《道情》(和莫五平《凡Ⅰ》,1995)

《大提琴协奏曲》(大提琴与三管编制乐队,1995)

---

① 见该作品的题记,出自其手稿复印件。
② 根据音乐作品档案//中国音乐年鉴·1995[M].郑州:大象出版社,1997:525-526.

《三笑》(民乐四重奏,1996)

《逝去的时光》(为大提琴与交响乐队,1998)

一位西方学者曾说:"陈其钢在法国所写的音乐几乎表现出一个'逻辑的'的发展和进步,每个作品都表明了一个清楚的向前迈进的步伐。为长笛和竖琴而作的《回忆》(Le Souvenir)显示出了他与法国印象主义的关系。为单簧管和弦乐四重奏而作的《易》(1986)是他对西方当代技术的第一个真正的探索,虽然这个作品是一个令人感到惊奇的简明的和朝气蓬勃的作品,但陈仍把它作为一个'研究',因为它主要反映的是既定的倾向。作为他以前所探索的作品,六重奏《梦之旅》(Voyage d'un Reve),在不拘束的印象主义与当代乐器的辉煌之间架起了一座桥梁。这个作品不仅是一个对德彪西有意识的模仿,同样也是为远离过于花哨的'先锋派'姿态所做的努力。"① 为三管制管弦乐队而作的《源》(1988),是他运用现代乐队写法写作的第一个作品。在这个作品中,他试图用大乐队表现室内乐作品所表现出来的那种感觉和音色技巧。这个作品比以前的任何作品更强烈、更简明。此后,陈其钢对"音色音乐"更感兴趣了。陈其钢创作了室内乐《广陵之光》(1989)、《抒情诗》(Poeme Lyrique)、《抒情诗Ⅱ》(1991)等作品。也正是从这个时候开始,陈其钢的音乐创作发生了一个转折。他曾深有感触地说:刚到法国时,是"走进现代音乐传统",但"越是离开中国,就越觉得自己是一个中国人"。② 正是如此,陈其钢迈出了"走出现代音乐传统"的步伐。其《抒情诗Ⅱ》(人声、长笛、双簧管、单簧管、曼多林、吉他、竖琴、打击乐器及四件弦乐器,1991)作为苏轼《水调歌头》的"谱曲",就体现了这种"走出现代音乐传统"的取向。在谈到这部作品时,陈其钢说:"在创作这首乐曲时,我已经从追求'现代'和追求'中国风格'这两种束缚创作的时髦中解脱出来。风格的问题与一个人的文化修养和个性有极大关系。按照别人认可的所谓'风格'去进行创作,作曲艺术就失去了存在的意义。我们不应当将传统音乐或民间音乐风格与创作风格相混淆。创作风格是技巧、内容、取材这三个因素

---

① 出自笔者1996年12月与陈其钢的交谈录音。

② 高文厚. 中国大陆新音乐(3):多元主义的时代[Mainland China's New Music (3): The Age of Pluralism][J]. 磬,1992(5)(Chime, NO.5, Spring, 1992).

的完美统一。……在这首乐曲的创作过程中,我所考虑的只有一件事:调动一切技术手段表现出我所理解的、我所感受的苏东坡……"[1]这部作品的成功极大程度上得益于中国京剧念白及中国诗词的朗诵,是陈其钢"走出现代音乐传统"的一种尝试。这部作品深得听众的喜欢,成为陈其钢演出机会较多的作品之一。像在美国的谭盾一样,陈其钢也是一个具有国际影响力的中国作曲家。

许舒亚也是旅居法国的中国作曲家中较活跃的一位。1989年去巴黎的许舒亚创作了一些有影响的作品,其中包括[2]:

《大提琴四重奏"冲击"》(1989)

《"东巴"——为11件乐器而作》(1990)

《秋天的陨落——为10件乐器而作》(1991)

《太一第Ⅰ号——为磁带而作》(1990)

《太一第Ⅱ号——为长笛、电子计算机制作的磁带》(1991)

《夕阳·水晶——为三个混合管弦乐队而作》(1992)

《古老原野的回响——为17件乐器而作》(1993)

《终/始——"道"系列作品之一》(钢琴独奏,1993)

《变/常——"道"系列作品之二》(为室内乐与两个合成器而作,1993)

《散——为室内乐队而作》(1995)

《周/疏——为低音长笛和三个室内乐队而作》(1995)

《古道叙事——为女高音和电子计算机制作的音乐而作》(1995)

其中,《大提琴四重奏"冲击"》"以四个音为基础与核心的音色、音区形态展开";而《秋天的陨落》则是"以E音为中心的音色音乐",分"拉奏、弹拨、打击乐三个组",与1985年的《秋天的幻想》(小提琴独奏与乐队)、1986年的《秋天的等待》(弦乐队与四支长笛)一起,构成了他的"秋天"系列。《太一第Ⅰ号》《太一第Ⅱ号》代表了许舒亚在电子音乐方面的探索。前者作为一个为磁带录音机(tape)

---

[1] 引自罗忠镕.现代音乐欣赏辞典[M].北京:高等教育出版社,1997:107-108.

[2] 根据音乐作品档案//中国音乐年鉴·1995[M].郑州:大象出版社,1997:531-534.

而作的小品,通过电子技术将箫所发出的声音转换到 tape 上而完成;后者作为独奏长笛与磁带录音机的二重奏,是民族风格与现代风格的结合,"将中国乐器箫的三种音色(滑音、全音、泛音)输入大型电子计算机'希特尔'系统,通过大量数据计算、演变、合成,加上长笛的现场演奏"。《夕阳·水晶》作为一部单乐章交响曲,三个乐队形成"交叉、对比、呼应",整个作品突出了那种"以音色变化组成的空间立体感",是许舒亚最成功的作品之一。1993 年以后,许舒亚的创作更倾向于中国传统文化精神的表现。《古老原野的回响》就"以一个明亮的大二度音程为中心,组织、发展、变化,形成快慢、刚柔(时间),两极核心、虚实(空间),明亮暗淡、阴阳(音色),流动重复、变常(素材)等的变化"。这其中就不失中国哲学的内涵。在其"道"系列作品中,中国传统文化精神则更为显而易见。尤其是《变/常》"把合成器、声源取样与器乐结合,将中国乐器'埙'、'古琴'通过合成器变成一个电子乐器,并与室内乐、打击乐结合"。正是在这种现代/传统的音响组合中,作曲家将"道"的那种"变/常"表达出来了。[①] 正因为如此,有论者认为许舒亚的作品"将道教哲学灵感和先进的西方作曲风格融为一体",从而获得了法国媒体的好评。[②]

在旅美的作曲家中,还有三位也值得一提,他们是葛甘孺、盛宗亮及杨勇。葛甘孺、盛宗亮是 1979 年以后中国大陆最早(1982)去美国的青年作曲家,可谓"始作俑"者。葛甘孺去哥伦比亚大学后的第一个作品是弦乐四重奏《Fu》(1983)。然而,葛甘孺最重要的作品还是那些与擅长演奏当代作品的新加坡女钢琴家 Margaret Leng Tan 合作的钢琴作品,如钢琴协奏曲《Wu》(1987)和钢琴独奏组曲《古乐》。在这两部作品中,作曲家使用的是"预配钢琴"(prepared piano),并使之具有古琴音乐的音色效果。葛甘孺还创作了挽歌《寂》(为合唱组与交响乐队而作,1989)、《中国狂想曲》(1994)等作品。盛宗亮(Bright Sheng)的作品有独幕歌剧《迈侬的歌》(The Song of Majnun,1990)及小歌剧《银河》等;他的乐队作品有《魂》

---

① 本自然段中的引文,根据音乐作品档案 // 中国音乐年鉴·1995 [M]. 郑州:大象出版社,1997:531-534.

② 李西安. 不容忽视的作曲家群体——1995 年世界华人音乐创作掠影 // 中国音乐年鉴·1996 [M]. 济南:山东文艺出版社,1997:50-54.

（*Lacerations In memoriam, 1966—1976*,1988）、管弦乐《痕》（1993）、《单簧管协奏曲》（1994）、《三首中国民歌》（1985）以及《两首上海民歌》（1989）等；其室内乐作品（小型作品）有《第三弦乐四重奏》（1993）、《四乐章的钢琴三重奏》（1990）、钢琴独奏《我的歌》（1989）、《溪流》（中提琴独奏,1988）、《溪流——两个小品》（小提琴独奏,1990）、《三首中国情歌》（为女高音、中提琴、钢琴而作,1988）、《三首中国诗》（女中音与钢琴,1982—1992）、《三首练习曲》（长笛独奏,1982、1988 修订）、《三首小品》（中提琴与钢琴,1986）。另一位作曲家杨勇 1987 年去往美国,其主要音乐作品有《三重奏》（1987）、钢琴曲《Ieeh》（1988）、管弦乐《Intensionem》（1988）、《室内乐协奏曲》（1989）、《正在变黑的光》（*Darkening Light*,1990）、《八重奏》（1990）、《弦乐四重奏》（1990）、《单簧管曲两首》（1993）、《六重奏》（1993）、《长笛、小提琴、钢琴三重奏》（1993）、《Aeternitas》（1993）、《长笛与低音提琴》（1993）等作品。

在旅法作曲家中,莫五平与徐仪也是较活跃的。莫五平在 1990 年 6 月至 1993 年 6 月（1993 年 6 月 2 日不幸于北京病逝）三年的旅法期间,创作了《凡Ⅰ》（为人声及九件乐器而作,1991）、《小提琴独奏》（1991）、《凹》（为大管、竖琴、低音提琴、打击乐而作,1992）和《凡Ⅱ》（为 12 件乐器而作,1992）等作品,但不幸英年早逝。徐仪的作品有《Pour l'Erreur》（弦乐四重奏,1989）、《Seul (e)》（为独奏单簧管、弦乐和打击乐而作,1989）、《Apesanteur》（为长笛、两个人声、两个打击乐演奏家和弦乐而作,1990）及为弦乐而作的《Jiu Gong》和重奏《Tao I》（1991）等音乐作品。除上述旅美、法作曲家之外,在德国、加拿大、澳大利亚、芬兰、荷兰的中国作曲家也创作了大量的现代音乐作品。在这些作曲家中,于京军、苏聪、陈晓勇等人在国际现代音乐舞台上最为活跃。其中,1985 年赴澳大利亚的于京军最为突出。其主要作品有钢琴曲《即兴曲》（1988）、《烁Ⅰ》（*Scintillation I*,1988）、《烁Ⅱ》（1988）、管弦乐曲《舞雩》、管乐五重奏《中加花赋格卡农》（1988）、《大加花赋格卡农》《新翻前奏曲与赋格》（*Reclaimed Prelude and Fugwe*）等。

透过上述音乐创作就不难发现,当"新潮"在国内处于沉默时,这个旅居海外的作曲家群却在国际现代音乐舞台活跃起来。他们不单是一种个体行为,而且还在海外举行了一系列群体性的音乐活动。从纽约"中国现代作曲家作品发表会"

（1990.2）①、"中国现代作品首演音乐会"（1991.10、1992.10）②到札幌"太平洋音乐节作曲家会议"（1990.6）③，从阿姆斯特丹的"中国现代音乐会"（1991.4）④到"荷兰艺术节"（1994.6）⑤，这个"海外兵团"使"新潮"波及欧美，走向世界，在海外得以延伸。这就表明，他们已从80年代"崛起的一群"发展成为90年代走向世界的一群。如前所言，走向世界是"新潮"与生俱来的流向。如果说"萌生时期"（1980—1985）谭盾等作曲家在国际乐坛上的初露头角、叶小钢参加"第九届亚洲及太平洋地区作曲家大会及音乐节"是新潮音乐走向世界的端倪，"发展时期"（1986—1989）罗忠镕在德国西柏林举行室内乐音乐会及"第一届中国现代作曲家音乐节"（香港）、"海峡两岸作曲家座谈会"（纽约）、"中国新音乐节"（格拉斯哥）和"国际现代音乐节"（香港）是新潮音乐走向世界的开始，那么上述旅居海外的作曲家的创作及演出活动，则构成了新潮音乐走向世界的真正景观。也不难看出，对于这些旅居海外的作曲家而言，走向世界与回归本土是一致的。这就意味着，他们的音乐之所以能够走向世界，并在现代音乐舞台上占有一席之地，在一定意义上取决于他们的创作具有那种"走出现代音乐传统"、回归本土文化传统的取向，进而在这种文化取向中找回了作为中国作曲家的"文化身份"（cultural identity）。正是在这种回归本土的文化意识的驱使下，他们的音乐与中国传统文化融为一体，通过巫道文化、佛禅文化、老庄文化、唐大曲、京剧等众多本土文化因素建构起了一个"文化中国"（cultural China）⑥。也正因为如此，他们这种以中国文化为"文化标识"的现代音乐在国际现代音乐市场上占有一定的地位。当然，这种"文化中国"的建构最终也不能脱离西方价值机制的控制，仍不能隔离西方文化的影响。因此，这些旅居海外的中国作曲家也表现出了一种"尴尬"：力图充分表明自己作为中国作曲家的"文化身份"，并力图显露出那种作为"本土主义"知识分子的"政治身份"，但他们仍像那些误解他们，并对他们进行所谓后殖民批判的"本土主义"批评家一样，究

---

注：①②③④⑤详细注释见本章后。

⑥ 所谓"文化中国"，"主要指生根于世界的中国文化，也可指成为人类文明中一个精神资源的中国文化，而不是局限在政治或地理上的中国"。引自李慎之，庞朴，梁燕城.文化中国与全球化的道路.文化中国，1996（10）.

竟也未能走出西方的阴影——摆脱现代主义的欧洲中心论，又陷入后现代主义的文化相对论。显然，他们并未成为真正的"本土主义"作曲家。就像那些"本土主义"批评家永远也无法脱离"现代知识分子"这个"指派身份"一样，他们也难以脱离"现代作曲家"这个永远为西方文化价值观所把握的"文化身份"。这就使得这些海外作曲家的创作虽然都与中国传统文化有着千丝万缕的联系，但最终仍然难以逃脱西方文化观念的桎梏。这似乎就是新潮音乐及其走向世界的文化宿命。

## 第二节　海外中国作曲家回国举行的音乐活动

早在1991年6月8日，周龙就在上海演出了他在美国哥伦比亚大学获得作曲博士学位的作品《大曲——敲击乐与管弦乐队》。这无疑是一个信号。两年之后的1993年7月25日，这部《大曲》在北京音乐厅再次演出，以敲击乐的丰富多彩、管弦乐的不同凡响获得极大的成功。此次演出则可视为"海外兵团"卷土重来的前奏。紧接着的1993年年底、1994年年初，谭盾在上海、北京举办的个人作品音乐会，再度"激起千层浪"，在国内文化界引起巨大轰动。其后，叶小钢、莫五平、陈其钢、周龙、陈怡、瞿小松、刘索拉、盛宗亮、黄安伦、罗京京、许舒亚、董篪、陈晓勇等旅居海外的中国作曲家相继回国，或定居，或开音乐会，或采风，或讲学，或进行学术交流，以不同形式开展了他们在国内的现代音乐活动。下面对1993—1997年的一些主要音乐活动做简要介绍。

### ■ 谭盾交响作品音乐会

1993年12月18日，"谭盾交响作品音乐会"在上海音乐厅举行。

① 《乐队剧场Ⅰ：埙——为11个陶埙、乐队及乐队队员而作》（1990）
② 《乐队剧场Ⅱ：Re——为散布乐队、两个指挥及现场观众而作》（1993）
③ 《道极》（原名《乐队与三种音色的间奏》）（1985）
④ 《死与火——与保罗·克利的对话》（1992）

1994年1月9日，北京音乐厅再次举办"谭盾交响作品音乐会"（作品同上）。这两场音乐会都是由国际数据集团（IDG）协助主办的，由中央乐团交响乐队演奏，

谭盾、叶聪、王甫建担任指挥。除《道极》外，另三部作品均是90年代创作的。《乐队剧场Ⅰ：埙》是谭盾1990年应英国BBC的委约为爱丁堡国际音乐节而写的。11个埙包括：独奏埙（1）、高音埙（3）、中音埙（4）和低音埙（3）。除独奏埙外，其他埙的演奏均由乐队演奏员兼任。埙上的音乐没有固定的音高概念，而只有"音线"，整个音乐充满韵味。《乐队剧场Ⅱ：Re》是为日本桑托利音乐厅（Suntory Hall）创作的委约作品。这部作品不仅具有"乐队剧场"这一形式的总体风格，而且还有三个特点：第一，采用不同寻常的乐队排列；第二，大量运用"自然之声"（包括观众唱的"六字经"）；第三，采用"Re"的核心音乐材料及其深刻内涵。[①]《死与火》是谭盾1992年在哥伦比亚大学获得博士学位的作品，其灵感来自20世纪著名现代画家保罗·克利（Paul Klee,1879—1940）的同名油画。全曲分三个部分：第一部分"肖像"，由三首间奏曲组成（"月亮上的动物们""赛纳秋""帕那萨斯"）；第二部分"自画像"，由四首间奏曲组成（"叽叽喳喳的机器""土巫""酒狂""巴哈"）；第三部分"死与火"（类似一个短小的尾声）。谭盾的这两场音乐会受到了国内音乐界的重视，同时也引起了国内音乐理论界的广泛关注。1993年12月20日，上海文联曾组织举办"谭盾作品座谈会"（由杨立青主持，近20人参加会议）；1994年1月10日中央音乐学院组织举办了"谭盾交响音乐会座谈会"（由吴祖强主持，近40人参加会议）。[②]对于谭盾的音乐，人们反响强烈，褒贬不一，莫衷一是。直至今日，关于谭盾音乐的讨论似乎仍在继续。（关于谭盾音乐会的评论，详见本章第三节及本书所附的文献索引）这是一个可喜的现象，也是谭盾音乐的最大成功和意义之所在。

■ 叶小钢交响作品音乐会

1994年4月23日，"叶小钢交响作品音乐会"在北京音乐厅上演。

①《最后的乐园——为小提琴与乐队而作》（1993）

②《地平线——为女高音、男中音与乐队而作》（1985）

---

① 关于《乐队剧场Ⅱ：Re》，参见梁茂春.Re的交响：谭盾《乐队剧场Ⅱ：Re》分析[J].中央音乐学院学报,1994（2）.王安国.从《乐队剧场Ⅱ：Re》看谭盾近作的文化意义[J].中国音乐学,1994（2）.

② 关于"谭盾交响作品音乐会"座谈会，见李淑琴.谭盾交响音乐会座谈会纪要[J].人民音乐,1994（6）.

③《释伽之沉默——为尺八与交响乐队而作》（1990）

④《一个中国人在纽约——为合唱与乐队而作》（1993）

这场音乐会是叶小钢回国执教（1994年3月11日他持"绿卡"回母校中央音乐学院任作曲系副教授）后不久举行的，由中央乐团交响乐队、中央乐团合唱队、中央广播少年合唱团演出，郑小瑛、胡咏言担任指挥。《最后的乐园》是香港市政局的委约作品，1993年8月完成于美国匹兹堡。这部作品在风格上接近他于1983年创作的《小提琴协奏曲》。《释伽之沉默》也是一部香港方面的委约作品，1990年11月完成于美国纽约、罗彻斯特，同年由日本著名尺八演奏家阪田诚三担任尺八独奏在香港首演。《一个中国人在纽约》是作曲家献给女儿悠悠（Emily）的作品，1993年11月完成于匹兹堡。其歌词是作曲家根据刘索拉、北岛等人的诗改编的。与"谭盾交响作品音乐会"相比，叶小钢的这场音乐会的反响要小得多，似乎"无人喝彩"。

■ **陈其钢作品音乐会及《道情》的演出**

1995年3月25日，"陈其钢作品中国首演音乐会"在上海举行。

①《源》（为三管制交响乐队，1987—1988）

②《抒情诗——水调歌头II》（为男声和11件乐器，1991）

③《火影》（高音萨克斯管与室内乐，1991）

④《孤独者的梦》（电声与乐队，1993）

⑤《梦之旅》（六重奏，1987）

⑥《一线光明——向梅西安致敬》（长笛协奏曲，1994）

1996年11月8日，在中央音乐学院、布西豪克斯（Boosey & Hawkes）国际音乐集团及法国布菲（Buffet）公司联合举办的"北京1996年国际布菲（Buffet）双簧管联谊会"上，中国青年交响乐团演出了陈其钢的双簧管与乐队《道情》（《Extase——和莫五平〈凡I〉》，1995）。这部作品以陕北民歌《三十里铺》为基本素材，运用简洁的写作手法、朴实的音乐语言抒发了一个作曲家对生活的热爱；同时也以此纪念他的朋友——已故旅法青年作曲家莫五平。之所以副标题为"和莫五平《凡I》"，是因为莫五平的室内乐《凡I》也是以陕北民歌《三十里铺》为音乐素材的。

■ 陈怡作品音乐会

1995年4月21日,"IDG世界名人名作音乐会'95"在北京保利大厦国际剧院举行,演出了陈怡的管弦乐《多耶》《歌墟》等作品。音乐会由中国爱乐交响乐团演奏,水兰担任指挥。

1997年11月21日,由胡咏言指挥中国交响乐团演奏《歌墟》。

■ 谭盾《鬼戏》的演出

1996年3月14日,美国克诺斯弦乐四重奏团(Krons Quartet)在北京音乐厅演出了谭盾的歌剧《鬼戏》(Ghost Opera,1994)及周龙的《心灵》(1992)。《鬼戏》实际上是一部为弦乐四重奏、琵琶及铁、水、纸、石头及演奏员的人声而创作的作品,是一部"多媒体、多文化和复合风格的音乐剧",体现了谭盾"不同文化的对位"及"不同时空的对位"的音乐观念。此次演出由旅美琵琶演奏家吴蛮演奏琵琶并担任相应的舞台表演。这部作品具有三个显著的特点:"其一,作品中出现的不同文化和不同历史范畴的因素";"其二,不同媒体在《鬼戏》中的运用,在总体的风格与艺术目的上也有机的联系";"其三,从表演艺术的角度看,作者也深受中国传统的戏剧美学的影响"。[①]《鬼戏》的上演也在中国大陆造成了一定的影响。3月15日,中国音乐家协会为此举办了关于《鬼戏》及克诺斯弦乐四重奏团演出的座谈会,近30人参加了本次座谈会。

■ "北京当代音乐周"及张小夫主持的电子音乐中心(CEMC)

张小夫也是1983年从中央音乐学院毕业后留校任教的作曲家。1988年赴法国巴黎深造并曾被聘为法国La Muse en Circuit现代电子音乐中心工作人员,并在法国国家视听研究院现代电子音乐研究所(INA-GRM)和蓬皮杜文化艺术中心现代音响研究院(IRCAM)考察研究。1993年,张小夫回国继续在中央音乐学院执教,创建中央音乐学院中国现代电子音乐中心(Center of Electroacoustic Music of China)。1994年9月26日至10月4日,中央音乐学院与中国音乐家协会共同在北京主办了"北京'94电子音乐周——暨中国首届现代电子音乐研讨会"。这个活动由中国现代电子

---

① 参见该场音乐会节目单中林怡青:《关于〈鬼戏〉的介绍》。

音乐中心（CEMC）与法国国家视听研究院电子音乐研究所负责策划和实施。音乐周期间在北京音乐厅演出了中国首场"全方位多声道立体声现代电子音乐会"。1995年3月15日在"中国首届计算机艺术研讨会"上，中国现代电子音乐中心又举行了"现代电子音乐演示会"。1996年10月21日至26日，中国现代电子音乐中心又策划、承办了"'96北京当代音乐周"（'96 Music Acoustica）。音乐周上演出了两场音乐会。

第一场是1996年10月23日举办的"电子音乐与传统音乐——现代声乐与古代声乐"。

① 卡米罗·托尼（Camillo Togni）：《苦涩的树》（为女高音独唱而作，1989）
② 《圣方济克颂歌》（1200—1700）
③ 吉里奥·卡斯泰诺利（Giulio Castagnoli）：《电话》（为人声和打击乐而作，1994）
④ 吉亚辛托·赛尔思（Giacinto Scelsi）：《Ogloudoglou》（为人声与打击乐而作，1965）
⑤ 鲁奇亚诺·贝里奥（Luciano Berio）：《Sequenza III》（为女高音独唱而作，1966）
⑥ 张小夫：《吟》（为中国低音竹笛与现代电子音乐而作，1988—1996）
⑦ 张小夫：《灵境》（为两把二胡与现代电子音乐而作，1996）
⑧ 张小夫：《诺日浪》（为中国大鼓、组合打击乐与现代电子音乐而作，1995）

第二场为1996年10月24日举办的"中意杰出作曲家新作品音乐会"。

① 帕巴拉尔多（Emanuele Pappalardo）：《德巴利姆》（为一个打击乐演奏家和女高音与现代电子音乐而作，1991—1996）
② 赛尔思（Giacinto Scelsi）：《马克侬甘》
③ 巴蒂斯特利（Giorgio Battistell）：《奥拉兹和库里兹》（为两个打击乐演奏者而作，1996）
④ 瞿小松：《胡笳十八拍》（为女高音与三个打击乐演奏者而作，1996）
⑤ 郭文景：《征妇怨》（为女高音与三个打击乐演奏者而作，1996）

⑥ 张小夫：《山鬼》（为女高音与现代电子音乐而作，1996）

音乐周期间还举行了"'96北京当代音乐周学术报告会"，旅美作曲家瞿小松做了《五音令人耳聋，五色令人目盲》的学术报告，张小夫做了《灵境之音》的学术报告。张小夫的《诺日朗》成为本届音乐节上引人注目的作品。在这部作品中，作曲家通过"虚拟现实"（victual reality，即所谓"灵境"）、打击乐演奏者的"行动"及多媒体艺术（声、光、舞蹈）等因素创造了一幅"行动艺术"景观。毋庸讳言，张小夫及他主持的中央音乐学院中国现代电子音乐中心策划、承办的这些电子音乐活动推进了国内现代电子音乐的发展。如果说国内电子音乐的发展首先经历了一个"电子合成器"时代（80年代中期，以1984年中央音乐学院的"电子音乐实验组"的"电子合成器音乐会"及陈远林1986年的《牛郎织女》为标志），随后又经历了一个"MIDI"（Musical Instrument Digital Interface）时代（80年代后期至90年代初，以1990年4月底武汉音乐学院举办的"MIDI新作音乐会"为标志，其代表作品有刘健的《纹饰》《钢琴协奏曲》，其乐队部分由MIDI预做），那么90年代中央音乐学院中国现代电子音乐中心（CEMC）的建成及其一系列现代电子音乐活动的展开则标志着国内电子音乐进入了一个"大型电子音乐实验室"的时代。电子音乐的发展也是"新潮"在20世纪90年代得以延伸的重要表象。

■ **荷兰新音乐团（Nieuw Ensemble）访华演出音乐会**

1997年3月30日，上海音乐厅。

① 莫五平：《凡II》
② 瞿小松：《寂I》
③ 陈其钢：《水调歌头》
④ 谭　盾：《圆》（指挥及听众）
⑤ 许舒亚：《草原晨曦》
⑥ 郭文景：《甲骨文》

1997年4月2日，北京音乐厅。

① 海彭那（Robert Heppener）：《痕迹》（*Trail*）

② 布列兹（Pierre Boulez）:《随波逐流》(*Derive*)

③ 多纳托尼（Franco Donatoni）:《副歌》(*Refrain*)

④ 莫五平:《凡I》

⑤ 伯恩斯（Joel Bons）:《First Edition》

⑥ 郭文景:《社火》

1997年4月3日，北京音乐厅。

① 许舒亚:《草原晨曦》

② 莫五平:《凡II》

③ 陈其钢:《水调歌头》

④ 谭　盾:《圆》(指挥及听众)

⑤ 瞿小松:《寂I》

⑥ 郭文景:《甲骨文》

指　挥：艾德·斯潘雅尔德（Ed Spanjaard）
女低音：安娜·拉尔松（Anna Larsson）
男中音：时可龙
人　声：许舒亚

　　这次演出由中国对外文化交流协会主办，是一次具有纪念意义的音乐活动，因为六年前的1991年4月2日，谭盾、陈其钢、许舒亚、郭文景、瞿小松、莫五平、何训田在荷兰阿姆斯特丹举行了"中国现代音乐会"。这场音乐会上，荷兰新音乐团（Nieuw Ensemble）演奏了瞿小松的《Yi》（即《寂I》），谭盾的《圆》《距离》，陈其钢的《水调歌头》，莫五平的《凡I》《凡II》，许舒亚的《秋天的落叶》，何训田的《幻听》和郭文景的《社火》，并于1992年出版发行CD——"New Music of China"。此次演出，除莫五平（已故）、谭盾（因在武汉为其《交响曲1997：天地人》的编钟部分录音）、何训田三人未能到场之外，其他几位作曲家都登台与观众见面，并做了简短的演讲。这次音乐会应该说是海外中国作曲家群体在中国大陆的一次较集中的展示。

### ■ 谭盾《交响曲1997：天地人》的演出

1997年7月5日，在北京人民大会堂"庆祝香港回归大型交响音乐会"上，谭盾指挥亚洲青年交响乐团、中国交响乐团附属少年合唱团演出了他接受"香港各界庆祝回归委员会"委约的《交响曲1997：天地人——为大提琴、编钟、童声及乐队而作》（1997）。这部作品包括13段音乐：

|  |  |
|---|---|
|  | 1. 序歌：天地人和 |
| 第一乐章 | 2. 天 |
|  | 3. 龙舞 |
|  | 4. 风 |
|  | 5. 庆典 |
|  | 6. 庙街的戏与编钟 |
| 第二乐章 | 7. 地（易之三） |
|  | 8. 水 |
|  | 9. 火 |
|  | 10. 金 |
| 第三乐章 | 11. 人 |
|  | 12. 摇篮曲 |
|  | 13. 和 |

这仍是一个后现代文本，是一种典型的"拼盘杂烩"（pastiche），体现出了"自由的风格"与"风格的自由"，谭盾那种"文化与文化的对位"的基本思路也进一步显现出来。值得注意的是，其中的"轮回""天人合一"作为中国传统文化观念，也与后现代主义相吻合。这次演出在大陆反响强烈，但人们仍对谭盾的这种"文化与文化的对位"颇有微词。①

---

① 关于谭盾《交响曲1997：天地人》这部作品，参见阿原. 谭盾与《交响曲1997：天地人》[J]. 音乐生活, 1997（12）.

上述"海外兵团"的这些演出活动，尤其是谭盾的音乐会，在中国大陆产生了很大的影响，也引起了许多媒体的关注，乃至出现褒贬不一的局面。但无论是"报效祖国"还是"衣锦还乡""回国吸氧"，他们的归来毕竟为作为现代音乐思潮的"新潮"的再度崛起提供了契机，提供了动力。随着中国大陆文化市场的进一步开放，至90年代末，海外中国作曲家回国举办音乐活动更为司空见惯。（1999年，陈其钢率法国国家交响乐团来上海、北京演出，其中也有他的新作《失去的时光》；同年，陈晓勇也随荷兰国家交响乐团来华演出了自己的作品。）80年代，谭盾等一批青年作曲家作为这股"新潮"的"弄潮儿"，"一石激起千层浪"，将"新潮"推向了高潮；90年代中后期，仍然是这些青年作曲家再度激起千层浪，为"新潮"的再度崛起推波助澜，并与留守国内的探索者一起，一同使这股现代音乐思潮得以延伸。由此就不难发现，这些作曲家在"新潮"中的地位与作用。这也表明，虽然这个旅居海外的作曲家群体已远离中国大陆，但他们的音乐活动又往往与国内的现代音乐保持一定的联系，尽管他们的现代音乐活动已具世界性，但这也仍可作为"新潮"的一个层面。

## 第三节 国内作曲家的器乐创作活动

器乐创作之所以能够走出90年代初期的低谷而再度崛起，这在极大程度上得益于"海外兵团"的卷土重来。比如说，组织一些国际知名演出团体来大陆，并演出国内作曲家的作品；或到音乐学院开展学术交流活动；或接受媒体的报道，以活跃大陆的现代音乐气氛；等等，这些都为器乐创作的活跃提供了契机。当然，90年代中后期器乐创作的活跃更应归于当时中国大陆政治、经济、文化的巨大变革。演出市场的建立及其空前繁荣，正是器乐创作不断发展的重要前提；而市场经济制约机制的逐渐生效也为器乐创作提供了新的生机。不同于80年代，90年代的器乐作品大多是委约作品，而不再仅仅是那种探索与创新的试验品。这表明，器乐创作与演出已被文化商人纳入市场经济的轨道，运作方式也基本与国际接轨。另一方面，经济的全球化也使90年代的中国大陆表现出了前所未有的文化多元化格局与审美趣味多样性的取向。于是，现代艺术、先锋艺术就更具有获得认同的可能性。随着文

化、物质条件的不断改善，人们的审美水平不断提高，对现代音乐的认识也不断增强。这就使器乐也不再完全是知识阶层的那种沙龙文化，而是拥有不同的听众。这些无疑也为器乐的发展带来了新的契机。

■ 南方的器乐创作活动

早在20世纪90年代初期"新潮"日见退落的时候，中国南方的现代音乐活动就未曾停止。在上海、福建，一股"现代乐风"悄然吹拂着，它似乎是中国大陆现代音乐的火种。进入90年代中后期，南方的现代音乐活动就更为频繁，从而成为新潮音乐再度崛起的重要景观。首先是作曲家朱践耳不负众望，继《第四交响曲》后又在"上海之春"上推出第六、七、八交响曲等引人注目的力作；上海音乐学院现代音乐学会也不间断地举行年会，并坚持不懈地开展现代音乐活动，从而活跃了上海的现代音乐气氛。福建的现代音乐研究组，作为90年代中国大陆为数不多仍坚持活动的现代音乐组织，也展开了一系列的现代音乐活动。不仅如此，武汉作为新时期中国现代音乐的重镇，也再次掀起了"新潮"的波澜；在广州，曹光平等一批中青年作曲家也开展了一系列现代音乐活动。正是南方的这些现代音乐活动，使"新潮"在20世纪90年代中后期得以延伸。

上海的现代音乐活动，主要是上海音乐学院历年的现代音乐学会的年会及一年一度的发表一系列现代音乐作品的"上海之春"活动。上海音乐学院现代音乐学会是1989年成立的现代音乐组织。该组织由桑桐、朱践耳等德高望重的老作曲家及赵晓生、杨立青等一批具有影响的中青年作曲家组成。1993年6月23日至25日，这个学会的第五届年会在上海音乐学院小礼堂举行。在本届年会的"新作品展示会"上，播放了朱践耳的五重奏《和》、桑桐的《民歌钢琴小曲四首》、陈铭志的《钢琴独奏——复调连曲》、丁善德的《中国民歌钢琴曲三首》、王建中的《钢琴小奏鸣曲》等作品。在系列报告会上，朱践耳、陈铭志、杨立青、赵晓生等分别做了题为《和而不同》[1]《我国新时期音乐创作中的复调新织体》《当代音乐中的简单性与复杂性》《音的集合运动与音高结构模型》的学术报告。1995年5月15日，上海音乐学院现代音乐学会第六届年会在上海音乐学院小礼堂举行。当日上午就举行了"新作品展

---

[1] 朱践耳.和而不同——五重奏《和》创作札记[J].音乐艺术(上海音乐学院学报),1995(1).

示会",作品有赵晓生的民乐曲《时漏》、林华的《g小调前奏、圣咏与赋格》、何训田的《幻听》;下午举办学术报告会,林华、赵晓生、陈铭志、朱践耳分别做了《浮动的暗香》①《音的集合运动》《民歌与无调性和声结合的最早探索——析桑桐的钢琴曲〈在那遥远的地方〉》②《我的求索》的专题报告,增加了年会的学术性。

1991年5月7日至17日,第十四届"上海之春"共收到音乐新作品26部。其中,具有现代风格的作品有朱践耳的《第四交响曲》《第五交响曲》,刘湲的《交响狂想曲——为阿佤山的记忆》,赵晓生的《交响舞诗第一组曲》,陈强斌的《第一小提琴协奏曲——献给唐山蒙难者》等。朱践耳的《第四交响曲》成为本届"上海之春"中的一个亮点。③1993年6月18日至28日,第十五届"上海之春"演出的现代音乐作品较少。除何训田的《梦四则》、赵晓生的《辽音》之外,其他作品的现代风格并不明显。④

1995年5月6日至15日,第十六届"上海之春"演出的现代风格作品有何训田的交响乐《平仄》、王建中的弦乐合奏《夜思》、金复载的琵琶协奏曲《山坳里的变奏》等。作曲家朱践耳则推出了《第六交响曲》《第七交响曲》《第八交响曲》《小交响曲》四部交响曲,因而成为本届"上海之春"上的焦点人物。《第六交响曲》是为磁带与管弦乐队而写的交响曲。在谈及这部作品时,朱践耳说:"我受到国外很多作曲家常用录音带创作的启示,他们是用电脑做的。我把采风中的原始录音磁带直接用来和管弦乐队结合,用最地道的民间音乐。""第一乐章我用了西藏喇嘛念经的录音和其他民歌等民间音乐,有点佛教特色,有点神秘色彩。乐队用三音列Re-Do-La,第一乐章用六个音,第二乐章用另外六个音,音型不一样了,性质也不一样了,构成十二音。第三乐章是全部十二音。《第六交响曲》的标题是'3Y',第一乐章'YE',第二乐章叫'YUE',第三乐章叫'YANG'。三个'乐章'三个'颜

---

① 林华.浮动的暗香[J].音乐艺术(上海音乐学院学报),1996(1).
② 陈铭志.民歌与无调性和声结合的最早探索:析桑桐钢琴曲《在那遥远的地方》[J].音乐艺术(上海音乐学院学报),1995(2).
③ 关于1991年的第十四届"上海之春",参见戴鹏海.'91第十四届"上海之春"综述//中国音乐年鉴·1992[M].济南:山东教育出版社,1993:154-158.
④ 关于1993年的第十五届"上海之春",参见戴鹏海.第十五届"上海之春"述评//中国音乐年鉴·1994[M].济南:山东友谊出版社,1995:36-41.

色'：黄、青、赤；分别表示三个'元素'——佛、道、儒；三个'因素'——天、地、人。'乐章'、'颜色'、'元素'、'因素'的第一个字的声母都是'Y'，故标题为'3Y'。①《第七交响曲》是一部为五位打击乐演奏者而作的一部交响曲，标题是"天籁·地籁·人籁"。第一乐章"天籁"，表达了"此曲只应天上有"的境界。第二乐章"地籁"，意境则是"渔阳鼙鼓动地来"。第三乐章"人籁"，表现的则是"人间正道是沧桑"。第四乐章则是"天""地""人"的合一。《第八交响曲》实际上是一部为独奏大提琴和一位打击乐演奏者而写的作品。全曲只用两行谱，但打击乐演奏者一人就要演奏15件乐器，故打击乐部分也大有"交响性"。第一乐章用六个音，第二乐章用另外六个音，构成十二音。第三乐章用全部十二音。其标题是"求索"来自《离骚》之名句："路漫漫其修远兮，吾将上下而求索。"作曲家在题记中做了进一步的解释："求索者的路是漫长的，求索者的心是孤独的。求索的代价是巨大的，求索的精神是不朽的。"②《小交响曲》是一部短小精悍的弦乐交响曲，体现出了"小即美""以小见大"等审美观念，在音乐风格上则受到了波兰当代作曲家古雷斯基（Henryk Gorecki）的《第三交响曲》(《悲伤之歌交响曲》)的启发，故《小交响曲》具有调性音乐的风格。这部作品还采用了一些传统的调式（"清乐调式"和"雅乐调式"）。③整个音乐则体现出向传统回归的价值取向。

早在80年代，金复载就创作了大量具有现代风格的音乐作品。这包括弦乐合奏《空弦与联想》（1984）、交响诗《归去来辞》（1986）、《长笛协奏曲》（1991）、琵琶协奏曲《山坳里的变奏》（1994）、音诗《汉宫秋月》、交响变奏《回忆》（1995）等。这一时期，金复载在上海举办了两场音乐会。④

1994年6月22日，金复载作品音乐会的作品包括：

　　二胡协奏曲《春江水暖》

---

① 来自笔者1995年12月11日在中央音乐学院对朱践耳的采访录音。
② 来自笔者1995年12月11日在中央音乐学院对朱践耳的采访录音。
③ 来自笔者1995年12月11日在中央音乐学院对朱践耳的采访录音。
④ 关于金复载作品音乐会，参见戴鹏海. 灵气和悟性——为金复载第二次作品音乐会而作[J]. 人民音乐，1996（5）.

琵琶协奏曲《山坳里的变奏》

二胡、琵琶双协奏曲《孔雀东南飞》

1995年12月18日，金复载作品音乐会的作品包括：

《喜马拉雅随想》（1982）

《长笛协奏曲》（1991）

《汉宫秋月》（1995）

《回忆》（1995）

1994年上海东方电台组织主办了"中华之韵"音乐会。这场音乐会采用了多媒体的形式，试图通过审美上的"通感作用"，营造一种"诗中有画，画中有乐"的意境。音乐会上首演的新作品有吴爱国的《循》（埙独奏）、赵晓生的《时漏》（民乐合奏）等作品。桑桐曾评价道："这是一场非常成功的音乐会，不仅让人听到美妙的音乐，而且在视觉上也有一个审美的享受。可以说它既弘扬了民族文化，又创造了新颖的意境，同时又具有现代的神韵。"① 1998年10月17日，金湘在上海音乐厅举办民族交响乐音乐会，演出的作品包括：②

民族交响音画《塔克拉玛干掠影》（1986）

二胡和民族交响乐队《索》（1995）

琵琶和民族交响乐队《瑟》（1994）

笛子和民族交响乐队《冥》（1996）

民族交响序曲《新大起板》（1996）

古琴独奏《楼兰散》（1998）

20世纪90年代，福建艺术研究所以现代音乐研究小组为中心、以《现代乐风》为媒介连续召开了多次现代音乐创作笔会。但需要指出的是，福建的这个现代音

---

① 谷巍.追寻 创造 展望——析"中华之韵"音乐会[J].音乐爱好者,1994（4）.
② 关于上海"金湘民族交响乐音乐会"，参见傅建生.金湘民族交响乐音乐会评述[J].人民音乐,1999（5）.

研究小组,尽管没有"重量级"的现代作曲家,但它是90年代中国大陆少有的几个仍开展现代音乐活动的现代音乐组织之一;《现代乐风》虽然是一个非正式出版的音乐刊物,但它是中国大陆唯一的一本现代音乐杂志。在中国大陆现代音乐处于低谷的90年代初,正是福建的这个现代音乐研究小组、这本《现代乐风》展现出了它独特的风采,它们的存在也可视为现代音乐在中国大陆依然存在的迹象。这几次以现代音乐为中心议题的创作笔会作为90年代南方主要的现代音乐活动,也可看作"新潮"不断延伸与再度崛起的重要标志。

1989年"新潮"全面退落。也正是在1989年的秋天,福建和上海的一些作曲家却聚集于武夷山,共同探讨现代音乐创作问题。这就是1989年11月16日至23日在福建武夷山市举行的"沪闽音乐创作笔会"。这次笔会是由上海文化艺术创作中心与福建艺术研究所联合举办的,参加笔会的有杨立青、刘念劬、郭祖荣、吴少雄、章绍同等作曲家,展播了刘念劬的清唱剧《生命,宇宙的春天》、杨立青的交响舞剧《无字碑》,郭祖荣的《第七交响曲》、小提琴与乐队《乐诗三章——袖珍乐曲三首与尾声》,吴少雄的弦乐四重奏《春韵》、管弦乐《闽土八风》及朱践耳的《第二交响曲》及唢呐协奏曲《天乐》等现代风格的作品。[①] 1990年11月7日至12日,福建省艺术研究所又组织召开了第二届音乐创作研讨会,这就是"京闽现代音乐(东山)创作研讨会"。这次会议是福建与北京地区作曲家的联姻。北京的王震亚、罗忠镕、高为杰等作曲家应邀参加了研讨会。"研讨会"展播了王震亚的《儿童钢琴曲四首》、罗忠镕的《秋之歌》《涉江采芙蓉》《黄昏》《钢琴曲三首》《第二弦乐四重奏》《木管五重奏》《暗香》《弦乐三章》等,高为杰的钢琴曲《秋野》、舞蹈诗音乐《日》等作品。此外,王震亚还介绍了谭盾、郭文景、何训田、瞿小松、陈其钢等旅居海外的中国作曲家的作品。其中,最为引人注目的是罗忠镕的《暗香》。[②] 1992年10月23日至28日,来自北京、上海、福建三个地区的作曲家又云集福建太姥山下,召开

---

① 关于本届"沪闽音乐创作笔会",参见郑长林.福建召开的三次音乐创作研讨会//中国音乐年鉴·1993 [M].济南:山东友谊出版社,1994:16—18.
② 关于"京闽现代音乐(东山)创作研讨会",参见方沐.京闽现代音乐(东山)创作研讨会发言纪要.现代乐风(内部期刊),1992(总10).

了第三次现代音乐创作会议,即"京、沪、闽现代音乐(太姥山)创作研讨会"。研讨会展播的作品有北京作曲家王西麟的《第三交响曲》、王震亚的《九寨沟断章》;上海作曲家徐坚强的《东方神韵》(为打击乐而作)、赵晓生的钢琴协奏曲《辽音》、杨立青的《哀歌——江河水》;福建作曲家郭祖荣的《第八交响曲》、吴少雄与林荣元的舞剧音乐《丝海箫音》。研讨会还由王震亚先生介绍了旅法作曲家许舒亚为10件乐器而作的《秋天的陨落》《太一Ⅱ》(为长笛与磁带而作)和《冲击》(为四个大提琴而作),旅美作曲家谭盾的《九歌》(片段),瞿小松的《易》(即后来的《寂Ⅰ》)。这次研讨会不仅聚集了三个地区的现代作曲家,而且还加强了研讨会的"现代"特色,尤其讨论了"'新潮'之后音乐的发展问题",而成为一个真正的现代音乐活动。① 1995年9月1日至4日,三个地区的作曲家再次相聚福建名胜鼓浪屿,又一次进行了关于现代音乐的交流与讨论,与会者40人左右,这就是"第二届京沪闽音乐创作研讨会"。本届研讨会先后展播了瞿小松的《易》、于京君的《起伏》、陈怡的《中国民歌无伴奏合唱》、朱践耳的《第六交响曲》、罗忠镕的《琴韵》、金复载的《山坳的变奏》(琵琶协奏曲)、吴少雄的《海灵》(舞剧音乐)、高为杰的《缘梦》(竹笛与长笛)、朱践耳的《第八交响曲》、江松民的《狂想音诗》、陆在易的《中国,我可爱的母亲——为大型合唱队与交响乐队而作》、李尚清的民族管弦乐《兴化风情》、郭祖荣的《艺术歌曲二首》、小提琴独奏《金色的秋天》、王西麟《黑衣人歌》(室内乐)、《祭鹰之舞》(室内乐)等作品,戴鹏海、孙星群、林华、周畅、韩锺恩、赵金虎等理论家也参加了研讨会,并做了发言。② 1998年,福建再度召开现代音乐创作研讨会,将这一带有民间性的学术活动一直延续到了世纪末。③

福建组织的现代音乐创作研讨会,活跃了90年代中国大陆的现代音乐气氛。这不仅在于这些非官方的音乐活动使一些作曲家能就现代音乐进行交流和探讨,而且

---

① 关于"京、沪、闽现代音乐(太姥山)创作研讨会",见郑长林.京、沪、闽太姥山现代音乐创作研讨会录音纪要.现代乐风(内部期刊),(总11,12,13,14合).
② 关于"第二届京沪闽音乐创作研讨会",可参见音乐(学术)活动档案//中国音乐年鉴·1996 [M].济南:山东文艺出版社,1997:620-621.另可参见宋瑾.音乐语言的真诚及其他——第二届京沪闽音乐创作研讨会纪要.现代乐风(内部期刊),1995(总19).
③ 参见宋瑾.记现代音乐创作研讨会[J].人民音乐,1998(12).

在于每届研讨会还以《现代乐风》为传播媒介进行宣传,并将会议文件予以发表。总之,这些研讨会在中国大陆产生了一定的影响,进而可视为"新潮"在20世纪90年代中前期的重要景观,也可视为"新潮"在20世纪90年代中后期再度崛起、得以延伸的前兆。

武汉音乐学院也可谓是新时期中国大陆现代音乐的重镇。70年代末,武汉音乐学院曾举行了全国"第一届和声学学术报告会"(1979.10)。尽管这个学术报告会只涉及西方现代和声,但也可视为新时期中国大陆西方现代音乐研究的一个重要起点。80年代中期,武汉音乐学院则举行了被称为"新技法博览会"的"青年作曲家新作交流会"(1985.12),这无疑是"新潮"发展中的一个里程碑。接着全国"第二届和声学学术报告会"(1986.10)、"全国高等音乐院校圆号专业教学经验交流会暨中国圆号作品评奖"(1986.12)也为"新潮"推波助澜。90年代初,武汉音乐学院又频频举行了一些现代音乐活动。这就是前面提及的"MIDI新作音乐会"(1990.4)[①]、"冯广映室内乐作品音乐会"(1990.6)、"全国高等音乐、艺术院校单簧管专业教学研讨会和中国作品评选会"(1992.12)。这些现代音乐活动像上海、福建举办的现代音乐活动一样,作为一种"南方现象",无疑也可视为90年代初中国大陆"新潮"依然存在的标志。90年代中期,武汉音乐学院作为一所在现代作曲技术理论研究领域颇有实力的学院,其现代音乐活动也从未间断,并成为整个大陆新潮音乐再度崛起的重要阵地之一。

首先是1995年12月5日至8日举行的"'95民乐新作交流会"。这次新作交流会是由武汉音乐学院、四川音乐学院、西安音乐学院三所音乐学院联合发起,由武汉音乐学院承办的。除作为主办单位的三所音乐学院之外,来自北京、天津、沈阳、长春、南京、长沙等12所音乐学院、艺术学院和2个文艺团体的近50名代表,交流了98部民乐作品。其中,59部作品在交流会上得到了展播。这次交流会虽然不是一个探索现代音乐的音乐活动,但在参加交流的作品中,有不少作品具有明显的现代音乐风格。因此,"'95民乐新作交流会"也可视为民乐"新潮"在90年代中后

---

[①] 参见崔宪.武汉音乐学院举行MIDI新作音乐会[J].音乐研究,1990(3).

期的一个延伸。①

如果说"'95民乐新作交流会"还不能完全算作一个现代音乐活动的话，那么1998年11月23日至26日在武汉音乐学院举行的"'98中青年作曲家新作品暨教学经验交流会"作为1985年"青年作曲家新作交流会"的后续，则可认为是一个大规模的现代音乐活动。这次交流会自从开始筹办以来就引起了中国大陆音乐界的广泛关注与重视。来自九所音乐学院以及部分艺术院校、师范大学、文艺团体的作曲家、理论家，国内如《音乐研究》等多家音乐刊物的编辑记者，朱践耳、罗忠镕等老一辈作曲家以及旅居海外的中国作曲家等近百人参加了这次交流会。交流会共收到音乐作品54部，论文9篇。其中44部作品在交流会期间得到了展播——

1998年11月23日10：23—12：00。

① 冯　坚：《凡心》（电子音乐）
② 敖昌群：《纪念》（管弦乐）
③ 陈强斌：《龟兹吟》（钢琴与中提琴）
④ 姜万通：《哈哈镜》（单簧管独奏）
⑤ 吴粤北：《第一弦乐四重奏》

1998年11月23日14：00—17：30。

① 张旭儒：《曲子》（室内乐）
② 姚盛昌：《音诗》（小提琴与钢琴）
③ 贾国平：《梅》（电脑与竖琴）
④ 叶国辉：《老六板》（管弦乐）
⑤ 叶国辉：《山吆》（民族室内乐）
⑥ 权吉浩：《凤仙花》（两把贝斯与女高音）
⑦ 温德青：《痕迹》（之三，双簧管独奏）

---

① 关于"'95民乐新作交流会"，参见胡志平.为民乐创作交流建起的一个讲坛'95民乐新作交流会综述[J].黄钟（武汉音乐学院学报），1996（1）.

⑧ 曹光平：《夜思》（埙与筝）

⑨ 周雪石：《节点上的游戏》（四件民乐与编钟）

⑩ 陈大明：《黄昏走来》（钢琴与女高音）

⑪ 郭文景：《社火》（室内乐）

⑫ 宋名筑：《川江魂》（小提琴与乐队）

⑬ 周　倩：《易安词境》（室内乐）

⑭ 沈　叶：《第一弦乐四重奏》（室内乐）

**1998年11月23日19：00—21：30。**

① 崔文玉：《山曲》（管弦乐）

② 贾达群：《吟》（室内乐）

③ 刘　健：《盘王之女》（人声与电子音乐）

④ 房晓敏：《五行》（梆笛、扬琴、古筝、琵琶、二胡）

⑤ 张大龙：《九件弦乐器的信天游》（室内乐）

⑥ 宋　歌：《声声慢》（人声、箫、琵琶、小提琴、中提琴、大提琴）

⑦ 彭志敏：《Bagatelle·八山旋读》（钢琴独奏）

⑧ 尹明五：《那年五月》（舞剧音乐）

**1998年11月24日8：00—12：30。**

① 罗忠镕：《琴韵》（室内乐）

② 何训田：《央金玛》之《七只鼓》（室内乐）

③ 何训田：《声音的图案》（电小提琴、短笛、中国笛）

④ 陆金塘：《迷途鸟》（长笛与钢琴）

⑤ 秦大平：《1976之声》（具体音乐）

⑥ 秦大平：《轮回》（钢琴五重奏）

⑦ 赵　曦：《四种颜色》之《青、蓝》（管弦乐）

⑧ 黄汛舫：《搬家》（管弦乐）

⑨ 罗　毅：《变形》（管弦乐）

⑩ 吴继红:《忙活》(钢琴与弦乐队)

⑪ 徐孟东:《梦》(钢琴与打击乐)

⑫ 徐孟东:《远籁》(大提琴与钢琴)

⑬ 杨永泽:《刘胡兰》(二胡协奏曲)

1998年11月24日 14:30—16:30。

① 李　扬:《飞云》(无伴奏合唱)

② 金铁宏:《献给老师的歌》(无伴奏合唱)

③ 张　纯:《水戏》(交响音诗)

④ 李　钢:《摇篮曲》(女高音与钢琴)

　　交流会上所展播的这些作品,大多具有现代音乐风格,从"调式半音体系"到"十二音体系",从电子音乐到具体音乐、简约音乐,较为集中地体现了90年代中国大陆中青年作曲家所进行的现代音乐探索。但与1985年的"青年作曲家新作交流会"发表的新作品不同的是,上述这些作品并不盲目地运用新技法,也不再标榜80年代那种"以新为美"的审美观念,而旨在探索现代音乐技法在音乐表现中的作用。或者说,根据音乐所要表现的内容选择合理的、具有表现力的技术手段,才是作曲家们进行现代音乐探索的真正目的。交流会期间还举行了一场音乐创作研讨会、两场音乐会、三场学术报告会。在学术报告会上,朱践耳以《纳西一奇》《第一交响曲》等作品为例,阐述了"源于生活、本于立意、归于用笔"的创作观念;罗忠镕简要介绍了乔治·珀尔的"十二音调式体系",并详细分析了他创作的《嫦娥》一曲①;赵晓生则做了"乐自心生"的即兴演讲,并在钢琴上即兴演奏了其《依心曲》。这三位作曲家的讲学,极大地加强了这次交流会的现代音乐气氛。综上所述,"'98中青年作曲家新作品暨教学经验交流会"作为一次大规模的现代音乐活动,应视为"新潮"再度崛起的一个重要标志。②

---

① 关于罗忠镕的学术报告,参见罗忠镕.《嫦娥》自述(上、下)——乔治·珀尔"十二音调式体系"简介与《嫦娥》分析[J].黄钟(武汉音乐学院学报),1998(2,4).

② 关于"'98中青年作曲家新作品暨教学经验交流会",参见展示新作,迈向新世纪:'98中青年作曲家新作品暨作曲教学经验交流会侧记[J].黄钟(武汉音乐学院学报),1999(1).

90 年代中后期广州的音乐活动是以星海音乐学院曹光平等作曲家的音乐创作为主体的。(修海林《文化选择中的创新与追求——星海音乐学院作曲系教师室内乐作品音乐会评述》)进入 90 年代,身为星海音乐学院作曲系教授的曹光平创作了一系列具有现代风格的音乐作品。这些作品包括:艺术歌曲《卜算子·咏梅》(1991)、混合室内乐《涅槃》(1991)、《第五交响曲》(1993)、钢琴曲《孔子·西施·阿Q》(1994)、《月》(为长笛、颤音琴、钢琴,1994)、《夜思》(埙与筝,1995)、配乐《魇》(1996)、《第六交响曲》(1995)、小提琴协奏音诗《情》(1996)、《第七交响曲》(1996)等。这些作品形式多样,风格各异,成为曹光平不断探索现代音乐新境界的写照。90 年代中后期,曹光平在广州举办了两场个人作品音乐会。

1995 年 12 月 12 日的"前卫·中卫·后卫——曹光平教授作品欣赏、新作品发表会"。

  带两面潮州大锣的钢琴独奏《女娲》(1985)
  《春·诗·乐·舞》(1988)
  《月》(为长笛、钢片琴、钢琴而作,1994)
  男高音独唱《将进酒》(1995)
  高胡/钢琴《梅妻·鹤子》(1990)
  《甲·乙·丙》(读明朝末年传入日本的"魏氏乐谱")(为日本三味线、中国唐朝五弦琵琶、钢琴及 No.B 而作)(1995)
  长笛/钢琴《轻轻·青青·静静》(1989)
  女中音独唱《清代诗词二首》(1988)
  钢琴独奏《Not B》(1995)
  女高音独唱《卜算子·咏梅》(陆游词)
  埙/筝《夜思》(1995)
  配乐《魇》(1995)

              地点:广东现代舞团小剧场

1997 年 11 月 5 日的"曹光平教授 1997 年作品音乐会"。

  无伴奏合唱音诗《长恨歌》

钢琴独奏《莲花山夜歌》

长笛独奏《匡庐晨雾》

童声合唱《燕》

带预制音响的混合室内乐《阳关》

男高音独唱《七月，我腾起浮想》

女中音独唱《东方大地》

合唱音诗《万缘》

《第八交响曲》

地点：广州友谊剧院

### ■ 北京的器乐创作活动

1994—1999年，北京的现代音乐活动较为频繁，尤其是民族器乐、室内乐的创作及演出显得更为活跃，从而构成了新潮音乐再度崛起的景观。

● 唐建平琵琶协奏曲《春秋》与二胡协奏曲《八阕》的演出

1994年10月，唐建平琵琶协奏曲《春秋——为纪念孔子诞生2545周年而作》在北京演出。《春秋》是一部"借鉴儒家音乐思想而创作的作品"，"其音乐表现的目的，是想借'春秋'这一题材和儒家音乐上的寓意来发挥对数千年中华悠久文明成就的崇敬、热爱和追溯之情。"[①] 在1996年5月的"于红梅二胡独奏音乐会"上，唐建平又推出了他的新作二胡协奏曲《八阕》(1996)，取材于中国远古时期的"葛天氏之乐"——"三人操牛尾，投足以歌八阕"，由八段乐曲组成，包括《载民》《玄鸟》《遂草木》《奋五谷》《敬天常》《达帝功》《依地德》《总禽兽之极》，故称《八阕》。这部作品正是通过对"葛天氏之乐"的阐释来表达了"先民进入农业定居阶段后的生活愿望和生命意识"。作为一部探索性作品，唐建平的《八阕》在音乐语言上也具有两个显著的特点。其一，这部作品有极为复杂的节奏变化；其二，在二胡独奏上体现了一系列新的演奏方法及新的音色，如左手特殊的重力触弦、内打指、弓

---

① 唐建平.分析与总结——关于我近三年来的音乐创作[D].中央音乐学院博士论文,1995: 4.关于琵琶协奏曲《春秋》，参见唐建平.琵琶协奏曲《春秋》创作札记[J].人民音乐,1996(4).

下按弦的指法以及上、下不同方向的轮流滑指；上滑弓、下滑弓、拧弓、近琴码演奏、近指运弓、内外不同方向的拨弦和拨奏泛音等。这种节奏和音色上的探索和创新，极大地拓展了二胡的指法与弓法，从而以充分的音乐表现力表达了作曲家对远古人类生存状态的遐想。①

● 1994 年 12 月 6 日，"孟晓亮打击乐独奏音乐会"

这场音乐会是在北京音乐厅举行的，青年打击乐演奏家孟小亮与指挥家李心草及中央芭蕾舞团交响乐团协奏演出了贾达群、崔权、周龙、陈明志、高为杰等作曲家的新作品。②

贾达群：《序鼓——民间吹打与大鼓独奏》

崔　权：《呼应——为中国打击乐而作》（五重奏）

周　龙：《玄 II——为马林巴、木琴、铝板琴、一群打击乐与笛子、筝而作》

崔　权：《雨霖铃——为 40 面编磬与群埙而作》

陈明志：《邂逅——为管风琴、中国打击乐而作》

高为杰：《远梦》（打击乐与乐队）

崔　权：《一线天》（无音高铜管、打击乐与乐队）

其中贾达群的民间吹打与大鼓独奏《序鼓》引人注目。这部作品"以线性和点状结构以及两者结合的音响，表达个人对民族传统文化意韵的感受"③。

● 华夏民族室内乐团演出的"中国现代作品音乐会"

1996 年 2 月 7 日、11 日，中国音乐学院华夏民族室内乐团在北京音乐厅演出了"中国现代作品音乐会"。这场音乐会是由旅美指挥家叶聪指挥，北京华夏民族室内乐团演出的。音乐会上演出了朱践耳的《和》、高为杰的《韶 II》、陈其钢的《三

---

① 关于唐建平的《八阕》，参见李吉提. 对唐建平《八阕》的分析与思考 [J]. 中央音乐学院学报，1997（3）.

② 关于"孟晓亮打击乐新作品独奏音乐会"，参见音乐（表演）活动档案 // 中国音乐年鉴·1995 [M]. 郑州：大象出版社，1997：538—540.

③ 李西安. 和实生物，同则不继——窥探 1993—1994 年中国民族器乐创作走向 // 中国音乐年鉴·1995 [M]. 郑州：大象出版社，1997：6.

笑》、郭文景的《晚春》和台湾作曲家潘皇龙的《释道儒》。1997年3月13日，华夏室内乐团在北京音乐厅再次演出"中国现代作品音乐会"，演出作品有朱践耳的《和》、高为杰的《韶Ⅰ》、陈其钢的《三笑》、杨立青的《思》及王西麟的《殇》。

● 中国民族音乐现代室内乐团演出当代作曲家"力作音乐会"

1997年4月29日，中央音乐学院、北京华艺文化交流中心联合主办了谭盾、郭文景、叶小钢、瞿小松等作曲家作品组成的"力作音乐会"。演出作品如下。

① 谭　盾：《南乡子》《山谣》《双阕》

② 郭文景：《晚春》

③ 叶小钢：《八匹马》

④ 瞿小松：《却》

⑤ 周　龙：《空谷流水》

⑥ 黄远秋：《关山月》

⑥ 李滨扬：《南风》

⑦ 秦文琛：《月赋》

⑧ 龚晓婷：《圆与缘》

1997年5月22日，这个乐团再次演出"天韵——中国当代作曲家民族音乐协奏曲力作音乐会"。音乐会上演出了四部为民族乐器而创作的协奏曲。

① 谭　盾：《火祭》（胡琴协奏曲）

② 郭文景：《愁空山》（竹笛协奏曲）

③ 唐建平：《春秋》（琵琶协奏曲）

④ 秦文琛：《唤凤》（唢呐协奏曲）[①]

这场音乐会的指挥仍是对"新潮"民乐起过重要推介作用的王甫建。

● "金湘民族交响乐作品音乐会"

---

[①] 关于秦文琛的《唤凤》，参见李吉提.雏凤声清——唢呐协奏曲《唤凤》赏析[J].人民音乐，1997（8）.

1996年12月23日，中国音乐家协会等八家单位联合主办，在北京音乐厅演出了"金湘民族交响乐作品音乐会"。

① 民族交响序曲《新大起板》（1996）
② 《瑟》（为琵琶和民族交响乐队，1994）
③ 《索》（为二胡和民族交响乐队而作，1995）
④ 《漠楼》[选自民族交响音画《塔克拉玛干掠影》（1986）]
⑤ 民族交响组歌《诗经五首》（1986）

音乐会上演出的作品，除《新大起板》与《瑟》之外，其他三部作品均不同程度地运用了现代作曲技法。其中《索》是应台北市某乐团的委约而作的，1996年4月首演于台北。"乐曲运用泛调性手法，将二胡独奏与乐队协奏统一在一个总的音势之下，伸展自由，变化无羁；以表达一种无止的求索之愿。"（摘自作者创作札记）金湘的这场音乐会也引起了一定的反响，中国音乐协会为此还邀集北京音乐界有关人士举行了"金湘民族交响乐作品音乐会座谈会"。①

● "古乐同源，新乐同创——中日现代音乐节"

1997年9月9日至10月11日，"古乐同源，新乐同创——中日现代音乐节"在北京举行。音乐节是由中华人民共和国文化部演出管理中心、中央音乐学院、中国音乐家协会创作委员会、日中友好合作现代音乐节实行委员会联合主办的，是中日邦交正常化25周年的纪念演出。该音乐节在北京音乐厅演出了两场音乐会。

10月10日，第一场音乐会。

① 贾达群：《无词歌》（为独奏打击乐而作）
② 叶小钢：《青木香》（为三弦与弦乐四重奏而作）
③ 秦文琛：《苍黄的古月》（为女高音、日本横笛、古筝、低音提琴而作）

---

① 关于"金湘民族交响作品音乐会"（北京），参见王西麟.民族交响乐作品的新探索——听金湘"民族交响乐作品音乐会"[J].人民音乐，1997（9）.王甫建.金石之声由心而动——金湘民族交响作品音乐会后感[J].人民音乐，1997（9）.

④ 山本纯能介:《鸾镜》(为二十弦筝、两位打击乐演奏者和弦乐合奏而作)
⑤ 杜鸣心:《飘红玉——桃花随春风飞舞,若点点红玉》(为二胡、琵琶、扬琴、古筝而作)
⑥ 唐建平:《急急如令》(为14个民族乐器演奏者而作的嬉游曲)①

10月11日,第二场音乐会。

① 松村祯三:《幻想曲》(日本二十弦筝独奏,1980)
② 石井真木:《飞天生动Ⅲ》(马林巴独奏,1987)
③ 一柳慧:《光风》(为龙笛与打击乐而作,1983)
④ 陈明志(香港):《同声相应·同气相求》(为中国胡琴、日本筝和西洋打击乐而作)
⑤ 唐建平:《弹歌·尔雅·相和》(为琵琶、二胡和一位打击乐演奏者而作)
⑥ 石井真木:《人间如梦——根据罗贯中、曹操、曹植与苏轼之诗词》(为朗诵、横笛、二十弦筝、马林巴、低音提琴与四位打击乐演奏者而作)

这个现代音乐节上演奏的中国作曲家的作品,无疑应该视为20世纪80年代初以来中国大陆民族器乐"新潮"的延伸。②

● 1999年9月,中央民族乐团音乐会

这场音乐会是中央民族乐团为庆祝中华人民共和国成立50周年推出的一场民族交响音乐会。音乐会上演奏了徐昌俊的《大鼓》、郭文景的《滇西土风》、唐建平的《后土》等新作品。其中,《后土》作为一部具有探索性的现代作品,十分引人注目。

唐建平的《后土》是一部为亚洲乐器组成的乐队(以中国乐器为主)而创作的大型音乐作品,其标题取自北京天坛公园"皇天后土"的牌匾。作为一部歌颂古代大地的作品,像他的二胡协奏曲《八阕》一样(《后土》第三部分的部分音乐材料就

---

① 关于唐建平《急急如令》,见胡净波.现代民族器乐曲《急急如令》新在哪里[J].人民音乐,1998(2).

② 关于"中日现代音乐节",参见王安国.中日"同源"·"共创"音乐节述评[J].人民音乐,1998(2).

"引用"于《八阕》),表现了远古时代人们对大自然的崇拜以及"人与自然"这一古老而现代的文化与哲学主题。《后土》作为一部颇具现代风格的作品,在很大限度上运用了现代作曲技法。例如,音高组织上的自由十二音,多调性的自由开放系统,和声语言上的非三度叠置和弦以及密集音响及音块的运用,调性思维上的调性、多调性、无调性的并存,曲式结构上(以"速度"为结构力因素)的"段分"原则,节奏节拍上复杂的节奏组合,多节拍、数控节拍、自由节拍的并用,配器风格上音(色)源的多元化与音响处理手法的多样化……这些都是形成《后土》现代音乐风格的重要技法因素。当然,最值得一提的是,《后土》运用了"拼贴"(collage)这一后现代的作曲技法。《后土》可视为一部为"预制音响与乐队"而写的作品,其中预先做成的CD与乐队的结合就是"拼贴"。预制的CD录制了四段云南少数民族民歌的原始录音,包括彝族的"打歌"(拼贴在第一部分:第1—129小节)、哈尼族少女的齐唱、"祭祀地母"时那种半说半唱的音调(拼贴在第二部分:第130—224小节)、彝族民歌《海菜腔》(拼贴在第四部分:第363—425小节,第三部分没有采用预制音响)。这四段预制音响都具有音乐表现意义,分别是"人类在大自然的变化中从远古向今天走来,并走向明天""人类的感情""人类对大地的祭祀""人类对丰宁和幸福的希望与企盼"。因此,这种"拼贴"不单纯是技术意义上的拼贴,同时也是文化拼贴。如果说预制的民歌象征着"传统"、乐队部分的音响象征着"现代",那么这种文化拼贴就是传统与现代之间的拼贴。众所周知,"拼贴"是一种典型的后现代作曲技法,它的出现有着深层的文化与哲学背景。作为"复合风格"(polystylism)的一种作曲手段,是以音乐的文化"多元性"(plurality)为目的的。从哲学上说,"拼贴"所推崇的,是不同因素之间的对话,而非二元对立及其对立统一。这就意味着,"拼贴"并不要求作曲家将两种或多种不同因素结合在一起而显得天衣无缝,而是旨在达到一种"1+1仍等于1+1"的效应。但唐建平(像其他国内作曲家一样)在运用"拼贴"技术时,总是力图将不同因素天衣无缝地糅合在一起。这在一定意义上离开了后现代艺术"拼贴"的原意,但这种力图使"拼贴"成为一种更密切、更无痕迹的结合的做法,又给音乐创作带来了一种新的境界,从而使这种技法似乎变得更具有合理性。例如,《后土》第一部分(开始处)所用的云南彝族"打歌"与乐队之间的"拼贴"就显得十分贴切。这就在于,口笛、筱笛上旋律的增四、减五度

音程，正好与彝族"打歌"中的增四或减五度音程之间存在着结构与风格上的相似。同样地，第二部分作为"前景"出现的预制音响（哈尼族少女的齐唱，第141—158小节），与前后的曲式结构段落在音乐风格上也是基本一致的。这种"无缝"的"拼贴"耐人寻味，引人入胜，受到了人们的一致好评。① 总之，唐建平的《后土》是一部探索性的作品，也是一部成功的作品。它的出现在一定程度上是"新潮"民乐作品创作走向深化的标志。

● "新生代"的悄然崛起

1994年，新潮的代表人物、旅美作曲家叶小钢正式回母校中央音乐学院执教，并于同年10月开设了具有西方现代作曲教学特色的当代实习课程，这使以中央音乐学院作曲系学生为主体的"新生代"作曲家在北京悄然崛起。"新生代"在1995年6月19日庆祝中央音乐学院建院45周年的"室内乐音乐会"上第一次亮相。在这场音乐会上，与"新生代"相关的中央音乐学院新音乐团（Ensemble Eclipse，即"蚀"乐团）演奏了梁亮的弦乐四重奏《Perseus》、赵立的小提琴和钢琴二重奏《心斋》（Soul Cage）、杜咏的钢琴三重奏《Legia》、邹航的钢琴三重奏《哀，捱？哎！爱。》（Ai, Ai? Ai！Ai.）、郝维亚的《释意》（To Express）。第二次亮相则是同年10月6日在北京音乐厅的"北京·上海·香港作品联展音乐会"上。音乐会上除演奏上述的后四部作品之外，还演出了梁亮的弦乐三重奏《北极光》（Aurora Borealis）、邹航与缪宁博的《人民大众高兴之时》、陈岗的钢琴五重奏《破茧》（Out of Cocoon）及中国音乐学院崔权的《弦体》（String Figure）、上海音乐学院陈强斌的《龟兹吟》、香港作曲家罗永辉的《泼墨仙人》（Ink Spirit）和这场音乐会的艺术指导叶小钢的《迷竹》（Enchanted Bamboo）。除罗永辉、叶小钢、陈强斌的作品之外，主要还是"新生代"的作品。这两场音乐会上演奏的作品被称为"新生代"音乐，这两场音乐会也正是"新生代"崛起的标志。

新潮音乐中的"新生代"，与新潮文学和新潮美术中的"新生代"相比，来得太晚。尽管在崛起时间上存在错位，年龄层次上存在差异，但他们所创作的艺术存在

---

① 关于唐建平的《后土》，参见李吉提. 回眸向东方——《后土》的音乐语言、拼贴技术及其他[J]. 人民音乐，1999（3）.

着一些共同的特性。第一,"新生代"的艺术,较之于80年代的"新潮"作品,缺乏鲜明针对性和反叛精神。所以有论者曾认为,20世纪90年代美术界崛起了"新生代",因此美术界的90年代是一个"没有'艺术宣言'的时代"。① 这种缺乏"宣言"的倾向,在一定意义上描述了"新生代"的共同特征。"新生代"的音乐同样也显露出缺乏"宣言"的品格。这就是既不表现某个特定的文化主题,也不表现出对任何既有文化模式的反叛和承袭。总之,20世纪80年代"新潮"作曲家的一系列企图,在他们的作品中似乎不再存在。第二,像"新生代"文学和美术缺乏深刻的文化内涵和历史意识而拉近艺术与生活之间的距离一样,"新生代"的音乐也很难感受到80年代"新潮"作曲家那种历史的钩沉、社会的观照和深层的文化意识。在一些作品中,我们甚至还能感受到"新生代"文学和美术作品中的那种"把玩"意识。② 第三,在艺术方法上,"新生代"表现出从内容转向形式的趋向。如果说"新生代"文学从对内容的关注转移到了对叙事方式的关注(马原、洪锋等人的作品),从过去探究语言的寓意和象征意义到玩味于语言本身的魅力(王朔等人的作品);"新生代"的美术更为注重构图之离奇、色彩之新颖,那么"新生代"的音乐则旨在玩味于那种仅作为感性材料的音响效果,同时,打破语言环链、消除逻辑关联,这些也是"新生代"作曲家所热衷的。正像"新生代"小说家力图将读者的注意力从故事转移到作家的叙事方式一样,"新生代"的作曲家似乎也在努力地使听众感受他们对于音乐形式的把握。第四,"新生代"的共同特征,还在于后现代艺术的"综合"及所谓"自由的风格"和"风格的自由"。"新生代"音乐尤其如此。如邹航的《哀,捱?哎!爱。》、梁亮的《Perseus》就具有这种音乐风格的"多元性";崔权的《弦体》、邹航与缪宁博的《人民大众高兴之时》则体现了后现代艺术中常见的"引用"和"拼贴",甚至具有那种反文化的"喜剧性戏拟"(parody)。"新生代"音乐的崛

---

① 尹吉男.独自叩门:近观中国当代主流艺术[M].北京:生活·读书·新知三联书店,1993:14.

② 值得注意的是,"新生代"作曲家1995年10月举行的"北京·上海·香港作品联展音乐会"节目单就选用了"玩世写实主义"画家方世钧的一幅画作封面。这正是其"把玩"意识或"玩世"意识的体现。关于方世钧的"玩世写实主义",参见栗宪庭.方世钧与玩世写实主义[J].艺术界,1997(1).

起，表明新潮音乐中后现代性的进一步明朗化，同时也似乎预示着这股音乐思潮的一个新的发展态势。在"新生代"的作曲家中，中央音乐学院的邹航与中国音乐学院的崔权较为引人注目。除上述作品之外，邹航还创作了《怨》《十八罗汉》《中国游戏》等作品。《十八罗汉》1997年曾在荷兰"格地姆斯国际作曲比赛"中获得第一名。崔权是一位朝鲜族作曲家，他创作了《空间的韵律》（长笛、竹笛与乐队）、《三重奏》（为二胡、大提琴与钢琴而作）、《一线天》（无音高铜器打击乐与乐队）等作品，是"新生代"中较为激进的作曲家。

● 中国当代作曲家室内乐新作音乐会

1997年5月19日，北京音乐厅举行了"中国当代作曲家室内乐新作音乐会"[①]。

  刘长远：《颂歌》（为萨克管与四位打击乐演奏者）
  刘思军：《画板》（为女高音、钢琴三重奏和打击乐）
  罗忠镕：《唐诗绝句五首》（为女高音和三件民族乐器）
  秦文琛：《幽歌》（为两把大提琴、钢琴和两个打击乐演奏者）
  何少英：《in Re》（大提琴独奏、两架钢琴的《前奏曲和赋格》）
  唐建平：《为一把小提琴而作的二重奏》
  王西麟：《殇》（为七件民族乐器而作，Op.31，1996）

● 中央音乐学院新音乐团（Ensemble Eclipse）的演出

中央音乐学院新音乐团（Ensemble Eclipse）成立于1995年，并于同年6月在北京首次亮相，是国内第一个着重演奏中外当代作曲家现代音乐风格作品的室内乐团。这个乐团的演奏人员都是中央音乐学院当时在国内外较为活跃的青年演奏家，乐队指挥是极富艺术才华的青年指挥家张艺，艺术指导是叶小钢。20世纪90年代末，这个新音乐团推出了一系列现代作品音乐会。

1996年4月27日，北京音乐厅举行"二十世纪作品音乐会"。

  ① 迈克尔·托克（Micheal Torke）：《电话簿》（*Yellow Pages*，1985）

---

① 林英. 探求展示新作品的演出机制——五月十九日"中国当代作曲家室内乐新作品音乐会"举行[J]. 人民音乐，1997（8）.

② 梅西安（O.Messiaen）：《Mi 之诗》（*Poem pour Mi*，1939）

③ 斯特拉文斯基：《一个士兵的故事》（*A Tale of Soldier*，1918）

④ 里盖蒂（G.Ligeti）：《钢琴练习曲三首》（*Etudes pour Piano*，1985）

⑤ 勃瑞亚斯（G.Bryars）：《生命之星》（*Incipit Vita Nova*，1993）

⑥ 叶小钢：《马九匹》（*Nine Horses*，1993）

⑦ 谭密子：《忠于人民忠于党》（选自弦乐钢琴五重奏伴唱《海港》，1972）

1996 年 5 月 25 日，北京音乐厅再次举行"二十世纪作品音乐会"。

① 戴维·斯托克（David Stock）：《快开场》（*Quick Opener*，1985）

② 苏　聪：《第三弦乐四重奏》（1987）

③ 叶小钢：《马九匹》（1993）

④ 理查·丹尼普（Richard Danielpour）：《迷人花园之 II》（1992）

⑤ 方　满：《板腔调》（1995）

⑥ 吴祖强等曲，杜鸣心改编：《娘子军操练》（选自《红色娘子军》，1964—1975）

⑦ 向　民：《弦歌》（1995）

⑧ 马克·菲利普斯（Mark Phillips）：《新奥尔良黑人舞曲》（1994）

1997 年 11 月 11 日、13 日、15 日，分别于北京音乐厅、西安音乐学院音乐厅、上海音乐学院大礼堂演出"中国—瑞士作品音乐会"。

① 高为杰：《路》

② 麦可·雅尔（Michael Jarrell）：《同谐音》

③ 张大龙：《雪》

④ 玛里奥·巴格利拉尼（Mario Paglianrani）：《时间瞬间》

⑤ 赵　立：《屋漏痕》《绿如兰》

⑥ 刘　湲：《零号交响曲的尾奏》

⑦ 海因茨·玛蒂（Heinz Marti）：《独白》

⑧ 叶小钢：《迷竹》

⑨ 邹　航：《中国游戏》

⑩ 陈　丹：《溯》

不难看出，中央音乐学院新音乐团推出了一些新的室内乐作品，推进了20世纪90年代国内"新潮"室内乐的创作。

● "喜马拉雅杯首届中国风格钢琴作品国际比赛"

"喜马拉雅杯首届中国风格钢琴作品国际比赛"由中国国际广播电台、中央电视台等单位联合主办，喜马拉雅音乐事业股份有限公司协办、中国国际广播电台承办。比赛开始于1995年4月，至同年10月31日，共收到中国大陆、台湾、香港以及日本、韩国、澳大利亚、以色列、意大利、美国、罗马尼亚、法国、爱沙尼亚、俄罗斯、德国等14个国家与地区的103位作曲家寄送的137首钢琴作品。11月12日评委会在北京评出十首获奖作品：

第一名（一等奖）：《即兴曲——侗乡鼓楼》（邹向平作曲）

第二名（二等奖）：《怡》（陈春光作曲）

第三名（二等奖）：《简约风格二章》（托尼诺·德塞作曲，意大利）

第四名（三等奖）：《钟馗醉酒图》（顾七宝作曲，中国香港）

第五名（三等奖）：《江村秋香》（何贤能作曲，中国台湾）

第六名（四等奖）：《库布福尼亚》（A.L.莫丘尔斯基作曲，罗马尼亚）

第七名（四等奖）：《峨眉晚钟》（林戈尔作曲）

第八名（四等奖）：《四首民歌主题钢琴小品》（徐昌俊作曲）

第九名（鼓励奖）：《奏鸣曲》（段继抒作曲）

第十名（鼓励奖）：《楼兰臆象》（杨晓忠作曲）

这些作品都在不同程度上运用了现代作曲技法。就大陆作曲家提交的作品而言，在技法风格上尚显保守，不少作品所展示出的仍是那种将民族调式综合在一起而形成的"调式半音体系"。此次评奖是继"上海国际音乐比赛1987·中西杯中国风格钢琴创作比赛"后的又一次中国风格钢琴作曲比赛。

● 其他的室内乐创作

这里还要提及的是，20世纪90年代中国台湾交响乐团举行的多届征曲比赛中也推出了一些颇具现代风格的室内乐作品。唐建平的《玄黄》（1994）作为第三届征曲比赛的获奖作品，就是一首现代作品。这是一部为一支笛子与八把大提琴而创作

的九重奏。作品取《易经》中的"坤"("龙战于野,其血玄黄")之意作为其哲学基础,并将其体现于音乐形式之中。作曲家运用了新石器时代出土的埙所发出的五个音(F、♯C、E、D、B)来构建音高组织,首先出现在乐曲开始笛子声部上,并以中国传统乐学中"旋相为宫"的方法建立序列作为笛子声部的音高结构;而大提琴声部的音高结构则间接地来自"帕斯卡"三角理论。此外,在这部作品的创作中,作曲家"对音色、音响的注重要超过音高关系",因为他把音色与音响视为内心感受的直接体现。[①] 因此,《玄黄》尽管在音高结构上处于复杂的逻辑关系之中,但其音乐仍显得生动且具有感染力。此外,1997年罗忠镕完成了他的《第三弦乐重奏》。

● "东方纪元:1999北京—首尔中韩友好现代音乐节"

继1997年10月"古乐同源,新乐同创:中日现代音乐节"之后,中央音乐学院作曲系又于1999年7月策划主办了"东方纪元:1999北京—首尔中韩友好现代音乐节"。如果说前者凸显了中日"古乐同源"这一中日音乐文化的内在联系,那么后者则强调了"东方纪元"这一共同的艺术理想。音乐会是音乐节的主体,7月11日、12日的两场音乐会,共演出了中韩两国作曲家的17部室内乐作品。

　　　　金正吉:《草笠童——为长笛和钢琴而作》
　　　　李万芳:《连作诗——为一支黑管而作》
　　　　朴仁镐:《四首短曲——为黑管与钢琴而作》
　　　　金容振:《颂歌三首》(钢琴独奏)
　　　　白胜禹:《变形——为三支长笛而作》
　　　　吉一燮:《反影——为单簧管和大提琴而作》
　　　　崔承俊:《为伽耶琴和长鼓而作的三个片段》
　　　　李爱莲:《二重奏——为长笛和大提琴而作》
　　　　李种九:《散调——为筝和弦乐四重奏而作》

（以上为韩国作曲家作品）

---

① 见唐建平.分析与总结——关于我近三年来的音乐创作[D].中央音乐学院博士论文,1995.

范乃信：《净心——为大提琴和大鼓而作》
向　民：《袍修罗兰》（钢琴独奏）
郭文景：《第二弦乐四重奏》
吴祖强：《弦乐四重奏》
董立强：《叠迭——为双簧管、黑管和大管而作的三重奏》
龚晓婷：《即兴曲六首》（钢琴独奏）
叶小钢：《迷竹》（钢琴五重奏）
杜鸣心：《托卡塔》（钢琴独奏）

（以上为中国作曲家作品）

这些作品风格的取向都不一致，体现出了作曲家探索的多向性。韩国作曲家金正吉为长笛和钢琴而作的《草笠童》作为开场曲，音乐简洁而富于律动，其乡村情趣使人想起贺绿汀的《牧童短笛》。李万芳为一支单簧管而作的《连作诗》，按作曲家的说法，是拒绝解释的，但也正因为如此，它给人的联想是最丰富的。朴仁镐的《四首短曲——为黑管与钢琴而作》、金容振的《颂歌三首——钢琴独奏》、白胜禹的《变形——为三支长笛而作》、吉一燮的《反影——为单簧管和大提琴而作》也各有特色，但共同之处在于这些作曲家都善于用音乐表达那种相辅相成、阴阳互补的东方哲理。参加本届音乐节的韩国作曲家中，李爱莲（当时在中央音乐学院攻读博士学位）是最年轻的一位，她为长笛和大提琴而作的《二重奏》旨在"运用与发挥两种乐器的性能特点与音色差异"，"力图表现人与人之间心灵世界的交流"，是一部成功的作品。在这些韩国作曲家的作品中，崔承俊的《为伽耶琴和长鼓而作的三个片段》也许最能体现朝鲜半岛的韩国民族风格。它是为两件朝鲜族传统乐器而作的，作曲家还特意从本土邀请来两位演奏家。演出时，两位演奏家身着朝鲜族民族服装，为乐曲增添了几分朝鲜民族韵味。作为两场音乐会压轴之作的韩国作曲家李种九的《散调》是一首为筝或者伽耶琴和弦乐四重奏而作的乐曲。在这位作曲家看来，筝与伽耶琴虽有区别，"但它们彼此有共同之处，即可表现出东亚细亚共同的音乐语汇"。在这次演出中，作曲家选择了筝，并特别指出，这个曲子是为"反映韩中两国人民共同的音乐情绪"而创作的。这个压轴之作，似乎也是这次"中韩友好现代音乐节"的点题之作。穿插于韩国作曲家作品之间演奏的中国作曲家的作品也毫不逊

色。无论是范乃信寻找心灵净土的《净心》、向民具有宗教意识的《袍修罗兰》,还是董立强具有中国传统土木建筑结构特征的《叠迭》、龚晓婷力图表现戴望舒诗意的《即兴曲六首》,都表现出了国内新一代作曲家在现代音乐创作中的探索与追求。作为国内现代音乐代表人物的郭文景与叶小钢也参加了本届音乐节。郭文景推出了他的新作《第二弦乐四重奏》。这部两乐章的作品,仍保留第一弦乐四重奏《川江叙事》的那种民间风格;而第二乐章拨奏与打击乐的加入则使人感觉到它是《社火》那种创作思维的延续。我们既能感受到作曲家的那种现代知识分子的气质,同时也能体味到一种浓烈的民间文化气息。叶小钢的作品是他那首在北京已演出多次,并为广大现代音乐听众所欣赏的《迷竹——钢琴五重奏》。还有,著名作曲家杜鸣心特意为本届现代音乐节写了一首《托卡塔》(钢琴独奏),吴祖强则推出了他在苏联留学时创作的《弦乐四重奏》(1957)。这可能是两场音乐会中最为传统的一部作品,它与本届现代音乐节中一些运用现代作曲技法创作的乐曲形成了鲜明的对比。这部作品时隔四十余年重新演出,引起了听众的关注,优美的旋律使人在听了大量不协和音与无调性旋律之后,感到一丝清新与快慰。

● "'99 北京电子音乐周"

"'99 北京电子音乐周"( '99 Music Acoustica—Beijing,1999.9.14—19)仍是由张小夫主持,中国现代电子音乐中心(CEMC)主办,包括两场音乐会(北京中山音乐堂)及"大师讲学"(中央音乐学院)等音乐活动。这是继 " '96 北京电子音乐周"( '96 Music Acoustica)之后又一次以现代电子音乐为主的音乐活动。

1999 年 9 月 16 日,"发往火星的 E-Mail——中美作曲家现代电子音乐、现代室内乐音乐会"。

① 《双钢琴 II——为两架钢琴而作》(1958)
作曲:克里斯蒂安·沃尔夫(Christian Wolff)
演奏:克里斯蒂安·沃尔夫、董夔
② 《帕美拉海滩的三个甜梦》(电子音乐,1981)
作曲、演奏:约翰·阿普利顿(John H.Appleton)

③《盘古的歌声——为长笛、中音长笛与打击乐而作》（1998）

  作曲：董夔

  演奏：王伟、王悦

④《五首一分钟的电子音乐作品》（电子音乐，1998）

  作曲、演奏：莱瑞·波兰斯基（Larry Polansky）

⑤《山鬼——为女高音和电子音乐而作》（1996—1999）

  作曲、演奏：张小夫、杨晓萍（女高音）

⑥《无题——为两架钢琴和电吉他而作》（1999）

  作曲、演奏：莱瑞·波兰斯基、克里斯蒂安·沃尔夫、董夔

  董夔是20世纪90年代初赴美的作曲家，1997年在美国斯坦福大学获作曲博士学位，时任美国达特矛斯音乐学院作曲教授。《盘古的歌声》是为长笛演奏家Laurel Zucker而作的。"这首作品的平行结构构思与诗人Denise Newman的诗有许多相同之处，缓慢而长线条的长笛旋律引出全曲的开端，稍后钟琴加入一组自我反省的音（$^\sharp$C、$^\sharp$D、B），受民间音乐的影响，打击乐和长笛的材料由支声（而不是复调）的方式写成。作品的高潮由打击乐和长笛的不断加速而形成。"①

  1999年9月19日，"飞翔的苹果——中美作曲家现代电子音乐会"。

① 《飞翔的苹果》（多声道电子音乐，1994）

  作曲、演奏：董夔

② 《三十四个和弦：克里斯蒂安·沃尔夫在汉诺威》（为电吉他和扩声器而作，1995）

  作曲、演奏：莱瑞·波兰斯基（Larry Polansky）

③ 《淡出淡入，叠化，嘶声》（电子音乐，1996）

  作曲、演奏：查尔斯·道吉（Charles Dodge）

---

① 引自"'99北京电子音乐周"音乐会节目单。

④《练习曲》(为无限制的室内乐而作,No.7,10,1973—1974)

  作曲:克里斯蒂安·沃尔夫

  演奏:波兰斯基、沃尔夫、后则周、王伟、王悦、刘洋

⑤《马可·波罗旧地重游》(现场电子音乐,1999)

  作曲、演奏:约翰·阿普利顿(John H.Appleton)

⑥《诺日朗——为组合打击乐、舞者和现代电子音乐而作》(1996—1999)

  作曲、演奏:张小夫

  打击乐演奏:王建华

  舞蹈:万素

  张小夫的《诺日朗》是他在现代电子音乐方面的代表作。"诺日朗雪山作为藏族男神的化身坐落在阿坝藏族自治县的九寨沟境内,作曲家以此为题为中国大鼓、组合打击乐器与现代电子音乐创作了《诺日朗》这部电子合成交响音乐。该作品作为1996年法国巴黎国际现代音乐节的委约作品,以其神秘而丰富多彩的中国打击乐器、才旦卓玛的'天外之音'和充满宗教氛围的转经声与现代电子音乐交相呼应而成为音乐节最受欢迎的新作品。……该作品把'转经'和'轮回'作为藏民族生活表象和内心世界联接和沟通的最具代表性的一种音乐理念,通过现代电子音乐的独特形式和作曲家的缜密构思,使其有机地转化为作品中一种介乎于真实与幻想之间的独特'乐语'——灵境之音,并使其成为局部的表现手段和扩大为整体结构逻辑的哲学依据;与电子音乐相配合的是极具原始象征意义的铜质、皮质、木质、石质打击乐器的选择以及舞台设计、灯光布局等方面的总体构思,此次演出(1999版)增加了舞蹈与行为艺术以求得更为广阔的视觉空间,使作品能在更高的艺术和审美的层面上表现藏民族深厚的文化内涵。"①

● "第八届全国音乐作品评奖"

  1993年11月开始,1994年8月揭晓的"第八届全国音乐作品(交响音乐)评奖"也是这一时期较重要的新潮音乐景观。这次评奖是1981年"第二届全国音乐

---

  ① 引自"'99北京电子音乐周"音乐会节目单。

（交响音乐）作品评奖"之后又一次国内交响音乐创作的大检阅。评奖"接受的报送作品总共114件，评奖前夕有一部作品声明弃权，其他113部作品在评奖正式开始时又由主办部门负责人同全体评委做了一次参评资格复查。按照原下发通知规定范围、条件及在作品演奏时间上放宽限度的情况下，最后获准进入评奖的作品总数为98部"①。评奖由吴祖强担任评委主任，丁善德、王震亚担任副主任，郭石夫、袁方、徐新、瞿维、饶余燕、高为杰、奚其明和薛金炎担任委员，李焕之担任顾问，最后评选出一等奖（2首）：朱践耳的《第二交响曲》、杜鸣心的钢琴协奏曲《春之采》；二等奖（3首）：罗忠镕的《暗香》（为筝与乐队）、刘湲的《交响狂想诗——为阿佤山的记忆》、周龙的《大曲》（敲击与乐队）；三等奖（6首）：朱践耳的交响音诗《纳西一奇》、郭文景的交响乐《蜀道难》、钟信民的《第二交响曲》、朱践耳的唢呐协奏曲《天乐》、程大兆的《第二交响曲》、徐振民的音诗《枫桥夜泊》。这次评奖还设立了创作奖（22首）。②1994年12月10日，中国音乐家协会在北京举行了颁奖仪式及部分获奖作品音乐会。与上届交响乐创作评奖（1981）相比，这次评奖现代音乐风格的作品明显增多。上届评奖的获奖作品中，只有谭盾的《离骚》和罗京京的《钢琴与乐队》等极少数作品带有现代音乐风格，而这次的获奖作品则主要以新技法作品为主。评委主任吴祖强先生在评奖结束之后说："十多年的交响音乐创作进展还是相当大的，体现为在这最复杂的音乐创作形式之一的领域中活动的作曲家人数明显地有了较大增长，参评作品作者就出现了许多新人；作品题材和表现方面有很大的拓宽，包罗比较广泛，刻画反映个人内心体验和感受的作品相当突出地多了起来；写作技法和使用手段远较过去丰富多样；对作品风格，特别是民族风格和特点的追求，则表现得更加广阔。乐队编制，'特色'乐器，包括中国民族乐器的进入，也已处理得比较自由且自如。""这些都应该被认为是我国交响音乐创作确又有了新进展。"③这次"评奖"尽管在国内音乐界荡起了几丝"涟漪"，但它绝不足以

---

① 吴祖强.走向广阔纵深——谈第八届全国音乐作品（交响音乐）评奖[J].人民音乐,1994（11,12）.

② 关于此次评奖的获奖作品，详见孙建英.1994年国内音乐比赛获奖者名单//中国音乐年鉴·1995[M].郑州：大象出版社,1997：592-593.

③ 吴祖强.走向广阔纵深——谈第八届全国音乐作品（交响音乐）评奖[M].人民音乐,1994（11,12）.

表明国内交响音乐创作、现代音乐创作已经摆脱了20世纪90年代初的那种"疲软"和"困惑"的状态。评奖虽然展现了多部不同风格、不同形式的作品,但这些作品大多不是90年代的成果。无疑,这次评奖像1991年的"第三届交响音乐创作研讨会"一样,似乎是在收割生长了多年的稻子。

1997年4月4日,中国交响乐团演出"'97香港回归获奖作品音乐会"。

① 杜鸣心:《1997序曲》
② 程大兆:《第三交响曲——第二乐章"那一天"》
③ 徐振民:《华夏颂》(交响曲)
④ 刘 湲:《东方之珠》(钢琴与乐队)
⑤ 金 湘:《1997》(交响曲)
⑥ 朱践耳:《百年沧桑》(交响诗)

在这些获奖作品中,最具现代风格的作品还是朱践耳的交响诗《百年沧桑》。在这部音乐作品中,我们听到许多熟悉的音调,这些音调不仅是这部交响诗的音乐素材,而更多应被看作一种具有象征意义的东西,因为这些音调使人联想到20世纪中国的百年沧桑。这也使他音乐创作中那种多元的"结合"显而易见。但这部作品仍像其他作品(如《第六交响曲》)一样,并不追求那种后现代的"大杂烩",而力图使这些"引用"来的既有音调融为一体,给人完美之感。①

1999年4月4日北京交响乐团演出"王西麟作品音乐会"。

①《交响序曲——为了点和线的动力》(之二,1997)
②《第一交响曲》(1962)
③《中国之诗——为钢琴、合唱和交响乐队而作》(1984)
④《交响壁画三首:海的传奇——为合唱、独唱和交响乐队而作》(1998)

---

① 关于朱践耳的交响诗《百年沧桑》,参见吴润霖.闪光的民族精魂——析朱践耳的交响诗《百年沧桑》[J].人民音乐,1997(5).

作曲家王西麟不愧为一位执着的现代音乐探索者。20世纪90年代中后期,他又创作了《小提琴协奏曲》(1995)、《殇》(为七件民族乐器而作,1996)、《交响序曲——为了点和线的动力》(之一,1996)、《交响序曲——为了点和线的动力》(之二,1997)、《合唱四首》(1997)、交响合唱《国殇》(1997)、《交响壁画三首:海的传奇》(1998)、《晋风》(钢琴组曲,1998)、《为宋词作曲二首》(1999)、《第四交响曲》(1999)等作品。其中大部分作品都具有明显的现代音乐风格。音乐会上演出的四部作品,除《第一交响曲》《中国之诗》外,其他两部都是90年代中后期的新作。《交响序曲——为了点和线的动力》(之二)是作曲家为上海音乐学院建校70周年而作的。"乐曲从苏南吹打中汲取了节奏和音调作为'点'和'线'。将其用十二音技术分别组成四个三音的和声组,每十二小节为一个固定的帕沙卡里亚,用纵横可动的多种对位技术加以展开,形成热烈、紧张、诙谐、风趣的交响性动力。乐曲中部的长呼吸的旋律汲取了北方戏曲'秦腔'的音调又组成一暗一明、一悲一喜的色彩对比。乐曲一气呵成,跌宕起伏,充分表现了作者偏爱长呼吸交响乐动力的创作特点。"《交响壁画三首:海的传奇》中"作者把现代的音块技术和传统的音乐思维及民族民间音乐等多种美学观念和创作技术加以综合和拼贴"。[①]

1999年4月13日中国交响乐团演出"中国作品音乐会"。

① 周　龙:《唐诗二首》(四重协奏曲,1998)
② 陈其钢:《逝去的时光》(为大提琴和交响乐队而作,1998)
③ 张小夫:《苏武》(交响幻想曲,1994—1999)
④ 叶小钢:《冬III》(1999)

在这场音乐会上,最引人注目的是周龙的《唐诗二首》和陈其钢的《逝去的时光》。"《唐诗二首》是一部包括两个乐章的四重协奏曲,由弦乐四重奏代表古琴与管弦乐队协奏,表现唐诗细腻而磅礴的神韵。第一乐章由弦乐四重奏的泛音与打击乐构成参差的节奏组合,伴以弦乐声部的颤音,正是李白《听蜀僧浚弹琴》一诗的

---

① 引文见"王西麟作品音乐会"节目单,关于王西麟的这些作品,可参见王安国.王西麟和他的创作[J].人民音乐,2001(4).

意境。""第二乐章是杜甫《饮中八仙歌》所描绘的八位诗人才子（贺知章、李琎、李适之、崔宗之、苏晋、李白、张旭、焦遂）的形象","诙谐曲的形式与古琴曲《酒狂》的动机发展，使此乐章充满幽默感。乐曲结束的最后八个有力的和弦与弦乐四重奏的宣叙刻画了八仙吟诗挥毫、狂歌豪饮的浪漫气质"。《逝去的时光》则是一部充满哲理的作品——"面对当今过于物质化的、过分喧闹的世界。作曲家借中国古曲《梅花三弄》的主题，抒发了对自然、宁静与纯真世界的追思。他将优美的中国旋律与先锋派的现代音乐创作手法有机地融合与穿插，表现了空灵与悠远、深邃莫测的时空流转以及闪烁其间的人类文明之光。作品的旋律具有鲜明的中国韵味，既婉转悠扬又饱含激情。乐曲主题三次反复出现之后，在乐队的全奏中得到升华。独奏大提琴宽广的音域与丰富的表现手法在乐曲中得到淋漓尽致的发挥。"陈其钢在回顾自己创作这部作品时说："创作应当是一项前无古人的开拓，是向未知领域的探索，我希望打破时间、空间和东西方社会加予音乐创作的各种标准，它是不是'现代音乐'或是不是'中国音乐'并不重要，我只想在写作时做一个诚实的人。"①

1999年8月中国交响乐团演出"国庆50周年征集作品音乐会"。

① 朱践耳：《第九交响曲：大浪淘沙》（1999）（8月12日演出）
② 王　宁：《交响前奏曲》（1999）（以下为8月15日演出）
③ 徐振民：《枫桥夜泊》（音诗）
④ 夏　良：《双长笛舞曲》
⑤ 刘　湲：《火车——乐队托卡塔》

这些作品都是为"国庆50周年"而创作的，因此都具有一定的史诗性和哲理性。朱践耳的《第九交响曲：大浪淘沙》是这位年近八旬的作曲家在世纪末推出的一部力作。漫长的第一乐章充满历史的深沉感和沧桑感。其中，大提琴独奏乐句似乎是一个"历史老人"的哦吟，那玄奥的音调意味深长，给人无穷的遐想。第二乐章犹如一首幽静的夜曲。一丝涓涓细流，编成一条长河，蜿蜒起伏，慢慢流向远方……这是一条民族的母亲河，也是一首人类文明的史诗。第三乐章是一首坚韧不

---

① 本段引文均出自这场音乐会的节目单。

拔、激昂奋进的战歌，层层叠叠，动人心魄。尾声在"历史老人"那箴言般的哦吟之后，纯真的童声唱出感人至深的"摇篮曲"：

> 月亮弯弯，好像你的摇篮；
> 星星满天，守在你的身边。
> 绿色的小树陪你一起成长，
> 爱心的甘露滋润你的心房。
> 哪怕狂风将会不断吹打，
> 哪怕暴雨还要多次来冲刷，
> 过了夜晚，迎来灿烂的朝霞。

这仿佛意味着，人类在经历风风雨雨的洗礼、荡涤种种污垢之后，必将迎来一个光辉灿烂的春天。徐振民的音诗《枫桥夜泊》取唐代诗人张继诗意，音乐细腻典雅，情景交融，意境幽远。在作曲家那纯熟的配器技术的支持下，这部作品将诗中那幅由深秋、月夜、枫桥、客船等组成的美景描绘得淋漓尽致。

1999年9月3日中国交响乐团演出"华韵交响音乐会"。

① 徐振民：《枫桥夜泊》（音诗）
② 夏　良：《双长笛舞曲》
③ 王　宁：《交响前奏曲》（1999）
④ 刘　湲：《火车——乐队托卡塔》
⑤ 朱践耳：《第九交响曲：大浪淘沙》（1999）

1999年12月15日，上海交响乐团演出"朱践耳交响作品音乐会"。

① 第七交响曲《天籁·地籁·人籁》（1994）
② 第八交响曲《求索》（1994）
③ 管弦乐《灯会》（1999）
④ 第六交响曲《3Y》（1992—1994）

1999年12月16日，上海交响乐团演出"中外交响作品音乐会"。

朱践耳《第十交响曲：江雪》（1998）

进入世纪末的朱践耳,其现代音乐的探索并没有歇息,相反进入了一个纯熟的、新的艺术境界。继1995年"上海之春"推出第六、七、八交响曲和《小交响曲》之后,朱践耳又创作了琵琶独奏曲《玉》(1995)、交响诗《山魂》(1995)、交响诗《百年沧桑》(1997)、《第九交响曲:大浪淘沙》(1998)、管弦乐《灯会》(1999)等现代音乐作品。编号为"第十"、标题为"江雪"的交响曲,是为磁带录音(吟唱、古琴)和交响乐队而作的,取唐代柳宗元《江雪》("千山鸟飞绝,万径人踪灭,孤舟蓑笠翁,独钓寒江雪")一诗的意境,以吟、诵、唱相结合的手法,加之古琴上奏出的新韵,以及交响化的音乐语言,充分表现了那种具有"浩然正气的独立人格精神"(见总谱扉页)。《第十交响曲:江雪》应该说是这位作曲家在20世纪的收笔之作,也是朱践耳"独立人格精神"的写照。无疑,这部主题深刻、构思新颖、手法独特的交响曲在世纪末的演出,也为20世纪中国现代音乐的历史发展画上了一个圆满的句号。

在歌剧创作方面,郭文景的独幕歌剧《狂人日记》(1994)则是新潮音乐在这一时期得到发展的又一重要标志。众所周知,鲁迅的《狂人日记》是一部充满反封建色彩的作品。但在郭文景看来,"狂人"还活着,其反叛在当代社会仍具有广泛的现实性。他曾说:"关于这篇小说,鲁迅只有一句话:'以此揭露封建礼教的弊端。'我认为还不止于此,还有人与现实的矛盾,这样看待这个问题,是超出时代与国界的。"于是,他选择这个题材,从而力图"以一种最直接的方法关注人",去"表现人和所处环境的冲突"。因此本文认为,面对现代社会的种种"异化",歌剧《狂人日记》表现出了艺术家的那种"忧患意识"。这正如有的论者所说的:"选择《狂人日记》作为自己的歌剧主题,郭文景大概不会把他的立意基点置于重申原作的社会批判上,这个任务早已由鲁迅小说无可替代地完成了;他试图通过对小说的歌剧诠释,来表现特定个人同他所处的文化环境发生冲突时所面临的痛苦。"[①] 从音乐语言上看,歌剧《狂人日记》中那种充满"灵魂的呐喊"的表现主义音乐风格,也与这个被扭曲,甚至被肢解了的"狂人"形象相匹配。因此,在评价这部歌剧时,就不得不以

---

① 王安国,居其宏.找回"状态":当代歌剧的戏剧支点:评郭文景独幕歌剧《狂人日记》[J].中央音乐学院学报,1995(1).

勋伯格的独幕歌剧《期待》以及贝尔格的歌剧《沃采克》作为参照系。如果说"他们的音乐中真实地表达了受到社会——一种异己力量压抑的个性濒临丧失的人们的烦恼、孤独、恐惧和绝望,将心灵感受到的这一切转化为音响结构,社会的冲突转化为音乐的冲突,从而向社会发出抗议的声音",①那么郭文景的歌剧《狂人日记》也正是这种"抗议的声音"的继续。值得一提的是,歌剧《狂人日记》是郭文景音乐创作的延伸,也是中国大陆新潮音乐走向成熟的标志。

由上海青年作曲家徐坚强创作的《特洛伊罗斯与克瑞西达》(1994)根据莎士比亚原著改编(沈正钧编剧,哈尔滨歌剧院创作演出),是90年代中后期少有的几部具有现代音乐风格的歌剧作品之一。正如音乐批评家居其宏所言:"《特》剧是中国艺术家第一次创作外国题材的歌剧,更是第一次将沙翁作品写成中国歌剧,也是迄今为止在国内上演的歌剧中音乐语言和技法最为超前的作品。单凭这一点,《特》剧的出现不失为1994年中国歌剧创作的一个重要事件。"②"此剧在音乐创作上的一大特点是其语言和技法的前卫性。作曲者并未把此剧的音乐风格'坐定'在任何一种既有的规范上,而是根据情节的展开、人物性格和情感抒发的需要,自由地使用泛调性、多调性、自由无调性、音色作曲法、点描手法,使音乐语言和风格具有了某种超越时空的特性,而这种特性正是《特》剧所需要的,它有效而巧妙地避开了中国作曲家写古希腊题材必然遇到的难题以及因难题处理不当而引起的尴尬。在声乐部分,作曲家认真研究了中国语言的特性,以全新的旋律观念展开乐思,突显戏剧性,特别注重以不规则的音程大跳和调性的自由转换来揭示人物情感的戏剧性内涵。此剧在宣叙调的创作方面也做了值得注意的探索。在一些最优秀的段落里,作曲家充分注意到音调、语言、情感三者之间的有机结合,显得自然、熨帖而顺畅;但也有某些段落,由于过多地运用同音反复,与欧洲歌剧宣叙调的惯常写法十分相似,中国语言所特有的韵律美反而被淡化了。"③在另一篇文章中,这位论者进一步

---

① 见于润洋.对一种社会学派音乐哲学的考察(上)——阿多诺《新音乐的哲学》一书的解读和评论[J].中国音乐学,1995(1).
② 居其宏.地方兵团大出击——1994年我国歌剧音乐剧创作巡礼//中国音乐年鉴·1995[M].郑州:大象出版社,1997:14.
③ 居其宏.地方兵团大出击——1994年我国歌剧音乐剧创作巡礼//中国音乐年鉴·1995[M].郑州:大象出版社,1997:13-14.

指出,"此剧的音乐创作无论从理念上还是在技法语言上都比较激进,即作曲家已经在音乐语言方面突破了传统的调性和功能和声的规范,在剧中大量使用调游移、多调性、无调性甚至某些十二音技法,音响尖锐紧张,富有戏剧性张力;声乐部分与器乐部分结合得非常熨帖自然,讲究总体音响的交响戏剧性效果和情感世界、心理过程的真实表达;某些宣叙调也注意到了中国语言的特殊规律和特殊的韵律美——作曲家这些探索性的尝试,在国内歌剧界、音乐界得到了肯定和鼓励。但对中国一般歌剧观众而言,《特》剧无论从剧本到音乐都是令人费解的。但平心而论,与郭文景的《狂人日记》相比,《特》剧还是守规矩和比较传统的,其音乐也显得比较'悦耳'了。在《狂人日记》中,声乐旋律(如果可以称为旋律的话)是从人物语言的自然音调中引申出来的,实际上是基于语言的语音、语气、语势的自然走向并将之适度夸张为一种半说半吟的吟诵性音调;而这种音调并非是由演员用美声唱出来的,而是用接近生活本真状态的声音半吟半说出来的。因此,用传统的欣赏古典歌剧的美学标准来要求现代探索性歌剧,其错位现象的发生自然是不可避免的了"①。

---

① 居其宏. 雅俗分流之后——1995年的歌剧音乐剧创作//中国音乐年鉴·1996 [M]. 济南:山东文艺出版社,1997:26-27.

第90页注释:

① 1990年2月27日,全美首届"中国现代作曲家作品发表会"在美国波士顿的佐敦厅(Jordan Hall)隆重举行。这个音乐作品发表会由中华表演艺术会与新英格兰音乐学院(New England Conservatory)联合举办。在这个发表会上,世界著名指挥家、作曲家安东尼奥(Theodore Antoniou)指挥以演奏现代音乐著称的爱丽雅第三(Alea III)管弦乐团演出了六位中国大陆作曲家及中国台湾作曲家马水龙的作品。这些作品是:

　　陈　怡:《Near Distance》
　　盛宗亮:《声声慢》
　　马水龙:《"我是……"》
　　周　龙:《离骚》
　　杨　勇:钢琴独奏曲

瞿小松:《Mong Dong》
谭　盾:《Distance》

这个被称为"波士顿首次中国青年作曲家联展"的发表会在美国媒体以及音乐界引起了强烈的反响。波士顿《环球日报》的乐评家戴尔说:"陈怡的《Near Distance》所表现的主题:沉湎于古老文化与现代文明的遐想之中……显示了东西文化相平衡,以及现代文明的嘈杂、焦躁、拥挤与古老的简朴清淡的对比。"她的这部作品"活泼生动,光耀有力,足见她对乐器了解之透彻"。盛宗亮的《声声慢》则"以管弦乐配合钢琴和打击乐器的轻重缓急,充分地发挥其寻、觅、冷、清、凄、惨、戚的意境,深深打动听众的心"。周龙的作品更引起了这位乐评家的注意,他说:"周龙的《离骚》为世界性的首演,由女高音及管弦乐团联合演出。他们以纯熟的技巧,运用20世纪初常见的无调性作曲法,介绍屈原的古诗。此曲具有戏剧性,饶富趣味。"关于杨勇的《钢琴独奏曲》,波士顿大学音乐系的海瑞尔教授认为,这位作曲家"能由同一和弦组(harmonic set)发展出各种不同的变化"。海瑞尔教授还认为,"瞿小松的《Mong Dong》是当晚受学院派影响最少,最具个人风格的一首曲子。……他不采取现代音乐派那种复杂艰深的作曲技巧。一切运用恰到好处,有稚儿的天真率性;又有其玄虚骤变的一面,是件极佳的艺术品"。海瑞尔教授还对这场音乐会进行了总体的评价:"虽然七位作曲家的写作技巧都有明显的勋伯格及韦伯恩的影响,可喜的是他们都保有独特的中国气质,而且每首作品除了包容东西方文化色彩之外,更有每位作曲家的个性及品味,虽然是现代音乐的音乐会,却给人很多值得回忆的地方。"这场音乐会是进入20世纪90年代后中国作曲家在美国的第一次群体性的亮相。详见谭嘉陵.中国现代作曲家作品发表会[J].人民音乐,1990(4).

② 1991年10月17日,美中艺术交流中心,哥伦比亚大学米勒剧院及纽约新音乐团联合举办了"五位中国大陆杰出青年作曲家新作纽约首演音乐会"。音乐会发表的作品包括何训田的《幻听》、陈怡的《点》、郭文景的《社火》、陈晓勇的《小提琴与古琴二重奏》、瞿小松的《一》(即《寂》,后称《JI I》)。90年代,这个旅居海外的中国作曲家群也通过纽约长风中乐团组织了一系列中国民族器乐创作及演出活动,从而也吸引了中国大陆、香港及台湾的作曲家提交新的作品。1991年10月27日,纽约长风中乐团在纽约墨尔金音乐厅演出了一场名为"中国现代作品首演音乐会"。这次音乐会演出了林品晶(香港)的《行行重行行》(男声独唱与中乐队)、瞿小松的《寂辽》(筝、扬琴与打击乐)、陈怡的《组曲》(为五位演奏家而作)、周龙的《无极》(钢琴、筝与打击乐)和《幽兰》(二胡与钢琴)、李滨扬的《南风》(古琴与埙)。1992年10月3日,纽约长风中乐团又在纽约墨尔金音乐厅举行第二场"中国现代作品首演音乐会",演出了王宁的《国风》(二胡、大笛和古筝)、房晓敏的《五行》(二胡、笛子、扬琴、琵琶与古筝)、李滨扬的《九弄》(古筝)、周龙的《琵琶行》(女高音与琵琶)、温隆信的《乡愁》(二胡、琵琶、笛子、古筝和打击乐)。其中,王宁、房晓敏为尚在国内的作曲家。(参见郑苏.美国1991年以来的中国音乐活动概况//中国音乐年鉴·1993 [M].济南:山东友谊出版社,1994:506-507.)1993年10月10日,纽约长风中乐团又举行第三届"首演作品音乐会"。音乐会演出了中国台湾作曲家李子声的二胡独奏《十三又三分之一》、何能贤的小合奏《秩序》;中国大陆作曲家秦文琛的三重奏《偃月赋》,叶国辉的四重奏《村野》,苏凯立、许敏男的三重奏《醉》,徐晓林的古筝独奏《山魅》及陈远林的四重奏《双阕》,周龙的三重奏《佛八宝》。详见周龙.在美国的中国作曲家创作表演情况//中国音乐年鉴·1994 [M].济南:山东友谊出版社,1995:500-504.

③ 1990年6月底至7月中,由美国哥伦比亚大学美中艺术交流中心主办的"太平洋音乐节作

曲家会议"在日本札幌的艺术林举行。出席这次会议的有来自留学美国的周龙、瞿小松、陈怡、叶小钢、陈远林,留学德国的陈晓勇、朱世瑞,留学加拿大的潘世姬和Melissa Hui、雷德媛以及来自中国台湾的曾兴魁和洪于茜,中国香港的陈伟光和曾嘉志,中国上海的何训田,等等。其中周龙的《禅》和瞿小松的《Mong Dong》引起与会者的关注。

④ 1991年4月2日,由七位中国大陆作曲家的作品组成的"中国现代音乐会"在荷兰的阿姆斯特丹演出。这场音乐会由欧洲中国音乐研究基金会(CHIME)举办,由著名的荷兰新音乐团(Nieuw Ensemble)演出。这场音乐会上演出的作品有留学美国的瞿小松的《Yi》、谭盾的《圆》和《距离》,留学法国巴黎的陈其钢的《水调歌头》、莫五平的《凡I》(Fan I)、许舒亚的《秋天的落叶》,来自国内的何训田的《幻听》和郭文景的《社火》。除谭盾的《距离》之外,其他都是首演的新作品。瞿小松的《Yi》是一部尝试用最少的音去表达"寂静"的作品,体现出他对中国传统文人精神的理解和把握。谭盾的《圆》则强调了现场观众的"参与",具有后现代音乐风格。陈其钢的《抒情诗》(Poeme Lyrique,为人声、长笛、双簧管、单簧管、曼多林、吉他、竖琴、打击乐器和四件弦乐器而作)——"人声部分熟练地运用了京剧中假声演唱和念白的技巧,但同时又制造了一种西方古典歌剧宏伟庄严的气氛。纯器乐的段落经常接过声乐的旋律线使之扩展并继续其乐思,这导致了音乐从头至尾的'歌唱'性质"。莫五平的《凡I》是一部为人声、长笛、双簧管、单簧管、曼多林、吉他、竖琴、打击乐器、小提琴和低音提琴而作的乐曲。"粗犷的歌曲与在此之前精制的器乐效果形成极为出色的对比。"《秋天的落叶》(Chute en Automne)是许舒亚为长笛、单簧管、曼多林、吉他、竖琴、钢琴、打击乐器、小提琴、中提琴和低音提琴而创作的一部作品,"尽管它又和秋天有关,但结果却为整个音乐会上最抽象的作品"。"好像完全集中在精制的音色与节奏效果的相互作用上,而不受音乐以外联系的拘束"。(参见高文厚.一次历史性的音乐会——七位年青作曲家相聚在荷兰 // 中国音乐年鉴·1992 [M]. 济南:山东文艺出版社,1993:171-177.)何训田的《幻听》(Phonism,为长笛、双簧管、单簧管、曼多林、吉他、竖琴、三种弦乐器和打击乐器而作)则是运用其"R·D作曲法"创作的。郭文景的《社火》[为长笛、单簧管、两把曼多林、四名打击乐手、钢琴和四种定弦独特的弦乐器(含低音提琴)而作]作为音乐会压轴之作,与陈其钢的《水调歌头》形成了鲜明的对比。这些作品都是专为荷兰新音乐团写的,因此乐队编制大体相同。这场音乐会在荷兰及欧洲引起了反响。这场音乐会也成为"新潮"在海外的两个中心(纽约与巴黎)的首次联合。

⑤ 1994年6月,在阿姆斯特丹举行的"荷兰艺术节"上,中国作曲家再展英姿。"艺术节"的主题是"中国"。艺术节于6月5日、6日举行了两场室内乐音乐会,分别由荷兰新音乐团、德国室内乐团演奏了九位中国作曲家的作品。这些作品包括莫五平的《凡I》《凡II》、瞿小松的《易》、陈其钢的《抒情诗II》《广陵之光》、郭文景的《社火》、谭盾的《圆》、陈怡的《如梦令》、周龙的《离骚》、于京军的《烁》(II)、陈晓勇的《Warp》。6月12日,荷兰广播乐团又演出了瞿小松的《Mong Dong》、谭盾的《道极》、陈其钢的《孤独者之梦》。接着,艺术节又演出了郭文景的歌剧《狂人日记》、瞿小松的歌剧《俄狄浦斯之死》。这些作品,尤其是瞿小松和郭文景的歌剧,获得很大的关注。参加本届艺术节的有留学纽约的谭盾、瞿小松、陈怡、周龙,有留学巴黎的陈其钢、莫五平,有留学德国的陈晓勇,有留学澳大利亚的于京军,还有来自国内的郭文景。这表明这个海外的中国作曲家群在这个国际性的艺术节上真正会合了。

## 中 篇

### 围绕器乐创作的争鸣探析

# 绪　言

### 一、我国新时期器乐创作概述

我国是声乐大国，长期以来各族、各地以各种绚丽多彩的民歌、说唱、戏曲丰富着人民群众的生活。20世纪，我国出现了专业音乐创作，在20至40年代，也出现了以刘天华、江文也、马思聪这些以器乐创作著称的作曲家，但在整个音乐生活中声乐依然占据绝对优势。中华人民共和国成立后的17年间，情况略有改变，但声乐的优势没有动摇。"文革"中器乐创作遭受严重的破坏，留下的仅是数量有限的移植改编曲。"文革"结束后，在改革开放的时代大潮下，短短的几年时间，器乐创作在艺术音乐领域便一跃成为引领时代潮流的宠儿和中国音乐"走向世界的突破口"[1]，这种景象是我国前所未有的。

1980年，中宣部负责文艺的副部长、中国文联主席周扬在参加"音乐创作座谈会"时曾说："评奖是一种发展音乐和一切文艺的好方法"，"应该成为我们党和国家发展文学艺术事业的一种重要的、经常的方法"。[2]因此，若想了解新时期我国器乐创作的繁荣景象，仅从评奖这一个角度就可以有所了解。据笔者统计，新时期十余年时间内，由文化部主办的国家级器乐创作评奖活动就有四次，分别是1980年举办的"文化部直属院团一九八〇年新创作、新改编、新整理剧（节）目观摩评奖"活动，主要获奖的器乐作品有罗忠镕的《管乐五重奏》、田丰的交响乐三部曲之一《昨夜》、盛礼洪的交响乐《海之歌》、陈培勋的第二交响乐《清明祭》等13部；1981年的"全国第一届交响音乐作品评奖"活动，获奖作品包括刘敦南的钢琴协奏曲《山林》、王西麟的《云南音诗》、朱践耳的《交响幻想曲》等35部；1983年举办

---

[1] 梁茂春.寻找中国音乐走向世界突破口——谈叶小钢的音乐创作[N].光明日报，1986-3-8，2.
[2] 周扬.建设社会主义的、民族的音乐文化（一九八〇年五月九日在音乐创作座谈会上的讲话）[J].人民音乐，1980（6）.

的"全国第三届音乐作品(民族器乐)评奖"活动,获奖作品有彭正发、俞逊发的笛子独奏《秋湖月夜》,费坚蓉的三弦独奏《边寨之夜》等58首(部);1985年的"全国第四届音乐作品(室内乐)评奖",获奖作品有权吉浩的钢琴独奏《长短的组合》、周龙的弦乐四重奏《琴曲》等24首(部)。除此之外,还有1983年中央音乐学院分别举办的"全国钢琴作品创作征稿评奖""中提琴、小提琴教材创作、演奏比赛""民族器乐教材创作、演奏比赛",1984年中央音乐学院举办的"第二届全国钢琴作品创作征稿评奖",1985年上海音乐学院民族器乐系举办的音乐作品评奖活动和《音乐创作》编辑部主办的"小型器乐作品评奖",1986年中国唱片社举办的"中国唱片奖"、中央音乐学院举办的"第二届民族器乐作品征稿评选"活动、武汉音乐学院举办的圆号作品比赛,1987年上海举办的"'中国风格'钢琴作品国际比赛",等等。另外还有各地方音乐活动中所设的作品评奖,如"上海之春""羊城音乐花会""哈尔滨之夏""西北音乐周——长安音乐会"等,获奖作品不计其数。再考虑到1984年至1989年间频繁举办的个人新作品音乐会,器乐作品的数量以及传播的广泛程度就更可想而知了。①交响乐、民族管弦乐、室内乐重奏、小型器乐独奏各个器乐领域都有大批作品产生。而在这所有器乐体裁的创作上形成冲击力的就是引起激烈论争的新潮音乐。这是新时期器乐创作不可不提的一个现象和一个特殊的创作群体。

但凡稍对新潮音乐有所了解,提起他们的创作,想到的必定是那些器乐作品:弦乐四重奏《风·雅·颂》、管弦乐《川崖悬葬》、混合室内乐《Mong Dong》、钢琴独奏《多耶》、交响乐《地平线》、民族器乐重奏《天籁》等,即使这些作品中有人声,也是器乐化了的用法。新时期器乐创作在我国音乐领域所呈现出的前所未有的兴盛景象,从以上所述中便可窥见一斑。

---

① 据笔者统计,1984年至1989年仅在北京举办的个人新作品(器乐)专场音乐会就达15场,分别是"黄安伦中国交响作品音乐会"(1984)、"谭盾中国器乐作品音乐会"(1985)、"谭盾交响作品音乐会"(1985)、"叶小钢交响作品音乐会"(1985)、"瞿小松交响作品音乐会"(1986)、"陈怡交响作品音乐会"(1986)、"李序交响作品音乐会"(1986)、"许舒亚交响作品音乐会"(1986)、"郭文景交响作品音乐会"(1987)、"牟洪交响作品音乐会"(1987)、"蒋本弈交响作品音乐会"(1988)、"何训田交响作品音乐会"(1988)、"瞿小松作品音乐会"(1988)、"王时室内乐作品音乐会"(1988)、"郭祖荣交响作品音乐会"(1989)。

器乐创作在新时期能够一跃达到创作高潮，成为时代的声音，个中因素固然复杂多样，然而，在历史新旧交替的变革时期，围绕着器乐创作展开的思想观念方面的争鸣所起的作用是不容忽视的。

## 二、关于"与器乐创作相关的争鸣"

"百花齐放，百家争鸣"是我国的文艺方针。"花"是艺术之花，"家"是学术之家。而关于"争鸣"一词在古代汉语词典中并不存在，但其意却自古有之。据《辞源》所释，"争"意为论辩。庄子《齐物论》曰"有竞有争"，晋郭象注："对辩曰争。"而《辞源》中对于"鸣"的解释是：鸟叫，泛指发声。《诗经·小雅·鹿鸣》有"呦呦鹿鸣，食野之苹"[①]句。笔者理解"争鸣"应是管弦齐响，争相和鸣，即各种不同乐器发出的各种声音在宏大丰富的交响乐章中密切合作，平等相伴。而学术上的"争鸣"应是各种讨论、争论、争辩之声齐响。"百家争鸣"倡导学术上各种不同观点的林立，鼓励各成一家，组成"百家"。众人一家是不可能形成"百家"的。此亦即本文所论"争鸣"之意。

## 三、目前的研究成果

目前已经可以看到对改革开放以来文化艺术领域进行学术性研究的成果出版。20世纪90年代开始，便有学者首先从整体上对文化艺术领域的成果进行总结，出版了《新时期文艺新潮评析》[②]等专著。进入21世纪，成果相对增多，有《新时期文艺主潮论》[③]等专著。在各个领域，目前所见小说界的行动最为及时，已经有多

---

[①] 广东、广西、湖南、河南辞源修订组，商务印书馆编辑部，编.辞源修订本（全两册）[M].北京：商务印书馆出版,1983：1965,3523.

[②] 程代熙，主编.新时期文艺新潮评析[M].开封：河南大学出版社,1997.全书包括七个部分：一、文艺新潮和新潮理论；二、新潮诗歌；三、新潮小说；四、新潮影视；五、新潮戏剧；六、新潮音乐；七、新潮美术。音乐部分的作者为李正忠。

[③] 郑恩波，主编.新时期文艺主潮论[M].北京：文化艺术出版社,2004.全书基本内容与程代熙主编的《新时期文艺新潮评析》大致相同，除其所涉及的七个部分内容外，又增加了戏曲和舞蹈部分，共九个部分。音乐部分的作者为汪毓和。

部成果出版，其中以《中国新时期小说主潮》（上、下）①的影响最为突出。艺术领域正悄然行动起来，除一些资料汇编，如有新时期电影资料汇编等外，也出版了相关研究成果，仅笔者所见有《中国当代电影史——1977年以来》②《"文革"后时代中国电影与全球文化》③等。音乐方面早在1991年出版的《中国现代音乐史纲》（1949—1986，汪毓和主编）④、1993年出版的《中国当代音乐》（1949—1989，梁茂春著）⑤、《当代中国音乐》（李焕之主编）⑥、《新中国音乐史》（1949—2000，居其宏著）⑦都将此时期的内容纳入其中。中央音乐学院音乐学研究所经教育部审批，将"20世纪80年代以来中国器乐创作研究"作为2002年度国家重点规划课题。至今专门对此时期取得丰硕成果的与器乐创作相关的综合性的学术研究，对于这个历史进程中不同观念的激烈论争进行的归纳总结，尚没有完整成果出现。所以，本篇关于"与器乐创作相关的争鸣"的研究是具有某种新意的。

尽管目前有关该领域全面系统的学术研究还是空白，但是已经有学者做了很好的资料工作，如李西安主编的《一石激起千层浪——中国现代音乐争鸣文选（1982—2003）》⑧和《〈中国现代音乐信息数据库〉资料索引》（光盘数据）。两种资料汇编为本课题的研究提供了有益的帮助。另外，近年一些当事人的文集或专著开始出版，今见到的主要有《吴祖强选集：霞辉集》⑨、乔建中文集《土地与歌——传统音乐文化及其地理历史背景研究》⑩、居其宏文集《谐谑与交响》⑪、赵沨文集《赵沨文集》⑫、李西安文集《走出大峡谷——李西安音乐文集》⑬、金湘文集《困惑与求

---

① 丁帆，许志英，主编.中国新时期小说主潮（上、下）[M].北京：人民文学出版社，2002.
② 陆绍阳.中国当代电影史——1977年以来[M].北京：北京大学出版社，2004.
③ 林勇."文革"后时代中国电影与全球文化[M].北京：文化艺术出版社，2005.
④ 汪毓和.中国现代音乐史纲[M].北京：华文出版社出版，1991.
⑤ 梁茂春.中国当代音乐[M].北京：北京广播学院出版社，1993.
⑥ 李焕之，主编.当代中国音乐[M].北京：当代中国出版社，1997.
⑦ 居其宏.新中国音乐史[M].湖南：湖南美术出版社，2002.
⑧ 该《文选》分上、下两册，中国音乐学院图书馆"中国现代音乐"课题组，2004年1月。
⑨ 吴祖强.吴祖强选集：霞辉集[M].北京：中国文联出版社，1997.
⑩ 乔建中.土地与歌——传统音乐文化及其地理历史背景研究[M].济南：山东文艺出版社，1998.
⑪ 居其宏.谐谑与交响[M].北京：新华出版社，1999.
⑫ 赵沨.赵沨文集[M].北京：人民音乐出版社，2001.
⑬ 李西安.走出大峡谷——李西安音乐文集[M].合肥：安徽文艺出版社，2002.

索——一个作曲家的思考》[1]，还有《现代和声与中国作品研究》（王安国）[2]、《民族化复调写作》（刘福安）[3]、《音乐史论新选》（汪毓和）[4]、《中西乐论》（相西源）[5]、《秦西炫音乐文集》[6]、《音乐中国——中西音乐对话前的对话》[7]、《音乐与人——中国现当代音乐研究文集》（樊祖荫）[8]、《中国作曲技法的衍变》（王震亚）[9]、《面临挑战的反思——戴嘉枋音乐文集》[10]、《时代与人性——朱践耳交响曲研究》（卢广瑞）[11]、《世纪的回眸——王安国音乐文集》[12]、《争鸣与求索》（居其宏）[13]、《李焕之音乐文论集》（上、下）[14]等。此类文集，在资料建设方面是有积极意义的。近年一些博士论文也与该领域有某种关联，如《中国现代音乐：本土与西方的对话——西方现代音乐对中国大陆音乐创作的影响》（李诗原）[15]、《20世纪中国音乐批评导论》（明言）[16]、《探路者的求索——朱践耳交响曲创作研究》（蔡乔中）[17]、《罗忠镕后期的现代音乐创作研究》（吴春福）[18]等。尽管上述文献对本文的写作具有参考价值，但至今专门对该时期与器乐创作相关的争鸣问题的系统性理论成果尚未见到。

---

[1] 金湘.困惑与求索——一个作曲家的思考[M].上海：上海音乐出版社，2003.
[2] 王安国.现代和声与中国作品研究[M].北京：中国文联出版公司，1989.
[3] 刘福安.民族化复调写作[M].上海：上海音乐出版社，1989.
[4] 汪毓和.音乐史论新选[M].北京：中国文联出版公司，1996.
[5] 相西源.中西乐论[M].北京：人民出版社，2002.
[6] 秦西炫.秦西炫音乐文集[M].北京：大众文艺出版社，2004.
[7]《光明日报》书评周刊，编.音乐中国——中西音乐对话前的对话[M].北京：中国社会科学出版社，2004.
[8] 樊祖荫.音乐与人——中国现当代音乐研究文集[M].上海：上海音乐学院出版社，2004.
[9] 王震亚.中国作曲技法的衍变[M].北京：中央音乐学院出版社，2004.
[10] 戴嘉枋.面临挑战的反思——戴嘉枋音乐文集[M].上海：上海音乐学院出版社，2004.
[11] 卢广瑞.时代与人性——朱践耳交响曲研究[M].上海：上海音乐学院出版社，2005.
[12] 王安国.世纪的回眸——王安国音乐文集[M].上海：上海音乐学院出版社，2005.
[13] 居其宏.争鸣与求索[M].北京：中央音乐学院出版社，2005.
[14] 李群，选编.李焕之音乐文论集（上、下）[M].北京：人民音乐出版社，2006.
[15] 李诗原.中国现代音乐：本土与西方的对话——西方现代音乐对中国大陆音乐创作的影响[M].上海：上海音乐学院出版社，2004.
[16] 明言.20世纪中国音乐批评导论[M].北京：人民音乐出版社，2002.
[17] 蔡乔中.探路者的求索——朱践耳交响曲创作研究[M].上海：上海音乐学院出版社，2006.
[18] 吴春福.罗忠镕后期现代风格的音乐创作研究[M].上海：上海音乐学院出版社，2005.

### 四、研究的意义

**1. 认清历史**

"文革"结束至今已四十多年，新时期距今也过去了二十多年。我们只有清醒地认识走过的路程，理出历史基本脉络，方可为未来的发展打下坚实基础。20世纪80年代以来的器乐创作可以说是我国近代以来最活跃、最丰富的时期。然而成绩虽表现在创作上，其背后却是思想观念的变化。器乐创作从"文革"中几近消亡到成为人们一致追捧的领域，成为"新潮"音乐走向世界的突破口，其背后蕴含着深刻的观念变化、不同思想的碰撞甚至激烈交锋。可以说没有思想解放运动下对一系列问题的讨论，没有观念上、理论上的打破禁区和探索新说，新时期是不会出现器乐创作繁荣景象的。本篇正是从这一角度出发，以探讨器乐创作繁荣的成因。

**2. 进一步促进我国音乐学术研究的百家争鸣**

固然，百家争鸣不一定通过论争实现，各路学者以自己独立的方式潜心研究，有所建树，自成一家，同样可以形成"百家争鸣"的局面。"争鸣"在促进学术发展上有着积极作用，尤其在变革年代，通过争鸣推动观念转变，促进创作繁荣，同时也促进学术自身发展，其内在动力性作用不可低估。当今我国音乐学术的发展，更需音乐学者踏实工作，深入研究，勇于开拓和积极融入国际音乐学术领域；然而，学术争鸣依然也是值得提倡的，可以说，它是活跃学术、促进思考的一副调剂品。回顾20世纪80年代持续不断的各种争鸣，体悟当时知识分子的时代激情和强烈的社会责任感，对于增强当今学人的学术意识和促进我国音乐学的发展无疑具有双重意义。

**3. 为我国音乐在21世纪的发展提供经验**

新时期为我国音乐的发展奠定了良好的基础，"新潮"作曲家们也为我国音乐的发展闯出了一条道路。在21世纪，当中国的经济逐渐强大、中国的影响在不断增强的时候，我们更需要新一代作曲家以不同于前辈的姿态成长起来。由新时期器乐创作的发展，我们可以看出从政府文化机关到音乐家协会、各教育单位、演出团体，从作曲家到理论家、指挥家、演奏家，从教授到学生，各方面积极的努力，促成了器乐创作的发展和新一代创作人才的成长。在新世纪，我们依然需要通过多方

的努力和协作，促成我国音乐的新的繁荣。本篇的写作就是力图通过对新时期与器乐创作相关争鸣问题的研究，为21世纪我国音乐的发展提供宝贵的经验。

4.建立"做中国人"的价值理念

中国的经济已经得到很大发展，但中国能在国际上成为真正强国吗？这是近年国内外政治家和学人们经常探讨的问题，如日本独协大学教授上村幸治曾撰文《十年后中日关系走向：竞争还是共存》①。文章认为十年后"中国经济将在总体上超越日本"，"中国在政治上也将成为一个大国"，然而"中国仍将是发展中国家"，原因就在于"美国标榜'自由'和'民主'的理念，以前的苏联标榜自己是'社会主义'，是与美国并列的超级大国。但是中国没有这种理念"。旅美学者张旭东在其为美国纽约大学博士专题课和北京大学系列讲座基础上扩充、修订而成的专著《全球化时代的文化认同——西方普遍主义话语的历史批判》中也谈到，在全球化的今天"中国在很多方面的确赶上去了，融进去了，成了当代的'世界工厂'，但偏偏在根本的价值和认同问题上'空洞化'"②，提出中国知识分子应该好好思考如何在当今世界为"做中国人"找到理论上和哲学上的意义这一紧迫问题。中国作为一个大国，建立起"做中国人"的价值理念是我们祖先和人类文明赋予我们的不可推卸的责任。然而新的价值理念的建立远比成为一个经济强国难得多，它需要学者们从对自己历史、传统的解读、认识、批判的漫长过程中建立起来。本篇无力全面探讨"做中国人"的价值理念这一宏大课题，然而，回顾"文革"后我们在器乐创作领域从思想观念上所走过的道路，一方面能让我们明白这一工作的艰巨繁杂和多方一点一滴探讨的必要性；另一方面，尽管新时期在我国灿烂悠久历史长河中只是一瞬间，然而，它就生长在我们脚下，我们对问题的探讨是离不开这一时期问题的探讨的。故本篇选择冰山一角，从对我国新时期与器乐创作相关的思想观念的争鸣，感悟在改革开放年代的音乐工作者是如何从我国历史实际出发进行他们的思考和选择的。这也许是本篇潜在的更为重要的意义。

---

① 《参考消息》2006年10月31日第16版；原载日本《经济学人》周刊2006年10月9日。
② 张旭东.全球化时代的文化认同——西方普遍主义话语的历史批判[M].北京：北京大学出版社,2005：234.

# 第一章　20世纪80年代关于西方现代音乐的争鸣

对于西方现代音乐，我们并非全无所知，随着19世纪以来国门的打开和20世纪中西文化交流的增多，20世纪初我国赴欧学子已经对西方现代音乐有了最初的接触。20年代末以柯政和主编的《新乐潮》为代表的一些音乐杂志开始介绍勋伯格等西方现代音乐的代表人物及其音乐。30年代，我国音乐界不但对现代音乐的了解有所增多，有人还在创作中应用起现代技法。到了30年代末40年代，我国的作曲家们已经可以用现代作曲技法创作出优秀的中国音乐作品。随着50年代中后期对西方现代音乐等于形式主义的偏见影响的扩大，使西方现代音乐在我国成为二十年无人敢问津的禁区，造成50年代成长起来的一代音乐家对其了解的空白。尽管我们与西方现代音乐的联系隔断了近二十年，中年一代作曲家对之几乎一无所知，但我国老一代音乐家对它们并不完全陌生。有些音乐家私下里开始偷偷研究西方现代音乐，这就为新时期我国音乐工作者介绍、了解西方现代音乐提供了一定的基础。

## 第一节　争鸣的开始及纵深扩展

新时期我国对西方现代音乐的了解和讨论可分为三个阶段。

第一阶段，从1979年的成都器乐创作座谈会到1981年批判资产阶级自由化。在这近三年的时间里，那些一直渴望了解现代音乐的人不失时机地寻找资料、交流切磋，而那些原来持有偏见的人，也开始在观念上逐渐摆脱对西方现代音乐的戒备心理，表现出主动了解的愿望。

第二阶段，自1981年批判资产阶级自由化之后，一方面音乐界对于西方现代音乐的介绍仍在进行，强调了解、分析西方现代音乐，为我所用的必要性；另一方面，警觉的意识重新被提起。此时，一些人士再次较为强烈地感到西方现代音乐与

资本主义"精神危机""文化危机"的关联,又一次对它保持戒心。不同观点的冲突,此时在教育领域里表现得尤其突出,针对青年学生们将那些西方现代作曲技法应用于创作中的一些做法,教师们对此持不同态度,也因此引起争论。又由于这个时候正赶上全国范围的反对资产阶级自由化和抵制、清除精神污染,使得不同观点的冲突变得更加尖锐。

第三阶段,为了澄清认识上的矛盾,也为了人们能够正常地了解西方现代音乐,1984年9月《人民音乐》《音乐研究》编辑部联合召开"外国音乐研究座谈会"①,来自全国各地从事外国音乐(主要是西方音乐)研究和教学的四十余位学者参加了为期一周的座谈会。会上许多学者争相做学术发言。会后,有关西方现代音乐的文章很快发表,它们是《1945年以来的西方现代音乐与我国音乐创作的关系》(钟子林)、《对西方现代音乐的思索》(蔡良玉)、《尽快地结合我国的创作实践——对研究外国音乐的几点意见》(叶纯之)、《从传统、生活和艺术规律看西方现代音乐——在"外国音乐研究座谈会"上的发言》(钱仁康)②。

上述四篇文章,首先在对西方现代音乐的介绍上更为深入,范围更广泛,这些学者不仅关注西方,还关注日本、苏联的现代音乐,以及我国的传统音乐与现代音乐的关系等问题;同时也较以往有所深入,开始研究西方现代音乐的"美学特征""现代音乐与民族性"等理论问题;对人们对西方现代音乐的一些认识也做出相应的回应。可以说,会议不仅促进了研究的逐渐深入,也进一步推动了人们对西方现代音乐的了解。会议之后,特别是"新潮音乐"崛起的1985年、1986年,我国了解现代音乐的路径畅通了起来,随后现代音乐大师尹依桑、J.克拉姆等纷纷来我国讲学,一时间形成了对西方现代音乐学习、研究、应用的热潮。

---

① 缪也.《人民音乐》《音乐研究》召开外国音乐研究座谈会[J].人民音乐,1984(10).缪也.《人民音乐》编辑部与我刊编辑部共同召开外国音乐研究座谈会[J].音乐研究,1984(4).

② 四篇文章依次发表的刊物及时间为:钟子林.1945年以来的西方现代音乐与我国音乐创作的关系[J].人民音乐,1984(10).蔡良玉.对西方现代音乐的思索[J].音乐研究,1984(4).叶纯之.尽快地结合我国的创作实践——对研究外国音乐的几点意见[J].人民音乐,1984(12).钱仁康.从传统、生活和艺术规律看西方现代音乐——在"外国音乐研究座谈会"上的发言[J].人民音乐,1985(1).

## 一、最初的讨论

通过翻译或编译的著作，是"文革"后人们了解西方现代音乐的一个途径，也是最早的途径。随后，一些学者开始撰文介绍。这些介绍结合我国国情，针对以往的偏见进行分析，发表自己的看法。从1979年的成都会议，到1981年反对资产阶级自由化这段时间，人们对西方现代音乐的讨论概括起来有以下几个方面。

### 1. 提倡深入了解具体分析，鼓励创作上的探求精神

在1979年成都器乐创作座谈会上，人们在回顾总结中华人民共和国成立以来的经验教训，呼唤艺术民主、尊重艺术规律的同时，自然也有人提出关于西方"先锋派"音乐的问题。据报道，当时会上有两种不同认识：一种认为，"历史在发展，艺术技巧也在发展，审美观念也在逐步改变，对于近现代西欧音乐，要用马克思列宁主义的辩证唯物主义和历史唯物主义的观点进行具体分析，不能不加区别地一概否定，统统视为'反动、腐朽'"；西方现代音乐确有"反动、颓废"的一面，但也有内容上"对资本主义社会不满或反对剥削压迫的作品"，这方面的作品是值得我们借鉴的。另外一种认为，在创作技法上，"我们不能故步自封，要用最先进的技巧武装自己"；提出对于西方现代音乐，我们首先是不要怕，我们可以"加以分析，认真消化，做到为我所用"。① 此次会上王西麟、丁善德、桑桐的文章都表达了不应谈"西方现代技法色变"，而提倡积极吸取有益成分的看法。

应该看到，新时期初期我国音乐家们对西方现代音乐的介绍，是在思想解放运动过程中，反思我们所走过的道路、吸取以往教训的前提下进行的。虽然成都会上已开始谈论这个话题，但对于专门写文章进行介绍，学者们仍心有余悸。1979年，《音乐艺术》创刊号发表了廖乃雄《西方现代音乐初探》②一文，作者首先批判一番，认为"西方现代音乐深深地打上了时代的、阶级的烙印：帝国主义时期资本主义社会的种种矛盾，资产阶级、小资产阶级的精神危机，像幽灵一样经常伴随着它"，认为它"确实有不少属于胡闹、骗人的现象"。但毕竟作者不再简单地思考、行事，他

---

① 邱仲彭. 总结经验 跟上形势 解放思想 繁荣创作——记中国音乐家协会在成都召开的器乐创作座谈会[J]. 人民音乐，1979（4）.
② 1980年第1、2期连载。

认为简单地对待西方现代音乐，是"不够科学的"，因为"西方现代音乐的作曲家和作品数量极多，极其复杂，内容与形式均不统一"。正由于这些理由，作者拟对19世纪末至20世纪80年代的西方音乐情况进行介绍（因作者外出，拟订的计划并未完成）。

针对以往我国对西方音乐的探讨局限于18、19世纪的片面性，作者认为这种属于"断代史"方式的探讨"未免太片面"，提出对于西方音乐，我们不能"斩头去尾，以偏概全"。当谈到我国对于19世纪末以后的西方音乐的不正常态度时，作者谈到，对这些我们虽然"较少接触和了解"，"却早已形成许多固定的观念和现成的结论"。作者将这些"观念"和"结论"归纳为三个方面：① 把西方现代音乐一概称为"形式主义""现代派"；② 把西方现代音乐看成"一团漆黑"；③ "一无可取"，根本谈不上有供批判、借鉴、吸取和改造之处。作者分析道，我们的这些观念既非通过亲身体验、感性认识得出，也非在掌握较多资料、进行深入了解、实际研究和分析的基础上得出。他认为这种以时代的、阶级的烙印来代替具体分析和全面认识的做法"是不够科学的"，以个别现象和事例来"批判"或否定西方现代音乐"更是不能奏效"的。通过具体介绍、分析，作者认为西方现代音乐在"发扬民族性、吸取民间音乐方面"，在"音乐创作的进一步民族化、民间音乐的进一步发掘"等方面都是"值得我们研究和借鉴"的，也是"值得大书特书的"[①]。在之后的另一篇介绍文章中[②]，作者再一次谈到，不少西方作曲家一味追求新奇，他们的创作有脱离群众的危险，西方现代音乐从内容看，既有进步的一面，也有落后和反动的一面；从技术手法上来看，既有成功，也有失败。一句话，我们须具体问题具体分析，不能一概而论。

《人民音乐》1980年第2期发表了钟子林的《新维也纳乐派》一文，文中不仅介绍新维也纳乐派，也同样提到我们应该"怎么看"的问题。首先，作者对过去存在的表现主义音乐是"颓废的资产阶级流派"、现代派作曲家都是"没落的资产阶级

---

① 廖乃雄.西方现代音乐初探[J].音乐艺术,1980（1）.
② 原载廖乃雄.浩瀚变幻的音乐之海——二十世纪西方音乐流派介绍[J].课外学习,1982（1）.转引自音乐、舞蹈研究[J].1982（3）.

音乐代表"、十二音体系是"形式主义的游戏"等看法提出不同意见，认为过去的这些观点"过于简单化""不够全面"。这种"全盘否定的结果使得我们对现代音乐一无所知，谈不上真正的研究和批判"。所以作者提倡"还是应该具体分析"，而且"有些现代音乐作品的积极意义是不能抹杀的"。同时，作者在文中也表现出尽量客观理智分析的态度，不简单地全盘接受，也不一概否定，在肯定西方现代音乐的积极意义的同时，也承认有些无调性、十二音体系的作品"内容过于片面、抽象，不同程度地脱离生活，使人不易找到它与真实生活的联系，引不起听众对正常事物的一定联想"。另外，有些作品"违背了音乐艺术的固有规律，破坏了人的正常的艺术趣味"。但最终作者还是认为"其中有些音响上的探索，仍值得我们研究"，具体地说，在创作中，十二音体系"使用得当……作为表现手段之一，还可能有一定的表现力"，而作者对"得当"的解释是，在应用时"把它同调性因素相结合，或者它只是整部作品中的一个片段"。可以看出，钟子林的这篇文章，虽然也谈到现代音乐重要乐派的局限，但不再以"西方资本主义""腐朽、没落"等意识形态领域的辞藻来分析，而是无论利弊，都更多地从艺术本身的特性分析对待。

1980年《人民音乐》第10期发表徐源的文章《亚历山大·葛尔教授在中央音乐学院》也谈到，从葛尔所介绍的西方现代音乐看，这是个比较复杂的问题，"我们有必要了解它、研究它，从中吸取对我们有益的经验，但不能生搬硬套"。从上述廖乃雄、钟子林和徐源的观点，我们可以得出一个印象，即他们都主张以开放、健康的心态主动去了解西方现代音乐，而不是因为封闭、害怕，从而回避它。

《人民音乐》1981年第9期徐源《勋伯格与十二音作曲法》一文里，作者从音乐创作和作曲教学角度提出，虽然十二音作曲法的"无调性风格，怪诞的音响结合，神经质似的节奏和力度变化"和我国民族音乐传统"格格不入"，但其"探求的'精神'"是值得我们注意的。"因为要发展我们的民族音乐艺术，在作曲技法方面也需要有所改革，有所创新。否则拘泥于现有的任何一种风格和程式都不能真正解决我们所面临的问题，并将落伍于时代的潮流。"作者提出："今天我们为了发展我们的音乐艺术，表现我们'自己的艺术思想'，能否在吸收各方面（中外古今）经验的基础上探求一种既是现代的，又有民族特点和个人独创风格的技法呢？"这里体现出在对西方现代音乐了解的过程中，作曲家们已经开始思考自己的创作定位，而实

际上,此时的器乐创作已有人尝试应用这些手法,如汪立三1980年创作的钢琴独奏《梦天》(选自李贺诗二首)①和同年谭盾创作的交响乐《离骚》②等。

2. 从"格格不入"到有条件地接受

在1979年成都器乐创作座谈会上,有人主张对西方现代音乐应该加以分析,认真消化,做到为我所用;也有人坚持认为"先锋派音乐、十二音体系等艺术派别,和我们在感情上是格格不入的,没有什么可取之处"③。

随着人们对西方现代音乐了解的增多,那些介绍分析的文章也显示出比较客观的态度,西方现代音乐在我国逐渐脱去了"洪水猛兽"的外衣,乐坛上初显思想解放的成效。尤其1981年5月,文化部、中国音协、中央广播事业局、国家出版管理局联合举办"第一届全国交响音乐作品评奖"后,激起了创作领域的创新热潮,1981年《人民音乐》第6期发表了本刊评论员的评论《交响音乐的新发展》,肯定我国交响音乐创作中的"民族特色"和"创新精神",还谈到"在创新方面还有待做更多的努力"。应该说创作上的这股创新热,与对西方现代音乐的学习借鉴不无关系。但这一现象很快让另一些人士警觉起来。首先,《人民音乐》1981年第7期本刊评论员撰写的《在党的领导下建设高度的社会主义音乐文化——纪念中国共产党建党六十周年》一文,谈到在解放思想过程中,产生了不同的理解,在对外文化交流频繁的情况下,产生了"如何对待当前外国音乐文化中出现的各种现象的问题",提出"有些人,仅仅从'新'出发,以为外国音乐文化中凡是新的东西都是好的,认为仿效这种'新'就是解放思想。他们没有考虑这种'新'在资本主义音乐文化发展进程中是前进还是倒退,这种'新'是否是音乐文化发展规律的必然产物,这种'新'对我社会主义音乐文化的发展是否有益,然后决定其取舍"。《人民音乐》1981年第8期发表的《凡是"新技法"就一律要学么?》④一文中关于对待创作中"新"的态度与上文相同,但显然比上篇更多地接受了"新"。文章谈到"最近,在

---

① 汪立三.涛声[J].音乐创作,1980(1).
② 该作品获1981年全国第一届交响乐作品评比鼓励奖。
③ 邱仲彭.总结经验 跟上形势 解放思想 繁荣创作——记中国音乐家协会在成都召开的器乐创作座谈会[J].人民音乐,1979(4).
④ 成于乐.凡是"新技法"就一律要学么?[J].人民音乐,1981(8).

专业音乐创作中,有一种倾向,就是引用本世纪欧美流行的一些新的作曲技法,这本来是无可厚非的。听说有的同志对此表示反对,我认为这是不全面的"。作者承认"社会文化现象总是不断发展的",认为虽然"不是'新的'就都是'好的'",但是我们应该学习"新的"东西,并主张无论是对西方古典传统,还是对"新派技法",都应该"批判地学习"。在承认学习新技法必要性的同时,作者认为,对于新技法要辩证地看,提出"新也是和旧相比较而言的,某时某地的新,却常是另一时另一地的旧。所以,不能只认为'新'就一定是必须重视的";作者还提出"技法的好坏,关键在于它是否能恰当地表现作者所想表现的思想和情感",作者强调,技法是为内容服务的,而"不能为技法而技法"。

《人民音乐》1981年第9期发表的《既要出新,又要出美》(廖家骅)一文针对"音乐创作,贵在出新"的说法,提出不否定"出新",更强调"出美"。作者认为,创作确实是要出新的,然而,"千百年来人们的艺术实践表明:音乐作品的优劣成败,并不单纯在于新和旧,而关键要看它是否符合真善美的客观准则";与成于乐的文章对新旧的态度一样,该文也认为它们是相对的,"任何新的音调都会变成旧的音调",因此,检验它们的最终目标取决于它们的"美学价值"。作者提出,"如果不把创造音乐美作为作曲家的重要职责,作为衡量作品艺术水准的主要标尺,而片面地强调出新,追求突破,其结果很可能导致离奇的旋律、荒诞的节奏,这种'新'实则成为'怪'了。它远离了人民的生活,超越了人们的审美观点,显然,在艺术上是不足取的"。作者还指出,在乐坛上有些人把民族的传统当成"旧的东西",而"把国外的某些表现手法奉为新的珍宝,狂热地追求",致使"有中国风格和中国气派的新作不多见了","这不能不认为是对'出新'片面的理解所造成的某些不良后果"。

从上述观点、提醒和担忧中,我们可以了解到当时我国音乐界一些人士对西方现代音乐的认识和看法。下述李曦微、蒋一民两篇文章正是针对音乐界存在的这些观点而撰写的。

### 3. 从观念上为现代音乐的传播扫清障碍

上述对西方现代音乐的看法,代表了社会上一些人的思想,虽然发表的文章不多,却足以给创作带来压力。所以1980年5月,"上海之春"举办音乐民族性与时代性学术座谈会,李曦微、蒋一民在会上做了发言,他们在谈论"民族性"的同时,

却大谈、特谈音乐的借鉴。他们的发言和随后文章的发表为西方现代音乐在我国器乐创作上的应用一定程度上扫清了障碍。

李曦微的文章《试谈音乐的民族性、时代性与借鉴——在"上海之春"音乐理论座谈会上的发言》[①]在讨论民族性时，首先提出民族性开放、可变的特征，认为"不同民族的音乐互相影响，给民族传统注入新生命，并促使形成新风格、新技法、新体裁"。他还认为这是"音乐发展的重要途径"。由此作者提出，要形成我国几代音乐人一直企盼建立的"有高度水平的民族乐派"，就需要从两个"不同而又互相关联的方面入手"，即对传统的继承发展和对外来音乐的吸收借鉴。作者出于借鉴与我国民族性"观点的争议比较多"的缘故，特选此议题以集中阐述自己的看法。

首先，作者从美学角度出发论述外来音乐借鉴的可能性。认为人类对音乐感受存在"共性因素"，"共性"在于人类音乐都共同建立在音乐构成材料的物理特性的基础上，建立在人类对音乐的形式美的感受和逻辑思维的共同规律上，建立在人类模拟音调的共性和思想内涵的共性上。

其次，作者由我国历史形成的"僵化没落"所造成现实音乐的"落后"，谈到"借鉴"。认为在"借鉴"问题上有两种阻力，"一是盲目崇洋，二是狭隘民族主义"，而二者中"后者是主要危险"，因为它有"整个封建专制政权和几千年的保守思想为基础"，"不承认我们的落后面，把传统视为亘古不变的国粹"，这种狭隘的民族主义或多或少是盲目排外的，并且认为"封建意识的根深蒂固和危害，甚至在今天也是个严重的社会问题"。为了进一步强调"民族性"中的"借鉴"问题，文章进一步论述借鉴的作用，认为"民族性并非天生的。它是在历史中形成发展、变化着的"。作者以中外音乐史上音乐繁荣的事实，说明借鉴对于发展民族音乐的重要性，认为民族的融合应该是"历史的幸运"。

在澄清了这些观念问题后，作者谈到，我们把19世纪末20世纪初西方资本主义世界的危机套用在音乐上，得出印象派、晚期浪漫派的音乐是世纪末的"悲观颓废"和"形式主义"，所以对它们只有批判。作者说，"其实这些派别和人物不论

---

① 李曦微.试谈音乐的民族性、时代性与借鉴——在"上海之春"音乐理论座谈会上的发言[J].音乐艺术,1980（3）.

在艺术技法还是形象内涵方面都有继承传统而又大胆革新的贡献,都有必然规律可循,内容也不乏对某些生活现实的生动反映",由于我们错误地预估西方20世纪资本主义世界是"日薄西山、气息奄奄",认为它们将在几十年内"总崩溃",所以不论是音乐上的维也纳后三杰,还是梅西安体系,"新原始主义"还是"新古典主义",电子集成音响还是科学数理的作曲,"统统是末日前的疯狂",造成我们对这些现代音乐研究极少,"使我们在借鉴人家的先进经验时畏首畏尾,路子狭窄,眼光短浅"。

依作者看,我们对西方现代音乐借鉴的标准,"应该是'是否对今天的音乐创作有益',而不是'是否符合我们的传统规范'"。

在1980年举办的"上海之春"关于"民族性与时代性"问题的讨论会上,蒋一民的文章《关于我国音乐文化落后原因的探讨》引起的争论最大,文章在1980年第4期《音乐研究》发表后,一段时间内或有文章直接与之商榷,或在文章行文中提及,在音乐界引起了不小的轰动。

文章开宗明义即申明此论点:"我国音乐文化落后的原因即广且多……我想探讨的却是我国音乐文化落后的技术方面的根本原因,就是说,如果把以社会、经济、政治为主导的人文方面的原因撇开,它就是落后的最首要原因。"文章从"先进还是落后——对我国音乐状况的历史分析""音乐表现体制与科学——对一种论点的发挥""主流和支流——对'谁化谁'的质疑及其他"三个方面进行论述。

该文虽前后有自相矛盾之处,也存在一定的局限性,但整体看,作者认为音乐是有时代性的,虽然作者所谈的时代性与以往人们对时代性的认识不同。以往大家认为音乐的时代性主要表现在题材的选择上,而该文认为音乐的时代性表现在"音乐表现体制"上。什么是音乐表现体制?作者的解释是"主要指作曲和演奏所赖以发挥的乐律、乐制、乐器等音乐表现的基础因素"。作者提出"表现体制"具有科学性,而不具有民族性。"音乐表现体制的特殊性在于音乐表达的中介——音响的独立存在和彻底的物理属性……作为音乐表现的物理基础,是音响的音色、音高、音量,而这个基础跟声学和数学有着直接关系"。该文指出中国音乐落后就是以科学为基础的"音乐表现体制"的落后。对于这一点,作者在文章前半部分交代得并不明确,有时不无矛盾之处,但在论述过程中逐渐清晰起来,特别是在论文结束处提出,中国音乐文化落后"原因是多方面的,这里仅是对技术基础认识做了一点正本清源的工作"。由此,便可以清楚地看出其"表现体制"的所指了。

作者认为音乐具有双重性，音乐"作为艺术时，它有不过时的一面；作为科学时，它又有过时的一面"，而"表现体制属于科学范畴，因此它不具有民族性"。通常人们把"中"和"西"看作是民族性范畴，作者则认为中西音乐表现体制本身的实质不是民族性的体现，"它们分别代表着单音和复音音乐表现体制，是科学技术作用于音乐表现的反映，因而属于时代性的范畴"。而"音乐表现体制不过是为体现这些要素服务的工具和材料"。在澄清了这些概念之后，作者提出"把中西音乐的民族性同没有民族性的科学表现技术区分开来，是十分必要的"。

从上述作者的论述，我们可以看到，文章的主要目的在于"期望站在某个角落来寻找发展太慢、进步不够的原因"。其原因是表现体制的落后，而表现体制持续落后、发展缓慢的原因则在于"实践被戴上了某种理论的紧箍咒"，咒语就是"几十年来在讨论音乐的民族性与时代性中占上风的那种理论"——"不要以西化中"，即我们在相当一段时间内对西方音乐表现体制总存在一种戒心，生怕西方音乐化了我国音乐的民族性。作者还谈到，人们常把"音乐表现体制"归属于"民族性"范畴，所以作者说，"只要科学被冠以'民族性'，那么科学便不能放手发挥作用，便只能像小脚媳妇一样，摇摇晃晃，战战兢兢，唯唯诺诺，畏畏缩缩"。

该文同李曦微文章的共同之处在于，同样从音乐美学角度论述"音乐表现体制"问题。在解放思想时期，要想打破过去的音乐思想，就要寻找新的理论支柱。当时的音乐美学发挥的即是这样的作用，虽然音乐美学和其他学科一样并不成熟，但人们力图用音乐美学理论解释音乐，解释历史，使之成为摆脱"左"倾思想羁绊的有力工具。

针对人们几十年来认定西方现代技法是资本主义腐朽没落的产物的观念，蒋一民提出的"表现体制"不具有民族性，当然更不具有阶级性的观点，为西方现代音乐技法在中国开路，制造舆论，扫清了障碍。其要解决的根本问题是，解放思想，大胆采用西方音乐技法及乐器体裁形式来发展我国音乐，从文中作者以唐代音乐"全盘胡化"为例证，就更可以看出作者的主张是毫无顾虑地、大胆彻底地采纳外来的西方音乐科学先进的表现体制。或可理解为，在作者看来，我们一贯提倡的民族性、时代性在当时不是最重要的问题，重要的是音乐的科学性——发展我国音乐的"表现体制"。

今天看来，该文的局限性在于对表现体制认识的局限。作者认为"复音音乐表现体制"的诞生，"为全世界的所有音乐流派提供了全新的根基"，"现代作曲家的表现必然大大超过古代音乐家的表现力"。在此作者过分地强调了"音乐表现体制"与科学的关联，只有先进与落后之说，而忽略了人文的一面，即"表现体制"除先进与落后之外，还有各种表现体制所体现出的不同，即赵元任在对中西音乐进行比较时所说的"不同的不同"，这是一点；另外，即使是在西方，他的现代音乐正是由于过于强调科学性的一面，忽略其人文因素，从而脱离了听众、社会，使现代音乐走向唯美。西方民族音乐学（音乐人类学）的兴起，正是力图摆脱这一局面的表现，所以说"复音音乐体制"不是音乐的唯一。而应多元化，你中有我，我中有你。需要说明的是，这样说，并不是否定该文在当时历史语境中值得肯定的一面，蒋文所论述的科学性的一面也正是我国音乐严重缺乏的。面对当时强大的顽固观念，也许只能采取"矫枉过正"的方法才能击人猛醒。

我们只有把事物放在历史的特殊语境中去看待，才能认清它的利弊。看待李曦微、蒋一民的这两篇文章即应如此。所以依笔者的看法，两篇文章的意义就在于从观念上为创作进一步走向开放打开了思路。

## 二、不同观点日渐尖锐并延伸至作曲教学

1982年音乐界反对资产阶级自由化，1983年开始的思想界和文艺界抵制、清除精神污染运动中的一个议题，就是如何对待西方现代音乐的问题。据《人民音乐》报道，中国音协曾于1982年召开座谈会，会上许多同志认为，随着对外文化交流的日益增多，西方音乐界所遇到的"流行音乐"和"先锋派音乐"这两大问题，也不可避免地摆在我们面前；并提出对于"先锋派"和"超先锋派"音乐要有清醒的认识，不能一概否定，也不能拒绝去了解；但必须看到，西方某些音乐家热衷于"先锋派音乐"，一味追求形式的标新立异、音响的奇异怪诞，脱离现实，脱离人民，"是对音乐艺术本身的亵渎"，也"是资本主义社会思想危机在音乐创作中的反映"。[①]

---

① 开创音乐工作的新局面——中国音协召开学习十二大文件座谈会[J].人民音乐，1982(10).

而 1983 年 10 月在思想界和文艺界抵制、清除精神污染的时期,音乐界有文章曾提到"音乐领域中存在着相当严重的精神污染",主要表现之一就是"西方资产阶级音乐中腐朽没落的东西,对我们的音乐生活有相当广泛的冲击"。虽然文章主要针对港台"时代曲"的影响而言,但也提到西方现代主义思潮可能冲击音乐界,存在潜在危险,所谓"也有同志津津乐道于什么'无声音乐'、'噪音音乐'"①的批评等。

吕骥的文章《抵制、清除精神污染是人民的愿望》②中也特别提出,那些认为"音乐就是'表现自我',只是'个人审美观点的体现'"的理论,"只能引导音乐脱离社会生活,走上形式主义道路,陷入以个人主义世界观为基础的先锋派泥坑"。这种思想指导下产生的音乐"对于我们社会主义精神文明,也只能是一种污染。这种西方现代音乐思想不符合我们社会主义音乐的美学原则,是脱离社会主义方向的,它们的存在必然要影响我们的创作活动,必然会在音乐生活中引起某些混乱。所以,这种精神污染也必须清除"。

1. 摇摆不定与坚持"深入了解具体分析"

前一种以赵沨为代表。1982 年共发表了三篇短文,分别是《当前音乐生活中的几个问题》(赵沨)、《从"风格的自由竞赛"谈起》(成于乐)、《"双结合"创作方法的内涵》(赵沨)③。三篇文章从三个方面表达了作者对现代音乐的看法。

发表于《音乐研究》1982 年第 1 期的《当前音乐生活中的几个问题》一文与之前作者在《人民音乐》1981 年第 8 期发表的《凡是"新技法"就一律要学么?》的观点基本一致,即可以创新,但前提是继承传统和反映生活。该文谈到,接触一些西方 20 世纪新的作曲技法"是非常必要的","少数作品借鉴了这些新技法,只要用之得当,也是应该肯定的"。其次,认为这些新技法"是一个非常庞杂的派别",所以提醒我们须"去芜存精地批判学习和借鉴,不能仅仅因为它是'新的'就一律肯定"。另外,作者谈到,虽然中华人民共和国成立以来,我国音乐创作局限于古典

---

① 仲稼.清除精神污染,繁荣音乐创作——纪念毛泽东同志九十诞辰[J].人民音乐,1983(12).
② 吕骥.抵制、清除精神污染是人民的愿望[J].人民音乐,1983(12).
③ 三篇文章依次发表于《音乐研究》1982 年第 1 期、《人民音乐》1982 年第 6 期、《音乐研究》1982 年第 4 期。

乐派，在美学观念上也过多地局限于浪漫乐派和民族乐派的原则框框，今天提倡"适当地、有目的地引用一些新的技法"，但是"基于调性概念上的古典技法远远没有被挖掘尽"，它"还大有驰骋的广阔天地"。总之，作者认为"创新，一要源于生活——人民生活的本质反映，二要基于传统——吸收传统中一切有益的东西。离开这两条奢谈'创新'，不仅不能为同时代人所接受，也不可能对后人有贡献"。

然而，在稍后作者的另一篇署名为于成乐的文章《从"风格的自由竞赛"谈起》①里，态度却发生了明显的变化。文章不再谈应用一些现代技法的必要性，也不再提"去芜存精"批判地学习借鉴，而是痛斥"二十世纪以来的形形色色的'现代乐派'"，"强调所谓'理论'——主观的思辨，而形式上则企图摆脱一切'传统'——直到抛弃物理学、心理学为基础的人类听觉审美活动的传统——晦涩怪异的音响组合，无调性的支离破碎的曲调及和声，莫测高深的曲体结构。总之，一反过去以美感和情感为主的表现方法"。认为这些形式手法与其所表现的内容"有着不可分割的联系"，所以不管"被称为'现代乐派'的各种学派在风格上有着多么大的差别"，"它们都和资本主义社会所特有的'精神危机'、'文化危机'的因素不可分割"。如此看来，作者认为"现代乐派"和文中所说的广义的古典乐派就不能仅看作是风格上的差异。那么它们是什么差异？作者未明确回答。但从文章认为"形形色色的"西方现代音乐与其所表现的内容即"资本主义社会所特有的'精神危机'、'文化危机'"不可分割的观点看，实际上在作者观念深处仍然是音乐的阶级性问题。考虑到其他学者在介绍西方现代音乐时，也一直指出西方现代音乐中的局限，但主张即使有它的局限，也还是有值得我们学习借鉴之处的一贯看法，再考虑到作者之前强调的不能为创新而创新、创新要建立在继承传统和反映现实生活的基础上的观点，以及在这个前提下承认创新的必要性的观点，作者的此篇文章，在音乐界尚未开始反对资产阶级自由化之时，因何原因发生这些变化，笔者不得而知。

1982年年底，音乐界开始反对资产阶级自由化，赵沨在年底又发表了《"双结合"创作方法的内涵》②一文。他认为，音乐创作落后于广大人民音乐生活的需要，

---

① 于成乐. 从"风格的自由竞赛"谈起[J]. 人民音乐, 1982（6）.
② 赵沨. "双结合"创作方法的内涵[J]. 音乐研究, 1982（4）.

提出"研究解决音乐创作方法问题,是关系到音乐创作的道路和方向的根本问题之一",所以提倡"毛主席提出的革命现实主义和革命浪漫主义相结合的创作方法",认为这一"双结合"的创作方法,"是过去文艺史上各种创作方法的精华之集大成",并阐述"双结合"的创作方法的精髓是"基于作品的生活、传统、思想而表达作者的理想、感情和情操"。文章最后"附带"提到,"近年来有部分青年音乐作曲学生,在一定程度上热心于姑且称之为'先锋派'的一些作曲技术问题",认为"先锋派"音乐中,"大多数有一个共同的我认为我们不能接受的观点,即对'传统'的背离"。"部分青年音乐作曲学生"的创作热心于"背离"传统的"先锋派"的一些技术,而作者所提倡的"双结合"的创作方法的精髓恰恰是"基于作品的生活、传统、思想",这样作者对这些"青年音乐作曲学生"热心的"先锋派"创作方法的态度应该不言自明了。

赵沨是我国音乐界的前辈,中央音乐学院的老院长,为我国,特别是中央音乐学院的发展做出过贡献。在此以赵院长当时发表的文章为例,是因为这种情况在我国音乐界具有某种代表性。笔者理解,在当时像赵院长这样见多识广的前辈之所以出现摇摆不定的情况,是因为他想接受新事物,跟上历史发展的步伐,但这些新事物又与其几十年形成的思想深处的东西相抵触,所以他们在不停地苦苦思考、探索,在这样的情况下出现观点上的一些摇摆不定是难免的,也是历史造成的。

后一种"坚持深入了解具体分析"的观点以钟子林为代表。1982年,在赵院长对西方现代音乐的看法时有变化的情况下,钟子林发表了两篇文章,一篇是发表于《光明日报》1982年8月18日第4版上的《略谈西方现代音乐》,另一篇是在《人民音乐》1982年第11期上发表的《萨蒂和"六人团"》。在这两篇文章里,作者坚持认为西方现代音乐是复杂的,主张我们不应一概而论,简单对待,而应"做深入的了解和分析"。

《略谈西方现代音乐》一文在介绍西方现代音乐的同时,对其中一些作品给予肯定,如在介绍"表现主义"无调性的歌剧《沃采克》时写道:"歌剧同情社会下层人民,揭露了资本主义社会,具有进步的思想倾向,艺术上也有可取之处。"在介绍先锋派音乐现象时,作者谈到它"在音响上确有一些新的发现,从而扩展了音乐的表现手段",同时作者也谈到,"先锋派"音乐在内容上"失去与传统、与生活的

联系，一般听众难以接受"，"作者与听众之间这种矛盾关系，反映了西方现代音乐的危机"。文章最后写道："总之，西方现代音乐提出了很多新问题，它本身的情况也很复杂。这一切都有待于我们做深入的了解和分析。"而《人民音乐》1982年第11期发表作者的另一篇文章《萨蒂和"六人团"》时正值反对资产阶级自由化之时。所以在此时介绍这些法国作曲家，是因为在作者看来"它对于我们认识西方现代文明很有价值，是过去任何时代的西方音乐所不能代替的"。作者通过具体人物和作品的介绍，认为"六人团"音乐的可贵之处在于他们的创作同现实生活、同传统音乐仍有着比较密切的联系，在于他们的创作从各个方面反映了20世纪西方社会以及人们的思想感情。他们不是钻进象牙之塔、为艺术而艺术的作曲家；他们的音乐也未脱离传统，但又不墨守成规。作者认为"这些难道不正是我们提倡的吗"？作者选择"六人团"这一特殊的创作群体，还在力图说明西方现代音乐的多样性，即使是在同一个"六人团"里也是不同的；西方现代音乐中有与我们的艺术观念相近之处，所以我们不可以简单地否定、拒绝。同时作者也间接地表达了对音乐发展的看法，即毕竟"时代不同了，音乐语言在变化"，我们不能不看到这一点。作者在1980年2月发表的《新维也纳乐派》①一文，即表达了这种观点，认为对西方现代音乐"全盘否定的结果使得我们对现代音乐一无所知，谈不上真正的研究和批判"，提倡"应该具体分析"。两年后这篇《萨蒂和"六人团"》文章的发表，表现了作者对西方现代音乐了解研究的逐渐丰富和深入，但其"深入了解具体分析"的观点并没有改变。

2. 延伸到作曲教学

1982年3月，中央音乐学院作曲系举办学生作品音乐会，瞿小松、郭文景的弦乐四重奏分别应用现代创作技法，不同凡响。从上海音乐学院召开的"二十世纪作曲技法"座谈会来看，上音作曲学生中也存在同样的情况。

1982年5月，上海音乐学院作曲系召开"二十世纪作曲技法"座谈会；同年，中央音乐学院作曲系教授苏夏发表了《创新和探索》一文。可以看出，之前理论家们的提倡也好、讨论也好，都只是为创作鸣锣开道，这些讨论最终还是要落实到创

---

① 钟子林. 新维也纳乐派[J]. 人民音乐, 1980 (2).

作上。而音乐学院的青年学生们是当时最容易接受这些新鲜事物的群体，对于学院的教师来说，如何引导青年学生，如何处理教学中传统与现代作曲技法的关系等具体问题便摆在了他们面前，也成为他们共同关心的话题。上音召开的座谈会和苏先生的文章，都是从教育者的角度发表了自己的看法。他们的看法，体现了从事具体教学工作的教育者的态度。在上音召开的座谈会上，教育者们的看法有所不同，有人认为"古典传统技法中的基本规律是符合人们的审美标准和听觉习惯的"，并且有着"延续性"，所以在教学中应该强调传统的基础训练，这是"学生必须掌握的基本功"。但持此观点者并不排斥现代技法的应用，而认为在本科三年级以前应把主要精力放在学习古典传统技法上，习作中不宜过早搞"现代技巧"，进入四、五年级以后，则可适当考虑在写作上吸收现代技法。另一些人则认为，对突破古典传统规律的新技法，不能不加分析，"一概视为异端"，提倡"在探索中不要急于下结论，不要因一时的得失而却步不前"，因为一，"推陈出新，是艺术发展的规律"；二，生活的变化所导致的题材的扩大，"必然要求表现手法不断丰富、有所创新"。而年轻人对新鲜事物有着特殊的敏感性，对他们力求创新的精神应该肯定，应该善于引导，应该"注意保护他们勇于探索的积极性"。①

座谈会上大家在反对形式主义，反对为技巧而技巧上的意见是一致的，共同认为"脱离了内容的需要，任何技巧都是毫无意义的"，强调我们借鉴的目的是为了"创作具有中华民族气派的音乐作品，使我们中华民族的音乐艺术以其独特、鲜明的风格特征屹立于世界艺术之林"，同时大家也一致强调，"我们的作品应面向广大群众和音乐工作者"。②

《人民音乐》1982年第8期发表《如何对待"二十世纪作曲技法"——上海音乐学院作曲系召开座谈会》一文后，同年第11期又发表了中央音乐学院作曲教授苏夏的《创新和探索》一文。座谈会和苏文的发表，特别是苏文发表后，1983年、1984

---

① 于庆新. 如何对待"二十世纪作曲技法"——上海音乐学院作曲系召开座谈会[J]. 人民音乐, 1982(8).

② 于庆新. 如何对待"二十世纪作曲技法"——上海音乐学院作曲系召开座谈会[J]. 人民音乐, 1982(8).

年出现了几篇商榷文章,其中有的直接与苏文商榷,有的则间接地发表自己的看法,这使得对西方现代音乐的讨论出现了一个小的高潮。现在来看,这些讨论对于当时人们思考问题无疑具有一定的启发性。

苏夏的《创新和探索》一文主要包括如下几个方面内容。

(1)对当时一些青年学生的创作提出批评,提到"一个时期以来,在器乐创作上出现了一些发人深思的现象,这在一些音乐院校中一些青年学生的创作中表现得比较突出"。对于"这些青年作者们试图在创作上标新立异,追求艺术形式的新颖和变化",苏先生以为虽然是个良好的现象,但"可惜他们把'新'和'异'只看作纯形式和音响问题,而且轻视传统",认为这不是"面对生活,艰苦地学习音乐语言",而是"在创作上想走捷径","是绕过现实生活的尖锐矛盾单纯地在图表中寻求音列来作曲"。苏先生批评一些人"想出奇制胜","又缺乏丰富的生活积累,因此学人皮毛,从奇异的音响上找出路","这都不是正途"。

在《再谈创新和探索——兼与郑英烈同志商榷》[①]一文中,苏先生表明他撰写《创新和探索》一文的写作动机,是出于对"目前青年作曲学生,特别是一些低年级的作曲学生在写作上所出现的一些偏向"的担心。他还进一步解释到,由于我国作曲本科学生来源的情况,决定他们"入学后得从基础的作曲技术理论课程开始,作曲课也从单声部的群众歌曲写作入手",并强调"只能从这个实际出发办事、教学",假如学生的基础尚未打牢,"尚没建立初步的为人民服务的创作观"就开设西方现代音乐课程,"其效果会适得其反的";但表示赞成在"适当的年级"讲授西方现代音乐作曲技巧,并"通过做一定的习题而学会这一技能"。通过简短的摘录,我们感到,苏先生在两篇文章中语气的不同。第一篇措辞是犀利的,后者稍有缓和。

(2)苏文认为"任何一种思潮和艺术流派的产生,是由一定社会的历史条件所决定的,并有其思想、美学的基础"。认为"很明显,社会主义新中国十分缺乏供这些流派重新萌芽、成长的土壤"。在作者看来,尽管西方现代音乐中的"某些表现手法是可供借鉴的",但"实质上仍然是资产阶级艺术商业化在艺术形式上的一种曲折

---

① 苏夏.再谈创新和探索——兼与郑英烈同志商榷[J].人民音乐,1983(9).

的反映",并提醒"应该看到西方艺术创作上的资产阶级自由化倾向在我国音乐生活中的反映和它对年轻一代作曲家成长的影响",认为"这虽然只是个苗头,但需要人们给予重视和关注"。

关于这一点,苏先生在《再谈创新和探索——兼与郑英烈同志商榷》一文中再次强调。虽然表现主义"在开掘某种人的某种内心活动上较之前人有了新的突破,在音响表现力上也有所扩大",但它"在思想上与我们是相悖的。他们在艺术上否定现实主义,反对艺术创作面向客观生活,主张面向自我,面向个人的内心世界,我们反对他们那种以个人为宇宙中心,只表现自己的艺术观",并且"类似表现主义的那种音乐,那样的夸张性的心理情绪,在我国现实生活中不易找到依据"。苏先生认为,对西方现代文艺进行讨论是"必要的、及时的",讨论不仅涉及如何评价西方现代派文艺,"重要的是研究我国文艺的发展方向和走什么样的道路的问题"。

(3)苏文在对当时的音乐刊物介绍西方现代音乐给予肯定的同时,提出批评,认为这些文章"不谈作家的思想体系和作品的内容,指出其中的不足或错误,而一味地讲好,显然是片面的"。西方音乐评论界对现代派的音乐"也有各种不同论点,斗争是激烈的"。文章引用《纽约时报》专栏音乐评论家哈罗德·匈伯格的观点,匈伯格"就强烈反对所谓国际序列音乐的运动",认为"陈腐、刻板、乏味,肯定是脱离群众的"。文章引用匈伯格的话说"约莫搞了25年的系列主义音乐及其变种,竟没有一曲能在国际乐坛上流传下来。时至今日,作曲家几乎都同这一运动决裂了"。苏先生提出,"当今,我国的一些专业作曲家、音乐院校作曲系的师生也正热衷于序列音乐(其实,这已是三十年代的产物,原文著者)的创作,上述意见是否也可供参考呢","在创作上,西方现代派音乐中的某些表现手法是可供借鉴的,但应认真识别取舍和融化,否则就是仿效时髦或拾人牙慧了"。

(4)作者所提倡的音乐创作的"探索与创新","正确的目标"应该是:"在为人民服务、为社会主义服务的前提下进行";有一个立足点,就是以我们这个时代的新生活为基础,为满足"人民群众多方面的精神生活需要而努力"。"有人说音乐创作要走向世界,我认为首先要走向十亿人民","社会主义文艺应该具有为人民群众喜闻乐见的中国作风和中国气派,要洋为中用、古为今用,以强烈的时代精神和鲜明的民族风格,深刻地反映我国社会主义建设的新貌"。

《人民音乐》1983年第6期发表《"序列音乐"的概念及其他——兼与苏夏同志商榷》（郑英烈）一文。文章首先认为苏文把我国音乐创作中对十二音方法的"探索和创新实践统统贬之为'标新立异'、'仿效时髦'和'拾人牙慧'，甚至与'流行歌曲'与'自由化'相提并论，简直是危言耸听"。文章提出，对于我国少数作曲家"为开拓音乐创作的广阔境界，在'借鉴'、'继承'的基础上探索'创新'的新路子的产物，尚在试验之中，即使还存在着某些不足，在艺术上尚未臻成熟，仍然是十分宝贵的，应该倍加爱护才对"。另外，《人民音乐》1983年第9期发表苏夏《再谈创新和探索——兼与郑英烈同志商榷》一文后，郑英烈又一次撰文《再谈"序列音乐"的概念及其他——兼答苏夏同志》[1]，表示对苏文所倡导的作曲教学方法不敢苟同，认为学生们在国际交流空前活跃的前提下，接触新东西，扩大了眼界，实际上是一种"知识更新"，这种更新"不是有意识、有组织、有计划地进行，多半只是出于自发"，作者反问"为什么我们的教学大纲不能把学生该学的新知识包括进去？为什么我们的教师不能公开、合法地讲授有关近现代作曲技术的新课程？为什么我们的学生在写出一些不那么'古典'却颇有创造性的作品之后会受到非议和指责？"针对苏文所讲"尚没建立初步的为人民服务的创作观"就开设现代音乐课会适得其反的说法，郑认为学生学了现代手法之后，是否就一定肯为人民服务了，"那倒不见得"。因为在郑看来作曲技术"它本身并没有阶级性"，同样的技术可以写出"革命的战歌"，也可以写出"靡靡之音"，"这主要决定于作曲者的立场观点和思想感情"。

另一篇与苏夏文章相关的商榷文章发表于《音乐艺术》1983年第2期，即茅于润《一个星期日的午后——关于"新音乐"的对话》（下称《午后》）一文。该文由《人民音乐》1983年第10期摘要转载，并在摘要转载之前加了千余字的"编者按"，表示转载的目的在于"继续探讨现代派音乐问题"。这点足可见当时音乐界对西方现代音乐讨论的关注。

《午后》用对话方式写成，猜想是想把沉重的话题变得轻松一些吧。但实际上文章绵里藏针。文章并未直接提到苏夏其人其文，但读其内容，显然是有针对性

---

[1] 郑英烈.再谈"序列音乐"的概念及其他[J].人民音乐,1984（4）.

的。另外，该文也并非只与苏文商榷，其矛头还指向《人民音乐》1982年第10期《开创音乐工作的新局面——中国音协召开学习十二大文件座谈会》一文。

《午后》一文主要谈到的问题有以下几点：

首先，在回答问者"新音乐""难听""听不懂""脱离现实""音响怪诞"的问题时，论者谈到，"新音乐"种类很多，叫法不一，也有人称之为"现代音乐"，或"近代音乐"，或"20世纪音乐"，创作思想和技巧上也各不相同。在同问者谈论如何对待这些"新音乐"时，问者认为对各种艺术流派"都应抱有宽广的胸怀，允许存在"。论者有针对性地说，艺术作品的流传"绝不是由几个'权威人士'来决定的"，"'轿子'与'棍子'仅能逞威风于一时"。艺术作品最终"要经受时间的挑选和广大人民的鉴定"。

其次，关于"十二音音乐"和"序列音乐"是否能表达感情和是否具有"美感"的问题，论者谈到，"新音乐作曲家并不考虑这个问题"。"它表现了以乐音和时间为原料所构成的高度逻辑性与统一性"，"表现一种新的美感"。提出"'难听'与'好听'因人而异，因不同民族、不同的音乐修养而异，不是一成不变的，更不是绝对的"，"个人认为的'难听'、'好听'不能作为评价音乐作品的科学的、客观的依据"。

再次，关于音乐为人民的问题，论者认为"'新音乐'对中国人民来说，在现阶段，确实是'脱离'的。不仅'新音乐'如此，'旧音乐'——西方古典的，浪漫主义的，印象主义的——对十亿中国人民来说也同样是'脱离'的。作者提出"任何艺术作品的价值不能只看它在某一时期是否'脱离人民'、'脱离现实'。一时'不脱离人民'的作品，音响'不怪诞'的作品未必是好作品"，总之"艺术作品的'脱离人民'，'脱离现实'与否并不能作为评价其艺术品的唯一标准"，况且，把新音乐不分青红皂白地一律划为"腐朽的""没落的""形式主义的""歇斯底里的"这一做法"是不公正的""也是无知的"。论者还认为，"应该提倡有说服力的，经过科学的、客观的研究和分析的说理评论，而绝不允许姚文元'批判'德彪西式的棍子重新在艺术、学术领域里肆意挥舞"。

最后，关于"新音乐的前途"问题，论者也说道："你怎能预见新音乐中的某些作品在几十年、几百年后不成为那时的'传统'？""人不是神，还不能给音乐，以

及任何其他艺术,规定发展的趋势,因为众所周知,只有实践才是检验真理的唯一标准,否则就是先验论了。"

值得提出的是《午后》一文虽和苏文观点不同,但在措辞的强硬上二文是一致的。对此《人民音乐》编辑部所发的"编者按"上说,茅文"对于开展关于现代派音乐问题的讨论是有益的",但茅文把在"我刊发表的有关文章中的一种观点认为是我刊的观点并加以指责","这不是一种严肃的态度"。另外还指出,茅于润同志对于和自己不同的意见,"视为'棍子'、'判决'等等"是"值得慎重考虑的"。"所谓'棍子'、'判决',是指那种简单粗暴的、以势压人的批评",这当然是应该反对的,但"如果把正常的不同意见也视作'棍子'、'判决'等等,这不利于开展正常的学术讨论,也不利于真正贯彻百花齐放、百家争鸣的方针"。

1983年10月的十二届二中全会上,提出了"精神污染"问题。在音乐界,情况也发生了细微变化。对西方现代音乐的讨论也与"清污"结合在一起,由此介绍、了解、讨论都有所收敛,如前面提到的郑英烈发表于《人民音乐》1984年第4期的文章《再谈"序列音乐"的概念及其他》语气就相当缓和,但尽管如此,作者还是基本坚持了自己的观点。而在郑文之前发表的《要更深入地研究、评介西方现代音乐——〈一个星期日的午后〉的读后》(叶纯之,《人民音乐》1984年第3期)则更可看出知识分子当时面临的选择。叶纯之的文章认为茅文"排除一些属于一时冲动、不够冷静的词句,全文的中心可以归纳为一句话:不要草率下结论,一棍子打死现代的"新音乐",但茅文对"脱离人民""脱离现实"的批驳"苍白无力","目前的形势是我们必须尽快、尽可能地对西方现代音乐进行了解、分析"。作者还认为在介绍、翻译的文章中谈自己的看法"肯定也好,否定也好,都是不够充分的……许多人不约而同地采取了比较慎重或含糊不清的态度"。在如何对待"新音乐"问题上,一定要有一个肯定或否定的态度、立场,"如果既不能否定,又不能肯定,那我们怎么办?任其自然地在我国自生自灭?显然,这不是个妥善的办法"。但实际上叶文批评他人没有拿出自己的观点意见,其本身的意见也很笼统,这说明明确的观点、正确的意见在与西方现代音乐久违之后,不是一时可以得出的。所以叶文说"还是要尽可能地认真而全面地进行研究,对现代音乐做出具体的科学分析,逐步得出接近正确、再比较正确和越来越正确的结论",也就是说,边实践边研究才可能有一个比

较成熟的认识。

在茅于润、郑英烈文章发表以后,有一篇与苏文观点趋同的文章和几段关于西方现代音乐的译文同时发表在《人民音乐》1984年第5期上。文章是黄腾鹏撰写的《关于现代派音乐研究中的几个问题》。该文对苏文对西方现代文艺进行讨论是关系到"我国文艺的发展方向和走什么样的道路的问题"的看法给予回应,认为"在建设社会主义精神文明、抵制和反对精神污染的同时,如何正确地研究和评价西方现代派音乐,是一个重要的课题"。作者对当时的现实提出批评,认为在我们对西方现代音乐的源流、发展"知之还甚少"的情况下,"近年来,有的翻译介绍文章和评论文章,不加分析地对其做了全面的肯定,从而在一部分音乐工作者和艺术院校青年学生中造成一定的思想混乱",所以有必要"在音乐界展开学术讨论,加强研究、提高认识"。

文章不同意将西方现代派音乐看作是"西方电子和原子时代的产物",也不同意将其看作是"西方现代生产方式和生活方式的必然结果",更不同意给其戴上"新音乐"的"桂冠","以此作为二十世纪西方'音乐革命'的标志"的说法。作者认为西方现代派音乐,"是西方特定历史条件下的产物,尖锐地反映了西方的政治动乱、经济危机和相当一部分文学艺术趋向颓废的倾向"。所以现代音乐的各种主义,"都用不同的方式表明现代派作曲家对社会现实的态度,或是回避超脱,或是揭露抨击,或是强烈地表现'自我',或是陷入神秘的宗教信念之中",总之,与苏夏文所说的与我们"格格不入""在我国没有生存的土壤"的观点基本是一致的。

关于十二音体系和序列作曲技法创作的作曲家,作者认为"他们在思想上是'自我中心论'的体现",他们在创作上"是试验性的音响技术设计,以数学概念替代审美观念,泯灭音乐以情感人的特性",所以,"其发展必然走向形式主义,变成少数人追逐标新立异的手段"。而对"偶然音乐",尤其是《4分33秒》,作者认为"简直是荒诞无稽",这从一个侧面说明"西方现代派音乐的混乱状况,反映出凯奇等作曲家在西方物质文明生活中极其空虚的精神境界"。苏夏文章中,对音乐刊物不加评论地介绍西方现代音乐进行了批评;而黄文则进一步认为,西方"各种古怪离奇的'偶然音乐'之所以能够存在下来,是和某些现代派音乐学会一类组织的活动,某些指挥家和演奏家热衷于猎奇,有直接的关系"。除此,音乐评论家的"故弄玄

虚""大肆吹捧","起了推波助澜的作用"。

同期相关的译文有两篇,《现代音乐走什么样的道路?》《关于一个音乐界的无稽之谈》,洪模供稿。前篇译自伦敦的期刊《作曲家》,后篇译自德国的《新音乐杂志》。前篇译文主要针对创作者来说,认为"为了发挥现代音乐的巨大艺术潜力,作曲家必须详细地了解它的所有流派(包括先锋派),然后像他的兄辈一样严格要求自己,潜心研究过去和现在——以这样的方式掌握所选择的材料"。译文最后附加有译者简短的评论,认为"真正的艺术永远是以过去的遗产为依据的"。后篇译文主要提醒创作者注意尊重音乐创作与"有修养的听众"的关系。

此番讨论,从1979年春成都器乐创作座谈会,到1984年夏,五年多的时间,讨论可谓激烈。然而,人们对西方现代音乐的认识,正是伴随着讨论而逐渐深入起来的。与西方隔绝了二十年,恰是这二十年,我国经历着如此特殊的阶段,尤其"文革"十年,对于知识分子是一段不堪回首的辛酸历程。新时期面对开放后完全不同的外来音乐文化及其观念,人们对其进行了解需要时间,争鸣在所难免。争鸣的意义在于促进思考,使人逐渐解放思想、更新观念。

关于教学上的讨论,虽然持不同观点的双方都用词较重且尖锐,但少数人的商榷争论,却促使我国的教学逐渐趋向多样化。笔者认为这正是讨论的意义之所在。

另外,苏夏先生的文章在关于教学的意见上是有其道理的,但由于文中夹杂着苏先生自己说的受到50年代日丹诺夫思想的影响[①]的东西,以及人们对新事物的强烈渴求,故在当时未引起足够重视。教学是个长远的问题,也是具体教育工作者的问题,应该由教师们去摸索实践,用实践来检验。笔者觉得如果从事教学的老师们能腾出时间总结一下这20多年来教学上的得失,对创作人才的培养一定有益。

---

① 2006年11月18日下午,笔者电话采访苏夏先生,坦诚地问及是否该文在写作过程中受到当时反对资产阶级自由化的影响,苏先生说没有受到反自由化影响,假如有影响,是苏联日丹诺夫的影响。电话中,苏先生还表示:现代作品作为创作来说是无可非议的。但在教学岗位上做具体工作,每天上课,碰到的是具体问题。这个问题影响到现在。现在的年轻人把传统颠覆了,作曲系学生不管是在上海,还是在北京,不愿学传统的基本的创作方法。这也是最近有人想在教学上扭转的事情。

# 第二节 "外国音乐研究座谈会"上的讨论

1984年9月，大家对西方现代音乐的讨论几乎处在低谷阶段，《人民音乐》《音乐研究》编辑部适时地共同召开了为时一周的"外国音乐研究座谈会"。与会者回顾总结当时我国的外国音乐研究现状，认为突出的问题是"面不宽、不深入"，有与会者提出"我们要全面地赶上去，要面向世界、面向现代化、面向未来，进行全方位的研究"①。从发言中大家可以感觉到，当时从事外国音乐研究的学者们同样迫切渴望开放，渴望融入国际，特别是对西方发达国家20世纪音乐的了解欲望更为强烈。在本章第一节中曾提到该座谈会后发表的关于西方现代音乐的四篇文章就说明了这一点。同时，座谈会也使学者们将其他国家各时期、各地区、各种不同音乐的研究纳入日程之中。

在此，有必要把座谈会后发表的关于西方现代音乐的四篇文章再一一列出，它们分别是：《1945年以来西方现代音乐与我国音乐创作的关系》（钟子林）、《对西方现代音乐的思索》（蔡良玉）、《尽快地结合我国的创作实践——对研究外国音乐的几点意见》（叶纯之）、《从传统、生活和艺术规律看西方现代音乐——在"外国音乐研究座谈会"上的发言》（钱仁康）。在此对四篇文章的主要论点分类进行概括。

## 一、如何对待西方现代音乐

1979年以来，在对西方现代音乐的讨论中，存在着诸种不同的认识和看法，有人认为西方现代音乐与资本主义社会特有的"精神危机""文化危机"不可分割，它与我们在感情上"格格不入"，我们社会主义国家也不具有它生存的土壤；有人认为在继承传统和为表现人民现实生活服务的前提下可以批判地吸收借鉴，但坚决反对为技术而技术，为新而新；有人主张积极了解，具体分析，为我所用；有人主张要以是否对今天的音乐创作有益为标准；还有人主张彻底大胆地采纳西方音乐先进的

---

① 黄晓和语，摘自缪也.《人民音乐》《音乐研究》召开外国音乐研究座谈会[J].人民音乐，1984（10）.

表现体制。此次座谈会后发表的这四篇文章基本上一致认为应该积极了解，具体分析，取我所需，为我所用。但论述上比之前更为系统深入。

钟子林在《1945年以来西方现代音乐与我国音乐创作的关系》一文中，针对我国的音乐创作及当时一些对西方现代音乐的认识，提出1945年以后的西方现代音乐"思想内容十分贫乏"，而"我们要创造的是有积极、健康的思想内容、富有民族特色和时代精神的音乐"，"我们的艺术目的是为人民服务、为社会主义服务"，所以在创作上，对待西方现代音乐的借鉴，要采取批判的态度，不能照搬。但具体到创作手法，作者认为，西方现代音乐"形式上的新奇，往往是通过孤立地、片面地强调某一手法，把它推向极端而取得的"，所以，对一些手法"片段地、有目的、有选择地采用，不一定没有效果"；另外，作者同意西方现代音乐"有一些作品反映了资本主义社会条件下人们特定的心理体验和精神状态"的观点，但又做了补充，说尽管如此，并不是说"我们有理由把它拒之门外，不了解，不研究，拒绝批判地吸取其中一切对我们有用的东西"。批判地吸收1945年以后的西方现代音乐，对我们的创作是具有积极意义的。理由一是"艺术创作的表现手段总是越丰富越好"。作者谈到"艺术贵有新意"。那么如何获得新意？作者认为它"可以直接来自生活，也可以来自对于民间音乐、中外古典音乐和现代音乐等的研究和借鉴"，西方现代音乐只是我们进行创新时可以借鉴的一个方面，因为它的表现手段已经得到扩充和丰富，所以不是西方古典音乐所能代替的。作者认为如果能够"多一些表现手段，多一些作曲本领，多一些见识，不是更好吗？"还进一步提出"从创作角度来看，几乎任何一种手法，只要它是严肃认真的探索，就都会具有某种价值，都值得我们了解、研究，都可以有助于开阔我们的思路"。理由二是作者认为1945年以来的西方音乐与我们的民族音乐有相通之处。作者分析到，我们的专业作曲家的创作，基本上是按照18、19世纪西方传统音乐的理论培养、训练出来的，也就是说，"我们基本上是在走着一条十九世纪民族乐派的路子"。对这种"路子"，作者是充分肯定的，但认为还需要"补充"，因为这个路子里的民族特色，"是有明显的局限的"，是在不突破18、19世纪西方音乐的框架中进行的，为了适应这个框架，"中国民族音乐中很多独特的东西实际上被有意无意地舍弃了"。谈到传统，作者说"西方古典音乐传统，并不完全就是我们民族的音乐传统。但事实上，我们往往不自觉地

会把这两者混淆起来"。有人认为受西方现代派音乐影响多了，会模糊我们的民族传统，对此作者表示不能同意，因为"这两者没有必然的联系"，之所以有这样的认识，因为"还是在把欧洲18、19世纪的传统当作我们自己的民族传统"。作者提出，我们应该学习日本的做法，即"在研究欧洲传统音乐的基础上，广泛吸收西方现代音乐手法"，同时，又着力发掘和体现我们民族传统的表现特点。

在现代音乐比西方古典传统音乐更容易与我国音乐结合这一点上，蔡良玉的文章表示了同样的看法。文中以巴托克、瓦根威廉斯、肖斯塔科维奇、普罗柯菲耶夫和科普兰为例，说明在运用现代音乐技法创作的同时保持浓厚的民族特性的做法是可能的，他们给我们以启示，即"在创作新的音乐时，我们可以更深入地挖掘和研究我们传统音乐的规律，用以丰富和充实我们新的音乐语言和技法"。作者认为"只要我们破除西欧古典主义与浪漫主义的局限，是可以从我们自己传统音乐中探索出新东西来的"。

在如何对待西方现代音乐问题上，钱仁康也明确地表达了自己的态度，"既不能盲目崇拜，也不能盲目排斥。不听，不研究，就不知道什么是精华，什么是糟粕，不知道怎样借鉴"，而"借鉴的范围是很广的：上焉者可以借鉴其思想内容和创作方法；中焉者可以采取其某些合理的技术成分，为我所用；下焉者可以作为反面教材，从中吸取教训"，提倡"在风格手法上，路要走得宽一点"。①

上述三人的论述，第一，显然不再停留于初期只是提倡积极了解、为我所用上，而是具体地论述了西方现代音乐比欧洲古典音乐更易于与我国音乐特性融合的特点。这一方面起了化解人们长期以来形成的防备心理的作用，使人们逐渐理解它会给我国音乐的发展带来益处；另一方面也间接地提醒作曲家，在学习应用西方现代新技法时，应该注意更多地去探寻与我国音乐结合的途径，"更深入地挖掘和研究我们传统音乐的规律"，创造出我们民族的新音乐。第二，视野更为开阔，提出广泛地吸收借鉴不仅限于创作；并且在吸收借鉴过程中，不光是有用的东西对我们有益，即使是那些我们不赞成的东西，也可"作为反面教材"，从中吸取教训。

---

① 钱仁康.从传统、生活和艺术规律看西方现代音乐——在"外国音乐研究座谈会"上的发言[J].人民音乐,1985（1）.

## 二、形式、技法与内容、观念

在此之前,不少人将西方现代音乐的形式技法与其所表现的内容紧密相连,所以有文章中写到,不管"被称为'现代乐派'的各种学派在风格上有着多么大的差别","他们都和资本主义社会所特有的'精神危机'、'文化危机'的因素不可分割";即使退一步讲,承认西方现代音乐中的"某些表现手法是可供借鉴的",但其"实质上仍然是资产阶级艺术商业化在艺术形式上的一种曲折的反映"。随着音乐界的思想解放,有人开始对上述观点表达了不同的看法,认为作曲技术本身并没有阶级性,同样的技术可以写出"革命的战歌",也可以写出"靡靡之音";更有人表示像序列音乐这样的现代音乐,表现的就是"以乐音和时间为原料所构成的高度逻辑性与统一性"和由这种高度逻辑性与统一性所构成的"一种新的美感"。针对上述认识,叶纯之在其文章《尽快地结合我国的创作实践——对研究外国音乐的几点意见》里谈到,"技法有两重性",从根本上说,技法是为内容服务的,但是,"在一定程度上它又可以具有相对的独立性"。叶纯之认为这是个复杂的问题,不宜简单理解,一概而论,要想把这个问题说透,就要研究音乐的本质,形式与内容的辩证统一关系,要研究音乐美学。作者认为在这方面我们做得还很不够,并提出"轻视理论,强调技术的观点如不有所改变,对于研究西方现代音乐无疑是个重要的障碍"。[①]

这个问题是当时学者们不约而同意识到的问题,钱仁康先生曾提倡借鉴的范围要更宽泛,其中也包括思想内容。而蔡良玉与叶纯之具有同样的看法,认为作为为一定内容服务的技术,其内容与形式的关系到底如何,"是值得我们研究的新课题"。蔡良玉介绍了西方现代音乐在技术手段上进行的各种试验。"二战"前,西方音乐已经在旋律、节拍、音高调性、和声、织体、配器、曲式等许多方面大大地改变了浪漫主义音乐。而"二战"之后,西方现代音乐一方面走向"更严格的控制",在十二音的基础上出现了整体序列音乐;另一方面则走向"更大的自由",出现了偶然音乐。另外,还有电声音乐和传统乐器的新奇演奏法等。他认为,对于这样的"对传统技法做了某些重大改革与突破"的西方现代音乐,我们需要对其"音乐技术的理

---

① 叶纯之.尽快地结合我国的创作实践——对研究外国音乐的几点意见[J].人民音乐,1984(12).

论与实践做具体研究,不要因为它在理论上似有一些道理而盲目照搬,也不因它的音响不好听,就简单排斥"。①蔡良玉的文章对西方现代音乐的美学特征所做的分析占了全文的一半,主要包括"'创新'的思想""个性化的倾向""客观性、抽象性""音乐与科学的结合"等。应该说这些方面的内容是符合当时人们普遍存在的潜在需求的②。

另外,蔡良玉的文章还对西方现代音乐有没有商品化的问题进行了探讨。蔡文通过分析提出,西方现代音乐非但不是商品化的产物,而是对商品化的抵制。文章写道:"对商品化的抵制与脱离群众本来没有必然的联系,但恰恰在资本主义经济、文化畸形发展中却产生了这样的问题。"作者介绍了美国作曲家巴比特20世纪50年代的一篇题为《谁在乎你听不听?》的文章。作者对巴比特的这篇文章进行了分析,首先认为文章反映了一些现代作曲家对充斥社会各个角落的商品化音乐的不满,他们宁愿赚不到钱也不愿同流合污。其次,巴比特的文章还反映出这些现代音乐作曲家采取简单的方式处理音乐的商品化问题,也因此把广大人民群众与商品化混为一谈,因而脱离了人民。总之,作者认为,"西方音乐的某些技法是可以为我所用,现代音乐在不因循守旧,发扬作曲家的创作个性,避免公式化、概念化方面对我们是有启发的"。

### 三、传统与创新

针对以往我国一贯提倡的继承基础上的创新问题,钟子林、蔡良玉、钱仁康三篇文章都分别有所涉及。钟子林主要论述传统问题,认为并不是只要是传统就一律不可更改。他对"传统"的内涵进行分析,认为"传统"包含两方面内容,一方面它"反映了艺术发展的基本规律";另一方面"传统当中,有些就是习惯"。前者"基本规律"的东西是"不能违背"的,后者"习惯是可以改变的"。各民族都有自

---

① 蔡良玉.对西方现代音乐的思索[J].音乐研究,1984(4).
② 一个小的例子也许能间接说明当时人们在了解西方现代音乐的同时,对了解其背后更深一层的思想观念的渴望。1995年(或1996年)笔者在职攻读硕士学位时,曾和导师俞玉姿老师一同到人民音乐出版社购买《音乐研究》,然而刊登蔡老师这篇文章的1984年第4期无库存,据工作人员讲该期早已售罄。

己独特的传统,"西方古典音乐传统,并不完全就是我们民族的音乐传统",对于我国把西方古典音乐传统看成是我们民族音乐传统的误区,他认为这是我们全盘接受苏联音乐观念的结果。在苏联那里,曾经把西方18、19世纪的音乐传统看成自己的传统,但实际上西方古典音乐传统"并不都是普遍性的东西",如功能和声即不是放之四海皆准的定理。针对我国的情况,他谈到,如果我们不自觉地把西方18、19世纪的音乐作品"与社会主义文化等同起来,好像写成18、19世纪音乐那样,就是社会主义文化所要求的",那么是不是反而把别的不同于西方传统音乐的东西排除在外?他虽然并未表明这样反而把我们自己民族传统排除在外,但结合他在前面的论述中曾提到的,为了适应西方传统音乐的框架,"中国民族音乐中很多独特的东西实际上被有意无意地舍弃了"的看法,那么实际上结果正是如此。所以他提倡借鉴西方现代音乐创作手法,因为它本身已打破许多西方古典音乐传统的框架,反而与我们民族的东西更容易接近。

　　与钟子林主要论述传统不同,蔡良玉的文章主要谈了"创新"问题。文中对西方作曲家们对待"创新"的看法进行了介绍,认为"创新"正是西方作曲家们所崇尚的精神。作者虽然不赞成西方那种"错误地把传统和创新对立起来"的美学观念,但也感到"在继承与创新的关系上,我们是否往往对传统强调得多,对创新提倡不够"?认为如果我们更加放手鼓励我们的作曲家创作上的创新精神,"也许我们的音乐创作还可以发展得更为迅速,更为丰富多样"。可以看出,作者在当时的历史情况下,在继承与创新的问题上,是鼓励"创新"的。钱仁康先生在文章中也认为"文艺贵在创新",但同时又谈到"隔断了传统的盲目创新,又会使文艺作品成为无源之水,无本之木"。①

　　讨论的意义在于,无论你在创作中重传统也好、重创新也好,或者在传统的继承与创新上能够得到人们普遍的认可也好,讨论总能够在观念上为创作者提供新信息和新思路,在理论与创作的互相关注、相互依赖中促进我国音乐文化事业的健康发展。

---

　　① 钱仁康.从传统、生活和艺术规律看西方现代音乐——在"外国音乐研究座谈会"上的发言[J].人民音乐,1985(1).

## 四、表现现实生活与表现自我

表现生活与表现自我这个问题在当时的讨论中是个敏感而不能不谈的问题，也是钟、蔡、钱三人都没有回避的问题。钱先生文章的看法是宽容的，认为无论反映生活还是个人的有感而发，都是"社会生活在作曲家头脑中反映的产物"，只要是有感而发，就都可以接受。在钱先生看来，"即使是'无病呻吟'吧，也还是作者自己的呻吟"，言外之意，也还是允许的。钱先生在文章里谈到了西方音乐中各种不同的例子，如19世纪末期玛斯卡尼的真实主义歌剧"表现如火如荼、可歌可泣的感情世界"，印象派德彪西的音乐"表现气韵生动、色彩鲜明的感觉世界"，虽然表现的不是现实生活，但钱先生认为"都确实有其独到之处"，都"不失为音乐艺术中的珍品"。"二战"之后西方有一些先锋派作曲家，热衷于追求新的表现领域，远离现实生活或完全脱离生活，被钱先生称为"升天入地求之遍"。但同时，也有些先锋派作曲家"不仅是音乐上的先锋，同时也是政治上的先锋"，像意大利的诺诺和德国的亨策，都是著名的作曲家。无论如何，只要有感而发，符合音乐规律就都应该允许。钟子林文章虽没有明确说明，但基本与钱仁康采取同样宽容的态度，认为"形式的创新是由于内容表现的需要而提出来的"，表现内容，可以是"生活""民间音乐"，也可以是对"中外古典音乐和现代音乐等的研究和借鉴"。蔡文从西方现代音乐"个性化的倾向"这一美学特征的角度介绍了对于西方作曲家，生活与个人在音乐中的意义。文章援引瑞士移居美国的作曲家布洛克对现代音乐的认识"我们的艺术越来越多地趋于个性化，非代表性和非民族的表现"，认为20世纪许多西方作曲家"确实是朝着个性化的方向写作的"，它们强调通过"自我表现"寻求创作的个性。联系我国的创作，作者认为我们社会主义国家作曲家的作品，"在力求反映社会生活的本质的前提下，写出的作品也应当有自己的个性"，"应当鼓励作曲家们有意识地创造自己的个性，这样才可能真正做到'百花齐放'"。

1984年9月的这次"外国音乐研究座谈会"，是在清除精神污染的大背景下进行的。在以上发表的四篇文章中，可以看出作者行文较为谨慎的一面，但是作者的思想得到了比较充分的阐述。这次会议和发表的文章，对持续五年的关于西方现代音乐讨论中所涉及的重要问题基本都有了新的认识，所以具有总结的性质。至此，对于西方现代音乐的争鸣也基本告一段落，随着1985年、1986年新潮音乐的崛起，人们更多地把注意力转移到了对新潮音乐的讨论上。

# 第二章　20 世纪 80 年代围绕新潮音乐展开的争鸣

时势造英雄，这或许在中国近现代史上体现得尤为明显，音乐自不例外。回首近代以来我国音乐文化走过的路程，令人感慨，先贤们正是应着时代的呼唤而生。从开启迈向近代音乐文化第一步的沈心工、李叔同与清末维新运动，到使中国音乐向现代转型的萧友梅、赵元任、刘天华、黎锦晖和之后的黄自、青主与新文化运动，再到聂耳、冼星海、贺绿汀、马思聪与抗日救亡的民族独立运动，无不与时代同呼吸，发出时代的声音。新中国成立后，那些由各民族音乐构成的优美、质朴的歌声，那些充满自豪与喜悦心情的音乐，抒发的不也正是 50 年代我国各族人民的肺腑之言吗？"文革"结束后，在解放思想和改革开放的时代大潮下，历史在寻找着属于它的声音。新潮音乐即是它的产物。不过在同处于思想观念新旧交替之时出现的新潮音乐家们，从初出茅庐、蹒跚学步时就备受争议。但是，今天看来，对他们指责也好，褒奖也好，他们带动我国音乐迈向国际大舞台的成就，倒是人们有目共睹的。可以说，新潮音乐是我们国家思想解放、我们民族融入国际社会在音乐上的历史见证。

## 第一节　争鸣初起

1981 年 5 月的全国第一届交响乐作品评比，张千一、谭盾、罗京京的作品分别获得了优秀奖和鼓励奖①，这是"文革"后这代青年作曲家的第一次公开亮相。仅

---

① 张千一的交响音画《北方森林》获优秀奖，谭盾的交响乐《离骚》获鼓励奖，罗京京的《钢琴与乐队》获鼓励奖。获奖名单详见《人民音乐》1981 年第 6 期。

就对谭盾《离骚》的评价看,当时发表的文章基本持鼓励态度,如王震亚的评价是"有新颖的乐思和鲜明的民族风格",在题材的选择上"可以为交响音乐创作提供广阔的天地"。[①] 李焕之的评价是"有我国古代音乐的气质与时代特征",在创作手法上,"把古曲的韵调与西方近现代技法相结合,音乐构思较为自由,不受某种体系的音乐'语法'的限制"。同时也指出了该作品的不足,认为主要是"在结构上不够集中、精练,在音乐主题的陈述与展开中,有不少多余的东西应该删减,而有些精彩的有新意的乐思又应该有所展开和发挥",但总的看法是"创作手法的探索和尝试都是值得赞赏的"。[②] 另外施咏康在评奖后撰写的文章中,在建议人们加强专业技术训练时也谈到该作品,认为"手法虽然较新,结构却较乱"。[③] 总的来看,这代青年作曲家第一次亮相是顺利的,他们得到了老一代作曲家们的鼓励。老一代作曲家们还特别对作品的创新精神给予了肯定。而实际上,创新正是他们作品获奖的一个重要因素。这些音乐界前辈的文章中,都反复强调创新,并且谈到创新的确是该次评奖活动提倡的主要精神之一。丁善德在谈到评选的三条标准时,便介绍其中一条即是要有民族风格,并且"要创新,要有新意"。[④] 施咏康在文中也谈到"艺术创作贵在创新",交响音乐要想给听众留下印象"总需有点新意"。李焕之在其后发表的文章《漫谈交响音乐创作》中谈到交响音乐的发展提高时,特别强调"一定要敢于创新",要想创新,"我们不能老是在西欧18、19世纪的艺术规范中兜圈子",在这个基础上,我们"对世界当代的音乐创作技法也要打开门窗,扩大视野,敢于拿来研究并为我所用"。在前辈们的倡导下,交响乐评奖之后,创作领域里,尤其是年轻学生们的创作,创新成为追求的重要目的之一。

创新也许不会有人反对,然而,当真的迈出创新步伐时,不同意见就产生了。于是,对有些年轻学生在作品中应用现代技法的讨论也随即在次年展开。

---

① 王震亚.交响音乐创作散论一束[J].人民音乐,1981(8).
② 李焕之.漫谈交响音乐创作问题//李焕之音乐文论集(上)[M].北京:人民音乐出版社,2006:397-398.
③ 施咏康.谈交响音乐创作中的几个问题[J].人民音乐,1981(9).
④ 赵家圭.我国交响音乐事业大有希望——记丁善德谈第一届全国交响音乐作品评奖[J].人民音乐,1981(7).

## 一、教师对学生作品音乐会的不同看法

1982年3月31日,中国音乐家协会、中央人民广播电台文艺部与中央音乐学院作曲系联合举办该系四年级学生作品音乐会,演出曲目有独唱、独奏和少量室内乐重奏。其中器乐作品主要有瞿小松的《第一弦乐四重奏》、郭文景的《b小调弦乐四重奏》①(第二乐章)。这两部作品都"刻画了劳动人民的精神面貌及劳动生活的场景",是日后引起教师不同看法的"导火索"。演奏的作品还有表现青少年生活及情感的张小夫的双簧管组曲《童年印象》和陈远林的小提琴《小奏鸣曲》,"对故乡的礼赞与沉思"的单簧管独奏《随想曲》(陈其钢)、钢琴独奏《"阿瓦日古里"伴奏曲》(陈怡)、竖琴独奏《酒狂》(叶小钢)和钢琴变奏曲《寒山钟声》(刘索拉)。② 对此次学生作品音乐会有人以"史求是"的笔名撰写了题为《中央音乐学院学生作品音乐会听后》的评论文章,并发表在《人民音乐》1982年第5期上。从文章中可以看出,作者坚持强调作品与生活的关系,并以所反映的生活为作品的重要评判标准,认为给人留下比较深刻印象的作品"旋律质朴、甜美,很好地刻画了……充满幸福感的心境",而有的作品虽然力求反映生活,"但由于对生活的体验与认识不足,因而不免失之浮泛"。这里,作者所说的"生活",不是创作者个人的生活,而是指时代的、民众的生活,强调"艺术为人民",这是一个根本的前提。但是,在这篇评论中也展露出些许新意。文中作者不同意把群众的理解与接受作为作品好坏的评判标准,提出"从根本上讲,评判音乐作品的标准应当是内容及艺术价值本身,而不是听众的多少"。

关于对西方现代技法的运用,文中谈到两部弦乐四重奏吸收了一些"本世纪前期欧洲的某些处理技法,带来一些人们所不习惯的音响"。那么对这些不习惯的音响"如何评价"? 作者的观点是"技术要发展,这是肯定的。只要他的作品是反映了人民的思想、感情和愿望,那它的技术手段就应该得到承认。问题是在音乐与人民的关

---

① 后定名《川江叙事》Op.7,1981—1984年完成,共三乐章。曾在1985年全国第四届音乐作品评奖中获奖。1986年中国唱片公司录制音带。乐谱收录在弦乐四重奏曲选(全国第四届音乐作品评奖获奖作品)[M].北京:人民音乐出版社,1992.

② 史求是.中央音乐学院学生作品音乐会听后[J].人民音乐,1982(5).

系上，而不是某种技术手段本身"。从行文可以感觉到，本文的写作也具有那个年代普遍谨慎小心的特点，在谨慎之余作者还是阐明了自己的观点，认为音乐和其他艺术一样，"失去了交流和相互比较就很难得到发展"。作者判定，随着文化交流的日益发展，"现代音乐的潮流将不可避免地影响到我们的音乐创作"，并断言"首先发轫的将可能是那些有较好的音乐基础，又有条件接触到现代音乐文化的青年"。应该说作者的判断是准确的，是有前瞻性的，并且似乎作者也预感到面对近年来一些青年作曲家创作中开始运用现代技法的事实，一定会产生不同的看法，所以提出，对这种现象"是堵塞抑或是引导"的担心，明确认为"堵塞的办法不仅是愚蠢的，也是办不到的。唯一的办法只能是引导，也就是移花接木，去伪存真，吸收一切有用的新技术，用来发展我们民族的音乐文化"。作者认为，"像这样有价值的音乐会，或者有风格更新一些的作品音乐会，希望以后能继续举办，籍以繁荣创作，活跃思想"。

事实证明在史求是文章发表之前，不同看法已经存在。《人民音乐》同年第7期即发表了与之看法不同的文章《也谈中央音乐学院学生作品音乐会》（求索）。文中谈到"这次音乐会上，一些作品借用了现代作曲手法。若为更好地表达内容和民族特色，任何有用的手法都是可以借用的。问题在于不要离题和单纯追求新奇"。作者的"离题"是何意？也许看看接下来的论述对我们理解它会有帮助。作者对"具有三个乐章的那个弦乐四重奏"（笔者注：指瞿小松的《弦乐四重奏》）未提名地进行了批评，认为该作品"三个乐章都充满叹息的语调，显得那样感慨。据说作曲者还要求演奏上要粗野些。有些人说：把农民写得那样愚昧，太不应该了"。作者还认为，"这样压抑而愤慨的情绪，与年轻作者的年龄太不相称了"。然后作者谈到对另一首四重奏的认识，认为"只演奏第二乐章的那个弦乐四重奏"（笔者注：指郭文景的《川江叙事》），"虽然表现了劳动中的呼号，但音响也太刺耳"，并引用一些音乐界同行的话，说"作品写的过于晦涩、尖锐"，并发问"年轻人会有那样多的心事和那样多的悲痛吗？"从中可以看出，这两部未点名的弦乐四重奏所表达的"内容"与过去强调的"歌颂""乐观健康"的主题是不同的，所以有些人不能接受，这也许就是作者所说的"离题"吧！

该文也谈到对于西方现代音乐的借鉴问题，认为我们从对西方现代音乐的一无所知、全盘否定，到当时"有些人又眼花缭乱地认定那里全是一片香花，面对着西

方音乐文化的窗口而顾影自怜,觉得身边的一切都原始而落后"。从语气上看,作者对此是不满意的。作者强调以西方古典、浪漫的典范作品及其作曲技术理论为基础的训练,强调学习民间音乐,深入生活,也强调群众对作品的接受,认为艺术质量包括"内容是否深刻,技巧运用是否巧妙得当"等,而其中"重要的一点是你的作品是否具有艺术感染力",是否"对丰富人们的精神世界有所裨益"。史求是的文章表示希望这样的音乐会,甚至"风格更新一些的作品音乐会""能继续举办"。与之相反,求索文章则提出:"音乐创作的探索和创新应该在为人民服务、为社会主义服务的方向下进行,在创作中吸收国外音乐创作的经验,其中也包括现代音乐创作中好的经验,其目的是为了更丰富多彩地反映我们新时期的生活。盲目追求外来形式,忽视民族形式是不对的。"

两篇文章虽然观点不同,各抒己见,并未引起论争。但其中暗含的问题在日后的讨论中成为焦点,如衡量音乐的标准是听众的接受还是作品的质量、对西方现代音乐的态度等。

## 二、围绕着谭盾《风·雅·颂》的讨论

1983 年,谭盾的《风·雅·颂》(第一弦乐四重奏)获德国德累斯顿国际威柏室内乐作曲比赛第二名。这是新中国成立以来我国作品第一次在国际室内乐作曲比赛中获奖[①]。它的获奖,说明我国改革开放以来在音乐上所取得的成果,所以按当时的惯例,文化部等在中央音乐学院举办表彰会,颁发奖状、奖金并演奏了该作品,中央人民广播电台也制作专题对其进行介绍,谭盾本人还发表了短文《德累斯顿国际音乐节观感》[②]。但由于正值清除精神污染时期,由苏夏的文章《创新和探索》引起的讨论还在进行,所以谭盾获奖《人民音乐》未发消息,但稍后《人民音乐》发表了围绕该作品的讨论文章。

---

① 作曲系学生谭盾获国际作曲比赛二等奖[J].中央音乐学院学报,1983(2).作品第一乐章发表于《中央音乐学院学报》1984 年第 1 期。乐谱《风·雅·颂》(第一弦乐四重奏)由人民音乐出版社于 1986 年 12 月出版单行本。

② 谭盾.德累斯顿国际音乐节观感[J].中央音乐学院学报,1983(3).

《人民音乐》1983年第4期发表了秦西炫的文章《从外国人的评论想起赵元任的话》。文章谈到,近年国内的青年"作曲者","热切地追求现代作曲技术,希望在自己的创作中能有所出新"。对于这种现象,作者认为"若能结合民族音乐的特点,反映出时代的心声","首先能获得中国听众的喜爱",自是"应予鼓励"的。显然,在作者看来,现实并非如此,作者认为"正当这些青年作者的作品还处于习作阶段——还只是现代作曲技术的一段锻炼的时候",他们作品中"所表现的内容还比较模糊","全篇作品的风格还明显地受着现代派音乐的影响的时候",外国专家们即评论这些作品是"创新",甚至以为从中听到了"真正的中国新音乐之流动",作者不免发问"天晓得这位评论家对'中国新音乐'到底是怎样想的"。作者认为,外国专家们"十分顽强地坚持'越不同越奇怪越好'"。虽然作者也谈到"外国人"的评论"有的谈得相当中肯、确有见地",但文中并未具体述及哪些是"相当中肯的""有见地"的意见。作者还谈到"外国人"的评论"也有带着一种'猎奇'的观点""有很大的片面性""值得我们注意"。像那些持"越不同越奇怪越好"的"外国人"的观点,就应该是"值得我们注意"的观点吧。作者还提出"对待中国音乐,我们首先应该有自己的正确看法。外国的评论只能供我们参考,而不能让人家牵着鼻子走"。文章不否定学习现代作曲技术,但"关键是我们学习的目的必须十分明确——我们的音乐是为人民服务的"。[①]

这里作者虽然没有直接批评谭盾作品得奖之事,但其态度是明确的:一,我们自己的音乐我们自己说了算;二,我们的音乐无论怎样是不能离开"为人民服务"的方针的。文章引用了赵元任的观点,但在改革开放初期,像秦西炫这样的知识分子,经受了外国人的侵略,又经历了新中国成立后西方国家对我国的全面封锁,表现出对"外国人"的戒心远比赵元任所处的20、30年代要重是可以理解的,从中也让我们进一步明确,我国新时期思想解放运动的起点。只有明白了这一点,我们才更加能够认识到思想解放的伟大。

《中央音乐学院学报》1984年第2期发表了王安国《评谭盾〈第一弦乐四重奏

---

① 此文收录于秦西炫. 秦西炫音乐文集[M]. 北京:大众文艺出版社,2004:230-232.

《风·雅·颂》》一文。文章对作品进行了详尽的分析，从结构到音乐材料的处理，再到民族化方面所做的努力。通过技术上的分析，作者对作品得出肯定的结论，认为作品在"音乐材料之间的有机联系和内部的协调统一"上，"做得十分出色"，提出这是"整个作曲过程中一个带关键性的问题"，"许多欧洲优秀的室内乐作品在这方面有不少好的例子可供我们学习和参考"。作者又认为，这部弦乐四重奏"是成功地借鉴了欧洲室内乐特点的"。在民族化方面，作者通过对"内容""旋律""结构""和声""音色"的分析，认为《风·雅·颂》"正是由于具有我们中华民族的'特殊风格'，在国际乐坛中'独树一帜'而取得了成功"；在"音乐内容"方面，作者认为，它是一首"有标题的无标题音乐"，"它的音乐内容既描绘了中国式的古典美，又表现了当代人的思考，它把含蓄、节制与文明、开化融为一体，表达了作者对我们民族精神的赞颂"[①]；而作品的旋律是"富于民族特色""很有创造性"的，结构是将民族的结构形式融贯于欧洲的奏鸣曲式、三部曲式和变奏曲式之中，在和声、音色上，曲作者同样做着这方面的努力。作者认为，谭盾的这种努力尽管还处于探索之中，却是可贵的，是值得赞赏的。作者对这样的创作方法给予了充分肯定。

王安国《评谭盾〈第一弦乐四重奏（风·雅·颂）〉》一文在《中央音乐学院学报》发表后，《人民音乐》1984年第7期即刻发表了秦西炫用笔名"麓生"撰写的文章，题目是《听谭盾弦乐四重奏〈风·雅·颂〉》[②]，文章从两个方面谈了《风·雅·颂》"带有倾向性、方向性的问题"。其一，在作品的表现内容上，作者对"表达了伟大的中华民族和其生存的土地上的风土民情"这一解释表示了不同意见，认为不但"很多听众包括相当一部分专业音乐工作者，感到整个音乐与他所要表达的内容有相当大的距离——感受不到比较扎实的内容，感受不到中华民族亲切的风俗民情"，而且还"在感情上不同程度地有格格不入之感"。为什么会产生"格格不入之感"？作者的分析是"音乐思维似被现代派作曲手法捆住了，现代派音乐风格——主要是和声风格压倒了一切，把作品的内容和本应具有的民族风格基本上都

---

[①] 此文收录于王安国. 现代和声与中国作品研究[M]. 北京：中国文联出版公司，1989：250-251.

[②] 此文收录于秦西炫. 秦西炫音乐文集[M]. 北京：大众文艺出版社，2004：220-224.

冲掉了"。从这里，我们似乎可以看出作者潜意识中认为现代技法不能表现民族音乐风格，与民族音乐风格"格格不入"的痕迹。作者之前所说的不反对学习借鉴现代技法的话似乎有些牵强，他真正的、实际的主张是反对或不赞成，因为现代技法与我们民族风格格格不入，与民族风格格格不入就不能被广大中国听众所接受，就违背了"为人民服务"的基本原则，也就不需要学习或借鉴。作者论述道，"作曲技法是为表现内容服务的"，而在《风·雅·颂》之中，却"运用了大量调性非常模糊的旋律、参差不齐的节奏以及相当刺耳的和声，很难使人联想起《风》《雅》《颂》的基本内容"。而作者所说的"大量调性非常模糊的旋律、参差不齐的节奏以及相当刺耳的和声"是相对于什么音乐呢？其相对的不是我国传统音乐，而是正如钟子林在1984年9月"外国音乐研究座谈会"上的发言所说，是欧洲18、19世纪的传统音乐。总之，作者认为，在作品中西方现代派技法起了压倒一切的作用，所以提醒人们，对西方现代音乐"应保持更为清醒的头脑"。作者一再强调，创作上的探索是允许的，"但探索的方向总应服从我们民族音乐美的需要，服从表现内容的需要"，并且还强调"对作品的评定最终要靠人民"。这就是作者所说的"方向性"问题。

其二，关于"倾向性"问题，作者认为这个作品"代表着国内器乐创作的一种新的倾向"。虽然作者肯定谭盾"及其他一些青年作曲者"的"想象力"和"对现代以及传统作曲技法也有一定程度的掌握"，但他们的倾向是"现代派的影响越来越重"，"而中国民族音乐传统、中国现时代的生活背景等越来越模糊"。由这一倾向，作者又回到"为人民服务"这一"音乐创作的最终目的"上，并殷切地希望"谭盾及其他作曲者在民族音乐的学习上，在时代精神的表现上不断下功夫"，"不为了取悦外国人，不哗众取宠"，"唯有思想、方法对头了，自己的聪明才智才能更有成效地发挥出来，才能创作出真正优秀的作品"。

《人民音乐》1984年第9期发表了思锐的文章《现代派倾向性的结论从何而来——与麓生同志商榷》。文章明确表示，麓生文章对《风·雅·颂》的"倾向性、方向性的问题"的结论是"有失偏颇"的。思锐从三个方面阐述了与麓文的不同看法。

首先，就麓文所谈《风·雅·颂》的表现内容不能为中国听众接受，甚至有"格格不入之感"的问题，思锐提出该作品除在国外获奖、由中央人民广播电台介绍

过外,并未在社会上公开演出,全曲总谱和音响也尚未正式出版发行,麓文便"把自己个人的审美趣味和观感"同"中国听众""我们中国人"这样的概念相联系,这种做法是"欠妥的",也是"主观和武断"的;就麓文所说"整个音乐与他所要表达的内容有相当大的距离——感受不到比较扎实的内容,感受不到中华民族亲切的风俗民情"问题,思锐谈到,谭盾作品并不是去具体描绘《诗经》中每首诗的文学形象,而是"有感而作",并不是强调文学性的"形象",其试图避免的倒恰是"文学过程式的描述",是从整体上对中国民间的"情""意""俗"的"传神写照"。"这种写法对于某些企图从中找到具体描绘和造型的听众来说,也许一时难于接受",但是"作为器乐作品创作构思方法之一种,它是无可非议的"。思锐这里提出的"器乐作品创作构思方法"的问题实际上涉及的正是当时仍在讨论的音乐形象问题,由于对音乐形象有不同的理解,也由于对器乐规律的不同认识,才产生了麓生与思锐之间的讨论。

其次,关于麓文所谈《风·雅·颂》的"现代派音乐风格"问题。对于作品的和声语言,思锐认为其所应用的"复调声部非功能性纵向偶合及四、五度结构和弦""对于表现典型的中国传统题材,对于探索我们新的民族和声语言,对于弦乐四重奏这种外来形式的'洋为中用'",并非大逆不道,"更不能简单地与西方现代派音乐风格画等号"。就麓文所说谭作"基本上是无调性"的说法,思锐通过分析,认为作品"对奏鸣曲调式布局的继承性是明显的,主要调性是清楚、合理的,旋律的调域也是恰当的"。

再次,思锐对麓文"如何衡量近年来我国的器乐创作和如何评价我国音乐院校的作曲教学成果等重要问题"持肯定态度,并认为我国的这些青年作曲家不仅如麓文所说"有创作才能与想象力""对现代及传统作曲技法有一定程度的掌握",还"有着强烈的民族自尊感,对振兴中华民族的音乐事业有着义不容辞的责任感",他们创作的作品都"程度不同地把传统的民族音乐语言与近现代一些创作手法结合起来",对这些"创造性的发展","我们要理直气壮地承认是我们民族的智慧结晶,而不要想当然地乱扣'西方现代派'的帽子",对青年作曲家创作的不足之处,需要善意地引导,客观地分析,实事求是地批评和有说服力的评价,否则一言以蔽之说他们是"西方现代派","这对于中国新音乐的发展是无济于事的"。

思锐的商榷文章并未触及麓文所强调的根本方向——为人民服务的问题,他

对"西方现代派"也未直接评价,并保持距离。当时正值清除精神污染时期,他对一些根本性的问题采取回避的方式,应属明智之举。然而,麓生的回答文章《理性分析与情感体验——与思锐同志商榷》从思锐避而不谈的问题说起,认为二人的分歧不在作品是有调性还是无调性这类技术问题,而在于"技法与内容的关系上,是否技法'精巧'就一定生动地表现了内容,是否听众一定就乐于接受?"①虽然他一再强调内容与技术的关系,其技术的根本目的是表达内容的看法也难免不给人以僵化感,但考虑到清除精神污染时期,《人民音乐》曾经发表文章批判西方现代音乐是资本主义腐朽的东西等观点,相比之下麓文还是可贵的,始终未触及资产阶级自由化、精神污染这类政治性问题,且还在回答的文章里对谭作的主题、调性进行技术分析,对西方现代派音乐也一分为二地看待。从这些文章我们可以看出,像麓生这样的老一代作曲家,观念上虽具有强烈的时代痕迹,但依然在学习提高,追求学术,而不是不学无术地乱用"棍子"。应该说,这也是我国新时期思想解放运动在音乐上所取得的成效,并且同样是我国音乐事业发展进步的一个重要因素。

关于谭盾《风·雅·颂》的讨论,除上述王安国、麓生、思锐的集中分析、讨论、商榷之外,在1984年9月召开的"外国音乐研究座谈会"上,学者们也给予了关注,直接或间接地表达了看法。其中钟子林在其《1945年以来西方现代音乐与我国音乐创作的关系》一文中便谈到,随着开放政策的实行,西方现代音乐开始进入我国,很多年轻作曲家对其表现出很大的兴趣,"是堵塞、放任,还是积极引导?这不是一件小事情",同时他认为这也是当时学者们研究西方现代音乐的意义所在。而叶纯之在其文章《尽快地结合我国的创作实践——对研究外国音乐的几点意见》中,对国内有人尝试用十二音技法进行写作,提出"不能单纯以是否用了它而肯定与否定",有些作品"尽管技法上可以分析得头头是道,恐怕还只能作为一种试验性的探索来考虑"。另外,《人民音乐》1985年第8期发表的彭南的《西方现代音乐辩证》一文,结合我国当时音乐创作的情况,力图从辩证的角度讨论西方现代音乐的利弊,其中在谈到我国一些优秀音乐作品成功地借鉴西方现代音乐中的某些表现技巧

---

① 麓生.理性分析与情感体验——与思锐同志商榷[J].人民音乐,1984(12).另见秦西炫:秦西炫音乐文集[M].北京:大众文艺出版社,2004:225.

时，作者认为谭盾的这部《风·雅·颂》"曲调用了微分音和三全音程，较真切地再现了广西大瑶山一带古老民歌的旋律和演唱风格，并将古琴曲《梅花三弄》和《幽兰》的特性音调糅合在一个十二音序列中"，这是"别具一格"的作品。

此番对新潮音乐最初的争鸣，范围较小，基本围绕中央音乐学院个别学生的室内乐作品展开。整个讨论以作品中西方现代技法的应用为中心，1982—1984年正值反对资产阶级自由化和清除精神污染时期，音乐上则适逢对西方现代音乐的激烈讨论，然而参与此番讨论者，基本在正常的学术范围内进行，没有使用打棍子、扣帽子的学术专制手段，这是应该给予肯定的。另外，从对谭盾获奖和作品的评价中可以看出，当时的《中央音乐学院学报》发表获奖消息、登载分析介绍该作品的文章、刊登乐谱，这些都是在承载着一定的社会压力下进行的，《人民音乐》的态度即可说明这一点。

在1983年，这些引起争议的学生们毕业了，中央音乐学院的作曲系毕业生连续举办了四场交响乐作品音乐会①。音乐会虽未再次引起争论，然而在他们羽翼逐渐丰满后，他们的音乐及他们本人，将引来社会更大的关注和更多的讨论。

## 第二节　对新潮音乐热的评介

围绕几个青年学生的重奏作品引用西方现代音乐技法而展开的讨论断断续续持续了两年多时间，在1985年，特别是1986年新潮音乐热出现前暂告一个段落。如果说，之前对青年学生的讨论在整个新时期初期范围还不大，那么新潮音乐热带来的评论热，此时已逐渐成为音乐界乃至全社会关注的话题。全国许多报纸、杂志纷纷发布简短消息或研究文章，人们兴奋着、评论着、思考着。新潮音乐吸引着音乐界老、中、青不少人的目光，一时间，真有"三千宠爱在一身"之感。然而，就在这股热潮之中，酝酿着新一轮冷静思考与激烈论争的开始。

---

① 关于这四场音乐会，目前仅见《中央音乐学院学报》1983年第3期封三的一则简短报道，题为《喜看乐坛添新军——记我院1983届毕业生毕业典礼》（岳戈），其中提道："作曲系毕业生在结业前夕接连举行了四次交响音乐会，给听众留下了深刻的印象；不少学生几年来发表了一定数量的作品，并为电影、电视剧、舞蹈配乐，获得好评。"

1985年，音乐界一面是纪念抗战胜利四十周年、聂耳逝世五十周年、冼星海八十周年诞辰和逝世四十周年的系列活动，一面是年轻作曲家们频繁地高调亮相，并且此时的青年作曲家已不局限于北京、上海的两所音乐学院，而是扩展到全国，形成了一个新生的突出的创作群体，其情况正如李曦微在《新音乐的思索》中谈到的：新音乐起步于20世纪70年代末，"那时只有北京、上海等地的个别人开始搞'引进'和'杂交'试验，压力很大，支持者寥寥。短短几年内，新音乐就能在武汉的检阅中显示出如此的力量、影响和队伍，这本身就证明了它是大势所趋、人心所向的新生事物"①。王安国在《我国音乐创作"新潮"纵观》一文也谈到"观察近年来我国专业音乐创作，我们看到了'新潮翻涌'的景象。以北京为中心，'东西南北中'的一批老中青作曲家不断有新作问世。'新潮'作品的艺术性扩展了，'新潮'作者的队伍壮大了"②。随着作品的纷纷亮相，从1986年起，对青年作曲家活动的报道也多了起来。首先，1986年是"新潮"作曲家们非常活跃的一年，4—5月瞿小松、陈怡的交响作品音乐会分别在北京音乐厅举行；6月，香港举办"第一届中国现代作曲家音乐节"，音协主席李焕之带队，青年作曲家们参加；7月，我国公派留法研究生陈其钢在法国国际单簧管节作曲比赛中获第一名，同时获得法国文化部颁发的一等奖；11月，中央音乐学院硕士研究生陈远林的音乐诗剧《牛郎织女》在北京上演③；12月，许舒亚在北京举行交响作品音乐会。另外，是年8月，首届"中国唱片奖"在北京举行，交响乐作品中瞿小松的《第一交响乐》获得一等奖，杨立青的《乌江恨》、贾达群的《龙凤图腾》、李滨扬的《第一交响乐》获得二等奖，其他小型作品组和民乐作品组的获奖者绝大多数也像交响乐组一样，多半是"文革"后成长的这一代作曲家。④其来势之汹涌由此可见一斑。

---

①　李曦微.新音乐的思索[J].中国音乐学,1986（2）.
②　王安国.我国音乐创作"新潮"纵观[J].中国音乐学,1986（1）.
③　该剧全部采用电子合成器与人声、舞蹈的配合。编剧吴祖光，导演徐小平。
④　小型作品获奖者及作品有：郭文景《川崖悬葬》二等奖、潘国醒《湘西素描》三等奖；民乐作品获奖者及作品有：何训田《为七位演奏家而作的民乐重奏》、徐仪《虚谷》、钱兆熹《伯仲吟》获二等奖；徐昌俊《寂》、吴少雄《乡music三阙》获三等奖。获奖作品1995年由中国唱片上海公司出版"中国唱片奖获奖作品"系列唱片。

新潮音乐的创作热潮带动了评论热，也带动了理论研究，各种报道、综述、文章纷纷见诸报纸、杂志。对于新潮音乐的报道，初期，报纸方面以《文艺报》《光明日报》较为热衷，在它们的带动下其他报纸也积极参与，给予热情关注；杂志方面则以《中央音乐学院学报》和刚刚创刊的《中国音乐学》为代表。《中国音乐学》在创刊号上发表《一石激起千层浪——"谭盾民族器乐作品音乐会"座谈会简述》后，又发表了一些重要文章。《人民音乐》对此本不感兴趣，但在1985年第10期率先发表了李西安谈叶小钢及其音乐创作的文章《他从迷惘与求索中走来——叶小钢的音乐创作述评》，直到1986年第4期改版，《人民音乐》风气一变，成为报道新潮音乐的重地。1986年《音乐研究》也从观望的态度开始转变，从第4期开始发表罗艺峰的《新时期音乐思潮一瞥》《青年作曲家创作心态录》等文章。从此，报纸和音乐杂志的介绍评论也如新潮音乐一样，迅速扩展到全国。

**一、从报刊简短报道开始**

1985年开始的报道、评论，篇幅比较短小，主要集中在以下几个方面。

第一，一致认为我国的改革开放为青年们的创作提供了良好条件，有些报道还将他们的创作与电影、文学界的"寻根热"联系看待。例如《光明日报》1985年11月16日的短评《听谭盾交响作品音乐会》[①]就报道说，谭盾对中国文化和音乐"富有个性的理解及表现，不禁使人想起了以《黄土地》为代表的一批电影和以《父亲》为代表的一批美术作品"，认为"这是一个很值得注意的文化现象"。报道称"音乐的、电影的、美术的创作中，分别而又几乎是同时地出现了一批新人"，他们这种"从历史积淀的更深处开掘我们民族心理的、道德的、气质的总构成的美，把人们的艺术欣赏引向一个更高层次的境界"的做法和成绩，"与党的十一届三中全会所带来的安定、开放的政治局面有着直接的因果关系"。而《光明日报》1986年1月1日的短文《我国一批青年作曲家在交响乐、民乐创作上有新的突破》[②]中称，开放的时代给青年作曲家们提供了接触世界艺术多样化潮流的机会和鼓励创新的气氛，经过

---

① 之达．听谭盾交响作品音乐会[N]．光明日报，1985-11-16，2．
② 曾毅．我国一批青年作曲家在交响乐、民乐创作上有新的突破[N]．光明日报，1986-1-1，4．

几年的试验和探索，他们积累了一些经验，在多样化的艺术追求中显露出光彩四溢的创作才华。《光明日报》1986年3月8日的《寻找中国音乐走向世界突破口——谈叶小钢的音乐创作》①一文从"题材的开拓""观念的更新""寻找中国音乐走向世界的突破口"三个方面谈了叶小钢音乐创作对新时期音乐发展的"启发意义"，并提出叶小钢的"成长和创作都离不开这一时代我国社会所经历的重大变革"。

可以看出，在经历了残酷的"文革"之后，此时的人们不是带着"伤痕"的心理看待改革开放，而是对时代充满了赞誉之情。事实也正是，没有改革开放，没有思想解放，任个人才华横溢，也徒有十八般武艺而无用武之处。在开放的时代，即使观念不同，人们甚至持不同观点也可以展开尖锐的论争，但毕竟可以公开讨论了。这就是时代为人们提供的良机。文化的繁荣，"百花齐放，百家争鸣"的真正实现，尤其需要这种宽松的社会和学术环境，因为不同的艺术之花齐放与不同的学术见解的争鸣，不仅不会阻碍文化艺术的发展，而且会成为促进文化艺术发展的一剂良方秘药。此时，在对"新潮"作曲家们的报道中，人们赞誉改革开放的时代，想必对此也是深有感触的。

第二，对青年作曲家的创新精神给予肯定。1985年5月2日中国艺术研究院音乐研究所理论研究室和《中国音乐学》编辑部共同举行了20人参加的座谈会，针对谭盾的民族器乐作品音乐会进行座谈。据报道，与会者首先对其作品与传统的关系问题展开了热烈的讨论。多数与会者肯定谭盾"以巨大的探索勇气和焕然一新的面貌，在音乐界引起强烈反响"。在对音乐会作品的探索精神和创新意义给予充分肯定的前提下，人们也遇到如何对待传统的问题。有学者认为以往的历史，我们"过多地依赖传统，为传统的历史惰性力所左右"。中华人民共和国成立以来，我国的民族器乐创作产生了一些较优秀的大、中、小型作品，这些作品所具有的积极意义是应该给予肯定的，但也应看到，由于长时期停滞不前，致使"民族器乐创作比较沉闷"，所以"大力倡导探索勇气和创新精神"是"完全必要的"，因此，谭盾的音乐会"是一个根本性的突破，给人以全新的感受，对中国乐坛而言，确有某种

---

① 梁茂春.寻找中国音乐走向世界突破口——谈叶小钢的音乐创作[N].光明日报,1986-3-8,2.

振聋发聩的作用"。持此观点者,还特别肯定谭盾把"最传统的东西与最新技法结合起来"的做法,认为"这一大胆尝试是很有前途的"[1]。在对谭盾交响作品音乐会的评论中,之达也谈到,其音乐"给人总的感觉是新奇、激动和由历史的深度引发的思考所带来的愉快",其创作"是从历史的积淀的更深处开掘我们民族心理的、道德的、气质的总构成的美"[2]。梁茂春在《寻找中国音乐走向世界突破口——谈叶小钢的音乐创作》一文中,对叶小钢音乐创作中的创新精神同样给予了积极的评价,认为在题材选择上显示出了"丰富性",并且"大胆展现了一种高度多样性的音乐思维特征,体现了一种新的音乐价值观念",肯定他"冲破了传统音乐的技法规范,充分发挥了主观创作能动性"。对此,李西安也曾谈到"青年作曲家与中年一代、老年一代不同的是:有他们观察生活、观察社会的特定角度,大胆地写自己要写的东西,写这一代人对生活、对社会的真实感受;有敢于否定旧传统的创新精神,大胆采用现代音乐的观念和技法;能够从美学、从民族心理素质这个更高的层次上去吸收中国音乐、文化传统进行新的尝试"[3]。看得出,此时关注新潮音乐的人们,从他们身上找到了时代的声音——创新。并且此时对创新的肯定和鼓励,是对1981年全国第一届交响乐评比后丁善德、李焕之、王震亚和施咏康这些老一代作曲家所提倡的创新精神的很好继承和发扬。而《光明日报》的一则报道《我国一批青年作曲家在交响乐、民乐创作上有新的突破》里,也注意到1985年我国作曲界出现的一些引人注目的变化,一批青年作曲家"以自己独创的、富有民族神韵和时代气息的作品"在交响乐和民族器乐的创作上"有了一定突破"。可以说,当时凡对新潮音乐持肯定态度的人,无不肯定他们的创新精神。或者也可以说,正是人们意识到创新在那个时代的重要性,才关注和肯定新潮音乐的。

历史教训告诉我们,当创新成为一个时代普遍的话题时,保持清醒的头脑是非常必要的。当时在充分肯定"新潮"作曲家们的创新的同时,人们也意识到创新与传统和听众的关系问题,所以李西安在其1985年6月的讲演中谈到,青年作曲家

---

[1] 一石激起千层浪——"谭盾民族器乐作品音乐会"座谈会简述[J].中国音乐学,1985(1).
[2] 之达.听谭盾交响作品音乐会[N].光明日报,1985-11-16,2.
[3] 李西安.中国音乐的大趋势——1985年6月4日在"当代音乐系列讲座"上的讲演//走出大峡谷——李西安音乐文集[M].合肥:安徽文艺出版社,2002:17.

们的创作"在一定程度上注意了音乐的可解性,与西方现代音乐相比有些作品距离感较小,听起来很亲切"①。无独有偶,《光明日报》曾毅的报道也谈到,这群年轻人"始终没有忘记形式服从内容、艺术为人民大众的创作原则"。

第三,以肯定为主,兼及不同观点的批评。在1985年中国艺术研究院音乐研究所理论研究室和《中国音乐学》编辑部共同举行的座谈会上,有人充分赞赏谭盾民族器乐作品中的创新精神,认为对中国乐坛而言,他的这种创新"确有某种振聋发聩的作用"。而对于谭盾民族器乐创作的探索与创新,座谈会上也有人持不同观点,他们同样是从与传统的关系的角度来认识,认为"音乐会不能和继承传统联系起来。这是对传统的挑战",但持此观点的学者还是肯定其学术价值,只是对其存在价值表示怀疑;对作品的不同看法,还表现在对旋律的态度上,有些学者认为"谭盾的作品对音乐中美的东西——例如旋律性因素——抛弃的多了",还认为音乐会上"许多作品手法相近、风格雷同,使整个音乐会显得单调、乏味"。可以看出,对谭盾作品的不同评价是从不同立场出发的,肯定的一方多站在创新的角度,而批评的一方则主要是站在传统的角度。双方实际上还是"求新"与"守旧"的关系,二者的相互制衡是很有必要的,也是保证历史正常发展必不可少的因素。然而,也由此,对新潮音乐新一轮的争鸣便重新开始了。在这次座谈会上,人们除了在创新与传统的问题上对谭盾的民族器乐创作具有不同的看法外,在形式技巧与内容问题上,学者们也存在两种不同的认识:肯定一方认为,谭盾的作品"使用了大量新的音响组合和新的演奏技法,现象上是个形式问题,但其中还是有表现、有想法,因而是有内容的,有民族心理素质渗透其中"的。批评一方的意见则在肯定其"在形式上的探索给人以强烈印象""有的比较好"外,提出有些做法是"游离于作品之外的附加成分",有人甚至怀疑"谭盾作品是否有单纯追求离奇、迎合某种思潮的倾向"。

第四,希望与建议。《一石激起千层浪——"谭盾民族器乐作品音乐会"座谈会简述》报道了学者们对谭盾的希望与建议,提出"在谭盾面前有两条道路:一是追求离奇,可能会在国外获得一些听众;二是立足于民族音乐传统的创新,至少会在

---

① 李西安.中国音乐的大趋势——1985年6月4日在"当代音乐系列讲座"上的讲演//走出大峡谷——李西安音乐文集[M].合肥:安徽文艺出版社,2002:17.

当代中国知识分子中找到听众"。针对此,学者们第一希望"谭盾坚定地沿着后一条道路继续他的探索与追求,争取使自己的作品在表现中国气质、中华民族的精神上更加成功,从而尽可能赢得更多的听众";第二希望谭盾在音乐创作创新的同时,把握创新的"度",并相信谭盾在认真总结经验的基础上,坚持探索与追求,"一定能够写出具有恒久生命力的作品来"。

当时的人们,从这些青年作曲家的大胆探索和创新精神中看到了我国音乐发展的希望,所以一时间得到众多人的关注,他们的音乐会也总是盛况空前,吸引着众多听众。音乐会后人们议论着、思考着,各报纸杂志争相报道,其景象正如《光明日报》报道谭盾民族器乐作品专场音乐会一样:"谭盾举行中国器乐作品专场的日子,盛况空前,被称为'民乐的节日'。"① 其实,今天看来,对 1985—1988 年在北京举办的个人作品专场音乐会,几乎听众们总是怀着过节一样的兴奋心情聆听着每一首新作,这就是"我们的八十年代"②。

需要提到,在这些短评、报道中,撰文者都知道对于新潮音乐,社会上还存在着不同的看法,如在《寻找中国音乐走向世界突破口——谈叶小钢的音乐创作》中写到,面对叶小钢的音乐"有人欢呼,有人兴奋,有人怀疑,有人反感,有人忧虑"。在评谭盾交响作品音乐会的短文中写道:"有的同志对这批年轻人还没有给予足够的重视。"作者认为持这种态度的人虽不能一时半会儿改变,但"青年人的潜力不可忽视",并以黄河之水做比喻,说它"在一开始也不过是如丝的细流,但是到了今天,您知道天下黄河几十几道弯"③?只是此时持不同看法者尚未公开发表意见。

## 二、不同名称的提出

随着新潮音乐影响的日益扩大,各种报道的增多,1986 年后,研究性文章的发

---

① 曾毅. 我国一批青年作曲家在交响乐、民乐创作上有新的突破 [N]. 光明日报,1986-1-1,4.
② 《我们的八十年代》为一书名,旷晨、潘良编著,广西人民出版社,2004 年 8 月出版。在书的扉页上写道:"八十年代是一个巨变的十年,它是突凸在历史闸口的坐标,它象征着光荣与梦想,抗争与奋斗!"此书编者说:"编辑本书,是希望把一个世纪中最富激情的十年完整地呈现在读者面前,完成一场集体的追忆盛宴。"
③ 之达. 听谭盾交响作品音乐会 [N]. 光明日报,1985-11-16,2.

表逐渐增多，于是，大家不约而同地讨论起"冠名"问题，并各自按照理解提出了不同名称，包括青年作曲家、现代派、新音乐和新潮音乐。

青年作曲家一词应用得最早，也应用得最广泛。这些作曲家们最初集体亮相时即采用该词，如1985年5月，中央音乐学院举行"青年作曲家民族作品音乐会"；同年12月，在武汉举办"青年作曲家新作交流会"。该词清楚地表明原来所用之词"中央音乐学院学生""上海音乐学院学生"已不合适，因为他们已于1983年毕业，所以理所当然应该是青年作曲家。另外，笔者以为，青年作曲家除表示年龄上的特征以外，还有更深一层的内涵，即青年具有勇敢精神、创新能力，青年的不成熟是可以原谅的，等等。总之，这是一个最初得到大家认可的词，也是之后人们常用的词，如《光明日报》记者曾毅的报道《我国一批青年作曲家在交响乐、民乐创作上有新的突破》、《新民晚报》1986年1月6日沈次农的报道《乐坛出现一批青年作曲家，乐曲创作寻求民族神韵》、《音乐爱好者》1986年第1期刊登的《全国"青年作曲家新作交流会"综述》（方石）、《音乐艺术》1986年第1期的报道《青年作曲家新作交流会在武汉举行》、《人民音乐》发表的文章《开创的一代，转折的一代，矛盾的一代——青年作曲家的创作、苦衷与矛盾》[1]、《音乐研究》发表的文章《青年作曲家创作心态录》[2]等，用的都是青年作曲家一词。

另外也有人以现代派或现代音乐称之，吴祖强在1986年中国音协扩大常务理事会上的发言即是。他在谈到当时音乐界对音乐创作中"各种议论"现象时说到，这些年对音乐的议论主要集中在流行音乐和"所谓创作中的'现代派'倾向"上，"这两方面在过去都是'禁区'，现在则都公然亮相了，而且很快竟都成了'潮流'，这就引起了不安，产生了许多议论、分歧和争执"。他认为，"冷静地看，大概'流行音乐'和'现代派'也都是客观产物，可能也都算是客观需要，因为多年自我封闭，在我们这儿也就都成了'新鲜事物'，一时有点'乱'来，应当也可以理

---

[1] 焜晰.开创的一代，转折的一代，矛盾的一代——青年作曲家的创作、苦衷与矛盾[J].人民音乐,1986（6）.

[2] 青年作曲家创作心态录——部分青年作曲家参加"第一届中国现代作曲家音乐节"文稿转载[J].音乐研究,1986（4）.

解"。对一些作曲家应用一些现代派作曲技法进行创作，他也谈了自己的看法，认为"'现代派'其实目前更多还是些个人探索。既是探索，即使不好，面也很小，并且就'经济效益'看，这类活动一向属于贫困之列，我个人以为倒勿需对之过于担忧"①。另外，《人民音乐》1986年第6期发表的《现代音乐思潮对话录》和1986年第9期发表的叶纯之的文章《第一届中国现代作曲家音乐节带给我们什么启示？》都采用的是现代一词。对于现代派、现代音乐、现代作曲家，过去由于受苏联日丹诺夫影响，在我国自20世纪50年代以来凡音乐沾上现代的边，似乎都带有资产阶级、形式主义之嫌而具有贬义性。改革开放以后，人们对它依然像躲避瘟疫一样，在反对资产阶级自由化，特别是在清除精神污染运动中，有些文章坚持认为西方的现代派、现代音乐是资本主义颓废没落的产物，是被"清除"的对象。即使在一些青年人中，对这个词也躲避三分，如思锐就谭盾的弦乐四重奏《风·雅·颂》与麓生商榷的文章中，对现代派就保持着距离。而1986年后吴祖强、李西安等以现代派、现代音乐称呼近年我国的一些音乐创作，用词温和，基本是中性，甚至是正面的，而且吴祖强还一再强调，对这些创作应该持"乐观、支持、冷静、温和的态度，应该对一切严肃认真的创作都采取积极扶植、热情帮助的态度"②，这就首先从心理上逐渐消除了大家对现代音乐的恐惧，缩短了人们与现代音乐的距离感，并且逐渐使现代派、现代音乐的贬义用法淡出乐坛。自此现代派、现代音乐在我国逐渐得到广泛应用。

1985年武汉青年作曲家新作交流会后，青年作曲家们的创作形成一股颇为强大的势头，正如李曦微在其后发表的《新音乐的思索》一文中所说，"大凡文化史上出现的重要潮流或断代，人们总是冠之以名，定之以义"。于是理论家们开始思考"如何给武汉展现的音乐定性"的问题。李曦微的这篇文章即是有意识地探讨冠名问题的文章。作者站在现代音乐世界化、多元化、个性化的立场上，提出了冠之以新音乐一名的主张。作者认为，在20世纪初的欧洲乐坛，"经过若干年的混战"，"新的一页已经翻开，那就是所谓的'新音乐'"。而20世纪70年代末以来，我国乐坛发

---

① 吴祖强. 历史是不会重复的 [J]. 人民音乐，1986（4）.
② 吴祖强. 吴祖强选集——霞辉集 [M]. 北京：中国文联出版公司，1997：268.

生和正在发展的变革，虽然与70年前欧洲音乐的变革相比，"两者的社会、历史、文化背景确实有很大不同。不过，就变革的起因、对象、表现形式以及引起的反响等方面看，又有惊人的相似处"。因此，作者提出，对于我国这种"没有（或者是目前尚看不清）主导风格和统治学派而又分明不同于前一时期的音乐发展阶段，不妨用同一个模糊术语"，亦即用新音乐来称呼之，作者欣喜地感到"今天的中国也进入了新音乐时代"。①

对于这个词的运用，作者感到显然"是个容易引起感情冲动的术语"，特别因为新音乐似乎"只有中国的抗战时期一家，不能别有分号"。但是，作者经过对中西方新音乐的历史考察，得出"这个术语对音乐的改朝换代具有多适性"的结论。针对有人认为新音乐这个词在我国原本具有"正面概念，其本质是真、善、美"的认识，"而现代新音乐"在一些人看来，"似乎只意味着'怪异'、'嘈杂'、'无思想、无内容'，所以不能赞扬为'新'"的偏见，作者进行了澄清，认为"'新音乐'是描绘整个风格期音乐现象和观念的、多层次多侧面的集合概念，它本身就意味着音乐的进化和发展的必然方向"。文章谈到，新音乐"不仅指那些显然反传统的激烈变革"，"也包括大量保持传统技法和对多数听众而言都是熟悉的、可理解的音乐语言，同时在表现思维、美学观念上又有强烈的现代特征的那些音乐现象"，所以作者认为，"如果中国进入了新音乐时代，那是值得庆幸的"。针对那些反对新音乐的观点，作者进行了仔细的分析，认为"反对的声音由强到弱，由大到小，从全盘否定改为局部有条件的容忍，调门越唱越低，从'资产阶级自由化'、'毒药'—'形式主义'—'有的技术可以借鉴'，也从反面证明了它的不可逆转"。作者认为"反对新音乐的力量之所以节节退却，正是缺乏对社会、文化演变的总体把握，思想没有随时代而更新"。至此，可以看出，作者力图让人们丢掉偏见，接受新音乐的称呼。另外，作者还谈到，那些对新音乐一词具有根深蒂固偏见的人们的理论基础是软弱的，"理论的软弱决定了他们对新音乐的态度不可能坚定和一贯"。作者还强调"由于我们对现代音乐的研究起步晚，干扰又多"，"对许多基本观念和理论问题的认识还远远谈不

---

① 李曦微. 新音乐的思索 [J]. 中国音乐学, 1986（2）.

上清晰、深入、系统和严密"，所以应该建立"坚实的理论基础"，否则新音乐最终"只会是自生自灭，方向不明确，发展不稳定"①。

王安国发表在《中国音乐学》1986年第1期上的文章《我国音乐创作"新潮"纵观》，也是一篇力图为我国乐坛20世纪70年代末以来发生的变革冠以名称的力作。文章开门见山地指出："'潮'，可解释为一定量的动态；'新潮'即可谓'新动态'。"作者认为，"近年来，我国音乐作品中，日益明显地表现出作曲家们对新的音乐观念的探索及对20世纪以来近现代作曲技法的兴趣"，并把这种创作动态喻为"潮"。之后，被乐界普遍应用的新潮音乐即出于此。作者谈到，这种"新潮"创作，"不但在钢琴、西洋管弦乐器作品和声乐作品中得到运用，而且在我国民族器乐创作中，也出现了用新技法写成的作品"。作者对新潮音乐创作的队伍进行了分析，认为"较老一辈的作曲家中，如罗忠镕、朱践耳和陈铭志等，他们近年来的新作较为引人注目"；"中年作曲家的创作也十分活跃，其中刘念劬、刘敦南、奚其明、徐景新、金复载、林华、陆在易等人在交响乐、室内乐、合唱、舞剧音乐和电影音乐等方面的作品不仅数量多，而且其中有不少富于新意的创作"②；而在"新潮队伍"中，构成"主力军"的，则是"正在成长的青年作曲家群"，作者认为"他们是名副其实的一代新人"。这批主力军，似乎在短短的一瞬间"脱颖而出"，"他们的作品在国际国内的各种比赛中连续获奖；他们中的代表被选派到国外参加访问和交流活动；不少作品被录制成唱片或磁带，行销国外及我国的港澳地区；他们经常举行新作品音乐会，某些创作活动（如电子合成器音乐会及中国打击乐音乐会等）在我国都具有开拓的性质；他们通过创作电影音乐、舞蹈音乐和话剧配音，使自己的作品为更多的观众所认识，同时又与其他门类的艺术家们建立密切的联系……总之，他们是我国作曲界中最有生气的一支力量"。作者进一步提到，构成这支"主力军"的"中坚"力量，是"北京的青年作曲家群"，"其主体基本上是由中央音乐学院1983届毕业生

---

① 李曦微.新音乐的思索[J].中国音乐学,1986（2）.
② 补充北京的中年作曲家王西麟。王西麟1985年前的作品主要有室内乐组曲《太行山音画》（Op.14）,1979年完成；管乐五重奏《版画集》（Op.15）,1979年完成；交响组曲《太行山印象》（Op.19）,1982年完成；《交响音诗二首——献给肖斯塔科维奇逝世十周年》（Op.22）,1985年完成。

组成的。其中,谭盾、瞿小松、周龙、陈怡、叶小钢、陈远林、刘索拉和朱世瑞等人是他们中的佼佼者"。① 另外,"上海也是青年作曲家比较集中的地方,她的摇篮仍然是音乐学院",较为突出的作曲家有葛甘孺、许舒亚、徐纪星和朱卫苏。② "此外,各省、市、自治区也涌现出一批成绩突出的青年作曲家",如黑龙江的刘锡津,西安的赵季平,四川的何训田,武汉的吴粤北、彭志敏,广西的陆培,部队的张千一,还有一些在国外学习的青年作曲家,如黄安伦、罗京京、苏聪、陈其钢等。作者对"新潮队伍"的概括,显然是全面广泛的,以此证明,这股力量足以形成一股强大的"新潮"。

作者还对那些被"称之为'新潮'的音乐作品"的主要特征进行了概括,从作曲家的音乐思想、作品的表现方法及写作风格三个方面概括出"音乐思维——对原有相对单一的音乐观念的部分突破"、"表现方法——对国外近现代作曲技法融会性地吸收与运用"及"写作风格——对民族精神在较高审美层次上的探索与追求"。作者通过对创作队伍、风格特征的分析,最后得出结论:"这些植根于民族音乐沃土中的作品不仅不是西方现代音乐的复制品,而且还应视之为我们民族音乐文化传统在新的历史时期和新的审美层次上的延续。即使是那些完全用西洋形式写成的作品,其中也蕴含有民族精神的因素。"

由于该文对新潮音乐的分析有理有据,并且建立在广泛的作品收集、分析的基础上,所以有相当的说服力,故新潮音乐一词后来被广泛采纳。

"新潮"一词被广泛采纳的另一原因,与当时社会力图冲破"文革"桎梏,寻求新发展的社会心态有关,人们寻求新事物、新潮流。"新潮"这个词和所概括的音乐是符合那个时代人们的要求的,也是符合历史潮流的。

---

① 在中央音乐学院1983届这个群体中还有郭文景。1985年前郭文景已创作了弦乐四重奏《川江叙事》(Op.7)、大提琴与钢琴《巴》(Op.8,1982年完成)、管弦乐音诗《川崖悬葬》(Op.11,1983年完成)。

② 上海的作曲家群中还有杨立青、徐仪。杨立青1985年前的作品有钢琴四手联弹《山歌与号子》(1980年完成)、声乐套曲《唐诗四首》(1981年完成)、单乐章室内交响乐《为10人的室内音乐》(室内交响乐,1982年完成)、管弦乐《忆》(1983年完成)。徐仪1985年前的作品主要有室内乐《虚谷》(1984年完成)、室内乐《寒山寺》(1985年完成)。

## 三、对作品的评介分析

新潮音乐的出现,首先是作品的出现,最初的争论也是围绕着作品进行的,对作品进行介绍分析的文章是举办音乐会之外,人们了解这一新生事物的重要一环。这些文章通过对作品的介绍分析,阐明作者的观点,与不同"政见"者交流,得到人们的理解、接受,是一个行之有效的办法。

继对谭盾《风·雅·颂》进行分析的文章发表之后,谭盾民族器乐作品音乐会的成功举办,促使其同窗好友、当时中央音乐学院作曲系教师孙谊撰写了《浅谈谭盾民族器乐作品的创作手法》一文。文章发表于《中央音乐学院学报》1985年第4期。

对谭盾创作持怀疑态度的人,认为他的创作割断了与传统的关系,缺乏民族风格。对此,在对谭盾的作品进行分析的时候,孙谊也从其作品与传统的关系入手,并且文章如同之前思锐文章一样,回避政治性话题,直接从传统继承谈起。文章首先谈到,谭盾的民族器乐作品是在"继承传统的同时,对民乐创作在作曲技术、演奏手法及表现风格上所做的探索及在创作观念方面的新的追求",认为谭盾在创作手法上的改变,源自他对中国艺术的新的认识,认为他的创作"从我国传统文化中吸取了大量养料,得到很多启发,力图挖掘民族音乐中更深刻、丰富的内涵",他的作品"不是从具体内容出发,而是从表现民族的精神、气质、神韵等方面着手,从精髓中再现我国民族文化的特质,欲达到'返璞归真'的目的"。也许人们读过此文后,仍对其作品持怀疑态度,但至少会认真地思考一下,会在听其音乐时从新的角度体验一下。

在澄清了谭盾的民族器乐作品对传统的继承后,文章将重点放在谭盾对创作手法的改变即创新工作上。但作者认为,谈谭盾作品的创新,并不像有些人认为的那样,其音乐与传统毫不相干,而是"所采用的每一种新手法都与传统的音乐文化有着内在的联系,同时又充满了新意"。作者首先从人们最为熟知的旋律谈起,并对旋律的概念给以新解,谈到"由于长期以来对旋律的习惯认识,而使得'旋律'这个概念常局限为较狭义的理解。往往只是指具有一定规模的、规整的、歌唱性的旋律而言",如此造成误区,"忽视了旋律的其他形态"。作者谈到,实际上从我国传统音乐中,特别是古琴音乐中,可以发现还有很多种不同的广义的旋律。谭盾的音乐正是"广泛地采用了各种旋律形态"而创作的。这样,文章又化解了一些认为谭盾

音乐不具有民族特性的误区,因为没有人认为古琴音乐和其他我国的民族器乐作品不是我们的民族音乐。而涉及具体创作手法,文章概括出以下几个方面,即运用了"从传统民间音乐的调式、旋法中提取素材"的手法、"短小的动机化旋律型"的手法、"器乐化旋律"的手法和"点描式手法构成旋律"的手法。作者强调,这些手法几乎都可以在我国传统器乐作品中找到原型。而在"多声部思维"方面,谭盾则在民族器乐作品创作中"借鉴了欧洲'对比复调'的技术,重视每一个声部的独立性,赋予它们以特有的旋律,各成一个独立的线条而又互相合作",这样的手法与以往我国民间合奏曲依靠支声手法形成多声部的处理是不同的,是具有新意的。作者谈到,由于我国对西方复调技法已有几十年的了解过程,所以,对我们中国人来说并非完全不能接受,因为他所借鉴的欧洲对比复调的手法是被人熟悉的。上述作者论述的是属于创新与继承并举的创作方法。而谭盾在创新方面做的工作还有"交响化思维"和"挖掘乐器音色、演奏法的潜力"这些方面。作者把谭盾的民族器乐创作放到历史发展中看,认为"民乐创作是迫切地需要向着多样化的方向发展"的,这是人们已经意识到的问题。从这一方面讲,谭盾的作品"为民乐创作提供了许多可资借鉴的方法",其目的是促使人们"逐渐走出一条有系统的、科学的新路子",并"吸引更多的作曲家来进行民乐创作,更多的理论家来研究民乐创作,从而使这个领域繁荣起来"。

  20世纪80年代,创新是时代主题,追求新的知识是一种时代潮流,即使是那些"保守"的人们,有不少人也在努力改变自己,这从对西方现代音乐的讨论中可以窥见一斑。虽然我们一直在强调继承传统,但是是否存在对传统过于狭窄理解的问题?笔者认为就是那些"保守"的人,也会对此进行反思。实际上,正如孙谊文中涉及的,我国过去所讲的传统,是狭窄的,只是革命新音乐的传统,而且这新音乐中是不把江文也、谭小麟等人的创作算在内的。孙谊文中还谈到,以往我们对于我国传统音乐的认识,多局限在民歌、戏曲等民间音乐方面,而对文人音乐,如被新潮作曲家们所偏爱的古琴音乐的重视不够。文章指出,似乎我们对传统音乐的理解是宽泛的,其中不仅包括革命新传统、中国传统音乐,还包括西方音乐在内,但实际上是狭窄的。这同样表现在对西方音乐的理解上,只承认西方古典和浪漫主义音乐是传统,而不包括其他。"新潮"作曲家们力图打破这一狭窄的传统观念,视野更为开阔。相信此文章的论述,会促进各方对传统音乐的理解和新认识。

正如前述，作者孙谊是谭盾的同窗好友，文章如此阐述，说明以谭盾为代表的新一代在创作的同时，也在积极地寻求沟通，以积极的心态与人交流，努力让人们明白他们，接受他们。虽然在他们的创作及文章中不提"为人民服务"，但也并非不顾他人感受，他们在积极寻求理解的同时，既坚持自己的基本追求，又不断地调整自己。实际上，他们积极寻求沟通的过程中，也在某种程度上做了"普及"性工作，使创新的观念和创作逐渐被更多人理解。这就是创作之外，这些文章的价值所在。由此，我们也可以进一步看到，在新潮成长的过程中，老中青传帮带的作用。老一辈如丁善德、吴祖强、李焕之、王震亚、郑英烈等，他们既是学院的领导，又在音乐界担任要职，在积极支持鼓励青年作曲家的创作上，发挥了不可替代的作用。这里，有必要说到罗忠镕，他虽未担任行政职务，却对青年作曲家的帮助甚大，当时多数北京和上海的青年作曲家曾到他家请教切磋。而中年一代如王安国、李西安、樊祖荫、梁茂春、魏廷格等积极撰文分析，积极宣传，组织交流活动，也发挥了重要的作用。另外还有当时的青年理论家们的加入，如李曦微、朱世瑞、孙谊等，壮大了学术力量。有了这些人的支持，青年作曲家们的创作才得以逐渐登上历史舞台。

这个阶段对新潮音乐进行系统而深入分析的力作，当属王安国的《我国音乐创作"新潮"纵观》一文。文章不仅提出了"新潮"这一被广泛接受的名称，还在当时作品公开出版极少的情况下，积累了相对丰富的资料，通过分析，对"作曲家的音乐思维""作品的表现方法""写作风格"三个方面进行了概括归纳。在论述"作曲家的音乐思维"时，作者提出，他们的思维是"对原有相对单一的音乐观念的部分突破"，并且从"音乐的本质"和"音乐观念"两个方面进行论述。关于"音乐的本质"，作者论述到"他律论"和"自律论"的美学问题，认为"他律论作为基本立场的音乐美学观在我国占据着主导地位"。究其原因，作者认为，一则是由于由来已久的我国古代乐论对音乐源于社会实践和表情达意的认识；一则是由于近代一个多世纪以来，我国人民"为了民族的独立和国家的昌盛进行了前仆后继、不屈不挠的英勇斗争"，音乐和其他文学艺术一样，起到了"齿轮和螺丝钉"的作用。作者对这期间产生的作品的价值并未否定，而是认为"在这光荣的历程中，产生过不少优秀的音乐作品，汇成了我们民族音乐文化的新传统"，并且还认为，"随着社会主义建设新时期的到来，它被赋予了新的内容，继续发挥着作用"。而另一种音乐观念"自

律论"美学，则"对20世纪音乐的发展有着巨大的影响"。作者引用了"自律论"美学的代表人物汉斯立克的一段话："有一类观念可以用音乐固有的方式充分地表现出来，那就是一切与接受音乐的器官有关的、听觉可以觉察到的那些力量、运动和比例方面的变化，即增长与消逝、急行或迟疑、错综复杂和单纯前进等一类观念。"[①] 作者认为，"自律论"美学的价值对于我国多数作曲家而言，"并不在于明确而勇敢地廓清了音响主体与情感客体的界限，不在于它分离了音乐与社会的联系，而在于它从形式的角度为音乐提出了一种'观念'"。作者提出，"如果我们不是把这种源于自律论美学的观点看作是对他律论美学观的否定，而只是将其作为对这一相对单一的音乐观念的部分突破和有益的补充，那么它将有效地促进创作力的解放"。

关于音乐思维的"音乐的社会功能"问题，作者认为是与音乐的观念有着直接联系的，过去我国相当长的历史时期里，时代和社会对作曲家和作品的要求，多半集中在音乐的教育职能上。作者提出，随着社会生活的发展与变革，人们的思维方式和审美方式在向着多层次、多样化的方向发展，社会对音乐作品的要求也发生变化，"音乐的社会作用除了继续发挥其教育功能外，还应满足人民在审美、娱乐及生活、生产、交际等方面的实用要求"。作者虽然未直接论述新潮音乐发挥的是何种作用，但强调了音乐的审美功能，并认为新潮音乐的出现，实际上也"客观地反映出对原来相对单一的音乐观念的部分突破"。

本文作者仍然采用不谈政治的方法，但不同于思锐、孙谊的文章之处在于从美学角度进行分析。在此可以看出20世纪70年代末以来我国音乐理论界对基础理论的研究无形中发挥了作用，文中证明作者也关注了这一领域的学术动态。

在论述"表现方法"时，作者提出，"新潮"音乐的主要特征在于"对国外近现代作曲技法融汇性地吸收与运用"。应该说，这一部分是全文的中心，也是彰显作者功力之处。作者谈到，西方作曲方法对我国当代音乐创作有着"日益明显的影响"，"近年来，我国作曲家在继承民族音乐传统的同时，融汇性地吸收和运用国外近现代作曲技法"，形成了"新潮"作品在表现方法上的"鲜明特征"。作者从对八位作曲

---

① 爱德华·汉斯立克.论音乐的美：音乐美学的修改争议[M].杨业治，译.北京：人民音乐出版社,1980：29.

家的 15 部作品的分析，提出新潮作品的表现方法：第一，"音列组合形式的多样与变异"；第二，"鲜明的旋律格调"；第三"新的和声结构逻辑"；第四，调性概念的扩张；第五，对欧洲传统曲式的突破；第六，"灵活多样的表演组合形式"。

　　作者论述"新潮"音乐的第三个特征是风格上的特征。作者写到，"对西方近现代作曲技法的借鉴属于形式的范畴，而在作品中对我们民族气质与精神的深入表现，则是'新潮'作曲家们所共同追求的艺术目的"，所以形成了"对民族精神在较高审美层次上的探索与追求"的特点。围绕着这一总的特点，又形成了"相应的写作风格"。首先，几乎所有的"新潮"作品的题材"都与我们民族的生活及传统文化有直接的联系"，题材的选择"确定了作品的基调"。其次，在音乐语言方面，"'新潮'作品的主题材料与我们民族音乐也有着密切的联系"，"民族艺术的宝贵传统通过各个不同的途径无时不在教化着一切热爱祖国文化的人们"。最后，在作品的意境上，"不少'新潮'作品力图从历史的角度模拟、再现或从现实的角度追溯、探求民族的精神与气质"。作者认为这些作品"遵循我国古代艺术理论的传统，从写意与传神两方面着笔，一般都没有华丽流畅的曲调装饰，也没有强烈的音响，音乐格调中和、典雅，刻意追求画面的诗意和弦外旨趣，讲究神态的自如和气韵的生动，在精神和气质方面表现了与民族文化的联系"。由此作者得出结论，"这些植根于民族音乐沃土中的作品不仅不是西方现代音乐的复制品，而且还应视之为我们民族音乐文化传统在新的历史时期和新的审美层次上的延续"，"即使是那些完全使用西方形式写成的作品，其中也蕴含有民族精神的因素"。

　　之后的文章，多以评介单首作品为主，如《评组合打击乐独奏曲〈钟鼓乐三折（戚·雩·旆）〉》[1]《一览众山小——〈地平线〉漫议》《听〈老人的故事〉》[2]《写在瞿小松交响乐作品音乐会之后》《〈Mong Dong〉作曲技法谈》[3]《青年作曲家陈怡》

---

[1] 樊祖荫.评组合打击乐独奏曲《钟鼓乐三折（戚·雩·旆）》[J].中央音乐学院学报,1985(4).乐谱刊登于《中央音乐学院学报》1985年第1期。

[2] 舒泽池：《一览众山小——〈地平线〉漫议》，思萌：《听〈老人的故事〉》，均发表于《人民音乐》1986年第4期。

[3] 王震亚：《写在瞿小松交响作品音乐会之后》，思锐：《〈Mong Dong〉作曲技法谈》，均发表于《人民音乐》1986年第6期。《Mong Dong》乐谱刊登于《中央音乐学院学报》1987年第1期。

《〈多耶〉与陈怡》①，无不述及他们的作品与民族、传统的关系，只是这种关系像谭盾的音乐一样，不是狭窄的民族和传统，而是具有新意的更为开阔的关系。

我国教育家蔡元培在1917年就任北京大学校长的演讲中曾经说过"大学者，研究高深学问者也"②。在此，从"新潮"作曲家、理论家，包括音乐刊物，我们可以看出，在20世纪80年代的音乐发展中，当时的音乐院校从领导到教授、到学生对我国音乐发展所发挥的积极作用。他们形成一股力量，在坚持社会主义音乐方向、坚持音乐为人民服务的前提下，对音乐艺术和学术孜孜不倦的追求，甚至有时身处逆境、环境不利的情况下也没有放弃。20年后，我们不得不承认，这一80年代的新"学院派"，正像蔡元培所希望的那样，不仅培养了人才，还在学术上对社会产生了积极影响。

### 四、对事件的报道评论

1985年、1986年，除"新潮"作曲家们的各种音乐会不断，报道、评论频繁之外，有两件事情使得作曲家、理论家们集体亮相，一是由赵德义、王安国和匡学飞三位教师以个人名义发起并主持，由武汉音乐学院作曲系主办的武汉"青年作曲家新作交流会"；一是在香港举行的"第一届中国现代作曲家音乐节"。1986年集中发表了针对这两个事件的报道、综述、评论、感想文章。如关于"青年作曲家新作交流会"的报道有：《青年作曲家新作交流会在武汉举行》③《交流新作 切磋技艺 展示成绩 共同提高：全国"青年作曲家新作交流会"综述》④《新的时代呼唤着新的音乐——"青年作曲家新作交流会"综述》⑤《武汉"青年作曲家新

---

① 王震亚：《青年作曲家陈怡》、王安国：《〈多耶〉与陈怡》，均发表于《人民音乐》1986年第7期。

② 蔡元培：《就任北京大学校长之演说》，转引自陈平原.中国现代学术之建立——以章太炎、胡适之为中心[M].北京：北京大学出版社，1998.原载蔡元培全集（第3卷 1917—1920）[M].北京：中华书局，1984：5.

③ 方之文.青年作曲家新作交流会在武汉举行[J].音乐艺术（上海音乐学院学报），1986（1）.

④ 方石.交流新作 切磋技艺 展示成绩 共同提高 全国"青年作曲家新作交流会"综述[J].音乐爱好者，1986（1）.

⑤ 汪申申，刘健，周晋民.新的时代呼唤着新的音乐——"青年作曲家新作交流会"综述[J].人民音乐，1986（6）.

作交流会"综述》①《新音乐的思索》②《音乐新技法探索中的盲然、偶然与必然说》③《"我们前面的路还很长、很长"——青年作曲家新作交流会综述》④等。关于香港"第一届中国现代作曲家音乐节"的报道、发言有：《第一届中国现代作曲家音乐节带给我们什么启示？》⑤《新潮与老根——在香港"第一届中国现代作曲家音乐节"上的专题发言》⑥《开拓音乐思维的新境界——从香港"第一届中国现代作曲家音乐节"谈起》⑦。这两个活动给新作品提供了展示的机会，为青年作曲家提供了交流的途径；之后发表的文章，对进一步认识这些音乐创作也是有益的。下面对这些文章的主要内容进行一般性梳理和归纳。

1. 对创新与开拓民族风格的大胆肯定

首先，此时人们依然对创新给予热情肯定，但不再像初期思锐、孙谊等文章，以强调与传统的关系及民族风格来获取人们的理解。武汉会议上，人们对创新给予肯定，肯定之余提出希望和值得思考的问题。如魏廷格在《武汉"青年作曲家新作交流会"综述》中写到，青年作曲家几年来的创作"不囿于某些常规手法，怀有运用新技法追求新意境的强烈愿望"，他们的作品"大多勇于突破、标新立异"。王安国在《"我们前面的路还很长、很长"——青年作曲家新作交流会综述》里也对此给予肯定，认为"近七年来，我国音乐界涌现出一批青年作曲家。他们在继承中外音乐传统的基础上，以锐意创新的精神，创作了一批个性鲜明、风格新颖的作品"。汪申申、刘健、周晋民合写的《新的时代呼唤着新的音乐——"青年作曲家新作交流会"综述》谈到，会上有人呼吁"把对西方现代作曲技术的研究和对我国音乐传统

---

① 魏廷格.武汉"青年作曲家新作交流会"综述[J].中国音乐学,1986（2）.
② 李曦微.新音乐的思索[J].中国音乐学,1986（2）.
③ 彭志敏.音乐新技法探索中的盲然、偶然与必然说[J].音乐研究,1986（2）.
④ 王安国."我们前面的路还很长、很长"——青年作曲家新作交流会综述[J].音乐研究,1986（2）.
⑤ 叶纯之.第一届中国现代作曲家音乐节带给我们什么启示？[J].人民音乐,1986（9）.
⑥ 汪立三.新潮与老根——在香港"第一届中国现代作曲家音乐节"上的专题发言[J].中国音乐学,1986（3）.
⑦ 李焕之.开拓音乐思维的新境界——从香港"第一届中国现代作曲家音乐节"谈起[J].中国音乐学,1986（4）.

的重新认识，作为当前音乐创作的理论和实践的重要课题"。老一代作曲家、音协主席李焕之在《开拓音乐思维的新境界——从香港"第一届中国现代作曲家音乐节"谈起》中也对青年们的精神做了积极评价，认为"在中国大陆，现代作曲技法的兴起，是八十年代以来新兴的音乐创作思潮，一批有才华、有历史使命感的青年作曲家，大胆地冲出西方传统音乐的规范，寻求新的音乐语言，探索新的作曲思维与技巧，并从我们民族传统音乐中吸取营养，挖掘民族传统审美心理的实质"。作曲家汪立三《新潮与老根——在香港"第一届中国现代作曲家音乐节"上的专题发言》站在中国音乐历史角度看待新潮音乐，认为"在漫长的封建社会里，中国音乐虽然也在演变，但基本上是渐变"，而"到了二十世纪，才有了突变，亦即是对传统有了重大的突破"。他还提出，在20世纪有两次重大的突破，其中"'五四'以来，作为中国新文化的组成部分的音乐艺术，是对传统的第一次重大突破"，"今天，中国音乐又出现了第二次大突破。也就是说，出现了人们所谓的'新潮'"。这股"新潮""具有很强的冲击力量，它是中国这棵古老大树上绽开的新花"，"中华民族蕴藏着无限的生机，在经历了曲折、黯淡的岁月之后，它正以令人耳目一新的才华和勇气迎接着春天，创造着春天"。

在人们热切地关注创新、肯定创新的时候，此时也不乏有人提醒，创新不是目的，"任何技巧都要表达一定的思想意义，否则不会有生命"。另外，青年作曲家们自己也意识到他们作品中所出现的"新的雷同"现象，认识到许多作品有相似的手法，相似的音响，种种相似的特征，听起来又产生了新的单调感。提出"这新的雷同，犹如前进道路上的拦路石，要尽快尽早地搬开，才不致影响我们奔向更高的目标"[①]。

2. 对民族风格问题的集中探讨

在上述罗列的文章中，几乎所有的报道、综述、发言都对青年作曲家们创作中的民族风格给予称赞，同时，文章也一再强调民族风格是我国现代新音乐作品的根本。其中发表于《音乐艺术》1986年第1期的《青年作曲家新作交流会在武汉举行》

---

① 魏廷格.武汉"青年作曲家新作交流会"综述[J].中国音乐学,1986(2).

一文认为,交流会上"交流的绝大多数作品都显示出青年作曲家们在新的高度上对民族性的执着追求。他们很少沿用原始的民间音乐素材进行加工和描摹,而是力图从历史和现实的角度,在更高的层次上对民族精神进行探寻和追溯",他们"从写意和传神两方面着笔,在神态和气韵上体现中华民族的传统文化精神,向人们展现出一代新的审美观念"。王安国在《"我们前面的路还很长、很长"——青年作曲家新作交流会综述》中提醒到,"在世界文化交流愈加密切的今天,对音乐的民族性问题应该如何认识与把握,也值得探讨。在青年作曲家的相当一部分作品中,我们可以觉察到这样一种努力:通过音乐体现中国的传统文化精神,即追求'民族神韵'。那么,'民族神韵'的内涵和表象是什么呢?它是否能以音乐的语言加以规范呢?如果我们认为音乐作品可以而且应该蕴含民族文化精神的话,那么我们就有必要从音乐创作和表现的角度,用历史发展的眼光并结合今天的社会、文化思潮对这个问题进行认识。其目的显然不是要树立一种统一的'民族风格',恰恰相反,应该突破目前对'民族风格'的偏于狭窄的理解,这种狭窄的理解,正是导致青年作者的部分作品出现'新的雷同'的原因"。魏廷格《武汉"青年作曲家新作交流会"综述》一文,把民族风格问题放在第一条,可见当时人们对该问题的重视程度。该文提及"在青年作曲家看来,追求新的技法,绝非要远离民族风格",并且有人从更深一层进行思考,其中一位青年作曲家就发出疑问"难道我们的民族的材料就只能用外来技术组装,而不能用本民族的技术处理吗?"对此,作者认为,"可见对现代技法的追求与对民族风格的追求是一致的",然而他们要追求的是"更内在、更本质、更深刻、更现代,同时又更古老的——更深层次的民族风格"。文中还谈到,对于民族风格、民族神韵,也有青年作曲家思考究竟是什么的问题,实际上"它们是让人抓不住、摸不着的概念,没有人能把这些概念界定得清楚,解释得明白,因此解决不了任何问题","这类实质上有害无益的概念,还是不提为好",而对持此种观点的作曲家来说,多认为"重要的是音乐要表达出作曲家的真切感受……音乐的民族风格和特点,无须人为地、故意地追求,那是自然会有的"。叶纯之《第一届中国现代作曲家音乐节带给我们什么启示?》中就民族风格谈了他个人的一贯看法,认为"中国音乐如不能体现民族精神,继承并发展传统,恐怕是难以在世界上立足的"。李焕之《开拓音乐思维的新境界——从香港"第一届中国现代作曲家音乐节"谈起》中认为"中国的青年作曲家在吸收西方近、现代创作技法时,大多能要求自己立足于我们民

族的土壤上，创造性地应用它们"。王震亚在《华胤连根》中也谈到，八十年代我国内地出现了一批富于创新精神的青年作曲家，努力探索发展民族音乐的道路，并且也同样认为，只有那些具有鲜明民族性的作曲家才受世界人民欢迎。①汪立三《新潮与老根——在香港"第一届中国现代作曲家音乐节"上的专题发言》中说道："有理想的中国作曲家，从来都是把发扬民族音乐以自立于世界文化之林作为自己的任务。"响亮地提出"我们中国现代作曲家应以民族性与现代性的结合而独树一帜，走向世界，大放异彩"。

3. 对与听众关系问题、现实题材问题的探讨

很多文章谆谆告诫新潮音乐的主力军——年轻的作曲家们，要他们多多注意我国听众的实际音乐欣赏水平。王安国《我国音乐创作"新潮"纵观》中谈到"要在表现自己创作个性的同时考虑现阶段群众的审美习惯，努力探寻协调这一矛盾的途径"。叶纯之在《给叶小钢的一封信》中提醒，"若专为迎合外国人的趣味，我看大可不必。我们的立足点应该放在国内，首先为自己的听众"②。同样地，作者在《第一届中国现代作曲家音乐节带给我们什么启示？》里也谈到，作曲家们不仅应该考虑一般听众的接受能力，还要"考虑演奏家，不要为追求特殊表现要求乐器做相反的事情"，并进一步提出，作曲家、演奏家、听众三者关系的处理得当与否，"将是现代音乐今后如何存在的关键之一"。王安国在《我国音乐创作"新潮"纵观》一文还提醒作曲家们，"创作上对古典题材和风俗题材的偏好是无可厚非的"，但"还需要反映我国当代社会生活与时代精神的那种既有感染力又有激动力的新作"，提出"我们应该有自己的具有更大社会影响的'新潮'作品"，认为"创作题材的选择应该是整个创作活动的一个重要环节"。王震亚《写在瞿小松交响作品音乐会之后》一文在对瞿小松的创作进行肯定的同时，也谆谆告诫"向遥远的洪荒时代寻求前人未曾着笔的新意容易一些，在现实生活中发掘真正的新意就难多了"，提出作曲家虽常有自己擅长表现的题材范围，但总是"表现得更宽一些好"。③

---

① 王震亚. 华胤连根 [J]. 中国音乐学，1986（4）.
② 叶纯之. 给叶小钢的一封信 [J]. 人民音乐，1986（4）.
③ 王震亚. 写在瞿小松交响作品音乐会之后 [J]. 人民音乐，1986（6）.

新潮音乐登上历史舞台,除举办音乐会、获国际国内的奖项等外,也包括对这些活动的报道和对作品的分析及人们对这些历史事件的思考。对于人们的建议,作曲家们有些是接受的,如民族文化属性问题,这是他们一贯追求的重要因素,即使有人曾经比较"洋",也逐渐又回到中国文化。事实证明,正像忠告者所说,中国风格是中国作品走向世界的前提,中国文化是他们创作取之不尽、用之不竭的源泉。我们应该感谢中国文化的博大精深,孕育了无数子孙。对于如此有益于他们创作的东西,他们怎会放弃?另外,伴随着我国的改革开放、经济发展,及国际社会上形象的树立,人们对中国文化的兴趣与日俱增,这也使创作者和接受者无形中达成默契,中国文化就是在这样的默契下逐渐得到传播的。然而,关于顾及一般听众、关注现实题材的建议,似乎在直至今日的创作中尚未见改变。我国一般的听众——老百姓,着实与他们作品的距离甚远,不是创作者改变一点就可以满足的,所以作曲家选择了他们自己的生存道路。

**五、作曲家自我思想观念的阐述**

关于作曲家思想观念的研究是另一重要课题,在此不做专门分析,仅做一般意义的梳理归纳。

"新潮"作曲家们公开发表的第一篇文字资料是1983年谭盾的短文《德累斯顿国际音乐节观感》[①],正如标题所示,短文仅是"观感",文字显得较为稚嫩。之后,《中国音乐》1985年第2期发表了叶小钢的《我的梦》。同样是感想式的短文,讲述了其作品《西江月》1984年12月参加亚洲与太平洋地区艺术节及作曲家大会在新西兰演奏的情况。但在交流中,作者对自己创作身份的认识更为明确,作者写道:"我的音乐带去的是中国文化在二十世纪八十年代所表现出来的某一种形态,是古老的东方文明和其他文明碰撞的结果之一",并且感叹"也许现在情况是很不错?要是在数年以前,我要带这作品去外国演出,是不可想象的"。对自己的创作,文中也有表述:"我的每一个作品,都是大大小小的梦的世界,是人世间有数不清的困难和不幸

---

① 谭盾. 德累斯顿国际音乐节观感[J]. 中央音乐学院学报,1983(3).

却咬着牙拼命的人的梦。我不过是不断地开掘自己、反省自己，为自己也为别人编织一个个美丽或不怎么美丽的花环。"

谭盾、叶小钢的两篇短文发表之后，在1985年12月的武汉"青年作曲家新作交流会"上，作曲家们的许多想法得到阐发，并在1986年诸多报刊上发表，得以传播。几乎与此同时，《人民音乐》1986年第6期发表了李西安、瞿小松、叶小刚、谭盾的《现代音乐思潮对话录》，同年《音乐研究》第4期又发表了《青年作曲家创作心态录——部分青年作曲家参加"第一届中国现代作曲家音乐节"文稿转载》，刊登了陈怡、苏聪、瞿小松、陈其钢、周龙、叶小钢、许舒亚、何训田、郭文景、徐纪星十位作曲家的创作陈述。从这三次集中的陈述中，我们可以了解到当时青年作曲家们的所思所想。另外，当时各种音乐会的节目单上，对作品的说明也阐释了他们的创作想法和观点。

1. 对民族风格与音乐传统的态度和对我国近代以来音乐历史的认识

对音乐民族风格和音乐传统的认识在这代年轻人中是存在不同的，他们有人提倡作品中的民族"神韵"，认为为了获得"神韵"，应深入学习我国各种姊妹艺术，丰富知识，加深修养，"才谈得到在音乐上表现民族的神韵"[1]。作曲家许舒亚认为"没有民族风格，我们的作品是无法跟其他民族的东西相区别、相抗衡的。丧失了民族的根，充其量只能成为在技术上非常娴熟的模仿者"[2]。而有人认为，"音乐的民族风格和特点，无须人为地、故意地追求，那是自然会有的"[3]。

在《现代音乐思潮对话录》中，瞿小松对传统提出新的认识，认为"我们对传统这个提法用得太多，其实提民族文化或中国文化更好。它可以包括过去、现在和将来的概念，是持续不断的意思。传统是已经过去了的东西，民族文化是一个往前走的、不断生长的、有生命力的东西，总是谈传统，就容易把中国文化理解为已经僵死的东西"。瞿小松还认为"二十世纪以来在文化语言上更具有世界

---

[1] 魏廷格.武汉"青年作曲家新作交流会"综述[J].中国音乐学，1986（2）.
[2] 汪申申，刘健，周晋民.新的时代呼唤着新的音乐——"青年作曲家新作交流会"综述[J].人民音乐，1986（6）.
[3] 魏廷格.武汉"青年作曲家新作交流会"综述[J].中国音乐学，1986（2）.

性。信息传播之快，使世界缩小，文化的保留越来越困难，东西方的差别也在减少"，"现在的人们（尤其是年轻人）对现代文化很感兴趣，说明与传统文化差别之大"。瞿小松还在强调创作个性时说道："以后的个性可能是个人的个性最有影响，民族性的个性会越来越弱。"谭盾与瞿小松对传统有着不同的认识，谭盾认为中国音乐有特殊韵味，把这东西掌握好，"我们作品的民族风格会更强"；谭盾还认为"东方神秘主义也是一种审美特征"。①

对于传统，《新的时代呼唤着新的音乐——"青年作曲家新作交流会"综述》中谈到，许多青年作曲家认为"不能把民族传统、民族风格简单化"，"继承传统并不等于躺在祖宗留下的遗产上睡大觉，选用原始的、古代的生活题材也不是'发思古之幽情'"，而应"发扬传统，发展传统，使中国音乐更快地走向世界"。也有人持不同看法，如刘健提出"在创作中，要有意识地抛弃一些传统的东西"，不过又补充说"抛弃传统手法只可能是一种创作过程中的冲动，而不可能是一种理论上和实践上的目的"，"最理想的境界莫过于能在传统的、现代的各种技法领域间自由来往"。②苏聪在谈到民族风格问题时写道："怎样突破对'新老'民族风格的偏于狭窄的理解，是值得考虑的时候了。"③

在对我国近代以来音乐历史的认识与评价上，当时这些作曲家们谈论得并不多，其中瞿小松说道："是不是人类在面临一个灾难的时候，就必须放弃文化的创造？必须以所有的精力来应付这灾难？如果是这样，人类也太脆弱了。"新中国成立以来，"我们出现过相当棒的作品没有？能在世界音乐史上留有记录的作品有没有？起码能被世界公认不错的作品有多少？很少！原因不是这些人都没有才干，而是某些观念将他们压下去了"。对此，谭盾相对瞿小松持谨慎态度，他认为"在保证政治前提的条件下，应当尽量追求艺术上的完满。现在听《黄河大合唱》，获得更多的还是艺术上的成就，能够流传下来的还是这类作品"。谭盾还认为"《梁祝》问世

---

① 李西安，瞿小松，叶小钢，谭盾.现代音乐思潮对话录[J].人民音乐，1986（6）.
② 汪申申，刘健，周晋民.新的时代呼唤着新的音乐——"青年作曲家新作交流会"综述[J].人民音乐，1986（6）.
③ 青年作曲家创作心态录——部分青年作曲家参加"第一届中国现代作曲家音乐节"文稿转载[J].音乐研究，1986（4）.

时，如果不一味强调解释很具体的民族化（那个不是为艺术而是为政治的民族化），而多强调一点它的艺术的话，它起到的作用会比现在还大。聂耳、星海的作品也是这样"。谭盾认为《梁祝》的旋律"确实很美"。①

2. 对西方现代音乐及音乐形态的认识

谭盾认为"听外国现代音乐文献，觉得最主要的意义就是学一种思维、修养、方式"。在谈到对现代音乐的态度时，谭盾说"写得最精彩的手法与最差的手法我不用它"，因为他想要创作的音乐"既不是中国现在固有的概念，也不是外国固有的概念。而是从其中寻找一种可能属于我也可能属于我们民族音乐的将来的东西"。叶小钢说"我们的作品常被人指责没有旋律，其实不是，我们的旋律概念和别人不一样，我们不想把自己的音乐仅作为一种信号出现"。对谭盾而言，"旋律是一个连接的概念"，他坦言"我的作品不可能完全用旋律去表述一种概念"。瞿小松说"我的很多东西不是一种文化的产物，我考虑人和自然比较多"。叶小钢也说"追求自我完善，一个人的心灵打开也是一个宇宙"。谭盾认为，除了观念以外，"一个最重要的因素就是技术上、艺术上的完整。最困难的问题就是这个问题"②。周龙在谈到他的民乐四重奏《空谷流水》时说道："乐器的选择和功能的运用，都是以表现其乐曲的内容为目的。任何音乐表现形式，重要的是音乐本身的动力和多层次的线性发展，而不是使用了多少新招数，如果只有新奇的音响，音乐本身是停滞的且是没有生命力的。"③

3. 关于音乐的功能与群众接受的问题

叶小钢说："目前有人把音乐功能看得太狭窄，以至于对我们产生一种不理解，我们搞的这个系统我觉得不过是大系统中的一个子系统。"叶小钢还说："过分强调音乐的社会内容，就把音乐给人的定型的联想限制死了。"瞿小松也认为"我们很多人对定型的联想依靠性太大"，"音乐不要谈理解而要谈感受"。叶小钢说："其实音乐本身没有视觉形象，它首先引起的是一种生理效果，其次是心理效

---

① 李西安，瞿小松，叶小钢，谭盾.现代音乐思潮对话录[J].人民音乐，1986（6）.
② 李西安，瞿小松，叶小钢，谭盾.现代音乐思潮对话录[J].人民音乐，1986（6）.
③ 青年作曲家创作心态录——部分青年作曲家参加"第一届中国现代作曲家音乐节"文稿转载[J].音乐研究，1986（4）.

果……社会效果是最后一条。"瞿小松认为过去我们总爱提为什么人而创作的问题,但"实际上说'为人民大众'已经把社会上很多人排斥出去了"。①

4. 自我认识、自我评价及愿望

叶小钢认为"我们这一代青年人的音乐有比较明显的特征,就是开放性的特征"。瞿小松则认为,他们这一代人与以往写作之前先"想到社会、历史责任"的个别老一辈作曲家不同,他认为"我们这些人则有一个大家公认的特点,就是每个人都非常注意自己的感受"。瞿小松说:"我现在有一种惶惑……我正处于比较苦恼的阶段,面临着比较明显的自我超越的坎儿。"叶小钢也承认"有惶惑"感。谭盾谈到自己的愿望时说"以后可以在构思上加强各方面的完整性",还要"考虑通俗性。现在我已经做到了要更多地考虑观众"。还有一个想法,"就是要回到中原来",谭盾认为"我们写的东西,少数民族、边远地区东西的影响是好的,起步很好,但这路不能老走,还是要回来。最开始我们抓个性,个性在平凡的环境中找到很难,在大家都熟悉的文化背景上去创造个性更难。相比之下,用少数民族的素材写,容易一些。写中原的东西,可以说是一个新课题","回到汉文化并非指回到我们现在所理解的汉文化上。我们要找到这个区域文化的精髓"。②陈怡表示"希望能写出更富有中华民族气质的带有时代奋进精神的作品"③。叶小钢认识到"一位艺术家所处的地域、历史、文化及社会环境,无疑会对其作品在情感、心理、思想认识及艺术表现的内容形式产生重大制约。作为一个属于这块土地的艺术家,体现和打破这种制约似乎都是重要的事。如果说从作品中感受到时代,是艺术家的成功,那么若能超越自身局限而预示全人类共有的追求,则是更为艰巨而高尚的事"。许舒亚追求的理想音乐是"情感性的幻觉与严密理性的并存;凝固与流动的概念的并置和对比;古老的音调与序列性的演奏、力度,进入程序的融合"。徐纪星坦白地说:"我们是有责任的。作为作曲家,不能破前人的路,不会否定前人的东西,那不能

---

① 李西安,瞿小松,叶小钢,谭盾. 现代音乐思潮对话录[J]. 人民音乐,1986(6).
② 李西安,瞿小松,叶小钢,谭盾. 现代音乐思潮对话录[J]. 人民音乐,1986(6).
③ 青年作曲家创作心态录——部分青年作曲家参加"第一届中国现代作曲家音乐节"文稿转载[J]. 音乐研究,1986(4).

算是创作。只有在否定中肯定前人有用的东西，用现代人的思维去创作符合现代人精神面貌的作品，才能使音乐向前发展"。①

### 六、对创作群体内部特性的探讨

随着新潮音乐作品的纷纷亮相，各种报道、评论的增多，冠名问题的解决，社会影响的扩展，作曲家创作思想的自我表述，接踵而来的是如何深层探讨使这一群体得以立足的本质特性问题。有人尝试用传统的理论解析，结果并不如人意。于是，在20世纪80年代中期我国社科界方法论热的大前提下，从新的角度、用新的方法对其进行考析的文章出炉，其中以《音乐研究》1986年第2期罗艺峰的《新时期音乐思潮一瞥——试论"崛起的一群"》和同刊1987年第1期戴嘉枋的《面临挑战的反思——从音乐新潮论我国现代音乐的异化与反异化》两篇文章为代表。

1986年年初，在讨论冠名问题时，对这代青年作曲家音乐创作内部特性的认识是模糊不清或不够全面的，正如李曦微在《新音乐的思索》中所说，尚"没有（或者是目前尚看不清）主导风格和统治学派"，但"又分明不同于前一时期的音乐发展"，所以他选用新音乐这一模糊术语。②对此，吴祖强在1986年3月中国音协扩大常务理事会上的发言也表明同样的看法。吴祖强的发言针对当时存在的对青年作曲家的不同看法，以一位经验丰富的音乐界领导和作曲家的双重身份说到，大家都认为改革开放以来我国音乐创作进展很快，在停滞了多年后又重新获得了生机，而且势头很好。然而"有一阵子"音乐界的一些人以为或希望这种"好日子"的模式就是"十七年"（1949—1966）的"重复"。对此，吴祖强提醒人们，这种新发展"并非过去曾经有过的创作繁荣景象的简单再现"。他劝说那些对创作中存在的某些陌生的东西感到不安的人们，"应该为创作中的不同于我们一些旧习惯和爱好的因素不断出现而感到高兴"，"因为这才是真正的前进和发展"。随后，吴祖强将话题切入青年作曲家身上，认为这些年里因为音乐创作队伍中不断涌现一些"极富才华

---

① 青年作曲家创作心态录——部分青年作曲家参加"第一届中国现代作曲家音乐节"文稿转载[J].音乐研究,1986(4).
② 李曦微.新音乐的思索[J].中国音乐学,1986(2).

的年轻人",使得创作领域更增添了"不可遏止的活力","年轻人"创作中的"锐气和活力,的的确确是前所未有的",并肯定这种"锐气和活力"是"保证音乐创作跟上时代和社会生活需要前进的不可缺少的因素"。然后谈到,改革开放以来的音乐创作之所以与"十七年"不同,是因为"我们的音乐创作园圃又开拓了一片新的土地","这是过去较少耕耘而专业作曲者大多知道其重要意义的地带"。吴祖强并未明确这具有"重要意义的""一片新的土地"是什么,但相信大家对此心照不宣。他的发言,也流露出与李曦微同样的看法,即它是个特殊的群体,他们的音乐与以往我国音乐是不同的"一片新的土地"。① 至于他们的音乐与以往究竟有什么样的不同? 尚待探讨。这一点,在王安国《我国音乐创作"新潮"纵观》中有所涉及。文章除了对整个新潮音乐的创作群体进行概括之外,还从作曲家的音乐思想、作品的表现方法及写作风格三个方面概括出"音乐思维——对原有相对单一的音乐观念的部分突破"、"表现方法——对国外近现代作曲技法融会性地吸收与运用"及"写作风格——对民族精神在较高审美层次上的探索与追求"。② 但对于一个特殊的创作群体,仅这些概括显然是不够的。于是,《人民音乐》1986年第6期发表了一篇署名娘晰的文章《开创的一代,转折的一代,矛盾的一代——青年作曲家的创作、苦衷与矛盾》。该文的撰写目的正如文章所述,"无边的赞誉与无知的反感、咒骂都不是积极的态度","我们应当冷静地对作品自身完善度和创作的得失认真分析总结,对音乐美学上的一些重大问题展开科学的探讨"。这种"冷静的思索"在1986年这一年中提出,显得尤其可贵,也是非常及时的。

娘晰文章谈到两个问题:音乐创作道路问题和音乐美学上的问题。笔者以为,这两个问题实际上就是民族化的创作道路和内容与形式的美学问题。关于这一代青年作曲家创作中"力图融广博的民族文化和中华思想精华于创作中"的做法,娘晰认为这在本质上"是继续着前辈们的音乐创作'民族化'的道路","区别"一方面在于"前辈们在作曲技术上是借鉴十九世纪西欧浪漫派的技法,而他们是面向二十世纪";另一方面,"他们不仅仅学习民族音乐的优美旋律,而且将视野放在了整个

---

① 吴祖强.历史是不会重复的[J].人民音乐,1986(4).
② 王安国.我国音乐创作"新潮"纵观[J].中国音乐学,1986(1).

民族广博的文化之上"。煨晰认为，正是他们所追寻的"民族化"道路，成为"既是使青年作曲家苦恼的问题，也是使他们产生矛盾的问题"。"苦恼"在于，他们虽然追随的是前辈们的"民族化"道路，然而一部分人所意会的"民族化"是"基于对十九世纪西方音乐型制加中国旋律的创作方法的欣赏上的"，这样"以一个从旧的创作模式下总结出的标准"，来评价青年作曲家们的新的创作"偏隘是可想而知的"，所以青年作曲家们提起"民族化""就皱眉头"；而他们的"矛盾"在于，他们原本是追求创作的个性化的，然而"民族化"的道路"使整整这一代人又走到一起来了"，造成了"不同青年作曲家的作品似曾相识之感"。作者认为这种所谓"雷同"，除了技巧上相互模仿的因素外，"观念的相同是一个重要原因"。于是作者提出"民族化与个性化存在着必然矛盾吗？"如果存在，我们"应采取什么态度呢？"显然在这个问题面前，作者也是困惑的。

文章论述的第二个问题是内容和形式这一音乐美学问题。作者认为，这一代作曲家一方面力避用语言解释音乐，崇尚音乐"自身的美"和"对音乐纯形式的追求"；另一方面，他们又"认为音乐总应该有着深刻的内涵"。而在作者看来，音乐的"内容"和"内涵""从本质上看二者并无差别"。作者认为这一美学上的认识矛盾，"体现了这一代作曲家们作为开创的一代和过渡的一代的矛盾和不成熟"，并且这种认识上的矛盾"已经在作品的结构的不完整和风格的不统一中有所反映"。这又是一个作曲家面临的矛盾问题，也是他们的又一个"苦衷"。然而，该文在探讨作曲家面对创作道路和美学问题的矛盾时，自身也陷入矛盾之中。在探讨作品的内容和形式上，作者认为他们追求音乐"自身的美""音乐纯形式"，但同时又认为他们力图使音乐"表现内涵"，他们在音乐中"发现了老庄哲学"；既认为他们是"从传统的音乐创作道路脱离"，力图创造一种新的音乐，又走上了"民族化"的老路；"民族性"是他们的音乐"在世界音乐之林"立足的重要因素，然而这个因素又导致"对青年作曲家来说是十分诱人"的"个性化"的"背道而驰"。或者可以说这些正是作者无法解释的问题，是青年作曲家的"苦衷"，也是作者本人的"苦衷"。那么为什么作者的理论在探究这代青年作曲家的创作时显得如此无能为力？具有敏锐嗅觉的理论家们发现，对于在"特定的历史条件下，特定的现实环境中产生的极其特殊的'一群'"，"用传统的音乐批评模式"，"正统音乐思想的规范来衡量"他们和他们的创作活动，

"不说不可能,至少是很难的"(罗艺峰)。这也许就是烺晰文章从"民族化"的道路和"内容与形式"的传统角度来探讨,不但不能得出答案,反而使自己也陷入矛盾之中的症结所在。理论家们感到,在面对现实时,理论上显出的苍白对理论本身是个"严峻的挑战",它不能不促使理论家们"在研究方法上做新的开拓"(戴嘉枋)。

真正有明确意识采用新的理论来探究青年一代的音乐活动和创作的文章,是罗艺峰的《新时期音乐思潮一瞥——试论"崛起的一群"》。笔者以为,在其后发表的《面临挑战的反思——从音乐新潮论我国现代音乐的异化与反异化》(戴嘉枋)一文,从某方面讲,与罗文具有异曲同工之妙。

不同于烺晰用"民族化""形式与内容"这些传统的理论来探究这一代作曲家的本质特性,因为这"一群"是在特定的历史条件下,特定的现实环境中产生的"极其特殊"的"一群",所以罗文认为有必要"从其内部找出勾画这一群的根据"。罗文借用文学上对新时期"青年文学体"的认识概念,认为"作家、作品是其外在形态,而形象、主题和美学特征是其内容",它"既有内部的同一性、丰富性,又有相对于外部的封闭性"①。罗文认为,音乐上这"崛起的一群"的确存在着如"青年文学体"一样的本质相近或相似的"集合体",所不同的是,音乐上的这"一群"一开始就呈现出"相对稳固的形态,成员是高度集中的",其音乐作品的"艺术形象、主题十分相似或相近,美学特征也往往相似","年龄相差无多,学历几乎相同",尤其表现出一种"新的音乐观念"。在这个群体的共同特征存在与否的问题上,戴嘉枋《面临挑战的反思》一文同样持肯定态度。在戴文看来,这个群体是"以音乐家能动的表现力、创造力、审美力等主体性的充分显现为特征"的。在基本前提得以肯定下,二文从各自不同的理论角度对他们的"共同特征"进行分析概括,有时殊途同归,得出类似或基本一致的看法;有时又由于角度的不同,结论也不同。在罗文看来,这"崛起的一群"之所以能够成立,其"新的音乐观念"的形成尤为重要;戴文则强调他们的"主体意识",实际上也是"音乐观念"问题。于是,二文同把论述的焦点放在对他们观念的探讨上。

---

① 李书磊.历史与未来的精神产儿——论新时期"青年文学体"[J].文学评论,1985(5).

1."共同的志趣和追求"

罗文认为,这个群体共同对我国传统文化表现出异乎寻常的兴趣,"常常把眼光投向我们民族古远的历史和神秘而旷朴的民间生活"。作者借孙谊评谭盾民族器乐创作手法一文的观点,认为他们之所以如此,是因为他们的音乐"不是从具体内容出发,而是从表现民族的精神、气质、神韵等方面着手,从精髓中再现民族文化的特质,以达到'返璞归真'的目的"。① 作者提出,这样的创作是"力图在艺术中创作出一个诗的美丽王国和纯真朴实的民族人民的形象,来作为对现实的补充和超越",他们这种远离现实的共同追求,其实具有强烈的现实性,"是对传统的音乐价值观念、创作观念的'大胆的跳跃'",其中"充满了对现实的反思、对世俗的蔑视、对传统音乐规范的挑战"。

2."同一性"与"多样性"

罗文谈到,这个群体具有某种"本质上的同一性特征",也在内部"有着创作个体自己的风格面貌"。但作者同时强调,在"强烈地寻求表现自我,都有着鲜明个性色彩的他们,却又组合到一起,表现出整体的同一性",并且他们"整体的同一性"是有一定"封闭性"的,"不要说与'俗'音乐界——流行音乐了无相通,就是对他们涉足颇深的民族器乐界也很少'开放',在创作特征上无法混同"。多样性蕴含着突出的"封闭性"的特点。戴嘉枋《面临挑战的反思》一文从"规范异化"的理论角度,得出与罗文基本相同的观点,认为尽管新潮音乐"从题材、体裁、民族风格,到表现意图和技法,直至对音乐的认识和控制,无不异彩纷呈",但它们又体现出一个"显著的共同特征"。但与罗文认为这个群体的"同一性"表现在对中国传统文化的浓厚兴趣上不同,在戴文看来,他们的"同一性"体现在"以创新执着的追求和鲜明突出的个性化,对我国现代音乐的传统规范,做出了勇敢的'反叛'"上。

3."崛起的一群"的共同特征还在于"不能'合群',不易理解"

罗文谈到,这些艺术青年的"主体意识太强了",因而"在寻找自我、表现自我的过程中,缺少对'度'的准确把握"。他提出,一个艺术家,"必然是此岸性和彼岸

---

① 孙谊.浅谈谭盾民族器乐作品的创作手法[J].中央音乐学院学报,1985(4).

性的合一体","此岸性""扎根于民族,生活于现实,要食人间烟火",而"彼岸性""脱离世俗,超越自身,悲天悯人、心忧天下而欲拥抱整个世界"。"创作不应当退回到自身和只被少数人理解,不能对听众形成'封闭性'","过分强调创作主体性的艺术家因为无视了互相实现着的听众主体性而可能失去自身"。作者认为这一创作群体"与时代生活的距离""恐怕是多了一些"。戴文虽然也涉及此问题,但由于出发点不同,所以认为"新潮作曲家对于音乐审美社会结构中创造者与感受者的关系理解,也同传统规范整个地来个颠倒"。他认为,新潮作曲家不同于以往的突出功利性、实用性的传统,而"强调的是音乐审美创造活动中的主体自我体验、自我表现"。

4. 他们多少都接受道家思想的影响

罗文认为这一创作群体表现出"努力追求真诚的表现,追求'天性',鄙弃造作,更厌恶说教而尚自然纯情",他们的作品中虽然不乏戏剧性冲突和朴实明朗的情绪,但总的来看,他们更欣赏"洗尽尘渣气的境界",在美学上更表现出对"脱俗""超尘"的追求。就此,作者提出,这一群作曲家对他们的音乐"有着极强的使命感、责任心","应该把它推及社会、人生,联系时代现实……表现现时代一切值得摄入艺术中去的东西",无论是"甜酸苦辣,是苦是悲"。关于新潮音乐中的道家思想影响,娘晰文章也曾涉及,而戴文认为,道家思想"从观念到形式都蕴含'无为'自由的意识,追求真诚、鄙视造作、崇尚自然、厌恶说教",他们选材多为民族古远的历史或神秘旷朴的民间风情,而有意回避现实生活;"追求超尘脱俗的情趣和返璞归真的民族神韵的新风气";各具风格、独树一帜,"极力从不同视角,用不同方式去探求民族精神,性格潜在活力的展现",显然对此,戴文是给予了充分肯定的。

5. 在创作上隐伏着民族文化心理的某种特征

罗文认为他们常常是反传统的,同时又深受传统影响,"既是卓然出俗的,又不能拔离现实文化土壤";他们深受传统的影响表现在作品里具有"我们民族文化心理中顽固地对柔弱之美的向往",但"他们的许多作品仍然缺少力,缺少雄强的灵魂"。作者认为,当今我们的社会"更要求男儿雄风,要求民族性格具有强劲的力度",这"崛起的一群"所存在的倾向和不足,"不在一些人指责的'现代派'倾向上,也主要不在所谓老庄思想的影响上。主要在于他们的创作中缺少雄强的灵魂和力量之美"。作者对这"一群""过多地表现了老人般的哲理的智慧,而闭塞了

自己年轻生命的热炽狂放"而不满,对他们太多地把才华倾泻在了古代而忘了现时代的人民生活而不满。对此,蔡仲德的《从李贽说到音乐的主体性》一文与其所见略同,认为新潮音乐否定机械反映论,开始注重写作曲家自身的感受,尤其致力于形式、技法的探索与创新,十分可喜。但其中也存在一些有待解决的问题,主要有三,即多往古超然之境而少当今世俗之情,多阴柔淡雅之美而少阳刚悲壮之气,多新奇诡异之作而少可感可解之曲。究其原因,蔡仲德认为,在于虽然否定了机械反映论,却对音乐的主体性原则认识不足,在探索与创新过程中未能牢牢地把握、鲜明地突出人的主体地位,为自由地表现今天人们无限丰富的内心世界、感情生活而探索,为极大地满足人们的审美欲求、丰富人们的精神生活、提高人们的精神境界而创新。蔡文认为,从根本上更新观念,破除机械反映论,确认主体性原则,对于消除音乐实践中长期存在的种种弊端,对于推动音乐新潮的健康发展,对于建立科学的音乐美学体系,对于繁荣我国的音乐事业,写出无愧于我们祖国和人民的伟大音乐作品都具有极为重要的意义。①

另外,戴嘉枋在《面临挑战的反思——从音乐新潮论我国现代音乐的异化与反异化》一文中谈到了中老年作曲家对青年一代创作上的支持和帮助,前文也有所提及,这确是这代人成长中不可低估的因素。正像戴文所说,中老年音乐家"将这种否定旧的自我、建树新的自我的思索,谨慎而又稳健地在规范异化相对薄弱的器乐创作领域中做了推衍",认为这批新人新作,能在20世纪80年代初的国内评选中获奖,有机会被送往国外参加比赛并受到国际乐坛的注目,为音乐新潮的崛起创造了良好的环境气氛,"都是同这部分中老年音乐家的支持、帮助分不开的"。

戴文还对青年一代作曲家的创作给予了充分的肯定,认为他们"所特有的鲜明主体意识,是民族在现实的历史反思中对人的尊严和地位的自觉肯定,实现主体存在价值在音乐界的反响,也是对音乐审美及其价值标准的主观性和多样性深邃认识的结果"。"音乐新潮的崛起,代表了我国现代音乐在自由审美创造本质特征上的复归,作为一种主体意识的觉醒,虽然目前还只局限于严肃的专业音乐领域,但它预

---

① 蔡仲德.从李贽说到音乐的主体性[J].音乐研究,1987(1).

示了一种不可阻挡的趋势,因此它的意义无疑是我国现代音乐多层次、全方位新的腾跃繁荣,是走向世界的第一声号角!"

可以看出,烺晰、罗艺峰、戴嘉枋三篇文章,应用三种不同的理论,有些地方得出不同的结果,尤其以戴嘉枋《面临挑战的反思》一文得出的结论与上述二者在某些地方有着明显的不同。通过讨论,我们除对"新潮"音乐的本质特性有所认识之外,还可以从中认识到,创作实践与理论研究具有互相依存、互相促进的密切关系。

## 第三节  多样化、公开化的讨论和论争

本章第二节的主要内容基本是围绕着新潮音乐崛起过程中方方面面的报道、论述,人们的评论也基本以肯定为主。本节则主要是关于1986年"新潮"高潮后展开的讨论、论争和进一步的理论思考。尽管此时新潮音乐高潮随着一些"弄潮儿"的出国而逐渐趋于平静,但个人作品音乐会还在举办,人们还在充满热情地给予关注,同时,有关出国留学作曲家们的信息也时常出现在报刊上。这个阶段,围绕着新潮音乐所召开的几个重要会议是值得引起重视的,这就是1986年7月《音乐研究》编辑部召开的"作曲家新作座谈"、1987年1月中央音乐学院召开的"有关音乐创作问题的学术座谈会"、1987年5月中国音协书记处召开的"纪念《讲话》座谈会"和1987年10月在江阴举办的"中国音乐史学会·当代音乐研讨会"。下面对1987年至1989年年初有关新潮音乐的公开讨论、论争进行论述。

### 一、不同看法的公开化

1985年、1986年,在新潮音乐得到充分展示,创作者的观念得以阐述,理论家对他们音乐的特性也进行了研究、探讨之后,"新潮""青年作曲家""现代作品"已不再是陌生的词汇。随着人们对他们音乐了解的增多,一些不同看法也日益明朗化,在对新潮音乐的评价上形成了争鸣局面。

1986年,李西安、瞿小松、叶小钢、谭盾的"四人谈"在《人民音乐》第6期发表之后,7月《音乐研究》编辑部即召开座谈会,对"创作的基本状况、得失以及今后的路子怎么走"等问题展开讨论。这也是对新潮音乐不同看法的第一次公开讨论。在公开化之初,人们反复强调现实中存在的对新潮音乐的不同认识。在《音乐

《研究》编辑部召开的座谈会上,主持人赵沨首先谈到,对"崛起的一代新的作曲家的创作道路","国内有这样或那样的看法",有的持不同意的观点,有的持不完全同意的观点,也有持赞成的观点。[①] 在同一个座谈会上,民族音乐学家沈洽也提到对新潮音乐的三种不同态度,即一种认为他们是时代先锋,一种认为他们没有可取之处,还有一种承认它的探索价值和积极因素,但不把它当作主流。[②] 1987年1月中央音乐学院召开的"有关音乐创作问题的学术座谈会"上,音乐史学家汪毓和同样提及现实中存在的不同认识,说"有人认为这是中国当代音乐发展中涌起的一股充满希望的'新潮',是使我国音乐创作迈开走向世界的步伐的标志;也有不少人对这些青年作曲家是否会重蹈脱离传统、脱离群众的西方'先锋派'的覆辙而表示忧虑,对'新潮'音乐中出现的新的雷同感到不满;有些同志则对近年来音乐界的某些领导对'新潮'音乐的过分赞誉和对'非新潮'音乐的冷漠,感到困惑不解"[③]。鉴于此,音乐界人士意识到组织公开讨论的必要,于是召开了各种座谈会。

在《音乐研究》编辑部召开的座谈会上,赵沨说,大家"随便聊聊,文责自负,不要怕打棍子,即使打了,忍一忍就过去了"。赵沨的话是具有代表性的。对新潮音乐不大敢发表自己的不同观点是当时不少人存在的普遍心理。在中央音乐学院召开的座谈会上,田联韬也同样谈到这种顾虑,表示人们都不喜欢被看作是打棍子、扣帽子的角色,同时也不愿被认为是"保守派"。但是"心中有事,不吐不快,就常常表现为非正式场合的议论"。田联韬谈到,对作品,对技法,公开发表不同看法或批评意见的不多见,而对立观点正面展开学术性交锋的更为罕见,"这种状况并不正常。健康发展的乐坛应该是生机勃勃的,充满着多样的创作实践,也充满着观点鲜明的探讨或争论。在音乐刊物上,在各类学术活动中,如果能及时反映出音乐界多种观点,更有益于取长补短,集思广益"。[④] 对于田联韬的意见,大家是赞同的,一

---

① 作曲家新作座谈[J].音乐研究,1986(4).
② 作曲家新作座谈[J].音乐研究,1986(4).
③ 我国现代的音乐创作之路究竟怎样走?(中央音乐学院有关音乐创作问题座谈会发言摘要)[J].中央音乐学院学报,1987(2).
④ 我国现代的音乐创作之路究竟怎样走?(中央音乐学院有关音乐创作问题座谈会发言摘要)[J].中央音乐学院学报,1987(2).

致认为争论是正常的、有益的。樊祖荫在"有关音乐创作问题的学术座谈会"上的发言里就谈到,对于近些年我国音乐创作中新观念的出现,新技法的运用,新风格的显露,存在着各种不同的看法,"于是起了争论",这样的"争论是正常的、是好事"。《音乐研究》编辑部和中央音乐学院正是本着这样的目的召开了座谈会。应该看到,当时把私下的种种议论变成公开的讨论是很有必要的,这是在一种热潮过后的正常行为,从对创作健康发展的角度讲也是有益的。另外,杨立青、吴祖强都在不同的场合谈到对大家展开讨论的看法,杨立青在《由"补课"说开去》一文中谈到,由创作引起一些争论和异议不奇怪,"争端从未使音乐的发展裹足不前。相反,不同的观念,都各以其按一己的方式孕育出来的硕果,丰富了人类的音乐文化宝库"[1]。吴祖强则在1987年8月《文艺报》邀请首都部分音乐家畅谈音乐创作时提到,应该允许各种音乐之花自由开放,并且主张"争鸣不应计较胜败,力求压倒对方,而应通过争鸣彼此获得启发,互相得益"[2]。在这样相对宽松的环境下,各种观点的争鸣也就开始了。

1. 对媒体和理论界过分赞誉的不满

在《音乐研究》编辑部召开的座谈会上,与会者修海林谈到,"现在音乐界缺乏争论,没有生动的气氛"。赵沨也认为"确实有问题",在学术上讲一点不同意见就说你打棍子,说了几句不好听的话"就像是挖了他的祖坟一样",把批评看得太重了。在中央音乐学院召开的创作座谈会上,赵沨再次提出,原来因为"左"的干扰,"百家争鸣"只剩下"两家",结果只能变成"一言堂"。而目前又形成一种气氛,"好像以'新'为主",对有些"貌新而实旧的东西",如果提一点不同的意见,就会说你是"极左""僵化"。赵沨还说,自从我国一批才华横溢的年轻作曲者写出一些作品之后,"在理论界赞扬之词很多,而进行负责的美学和社会学评价和对作品提出的中肯意见则很少听到。虽然也有人指出他们的不足,诸如'新的雷同'等,但也只是轻描淡写地顺笔一提,没有很好地论述产生这种雷同现象的美学和技法的

---

[1] 杨立青. 由"补课"说开去[J]. 人民音乐,1987(8).
[2] 中国当代音乐创作应当走自己的路(本报邀请首都部分音乐家畅谈音乐的创作现状)[N]. 文艺报,1987-8-15,1.

根源"。赵沨呼吁要提倡有胆有识的评论，形成知无不言、言无不尽的风气，这样"才能真正促进我国音乐创作的持久的繁荣"。

1987年1月中央音乐学院组织的"有关音乐创作问题的学术座谈会"上，田联韬谈到，近年青年作曲家们在创作上的成绩是可喜的，不过"在肯定成绩的同时，不可不清醒地面对一些应予注意的问题"，"在舆论界的赞美声中，难免又出现了另一种片面"，即在作曲技法上似乎无调性、十二音序列技法才现代、先进，而较传统的技法、调性音乐写作则保守、落后。这样的观念，造成那些不熟悉现代技法或对现代技法缺乏感情的大多数中年作曲家的创作热情受到制约，评论家与作曲家们对这个问题应做认真思考。田联韬认为"当今的音乐世界是多元的，音乐技法是多样的。作为现代的作曲家，掌握有益的作曲技法，当然是多多益善"，但是"客观一些看问题，就作曲技法本身，无所谓好或不好，正确或错误，更无所谓先进或落后。作品成功与否，受多种因素所制约，不决定于运用了何种技法"。他希望我国音乐舆论界对之前宣传、评价工作中存在的矫枉过正现象能做些调整，对那些"在创作中为求'新'而产生新的雷同化，以及忽视我国民族音乐的修养和忽视传统作曲技法的基础训练等倾向，也应该及时给予关注"。

2. 怀疑和担忧

本着建立宽松和谐学术氛围的前提下，在《音乐研究》召开的座谈会上，修海林首先谈了自己的看法，认为从所听过的部分青年作曲家的作品看，"对传统的确有着一股冲击力量"。但是，修海林认为"重要的问题可能还不在于作曲的技术形式"。于是，座谈会就从修海林对朱践耳的《第一交响乐》[①]的认识谈起。认为该作品第一乐章"比较好"，第二乐章"还可以"，而"三、四乐章比较弱"。修海林谈到，《第一交响乐》"既然反映的是中国的'文化大革命'，表现的是中国人在'文化大革命'中的一种情感心理过程，那就必须要有符合中国民族性的东西"，然而"听了

---

① 作品27号。朱践耳完成于1986年，共四个乐章，各乐章标题符号依次是：？、?!、……、！。作品蕴含着作者由"文革情节"引发的对人类历史"命运"和人性的思考。荣获1986年5月第十二届"上海之春"作品一等奖。1992年10月中国唱片公司第二届"金唱片""创作特别奖"。参考卢广瑞. 时代与人性——朱践耳交响曲研究[M]. 上海：上海音乐学院出版社，2005.

朱先生的《第一交响乐》却非常失望",原因是"肖斯塔科维奇的风格太重","模仿成分太多"。然后谈到,"文革"以后整个创作"以西方的现代技法来反映中国民族的精神",并且"是有意识地追求着",而这种有意识的追求不是"刚刚起步","是做出了一定成绩的"。由此修海林认为"这里反映出某种缺陷"。修海林承认"文革"后,"音乐语言反映人的情感不一样了,需要用复杂的技法来表达过去所不能表达的现代人复杂的感情,这是音乐语言发生变化最根本的动因",但即便如此,也需要考虑一个问题,即"你毕竟还是要去写中国人的心理,写中国人的情感生活",因为"音乐艺术最本质的东西就是要表现人的情感",所以,"所有我国音乐家的创作都要有意识地追求这么一种东西,即现代的技法同中国的民族精神、中国气质相联系"。但在修海林的发言中,并未直接、深入地回答其所谈到的创作存在的"某种的缺陷"问题。笔者以为,这个问题也许与同一座谈会上沈洽的发言有某种关系。

  沈洽的发言认为"以青年为主力","部分中年和少部分老年""汇合成了一股不可忽视的创作新潮",对他们进行理论上的评价"的确是非常重要的"。他对这股"新潮"产生的社会条件进行了分析,认为它的产生有三种社会条件,首先是时代的需要;其次是自我存在的强烈要求,"表现为对传统束缚的摆脱这样一种逆反心理",并且这一点"在青年人身上表现得极为强烈";再次,"从总体上来说,西方文明的冲击,在这一代青年人身上起了很大作用"。在社会上,"这股力量应该放在什么位置上,我们对此应怎样看,这是个很重要的问题"。在对产生的社会条件做了上述简略分析后,沈洽进一步对这股潮流的"趋势"与"作用"进行分析,认为它的"趋势是走向世界",由此提出它"对我们这个国家能起什么作用,则考虑较少"。关于这股潮流的"作用",沈洽认为,不仅在于提供了一部什么样的作品,"而是一种很富于思想性的潮流",这股潮流就是"他们对传统的摆脱",这是"很有感召力"的。经过对产生的社会条件和它的"趋势"与"作用"的分析后,沈洽谈了自己的观点,认为中国要前进,对传统的一些东西"是要扬弃",但是"要继承的东西是很多的","音乐语言永远是民族的语言。音乐是文化的产物,是一种沟通精神的方式",所以,"有其深厚的传统在里面,有约定俗成的东西",如果你不按这些东西创作,那你的音乐"没人听得懂"。

  结合修海林的发言,可以揣摩二人的意思是一致的,即音乐是民族感情的表

达，其表达方式是"约定俗成"的，而"新潮"的创作则"以西方的现代技法来反映中国民族的精神"，造成这种民族精神的表达"没人听得懂"。也许这就是修海林所说的这些音乐存在的"某种缺陷"。所以，沈洽在发言中提到，"对目前的新潮，我们要给予关注，给予爱护，要提醒他们千万不要忘了必须有民族性"。座谈会的主持人赵沨表示"赞成沈洽同志的意见"，提出"必须要考虑民族性，不然的话我们最多做个好的鹦鹉"，并强调关于传统问题，"要借助他山"，但"必须自有根基"。从修海林、沈洽和赵沨的观点看，他们主要是站在继承中国音乐传统的立场上来看待新潮音乐，并且民族音乐学家沈洽参与讨论，对于整个讨论来说，多一些不同领域的学者从不同的角度提出一些不同的观点，对于我国整个音乐事业的发展是有利的。但从发言可以感到，他们观点的表达是有所保留的。这个话题，在半年后中央音乐学院召开的创作座谈会上，吴厚元的发言做了进一步的阐释。吴厚元首先从"什么是'现代音乐'"的定义和概念问题谈起，认为其概念是比较含糊的，因此，"现代音乐"作为一个"引进"的术语"只能是一个约定俗成的概念"，其内涵则是"泛指从西方传统音乐中演变、否定、创新等过程中所产生的流派诸多、技法各异的二十世纪的新音乐"，"所有这些属于'现代音乐'范畴中的各种作曲技法、流派与观念等都是西方音乐本身纵向对比、自我否定的产物"，"所谓的'现代'"是针对"西方的传统而言，其中，并没有将中国的音乐与西方的传统音乐作横向的比较"。由此作者提出"如果我们广义地理解：凡是有别于西方传统音乐的思维方式、结构形态和作曲方法的音乐作品，都属于'现代音乐'范畴，或者能与'现代'的概念沾上边，那么我国传统音乐中不仅存在着大量的'现代因素'，而且我国现代的音乐创作还有着不可估量的广阔的前景"。如此，作者为我国传统音乐找到了一个与创新、发展的时代主题相默契的理论支柱。吴厚元提到当时理论上提倡的"观念更新"，认为"如果青年作曲家真正能从'欧洲音乐中心论'的桎梏中走出来，对'现代音乐'的概念及全貌有一个全新的认识"，那么，这些青年作曲家的作品"就不会形成新的雷同"，"他们可贵的创新精神就会大放异彩"了。

由修海林所谈的"文革"以后的创作"以西方的现代技法来反映中国民族的精神"，认为"这里反映出某种缺陷"，到沈洽所说"西方文明的冲击"在这一代青年人身上起的作用很大，指出其实质是"对传统的摆脱"，再到吴厚元对青年作曲家摆

脱"欧洲音乐中心论"的劝告,似乎都隐含着一种观点,即新潮音乐是"欧洲音乐中心论"的产物。沈洽在发言中曾谈到音乐界对"新潮"存在的三种态度,一种认为是时代先锋,一种认为没有可取之处,再一种是承认它的探索价值和积极因素,但不把它当作主流。沈洽、吴厚元都表示是"承认它的价值和积极因素"的。但既然"新潮"是"欧洲音乐中心"论的产物,它还有可取之处吗?笔者以为,显然他们真正的态度是"新潮""没有可取之处"。如此也必定得出之后吕骥所谈的新潮音乐"不可能得到发展"[1]的结论,并将整个视域扩展到20世纪,在20世纪末展开了一场"20世纪中国音乐道路的讨论"。

## 二、我国现代的音乐创作之路究竟怎么走

1986年7月《音乐研究》座谈会上,在修海林、沈洽谈了对于新潮音乐创作的看法后,与会者梁茂春谈到关于"新潮音乐"创作的问题,他认为"包括老作曲家、青年作曲家都还存在着有待于思考、有待于提高的作品",对这一现象"如果开一个专门的会来研究它、探讨它是时候了",希望"就这个新潮问题,理论家、作曲家们能面对面地探讨一下"。[2]之后,1987年1月,中央音乐学院学术委员会、音乐研究所和学报编辑部联合召开了题为"我国现代的音乐创作之路究竟怎么走"的座谈会。座谈会主持人于润洋介绍了召开座谈会的目的,第一,是通过对有关问题的探讨,"在一些基本问题上逐步取得比较明确的认识,以推动我们的音乐创作";第二,由于"音乐评论界还缺乏争鸣的学术空气",一些刊物,对近几年新作品的评价常"局限于发表同一种观点的文章",所以"座谈会给大家提供了一个场合",让大家"畅所欲言"。《中央音乐学院学报》1987年第2期刊登了座谈会上17位作曲家、学者们的发言摘要,比较充分地展示了当时存在的各种不同看法。之后,另有文章发表,继续阐述个人对相关问题的意见。

### (一)充分肯定

面对对新潮音乐的怀疑和担忧,从发表的文章看,当时音乐界多数人对新潮音

---

[1] 吕骥.历史·争论·团结//在当代音乐研讨会上的发言(摘要)[J].人民音乐,1987(12).
[2] 作曲家新作座谈[J].音乐研究,1986(4).

乐及其作者仍然坚持给予充分肯定，并对各自肯定的理由进行了阐释，主要理由如下。

1. 新潮音乐开辟了一块新的创作领域

不少人坚持肯定"新潮"作曲家们所具有的创新精神，认为唯有其创新精神，才能够在我国音乐上开辟"一块新的创作领域"。王震亚在中央音乐学院创作座谈会上的发言中说道："这批青年人是闯了祸，还是做出了成绩？"他表示，显然他们的创作"在我国是前所未有的，成绩是主要的"，认为在"短短五六年的时间，就创作出一批好作品，是很不简单的"。王震亚在发言中说，尽管他们的有些作品"还不成熟，却是开辟了一个新的创作领域"，"是我们百花园里增加的一朵充满生机的花朵，是80年代以前所没有的。因此，我们首先应该肯定它"。梁茂春则从"创作题材的扩展上"、"表现手法的扩充上"和"创作主体意识的加强上"几个方面肯定新潮音乐创作，认为青年作曲家们在这些方面的工作"都有着开拓的意义"，"这些青年作曲家是有功劳的，其主流是应该热情地给予肯定的"，"音乐创作已初步形成了多元繁荣的状态，我们要珍惜它"。舒泽池对新潮音乐同样给予了热情的支持，坚信"新潮"作曲家们是"革新的一群，开放的一群，可以期待和信赖的一群"，"他们对于发展中国现代音乐创作所做出的不可替代的突破性贡献，在现在就可以做出定评"，"整个中国音乐界都应该支持他们，帮助他们，发展他们的成果"。

民族管弦乐指挥家王甫建根据自己的实践经验，对"新潮"作曲家们在民族器乐上的创作也给予了充分的肯定。他认为青年作曲家们"以鲜明的创作个性和现代意识插足于民乐这个封闭性的圈子"，以直接运用源于东方音乐的现代作曲技法创作民乐作品，"使民乐产生了许多不同寻常的音响效果"；这些青年作曲家们的创作，在"乐器运用中很少受传统演奏法的约束，迫使各乐器更多地挖掘演奏潜力……大大开发了民族乐器的演奏技巧，更加丰富了传统乐器的表现力"；这些作品在与传统的关系上"非但没有背离传统，相反它们与许多传统形式有着密切的关系"。①他们的创作对民族器乐这个"封闭性的圈子"来说，同样也是块新的创作领域。

---

① 王甫建. 民乐"新潮"作品之我见[J]. 人民音乐，1987（8）.

人在实践中长大成熟,对事物的认识同样是在实践中得以深入。对新潮音乐的认识同理。人们在热情地关注音乐创作上的创新一段时间后,逐渐真正明白创新不仅是可贵的,还要付出失败的代价。同时也许是考虑到那些对"新潮"表示担忧甚至反对的人们的意见与一些作品的不成功有关,从而导致他们怀疑整个新潮音乐,所以在1987年的讨论中,与之前对"新潮"评价单纯强调创新不同,人们更多使用了探索一词。在中央音乐学院举办的创作座谈会上,徐源发言的中心论题可以说就是探索。徐源说,我们考虑问题的出发点应该更高一点,而不能只看到某一个作家的成败和某一个作品的得失,应该"分清两件事:一方面,音乐是为人欣赏的,是给群众听的;另一方面,这就是为了某种新技法而做的实验"。他认为实验性的作品首先可能是不被听众接受或很少为听众接受的。另外,既然是实验,它就有可能成功,也有可能失败。但我们不能由此认为实验没有价值。徐源谈到"实验本身永远是事物前进、变革的积极因素",它"对音乐的发展起着很大的推动作用"。黄晓和在座谈会的发言中也表示,"既然是探索,就要允许成功,允许失败",在相对一段时间内更多地考虑技法,作为创作过程是可以的。① 罗忠镕谈到,全国各地涌现出的一大批青年作曲家,创作上的总的倾向就是"探索精神和创新精神"。罗忠镕认为这种精神是"希望所在"。说到探索,他认为探索就有两个前途,一个成功、一个失败,成功当然很好,但失败也不是没有价值,它至少也可使后来者免去一些弯路。② 上述论述都清楚地意识到,探索不一定全部成功,创作上的探索很可能失败,但正如杨立青所说,真正的艺术创作是以"探索与实验"为基础的。③ 应该讲,此时这种对创作的认识更符合创作规律。从对创新的强调到对探索的理解,我们可以看出,在讨论中,善于思考,真正追求艺术的人,总会有所收获,有所进步;如果再考虑我国当代音乐所走过的路程,人们曾被"大跃进"的热情冲得头脑发热,被"文革"标语、口号式的写作扼杀了创作的能动性,那么此时,人们认识到创作的艰辛,意识到我们民族音乐的发展必须依靠多人扎扎实实、脚踏实地的努力,这

---

① 徐源,黄晓和发言,均见我国现代的音乐创作之路究竟怎样走?(中央音乐学院有关音乐创作问题座谈会发言摘要)[J].中央音乐学院学报,1987(2).

② 罗忠镕.在交响音乐研讨会上的发言[J].人民音乐,1987(7).

③ 杨立青.由"补课"说开去[J].人们音乐,1987(8).

种观念上的转变，不能不说是一大进步。

另外，王安国在座谈会上的发言从对新潮音乐的一些误区的澄清角度谈了探索问题。王安国认为"新潮"作品"绝不等于西方'极端现代派'的那些东西"。他说，只要是有积极的态度和严肃的追求而创作的音乐，"就该允许作曲家在风格、技法上进行探索，即使一时探索不成功，我们也不能将它与西方'极端现代派'音乐中一些空虚、无聊的东西画等号"。

2."新潮"作曲家具有强烈的自我调节精神

从此时大家更偏爱探索一词，可以看出人们逐渐从"文革"中走出，理性思考越来越受到重视。对于创作者，同样需要一个逐渐走向成熟的过程。理性思考即是帮助他们走向成熟的行之有效的手段。在此所谈的"自我调节精神"，其实质即理性思考精神。这一点，在1987年的讨论中也是被多人认可的，尽管大家用词不同。首先，王安国在中央音乐学院的座谈会上谈到，"近年来我国专业音乐创作的形势是很好的"，并且对其发展前景感到乐观。乐观的原因在于，这些青年作曲家中"普遍具有强烈的自我调节精神"。王安国表示"非常相信这种产生于艺术实践和社会生活的自我调节精神对创作的健康发展和繁荣所起的巨大作用"。他谈到对于创作中存在的雷同等问题时，认为青年作曲家们已经从题材的选择、意境的追求、技法的运用等方面进行自我剖析，另外叶小钢曾经提到的创作者应该具有危机感的反思，在青年作曲家中也是具有代表性的。王安国认为这"就是作曲家的自我调节"精神的体现。我们在展望我国当代音乐创作发展之路时，应当将作曲家的这种自我调节功能充分估计进去，这样才能对我国音乐创作的发展之路做出科学的判断。

对于王安国所谈的作曲家的"自我调节精神"，舒泽池在《"现代技法"与中国现代音乐创作》一文中给予回应，认为就在此时，作曲家们在已有成绩的基础上开始进行"积极的反思"了。舒泽池说，"新潮"作曲家们正在音乐的进程上，"由最初的首先是技术层次的引进和突破，进而寻求更深刻、更隽永的创造与升华，以求得真正能够在世界范围内，留下一些真正独创性的东西"。所以舒泽池认为，"他们是具有明晰的自我意识的一群，可以期待和信赖的一群"。[①]

---

① 舒泽池."现代技法"与中国现代音乐创作[J].中国音乐学,1987（2）.

罗忠镕在1987年5月的"交响音乐创作研讨会"上的发言，也表示相信"青年人的头脑是冷静的、清醒的"，并以陈其钢在法国获奖后更加清醒地意识到"和许多同学还有很大差距"以及对自己在中国民族音乐建设上"过渡作用"的认识为例，说明他们的"冷静"和"清醒"的头脑。罗忠镕说："我们年老的有时总容易好心地把年轻的看成孩子，其实……他们当中的许多人真比我们所设想的要有头脑、有主见得多。"总之，"调节"也好，"反思"也罢，或者是"冷静的、清醒的"头脑虽用词不同，却都是一种走向成熟的理性能力。对于"新潮"作曲家们的这种精神和能力，不少人是给予肯定并表示信赖的。

3. 新潮音乐具有深厚的中国传统根基

关于新潮音乐与我国音乐传统的关系和作品中的民族精神问题，20世纪80年代以来，一直是讨论的焦点问题，从谭盾的弦乐四重奏《风·雅·颂》开始，王安国、思锐、孙谊的文章便在极力强调这一点，力图得到人们的理解。然而，也是同时，人们指责的关键也在作品没有民族风格，脱离传统问题上。在80年代中期，作曲家们多数也阐述了对民族精神、传统文化的理解和重视，然而这个问题的矛盾不但没有缓和，反而越来越深，甚至到了有人认为新潮音乐是"欧洲音乐中心论"影响下的产物的地步。对于这些意见，也许是继承传统和音乐的民族精神问题太过复杂，所以理论上未有更深入的分析研究，只是人们仍在强调新潮音乐与传统是有内在关联的，是具有深刻的民族精神的。居其宏在中央音乐学院的座谈会发言中谈了他的看法，认为"新潮"作曲家在这个问题上"是相当有头脑有思想的"，他们"从一开始就在传统文化土壤中扎根，从民间音乐、古代哲学和其他传统文化中取得营养，力求在作品中表现中华民族的气质和神韵"。王震亚也谈到"新潮"作品的民族性问题，认为谭盾《离骚》中的民族风格、民族感情的"深度远远超过了50年代相当有代表性的作品"，并进一步认为，"在这些年轻人身上，不是没有民族性，而是进入了一个新的阶段"，有些作品表现出的民族精神是"比较深刻的"。王甫建在谈到"新潮"的民族器乐创作时也指出，他们的这些民乐新作品，"其创作手法非但没有背离传统，相反它们与许多传统形式有着密切的关系"，"这些民乐新作品及其创作观念有着相当深的传统根基"。

总之，在讨论中，不少人对于新潮音乐是给予积极的、热情的赞扬的。在这

些赞扬中，也许罗忠镕在1987年中国音协举办的交响音乐创作研讨会上的发言比较具有代表性，不妨在此多做些引用，以了解人们为什么对新潮音乐给予那样无所保留的热情肯定。罗忠镕谈到，听说好些同志对近年人们给予青年作曲家的作品的一片赞扬感到有些"忧虑"，认为是"捧得太多了"。罗忠镕说，近年我国音乐创作上的公式化、概念化的问题已很少有人提了，各种风格、各种形式的作品大量涌现。个人作品音乐会接二连三地开，国内多次新作品评奖，有的作品还在国际上获奖，只要不抱某种成见，谁都会承认我们今天的音乐创作确实已达到了相当繁荣的境地。人们面对这样可喜的形式，怀着欣喜的心情，热情洋溢地称赞一番，哪怕说得有些过头，那也是完全可以理解的，这对于事业的发展并非无益，总比曾经有过的那种板起面孔吼得吓人，闭上嘴巴沉默得可怕的气氛对我们事业的发展要有利得多。罗忠镕还谈到，固然"无原则的吹嘘、庸俗的捧场对一个人的成长，特别是对一些尚未成熟的青年人确实有害"，但"一个真正的艺术家"是不会在吹捧面前"晕头转向"的，所以对于吹嘘、捧场之类的"倒也没有过分担心的必要"。

（二）不足与历史定位

在对新潮音乐给予充分肯定的同时，人们也没有忘记及时地、善意地对新潮音乐中存在的不足予以批评，加以分析，提出建议。

1. 雷同问题

早在1985年，雷同一词就伴随着新潮音乐的正式登台亮相而同时出现。是年5月中国艺术研究院音乐研究所理论研究室与《中国音乐学》编辑部共同举办的"谭盾民族器乐作品音乐会"座谈会上，就有人提出谭盾的音乐由于"许多作品手法相近、风格雷同，使整个音乐会显得单调、乏味"①。在1985年12月武汉"青年作曲家新作交流会"的综述文章里，记述了活动上一位青年作曲家的发言："青年作曲家们面临一个新的雷同的问题。许多作品有相似的手法，相似的音响，种种相似的特征，听来又产生了新的单调感。这新的雷同，犹如前进道路上的拦路石，要尽快尽早地搬开，才不致影响我们奔向更高的目标。"②可以说，雷同是自80年

---

① 一石激起千层浪——"谭盾民族器乐作品音乐会"座谈会简述[J]. 中国音乐学，1985（1）.
② 魏廷格. 武汉"青年作曲家新作交流会"综述[J]. 中国音乐学，1986（2）.

代用现代技法进行创作成为一股热潮时就作为"副产品"同时存在了,并且也是被理论家和作曲家们及时意识到的问题。然而,它不但没在1986年的高潮中解决,反而更加突出,直至1987年,以致成为许多人共同谈论的新潮音乐的最明显的弱点。

在1987年1月中央音乐学院召开的座谈会上,杜鸣心、樊祖荫、王树、赵沨、黄晓和、梁茂春、王安国都提到雷同一词。其中王树认为一些新潮音乐作品较多地是在风格上"趋于西方现代流派之同",应在此基础上"去求作者个性之异"。因此,人们普遍感到许多新潮音乐作品,雷同的现象比较严重。与王树的认识基本一致,黄晓和也感到青年作曲家们相互在创作上有雷同,和国外现代音乐作品也有雷同,这种现象在试验阶段是可以理解的,但是如果中国的现代音乐没有自己的民族特色,没有个性,势必会千篇一律,千人一面,"这样的路是走不通的,是没有意义的"。梁茂春则认为"模仿是我们音乐创作的一个劣根",在新潮作品中,音响、技巧上的模仿还是次要的,根源主要还在于创作观念上的模仿,或者讲是照搬,"这是比较严重存在的问题"。

2. "食今不化"问题

舒泽池在座谈会和其文章《"现代技法"与中国现代音乐创作》中都谈到这个问题,认为中国音乐对于世界音乐文化的贡献在于其高度发展的单音音乐,而西方的复音音乐则发展得较早,而且形态较为成熟完善。20世纪我国学习西方的复音音乐有两次"潮峰",而西方现代派的音乐作品、技法和音乐观念如潮水般大量涌入,即是20世纪以来西方复音音乐在我国形成的第二次"潮峰"。对这个"潮峰",舒泽池说,或者我们可以将它说成是"西方复音音乐对于中国音乐的第二次大冲击"。舒泽池提出西方音乐对于中国音乐的冲击,不可能"纯粹"是调性和无调性复音音乐的作曲技法,它必然同时带来了西方音乐文化的"个性"的影响,其中包括每种文化自身必然会有的局限性和消极面。由于西方现代音乐的出现在西方是顺理成章、水到渠成的,而在我国,在调性复音音乐尚未得到充分的、成熟的、富于个性的发展之时,西方现代音乐的"潮峰"就已到来,这样的情况,极易导致在我国借鉴西方现代音乐技法进行的音乐创作中存在"食今不化"的现象。对此,舒泽池断言,"西方现代音乐传统不能等同于中国现代音乐",如果新一代作曲家们不加消化地应用西方现代音乐技法,接受西方现代音乐的观念,走"二十世纪西方音乐型制加没有中

国旋律"的道路,"一定不能获得世界性的成功"。当然,他又是完全信赖新一代作曲家的,认为"不必过分夸大,不必过分担心",因为"新潮"作曲家群"同时接受了两种音乐的影响",他们并不是"光喝西方无调性音乐的奶"。但由于我国这样特殊的历史情况,他认为有必要击鼓鸣之,提醒人们注意。正是出于这样的认识,杨立青在其撰写的文章中,也提醒人们有必要对此给予注意。杨立青认为,舒泽池的"食今不化"说从某种程度上是"切中要害"的。"近年某些作品中,对嘈杂、怪诞音响的片面嗜好、对'摩登'技法不加鉴别地生搬硬套,以及在音乐院校青年学生中,一味求'新'逐'奇',忽视创作的音乐表现及传统技术基础等,都是值得注意的倾向。"①而在笔者看来,之所以"新潮"音乐给人留下"雷同"的印象,与此也是不无干系的。

3. 历史定位

杨立青在《由"补课"说开去》一文里谈到,虽然近十年来我国音乐创作取得了"令人欣喜的成绩",但从音乐历史长河来看却是"短暂的一瞬",它"只是一个良好的开端",其在我国音乐史上的作用"似可将它称为'补课'阶段"。说它是"补课",是因为它是"为一个更迅猛的冲刺贮存动力,为造就'世界级'大师奠基的历史时期"。这个"补课",至少包含两重意义,一是"作曲技法的更新";二是"艺术观念的扩展","同时,它也使我们对民族传统及风格的理解有所深化"。作者认为有关第一点"作曲技法的更新"的"补课",20世纪以来西方主要的现代作曲技术在我国的作品中可以说应有尽有,虽说运用得尚不尽贴切,却表明"作曲家们的视野已空前开阔"。而在"艺术观念的扩展"上,杨立青认为十年来实际上"也一直在发展着",但如果能够"再次'补课'",则"必将加深对我国当代音乐创作如何强化'现代意识'与'民族意识'的认识,使我们的艺术观念得到进一步的拓展,并结出丰硕果实"。

除上述三点批评和建议之外,在中央音乐学院的座谈会上,王震亚还提到两个问题,一是青年作曲家们的创作"基础不够坚实,表现在作品结构松散,不集中,

---

① 杨立青. 由"补课"说开去[J]. 人民音乐,1987(8).

不精练";二是对于舆论界,王震亚提出"不要封他们为'大师'",这对青年作曲家们的成长不利。他提倡"对这些青年人既不要扼杀,也不要捧杀。要支持他们的探索,同时指出他们的不足,这才是真正的爱护"。

1987年8月《文艺报》邀请在京部分音乐家畅谈音乐创作现状时,与会者继续就新潮音乐存在的不足提出了看法。李西安谈到新潮音乐的出现,虽然目前很有声势,主流应该肯定,也产生了较好的作品,"但公认的好作品不多";而王安国认为,音乐创作,特别是器乐创作上存在的问题首先是贴近生活、直接反映现实生活的作品少[①],并提请作曲家们对此给予充分的重视。

### (三)对创新、探索与听众接受关系问题的探讨

创新、探索与听众接受的问题如雷同一样,几乎也伴随着新潮音乐的出现而同时存在。虽然客观地看,短时间内难以两全,但又确是不可小视的问题。所以关注新潮音乐的各方人士,一直对此进行呼吁,希望我们的作曲家要以西方现代音乐为戒,切莫重蹈其覆辙。在中央音乐学院的座谈会上,田联韬谈到,在西方五花八门的现代流派、名目繁多的现代作曲技法中,有些并不见得有多少积极意义,如"纯理性的计算因素所占比例越来越大"的问题,未见得有美妙前景,认为"在引进新技术前,多做一些调查分析,少一些盲目性,可能更好些"。杜鸣心认为,"西方作曲家与听众之间有很深的鸿沟。我们不应该花这么多时间再去走他们的老路,否则我们还要白白耽误几十年时间"。黄晓和在发言中也谈到,"很多国家现代音乐的发展都走过一段弯路",希望我们的作曲家尽量避免重走这个弯路。

座谈会上,梁茂春表示,要求新潮作品都雅俗共赏是不实际的。但的确存在着圈子太小、欣赏者太少的问题,"作品既脱离听众,又脱离演奏家",希望新潮作曲家"不要成为很快让人遗忘的作曲家。应加强与听众的心灵交流"。黄晓和则建议作曲家应从表达当代人的思想感情上拉近与听众的距离,如果我们的现代作曲家在掌握着那么丰富的手段的时候,也能表达当代人的思想感情,反映出当代人的呼声,那么创作的作品就是高水平的。相反,如果仅仅是写个人情感,甚或除了音响效果

---

① 中国当代音乐创作应当走自己的路(本报邀请首都部分音乐家畅谈音乐的创作现状)[N]. 文艺报,1987-8-15,1.

以外，什么也不想表现，那么作品就会失去生命力，最后终将被历史淘汰。樊祖荫则提出，现代音乐需要让听众接受，作曲家不仅要有"时代的使命感"，还必须有"社会责任感"，不仅要考虑自身，还要顾及、理解听众的要求。

座谈会上，也有人提出了不同的看法。杨儒怀在发言中就谈到，一般地讲，对于现代音乐的创作，不论采用什么手法，十二音体系也好，具体音乐也好，只要有明确的思想内容，完美的形式，能让大众听懂并接受就行。但是，杨儒怀又说道："懂的人少不一定作品就不好。贝多芬的作品也不是所有人或大多数人都能听懂的，但它们是好作品。"徐源在探讨音乐创作的探索性时谈到"有个问题需要得到正确的理解"，这个问题正是探索与听众的关系问题。徐源谈到对勋伯格怎样看的问题，指出他的作品从产生到现在，始终没有取得过多数人的理解，对此我们怎样看待？言外之意即是说我们不能因此不承认勋伯格是位伟大的作曲家。徐源谈到，应该分清两件事，"一方面，音乐是为人欣赏的，是给听众的；而另一方面，这就是为了某种新技法而做的实验"，我们应该明白，"实验性的作品，它可能是不被群众所接受的，或者在某一个时期不为群众所接受，或者，它的听众只是在一个很小的范围里"。王震亚也谈到，那种技术性、专业性较强的音乐，"也应该在我们的音乐文化中占有一定的地位"，"这种多层次、多等级的音乐现象，只能说明一个国家音乐文化的繁荣。不能排斥具有开拓性质的技术性、专业性都较强的作品"。

王次炤在座谈会上从宏观角度阐述了文化与社会的辩证关系，认为文化对于社会具有两个方面的作用。首先，从整体角度讲，一方面，文化必须与"社会文化的现状取得调和"。音乐作为一种社会文化，"假如不深入人心的话，任何伟大的作曲家都不可能成为历史的巨人"。他提醒音乐创作者应该顾及现状，主动地、有意识地与社会现状协调。另一方面，王次炤也对文化对于社会所具有的积极意义给予肯定，认为文化能够"不断地冲击社会文化现状"，促进社会文化的发展。具体到音乐创作者，王次炤认为，作曲家所具有的积极意义在于通过音乐创造"激发民众的音乐热情""刺激民众的音乐耳朵"。其次，从创作者个人而言，在处理与社会文化的关系上，他认为则可以各自充当不同角色，分别发挥"调和""冲击"和平衡二者关系的作用。不过在论者看来，"无论作曲家个人充当什么角色，对于音乐文化来说，只有当它与整个文化现状取得充分协调的时候，才可能出现冲击者"。因为虽然创作

者是自由的，但不能片面宣传某一种创作道路，"探索者固然可贵，但为探索者铺垫文化根基的人也同样可贵"。①

1987年，居其宏分别在《中国文化报》和《艺术广角》发表《现代音乐的听众观与"超前意识"——关于"新潮"的反思》②《音乐理论·面对"新潮"的反思》③二文。文中就"盛行一时的'超前意识'"提出不同看法。首先，文章对于我国"新潮"音乐家们在"敢于正视作品与听众之间实际存在的割裂现象""努力缩小与听众的审美距离""衷心期待听众的理解和共鸣"方面所取得的进步给予肯定。其次，文中对创作者的"听众观"进行了分析，认为在一个特定时代，特别是音乐风格发生历史性转折的关头，"作曲家的创作意识和听众观常会出现剧烈的震荡和裂变，出现超前性、当代性和滞后性"三种类型。判断三者的标准一是"为音乐艺术自身规律所决定的音乐发展在某个历史阶段的特定走向"，一是"时代普遍的社会审美意识"。凡与两个标准相适应的，"即为当代性；从上个时代延留下来的，即为滞后性；真正超越了以往并预示着新时代的，即为超前性"。这三种意识和听众观念的关系是既互相对立，又互相影响，并存于同一时代，也同样都会产生伟大的作曲家。作者指出，真正具有"超前意识"的作曲家，不是凭空产生，更不是自荐自居，而是"历史发展的必然产物"，并且"是有它的现实土壤的"。因此，作者警示那些以"超前意识"自诩的"音乐超人"，追随"完全敌视当代听众的现存音乐传统的纯粹技法竞赛"的做法是"毫无出路的"。居其宏认为一个社会主义作曲家，对当代听众的审美情趣全然不顾，迷恋于用无人可解的创作幻想和不受社会实践检验的"超前性"作品，"藉以逃避一个作曲家对时代、对当代听众应负的社会责任，是绝难在音乐史上立足的，更不用说成为连接两个时代的大师了"。

**（四）对现代音乐与民族性的探讨，提出建立民族的现代音乐体系**

关于西方现代音乐的话题，此时仍在进行，但显然不再停留于要不要了解、借

---

① 整理后题为《"调和"、"冲击"及三种文化意识》，发表于《人民音乐》1987年第4期。
② 居其宏.现代音乐的听众观与"超前意识"——关于"新潮"的反思[N].中国文化报,1987-4-5,3.
③ 居其宏.音乐理论·面对"新潮"的反思[J].艺术广角,1987（5）.

鉴西方现代音乐的问题上，而是如何与我国的现代音乐创作、我国音乐的民族性相协调，如何看待我国的现代音乐创作等问题上。对于当时在我国具有普遍影响的十二音作曲法，一些人提出告诫，认为此法有过于理性的危险，对此王震亚在中央音乐学院的座谈会上谈了他的看法。王震亚表示"不太同意把十二音序列作为反面东西谈"，虽然用这种方法写的东西有得有失，但研究20世纪音乐，"离不开对十二音序列的研究"。他认为对20世纪音乐中有代表性的东西，我们应该研究，而不要一概排斥。排斥容易，掌握、运用，把它变成自己的"就需要花费很大的精力了"。王安国的发言中也谈到与十二音相关的问题。在他看来，一些人对新潮音乐创作中对十二音作曲法运用的认识存在某些误区。在我国，几年来的新作品中完全用十二音序列写成的并不多，它们或多或少都经过了"改造"。王安国认为，用十二音方法写成的作品，只要"表现目的是清楚的，人们就有可能接受"，不能将我国探索性的新潮作品与西方"极端现代派"的东西等同看待。对此，杨立青持同样看法，认为我国近年的一些成功之作，"绝非西方'先锋派'音乐的复制品，而是将近现代作曲技法经过咀嚼、消化和扬弃，并与我国民族文化的优秀传统有机结合的产物。其中一些作品还产生了强烈的社会反响"①。

　　就吴厚元在中央音乐学院座谈会上提出的什么是现代音乐的问题及其观点，没有人直接与其商榷，但间接地还是有人谈了不同的看法，上述王安国、杨立青对我国现代音乐的看法就与其有某种内在关联。座谈会上黄晓和也谈了自己的认识。在他看来"现代音乐是现代作曲家用新手法创作的、反映现代生活和现代意识、为现代人所接受、所喜爱的音乐"，而不能说我国的传统音乐就是现代音乐。

　　关于现代音乐如何具有我国音乐的民族性问题，在中央音乐学院座谈会上，樊祖荫谈了自己的思考。首先，樊祖荫承认我国从事现代风格创作的大多数作曲家"在表现我们的民族精神和民族气质方面是努力的"，但还存在着"值得思索"的问题。第一，创作中"对我们的民族精神理解得似乎过于狭窄"，主要表现在"似乎对古代的比较偏爱，而且比较重视文人文化中那种'空灵''飘逸''超脱'等气质，

---

① 杨立青.由"补课"说开去[J].人民音乐,1987（8）.

却较少去注意现代的、民间的、活生生的极富进取性的这一面",加上作曲技法上的类似,"致使前一阵的作品在题材、风格上出现了新的雷同化现象";第二,作者认为有不少创作者深入民间不够,"做不到深入,就不可能了解深层的东西,更不能把握住民间音乐的本质和真谛",民间音乐中最核心的是人民群众表达感情的方式方法,是出于最自然状态下表现出来的艺术"神韵"。其次,他还提出"我们有基础、有条件,可以在民族音乐的沃土之上,建立起自己的、有别于西方的现代音乐体系来"。在谈到民族性时,梁茂春认为过去我们的理解有狭隘、片面的地方,因而长期束缚了人们的手脚,"民族性主要表现的是一个民族的精神",只要能表现这种当代的民族精神,不论什么手法、什么技法都可采用。

座谈会上,除提出从题材、风格上加强我国现代音乐创作的民族性外,不少人进一步谈到创作中旋律因素的作用。居其宏认为旋律体现着我国传统音乐的"真正精髓",我们的"民族气质""民族神韵""最重要的载体在旋律","想要表现民族神韵,却不肯在旋律铸造上下苦功夫","至少是堵塞了一条十分重要的通道"。[1] 杜鸣心同样认为旋律在我国音乐中占有着非常重要的位置。作为作曲教授,他还针对青年作曲家创作上存在的问题谈到,他们"很容易忽略一个相当重要的因素——对旋律的塑造问题","他们不太注重在旋律的技法、深度上下功夫,而更多注重的是音色、结构、节奏等"。他提出"要给旋律本身以新意,要更富于创造性,更富于现代人的精神气质"。关于旋律问题,梁茂春也谈了自己的看法,认为20世纪产生很多音响设计大师,但还没有产生自己时代的"旋律大师","中国应该在20世纪末至21世纪树立起这样的旗帜:我们应该高度重视旋律,应该深入开掘民间旋律的深厚岩层,通过中国作曲家的努力,可产生出我们时代的新的旋律大师"。

针对一些讨论中一时无法解决的问题,人们纷纷意识到提倡多样性、多元化、多层次是最好的一条音乐道路,也是切实可行办法。赵沨在中央音乐学院座谈会上,首先谈到多样化问题,认为有些意见好像把现代技法加民族特点看成是当前音乐创作的"救世主模式",对此他表示不赞成。他认为我们"创作的道路越宽越好,风格和样式越多越好","最好是一百个作家有一百种或更多的道路,这样才能形成

---

[1] 整理后题为《民族性,时代性,可解性及其他》,发表于《人民音乐》1987年第4期。

真正的百花齐放的局面"。由此,赵沨提出把现代音乐创作笼统地称为"新潮","恐怕也是不太合适的"。他认为"我们不能把眼光仅仅局限在所谓西方的新潮派、先锋派的范围之内,要真正提倡风格、体裁、样式、技法的多样化,才能形成繁花似锦的百花齐放的局面"。王震亚同样提出,在我们的社会中"阳春白雪""下里巴人""引商刻羽、杂以流徵"这三种音乐都很需要,我们需要"多层次、多等级"的音乐,而且不同的音乐"不应相互排斥","都要不断提高其水平"。舒泽池则从我国音乐"走向世界"的角度谈到,"走向世界"包括"既是向世界吸收又是向世界贡献"两个方面的含义,而这两个方面的每一方面,又都应该是"多元、多轨、多向的"。他认为世界期待中国贡献出大师级的音乐家也同样不是单一的,而是多元、多轨、多向的。不过他又认为,也许"期待最为迫切的,还是中国的巴托克、中国的肖斯塔科维奇、中国的科普兰那样的调性音乐大师"。就多元化问题,汪毓和也发表了自己的看法,认为现代音乐创作朝着多元化的方向发展"是一个必然的趋势",所以主张不要"偏袒某一方面或给某一面以不适当的褒贬和限制",而应"鼓励音乐创作进一步'多元化'地发展"。从上述种种可以发现,在讨论中诸如多样化、多元化、多层次性质的词汇已成为探索、雷同、民族性、旋律之外的新的关键词。

如果说讨论具有积极意义,笔者以为人们对多样性、多元化、多层次的呼吁就是最重要的收获之一。通过讨论,人们明白作为艺术创作个体,是无法满足一切社会需求的,只有在宽松的环境中,使每个创作者充分发挥自己的才能,才能解决那些始终讨论、呼吁而总是没能解决的诸如雷同问题,创新、探索与听众接受问题,现代音乐与民族性关系等诸多问题。在宽松、兼容的环境里,社会自会自行调节、平衡诸种关系,形成一个良好的社会文化生态环境。

讨论的另一收获,是有人为中国音乐提出了更高的目标——建立"民族的现代音乐体系"和建立"中国的现代乐派"。他们认为中国有着深厚的传统音乐宝藏,"我们有基础、有条件,可以在民族音乐的沃土之上,建立起自己的、有别于西方的现代音乐体系"——"民族的现代音乐体系"[①]来。还有人提出"中国乐派"走向

---

① 樊祖荫.民族性,时代性,可解性及其他[J].人民音乐,1987(4).

世界的问题是一个现实问题,他们认为不仅是新潮作曲家走向世界,"还包括我们的民族音乐,甚至包括流行音乐共同组成中国的现代乐派,全方位、多层次地走向世界",并坚信"这条道路是宽广的"。① 尽管这一目标由少数人提出,但它代表了多数中国音乐人的愿望。在20世纪的最后十年,以"新潮"为代表的中国音乐逐渐在国际乐坛上获得一席之地,但中国音乐"全方位、多层次地走向世界"至今仍是中国音乐人为之奋斗的目标。

### 三、激烈论争及理论探讨的深入

1986年7月,在《音乐研究》编辑部召开的关于"作曲家新作座谈"会上,李西安曾预测"现在……创作是一个高潮",之后"应该是理论的高潮",因为"如果没有理论的高潮,那么创作也就难以继续往前正常地发展了"。② 李西安所预测的"理论的高潮"如期而至,1987年后,围绕着新潮音乐在理论界展开的争鸣呈不断扩展之势,直至上升到对"社会主义音乐""音乐的社会主义道路"等重大问题的讨论。

**(一)由吕骥文章和会议发言引发的讨论升温**

如前所述,对新潮音乐的讨论,从它们初出茅庐的1982年就开始了,1985年、1986年新潮音乐达到高潮后,次年(1987)大家即在新潮音乐的讨论上真正形成了争鸣格局。然而,使争鸣上升到论争,则是由吕骥发表在《文艺理论与批评》1987年第4期上的《音乐艺术要坚定走社会主义道路》③一文引起的。该文主旨是论述音乐艺术应该怎样坚定走社会主义道路,在社会主义道路的大前提下,谈到以往人们所谈的新潮派音乐的种种不足,并进一步指出如新潮派"那种'主体意识'艺术创造,不过是脱离人民、脱离社会主义道路的个人主义的自我表现,有的甚至于只能说是音乐的数字游戏罢了"。如果人们还记得"阶级斗争天天讲"的时代,就会知道"脱离人民""脱离社会主义道路"的严重性。尽管80年代我国正在进行着各种

---

① 梁茂春.我国现代的音乐创作之路究竟怎样走?(中央音乐学院有关音乐创作问题座谈会发言摘要)[J].中央音乐学院学报,1987(2).
② 见作曲家新作座谈[J].音乐研究,1986(4).
③ 吕骥.音乐艺术要坚定走社会主义道路[J].中国音乐学,1987(4).《人民音乐》1988年第2期刊登摘要.

改革，然而时代的疤痕留下得太深，人们一时是难以忘却的，再加上我国受苏联，尤其是日丹诺夫的影响，一向把西方先锋派音乐看作是脱离现实、脱离人民的形式主义，是资本主义社会思想危机在音乐创作上的反映，所以当人们看到吕骥文章对新潮音乐的评价时，反应的强烈程度便可想而知了。

吕骥1983年曾有文章谈到，那些认为"音乐就是'表现自我'，只是'个人审美观点的体现'"的理论，"只能引导音乐脱离社会生活，走上形式主义道路，陷入以个人主义世界观为基础的先锋派泥坑"，在这种思想指导下产生的音乐"不符合我们社会主义音乐的美学原则，是脱离社会主义方向的，它们的存在必然要影响我们的创作活动，必然会在音乐生活中引起某些混乱"[①]。比较上述内容，可以发现吕骥《音乐艺术要坚定走社会主义道路》中所谈对新潮音乐的看法与其1983年的思想基本是一致的，由此也可帮助人们进一步理解吕骥对新潮音乐的态度。在《音乐艺术要坚定走社会主义道路》一文中，吕骥还说到"'新潮派'和'通俗音乐'作曲家所提供的作品，不能不承认多数是色彩单调，题材狭窄，内容贫乏，和今天社会生活日益广阔、人民的视野无限深远的现实是多么不相称"，"完全不能用刚起步的探索和缺乏足够的创作经验来掩饰这些作者缺乏马列主义思想指导、对当代生活缺乏深入的理解、对时代精神的误解；也不能忽视被社会上某些眼光短浅的赞扬声所掩盖了的各方面强烈的不满和无声的厌弃"。从这里，我们也可以看出，在吕骥看来，他的文章代表的不是他个人，而是代表着社会上"各方面强烈的不满和无声的厌弃"。

在江阴"中国音乐史学会"上，除这篇文章作为大会资料分发与会者外，吕骥继续对新潮音乐问题发表了意见，在江阴会议上的发言题为《以史为鉴谈"新潮音乐"》，发表于《文汇报》1987年11月24日，后被《音乐研究》1988年第1期"论文摘要"栏目转载，《人民音乐》1987年第12期《在当代音乐研讨会上的发言》（摘要）中也以《历史·争论·团结》为题发表。《人民音乐》版与发表在《文汇报》上的内容略有不同，附注里写明作者根据记录做了必要的补充和修改。

---

① 吕骥. 抵制、清除精神污染是人民的愿望[J]. 人民音乐, 1983 (12).

经补充和修改后刊登在《人民音乐》上的发言谈道:"现在所谓新潮派,很多人是有才能的,但对于自己所走的创作道路,却缺乏思考,以为否定过去就是创新。要创新,当然要扬弃过去某些不适合的东西,但决不能全盘否定传统,否定传统中那些优良的仍然有用的东西。探索和试验是允许的,但有人却看不见自己的探索已经离开了整个音乐历史轨道,不可能得到发展这一客观事实。"此段在《文汇报》上刊载的内容则为"但对于自己所走的道路却缺乏思考,以为否定过去就必然是创新,要创新,就必须否定传统,否定传统观念。他们认为自己在创新,走的是正道,他们看不见这条'正道'如果观念上不做重要改变,在整个音乐历史轨道上不可能得到发展这一客观事实,其实这在世界音乐史上已经被证明了是走不通的"。针对1986年《人民音乐》"四人谈"中作曲家、理论家们探讨音乐与现实的关系时提出的"超越时代",吕骥在发言中说:"我以为他们最大的缺点是不重视世界音乐发展史为我们证明了的真理,音乐是不可能由于作曲者本人主观要超越时代就可以超越时代的。"

尽管发表在《人民音乐》上的摘要,吕骥本人做了"必要的补充和修改",口气有所缓和,但他告诫人们,"新潮"的创作"离开了整个音乐历史轨道,不可能得到发展"。

吕骥的文章和发言引起音乐界强烈反响,并在江阴会议上展开讨论,随后《文汇报》《文艺报》上也展开争论,《人民音乐》《音乐研究》《中国音乐学》《文论报》(石家庄)等都先后发表相关文章参与论争,也由此开展了音乐理论上的"回顾与反思"活动。

### (二)江阴会议、《文汇报》《文艺报》上展开的论争

江阴会议上,中青年理论家王安国、乔建中、居其宏、戴鹏海先后对吕骥的观点发表了不同看法。王安国针对吕骥将新潮音乐上升到"社会主义音乐",表示"在评价音乐作品的思想倾向时,如果只是一般地套用文学的和政治的术语,就显得不够或不准确了",用"社会主义音乐"概念来衡量"新潮"作品,"也许动机是好的,却难以得到科学的结论"。"评价音乐作品(包括新潮音乐)时,不宜只从文字上把一部分标题具有明确政治倾向性的作品说成是社会主义的,而把另一部分比较曲折地反映社会生活的作品排除在社会主义道路之外"。王安国认为"新潮音乐,其作品

内涵的思想成分远不是单一的"，它所呈现出来的多元化的思想内涵，在一定程度上具有现实的合理性，不过其思想倾向的主体是"雄伟和细腻、严肃和谐谑、抒情和哲理"的。

居其宏在江阴会议上主要就吕骥所批评的围绕着"新潮"创作的一些理论问题谈了不同看法。首先，居其宏明确提出，吕骥文中所说某些理论家鼓吹唯心主义音乐观，为新潮音乐提供了理论支柱和美学根据的批评"是没有说服力"的，新潮音乐的理论根据不是唯心主义音乐观，而是"深深扎根于改革开放的现实土壤中，并从既有的传统美学思潮中接受了巨大而深刻的影响"。其中主要有他律论美学、自律论美学、以老庄为代表的道家美学和西方表现主义美学。这四种美学思想的影响必然包含着积极和消极的成分。但作者相信"新潮"的代表人物"在不断探索和自我调节过程中，开始表现出对传统美学遗产的合理扬弃精神，从而使他们的作品在美学内涵上逐渐趋于成熟"。

戴鹏海以一个"并不是百分之百地喜欢"新潮音乐的人发表了他的不同看法，并进一步说明，个别评论新潮音乐的文章他也并非很欣赏。但作者站在艺术多元化的发展趋势的角度，认为"不同流派、风格、技法的音乐创作，都应该并行互补地从不同的方面去满足欣赏主体的不同层次的审美需要"。作为一个"赏听者"，他认为尽管新潮音乐自身还存在着这样或那样的弱点，却是十一届三中全会以来"最引人注目、最值得重视的异军突起的音乐现象"之一，新潮音乐的出现，并不像吕骥所谈，它"不是背离了历史的轨道的'消极现象'"，也非"'不是音乐的正道'，而是历史发展的必然产物"，断言它"走错了路"，"不可能得到很大的发展"则"更是为时过早"。作者认为对于这些探索性的音乐创作，"可以而且应该批评"，但"切记不要把学术上的不同见解和艺术上的不同做法当作'持不同政见者'来批"。

江阴会议后，1987年11月、12月，《文汇报》分两次发表了六篇文章①，持不同观点者继续对该问题展开讨论。11月24日，吕骥和戴鹏海二人的文章，基本是江阴会议发言内容。12月2日的四篇文章分别是《非音乐化倾向不是正道》（汇易）、

---

① 《文汇报》所发六篇文章均在《音乐研究》1988年第1期"论文摘要"中摘要转载。本书有关这六篇文章的引文均见《音乐研究》。

《能引起广泛共鸣才有生命力》(上海港客运总站吴荣瑞)、《探索和争议促进了创作繁荣》(叶纯之)和《赞叹历史是为了创造未来——与吕骥同志商榷》(焦杰)。其中汇易的文章认为新潮音乐的主要问题,"在于理念意识造成的一种非音乐化的倾向"。"音乐应当是一门特别注重于感受而不是感知的艺术","许多年来极左的影响,就是不断地要求音乐从属于政治,机械地围绕各种'中心任务'转,使音乐成为'时代精神'的传声筒而扭曲其本体的艺术规律"。文章认为,新潮音乐是"以抨击这种音乐异化来作为理论支持的",然而"不少新潮音乐从另一方面重蹈了同样的错误",他们在"强调创作的主体意识的同时,却忽略了音乐作为艺术的本体规律,也忽略了广大听众的审美要求"。吴荣瑞的文章则认为,我国正处在社会主义初级阶段,"没有必要去大量地发展不切合实际的,不符合国情的所谓新潮音乐",而应该"积极地发展能团结和鼓舞广大人民在社会主义建设道路上奋勇向前的音乐歌曲作品",强调"社会主义的文艺应该是要为社会主义建设和广大劳动人民服务的",并补充说这"在改革、创新的今天也绝不能忘记"。

叶纯之《探索和争议促进了创作繁荣》一文的观点正如题名所示,对于讨论、争议予以肯定,认为新观念、新技法的采用,给音乐界带来了一种冲击,成为一种力量,它"迫使人们要考虑究竟应该如何看待这种现象"。在探索面前,是应该给予鼓励,还是由于探索带来了许多新问题,而"远而避之","甚至简单地禁止"?作者认为,显然"禁止"是"不明智的","也是不能解决问题的"。焦杰的文章针对吕骥《音乐艺术要坚定走社会主义道路》中将新潮音乐看作"消极现象"的说法表示不赞成,作者明确对新潮音乐给予肯定,认为它"打破了一些刻板、冗赘的陈规陋习,突破了一些僵化的、足以泯灭个性和创造性的传统模式",新潮音乐"为音乐创作的物化手段和风格、色彩手法的多样化的实验,提供了宽广的天地,并取得了初步经验"。文章提醒人们,应当尊重历史,"不能沉湎于某一支流中来研究历史,看待未来,不能只是为过去人类文化的辉煌业绩而赞叹","重要的是从历史中领悟出创造文明的价值观念和基本规律,才能高瞻远瞩,站在历史巨人的肩膀上创造未来,走向未来"。

与《文汇报》几乎同时,《文艺报》上也展开了对新潮音乐的讨论。《文艺报》11月14日首先发表了居其宏的文章《关于"两个冲击波"的思考》。居文与焦

文同样，不认为新潮音乐是改革开放以来出现的一种"消极现象"，而坚持认为它是"改革开放、中西音乐文化联姻的形式下一个寻常的新生儿"。针对吕骥文章所说"消极现象"的出现是由于"一些青年音乐家"急于借鉴外国"先进"理论、"先进"技术，而"不进行认真的鉴别，做到批判地吸收"而带来的问题，居文认为有感于我国的历史现状，当时"'急于'借鉴西方现代作曲技法，当不失为振兴中国当代音乐之一途"，尤为可贵的是，新潮作曲家"对待自己的事业抱有一种美学上的自觉，在纷繁复杂的现代主义潮流面前仍然保持着头脑的清醒和行动上的分寸感，这就使他们从根本上有别于西方现代派和极端先锋派"。① 1987年12月《文艺报》就"如何看待'新潮'与通俗音乐"继续发表讨论文章，主要有《关于"通俗歌曲"和"新潮派"音乐》②和《高扬"中国乐派"的旗帜》③。李业道《关于"通俗歌曲"和"新潮派"音乐》一文首先谈到两个前提：一、"文艺要解决好同人民、同现实生活的关系问题，要真正做到百花齐放、百家争鸣，才能在广阔的艺术探索中涌现出众多的有个性的艺术家和艺术品"；二、创作上和理论上的各种探索"是必然的"，无论持何观点，"都是为了百花齐放、百家争鸣"。在这两个前提下，作者谈了有关"新潮"音乐的三点意见：第一，关于"创新"，作者认为它"是艺术发展的基本动力"，也是"许许多多音乐家和音乐流派明确的追求目标"，对这种追求作者是肯定的。但是"对新的追求的成果却须作具体分析"，而"不能把抽象的'新'作为评价具体艺术作品的唯一标准"，因为"新"下掩盖着复杂的艺术现象。有人把"新潮派"音乐的"新"同改革、开放政策连在一起，认定是艺术革新，似乎不喜欢这种音乐、不同意这种现实的就是僵化、保守，这"显然是不妥当的"。第二，关于多元论的说法，多元论并不是百花齐放，而是"从根本上否定了有史以来在社会生活中形成的客观存在的艺术标准，似乎随着人们不同的艺术欣赏选择，《处处吻》可以同舒伯特的《小夜曲》一样，疯狂的架子鼓音乐可以同贝多芬的交响乐一样，都各是'一员'"，"这种观点和这种艺术

---

① 转引自《人民音乐》1988年第2期"文摘"栏。
② 李业道，见《文艺报》1987年12月5日；《人民音乐》1988年第2期"文摘"栏目转摘。
③ 梁茂春，见《文艺报》1987年12月26日；《人民音乐》1988年第2期"文摘"栏目转摘。

标准,取消了音乐的好坏高低之分,影响提高质量,对音乐艺术的发展是很不利的"。作者认为"'百花'并不是'多元',而是在社会生活中存在的有同一本质的艺术,都是可欣赏的花,是'一元'"。在作者看来"这'一元'就是艺术的社会性、人民性和现实性"。第三,作者认为"新潮派"音乐的出现,"也许有助于打破我们音乐生活中存在过的一种音乐思维的单一性",但却"存在着一点唯理性的因素","有些探索只是理性上的思考,缺乏或没有感情的萌动"。在有的"新潮"作品面前,存在着"快感"的美学观[①],这一点"国内外一些先锋、新潮的探索者在观念上、实践上有些共同的东西",他们都"把发展和继承传统截然对立起来""在创作上片面强调怪异的技法,而不注意音乐的生活内容问题"。所以,作者认为"这一切,从本质上来说都是音乐同人民、同现实生活的关系问题","这是值得反思、深入研究的"。该文语气婉转,肯定探索,也没有像吕骥文章那样明确地认为"新潮"是"消极现象"或表示新潮音乐与现实、与人民"是多么不相称"。但实质上,作者的观点与吕骥是相同的,他们都用新潮派一词,也都把我国的新潮音乐与西方先锋派相提并论,二者只是语气不同而已。梁茂春在《高张"中国乐派"的旗帜》一文里,主要针对李文主张评价音乐作品的"一元论"标准谈了自己的看法,认为在李业道的观念中,将通俗歌曲和交响乐等严肃音乐之间的不同看作是好坏高低之分,这是"艺术偏见"的表现。对于李业道所说的新潮音乐的问题,作者认为新潮音乐的创作"大多处于试验性的阶段,因而不可避免地存在着许多问题"。

《人民音乐》1988年第2期除转载李业道、居其宏、梁茂春的文章外,还在同栏刊登了中国音乐学院、中央音乐学院年轻教师针对"什么是新潮音乐"问题召开的小型研讨会中的发言。管建华首先对创新的"新"谈了自己的理解,认为"新"具有相对性,而关于新潮音乐评价中对于"新"的理解"是基于自身历史纵向的参照比较",认为这"显然是不够的"。可以看出管建华与李业道《关于"通俗歌曲"和"新潮派"音乐》一文中的共同处都在于从"新"上寻找问题的要害,然而,管

---

① 笔者以为,作者此处所谈"快感"美学是指那些侧重于技术、挖掘声源的探索性音乐作品。

建华所论之"新"明显比李业道抽象的"新"下掩盖着复杂的艺术现象的认识更为清晰明确。也因此，提出了具有针对性的意见和研究方法。管建华认为，我们"可以将比较音乐研究运用于音乐评论"，应用"影响比较"对作曲者个人、流派、作品技法、思想、体裁等的相互影响、渊源关系做比较。通过比较"我们可以对作曲者个人作品与西方音乐作品的借鉴及创造力做出客观批评"，这样"才会清楚知道哪些东西相对于西方是创'新'的，这样才能面对世界"。作者具体应用"影响比较"法分析了瞿小松的《Mong Dong》与乔治·克拉姆《远古的童声》的关系，认为前者是在后者"很大的影响关系"下产生的。由此作者提出"从历史来看'新潮'路线的根本实质乃是我国学习西方音乐继续'民族乐派'道路的延伸"，"这不应是唯一可取的一条道路"。"我们是否应该看到：除了对西方音乐本体的借鉴、发展外，还应该发展东方音乐的本体。"研讨会上，修海林坚持其1986年7月《音乐研究》座谈会的观点，强调"尊重历史的、民族的情感生活问题"，认为无论怎样，新的音响"毕竟是要表现中国人的情感生活"的，而这正是"新潮音乐创作在理论上与实践上并未解决的问题"。朱世瑞谈了三点看法：第一，在评价新潮音乐时不能忽视一个事实，即中国专业音乐界了解西方古典音乐不过七八十年的历史，了解西方现代音乐及苏联20世纪50年代后的音乐还不到十年；第二，要对"新潮"音乐本体进行分析，并将其与中国传统音乐、西方古典及现代音乐的思维进行比较；第三，要用历史眼光看问题，音乐风格流派的异峰突起，是社会与文化发展的正常现象，且不可用"方向性""倾向性"的危言或"世界大师"的媚词把自己套进"怪圈"中去。

  从以上讨论中可以看出，怀疑否定新潮音乐一方的意见即使不考虑吕骥在"社会主义音乐"和"社会主义道路"这样重大问题上提出的批评，还有《文汇报》易汇所谈新潮音乐在强调创作主体意识的同时"忽略了音乐作为艺术的本体规律，也忽略了广大听众的审美要求"的看法，《人民音乐》管建华关于"新"具有相对性，"从历史来看'新潮'路线的根本实质乃是我国学习西方音乐继续'民族乐派'道路的延伸"的认识和"这不应是唯一可取的一条道路"的提醒，以及修海林强调的新潮音乐创作在理论上与实践上并未解决好"尊重历史的、民族的情感生活"问题等，都是有其道理的。然而，赞赏肯定新潮音乐一方对怀疑反对一方意见的回答、反驳虽有道理，却因为过于简单而体现出理论上的乏力，并显露退守之势。难道新潮音

乐果真如吕骥所断言"离开了整个音乐历史轨道,不可能得到发展"?

在笔者看来双方争论的根源在于：一、对"现代"如何理解和中国要不要现代化这一理论问题上；二、对人类社会趋势是防范对抗还是"和平发展"的不同判断与追求上。由于本文篇幅及笔者水平所限,对此二问题不可能全面展开探讨,仅谈两点粗浅认识。其一,"实践是检验真理的唯一标准"是千真万确的道理。今天,当我们20年后回头重新审视,发现当年的"新潮"作曲家们,没有因为种种社会压力而改变艺术追求,没有改变现代作曲技法的运用,也没有改变与西方现代音乐的接触,而是或出国远赴欧美留学,或与外界保持经常性联系。他们的坚持所获得的成果是,经过不懈努力于20世纪90年代踏上国际音乐舞台,将自己的创作融入国际音乐文化交流之中。在交流中,他们带去的不仅是个人成果,而是如1985年叶小钢在他的短文《我的梦》中所说,带去的是中国文化在20世纪80年代所表现出来的某一种形态,是古老的东方文明和其他文明碰撞的结果之一。难道这不是对中华文化的弘扬吗？实践证明他们的选择是符合历史发展潮流的。当看到90年代的他们在频繁的国际交流中,不但创作上没有淡化、去除音乐中的"民族性",而是纷纷选择"走出现代音乐",更多回归到中国传统音乐文化之中时,我们会发现,原来民族音乐学家如沈洽、管建华所提的一些主张,到了此时才似乎逐渐被作曲家们重视起来。这说明历史进程有其客观运行规律,走向开放即是人类发展不可阻挡的规律,也是"现代"的一个特性。30多年的实践证明,这一选择是顺应历史潮流的,也因此中国得到了世人瞩目的发展。新潮音乐正是社会改革开放在音乐领域所取得的具体成果。但选择开放显然不意味着放弃自己的传统,其道理正如杨荫浏在20世纪40年代发表的文章《国乐前途及其研究》中所讲的,"个人的发展,因与社会上人群的交融作用,而更能达到充分的境界,个人的特性,因与社会上其他人的互相比较,而更具独到的价值。音乐也是如此。国乐的独到的价值,必须在与世界音乐公开比较之后,始能得到最后正确的估计,国乐的充分发展,必须在与世界音乐经过极度融合之后,才能达到它应有的程度"[①]。中国文化光辉灿烂,这是后人永

---

[①] 杨荫浏.国乐前途及其研究[J].中国音乐学,1989(4).

远值得骄傲并继承发扬的。然而，是选择在一个封闭的环境里继承，还是选择在开放中发展？这就是争论双方的两种不同选择，也是围绕着新潮音乐展开争论的原因之一。实践证明新潮音乐选择在开放中弘扬我们的传统文化的路是符合历史发展规律的，他们的发展事实也验证了杨荫浏理论的正确性。

其二，关于对"防范对抗"还是"和平发展"的选择问题。这个问题是音乐界关于"新潮"论争背后所隐含的另一重大社会问题。新时期在如何看待西方现代音乐和吸收借鉴西方现代音乐观念与技法上，反对一方的一个重要理由是有意无意中对西方资本主义社会的文化持有一种戒心，抱有一种防范意识，从唯恐西方资本主义腐朽没落的文化侵蚀我国的社会主义文化事业，到对西方"颠覆"社会主义政权，实行"和平演变"，破坏国家的统一团结的防范。事实上这种担忧并非空穴来风，特别是90年代初"苏联剧变"更证实了这种担忧是有理由的，[①]再加上中华人民共和国成立以来几十年里对西方现代音乐形成的偏见一时难以改变，使得那些抱有防范意识的人，潜意识中把新潮音乐对西方现代技法的借鉴看成是西方腐朽没落文化对我国文化的侵蚀或实行"和平演变"的体现，因此主张予以坚决抵制。而另一方，在长久的封闭后，具有一种强烈的与外界沟通的欲望。虽然他们中的一些人也无形中保留着戒心，但在文化上他们还是以积极勇敢的姿态，大胆地把他人的创作手法拿来为自己所用，寻求着"和平发展"的机会。因为文化可以是"和平演变"的工具，更可以是各国人民互相了解的途径，文化上的沟通、交流可以促进友谊，促进世界和平，同时促进本国文化的发展。笔者以为，对于由新潮音乐吸收借鉴西方现代作曲技法所引起的激烈论争，与上述潜意识中隐含的这两种不同态度是有某种内在联系的。就笔者个人粗浅的认识，从目前看，寻求理解和沟通的"和平发展"在与"防范对抗"主张的不断论争中，逐渐成为新时期以来中国社会之主潮，在这条道路上，中国不但得到了发展，也走上了融入国际社会的道路。新潮音乐的走向国

---

① 我国对于"苏联剧变"存在一个逐渐的认识过程。这个过程就是从当初归因于西方资本主义国家的"和平演变"，到作为国家重点课题"从苏联发展历史过程中来研究其兴亡原因"，由此"总结社会主义革命和建设的经验教训"。参考陆南泉，姜长斌，徐葵，李静杰，主编. 苏联兴亡史论（修订版）[M]. 北京：人民出版社，2002.

际，也是我国整个寻求"和平发展"国策的具体体现，并在"和平发展"的道路上发挥了积极的作用。但是，在当时的讨论中，我们可以发现，对西方音乐先锋派的戒心几乎在每个人心里都存在，即使是主张开放的人也不例外，他们在讨论中常常为"新潮"辩护，认为我国的"新潮"不等于西方的先锋派，不是他们的形式主义，等等。只要留着这个"尾巴"，反对一方就有理由将其认作重大理论问题来反对，而致使在论争中为"新潮"辩护这一方显出理论上的无奈。这也就是上述《文汇报》《文艺报》争论中理论上乏力的一个重要原因。笔者以为，只有对文化上的不同现象抱有平常心，容忍它们的出现和存在，社会才真正进入正常的"百花齐放，百家争鸣"的自然健康状态，人们在新时期讨论中所期盼的多样、多层、多元的文化生态环境才可能真正实现。

### （三）在论争中促使理论走向深入

《文汇报》《文艺报》讨论后，《中国音乐学》《人民音乐》等也开始发表大篇幅的理论文章，与吕骥的观点展开论争，其中主要有乔建中的《什么是发展当代音乐的必由之路——由吕骥同志〈音乐艺术要坚定走社会主义道路〉引发的思考》①、张雅娴的《中国现代音乐发展的曙光》②、居其宏的《社会主义初级阶段理论与当代音乐史的几个问题——兼与吕骥同志商榷》③、戴嘉枋的《时代与现实错位阴影中的必然选择——新潮音乐的得失生成及历史方位》④。

针对吕骥文章将新潮音乐创作及其理论从以往多就音乐范围的传统、技法、观念而论上升到"社会主义音乐"和"社会主义道路"的高度，乔建中、居其宏的文章也就从"社会主义音乐"论起。而有关新潮音乐究竟是改革开放的成果，还是"消极现象"的不同看法，乔建中、戴嘉枋的文章从其历史成因角度进行了分析。乔

---

① 乔建中.什么是发展当代音乐的必由之路——由吕骥同志《音乐艺术要坚定走社会主义道路》引发的思考[J].中国音乐学,1988（2）.
② 张雅娴.中国现代音乐发展的曙光[N].文论报,1988-8-5,4.
③ 居其宏.社会主义初级阶段理论与当代音乐史的几个问题——兼与吕骥同志商榷[J].中国音乐学,1988（3）.
④ 戴嘉枋.时代与现实错位阴影中的必然选择——新潮音乐的得失生成及历史方位[J].人民音乐,1989（1）.

建中认为,"文革"后,我国所面临的紧迫问题是,如何重新构建我们的当代文艺之厦。当时人们做着种种探索性实践,而音乐上对于我国整个音乐创作和音乐生活产生巨大影响的实践莫过于通俗音乐和新潮音乐这两大潮流。乔建中认为,这两种音乐的出现,将中华人民共和国成立几十年来具有明确"政治功利目的"和"以声乐体裁为主"的"一种"音乐格局,变成为"'三种'音乐鼎立"的新局面,从历史发展脉络看,这种变化"不是偶然的、不合理的"。作者站在"和平发展",寻求交流、理解的角度认为,如果我国早有一个开放的文艺政策并"真正努力创造一种国际文化交流的和谐气氛,我们这里可能早已同步而行"。然而不同社会制度的对抗,阻碍了音乐文化的交流,使我们处于封闭状态。作者认为,关闭得太久,反而造成我们对世界音乐文化发展应有的责任感的缺失;防范太严,又大大减弱了我们判断、鉴别和选择的能力,所以"面对由政治、经济改革所造成的文化开放的新局面,我们应该由衷地相信:音乐和音乐生活整体结构的转变,是当前新的社会文化环境影响之下的必然产物"。在这样的历史前提下,作者认为新潮音乐在一个时期"宣泄般地出现"是可以理解的。由于长时期以来我们对西方各种音乐思潮、观念及技法采取完全排斥的态度,一时间"产生了一种神秘的心理状态",青年人"如饥似渴地学习它并尽量运用它",这些都是可以理解的。对于管建华认为这不过是捡起别人早已丢弃的技法的看法,乔建中表示了不同意见,认为"不管现代技法在国外如何,既然我们的作曲家们对它产生了兴趣而且通过自己的消化运用确实创作了一批有影响有独特个性的作品,它们也就有了存在的价值和权利"。作者还进一步阐述了对新潮音乐的认识,认为"多数'新潮'作品的构思、立意在很大程度上摆脱了以往那种'急功近利'的价值观,强调作曲家自己对生活、历史、自然的体验和透视。某些新的技巧、新的语言的使用,正是想突出地反映出这种体验",它"拓宽了音乐揭示生活的多种可能性",并以它自身的实践表明"生活是多样的、复杂的,创作主体的感受也是丰富而有个性的,反映它的体裁、形式、技巧也应是多种多样的"。

作者还从文化交流对文化发展的作用角度对开放后我国的音乐进行了阐述,指出"文艺发展的普遍规律表明:对于外部因素的吸收、融合,在一定的条件下,会转变为推动本土文化的直接动力"。所以,开放后出现的"三足鼎立的结果,使我们的专业音乐创作领域形成了不只是三种而是五种、六种或更多的音乐思潮和类别,

呈现了一种'多元无序'各派林立、各色杂呈的新格局"。这样的大好格局在吕骥看来是"动摇了音乐的'社会主义道路'",对此作者不以为然,认为"这恰恰是处于改革开放时期的我国当代音乐艺术应当出现的局面"。

戴嘉枋的文章《时代与现实错位阴影中的必然选择——新潮音乐的得失生成及历史方位》也将新潮音乐置于"我国新时期这一特定的历史文化进程中进行综合研究",同样认为它是社会从"过分单一"向"多样化"转化的"连锁反应",是社会的变革为新潮音乐的"萌生""提供了相宜的气候和土壤"。不仅如此,作者还进一步从观念深处对新潮音乐的出现加以分析,认为新潮音乐的出现也同时是音乐美学观念从"一元趋向多元"的必然产物。作者论到,新时期"人们对汉斯立克的自律论、轻伦理功利重率真无形的道家音乐观的重新认识"以及在西方现代文艺思潮影响下对人的主体性的认识,这些"音乐观念震荡带来的多元化更新,在艺术实践上的显化反应,则是音乐表现形态多功能、多层次的分化"。由此作者提出,"新潮音乐是我国新时期历史文化进程中的必然产物,它体现了我国音乐艺术价值取向的历史性转轨","正因为在新时期新潮音乐的出现有着不容否认的必然性,因此不论是否存在,或存在着多大的缺陷,都不能认为它走的不是历史的正道"。作者认为"倘若以为音乐领域在社会历史的整体系统中,可以逆改革开放的历史潮流,踽踽独行在一条独善其身的所谓'正道'上,那显然是一厢情愿的主观唯心主义幻想"。

居其宏撰写的《社会主义初级阶段理论与当代音乐史的几个问题——兼与吕骥同志商榷》一文,则从分析吕骥排斥新潮音乐的根源入手,反驳其对"社会主义音乐"的错误理解。文章认为,其排斥新潮音乐的根源在于"左倾空想论"。作者论述到,"左倾空想论""急于求成,盲目求纯,急躁冒进,好大喜功",而在这一空想论影响下的"社会主义音乐","是去除了一切'非无产阶级杂质'和不健康成分的纯而又纯的东西,并在当代音乐史上逐渐形成了关于'社会主义音乐'的一套空想模式"。这种空想"社会主义音乐"具体到音乐上,表现为在内容上求纯,规定必须表现"革命的内容"。而为了"求纯","必然有一种'排杂'过程作为它的伴随物",这样一来,"内容确实愈来愈'纯',题材范围也随之愈来愈窄,'社会主义音乐'内容的单一贫乏也就可想而知了"。空想"社会主义音乐"还在体裁上"求纯"。他们之所以认为"'社会主义音乐'是声乐的时代,革命群众歌曲的时代",是由于歌曲

"最能及时地紧密地配合现实政治斗争的需要,最便于写中心唱中心演中心",因此才成为"首屈一指的体裁"。而那些器乐作品,由于没有明确的语义性,甚至认为那是"资产阶级专有的奢侈品",因而历来不受重视。在风格上,空想论"崇尚豪放、激越、嘹亮、壮阔、雄伟、崇高、庄严",认为唯有这些风格样式才能表现当时的时代精神和革命感情。空想论还在功能上求纯。作者认为,在空想论看来,"社会主义音乐"的社会功能"只有宣传教育功能",而其他方面的功能"都必须服从这种社会功能的宣传性教育性的总体需要,一切必须以宣传教育目的为指归"。联系到吕骥的文章及江阴会议上的讲话,作者认为,吕骥把通俗音乐和新潮音乐两股音乐潮流排除在"社会主义音乐""社会主义道路"与"社会主义方向"之外的态度是相当明确的,"这就在某种程度上透露出,他心目中'社会主义音乐'的真正指向也是一种十分纯粹的东西"。

居文之所以对吕骥的"社会主义音乐"思想冠以"空想",是因为从中华人民共和国成立后的音乐历史看,这一"盲目求纯"的理论,致使音乐创作背离了艺术发展规律,导致了文化上生态失衡的严重后果。所以居文指出,"求纯"的结果是"把中国人丰富的内心生活和精神世界硬塞进一个贫乏单调的音乐现实中,把无限多样的音乐艺术限死在一个人为构筑的狭小的体裁樊篱和风格模型内,把音乐家的创造精神窒息在一个僵死保守的观念框架里",这样的"贫乏单调落后""绝不是社会主义音乐"。

关于音乐与时代的关系问题,张雅娴在《中国现代音乐发展的曙光》一文里进行了阐述。文章开篇即言,我国有些作曲家面对青年作曲家勇于探索的精神表现出"困惑、徘徊、迟疑、却步,以'老成稳健'之心态审视着音乐的发展;也有的表现出担心、忧虑和恐惧,似乎中国乐坛正面临灾难,告诫人们'向历史学习'、'走正道'"。针对吕骥在江阴会议上发言中所提到的"新潮派""最大的缺点是不重视世界音乐发展史为我们证明了的真理,音乐是不能由作曲者本人主观要超越时代就可以超越时代的"看法,文章论述到,"音乐是音响艺术,通过'音乐的耳朵'感知。听惯了传统音乐,熟识约定俗成的模式的耳朵,对从未听到过的现代音乐'听不惯'、'接受不了'不足为怪"。但作者以为,人"不能从这种审美惰性和直觉出发评价现代音乐的价值",我国出现的现代音乐以其前所未有的新形态呈现给人们(音响及乐

谱），超越了人们的审美经验。对其开拓性、超验性和现代性特质人们还感到陌生，还不能全然理解，即还不能欣赏，这是正常现象，在"经过较长期的反复接触和品味后，人们会对其做出应有的审美评价"。作者相信我国的现代音乐同过去任何世纪的新音乐一样，必将达到至善至美的艺术巅峰，获得广泛的欣赏者。

戴嘉枋在文章中还对"新潮"作品以"自然风光，民情习俗或古远历史为题材"是否就是缺乏时代精神和民族特征的西方音乐复制品的看法进行了分析，认为"所谓的时代精神在音乐作品中的体现，内容题材的现实性固然是一个重要因素，但现实性不能囊括时代精神的全部"，"音乐的时代精神的体现，更多的是作曲家对现实社会的体认，在其自身独有的审美判断和审美理想的过滤中，通过恰当的形式技巧折射和反映出来"。他认为瞿小松的《Mong Dong》、叶小钢的《地平线》和郭文景的《蜀道难》都在用现代意识对民族历史文化赋予极其新颖而又深刻的理念内涵。作者还提出，"对于音乐艺术中的民族特征也应有更为宽宏的理解，不能只是民族传统音乐既存的具体形态的移植或复制，而必须就具体作品的题材意蕴、音乐的结构形式，包括音乐语言或音阶形态，以及音乐组织运动中所包含的民族传统因素进行分析"。作者认为新潮作品不仅在题材上与我们民族的生活及传统文化有直接的联系，同时它们呈现的中和、典雅的格调，诗意化的意境和自然的神韵，都不难窥见早已渗透在古琴音乐中的道家思想的印痕。尽管新潮音乐吸取了西方近现代作曲技巧，但由于不少作品的音乐语言脱胎于民间音调，在音阶形态上恪守民族特有的音列组合形态，和声结构的组织与配器上，也注意横向声部运动方向，加上民族传统乐器的有意识引用和新的唱、奏法的运用等，使新潮音乐"不等同于西方现代音乐，也有别某些外籍华人作曲家的现代派作品"，"它只能是中国的'这一个'"。

戴文还谈到一直以来人们所讨论的新潮音乐的缺陷问题。认为事实上的确存在着现实生活题材缺乏、表现形式与接受主体之间存在较大距离等问题，并且这些问题还"随着新潮音乐创作队伍的扩大，在其后续者——特别是音乐院校的作曲系学生的创作中还有着蔓延的趋势"。吕骥在文章中认为，这些缺陷存在的原因是由于作曲家们"缺乏马列主义思想指导，对当代生活缺乏深入的理解，对时代精神的误解"。对此戴文认为"这一提到政治原则高度、颇有套话之嫌的认定，不仅空泛，也不符合客观实际"。我们不能因为新潮音乐存在的这些缺陷而由此忽略这一代青年作

曲家们"对我们国家和民族的命运，以及音乐文化的发展与振兴抱有强烈的忧患和参与意识，并多有弘扬民族文化、早日挤入世界音乐之林的意愿"。如果"缺乏对青年作曲家的这一基本判断，我们就难以对他们的选择行为、动因做出准确的分析"。

上述乔建中、居其宏、张雅娴、戴嘉枋分别从历史的必然、"左倾空想"绝不是社会主义音乐、作品与听众之间的时差关系、时代精神、民族特征诸方面对一直以来存在的对新潮音乐的怀疑或反对——从理论上给予了深刻的阐述和明确的答复，对新潮音乐再次给予充分肯定，并对他们的未来抱有充分的信心。笔者以为，上述乔建中、居其宏、张雅娴和戴嘉枋的论述，其意义不仅在于回答了几年来音乐界围绕着新潮音乐和作曲家所提出的问题，还在于他们不再仅就音乐论音乐，而是将视野扩展到了更为宽泛的历史、社会、文化、美学领域，在论争中促进了理论家们的思考。另外，论争还促使理论家们逐渐萌发出学术规范意识，如居其宏《当前音乐理论界的"热点"问题评述》①、启垚《"新潮"论争述评》②和金兆钧《从"新潮"论争看音乐价值观之分歧》③等文章，都不仅开始回顾梳理有关新潮音乐讨论的脉络，发表自己的看法，还对论争中存在的一些不够规范、严谨的做法提出了意见和建议，认为如欲通过论争"促进理论的建设"，就应该"广泛地澄清分歧，辨别源流，历史地、辩证地做实事求是的考证、归纳、分析，避免感情用事，反对非科学的态度及文风，并积极引进国外的研究成果，审慎地重新研究古典音乐美学思想"④。总之，论争也推动了理论研究向纵深方向发展。

---

① 居其宏.当前音乐理论界的"热点"问题评述[J].音乐生活,1988（1）.
② 启垚."新潮"论争述评[J].人民音乐,1988（3）.
③ 金兆钧.从"新潮"论争看音乐价值观之分歧[J].中国音乐学,1988（4）.
④ 金兆钧.从"新潮"论争看音乐价值观之分歧[J].中国音乐学,1988（4）.

# 第三章　20世纪90年代关于新潮音乐的继续争鸣

## 概　述

### 一、创作及创作活动情况

在经过两年多时间整体器乐创作"欠收""低谷"状态后,1991年我国器乐创作有了起色。在多方的共同努力下,是年3月,曾在20世纪80年代轰动一时的个人交响作品音乐会重新在北京音乐厅奏响[①];同年5月,另一展示器乐创作的重要平台——"上海之春"也重新开始推出器乐新作,举行了以"作曲家与当代音乐生活"为主题的大型理论研讨会和评奖活动;6月,第二届全国民族管弦乐小型民乐作品征集评选活动成功举行;12月,中国音协创作委员会、武汉音乐学院、湖北省音协、中国艺术研究院音乐研究所、中国唱片总公司等单位在北京联合主办第三届交响音乐创作研讨会。这一系列举措,目的在于重整20世纪80年代器乐创作的繁荣景象,也表明不少人对20世纪80年代创作景象的留恋。但整个世纪末的十年,是国家经济体制改革,加入世界贸易组织,更多地融入国际社会之时,音乐界院团的体制改革、走向市场也提上日程。这些改革措施决定20世纪90年代的器乐创作在继续20世纪80年代创作之路的同时,不同于20世纪80年代。

20世纪90年代,国内一方面开放仍在继续,"与世界接轨""融入国际社会"成为关键词;另一方面,对传统音乐文化的保护与创作更多体现传统因素的作品的迹象也很明显,并在世纪末出现"回归"迹象。同时,20世纪90年代,中国作曲家

---

① 20世纪90年代初在北京音乐厅曾分别举办王西麟、马剑平交响作品音乐会和王树作品音乐会。

的器乐作品,在国际上赢得更多展示机会,民族器乐,特别是大型民族管弦乐在国际上的影响也逐渐加大。因此,调整中的发展成为20世纪90年代整个器乐创作的一个显著特征。

### 二、体制改革带来的影响

1992年,邓小平南方谈话后,1993年音乐界开始由计划经济向市场经济转变,文化管理层开始对中央级音乐院团实行体制改革等具体措施。总体来看,措施的实施对创作和表演带来以下几个方面的变化:(1)企业介入艺术院团改革。(2)"委约""征稿"活动带动了音乐创作,也促使创作者在创作中考虑听众接受问题,使得20世纪90年代通俗性的交响乐作品和民族管弦乐作品占相当大比例,而不同于20世纪80年代锐意求新、大胆突破的创作。(3)音乐活动丰富,各地、各团的新年、新春音乐会频繁举办,尤其是音乐节的出现,成为展示新作品、推动创作的平台。

### 三、与器乐创作相关的争鸣

世纪末最后十年,音乐界围绕着与器乐创作相关的讨论,是在批判资产阶级自由化的高潮中开始的。直接与器乐创作相关的讨论主要有继续对新潮音乐的讨论和对民族管弦乐的讨论。尽管此阶段的讨论从批判资产阶级自由化开始,但整个讨论显示出意识形态领域的争鸣相对弱化,具有音乐实际内容的讨论有所加强的特点。

20世纪90年代,中国的现代音乐创作作为一种"新潮"已经过去,而成为常态存在于音乐活动之中。然而,在音乐界,对它的争论仍在延续,有时还很激烈,尤其表现在20世纪90年代初反对资产阶级自由化阶段和1994年谭盾音乐会之后。进入21世纪,小范围的讨论还在进行,出现了与之相关的学术文章和以其为选题的学位论文,且各种迹象表明数量仍有增多趋势。新潮音乐已作为写入历史的事实,被人研究着、关注着。

## 第一节 有关新潮音乐的论争

1989年重新掀起的反对资产阶级自由化,使音乐界面临着新的形势。摆在人

们面前的是中国音乐的未来如何发展的重大问题。是继续改革开放,还是回到过去?在音乐界存在着完全不同的认识,围绕着这一问题展开的论争也异常激烈。可以说,此番论争,使整个20世纪80年代以来的争鸣达到高潮,也是80年代以来争鸣、论辩此起彼伏、由弱到强、不断积蓄发展的结果。

在此番反对资产阶级自由化过程中,音乐界批判和论争的焦点主要集中在新潮音乐和通俗音乐上,而在这二者中,前者又是重中之重。围绕着新潮音乐展开的论争包含两方面内容,即一方面针对新潮音乐创作本身,另一方面针对新潮作曲家思想言论和与新潮音乐相关的理论文章。对新潮作曲家思想言论和相关理论文章的批判与辩护,笔者此前曾撰文述及[1],在此仅涉及与新潮音乐创作相关的论争。

对于中央提出的反对资产阶级自由化,音乐界是拥护支持的。然而,在如何掌握范围和尺度上,音乐界内部却存在着不同的认识和看法。一些人将音乐界的形势估计得极为严重,他们的观点在各种会议、报刊上得到充分展示。1990年6月底,中国音乐家协会机构调整后由中宣部和中国文联党组出面直接领导,在北京召开了持续六天的音乐思想座谈会。会上有人提醒人们:"要看到反对资产阶级自由化、反对精神污染的斗争是长期的……资本主义国家对社会主义国家武装干涉、经济制裁、文化渗透的战略是不会放弃的,当前更侧重于文化渗透与和平演变。"[2]同年7月,文化部、中国音乐家协会、中国舞蹈家协会联合召开音乐、舞蹈创作座谈会。会上有人继续强调:"文艺界目前存在的问题比估计的还要严重"(卢肃),有人坚持认为"我们应该从颠覆与反颠覆、渗透与反渗透的高度来认识我们音乐思想理论和创作上存在的一些问题。"[3](吕骥)

在此过程中,站在批判前沿的音乐理论家和作曲家们,历数自由化在音乐界的诸种表现,指出反映在创作上,就是"出现大量表现自我的作品"[4],所指即是新

---

[1] 对"资产阶级自由化"的批判//二十世纪中国学术论辩书系·中国音乐论辩[M].南昌:百花洲文艺出版社,2007:512-550.
[2] 卢肃.显然并非小题大做——在全国音协音乐思想座谈会上的发言[J].人民音乐,1990(5).
[3] 杜庆云.音乐创作座谈会综述[J].人民音乐,1990(6).
[4] 孙慎.反对资产阶级自由化,繁荣、发展社会主义的音乐事业[J].音乐研究,1989(4).

潮音乐，此外，通俗音乐的泛滥也是资产阶级自由化在音乐界的表现，二者是改革开放以来在社会主义中国出现的不正常的音乐现象。赵沨认为我国音乐界的"现状有两个定于一尊，或两个统治。一是流行音乐统治着整个音乐生活，另一是新潮音乐统治着整个严肃音乐"，上述两种音乐"属于允许范围，不是提倡的范围"，而它们却处于统治地位，所以"这两种现象是极其可悲的"。之所以新潮音乐和通俗音乐不能成为社会的主流，而只能"允许"存在，根本原因在于，在这些理论家、作曲家看来，它们脱离了具有中国特色的社会主义音乐道路，而滑向了西方资本主义音乐的泥潭。作曲家瞿维在1990年音乐思想座谈会上的发言说道："文艺现代主义那些极端的东西，是资本主义社会生活所产生的。资本主义社会一方面产生了现代流行音乐那样的商品化音乐，一方面产生了现代主义那样极端个人主义形态的音乐。"① 在作者的另一篇文章《摆脱困境，走上坦途——对音乐创作的思考》中又讲道："几年以来，音乐创作中出现了极不正常的现象：一方面是专业音乐创作圈子中的'贵族化'倾向，强调表现脱离时代、脱离人民的个人内心感受；另一方面是面向广大群众的音乐生活中的'庸俗化'倾向，片面强调音乐的娱乐功能，以低劣趣味的作品在群众中、特别在青少年中造成了极大的危害。"② 对此，吕骥的话则更为严厉，"不论是流行音乐，还是新潮音乐，当人们透过表象看清其实质的时候，就会发现，其影响不过是一阵迷雾而已"，那些"游离于群体之外的'天才'式的个体不能体现群体这种主体意识正是资产阶级自由化思潮的一种表现"。③ 既然新潮音乐和通俗音乐是资产阶级自由化思潮在音乐上的表现，那他们就已经不是允不允许存在的问题，而应该连根拔掉，彻底铲除。

一时间，批判的文章和强调音乐与政治的密切关系、音乐具有明确的社会功用的文章连篇累牍，铺天盖地。

20世纪80年代，是整个社会主义中国的一个重要转型的历史时期。以邓小平为代表的老一辈无产阶级革命家终于明白，只有社会主义能够救中国。所以，在80

---

① 瞿维. 确立毛泽东文艺思想的指导地位[J]. 人民音乐，1990（5）.
② 瞿维. 摆脱困境，走上坦途——对音乐创作的思考[J]. 音乐研究，1990（3）.
③ 吕骥. 关于音乐创作的路向问题[J]. 音乐研究，1990（3）.

年代这一重要历史转型时期，邓小平一方面提出建设具有中国特色的社会主义，另一方面坚决坚持社会主义不动摇，并于1979年将坚持社会主义道路写入"四项基本原则"。然而具有中国特色的社会主义什么样？中国人需要什么样的社会主义？这是值得思考的问题。尤其在音乐文化上，大家对什么是中国特色的社会主义音乐；社会主义音乐与其他国家，尤其是西方资本主义国家的音乐是什么关系等问题的看法，是不同的。1986年国家领导人提出中国尚处于社会主义初级阶段的观点得到上下不少人的支持。初级阶段，主要是指经济上还不够发达，要提高国民生产总值，改善人民的生活，提高中国的竞争力，大力发展经济。要发展经济，不能仅靠过去实行的"一不怕苦，二不怕死"精神，不仅要"自力更生"，还要借鉴欧美发达国家的经验。如此，就需要改变对抗，大胆接触。然而，与西方经济上的接触，文化还可能保持隔绝吗？事实证明是不可能的，经济上的接触必定带来文化上的接触。吸取"文革"教训，改变过去成为文化上的一种强烈愿望。然而，在历史面前、在变与不变之间，分歧是严重的。坚信社会主义的前提下，有人主张改革，有人主张坚持历史，回到中华人民共和国成立后的十七年，他们认为中华人民共和国成立后的十七年是真正的社会主义。而在音乐上，这些批判资产阶级自由化人士所坚持的，正是中华人民共和国成立后的十七年的道路。他们坚持对西方保持戒备，再加上当时国际形势复杂，东欧社会主义阵营解体，更加深了他们的担忧。

在1990年6月召开的音乐思想座谈会上，针对将新潮音乐和通俗音乐视为异类的看法，有人站出来公开表达不同意见，认为我们"既不能把它看成是两个怪胎，也不能把它当成洪水猛兽"，而应该去引导它健康发展。[①]还有人表示"新潮音乐作为一个流派，还有一小部分人喜欢，只要它不反对社会主义，就一点也不可怕"[②]。发言体现出人们对文化宽容的呼唤。在同一座谈会上，曾在80年代撰写新潮音乐重要文章，对新潮音乐给予理论上支持的理论家王安国，首先就反对资产阶级自由化的范围、尺度问题，勇敢地发表了自己的看法，认为我们应该从过去的历史中吸取教训，避免扩大化。他说："四十年间的批判、争论、斗争，没有给我们一

---

① 李国卿，发言. 一九九〇年"音乐思想座谈会"综述[J]. 中国音乐学，1990（4）.
② 张弆，发言. 一九九〇年"音乐思想座谈会"综述[J]. 中国音乐学，1990（4）.

个反党反社会主义的音乐家,这毋庸置疑的历史事实,可否使我们更冷静地思考我们的音乐思想、音乐生活以及在开展理论批评时的基本立足点?"他希望一些理论工作者和音协领导在对重大问题做结论时,"一定要严谨、科学,慎而又慎",而不要扩大分歧、贻误事业;他进一步对新潮音乐和流行音乐谈了看法,认为"笼统地说是'两个怪胎'、'不走正道,走错了路'。这些结论是否经过了过细、全面的分析呢?"对于新潮音乐,有人认为"最大的问题是脱离人民,就应举出哪部作品脱离人民,又是如何脱离的。否则,声势造得这么大,却缺乏说服力"。①总之,他认为批评、批判应以理服人。尽管在这次音乐思想座谈会上,在强大的压力面前,持不同意见的人们勇敢地说出了自己的看法,但相对于批判之声,这些声音是微弱的。而紧随其后的音乐、舞蹈座谈会,老一辈的作曲家们对新潮音乐给予的明确支持,使人们从中看到当时不同观点的激烈交锋,也看到了中国音乐发展的希望。

"文革"后思想解放运动初期,以中国老一代音乐家为代表,开始大胆地批判音乐界存在的极左思想,探讨创作新路、学术新课题,为中国音乐进入新局面打下了基础。之后,又是在老一代音乐家的积极扶持鼓励下,一代青年音乐家逐渐成长起来。此时,中国音乐事业发展还是倒退的关键时刻,还是老一代音乐家们勇敢地站出来,保护着年轻一代的创作热情,对极左遗风给予了有力的反驳。其中作曲家瞿希贤以自己在50年代初期文艺整风上伤害了作曲家张文纲为例,谈道:"像我那次文艺整风会上发言的那样事情,正在风口浪尖上来那样几句话,伤害的同志不知有多多少少。"她提醒站在"批资"前沿的文艺批评工作者们"是不是可以总结一下这个经验教训?"瞿希贤还谈道:"五十年代那次文艺整风之前,我记得本身就是在找事,上面出了这个题目了,我们找找音乐界有什么事,找来找去就找不来什么事,后来忽然找到这么屁大点事。那么现在还有没有这样一种情况,假如说上面出了个题目了,你们找找资产阶级自由化,你们音乐界有没有。当然我也不知道。"瞿希贤从吸取教训,平等商讨,避免打棍子的角度谈了自己的意见。而针对音乐界"渗透与反渗透""颠覆与反颠覆"的问题,作曲家王震亚谈道:"现实生活中的确有

---

① 王安国,发言.一九九〇年"音乐思想座谈会"综述[J].中国音乐学,1990(4).

渗透与反渗透颠覆与反颠覆问题。而最近两家音乐报载文笼统地说音乐创作中有这种问题，实在令人费解。"① 实际上，在王震亚看来，80年代中国的器乐创作成绩是非常可喜的，发表于《人民音乐》上的文章《八十年代器乐曲创作掠影》②就是其观点的很好注解。

瞿希贤、王震亚两位从事音乐创作实际工作的人的发言是他们内心深处真实的感受，是他们深刻反省的结果。会上还有其他作曲家和音乐界领导也发表了自己真实的想法。看到某座谈会上的发言中有"资产阶级自由化无处不泛滥"的话，和明确指责"两潮"——"新潮"和流行音乐潮是资产阶级自由化的表现，李焕之在同一会议上提出要给予它们有力的反击。他认为如果是这样，"那就严重了"，它将包括一大批作曲家。李焕之说"打击的对象是一大片呀，百分之八十。如果这是一个导向，我看这个导向不好，是不合乎实际的，也是领导的政策思想的偏差，甚至是错误的"。③此时，李焕之身为音乐家协会主席，作为经历了"文革"的知识分子，他不是不知道给领导提意见的危险，但还是拿出勇气，凭着知识分子的良心讲了真话，体现了中国知识分子的成熟。会上吴祖强的发言也许能够表明当时人们的心理，他呼吁，"应该有新的工作方法，应该表现出更多的民主的气度和细致的工作作风，来维护我们这支队伍的团结和稳定"④。

在针对如何看待新潮音乐的问题上，这些老一辈音乐家也发表了自己的看法。李焕之就率先谈到，新潮音乐和流行音乐，"是近十三年的音乐生活中两个重要方面，对这种现象显然有着不同的看法，到目前为止这还是值得好好研究的课题"。他认为对于现代音乐，不应一概而论，"这是历史发展中必然要出现的事物……我们的理论家和作曲家绝不是盲目地崇拜现代派音乐，而是有深入研究的，他们的分析是有说服力的，他们介绍的作品是可以听的"。在如何对待音乐创作上运用新的表现

---

① 王震亚.在音乐舞蹈创作座谈会上的发言[J].人民音乐,1990(6).
② 王震亚.八十年代器乐曲创作掠影[J].人民音乐,1990(1).
③ 李焕之.关于当前音乐创作的几点意见——在"音乐舞蹈座谈会"上的发言[J].中国音乐学,1990(4).
④ 吴祖强.冷静估计得失——在"音乐舞蹈创作座谈会"上的发言[J].中国音乐学,1990年(4).

技法、新的创造意识问题上,李焕之提倡"要细致地研究和分析",并且认为新潮音乐中"不乏好作品"。①李焕之谈道:"我们的青年作曲家并不否定传统……这些青年作者不仅在西洋传统音乐上有较好的功底,而且对中国的传统音乐肯下功夫钻研学习。""新潮"作曲家们"吸取民族音调进行创作的观念和实践是很可贵的"。他建议音乐理论家们"要多听、多研究作品,通过作品去探索作曲家的创造途径"。②对此,吴祖强也发表看法对李焕之的观点给予支持,他说:"我觉得包括音乐创作在内的整个音乐事业这些年是全线前进的……可是近来写文章老是轻轻一笔带过。我觉得明白并且强调这十年的伟大成就是我们继续前进的重要动力。"对于被批判的青年作曲家,吴祖强说道:"我总觉得这一批年轻人是我们国家的财富,应该好好地爱护他们,热情地帮助他们……这一批人,实际上是'文革'悲剧的意外的历史产物,历史是付出了代价的!……所以我们必须珍惜、爱护。"③

从以上内容看,对新潮音乐持否定态度的人,批判的焦点主要在于首先认为他们的创作脱离大众,导致作品中个人主义倾向严重;其次认为他们全盘接受西方现代音乐,从而导致作品缺乏民族性,并由此推论整个改革开放的80年代出现了两个"怪胎",偏离了毛泽东思想,偏离了社会主义音乐方向。而持鼓励肯定态度的一方则认为,为了音乐事业的繁荣,对年轻一代的创作热情应该保护;对音乐创作的批评要具体研究作品,反对政治上上纲上线、简单粗暴的批评方式。针对改革开放十余年间音乐上的成果,他们是给予充分肯定的,认为80年代音乐创作上的成就是十分突出的,应该珍惜,并希望沿着80年代的创作道路继续发展。

在对80年代的音乐是肯定还是否定的讨论中,自然会引出对未来音乐创作问题与音乐文化建设问题的不同认识。对于站在反对资产阶级自由化前沿的人士来说,最重要的,还是强调方针道路、思想观念问题,认为"繁荣创作问题,必然有一个不断提高创作思想的问题,最根本的是加深对毛泽东文艺思想的认识,加深对

---

① 李焕之.实事求是地编写当代音乐史——在《当代中国·音乐卷》编辑座谈会上的讲话[J].人民音乐,1990(2).
② 李焕之.关于当前音乐创作的几点意见——在"音乐舞蹈座谈会"上的发言[J].中国音乐学,1990(4).
③ 吴祖强.冷静估计得失——在"音乐舞蹈创作座谈会"上的发言[J].中国音乐学,1990(4).

文艺为人民服务的宗旨的认识，加深对正在进行社会主义现代化建设的现实生活的认识""否定《在延安文艺座谈会上的讲话》，或者只否定《讲话》中某一个重要论点，如文艺创作和现实生活的关系，就会阻碍、堵塞我们创作繁荣之路"。① 而反对扩大化的一方则认为，发展、繁荣我国的音乐事业，首先需要一个有利的外部条件，只有这样才能发挥创作者的积极性。王震亚在音乐、舞蹈座谈会上谈道："咱们现在的底子不是很厚，现在不能说是很先进，应该有一种紧迫感。要留下一些东西。要在世界上有一个地位，所以我觉得应该爱护那么一点勃勃生机。最令人痛心的是搞内耗。"② 吴祖强则强调"要积极地开展创作活动，还是需要一个稳定的环境"，表示"我不认为对这些同志用一些很重的说法，或以某些政治概念'无限上纲'来形成压力，会有多少好处？这至少无助于高昂创作情绪的形成"。③

关于音乐创作的方向，1990年的音乐舞蹈座谈会上，中宣部代部长、文化部代部长贺敬之提出要大力提倡"主旋律"的创作。对此，李焕之提出"主旋律"与"多样化"的关系问题，认为"主旋律"的内涵应该是比较宽阔的，题材应该是广泛的、丰富的，创作应当从多方面来开拓，而多样化就是要把音乐的内容向生活的各个侧面深入。"我们要在创作上更加活跃、更加丰富，就必须提倡多种多样的、能够反映人民群众的思想感情的作品，同样，我们也可以写历史的、神化的和远古时代的东西。"④ 李焕之进一步提出，"多样化"也应该包含意识的多流派，现代技法创作的音乐，已经形成流派，是个大的流派，所以也是多样化音乐中的一种。

今天，当我们回望90年代音乐界这波反对资产阶级自由化的运动，会发现改革发展与留恋固守矛盾之尖锐。在坚守固有观念的人们身上，虽然经历了80年代的思想解放运动，并且在思想解放运动中，他们也努力改变自己。然而，随着改革开放步伐的加快和出现的一些负面因素，他们从本质上回到过去，并凭借着所占有的政治话语权，借反对资产阶级自由化大批特批音乐上出现的新形势，并习惯性地

---

① 孙慎.进一步发展音乐创作——在音乐创作座谈会上的发言[J].中国音乐学，1990（4）.
② 王震亚.在音乐舞蹈创作座谈会上的发言[J].人民音乐，1990（6）.
③ 吴祖强.冷静估计得失——在"音乐舞蹈创作座谈会"上的发言[J].中国音乐学，1990（4）.
④ 李焕之.关于当前音乐创作的几点意见——在"音乐舞蹈座谈会"上的发言[J].中国音乐学，1990（4）.

将音乐艺术问题上升到颠覆与反颠覆等严重政治问题上。在历史上，尤其在20世纪中国的历史上，音乐确曾为民族独立发挥过积极的重要作用，为中国共产党建立社会主义的新中国发挥了重要的宣传鼓舞作用。然而，历史上，音乐更为促进各民族的和平友谊和各国各民族人民的相互了解发挥了作用。在新的国际环境中，在世界冷战逐渐结束，朝着和平发展的时代主题过渡时期，坚持对立、斗争的认识和做法，实际上背离了和平发展的时代主题。国家领导人邓小平南方谈话强调要继续改革开放的道路。这种声音曾一度消逝，然而遗风不会轻易结束，在之后又有文章发表。历史就是在复杂中发展的，符合历史潮流代表着进步。中国知识分子有着优良的传统，奉行"先天下之忧而忧，后天下之乐而乐"的社会责任感，在近代，新型的中国知识分子逐渐成长，曾对社会的发展进步发挥重要作用。积极响应党和国家的号召，他们也经历过思想改造，并洗心革面，与人民群众打成一片。在整个国家处于个人崇拜狂潮时，许多知识分子丧失独立思考能力，曾经一度失去自我。然而知识分子毕竟是个善于思考的群体，经历了各种运动后，逐渐成熟起来。90年代以一些从事创作的老一辈音乐家为代表的音乐知识分子，历经各种运动的思考、选择，不少人走向成熟与坚定，能够勇敢地表达出自己的真实看法。

尽管在会议上，改革发展派阐明了自己的观点立场，然而针对两个会后批判新潮音乐文章的大量发表，他们更多的是从事自己的创作和研究。另一方面，许多人继续关注着"新潮"作曲家在欧美的发展，他们的活动在国内多有报道，并且喜讯不断，他们的新作品也依然被人介绍着，"新潮"作曲家们自己也将在国外取得的成绩迅速向国内通报，期间发表的相关文章有：

周龙：《三重奏〈定〉作品分析》，《中央音乐学院学报》1989年第3期；

王震亚：《谭盾的大型歌舞剧〈九歌〉》，《歌剧艺术》1989年第4期；

王震亚：《谭盾歌剧〈九歌〉音乐介绍》，《中央音乐学院学报》1991年第1期；

谭嘉陵：《中国现代作曲家作品发表会》，《人民音乐》1990年第4期；

陈怡：《记太平洋音乐节作曲家会议》，《人民音乐》1991年第1期；

莫德昌：《谭盾新作〈声的香型〉纽约公演纪实》，《音乐艺术》1993年第1期；

本刊讯：《陈怡出任美国爱乐交响乐团驻团作曲家》，《人民音乐》1993年11月。

历史是不以个人意志为转移的,90年代国家形势的变化和音乐创作的新局面,是论争中的人们不曾预料到的。当然,从90年代初的这次反对资产阶级自由化的论争可以看出,有关我国器乐创作,依然面临着许多亟待讨论的理论问题,而在90年代文艺院团机构改革过程中,旧的问题没有解决,新的问题——如何在经济社会中促进音乐创作的问题又突显出来。但历史前进是人心所向,在经济改革的大潮中,在与国际社会的频繁交流中,中国音乐在发展,在不断地越来越多地融入国际社会,中国的音乐文化也正越来越多地得到世界不同民族的认可。

## 第二节　谭盾音乐、新潮音乐讨论之声重起

1992年邓小平南方谈话发表后,音乐界的发展局势变得明朗起来,对中华人民共和国成立后十七年依恋固守者的声音骤然停止,形式逐渐趋缓。1993年年底至1994年年初,阔别国内音乐舞台多年的谭盾分别在上海、北京举办交响作品音乐会;4月,叶小钢回国,他的作品音乐会在北京举行。他们回国举办音乐会的目的,正如当年谭盾所说,主要是向国内听众汇报八年的学习成果。音乐会重新引起了音乐界的讨论,尤其谭盾音乐引起的讨论,持续时间长,文章多,也由此引出对80年代尚未达成共识的新潮音乐的重新思考。音乐界的氛围恢复到80年代自由讨论的状态,并呈现出理性反思的新迹象。同时讨论也引发出对新问题的关注。

20世纪80年代,理论家们曾对新潮音乐的命名问题各抒己见,90年代的理论家们,虽然未就此展开集中论述,但人们在相关文章中的用法不同,新潮音乐仍然是应用最频繁的一词。目前看,新潮音乐专门指80年代在"文革"后涌现的用西方现代技法、过去被批判的传统音乐而创作的作品,"新潮"是针对"文革"音乐而言的。而对90年代的创作,有人称之为"后新潮",更多人选用内涵更为宽泛的"中国现代音乐"的称呼;相应地,对80年代成长起来的作曲家,在被称为"新潮"作曲家的同时,更多人喜用"第五代"作曲家的称呼。

### 一、对谭盾音乐的讨论

谭盾音乐会的上演,正值国内经历了反对资产阶级自由化的紧张阶段。国内长时

期以来缺乏对西方现代音乐的了解,80年代禁区有所打破,情况有所好转。1992年后,人们的好奇仍未减退,对谭盾等闯纽约、闯巴黎的我国音乐家的所见所闻也同样抱有强烈的兴趣,不少人寄予希望,希望能从中得到使自己、使中国音乐代表的中国文化走向世界的经验。由于这些因素,也由于反对资产阶级自由化阶段时被人们厌烦的政治性批判的反作用,谭盾的音乐会引来了众多媒体的关注,也吸引了众多观众。用吴祖强的话说是"盛况空前"。随之掀起了讨论,尤其在北京,讨论甚为热烈。

在谭盾音乐会之前,80年代以来一直关注新潮音乐的理论家王安国、梁茂春[①]就已撰文对谭盾在美国八年间的创作及其音乐会上演的作品、音乐概念以及一些著名现代作曲家对其音乐的评价进行了介绍。谭盾的音乐会不仅在音乐界、文化艺术界产生了广泛的影响,更有大量媒体的关注。北京音乐会后,仅笔者所见有:《北京日报》《人民日报》(海外版)、《文汇报》《中国青年报》《文艺报》《北京晚报》《北京青年报》《文学报》《中华工商时报》《羊城晚报》等纷纷发表消息,给予他"当今国际乐团最重要的作曲家之一""属于东方国土的音乐魂""使音乐获得新生"等赞誉。在大量的赞美声中,也有不同意见的发表,如《文汇报》曾发表短文《中国音乐界不要赞美皇帝的新衣》。虽然媒体的报道和赞誉带来更多人对以谭盾为代表的中国音乐的关注,但它们的报道毕竟只是一时的,而更深入持续的讨论则在音乐界展开。音乐会次日,由中国音乐家协会创作委员会、中央音乐学院、中国音乐学院、中央乐团联合举办谭盾交响音乐会作品研讨会。[②]

在研讨会上,谭盾在陈述其举办音乐会目的时谈到,他并非为个人而举办音乐会,他的目的一是汇报,二是为我国音乐与世界文化接轨和复苏严肃艺术而做些抛砖引玉的工作。另外,谭盾还具体介绍了《死与火》的创作观念、结构安排等具体创作问题。研讨会上二十多位来自不同地方、从事不同工作的与会者发表了意见,认为音乐会上演的作品,体现出了谭盾音乐向着多元、多文化角度变化的特点,其

---

① 王安国.在东西方的连接点上——为谭盾交响音乐会在沪首演而写[J].音乐爱好者,1993(6).梁茂春."是报效祖国的时候了"——写在"谭盾交响音乐会"之前[J].人民音乐,1994(1).
② 李淑琴.谭盾交响音乐会座谈会纪要[J].人民音乐,1994(6).

中他一贯偏爱的楚文化的鬼气继续在作品中出现。除此之外，大家认为他赴美八年后的音乐视野更宽泛，与过去所倡导的民族化已不可同日而语，真正把中国的音乐因素置于国际文化交流的大环境中。对于谭盾创新的东西，与会者多半是肯定的，肯定其视野开阔、大胆求新的精神。研讨会上，不同看法也得到发表。一些人认为音乐的形式、新技法不是目的，关键是作品的内涵，表现人的、现实的可亲可感的、给人以美的享受的音乐才是目的；内涵应该是深刻的，是人对生活环境的感受。研讨会后，赵沨也谈了他的看法，认为谭盾这代年轻人出了国还能够保留自己民族的根是值得高兴的。但他也为音乐的社会效益问题感到担忧。在赵看来，作者的主观意愿与听众的感受这二者，应更注重听者的感受。对此他表达得较婉转，而探究深处的所指，便会明白这与之前所批判的"个人主义"及提倡的"群众化"仍然有某种内在的关联性。

在《谭盾交响音乐会座谈会纪要》中还记载了黄晓和的思考。黄对音乐会基本是肯定的，也提出了一系列重要的值得思考的问题，即什么是音乐？音乐创作中如何处理内容与形式、传统与革新、民族性与世界性、共性与个性的关系？单纯追求形式、革新、世界性和个性，能创作出真正杰出的艺术作品吗？在作者的谈话中，强调的是音乐能够打动人的心灵。作者提出的这些问题也正是之后探讨、讨论、争鸣的中心问题。

座谈会后，在《中央音乐学院学报》上首先展开了讨论，先后发表七篇文章，另外《中国音乐学》《音乐研究》也发表文章参与对谭盾音乐的讨论。

从发表的文章可以看出，谭盾的音乐一如既往，继续在音乐界引起截然不同的看法。赞誉谭盾音乐的人们首先认可谭盾在国际上取得的成绩，认可他是一位"在世界范围产生重要影响的青年作曲家"，是"在当今世界平静的乐坛上引起了强烈反响"的作曲家，对他在国际上产生的影响感到高兴和钦佩；认为他对中国作曲家在与世界同行逐步接近的层次上进行对话的可能是很有益处的。上述赞扬谭盾的人们，从谭盾身上看到了中国音乐屹立于世界音乐之林的梦想变为现实，以及对未来的信心。

没有人公开反对中国音乐走向世界。然而怎样走，以什么样的方式走，意见是不统一的，由此对谭盾在音乐创作上的一些具体做法提出了不同的意见，并展开了讨论，首先讨论的是"全声音"概念及什么是音乐的问题。

在谭盾的音乐会前后,出现了一个音乐创作上的新名词:"全声音"或"整体声音"。对此,梁茂春在发表于《人民音乐》1994年第1期上的文章中释为"一切声音都是音乐",并对提出"全声音"概念的前提进行了解释,认为其前提是西方古典音乐。在西方古代音乐中乐音作为音乐的声音应用,然而,在其他民族、国家却不同,在中国传统音乐中有"无声不可入乐"的说法。乐音是音乐作为艺术被人们欣赏所应用的、经过提炼的声音。而生活中的音乐则不需要这样严格。可以说,乐音与非乐音的应用是区别作为被人们欣赏的西方艺术音乐与生活音乐的重要标志。在中国同样高度发达的乐器,如古琴、琵琶,声乐如戏曲,其所入乐的音与西方是不同的。

谭盾的"全声音"概念源于约翰·凯奇。有关于此,谭盾在《无声的震撼》[①]一文中有所涉及,文中转述凯奇的话说"我认识声音是把它们看作一块整体,一块从高到低、从小到大的整体",其中包括乐音。谭盾对此非常认同,认为凯奇对声音的实验,拓宽并丰富了西方音乐文化审美,为西方音乐意识和非西方文化意识的相互理解"开辟了一条崭新的路"。谭盾认为凯奇的音乐改变和打破了欧洲文化史上延续六七个世纪的音乐语言和概念,"把人们对音乐的审美从宫廷、教堂和舞台带回到大自然"。

谭盾的"整体声音"概念与他对中国楚文化,也是他自己的音乐感受是一致的。他在纪念凯奇的文章中曾谈道:"中国京剧的韵白、行腔就是在那个'声音整体'里完全自由地游走,而不是在某种音阶上的跳动。"[②]在谭盾看来,"声音整体"是他摆脱西方音乐束缚,建立在他看来是属于中国的,也是他自己的音乐的重要途径。在谭盾看来,"音乐素材要尽量原始,尽量灵活,要接近语言的特性"[③]。所以在创作中,在谭盾的声音实验中,他采用了大量的乐音之外的声音,这引起了不同的反响。《乐队剧场Ⅱ:Re》为散布的管弦乐队、两个指挥及现场观众而作,是谭盾声音概念的一个极为突出的作品。全曲在乐音音高上只用了一个D音,充分挖掘了该

---

① 该文是谭盾纪念约翰·凯奇(John Cagr,1921—1991)逝世撰写的文章。
② 该文是谭盾纪念约翰·凯奇(John Cagr,1921—1991)逝世撰写的文章。
③ 金笛,林静.用感性个性表达民族性的作曲家——访谭盾[J].人民音乐,1990(4).

音在不同八度的各种可能性,应用了独唱男低音的各种吟、哦、哼、喊,还加入了听众的人声;在乐器的配器上,作者利用各种非常规用法,发出的声音也以非乐音为主;更有甚者,作品中还采用了无声的方式。种种手段充分体现了"全声音"的概念。

大家对这部作品的反响是极为强烈的。称赞者认为谭盾让音符获得了新的自由和解放,赋予其新的生命(吴苏宁)。王安国也认为这部作品的表演形式,为观众营造了一个适于精神投入和行动参与的音乐环境,"人们在有限的表演空间里,重又体味到在各种特定的自然生存环境中的精神感受:密林幽谷的宁静、高山伟岳的险峻、婚嫁喜庆的欢乐、祭祀祈祷的肃穆"[①]。梁茂春教授评价其"是一部震撼人心的新作,是当代中国管弦乐创作的新收获"[②]。

王安国还从中国哲学角度深入挖掘"全声音"的含义。认为谭盾的《乐队剧场Ⅱ:Re》中所体现的不是传统儒家思想注重社会教化,而是传统道家思想崇尚自然精神,认为该作不仅从外部形式和作品的构成形态方面体现出"师法自然""复归于朴",还营造了"清、远、幽、澹、恬、空、静、亮、采、奇、丽的音乐音响","极富感染力地将听众导入'大音'的意境之中"。可以说这里的"大美",也就是后文所讲之"大美"。作者认为该作体现的是谭盾对"自然、终极'大美'"的不断探索。那么什么样的音乐是"大美",作者应用庄子言"有大美而不言",认为"大美""具有时空的永恒性"。

中国人自古讲修身养性,庄子所讲"大美"是否专指音乐?其所追求的不是以人为主体,而是天、地、人的和谐统一,也就是人要有一种宇宙观。应该说,这是一种精神境界,是人终生修身养性的终极目标。人们不禁会问,谭盾生活在灯红酒绿的现代社会有此境界吗?还是更多的功利色彩?如果实质是功利,则失去了道家思想的真正价值。谭盾的音乐观念深处的确存在这种观念。这与他成长在湖南乡下的生活经历有关,同时,谭盾如此,也是为了摆脱西方浪漫主义音乐的深刻影响,寻求中国的、也是他自己的音乐。由于该作强调观念,又具有实验性,并没有完全

---

① 王安国.从《乐队剧场Ⅱ:Re》看谭盾近作的文化意义[J].中国音乐学,1994(2).
② 梁茂春.Re的交响——谭盾《乐队剧场Ⅱ:Re》分析[J].中央音乐学院学报,1994(2).

达到"大美"的境界。并且儒、道相比，儒家思想与人的关系更近，更具有一种进取精神，而道家与人则较为疏远，进而使人产生"玄"的感觉。音乐，在现代听众心中，毕竟是一种审美的艺术对象，而不像古代，是人与天联系的纽带。王安国的文章，具有哲学意识，力图从深层次挖掘谭盾音乐的内涵，这是有价值的，也再次说明音乐不是孤立于社会、历史而孤立存在的。

针对凯奇的"全声音概念"，像赞誉谭盾的人喜欢引用凯奇、武满彻对谭盾的评价作为自己观点的支撑一样，卞祖善在对凯奇"全声音"概念进行批评时，也以凯奇的老师勋伯格对他的评价为自己观点的基本前提。勋伯格认为凯奇不是音乐家，而是有天赋的发明家。由此卞文对谭盾的作品还是不是音乐产生了怀疑。作者引用勋伯格对凯奇是个"有天赋的发明家"的评价，在勋伯格基础上，进一步认为凯奇是个"欺世盗名的'发明家'"。而凯奇之所以赏识谭盾，以卞之见，是因为谭盾比凯奇他们"要高明得多"的缘故，这无疑是说谭盾同凯奇一样，也是个发明家。他对谭盾的"全声音"和"无声音乐"提出质疑，并引用了一位"德高望重"的音乐家的评价："'打太极拳'不是音乐。"也由此认为称赞谭盾音乐的人"无异于赞美'皇帝的新衣'"①。

谭盾的音乐会引起的讨论尚不止于此，更带来了音乐观念深处的思考。有人在问音乐还要不要美的东西来陶冶性情？现代音乐为什么拒绝美好的音乐？音乐到底应该发挥什么样的社会效益？甚至引起了理论家黄晓和对"究竟什么是音乐"、自然界的声音与乐音有无区别的思考。这也是现代音乐给人们带来的思考。即如果音乐是陶冶性情的，那么旋律因素会发挥特殊陶冶的作用。如果音乐不是陶冶性情的，而是观念性的，那么旋律在其中的作用也就不那么重要。谭盾音乐会上上演的作品显然不以陶冶性情为目的，而在于音乐观念革新，是在音乐的世界性、民族性和个性三方面有机融合的探求。而指挥家卞祖善、理论家黄晓和对究竟什么是音乐、什么是乐音的思考，与谭盾恰恰不同。他们的音乐和乐音观念实际是以西方古典音乐为衡量标准的，谭盾正是要打破这种观念。在西方古典音乐传统中蕴含着许多有价

---

① 卞祖善.谭盾交响音乐会听后感[J].中央音乐学院学报,1994（3）.

值的因素，作为后人如何继承发扬，作为中国人如何学习借鉴？于是，由此也展开了对传统与革新这一老话题的讨论。

在对谭盾的音乐公开批评者中，指挥家卞祖善和音乐学家蔡仲德的意见是具有代表性的。对谭盾创作不满意的首要问题是谭盾"一挥手就把贝多芬—马勒—肖斯塔科维奇的交响乐殿堂一笔勾销"①。卞认为西方先锋派音乐追求"绝对创新"，导致"几乎没有一种流派不是短命的"，谭盾的创作属于同一范畴，所以断定在谭盾音乐巨大成功的背后，存在着一个危机，即"像绝大多数现代派的音乐作品一样不能长时间地吸引听众"。

从接受角度看，通常对于一种新的音乐的接受需要一个过程。这也许是赞赏谭盾音乐的人，恰是比较关注现代音乐创作的人的缘故。这说明对于现代音乐有一个熟悉和不熟悉的问题。参加谭盾音乐会演出的男低音歌唱家吴天球教授曾谈到他的感受，认为"对现代音乐先不要拒绝，要静下心来多听几遍"。这是一个重要经验。倘若对一种语言还不够了解就去评判，显然是困难的。

显然，在创新还是继承，还是"一笔勾销"问题上，音乐界存在不同理解，由此引申到对音乐本身的认识上。作为指挥家的卞祖善，其所指的传统是西方古典、浪漫主义传统；而王安国等认为谭盾音乐是要摆脱西方音乐的思维定式，寻找属于中国的音乐，所以谭盾在创作中极力挖掘中国古老的文化传统。问题在于我们究竟应该把贝多芬、马勒、肖斯塔科维奇视为我们应继承的传统，还是把古老的中国文化视为我们应该继承的传统，面临两难境地。贝多芬、马勒、肖斯塔科维奇为代表的西方古典、浪漫主义传统包含了一个世纪以来中国音乐家们所追求的现代人文精神、科学体系。但在这种创作中，真正的中国音乐有时会不得不削足适履，而古老的中国传统音乐代表着中国传统音乐审美，不具有现代性，曾经被认为封建、落后。所以站在20世纪末，由于对究竟什么是我国音乐传统这一音乐观念上的不同认识，音乐家们产生了截然不同的看法。这也说明在改革开放以后，当中国融入国际社会，国人的观念开始产生新的变化，谭盾等作曲家们在宽松的现代音乐观念

---

① 卞祖善.谭盾交响音乐会听后感[J].中央音乐学院学报,1994（3）.

中，在创作中力图寻找现代而又富有中国的传统音乐文化精神的音乐。

谭盾在音乐创作中较多从道家思想和楚文化中得到思想上的支持，道文化远离人的特点是否能被人接受、认可是一个重要的问题。

音乐美学家蔡仲德就认为谭盾的音乐"远离现实人生，使人茫然惑然，不知所云"①。认为谭盾的音乐，无论是对楚文化、道家文化，还是西方音乐文化，在取舍上都不得当。蔡仲德站在人本主义立场，认为音乐应该表现人，以人为中心，应该"鲜明地突出主体地位，为自由地表现今天人们无限丰富的内心世界、感情生活而探索，为极大地满足人们的审美欲求、丰富人们的精神生活、提高人们的精神境界而创新"(《从李贽说到音乐的主体性》)。

另外，蔡文也在"继承"与"发展"上提出自己的看法。他认为：旋律是音乐进化的产物。旋律的消逝、美感的失落并非艺术的前进，而是一种倒退，其结果必然是远离听众，以至最终丧失听众②。蔡文引用德国指挥家克劳斯·普林斯海姆的观点，进一步指出，人类"进步"有两种，一种是按原有的轨道前进，即我们通常所讲"继承基础上的发展"，显然这是作者提倡的"进步"；一种是因为没有别的事情好做，只好寻辟新的途径，即无根基的创新，称为"专以破坏为事的反动"。"接近可以接续的一端，不要打断现成的线索，这才是真正的革新"，蔡提倡"继承并发展中外古典音乐的一切优秀传统"。

针对蔡仲德的观点以及其他对谭盾音乐的批评，明言发表了《应以开放意识观照"谭盾"现象——兼与蔡仲德先生探讨》一文，充分肯定了谭盾音乐是中国音乐、是人的音乐。另外，该文也从某种程度上体现出理论观念上的突破，在其极力主张的"开放意识"中吸收了我国传统哲学中的"道易"哲学，如蔡仲德在《答明言书》中所指出的，其文受到了当时风行国内的"易"文化的影响。在笔者看来，该文是具有新意的。曾几何时，中国学界曾对科学不能够解释的现象在社会上产

---

① 蔡仲德.音乐创新之路究竟应该怎样走——从谭盾作品音乐会说起[J].中央音乐学院学报,1994(2).
② 蔡仲德.音乐创新之路究竟应该怎样走——从谭盾作品音乐会说起[J].中央音乐学院学报,1994(2).

生广泛影响展开了讨论，诸如气功、特异功能、风水算命、名字的学问等。在音乐创作上，因为其不具有语意性，即使作者想象出神秘现象并体现在作品里，毕竟无语意性，可由听者遐想。然而理论、学术研究，作为一种人类理性思维的产物，其本身与神秘现象就是对立的，所以用文字来阐述这一现象存在许多困难，阐述明确了、认识清楚了就不是神秘现象了。明言在这方面做出探索，在有些方面借助人类遗传学、心理学的成果，以揭示不被我国学者所认识的现象，从这个角度讲，明言的文章是值得肯定的。

明言文中提出音乐的衡量标准即以此理论为基础，并由此进一步提出继承的广义和狭义性问题。

关于艺术创作中的继承与发展，是个老生常谈的话题。对于谭盾的创作，人们从20世纪80年代初就提出了这个问题，并引起广泛讨论，直至1994年的音乐会。然而深究，何谓继承？怎样继承？从理论上进行深入的探讨是不够的。明言一文的意义在于，从理论层面对继承问题进行讨论，对继承的实质进行分析。该文的中心思想是开放意识，从三个层次进行论述：首先，从继承与发展的角度论述；继而，从对历史上艺术流派传承之争的认识角度论述；最后，从后现代理论角度进行论述。重点在于继承问题的论述。

关于继承与发展问题，作者将继承分为狭义与广义两种概念。作者对狭义继承概念的界定是忠诚，表现为两个层次：一层是形式、技法上的严格承袭；另一层是观念、美感原则等理性概念的承袭。应该说这样的继承在口传心授式的古老音乐文化中存在着。然而作者认为，这在现实的艺术传统中并不是经常出现，而"多数情况下它只是理论家头脑中的理想模式"，也就是说有这样要求的理论家们是不符合实际的。作者认为，事实上，人类文化的继承，多半是广义的继承，即是多层次、多方位的继承。在作者看来，广义的继承包含四种因素：首先，从遗传学角度看，人从出生起遗传密码中就"深蕴着社会整体的无意识潜质"。其次，用作者的话表述，人生活在社会的、宇宙的"信息场罩"中，会在"自觉或不自觉之中逐渐地形成个体与社会与宇宙之间的对应与同趋"，也就是说文化上的继承是与生俱来的，不必担忧，去人为地继承。亦即常有人认为中国人创作的音乐不会不具备中国风格。再次，文化上的"恋母情结"，同样不是以人的意志为转移的，所以一个人即使处于

异质文化氛围之中，吞食吸纳了大量其他文化，他的"母文化"烙印都是不会消退的。最后，在于"从艺术的操作实践的角度来看，用乐音、噪音和有声之音、无声之音来作为音乐的基础构成材料""本身就已经是一种纯粹的继承式行为了"。自此，作者之意并未明确表达，根据作者的上下文，应该将音乐的根源追溯到原始状态。从中可以看出，作者论述的四个层次的继承，与通常人们所强调的继承相比，的确是一种开放意识。总之，继承是与生俱来的，文化继承同理，不需要人为地过分强调。在笔者看来，文化上的继承是人类不失去方向、避免迷茫的一种手段，有谁不想知道"我是谁，我从哪里来"。知道了"我是谁，我从哪里来"才有了自己的方向，人类文化、民族文化同理。而对于"我是谁，我从哪里来"的回答，不是你不需要去寻找，如此，等于放弃了人类思考的能力，让人类倒退到无理性的原始、混沌状态。正如"我是谁""我从哪里来""我到哪里去"的追问一样，继承中包含着发展，发展又必须以继承为前提。具体到谭盾的创作到底继承没继承传统，对这个问题的认识，由个人的音乐观念、音乐视野决定，是对中国音乐的理解和中国音乐发展方向的不同看法问题。作者的继承是舍掉了几千年人类文明发展的积累，是本能的、原始的。这与谭盾等人的创作观念较为一致。但这一现象存在求新、突破过程中的盲目性。

对于蔡仲德文章中所强调的"主体性原则"，明文也进行了探讨。明文认为蔡所提倡的主体性的实质是"主人之情"，它"类同于欧洲浪漫主义式的音乐主体性原则"。作者分析这种"主人之情"的原则，是指人的喜、怒、哀、乐四种情绪，这四种情绪从心理学角度看，只属于人的"表层情感范围"，而人的主体性，除这种人的表层情感范围之外，还有着丰富的内涵。就个人而言，还有"人的深层潜意识"，以及其背后的更为深邃宽泛的东西；有社会群体的"集体无意识"；以及人生理、遗传、气质等问题。而就音乐的主体性来说，作者认为同样应该采取"面向未来无限开放"的原则，提出主体性原则的音乐由三种类型音乐构成：一是功利性音乐；二是主情性音乐；三是"天地人籁式音学"。作者主要论述的是第三种音乐，认为这种音乐也应视为人的音乐，"它表现及探究的是天地人在音乐文化方面的终极问题，表现的是人的更深层意识与宇宙混沌的同构关系，承载的是自然宇宙秩序的音声显现"。作者举例说明，艺术创作中有些被视为过激的艺术家采用占卜的方式寻求音乐

的音响构成原则,有些用偶然闪现的现实噪音作为作品的主要成分,"这种人在极度自然、童戏般的下意识放松态中,极易形成与宇宙深度秩序的同构关系,从而创造性地从事于精神的(大小宇宙整体精神)、自由的'生产'"。认为这是一种"人在自性潜意识态中的超乎常性的巨大的潜在创造性能量"。显然,作者所提出的具有开放意识的音乐主体性原则是会引起不同意见的。第一种功利性音乐,通常理解是与主体性相左的。而第三种音乐是否像作者所言,值得进一步思考。

明言文中还对创作心理问题进行了探讨。认为"他们(屈原及谭盾等)在进入创作状态前是否在不自觉之中对天、地、神,对超自然的强大力量,对宇宙苍穹神秘现象等下意识地怀着一种膜拜、崇敬、畏惧、紧张、欣喜等交织在一起的心理?进而,我们又可以这样来设问:他们在创作态中是否也进入了一种类同于气功师、巫师、禅师、道人们做法悟道时的境界之中,而能感应到人们在常态生活中所无法感受到的天人大小宇宙的深层信息,然后再将这种信息转化为文字方面的符号……制造出声响的艺术——音乐呢"?作者认为,上述问题"实际上是对既往的有关音乐的创作观、心理观、审美观的再思考的起点"。作者是从创作心理学角度对创作者进行新的阐释,只是作者将作曲家"复观于人之初、人未初"的原始状态比作原始的巫师等,忽视了创作中理性的、人文的积累。专业的音乐创作毕竟不同于巫师、神婆们的法式,而充满了理性精神,其技术的含量是不容低估的,尽管谭盾的创作被称作充满楚文化的"鬼气",但谭盾音乐中的理性精神是不可低估的。对于明言文中提出的问题,蔡仲德在同期《中央音乐学院学报》的《答明言书》中予以了回答,认为其文中所述的开放意识有待商榷。对文中所述天人合一的思想,蔡文认为,是把"无意志的天与有意志的人混为一谈",是不敢苟同的。

明言文的一个显著特点,是充满音乐创作的神秘感。人类社会走向现代的过程就是人类理性精神不断得到张扬、发展的过程。科学的发展即是理性精神的充分体现,在文化上则是弘扬人文精神。这些都给人类社会的发展起到了极大的推动作用,也造福了人类。负面的问题则是环境污染,自然生态环境受到破坏。后现代主义对人的文化、艺术、观念有所改变,音乐上的偶然音乐、神秘主义的出现,这些迹象也是值得思考的问题。试想,音乐研究可以将《易经》理论、占卜方法、星象学运用其中吗?不可想象。因为音乐学研究的产生即是人文理性精神的产物。但讨

论也显出我国音乐理论研究和音乐批评需要发展的一面,即在具体作品与观念之间缺乏一个连接的桥梁。

然而无论怎样,此番由谭盾音乐会引起的讨论不仅恢复到20世纪80年代的文化讨论上来,而且也推动了理论思考。但至此并没有完结,接下来90年代中期对新潮音乐的讨论更为深入。

从对谭盾的讨论可以看出,作者们针对的不仅是谭盾,更是中国音乐和中国音乐道路,是创作中的音乐美学观念,诸如,什么是音乐,乐音、非乐音与音乐美的关系,音乐是不是陶冶人们性情的艺术,个性与民族性等问题。不过因为谭盾是"出头鸟",人们需要借助一个话题来阐述自己的观点。自然,也由对谭盾的讨论,重新引出了80年代关于新潮音乐的讨论。

**二、对新潮音乐的重新思考**

20世纪90年代中期对谭盾音乐会的讨论,再次引出对80年代新潮音乐未完的话题。经过几年的时间,无论对新潮音乐是肯定,还是怀疑或否定,从发表的文章看,理性的成分更强,认识也更深入。此时,"新潮"一代作曲家已经在国际上打开市场,稿约、演出不断,在欧、美、亚得到了不少人的赞许。在国内,支持中国现代音乐的人们不需再过多地为他们奔走呼吁,撰文推介,新潮音乐转而成为年轻学子们学位论文的选题。本文不包括这方面内容,仅就人们对新潮音乐的反思进行梳理。总起来看,此时对新潮音乐的反思,主要从对中西音乐不同生存土壤的探讨、新潮音乐的西体中用所带来的对中国固有音乐传统的冲击,以及新潮音乐与中国特色社会主义音乐艺术的宗旨相抵触三个方面展开。

**(一)对中西音乐不同生存土壤的探讨**

关于中西方音乐不同生存环境的认识,在新潮音乐初现的80年代就曾有人提出,当时曾经有人认为由于中西方社会制度不同、艺术观念各异,所以西方现代音乐在中国缺乏生存土壤。到90年代中期,中西方音乐的生存土壤问题重新引起关注,但与80年代偏向意识形态方面的认识不同,90年代的思考更多地从西方音乐哲学观念与中国音乐传统、听众情况的角度进行,于1995年先后发表了两篇同类文章,一是汪申申撰写的《现代主义音乐在中国的命运》,一是于润洋撰写的《"浮瓶

信息"引发的思索》。① 两篇文章都首先肯定了西方现代音乐中的积极因素，也同时谈到中国社会条件、音乐传统与西方的不同。其中尤以于润洋文章对西方现代音乐所依赖的西方音乐哲学的分析最为透彻。于润洋教授从80年代开始涉足现代西方音乐哲学这一基础学科，到发表《"浮瓶信息"引发的思索》的1995年，在这方面已经有了深厚的积累，并于五年后的2000年出版了《现代西方音乐哲学导论》这一非常具有学术分量的专著。《"浮瓶信息"引发的思索》一文，正是作者从更深层次探讨西方现代音乐与西方音乐哲学的关系，以及中西现代音乐不同生存土壤的文章。

该文标题所用"浮瓶信息"一词出自德国哲学家阿多诺。文章对阿多诺针对西方现代音乐两个方面的分析与思考进行了介绍。首先，阿多诺从音乐社会学角度将西方现代音乐形象地比作一支遇难的船在沉没前用"浮瓶"发出的绝望求救信息。阿多诺肯定了以勋伯格为代表的西方现代音乐对社会所具有的批判精神，通过西方现代音乐发出的"浮瓶信息"意识到西方现代音乐所面临的一场深刻危机。这也表达了阿多诺本人对西方现代社会的担忧。其次，阿多诺也分析了西方现代音乐自身存在的问题。一方面，在寻求突破传统规范、寻求自由创作的过程中形成了一种束缚创作自由的新的规范，从而重新丧失了"自由"；另一方面，由于对资本主义"文化工业"的反抗所创造出的不同的音乐，致使这种音乐脱离了广大听众，使自身陷入了一种孤立的境地。

对于阿多诺的思想，于润洋认为是"有见地的"，它"触及了某些西方现代音乐现象的一个本质方面"。在此前提下，作者试图表明我国对西方现代音乐创作的认识应该从社会根源入手，认清西方现代音乐是其特殊历史、社会的产物，力图从更为理性的角度去认识它，从而也间接地向人们表明，不要盲目地接受西方现代音乐，我国音乐土壤与西方社会不同。但作者并未因此全盘否定西方现代音乐以及我国年轻一代在音乐创作上追求创新的做法。对于西方现代音乐的创新和我国年轻一代的创新，作者表示理解和尊重。但同时，作者也进一步分析了我国音乐土壤与西方的不同，它们具体体现在：首先，中国的音乐家自身的社会生活现实、思想境界、情

---

① 汪申申.现代主义音乐在中国的命运[J].人民音乐，1995（12）.于润洋."浮瓶信息"引发的思索[J].人民音乐，1995（5）.

感体验同西方艺术家的感受不同；其次，中国音乐家背后的文化传统和音乐传统与西方不同；再次，中国广大音乐听众在音乐审美意识、趣味上与西方不同。艺术家感受文化传统、听众的审美与西方都不同。由此，他提醒人们，西方艺术界已经对现代音乐开始反思，中国的艺术家不应重蹈西方覆辙。他还提出"中国的现代音乐自然应该走向世界，但在这个过程中他是否至少应该得到中国现代音乐公众在审美上的理解和认同呢？"作者在文章最后表达了他及一个民族的企盼，认为"中国的现代音乐所宣告的应该是一个具有五千年独特文化传统的民族的伟大复兴"。

作为一位资深音乐学家从学术角度所进行的深刻思考，这是很有价值的，也是很值得人们重视的。但至于中国的现代音乐到底是西方现代音乐的产物，还是行走在民族复兴路途之中，是仁者见仁，智者见智的问题，相信最终时间会做出回答。

而关于现代音乐与中国的土壤问题，笔者却有着不同看法。这个问题在20世纪80年代提出之时，支持现代音乐的人就曾表示过不同意见，认为中国并不缺乏产生和发展现代音乐的土壤。但究竟是什么土壤酝酿了中国的新潮音乐，一时没有令人信服的依据。以笔者浅见，新潮音乐就是音乐对"文革"做出的深刻的精神反映，尽管那些"新潮"作品不像陈培勋的《清明祭》、李耀东的《抹去吧，眼角泪》、朱践耳的《交响幻想曲》那样直接表达"文革"题材，然而，新潮音乐对西方现代音乐的大胆追求、运用，对过去被批判的传统文化的浓厚兴趣，以及大胆地表达自我内心感受等手法，都代表了一个时代的青年人从精神上对"文革"甚至之前"左"的音乐思想的反叛。

改革开放后，青年人以初生牛犊不怕虎的精神，以易于接受新事物的能力，在对西方音乐强烈的追求面前，其潜在的因素是精神上对"文革"的反叛。以青年人为代表的知识分子，以自己的创作去寻求文化的根，一改现实题材，专门对那些古代文化、边远少数民族原始古朴的文化感兴趣。同时，他们也以强烈的愿望恢复文化上的交流，希望睁眼看世界，对西方现代音乐如饥似渴地拿来，甚至来不及分辨良莠。

也许，这可以被看作是新潮音乐生存的土壤。有了这样的土壤，它才能在社会上存在，才能得到人们的赞赏。当然，不可回避的是，新潮音乐毕竟是新生事物，它的创作者需要在创作中、表扬声中、批评声中成长，它的音乐也需要在国内外听

众的不断交流中寻找。事实证明，在不断的音乐实践中，我国的民族光荣传统越来越发挥出它的力量。我们也坚信，它还将继续发挥它的力量，并最终得到复兴。而在复兴的征途上，不仅是创作者，也包括一切关心中国音乐文化的人们，都曾为其做出过贡献。

**（二）新潮音乐的西体中用所带来的对中国固有音乐传统的冲击**

世纪末，人们以喜悦、急切的心情迎接新世纪的来临，对所走过的一个世纪的道路进行回顾总结是非常正常的。尤其中国，在这个世纪发生了翻天覆地的变化，世纪末的心情就更为复杂。在音乐界，世纪末出现的从观念上摆脱西方的呼声曾引起音乐界强烈的注意。这种呼声，也涉及对新潮音乐的认识问题。1995年，管建华在《中央音乐学院学报》发表了《新音乐发展历史的文化美学评估》[①]一文。文章开门见山地提出，中国的新音乐是西体中用，"中国新音乐的发展历史主要是'西体中用'的历史"。对音乐"体"的探讨不是该文的目的，其目的在于探讨以西方音乐为"体"的新音乐的引进对中国固有传统文化的影响。尽管作者认为对于一种文化，掌握一种新能源，意味着一种进步，但作者更认为，这进步要有个前提，就是对自身能源不断产生冲击。他认为"如果这种进步带来的是自身音乐能源的丧失或消亡，这种进步的结果是值得怀疑的"。由此，作者谈到80年代的新潮音乐，认为它"仍是西方音乐权威话语在中国乐坛的再次显现"，在新潮音乐面前，"中国传统音乐在自身文化的内部反而处于边缘、'落后'、尴尬的地位"。

作者提出，西方音乐进入后现代音乐思潮。后现代主义"反传统、反现代艺术的价值体系和美学观念，使整个西方文化艺术面临着价值重构的问题"，而西方专业音乐艺术在后现代"文化景观下"，"再无力担负起昔日'指导'全球音乐文化发展的历史使命"，所以随着这股后现代文化思潮下"西体"的破裂与重建，那种以西方音乐为"体"的中国新音乐的历史的结束"也势在必行了"。所以作者响亮地提出，谭盾于1994年1月9日在北京举行的音乐会，"为中国新音乐发展历史画上了句号"。作者认为"今天我们面对的是全球和世界各种文明音乐的对话和沟通，其中国

---

① 管建华.新音乐发展历史的文化美学评估[J].中央音乐学院学报,1995（1）.

本土音乐文化与西方音乐进行平等对话有着更为重要的意义",如此"将使中国音乐真正立足自身,面对未来"。也就是说,在全球化的当今,包括新潮音乐在内的中国新音乐是不能够完全代表中国参与世界各国音乐文化的平等对话的。作者提出"21世纪将是在全球与本土文化双向运作背景下,本土音乐文化的价值重建与回归的世纪"。

世纪末,如管建华一样强调摆脱西方影响的呼声并不是孤立的,在其他人的文章中也间或提到,如《人民音乐》1995年第12期刊载卞祖善的《关于"20世纪华人音乐经典"之我见及其他》一文也谈到音乐评论"勿以洋人马首是瞻"的看法,认为这种现象"是近年中国乐坛音乐评论界一种可悲的现象"。同为作曲家,又同在国外生存的黄安伦也有不同看法,他在《无调性与曲作的个性及其他——我在台湾"省交"'95"作曲研习营"讲了些什么》[①]一文中谈到,西方人对中国音乐缺少了解,也不能真正了解什么是中国风格的音乐作品。在谈到谭盾的音乐时,他表示对谭盾的音乐理念"实在不敢苟同",原因在于"他身体力行的,是向全世界宣扬'中国狼哭鬼嚎的文化'"。作者认为"中华文化有的是美好的东西,为什么偏偏搞这类东西?这实际上涉及我们中国人究竟要为世界文化'贡献些什么'的大问题"。

### (三)新潮音乐与中国特色社会主义音乐艺术的宗旨相抵触

进入世纪末,在一些学者冷静理性地思考中国的现代音乐创作之时,80年代对新潮音乐的支持与批判两种截然不同的观点及其背后不同的音乐观念依然存在。分别于1995年、1996年在《文艺理论与批评》(《音乐研究》转载)杂志上发表的笔名为石城子的文章,可以说是在吕骥《音乐艺术要坚定地走社会主义道路》一文基础上更为有分量的文章。

文章针对1994年以来对谭盾及新潮音乐的讨论,认为"认识起码比过去冷静得多了",提出"对十多年来,纷繁复杂的新潮音乐现象,作一清醒、客观的分析和评价""是时候了","从现在起就应该着手这一工作"。该文以历史的眼光,将80年代后出现的新潮音乐置于"文化大革命"的社会大背景之中,认为应当看到新潮音

---

① 黄安伦.无调性与曲作的个性及其他——我在台湾"省交"'95"作曲研习营"讲了些什么[J].人民音乐,1995(6).

乐的出现"在新的历史条件下存在的某种合理性"。但这不是作者撰写该文的目的，其目的在于对包括流行歌曲在内的新潮音乐予以彻底批判。

文章的理论基础是建立在"中国特色的社会主义音乐艺术"和批判资产阶级自由化上的。全文多次出现作者的这一理论："我们音乐艺术的意识形态特指坚持以马克思主义科学文艺观为指导，坚持走有中国特色的社会主义道路"，一再提倡"继承和发扬我国音乐艺术的优秀传统，尤其是革命音乐的宝贵传统""重视现实题材、重大题材的创作"；坚持社会主义方向的音乐家应"自觉地以做人民群众的歌手、全心全意为人民服务为自己的出发点和归宿"。与吕骥文章倡导的音乐一样，即健康、向上，充满斗争精神的作品。在形式上应该广为群众接受，与西方现代派音乐应该保持距离、划清界限。

在此理论基础上，作者开始了对新潮音乐作品、作家思想言论、舆论导向的分析与批评。

新潮音乐之所以能"热"起来，作者认为重要的因素在于"某些舆论媒介的推波助澜"。20世纪80年代一些赞扬新潮音乐的观点，尤其是《现代音乐思潮对话录》中的观点，"形成了一种错误的舆论导向，使这股'新潮'音乐'热'全面升温"。在作者看来，错误的舆论导向，还不只体现在对新潮音乐的过度"吹捧"上，更为严重的还在于一些文章"成了在音乐（文艺）思想、观念上对毛泽东文艺思想科学体系的一种'挑战'"，由此"我国的音乐艺术，应沿着什么样的道路前进这个重要的问题，被明白无误地提了出来"。作者指出，在这种错误的舆论导向的背后，隐藏着真正的目的：

> 别看他们对"新潮"音乐作品给予那样多、那样高的评价和吹捧，其实作品本身的优劣、高下、成败，他们根本不在意，只是说说而已，全都不必当真。他们看重的只是"新潮"音乐在思想、观念上对科学的文艺观和经过实践检验的我国音乐的宝贵传统尤其是革命音乐的宝贵传统的对抗与挑战。

作者进一步指出：

> 一切都是为了思想观念的目的。这也就是为了政治的目的。这同样是一种意识形态的选择。他们不是曾经，而且现在还在口口声声说要淡化意识形态吗？其实那也是假的。那只是一种伪装而已。

文中作者不仅指出了舆论的错误导向，同时对新潮作品也基本是否定的。他指出新潮音乐的中心问题首先在于表现自我，远离社会，因此导致远离听众；其次，反对重视音乐的社会效果；再次，与西方现代主义音乐"趋同"；最后，新潮音乐作品缺乏健康、明朗、向上的风格，而表现了一种冷漠、孤寂、哀怨、悲凉、消极、厌倦，进而走向虚无，寻求超脱等精神状态，"从过分渲染苦难到对生活厌弃与否定，是某些坚持个人主义立场的'新潮'作曲家思想发展的过程与必然的结果"。作者认为，这是一种"反现实的态度和立场"，是对"流动不止的生活热流失去了起码的依恋"。即使是新潮作品中关于中国远古的题材，作者认为也是不正确的，类似于谭盾的舞剧《九歌》这样的作品，"只能被看成是对我国传统文化的扭曲性表现，是对我们先民的生活和品格的丑化"，其目的是"迎合西方殖民主义者的口味，为他们奉行的'全盘西化'的理论主张服务"。

在与西方是对话还是对抗上，作者显然存在着对抗、戒备的心理。作者的条件是，学习是可以的，但不能作为音乐的主流，不能代表新时期音乐艺术的发展成果。他坚持认为新潮作曲家的作品不过是一些"实验性"的作品。即便是作品在国际上获奖，作者也认为，"西方音乐团体、音乐舆论机构，对这一类（按：指新潮作品）带有实验性的音乐创作格外青睐，甚至给予重奖，原因是多方面的，但也不能排除是他们的价值观促使他们做出的选择"。在谈到1994年IDG国际数据集团赞助的谭盾交响作品音乐会，作者感到"国际财团为何资助这类'新潮'音乐会，它和西方所谓的'权威'的音乐比赛给'新潮'音乐以重奖一样，也是不难理解的"。

文章批评新潮音乐作品"大部分乐思怪诞，音响刺耳，一方面在技法上非常复杂，另一方面在情感内容上又显得比较贫乏"。由此，作者在器乐作品的形式上，提出了如下标准：

① 抒情的；

② 继承基础上的发展；

③ 旋律的重要性；

④ 谐和与不谐和的张力性与动力性；

⑤ 不谐和与谐和的对立统一；

⑥ 乐音与自然音的关系；

⑦听,是欣赏音乐最基本的,也是最重要的途径。

而新潮音乐违背了以上的规律。

"新潮"音乐以病态的眼光看待历史与现实,对传统与理想均采取否定的态度;在形式上崇尚混乱、偶然、无序,摧毁一切行之有效的音乐秩序,最后连音乐艺术、作曲家本身也被它彻底否定。它才走了一段短暂的道路,就已病入膏肓,它在中国的衰亡,是不可避免的。眼下,"新潮"作曲家们,"新潮"音乐的鼓吹者们,只得靠在西方上流社会的什么奖,来寻求刺激,来强大精神。

于是,作者认为以北京、上海等地音乐院校中的一些学生为主的创作群体的新潮音乐,"对西方现代主义音乐思潮的彻底认同与全盘接受和'反传统'、'反主流'、'反一切行之有效的规范'的创作倾向","和我们建设有中国特色的社会主义音乐艺术的宗旨是根本抵触的"。

很明显,作者所提倡的是吕骥等人强调的社会主义音乐道路,是中华人民共和国成立后十七年的音乐道路,是不变的音乐道路。而当时很多人经历了"文革",所追求的有特色的社会主义音乐道路,则是开放的、发展的、与过去不完全相同的;与西方不是对立,而是对话的;对传统不是批判,而是挖掘的音乐创作道路。而到了20世纪末,这种上纲上线的文风已经不能具有什么实质性的作用。

在大的历史潮流面前,你可以批评、不满,但是无法阻挡。而顺应历史潮流,才是明智之举。所以,尽管该文收集了大量资料,对新潮音乐的发展过程给予交代,对作品、作曲家的思想进行了分析,但该文致命之处就在于缺乏一种历史眼光,并为强调自己的主张而否定历史事实。如认为"能够使听众重复欣赏,甚至作为音乐会保留曲目的'新潮'音乐作品几乎没有一部";认为随着新潮作曲家纷纷出国留学或移居国外,"这股音乐新潮还是沉寂了下来";等等。

石城子的文章是我国历史上出现的音乐艺术与意识形态密切联系的思想理论在新时代的体现,也是一篇具有代表性的论文。但随着中国经济改革、步入国际化时代的来临,强调音乐艺术的政治意义的时代也随之结束,音乐讨论步入学术化,而不再从官方的角度、以政治的标准衡量一个作者、一部作品。

# 第四章　20世纪90年代关于民族管弦乐的大讨论

## 第一节　历史追溯与讨论经过

大型民族管弦乐是20世纪中国音乐历史上的一件新生事物。它不同于民间风俗性、自娱性的吹打乐、丝竹乐等合奏形式，也与我国古代雅乐的观念性和仪式性相异。它是适应20世纪中国巨大历史变革中民族自强精神与音乐观念而产生的新型合奏形式。唯其新，故从诞生之日起，不同的认识和评价即一直伴随，除特殊时期，有关讨论一直不曾间断，直至20世纪末开展的持续十余年，云集海峡两岸和港澳地区以及海外华人等众多人士参与，涉及民族管弦乐编制、律制、"交响化"与"民族化"，甚至对整个20世纪中国音乐历史的评价等一系列重大问题的广泛而深入的大讨论。本章即是对这次大讨论的再回首，并对讨论的缘起加以梳理，对其经过和中心论题进行整体的归纳论述。

### 一、历史追溯

20世纪末围绕着民族管弦乐开展的这一广泛深入的大讨论，是世纪末中国融入国际社会，在全球化时代下音乐知识分子们对自身音乐文化的深刻思考和对中国音乐路向的再选择的集中展示，也与以往历次出现的对新式民族管弦乐的讨论具有内在的历史联系。

大讨论之前，对民族管弦乐较为集中的讨论曾出现过三次：第一次出现在新式民族管弦乐团初现时期的30年代，第二次出现在整个民族管弦乐得到迅猛发展的60年代，第三次则是"文革"结束后的70年代末80年代初。

1. 近代我国知识分子了解西方、向西方学习的过程，也是自身音乐意识觉醒的过程

如果说清末还只是西方音乐的传入，其对中国传统音乐的影响尚不明显的话，那么在新文化运动中，其影响到的已不仅是从西方留学归国的萧友梅等人，而是触及国乐领域，渗入人们的观念深处。国乐家们纷纷开始办社团，逐渐有意识地对国乐进行整理、传播，并开始系统地研究，一时间先后出版了数本中国音乐史专著。而这些专著的撰写人不仅有清末留日的王露、叶伯和，有留学欧洲的萧友梅、王光祈，更有接受传统教育，具有正宗传承、谙熟国乐的国乐家们。这是事实。事实说明，学习西方是表面上的，其深层蕴意则是中国音乐观念的悄然转变。不难理解，对国乐进行整理的过程即是历史的反思过程，也是寻找新生的过程。20年代，在西方音乐通过专业性教育机构的建立而欲扎根于中国时，由曾被冠之为国粹派代表人物的郑觐文办起了大同乐会，欲复兴雅乐，成立了以演奏雅乐为目的的乐队。然而因为雅乐在中国已失去存在的土壤，故而本为专门复兴雅乐而创建的乐队，逐渐成了具有现代意义的新式民族管弦乐团。在萧友梅创作了中国的管弦乐作品之后不久，1926年，具有新式中国民族管弦乐意义的作品《春江花月夜》也随即问世。

同时，从力主改进国乐的刘天华留下的文字，可以看出一种新式的民族管弦乐合奏形式也在他心中酝酿着。1927年《国乐改进社缘起》中提出要效法西方，为国乐"配合复音"。其所提出的"配合复音"在笔者看来就是一种新式的民族器乐合奏形式。可以说这种新式的民族管弦乐的出现是时代呼唤一种能够代表整个中华民族精神的形式的体现，是社会逐渐脱离封闭走向开放在音乐上的反映。这里所说的封闭，还不仅仅是国家意义上的封闭，而是打破国内城市与城市、城市与农村和不同方言之间的社会封闭状态。当时交通业的逐渐发展、国语的提倡，是整个社会走出封闭，向着现代转型的体现，音乐是整个社会转型的一部分。转型中人们对统一、强大的国家具有强烈的诉求。在民族器乐上具有优良传统的古琴艺术，或江南丝竹、广东音乐等合奏形式，在当时的一些人看来是不能满足这种诉求的，所以人们要建立一种新的、体现统一、强大的大型民族管弦乐形式。而在大型民族管弦乐的初期建设中，中国的国乐家们，如郑觐文、刘天华、秦鹏章、卫仲乐等起到了中坚的决定性作用。这说明民族管弦乐的建立，是国乐家们为发扬国乐而做出的自主选择。

20世纪30年代,以郑觐文为首的国乐家们对民族管弦乐建设取得了初步成果。对它的不同认识和看法也不断产生,代表性的人物如萧友梅、青主、陈洪、贺绿汀等。尽管萧友梅、青主等音乐家的观点也不完全相同,但无论是萧友梅的中国音乐"落后说",还是青主的"国乐改良说",或者是陈洪、贺绿汀的音乐的民族性不在乐器和演奏形式,而在于音乐作品和"内容"的看法。他们的共同点在于,都强调首先要学习西方音乐,要"把西乐记谱法、和声学、对位法、乐器学、曲体学加以研究,方才可以谈到整理或改造旧乐"①。在这个前提下,他们也提出了一些具体意见,如青主关于中国乐器的转调问题和低音乐器问题,认为没有低音乐器"是不能够得到完全的乐队演奏"的,所以有必要"另外制造成一种相当的低音乐器"②。在当时,从事民族管弦乐事业的创建者都生活在大城市,文化交流比较活跃,如郑觐文、秦鹏章、卫仲乐等。而对其提出疑义的则多为接受西方文化的人士。这是对民族管弦乐的第一次讨论。但实际上,在讨论中民族管弦乐事业的发展没有停止,继大同乐会乐队之后,1935年和1941年中央电台音乐组国乐队和中国管弦乐队相继组建,它们继续着民族管弦乐事业的探索之路。

2. 中华人民共和国成立后,国家奉行独立自主政策

在大力提倡文化艺术人民性的前提下,民间音乐得到了空前重视,搜集、整理和研究工作系统地开展起来。这为从事民族管弦乐工作的音乐知识分子了解民间音乐提供了条件。此时期的民族管弦乐事业也得到各级政府文化部门的重视,一些民间演奏家的社会地位得到很大的改善,民族器乐家们的积极性得到充分的发挥,民族管弦乐团的建立在各级政府的支持下得到进一步发展。尤其是在20世纪50年代后期,各地、各民族新建的民族管弦乐团盛行,同时民族管弦乐的创作、演出也得到发展。但是,一个大型乐队的建立,需要诸多条件,也有一个长期的摸索、实践过程。在中国民族管弦乐的成长过程中,除将我国历代传统器乐合奏作为继承对象外,西方管弦乐队是一个强大的参照对象。民族管弦乐队建立的初衷是建立中国

---

① 最近一千年西乐发展之显著事实与我国旧乐不振之原因//萧友梅音乐文集[C]. 上海:上海音乐出版社,1990:416.
② 青主. 论中国的音乐——给上海交响乐队指挥 Mario Paci 一封公开的信[J]. 乐艺,1931(4).

自己的大型乐队，但无论在哪个时期，都要以西洋管弦乐队为参照对象，此时期也同样，从乐队编制、乐曲编创、演出形式、乐器改革等，都离不开西方管弦乐这个参照物。实践中探索的民族管弦乐逐渐被人接受，有了基本的模式。在这样的形势下，1961年年底中国音乐家协会召开了民族器乐创作座谈会，就成绩和问题进行了广泛的讨论。从刊载于《人民音乐》和《音乐研究》上的文章可以看出，当时人们思考的问题对之后民族管弦乐的发展和20世纪末到21世纪初围绕民族管弦乐展开的广泛深入的讨论有着密切的关系。

座谈会对民族管弦乐队的成绩从三个方面进行了总结，提出：第一，民族管弦乐队在中华人民共和国成立后的广泛建立，在挖掘整理各民族民间音乐特点基础上而受到各方重视和欢迎；第二，总结了中华人民共和国成立以来进行的一系列乐器改革方面的成就，认为乐器改革使得各种各样的新型民族乐队和传统形式的民族乐队"越来越完善，越来越具有更丰富的表现能力"，并把民族乐器改革当作发展民族乐队的一项重要工作；第三，在创作上取得了突出成绩，不仅有乐队作品，民族管弦乐作为歌剧、舞剧及电影音乐也被人们广泛采纳。

在肯定成绩的同时，座谈会还对民族音乐遗产的继承和发扬、民族乐队乐曲创作、民族乐队的编制、民族乐器改革及其他与民族乐队的建设和发展有关的各种问题进行了讨论。90年代，在乐队编制问题上讨论得非常集中而深入，而这个问题在60年代就是一个重要话题。关于乐队编制，当时许多人认为不可能，也不需要马上取得统一，并针对某些倾向提出"某些民族乐队的组成是可以有条件地吸收西洋管弦乐队的经验和吸收某些外国乐器的，但是，生搬硬套的方法和盲目地追求所谓'交响性'的做法，对于发扬民族乐队的特点是不利的，也不能简单地以中西乐器混合乐队的组成方法来代替民族乐队的创造性的发展"。民族管弦乐队尚存在着不足，表现为音域不够宽，音量不够大或不便控制，音质不够纯净，音不够准，一些乐器之间的组合不够协调，等等。

座谈会上有两个问题尤其值得关注，一是在民族管弦乐与民族音乐、地方音乐的关系问题上存在着明显的不同认识。一方面突出强调民族管弦乐队与传统音乐的继承关系，认为"要发展民族乐队，首先仍然是要很好地发掘、整理和研究民族音乐遗产"，如何吸收各民族具有丰富表现力的乐器，丰富民族乐队是音乐工作者的重

大课题；在乐队形式方面，对民间乐队和古代乐队组成的普遍性规律和特殊性规律研究得不够，继承得也不够；在创作上，提倡"越是善于继承自己的优良传统，越是善于吸收外来的有益因素，越能达到更高的创造成就"。

但在当时也有人认为民族音乐遗产"没有什么'进步的'东西"，"和今天的人民生活有很大的距离"。还有人提出，应该用新的观点来理解民族音乐遗产，原封不动地向广大听众介绍民族音乐遗产并不是最好的办法。① 关于民族管弦乐队的民族特点和地方特色问题，李焕之谈了他的看法，认为"在创作上重视地方特点不等于说把民族乐队的发展局限在地方性的圈子中，而是从发展和提高的要求来对待这样一件工作。发展地方特色的乐队音乐，一方面是使得我国丰富的器乐艺术传统得到充分的发掘和提高，一方面又更有利于交流各地发展民族乐队的经验。这对于建立和发展一种或数种具有较高表现能力的国家民族乐队将发挥重要作用。② 李焕之进一步就如何学习西方创作技法和中国传统音乐规律，以及如何区别对待民族乐队和西方管弦乐队问题谈了他的看法，认为"新型民族乐队的建成到底还是应该以我国传统音乐的特色和规律作为它发展的基础，由此出发来推陈出新"，创作者应熟悉民族乐器性能，了解并掌握我国传统音乐的规律，"总之，一方面要深入研究传统规律，一方面要创造性地大胆地运用现代的创作技法，并使这二者非常有机地融合起来，才能使我们民族乐队音乐的创作水平不断得到发展和提高"。

这同样是一个在 20 世纪 90 年代引起广泛讨论的问题。可以看出，在 50 年代和 60 年代，人们对民族音乐的认识观念中的确存在通过民族乐队保存传统音乐的想法，随着发展，这种想法已不符合客观情况，才产生了 90 年代的讨论。

二是开始涉及民族管弦乐队的交响性问题，较集中地反映在《人民音乐》1962 年第 2 期发表的李焕之《民族乐队的音乐创作问题》一文中。

---

① 本刊记者.继承发展民族传统、贯彻"百花齐放"方针——中国音乐家协会召开民族乐队音乐座谈会.[J].人民音乐,1962（1）.

② 本刊记者.继承发展民族传统、贯彻"百花齐放"方针——中国音乐家协会召开民族乐队音乐座谈会.[J].人民音乐,1962（1）.

文中首先体现出李焕之对民族乐队的交响性现象持肯定的态度,认为中华人民共和国成立以来,特别是1958年以来,音乐创作队伍从业余走向专业化道路,"使得民族乐队音乐的领域,从仅仅是传统曲目的整理改编,逐步扩展到反映现代生活的各种题材和篇幅巨大的交响性作品"。之所以肯定,是基于当时民族乐队的任务是积极地反映现实生活,发挥社会作用,提倡描写"重大的主题",表现"革命的、史诗般的题材"。可以说,民族乐队交响性问题,是在创作中寻求突破风俗性、娱乐性而积极地反映现实生活的过程中提出来的。反过来说,就是民族乐队是否只要地方性、风俗性和娱乐性,而不需要表达现实生活、内心世界矛盾冲突?李焕之在60年代提出民族乐队交响性问题,并非是纯理论的抽象思考,而是创作实践中已经出现这样的作品。李焕之文章中提到的作品有:《渔家组曲》和根据管弦乐队移植的《瑶族舞曲》《春节序曲》《中国狂想曲》等。但交响性问题在当时只是许多问题中的一个还未引起人们充分重视的新情况,因此除李焕之一文外,未见其他文章就此问题展开进一步讨论。在文章最后,李焕之写道:"民族乐队音乐的创作领域是非常宽广、大有可为的。我们深信,一个具有鲜明的民族特点而又有丰富表现力的大型民族交响乐队,在不久的将来会以它完备的规模与崭新的面貌出现在世界乐坛上。"[1]由此来看,当时民族乐队的交响性至少是一些人的理想。

值得关注的是,在以后的讨论中,一些民族音乐学家和部分演奏家认为民族管弦乐是"欧洲中心论"的产物。然而,从一开始,从事民族管弦乐工作的都是国乐家,他们可能具有良好的师传,是在民族器乐教学、演奏第一线的实践者,他们没出过国,也不一定接受过专业的音乐教育。他们之所以竭力发展中国民族管弦乐,完全是在强大的西方音乐面前为民族器乐寻得一条生路。但是他们也明白,如萧友梅所批判过的死守老法、目光狭隘、自以为是、门派成见是不能够拯救中国音乐的,所以他们要"改进",走向开放。大型民族管弦乐队的建立即是一个证明,是走出门派小圈子的行动,也是民族器乐家们自身向现代社会过渡的体现。直至50年

---

[1] 李焕之. 民族乐队音乐的创作问题[J]. 人民音乐,1962(2). 李焕之音乐文论集(上)[C]. 北京:人民音乐出版社,2006:291-302.

代，民间艺术家进入专业队伍，仍然在这个过程之中。即使如杨荫浏这位在40年代大力提倡保护传统音乐的音乐家，其观点也是极为开放的。

在60年代的讨论中，许多人就意识到创作是带动发展的关键性因素，认为彭修文既指挥，又改编创作大量作品，同时借助广播的影响力使中国广播民族乐团取得了广泛的影响，在民族管弦乐领域占有一席特殊的地位。中国广播民族乐团为不少乐团做出了表率。但60年代的民族管弦乐队不仅有中国广播民族乐团，还有前卫民族乐团和后来的中央民族乐团等不完全相同的乐队，另外还有少数民族乐器组成的乐队。总之，中华人民共和国成立以来，民族管弦乐事业得到了很大的发展，取得了不少成绩，夯实了民族管弦乐的发展基础。然而，初获成果的民族管弦乐事业因为"文化大革命"的到来而被迫停滞下来。

3. 围绕着民族管弦乐展开的第三次讨论，集中在"文革"后的1979年成都器乐创作座谈会和之后的几年时间里

成都器乐创作座谈会对整个新时期国家音乐事业的发展，特别是之后器乐创作的繁荣具有非常重大的思想理论意义，对其积极作用的肯定基本得到人们的共识。这次讨论也促进了人们对民族管弦乐的认识思考，并最终体现在对创作的推动作用上。座谈会对民族管弦乐的讨论也同样集中在编制上，并且特别因为贺绿汀在会议上的录音发言和1979年发表在《文汇报》上的短文，引发了不同观点的讨论，三四年之内，围绕着贺绿汀的发言发表了数篇文章。这次讨论首先带有明显的时代痕迹，但在讨论过程中，人们的思想逐渐得到解放，对问题的认识也在讨论中逐渐深入，对于人们摆脱"文革""左"的思想羁绊起到了有益的作用，使人们逐渐地从音乐艺术、民族文化本身的角度去认识、思考民族管弦乐问题。创作、演出也在当时艰难的社会环境中前行，出现了《长城随想》等优秀的大型民族管弦乐作品。正如60年代李焕之在文章中开始讨论民族管弦乐的交响性问题是出自创作实践中交响性的出现。80年代，在大型民族管弦乐，特别是民族器乐协奏曲形式受到青睐并取得成果的情况下，人们关于民族管弦乐交响性的理性思考重新开始，并逐渐热烈起来。

在80年代改革开放的大社会环境中，民族器乐作为我国音乐文化的一个重要品种曾多次出访欧美，也引起欧洲音乐文化工作者对中国民族器乐创作的民族性与西方音乐影响问题的讨论。但欧美民族音乐学者的观点对中国音乐家的影响在当时

并不明显。这也证明我国音乐工作者与欧美音乐工作者之间长时期造成的隔阂,互相都有各自不同的看法,却开创了民族管弦乐更广泛视野中讨论的路向。

80年代末,国际、国内情况复杂,音乐界经过几年热烈讨论,人们也逐渐地多了些冷静,和对一些问题的重新再思考。正是此时,出现了中国音乐危机的理论。

## 二、问题缘起及讨论过程

"文革"后,伴随着改革开放开展的思想解放运动,特别是80年代中期形成的"文化热",中国知识分子像新文化运动时期一样,再一次积极思考并寻求促使中国强大的现代化道路。音乐上,除创作领域将西方现代音乐与本土的传统、民俗文化融合,出现一种新的创作思潮外,中国传统音乐和在20世纪得到改进发展的民族音乐也在开放社会中有了更多与西方的接触。同时,正处于方兴未艾中的西方民族音乐学理论与观念也在中国音乐学界逐渐产生影响,一种新的音乐观念逐渐萌生。1979年以方堃为团长的中央音乐学院民乐演出团访英演出,引起了西方音乐学家对中国音乐的讨论。西方学者在听到中国音乐后,对中国音乐接受西方影响不以为然,认为中国音乐应该更多地保持传统特性。这个问题在当时的国内也引起了关于民族性的讨论。80年代中期围绕新潮音乐的讨论中,以一些民族音乐学家为代表的学者开始了对"欧洲音乐中心论"问题的思考。到90年代初,这种思考基本成型,提出了20世纪中国音乐道路是在"欧洲音乐中心论"阴影下走过的理论,中国传统音乐文化面临着"危机",我们正处于"母语缺失"的危险境地。也由此在世纪末开展了20世纪中国音乐道路的大讨论。而以民族音乐学家为代表的"欧洲音乐中心论""危机"等理论观念也直接影响到对半个多世纪以来民族管弦乐的再思考。

另一方面,90年代初,随着《当代中国音乐》一书的启动,在反对资产阶级自由化高潮的复杂环境下,一些参与撰稿的学者,暂避敏感学术问题,将研究领域转向对中国民族器乐道路的回顾总结上,发表了如梁茂春《在艰难中崛起——八十年代民族器乐创作述评》、乔建中《中国民族音乐十年》[①]等文章。梁茂春在《在艰难

---

① 梁茂春.在艰难中崛起——八十年代民族器乐创作述评[J].人民音乐,1990(3).乔建中.中国民族音乐十年[J].人民音乐,1990(4).

中崛起——八十年代民族器乐创作述评》一文中，对80年代以来包括民族管弦乐在内的民族器乐的状况进行了总结，认为"在艰难中崛起"最能概括80年代民族器乐创作的基本特点。他认为十年里，民族器乐事业"在危机中探索，在困惑中发展"，既陷入了"前所未有的困惑"，面临着财源短缺、听众流失的窘境，同时也取得了新人成长、创作上的新成绩，加上创作上的"多样化""探索性"以及民族器乐"协奏曲热"的出现，使包括民族管弦乐在内的民族器乐在面临困境的同时，也"开创了前所未有的局面"。乔建中的文章《中国民族音乐十年》认为，1979年后，民族音乐事业迎来了过去30年"从未出现过的十分活跃又颇具初步繁荣局面的崭新时期"。他特别提到，在创作方法上出现的大胆探索、多种尝试和大中型作品的一度丰收都证明其所取得的成绩是明显的。显然，二位学者对民族器乐领域的评价是以肯定为主的，而不同于"欧洲音乐中心论""危机"的说法。

此时，除音乐学者对民族器乐进行回顾总结外。常年从事民族器乐创作、演出工作的音乐工作者也集中对民族器乐事业进行回顾总结，他们尤其对50年代以来四十多年间民族器乐的经验、教训进行了反思，主要谈到民族器乐创作技法陈旧、观念封闭，在乐队编制等方面存在多方面相当严重的问题。① 在这样的困境中，在反思中，有人寻找着民族器乐，特别是民族管弦乐与"新潮"作曲家不同的创作思路，并从彭修文改编并指挥的一些西洋管弦乐作品获得启发，认为彭修文改编的这些作品的意义在于："表明民族器乐在交响性写法上，有着广阔的天地，在写作技法上也有着多种可能性。"他们对民族管弦乐的交响性写法给予充分肯定，并大力提倡，提出民族管弦乐的理想：既继承中华大乐传统，也大量吸收世界音乐文化的各种各样的营养，"特别是交响性写法这一器乐创作的最高境界"，寻找现代技法与听众欣赏习惯的交会点，写出具有深刻内涵、完美技法、受听众欢迎的民族器乐作品。② 此时，虽然公开的讨论尚未开始，但一方认为中国传统音乐出现了"危机"，另一方却积极提倡交响性，完全不同的认识看法，酝酿着日后的大讨论。

---

① 孙克仁.民族器乐创作面临的课题[J].人民音乐，1992（4）.刘锡津.浅议民族器乐的交响性写法[J].人民音乐，1992（8）.
② 见刘锡津.浅议民族器乐的交响性写法[J].人民音乐，1992（8）.

1993年2月香港大学亚洲研究中心、香港民族音乐学会联合主办了"20世纪国乐思想研讨会"（下文简称"'93香港大学会议"）[1]。这是这次大讨论的真正开始。而举办此会议的直接因素，是《中国音乐学》1989年第4期重新发现并发表杨荫浏的文章《国乐的前途及其研究》。对此，发起人吴赣伯曾谈到，在读了杨荫浏先生的文章后，曾与沈洽、林友仁、胡登跳商议，感到"中国人进入了一个思考的年代，似乎有第二次新文化运动的感觉"，吴赣伯还曾专门发表文章，谈对杨文的认识。

吴赣伯《国乐思想》前言的标题为《中国音乐家人文精神的失落》，他写到大半个世纪以来的中国音乐发生的最根本的变化是"我们中国音乐家的许多人总是把眼光、思路和大量的精力放在西洋音乐上、放在如何用西洋音乐来改造中国音乐甚至取代中国音乐的方法上，继承中国音乐的传统几乎已经成为一句有名无实的空话"。这一思想表现在创作上，是没有产生"真正具有中国乐风的作品"；表现在研究上，则是关注西方音乐形式，"轻视或无视中国传统音乐和用中国民族乐器来演奏的近现代作品的发展与变化"。他提出"当今无可置疑的事实是，中国音乐的作曲或演奏、理论或评论、专业或普及的教育等等，在相当大的程度上都已经西化"，进而发出"当代中国社会的整体文化是否出现危机，中国音乐的教育和发展路线是否应该受到质疑"等问题。

会上，沈洽以《国乐思想谈——我们现在在哪里？》为题，谈了对问题的思考，认为问题是极为严重的，"近百年来西方文明对中国的冲击是全方位的"，在这种背景下，国乐原先生存的环境"已经几乎不复存在"，并提出"全盘西化"论"早已在中国取得了事实上的胜利"，包括音乐观念、社会音乐价值取向和舆论导向、国民音乐教育的理论基础和体制，以及音乐作品的各种要素在内的我国音乐的"基底"已经"完全西化"。

另据彭修文所说，1992年他率领中国广播民族乐团赴香港演出，引起不同看法，1993年的会议与他的演出不无关系，是一部分人将他视为"假想敌"而召开的。

针对民族管弦乐事业存在的问题和"'93香港大学会议"提出的问题，一系列

---

[1] 会后出版了论文集。刘靖之，吴赣伯，编.中国新音乐史论集·国乐思想[C].香港：香港大学亚洲研究中心，1994.

书面的、会议的讨论热烈地开展了起来。在我国内地,《人民音乐》1995年第10期以对彭修文的采访开始了历时六年的"民族器乐的创作与发展"系列讨论。该讨论一直持续到2001年,共发表文章43篇,撰写文章的人包括内地、香港和台湾及生活在海外的音乐人士。1997年2月,同是在香港,由香港市政局主办,香港中文大学音乐系、香港民族音乐学会和香港作曲家联会协办,举行了以"中国民族管弦乐发展的方向与展望"为主旨的"中乐发展国际研讨会"(下文简称"'97中乐会议")。这同样是一次在香港举办的有关民族管弦乐的重要会议,针对"'93香港大学会议"对民族管弦乐的质疑,此次会议上,多数人肯定民族管弦乐队是时代的产物,肯定其存在的价值,从而话题转向对民族管弦乐的交响性问题的集中讨论上。

1998年,中国民族管弦乐学会、山东省音协、青岛市音协和《人民音乐》编辑部在青岛联合主办了题为"全国当代民乐创作理论研讨会"的全国性会议,会后虽未出版文集,但不少发言发表在《人民音乐》"民族器乐的创作与发展"系列讨论上。此次会议不仅对民族管弦乐的存在给予了充分肯定,更对民族管弦乐事业如何更好地发展进行了讨论,提出民族管弦乐发展的关键在于创作,提出"唯有创作的繁荣,才是发展民族器乐艺术的根本之路"的主张。①

进入21世纪,关于民族管弦乐的讨论仍在进行,在香港、台湾地区分别继续举办了研讨会。2000年香港中乐团主办,香港中文大学音乐系、香港大学音乐系、香港作曲家联会协办举行了"21世纪国际作曲大赛"暨"大型中乐作品创作研讨会",来自我国内地、香港、台湾地区以及日本、新加坡、马来西亚、菲律宾、法国、加拿大的60余位专家、学者参会。中国民族管弦乐的发展,最终还是要落实到作品和演奏上。这次活动以推动创作与学术研讨结合的新方式举行,结合中国民族管弦乐团实际情况,举行了创作大赛,并将比赛分为原创和编配两组分别进行,是很有新意的活动。同时举办的"大型中乐作品创作研讨会"是1997年香港中乐团主办的"中国民族管弦乐发展的方向与展望"的继续。会上对中国民族管弦乐形式存在的必然性再次达成基本共识,并对一些具体问题进一步展开讨论,如乐队编制

---

① 于庆新."民族器乐的创作与发展"系列讨论之十七:根植传统 面向现代——"98全国当代民乐创作理论研讨会"述评[J].人民音乐,1998(12).

的规范化问题，乐队的音响问题，充分发挥乐器功能、扬长避短问题，等等。2000年11月，继香港中乐创作研讨会之后，相关人士汇聚台湾高雄市，举办了"两岸国乐交响化研讨会"，会上的许多发言也刊载于《人民音乐》，汇入"民族器乐的创作与发展"系列讨论之中。

到2001年《人民音乐》连载的"民族器乐的创作与发展"系列讨论宣告暂告结束，此次关于民族管弦乐的大讨论也暂告一个段落。虽然大范围的讨论，或明确地就某一问题的争论不再那样集中，但对民族管弦乐的讨论至今仍常有文章发表。值得注意的是，从整个讨论看，香港特别行政区的音乐同仁们在组织讨论、推动创作上发挥了重要的作用，香港中乐团为人们的讨论提供了平台。

## 第二节 中心论题

此番讨论持续的时间如此之长，参与的人士如此之多，所涉及的问题自然是多方面的，下面有选择地对讨论比较集中的问题进行概括。

### 一、对中国民族管弦乐名称和历史价值的讨论

1. 名称问题

中国自古讲求"名正言顺"，名不正则言不顺。相同事物的不同名称，包含着不同的观念。之所以对中国民族管弦乐名称有意识地展开讨论，首先，说明事物本身的发展与名称出现不同，体现出人们对大型民族管弦乐这一新生事物的重新审视与思考；其次，证明交流的增多，人们认识事物的视野也随之更为开阔；再次，最重要的是，对名称的讨论不是目的，目的在于探讨名称内蕴含的音乐实质，亦即一些人的疑问：今天的"国乐"或"民乐"还是地道的中国音乐吗？

20世纪，随着人口的迁徙，中国器乐文化已不限于中国内地和港、澳、台地区，其足迹也逐渐遍及全球许多海外华人聚集地。而随着整个国际社会的现代化进程，特别是内地近代音乐文化的发展变化，传统器乐的专业化和大型民族管弦乐也具有了广泛的地域性。于是出现了乐队形式基本相同但称谓不同的现象。对于在20世纪出现的以中国乐器组成的大型器乐合奏形式，内地称为"民乐"，80年代后基本

称为"民族管弦乐",台湾地区沿用"中华民国"时期的叫法,仍称为"国乐",而在中国香港和新加坡,则分别称之为"中乐""华乐"。"中乐""华乐"也是海外乐团所采纳的比较普遍的叫法,如美国纽约有"长风中乐团"等。尽管上述各地对中国民族管弦乐的称呼在不同时期、不同地域有所不同,但所指形式基本是相同的,即指主要由汉族乐器组成,分为吹、拉、弹、打四个声部排列,整个乐队由指挥统领调控的现代民族管弦乐队。

对名称问题的讨论起始于1993年香港的"20世纪国乐思想研讨会"。会议的标题所用"国乐"一词,源于杨荫浏的文章《国乐的前途及其研究》。在杨荫浏文中,"国乐"一词即相对于"西乐"而言,范围是相当广泛的,既包括"我国有史以来,凡有音乐价值的记载、著作、曲调、器物、技术等",也包括中国地域内各地的音乐材料和"曾与、正与,或将与本国音乐发生关系的他国音乐的材料"。[①] 研讨会对"国乐"一词的历史进行了考证梳理,并对"国乐"一词进行了广义和狭义的不同解释。

广义方面的解释,以民族音乐学家高厚永为代表。高厚永认为"国乐""应是代表一个国家之音乐"[②]。吴赣伯在进行历史梳理后,也认为,"国乐"一词最根本的内涵是"民族的",还进一步提出,以往人们对"国乐"一词的运用,"绝大部分解释都将国家、民族、民俗和民间作为定性"[③]。

另外,会上台湾音乐家庄本立提出,国乐的"国"字有两个含义,一个是国家制定的,代表国家的,比如国旗、国花、国歌、国徽,亦即上述广义含义。另一个是,庄本立认为"国乐"的"国"字含义并非如此,而是指原来的传统,如同国学、国画、国医、国术的"国"字一样,是表示原来传下来的。为了避免混淆,庄本立建议用"国乐"与"现代国乐"的不同称呼来区分传统音乐与现代国乐。[④] 与此相

---

① 杨荫浏. 国乐的前途及其研究 [J]. 中国音乐学,1989(4).
② 刘靖之,吴赣伯,编. 中国新音乐史论集·国乐思想 [C]. 香港:香港大学亚洲研究中心,1994:3.
③ 刘靖之,吴赣伯,编. 中国新音乐史论集·国乐思想 [C]. 香港:香港大学亚洲研究中心,1994:193.
④ 刘靖之,吴赣伯,编. 中国新音乐史论集·国乐思想 [C]. 香港:香港大学亚洲研究中心,1994:193.

关,《人民音乐》1993年第5期发表陈御麟的文章《中国新兴民族管弦乐的前景》,也提出"民族管弦乐"简称"民乐"的名称不确切的问题,认为制定一个有科学界定的统一名称是必要的,并提出更为明确的"中国新型管弦乐"的称呼的设想。

在狭义方面,"'93香港大学会议"上吴赣伯提出,无论在中国内地还是香港、台湾、澳门地区,尽管名称不同,但通常都是指"用中国的民族器乐来演奏的中国民族、民间的器乐曲和其他具有中国乐风的器乐作品"①。

对"国乐"一词的不同理解,源于20世纪初的音乐家对"国乐"一词应用的不同,王光祈"国乐"的概念和上述杨荫浏的观点相同,而刘天华、萧友梅所用的"国乐"一词,更多指向民族器乐。1993年香港"国乐"研讨会之后,对名称问题的讨论还在继续,特别是1997年香港出版的会议论文集《中乐发展国际研讨会论文集》的"序"里,香港学者余少华全面地梳理总结了这个问题,认为"民族管弦乐"一词存在问题,首先在于"民族"与"管弦乐"的矛盾,此处的"民族"显然不是指中国的多民族,而是指"国家",即广义的中华民族,而"管弦乐"实指大型器乐合奏,并含有西方交响乐的演奏形式及规模,所以"民族管弦乐""实具现代中国大型器乐合奏的含义"。余少华认为,中国的民族及文化是多元性的,音乐也具有不同的特色,"以其中任何一种(或几种)代表全中国均不足以令人信服",这就是"这类音乐正名的矛盾要提升至代表国家层次的难处所在"。

关于"民乐"一词,余少华认为它也是个"含混"的词,其意可能是"民族管弦乐""民间音乐""民族器乐""民族音乐",甚至是"人民的音乐"。他进一步加以分析,认为就真正内容而言,"国内的民乐充其量仅可以说是部分改编或仿效传统音乐的新乐种"。"目前国内一般用'民乐'一词,是指以汉族乐器为主的合奏音乐,并多有新式组合的含意,但其中也不排除传统乐种"。"民乐"不是"民族音乐"的简写。

而关于"国乐"一词,余少华认为,1949年前用"国乐",1949年后用"民乐"。提出1949年后不用"国乐"一词,"显示出这类组合不能全面代表国家的看法"。而此看法又说明在政府及大部分中国人看来,"'民乐'仍未达到代表国家的层次",

---

① 刘靖之,吴赣伯,编.中国新音乐史论集·国乐思想[C].香港:香港大学亚洲研究中心,1994:193.

"今日的中国人对自己的音乐文化仍无信心"。他更尖锐地提出,从"文革"到"四人帮"下台后的改革开放,"中国自上而下,仍然崇洋,根本从未站起来!大部分中国人对这类大型中国器乐合奏的价值观与文化信心仍要慢慢建立,中西音乐美学上的差异所带来认知的问题仍有待厘清";而"中乐"一词在香港的运用同样含糊不清,有时指广义的中国音乐,有时指狭义的中国器乐合奏。余认为"中乐"与在新加坡、马来西亚使用的"华乐"意义基本一致,即"这类音乐是众多音乐的一种,非一国之乐"。

余少华经过对"民族管弦乐""民乐""国乐""中乐"不同名称的梳理,认为"表面上似是讨论同一样的音乐,但其各自的内在文化定位南辕北辙"[1],因此其分析的意义在于解释不同名称的不同含义,而不在于提出一个统一的称呼。

在香港 1997 年"中乐发展国际研讨会"上,台湾音乐家许常惠也发表了看法。许赞成秦鹏章"民乐"是民族与民间音乐总称的说法,认为"民乐"这个称呼"很恰当,比较具体",比台湾的"国乐"、香港的"中乐"和新加坡的"华乐"更具体。[2] 香港学者黎健对此不以为然。他认为中国"民乐"的称呼与韩国和日本的"邦乐""洋乐"是不同的,因此,秦鹏章先生所说的那个"民乐""其中的民族与民间这两种东西就有被质疑的可能"。[3] 言外之意,现在的"民乐"已不如"邦乐"那样纯粹了,而被更多地加入了西洋音乐因素。

至此,我们已能清楚地看出人们对于"民族管弦乐""民乐"或"国乐""华乐"讨论的真正目的是探讨经过几十年改进、发展的国乐是否是真正纯粹的国乐。所以才有余少华、黎健的观点。名称不是主要的,而其内涵才是重要的。值得思考的问题是:究竟什么是我们的"国乐",或我们的"民族音乐"?而对于如许常惠等台湾音乐家而言,其内在的含义更为复杂。

尽管对名称的讨论,仅是整个讨论的一小部分,但从中我们多少可以感觉到,

---

[1] 有关余少华对不同名称的解读,见余少华,主编.中乐发展国际研讨会论文集·序[C].香港:香港临时市政局,1997:9-10.
[2] 余少华,主编.中乐发展国际研讨会论文集[C].香港:香港临时市政局,1997:101.
[3] 余少华,主编.中乐发展国际研讨会论文集[C].香港:香港临时市政局,1997:106.

一些学者在对这个问题的认识上,容易只看到了中国音乐的多样性:多民族、多地域、多种民俗音乐形式等,而容易忽视中国音乐文化的统一性。如史学家李学勤文章中所谈,早在先秦《诗经·国风》中,就体现出中国文化的地域性与统一性的双重性了。而曾侯乙墓出土编钟上铭刻的各国乐律铭文,也说明了这个问题。谈论称呼的目的在于得出结论,对有些人来说,更在于怀疑它的真实价值,这就是接下来要讨论的问题:对民族管弦乐的历史反思与评价。

2. 历史反思与评价

由于大型民族器乐合奏形式产生、发展于20世纪这一开放的历史时期,因此对其在多大程度上继承中国音乐文化因素,多大程度上借鉴西方音乐文化因素,是讨论中出现歧义的重要问题。在"'93香港大学会议"上,吴赣伯明确提出自己的看法,认为现时"无论是狭义的国乐或整个中国音乐的发展,都是不健康的。其表现为对'民族的'淡漠和对传统的疏离,在西化的道路上,亦步亦趋,愈走愈远,愈行愈深","长期以来,欧洲文化中心论成为我们国乐思想的核心"。在中华人民共和国成立初期,政府提倡的"民族化"虽然对国乐的发展从形式上起了不少的推动作用,"但欧洲文化中心论并不因为民族化的提出而匿迹"。由于强调文艺为政治服务,"洋为中用"的口号,使"应有的民族文化意识被淡化,人们潜意识中的欧洲文化中心论的观念则反而被强化"①。同一会上,民族音乐学家王耀华与之相呼应,提出了"文化生态平衡"问题,并强调保护文化生态平衡的重要性。在王耀华看来,世纪末的中国音乐文化生态是不平衡的,而这种被其比喻为"砍伐森林"式的不平衡"是从1919年以来就砍伐得非常严重了,后来又由于天灾人祸、日寇入侵,使我们又停顿了八年,再加上一系列的砍伐,所以才会有另外的一系列不平衡的生态"②。总之,王耀华与吴赣伯的观点相同之处在于,认为20世纪末的中国音乐文化已处在一种很不正常的状况。

---

① 刘靖之,吴赣伯,编.中国新音乐史论集·国乐思想[C].香港:香港大学亚洲研究中心,1994:176.

② 刘靖之,吴赣伯,编.中国新音乐史论集·国乐思想[C].香港:香港大学亚洲研究中心,1994:176.

与吴赣伯、王耀华等持相同观点的学者，当属民族音乐学家沈洽最具代表性，"'93香港大学会议"召开的起因与沈洽的观点也具有某种关系，这一点吴赣伯的发言中曾经谈到。

　　沈洽在这次会上，将其80年代中期开始阐述的观点[①]充分地展开，认为20世纪"是西方工业文明向整个世界扩散的一个时期……最后是全面地、全方位地向西方认同"，这是讨论传统音乐的前提。"一切的一切在最根本的一点上基本上都是在向西方认同、向西方倾斜：小到对于一个音的看法也是在向西方认同、倾斜。"他认为在这样的前提下，"很难讨论，很难解脱，也很难找到一条使自己能继续走下去的路"。难道传统音乐、传统观念完全崩溃了吗？在沈洽看来，要想找回传统，就得彻底摆脱西方。这是值得思考的问题，所以在20世纪末才引发了20世纪中国音乐道路的大讨论。沈洽提出，在当下的文化背景下，要摆脱这种状况，"首先必须要搞分离的保护"；第二，"要搞教育"；第三，要强调理论建设的重要性，尤其要提倡搞中国的乐理，从理论上摆脱西方。对于中国传统音乐保护的意义，沈洽认为这不仅是挽救中华民族自身的传统，"而是为了挽救整个人类的传统"[②]。

　　同一会上，赞成上述观点是主要的声音，但也引起了不同观点。广州冯明洋和贵州宋运超两位学者的发言是其中较具有代表性的。针对沈洽的观点，冯明洋反驳到，他们那样的估计"是关于我们民族音乐和当前的一个态势的"问题。究竟我们现在的民族音乐是危机还是忧虑？还是有生机的状态？冯明洋以广东音乐为例，认为"生机"是重要的。既然如此，我们的道路就不需要扭转，而赞成"回归"或"重构"的提法，以沈洽为代表的估计"是悲观大于乐观"。贵州代表宋运超针对这种"危机"说、"U字形"道路说提出，国乐有几种现象，有台湾现象、海外现象、香港现象和内地（大陆）现象。而从整体上讲，几种现象都是"充满生机的"，而存在的中西问题、古今问题、新旧问题等，"正是我们生机所依的东西，没有这些东西我们这个生机就谈不上"。他认为学术圈中的人"把事情看得太重了"，"你越爱孩子，这孩子就越是不好"，并劝学者把事情"看淡一点"，提倡踩在前人的肩膀上，

---

① 见《中国新音乐史论集·国乐思想》第二章对新潮音乐的讨论。
② 见《中国新音乐史论集·国乐思想》第二章对新潮音乐的讨论。

不管西方、东方、印度、阿拉伯，应该踩在所有世界音乐前人的肩膀上，只有这样我们中国音乐才会在世界上有地位。

这种"西方中心论"的观点，不仅关系到民族器乐、民族管弦乐事业的发展，也关系到整个中国音乐道路的发展这一重大问题，所以引起强烈反响是不足为怪的。关于对整个中国音乐道路的大讨论本文不再涉及，只涉及有关民族管弦乐的讨论。

1995年，《人民音乐》第10期开始"民族器乐的创作与发展"系列讨论，其中的第一篇是《人民音乐》记者于庆新访当时的中国广播民族乐团首席指挥、中国广播艺术团艺术指导、中国民族管弦乐学会会长，长期从事民族管弦乐指挥和创作工作的彭修文先生。针对"'93香港大学会议"认为20世纪中国民族器乐的发展走的是"西化"道路的提法，彭修文认为这连"数典忘祖都够不上"，因为连"典"都未数。1995年，《人民音乐》第11期"民族器乐的创作与发展"系列讨论之二中，上海电影乐团艺术总监、作曲家徐景新谈到对以彭修文率领的中国广播民族乐团的认识，认为他们是有历史功绩的，其功绩是不能抹杀的。尽管管乐器和低音乐器上存在不足，但它的存在是合理的，"如果不合理，早就被淘汰了"。

更为集中的讨论，是在1997年香港"中国民族管弦乐发展的方向与展望"的大型国际研讨会上。会上，指挥家、作曲家、音乐学者以及民族管弦乐演奏家、组织者都纷纷发表意见，首先他们肯定了民族管弦乐存在的历史价值。如作曲家、指挥家关乃忠在发言中谈到，大型民族管弦乐不只在我国内地存在，而且在不同的社会文化条件下的我国的香港、澳门、台湾及新加坡都存在，这说明它的存在是有其依据的。对那些认为民族乐队是在模仿西方的认识，关乃忠不以为然，认为假如是模仿，就不会存在五十多年的时间。进一步讲，中国音乐和西方音乐并非水火不相容，中西之间的共同性不仅"是因共同的人性"使然，"也有其在科学和技术上的绝对道理"。关承认在民族管弦乐团形成和发展中借鉴了西方管弦乐队的经验，但"借鉴了西方社会进步中的经验并不能说是西化"，"中国民族乐团的产生确是社会文化发展的必然产物"。[1] 著名作曲家刘文金在会上也谈了自己对大型民族管弦乐的认

---

[1] 关乃忠."民族器乐的创作与发展"系列讨论之十六：从技术层面看现今中国民族乐队的几个问题[J].人民音乐，1998（11）．

识,认为"中国传统的民族音乐在自我发展中,一方面有着十分顽强的继承性,另一方面有着用于吸收和乐于化解的兼容性,现代民族管弦乐队的构成及其发展过程就是继承与兼容的体现。其主体的基础是:民间丝竹乐、吹打乐,以及其他乐种的性能分解、精心筛选、重新组合与适当放大,体现了继承性的品格。同时也参照西洋管弦乐队功能分组的结构经验,又体现出了兼容性的品格"①。陈能济也认为"大型乐队的形成是社会发展的需要,是现代人为表达对艺术及艺术内涵的追求而寻找或试图创造的一个新的乐队形态"②。

1997年香港"中国民族管弦乐发展的方向与展望"会议上,尽管还存在着不同的认识,如余少华谈到,大型的中国器乐合奏不一定要遵循西方交响乐的方向,但可以肯定的是,目前这种组合,自20年代至今,已绝非传统中国合奏的样子,其与中国传统文人音乐,如古琴或丝竹中的"细乐"已相去甚远。它的诞生,多少基于不满传统、改变传统的理念,开始即有向大型组合发展的倾向,亦不介意"洋化",甚至以西方交响乐团的组织作为模本。一方面,这是当时颇自觉地改革和放弃传统;另一方面,在组合上求大是中国人颇传统的思维,在视觉上要有气势,要堂皇、体面、威风,但在听觉上即实际音乐的时间上有不少问题仍未完全解决。这方面与历史上的雅乐颇有雷同之处。余少华的言论表现出对民族管弦乐的批评态度,但除前述关乃忠、刘文金、陈能济之外,秦鹏章、梁茂春等多数参会者一致肯定民族管弦乐的出现是历史的必然,不再把关注的焦点放在对其存在价值的质疑上,而集中于对其交响性问题的展开探讨。

之后对民族管弦价值的质疑仍偶有出现,如《人民音乐》1997年第2期发表了"民族器乐的创作与发展"系列讨论之四,访台湾音乐家林谷芳。林认为民族管弦乐创作和乐队编制问题存在的不同看法"说到底是个观念问题"。在谈话中林谷芳主要强调观念,认为在理论上和观念上应该认真反省,在观念上要打破"欧洲中心论",

---

① 刘文金.民族管弦乐交响性的实验(1997年香港"中国民族管弦乐发展的方向与展望"上的发言)[J].人民音乐,1997(5).
② 陈能济.创建具中国特色的交响化民族管弦乐团//中乐发展国际研讨会论文集[C].香港:香港临时市政局出版,1997:33.

还要舍弃"单线进化论"的文化观。但到2000年3月由香港中乐团主办,香港中文大学音乐系、香港大学音乐系、香港作曲家联会等协办的"21世纪国际作曲大赛"暨"大型中乐作品创作研讨会"举办之时,对大型民族管弦乐队存在的必然性及合理性的问题,绝大多数学者已基本达成共识。①

对于认为大型民族管弦乐缺乏民族性,我国真正的传统是小型组合的看法,人们也发表了不同的看法。首先,关乃忠谈到我国传统的器乐合奏形式,如江南丝竹、广东音乐、西安鼓乐、河北吹歌、福建南音等"都各具特色,都有保存发展的价值"。同时提出,"特色越丰富的音乐组合,它的'适应性'和'通用性'就愈低,它的曲目可能相对的少,它的听众则可能相对狭窄,它维持常年的大量演出的可能性相对低"。②刘文金也谈到在对大型民族管弦乐的讨论中,不少人更为提倡七八个人组成的小型合奏形式。贺绿汀在1979年成都器乐创作座谈会上就发表了这样的观点,之后引起讨论。不过刘文金谈到,贺绿汀在80年代末已经收回了他的这一观点,认为大乐队的实践还是应该肯定的。刘文金认为,"人为地限制某种乐队发展的观念,是不切实际的,也是脱离现实的",尽管民族管弦乐队功能已经相对完备,但仍存在若干缺憾,所以仍然属于实验阶段,在基本肯定民族管弦乐队存在的前提下,仍值得进行多种实验。③

关于对民族管弦乐历史价值的讨论,实际上是世纪音乐道路讨论的具体化,具体到对民族管弦乐的认识。对于中国音乐在20世纪走过的道路,一些民族音乐学家和民族器乐作曲家、演奏家认为,整个20世纪中国的音乐道路是在西方中心的影响下走过的,致使中国音乐本身面临着严重危机,对整个20世纪的中国音乐历史基本持否定态度。而不少人站在发展的立场,认为中国音乐的变革,是中国人民的自主选择,是历史发展的必然,对整个音乐道路持肯定态度。沈洽、吴赣伯等人

---

① 于庆新."民族器乐的创作与发展"系列讨论之二十五:扬长避短 独树一帜——香港"21世纪国际作曲大赛"暨"大型中乐作品创作研讨会"综述[J].人民音乐,2000(5).

② 关乃忠."民族器乐的创作与发展"系列讨论之十六:从技术层面看现今中国民族乐队的几个问题[J].人民音乐,1998(11).

③ 刘文金.民族管弦乐交响性的实验(1997年香港"中国民族管弦乐发展的方向与展望"上的发言)[J].人民音乐,1997(5).

从事物反面思考问题、提出问题，尽管观点值得商榷，但为民族管弦乐的发展敲了警钟，从这一点上看，是有其历史价值的。

## 二、对民族管弦乐队编制、配器技法以及律制问题的讨论

1. 编制问题

编制问题关系到民族管弦乐队的特色及与西方管弦乐队的区别问题。由于大型民族管弦乐队的创建，担负着代表整体中华民族现代精神的使命，所以在乐器的选择上首先要求尽量打破传统器乐合奏的地方性。中国各地音乐风格迥异，乐器构造、发音、律制等都有着很大的不同，不易融合，这就从基本编制上为乐队组合带来不少难题。但这些都未能阻止人们发展中国民族管弦乐的决心。从民族管弦乐建立的初期，从事这项工作的音乐家们，就一直在探索着一种更理想的编制。这也是伴随着民族管弦乐的发展，人们一直讨论的一个问题。这些讨论，对于编制基本存在三方面意见：

第一种看法，以民族音乐学家和演奏家为主要代表的一些人士，不赞成以拉弦乐为乐队主色，强调突出特点，尤其认为应发挥特色突出的弹拨乐在乐队中的作用。在这些人士中，以胡登跳先生的观点最具代表性，在他发表于《人民音乐》1989年第3期上的《土·新·情——我对中乐作品中关于中国风格的认识》一文中，就阐明民族乐器的传统特色是极为重要的，自古以来中国民族管弦乐队中的拉弦乐器就是少数，成不了基础。而拉弦乐群在西洋管弦乐队中则具有最重要的基础。当今我国的民族管弦乐里由低到高的一群拉弦乐的编制容易让人感到近似西洋管弦乐队。在"'93香港大学会议"上，其在《有关"国乐乐队和乐器"的讨论》[①]的发言中，进一步谈到民族管弦乐队的低音乐器问题，表示不赞成在乐队中使用大提琴、贝斯，认为没有低音，乐队也是可以的，或者有低音，不一定用拉弦乐器，而提倡用民族乐器中的低音阮、低音笙、管、唢呐。此次会上，琵琶演奏家王范地进一步对乐队的排位问题提出意见，对以拉弦乐器为中心的乐队排列提出质疑，这

---

① 见刘靖之，吴赣伯，编. 中国新音乐史论集·国乐思想[C]. 香港：香港大学亚洲研究中心，1994.

种思路出于对西方管弦乐队小提琴的模仿，如在配器上往往以二胡模仿西洋乐队的小提琴，这种做法不符合乐器发声原理和民族习惯。①

"'93香港大学会议"上，还有不少人质疑乐队排列，提倡特色，包括对特色乐器的应用，以减少西洋管弦乐队的影响。这一观点，最重要的是认为民族管弦不属纯粹中国的音乐形式，所以在承认及存在的前提下，对它的乐队排列提出不同看法，根本目的仍在于摆脱西方影响，彰显民族特色。

第二种看法认为，编制可以不完全确定，有基本的编制，具体再依作曲家创作的需要而定，以彭修文、刘文金的观点最具有代表性。彭修文认为，乐队编制定了，可以规范化，有利于乐队的提高，也有利于作曲家的创作和作品的交流、推广，但"还是暂时不定为好"，"把一个尚待发展未能确定的事物，强行定下来，这是不利该事物发展的"，但"不定型不等于不成型"。②刘文金对于编制问题一直持不确定的观点，并对民族管弦乐的编制做了具体的研究，提出了具体的设想。③

第三种观点，主张编制上应基本定型。叶纯之在1997年香港"中国民族管弦乐发展的方向与展望"上的发言表示，基本定型的民族管弦乐队的乐器组合是经过实践不断尝试的结果。民族管弦乐队的组合方式已远较西方管弦乐队复杂。他认为，由于我国各民族乐器较多，民族管弦乐队的新组合方式将来可能会越来越多样化，虽属好事，但若没有在大多数的乐团中取得相对的共识，就将为使用非标准化组合的民乐作品的传播带来限制。他认为有个大致的编制是需要的，每一个乐团都按自己的情况发展，会造成一个很不利的现象，对作品的传播也不利。民族管弦乐的发展，需要建立稳定的、相对好的保留曲目，以供交流和选择④，并在交流中逐渐发展完善。

---

① 见刘靖之，吴赣伯，编.中国新音乐史论集·国乐思想[C].香港：香港大学亚洲研究中心,1994.

② 彭修文.民乐琐谈//中国新音乐史论集·国乐思想[C].香港：香港大学亚洲研究中心,1994.

③ 刘文金.民族管弦乐交响性的实验（1997年香港"中国民族管弦乐发展的方向与展望"上的发言）[J].人民音乐,1997（5）.

④ 叶纯之."民族器乐的创作与发展"系列讨论之五：从创作角度看中国民族管弦乐队的前景[J].人民音乐,1997（4）.

在讨论过程中，"标准化""规范化"问题越来越引起关注。有人提出，探讨编制，主要的一个出发点，是中国民族管弦乐队正在发展之中，实际上根本还没有一个定论；也有人认为讨论的目的是筛选乐器，中国有几百种民族乐器，把这几百种乐器丰富多彩地加在一起，并不一定就能组合成一个好的乐队，故需要筛选，筛选后再进行初步的规范。为了我们共同的目标，也为了将来真正产生出一个源于中国文化的、具有国际音响的乐团，我们仍然需要有一个相对来讲，大家都可以接受的规范化的东西。规范化的意思是通过大家的共同讨论，我们认为某一个东西是比较适合的，大家以后就照此去做。这样可以为交流和发展提供一个比较方便的途径。[①]

90年代末期，不少音乐家对编制问题提出了自己的意见，尤以2000年3月在香港举办的"21世纪国际作曲大赛"暨"大型中乐作品研讨会"上对此问题的讨论为集中。多数人认为民族管弦乐队科学、合理的规范化是必要的，它不仅便于作曲家写作，也便于演出和作品的传播。在此基础上，顾冠仁进一步集中谈了民族管弦乐队的音响建设问题，提出"大型民族乐队的组建必须保持自己的总体音响特色"，对一些为使乐队音色统一、音响干净而舍弃三弦、琵琶等弹拨乐和较多用西方打击乐替代中国打击乐的做法提出疑问；其次，继续呼吁注意乐队各声部之间，各声部内部的音量、音色上的平衡及融合。具体从两个方面可达到要求：① 建立音区较全、音色相对统一的声部体系，使声部内部音色融合，各声部之间又有一定的色彩对比；② 乐队编制的完善、合理是能取得平衡、融合音响效果的重要前提。顾冠仁对具体编制提出了自己的设想，并对作曲家在创作中扬长避短提出了具体的建议，认为，作曲家应当熟悉乐器性能，掌握乐器发音特点及共鸣情况，合理使用音区；由非常规奏法产生的特殊音响效果大大丰富了民族乐队的表现力，应充分肯定；对一些因特殊音效效果而产生的混乱应给予注意；提倡使用色彩乐器，但使用时要有总体布局，不可太多、太滥。顾冠仁还特别对作曲家寄予厚望，认为"作曲家如何充分发挥乐队的表现力，使用好各种音色组合、特殊音响以及色彩乐器，成为大型

---

① 见陈能济发言，载余少华，主编.中乐发展国际研讨会论文集[C].香港：香港临时市政局,1997：122.

民族乐队能否取得丰富多彩的音响效果的关键"①。

参加讨论的不仅有各地的音乐家，还有来自不同地方乐团的代表，如台北市立国乐团、高雄实验国乐团、新加坡华乐团、中央民族乐团、中国广播民族乐团、台北实验国乐团、上海民族乐团、香港中乐团等，所以讨论的影响是广泛的，对民族管弦乐的发展产生了深远的影响。

2. 民族管弦乐队的音响及配器技法问题

通过长时期的讨论，人们关注的领域有越来越专门化的趋势，除上述对乐队编制提出各种见解外，还有人对在民族管弦乐创作上的配器问题进行探讨。以1997年关乃忠的发言最具代表性。他首先谈到对乐队的总体认识，认为"这个组合已不同于过去中国千年来固有的组合"，并由此提出这就需要指挥家和作曲家了解每一件中国乐器的特长和缺点，扬长避短。这一点也许因为为中国民族管弦乐配器比为西洋管弦乐队配器要困难得多，因为必须面对很多短处。其次，他认为民族管弦乐队与西方管弦乐队相比，中国民族管弦乐队所使用的乐器发声原理不像西洋乐器比较单纯（一致），如胡琴类乐器，即使同一组乐器发音音色也不同，如二胡、高胡的发音。不同的声音单独演奏会使声音具有更多的特色，然而融合起来较为困难。这是中国民族管弦乐队的特点。

讨论过程中，也涉及乐队律制问题。应该说律制问题是个更为复杂却非常重要的问题，所以讨论得并不深入。总体上也存在不同看法，有人认为中国传统器乐是多律制的，目前吹、弹、拉等乐器的制作均从传统的律制转向以十二平均律为主，在很大程度上受了西方音乐的影响是事实，但亦是因不同律制在同一乐团内不能同时采用的权宜之策，造成求统一性而无可避免地牺牲了地方性。②许常惠在1997年香港会议上进一步提出，音律的问题非常重要，中国乐器应该保留它特有的律制。提议假定要使每一种中国乐器保持它原来的律，我们也许可以就哪些东西不应该动，哪些部分可以改动提出一些方案来。叶纯之却不这样认为。叶纯之认为，律制

---

① 顾冠仁."民族器乐的创作与发展"系列讨论之二十六：谈大型民族乐队的音响问题[J].人民音乐，2000（6）．

② 余少华，主编．中乐发展国际研讨会论文集·序[C]．香港：香港临时市政局，1997．

的问题不仅是中国民族管弦乐团会遇到的,西方的管弦乐团也会受到这方面问题的牵制,凡大型管弦乐团都很难避免这个问题。要保存传统音乐,保存传统的律制,这恐怕不是大型民族管弦乐队的任务。如果我们要求一个大型的民族管弦乐团,能奏各地民间乐种,又能奏其他音乐,这是不大可能的。

### 三、对民族管弦乐创作交响化及特性的讨论

关于民族管弦乐的交响性或交响化问题,之所以引起激烈讨论,一是创作中的此种趋势愈益突出,二是交响性与对中国传统音乐的继承存在着某些矛盾,同时,该讨论也与大家对民族管弦乐存在价值提出质疑的强烈意见有着某种内在关联。

发生在20世纪末的对民族管弦乐的大讨论,在90年代初期主要集中在对其存在价值的讨论上。到了90年代末,其存在价值已毋庸置疑,讨论的焦点转向民族管弦乐的交响性话题。关于民族管弦乐的交响性问题,如前所述,首先出现在创作实践上,而从理论上提出并思考它,则是在20世纪60年代从李焕之开始的;70年代香港中乐团步入职业化之时,曾明确地提出走交响化的道路;80年代,国内民族器乐整体创作呈现新趋势,尤其80年代"新潮"作曲家们加入此行列的创作之中,在观念和技法上大胆创新。有人为他们开阔了民族器乐的视野而喜,有人为由此带来的民族器乐传统的丧失而忧。同时,演奏家出身的作曲家,在80年代思想解放、观念更新的时代面前,其创作技法显得陈旧,缺乏有力、行之有效的技法。因此,有人提出,民族器乐创作中交响性写法是"发展中不断寻找现代技法与听众欣赏习惯的交汇点",也是"促进这两者发展彼此融合"的办法。①

讨论中,有人从对20世纪初民族乐队的建立及探索得出结论,认为在不同时期、不同地点建立起来的民族管弦乐团具有共同的乐队组建原则。一方面他们继承了我国丰富多彩的民族器乐的传统,吸取传统的、民间的各个乐种的特色,保持传统乐器特有的音色、型制、演奏技巧、演奏风格而形成了自己独特的风格;另一方面,吸收借鉴了西洋管弦乐队在发展中的成功经验:进行乐器改革,保持原有乐

---

① 刘锡津. 浅议民族器乐的交响性写法 [J]. 人民音乐,1992(8).

器特色的前提下提高各乐器组的融合性，如弹拨乐组品位的平均律化，吹管乐组用加键的办法来达到平均律音高的准确性，吹、弹、拉各乐器高、中、低声部配备的完善，乐队训练方面注意声部的平衡、演奏法的统一，等等。这一切使乐队的表现力有了极大的提高，完全具备了交响性的表现功能。另外，专业民族器乐演奏人才培养的规范化、系统化，使民族器乐演奏技术有了飞速发展，为演奏交响性的作品创造了演奏技术上的条件。作曲人才的培养，造就了一批热衷于民族音乐的创作队伍。这些都对发挥民族乐队的交响性功能提供了理论创作上的可行性保障。听众欣赏水平的提高以及对艺术创新的渴求，也需要交响性的写作手段及交响性的乐队功能来完成。所以，当时从乐队本身、演奏技术、创作力量等方面，都具备了发展民族乐队交响性功能的可行性，从社会需求来看也需要具有交响性的好作品出现。[①]也就是说，民族管弦乐交响性趋势的出现，是时代发展的使然。

1. 交响性、交响化及其评价问题

讨论中，有人用交响性一词，有人用交响化一词，一字之差，其中存在着的不同含义成为讨论时须澄清的概念。最早对两种说法提出不同解释的是彭修文先生。在"'93 香港大学会议"上，他提出我们要交响性，而不是交响化。一字之差，含义不同。"化者变化也"，"包括熔化、蜕化、异化、化为乌有"，指某一事物向着某一方向去变化。而"性"，则是本原的、与生俱有的，包含着本能的东西。"中国的民族管弦乐队，是有着广泛表现能力具有交响性的乐队，应该广泛地发掘其潜能包括其交响性的方向"，而不必向着欧洲交响"化"去。[②]之后，在 1995 年，《人民音乐》第 10 期"民族器乐的创作与发展"系列讨论发表的第一篇文章，即是对彭修文的访谈。谈话中，彭修文重申他对交响化和交响性的不同认识，进一步阐述"西方有西方'交响'的内容和方法，东方有东方的内容和方法"，认为"我们民乐本身就有交响性"，提倡更多地去研究它、发挥它。

显然彭修文此时承载着外界较大的压力，所以尽力强调民族管弦乐队的交响

---

[①] 顾冠仁. 努力发展民族乐队交响性功能及交响性创作手法 [J]. 人民音乐, 1998（6）.
[②] 彭修文. 民乐琐谈 // 中国新音乐史论集·国乐思想 [C]. 香港：香港大学亚洲研究中心, 1994.

性与西方的区别和与民族固有传统的关系。但是倘若如彭修文所说,那何必称之为"交响",称之为丰富化、立体化、多样化不好吗?以免与西方"交响"混淆。还有什么必要移植西洋管弦乐作品呢?

彭修文之后,仍然不断有人力图澄清二者的不同含义,1997年叶纯之在香港"中国民族管弦乐发展的方向与展望"上的发言也谈了他的看法,认为交响化作品一般指以追求交响性、戏剧性为其特征的乐曲。这类作品通常比较大型,写作手法更多参照西方交响乐的模式,以描绘、刻画具有强烈矛盾冲突的内涵为主。这类作品使民乐与管弦乐更为接近,从而引起了"中乐交响化"是否恰当的争论。在不同文化频繁交流、相互影响的现代,固守陈规已不可能,要强求新作品仍然保持古老的传统只能是一种仿古,而对传统可能有不同的理解。陈澄雄认为,国乐界的所谓交响化,其定义与交响曲有别。交响曲一词有曲式上的含义,交响化的含义则主要指音响效果。国乐团若要称得上交响化,编制与曲目两者都要符合交响化的条件——编制上须为大乐队,作品须为多声部的主音或复音音乐[1]。顾冠仁则认为"民族乐队交响化"的提法比较含糊,容易使人产生误解,所以如彭修文一样主张用交响性的提法。"对乐队而言,'交响性'是一种表现功能,作为功能,交响乐队可以具有,民族乐队同样也应该具有;对创作而言,'交响性'是一种表现手段或手法,作为创作手法,写作交响乐队作品时可以使用,创作民族乐队作品时"也可以使用,所以使用交响性的提法较为妥当。[2]于庆新关于交响化、交响性的区别也发表了看法,认为中国字因为太丰富,有时候咬文嚼字,弄得很麻烦。对于有人不赞成"化"的提法,他认为这个"化",还是值得考虑的。比如提出的"绿化",就是因为我们还不够"绿","净化"说明空气当中还不够"净"。所以提出交响化,好像很容易就觉得我们的民族器乐本身不够交响。但王国潼认为,对于中乐交响化的提法,不是很妥当,听着比较别扭。因为一说到"化",往往就给人感觉是一个方向和道路问题。国内60年代初期提出了民族化、群众化,那时钢琴、小提琴和交响乐等都要求民

---

[1] 陈澄雄.探讨现代国乐交响化∥中乐发展国际研讨会论文集[C].香港:香港临时市政局,1997.

[2] 顾冠仁.努力发展民族乐队交响性功能及交响性创作手法[J].人民音乐,1998(6).

族化。这是当时作为一个方向来做的。香港中乐团1977年正式提出中乐交响化，提法是不全面的，所以引起了很多人的反对。反对把交响化作为一个方向，而并非反对借鉴吸收西洋交响乐队的经验。应该提的不是中乐交响化，而是中乐交响性。交响化是方向和道路的问题，交响性是指民族管弦乐队的一种功能。

对民族乐队的交响性或交响化如何评价，也是人们讨论的一个重要话题。总体上大家还是肯定的，认为民族器乐在交响性写法上，有着广阔的天地，在写作技法上也有着多种可能性。要成为全世界公认的完整的东方乐团，就应该能够表现全世界。我们不用害怕交响化，"如果中国的国乐真正能交响化的话，要好好努力努力才行"。[①]1997年香港会议上，陈澄雄曾肯定地表示："正因为现代国乐的交响化，才能吸引西乐作曲家来为它创作"，这是可喜可敬的成果。[②]

梁茂春则在对民族乐队的交响化做出历史性的梳理后，对其给予充分肯定。

梁茂春同样认为，20世纪中国音乐大变迁中的一个重要成果，就是全国认同的大型民族乐队及为这种乐队创作的音乐。作者对新型民族乐队的历史进行了总结之后，认为中国民族乐队的交响化"已呈现了越来越宽阔的道路"，提出西方的交响乐队在长期的艺术发展中，已经积累了丰富的成功经验，这是全人类的艺术成果，我们没有理由去拒绝它们。在发展我们的民族乐队时，向交响乐队学习是一个不应回避的课题，谈交响化色变是一种幼稚现象。

该文还对什么是民族乐队的交响化进行了阐述。认为第一，它具有丰富的乐队音色、宽广的乐队音域，因而比小型、中型乐队具有更为强大的音乐表现力；宏大的音量，宏伟的音响，大幅度变化的力度，能表现胜利、狂欢及风俗性节日气氛。第二，交响化的作品多乐章的结构，或单乐章作品采用大型曲式结构，使音乐能表现更为复杂的戏剧性、悲剧性的内容。第三，交响化的作品具有多声、复调的表现手段，因而能够表现非常复杂的感情和细腻的内心独白。第四，交响化的民族管弦

---

[①] 高厚永1993年在香港大学国乐思想研讨会上的发言，见刘靖之，吴赣伯，编.中国新音乐史论集·国乐思想[C].香港：香港大学亚洲研究中心，1994.
[②] 陈澄雄.探讨现代国乐交响化//中乐发展国际研讨会论文集[C].香港：香港临时市政局，1997：16.

乐作品，具有深刻的思想蕴涵，能够表达深邃的哲理。该文认为，交响化的含义分为内在、外在两个方面。外在方面是指在乐队体制、乐章结构等方面，上述前两方面即属之；内在方面是指音乐的表现力：复杂的感情变化、戏剧性力量、巨大的思想容量，后两方面属之。

作者认为，民族乐队交响化带来的优势是显而易见的，当然它们带来的也有一些负面影响，就是生搬硬套西洋交响乐队经验时造成的简单化的毛病。作者认为民族乐队交响化仅仅是发展民族乐队的一条路子，历史证明只是其中一条可行的路子。我们除向西方学习音乐的交响化之外，还有一个向东方学习交响化音乐的新课题。①

刘文金在其《民族管弦乐交响性的实验》一文中也对民族管弦乐队的交响性探索给予了充分肯定，认为大型民族管弦乐队的多功能、多色彩及其表现力的丰富和潜在能力，为乐队创作提供了交响性探索的广阔天地。对民族管弦乐进行交响性的探索，是创作思维和技术手段充分展开并综合运用的必然途径。这是一种进步，是乐队总体艺术表现力的扩展与深入。文中对十多年来在北京、上海、香港、台北的交响性实验进行了总结概括。归纳为以下几种：

（1）对外国管弦乐作品的移植。这种做法，在乐队音响的均衡感、结构以及节奏的严谨、音色的调配、调性的转换等方面都获得了某些成功的经验，某种程度上丰富了民族管弦乐队的表现力。尽管存在问题，但对民族管弦乐队的规范化的演奏训练是非常有益的，也在国际音乐文化的交往中发挥了良好的作用。

（2）移植中国的某些管弦乐作品。

（3）交响性创作上的探索。此种创作又存在两种不同的做法，一种是在注重风格、调性的民族性及主调音乐范围内，在传统的功能和声和民族调式和声相结合的基础上，向民族化、交响性方向自由扩展。这样的作品贴近现实主义和浪漫主义的完美理想，贴近普通人对生活的感受，也较易于被听众接受。另一种是80年代以来的青年作曲家的大胆探索与创新，他们更多地运用西方近现代作曲技法及其个

---

① 梁茂春.论民族乐队交响化（1997年香港会议发言）[J].人民音乐,1998（2）.

性化的理念，其中一些作品对我国传统文化和传统音乐有着良好的素养，对主要的民族乐器的性能颇有研究和认识。

刘文金认为，交响性的概念是作曲家通过复杂的音乐思维，对于艺术形式和技术手段诸多因素综合运用的集中体现，"在民族管弦乐交响性的思维中，完全有可能将复杂的技术手段同典型的'民族因素'融合得更鲜明、更自然，而且更有个性和更有新意"。总之，作者总体上对民族管弦的交响性是肯定的。[①]

在对民族管弦乐队的交响性或交响化给予肯定的基础上，也存在着一些不同的意见，在1997年香港会议上，演奏家汤良德在其《创建具中国特色的交响民族管弦乐队》的发言中便表示，最能表现庞大的乐团气魄、魅力的便是交响化的作品，但民族管弦乐"决不能让中乐给西方音乐交响化而化了过去"。中乐作品应用一些交响的手法创作是可以的，但"民族化"才是"中乐发展的唯一道路和方向"。[②]黎健也表示了不同看法，希望不要马上对交响化、交响性定调，不少人对此还是怀疑的，说到底还是美学问题，涉及"境界、意境、神韵等美学层面的东西"[③]。

同时，在讨论中，为使民族管弦乐更为完善，针对现实中存在的问题，有人进一步提出了新建议。其中以童忠良《从先秦编钟乐队到现代交响化民族乐队——兼论中西管弦乐队音响的"点、线、面"特征》最具代表性。[④]童忠良认为中国民族管弦乐的发展"面临着诸多问题"，首要的是如何在我国传统乐队音响特征的基础上，正确地借鉴西洋交响乐队不同时代风格的音响组合原理，建立符合世纪之交的交响化新概念。作者通过对中西管弦乐队音响的比较，提出中国古老的乐队音响特征在编钟鼓乐中已经体现出来，即"点"型节奏思维特征，并认为这是值得好好发扬的。

2. 交响化与民族化——民族管弦乐队的职能讨论

关于民族管弦乐的职能，在人们的思想中，以往是较为模糊的，通常人们都将

---

① 刘文金在1997年香港"中国民族管弦乐发展的方向与展望"上的发言，见刘文金.民族管弦乐交响性的实验[J].人民音乐,1997（5）.

② 余少华，主编.中乐发展国际研讨会论文集[C].香港：香港临时市政局,1997：37,40.

③ 余少华，主编.中乐发展国际研讨会论文集[C].香港：香港临时市政局,1997：153.

④ 童忠良.从先秦编钟乐队到现代交响化民族乐队——兼论中西管弦乐队音响的"点、线、面"特征[J].人民音乐,1997（7）.

民族管弦乐队的编制、创作、演出、乐器制造诸方面与中国传统音乐的保存、挖掘联系起来。随着对中国传统音乐研究的深入、对民间音乐采集的丰富，民族管弦乐队已经不能够担负这样的职责，也由此展开了对其职能的讨论。针对有学者提出民族管弦乐队应在保留传统音乐上发挥作用，刘文金在1997年香港会议上谈到，中国的民间乐种是指江南丝竹、河北吹歌、苏南吹打、广东音乐等。这些民间乐种的存在大多是民间自娱性质的，它们的存活是建立在民间自娱基础上的；这些民间音乐其次是国家和政府要保护的品种，是专业性的或原封不动，或进行了加工的展示。刘文金提出，民间乐种的特点在于自娱性、继承性和地域性；而民族管弦乐队，可以表现各种风格，它有继承、有借鉴、有发展。二者性质有所不同，所以提倡分立，"这样不至于为难一个大型的乐团"，因为民族管弦乐队要掌握的东西很多，集中做好它最该做好的事情，这样对保存和发展都更为有利。对此，叶纯之、陈永华、陈能济都有同样的看法，认为既然是大型民族管弦乐，就不可能完全有民间特色。如果要求一个拥有八九十人的乐队，既能演奏交响性的作品，又能演奏全国每一个地方的民间音乐，这样的要求就可能太高了，不切实际，难以做到。

对此，周勤如在其文章《促进民族管弦乐深入发展的三个建议》中也发表了看法，认为民族管弦乐队首先应把"保存传统音乐经典"和"创造新音乐"分开来思考和操作；其次，强化"精品意识"，依靠多样化的精品累积民族管弦乐创作的经验，因为"文化的进步从来都是以精品为代表的"；再次，要摆脱束缚，解放思想，不拘一格挖掘民族管弦乐的创造潜力。① 显然，在周勤如看来，作曲家在民族管弦乐的发展中起着极为重要的作用。此种观点在1998年的全国当代民乐创作理论研讨会上得到了充分体现。会上提出的"唯有创作的繁荣，才是发展民族器乐艺术的根本之路"，得到了不少人的赞许。也由于此，会议对于与创作相关问题的讨论最多。研讨会上强调要把"继承传统放在首位，把学习、研究我国民族民间音乐作为作曲家重要的基本功"。与会者提醒人们保持清醒的头脑，认为那些对大乐队持否定的意见虽然有失偏颇，但其主张中具有根植于民族民间传统、反对"欧洲文化中

---

① 周勤如."民族器乐的创作与发展"系列讨论之三十四：促进民族管弦乐深入发展的三个建议[J].人民音乐,2001（3）.

心"论的合理内核。会上还对民族器乐创作的交响性、民族性及创新问题进行了讨论,对交响性民族乐队的出现给予充分肯定。作曲家金湘提出"沸腾火热的现实生活,奔腾前进的历史步伐,艺术家的冲动激情,哲学家的冷静思考……反映到作曲家的头脑里,汇成了作曲家心中涌动的交响性乐思。当作曲家决定用民族乐队作为这种乐思的载体时,民族乐队交响化就势在必行了",那种认为民族乐队不应该交响化的观点,"不仅是认识上的偏差,而主要是存在心理障碍——'欧洲文化中心'论在作祟"。①

2000年3月在香港举办的"21世纪国际作曲大赛"暨"大型中乐作品研讨会"也将目光集中到创作上来。研讨会上,虽然交响性、交响化的辞藻不再频繁出现,但人们仍然关注着民族管弦乐的音响问题,认为早期的民族器乐作品,不少只注重旋律而忽视其他音乐表现手段,是应该改进和提高的。一些青年作曲家创作的民族管弦乐作品十分重视乐队音响效果的发挥,拓展了民族管乐的音乐表现空间,是值得肯定的。而这种具有特殊意义的音响又与创作过程中的配器具有密切关系。作曲家唐建平根据自己的创作经验,谈到乐队音响效果的发挥是多方面的,手段是多种多样的,可移动部分乐器的位置以构成乐队音响的多方位化,也可运用新的声源及使用非常规演奏法等手段。②

3. 对大型民族管弦乐队特性的探讨

2000年香港的研讨会对什么是中国民族管弦乐的基础有不同认识,会议探索了乐队的排位问题。有人认为拉弦乐器的胡琴族音色融合程度高,应作为基础音色,如此排位法为:高胡在左前方,二胡在右前方,弹拨乐器则在拉弦乐之后。有人认为弹拨乐器是最具有中国特色的乐器,以其为基础,将形成不同于西方管弦乐队的中国现代民族古乐队的独特性,如此排位法为:弹拨乐器在左前方,拉弦乐器在右前方。作曲家、指挥家关乃忠认为"这样的乐队有它的特色,但在表现能力、演奏

---

① 于庆新. 根植传统 面向现代——"98全国当代民乐创作理论研讨会"述评[J]. 人民音乐,1998(12).

② 于庆新. "民族器乐的创作与发展"系列讨论之二十五:扬长避短 独树一帜——香港"21世纪国际作曲大赛"暨"大型中乐作品创作研讨会"综述[J]. 人民音乐,2000(5).

风格、演奏曲目上是有其局限性的"①。还有人既承认拉弦乐器的主要地位,也承认弹拨乐器的重要性,如此排位法是:高胡在左前方、二胡在左后方,弹拨乐器在右方,这也是目前多数乐队的排位法。此次研讨会充分将学术探讨与创作、演出实践相结合。在指挥家阎惠昌的指挥下,具有85人编制的香港中乐团以三种不同的排位法对同一首作品做了实验性演奏,以供大会代表研究讨论。讨论的结果是大家认为三种排位法各有优劣,并提出"目前各地的现代民族管弦乐队已有的规模、形式,只是初步的规范化,要做到进一步的科学化、标准化,还要有一个长期实验、探索的过程"。

经过了漫长的讨论、思考,在创作、演出的不断实践中,民族管弦乐事业也进入一个新世纪。关心民族管弦乐的人们站在新起点,不约而同地从更广阔的视野对民族管弦乐的特色进一步进行探讨,探讨中国民族管弦乐队存在的价值,并对中国的民族管弦乐事业充满信心。他们提出西方交响乐队已十分完美了,因此才有能力东渐;一旦东方文化也"强势"起来,这种"一统天下"的局面必将打破。人类音乐中只有一种西方交响乐队是单调的,出现另外一种东方式的乐队是一个必然。有足够的理由,并且已经有了长期的音乐实践的中国大型民族管弦乐队可以充当此角色,并最终与西方交响乐队一起共同组成人类乐队艺术的总体。对特性进行探讨,就是在这样的定位前提下进行的。大型民族管弦乐首先在音响上,应该与中国文化的独特品质一致,"以宏泛、深蕴、内在为基本特征"。②同时,进入新世纪,在对待中西方音乐上,人们也体现出了更好的心态。《人民音乐》2000年第9期发表的台湾台北市立国乐团作曲家、指挥家陈中申的文章《从〈巨龙腾飞〉谈多声部作曲在大型国乐团中的运用》("民族器乐的创作与发展"系列讨论之二十九)即是很好的例证。陈中申在文章中为了摆脱"欧洲音乐中心论"的阴影,坦诚"国乐团,乃近代为适应时代潮流,突破传统音乐逐渐没落的困境,模仿西方管弦乐团而成立的",

---

① 于庆新.扬长避短 独树一帜——香港"21世纪国际作曲大赛"暨"大型中乐作品创作研讨会"综述[J].人民音乐,2000(5).
② 赵咏山."民族器乐的创作与发展"系列讨论之二十七:中国乐队?中国乐队![J].人民音乐,2000(7).

提出"既有可法之师在前,自然不必一切从头从简开始,何况现代资讯发达、交流频繁,国乐团根本无法置外于世界音乐潮流"。继而的问题是,"如何用西方多声部手法,在音色较多样、奏法较繁复、音量较不平衡、乐手训练较不严谨的国乐团中,能表现出中国音乐的丰富多彩,相对于西方管弦乐团,有青出于蓝而更胜于蓝的泱泱气魄"。

陈中申在谈特性时依然以西方管弦乐队作为参照对象,寻找民族管弦乐与西方管弦乐的差异,认为差异在于以下几个方面:① 乐器音色的多样性。中国乐器来自各个不同的民间乐种,在音色上各显特色,即使同一乐种中的乐器,如笛子与南胡(江南丝竹),以西乐的标准,也是不够协调的。② 民族乐器演奏技法的繁复性。各个民族乐器都发展出一套特有的演奏法,因此不同乐器的乐曲,根本无法相同。但"丰富的演奏法是中国乐器的价值所在,少了它,恐怕将被西洋乐器完全取代。有了它,并善用它,中国音乐才能创出新天地"。③ 乐器音量的不平衡性。吹管乐器及打击乐器音量特大,弹拨乐器音量传不远(三弦除外),拉弦乐器高音区没音量,其他还有音量特性的,如古琴、巴乌、箫、埙等,只能当作风格性特色来运用。④ 乐手演奏的即兴性。既要规范乐手对演奏法的即兴,又不能矫枉过正,落入"有音无韵"的痴呆大合奏状态。⑤ 关于"律"的问题。以往许多民间乐手不适应十二平均律,认为七声音阶的曲子有风格上的问题,和声的影响更大。随着新一代接受科班教育的演奏者的出现,使得乐队在音准、节奏、和声的基本训练上,逐渐追上西乐的水准,"律"的问题也减少了,只是对于富有民间色彩的"韵"也越来越淡,会即兴加花变奏的人更少了。对此作者感到无奈,不知是喜还是忧。

文章认为,"有些缺点也是优点,但看你如何运用"。"最传统的也可能是最前卫的。"大型国乐团在华人世界,已成为中国音乐的主流,演奏家人才辈出,多声部作曲也进行了几十年,在摸索的路上,虽然已取得一定的成果,但失败的多,成功的少,这也表示开发的空间还很大。作者依然寄望作曲家们继续努力,企盼早日让大型国乐团发展得更茁壮、更成熟。

《人民音乐》2000年第11期,"民族器乐的创作与发展"系列讨论之三十一发表了钱兆熹的文章《民乐创作艺术技巧思维的新发展——我的实践与体会》。作者根据自己的创作实践,提出民乐创作、艺术技巧思维的发展理应引起高度的重视,并介绍了自己的做法:① 将旋律线条拆散用不同音色组合,使民乐个性强、色彩丰富

的特点得到充分发挥，同时又能保持旋律风格与韵味。在《西湖梦寻》中作者就运用了其称之为"动机点描法"的手法，使作品保持了中国听众习惯的线条感情和韵味，同时与传统丝竹乐的手法相结合，达到淡雅的审美情趣和水、月、星的色彩变化。② 在旋律发展中，间插调性模糊的过渡段，使后面的旋律产生新鲜感。③ 充分发挥民乐器的特殊演奏手法，使旋律色彩更具个性与特点。④ 发挥传统音乐中的特殊节奏和戏曲中丰富的板式变化来加强旋律的表现力。⑤ 充分运用中国古老调式的特征音，增强旋律的内涵、色彩及调式调性的转换，使它更加耐听。⑥ 大胆借鉴外国现代音阶技法并与民族传统相融合，创造独特的旋律。⑦ 模糊段落加强旋律的动力性，继承中国古琴曲难以划分段落的延绵不断发展的特点和民间乐曲故意用加花的手法使段落模糊的手法。⑧ 以运动中的单个音（主要音）形成一条线形旋律结构。⑨ 开掘中国锣鼓丰富的结构原则，发展结构旋律的思维。

从上述进入新世纪发表的文章看，无论是对于西方管弦乐队的借鉴，还是对于民族管弦乐特性的认识，大家的讨论，心态趋向平和，也更为客观。中国民族管弦乐是在西方管弦乐影响下建立起来的，这是毋庸回避的。对于它的发展，需要有一个逐渐寻找自己、建立自己特性的过程。尽管在建设的过程中，继承了传统国乐的传统，但因建制、观念与传统有所不同，需要人们做出许多创建性工作。我们应该认识到，过程亦是历史，同样会留下足迹，所以对于以往的历史没有必要全盘否定，然而"欧洲中心论"者从另一个角度提出存在的问题，从另一方面帮助民族管弦乐建立起自己的特性。

### 四、乐器改革问题

对中国民族管弦乐发展做出全面而重要贡献的彭修文曾说过："没有乐器改革就没有今日之民族管弦乐队。"① 著名民族管弦乐前辈秦鹏章也说过："民族管弦乐发展的关键就是乐器的改良。"② 两位前辈的话，不仅符合民族管弦乐在20世纪的

---

① 彭修文.民乐琐谈//中国新音乐史论集·国乐思想[C].香港：香港大学亚洲研究中心,1994.
② 余少华，主编.中乐发展国际研讨会论文集[C].香港：香港临时市政局,1997:136.

出现、发展的事实，也符合整个民族器乐在20世纪的发展事实。乐器改革，是整个民族器乐发展的一个不可忽略的重要部分。一个世纪以来的重要民族器乐家都对之做出了不懈的努力，无论是郑觐文，还是刘天华，都对乐器进行了改良，其中有成功，也有教训。而对于大型民族管弦乐来说，它的乐器选择来源于不同地方，具有不同色彩的乐器，并对它们进行改革，使之形成较为统一的音色，以适合演奏具有一定难度的作品，这些尤为重要。所以，一个世纪以来的每次关于民族管弦乐的讨论，都会涉及这个问题，世纪末的这次讨论自然也不例外。

世纪末的讨论，总不免带有回顾一个世纪成败得失的话题，讨论乐器改革也同样。"'93香港大学会议"上，毛继增对乐器改革问题从音准、音域、音量、恢复失传的古乐器四个方面总结了乐器改良的经验。在肯定成绩的前提下，也提出乐器改良应注意的问题，应该不失传统音色、保持传统形制、保持传统演奏技法、兼顾专业和业余的需要，并强调在乐器改革上，演奏者、制作者、作曲家和理论家应该很好地结合。他通过总结，得出我国已有的传统乐器都是在不断改良中发展的结论，并认为，今后我国民族乐器的发展趋势仍然是乐器改良。①

随着对民族管弦交响性、民族性等问题讨论的深入，和对作曲家创作的重视，一部分作曲家对于乐器改革的呼声更为强烈，如卢亮辉曾提出，如果真正要发展中国民族管弦乐，一定要动脑筋下大功夫去改革乐器，否则民族音乐的发展会受到很大的阻力，而且发展到一定阶段就不能再继续发展下去。②

关乃忠在《从技术层面看现今中国民族乐队的几个问题》一文中，首先谈的就是乐器改良问题。他以一种客观冷静的态度谈到"由于大型中国民族乐团的需要，中国以往所使用的民族乐器在音域和性能上都需改进。但我们也必须要容忍在改进时所带来的负面影响"，关键在于"如何在取得最大的改进效果和最小的负面影响上下功夫，取得平衡"，并提出具体的建议：

---

① 毛继增.中国民族乐器的发展趋势——乐器改良∥中国新音乐史论集·国乐思想[C].香港：香港大学亚洲研究中心，1994.

② 余少华，主编.中乐发展国际研讨会论文集[C].香港：香港临时市政局，1997：138.

（1）考虑到中国音乐的特殊性，尤其在旋律的某些细微变化上不同于西方，即沈洽提出的"音腔"特性，在乐器的改良中，中音乐器可不需做太多改良，需要保留更多的人体和乐器的发声体的直接接触和沟通的可能。即便如此，在乐器制造上，仍需注意这些乐器音色的固定和统一，注意音准问题，以易于在乐队中协调。

（2）关于最高、最低音域的乐器，最重要的是他们的音准和音色的统一问题。尤其是胡琴族中的低音乐器，面临着与胡琴族音色的统一、乐器制造工艺上的改进、材料、价格等问题。

一件好的乐器的改良、制作，涉及财力、物力、市场多方面，文中作者提倡海峡两岸暨香港地区积极合作，使用者、制造者共同努力，同时呼吁有心人和政府的支持。①

与上述乐器改革要求不同的是，也有些作曲家不着意要求乐器改革，而热衷于挖掘现有乐器的性能。创作了不少优秀民族器乐作品的作曲家周龙表示，他个人对乐器改革并没有太大兴趣，认为应该在发展乐器的表现能力和各种演奏技巧等方面多下功夫。②台湾音乐家林谷芳则认为，"音域的问题不是民族乐器改革的主要问题"，重要的是音色问题。③90年代后期，第五代作曲家们的确在挖掘乐器的表现力上做出了突出成绩，创作了广受欢迎的大型器乐作品，尤其是协奏曲的创作更为突出。但多数人还是积极提倡乐器改革工作，认为乐器改革的滞后已严重阻碍了民族器乐的发展，现代民族管弦乐队的发展正处于探索阶段，各民族乐团应肩负起乐器改革的重任，并将其作为衡量一流乐团的标志之一。同时他们呼吁，作曲家也要以自己的创作推动乐器改革工作的进行。④

---

① 关乃忠．"民族器乐的创作与发展"系列讨论之十六：从技术层面看现今中国民族乐队的几个问题［J］．人民音乐，1998（11）．
② 见余少华，主编．中乐发展国际研讨会论文集［C］．香港：香港临时市政局，1997：141．
③ 于庆新．"民族器乐的创作与发展"系列讨论之四：从传统文化的特质看民乐创作之困境（上）——访台湾音乐家林谷芳［J］．人民音乐，1997（2）．
④ 于庆新．扬长避短 独树一帜——香港"21世纪国际作曲大赛"暨"大型中乐作品创作研讨会"综述［J］．人民音乐，2000（5）．

# 结　语

20世纪末开展的关于民族管弦乐的大讨论，其参与者从地域上看不局限于某一地区，而是遍及海峡两岸与香港及海外华人，从职业上看，也不仅是作曲家、理论家，还包括指挥家、演奏家和乐团行政管理者等。其范围之广泛，影响之深远，恐怕是历次各种讨论所少有的。讨论促进了交流，不仅海峡两岸与香港以及东南亚一带乐团之间的交流增多，也促进了民族管弦乐事业的发展和推广，在讨论的进程中，民族管弦乐越来越多地接到欧美演出机构的邀请，并经常性地参加中国文化节或各种国际艺术节。毫无疑问，讨论促进了民族管弦乐事业的发展，这是值得充分肯定的。

经过热烈讨论，民族管弦乐事业迈向新阶段，并集中涌现了一批优秀新作，民族管弦乐事业面临着如何持续发展的问题。与国内著名交响乐团纷纷进入演出季、各地新交响乐团不断成立相比，民族管弦乐尽管也有香港中乐团这样正常运转的乐团，但与交响乐团相比较，民族管弦乐相对显得沉寂。民族管弦乐团不能只等政府资助，而应该走向听众，积极寻求、拓展出路，香港中乐团在管理等方面的经验是值得借鉴的。

之所以出现相对沉寂的现象，原因还不仅在于管理上，非常关键的因素在于没有优秀作品支撑。而好的作品的涌现，固然离不开作曲家才能的发挥，笔者还以为，讨论中的一些问题依然值得重视，对这些问题的深入思考，也许对于民族管弦乐事业的可持续发展会起到重要作用，其中最值得重视的是黎键《民族管弦乐队的功能及民族音乐诸问题》[①]一文。该文针对香港中乐团过去"相当强调'交响性'"，功能比较单一发表自己的看法，认为其所思考的问题，实际上绝不仅对香港中乐团有效，对于整个民族管弦乐事业都是具有积极的启发作用的。

该文涉及多方面问题，第一，在乐队方面，作者认为民族管弦乐队应该是种

---

① 见余少华，主编.中乐发展国际研讨会论文集[C].香港：香港临时市政局，1997：83-94.

种民间乐队的综合，如此，其组织与编制就具有很大的自由度和空间。第二，关于民族管弦乐队的编制，作者认为基础不一定放在已经相当均衡的吹、弹、拉、打四组上，而可以考虑向民间乐队倾斜、靠拢，如此便会有多种不同建制的民族管弦乐团，也可以改变民族管弦乐队使人感到西化与交响化的问题，因为其规制是把主要声部交给丝竹乐组承担，与西方管弦乐团相比，中国的弹拨乐早出，拉弦乐晚出，中国的"弦乐"传统是突出弹拨乐的"弦索乐"，而非以拉弦乐为主的丝竹乐。第三，关于民间乐队特色性配器问题，作者提出主奏与配奏和声部的织体关系问题，认为主奏应为整体乐队的领导，以寻求乐曲演绎更大的灵活性，追求自由即兴的神采。如此，可以继承中国民间合奏所追求的个人在合奏中的创意及旋律的发挥、发展的传统。第四，作者进一步提出，为了正确地演绎传统的民族音乐，除了乐队配置、配器等问题外，民族音乐的深层结构，也许是更重要的构成因素。

　　作者所说的深层结构，既包含大量的民间音乐所具有的独特的律制与音阶、调式等"丰富多彩"的中国传统民族音乐的"音"的基础，也包括乐音结构、曲式结构和节拍节奏问题，更进一步，则是中国传统音乐思维与古典美学观问题。作者认为西方以往的美学观点与中国传统美学思想有着很大不同。中国的古典美学遍布或贯穿于传统的文化艺术之中。中国古典美学或传统的文艺美学都很注重写意，追求意境，寻求欣赏与思考的更大空间。民族音乐创作，有必要反映出中国民族音乐及器乐的种种特质，包括乐队的、音乐构成的、美学上的因素等。对于一个民族乐队而言，更有必要特别突出中国乐器的音色、音响及其美学的特质。"中国音乐的织体思维是单音旋律性的；中国器乐音乐的美学主要是写意的，这种技法的精髓在于简约、精练，以少胜多；而简约精练的结果，进一步变达为象征性与抽象性，这种效果，其实又可以与20世纪的音乐新技法、新美学比美了。"

　　可以看出，黎键文中的要求，与目前民族管弦乐体制具有明显不同，并且具体实施起来存在不小的困难，然而要想让民族管弦乐得到更为健康的发展，走更为持续发展的道路，其建议是不得不引起人们思考的。

　　总之，借用著名音乐学家高厚永的话说，就是"争论与探索发展了20世纪的国乐"。在当时，中国民族管弦乐的发展，有赖于更深入地挖掘传统，增强传统文化学养；需要继续开阔视野，把握整个文化脉搏；还要依赖作曲家的创作，发挥创造

才能及演奏家们的推广。总之,国乐的发展是一个整体性的事业,需要多方的共同协作。另外,在标准化、规范化的前提下,也应该提倡形式的多样,不仅有大型民族管弦乐团,还应该通过各种渠道建立各种形式的民族乐团,可国家出资,也可私人赞助,或自负盈亏走向市场,以及半民间性的乐队,等等。如此,一个丰富的、具有独特音乐特性的整体民族管弦乐事业才能真正地发展起来。

# 下 篇

## 作曲家思想焦点探析

# 绪　言

改革开放以来，作曲家创作活跃，思想也活跃。各种创作美学观相互碰撞，展现出百花齐放的局面。20世纪80年代以来，许多音乐创作会议上，作曲家们坦诚交流各自的音乐创作思想。仅在福建举行的若干次会议，就汇集了全国许多重要作曲家的看法。人们谈论最多的话题是作曲技法、民族化或民族性、世界性、雅俗关系、听众接受、未来发展等问题。例如"沪闽音乐创作笔会"（1989年11月16—23日，福建武夷山），话题是杂交优势、民族化、中国民众的审美习惯、严肃音乐通俗化、通俗音乐高雅化。"京闽音乐创作研讨会"（1990年11月7—12日，福建东山），话题是现代技法与传统技法、民族化的实质、世界性音乐语言的借鉴。"首届京沪闽现代音乐创作研讨会"（1992年10月23—28日，福建太姆山），话题是商品文化冲击与通俗音乐品位、音乐创作与真诚、现代作品的接受、新潮之后的音乐发展。"第二届京沪闽现代音乐创作研讨会"（1995年8月1—4日，福建鼓浪屿），话题是音乐语言的真诚、作曲家的境界、音乐文化生态、音乐评论标准、作曲家与大众关系。"第三届京沪闽现代音乐创作研讨会"（1998年10月20—22日，福建厦门），话题是现代音乐与听众问题、现代音乐的危机、中国音乐创作与世界接轨问题。以上会议的发言已结集出版，即《现代乐风》①。此外，"中青年音乐作品交流"分别在武汉、北京、天津、成都等地举行，来自全国乃至世界各地的中国作曲家在交流作品的同时，也纷纷发表自己对音乐创作各方面问题的看法。话题主要还是上述内容。从作曲家在出版物上发表的言论看，上述话题依然占据最重要位置，依然是多数作曲家关注的问题。关于这些问题，音乐学家也有不少研究成果。中国艺术研究院"八五""九五"重点研究项目"20世纪中国音乐美学志述"子课题即作曲家创作思想采集。作为阶段性结果，《20世纪中国音乐美学志述/创作卷（一）》已由中国文联出版社出版。②

这里主要根据作曲家自己的表述来进行梳理和分析，其结果供学者进一步研究参考，也供作曲家反思时参照。

---

① 郭祖荣，袁荣昌. 现代乐风[M]. 厦门：厦门大学出版社，2000.
② 郑长铃. 20世纪中国音乐美学志述（创作卷一）[M]. 北京：中国文联出版社，2004.

# 第一章　音乐与社会关系问题

## 第一节　思想焦点概要

音乐与社会关系问题在刚改革开放的时候受到普遍关注，至今还有一些作曲家在深入思考。

不少作曲家主动或被动创作政治题材。政治家提倡时代"主旋律"，一些作曲家也有意无意创作这类题材。叶小钢《春天的故事》《深圳的故事》，以写"主旋律"来和社会发生关系。他认为自己并非一味歌功颂德，而是写自己作为改革开放时代的见证者的感受。① 郭文景创作的《英雄交响曲》由两个乐章组成，分别采用《东方红》和《春天的故事》为主题。其意思很明显，一个象征毛泽东时代以"打天下"为主的英雄，一个象征邓小平时代以"富天下"为主的英雄。前者为民族独立的英雄，后者为经济建设的英雄。作曲家有意采用西方古典交响乐的典型形式来创作，显然是以贝多芬的《英雄交响曲》为参照，也希望听众产生定向联想。但是同样明显的是，郭文景的《英雄》不像贝多芬；这种"不像"似乎是刻意的。贝多芬作品的崇高性有着西方历史的特征，而郭文景作品的宏伟性则具有中国20世纪现实的特色。这种特色的"底色"是中西结合，而郭文景的《英雄》写在改革开放时期，却不以新潮音乐普遍采用的现代技法创作，反而显得另类。20世纪总体趋势之一是小我化、平民化。在此趋势中，作曲家个人以"英雄"为依附的创作，的确显得奇特。首先，他们个人并没有将自己当作伟人，而是以平常心来关注现实；其次，他们并没有神化历史伟人，而是写出个人对伟人影响中国现实的感受。

王西麟与郭文景的对话，引出王西麟的追问：当代作曲家的社会责任问题——是否都写风花雪月，而不去挖掘重大的历史与现实的题材？他所说的这些重大题材

---

① 郑长铃. 20世纪中国音乐美学志述（创作卷一）[M]. 北京：中国文联出版社，2005：373.

主要指揭露"大恶"、揭示"大善"的题材。金湘也认为作曲家应具有"使命感"。他认为作曲家应该创作表达人类愿望、鞭笞社会黑暗、促进历史前进的作品，这样创作出来的作品才真正有价值。① 这使人联想起西方法兰克福学派的批判精神。这种关注现实的精神是从另一个方向介入社会的。如果说"主旋律"是从正面介入，批判精神则是从反面入手。

## 第二节　关于创作题材问题的分析

美国著名马克思主义学者、后现代主义理论家杰姆逊曾指出历史被美学化的问题。② 这种现象值得深思。中国20世纪60年代后出生的人没有经历过"文革"，没有切肤之痛。历史在他们那里被美学化了。文学艺术界都有这样的情况。杰姆逊主要以彩色历史题材的电影为例来阐释他的观点。演艺界的情况也很明显，例如样板戏新演员的表演，只显示当代的表演美学特征，明显缺乏原版演员那种内在的劲。这种劲只有亲历那段历史的人们才能深刻感知，产生共鸣。在历史当事人看来，当代青年演员的表演几乎就是"花拳秀腿"。在作曲界，年轻作曲家创作历史题材的音乐，由于缺乏切肤之痛而自然缺乏上述那种内在的劲。而亲历战争和"文革"历史的作曲家，在新时期出现了不同的心态。一种是对曾经遭受的耻辱耿耿于怀；一种则是以有意遗忘来对待过去。前者意欲以不断鞭笞历史和现实的罪恶来使个人和民族挣脱精神苦难；后者则希望以不断稳固超越的精神状态来摒弃过去走向未来。从这个意义上看，或许王西麟批评不写历史和现实"重大题材"的那些作曲家，是采取遗忘的方式来批判历史，用超越的态度来对待现实。这其实是许多"文革"亲历者常见的心态。所谓"往事不堪回首"。既然"不堪"就不"回首"。心理学揭示的规律表明，人们对待过去巨大苦痛的办法之一就是有意遗忘。相反，有些作曲家认为伤疤就是要不断揭开，就像美国简约派作曲家莱西的《涌出》(*Come Out*, 1966)

---

① 郑长铃. 20世纪中国音乐美学志述（创作卷一）[M]. 北京：中国文联出版社，2005：170.
② [美] 詹明信. 晚期资本主义的文化逻辑 [M]. 张旭东，编. 陈清侨，等，译. 北京：生活·读书·新知三联书店，1997：459.

那样，要用揭开的伤痕涌出的鲜血来控诉罪恶。

西方20世纪上半叶的表现主义和新古典主义之间的区别，例如勋伯格的《华沙幸存者》和斯特拉文斯基的《圣诗交响曲》的区别，按阿多诺的评价看，前者是"进步的"，后者是"退步的"。因为前者以不协和的声音批判非人道的社会，而后者则以回到18世纪的态度和唯美的声音脱离现实。新古典主义作曲家则认为音乐无法表达概念，因此作曲家的任务只能是按照美的呈现规律来"解决音乐自身的问题"，也就是尽量达成作品形式结构的完美。斯特拉文斯基的《音乐诗学六讲》就明确提出这样的观点。① 这种争论和今天中国作曲家在音乐与现实关系问题上的不同看法类似，因此可以做类比研究。

其实，从美学上说，表现性的音乐作品走的是康德"依附美"的道路。以康德的观点看，重大历史和现实题材也好，批判性也好，都是被依附物，和作品是否美并无必然关系。② 确实，题材是否重大并不能决定作品的好坏。否则，音乐批评只需要针对标题就可以了。所谓"观念大于音乐"，说的就是那种题材重大音乐却没有写好的作品。金湘曾说过：拼到最后拼的是观念。这和上述看法并不冲突——他的意思是，对成熟的作曲家而言，在技术已经不是问题、音乐都写得好的情况下，作为被依附的观念就成了决定作品价值高度的因素。或许可以这样来理解他的想法：观念就好比创意，好的创意加上好的工艺，就能产生好的作品。

上述争论主要是在创作题材层面，也就是关于写什么的层面，而不是在怎样写，尽管二者是相关的。从上述作曲家双方看，无论采取什么观点，都非常讲究作品形式的完美。王西麟所谓"吭哧吭哧学技术"③，目的就在于这样的追求。可见，"写什么"是个问题，"怎样写"是另一个问题；对前者存在不同看法，而对后者意见是统一的。人们在题材也就是"写什么"的问题上意见不同，仅仅是对被依附物的选择不同，而在对美也就是"怎么写"的追求上却是一致的。这里的问题和美学课里教师提问学生的一个问题相关：表现思想情感，音乐一定要美吗？美的音乐一定要

---

① [俄]斯特拉文斯基. 音乐诗学六讲（之一）[J]. 金兆钧, 金丽钧, 译. 人民音乐, 1992（1）.
② 朱光潜. 西方美学史·下卷[M]. 北京：人民文学出版社, 1964：17-18.
③ 郑长铃. 20世纪中国音乐美学志述（创作卷一）[M]. 北京：中国文联出版社, 2005：195.

表现思想情感吗？后现代主义音乐为了表现反人工控制的思想或"什么也不表达"的思想而采取反美的做法，例如凯奇的《4'33"》。这样的"作品"的意义从作品内部无法获取，因为作品本身什么也没说；其意义是在创作观念上。而新古典主义的作品是美的，却不表现什么，按斯特拉文斯基的话说只是解决了"音乐自身的问题"[①]。从这两端看，表现思想情感的音乐可以是美的，也可以是不美的；而美的音乐则可以是表现思想情感的，也可以是不表现思想情感的。这就可以得出这样的一般看法：正如康德所言，作品的美与被依附物无关。也就是说，作品的美和题材无关。

但是，更深入的研究表明，作曲家的创作受制于表现对象，音乐作品美与否和创作观念确实相关。听众往往从音乐偏离完形结构的地方，感受到作曲家想说什么。这种偏离，是对美的局部违背，却在符合表现目的的意义上是合理的。从许多作曲家的作品中可以看到这种情形。因为在审美体验中，人们是依照完美形式的期待倾听音乐的。当某些乐句过于出乎意料、明显违背结构的完美性时，人们就会产生自然的反应：这里一定有什么含义。有些时候可以从作曲家那里得到证实，那些偏离的乐句确实是为了表达某些意义，它们甚至是后来被插入，从完整段落打开的缺口。当然，联觉对应规律在对偏离乐句的理解上仍然起作用。但是由于偏离造成不同联觉之间的对立非常明显，降低了审美体验的完美程度；而审美的缺失，由认识来补偿，使心灵获得综合体验。介入现实的音乐作品在形式上往往表现出对美的偏离，说明有时候"写什么"对"怎样写"具有制约作用。

以上两种倾向可以概括为：强调表现重大题材的作曲家追求的是"真善美"的统一，即内容是真善，形式是美，但是为了表现需要，可能有意造成美的残缺；以平常心表现个人对现实的感受或呈现审美理想的作曲家，也追求"真善美"的结合，但是他们通常不为了表现真善而牺牲美。这种笼统的概括并不表明何者想得更对、做得更好，而仅仅是一种归纳。在西方，现代主义有不美的作品，后现代主义有反美的行为，这些都不能比高下，因为各有各的思想和做法，都有各自的合理性。

---

[①] [俄] 斯特拉文斯基. 音乐诗学六讲（之一）[J]. 金兆钧，金丽钧，译. 人民音乐，1992（1）.

# 第二章 现代作曲技法问题

## 第一节 思想焦点概要

现代作曲技法的探讨是作曲家们非常关注和投入的,因为这方面的探讨直接关系到具体创作的实施。

朱践耳说:"采用什么手法,运用什么作曲技法,反映了作者看待生活的独特眼光。"[1] 他往往根据表现需要,借鉴各种现代技法。例如他在创作《第三交响曲》第三乐章《雅鲁藏布江》时,根据江水翻滚的情形,联想到藏传佛教翻卷的经书,借鉴了音色旋律、点描配器法、微型复调等现代技法。另外,他从民族民间音乐那里获取灵感来拓展自己的技术。例如从民间方言那里获得"语调式的旋律"的灵感,从而创作了《纳西一奇》第一乐章,在《第二交响曲》和《第五交响曲》中也用过这样的旋律。而从民间器乐如口弦、芦笙等的音乐那里得到的启发,同样丰富了他的技术语言。

罗忠镕表明他自己不关注外界,只对作曲本身感兴趣。技法上他得益于谭小麟和沈知白,在特殊的时期特别学了兴德米特、勋伯格等的技术,喜欢研究现代和声等。他在学生时期大量做习题,创作时"采用技法不教条"。[2] 熟悉他的人都知道,他每次创作都要设法想出新招数。他将自己想出来的招数记在本子上,已经积累了好多这样的本子了。据他自己说,如果没有新技术,写作就索然无味。例如完成了《暗香》之后,他应约写一个钢琴协奏曲,准备让傅聪演奏。很辛苦写了百来小节,他放弃了,因为他发现自己走的还是《暗香》的老路子。他指出"打破传统逻辑结构,就必须创造新的逻辑结构","难就难在寻找新的逻辑",并抨击一些人用"自由

---

[1] 郑长铃. 20世纪中国音乐美学志述(创作卷一)[M]. 北京:中国文联出版社,2005:92.
[2] 郑长铃. 20世纪中国音乐美学志述(创作卷一)[M]. 北京:中国文联出版社,2005:105.

无调性"来掩饰自己作品的无逻辑。①他认为"用传统技法出新更难";"探索总比模仿更有价值"。②他同时指出较多依赖理性设计往往由于年龄增长的缘故,但是他自己设计的方法往往不作为"常规生产的机器",而是经常更换。他希望年轻作曲家能大胆创新,不为技法的条条框框所束缚。③

高为杰认为新技法要探索,但更重要的是创作出新的经典作品。出新可以只在一个方面。④他自己的做法是,建立自己的"交通规则",只供自己创作,却不是每个作品都按照同样的规则创作。他参考的西方现代作曲技法有几类。① 艾略霍特的"音集分析理论",从中发展出自己"十二音场的集合作曲法",创作了《秋菊》等作品。② 十二音的"绝对旋律"创作方法,启发自己进行纵横一体化创作。③ 韦伯恩的简约技法,以最少的材料来创作,达到尽可能地丰富;"少材料,多表现",而不是相反。④ 音块技术。⑤ 布列兹的"乘法",即在一组音的上方或下方加上几度音。⑥ 鲁德拉斯夫斯基的"随机可动对位"。⑤

金湘有两个重要观点:① 我们至今还没有找到自己的音乐语言;② 最后拼的是观念。(在若干研讨会上的发言,例如1999年国庆50周年音乐会研讨会、2003年郭祖荣作品研讨会等)他认为技法选择完全取决于作曲家自己的审美趣味、个性、爱好和每首作品的特殊要求。任何技法都可以拿来为我所用,但不能被技法所束缚,现成技法的借用必须有所创新。作曲家可以有常用技法,也可以根据作品需要选择不同技法,或二者兼而有之。⑥

王西麟认为,改革开放以来,发现自己必须"吭哧吭哧学技术"。他说的"技术"指西方现代主义作曲技法。他特别推崇肖斯塔科维奇的"长呼吸"。他同样对"音块"技术、多节奏叠置、民间音乐分割技术等感兴趣,乐于进行"技术嫁接、融合"的尝

---

① 郭祖荣,袁荣昌. 现代乐风[M]. 厦门:厦门大学出版社,2000:19.
② 郭祖荣,袁荣昌. 现代乐风[M]. 厦门:厦门大学出版社,2000:16-17.
③ 郭祖荣,袁荣昌. 现代乐风[M]. 厦门:厦门大学出版社,2000:20.
④ 郭祖荣,袁荣昌. 现代乐风[M]. 厦门:厦门大学出版社,2000:14-16.
⑤ 郭祖荣,袁荣昌. 现代乐风[M]. 厦门:厦门大学出版社,2000:21-23.
⑥ 郑长铃. 20世纪中国音乐美学志述(创作卷一)[M]. 北京:中国文联出版社,2005:172-173.

试。[1]他对技术的高度重视，是和他对题材的高度重视相对应的。

杨立青认为，"技法"与"风格"应区别开，现代作曲家应表现自己对所处社会和时代的认识和体验，并引起人们的共鸣，这样他的作品就是现代风格的，但是这并不妨碍他以自己的方式来运用传统技法。[2]20世纪以来人们喜欢自创作曲体系，即根据个人审美趣味制定"工艺程序"。这有两面性，一方面产生个人风格的标志，另一方面也产生"自我复制"的可能。历史上已有的技法都不可避免地带着它所产生的时代印记，因此，如果照搬它将影响创作个性。[3]每种技法都有其限制，因此应在前人提供的技法基础上进行开发、创造或综合，即便可能有风格混杂的危险。[4]

叶小钢出于回归古典的思想，放弃先锋技法，力求创作出可听性强的作品。[5]

郭文景认为有些技术是个人创造性的发明，例如将传统的钹翻面敲打。他指出也许后人模仿毫无困难，不以为然，发明者却永远具有第一创造人的功绩。他曾希望采用全新技法来创作不受西方影响的作品，同时指出实现这一想法的困难非常巨大。后来他似乎放弃了这个想法，而进入自由创作的境界——不为技术所累，只要需要就可使用任何技术。（根据与郭文景的交谈整理）

赵晓声为了创作具有民族风格的音乐作品，根据《周易》发明"太极"作曲法（"太极乐旨"）。当然，他的创作并没有全按这个体系的做法；或者说，按这种技法创作的作品并不多。他概括出作曲家使用的七种音乐语汇：通用性语汇、技术性语汇、借用性语汇、摘引性语汇、民俗性语汇、象征性语汇和独创性语汇。[6]显然，"太极"作曲法属于独创性语言，作曲家又希望这种语言能和民族传统结合起来。尽管卞祖善不赞成七种语汇的概括，认为只有一种"通用性语汇"，即传统的规范语言，并指出"那是生活中人人离不开的东西"[7]，但是多数作曲家还是认为各人应

---

[1] 郑长铃.20世纪中国音乐美学志述（创作卷一）[M].北京：中国文联出版社，2005：212-215.

[2] 郭祖荣，袁荣昌.现代乐风[M].厦门：厦门大学出版社，2000：254.

[3] 郭祖荣，袁荣昌.现代乐风[M].厦门：厦门大学出版社，2000：255.

[4] 郭祖荣，袁荣昌.现代乐风[M].厦门：厦门大学出版社，2000：255-256.

[5] 郑长铃.20世纪中国音乐美学志述（创作卷一）[M].北京：中国文联出版社，2005：372.

[6] 郭祖荣，袁荣昌.现代乐风[M].厦门：厦门大学出版社，2000：125.

[7] 郭祖荣，袁荣昌.现代乐风[M].厦门：厦门大学出版社，2000：130.

该采用各人的语言来创作，并将个性融合于民族性之中。

吴少雄为了同样的目的，根据中国民间"天干地支"历法，发明了"干支"作曲法（"干支和乐论"），并且他根据自己发明的作曲技法创作了许多作品。①

何训田认为学习民间传统音乐是为了"忘记"它们。他的意思是学习传统的东西达到了完全消化的地步，传统也就内化成个人的东西。他坚持走完全个性的道路，曾采用"任意律"，发明"R·D作曲法"来创作。②

除此之外，还有其他自创"中国作曲体系"，如"阴阳五行作曲法"等。

瞿小松反对钻在技术的细枝末节里，他认为不能钻进西方现代技法那"一点点"里，也不能钻在狭隘理解中国传统的那"一点点"里，而应该行万里路到"大山大水"中去获取亲历的知识，寻找创作源泉和灵感。他说，如果你的表现对象就是自己所爱的，那么你的音乐就会从内心自然流淌出来，而无须事先刻意预设"应该不应该"。③他的意思是，作曲本来是一件自然而然的事情，技巧也是自然而然的。

刘湲觉得首先应该寻找自己的音乐"母语"而不是依靠现成的公共技法。他所说的"母语"指作曲家个人在成长过程中自然形成的、已然存在的内心音乐语言。他认为如果创作没有用自己的语言而采用公共语言，其选择结果就会是众人的"新娘"，而不是自己的"新娘"。模仿他人没有前途，因为永远达不到被模仿者的高度。为此，他的创作走的是"固执性"和"封闭性"的道路。所谓"固执性"，就是坚持个性，包括使用自己的"母语"。所谓"封闭性"，就是在与世隔绝的环境中写作，不受外界干扰。他最喜爱的创作环境是没有窗户没有电话的隔音小屋，里面只有一张大桌、一把椅子、一盏台灯、一叠谱纸、一支铅笔、一块橡皮、一瓶纯水、一包饼干。在这样的条件下，忘掉包括技法在内的所有"事先预置"的东西，用心灵去获取"一片黑暗中的闪光"。④

---

① 吴少雄.干支合乐论[M].海口：南海出版社，2006.
② 郭祖荣，袁荣昌.现代乐风[M].厦门：厦门大学出版社，2000：340-34.
③ 郭祖荣，袁荣昌.现代乐风[M].厦门：厦门大学出版社，2000：333.
④ 郑长铃.20世纪中国音乐美学志述（创作卷一）[M].北京：中国文联出版社，2005：363-365.

## 第二节　关于技法问题的分析

根据以上作曲家关于技法的思想，需要探讨如下几个相关、交叉的问题。

其一，作曲技术对于音乐风格的作用。

在专业作曲领域，作曲技术可按社会化程度、使用范围大小分成"公共技术"和"个人技术"。公共的作曲技术总是在特定社会历史时期产生，它本身就是该社会历史文化的产物。一方面，它是特定社会历史时期成功音乐创作实践的总结。另一方面，它的应用结果（作品）体现特定社会历史阶段的音乐文化特点。再一方面，它在后来的社会历史中不断发展变化，其应用结果体现出演变的特征，并带上新时期的社会文化烙印。最后一方面，它在跨文化传播中虽然产生了变异，但依然携带着原产地文化的"基因"。个人作曲技术尽管不是社会音乐创作群体共同使用的技术，却依然明显与历史形成的公共技术密切相关，依然和它所处的社会历史音乐文化密切相关。西方古典作曲技术属于公共技术，而20世纪以来的许多现代作曲技术则属于个人技术。正因如此，才有"共性创作时期"和"个性创作时期"的划分说法。无论哪个时期哪种技术，都和社会历史文化息息相关。

今日传遍世界的欧洲古典作曲技术理论，所谓作曲"四大件"——和声、复调、曲式和配器，是西方自文艺复兴以来逐渐成型成熟的公共技术。西方作曲家采用自己的技术创作，取得丰硕成果，为人类留下了众多优秀作品、经典作品，例如巴赫、莫扎特、贝多芬、瓦格纳等人的作品。这些作品在成为全球共享的精神财富的同时，也作为西方作曲技术的有效例证，成为世界各地作曲后来者效法的楷模。

包括中国在内的第三世界国家，专业作曲教学都以西方作曲"四大件"作为打基础的必修课，迄今为止几乎所有中国专业作曲家都受过这样的基础训练。在"洋为中用"方针指引下，这样的训练受到官方的认同，被规范化；尽管它在"文革"时期一度受到冲击，但是包括样板戏在内的所有中国作曲家创作的作品都有西方作曲技术的影响，相反，几乎没有不以西方作曲技术为基础或参照的。

19世纪西方的浪漫主义既是古典的延续、发展，又是古典的突破、解体。从作曲技术上说，瓦格纳的"半音和声"是个饱和点，大小调体系的可能性几乎开发

到头了。于是产生了对新技术的需求、渴望。到了20世纪，西方社会发生重大变化，如科学负面影响（能源危机、环境污染、生态平衡破坏等）出现，两次世界大战（肉体和精神双重摧毁），殖民与反殖民（西方的扩张掠夺与第三世界的独立自主）冲突等，政治、经济和文化都相应产生变化，音乐艺术亦然。以上音乐内外的两方面变化体现在作曲技术上，出现了众多"个人语型"。通常学术界将20世纪西方作曲技术概括为两类，一类是体系性的，一类是非体系性的。前者以新维也纳乐派的"十二音"作曲技术为典型和起点，相继又出现了各类数列性作曲技法，如梅西安的"有限位移"体系、欣德米特的"张力"体系、巴托克的"轴心"体系，以及随后出现的"整体序列"作曲法、计算机作曲法等。后者以印象派为典型和发端，后继者如新古典主义、电子音乐、微分音音乐等。而简约派则兼具体系和非体系特征——它有共同的"简约"特点，也有共同的技术（音型重复、渐变），但是变化的技术则没有固定，有采用相位移动者，有采用声部叠加者，等等；作品也有不同，有全部采取简约技术创作的作品，也有局部采取简约技术创作的作品。20世纪50年代出现的后现代主义音乐，则采取无序的技术，来显示和传统及现代主义的有序性相反的特征和美学姿态。西方古典技术是作品有序化的手段，现代主义技术是作品有序化的新手段，而后现代主义则通过反对有序化技术来改变"作品"的概念和特征。不确定性、无序性、过程性、无机复合性构成了后现代主义音乐作品的特征。以上种种，都说明西方作曲技术是和西方社会历史密切相关的。

其二，采用或借鉴西方作曲技术，创作中国风格的作品，其结果究竟该怎样判断。

这里首先指出，新音乐、新潮音乐分别采用或借鉴西方古典、现代作曲技术，它们是"中西结合"的产物，尽管不同于西方音乐，但是也不同于中国传统音乐。在形态上，西方的"基因"显现更为明显，因为新音乐和新潮音乐作品大多呈现典型的西方多声结构模式，何况许多作品还采用了西方乐器音色。近年来参加学术交流的许多华人创作的现代作品，尤其是那些留洋的年轻一辈的作品，采用西方现代作曲技术，几乎完全听不出民族风格，听不出作者的文化身份，显现出西方式的"国际风格"。从技术角度究其原因，一方面是因为作品体现了西方多声部创作思维，另一方面则由于纯粹无调性、数学式排列组合和中性表演风格的运用。

其次"中国风格"本身是个很模糊的概念。作为标准,没有充分的明晰度。因为中国有56个民族,每个民族在地理、经济、文化等方面又都有地方差异,因此民族民间音乐呈现无限丰富的样态。加上它们在历史、时间的维度上不断变化(自身裂变和杂交变异等),很难提取出一个共同的、普适性的本质、概念和形态特征来作为衡量创作作品的"中国风格"的尺度。实际上创作实践和鉴赏判断都采取模糊思维的方法:只要作品风格在理性分析或感性体验上能和56个民族的任何一个产生关联,往往就被认为具有"中国风格",而不管"中国风格"的概念究竟是怎样的。

从美学上说,感性直观是音乐对人产生作用的主要方式,因此直观判断比理性分析重要。正如高为杰所说,在听作品(特别是首次倾听)的时候,作曲家谈论的作曲技术都应弃之一旁。[1] 采用西方作曲技术来创作"中国风格"的作品,在直观判断上明显具有混杂性,即"中西结合"的特征。

其三,我们自己的音乐语言是什么?

这个问题不是民间音乐的问题,而是专业音乐界的问题。民族民间音乐是自然形成的。它们在各自的原生环境中发挥各自的功能,就像鱼和它们所在的原生水域一样。音乐母语就像方言,本来就是土生土长的,当地人唱它们奏它们就像说方言一样自然顺溜。在民间传统文化中,人们哪里需要寻找自己的音乐语言。社会分工,出现专业作曲家。如今作曲家大多通过专业院校培养。而20世纪以来的专业作曲教育都深受西方作曲思维和技术体系影响,当代中国作曲家都不同程度采取西方技术创作自己的作品。因此金湘才发出寻找"我们自己的音乐语言"的呼吁。这呼吁在没有找到之前都带有感慨的意味。王震亚从民间戏曲看到作曲"母语"一角的激动,郭文景创作"不受西方影响"的作品的意念,许多老中青作曲家创造"中国音乐体系"的热望,至今都尚未取得结果。中国当代作曲家希望寻找自己的音乐语言,说明他们处于"失语、空语"状态,处于后文要谈的脱离原初民族的"中性化"状态。这好比受西方语言影响和在汉语普通话环境中生长的当代青少年不会说

---

[1] 郭祖荣,袁荣昌.现代乐风[M].厦门:厦门大学出版社,2000:23.

方言一样，等意识到母语的重要性时，才开始回过头来寻找自己的语言。问题在于"自己的音乐语言"的定位：仅仅是个人的作曲技术建构，还是民族民间音乐母语创作技术的认同或提炼。如果是前者，那已经有了上述几个体系；如果是后者，则还没有完成。这里还涉及以下一些问题，即个人发明的作曲技术与民族风格的关系，创作活动的性质——个人性与社会性，等等。

其四，个人发明的作曲技术，具有怎样的性质？

需要探讨两个方面：第一，对应传统文化中的数关系，其作品就会具有民族风格吗？第二，自创作曲体系的参照是什么？

关于前一个问题，要害在于理性设计和感性感受之间的关系。理性结构的意义通常只能在分析中体现，直观上却往往感受不到。20世纪以来，西方按理性设计的作曲体系创作的作品，典型者如整体序列主义、电脑音乐等，其有序性是理性分析的，而不是感性直观的。实验表明，一个简单的调式音阶只要将每个相邻音音程的跨度拉开到几个八度，人们就难以听出来。因此，无论是太极八卦、阴阳五行，还是天干地支，尽管它们是中国传统文化的东西，对应成音符完全可以控制作品的顺序，在感性直观上却体现不了"中国风格"。同样地，用埃及金字塔的神秘数字对应成音符，它们构成的音乐也体现不了埃及风格。

关于后一个问题，个人自创作曲体系，总要有所参照。从目前情况看，中国作曲家自创的作曲体系，其参照依然是西方作曲技术。因为它们都是西方式的多声部思维结构。20世纪80年代以来，中国社会的开放，使作曲家个人拥有了充分的创作自由，包括自创作曲体系的自由。但是，由于他们深受西方作曲技术的影响，大多数人自觉或不自觉地依照西方作曲思维来琢磨自己的新技术体系，希望因此能找到自己的音乐语言，创作出有民族个性的音乐。于是出现了上文所说的一些将中国传统文化中的数列结构对应成音符的作曲体系。按这些体系完全可以创作西方式的各种体裁的音乐作品；这些作品都是多声部数列结构，在听觉感受上，假如没有音乐之外的提示信息，人们很难判断其"中国风格"，也很难判断其作者的文化身份。

其五，作曲技术选择的合理性依据。

美国"后哲学文化"代表罗蒂认为：公共事务和个人事务有区别。政治、经济

等属于公共事务,哲学、艺术等属于个人事务。①(作者序)按他的看法,显然实用音乐如政治家提倡的"主旋律"属于公共事务,而审美音乐属于个人事务。罗忠镕采取的立场是:别人说他自己的,我做我自己的。②许多作曲家也都采取这样的立场。这正好说明他们将作曲当作个人事务。问题是,个人虽然有选择的自由,但是选择仍然需要合理性依据。这个依据其实就是作曲家个人的价值立场或价值判断。具体说来,每位作曲家都按照自己心中的意愿来创作,这个意愿的基础就是价值认同。不同作曲家有不同的意愿或价值观。一方面他们完全可以选择自己的作曲技术和音乐语言;另一方面他们的音乐"发言"多半都不作为"自言自语",而是作为和听众交流的话语。这样,忠实自我的个人事务,与社会交流的公共事务产生了交叉。在民间自然文化那里,人们共享自然和社会环境,共享文化习俗和交流语言。而在中性人工文化这里,作曲家和其他社会成员之间都是自由个体,如果没有处于相同的艺术语境之中,交流必然受阻。这样,作曲家就面临选择——如果要写政治"主旋律",或者希望自己的作品能让社会某个、某些群体接受,那就必须选择音乐的"普通话"。如果要坚持个性,只能处于"自言自语"状态,而让作品随缘,谁喜欢谁就去欣赏。就像一块绝对"忠实于"自我的石头,喜欢的人就会把它拣走作为一件天然艺术品;而不喜欢的人则由它自生自灭,不让它进入自己的生活。当然,造物者喜欢它。这是唯一的对应关系:作者和作品。

作曲家们都谈到创作的"真诚"——怀着真诚的创作之心;忠实自我内心的真实,表现这种心灵真实;遵循艺术规律进行创作,不为任何功利目的所驱使;等等。但是无论怎样,只要他想通过自己的音乐和其他社会成员交往,那他就必须选择他人能够接受的音乐语言,他的创作行为就多少带有公共性。更典型的是,假如作曲家内心真诚地希望将音乐作为某种社会启蒙或社会批判的方式,承担这样的社会责任,那么他就必然将作曲当作公共事务。上文曾提及一些作曲家的这种思想,典型者如王西麟。一方面,他们坚持创作自由和作品的个性表现;另一方面,他们也将音乐作为社会交往方式,通过创作行为和作品介入社会政治和文化。这种双重

---

① [美]理查德·罗蒂.后哲学文化[M].黄勇,编译.上海:上海译文出版社,1992.
② 郭祖荣,袁荣昌.现代乐风[M].厦门:厦门大学出版社,2000:15-16.

性普遍存在于20世纪80年代以来中国器乐作曲家身上。也许今天最年轻的作曲家们不是这样。但是，只要他们有采取音乐方式做社会发言的欲望，而且也真的这样做了，那么这种双重性必然也将体现在他们身上。这没什么好或不好。这里只是一个选择的问题——作曲家们可以根据自己的价值取向或意愿选择自己的创作道路和音乐语言（尽管目前真正有效的个人语言还在寻找），决定自己的创作是否介入公共事务。另外，出于功利目的而创作的现象也不少，这也是作曲家的个人事务，也是个人的选择。事实上这种现象仅占创作行为的一部分，在不同作曲家那里有不同的比例。

# 第三章　现代音乐与听众关系问题

## 第一节　思想焦点概要

这个问题在当今特别受到作曲家的关注，因为它与作曲家劳动成果的社会化密切相关。

叶小钢曾针对有人发表否定现代音乐的观点，指出发表否定言论的人不了解现代音乐，对现代音乐而言是"不及格的耳朵"。[①] 否定者首先认定音乐是给人听的，现代音乐都很难听，将失去听众而走到死胡同。叶小钢指出现代音乐只是采用了新的音乐语言，接触现代音乐少的人不熟悉这种语言，并不意味着现代音乐不美。

罗忠镕认为：对一般没有受过传统音乐教育的听众而言，现代音乐可以接受。[②] 事实确实如此。没有受过传统音乐教育的听众，就没有先入为主的传统音乐听觉经验定式。当他们面对现代音乐时，中间没有阻隔，可以直接感受现代音乐的感性力量。在他的例子中，罗铮——他的儿子与现代音乐的关系，就是一个典型。他观察到没有受过任何音乐教育的罗铮，却能被现代音乐深深打动。

金湘明确指出作品应让多数人欣赏，这是他个人毫不含糊的美学观。他在谈自己创作歌剧《原野》的感言中曾把听众接受的尺度定为"让人们一下子就能摘到这个桃子"。歌剧上演的成功，进一步坚定了他的这一信念。[③]

郭祖荣认为中国人爱听旋律性强的音乐，因此自觉写作歌唱性音乐。无论是用传统调性、十二音技法还是他常爱用的多调性技法，他都很注重旋律，目的就是希望自己的音乐能让大多数中国人喜爱。[④]

---

[①] 叶小钢. 不及格的耳朵 [N]. 音乐周报, 1995-10-27.
[②] 郭祖荣, 袁荣昌. 现代乐风 [M]. 厦门：厦门大学出版社, 2000：15.
[③] 郑长铃. 20世纪中国音乐美学志述（创作卷一）[M]. 北京：中国文联出版社, 2005：170.
[④] 郭祖荣, 袁荣昌. 现代乐风 [M]. 厦门：厦门大学出版社, 2000：86.

高为杰指出音乐作品的价值不能用听众数量来衡量。他列举《堂吉诃德》，即便在它的故乡，也只有千分之一人看过原著，但不能因此认为它价值不高。① 由此可见现代音乐的价值也不能以听众多寡来衡量。从这个观点看，高为杰并不认为作曲家一定要为普通听众搞创作。另一方面，他认为全是现代音乐也不行，音乐生活应该多元化。② 也就是说，应该有各种各样的音乐，满足各类人的各种需要。

郭文景提倡为音乐而音乐，不是为听众而写音乐。③

## 第二节　关于听众问题的分析

这里需要探讨的问题如下。

1. 就纯音乐（器乐）而言，现代作品与普通百姓的距离

首先，作曲家创作的现代作品属于高雅艺术，普通百姓则处于大众审美文化之中，雅俗的距离历来存在，今天亦然。其次，中国现代音乐作品参照西方作曲技术，而普通百姓多数处于中国传统文化或20世纪以来新文化的审美惯性之中，中西的距离依然存在。最后，现代音乐参照的是西方现代主义作曲技术，被称为新潮音乐，而普通百姓则处于传统调性音乐或参照西方古典作曲技术而成的新音乐的熏陶之中，新旧的距离明显存在。也许在没有先入为主的情形下，即在没有以往音乐影响的情形下，普通人可以直接接受现代音乐，像罗忠镕所说的那样。而在以往音乐经验定势的影响下，人们不容易接受现代音乐，正如欣赏具象绘画的眼睛一时不能理解抽象绘画一样。

2. 作曲家是否应该为大众写作

在一个开化、开放的社会，作曲家享有创作的自由。为谁写作，向谁倾诉，完全由作曲家自由选择。因为只有这种自由，才能保证作品是心灵真实的反映。"人各有志"，作曲家也各有各的听众对象选择。有人真诚地愿意为大众写作，他们自然会

---

① 郭祖荣，袁荣昌. 现代乐风[M]. 厦门：厦门大学出版社，2000：14.
② 郭祖荣，袁荣昌. 现代乐风[M]. 厦门：厦门大学出版社，2000：15.
③ 郭祖荣，袁荣昌. 现代乐风[M]. 厦门：厦门大学出版社，2000：358-359.

选择普通百姓能够接受的音乐语言进行创作。另有人坚持高雅艺术的品格或品位，他们便坚持创作"阳春白雪"。还有人希望自己的作品能够"雅俗共赏"，那么他们的创作自然要在"雅"集合与"俗"集合的"交集"中进行。还有作曲家愿意写各种类型的音乐，艺术音乐和大众音乐、审美的音乐和功用的音乐，都写，为各种目的而写。也许他确实心甘情愿写各种音乐，也许有些是他乐意写的，有些则是他勉强写的，甚至是被迫写的。无论怎样，只要是自由的选择，就是合情合理的；但是如果强制作曲家只能为某个目的或某种人群写作，那就是文化霸权。历史证明任何形式的文化霸权都不长久，而且作曲家的自由创作从来就没有中断过，仅仅或明或暗罢了。希特勒限制不了作曲家的自由创作，克格勃限制不了，"四人帮"也限制不了，将来也永远没有人能限制得了。

3. 作品的价值与听众数量的关系

音乐是给人听的，因此，听众越多，作品的价值就越大。——这种看法几乎被大多数人认可。然而问题没有那么简单；这里还需要一些具体条件。笼统地说听众多则作品价值就大是不对的。正如高为杰所言，世界名著的读者人数远不如通俗读物的读者多，却不能认为名著价值不高。同样地，大众音乐的听众数量显然比艺术音乐的听众数量多，却不能说艺术音乐的价值比大众音乐低。从美学上说，音乐价值的大小，由满足人们需要的程度确定。物以类聚，人以群分。一般而言，在同一文化圈内，音乐作品的价值与听众数量才大致成正相关关系。而从心灵真实性的意义讲，音乐作品的价值由听者个体的喜爱程度确定。一部音乐作品也许对别人没有多大价值，对某个喜爱它的人来说，却价值非凡。现实中存在这种情形，但并不普遍。通常，在文化圈内，人们具有相同或相似的审美趣味，对作品的评判有相近的标准和结果，从而体现出人数对作品价值的意义。有时候，新作品往往不被多数人接受；但只要是好作品，就迟早会被文化圈内的多数人喜爱。此外，还要考虑传播方面的问题。目前存在传播不均衡现象——西方古典音乐、现代流行音乐得到最充分的传播，而现代艺术音乐、世界民族民间传统音乐则未能得到很好的传播。在国际上还存在非对称交流的情况——西方音乐传向第三世界，远多于相反方向的流动。因传播或交流的问题，很少被人们接触的音乐作品，其价值大小自然不宜用听众数量来衡量。

4. 如何处理社会审美需要与满足的关系，作曲家的自由创作与社会审美需要的关系

社会成员各式各样，审美需要也各有不同。管理上当然要考虑尽可能满足所有的审美需要，希望作曲家创作多种多样的音乐作品。从国内的情况看，事实正是如此——如上所述，有创作大众音乐的，有创作艺术音乐的，也有创作雅俗共赏的音乐的，如舞蹈音乐、影视音乐、时代"主旋律"等。作曲家中，有的是"单打一"，只创作一种音乐的，老一辈大多如此；有的则是"双管齐下"或"多管齐下"，社会需要什么就创作什么，年轻一辈较为多见。问题在于，目前的局面是自发而非管理所致。这个问题与计划经济和市场经济的关系问题相似，需要处理好自然分布与人为控制之间的度。完全任其自然，就可能出现龙蛇混杂的局面；完全规划制约，则可能产生霸权主义的恶果。一般而言，自由是艺术创作的主要条件，体现艺术创作规律。但是，自由并非完全没有制约因素。音乐创作必然受制于写作目的，受制于表现对象，受制于作曲家自身的审美趣味和文化素质，受制于时代精神、创作技术和观念，还受制于各种其他相关条件，如表演者、经费等。也就是说，自由是相对的。自由创作可以出现好作品，也可能出现不好的作品；命题写作同样可能出现好作品和不好的作品。因此，在审美领域，应让作曲家有充分的自由；而在实用领域，则可以在不违背艺术创作基本规律的前提下，引导作曲家按实用目的的需要进行创作。

在听众问题上，常出现的问题是对"听众"不做区分，对听众数量与作品价值的关系不做具体分析。希望这种情况能改变。

# 第四章 民族性问题

## 第一节 思想焦点概要

从作曲家的言论可以看出，他们对自己创作的音乐作品是否具有民族风格非常关注。从总体上看，"借鉴西方作曲技法，创作中国风格的音乐作品"已然成为大家共同遵守的信条。不过，在不同作曲家那里，"民族化"或"民族性"的思想和表现存在差异，大致可概括为以下几种。

1. 民族化和体验民间生活密切相关

例如朱践耳，他的思想在其《生活启示录》一文中比较充分地表达了出来。他认为生活是音乐创作的源泉，因此作曲家应该深入生活、体验生活。他所说的"生活"主要指民族民间的生活。在《生活启示录》中他比较详细地记载和表述了他在云南民间体验生活，从中获得创作灵感的情况。从他的叙述可以看出一种在作曲家中比较普遍的思想：一方面要从民族民间吸取创作灵感和具体素材；另一方面要进行艺术加工。在他看来，艺术作品应该"源于生活，妙于生活"。其"妙"者，就是经过艺术劳动的结果（艺术作品）比生活本身更妙。不能"照搬"或"抄袭"民间音乐，但是无论如何作品要有民族风格。[1]

这种以体验民族民间生活为音乐民族化道路的思想和做法，源于中国20世纪历史中的新音乐文化观念。在阶级意识中，知识分子被认为不是劳动人民，属于需要"改造"的一类。他们的生活被认为是资产阶级或旧社会的，不是无产阶级和新社会的，而资产阶级和旧社会的生活往往不属于民族性的构成，因此应该排除在需要体验的生活之外。当然，在传统音乐文化中，只有民族民间音乐被当作是新社会

---

[1] 郑长铃.20世纪中国音乐美学志述（创作卷一）[M].北京：中国文联出版社，2005：80-98.

可以接纳的东西，而宫廷音乐、宗教音乐、文人音乐则被认为是封建的不能被新社会接纳的东西。革命的知识分子都深知自己需要"改造"，因此深入民间生活就成了"改造"的必由之路，同时也成了音乐民族化的必由之路。这种思想一直延续下来，成为新音乐传统，在20世纪80年代许多作曲家中依然保持这样的"血脉"。

2. 民族化应吸取民族音乐创作技法

例如王震亚，他晚年特别强调音乐的民族风格。他多次指出中国民间戏曲的美妙，希望作曲家能从传统戏曲中学到新的东西，以便创作出更具有民族风格、更有新意的作品。他还希望有人能从事挖掘民间戏曲的创作技术，编写作曲教材，让作曲的学生学习，甚至在音乐学院附中的作曲专业开设这样的新课程。

众所周知，中国20世纪的新音乐借鉴的是西方古典作曲技法，新潮音乐借鉴的则是西方现代作曲技法。所谓"洋为中用"。音乐学院作曲专业教授的"四大件"都是西方的作曲技术理论。由此反观中国民族传统音乐，自然能发现它的独到之处，发现它的新奇。这种反观本身说明学院派是西方化的，是民族化的反衬。有识之士从向西方学习转向向民间学习，向中国传统音乐学习，体现了一种民族觉悟。当然，这种觉悟并没有将中西对立起来，而是强调了曾经受到忽视的传统。赵晓生在谈自己的作品《大荒的太阳》时说，现在我们的民乐是对应西方管弦乐队的，因此产生许多配器等方面的困惑。他尝试全部不用西方和声的做法，而采用民族民间器乐创作，如江南丝竹的做法。他还从理论上探讨"太极乐旨""合力论"等，来创作民族风格的音乐。[①]

3. 民族化关键在神不在形

例如陈铭志，他认为音乐随时代而发展，因此应该创新。而创新应以民族音乐文化为土壤，并不断丰富音乐语言。在他看来，新技法与民族风格并不对立，因为只要表现的是民族的"神"，即民族精神、气韵、风骨，不一定非用五声音阶、传统戏曲的"形"。[②] 这种观点也具有一定范围的代表性。其他一些作曲家也有类似的看法，认为民族风格主要在神韵上，而不是外在的形式。

---

① 郭祖荣，袁荣昌. 现代乐风[M]. 厦门：厦门大学出版社，2000：85.
② 郑长铃. 20世纪中国音乐美学志述（创作卷一）[M]. 北京：中国文联出版社，2005：112.

在形与神的关系上，中国古人强调的是神。可见当代作曲家的想法，是有古老传统的。当然，明清以来，音乐生活世俗化，加上西方的影响，形的丰富性也受到普遍关注，成为普遍需要。李贽提出"琴者，心也；琴者，吟也，所以吟其心也"，显然和以往《白虎通》强调的"琴者，禁也"有不同之处。突出的不同就在吟字。而吟必然显形，必然追求形的丰富、丰满。这里虽然说的是古琴，却反映了知识分子对音乐的看法，这种看法对当时和后世均有影响。如今作曲家注重创作的音乐与民族音乐具有"神似"关系，那么，形、神关系究竟应该如何处理，这直接涉及具体做法，值得仔细探究。国外探讨吸取民族民间音乐者亦大有人在，例如20世纪就有巴托克、科达伊等人，既有实践又有理论，对世界包括中国的作曲家都有影响。

4.民族性自然存在无须强调

也就是说，民族性是中国作曲家血液里流淌的东西。罗忠镕认为民族性是摆脱不了的，因此不应是一种外在的标准。他认为只要作品反映了中国人的精神，就具有中国风味。中华民族的美德之一就是包容，因此我们今天应强调"远亲杂交"，使音乐更丰富。① 高为杰认为"民族风格"应是结果而不是原因。他的意思是，作曲家作为所属民族的成员，具有天然的民族性，他们创作出的作品就自然成为该民族的音乐风格的标示。他举例说，是因为有德彪西所以有法国印象派风格，而不是先有什么法国印象派风格才有德彪西。② 另外，他还指出民族性本身是会变化的；民族性和国际性都要强调。杨立青也认为民族风格不是作曲家应该刻意追求的。他指出，民族风格是一定时期某一地域内的作曲家在运用音乐语言上体现出来的共性，是由很多作品在历史中积淀而成的；这种共性是与其他地域作曲家的音乐语言相比较而产生的特殊的风格标示，它受特定社会的政治、经济、地理、气候、语言和生活条件等因素影响。无论哪个地域的民族风格，其本身都随着历史的变迁而发展变化着。③

这涉及民族性与作曲家个人自然形成的主体性是否一致的问题。也就是说，中国

---

① 郭祖荣，袁荣昌.现代乐风[M].厦门：厦门大学出版社，2000：26-27.
② 郭祖荣，袁荣昌.现代乐风[M].厦门：厦门大学出版社，2000：27-133.
③ 郭祖荣，袁荣昌.现代乐风[M].厦门：厦门大学出版社，2000：253.

作曲家生在本土长在本土，是否每个人的主体都必然由民族性构成。显而易见，一个人的主体构成受他所处的生活环境所有因素的影响。家庭、社会、学校、自然等，都对他的身心产生影响。而家庭、社会、学校里都有什么在发生影响，中国当今的自然环境又都有哪些变化，哪些东西对国人包括作曲家产生作用，这都需要深究。

5. 民族性寓于个性之中

持这种观点的典型者如王西麟，一方面，他认为提倡民族性曾使作曲家吃尽苦头，过去提民族化有社会、文化原因，现在社会变化了，再强调民族化反而成为对创作的束缚。另一方面，他反对通用性音乐语言的说法，指出不同民族、时代和地区都有不同的通用性语言。他认为现在应强调作曲家的个性，而不要强调民族共性，"民族性寓于个性之中"。[①]杨立青也认为音乐作品具有民族风格或地方色彩固然是可喜的，但是它们并不是所有作品都不可或缺，作品的个性是更为重要的东西，是作曲家需要一辈子追求的目标。正是作曲家努力表现出的个性，在历史中形成了他所在民族的音乐风格。如果将以往的民族风格作为后来作曲家必须遵循的规范，势必妨碍创作的繁荣，有百弊而无一利。他进一步指出，虽然民族风格和地方色彩在被个性化运用时有利于作曲家个人特色的确定，但这仅仅是作曲家确立个人风格的一种途径，而不是唯一途径。金湘同样明确指出：个性体现了民族性，民族性寓于个性之中。他认为强调个性并不意味着不顾民族性，强调民族性也不意味着抹杀个性。但是我国现代历史曾经将二者割裂开来，过分强调民族共性，抹杀作曲家个性，造成千人一面的局面，历史教训应铭记在心。[②]

这里所说的"个性"，指作曲家个人的创作个性。显然这和作曲家的主体性或文化身份认同密切相关。他的整个创作主体构成决定了创作个性，这又回到上述的问题了。个人，中国人个体，中国作曲家个体，他是怎样成长的，什么因素在他的成长过程中发生着作用，成为他的成长素，并构成他的主体性？文化人类学的人格学派也将此作为探讨的课题，即环境或社会文化对人的主体性／人格构成的影响。其中有弗洛伊德的功劳：他在为社会贡献了对潜意识的研究成果之后，又在文化人类

---

① 郭祖荣，袁荣昌. 现代乐风[M]. 厦门：厦门大学出版社，2000：131.
② 郑长铃. 20世纪中国音乐美学志述（创作卷一）[M]. 北京：中国文联出版社，2005：172.

学的领域做出了业绩。那是另说的话题。就作曲家的主体、人格形成而言，与社会文化直接相关，这正是文化人类学所给予的启示。

## 第二节 关于民族化问题的分析

概括需要思考的问题，有如下几点。

1. 民族化具有不同的含义

初期它出于政治需要，是后来概括的"革命化、大众化、民族化"（20世纪60年代周恩来概括的"三化"）之一。三者的内在逻辑是：要革命，就要启蒙大众；要启蒙大众，就要民族化。民族化是针对西方化而言的。新音乐的特点是借鉴西方古典音乐，因此需要民族化。只有民族化，大众才能接受，音乐才能作为"团结人民，教育人民，打击敌人的有力武器"。概括地说，20世纪以来民族化大致可分为三个时期，有三种相似但目的和重点有所不同的内涵：战争期间它主要涉及如何利用西方音乐来启蒙大众的问题；政治运动时期它主要强调排斥西方资产阶级音乐文化、坚持新音乐道路；改革开放时期它主要针对音乐作品的艺术个性来探讨。当然，贯穿始终的连线是中西关系问题。现在民族化仍然在学术领域内被探讨。20世纪80年代以来，这个问题依然受到中国器乐作曲家们的关注，甚至在回顾与前瞻的世纪之交作为中西关系的探讨再度升温成为关注焦点。为此也引起音乐学界的重视，中国音乐美学学会第六届年会还以此为主题专门进行探讨。

在中西关系的可能范围内，中西结合的方式最终成为主流。这是艺术家、大众和政治家共同选择的结果。新音乐就是中西结合的产物。从美学上说，它的感性基础是19世纪后期以来的西式建筑（教堂、洋房等）、服装、发型、生活用品（洋布、火柴、洋油之类）等，音乐领域早有西洋军乐队。西方音乐文化被当作新事物，中国传统音乐文化被当作旧事物，经过新旧斗争，最终新事物获胜，成为被利用的资源。而利用方法就是中西结合。学堂乐歌就是最初的结合产物。中国作曲家就是在西方古典音乐和受它影响的新音乐的熏陶中成长的。这方面的探讨已经很多，在此不赘。

2. 本土作曲家需要强调民族性，说明他们已经从本土文化中脱离出来，从而有意识地进行回归

这在世界范围属于第三世界的特殊现象。其原因和西方殖民扩张的历史有关。如今中西关系问题应纳入全球化语境来探讨，因为它实际上是所有国家和地区共同面临的问题。仅从艺术角度谈，考察今天的中国作曲家的成长过程，不难看出他们主要是在西方音乐教育中形成自己的作曲知识和能力的。正像德国学者参加在中国音乐学院召开的"中德音乐教育研讨会"时说的那样，中国音乐教育仅仅是中国版的德国音乐教育。从基本乐理、视唱练耳，到作曲"四大件"——和声、复调、曲式和配器，无不是欧洲古典音乐的教育。改革开放以来，西方现代作曲技法又得到广泛的教授。尽管20世纪上半叶就一直强调"中体西用、西体中用""洋为中用""借鉴西方技法，创作民族风格的音乐"等，如今的中老年作曲家并非没有接触民族民间音乐，但实际上起决定作用的思维方式明显是西方专业作曲技术。这种历史造成的西方作曲思维，是全球现象。正因如此，才有民族化一说。所谓民族化，就是将西方的东西改造为和民族音乐相容的东西。于是就有后来的和声民族化、12音民族化等集体行为。长期以来，用西方技法或改造过的西方技法写中国风格的作品，成为作曲家们的共识或共同遵守的信念。乐器及其组合方式也都参照西方。

应当再次指出的是，这种情况在许多第三世界国家和地区也都存在，而今在经济一体化的全球语境中，依然存在西方音乐文化流向第三世界多于相反方向流动的"信息不对称"交流现象，而这在第三世界表现为自觉或不自觉依然以西方音乐为中心的现象。中国也一样。在这种情形下，中国出现了新潮音乐，即借鉴西方现代技法而创作的音乐。但是基本方向没有改变，依然是新音乐的道路，思维方式依然是西方占主导。

在需要产生类似西方那样的音乐的前提下，中国自古以来没有提供现成的技术体系，后来也没有概括或创造出成熟的公认合理并被普遍采用的"中国作曲体系"。以至于有人提出要建立"中华乐派"的口号（蔡继琨、金湘等）。如上所述，实践中作曲家们多采用改造西方技术的做法。其结果是作品呈现出非中非西或亦中亦西或中西结合的感性特征。显然人们觉得不够理想，因此才提出创建"中国体系"或"中华乐派"的口号。外国人听了也觉得这和西方音乐不一样。这样，在"借鉴西方技法创作的中国（风格的）音乐"与"中国风格的西方音乐"之间，就需要有所甄别。就像穿西装的中国人和穿中山装的西方人之间的区别。也就是作曲家们探讨过的形与神的问题。过去的"体"与"用"的关系问题，也与此类似，下文详述。

### 3. 音乐自身的承载与特点

以历史的眼光看，音乐语言携带着历史信息。材料、组织方式皆如此。确定音、确定时值、和弦、管弦乐音色、复调或和声织体，都携带着西方音乐信息。音乐中一旦引用戈里高利圣咏，即刻便获得西方教堂信息；引用管风琴音色亦然。西方作曲家为了纪念某位前辈，或表示敬仰，往往引用他的音乐。在中国，表现毛泽东往往引用《东方红》，表现子弟兵往往引用《三大纪律八项注意》，表现改革开放往往引用《春天的故事》，表现某个民族往往引用它的传统民间曲调。复杂情形是，用西方乐器演奏中国乐曲；或相反，用中国乐器演奏西方曲调。香港的刘靖之就质问采用西方复调、典型三部曲式、钢琴演奏的《牧童短笛》究竟是中国音乐还是中国风格的西方音乐。

就大体可以对应的范围看，中国音乐与西方音乐的区别在于以下几个方面。在道器、神形、灵肉等关系上，中国重前者，因此有"大音希声""得意忘形""但识琴中趣，何劳弦上声"等表述；西方重二者，因此有丰满的音响和外显的精神。在行为方式上，中国除了他娱自娱的人际交流之外，还有修身养性等天人交际作为；而西方则主要是人际交流。在音本身的层面上，中国有独特的确定音和不确定音（"音腔""润腔""过程音"、定量与非定量音值等）；西方则强调固定音高和确定时值，发展出和声和复调织体及其装饰音方式。音色音质的区别除了器具的原因之外，还和审美趣味的不同有关。中国人喜好不同之和、生克平衡之和，或平和、中和、淡和；西方人喜好群体的和谐、丰满的和谐。在单一乐器上，中国人喜好个性特征；西方人喜好个性与融合性兼具。以笛为例，中国人好竹笛之清亮，而西方人爱长笛之圆润。歌唱之人声，中国人亦好透亮音色，而西方人亦喜统一音质之明亮。北京曾上演中西联阵的西洋歌剧《茶花女》，中国演员的歌声就过于透亮而缺乏和合唱、乐队的融合度。以上种种，需要作曲时认真考虑。作曲家们在此方面各有不同，少数人表现得比较慎重。例如朱践耳，他认为中国乐器个性强，不宜群奏或大合奏，因此自己仅采用室内乐形式来创作民乐。他说，大合奏中，民族乐器的优点被遮蔽，缺点却暴露出来。（在香港 2004 创作研讨会上的交流谈话）20 世纪 80 年代以来，中国作曲家创作的民乐合奏作品更为丰富多彩；但是，其中有不少作品在模仿西方交响乐造势上暴露出明显的缺陷，主要表现在打击乐音响覆盖了其他乐器音响，特别是二胡。正如朱践耳所言，为此不少人曾经探求乐器改造，希望解决民

乐交响化的音响问题。人们主要参照西洋乐队的编制,将乐器组分为四个声部。突出焦点集中在二胡族群特别是它的低音。但是时至今日仍然没有公认的令人满意的突破性进展,人们仍然采用胡琴家族加西洋大提琴和低音提琴。在这方面做得比较好的是香港中乐团,它的乐器组合相对合理;但也是模仿西方管弦乐队,也是西方音乐文化影响的产物。

4．"民族"概念问题

具体地说,中华民族究竟是什么民族?一些作曲家再度提出建立中华乐派的口号,并于2006年12月在中国音乐学院举行专门会议。所谓中国风格、中华乐派,作为概念,它的内涵如何确定?作为命名它的指认是什么?中华民族具体包含56个民族,在音乐文化精神、音乐行为方式、音乐声音形态等方面,能否概括出普遍性的特征?按人类学的理论,民族包含三个层次:一是有血缘关系的race即种族;二是多血缘关系,有共同信仰和习俗的ethnic group即族群;三是多族群关系,有共同政治信念、宗教信仰和经济利益的nation即民族国家。显然,中华民族属于民族国家层次。这个概念在历史上经历过各种变化,从文化地理看,近代以来,它相对稳定;今天的中华人民共和国版图之内的56个民族都属于它的分支或构成。在传统哲学意义上,中国风格或中华民族之音乐应是这56个民族音乐文化的抽象。而在现代新哲学意义上,它是多元复合的。从音乐作品呈现的情况来看,具有两种类型,一种是具体各民族的风格,一种是抽象的"中华民族"的风格。前者多采用巴托克概括的对传统民族民间音乐的"移植、引用、意译"再加上原生态拼贴的方法。包元凯创作了许多民歌改编的器乐作品,更多作曲家创作了更多引用民歌主题的器乐作品,朱践耳《第六交响曲》、刘湲《土楼回响》、谭盾《地图》等都采用原生态拼贴方法。后者即那些没有直接采用上述方法吸取具体民族民间音乐而创作的、具有中国风格的器乐作品。它们多半采用五声性音乐语言,或用完个性化音乐语言(仍然采用西方作曲思维)表现当下都市中国人个体的自我表现。

5．形似与神似的问题

引用民族民间音乐素材,显然首先应具有形似。它以文化标签的方式透露民族音乐风格的信息。《图兰朵》引用中国江南的《茉莉花》曲调,就透露出中国女性的民族信息,但那是一个西方歌剧作品。因此,作曲家们认为更重要的应该是神似。

那么，我们的民族精神具有什么特征？如何在音乐上体现？"勤劳、勇敢"之类应是世界众多民族所共同具备的精神品质，并非中国56个民族所独有。因此，这个问题只能从美学上考虑，即直观层面是否显现神似。特征是在比较中显现的。当代中国都市人的精神特征具有全球化共性，难以明显区别于其他国家和地区的民族，体现出一种"中性化"特征。因此，作曲家们表现的具体民族传统精神，它们多存在于民间特别是乡村，或存在于过去的历史中，也就是目前"人类口头与非物质文化遗产保护"的对象，存在于这些对象身上。显见的是，在音乐厅创作方式中，民族民间传统音乐之神韵仅仅以声音为载体，而没有连同它们的概念和行为方式一道显现。以古琴为例，它在现代作品中完全没有、也不可能有知识分子个体修身养性的行为和文化负载。很难说这样真能完全体现中国传统的士人精神，根本还在于现代中国音乐创作采取了西方审美方式和作曲思维。在舞台或电子媒体审美方式中，传统文化精神只能通过联想来被听众接受。因此，神似主要指声音透露出的结构消息。这还需要听众必须具有熟悉或了解传统的耳朵。自然流露民族性，或民族性寓于个性之中，这样的想法要实现，显然和作曲家的文化身份认同直接相关。

# 第五章　文化身份认同的问题

## 第一节　思想焦点概要

文化身份认同的行为发生在几乎所有中国当代作曲家身上。

陈其钢曾谈到自己在文化身份认同上的一次转变：刚出国为了生存，标榜自己是中国作曲家，后来站稳脚跟了，自认为是自由个体作曲家而不论东方西方。刚出国时努力学习西方现代技法，而成熟后就不再"走进"而是要"走出"西方现代传统。他说谭盾也有同样的经历。[①]在法国标榜自己是中国作曲家，布列兹为首的法国作曲家就不会用欧洲现代作曲观念和技术标准来要求他，不会因为他的不同创作而排斥他。后来认同自由个体作曲家身份，则是他的自觉选择。这样的身份选择，对创作的最大自由产生着重要影响。实际上，这样的文化身份也是"中性人"中的一种类型。

国内作曲家中还有一些差异。有中华民族作曲家身份者（提倡中华乐派者，如金湘等，具有作为中华民族代言人的意味），有中国人个体作曲家（强调个人主体性的中国作曲家，如王西麟、罗忠镕等，然而他们彼此的个性却很不相同），有地球村村民作曲家（强调世界主义，如高为杰等，否定狭隘的地域性和民族性），也有乡土作曲家（以中国某区域音乐文化为个人特色，如章绍同等，喜爱习惯性采用特定地方音乐素材来作曲）。

作曲家文化身份认同具有两种类别，一种出自个人需要与自觉，另一种则是无意识选择。"人各有志"。从创作动机上说，表面上说的不一定是内心里想的；但是言论上几乎所有作曲家都强调创作的真诚，认为真诚是创作好作品的一个重要条

---

[①] 陈其钢. 走出现代音乐传统//中国音乐年鉴1996 [M]. 济南：山东文艺出版社，1997：63-65.

件。真诚与主体性、文化身份认同密切相关，因为它首先意味着真实面对自我，同时真实对待作品和他人。

1992年10月和1995年8月京、沪、闽现代音乐创作研讨会上，作曲家们都谈论到真诚的问题，大家都觉得只有真诚才能创作出佳作。王西麟说：无论是严肃音乐还是通俗音乐，只要作品透露出真诚，就能打动人心。"主观真诚性、个人抒情性是顽强的自我，这些意识都是开放的人性意识的呼吁，是人性意识、主体意识、个体意识的强烈反映。"① 他进一步指出，"这种真诚就是个人的抒情性"。而在中国，个体抒情性常常被集体抒情性所遮蔽或束缚。② 当然，在他那里，个人抒情性往往和说真话等同。他以优秀的流行歌曲为例来说明这一点。他要说的"真话"则是中国作曲家身份的个人对历史和社会的体验和看法；这种体验和看法具有时代典型性。因此，它们的表达，具有代言的意义。从他的作品中可以感受到他个人内心戏剧性张力所蕴含的压抑与反压抑及社会历史批判的个人精神状况，这是所有熟悉他的作品的人们都有的共同体验和认识。杨立青赞成真诚进行创造、真诚表现自我的思想，同时指出要有个性地真诚表现；流行歌曲虽然真诚，但是表现上往往只有共性而缺乏个性，存在"一蜂窝"现象。③ 显然，他说的个性指表现手法和表现结果（作品）的个性。综合二人的看法，就是中国作曲家个人内心的个性，通过有个性的表达方式，真诚地表现出来，并形成作为显现体的作品的个性。其根本还在于作曲家的个人文化身份认同或主体性构成，即认同中国作曲家个体，以及真诚的主体品性。章绍同进一步指出，个性表现还有层次不同，通俗音乐表现的是真挚情绪，是真切的情感；而交响乐的真诚则除了这些之外还有一种崇高，给人以一种长效的"惊心动魄的、刻骨铭心的"感受。④ 他同时指出，现在倡导真诚，是和"文革"期间的"假大空"对立的，是对那段历史的反弹。也就是说，"文革"期间由于社会历史原因，作曲家们未能真诚表现自我，或自我的主体性受到压抑、遮蔽。众所周知，在那段历史中，国人包括作曲家，只有"大我"没有"小我"。这也是

---

① 郭祖荣，袁荣昌. 现代乐风[M]. 厦门：厦门大学出版社，2000：33.
② 郭祖荣，袁荣昌. 现代乐风[M]. 厦门：厦门大学出版社，2000：34.
③ 郭祖荣，袁荣昌. 现代乐风[M]. 厦门：厦门大学出版社，2000：37.
④ 郭祖荣，袁荣昌. 现代乐风[M]. 厦门：厦门大学出版社，2000：41-42.

"文革"刚结束时文艺界极力探讨自我的原因。郭祖荣对此表示有同感,指出流行音乐"一风刮"的无个性表现。① 吴少雄则认为通俗音乐也有非常真诚的崇高,如《世上只有妈妈好》;雅俗区别在于一个是他娱的,一个是自娱的。②

在后一个会议上,作曲家们以朱践耳为个案来探讨主体性、个性、自我和真诚的问题。③ 赵晓生在认同个性和真诚的同时,认为朱践耳早期的《唱支山歌给党听》很真诚地表现了他的自我,而《第四交响曲》及其随后的创作,出现了多种面貌,令人看不出作者的真面目;赵晓生提出疑问:哪个是真实的朱践耳?他甚至怀疑朱践耳是否在技术探索中迷失了自我。奚其明则认为朱践耳的创作虽然不断变化,却仍然保持着自我。林华指出这是一个哲学问题,即哪一个是更真实的"我"。王西麟在这个问题上表现出的宽容给人们留下深刻印象。他指出"人文价值在于作曲家本人的真诚";作曲家随社会历史环境的变化写不同的作品,"只要他在某时空写的是真诚的,时代过去之后,他的作品仍是有价值的"。以此看来,朱践耳是真诚的,作品就都有价值。高为杰认为"人是变动的,今天的'我'与昨天的'我'不一样,不能说历时上一个是真,一个是假"。但是他认为朱践耳的《第六交响曲》存在着"观念大于音乐"的状态,也就是为了探索新技法,留有刻意雕琢的痕迹。

## 第二节  关于身份认同问题的分析

以上关于作曲家个我、主体性的探讨,都是在自觉层面上进行的。而在非自觉层面,在集体无意识中,还存在着需要探讨的问题。这个问题就是中性化。④

由于环境和人的中性化,中性人——已经没有或逐渐减少原始民族性的地球村村民诞生了,中性人创作的真诚表现自我的音乐,必然只能也是中性的风格,即国际风格或全球普遍风格,在此之内的个人风格。而在目前,后西方化时代(西方人

---

① 郭祖荣,袁荣昌. 现代乐风[M]. 厦门:厦门大学出版社,2000:44.
② 郭祖荣,袁荣昌. 现代乐风[M]. 厦门:厦门大学出版社,2000:49.
③ 郭祖荣,袁荣昌. 现代乐风[M]. 厦门:厦门大学出版社,2000:116-117.
④ 宋瑾. 中性化:后西方化时代的趋势(引论)——关于多元音乐文化新样态的预测[J]. 交响(西安音乐学院学报),2006(3).

参与的否定西方中心主义的时代），这种国际风格或普遍风格仍然是以西方音乐为参照的风格。个人风格是在这个大风格之内的小风格。

在民族性探讨和文化身份的认同中，无论作曲家做出什么样的选择，无论是地球村村民、中华民族作曲家、乡土作曲家还是自由个体作曲家，都是、只能是在现实中进行的选择。而现实发生着的，是西方化—后西方化—中性化的过程，这是全球化过程的实质；在这个过程中，所有社会个体的主体性都不可避免地处于中性化状态。如上所述，全球西方化自19世纪就已形成，那是欧洲殖民者的思想行为的结果。20世纪中叶以来，反对欧洲中心主义的浪潮席卷全球，西方人也在其中，世界进入后西方化时期。在此过程中，全球环境和人的主体性也逐步改变，后西方化的结果将是全球环境和自我主体的中性化。后西方化时代的民族抵抗，实质已经发生根本变化——这时的民族性已经不是原始的自然的民族性，而是人工选择的民族性。这时的主体构成在后殖民批评的语境中自觉构成，而在全球环境的改变中自然／无意识形成。这种在和西方政治、经济、文化控制的对抗中的民族性之所以不再是原始的、自然的，是因为所有抵抗者都是在西方化过程中形成自己的知识结构和主体性，他们有着和西方人一样的思维方式和生活方式，不同的是原始民族传统还在他们身心留着一定程度的"文化记忆"，是一种文化"遗传"。但是，起决定作用的因素还是全球化中的复合文化力，是西方文化和第三世界传统文化的复合。这意味着全球各地现代文化具有西方文化的共同"基因"。这样，音乐创作的民族化，是在中性化环境、文化背景中，由局部中性化的主体进行的选择和实际操作。

在中性化情形下，民族性是人工维护的，而非原来的自然分布形成的。主体的中性化，则是和环境中性化同步进行的。

当代强调民族风格，是多元化的要求，政治家、艺术家、民族大众都要求这样。从艺术上讲，它是体现个性的途径之一。19世纪欧洲音乐的民族乐派走的就是这条路。政治上民族独立意识，艺术上民族个性意识，审美上异国情调的新鲜感，都促成民族乐派的出现。如今世界政治、艺术和审美都发生了深刻变化，但是强调音乐的民族性依然是保证多元化和个性化的有效途径。所谓"越是民族的，就越是国际的"，从多元化角度说，就是个性构成的每一元，全球呈现出各种个性的多元。在政治上它依然是抵抗西方化的有效方式，体现后西方化时代的特征；在艺术上它

是作为中性人的作曲家参与世界民族音乐多元样态。

历史上官方文化促使民族国家内部中性化。中国56个民族，在官方文化中逐渐成为统一的"中华文化"中的一种多元分布，是共性基础上的个性。中华民族作曲家的文化身份就是超越具体民族的统一身份。到了20世纪，西方音乐文化传进来了，它的基因在中西结合的新音乐中进入了现代中国音乐文化的体内，中华民族便包含了西方文化的因素；它也进入了新音乐文化培养的中华民族作曲家的作曲思维里，如果不说灵魂里的话。这里，受西方影响的学校教育起了重要作用。自学堂乐歌开始，这样的学校音乐教育一直延续到今天。这就是西方化的具体表现。学校是个中性环境，从学校培养出来的受教育者，不同程度脱离了原始民族性，被纳入西方化的教育模式。现在，随着世界局势的变化，随着音乐人类学或民族音乐学的发展，人们开始反对西方化，进入了后西方化时代。这时人们特别强调多元文化，可是这时的多元音乐文化已经逐渐演变为人工抢救和维护的样态了。目前中国学校教育也逐渐朝多元化方向发展，但是就现状而言，还处于西方化程度严重的境地。如今再加上电视等传媒、文化产业推波助澜，电子世界展现出数字化生存的中性环境，进一步促使中性人诞生。乡村都市化，都市中性化，到处都是相同的建筑、服装、发型，相同的生活方式，相同的语言（普通话），甚至相同的思维方式，而这一切都受西方文化的渗透。当前国际上关于全球化问题的探讨标示出后西方化的趋向，"人类口头与非物质文化遗产保护"的呼吁和实施则标示中性化人工维护多元音乐局面的即将来临。在这样的国际国内局势中，作曲家的民族化探讨，其性质已经是准中性人关于人工维护多元音乐文化的探讨。

总之，当代中国作曲家都是在西方化—后西方化—中性化过程中成长的，具有中性人的显著特点。试想，在音乐圈里，我们当中谁没有受过西方化的新音乐、新潮音乐教育，谁还存有能对作曲产生决定作用的原始民族性，且不说对个人所有思想行为能产生决定作用的原始民族性。因此可以说，当今中国作曲家的共同文化身份是准中性人，创作思维开始进入后西方化时代（但尚有不少人处于中西关系的思维格局之中，或还停留在中西结合的新音乐或新潮音乐创作思维之中），作品逐渐呈现出人工民族性多元样态。这就是中国当下音乐创作民族性、民族化问题探讨未能揭示的正在发生着的现实情景。

# 附录：作曲家思想集萃

以下按年代选择一些重要作曲家代表，汇集其言论并按话题梳理。这些作曲家的思想都在 20 世纪 80 年代以来的中国器乐创作领域产生过重要影响。

**一、20 世纪初出生的作曲家思想**

作曲家代表：贺绿汀、江文也、黄自、谭小麟、丁善德、马思聪、张肖虎、李焕之。

● **贺绿汀**

*1. 关于创作风格*

音乐的民族风格，是贺绿汀在创作中力图解决的一个重要美学课题。他认为，一首作品，不仅要有准确的音乐刻画和鲜明的时代特色，而且还要有浓郁的民族风格。从 30 年代步入中国乐坛以来，他就反复强调：音乐作品首先应该被本民族的人民所承认，然后才谈得上走向世界，为其他各国人民所承认；只有被同时代的人所理解，然后才谈得上传之后世，为下一代或下几代人所理解。他执着地追求民族风格，正是从这一观点出发的。

贺绿汀的作品，以严谨的构思、缜密的布局、质朴的语言、洗练的手法和生动的形象，从不同的侧面，真实而深刻地反映不同时期中国人民的思想、生活、感情，以及他们所从事的伟大的历史性变革，并且具有鲜明的时代特色、民族风格和艺术个性，从而赢得了群众的广泛喜爱。

在长期的创作实践中，贺绿汀创造性地把欧洲古典、浪漫派的作曲技法和本民族的音乐传统有机地结合起来，使之服从于表现时代风貌、反映人民生活的内容需要，并力求和长期形成的、具有相对稳定性的民族审美心理和审美习惯相适应，为普通老百姓所接受。

*2. 关于音乐的本质*

贺绿汀认为音乐是社会生活的反映，生活是音乐创作的重要源泉："只有对自己

所处的具体革命实际有了认识，发生了真正的感情，我们所创作的作品才能有生命、有思想、有内容。然后，我们的作品才有可能成为教育人民、鼓舞人民前进的艺术品。"①

贺绿汀认为来源于生活的音乐是要激发人的情感，他说："音乐假如不能激起人们的感情，不能引起人们的幻想，那只能说是没有生命的音乐，即不是音乐。"②

3. 关于创作技法

贺绿汀也不否认形式对于音乐的重要意义，贺绿汀强调音乐技术的重要性，但是只把它当作表达音乐思想的工具："音乐上一切理论技术都无非是想通过它来表达某种思想感情，所以技术只是一种工具，是表达作曲者的思想感情的一种手段。技术愈高愈熟练就愈能表达音乐的内容。但是技术本身并不能算是音乐，因此，那些对音乐的思想内容一点都不理解的人，哪怕他的技术再高，也不可能真正表达出音乐的思想内容来。演奏者也只能奏出一些毫无感情毫无意义的声音，作曲者也只能写出一些和声对位练习题，而写不出真正的音乐来……音乐是最需要技术锻炼的艺术，技术之有无与技术之高下在音乐艺术中起着主要的、决定的作用，那些不愿意下苦功夫去锻炼技术与学习音乐业务的人，就不可能成为最好的演奏家或作曲家。但这里也必须说明，思想与技术并不是互不相关的两件事。思想水平高对技术的看法、处理和运用，将起决定作用，使技术能达到更高的水平因而更能提高作品的质量。从此也可以看出：假如理论家离开了具体的音乐内容去空谈音乐的思想性，那就充分证明他的思想水平并不高。"③

4. 关于创作思路

贺绿汀认为：作曲者首先必须明确创作的目的，然后他不但要彻底掌握企图表现的这个客观现实的内容，而且一定要做到使这些生动的现实生活燃烧创作者的

---

① 贺绿汀.论音乐的创作与批评//二十世纪中国音乐美学（文献卷1950—1978）[M].北京：现代出版社，2000：86-87.
② 贺绿汀.论音乐的创作与批评//二十世纪中国音乐美学（文献卷1950—1978）[M].北京：现代出版社，2000：90-92.
③ 贺绿汀.论音乐的创作与批评//二十世纪中国音乐美学（文献卷1950—1978）[M].北京：现代出版社，2000：90-92.

感情，然后他才真正可能有通过音乐具体形象来表现这个感情的迫切的要求；才有可能运用他的一切创作的技巧与经验来进行构思，选择正确的恰当的表现方法；等等。这样才可能更深刻有力地表现人民生活的本质，这样创作出来的作品才可能有内容，有血有肉，有感情，同时又有高度的艺术性，而成为人民所喜爱的作品。①

5. 关于音乐的民族形式和西洋风格问题

在音乐的民族形式和西洋风格的问题上，贺绿汀认为："各民族间的文化交流是促进文化向前发展的重要因素，历史上证明外国音乐流入中国不但没有淹没中国民族音乐，反而被中国人民所消化，与自己原来的音乐相结合，按照人民自己的需要与喜爱创造出新的民族音乐来，以表达自己民族的思想感情，而促使中国自己的民族音乐获得新的发展。……历史已经证明外国风格有可能在我国丰富多彩的民族音乐中增加一些新的因素，不可能淹没我国悠久的历史音乐遗产。……同时，我们如果要发展自己的民族音乐就非借助外国进步的音乐技术与理论不可。"②

● 江文也

1. 关于音乐美学追求

江文也，我国最早运用西方现代作曲技法创作中国音乐风格作品的作曲家之一。他早期的作曲较多地得益于日本当时的音乐环境及与他关系密切的几位日本新潮流作曲家的影响。他们都以钻研西方现代音乐创作技法，追求现代民族乐派风格为理想。与他们的长期接触，江文也耳濡目染，开始逐渐形成自己的音乐美学追求——将西方现代音乐与中国的民族形式相融合的音乐形式。

2. 关于音乐的本质

江文也认为："音乐作品，在音乐本质上，多半是为了吐露他们真挚的感情而完成的。"③

---

① 贺绿汀.论音乐的创作与批评//二十世纪中国音乐美学（文献卷1950—1978）[M].北京：现代出版社，2000：90—92.

② 贺绿汀.论音乐的创作与批评//二十世纪中国音乐美学（文献卷1950—1978）[M].北京：现代出版社，2000：90—92.

③ 江文也."作曲"的美学的观察//二十世纪中国音乐美学（文献卷1900—1949）[M].北京：现代出版社，2000：847.

3. 关于作曲和作曲技术

江文也认为:"作曲是一种很困难的事业,音乐艺术所要求作曲家的是苦心努力的劳作。当灵感袭来的时候,那仅为一种音乐的发芽,在乐曲的完成上看来,它只能刺激作品发展的细胞的存在而已,至于给乐曲发展、推敲及反省的技巧的修炼,恐怕在各种艺术中为最深刻、最麻烦的吧!"①

"作曲的技术,同建筑学是一样的,在力学的考察、数学的微密上,是很相类似的。不过建筑是存在空间的有形物,而音乐却为流动于时间里的无形体而已。"②

"作曲家至少还要具备这样的条件:

如乳儿皮肤一般的感觉,

如烈火一般的热情,

并且,要有如寒松一般的理智!"③

4. 关于音乐创作风格的转变

江文也的创作风格前后有着明显的转变,从早期追求西方现代音乐转向了追求中国传统音乐精华,潜心探索纯正的中国民族风格。其中《孔庙大晟乐章》影响较大。1938年秋和1939年春,他听了国子监孔庙祭孔的音乐后大受启发,认为"中国古代正雅乐的精神与它的一切秘密,都藏在此废墟似的不成音乐的现存孔庙大晟乐章之中"。"它的音乐性,是自从世界的音乐史开始以来,还没有被发现过的新大陆。"④江文也所作的乐曲在保持肃穆古雅的风格和追求民族乐队的音色方面是独树一帜的。这是我国作曲家探索交响音乐民族化的早期重要作品之一。

与此同时,江文也还创作了大量的声乐作品。其歌词大多选自古代歌谣、《诗经》、乐府、唐诗、宋词、元曲乃至明清诗词。其曲调则从民歌、古曲以及吟诗的音调中汲取养分,力求用音乐来表现诗歌的精神和意境,这不但反映在歌曲旋律上,

---

① 江文也. "作曲"的美学的观察//二十世纪中国音乐美学(文献卷1900—1949)[M].北京:现代出版社,2000:848.
② 江文也. "作曲"的美学的观察//二十世纪中国音乐美学(文献卷1900—1949)[M].北京:现代出版社,2000:849.
③ 江文也. "作曲"的美学的观察//二十世纪中国音乐美学(文献卷1900—1949)[M].北京:现代出版社,2000:849.
④ 江文也. 孔庙大晟乐章[J]. 华北作家月报,1943(6).

也反映在钢琴伴奏上,两者协调一致,形成质朴单纯的艺术风格和浓厚的民族色彩。

同时期创作的四部钢琴曲,也有新的突破。钢琴叙事诗《浔阳月夜》和第三钢琴奏鸣曲《江南风光》两部乐曲,均根据琵琶曲《浔阳月夜》改编而成。其音乐语言、和声风格和作品结构都与早期所写的随感式的小品有所不同,它力图保留原有琵琶曲典雅、古朴的格调,同时发挥钢琴的表现力,将东西方两种音乐文化进行交融,创作出了富于中国传统音乐风韵的钢琴曲,这对中国传统音乐是一个很大的突破。而江文也的音乐风格和美学追求在这一时期也臻于完善,他的作品不仅具有西方现代音乐的技法,而且富含中国传统音乐的风韵,可谓独树一帜。

1950年江文也调入中央音乐学院,在作曲系担任作曲与配器法课程的教学。这时期江文也的创作思想与技巧更成熟了,他的作品突出了爱祖国、爱人民和反映新生活的题材。他继续追求音乐语言的通俗淳朴、结构的清晰、民族风格和西方作曲技法相交融,并努力探索如何与时代的精神、群众的审美意识相结合。

综观江文也的音乐道路,他受西方现代音乐和日本音乐的影响很大,同时他具备良好的古典文学功底,因而能够将西方音乐、日本音乐和中国传统古典音乐很好地结合起来,创作出了别具特色、独树一帜的音乐作品。

● 黄　自

1. 关于音乐的形式与内容

黄自认为:"'内容'是艺术作品的主题、意义。'外形'就是技术(technique)上的讲求,表示出主题与意义,而同时使作品有美的组织。在绘画、诗、雕刻等艺术中,'内容''外形'都判断是两个概念,决不会混淆。可是在纯正的音乐里——'命题音乐'(program music)除外——'内容'与'外形'是一而二,二而一,不能分辨的。什么是音乐的'内容'?音乐的就是'乐意'(motive)的种种变化(development of a motive)。'乐意'的蜕化同时产生出曲体的结构——那就是'外形'了。英国有位评论家 Water Pater 说:'因为音乐的'内容'与'外形'是合而为一的,所以它是最高的艺术。'"[①]

---

[①] 黄自.音乐的欣赏//二十世纪中国音乐美学(文献卷1900—1949)[M].北京:现代出版社,2000:186.

"音乐的'内容'即是'乐意'的蜕化,音乐的意义当然就是音乐本身,而不借题于外界事物。"①

2. 关于音乐的特点

黄自认为音乐有四个特点:

第一,音乐所用的材料具有特殊性,欣赏音乐,必须先有音乐的训练。

第二,音乐是"时间的艺术",随作随止,欣赏音乐须具极强的记忆力。

第三,音乐的"内容"与"外形"是不可分辨的。

第四,音乐的意义就是音乐本身,不可以拿言语来解释的。②

3. 关于音乐欣赏与创作动机

黄自认为:"欣赏音乐,似较欣赏其他艺术为难……一个不知音乐的人去听音乐,只能听见叮叮咚咚乱响一阵罢了。"

"我深信欣赏音乐的能力每人都有,不过很多人因为没有得到相当的训练或经验,所以这能力没有发展。……要养成欣赏音乐的能力,不是一朝一夕可以办得到的,需要经日积月累的训练,方能逐渐将它培养起来。……再者,即使养成了欣赏音乐的能力,也绝不是随便什么音乐听了一遍,就可以完全领略。高深艺术的美的奥妙的意义,是深藏的,不是浅露的。"③

黄自认为欣赏音乐有三种方法:知觉的欣赏、情感的欣赏和理智的欣赏。④

"作曲家作一曲,必定有所感于心故发为音。同时在他作品中,他必定无意中将自己的个性和盘托出。我们如能知作曲家的生平、性格及其所以作此曲之理由,那么我们于他的作品,当可以有较深的欣赏。"⑤

---

① 黄自. 音乐的欣赏//二十世纪中国音乐美学(文献卷 1900—1949)[M]. 北京:现代出版社,2000:186.

② 黄自. 音乐的欣赏//二十世纪中国音乐美学(文献卷 1900—1949)[M]. 北京:现代出版社,2000:186-188.

③ 黄自. 音乐的欣赏//二十世纪中国音乐美学(文献卷 1900—1949)[M]. 北京:现代出版社,2000:186-188.

④ 黄自. 音乐的欣赏//二十世纪中国音乐美学(文献卷 1900—1949)[M]. 北京:现代出版社,2000:188-191.

⑤ 黄自. 音乐的欣赏//二十世纪中国音乐美学(文献卷 1900—1949)[M]. 北京:现代出版社,2000:188-191.

### 4. 关于美的标准

黄自认为："'美'本来没有一个固定的标准。从历史上看来，她是常变的，因为各时代人类'美'的观念不同，所以表现'美'的技术也随时而异。"①

### 5. 关于艺术与生活

在黄自看来，艺术是反映生活的。黄自1930年在《西洋音乐进化史的鸟瞰》一文中举了许多具体的例证，阐明艺术反映生活的论点。他说："果然'艺术是生活的表示'。一个时代的艺术，就表示一个时代的生活。试看欧洲中古时代荷兰派的宗教画，Gothic的建筑和荷兰派、意大利派的复调音乐，这些岂不都是表示当时受约束于宗教、严守规律、思想不自由的反映吗？法国革命后，非但把政治的专横打倒，思想的独断也被推翻，艺术自然也大为解放，从前的谨守规律一变为尊崇个性的自由表情，所以'浪漫'运动无非是当时生活、思想的产物。

我们欣赏艺术作品，要具有历史眼光——要知道当时生活、思想是怎样，当时艺术家的理想的美是什么和什么是当时艺术家用的技术。若使不如此，我们拿看Ceaznne的画的眼光去看Van Dyck，以听Debussy的音乐的耳朵去听Palestrina，我们必定同归于败。"②

这些情感论和反映论的观点，原来是和形式美学不相调和的，但黄自先生独具慧眼，把不可调和的"两难说"统一了起来。

### ●谭小麟

#### 1. 关于创作思想

谭小麟从小就对中国民族音乐有特殊的感情，不仅学习了各种民族乐器，而且喜欢收集各类民歌、各种民间乐器，仅他收藏的胡琴就有数百把。

谭小麟不赞成新维也纳乐派的十二音体系和美学思想，他推崇欣德米特的作曲理论体系，强调清新的民族风格与新的调性体系和和声手法的结合。他的作品意味隽永，色彩淡雅，富于古典的民族神韵，创作手法富有新意而不落俗套。

---

① 黄自.西洋音乐进化史的鸟瞰//二十世纪中国音乐美学（文献卷1900—1949）[M].北京：现代出版社，2000：196.

② 黄自.西洋音乐进化史的鸟瞰//二十世纪中国音乐美学（文献卷1900—1949）[M].北京：现代出版社，2000：196.

谭小麟对民族民间音乐很有研究，而且他是个循循善诱、因材施教的优秀的教授。在创作内容上，学生为中国古典诗词谱曲，为民歌编曲，为现代的以及与革命斗争结合得很紧密的诗歌谱曲，创作无标题的钢琴曲、管弦乐曲，等等，他都给予支持，自己也经常身体力行。在作品的艺术性上，他力求达到较高的水平，既要有自己的民族特色，又要有最适合表达内容的音乐创作的新技巧，这是他教学的指导思想，也是他自己创作时的指导思想。

2. 关于创作风格

从谭小麟的作品可以看出他前后两个时期的特点。从他早期的音乐创作中，可以看出他对我国传统音乐的深厚感情，他除了直接从事民族器乐的创作外（这对当时的专业作曲家来讲是难能可贵的），所写的声乐作品中也大多采取以古代诗词为题材，并力求探索具有民族特点的多声音乐风格。如从无伴奏女声合唱《清平调》中运用的自由模仿复调手法可以看出黄自的清唱剧《长恨歌》对他的影响，但也可以看出他力图保持作品清淡、古朴风格，并大胆地以调式和声的思维来突破大小调功能和声体系。①

《春风春雨》是谭小麟早期声乐作品中演出效果较好的一首作品，从创作技法上看，这首作品有着现代印象派音乐那种优美、灵巧、富于律动感的风格特点。但是作者自己对这首作品并不满意，认为不仅在技法上不够洗练，作品感情的深度也不够，从而使全曲的音乐风格跟原词所要求的韵味和性格存在较明显的差距。由此可知，谭小麟对自己创作的要求是相当严格的。②

谭小麟后期的音乐作品大多是跟随欣德米特学习，并融会贯通其现代作曲理论与体系后创作的。这些作品（无论是器乐、声乐，无论是独唱、合唱）都带有明显的力图突破浪漫派与印象派过分强调感情和色彩的风格影响以及欧洲传统音乐以大小调（包括五声调式）功能和声体系为主的调式格局的束缚，以达到根据内容的要求自由运用乐音（全音或半音）、节拍、节奏以及各种层次不同的线条的结合（包括传统和现代意义的各种和弦、复调），使音乐的各因素都能按作者所要求的逻辑结构和表

---

① 汪毓和. 谭小麟及其音乐创作[J]. 中央音乐学院学报,1988（3）.
② 汪毓和. 谭小麟及其音乐创作[J]. 中央音乐学院学报,1988（3）.

现，形成一个极其严密、精练的艺术整体。此外，谭小麟还一再强调，"我应该是我自己，不应该像欣德米特"和"我是中国人，不是西洋人，我应该有我自己的民族性"。他把最大的努力，倾注于运用20世纪现代音乐创作的新材料（非传统的和声语言和节奏等）和新技术，力图写出具有中国民族神韵和风貌的、内涵丰富又神骨清秀的室内乐和声乐作品。为此他不惜在每一次创作中反复推敲、刻意求精，而决不去追求音响的华丽甜美和艺术情趣的所谓"剧场效果"，哪怕他的作品不能为多数音乐听众所接受。①

3. 关于创作技法

谭小麟在吸收西方现代作曲技法时，不是生搬硬套，为创新而创新，而是将中国传统的民族风格与具有现代特征的旋律材料、和声材料与调性结构自然地交织在一起。②

谭小麟是我国近代音乐史上把20世纪现代创作技术同我国传统文化有机结合的一位突出的先行者。从他的作品中可以看出他自始至终贯穿着一种对待艺术创作的非常可贵的创新精神和严肃态度，以及对人民、对祖国文化和音乐艺术创作的近乎赤诚的深厚感情。因此，在他的这些作品中体现出一种超过他的前辈（如萧友梅、赵元任、黄自等）的强烈的个性和新颖独特的民族风格，同时也为后人在音乐创作上积累了不少富于启发性的、值得深入探讨的宝贵经验。③

必须强调指出的是，尽管谭小麟音乐创作的技术核心是欣德米特的体系，但他能在深入把握这种体系的基础上，追求鲜明的个性与深厚的民族风格。这一点，谭小麟本人陈述得很清楚："他（指欣德米特）果然有他自己的体系，可是这种体系是从科学的原理以及音乐史的发展中提炼出来的。他自己就从未标榜过什么派。只是当音乐的发展突破了传统的桎梏而驰骋在一个自由的新天地时，当陈旧的理论已不能解释崭新的现实时，当许多学说假设尚在摸索中酝酿中而不能自圆其说时，他融汇古今而形成了一个完整的理论体系，其中的原理可以解释巴赫，也可以解释斯特

---

① 汪毓和. 谭小麟及其音乐创作[J]. 中央音乐学院学报, 1988（3）.
② 于苏贤. 谭小麟创作中的现代技法[J]. 音乐研究, 1990（3）.
③ 汪毓和. 谭小麟及其音乐创作[J]. 中央音乐学院学报, 1988（3）.

拉文斯基,他的理论是用来解释一切的。他从不用教条及人为的约束加诸学生,相反他总是鼓励大家发展自己的个性。所以在作曲实践上没有什么兴德米特派。再说,即使有此一派我也不愿意做,因为我觉得我不应该像欣德米特。首先,我是中国人,不是西洋人。我应该有我自己的民族性。其次,我是我,不是他,也不是任何别人,我应该有我自己的个性。"谭小麟还进一步举例说明:"兴德米特的作品是自由运用半音阶的十二个音,不是无调性,而是有调性,但我认为他的风格和中国现实距离得太远。我自己的作品调性很显著,用中国调式和中国旋法。"①

4. 关于音乐创作特点

(1) 具有很强的室内性,即便是名义上不算室内乐的合唱曲与艺术歌曲也是如此。

(2) 不盲目承继前人,不遵循习套常规,刻意避免沾染浪漫派与印象派的风格,尤其是它们的和声风格。

(3) 运用20世纪的技术,主要是被称为"新古典派"的技术。

(4) 不受任何调性的束缚,但严守调性原则。

(5) 注意保持"音乐建筑"的理智基础与感情效应之间的平衡,特别不让情感或感官魅力占优势。

(6) 讲究运用既经济又不依赖外在因素(表现术语、特殊音色等)的基本材料来表现乐曲的特定内容,但只表现到由理智预定的程度为止,决不逾量过分。

(7) 整体经营先于局部,但每个局部都要求具有技术上、艺术逻辑上、表现内容上和特殊风格要求上的必然性,以保证整体之健全。

(8) 通体骨劲神清,充满自发的中国古典音乐之气韵。②

● 丁善德

1. 基本观念

"作曲,就是音乐创作。音乐创作是一种创造,它并不是一件很简单的事情。因为音乐是表达人类思想感情、反映社会生活的一门艺术。因此,不仅需要具备一定

---

① 钱仁平. 风中的怀念——谭小麟及其对中国新音乐发展的贡献[J]. 音乐爱好者,2002(11).
② 转引自钱仁平. 谭小麟研究之研究(下)[J]. 黄钟(武汉音乐学院学报),2004(3).

的作曲技术基础和创造才能,而且还需要具备一个艺术家应有的气质、感情和对社会生活的敏锐感觉。否则就难以通过音乐创作来表达人类的各种情绪,反映丰富多彩的社会生活的面貌。"①

2. 关于作曲技法

"所谓作曲基本技术,指的就是旋律写作、和声、复调、配器、曲式等基础技术理论。但光掌握这些基础技术理论还不一定就能作曲。要作曲还得花功夫去探索一定的技法,对已掌握的作曲基本技术理论做灵活的应用。创作时既要遵守其原则规章,又要敢于突破,不受它的束缚,根据作品内容、形象和情绪表达的需要加以取舍、发展和变化。"②

"作曲技法的探索范围很广:既要探索作品思想内容和音乐形式的统一,又要探索作品的风格特点和内在情绪的表达。因此,如何充分运用作曲的基本原则和理论,同时又根据作品的内容和情绪表达的需要,予以创造性的变化和发展,这就是作曲者面临的任务和应做的工作。"③

"作曲的技法并不像基础技术理论那样有系统、条理的规章和法则。作曲的灵活性很大,变化也多。每个作曲家都有自己独特的技法和创造性的表现手法;也各有其独特的民族风格和作者的个性。因此作曲的技法只能说是作曲家个人在音乐创作上所进行的一些探索的积累和经验的总结,而并不是什么不能越雷池一步的法则。"④

"作曲没有固定不变的技法。在音乐学院的课程中作曲课被称为'自由作曲'(free composition),它的意思很清楚:可以有比较多的自由,可以不受拘束地进行创作。当然自由作曲也并不是完全不顾章法,它只是说明了作曲者可以自由自在地去尝试突破各种规章条例;去探索和创造新的表现手法。但毋庸置疑的是:它必须遵循艺术的规律,合乎音乐的逻辑性的要求。"⑤

---

① 丁善德. 作曲技法探索(一)[J]. 音乐艺术,1986(1).
② 丁善德. 作曲技法探索(一)[J]. 音乐艺术,1986(1).
③ 丁善德. 作曲技法探索(一)[J]. 音乐艺术,1986(1).
④ 丁善德. 作曲技法探索(一)[J]. 音乐艺术,1986(1).
⑤ 丁善德. 作曲技法探索(一)[J]. 音乐艺术,1986(1).

"作曲技法是一种表现音乐作品思想、情绪的技术手段。""作曲技法的探索应该围绕怎样使作品表达好所要表达的思想感情和内容进行，不是单纯在技术手法上绕来绕去。如果对作曲技法的探索仅仅在技术上追求新奇立异，而不考虑对作品思想内容和感情风格的表达，那么这一类作品就会犯内容和感情的贫血症；如果作品在风格上没有民族特色和作者的个性与气质，这样的作品就必然是平庸而没有生命力的。相反，仅仅注意表现内容与风格在作曲技法上墨守成规，缺乏创新，这也会使作品的面貌陈旧而缺少新意。"①

"作曲技法的探索既要考虑手法的新颖和勇于开拓的创新精神，又要尽可能完美地表现作品思想内容，使作品符合艺术的逻辑与规律，并使作品具有浓郁的民族风格和鲜明的时代特征。因此作曲技法的探索应有一定的原则和范畴，而不应是漫无边际的，更不应是只求形式手法上的新奇而忽视思想内容和感情表达上的要求。"②

3. 关于民族化与民族风格问题

"民族化的概念和范围应该是宽广的，一部作品是否民族化，主要是内容而不是形式。民族化不在作品用了多少民族传统表现手法，也不在于是否用民族乐器演奏；而在于它是否深刻而真切地表达中国人民的精神风貌和思想感情，是否具有中国气派和中国风格，我们不必担心外来手法多了会背离我们的民族传统。传统要保持和继承，更要发扬。社会生活的巨变必然导致文艺表现形式的突破，只有创造出表现当今时代精神的新形式，才能使我们的音乐发挥应有的社会功能，使我们的民族音乐宝库更加充实，放射异彩。"③

"民族风格是艺术风格的主流，作曲家的个人风格和艺术流派都应该服从于民族风格。没有民族风格的作品，即使有鲜明的个人风格也是缺乏意义的，因为优秀的艺术作品总是具有时代的革命精神和民族特性的……民族风格不应该局限于狭隘的地方区域和种族范围，要有广义的理解。民族风格是在继承民族传统和不断吸收外来艺术因素中发展丰富的。作者的个人风格和艺术流派应该在作品具有民族风格的

---

① 丁善德. 作曲技法探索（八）[J]. 音乐艺术, 1987（4）.
② 丁善德. 作曲技法探索（八）[J]. 音乐艺术, 1987（4）.
③ 丁善德. 开创音乐创作新局面 适应人民和时代的需要[J]. 音乐艺术, 1985（4）.

前提下发展创造,脱离了民族特性的个人风格,就有可能陷入形式主义标新立异的歧途。"①

4. 关于借鉴与创新

"创作手法的探索创新,某些现代技巧的借鉴运用应该是允许且得到鼓励的。我认为,精神财富是世界性的,而不同国家,不同民族,不同时代的人民思想感情是有共通之处的。不然我们就无从理解别国以往时代的文艺作品。因此,对其他民族和时代所创造的有表现力的手段都应该批判借鉴,去芜存菁,为我所有。对现代派的手法也是一样,如果用之可以较好体现作者的意图,表现作品特定的思想内容,尽可大胆使用。人们所要求的是:积极健康的思想内容与尽可能完美的形式的统一。切勿以个人欣赏习惯和爱好来要求作者……应该让作曲者有充分的创作自由,无论在题材或表现手法上都允许自由选择探索,不做任何规定也不要有任何条条框框。""对各种新的创作手法要鼓励进行探索。对轻音乐和流行音乐的创作更应该支持引导,不要纠缠在形式上的是否正统,要力求内容上的健康。各种形式类型的音乐都可以存在。不要厚此薄彼,不要有什么标准框框,艺术上要百花齐放。只有这样我们才能用整个身心去感受新的时代和生活,才能集中全部精力和才华去谱写更多更美的乐章。"②

"每一种音乐表现形式出现,都有其必然性,它既是一定的科学文化水平的反映,也是一定的社会生活和群众趣味和心理的表现;任何一种音乐表现形式,都有其不可剥夺的生存权利。与日益丰富、壮阔的社会生活和群众精神相比,现有的表现手段不是太多,而是太少。同世界上一切事物都具有两面性一样,不同的表现形式,都有其长处也有其短处。每一种表现形式都不是尽善尽美的,都需要我们去进一步提高、发展和完善。"③

"有些学生对音乐作品的创新和时代精神缺乏全面的理解,把不同于传统,破除曲式与音乐逻辑,随心所欲不合规律的作品,统统称之为'创新';有的无目的地

---

① 丁善德. 独唱独奏音乐的创作和表演问题[J]. 人民音乐,1963(3).
② 丁善德. 开创音乐创作新局面 适应人民和时代的需要[J]. 音乐艺术,1985(4).
③ 丁善德. 开创音乐创作新局面 适应人民和时代的需要[J]. 音乐艺术,1985(4).

创造了许多奇怪的记谱法，弄得错综复杂，看他的谱子先要阅读一大堆文字说明；还有的无必要地改变乐器的定弦高低，甚至要特别制造新的乐器，新的特别演奏人员，新的演奏方法，等等。总之五花八门，随便胡来，统统以'创新'或'新派'作为挡箭牌，教师对此毫无办法。说不行吧，学生会说你反对'创新'，迂腐保守；说行吧，自己又不同意，只得勉强说'好'，这是不负责任的迁就。教师要敢于批评，指出学生的错误思想，指导学生在学习期间，必须努力掌握传统的作曲理论基础技术，作曲上的创新，不是无目的无规律的，要根据作品内容的需要，符合音乐艺术性和可听性，在继承传统的基础上发展和创新。"①

5. 关于"作品的内容与形式"

"一首好的艺术作品，必然是思想性和艺术性的完美结合，内容和形式的统一……没有内容或内容贫乏的艺术作品就没有生命，缺乏教育意义；没有较完美的艺术形式或艺术性不高的作品就缺乏感人的力量。如何使作品的内容和形式统一，如何使作品的思想性和艺术性完美地结合起来，这是音乐创作中的重要问题。"②

"品类众多的乐曲形式，是在长期的创作实践中逐渐形成的，有严密、紧凑的组织结构，合乎统一与变化的音乐逻辑性，是符合艺术规律与美学原则的。但音乐是表达人类思想感情、反映社会生活的一门艺术，各种类型不同的音乐作品，都具有一定的思想内容，无论是有着明确标题和形象的标题音乐，还是没有明确标题和形象而仅仅表现某种思想感情或刻画内在情绪的无标题音乐都是如此。因此，在着手创作音乐作品时，就存在着一个如何使内容与形式相结合，思维逻辑与音乐逻辑相统一的问题。当然形式必须服从于内容，但也应该看到形式的重要作用，重视音乐的逻辑性及音乐艺术的特殊规律，使乐曲形式更好地为表达内容而服务。"③

"一首音乐作品的好坏，一方面要看作品是不是表现了一定的思想内容和情绪，另一方面也要看乐曲的形式是否适应音乐艺术的规律和合乎音乐逻辑。我在

---

① 丁善德. 重视作曲理论课程 提高音乐创作水平——在全国高等音乐院校复调音乐学术会议开幕式上的讲话[J]. 音乐艺术, 1989（1）.
② 丁善德. 独唱独奏音乐的创作和表演问题[J]. 人民音乐, 1963（3）.
③ 丁善德. 作曲技法探索（八）[J]. 音乐艺术, 1987（4）.

创作实践中，对乐曲形式与思想的结合，思维逻辑与音乐逻辑的统一，曾进行了一些探索。我的体会是尽可能保持传统曲式严谨的结构与符合音乐艺术特殊规律的优点，同时也不受传统曲式规律的束缚，根据内容的需要做某些突破与发展，使曲式结构适应所要表达的思想内容和感情。"①

6. 关于作品的风格

"任何艺术品都有各自的风格，从不同风格中可以分辨出作品所属的民族地域、历史时代和艺术流派。作品的风格还包括作品形式体裁的特点和作曲家的个性。交响乐、大合唱、室内乐、独唱、独奏、轻音乐等不同形式的作品，都各有自己独特的风格。创作独唱、独奏音乐的作品，首先必须熟悉这一形式体裁的性质和特点，掌握这一形式的织体逻辑和形式风格。花腔女高音和戏剧女高音的独唱歌曲，钢琴和小提琴的独奏曲，在体裁和织体的风格上就有很大的不同。作品风格力求多种多样，丰富多彩，而且应该在原有的基础上不断地发展创造。作品风格愈是丰富多样愈能促使各种艺术形式、各种艺术流派的不断发展成长，人民的艺术事业才能出现更加繁荣的百花齐放、百花争妍的景象。"②

"艺术风格的形成和发展，并不是一朝一夕的事情，需要经过较长期的探索和实践；需要不断吸收借鉴一切古代和世界各国优秀文化艺术的创作经验，才能逐渐形成独自的艺术风格。"③

● 马思聪

1. 关于交响音乐创作的技巧

"创作交响乐曲，应该掌握必要的技巧。重视创作技巧并不是忽视音乐作品的内容，相反地，是为着要很好地表现音乐作品的内容。""交响乐曲创作技巧的一个重要问题是：乐曲必须有一个基本形象，这个基本形象可以做多种多样的发展变化。"④

---

① 丁善德. 作曲技法探索（八）[J]. 音乐艺术，1987（4）.
② 丁善德. 独唱独奏音乐的创作和表演问题[J]. 人民音乐，1963（3）.
③ 丁善德. 独唱独奏音乐的创作和表演问题[J]. 人民音乐，1963（3）.
④ 马思聪. 交响音乐创作的技巧[J]. 人民音乐，1961（11）.

"作曲家在写作时，先有一定的创作意图，但这种意图不像文学作品那样明确。它有时可以是很简单的。如表现'春天'，没有复杂的内容，也没有故事，只有一个概念就够了，然后以适当的乐曲形式表现出来。自然，有时这种意图在创作之前就很明确，并且有故事情节的依据。有些交响乐曲标题性很强，但有些交响乐曲没有什么标题性。""音乐形象不一定是从作曲家心目中已有的概念产生，有时是作曲家对某种境界的想象而产生的，有时作曲家先有了一个旋律，然后才逐渐形成一个形象。总之，音乐形象产生的方式很多。先有了想表现什么的概念，然后根据它来塑造音乐形象，这是一种方式；先出现了乐思，然后才形成音乐形象，这是另一种方式。我们可以从历史上很多著名音乐家的创作中看到后一种方式的例子，譬如，莫扎特愉快抒情的交响乐曲的音乐形象。"①

2. 关于交响乐曲的形式

"交响乐曲的形式，总的要求是统一而又有变化。乐曲形式最基本的是 ABA 形式，其他形式是这一形式的发展。譬如奏鸣曲式是将中段变为发展部，回旋曲式是多加了一些段落，等等。"②

"以我自己的经验来说，在运用形式时不要太拘泥，不要为原有形式所束缚，有时还可以混合应用。听来不紊乱的形式总是好的。至于是奏鸣曲式呢还是回旋曲式，这并不是最重要的问题。交响曲的第一乐章要用什么形式？这不必太拘泥。我自己的经验是尽可能使音乐多样化，我运用某种形式时总想多增加一点新的因素。"③

"但是，我们说不要为形式所束缚，不要拘泥于原有的形式，并不是主张不讲究形式。学习、掌握乐曲形式的一般原则，对每一个创作交响乐曲的作曲家都是必要的。"④

3. 关于音乐创作的"百花齐放"

"我们知道，文艺应该为人民服务，但是人民的审美需要是多方面的，那么艺

---

① 马思聪.交响音乐创作的技巧[J].人民音乐,1961（11）.
② 马思聪.交响音乐创作的技巧[J].人民音乐,1961（11）.
③ 马思聪.交响音乐创作的技巧[J].人民音乐,1961（11）.
④ 马思聪.交响音乐创作的技巧[J].人民音乐,1961（11）.

术也应该像人民的现实生活那样丰富多彩、多种多样。这可以在人民所创造的歌曲中看到……人民群众最不喜欢单调无味、老一套，他们喜爱多样多彩的东西。如果我们不理会人民群众的需要和他们的爱好，一定会脱离群众，而群众也会对我们不满意。"①

"我认为目前最严重的问题是创作上的公式化和千篇一律，这与音乐领域内所存在的一些清规戒律有关。比如，过去好像只容许一种音乐存在，有一种观念认为群众歌曲且特别是进行曲式的群众歌曲才有存在和提倡的价值，其他形式的东西就不需要注意，也没有获得应有的鼓励。有一个时期，抒情歌曲受到歧视，弄得人不敢写也不敢唱。其实，人们是非常喜爱优美动人能够抒发他们内心情感的抒情歌曲的。也有一个时期，似乎存在着一种不提倡欧洲音乐的风气，认为人们不欢迎这种外国音乐，现在已经有了很大的改变。另外就是创作题材的狭窄和单调。我认为重大的事件应该反映，但是生活中不大的事件也应该反映，不能认为只有反映重大事件才有意义，才有价值。总之，无论怎样，都不应该妨碍创作上的'百花齐放'这一原则。"②

4. 关于创作个性和风格

"在创作上一方面固然要'百花齐放'，而另一方面也要'推陈出新'。作曲家也应当成'一家言'，就是说要有自己的个性和独特的风格。模仿最要不得，有些作品不但模仿别人而且模仿外国和我国过去作曲家的作品，这也是造成创作上的公式化、千篇一律的原因之一。照我的体会，'推陈出新'就是要求创作上的不断创造和不断革新。对于新鲜东西的探求永远是艺术家的任务。我们要求作曲家在风格统一的基础上不断革新；作曲家一定要有自己的独特的个性和风格。当然，这是对有一定水平的作曲家提出来的，而不是对一般业余的青年作曲者提出来的。可是，年轻的和业余的作曲者的作品质量也需要不断地提高，才能克服公式概念化的缺点。如果，我们只是满足于目前的群众业余创作的水平，那就不对了。"③

---

① 马思聪.作曲家要有自己的个性和独特的风格[J].人民音乐,1956（8）.
② 马思聪.作曲家要有自己的个性和独特的风格[J].人民音乐,1956（8）.
③ 马思聪.作曲家要有自己的个性和独特的风格[J].人民音乐,1956（8）.

5. 关于学习民族传统与创新

"学习民族传统、接受民族传统，是目前大家特别关心的问题，没有一个人说不要传统，但在接受传统时也应该反对保守。要应用各种各样方法，学习它们的一切成就，来达到建立我们民族音乐的目的，墨守成规、一成不变地学古人是解决不了问题的。"①

"青年人所要拥抱的是整个世界而不是像一些人所想的只是五声音阶、民族乐器或土嗓子，也不仅仅是洋乐器或洋嗓子、Ⅰ Ⅳ Ⅴ之和弦等等，青年比我们勇敢得多，不应该给他们很多清规戒律，使他们的发展受到限制。我觉得这些年来我们的路开得不够宽，存在许多清规戒律；我们常常是不欢迎、害怕一些新鲜的东西，这是会限制我们音乐向前发展的，洋、土之争有时近于互相排斥，这是很不好的。我认为洋也好土也好，只要演奏得好、做得好都会有贡献……在音乐领域里进行各种新的尝试的可能性是很大的，只要消除清规戒律的束缚一定能发挥大胆的创造性。"②

"在音乐上也是这样，如果保守就做不出成绩来，只有把路开得很宽，允许各种各样的花开放才成。在大自然里花也是各种各样的，不仅花的样式有多种，花的生活条件也是各种各样的。有的需要很多的阳光，有的要在阴暗的地方，有的要干燥，有的要潮湿，有的甚至要浸在水里。有的花一年只开一下——昙花一现，像睡莲又只在上午开放半天。花的性格、颜色也各有不同，有些是浓艳夺目，有些则淡白清香。在大自然里花的样式是很多的，生长的方式也各有不同。但他们在丰富、美丽大自然方面都是有贡献的，缺少了一些品种是有损失的，我们不可能想象一年到头都开一种颜色的菊花，这样必然会使人感到太枯燥单调了。"③

"在创作上要求民族风格是对的，但不要因强调民族风格而给音乐语言一个局限。如何使创作既能保持民族风格，又能丰富音乐语言，是作曲家要注意的事。在

---

① 马思聪.谈青年的创作问题——在中国音乐家协会第二次理事会（扩大）会议上的发言[J].人民音乐,1956（9）.
② 马思聪.谈青年的创作问题——在中国音乐家协会第二次理事会（扩大）会议上的发言[J].人民音乐,1956（9）.
③ 马思聪.谈青年的创作问题——在中国音乐家协会第二次理事会（扩大）会议上的发言[J].人民音乐,1956（9）.

五声音阶中放进十二半音,有人认为是破坏了民族风格,但是不是真的破坏呢?我认为即使是有点破坏,也应该尝试去做。"①

"我们很重视创作上的民族形式问题。因为民族形式是真实地表现生活的因素之一,也是保持和人民的艺术创造及人民的音乐爱好的紧密联系的因素之一……创造民族形式绝不意味着排斥或轻视外国音乐,事实上我们在创造民族形式的过程中是经常吸取外国音乐的。"②

6. 关于"我怎样作抗战歌"

"如果承认精神重于物质,那么艺术是重要的了,因为艺术就是精神。""艺术在中国所受的待遇是最卑下的,尤以音乐的待遇最惨:音乐从古代帝王的地位一直下降到奴隶的地位。然而这些平时受尽歧视的子女,到了患难时倒是最能为祖先尽力的。音乐穿上武器,举起号角便着实参加这大时代的斗争了。""这就是抗战歌。"③

"多年来我的工作都用在研究并创作室内乐上面,创作室内乐与创作抗战歌有很大的差异。室内乐宜于表现个人的感觉和情感。我着重技巧与结构,我的至上目的在于完成一种新颖完善的艺术作品,具备着新的技巧,新的和声,新的气氛。抗战歌既然是作给民众唱的,民众就是作曲者的对象。中国的音乐水准是颇低的,在创作上,技巧就不可复杂。要适合大家唱,歌曲要容易,有力,但并不是幼稚,浅薄。有好些抗战歌唱起来像是德国歌或美国歌,这是犯了抄袭的毛病。每个民族各有其独特的风格,在音乐上尤其明显,抗战是整个民族灵魂的表现,如果抄袭外国歌,岂不是表现自己民族没有独立的能力吗?中国音乐一向是偏于柔弱,抗战歌却是极端强烈的,有意志的。把中国音乐柔弱的成分除去,另外创作一种粗壮的雄厚的新中国音乐,关键便在这里。这使我直接去注视民谣了。中国土地广阔,民谣是极其丰富的。我觉得新中国音乐的产生,必然直接吸收滋养于中国的民谣。"④

"我大部分的抗战歌都作于二十七年的正月二月间……歌词大多在书局中新出的诗集内搜出来……它们并不深刻,也不华丽,常常还会有许多像喊口号的词句。

---

① 马思聪. 提高独唱独奏水平问题的我见[J]. 人民音乐,1963(2).
② 马思聪. 十年来的管弦乐曲和管弦乐队[J]. 音乐研究,1959(5).
③ 马思聪. 我怎样作抗战歌[J]. 人民音乐,1995(9).
④ 马思聪. 我怎样作抗战歌[J]. 人民音乐,1995(9).

然而抗战歌在原则上不是要达到比口号更有效力的口号地步吗?从另一观点看来,这些抗战歌却有天真活跃和不做作的好处。有时词句散漫或太绵长,只有删长略短才能纳入坚固的乐体中。在伴奏上我尽量把诗词的意思同时帮助歌声一齐表达出来……抗战歌的描写最主要的是号角声,但因为千篇都有号角,这号角声就越有变化越好了。"①

7. 关于音乐创作与生活

"中国作曲家努力使管弦乐作品的题材广泛和形式多样,是以丰富的现实生活和人民的美学趣味为依据的。也只有这样,管弦乐创作的繁荣和百花齐放才有可靠的基础。写人民、为人民而写是有艺术史以来许多艺术大师的理想……我们越来越清楚地认识到,现实生活是艺术创造力量的根本来源。革命现实主义和革命浪漫主义相结合的创作道路,就是深刻地揭示生活、表现理想、在继承优秀遗产的基础上充分地发挥作曲家的艺术想象和创作才能的道路。要表现现实生活,作曲家就必须熟悉和理解现实生活;要音乐艺术和人民结合,作曲家就必须和人民结合,因此深入生活就成为人民作曲家最有意义的课题,十年来的许多作品都是在生活的教育下产生的。"②

"作曲家有很大的天地来丰富自己的音乐,但是,他首先要有想象的能力。自然,艺术想象力也不是凭空产生的,生活知识越丰富,对生活的观察越多越深,作曲家的想象也就越丰富。"③

8. 关于创作经验

"有人问圣当士怎样写曲子,他说:'像果树生长果实一样,果实熟了就自然抛下果实来。'这是说作家之于创作是一件非常自然的事。不能包含半点勉强,自然得像果树长出果实来。""然而果树之长出果实的自然中间包含着多少的努力:水分的吸收,昆虫的侵啮,与暴风雨之抵抗。它在大自然中得付出辛劳去获得成长。""我很惭愧,在这篇文章里谈及我创作的经验,我经验过什么呢?我经验过失败者

---

① 马思聪.我怎样作抗战歌[J].人民音乐,1995(9).
② 马思聪.十年来的管弦乐曲和管弦乐队[J].音乐研究,1959(5).
③ 转引自苏夏.马思聪的音乐风格与内涵——1988年10月4日马思聪音乐作品研讨会上的发言[J].音乐研究,1989(1).

从地上再爬起来的劳苦,有时我就叫它'喜悦'。""在过去十年间,我写过一点曲子,目前也正在写一点曲子。有一种不可自制的欲念驱使我去写作,我所得的酬劳让我填去了围绕着的空虚,让我鼓起多少新的勇气。""每一个音乐创作者都有自己的经验,自己的经验其实是最宝贵的。每个人都只能用自己的足去跑自己所要跑的道路,跑对了呢?跑错了呢?都是必要的。无论跑的路是多么错,结果还会跑回自己所必跑的路,跑错的路也会成为供给最宝贵的经验的道路。"①

"从许多杰作中看,作家们对于技巧、和声与结构的奥妙的配置,这番工作是极其重要的。这是技巧的准备工作,但决定一首曲子的内容与情绪,却完全系于作者的生活与回忆。不只是生活的回忆,文学作品或其他艺术作品的回忆,也可能成为决定内容的要素。"②

"民歌与我互相影响成就了音乐创作。首先,民歌以它的旋律、风格、特点、地方色彩感动了我。这民歌是个情歌,或是个轻快的小调,表现着某个地方的特殊的风味。我总是选那些有着突出的特性的民歌作我写作的动机,我有时采用一个、二个或三个旋律或甚至只有一二小节的动机。这些民歌或动机,在我决定采用它们之时,已变成我的一部分。它成为我所需用的材料。""归纳起来,民歌给我的影响是它的本质、色彩、特点,甚至独特的风味,而我则以之纳入某一种曲式里头,以和声及作曲技巧去处理它。"③

9. 关于新音乐的观念

"从字面来看,新音乐的'新'字,是有其远大意义的,它不仅在内容上划出了与旧的分野,而且追求适合新内容的新形式的建造;新的含义是相对的,今天新的东西,一到明天也许不新了,只有不断创造新的生命,才有真正的新。在音乐的创作上那创作出前人所未创作的作品是新创作。但是要停留在一定的阶段上,或者凝固了,那便成为旧东西。从这个角度去看,新音乐就并不新而且可能是旧了。"④

---

① 马思聪. 创作的经验 [J]. 新音乐,1942(第五卷第一期).
② 马思聪. 创作的经验 [J]. 新音乐,1942(第五卷第一期).
③ 马思聪. 创作的经验 [J]. 新音乐,1942(第五卷第一期).
④ 马思聪. 新音乐的新阶段 [J]. 新音乐,1947(第七卷第二期,沪版).

"老的一套，无论过去曾经多么辉煌，但老调既已唱滥，就必定要拿出新的来代替，否则老调唱完，接着就得寿终正寝或被扬弃。新陈代谢这自然律是无可逃避的地带，谁不买它的账，谁就倒霉，谁留恋在旧碉堡把自己关起来，谁就要把自己关死在里头。八股，八股，新的八股，旧的八股，一旦八股形成，就该赶紧逃走。八股是水塘里的死水，谁贪恋安静，就变成死水，只有大河流的水是永远新鲜的，因为它流动，因为它永远在变，流动，变，永远川流不息，无止境地前进，这才是新，一切新的、有生命、活的东西都具备这样条件的。"①

"但新音乐的新陈代谢的工作是不够的，似乎不知不觉地，新音乐从权威变成了八股，有一部分新音乐的朋友，满足于自己的小天地，拿他们的八股去衡量中国所有的音乐创作，还以为一切不像他们的都不对，这就可怕了！……新音乐的朋友从开始就强调思想，而忽略了学术，有的甚至否定学术，反对学术。是的，光亮是一切，但只有火种，没有柴薪、脂油，那能持久吗？"②

"思想是重要的，观念是重要的，它们决定我们的行动，我们的工作；但只晓得标榜着一面前进的旗帜，反对学术，（不敢公开反对学习）说那是高深是不为人民所喜欢和了解的，来掩遮自己的倦怠，自己对学习的辛劳的躲闪，这是对的么？""新音乐在先天上是社会生活和政治要求的产物，它的学术性不浓，它要求普遍，但没有积极地想道：由普遍里提高，又从提高里普遍，才是音乐以至一切艺术科学应走的路。"③

10. 关于文化与音乐

"文化是互相影响，互相渲染而形成的，唯其能互相影响互相渲染才能形成一种富有特性和弹性的文化，西班牙的音乐在欧洲具有最浓厚的地方色彩，推究起来，它是欧洲的，但受了亚剌伯的影响很深，如果没有外来的影响，西班牙音乐很难能使它如此丰富。"④

"中国的音乐如同中国文化一样正处在两条河的交流点，它将不再是从前的河流，是一条新的河流。在这条新河流中融合有老河流的水和另一条河流的水，但在

---

① 马思聪. 新音乐的新阶段[J]. 新音乐, 1947（第七卷第二期, 沪版）.
② 马思聪. 新音乐的新阶段[J]. 新音乐, 1947（第七卷第二期, 沪版）.
③ 马思聪. 新音乐的新阶段[J]. 新音乐, 1947（第七卷第二期, 沪版）.
④ 马思聪. 中国新音乐的路向[J]. 新音乐, 1947（第六卷第一期, 沪版）.

外表上,它完全是一条新的河流,不同于旧的任何一条河流。"①

"简单说来,中国音乐正处在两条或多条河流的交流点,我们失去原有的特性,它将因外来的影响,而变成一种更新鲜更具有特性的国乐,我们的'国粹'不会失去,反而令我们获得更可宝贵的'国粹'。问题就在创作,这需要音乐从事者的努力,而中国的音乐家们,除了向西洋学习技巧,要向我们老百姓学习,他们代表着我们的土地、山、平原与河流。"②

11. 关于音乐的本质

"一切艺术和肉体有关,音乐也不例外,我相信这比较确切些。说起来,音乐实在是艺术当中之最神秘者,要好好地去解释音乐,几乎不可能,或者就是一种高深的哲学了。"③

"我得先说明,音乐是和其他艺术一样的发生感情的。它与现实界只有间接关系,它只能唤起现实界的联想,它直接唤起某种情感,它并不告诉唤起某种情感的'因',它是'果'的艺术,不是'因'的艺术。它悲哀,并不为了丧母,它愤怒却未受人欺侮,它快乐而无'朋自远方来'。但它的悲哀愤怒快乐可能为了丧母、受人欺侮或'有朋自远方来'。因为无论感情的冲动的来由怎样,效果总是一样的。音乐只唤起效果,来由是不管了的。然而人的思想的轨道惯于追索某种'果'的'因'。既然音乐令人产生感情冲动的效果了,因而联想到唤起感情冲动的效果之来由,有的时候是有意识的探求。于是各人凭着自己的经验,自己的生活,回忆起了联想,有的时候却是有意识去发生联想作用,所以一首乐曲的解说是因人而异,而且不可能是相同的。"④

"以上是属于纯粹音乐的界说。""既然音乐总是唤起联想的作用,于是好些作曲家就想出不如把联想确定了,于是标题音乐产生了。兼之作曲家本身在创作的时候也常不由自主地发挥了联想作用,标题音乐的产生更是非常自然的结果。""可是把标题音乐省略了,所余的仍然是纯粹音乐,仍然唤起每个人各种不同的联想,有

---

① 马思聪. 中国新音乐的路向 [J]. 新音乐,1947(第六卷第一期,沪版).
② 马思聪. 中国新音乐的路向 [J]. 新音乐,1947(第六卷第一期,沪版).
③ 马思聪. 致徐迟(二封)// 居高声自远 [C]. 天津:百花文艺出版社,2000:146-152.
④ 马思聪. 致徐迟(二封)// 居高声自远 [C]. 天津:百花文艺出版社,2000:146-152.

的时候竟比作曲者的标题更为高明的联想，这种情形是很普遍的。""我觉得纯粹音乐胜于标题音乐，其原因在于纯粹音乐能永远令人发生常新的联想。"①

12. 关于世界性、国民性、个性

"让我简单说一下世界性、国民性、个性等的范围和个性：有个性不一定有国民性或世界性，但最高超的个性可能三者都有。有国民性的不一定有个性或世界性，但最高超的可能三者都有。有世界性的不一定有国民性，但可能有国民性，有世界性的必有个性。"②

● 张肖虎

张肖虎深受音乐情感论的影响，将"移风易俗莫善于乐"作为自己教育和艺术理论与实践的座右铭。他 1996 年 2 月 25 日曾撰文《移风易俗莫善于乐——曲作漫述》（《现代乐风》第 22—23 期），从中可窥见他的音乐创作美学思想。

1. 基本观念

"移风易俗莫善于乐"这句话，自古以来就传流着，影响着我国一代又一代的教育家、艺术家、哲学家，成为至理名言。

这里包含着什么是音乐，什么是好的音乐，它的价值和作用，等等，丰富的内容。

对此，张肖虎坚信不移，并尊之为他的教育和艺术的理论与实践的座右铭。

这句话的同义语，先哲提出的是"尽善尽美"的要求。因为音乐有深刻巨大的感人力量，如果不是美的，不是善的，不是高的，那么它对"风"与"俗"的影响力自然是低下的了。

以上这些认识，对于作曲家而言，实际是提出了"育人"的任务，是用音乐去完成提高精神、美化心灵的任务。

他认为精神文明的历史过程中，人类所创造、发展的艺术、音乐，又反转来影响着人类的精神世界。（或进，或退；或上，或下）主要表现为积极前进。

2. 关于音乐的功能

艺术或音乐没有"功能"，或不产生积极的"功能"意义，早就被历史所淘汰。

---

① 马思聪. 致徐迟（二封）// 居高声自远 [C]. 天津：百花文艺出版社，2000：146-152.
② 马思聪. 致徐迟（二封）// 居高声自远 [C]. 天津：百花文艺出版社，2000：146-152.

音乐之所以能对人产生"功能"首先是因为它的"美"。

3. 关于创美与审美

人们认识自然，认识自己，认识生活中的美；同时，产生了创美与审美。

创美与审美是结合而发展的，在这个过程中，艺术之所以产生"功能"，还在于音乐艺术是人们交流或集体的活动。

音乐的创作、演唱（奏）、欣赏是基于"集体"的自身整体，又逐步形成创作、演奏（唱）、欣赏三分的三个过程。这集成整体又分为三个分体及过程，是历史发展的往复不断的交替、综合。

艺术本身则是人创造出来的一种特殊的美的产物，它是人的审美与创美的综合。

4. 关于音乐艺术的风格与艺术家的个性

"清水出芙蓉，天然去雕饰。"

中国的传统的艺术观影响着音乐艺术的风格及艺术家的个性。李白的这句诗，是东方极推崇的艺术境界及风格。

艺术作品内容与形式是多样的，不限制于某种风格、意境，但艺术家个人各有所长、各有特色。

因为艺术是创造，更常是个人独创，贵在创新，因而有影响的作曲家都具有强烈或鲜明的个性。

5. 关于传统

人不能脱离时代、民族，更不能脱离传统。个性与民族性、时代性是相对独立的，而又不可避免地互相影响、相互渗透。艺术家善于认识生活并反映到其作品中，必须要吸收有益的营养而创造出具有生命力的作品，当然他更应有敏锐的鉴别力以避免不良的风气及各种消极因素或令人们难以理解的音乐语言的影响。

在中外的音乐历史洪流中，伟大的作品莫不具有表现时代精神、激励人们前进的感人力量。

伟大的作曲家，莫不是善于继承传统，也善于借鉴更新且具有自己特色的艺术家。

我们还常说音乐是一种语言，或说是一种特殊的语言。这句话是说它可以并必定表达一种内涵，而且是可交流的，是人们可以共同感受的。这种表达的方式、方法，在表达的过程中，必然结合于一定技能和技巧。表达具有传统特性。

所以，音乐的语言断难脱离传统。否则就不属于可以理解，可以表达的，可以

起到作用的正常的艺术范畴。这个传统是创作、表演与交流所必需的。

6. 关于创作技巧

"高尚的音乐陶冶高尚的情操，精湛的技巧孕育精湛的艺术。"

这是他在音乐教学时，为学生写下的两句话。在音乐的创作或音乐教育的探讨中，时常产生对于技巧的不同看法。或只重技巧，或只论内容。在音乐教学中，有的只教技巧，有的又提出"轻双基（即基础知识、基础技能）、重情意"之说。

应当认识到，前文所述，审美与创美的结合、发展，创作、演奏与欣赏相辅相成地存在和成长……目标、技巧与艺术是互相结合而发展起来的。这都是历史的必然。

没有"那种"技巧就没有"那种"艺术，没有精湛的技巧就难以形成高超的艺术，这是众所周知的常理。

7. 关于音乐的本质

"音乐始于词尽之处。"

引用这一句，用以联想我国自古以来的看法，在语言不能表达的内心深处是音乐才能表达的。

所以音乐的内涵，是难以用语言表述的。作曲的人可能会用音乐表达他的精神内容，但是作曲者并不容易表达他对音乐的"理解"或者"美学思想"。

音乐虽然不能用语言解释，但它有明显的教育作用或潜隐的渗透作用。那种无标题的，或"借题发挥"的或有"题"的音乐的潜隐的作用也是巨大的、持久的。

● 李焕之

1. 关于音乐的本质

在美学追求上，李焕之深受情感论的影响，认为音乐的意义主要在于表现内容："对于那些荒谬的资产阶级的理论，音乐是没有内容的，音乐的目的就是它的形式；或者认为音乐是不可能表现任何事物的等论断，我们没有必要花费时间去驳斥它们。因为全部音乐艺术发展的历史，无论是民间音乐和古典音乐都充分证明音乐和人民生活的联系以及音乐对于人民生活所起的组织性的作用。"[①]

---

① 李焕之. 我对音乐中社会主义现实主义的理解//二十世纪中国音乐美学（文献卷1950—1978）[M]. 北京：现代出版社，2000：63.

"毫无疑问的，音乐是用音响作为表现生活的材料，而音响本身是一种物质运动，它是以现实生活中某种声音现象作为根据的。音乐表现手段的诸要素是旋律、节奏、音色、和声与复调。在这些要素中，旋律是第一位的，也就是说以旋律为主体结合着节奏、音色、和声及复调等因素，构成了音乐的语言。"①

2. 关于音乐作品的任务

李焕之认为："艺术作品的主要任务就是创造典型。真正的艺术家总是在自己的作品的艺术形象中反映出典型事物，也就是反映出最充分地表现一定的社会力量的本质。"②而"音乐作品的任务就是要用音乐的典型形象来充分地、尖锐地表现一定社会力量的本质事物"③。

3. 关于音乐作品的作用

关于音乐作品的作用，李焕之认为："在音乐作品中描写生活中的矛盾斗争必须按照音乐艺术的特性及其对人民的教育效能来处理。音乐家总是这样或那样地代表着一定人物的社会面貌来表示对周围事物的态度，从来历史上进步的音乐家总是这样或那样地代表着人民中的进步力量来颂扬什么或讽刺或抨击什么。音乐作品的作用也就是通过这样或那样的情感来直接唤起听众的情绪的感应，并让他们跟着行动起来。"④

4. 关于音乐形象

李焕之认为："真实的音乐形象总是诚挚的、自然的、美丽的、明朗的、健康的、向上的、乐观主义的、克服生活中一切困难的英勇斗争精神；而不真实的音乐形象总是伪造的、矫揉造作的、丑陋的、黯然失色的、颓废的、向后看的、悲观主义的、懦弱而无力的。""我们说音乐的典型形象是人类情感的升华，就因为它把人类情绪活动

---

① 李焕之. 我对音乐中社会主义现实主义的理解//二十世纪中国音乐美学（文献卷 1950—1978）[M]. 北京：现代出版社，2000：63.
② 李焕之. 我对音乐中社会主义现实主义的理解//二十世纪中国音乐美学（文献卷 1950—1978）[M]. 北京：现代出版社，2000：68.
③ 李焕之. 我对音乐中社会主义现实主义的理解//二十世纪中国音乐美学（文献卷 1950—1978）[M]. 北京：现代出版社，2000：68.
④ 李焕之. 我对音乐中社会主义现实主义的理解//二十世纪中国音乐美学（文献卷 1950—1978）[M]. 北京：现代出版社，2000：71.

中最精彩最动人的部分给予集中的表现,而把那些不够精彩不够动人的部分舍弃掉。在音乐的规律中,常常把某一种特性的音型、乐旨和主题给予重复、再现和发展,就是基于这样一种概括性的手法而产生的。音乐语言的不精练、不明晰、缺乏严密的结构,就会使音乐的形象不鲜明、不突出甚而平淡无味。""只有当作曲家把他在生活斗争中的深刻的观察和感受提升为精炼、明朗的音乐形象时,音乐作品才具有很大的感染力,才会打动人心,使人听了音乐以后不仅明白了要爱什么和憎恨什么,而且强化了这种情感,使之成为坚定的意志及行动,而要去争取我们所爱和消灭我们所恨。那么,音乐作品所创造的典型形象就真正成为鼓舞人民前进的力量。"①

5. 关于音乐民族化的问题

关于音乐民族化的问题,李焕之谈道:"我觉得学习民间、民族音乐不仅是积蓄而已,应该扎根,应该使自己在灵魂的深处成为一个真诚地热爱民族音乐、精通民族音乐的音乐家、作曲家。""我想'借鉴'和'吸收'外国音乐文化的先进经验在任何时候都是重要的,不应排斥的。但如果我们对民族的音乐传统不改变目前这种口是心非的情况,而且要是不切切实实地钻研民族音乐遗产,使我们每个音乐工作者都精通业务的话,这种倾向势必造成严重的错误。"②

"音乐的民族形式并没有预先给作曲家定出种种规格,以及每种规格中民族特征的含量,它要求作曲家充分发展每个人的独创性,充分发展形式、体裁、风格和手法的丰富多样性。而这种多样性并不决定于所谓民族因素的多或少,而是决定于现实生活的丰富和广阔,决定于人民精神生活的丰富多彩。"③

## 二、20世纪20年代出生的作曲家思想

作曲家代表:霍存慧、朱践耳、桑桐、罗忠镕、吴祖强、郭祖荣、金正平。

---

① 李焕之.我对音乐中社会主义现实主义的理解//二十世纪中国音乐美学(文献卷1950—1978)[M].北京:现代出版社,2000:72-75.
② 李焕之.音乐民族化的理论与实践//二十世纪中国音乐美学(文献卷1950—1978)[M].北京:现代出版社,2000:197-198.
③ 李焕之.音乐民族化的理论与实践//二十世纪中国音乐美学(文献卷1950—1978)[M].北京:现代出版社,2000:203.

● **霍存慧**

霍存慧的美学思想，详见其本人答课题组问所撰的《我的音乐创作美学思想》，载《现代乐风》（福建省艺术研究所内刊）。

1. 基本观念

霍存慧认为能提高人们的精神境界，陶冶高尚情操，激励人向上，丰富人们的审美情趣，使人们从中得到娱乐和美的享受的音乐才有价值。

美的音乐不仅要旋律美、和声美、织体美、形式美，而且还应该表现出人的真实情感，是真情的流露。

2. 关于音乐的本质

霍存慧认为音乐是具有表现功能的。这一点，从古今中外的大量作品中，都可得到证实。

霍存慧创作的作品如管弦乐《提灯游行》表现的是中华人民共和国成立后人们在元宵节之夜的欢乐场面。大提琴曲《节日的欢喜》表现的是人们在节日里的欢乐情绪。管弦乐《蹦蹦舞曲》概括地表现了东北人的粗犷豪放的性格和爽朗乐观的精神面貌。交响曲《1976》通过三个乐章分别表现人民失去三位伟大领导人的"悲"，揭露"四人帮"阴谋篡党夺权的"丑"和打倒"四人帮"人民得胜利的"喜"三种情绪和画面。

3. 关于音乐的风格与个性

霍存慧认为作品的风格与个性是作品生命力的重要基础。事实证明，作品的风格与个性越鲜明，就越富于感染力和生命力；而那些缺乏风格与个性的作品，既得不到传播也会很快被人遗弃。霍存慧认为民族风格在音乐创作中的作用十分重要，我国民族民间音乐资源丰富多彩，大多数处于原始状态，如能加以开发，使之面向世界，定会对人类音乐文化做出巨大贡献。

4. 关于创作技法

技法是创作的手段。随着时代的前进，作曲家所要反映的生活也日新月异，写新的内容需要新的手段是必然的。因此，对作曲家来说，对各种技法理应兼收并蓄，不能怕多，也不能怕新，关键是如何用的问题。

霍存慧认为对新技法做各种探索，是应该得到支持的，因新的技法只有经过试

验,才能取得经验,为后人提供借鉴,为创作提供新的手段。但在一般情况下,除了做某些尝试之外,作曲家最好不要为技法而技法。

在霍存慧写作的作品中,虽然也用了一点点别人不用或少用的东西,但总的来说都是传统技法,这些技法已足以表达其所要反映的内容。

5. 关于艺术标准

霍存慧认为作品有高级与低级之别,具体标准如下。

(1)作品内容的深刻性;(2)作品的品格(情趣);(3)作品给予听众的影响;(4)作品的完善程度。

这个问题比较复杂,很难简单地用一两句话概括。

在创作中是否存在最佳选择,霍存慧认为最佳选择因人而异。比如在创作时总考虑我国当前的听众水平,想方设法让更多的听众接受,认为这样做是为了启蒙,是最佳选择。每个人都有自己的最佳选择,作品才能异彩纷呈,百花齐放。

6. 关于创作与审美的关系

霍存慧特别喜欢民族民间特点的作品,所以在创作中尽可能地突出这种特点。霍存慧认为这样的作品易为听众所接受而能吸引更多的听众。

霍存慧曾为到农村去演出,而写过管弦乐小组曲《庆丰收》,写过《蹦蹦舞曲》,写过组歌《咱们的山区丰收了》,并且认为这些尝试都有一定的意义。

创新与传统的审美习惯存在矛盾,是客观存在的。不过审美习惯也在变。回想50年代初二胡独奏用钢琴伴奏,听来很不习惯,今天已觉得很自然。50年代有些人对传统的功能和声很不习惯,说它是洋腔洋调。如今通过手风琴、电子琴、吉他的普及已为广大青年所喜爱,而对没有和声伴奏的单旋律反而感到乏味。人们的审美习惯随着时代的前进而变化,是肯定的。作曲家一定要走在前面。每个人都有自己的看法,不可能强求一致,也不必强求一致。

7. 关于创作思想的经历

1956年年初,霍存慧到中央音乐学院,入阿拉波夫专家班学习配器和作品分析。他们结合东欧、北欧、俄罗斯民族学派介绍苏联各加盟共和国作曲家的创作经验时,提出的专业音乐文化与民族文化相结合的道路,给了霍存慧极为深刻的印象。霍存慧认为这种做法完全适合我国的具体情况,从那以后,霍存慧在创作上和

教学中，都一直遵循这种指导思想。

8. 关于未来

霍存慧认为，音乐要发展，首先要培养听众。没有听众，作曲家、演奏演唱家、指挥家就失去了用武之地。培养听众的主要途径就是上好小学和中学的音乐课。音乐家关心国民音乐，责无旁贷。

其次从长远的战略角度来看，目前宜多做启蒙工作，多方面地培养群众欣赏严肃音乐的高尚习惯，把更多的群众从品格不高的音乐中吸引过来。

再次，多创作一些健康的易为群众接受的格调高尚的作品。政府可予以适当奖励。

最后，专业音乐工作者多参加群众业余群体的辅导工作，提高群众的音乐水平。霍存慧在这方面做了一些力所能及的工作。

最终的目的是提高中华民族的音乐文化水平，培养出世界级的作曲家、演奏演唱家和指挥家，创作出世界公认的不朽作品。

● **朱践耳**

1. 关于创作的美学思想

朱践耳的美学思想（主要是器乐方面的创作思想）以20世纪80年代为界分为两段，此前，受苏联的音乐美学影响，受民族乐派、浪漫派、印象派的作曲技法的影响，以标题音乐为主，注重音乐的形象性、典型性，作品多以描述性的调性、调式为主，在和声方面，以功能性为本，兼及色彩性，不协和音只作为作品的特殊手段。作品体裁多以主调音乐为主，着眼于旋律和和声。作品形式以西方传统曲式为主。

此后，随着更多的文化和思想的传入，朱践耳的美学思想也相应地出现了变化。他逐渐吸收了西方现代美学观念，同时吸收了现代各种乐派的技法。由前期倾向于标题音乐转向非标题音乐，趋向音乐的抽象性、个性化，着重表现，强调主体意识，求神韵。在音乐形式方面，打破了传统和声观念和体系，以先行思维为主，以音程为构成手段。创作主要以复调音乐为主，重视节奏、音色、对位等要素。开始注重创新，突破传统曲式，结合中国民族曲式，探索新的结构方式。

当然，几十年来，也有一直贯穿始终的思想支持着朱践耳的音乐创作。朱践耳坚持情感论的美学思想，他始终认为，创作来自对生活的感悟，作品是"入世"的，

而非"出世"的，总是和时代相同步（所不同的是 80 年代前，所谓"时代"基本上限于中国；之后，则扩大到世界）。

2. 关于音乐的本质

在朱践耳看来，音乐的本质是表现，表现自己的感性，即使那些重"反映"的标题音乐，也是表达自己的感性。他认为美学上或技法上的追求，总是和感情的表达相结合。朱践耳从不做纯美学或纯技法上的探索，但是这并不等于他否认形式的重要性。综观朱践耳几十年的音乐创作，会发现他从没有离开民族的"根"。

3. 关于音乐的审美

朱践耳认为音乐的美是多样的、多元的，这是由于不同民族的文化历史传统各异，人们的欣赏审美层次不同，音乐品种、体裁、样式的不同造成的。而且，美是在发展、变化着的，随着时间的推移，时代的前进而日新月异。因而同一作曲家在不同时期写的作品，或者同一时期写的不同体裁的作品，在审美方面常常有明显不同。这一点，表现在朱践耳身上也非常明显。

4. 关于艺术追求

朱践耳在接受中国音乐年鉴专访时谈到他的艺术追求。[①]

"至于说到艺术追求，也许可以这样来概括：我认为，音乐艺术的真谛就在于真。古人云：'唯乐不可以为伪'。必须有真情实感，要以真正的心灵，去和人们的心灵相沟通。首先要自己感动，才可能感动别人。

音乐的价值在于深。要有深刻的内涵，深邃的立意，而这又来自深厚的生活积累和艺术功底。

音乐的魅力在于精。要有精湛的技巧、精巧的构思，精益求精，努力成为艺术精品，经得起艺术上的推敲、美学上的审视和时间的考验。

音乐的生命在于新。不断地求新、更新、创新，有个人的独到之处。要走在时代的前列，甚至是前面，也就是有一定的超前性。不仅要认识世界，更要改造世界，创造世界。要敢于自我否定，自我超越，才能不断前进。

---

[①] 朱践耳. 取"对立"求"合一"——笔谈我的创作//中国音乐年鉴·1991 [M]. 北京：文化艺术出版社,1992：369-372.

这'真、深、精、新'四个字,是我在音乐创作中孜孜以求的至高目标,也许毕生也不可能达到,但我总是执着地在追求。"

朱践耳曾撰文《生活启示录》(载《人民音乐》1991年第10、11期),从中也可窥见他的美学思想(以下是内容摘录)。

5. 关于创作技法与创作风格

只要从生活出发,需要什么技法就可以用什么技法。

1982年、1983年朱践耳在云南生活,1984年去西藏,进一步发现在民间音乐生活中,多调性是普遍存在的,而且特殊调式、特殊音律、微分音、非常规节拍、频繁转调、微型复调乃至无调性音乐等屡见不鲜。这些在西方现代作曲技法中经常能见到。朱践耳认为这种"不谋而合",其实并不奇怪。现代技法不少就是来自民间音乐,特别是东方的音乐,或是从中得到启发而发展起来的。那些我们已习以为常的19世纪欧洲和声、配器等,恰恰和中国民族音乐格格不入;而比较陌生的、听来"不顺耳"的近现代西方作曲技法,反倒和我们的民间音乐有不少相同之处。只不过有些人,并不熟悉我国民间音乐,因而不明白这点罢了。

朱践耳从1981年起,创作风格才开始转变,变得更有民族性、现代性,更贴近生活。他从民间音乐的土壤里,找到了某些现代作曲技法的"根",或者说,找到了中西音乐文化的结合点,更大胆地去探索和创新,用我国多彩的民族音乐去丰富世界的音乐文化宝库。

在作品(指《第一交响曲》——编者注)的两个主题相互关系的处理上,朱践耳用了一种所谓"骨肉"转化法。两个主题都用了十二音序列。但是,第一主题有明显的调性感和传统的旋律性。它由三十个音组成,即在十二音之外,自由地加进了十八个重复音,使旋律丰满而流畅。然后,将这十八个重复音(朱践耳称之为"肉")全部剔除,只剩下"骨架"(十二音序列),作为第二主题,并用无调性音乐那种典型的"跳跃式"的旋律写法。两个主题,性格迥异,却同出一辙,第二主题似乎是第一主题异化或蜕化出来的。前后"判若两人",已经认不出来,也听不出来,不过分析乐谱,就可辨别清楚。这就是"骨肉转化法"。

6. 关于奇(即创作个性)

朱践耳认为,"下生活不能是猎奇式的"这话既对,但也不完全对。问题在这

"奇"字，有贬义，也有褒义。千奇百怪、奇谈怪论等，皆是贬义；出奇制胜、奇花异葩、奇才等，又是褒义。当然，也有两可的。

按常理而言，奇者，特殊也；平淡无奇者，一般也。所以小说称之为传奇。那种具有事物本质特征的"奇"，可能就是文艺作品中所谓的"典型化"，是必需的，否则即成平庸之作。如此看来，"奇"字的基本含义似乎应该是褒义，是否可以认为，猎奇并不一定坏呢？

朱践耳体会到，真要猎奇，并不容易：

一是要有猎人那种"不入虎穴，焉得虎子"的决心，不怕长途跋涉，深入下去。民间音乐的稀世珍奇，往往就在那些闭塞的"未开垦的处女地"。这还仅是表层的不易。

二是就深层来说，更难的是要善于在众多的民间音乐中去识别哪些是真正具有本质特征的"奇"。对此，人们往往视而不见，听而不闻，以为这个太原始，那个太古怪，白白错过了珍宝。好比那出土文物和化石，在普通人眼中，只不过是一块烂泥巴。所以，要有"火眼金睛"，要善于沙里淘金。

总之，奇者，个性也。下生活时，要善于识奇、猎奇；创作，也要出奇，才能制胜。

7. 关于创作与生活的关系

朱践耳在回复作者的问卷时，又草拟了一个《关于〈生活启示录〉的补充》提纲——《源于生活，妙于生活》，以下是内容摘录。

过去提"源于生活，高于生活"，不全面，也不太确切。

（1）不能简单地概括为"高"。

"高"往往导致人为拔高，"高大全"，典型化变为理想化、单一化、简单化、僵化。

（2）"高"——过于政治化（思想性"高"，不讲艺术规律）。

"妙"：美妙、高妙、巧妙、精妙、微妙、奇妙、神妙、玄妙、绝妙、妙笔生花、妙不可言……

"妙"更适合艺术规律。

（1）它是多元化的，多样化的。

文艺反映生活，可以典型化，也可抽象化、幻想化、朦胧化、哲理化、空灵化、象征化、寓意化、变形化……（音乐尤其如此）

"妙"即能超越生活，创造生活，不能仅是模拟生活，镜式地反映生活。文艺的本质就是表现，镜子的本质就是反映。"艺术贵真"——指作者的真情、真诚，对生活的真切感受，并非指生活本身的真实。艺术真实≠生活真实。

（2）艺术的魅力即在"妙"。

"妙"包含两个方面：① 别开生面，不同凡响；② 耐人寻味，余音绕梁。出人意料，给人以艺术欣赏的满足。

（3）"妙"才足以发挥原创性与个性。

原创性与个性是艺术作品的生命力所在。只有源于生活又超越生活，超越时空，充分自由地发挥作者主体的创造性和灵气，敢为天下先，刻意变法与求新，方能达到。

从这意义上说，文艺作品无一不是"自我表现"：表现作者的感受、认识、观念、爱憎、审美体验以及才智、技艺、灵气、个性……

"生活是创作的唯一源泉"是天经地义的真理，正好像做家具，首先必须有木材，空想是想不出来的，从来没有人会去告诫一个木匠说："你必须去找木材，否则做不成家具的。"要研究的只是什么样的家具需要找什么样的木材，更重要的是做家具的工艺、款式等的手艺技巧乃至美观等艺术性问题，文艺创作恰恰在这一问题上研究得太少，只是喋喋不休地告诫木匠"不要忘了找木料"。这就产生了大量粗制滥造的低档家具。

8. 关于"未来"与"未决"的问题

主要是如何调节好"合一法"，尤其是"超前性与可接受性合一"。朱践耳认为，只要作品言之有物、有情，技法与观念都可超前。只有立足于超前，音乐创作才能不断发展。听众（尤其是青年）是要求"新"的。随着改革开放步伐的加快，日新月异的生活，也会使人们的审美观念日新月异。

● 桑 桐

1. 基本观念

桑桐偏爱技术价值较高的音乐。他认为音乐之美的范围十分宽泛，依听众对音

乐的听觉和心理感受的不同而定。他支持音乐具有表现功能的观点。

桑桐的音乐创作笔触雄浑有力、气魄宏大；意境开阔深邃、别具一格；情感真挚深沉、余韵绵长；和声新颖多彩、富于变化；善于将现代手法与民族风格有机地结合起来。

2. 关于风格与个性

桑桐认为在音乐作品中，风格与个性（个人风格）是不能分割的。不论何种风格特色，在专业音乐创作中，各种风格都是通过各个作曲家的作品而显示的。历史的或时代的风格是通过同一历史时期、同一时代各个作曲家作品中的某些共同因素而体现的。作品中的民族风格（并非泛指的民族风格）是通过作曲家具体作品的风格而表现出来的。因此，一首作品的风格是一个整体，其中有共性的，也有个性的。不同的作曲家、不同的作品中，两者所占的分量不一。但即使是共性的风格特色，也是作曲家作品中风格的一个组成部分，不能与其个性分割。因为在一首作品中，风格上的共性与个性是一个整体。从理论上说，凡是创作的作品都会具有个性。从创造的艺术来说，作品力求有鲜明的个性，才能显示作曲家在艺术创造上的价值。

3. 关于创作技法

桑桐认为，创作技法是音乐创作中不可或缺的一种手段，他认为在创作中，有时为了内容表现的目的而采用某种技法，有时也为了风格、情调的目的，有时也为了适合社会需要而采用某种技法。但有时并非是"选择技法"，而是乐思本身的发展与技法是一体形成的。创作技法掌握得愈丰富愈有利于创作的需要，同时还需要不断创造新的创作技法。

4. 关于艺术标准

在桑桐看来，一首作品的艺术性的衡量标准在于艺术技巧的处理水平和音乐的情操气质。他从自身经验出发得出结论，认为作曲家在写作一首作品时，都是在其想象和能力的范围内，寻找最能确切表达其音乐内容的方法和方式，最后完成的作品，即为其在一定时期内，一定的能力和思考、构思范围内的"最佳选择"。即使作者自己并不完全满意，但在其找到更好的表现方法或更好的乐思构思之前，仍属于"最佳选择"。因此，没有纯客体的、绝对的"最佳选择"标准。"最佳选择"对于一

个作曲家、一首作品来说,是绝对和相对的结合。有的作曲家对其作品常做修改,即说明其在不断地探索"最佳选择",以求更为完满。"最佳选择"是对作曲家在处理一首作品的创作方法、技巧而言的,并不涉及听众是否满意这种"选择",因而在桑桐看来,"最佳选择"是属于作曲家思考的范畴。

5. 关于创作与审美的关系

桑桐并不为某种审美需要而创作,而主要为乐思的表达需要而创作,当然在表达的过程中必然会含有自己音乐审美方面的想法。有时他也为社会的需要而创作。桑桐认为创新与传统审美习惯会有矛盾,但矛盾的程度并不一律,需视创作情况而定。

6. 关于创作思想的经历

桑桐的创作思想在中华人民共和国成立前后发生过一定的转变,中华人民共和国成立前他注重自我感受的表达和创作手法上的求新;中华人民共和国成立后,除自我感受的表达外,社会需要和民族风格的要求对他创作思想发生了重要影响,属于新民族乐派的思想范畴。之所以产生这样的转变,原因很多,但最主要的是国家文艺思想归一音乐的大气候形成的。

● **罗忠镕**

1995年8月3日,宋瑾在厦门鼓浪屿陆军疗养院采访了罗忠镕,采访内容以《淡入画境——访作曲家罗忠镕》为题载于《现代乐风》。以下内容根据记录整理,未经作曲家本人审阅。

1. 关于创作动机

我所表现的东西,人们认为与别人不一样,我自己倒没多想。今天想来,可能是这样的,主要原因在于我不大关注很具体、很现实的对象。也许这跟我的经历、性格有关。比如,我已好久没看报了,我对外界所发生的不是很有兴趣。我没想要通过作品来表现今天的现实,或发什么牢骚。我写东西只是为自己获得一点满足。比如我写《暗香》,我甚至没想到要人演奏。我曾给陈其钢写过信,说:一个作品为什么一定要演奏呢?意思就是说,我不为外界写东西,不为口号、听众,甚至同行、演奏员而写作。我注意到我儿子画画的状态,他既没有传统的负担,也没有现实的负担,他画画不为什么。那么,是否他的画就没有感情、没有感染力呢?不是的。

在美国，有人一看到他的画，就控制不住泪流满面。当然，我没有他那么超脱，但他确实对现实、对日常生活、对身边所发生的具体事，没有什么特别的兴趣和欲望。台湾人似乎也感觉到这一点，说我是一个"与世无争的作曲家"。我写作品毫无想获奖的念头。至于《琴韵》，我是为荷兰人写的。他们请我去参加首演，但想到办手续一系列麻烦事，我就不想去了。我就是这样一个人，甚至没有任何宗教信仰。

2. 关于音乐观念

音乐观念是很重要的，它是创作的引导。我的音乐观念来源于谭小麟和沈知白先生。1946年谭先生在上海上课，我只是个旁听生，但我做的练习他照样认真改。很多人都不好好做习题，而我却认真做，先生也都认真改。这使我受益匪浅。虽然后来的理论是我自己看书获得的，但他所给予我的，是很丰富的东西。我采用技法不教条，是与在谭先生那里学兴德米特技法（后一卷）有关的。后来丁善德先生在技术上又给了我一些武装，然后就是大量的实践。"观念"一时说不清，我写过一篇与沈知白有关的文章，那里面可以看到这种观念。我认为作品应真实反映自己的思想感情，此即"观念"的一部分。我现在写作品，基本上按自己的审美观写，从过去到现在，我的一个信条是：写东西要想到音响。我从不考虑什么"罗忠镕体系""罗忠镕风格"，我总是在心里想，想到什么花样就写什么。

3. 关于创作经历

我从1949年就开始想单纯地学习和写曲子。我是什么都不求的人，不现实的人，只想写作。很多人都觉得不可理解，其实对我来说问题是很简单的。我唯一的兴趣就是学习技术，兴德米特、勋伯格、现代和声与技法等，学了就想试试。不断学，不断试。1963年写《四川组曲》，正值毛泽东发表"向雷锋同志学习"，我就用三天写了《雷锋交响诗》，之后马上又回来写自己的东西。还有《秋之歌》，当时我研究的是印象派和声。《秋之歌》因被作为批判材料而被保存下来，其他作品反而都没有了。1958年《人民音乐》说我写的《庆祝十三陵水库落成序曲》是第一部表现社会主义的交响作品，当时我写的确实都是革命题材的作品。《第一交响曲》是我庆祝中华人民共和国成立十周年而写的，此外还有电影音乐《风暴》《洪湖赤卫队交响组曲》《江姐交响诗》《保卫延安交响诗》等。1960年后有点自由度，我就想写《广西组曲》，我写了一个乐章《怀古》，但没上演，然后就是上面提到的《四川组曲》。

1963年还写了《第二交响曲》，两个乐章，是欢快的无标题音乐，江文也曾看过。毛主席"两个批示"发表，气氛又紧张了，我就写了《在烈火中永生》，就是现在的《第二交响曲》。再后形势很紧张了，不敢再提交响曲了。当时"三化"已经出来，革命化没问题，还有个群众化，中央乐团最后上演的交响乐就是我的《第二》，之后就收摊了，搞群众听得懂的革命歌曲大联奏。1965年我参加写《沙家浜》，几起几落，然后是"四清"，"文化大革命"开始，我被关在地下室，落了个腰疾。刚开始说我是反革命，要打倒我，我感到很害怕，时间长了也就无所谓了。好在我被关单间，就开始钻研兴德米特。我怕被发现，有时把书藏在鞋底（我把这本书拆开了），有时藏在棉袄里，一有人来开门我就赶紧把书藏起来。我想也许我以后再也没有机会作曲了。那么为什么还要学呢？一来是兴趣；二来是想提高自己的理论水平。1979年"文革"结束后，我恢复了自由，就又开始写作，我写了《管乐五重奏》等作品，很欢快，人们又不理解——为什么不诉苦，不吐怨气？其实我对自己的生活状态已很满足，只要能让我写作。过去的事过去也就算了，我从不记恨什么。当然，过去应命之作写得太多太多，1979年后我就开始写自己的东西。当然，革命题材作品也有我自己的东西。过去听说过十二音，1958年我也曾凭自己想象的"十二音"写了以叶挺为题材的《囚歌》，"文革"后才有机会弄材料来学。所以，我把时间与精力大多花在学习和写作上。我从小就和几个兄弟一起被母亲关在家里，养成了爱看书，不与外界打交道的习惯。经过几十年"运动"的折腾，我更是对"斗争"等感到厌倦，自然是要恢复自己的本性，写自己想写的音乐。

4. 关于创作技法

对于技法，我只根据自己的需要去使用。我历来对新东西感兴趣，这也是性格的一个方面。我不仅不反对别人使用任何新技法，而自己只要用得上，也一定毫不犹豫地用。但我不怕别人说我保守或激进，我还是按自己的审美观写。"文革"后写的东西不多，30来首艺术歌曲，2首《弦乐四重奏》，1首圆号奏鸣曲，还有些室内乐。我一直都偏好室内乐，可能这与我的性格较一致，管弦乐也写得不大。《琴韵》是《暗香》的姐妹篇，技法也是自己想的。现在我正着手写《第三弦乐四重奏》，我又想了一些方法，与《琴韵》不同。本来还想写个钢琴协奏曲，已写了一百多小节，台湾人建议写给傅聪弹，他本人也很乐意，但我觉得我写不出什么新意，就放弃

了。那一百多小节还是花了我许多时间。现在我不赶什么任务，也不想达到什么地步，所以写东西很慢。但学技术还是很有兴趣的，比如近年研究音集集合。现在写的弦乐四重奏，就是音集集合的观念，虽然也属十二音。

任何艺术都要通过形式表现，而形式需要统一，需要逻辑。所以，借助数字可以帮助工作。数字毕竟是由人控制的，并非用数字就无生命。另一方面，数字又是对人的限制，没限制就没逻辑。我的做法是，一个作品遵守一个原则。莫扎特、贝多芬他们大致上所有作品都遵守一个原则，当然他们的具体作品各有差别。20世纪作曲家大多是自己为自己设置规范。但是不能为自己设置新束缚。为什么我在《暗香》之后有一段时间没写东西，就因为没找到新规则。自己定的规则，也可能使自己成为它的奴隶，所以这里还要有个支配能力。我向丁善德先生学法国对位体系，那是最学院最严格的体系。一道三部对位的固定题，我做了72遍！经过那种锻炼，我获得了自由。能钻过一个小圈，对大的圈就更不在话下。你只能看出三种可能性，而我能看出三十种可能性，这就很不同。所以，学习过程应很严格，而创作实践要自由。军人训练正步走，打仗时则不能正步走。武术学习一招一式，练到自然的地步，在实战中就能得心应手地使出招数。由于在中央乐团工作多年，尽管过去很多是应命写作，我仍在其中做过许多试验，在配器上获得很多经验。这样，基本功有了，实践基础有了，创作上就有一种自由。从知道怎么做，到真正做到，这之间还有很大距离。应通过多次练习缩短这个距离。教师可以教你贝多芬怎么写、勋伯格怎么写，但他无法教你你自己应怎么写。所以要多练习。

要按规则写，又不被规则束缚，这就是技法问题，而不是纯理论问题。

有人以为我很理智，以为我靠理智学习，其实我完全是靠兴趣学。孔子说：知之者不如好之者，好之者不如乐之者。对此我是深有体会的。

● 吴祖强

（以下内容摘引自不同文章，因此用注释方式注明出处。）

1. 关于创作的风格与个性

"无论选材、构思，不同社会文化背景和各自的不同追求与喜好，是构成作品的不同风格、内涵，归结为自己独有特色的重要原因。音乐创作最终总还是个人行为，和艺术创作其他领域是一样的，保持作曲家个性的发挥和强调，是音乐创作

'百花齐放',蓬勃兴旺的重要前提。"①

2. 关于作曲家和听众

"在作曲者艰苦跋涉的路途中,如何保持和听众的关系,怎么尽力缩小和听众的距离,并能找到这种相互关系的一个可能的平衡点,的的确确是作曲家们不能不仔细思考,并且时刻不可忘记的极为重大的问题。……音乐的复杂性还在于并非人人感受完全一致,听众是多种多样的,音乐家们更都是性格鲜明的个体,主观的多,"客观"的少,大约艺术,包括音乐在内便永世都是在,也只能在众多矛盾或太多的矛盾中前进和发展,而郑重提出问题并做认真的努力总还是应该受到称赞的,也应该得到支持。"②

3. 关于作曲的创新

"我们作曲者在音乐创作道路上遇到的麻烦总是很多很多的,就算在最好的境遇中也难得'一帆风顺'。因为进行的是创作,即'创造的工作',创造总得出新,不论把这过程谈成是'无中生有'还是'有中生无'。一般来说艺术创作最忌讳重复,有价值的,能被历史认可的出新谈何容易?所以遇到障碍、困难和各种麻烦,甚至于得挨骂、受窝囊气都是可以理解的,不能认为这都不正常,相反,也许毫无障碍才真叫不正常呢!所以当你觉得是正确的作法暂时还不被理解时千万不可以泄气,如果相信你的尝试和创造性工作是有价值的就应该坚持下去,这不一定就是故意和听众过不去,或便像是'魔怪恶作剧制造者'。当然也随时都必须冷静听取批评,这非常要紧,是帮你考虑问题,提醒你没想到或未能注意到的某些方面。对你认为是有价值或可能是有价值的批评意见,最为明智的态度自然应该是多多感谢关心和帮助。"③

"每位作曲家都清楚地知道,作曲本身是一桩复杂的创造活动,这一活动是在

---

① 吴祖强.密切作曲家和听众的关系——关于英国"Masterprize"国际管弦乐作品比赛[J].人民音乐,1998(7).
② 吴祖强.密切作曲家和听众的关系——关于英国"Masterprize"国际管弦乐作品比赛[J].人民音乐,1998(7).
③ 吴祖强.密切作曲家和听众的关系——关于英国"Masterprize"国际管弦乐作品比赛[J].人民音乐,1998(7).

为人们提供美好的音乐。就某个具体作品而言，它应是前所未有的一次新的音乐现象，所以也许可以认为，作曲活动的本质乃是一种鲜明的创新行为。很自然，这需要活跃的思维，这就要求作曲家具有丰富的想象力，需要幻想。人们常说作曲家都有，或应培养所谓'内心听觉'，这应是指在幻想中对新的音乐的探寻能力。顺便要说的是，内心听觉的这种创新探寻能力还必须辅以敏捷的记忆能力，否则即使'乐思驰骋'，最终却可能一无所获。"①

4. 关于音乐艺术的过去、现在和未来

"人们在谈论如何对待某种艺术的过去、现在和未来时，最多涉及的话题往往是继承与发展，音乐艺术自不例外。音乐的将来尚属于未知范畴，人们不妨表达各自的希冀，但即使极具威望的音乐家也难确切讲述还很模糊的他日景况。音乐艺术的过去则主要指历史长期累积下来的丰富音乐遗产，尤其是流传迄今的历代音乐作品及其相关写作技法和演绎手段。经过久远实践与时间的无情筛选，留下来的基本上是曾为当时也为后代所认可的佳作名篇，这是理应好好继承的既属于音乐界也更是属于全民的宝贵音乐艺术财富，是作为社会文化传承的重要组成部分。"②

"问题较为复杂的是究竟该如何看待那些还不能简单归入'过去'，又并不应作为'未来'的作品，在音乐艺术方面当代的开拓、变化、探索、尝试的努力？尤其是在我们中国。就世界范围而言，音乐作为专业艺术门类获得辉煌进展并且产生全球影响，欧洲的音乐家为之做出了巨大的贡献，几个世纪以来，他们在这个领域一直走在前列。十九世纪音乐艺术已达到了难以为继的高峰，另辟蹊径，以开展新局面便成为又一代音乐家，特别是兼具勇气与才华的作曲家们的奋斗目标。在法国印象派大作曲家德彪西之后，也即自本世纪初以来，被称作现代音乐的诸多流派新作陆续出现，连同其创新技法，在世界乐坛上逐渐产生影响，同时也引起了各种争议。"③

"各国对现代音乐的探索、尝试的看法见仁见智，我国也是如此。观点的分歧，我想主要是因为现代音乐不少作法和群众早已习惯的传统音乐差别越来越大，音

---

① 吴祖强.唯乐不可以为伪——试谈作曲家的素质[J].中央音乐学院学报,1990（3）.
② 吴祖强.《20世纪音乐技法分析的基本理论与实践》引言[J].人民音乐,2000（3）.
③ 吴祖强.《20世纪音乐技法分析的基本理论与实践》引言[J].人民音乐,2000（3）.

乐上的美学见解也很不相同，变异较多，看来孰是孰非，调整变化，来日方长。不过，音乐虽可有各自喜好，毕竟还是希望听众逐渐增多而非日益减少，艺术的发展也更多还得顺其自然，道路也应该越走越宽。人们既已创造了辉煌的过去，也必能继续创造灿烂的未来，而在历史漫长的发展过程中，一切探索、尝试永远都是促使进步的推动力和必要手段，绝对不可以轻率压制，更不应随意便被扼杀。"①

5. 关于音乐与思想、情感

"作曲是一项以乐音来表达思想和感情的艺术活动，我一直有这样的感觉，基于音乐艺术的特点，思想的表达常是附着在情感的动荡之中的。音乐不擅于说理，却擅于表情，须得以自己的情绪去触动他人的情绪以引起共鸣，这便是作曲家们所追求的音乐必须动人的原因。作曲要能打动他人，先要打动自己，而充沛的激情使音乐得以翱翔并且扇起心潮起伏的翅膀。"②

"激情只能来自不可遏止的创作欲望和冲动，只能是出于对创作音乐的强烈兴趣和爱好。"③

"饱满的情绪和火热情感是作曲家不可缺少的素质。当然，作曲家也需要冷静，因为声音转瞬即逝，因为音乐作品是一种特别讲究逻辑结构的艺术，这自然就要求作曲家饱满的热情中的清醒头脑。但是，音乐创作的推动力也许首先还是浓烈的感情。"④

6. 关于音乐创作与生活

"对音乐创作和生活的关系的明确认识，是作曲家充实和提高个人专业素质的非常重要的方面。'生活是文艺创作的唯一源泉'作为一种观点，其实无论是不是同意都没有办法否认文艺家总是在生活中孕育着藉以创作的情感这一事实。创作的'灵感'总是来自生活，总是出于对生活的某些感触而引发。对于肩负着创造我国社会主义音乐艺术的作曲家们，主动地从炽热的生活中吸取各种营养以培育自己高尚

---

① 吴祖强.《20世纪音乐技法分析的基本理论与实践》引言[J].人民音乐，2000（3）.
② 吴祖强.唯乐不可以为伪——试谈作曲家的素质[J].中央音乐学院学报，1990（3）.
③ 吴祖强.唯乐不可以为伪——试谈作曲家的素质[J].中央音乐学院学报，1990（3）.
④ 吴祖强.唯乐不可以为伪——试谈作曲家的素质[J].中央音乐学院学报，1990（3）.

的情操，丰富个人的感情园地，并在创作活动中能始终与人民同呼吸，这既是避免作品陷入苍白、冷漠，不能引起听者共鸣和激动的困境的保证，也是每个为社会主义音乐事业而努力的我国作曲家的职责。"①

7. 关于音乐的传统

"作曲还是一项最鲜明地反映了继承发展，推陈出新的创作活动，所以作曲家的素质中还必得包括既尊重传统又敢于出新的精神，以及勤于学习，善于吸收，乐于交流、切磋的习惯。"②

"不能不承认，总的说来，世界音乐文化的发展已经达到了相当高的水平，这是值得人类自豪和高兴的现实，是极为可贵的。迄今所有一切优秀的文化遗产，其中包括优秀的音乐遗产，都是历史为我们保留下来的，前人的伟大创造，弥足珍惜。作曲家当今的创作活动事实上也都是前人活动的继续。由前人所累积的优秀成果便构成了今人所面对的传统。有这个历史传统和没有这个历史传统，有传统可以继承、借鉴与没有传统可以继承、借鉴是完全不同的。""对前人的伟大创造止于顶礼膜拜是不对的，而尊重传统则是绝对必要的，对传统的粗暴或漠视态度都将有害于新的艺术创作。"③

"每一个国家的音乐传统都应是由两部分遗产构成的，即专业的音乐家，特别是作曲家的历史遗产，和在民间流传至今的，作者大多'佚名'的音乐遗产。对今天的作曲家来说，它们都是宝贵财富，都需要认真学习，这能直接作用于作曲家专业素质的提高。熟悉传统基础上的创新和'无中生有'是大不一样的，我赞成前者。至于后者，这四个字如果改成'有中生无'，我想倒可能是不坏的。"④

● 郭祖荣

《音乐信札摘抄》是对郭祖荣先生与他的学生们关于音乐学习与创作的信札的摘录，其中的内容有助于我们把握郭祖荣的音乐美学思想。

---

① 吴祖强. 唯乐不可以为伪——试谈作曲家的素质[J]. 中央音乐学院学报，1990（3）.
② 吴祖强. 唯乐不可以为伪——试谈作曲家的素质[J]. 中央音乐学院学报，1990（3）.
③ 吴祖强. 唯乐不可以为伪——试谈作曲家的素质[J]. 中央音乐学院学报，1990（3）.
④ 吴祖强. 唯乐不可以为伪——试谈作曲家的素质[J]. 中央音乐学院学报，1990（3）.

1. 基本观念

"音乐是表达人的思想感情的艺术,是作曲家与听众沟通心灵的艺术。"

"音乐是听觉艺术,以音响给人以感受,才产生了音乐的力量。音乐不是单纯在谱面上表现纯技术性结构的视觉艺术。"

"音乐主要是听觉艺术,故所创作的作品,不可只考虑表演形式的视觉艺术上的出新。当脱离舞台演出单听音乐本身时,还是视音乐是否能感人,所以不要只在舞台效应上作视觉艺术表演。"

"音乐创作是一种自我感情的表现,这感情来自生活体验,所以他是精神的寄托。在创造中,我的心好似飞向广阔的天空,拥抱着山山水水,向人们倾诉哀乐,因此在创作中,更激发我热爱生活,对祖国、人民更深情。"

"音乐作品是作曲家对生活体验的真情反映,要写出生活中本质的真实的东西,给人以启迪。"

"作曲家首先应是个思想家,要通过现实生活看到时代前面去,在音乐中指出未来,使听众在你的音乐中,心灵受到洗涤,灵魂得到净化;使人们心地善良、高尚,又具有进取心;使人间充满真诚,向往未来。"

"当创作感情催使非动笔抒写不可时,才进行创作,这样写出来的音乐才是感人的,因为他是心灵深处的倾诉。不要只为了某种非音乐需要而写作,那样所写出来的音乐,非心灵的袒露,无甚感人的东西。"

"音乐只能表现人们共同的感情,不能表现特异的心态与情绪,如嫉妒。音乐也难于表现具体而确切的事和物,他只能靠标题给以一种感情上的联想。"

"音乐创作需要靠音乐天赋与灵性,在同等天赋、灵性下,人品显得更为重要了。思想境界直接决定了人的品格。"

"翻开世界音乐史,会发现每个作曲家在他创作成熟阶段,能谱写出真诚感人的音乐,震撼了人们的心灵,这就是作曲家的人格品质与思想境界的表现。只有好的人品才产生出好的作品。"

"从某种意义说,人品比技法更重要,掌握技法容易,树立好人品却非一朝一夕的事。人品的高尚与否,直接体现在作品的格调高度上。"

2. 关于借鉴与学习

"音乐流派的产生,是历史发展的必然产物,它是在音乐历史延续中推出来的,

不是某个圣人凭空的创造。各流派的创始人，也是音乐文化历史与当代文艺思潮造就出来的天才者。"

"外国各音乐流派与各种作曲技法，由彼时彼地的社会、政治背景、人的思想意识和文艺思潮等，构成其不可分割的整体，它是时代的产物，也是适合于彼时彼地的社会心态与人的心理要求的表现。因此，对国外的各种作曲理论与技法，要根据我国民族音乐语言的特点、风格，以及民族的审美心理、欣赏的思维、习惯要求等，有取舍地、有创造地、灵活地借鉴与汲取。也就是外来新技法的'国情化'的问题。"

"生搬硬套外来技法，等于摹仿，不是创造性的劳动，是没有前途的。"

"我们不要跟在外国人的屁股后面转，去走他们已经走过的路。借鉴是重要的，也是必要的，但要立足于自己的音乐的个性特点上，要消化改造外来新技法为我所用。"

"处于现代大千世界复杂而混乱的社会里，已不是宁静的田园风的时代了，人的思想复杂化、生活节奏的快速多样化、人际关系的莫测以及'文明'带来的万花筒般的使人来不及冷静思索的情况，反映在音乐技法上，就产生不谐和音响、尖刺怪诞的旋律萎缩症，以及自由松散的结构等等，使听惯了古典音乐的人，认为不好听不能接受。时代影响了音乐，产生了'新'音乐，此是时代反映在音乐上的变异。所以我们不必惊慌，要学习它，了解它，然后为我所用。"

3. 关于创作技法

"作曲技法虽是重要的，但更重要的是作曲家的人品，他决定创作思想的高度与艺术表现的深度。在创作中，人品直接体现在乐思的陈述方式上。"

"作曲家必须在创作中，不断完善自己的人品。"

"掌握新技法愈多愈好，但要化为自己的东西。"

"乐如其人，人的思想品格，决定了作品的格调。技法只是表现思想感情的手段。技法虽重要，但不是万能的灵药，单靠技法产生不出有生命力的作品。创作思想境界更重要，以它驾驭技法，去表达作者的深层思想感情。"

"我们常听到有的青年作曲家说：'我们是以某种新技法写出作品的。'以此表示他的作品是具有新水平的。此种单纯以技法作为创作的目的，虽然开头也会写出

一些作品，但久之，只单纯靠技术上的组合拼构，而忽略了感情深度的表露，会误入纯技法的游戏中，产生不了感人至深的作品。"

"'发明'了某种'新技法'进行写作，也只能写出一两部新颖的作品，它很快就会陷入自我重复的泥沼中，就不新颖了。艺术创作最忌自我重复、自我落套。"

"在创作中，沸腾的感情推动着技法的运用，而技法又促进了感情的沸腾，使创作者一直处于亢奋的创作激情世界里。创作使人心旷神驰，创作是感情的宣泄，创作使人处于永远年轻的精神世界中。"

4. 关于音乐创作的价值取向

"作曲家每写一部作品，必须自问其作品是否有存在的价值。要使作品有存在的价值，则切不可人云亦云地去写那应景式的花俏献媚的东西。"

"有存在价值的作品，不等于即是传世佳作。传世经典作品，不是靠人为的功利主义的手段而形成，要在时光考验中检验其价值。"

"生命有限，艺术永恒，切不可去写那种人未死而作品生命已亡的应景式的东西。"

"纯音乐（尤其交响音乐）其时间空间跨度极大，作曲家应在作品中寄以深邃的思想。"

"音乐作品，尤其纯音乐中的交响乐，应是时代的一面镜子，作曲家必须写出对现实生活的真情实感，切不可去写虚情假意的东西。"

"写作交响乐切不可急功近利，要甘于寂寞，安于清贫，不为名利所动。在创作中，不要只考虑社会效应，也就是所谓的影响效应。每写一部作品，首先自问是否是真正地对生活有所感受而后抒写出的真情实感。"

"功名利禄对于写交响乐的人来说，应淡泊之，才能取得成就。"

"一部作品问世后，受新闻媒体沸沸腾腾地宣传，产生一时轰轰隆隆的社会效应时，切不可昏了自己的头脑，因为最后还得看作品自身的价值。要让时光来考验，时光是最公正的评判者。时光的推移即是历史的见证。"

"在经济大潮中，泥沙俱下，切不可只看在艺术的商品化上，而动摇了事业心。每个艺术家切不可在艺术以外花太多的心思，去搞非艺术的'活动'，当然这样容易出名，而且可以名利双收，显赫一时。但是，最后时光总会给你以检验，尤其对你的作品是否有真正存在的价值，会做出公正的结论的。"

"作曲家的生命价值,是在作品中体现,而不是在艺术以外的许多桂冠上。"

5. 关于作曲家的自我评价和人生目标

"当作品获奖或得到好评时,切不可沾沾自喜,更不可产生'老子天下第一'的思想,哪怕一丝也不许可。当我们取得一些成绩时,要尽快冷静地、客观地自我评价。要真正地做到客观地品评自己,是不容易的,但要培养这种精神,才会不断地前进。"

"成功的时候,要以世界大师对照自己,大师是一座大山,我们只不过是山上的一块小石头,没有值得得意忘形的地方。要经得起成功的考验,要时常警惕自己的自满。"

"不少人在成功之前能经得起苦难的煎熬,一旦成功了,在赞扬声中却忘其所以,认为已'功成名就'了。甚至有的年轻人,涉猎生活未深,还暗中自命已是'天下第一'了。这时候,最好去读些大师的经典名作,对照自己,那么,很快就会觉得自己只是一个可笑的小人物。"

"坐井观天者,自以为可以看到一方蓝天和白云漂浮,以为全部世界的生活已在自己的眼底了。一旦被抛到池塘里,不但看到更大的蓝天和白云,又看到了四周的树木,并且还有几只白鹅在你身边游耍,方圆比井底不知大了多少倍。如果再来到江河里,那更是被湍急流水冲得不停向前,更看到青山、森林、村落、大桥和街市,就会被这宽阔的世界冲刷得自感无知可笑。待再被冲到大海里,那你还不如一朵小浪花!我想,有的年轻人在一个地域里写了一部作品,获了奖或得到好评时,切不可坐井观天般地自认为是这一方地域里的了不起的人物,还是想想自己若来到江河湖海里,是个什么东西呢?还是这一句话'艺无涯'。要一生虚心,向前辈学习,向大师学习,奔向未来的事业——创作出不愧于时代的作品,要有所贡献,对得起自己来到这个世界来。"

"在人生道路上,多是艰辛的跋涉,愈坎坷的生活,愈能磨练人的意志。任何困苦的生活与个人的不如意处境,与神圣的音乐创作事业相比,算得了什么?"

"一个人必须树立一个一生为之奋斗追求的人生目标。从事音乐创作的人更须如此,尤其交响音乐的创作,更须倾尽一生的精力。有远大的目标才能产生不懈的毅力。"

"有生活目标追求的人，回顾自己所走过的人生道路时，或因为受个人生活环境，或才华的限制等，没有取得成功，但你会因为不断地追求着，生活一直过得很踏实而无愧于心。"

"树立了生活目标的人，身处任何困境中，甚至灾祸、打击、压制与陷害时，所带来的痛苦只是暂时的，因为当他投入到这个人生目标的行动中时——创作，就会感到生命价值的所在，人和挫折困苦就算不了什么，从创作中会获得慰藉与寄托。"

"一个人要最大限度地将自己的能动性发挥到极限，尤其从事音乐创作的人，要将全部心血灌注在写作中，方能取得些微成效，做些贡献。"

"在创作中，我才感到生命价值的真正所在。"

"创作使人青春常在。"

"投入大自然，去净化心灵。"

"什么是命运？我认为个人的主观愿望、追求，与客观的环境、际遇所产生的吻合与相悖的后果，就形成了命运。投入音乐创作中，会使你忘却命运所给你带来的一切烦恼。音乐创作会使人产生力量与希望，带来欢乐和进取的精神，这也就会在逆境中产生了音乐的新命运。"

6. 关于创作个性

"'走自己的路'对于音乐创作的人更为重要。创作必须要有个性，没有个性的作品，即使运用了多新多高的技巧，写得再多也是废纸一堆。尤其由于我国长期以来以政治制约艺术创作的规律（现在是经济制约艺术创作规律），所以在创作思想方法与题材体裁上多是'一窝蜂'的，造成了作品的共性多于个性，这在音乐历史上已有经验教训了。靠指令性的创作，靠艺术以外的东西所获得的成功，只是暂时的，还是'走自己的路'吧。"

"作曲家必须'顽强'地抒写自己所感受到的，要坚持这种创作的信念，才会写出具有个性的作品。有个性的作品，有时不易被人们一下理解接受，但只要作品有其艺术价值，将来总会被人理解的。珍珠被深埋在土里，一旦出土，仍会熠熠发光的。"

"艺术创作贵在个性，切忌共性。搞艺术创作的人，要甘于寂寞，也是对此而言的。"

7. 关于创作才华与学习积累

"每个人的才华，如煤气罐里装的煤气一般，有的人很快就燃烧尽了，有的人却慢慢地燃烧着。如罗西尼所有名作都在三十多岁前写出，后面数十年间就写不出一部名作了，而且作品也极少。贝多芬到了生命将终止的五十多岁时，写出了世界音乐的顶峰作品《第九交响曲》。每个人在不同的历史时期，创作了不同类型的音乐，如有的人前期多写室内乐，比如钢琴音乐等，可是到了后期则倾心于大型交响音乐等创作，此时甚至连一首钢琴小品也不曾写出来，这除了与生活经历、环境变迁、时代赋予他的使命有关系外，还与自身对于各种不同音乐形式写作的才华储备量（'煤气'）有关系，这个储备量有个极限，也就是可能抒写钢琴音乐的煤气缸里的煤气（才华）用尽了，就转入其他类型的音乐创作中去。所以每个人需要不断地再学习再补充自己的'煤气'，使才华不断上升延续。"

"学习音乐创作，须做到三多：多读、多听、多写。多读者，除有关创作技法理论外，还须多读乐谱（分析），在读的过程要多问些为什么，进行自问自答，才能深读之。多听者，即多听各种类型的音乐，将自己的感情投入音乐的洪流中，自我感情奔腾；听中多想，即研究其技法。多写者，即是将所读所听的东西，立即结合动笔写作，写作中要有自己的想法，不摹仿，达到学以致用。这就是理论与实践相结合，就容易掌握音乐的创作能力。"

"学习音乐的人，除作曲技法理论书外，还得对文学、诗词、中外历史、哲学、音乐美学、社会学、人文学等进行学习，对于兄弟艺术也须了解与学习。尤其对音乐的发展历史，更须精通，否则不理解音乐历史的过去，就认识不清现在与未来的发展方向。我们常看到一些只搞歌曲旋律写作的人，只读曲调写作的书，只听歌曲作品的音响；有的弹钢琴的人只听钢琴音乐；从事声乐的只听声乐曲；这是'近视眼'和音乐'偏食症'的学习方法，这样修养知识面狭，不容易提高。我们应主张尽量扩大自己的学术面，要博览群书、博览众乐、博观兄弟艺术，把知识面打得越宽越好。"

"歌曲是音乐与文学综合的艺术，它的内容多靠文学——歌词来体现，它是'带感情音响的文学'，严格地说，是综合性的音乐艺术，不是纯音乐的艺术。而纯音乐（器乐曲）多是无标题但具有丰富内容的艺术，这就需要作曲家加深自己各方

面的修养，更出色地以乐音构成具有深刻内涵的乐曲，给人以启迪。所以说作曲家在创作时，胸中须具有一桶水，但在一首乐曲中可能只需一滴水。"

● 金正平

1992年10月在回复本课题组的提问时，金正平撰文《我在音乐创作美学思想上的一点浅见》简单地谈了自己在音乐美学方面的见解，发表于《现代乐风》。

这一系列参考题，涉及广泛的美学基本理论及当前实践中的重要问题，非常有意义。但用短短的文字是不可能阐述清楚的，姑且像学生答题一样，简单概括地交卷。

1. 关于基本观念

我以为能唤起人们某种崇高、美好的情感，激发对生活的积极追求，并能在审美上得到满足的音乐，是有价值的音乐。

2. 关于音乐的本质

说音乐什么也不是，也不能表现的这种观点，我以为是站不住的。我甚至因此会怀疑到持这种观点的人是怎么爱上音乐、从事作曲的。持这种观点的作曲家在创作时，他总要想到那是他所要的东西——且不论他要的是什么，即便是所谓纯粹的音乐形式本身的美，那也总是他所追求和表现的一种美，而这种审美的追求，我却认为离不开他在一定历史、时代、社会、人群所受的影响。

我自己总是为了某种审美需要、感情的表现需要而创作。

3. 关于创作技法

在我创作时，的确存在着"听众"，即使并非十分具体明确，我也并不受到这种"听众"的约束和"迎合"，但我希望他们能听得懂，希望唤起他们的感情、想象、理解和共鸣。我避免用晦涩的不易理解的语言，我们以为重要的不是技法而是感情。

创作技法是为审美需要，是为音乐表现而产生、服务的；它不是一种孤立自在的现象。创作技法既然是因表现的需要而被创造、被运用，因而某种技法总是更适于表现什么、不适于表现什么，带有自身的局限性。我想举例说，用无调性、序列技法，可能创作出一首出色的表现兵马俑的幻想性的作品，但我难以想象用它创作出的表现今天部队军人进行曲；我也还没有想过会有一首用无调性技法创作的表现明朗、欢快、幸福的乐曲（不是说不可能，至少是我尚未欣赏到）。我所听到、欣赏到的多半是表现远古、荒漠、阴郁、强烈的悲剧性的矛盾冲突，或是神异色彩、怪

诞幻想等的作品，其中有一些很成功的作品。因而，我以为各种技法并无高下之分，主要是看表现什么及表现得好与否，只要为达到表现的目的，什么技法都可以运用。在同一部作品中也可以兼容并蓄，然而这就有形式（不同技法）的融合、风格统一的问题，这全在于作曲家的运用。

4. 关于传统与创新

传统与创新并不存在根本的、不可调和的矛盾。传统的形成历史也即是创新的渐进积累，创新应该是传统的发展。

我接受的是传统的音乐教育，审美上有着传统的深深烙印。然而近些年来我也接受了现代音乐，开阔了视野，对其中的某些作品产生了喜爱，甚至有的使我震撼。在一段时间里，在现代技法、超前新潮中也曾有过迷惘，甚至动摇。但是，具体到作曲实践，我最终并没有改变自己的审美，然而我得到启发、得到丰富，为了某种表现需要，我有选择地汲取一些新的技法，但仍然是基于传统之上。

我认为，创作的道路是宽阔的，新技法的引进不是为了将创作路子变得狭窄，而应该更加开阔。不仅各个作曲家可以自由发展、选择，而且同一个作曲家在他不同题材的作品中，甚至同一作品中也可以有技法上的自由选择。关键是表现什么和表现得是否好，是否有创造性，是否（我以为是十分重要的）为人们所喜爱、所理解、所感动。

这大约是我所要说的主要的意思。

5. 关于未来

最后，我想谈一点希望，可能离题。

讨论创作美学思想的目的，其最现实的意义之一，是繁荣创作，从而活跃丰富我们的音乐生活。我热诚地支持、赞成探索，并且从中受到启发、获得益处，激励自己学习和创作。同时，我从今天中国的音乐生活中又深深感到，我们作曲家绝不能脱离开当前中国的广大听众，应该写出一些既能满足他们目前审美水平所需要的，而又能引导他们逐渐提高的作品。繁荣创作的目的不能忘。

**三、20世纪30年代出生的作曲家思想**

作曲家代表：黄虎威、汪立三、何占豪、辛沪光、钟信民、卞祖善。

● 黄虎威

以下内容取自黄虎威发表在各处的文论或他人发表的访谈,并均注明出处。后面几条取自他提供给课题组的短文。

1. 关于音乐创作与接受

"我觉得音乐作品应该是给别人演奏和听的,演奏者和听众所能接受的程度越高就越好。当然,所谓'听得懂'这句话的含义可能还有美学的问题;但我想,单纯、朴素、鲜明的东西,总是能让别人更容易接受。我是个在四川土生土长的作曲家,应该算个'土特产'吧,那就应该写出自己的地方色彩来。如果每个地方的作曲家都能表现出自己的'地方特色',那么音乐创作就会有一个'百花园'的局面。当然,民族风格也包括了各地区的不同风格,四川的风格只是其中之一。我想不仅四川人听了感到亲切,就是其他地方的人听了,也会感到有些特点。"①

"我觉得在深入生活后得到的印象,向民间音乐学习的收获,是很多年都磨灭不了的。音乐是抽象的,有时我只是在表达一种内心的感受。比如《f小调小奏鸣曲》展开部的第四片段,有人问我:'是否表达对过去苦难生活的沉思?'我说:'不是。'其实我也很难讲出具体内容来。只是觉得有时很久很久也写不出一个音,有时却是一下子音乐全出来了。我这个人把作品的艺术生命看得很重,只要有人把我的作品介绍出去,只要听众对我的作品认可,我就很高兴了。"②

2. 关于民族风格与民间音乐

"创作可以有各种各样的道路,民族风格道路只是其中的一条。当然,对民族风格的理解可以见仁见智,各人有自己的道路和写法。我觉得这是很正常的。如果都按照一个模式、一条路子去写,那才是不正常的,也是不可能和不应该的。不过还是有人更多考虑技术上的东西。对那些新的东西,我是肯定的,也喜欢听,但我还是喜欢巴托克说的'农民音乐的语汇应该成为我们创作的母语'这句话,它使我

---

① 鲍蕙荞."我的作品只是一朵山野里的小花!"——著名作曲家黄虎威教授访谈录[J]. 钢琴艺术,2003(2).
② 鲍蕙荞."我的作品只是一朵山野里的小花!"——著名作曲家黄虎威教授访谈录[J]. 钢琴艺术,2003(2).

更加肯定了自己多年来的想法和做法。我还建议作曲系把这句话写下来,挂在墙上,勉励师生们学习民族民间音乐。"①

"我有时到下面去听听民歌,当然也学学别人收集来的乐曲。我觉得以前很重视对民歌的收集、整理。现在对于刚跟我学的学生,我要他们每人一定要背会100多首民歌。这已经是最低限度的要求了。俞抒(另外一位作曲家)曾对我说过,他在上海音乐学院学习时,作曲系的同学每天都要在一起背民歌、曲艺和戏曲的旋律,大家会背近千首呢。我觉得就是应该把这些东西深深地刻到脑子里去。"②

"民族风格浓郁的东西会长远地流传下去。像贺绿汀先生的《牧童短笛》就是一个例子。而且一些过去曾被称为'新潮派'的作曲家,如何训田、谭盾、瞿小松等,他们的民歌、民族音乐底子都很厚。如何训田,以前就曾经在川剧团工作了好几年。其实外国音乐家也是如此,柴科夫斯基、肖邦都受到民间音乐的强烈影响。斯特拉文斯基的《春之祭》,虽然节奏离奇、和弦叠置、调性重叠,但仍具有较鲜明的俄罗斯民族音乐特色。这部作品已成为现代音乐的经典之作。所以,尽管现在已经没有什么新的民歌产生,但有悠久历史的东西,总会有更长久的光芒。这些东西有着自己的历史地位,它们是不会从历史中消失的。比如虽然出现了德彪西、拉威尔、勋伯格、斯特拉文斯基这些音乐家,贝多芬、肖邦这些音乐家也不会从历史中消失。艺术历史的长河是割不断的。相反,那些纯粹搞技巧的音乐,就缺乏了真正的内容,是没有生命力的。"③

"创作具有中国作风、中国气派的器乐曲,应作为我们奋斗的目标。器乐曲的旋律,包括旋律的陈述和发展,都应植根于我国民族民间音乐的肥沃土壤中。我们应当终生不渝地致力于学习和研究我国的民族民间音乐,从中吸取丰富的营养。"④

---

① 鲍蕙荞."我的作品只是一朵山野里的小花!"——著名作曲家黄虎威教授访谈录[J].钢琴艺术,2003(2).
② 鲍蕙荞."我的作品只是一朵山野里的小花!"——著名作曲家黄虎威教授访谈录[J].钢琴艺术,2003(2).
③ 鲍蕙荞."我的作品只是一朵山野里的小花!"——著名作曲家黄虎威教授访谈录[J].钢琴艺术,2003(2).
④ 黄虎威.重视器乐曲的旋律——器乐创作小议[J].人民音乐,1979(5).

"提倡器乐曲旋律的民族风格,并不是要求旋律从头到尾都必须具有强烈的民族风格。民族风格也不是一成不变的。随着时代的变迁和文化交流的日趋频繁,民族风格必然会有所发展。这种发展,当然不能抛弃固有的传统。有的器乐作品的民族风格强烈一些,浓厚一些;而另一些器乐作品则由于吸收外来因素较多,民族风格相对地会减弱一些;个别作品可能距离民族风格相当远。对于后两种作品,只要内容好,并为人民群众所接受,都应给予肯定。"①

3. 关于乐曲与歌词的关系

黄虎威在评介樊祖荫的《儿童钢琴组曲》中谈道:"为了让读者更好地理解乐曲,所有小曲的标题下面都摘引了部分歌词作为了解作品内容的提示。这样做的初衷虽然是好的,但效果却不能完全令人满意,因为并非全部小曲都表现了所附歌词的内容……我们很难看出所采用的写作手法、乐曲的内容与歌词的内容有什么内在的联系。情况刚好相反,这些小曲带给我们的艺术美感纯粹在于它的旋律、和声、织体、速度、力度、演奏法等巧妙结合而成的整体,而与歌词内容无关。如果一定要在乐曲中去寻找歌词内容,用以解释乐曲,就会进入一种误区,就会因为寻找不到而失望、迷惘。实际上,许多器乐曲的美是语言、文字无法解释清楚的。"②

4. 关于音乐创作的"五大件"

"'四大件'在音乐创作中的巨大价值和作用,已被实践所证明。我们不仅要学'四大件',而且要精通它。我们的器乐曲不但旋律要感人,而且应有高水平的创作技巧,在和声、复调、曲式、配器等方面也经得起分析、推敲。和声、配器等方面的逊色,也会降低整个作品的艺术感染力。如果把旋律(包括歌曲旋律和器乐曲旋律)写作也算作一个'大件',加上'四大件'而成为'五大件'的话,则旋律写作显然应居首位。有了能表达内容的美好旋律,再加上精致、考究的和声、配器,就能使内容表达得更加深刻动人,收到锦上添花、相得益彰的效果。如果旋律不好,只在和声、配器等方面下功夫,是难于从根本上改变作品的面貌的。"③

---

① 黄虎威. 重视器乐曲的旋律——器乐创作小议 [J]. 人民音乐,1979(5).
② 黄虎威. 56首小曲,56朵小花——评介樊祖荫的《儿童钢琴小曲》[J]. 人民音乐,2001(8).
③ 黄虎威. 重视器乐曲的旋律——器乐创作小议 [J]. 人民音乐,1979(5).

5. 关于旋律写作与思想感情的表达

"旋律是音乐的灵魂。""在音乐创作中，旋律写作十分重要，无论歌曲或器乐曲都是如此。"①

"歌曲是旋律与歌词的结合，表达思想感情的任务分别由旋律与歌词承担。中外古今许多优秀的歌曲得以广泛流传，甚至成为不朽的杰作，除歌词的成就外，主要应当归功于依据歌词而创作的优秀旋律。舒伯特、柴科夫斯基以及聂耳、冼星海等许多作曲家的脍炙人口的歌曲，如果没有表情深刻的美好旋律，就不可能广泛流传。"②

"由于器乐旋律反映现实生活的特殊能力，它可以不凭借其他艺术形式（文学、美术、戏剧等）的帮助而独立地表达思想感情和艺术形象，激起人们的心理共鸣，因而歌曲中的旋律可以离开歌词而单独存在……许多根据优秀民歌改编的器乐曲，我们在欣赏时，有时可以完全不联想，或者根本不知道歌词内容，而仍能充分感受到乐曲的音乐形象和思想感情，这就进一步证明了旋律的独立表情能力，同时也说明了旋律在歌曲中的重要性。"③

"构成旋律的因素有旋律线、节奏、节拍、调式、速度、力度、音区、音色等。其中比较重要的是旋律线与节奏。研究器乐旋律，在涉及上述各种因素的基础上，重点应放在旋律线及节奏上。当然，研究这些技巧手法，应该紧紧联系旋律所表达的内容，看它们如何互相配合以表达思想感情。"④

黄虎威作品的个性具有鲜明的时代感、浓郁的民族风格和地方特色。他的作品总是乐中有画，乐中有诗，诗情画意与乐韵熔于一炉。他在外来技巧与民族风格相结合的探索上也独具匠心。

他曾于1996年2月撰小文一篇讲述自己创作上的一些想法（载于福建省艺术研究所内刊《现代乐风》），以下是内容摘引。

---

① 黄虎威.重视器乐曲的旋律——器乐创作小议[J].人民音乐,1979（5）.
② 黄虎威.重视器乐曲的旋律——器乐创作小议[J].人民音乐,1979（5）.
③ 黄虎威.重视器乐曲的旋律——器乐创作小议[J].人民音乐,1979（5）.
④ 黄虎威.重视器乐曲的旋律——器乐创作小议[J].人民音乐,1979（5）.

#### 6. 关于创作器乐曲的出发点

描绘大自然，表现对大自然和家乡的热爱是我创作器乐曲的基本出发点。我相信器乐曲能够抒发对景物的感受，能够表达对生活的热爱。我于1958年写的《巴蜀之画》即体现了当时的创作思想，以后的器乐曲也是这样。李白的《峨眉山月歌》是我儿时喜爱的诗篇之一。在根据这首诗进行创作时，不仅力图表达原诗意境，而且还倾注了我对巴山蜀水的一片深情。甚至在无标题的器乐曲中也或多或少地融进了上述思想。

熟悉生活和采风是必要的，如果不熟悉巴山蜀水的风土人情和民间音乐，我就不可能写《巴蜀之画》《大巴山的春天》《嘉陵江幻想曲》《峨眉山月歌》等作品；如果没有1963年的赴新疆采风，我也不可能写《阳光灿烂照天山》和《赛里木湖抒情曲》等作品。创作技巧无疑极为重要，而创作灵感同样也极为重要。熟悉生活和采风至少是获得和激发创作灵感的行之有效的好方式之一。

#### 7. 关于作曲技法

采用任何作曲技法都既能写出成功的作品，也可能写出平庸甚至失败的作品，这就取决于技巧水平的高低和技法的运用是否得当。作者采用何种技法，应由作曲家自己决定，因为他理应享有完全的自由和主动权。

#### 8. 关于"音为心声"

古语云"言为心声"，对黄虎威而言，则是"音为心声"。

我的作品是思想和情感的真实流露和表达，借音乐说出心中的话，抒发真情实感。作品注重体现民间音乐风格和地方音乐特色，刻意追求美好动听和富于表现力的旋律与多声写法。

每一位作曲家都会喜爱自己备尝艰辛后写出的作品。虽说"音为心声"，但写作品不仅是为了表述自己的心声，同时也是为了给别人演唱、演奏和欣赏的。从这个意义上讲，我期望我的作品能被音乐界同仁和听众接受，并且期望喜爱我的作品的听众越来越多。

### ●汪立三

以下内容取自汪立三发表各处的文论，综合在一起，并均注明了出处。

1. 关于传统与创新

"人类文化在历史上不断地积累着，它好像是越来越高大的台阶，又像是越来越沉重的包袱。传统，它可以使你渊博，使你丰富；但也可压杀你的生机，压杀你的性灵。音乐的实践也是这样，如果没有传统，闭目塞听的人连一个最简单的旋律也不可能哼出；如果囿于传统，最博学的音乐家也只能是学舌的鹦鹉。所以，人们必然是在尊重传统与突破传统这两极之间寻求前进的道路。在不同的历史时期，有时两极平衡，有时尊重多于突破，有时突破多于尊重。"①

"我们固然有伟大悠久的文化传统，但今天要引进、要学习的新东西是太多了，抱定'先前阔'有什么用？此外，也不应该有这样的误解，认为新的东西只有和老根相通者才可以用。中国历来有'托古改制'一说，后来连西方传教士也学会了这一套，说什么基督教并不违背孔老夫子的古训。我讲'新潮与老根'是否也是在重演这故技？扪心自问呢——我热爱民族的传统文化，但目光是向着未来的。"②

"从实际上来看，当前还没有形成一个抛开传统的作曲教学路子而以现代音乐为基础的好办法。因为所谓现代音乐是五花八门的，它没有统一的规范，因而不可能有统一的基础教学体系。所以现在还是只好从传统的学起，然后去求发展，求创新。其实这也是个老问题了。三十几年前我在上海音乐学院念书时也曾以之求教于沈知白先生。他说：'想创新的人对传统有两种办法，一种是德彪西的办法——学而忘；一种是穆索尔斯基的办法——干脆不学。'这又是沈先生的一句妙语！……我想还是用德彪西的办法——学而忘。"③

"如果没有五四以来那些音乐界老前辈办的音乐教育，就没有我自己……至于把西方十八、十九世纪的音乐当作该扔掉的东西，那也是不对的。毕加索曾说：'艺术不是在进化，而是不断变化。'艺术应当不断变化，这是毫无疑义的。有的艺术家尤其勇于求新求变，毕加索一生就有过多次变化，风格上划分为好几个时期。但我们不能笼统地说后面时期一定超越前面时期，而应对具体作品做具体分析，正

---

① 汪立三.新潮与老根——在香港"第一届中国现代作曲家音乐节"上的专题发言[J].中国音乐学，1986（3）.
② "海边卖水"及其他——作曲家汪立三答本刊记者问[J].人民音乐，1986（10）.
③ "海边卖水"及其他——作曲家汪立三答本刊记者问[J].人民音乐，1986（10）.

如对斯特拉文斯基一样。还应看到，风格的变化，并不总是谁打倒谁的关系，也可表现为一种补充的关系。创新是完全必要的，但它并不是把旧的全部驱逐，全部取代。一个代替一个，世界上永远只剩一个，这岂不单调？""风格的新与旧不等于水平的高与低。不同风格的作品都可能有高有低，要创造自己的风格，也尊重别人的风格（当然你完全可以不喜欢它）。"①

2. 关于音乐创作的民族性问题

"我不同意说中国人写的音乐都是中国音乐，因为几十年来专业音乐教育是从西方引进的，在这种教育的强大影响下要想发扬音乐的民族性是需要付出劳动的，不能把音乐创作的民族性看成与生俱来的东西。""如果某国人写的音乐都是某国音乐，那么以后对作品的民族性不需作任何分析，只要查户口好了。""说民族性是发展的，这话很对。但也不能因此将民族性这一概念的内涵与外延无限地扩大，那样实质上取消了这一概念。另一方面，我认为某些风格并不民族化的曲子同样也可能是非常好的作品，没有必要为了肯定这些作品而硬说它们是民族化的。当然，文艺作品是否民族化，这被当成一个重大问题是由来已久啦。鲁迅先生早就说过：'这么做既违了祖宗，那么做又像了夷狄，终生惴惴如在薄冰上，发抖尚且来不及，怎么会做出好东西来。'而今天的中国，这个发抖还来不及的时代已一去不复返了。我感到我们作曲家对民族化的问题今天应有个实事求是的认识。以我个人来说，我对民族化的东西更有感情，但也承认不民族化的作品仍然可能有其重要的价值。"②

3. 关于创作技法

"对于年轻的作曲学生，也还要注意不应该因眼花缭乱而忽视了基础的训练。但总的来说，眼界是宽一些的好，手段是多一些的好。'江海不择细流，故能成其大'嘛。""我是拥护'拿来主义'的，我赞成鲁迅先生的'吃螃蟹'的精神。比如像十二音体系这个螃蟹就未当不可以吃吃。艺术中本无万能的技法，也无绝对禁用的技法，一切取决于得当与否。各种技法都具有不同的特点。拿通常的作曲技法与十二音体系的作曲技法相较，如果说前者好比是'画'，那么后者就好比是'织'。

---

① "海边卖水"及其他——作曲家汪立三答本刊记者问[J]. 人民音乐, 1986（10）.
② "海边卖水"及其他——作曲家汪立三答本刊记者问[J]. 人民音乐, 1986（10）.

站在'画家'的角度来看,可能感到'织'的工序太机械,不能尽情挥洒,那他就'画'吧,也不用反对由人试着去'织'。在技法上还是应该允许探索,来一个八仙过海有何不可?"①

"作为一个中国作曲家,我感到借鉴外国的东西不是为了寄人篱下当某家某派的附庸,而是为了多点本事,最终还是贵在以自家面目自立于世。因此我对那些舶来品总是想通过创作去探索其与民族音乐结合的可能性。这个结合在十二音体系的条件下是较为困难的,但并非不可能。我们可以看到,某些现代建筑在结构原则方面已完全不同于世代相传的民族建筑了,但却可以从其他方面体现出民族的特色,使人感到它有我们伟大民族的血统。这取决于建筑艺术家的美学观,以及基于其美学观所做的努力追求。十二音体系的音乐呢,不管人们叫它 atonality 也好,叫它 pantonality 也好,总之,调性是解体了,调式亦不复存在。可是,音乐的民族气质一定会和调性、调式共存亡吗?不一定的,新条件下的音乐风格对民族传统还可以'遗貌取神'。我这样说,好像比较空泛,那就说点具体的东西吧——具有民族特色的音调在这种情况下仍然是可存在的,当它渗透于十二音序列的种种组合中时,仍可显示出强大的生命力。""记得在五十年代初,学院还在江湾时,有一次我向沈先生请教关于音乐的民族特点问题,他曾对我说:'在这个问题上,音调比调式的意义重大得多。'他这句话给我启示极大,引起我许多想法。"②

4. 关于民族风格

"一部音乐作品如果注重民族风格,我想会有三条好处:(1)更易为群众接受;(2)表现民族的生活、民族的精神面貌更真切、更完美;(3)更具有世界意义。"③

"第一条的道理很明白,不用多说。这是个喜闻乐见的问题。我们的音乐首先是写给中国人听的,终究要中国人爱听。但应指出喜闻乐见不等于习闻常见。群众的喜好并不是一成不变的,它也要随着生活的发展而发展。把喜闻乐见和习闻常见

---

① 汪立三.《梦天》作者的话[J].音乐艺术(上海音乐学院学报),1982(3).
② 汪立三.《梦天》作者的话[J].音乐艺术(上海音乐学院学报),1982(3).
③ 汪立三.在全国交响音乐创作座谈会上的发言[J].人民音乐,1983(4).

等同起来是不科学的。对交响乐以及其他一些外来的艺术品种更不能拿习闻常见来要求它。因为既是引进的东西，那本来就是我们民族原先没有的，要拿习闻常见来做标准，只好画地为牢、故步自封了。但在创作中要求引进的东西和我们民族的风格很好地结合，以使人民更加喜闻乐见，这还是完全必要的。"①

"第二条是有关艺术的真实性与完美性的问题。我们的作品，绝大多数是反映中华民族的生活、中华民族的精神面貌的。风格洋了就不真实。我们有些同志对这一点注意不大够，有的标题音乐作品主要形象是中国人而背景像外国，有时背景像中国而主要形象是外国人（当然，如内容需要，也完全可以这么写，但也要有适当的处置，使之在艺术上更合理）。有时风格前后脱节，这一段是油画，那一段是国画，不是融会贯通的有机整体，而是拼凑成章的大杂烩，真可谓：'离则双美，合则两伤。'因此风格的缺陷也会影响到艺术的完美性。"②

"第三条，民族风格的世界意义问题，不少同志都谈到了。这里我补充一段别林斯基很有意思的话：'所有的民族之所以能够以自己的生活构成全人类历史生活的同一个和弦，这是由于每个民族都是这一和弦中的一个特殊的音，因为，完全相同的各音是不能构成和弦的。'这个比喻好极了！他这里说的是生活，作为生活的反映，艺术也应是这样的。假如各民族的艺术都丧失了自己的风格而同化，那也就像齐奏一样单调了。我感到像我们这样有着伟大文化传统的民族，理应在全世界各民族文化的和弦中唱一个有独自特点的声部，这是我们对世界人民应做的贡献。不应该像有些不会唱合唱的人那样，总是向别的声部投降……齐白石说：'学我者生，似我者死。'这话非常有道理。我们要踏踏实实地向外国音乐学习，从古典派到现代派都大有可学的。但不应以和外国某家某派相似为目的，而是要创作出具有自己民族特色的新艺术来。这就要求我们在学习外国的同时，也要学习自己民族的东西，而且首先要热爱它、尊重它的特色，不要随便用现成的洋框框去'规范'它，相反的是，应该让它的特色在现代创作中放出异彩。"③

---

① 汪立三. 在全国交响音乐创作座谈会上的发言 [J]. 人民音乐，1983（4）.
② 汪立三. 在全国交响音乐创作座谈会上的发言 [J]. 人民音乐，1983（4）.
③ 汪立三. 在全国交响音乐创作座谈会上的发言 [J]. 人民音乐，1983（4）.

"我主张要善于学,还要善于躲,近、现代的作曲家很注意在'躲'字上下功夫。人家经营很多年了,对他们那许多现成办法,要学也要躲。一句话,傍人门户不如自出机杼。否则还是要落到齐白石说的那个'似我者死'的下场。"①

5. 关于个人风格

"一个作曲家如果没有个人风格,那他只是在作曲家的队伍中增加了一个数;如果有个人风格,那他在作曲家的队伍中就增加了一种质。历史上有的作曲家作品并不多,如穆索尔斯基、鲍罗丁……,但因为个人风格突出(当然,还有其他长处),他们用几部作品就为人类音乐宝库添彩增辉。"②

"当然,要形成个人风格也很不容易。不能把它和性格的自然表露画等号,它是以艺术家的全部素养为基础的,其中饱含着大量精神劳动的汗水。要不倦地学习,要顽强地探求。对别人的东西懂得越多越有利于自己的独创……眼界宽了,办法多了,胆子也会大一些——允许他们破格,就不允许我破格?你敢开一个三角形的窗户,我就不能开一个圆形的门?"③

"眼界、胆子是重要的,而更重要的是要有创造的愿望。有了这个愿望就会促使你一点一滴地去探求……真正有创造愿望的人,一定不会这样敷衍,他有自己的话要说,不能写那些人云亦云的音符。"④

6. 关于音乐文化

"我从来认为,世界上各民族的文化贵在各有千秋,贵在各树其帜,发扬光大而彼此交相辉映。今天,在地球村上的居民来往日益频繁,交流日益深广的今天,我仍然这样认为。如果有一天,各民族文化都煮成了一锅粥,那样的前景未免过于单调而可悲。这么说,我好像反对'合璧'?不,应该看到,'合璧文化'将是越来越突出的一个很有意义的现象。它的意义是进一步丰富我们世界文化而不是使之趋于单一。正如远缘杂交在生物学上的作用一样,文化上的杂交也将产生种种奇花异草,有着不同的特色和价值。前几年,尼日利亚著名作曲家欧巴博士(Akin Euba)

---

① 汪立三.在全国交响音乐创作座谈会上的发言[J].人民音乐,1983(4).
② 汪立三.在全国交响音乐创作座谈会上的发言[J].人民音乐,1983(4).
③ 汪立三.在全国交响音乐创作座谈会上的发言[J].人民音乐,1983(4).
④ 汪立三.在全国交响音乐创作座谈会上的发言[J].人民音乐,1983(4).

在给我的信中写道:'那种结合西方和非西方因素的音乐语言,不必再被看成是它们各自文化之根的穷亲戚了,它们已凭借其自身的资格呈现出相当大的活力。'我很同意他的话。"①

"历史证明,音乐文化的发展也像其他事物一样,是按'否定之否定'规律作螺旋式的发展(我说'发展',不说'上升')。我认为,东西方音乐有时好像处于螺旋的不同层位的相同方法上,这时,相通的因素就突出了。""至于相异的因素呢,应该说不仅可以借鉴,而且应该借鉴,某种意义上说,也许它能起到更大的作用,那就是为我们民族音乐提供新的触媒,补充新的血液,甚至更新它的精神和气质,正如'远缘杂交'可以产生新的强大的生命力一样。但这绝不是要将中国音乐与西方音乐溶而为一。今天,全世界艺术正进入一个多元化的时代,音乐也不例外,在这个多元化的时代里,我们中国现代作曲家应以民族性与现代性的结合而独树一帜,走向世界,大放异彩。"②

7. 关于偶然音乐

"其实,一般音乐的创作过程中就包含着大量的偶然因素。""我们作曲时难道就是把头脑中的音符按预定计划一个个原封不动地往谱纸上摆吗?事实上,整个创作过程常常出现预见之外的东西。台湾著名画家刘国松反对'意在笔先',主张'画如布弈'。""这就是说,'意在笔先'常常会囿于艺术家已有的现成东西,'画如布弈'则常能有意想不到的突破。音乐创作其实也是这样。就这个意义来说,可以认为偶然音乐是将创作过程中的偶然因素通过表演直接展示给听众——我这是说的单人的即兴表演,如果一些人同时表演偶然音乐,则会出现机遇的问题。机遇在艺术创作中从来就有一定的位置,比如陶瓷艺术的窑变,民间蜡染的冰裂纹,用宣纸作书作画出现的飞白与晕化……这些都往往不能由人的意志完全地加以控制。一些好效果常常也不能一点不差地再现。人们常说,偶然音乐每次演出都不一样。但那又有何不可?比如旅游,同一个故宫,你昨天从正门进去,他今天从后门进去,你玩大半天,他玩一两小时……回来都说玩了故宫,可以说欣赏的对象既相同又不相

---

① 汪立三. "合璧"之歌——作曲家齐以文的境界[J]. 人民音乐,1990(4).
② 汪立三. 新潮与老根——在香港"第一届中国现代作曲家音乐节"上的专题发言[J]. 中国音乐学,1986(3).

同。就这点而言,偶然音乐每次不一样并非是缺点而是特点。当然,作曲家在创作偶然音乐时总要为表演者提供一些依据,一些限制,诸如素材、结构等,如果什么也不提供,完全让表演者自己动脑筋或不动脑筋去碰,完了说是你的作品,你拿稿费,那就不对了。"①

"在国内,偶然音乐尚不普遍,一方面是因为它还不大为人理解(尽管民间音乐里本来很多),另一方面恐怕也因为缺乏能适应其需要的表演者——如果总谱上某处让谁即兴拉一段,而他给你来一段门德尔松协奏曲怎么办?所以我个人还是喜欢把自己要的音符都一五一十地写出来。"②

8. 关于新潮音乐

"'新潮'虽然只是以人数不多的作曲家为代表,其作品大多带有探索性质、实验性质,其听众群也并不广大,但这'新潮'却具有很强的冲击力量。它是中国这颗古老大树上绽开的新花。它似乎在启示人们,我们中华民族蕴藏着无限的生机,在经历了曲折、黯淡的岁月之后,它正以令人耳目一新的才华和勇气迎接着春天,创造着春天。'新潮'在艺术上的得失、成败,让时间去考验吧!"③

"'新潮'冲击着多年来封闭、落后造成的因袭和陈腐,引进了不少西方现代音乐技法为其手段。这是不足为怪的。""不应把当前的'新潮'看作是西方某家某派在中国的一个支流、附庸。有理想的中国作曲家,从来都是把发扬民族音乐以自立于世界文化之林作为自己的任务。""在西方现代音乐里,有许多东西实际是来源于东方,现在好比是'回娘家'。还有一些东西虽不一定是来源于东方,但却是和东方音乐有相通之处。因此,引进这些东西实际与我们音乐创作的民族性是并不矛盾的。有许多现代技法确实比 I IV V 的和声、'乐队长'式的配器、ABA 的曲式……和我们更加接近、融洽。遗憾的是几十年来国内音乐界对西方现代音乐少有接触和研究。"④

---

① "海边卖水"及其他——作曲家汪立三答本刊记者问[J]. 人民音乐,1986(10).
② "海边卖水"及其他——作曲家汪立三答本刊记者问[J]. 人民音乐,1986(10).
③ 汪立三. 新潮与老根——在香港"第一届中国现代作曲家音乐节"上的专题发言[J]. 中国音乐学,1986(3).
④ 汪立三. 新潮与老根——在香港"第一届中国现代作曲家音乐节"上的专题发言[J]. 中国音乐学,1986(3).

### 9. 关于我们民族审美意识

"我们民族审美意识有一个特点,就是偏重线的表现力,因而使书法、绘画、篆刻等艺术在世界独具一格。在音乐方面那当然就是对旋律的重视。这点毋庸我来多说,现在我要谈的'单音内涵的丰富性',指的是音色与音的动势。"①

"许多学者都曾指出,中国民族音乐在音色方面的开发有着了不起的成就……中国的乐器,大多音域不宽(古琴是少有的例外),而且以中音区的乐器为多,在这样一个颇为狭窄的范围里各擅胜场,造成繁复的变化,音色是一个重要的因素。声乐也是这样,欧洲传统唱法固然有非常高的成就,但和我们民族声乐相比,我们在音色上有更多样的要求。各种剧种、曲种间唱法的差异,生、旦、净、末、丑之间唱法的差异,以及在声音观念方面发挥各种音色的功能而不仅仅拘泥于狭义的'悦耳'这一点上……这些都是我们民族审美意识的表现。""我认为,中国人对音色的认识在音乐美学上有其独到的深度。"②

"除了音色之外,单音内涵的丰富性还表现在音的动势上。所谓音的动势,我是用以概括发音过程中某些抑扬顿挫的变化。这种变化即使在单一乐音中也有丰富的体现。无论在声乐或器乐中,一音之处,其音头、音腹、音尾,在高度、力度、速度以及音色方面往往有或隐、或显、或多、或少的可变性。这好比中国的书法,十分讲究怎样下笔、怎样行笔、怎样收笔,或纵、或敛、或刚、或柔、或方、或圆、或断、或连……即使在一点、一画里也充满了韵律感,似有内在的生命力运化其间,而不同于借助尺子描出的美术字。这也是我们民族审美意识的一个鲜明特征。"③

"我们民族传统的乐思本来有着行云流水、浑然天成的美,古琴曲、昆曲等表现得非常明显,就不必说了,即便是一些节拍感很强的民间乐曲,它的节奏与

---

① 汪立三. 新潮与老根——在香港"第一届中国现代作曲家音乐节"上的专题发言[J]. 中国音乐学,1986(3).
② 汪立三. 新潮与老根——在香港"第一届中国现代作曲家音乐节"上的专题发言[J]. 中国音乐学,1986(3).
③ 汪立三. 新潮与老根——在香港"第一届中国现代作曲家音乐节"上的专题发言[J]. 中国音乐学,1986(3).

句法也往往是变化多端的，它们给人一种任其自然的舒展感，这即是我所说的散文性。可以说，它也是我们民族审美意识在音乐中的表现。这个审美意识并非孤立的、偶然的现象，我们在中国艺术的其他门类里也可以看见大量的对散文性的偏爱。"①

### ●何占豪

1. 关于音乐的价值

关于音乐的价值问题，何占豪认为由于不同的人有不同的精神需要，因而也有不同的审美观。因此，音乐的价值不能一概而论，一些人很喜欢的音乐作品，另一些人可能认为毫无意思。他认为只要是人们喜爱的音乐，无论是陶冶了情操或是受到了教育或是得到了娱乐甚至宣泄了自己的感情，都是有价值的。显然，在音乐美学上，他也是倾向于情感论，认为音乐是表达情感的。

2. 关于音乐的本质

在谈到音乐的本质时，何占豪指出，音乐是具有表现功能的，音乐的表现功能主要在于能否深刻地"揭示人的内心思想感情"。作曲家只要抓住这一点，去表现各种人物，把典型环境中典型人物的思想感情用音乐表现出来，就能引起听众共鸣，使听众了解社会，认识世界。他写的《梁祝协奏曲》《莫愁女幻想曲》《烈士日记》《弦乐四重奏》和交响诗《龙华塔》等作品都是运用音乐的特殊表现功能，揭示古代和当代各种人物的内心世界，使人们认识他们，了解他们，从而给人们以不同的启示。

3. 关于创作风格与个性

关于作者作品的风格问题，何占豪认为一个作曲家的作品风格是受多种因素影响而形成的，他还做了简单的归纳：

（1）经常接触的音乐语言，特别是作者本民族民间音乐的影响。

（2）接受的音乐教育，特别是各种不同的创作技法。

（3）长期生活的地理环境，如山区、水乡、草原、城市。

（4）作曲家的性格，如感情型的、理智型的、活跃开朗型的、内在文静型的。

---

① 汪立三.新潮与老根——在香港"第一届中国现代作曲家音乐节"上的专题发言[J].中国音乐学,1986（3）.

（5）作曲家的生活经历而形成的对生活的特殊感受。

曾经有理论家将何占豪的作品风格总结为九个字：民族性、抒情性、戏剧性。这是有一定道理的。何占豪从小接触民间音乐，长期以来习惯于用民族音乐语言表达感情，这形成了他作品的鲜明民族风格。他从小生活在江南水乡，故乡的青山绿水长久地熏染着他的思想感情，江南民间音乐又以擅长抒情而闻名全国，他的抒情性作品明显是受了生活环境的影响。而何占豪曾有很长一段时间从事戏曲乐队演奏员的工作，因而作品构思就很明显具有了戏剧性。由此可见，他所归纳的对作品风格形成影响的几点要素，在他自己身上都能找到有力的证据。

4. 关于创作技法

关于创作技法，何占豪认为创作技法是为表现作品内容服务的，离开了这个目的的创作，就是形式主义的。在他看来，创作技法是历代作曲家经过漫长岁月积累、探索的成果。由于产生的年代不同，人们把它们分成"传统的"和"现代的"。他认为，技法的新、旧不能与优、劣的概念混同起来，所有的技法都将通过创作实践的检验保留"优"的，淘汰"劣"的。判断创作技法的价值还是要通过作品是否受到人民群众的欢迎而定。他认为一切新的技法的探索一定要给予鼓励和支持，因为任何事物的产生都要有一个从"新生"到"成熟"的过程，轻易否定某种新技法和盲目追求某种新技法都是不对的。

用心关照何占豪的创作，由于他的作品比较讲究民族风格，因而更多的是从民族音乐传统中和西欧各时期的作品中去吸取创作营养。在对外来音乐技法的选择上，他对有利于准确塑造音乐形象，且不损害原有风格的方法才加以借鉴。

5. 关于艺术标准

何占豪认为音乐作品就其表现形式来讲还是有高级和低级之分的。他认为交响性的器乐显然比声乐作品和单旋律的歌曲高级，而传统的大型套曲也显然比民间小调高级。但是他又认为作品体裁形式的"高级"与"低级"不等于作品质量的"优等"与"劣等"。他极度反对把音乐品种分成"高贵"和"低贱"。他认为之所以把交响性的音乐作品或大型套曲归为高级，是因为它能容纳更多的内容，能表现人们多方面的复杂的思想感情，能表现事物发展、矛盾冲突等。也就是说，较能反映客观事物的总体形象，而创作这类乐曲也需要比较高级的创作技巧，而积累这些技巧

也需要有一个正规的、较长时间的学习过程。相比较之下，一般小的歌曲、器乐曲，表现的情感比较单一，它不需要容纳过多的内容，因而也不需要某些比较复杂的创作技巧。但何占豪也指出，"感情单一"不等于作品不深刻。"不需要复杂的技巧"不等于没有技巧或"轻而易举"。在他看来，衡量音乐作品的标准不是它表现形式的"高级"与"低级"，而是作品是否深刻准确地表现了作曲者要表现的思想内容，是否受到广大群众的欢迎而产生了巨大的社会效应。优秀的通俗歌曲可以打动人们的内心，庞大的交响乐作品也可能只是音响的堆积；相反，一首优秀的交响乐作品，它在全世界产生的影响是一首优秀的通俗歌曲不能与之比较的。

6. 关于创作思想

"外来形式民族化，民族音乐现代化"是他创作追求的目标。为了做到这一点，在创作大型的交响乐作品时，他更多地注意音乐语言的民族风格，尽可能尊重群众的音乐思维习惯；而在创作改编民族器乐曲或传统戏曲时，他又尽可能借鉴交响音乐作品中一些外来因素来丰富民族音乐，使它更能适应时代潮流。

何占豪的音乐创作思想前后并没有发生多大的改变，因为他始终深信只要音乐家一方面认真继承民族音乐的传统，同时又努力学习世界上一切先进的音乐创作技法，就一定能把中国的音乐创作推向一个既有鲜明的民族风格，又有先进世界水平的高峰，"不仅为广大的中国人民所喜闻，也会得到世界朋友的赞赏"。

● 辛沪光

辛沪光曾经对课题组提出的音乐创作美学思想参考问题做了详细的回答，课题组收录整理如下。

1. 基本观念

辛沪光认为有价值的音乐应包含以下几个方面：

（1）音乐是最擅长表达感情的一种艺术。首先作者应有极大的激情、高度敏感的观察力，体验和反映对生活及周围事物的态度，通过作品注入作者的各种情感和表现。也就是说，只有作者动之以情的音乐才能感染听众，使听众体会或领悟到某些东西，感受到音乐的价值。

（2）音乐存在的目的应该是被人们理解和接受，并得到精神享受。它也可以是用于娱乐消遣或是用以某些实用性的功能，例如广播体操音乐、广告或某场合的

背景音乐等。如果音乐不能被听众理解和感受，那么这样的音乐就没有存在的价值了。当然，某些音乐可能暂时不能被人们理解和感受，但随着听众对音乐知识的增长以及时间的推移，仍可能被听众理解和感受。但作曲家在主观上应有音乐是为听众服务这个愿望，这样才能体现创作的音乐价值。

（3）辛沪光认为，为了在艺术上不断地进取，作者应不停地孜孜追求、探索并尝试某些艺术构思和表现手段；为了更好地表达作品的内容，这些探索和追求有作者的创造性和独到之处，而不是没有个性的照搬或模仿；这样的音乐才能给人以启迪和有艺术独创的价值。真正有价值的音乐可以认为是美的音乐。

2. 关于音乐的本质

音乐应是有表现功能的，但有些音乐并不表现什么，只是给人以赏心悦目和松弛的感受，从广义上说也是它的表现功能。

辛沪光的作品大多是有表现内容的。例如《嘎达梅林》交响诗就是运用交响诗这种比较自由的体裁与表现手法，热情地描绘了内蒙古民族英雄嘎达梅林为了人民的土地、自由和幸福生活，领导人民起义，与封建王爷、军阀做斗争的英雄事迹，以及嘎达梅林牺牲之后人民对他的歌颂和深切的怀念。管弦乐《草原组曲》像一幅交响音画，通过三个乐章，用抒情写意及象征性的手法，艺术地概括和描绘了草原的风貌，以及牧民们对劳动生活的顽强意志和对美好未来的憧憬，展示了草原绚丽的美景。马头琴协奏曲《草原音诗》，采用了单乐章结构一气呵成，戏剧性地概括了内蒙古人民艰辛而复杂的生活历程，以深刻而丰富多样的感情变化，体现了整个民族的灵魂、志气和勇于斗争、奋发向上的进取精神。

3. 关于音乐的风格与个性

辛沪光认为，每部作品都应有自己的风格和个性，任何国家有成就的作曲家，他们的作品都明显地表现出它独特的风格和个性，因此，这些作品得到了世界的公认和广泛的流传。纵观西欧音乐的发展历史就能说明这个问题，从巴洛克时期的风格到古典乐派，又从古典乐派到浪漫派，之后又出现民族乐派、印象派、新古典主义以及20世纪出现的繁多的多元化发展或回归现象等。可以说各个时期都出现了一批有成就的作曲家和有代表性的作品，这些都反映了不同时代的变革和发展，因此不同的时期有不同的盛衰。每个时期音乐的变化和发展是由于社会变革的需要，

它们对传统既继承又挑战，即使是反叛也和传统有着千丝万缕的内在联系。民族风格也不能用凝固僵化的观点来看待，历史上也不是一成不变的，我国历史上之所以能留下宝贵的灿烂文化也是在广泛吸收异国或其他民族的优秀艺术，不断注入新鲜血液，并转化成自己的东西的情况下才发扬光大的。

辛沪光认为，无论是什么流派，不管是传统音乐还是现代音乐，各个时期都有其宝贵的经验和成功之作，我们应深入地了解、研究，广采博收对我们有用的东西，既不故步自封地一味排斥，也不盲目地模仿和照搬；既不当土奴隶也不当洋奴才，而是要有清醒的头脑，立足于自己民族的根基，吸取对我们有用的东西，融会贯通，走自己的路，创造出具有中华民族气质和风韵及独特风格和个性的作品来。

4. 关于创作技法

辛沪光认为，创作技法只是一种手段而不是目的，他不赞赏那种只把技法当目的的创作，因为这样的作品没有生命力，没有思想和情感，也不可能打动人心。而作者必须重视艺术技巧，而且学习了解得越多越好，以便在创作中有更多的选择可能，使之更好、更恰当地为内容和目的服务。因此，她在创作中往往是为了内容的需要，去选择适合不同内容的各类技法。例如在舞剧《蒙古源流》中，既用了传统的技法，也用了现代某些技法，有些地方还用了古老民族远古的传统和现代表现手段和技法的结合，等等。

5. 关于艺术标准

作品有高低之分，而技法并无高低之分，关键是运用得如何。辛沪光反对那种认为越现代的技法就是越高级的观点。认为无论是什么技法，只要运用并结合得好，选择得恰当即可称为好作品。每位作曲家都有其认为的"最佳选择"，每一个人不一定相同，因为每位作曲家都有其各自的艺术经历和审美观，因此不是绝对的。

6. 关于创作与审美的关系

辛沪光在创作上很自然地会将一些个人审美融进作品，而这些作品仍是面对听众的，尽可能使听众理解并受到感染，此外还有提高听众的审美水平和欣赏能力的目的。

辛沪光认为，我国的听众对纯器乐化作品的理解水平较低，而对交响化作品的理解力更差。中华人民共和国初期我国交响乐正待兴起，需要有中国自己的一批交

响乐便于群众理解。在 1956 年辛沪光写了《嘎达梅林》交响诗，此曲的题材很适合用交响化戏剧性的手段来表现。为了便于听众理解，辛沪光采用了标题性及交响诗这种自由的体裁，几个主题音乐形象鲜明生动，并有强烈的民族性。整个结构清晰，情景交融，利用西欧的交响乐手段和中国的民族内容与风格相结合，融合得比较自然，得到了听众的理解和接受，而听众也就很自然地接受了交响乐这种陌生的体裁。

又如在 80 年代初，中国的轻音乐还很缺少，辛沪光写了一批小型乐队的通俗器乐作品，想让它们起到听众对纯器乐直到交响性音乐作品理解的过渡作用。因此，这些作品都有鲜明的形象和意境，而且还尝试了一些新颖的和声结构，在调式、调性以及旋律走向方面也有些突破，达到了雅俗共赏的目的。

又如在舞剧《蒙古源流》及交响套曲《蒙古德伯瑟》的创作中，辛沪光更大胆地做了许多创新，其中用了不少 20 世纪近现代手法，由于立足并掌握了蒙古民族深厚的音乐根基，通过消化融合，使作品面貌大为改观，听众的反应是非常惊奇，感到新颖，但又认为是我们自己民族的东西。

辛沪光认为创新与传统的审美习惯虽然存在着矛盾，但矛盾是可以解决的。作曲家的任务就是如何恰当处理好这些矛盾，使之完善统一在完整的作品里。

7. 关于创作思想的经历

辛沪光从事文艺工作以来，就一直本着文艺为人民服务和适应时代需求的准则。在艺术上赞成毛主席提出的"双百方针"和古为今用、洋为中用、推陈出新等一系列文艺方针和政策。中华人民共和国成立初期文艺界正处于百业待兴、勃勃生机的局面。因此，当时的创作思想没有受到干扰和束缚，可以按自己的想法写作品。

但后来由于社会政治的关系，"左"的思潮片面地提出音乐为政治服务，强调音乐的直接社会功利主义，使为政治服务走向了极端。在这种大背景下，辛沪光自觉或不自觉地接受了不少指令性的创作任务，例如写中心、唱中心、演中心，经常赶任务突击创作，写了不少这类作品，而且往往是写得快、演得快、丢得快、忘得也快。直到"文化大革命"极左思潮越演越烈，辛沪光受到迫害与冲击，才开始意识到极左思潮给整个社会和文艺界带来的危害，例如当时的否定一切、打倒一切，提出打倒封、资、修，对艺术和历史全盘否定。在这压抑的日子里，反映民族灾难的

马头琴协奏曲《草原音诗》的构思不断在辛沪光脑海中翻滚……直到"四人帮"倒台，此作品才与听众见面。

三中全会拨乱反正，国家有了良好的政治氛围，给艺术复兴带来了良好的气候。门户开放使人们有机会了解外部的世界，也有条件横向纵观一切。她深深感触到我们的文艺禁锢闭塞得太久了，而过去的学习面太窄，远远不够，存在断层和营养不良的问题。因此迫切地需要补课，在新的起点上应有一个飞跃。面对当时的局面应有清醒的头脑，她认为要克服盲目性和片面性，全盘否定自己的过去是不对的，盲目一窝蜂地追求或模仿新潮也不可取，更不能对外界一味地排斥，抱着那种故步自封的态度。她不满足于过去的自我，要解放思想，在观念上有所突破，并不断地充实和更新原有的知识结构，对西方现代流派需要有一个深入了解、冷静分析研究的过程，并根据我国的实际及自身的情况吸取对我们有用的东西。之后，她在创作中逐步做了一些尝试和摸索，例如她写的一些影视音乐、小乐队作品及舞剧、音乐剧等都不同程度地做了一些尝试，而这些都首先立足于自己民族的根基上。

8. 关于未来

在当今经济改革的大潮中，音乐如何在这种形式下求得发展和繁荣？这正是我们应该认真思索的问题。如果音乐艺术完全受到商品化的制约，必然会影响到音乐艺术多品种、全方位的正常发展。目前像交响乐、歌剧、舞剧、合唱及民乐等这些音乐品种都面临着困境，这对全面建设社会主义的精神文明是不利的。国家的某些创作计划很难实现，音乐家创作的积极性不能发挥，因此辛沪光认为政府应该通过各种渠道和办法，从根本上改善目前的状况和环境，创造良好的环境和条件，才能全面发展我国的音乐事业。

● **钟信民**

五六十年代中国音乐教育和音乐创作受苏联日丹诺夫思想的影响很大，只容许借鉴西欧古典时期和浪漫派初期的音乐，而对浪漫派后期、印象派以及近现代各种流派的音乐，均视为禁区，统统斥为形式主义。粉碎"四人帮"以后，改革开放的政策，促进了中外文化交流。西方20世纪作曲家的音乐源源不断地流入中国，并逐渐影响着中国乐坛，促进了音乐观念和技法上的更新。不少老、中、青作曲家都不同程度地、有选择有取舍地吸收和借鉴了这些新的形式，大大丰富了艺术表现手

段，写出了许多比以往更绚丽多彩更富有新意的作品。这是当代音乐的大环境、大趋势。在这一前提下，钟信民提出了几点思考（载《现代乐风》）。

### 1. 关于创作与审美的关系

"我国的高雅音乐目前还处在一个需要花大气力做宣传做普及的时期，我们极需要赢得各级领导和广大听众的支持，假如我们提供给人民的精神食粮是那些只能为极少数人欣赏的先锋派音乐，那势必会吓跑领导，赶走听众。我作为一名指挥，在选择演出曲目时，必须时刻考虑听众的接受能力，这关系到高雅音乐能否生存的大问题（首先是生存，然后才是发展）。我们的作曲家应具有社会责任感和民族使命感，提倡多写些艺术品位高而又能为更多的听众接受的作品。当然，我们也不反对有少部分人搞探索性的先锋派音乐。"

### 2. 关于创作技法

"在八十年代中后期，'新潮音乐'是一种时尚，在某些理论家的推波助澜下，好像高水平的作品非此莫属，标新立异、唯新技法至上的风气越演越烈。一些作品除了照搬西方五花八门的现代技法外，为了显示自己学术的'高水平'，'自造'新技法、新体系者大有人在。新技法的传入本是件好事，但强调过分就会走向反面。技法本身本无高低之分，传统的技法可以写出上品，现代技法也可能写出下品。关键是掌握技法的人的艺术标准。我们目前作曲的教学体系，是理论家们通过总结几百年来大量作曲家成功的实践经验而归纳整理出来的产物，这是完全符合唯物主义实践论，符合自然发展的法则的。理论的产生，应是大量实践之后的总结，而不应产生于实践之前。'自造'理论体系以及盲目地不加区别地缺乏艺术生命力的作品充斥乐坛，使大量喜爱高雅音乐的听众避而远之。我们高雅音乐本来就听众不多，这无疑是雪上加霜，完全是一种'自杀'行为。艺术本源于生活，生活赋予艺术以丰富之想象。古今中外，任何伟大的作品几乎无一例外都是与时代、国家、民族的命运紧密相连的。"

### 3. 关于艺术标准

"音乐在众多姊妹艺术中，以善于表达感情为优。好的音乐作品，均是作曲家心灵的流露。一个人品格之高下，直接影响作品质量之优劣。不可想象，一个品格低下的人，会写出格调高雅感情充沛、具有震撼力量之杰作。作曲家的社会责任之

——就是为人类创造'美'（当然，'美'并不是衡量艺术价值的唯一标准），我们的作品应对塑造人民美好的灵魂负有不可推卸的责任。"

4. 关于音乐创作的民族性

"'真、善、美'应是艺术家毕生追求的崇高艺术目标。'鬼哭狼嚎'的音乐文化显然不应提倡。西方国家有西方国家的国情实际，我国有我国的国情实际，我们绝不能照搬西方，照搬西方是没有前途的。唯洋人马首是瞻是缺乏民族自尊的表现。立足于本民族，在继承传统的基础上，在技法上兼收并蓄，融会贯通，与时代的脉搏相一致，我坚信，经过众多作曲家若干年的探索、奋斗，我们必定会走出一条通往艺术的巅峰之路。"

● **卞祖善**

1. 关于民族性与国际性

作为一个优秀的指挥家，卞祖善对交响乐有一定的研究。他认为一部真正能够立于世界音乐之林的交响乐作品必然是民族性与国际性相结合的产物。在他看来所谓民族性，就是指作品渗透了本民族的音乐语言、思维和感情；所谓国际性，就是指具有国际音乐水平的专业创作技巧。他认为片面强调民族性，忽视国际性，就会变成民族沙文主义和国粹主义；片面强调国际性，忽视民族性，则会变为民族虚无主义和世界主义。

卞祖善曾在《对当前交响乐创作的一些看法——关于现代作曲技法的运用与旋律美》这篇文章中谈过几点自己对音乐的看法。

2. 关于现代作曲技法的运用

卞祖善认为80年代我国乐坛上出现的一些运用现代作曲技法创作的作品，其手法并未超出20世纪50年代前后西方以先锋派为代表的各种现代派运用过的手法。一些作曲家采用一种相当简单的手法追求一种廉价的效果，对音乐是不大负责任的。但是他认为，也不乏成功的范例，比如朱践耳的《第一交响曲》。这是一部反映"十年浩劫"历史的大型交响乐套曲，具有强烈的时代感和悲剧性。其中就成功地运用了现代作曲技法。如用十二音列写成的旋律（及其逆行、倒影、逆倒等变化），旋律变形和叠加旋律写作法，纵横多调性（多调性、多节奏、多音色）、拼贴技术、数控技术和偶然法（有控制的与半控制的），等等。运用这些手法都是为揭示

作品内容服务的，因而避免了那些把单纯追求技法自身作为目的的危险。如果一部交响曲只是各种技法的实验和堆砌，而并不表达人的思想感情（即使是无标题的作品）是不会有生命力的，也是没有意义的。他认为这样的作品注定要成为"二十世纪大量是令人忘却的音乐"。

3. 关于审美与审丑

在这个问题上，卞祖善坚定地认为现代音乐和古典音乐审美观的基本原则是不会改变的。他认为，现代西方艺术（包括现代音乐）除了审美之外还有个审丑问题。除美学之外，还有个丑学问题。

他在文中这样说道："现代西方艺术充斥着大量的丑艺术。反诗意、反绘画、反音乐的作品层出不穷。丑艺术家们用丑的滤色镜看待一切。把世界和人间看作地狱、尸布、荒原；把整个人生及其环境看得如此阴森、畸形、嘈杂、血腥、混乱、肮脏、扭曲、苍白、荒凉、怪诞和无聊，并以其丑艺术向社会的丑恶现象提出抗议。现代音乐鼻祖之一——勋伯格（1874—1951）早年是个浪漫主义者。尽管勋伯格不反对人性、不反对'艺术是个人情感的表现'，然而由于他认为世界是丑恶的、充满矛盾冲突和不协和的，最终导致他走向无调性，创立了十二音体系。我们只有从丑艺术和丑学的观点出发才能理解像毕加索的《格尔尼卡》或达利的《内战的预兆》这一类画面所展现的非人、非牛、非马，被扭曲、肢解的恐怖形象。那么当我们听到现代音乐作品中一些病态的、痉挛的、歇斯底里的、杂乱无章的反音乐作品时也就不足为奇了。"

"由于先锋派的大师们不断追求新奇的音响、音色，在各种交响乐作品中出现了大量的音群、音块、音丛、音团和音簇，加之采用非常规的演奏法，使作品的音响变得更为尖利刺耳。于是发展到后来干脆打破了乐音和噪音的界限，什么混凝音乐、具体音乐乃至'无声音乐'等相继登台表演。……这不由使笔者联想起一个场面：音乐学院礼堂的舞台上正在演出一部交响乐新作，演出过程中，听众席间不时发出一阵阵笑声。休息时，我问一位老教授对这部作品的印象，他很严肃并且冷冷地说：'没有前途。'可是作曲家自己后来却郑重地申明他从这部作品中才发现了'自我'。可以断言，作曲家发现的'自我'不久就会被自我否定。伯格森非理性主义美学中的绵延说认为，心理绵延从质上来说是不可能重复的。他指出：'同一个有

意识的生物却没有两个完全相同的瞬间。……意识是旋生旋灭，不断地更新。'因此，'绵延就是创新，就是形式的创造，就是绝对新的东西的连续制作。'伯格森这种'绝对创新'的观念在西方艺术界可谓深入人心。几乎没有一种流派不是短命的。只要是新形式，只要是别人没有用过的手段，都可以列入艺术创造的范围，都可以引起舆论的重视和赞扬，这种现象在我们周围不是也时有发生吗？比如这部'没有前途'的、发现了'自我'的作品事隔不久就被列为香港第一届中国现代作曲家音乐节的观摩曲目，难道不值得人们深思吗？因此，面对这种现状，把凡属采用现代作曲技法进行的创作，一概列为'新潮'、'先锋'的论点是片面有害的。更令人费解的是，我国音乐界对这样一些作品公开的推荐与'私下议论'如此大相径庭简直令人吃惊。我们反对'棒杀'，也不赞成'捧杀'。一个过分的赞扬往往比不公正的批评更为有害。因此，我期望在适当的时机和范围内针对我国当前交响乐创作中人们普遍关心的问题进行公开的、实事求是的讨论，将是很有意义的。"

4. 关于"可听性"与旋律美

卞祖善认为，所谓"可听性"主要是指交响乐作品的旋律性、旋律美的问题。他认为，交响乐作品的主题可简可繁，不论是简是繁，都应具备两个要素：其一，旋律性强，旋律美；符合人们美的愿望和要求。普希金曾说爱情就是一支旋律。李姆斯基·科萨科夫认为"要求曲调悦耳，要求和声更简洁的听众是正确的"。其二，可塑性强，适于交响式的展开。

在谈到我国民族民间音乐的问题时，他认为我国民族民间音乐极为丰富。现在有人论证"中国特有的'线的艺术'"，"体现在音乐中就是旋律，就是纵贯中国几千年的音乐史，主宰一切的旋律艺术"，"这是中国音乐文化对于世界音乐文化所做出的独特的、伟大的贡献之一"。但在我国交响乐的创作中，这种"线的艺术"至今尚未获得充分的发展。这就需要作曲家"把它编一编"，使其交响化、立体化，使其成为具有我中华民族气派和风格的交响乐。然而在"编一编"的过程中，能否使乐曲具有民族性和作曲家的个性，这也是当前交响乐创作有待解决的课题之一。

他认为，中国交响乐的创作目标应该是努力创作出反映我国历史和时代精神、歌颂我们的民族和人民，具有中华民族气派和风格的、立于世界音乐之林的交响乐作品。

### 四、20 世纪 40 年代出生的作曲家思想

作曲家代表：李海晖、金复载、杨立青、林华、黄安伦、赵晓生、金湘。

● **李海晖**

李海晖认为音乐同人的心理感受——喜怒哀乐是密切相通的。他曾经在一篇题为《音乐创作浅谈》的小文章中谈到自己对音乐美学的认识。

1. 关于基本观念

我们往往是在一种偶然间，被那美妙而动人的音乐"引诱"而步入音乐圣堂的，这种下意识的感受极其自然朴素，它给人的启迪是：音乐同人的心理感受——喜怒哀乐是密切相通的。小时候，身在异国他乡，每当听到雄壮的《义勇军进行曲》总是热血沸腾；倾听贝多芬的《欢乐颂》，一种崇高的向往和追求便从心底油然而生；劳累了一天，泡上一杯咖啡，听那脍炙人口的小夜曲，不也能起到一点"舒筋活血"的功效吗？

2. 关于创作思想与创作技法

音乐是抽象的艺术，但它又实实在在地打动了你、震撼了你，让你回味、让你思索。"存在决定意识"，作曲家凭着对社会、生活、人的种种体验，把文字和语言难以表达的心理感受，用音符倾泻出来。人们也总是凭借各种的想象力和理解力来欣赏它、接受它，这丝毫没有绝对的框架。对从事影视音乐创作的作曲家而言，表现主题，深化画面，渲染情绪，表达人物内心情感，已经成为影视音乐特定的表现功能。它不如纯音乐作品那么含蓄，那么有哲理，甚至有图解的嫌疑。近年来，随着人们观念的变化，对形式美的追求、有分寸的情感把握、宏观地理解影视音乐在具体影片中的作用、努力扩展自己的创作手法等，成了作曲家在创作中思考的问题。应当说：每个作曲家都在努力发挥自己的优势。中年的我，一方面对传统的写法比较熟悉，一方面又承认传统中存在着许多保守性和局限性，需要调整思维，更新观念，学习掌握一些新的创作技法。

3. 关于音乐的风格与个性

今天的音乐世界是多种风格并存的世界，毫无优劣之分。我喜欢管弦乐，对民族音乐、民歌、民族乐器也很喜欢。如何在管弦乐和民乐之间，架起一座桥梁，互为补充？如何在浩瀚如海的民族古典音乐中，汲取有益的养料，体味民族的"神"

"韵",丰富自己的创作?对我来说,这是个老课题,也是新课题。应当承认,由于特定的社会环境和政治背景的影响。长期以来,中国的作曲家缺乏鲜明的个性。过去,民族风格谈得多,且片面狭隘,文艺为政治服务的提法和做法导致了概念化。当今,确有必要强调个性塑造。极左路线的流毒和束缚使我们自己身上至今还下意识地保留了许多框框。"自己解放自己"是件不容易的事情,因为人们往往不在自己身上找问题,不敢正视自己的弱点。

4. 关于创作与审美的关系

人的审美情趣是有差异的,如同饮食一样,各有好恶,这种差异性自然会体现在对艺术作品的鉴别上。对个体而言,存在高低之分;由于文化层次的不同,必然导致群体间审美意识的相悖,因此不能简单、笼统地断言,"群众不喜欢的就是不好的"。作曲家的创作,一味迎合,决不可取,且庸俗!音乐创作需要襟怀坦白,要用音乐说"实话",说"心里话",真诚的音乐才能打动人,被人接受;但作曲家的主观意识,绝不是"闭门造车",不考虑一定范围、一定层次的听众的可受性;就目前中国从事严肃音乐的作曲家来说,他们大多具有超前意识,创作上取得很大突破,但另一方面,交响音乐会的状况却每况愈下。1992年秋北京某团演出交响乐,竟然只卖出35张票,台上演出的人比台下的听众还多,且请的是外籍指挥,可悲!现在只有世界名曲音乐会还能叫座,这就是中国目前为数不多的交响乐爱好者的欣赏水平。如何使交响乐的创作和交响乐的普及互相推动,让更多的人逐步接受和认可中国自己的交响乐作品,这需要综合治理,调整政策,上下配合,经过长期不懈的努力,才能把中国的民族音乐、交响乐推向国际舞台。

● **金复载**

以下根据金复载书面回答课题组提问的内容整理。

1. 基本观念

金复载认为音乐的价值标准来自两方面:(1)自身的(本体的):a. 内在形式的完美;b. 创新程度。(2)客观的(影响力):a. 影响面;b. 影响时间。他认为这两方面既有联系又有区别,纯理主义以本体的为第一性,功利主义者以影响力为第一性,金复载则认为正确的方法是取其中,二者的融合才是理想的境界。

### 2. 关于音乐的本质

金复载认为,音乐作为人与人之间的一种介质(信息)是具有表现功能的,它表现创作者(作曲者和表演者)的精神世界,因而一定与创作者所处的时代与环境有关,它不表现作者的理性概念,而只表现作者的精神状态。

### 3. 关于音乐的风格与个性

在音乐的风格与个性这个问题上,金复载认为,音乐把民族风格与个人风格都通过音乐语言(技术也是语言)体现出来。而音乐语言的选择和运用是由创作者的个人爱好所决定的,从这点上说民族风格又寄寓在个人风格之中。最纯熟的技巧和最流畅的音乐语言还是创作者内心世界的最真实反映,而最独特的音乐语言则是创作者最独特的内心世界的反映。

### 4. 关于创作技法

金复载认为,创作技法是音乐的外在形式,各种创作技法是人类历史和现实的各种音乐情感的外在形式。对于一个创作者来说,熟知各种技法是掌握人类音乐宝库的切实途径,在学习、掌握时,分析是必要的,而且是很重要的。他认为没有技法,要写交响乐几乎是不可想象的。音乐的组织,没有技法是不行的。在他看来,哪怕写个小歌,也要技法。他说在广义上,写大小作品,技法都是很重要的,甚至是第一性的。"当然,我这样说并不意味着音乐感觉不重要。音乐语言就是技法。如果掌握得好,就有了写好作品的基础。但并不是,掌握了技法、了解很多技法就能写出好作品。这里,还要有用技法来做独特表达音乐感觉的能力。有技法知识,但没有运用激发的能力,仍不能写出好东西。音乐感觉包括你的哲学思想、美学思想等这些非音乐的东西。如果没有这些音乐感觉,没有运用能力,技法可能成为桎梏。反之,往往有些人技法知识不一定太多,但音乐感觉丰富,仍写出了好作品。总体上说,既有技术,又有运用技术的能力,这样的作曲者最有条件写出好作品。"他认为在创作时,孤立的技法不能成为创作者的羁绊,所以,从音乐的内心世界出发综合所需的技法,才是可取的方法。

### 5. 关于艺术标准

金复载认为音乐作品有高级与低级之分,标准也是从自身的和客观的两方面来判定。他认为在音乐创作中,不存在"最佳选择",而只能取一时的"尚佳选择"。也就是说,在一段时间内,某一种方案比较能反映创作者的内心世界。在集体创作

中，某一个方案的选定也是某一个集体综合意向的判定，而这种判定只是相对的，有时甚至是折中的和无生气的。

6. 关于创作与审美的关系

在谈到关于创作与审美的关系时，金复载曾自言他的创作一直把为谁写作为一个必不可少的标准。"为影视作音乐时，尤其如此。不光是诉诸什么样的听众，而且还得考虑作者、导演、编剧、录音等的审美趣味。不这样，不可能有完满的合作。在创作纯音乐作品时，作曲家是作品唯一的创作者，以上的问题，可放在次要的位置上，但不等于不考虑。创新与传统审美习惯是存在矛盾的。但亦有同一性的一面。对大多数听众而言，传统审美习惯是矛盾的主要方面，但不等于不要创新，最好的方法是每个作品能有一点新的东西来充实在传统的形式里。而对于专家和一部分音乐的专业听众而言，创新则成了作品的主要方面，但不等于不要传统。问题是如何灵活地掌握这些分寸，这没有固定的模式。"

金复载认为一个作曲家的创作思想常常是随着现实的情况不断变化的，应该时时与时代精神紧密结合在一起。

● **杨立青**

关于杨立青的音乐创作美学思想，1994 年 3 月他自己曾经有一张回复课题组提问的完整的"答卷"，发表于《现代乐风》1994 年第 13、14 合期。

作为一名忙忙碌碌的实际"操作者"，不仅很少有机会对音乐美学做彻底、系统的思考，而且，对这一常令我困惑不已的领域，我还时时采取"干脆掉转头去"的回避态度，以求"心安"。今天，既蒙赐问，躲是躲不过去了。却又不知如何来捋清这一片混沌的思绪，只好以学生"答卷"的方式交卷。

1. 基本观念

在我看来，音乐的价值取决于三个方面：（1）音乐，是作曲家的心灵的反映。或者说，是"创作的主体"——广浩的宇宙中微渺的一个分子，在自身短暂地存在的这微不足道的刹那间所留下的足迹。这些足迹，有大，有小，可深，可浅，但它们总应当真实地体现作曲家对自身所处的时代、社会，乃至历史——未来的种种独特的个人体验和感受。因此，如果说，以前有人将"真、善、美"作为衡量艺术价值的一种标准，那么，我以为，真，永远是第一位的，具有根本的意义。换言之，

音乐反映作曲家的心灵的真实程度以及个性化程度越高,其价值也越高(越是个性化,肯定也越是真实)。(2)音乐的价值,还系于作曲家所采用的创作技法与其创作意图的适应(统一)程度,适应(或统一)的程度越高,价值也越高。(3)作曲家驾驭技法的完美程度。

相当一段时期,我不怎么赞同把"美"作为对音乐的品质进行价值判断的主要依据(除非是在广义上使用"美"这个字眼)。我想,美,并非是一切"好的"音乐都必须具备的品质。正如我们很难将陀思妥耶夫斯基的《罪与罚》、卡夫卡的《变形记》、波德莱尔的《恶之花》,或马蒂斯的某些绘画称为"美"一样,我们很难用"美"来概括勋伯格的《华沙幸存者》、斯特拉文斯基的《春之祭》、里盖蒂的《气氛》、潘德列茨基的《挽歌》,乃至 John Corigliano 新近的《第一交响曲》、谭盾的《死与火》,或许舒亚的《夕阳、水晶》这些音乐所给予我们的感受。但我想,没有人能否认上述所有这些艺术作品的价值,因此,我喜欢用"价值",而不是"美",来品评一部音乐(或其他艺术)作品。

2. 关于音乐的本质

就我个人的观念而言,答案是肯定的:所有的艺术,就其本性而言,都是表现的,音乐亦莫能外。只不过,音乐所采用的表现形式较为抽象些而已。我总以为,汉斯立克,或斯特拉文斯基的有关"音乐的形式美"(而"什么都不能表现")的种种论述,乃至第二次世界大战后重新被一些先锋派作曲家和理论家们"炒热"的音乐"自律论",多少有些故弄玄虚之嫌,至少,是将音乐的"自律"绝对化了,并不恰当地与"他律"隔绝,对立起来。

当然,表现,绝不杂同于"描绘",更非"模拟"。想通过音乐来"讲故事",或借助于它所可能引起的联想来"写实",除音乐史上极个别例外,多半会弄巧成拙,或流于幼稚,或沦于庸俗……这的确违背了音乐的本性。但是,通过乐音(或噪音)的运动,音的聚合凝结状态的关系及变化,音区、音色、力度乃至动静势态等多方面的对比来进行某些意境(静谧、躁动、"甘甜"、"苦涩"等)的刻画,情绪(火热、冰冷、明快、阴沉等)的渲染,或个人感受(喜、怒、哀、乐)的直接抒发与表现,并唤起听众不同程度的共鸣,当是音乐所长。这也是我在自己的创作中所力求达到的目标。

顺便提及，我写过的《乌江恨》，并题为"交响叙事曲"，甚至，其中每一个段落还援引了琵琶古曲《霸王卸甲》的若干小标题作为"提示"。但这并不意味着，我当真打算在那里讲述楚汉相争的历史故事。事实上，我所能做的，不过是"站在今天的立足点上，用现代人的思维和观察方式，去重新审视这一历史事件，用古曲的音乐素材和现代的交响乐语言去塑造、渲染我意想中的悲剧气氛，以表达我在对这一题材进行思索、反省以及音乐的酝酿、生成过程中的个人体验。它是相当主观的个人感受的表现，而非客观的、"翔实"的历史描摹。这种情形，在同样取自历史题材的《无字碑》中，则表现得更为明显。

3. 关于音乐的风格与个性

对于民族风格及作曲家的个人风格（个性）问题的认识，我自己也有一个过程。

用我今天的观点来看，倘若某部音乐作品具有鲜明的"民族风格"或"地方色彩"，固然十分可喜，但它并不是我们必须刻意去追求的，也并不是每部作品都不可或缺的。与之不同，作品的个性，对于作曲家来说却远为重要，是一个值得我们终其一生去追寻的目标。

在我看来，所谓"民族风格"不外乎相对较长的某个时期中，同一地域的作曲家们在音乐语言运用上，所体现出来的共性。这种区域性的共性，与其他地域作曲家们的"习惯用语"相较，固然是一种特殊的"风格标识"，但对于本地域的作曲家们来说，仅有这种共性，而缺乏其他鲜明的个性特质，则仍是远远不够的。在这里，我觉得援引 G.里盖蒂对他的学生们所讲的一段话（大意），也许不无裨益："莫索尔斯基、亚那切克、艾夫斯之所以伟大，并不仅因为他们是俄国的、捷克的，或美国的作曲家，而首先因为他们是莫索尔斯基、亚那切克和艾夫斯。"正是这种鲜明的个性，才使得莫索尔斯基在音乐史上具有较之同属于"俄罗斯民族学派"的鲍罗丁、巴拉基列夫或居伊更为重要的影响；也正是这种鲜明的个性，才使得并不具有那么鲜明的"民族风格"与"地方色彩"的贝多芬及勃拉姆斯，始终不失其伟大，至今仍为人们所尊崇、喜爱。

此外，任何"民族风格"都是历史地形成的，是由无数作品所使用的音乐语言，经过长年的历史积淀汇聚而成的。它受到政治、经济、社会、地理、气候、语言、生活条件等多种因素的影响，并随着这些因素的历史变迁同样地处于不断的变化、

发展之中。风格的确立只能是相对的,对于风格的游离,则应是绝对的。我们应该因为今天生活于高科技时代的上海人的生活习俗与语言习惯,远不同19世纪刚开埠时的上海人,而去指责当代上海人丢失了他们的"传统"与"风格"吗?也许,今天,我们某些作曲家正在使用的音乐语言,的确游离于任何已知的"民族风格"范畴外,但是,又有谁能断定,五十年、一百年之后,它不会成为新时代的"民族风格"的一个组成部分呢?鲁迅说,世上本没有路,走的人多了,也便成了路。所谓"民族风格",我想也是如此,假如像五六十年代那样,将民族风格理解为一种固定不变的框架(例如五声音阶、某些曲牌、板腔的运用等),并以此来对作曲家进行写作风格上的限定,则只不过是把某种历史上曾经存在过的规范强加于今天的作曲家而已,有百弊而无一利。当然,这并不是说,我们不能借用已存在的风格因素。倘若某种"民族音调",或"地方色彩"富于个性化的运用,有助于作曲家个人特色的确定,无疑是十分值得欢迎的事。但这并不是确立作曲家个人风格(个性)的唯一途径,而仅是诸多可能性中的一个而已。

至于谈到风格的"现代"与"传统",我认为问题要简单得多,选择也只有一个:现代。

但这里也有一个前提——应将技法的运用与风格本身区别开来。也就是说,作为一个现代作曲家,要真实地反映、表达他对自己跻身于其中的时代、社会及生活的认识、体验,并引起人们的共鸣,其风格必然应当属于他所生存的那个时代。但这并不妨碍他按自己的方式去使用传统的技法。甚至曾以"传统风格"相标榜的新古典主义者,或新巴洛克主义者,可以为了某种有明确针对性的目标(例如,反浪漫主义,反印象主义,或反表现主义)而高喊"回到巴赫去"的口号。但他们自己几乎从来不曾真正用过纯粹的巴赫风格来写赋格曲。因而既没人会将亨德米特的《调性游戏》混同于巴赫的《十二平均律》,更不会有人将施尼特克的《大协奏曲》误听成亨德尔和维瓦尔第的作品。

4. 关于创作技法

我想,今天的作曲家是幸运的,因为他们有着无论哪个历史时代的作曲家都不曾有过的丰富多样的技巧手段可供驱遣;但是今天的作曲家同时又很不幸,因为他们必须在较之他们的前辈多得不可比拟的技术可能性中进行困难的抉择。如果说哈

姆雷特在"活着，还是不活"这二者择一的"筛选"过程中，尚且感到苦恼，那么斯特拉文斯基每次在下笔前，面临令人眼花缭乱的诸多可能性时，总感到"恐惧得要死"，也就不足为怪了。

自勋伯格以来，不少作曲家喜欢自创技法体系。一方面，这或许是他们根据各自的审美观念，对"工艺程序"做最后抉择的结果。另一方面，按照逻辑推理，愈是独树一帜的体系，也应当愈具个性。这本是好事。但有时，我却感到这种构筑体系的工程，有点像是"自织罗网"。躲在这张罗网中进行创作，也许可以相当得心应手。因为在这个相对有限的天地中，人们总不难自圆其说。每逢"难关"，也总有现代可循的途径，"变天堑为通途"。但是这些体系常常给我一种"束缚感"——就像在腿上绑上五十斤重的沙袋去赛跑，不胜负荷。而且，我总有一个疑问，按照此类方式去工作，似乎很难避免不落入不断"自我复制"的循环圈。

写作技法，当然需要不断创新。但所有的新技法又都有前人为我们已奠定的基础。而这些已有的技法，都深深地打上了它所产生的那个时代的烙印，并留有他们的创造者——作曲家的个人审美意识乃至人生观的痕迹。依样画葫芦地照搬，不过是"拾人牙慧"，结果，必然是个性的丧失，并给人以音乐内涵与其形式外壳（技法）的不协调感。何况，某些技法，从我个人的感受来看，常常有它局限性的一面。例如，十二音技法便是一个典型。它应当说是表现主义美学的产物，用以表现内心的躁动、不安，或深沉、痛苦的情愫，甚而歇斯底里的夸张。而想借用十二音技法来写作一段"甜美"、沉静，或田园风的音乐，即使不是不可能，也常常会给人以矫饰、做作之感，可以说是一件相当棘手的工作。从这个意义上看，我非常钦佩、喜爱罗忠镕先生的《涉江采芙蓉》。因为，他对十二音技法的创造性借鉴和改造，扩大了它的表现范畴。再如，简约派手法，则是相对静止的，有时甚至近似于"儿戏"，但约翰·亚当斯的某些作品及王西麟《第三交响曲》的末乐章利用简约派技法造成的动感和声势，却令我感到惊讶。由此，我想到，"选择"前人所开拓的，极其丰富多样的技术可能性，进行创造性的"开发""深掘"，以及"综合"，实际上并不比自创体系更容易，但它也许更有趣、更开阔。

当然，如前所述，这种"选择"的过程是相当困难和痛苦的。而且，很可能会带来风格混杂的弊病，或落入 A.施尼特克式的"多元复合风格"的窠臼。但是，就

我个人而言,我却甘愿冒这种风险——毕竟,当每次你自认为选择了较为恰当的形式外壳(技法)来表达自己的创作意图时,总还是有一种难以言喻的快慰感。不管它是否当真恰当,是否真的那么高明,却总能产生比"按篇索骥"的工作方式更多的趣味。也许,这正是我近来作品中,常根据不同题材的需要,选择极其不同的技法(从传统的调性音乐手法,到人工调式、多调性、十二音技法、整体序列手段、自由十二音、偶然音乐乃至音色音乐的因素)来进行创作的原因所在。

5. 关于艺术标准

在有关音乐的"基本观念"中,所说到的音乐"价值"问题,其实也就是我心目中的"艺术标准"。对于我来说,这一"标准"(真实、内涵与形式的统一及技巧的完美)适用于一切(具有不同"品位"的)艺术。凡符合这一标准的(无论"高"或"低"),都是好的艺术作品。

艺术中"品位"自然有着高下之分。但我宁愿用习惯用语——严肃艺术,与通俗艺术或实用艺术——来表示它们的区别(而非容易引起误解的"高级"与"低级")。在我看来,前者与后者的区别主要并不在于作品的内涵本身(无论前者或后者都可具有不同的内涵深度),而是取决于他们的社会功能及形式构成方面的问题。

在我看来,通俗艺术,更多地诉诸人们的感官和直觉,更多的(或主要)具有娱乐的功能。实用艺术,则具有明显的功利作用(实用价值)。与之不同,严肃艺术,虽然也必须通过人们的感官而发生效用,也可具有某种娱乐性,甚至有时也可服务于某些实用的、功利性的目标,但是它理应对人们的心灵、思想具有更高的陶冶作用,开启人们的心智,或触发人们对自己生存的这个世界、人生做更深刻的思考,引发人们更多的遐思、沉思,提高人们美好的情操……

至于在形式的构成上,它们的区别更为明显。我想,毛泽东讲的那种"文野之分",应当是区别这种艺术品位的重要标准之一。简言之,通俗艺术,及相当一大部分的实用艺术,在形式的构成上通常都较为简单。原始、浅显易懂是它的根本特征。它们所传递的信息,并不要求"接受体"具有多高的艺术素养,或多么全面合理的知识结构,而仅凭着直觉便能相当充分地领悟、把握;而严肃艺术则不然,它往往对信息的接受者的修养及文化背景有一定的"苛求"。当然,这绝不是说,严肃艺术作品所传递的信息的"表层因素"(如喜怒哀乐等情绪变化),也那么神秘莫

测、难于把握（事实上，许多优秀的"严肃艺术"作品，同样可以"很容易"打动人心）。但是，要想充分领悟其艺术语言及形式构成上的"妙处"，缺乏一定的修养和文化背景，却总是有一点难度的。

6. 关于创作与审美的关系

音乐创作，就其本质而言，应当是作曲家个人观念与感受的真实表达，是非常"个性化"的一种活动。因而，从我的主观愿望来说，也希望能按自己的审美标准去进行创作。

我想，大多数作曲家都希望自己的作品能为更多的听众所理解、接受、喜爱，这是人之常情。但是，我从来不敢奢望能写出"为大多数人"所喜欢的音乐，也不想为了这一目标，在真正的创作中去迎合，或取悦他人的口味。

当然，在60年代末至70年代，我也曾按当时的"标准模式"写过一些东西；80年代以来，有时也曾为了纯属经济上的原因，而去从事一些通俗音乐的写作。但我是将此类作品与自己心目中的真正的创作区分开来的。

除此之外，我想还有一种情况，应当与创作审美观上的"迁就""妥协"区分开来，即音乐语言的选择问题。例如，当为某种题材创作，或为某种特定的"委约"创作时，需要作曲家采用相对较为"传统"的语言，或能为相对较多的听众（或特定的听众——如儿童节等）所接受的形式，作曲家也可能偏离他自己的"主流风格"，但这并不一定意味着审美品格上的"媚俗"或"降格"——只要作曲家本人认为采用这种语言或形式同样能富于个性地真实体现其观念及个人感受。

至于音乐创作中的创新，在大多数的场合下是具有积极意义的，甚至是必然的（新的时代需要新的语言）。但我并不赞同那种唯"新"是瞻，把"创新"作为衡量一部作品得失的主要标准的极端立场。

"创新"与"传统审美习惯"之间的矛盾，是客观存在的。但"传统审美习惯"随着历史的演进也在变迁，也是一个不可否认的事实。但凡合理的，为真实的表现所需要，并能丰富我们的表现手法的"创新"，终将为历史所接受，并成为新的"审美习惯"的一个组成部分；故弄玄虚，并无艺术价值的"创新"则自然会被历史所淘汰，这并不以个人意愿为转移。因而，在创作中，对这个问题我的考虑并不多。让它去经受历史的考验——这是我的态度。

#### 7. 关于创作思想的经历

除"文化大革命"前后，由于共知的原因，曾受到"左"的文艺思潮影响外，我在创作思想上好像并没有太大的变化。

若从技法的运用来看，在学生时代，我似乎较偏爱印象派的表现手法。80年代以来，我对包括序列主义在内的各种现代技法有了更为全面的认识，创作思路更宽了一些。

#### 8. 关于未来

音乐应该如何发展，朝什么方向发展，实在是难以预测。但多元并存的格局在若干年内似乎不会改变。至于创作计划，我想还是"秘而不宣"为好，做了再说，目标则只有一个：写出对得起自己良心的作品。

#### 9. 关于未解决的问题

未解决的问题似乎不少。但对于我来说，下面两点是主要的：

（1）个人独特音乐语言的探寻。

（2）不同技法更自然而有机的融合，为自己的创作意图服务。

解决的途径：只有继续摸索。

### ● 林 华

#### 1. 基本观念

林华认为表现生命意义的音乐是有价值的，使听众为此感动的音乐是美的。

#### 2. 关于音乐的本质

他认为表现是音乐诸多功能中的一个方面，也有不以表现为宗旨的音乐。比如他的一些作品，有表现人生活动中各种情感的，也有仅仅企图表现创造智慧的。

#### 3. 关于创作的风格与个性

在他看来，个性与风格是作曲家在完成创作使命时的自然流露。若反以此为追求，难免有浅薄之嫌。

#### 4. 关于创作技法

在运用新的技法这个问题上，他认为，作曲家不妨尝试用新的音乐语言叙述古老的故事，歌唱永恒的主题。

#### 5. 关于艺术标准

他认为音乐作品有高低之分,而并不是高级、低级之分。音乐的高低之分在于:

(1)如果表现情感,这种情感是否有社会意义,它是否真诚;

(2)如果表现景象,这种景象是否典型,是否生动;

(3)作品的音乐语言是否体现了创造力?

在他看来,一部作品也许未必都能在上述三项中达标,但其中有一项表现突出者,即可列入有意思的作品。音乐史上的佳作,往往有两项,甚至全部达标。

他认为,就理论而言,应有"最佳选择"方案存在之可能性,即在体现作品志趣与情趣追求的前提下,兼顾音乐纵横的趣味与逻辑之选择。但在实际中,就主观而言,往往为时限或其他因素所迫,放弃对"最佳选择"的探询;就客观而言,作品的流畅与完整又往往由一气呵成式的即兴造就,这是最高的审美追求,听众完全宽容作曲者自以为遗憾之处。作品一旦完成,它的各个部分就成为浑然不可分割的整体,针对作品的全貌,此时的各个细节都是"最佳选择"。

6. 关于创作与审美的关系

他认为作曲家应该为审美需要而创作,而就创作思想的问题,他自言他的创作思想由为别人写作,渐渐转为随自己兴趣写作。在他看来,音乐艺术应以鼓励人们摆脱物质奴役,追求人性焕发为己任。

● **黄安伦**

黄安伦在其发表的两篇论文中就传统问题和艺术家的职责问题发表了自己的看法:(1)《艺术家的最终任务不在于表现自己——就国交11月30日音乐会致友人的信》,《钢琴艺术》2003年第1期;(2)《在传统调式上的多调性横向进行———种新的现代旋律写作法》,《人民音乐》1985年第3期。

1. 关于传统

作为一个真正的作曲爱好者,面对着这股斯托克豪森掀起的"世界主义"浪潮,虽然远离祖国多年,我的中国心却没有丝毫改变;而面对着作曲界全球性的反传统氛围,我坚持"在伟大先辈的传统基础上继往开来"的信念也没有丝毫的改变。

在半音阶、全音阶、五声音阶、"人造"调式、无调性、多调性、十二音体系以及各种五花八门的"噪音"写作法、"非乐音"写作法甚至"无音"音乐都已被西方现代作曲家充分发展了的今天,还剩下什么可供我们中国作曲家来创新呢?完全是

出于个人的喜好，我自己对此的答案是："保守"而且"固守"于先辈大师们留下的一切优秀传统，要在中华民族的五千年传统上寻找出路。

2. 关于艺术家的最终任务

艺术家的最终任务不在于表现自己，而在于引导听众联想。……我们究竟要表现什么呢？究竟要以"什么"来引导听众呢？贝多芬的话就足以一言中的，他说："把上帝的光播照于人群，没有比这更崇高的工作了！"请千万注意，不是你的光，也不是我的光，更不是那些得意忘形在众人面前卖弄"自我"的小丑式的光，而是"上帝的光"！这就是贝多芬《第九交响乐》"亿万人民，拥抱起来"之爱的真谛，这真值得我们用一生的努力去追求！

千万不要认为我在唱高调。我只不过是个凡夫俗子，只不过有一天在倾听贝多芬《第九交响乐》时凑巧想道："如果贝多芬不爱我，他这交响乐真是关我什么事。"这才悟出了前面所说的那些话。我们不少学生学习贝多芬，在技术和学识上痛下苦功，却忘了他的音乐所表现的真谛，这才是"捡了芝麻，丢了西瓜"！

一个作曲家最应该要明白的是"写什么"和"如何写"。而在解决"写什么"这个问题的时候，首先要弄清"为何而写"。

3. 关于创作动机

我从事作曲以来主要的教训都出在"写什么"这个问题上。宇宙之大，无奇不有，历史的长河滚滚向前，而作为一个作曲家，我却不知自己应当"写什么"，这不是太难堪了吗？同时，自己在思考"写什么"时，首先就遇到一个"为何要写"的问题。

在"为何要写"的问题、细节上，相信每一位有志作曲的人都会有自己不同的答案，但在某一点上相信是一致的，就是"有感而发"。在更高一些的层面上，我相信自己和所有同行、所有我们的听众以及所有关心中国音乐发展的人们所期望的一样：我有一种冲动，就是要写出"好的"中国音乐，使它在世界民族之林拥有其应有的一席之地；或者，我们要给子孙万代留下"好的"中国音乐，这音乐至少要像所有先辈大师为我们留下的一样好。

怎么个"一样的好"？就是好到你愿意把一辈子献给它。

什么是"伟大的音乐"？先辈大师的音乐，比如"三B"：巴赫、贝多芬、勃拉

姆斯。他们超越了时代、民族、国界，令人感动、落泪、振奋、升华，又令人感到平安，更令人憎恨并远离人间一切丑恶的东西。

好的音乐必然指向永恒的真理。

4. 关于创作宗旨

我完全忍受不了无病呻吟、对人生目的的虚无或玩世不恭，更忍受不了没有主旨的"为艺术的艺术"。

这正应了笛卡尔的著名命题："我思故我在。"凭着自己的良心，就不难写出好的音乐。到了西方，我亦发现，那里确实把人文主义的"个性解放"发挥到极致。今天的西方在极度的个人主义盛行下，先辈大师感动我的主题也已过时了。人的神圣变成了个人自己的神圣，每个人自己就是宇宙的中心，个人表现就是现代艺术的中心主题。美学上，不是正有一种流行的观点告诉我们："美的标准就在你自己的心里。"

正如前面所述，我特别相信好的音乐必然指向永恒的真理。既然只剩下自己，那"我自己可靠吗？"我知道自己还会做出许多错事，至少，我将会从这个世界消失得无影无踪，我亦当然不确知自己的思想就一定指向那永恒的真理。到了西方，我固然获得了人身的极大自由，结果他们这极度的"个性解放"却使我陷入一种更大的惶恐之中。

当人只有"自己"以后，还有什么可剩下的？

真的是无论什么声音都可以变成"音乐"？没有灵魂的声音只不过是"音响"而已。也不要讲什么"观众音乐水准不够"之类的废话，你唾弃他们，他们也唾弃你。

我们应当和世界上所有善良的人们走在一起。特别是因为，我们中国在同一段历史长河中，走过了和西方完全不同的一段路。

但我们伟大而又苦难深重的民族是绝不会崩溃的，相反，几千年的文化遗产，不只维持住了我们自己的民族性，而且大家都相信，经过奋斗，我们将一次又一次在世人面前再次证明中华民族的荣耀。事实上，特殊的经历必有特殊的体验，重塑人性尊严的使命已经落在中国人身上。中国作曲家应在整个人类的音乐之林，为建立中国的音乐学派做出应有的贡献。

### 5. 关于创作的追求：更高的层次

说到这里，我还要一再地追问自己："弘扬中华文化"，这就是我们中国作曲家所要写的那个"什么"吗？

这里显然有"一个更高的层次"在起作用，这就是"爱"。

什么是"爱"？……可不可以说，一个作品好的程度恰与其"爱"的程度成正比？听一听勃拉姆斯《第一钢琴三重奏》的主题吧，没有这份爱心，作曲是永远达不到这个境界的。

反过来也一样：爱自己，不及他人——这不又钻进西方现代哲学极端的"个性解放"、极端的个性主义、极端的自由主义的死胡同里去了吗？

对，要爱自己，人是神圣的，人性是神圣的，有尊严的，这点在法国大革命的《人权宣言》上早就写明了。但是，我还要爱我的亲友、爱我的邻居、爱我的民族、爱我的土地、爱我的国家。要爱人类，要博爱。所以，我爱我的国家，也爱你的国家；我爱自己的孩子，也爱你的孩子。因为父母给了我生命，所以我爱自己的父母，也爱所有别人的父母。

把我这只手表拆了，将所有的零件都放进一个桶里去摇，相信就算摇上几亿年，我也摇不出一只能准确计时的表。对着这只手表，我只能想到一双精密设计、制造它的手。那么对着这复杂万倍的浩瀚的宇宙，无数星体均按照可计算出来的规律运行，我能不想到一双精密设计、制造它的手吗？人们都赞美生命，对着这更复杂万倍的生命现象，特别是对着那双我尚未出世就已经爱我，以至把生命赐给我的手，我能反而拒不承认、拒不感恩、拒不赞美吗？那双手在哪儿？请查看贝多芬的《欢乐颂》，特别是赋格段前面那几句席勒的名作；巴赫则在他每一部作品的左上角都郑重为此标明"S.D.G"三个字母；而勃拉姆斯为此撕了又写，写了又撕，用了14年才把他那《德意志安魂曲》拿出来。

### 6. 关于完整的爱——永恒的主题

无论如何，"爱"必然触及那双手，否则，所谓"爱"也显然是不完整的。这就是所有先辈大师在他们的音乐中表达的主题，而且是一个永恒的主题。每个民族大师——即被历史定了论并被全人类视为精神财富这一级的大师们——都只不过在不同时代、不同国度，用他自己独特的风格、独特的手法与独特的方式、体裁，一次又一次地、不断地向世人揭示了同一个永恒的主题而已。我们把这"完整的爱"当

作"永恒"一级的爱，或"永恒的真理"也行。"爱"是做不得假的，什么"高贵的气质""深刻的内涵""动人的意念"，如不触及此主旨就全成空谈。总之，我们在大师们的音乐中感受到的正是这个东西。

永恒的真理是不会变的。我们宣扬中华文化，就应当用我们民族的音乐语言、民族的文化遗产之精华、独特的技法——中国作曲家的独特手法、风格，去一再地揭示那早已被先辈大师们无数次地揭示过的、属于全人类的、永恒的"完整的爱"这个主旨。没有这个主旨，我大概能反映我们这个时代，但我一定无法超越它；我大概能被称得上一个爱国的作曲家，但我一定无法超越它，去追求现实孙中山先生理想中的世界"大同"的境界。

从物质上讲，我确实只不过是一堆叫作"黄安伦"的分子，我将会消失，或随物质转换，变成一抔黄土，何其渺小，有何可自夸？但我会用这有生之年，投入贝多芬所称的那个"再没有比这更崇高的工作"，先从"爱"自己周围的人做起，并去做那把凿穿花岗岩墙的凿子。我这凿子大有可能会断掉，但我知道还有各位在，特别是年轻的朋友们。可以预言，那把凿穿了花岗岩墙的凿子，就是咱们全民族所期望的，属于全人类的中国伟大作曲家！

7. 关于现代派音乐

什么是听众心目中所谓的现代派音乐？简言之，就是那些"没调调儿"的音乐。"没调调儿"，无调性也。自打勋伯格以其"十二音"彻底掀翻传统的和声体系以来，无调性音乐在20世纪蔚为风尚。几乎所有的西方现代作曲家都一窝蜂地挤上来，真好像谁不在这片调性的废墟上补上一脚，就愧对20世纪似的。可惜事到如今，一个世纪快过去了，无调性音乐产生了多么久，群众对它的抗拒也持续了多么久。西方现代音乐给世人留下的，仍然还是这片废墟。……西方"没调调儿"的现代音乐挟现代科技之优势横扫八十余年，普遍大众仍然避之则吉，这是人类音乐史上从来没有过的情况。

在准备踏上"无调性音乐"这条船之前，请想清楚音乐之无调化的三大风险：①你的音乐将丧失"足够令人辨别"这起码的个性特点。②也将无从获得任何"内在的"展开力量。③其无助的生命力将短得超乎你所预期。

我们知道，调性化是由调性体现的。一个乐曲的民族性主要就是靠其调式来体

现,调性的崩溃,第一个损失就是把调式体系连根摧毁,音乐个性就此与民族性分道扬镳,这也是西方"个性解放"精神在音乐领域发展的极致。……"无调性"既然摧毁了调式的基础,没有调式的音乐便使民族特性成了无源之水、无本之木。在这种历史条件下作曲家急不可待地以现代的西方为标准,把中国风格之本——全套中华民族的调式体系——弃之如敝屣,这种做法显然是不合时宜的。

以为我在反对"无调性"音乐,其实这是误解。我反对的只是"环境污染"的那类音乐。

8. 关于美的标准

有人说,美的标准是主观的,"此一时,彼一时"的,"只存在于你自己的心中"。但进一步问,是不是存在一个客观的、"永恒的"美的绝对标准?前者是一种极迷惑人、似是而非的流行看法。它很明确地解释了为什么那些西方现代作曲家们在创立自己的风格时,是从来不顾及社会大众的,这和西方现在极为强调的"自我",也是非常一致的。

这就好像真理只能有一个那样,美的标准也只能有一个——它应当超越时代、民族、文化的界限而自然而然地为绝大多数人所接纳,所有人仅凭着自己那"人类的良知"即可实实在在地感受到。它既然是个"绝对标准",你就只有去追求它,以自己独特的风格、手法去揭示它,这也被全人类、各民族留下的"传世之作"一再证明了。科学家们都明白,他们只有"发现"并"证明"已存在的真理,却不能"自造"之。无规矩不成方圆,这种理念和人的创造性不仅不相抵触,反而为之提供了一个坚实的哲学基础。艺术家如果妄图"自造"美的标准,就好像妄图"自造真理"一样,必然步上歧途。

9. 关于民族性与个性

音乐没有特点,就像一个人没有面目一样。

音乐脱离中华民族的特点,以舍弃中国文化遗产而追求自己的"个性",无异于缘木求鱼,拔自己的头发离开地球。

各民族"调调儿"之特性被我们这些愚蠢的不肖子孙刻意地抹消掉,非常像此刻亚马孙的原始雨林被一片片地毁灭的情景,所以才有了有心人士的"文化环保"的呼吁。作曲家如果一味地参与"文化环境污染",将如何向子孙后代交代?

再一个更实质性的问题就是，不用这全套中华民族的调式体系也能写出中国音乐吗？

民族的音乐遗产绝对是作曲家的基本功，有没有下功夫，是骗不了人的，偏废了它，将"一世无成"。

10. 关于音乐的方向性问题

我们所讲的音乐的"张力"，就是传统的和声理论所强调的那个"调性中心"的概念。正是各调式中的所有音趋向主音的这个强烈的"方向性""向心力"，才构成音乐发展的力量。这种"内涵"的张力是不可替代的。不要以为音量会对音乐的"张力"有什么帮助，也不要以为"色彩"可以取代"向心力"。近一个世纪，西方现代派的音乐自打碎"调性中心"的概念以来，用音色的变化，声音色彩的丰富，各类浓、淡、轻、重、强、弱、疾、缓的对比以及各类全新音源、节奏、节拍、曲式组合的开发，真不知搞出了多少花样，观众为什么还是听不懂，觉得"乏味"？人们其实就是嫌"无调调的"音乐没有"张力"，没有"方向性"。

坚持调性调式理论的作曲者，如果一味地强调中国"色彩"而偏废了音乐的"张力"的话，也会出现这种"无力"的情况。

11. 关于创作技法

不要束缚自己！……什么技法都要学透，什么技法都要会用。只是不要在"无调性"这一棵树上吊死！……西洋理论、民族传统，这是两个不可偏废的基本功。不仅要吃透西方从传统到现今的所有音乐理论，还要吃透我们中华五千年的文化传统。

● 赵晓生

以下言论引自《我的音乐观之演化》，是赵晓生 1994 年 7 月 4 日至 22 日于福州至上海的火车上构思的。见《现代乐风》1994 年第 4 期。

1. 关于创作动机

我的作曲纯粹源于"乐"，寻求人生的一大乐事，从一开始就带有游戏的性质，时到如今，依然有不少同事反感于我将自己的创作行为称为"玩玩的"，严肃地认为我对自己的创作很不"严肃"。而我本人却顽固地从根本上不赞成"严肃音乐"这一提法，认为音乐是不能划分为"严肃"或"不严肃"的。在我的直觉里，许多堪称"乐佛""乐圣"的最最严肃的作曲家都不免在他们的创作中带有游戏人生的成分。

难道巴赫在拨弄他的音符,领受着从"原型、倒影、逆行、倒影逆行、扩大、缩小"一类"游戏规则"中获得的精神乐趣与满足时,不正处于"自得其乐"的游戏心态么?贝多芬当然创作过许许多多很是"严肃"的音乐,如重大的社会、自然题材,与上帝直接进行心灵对话,等等,然而他也不免从"严肃"中松弛下来,涂过类似"我掉了一分钱"的嬉戏音符。莫扎特更是一位大玩家,他的音乐中充溢着掩盖或隐匿悲哀的嬉戏性质。至于勋伯格、威伯恩、欣德米特、斯托克豪森、凯奇一班大发明家们,倘若不是有像爱好玩足球、玩象棋、玩围棋一般地从玩音符中获得人生创造能力的巨大乐趣的心态,我相信,他们绝无力量终身坚持他们所从事的事业。我也同样相信,上述巴赫、莫扎特、贝多芬及诸大师若在世,他们也未必赞成把他们的音乐划归到板起面孔的"严肃音乐"一列。

"乐者乐也。"怎么念都行,不知他人作何心态,至少我的动笔本因纯由一个"乐"字而起。"乐中求乐,以乐取乐",不管听起来多么地不严肃,却真实地是我的精神赖以生存的一个最质朴、最自然、最生动、最具原创性的境界。

2. 关于民族化和现代化

另一个决定着我的写作方向的是民族化原则。作为1958年"三化"基本原则,对我影响最大的是民族化。我曾十分热诚而自觉自愿地在我做学生的年代里,每个学期熟悉一件民间乐器。我曾依次学习过几乎所有民族乐器(汉民族仍在普遍使用的乐器种类,包括原生的与外来的)的主要曲目。从高中到大学,我曾痴迷于古琴、琵琶、筝、笛、二胡、扬琴、月琴、柳琴、箫等乐器浩如烟海的美妙音乐中。我的这段经历很少有人知晓。一般人们只知道我学钢琴出身,熟知巴赫、莫扎特、贝多芬、肖邦、李斯特。其实日后对我创作影响极大的是我在中学、大学年代对于民间器乐曲的浓厚兴趣。我曾把各种民族乐器的演奏效果移植到钢琴上。我曾在钢琴上尝试过琵琶(《霸王之死》)、笛(《冀北笛音》)、小月琴(《漠湖琴声》)、笙(《苗岭笙舞》)、琴、箫、筝等(散见于歌曲)乐器的特殊音响。我始终认为,把作曲硬性划分为西洋作曲与民族作曲是异常愚蠢的。音乐的民族性与时代性无法分割为两个对立的侧面。任何国家或民族的现代化必定带有该民族的文化沉淀的印记。倘若说,我们曾经对民族化做过过分狭隘的定义、解释、理解与定位,但音乐的民族性格本身永远不能不是该民族音乐现代化的基础。无论是美

国的查尔斯·艾夫士、柯普兰、卡特或格什温,还是英国的威廉姆斯、本杰明,波兰的帕德莱茨基、鲁道斯拉夫斯基,匈牙利的柯达伊、巴托克,俄罗斯的斯涅特克,他们处于20世纪最前锋的现代音乐也无不带有鲜明的民族印记。自然,把民族化绝对起来,成为"闭关自守"、拒绝外来文化的借口,如同在我国大地上曾经出现过的一种趋向,无疑是十分有害的,但民族文化本身,尤其作为具有五千年古老文明的中华民族,不在本民族文化传统的基础上实现音乐(艺术文化)的现代化,是不可想象的。

3. 关于音乐的语言问题

我长期陷入困惑的是民族音乐的底蕴与我所熟悉的西方音乐语言、理论、体系之间的关系。从我开始学音乐起,其"母语"从来不是"汉语"(汉民族的音乐语言)或在中国境内的任何民族的语言,而是纯粹的、地道的"德语"或"俄语"。母语的欧化是我所患的"先天性语言障碍症"。尽管我曾尝试过各种手段来使钢琴这件乐器与民族乐器相接近或相结合。例如,我曾与陆在易合作写过数首钢琴与民族乐队合奏的作品如《船台战歌》及《远航》(先为造船、后为开船)一类,但可以说完全失败了。因为钢琴的十二平均律与民乐队奏出的非十二平均律之间的强烈冲突,尤其是民乐队在与钢琴同时奏出"功能和声网络"或"转调"之类"欧化母语"时所发出的令我难以容忍、难以忘怀、难以亲近的怪异音响,给我精神上很大的刺激、打击,以致从此惧怕民乐队奏出的"功能和声"。"一朝被蛇咬,十年怕井绳。"从那以后我一写民族乐器就离"三和弦"十八丈远。

4. 关于创作技术

业余状态的写作弄不下去了,我终于下决心趁上海音乐学院第一次招收作曲研究生的机会,于1978年到作曲系老老实实学习专业技术。丁善德(作曲)、桑桐(和声)、陈铭志(复调)、施泳康(配器)四位巨匠将我引入专业作曲的殿堂。我同时迷恋于欣德米特的和声与勋伯格的十二音体系。这或许因为上海音乐学院作曲系同时有着这两条"嫡系家谱"存在的缘故吧(一条是欣德米特—谭小麟—陈铭志、罗忠镕;另一条是勋伯格—弗兰克·桑—桑桐)。我创作了一组包括弦乐四重奏、钢琴小曲等体裁的十二音序列作品,内心始终觉得和这种技术格格不入,不属于自己。于是带着这样一种迷惑我去了美国。

在美国几年,接触了各类创作思潮、创作方法、创作技术,更是眼花缭乱。给我印象最深的是查尔斯·艾夫士、乔治·克拉姆、艾辽特·卡特和约翰·凯奇这四位。最主要的是他们的原创意识,促使我开始寻找属于自己的语言。回首过去,我曾作过自发的游戏音乐、遵命的政治音乐、模仿的民间音乐、趋步的技术音乐。即使在美国的创作音乐如《第二弦乐四重奏》及一系列电子音乐,我都从内心感到不自然,怀疑它们都不是从我的血管中流出的(严格地说,到此为止我所写过的所有音符都不是从我自己的血管中流出的)。

5. 关于创作思想的经历

后来,我打算回国来寻找我自己。我有种预感,如果我留在美国,我只能写出世界化的音乐来。尽管在那里我可以获得比在中国更好的生活条件(我比较过,说到底,差别也就在买一幢房子与一辆汽车而已)。但我不愿意再写别人已写过,也能写,正在写的音乐。我想找出一条路,哪怕是小路,但这条路是由我自己踩出来的。

于是我回国了。有一种简单的信念在支撑着我的灵魂。西方人寻找他们的音乐几乎已把路走尽走遍,在"无路可走"的困境中把目光转向东方。中国人一直固守在自己沉重的传统之中,不思变异,或者硬性地把西方意识强行移植过来,又无法生根。只有将"民族神韵与现代意识"合为一体,换句话说,既是民族的,又是现代的,就一定能走出一条新的路来。

"路漫漫其修远兮,吾将上下而求索。"从1985年起,我一直在黑暗中摸索。有几回突现几道灵光,随之又陷入黑暗之中。我相信宇宙本质上是黑暗的,光明只是星球在自身某一阶段中暂时的燃烧,终究会归入沉寂与黑暗("黑洞")。所以我不惧怕黑暗。

我求索的第一步是所谓的"合力论",即把各种各样不同风格的要素(调性的无调性的、五声性的、七声性的、十二音的等)熔于一炉的一种"理论",并据此想出"风格复调"的做法,写了一首钢琴协奏曲《希望之神》(1986)。

我自己也感觉这条路恐怕行不通,因为很容易走向庞杂。回头再找"纯净化"的路,试试"音集"吧,于是在1987年创作了《简乐四章》,纯净倒是纯净了些,却又容易陷入过于简单的毛病,也不行。

再找，找出了一种"太极乐旨"（后扩展为"太极作曲系统"），用这个方法写了五六年（1987—1992），感觉到它的好处有两点：第一，不同于五声音阶、七声音阶、十二音等系统，它在音乐展开过程中所出现的音的集合结构始终在变化，而不固定在一个结构内；第二，依靠音的数目与音程内涵的有组织的变化，使音乐内部获得基本的结构性、组织性推动力。我感到，迄今为止我所做的全部工作假若对他人能有一点意义的话，或许也就在于这两点。（关于这一作曲方法的理论均包括在《太极作曲系统》一书中）

我把这种观念称为"音乐宇宙观"。其基本观点是：每个音乐都是一个星球。它们的各种不同参数使各自具有不同的质量。有的是恒星，有的是卫星，有的是流星，有的是彗星，也有"新星"与"黑洞"。它们有组织地在同一个宇宙中运动，旋转，飞奔。它们互相之间有着引力与斥力，构成一个稳固而又无时无刻不在运动之中的音乐宇宙。

（照此一说，"作曲家"处于何种地位？是在"创造宇宙"，还是"揭示一个客观的业已存在的宇宙？"）

由此为新的出发点，从1991年开始，我沉湎于认识全部音高基础结构之间内部构成及相互关系的秘密的命题之中。这一结论将在《音的集合运动》一书中阐明。它的基本结论是：

（1）音集的基本结构（"构"structure）由"位"（position）、"数"（quantity）、"质"（quality）三要素决定。

（2）"构"（structure）有"态"（state）和"相"（phase）的变化。"构""相""态"三者形成"易"（motion），即"音的集合运动"（tone-setsmotion）。

（3）音集的基本结构形态有四种：a.同位同数同质；b.异位同数同质；c.异位同数异质；d.异位异数异质。

（4）音集运动则具有八种基本形态：a.同构同态同相；b.同构同态异相；c.同构异态同相；d.同构异态异相；e.异构同态同相；f.异构同态异相；g.异构异态同相；h.异构异态异相。四种结构形态与八种运动形态可看作音的集合运动的"四象"与"八卦"。

（5）从同音到十二音的全部基本集合结构为224个。其中基础结构有200个，

"同构异体"音集（音集分子式相同但音集基本构成不同的音集）有 24 个。

（6）以"同音"为"阴极"，以"十二音"为"阳极"，所有基础集合以阴阳两类有规则地排列。其中 1 与 11、2 与 10、3 与 9、4 与 8、5 与 7 音的音集各自成对，互为涵外关系（a. 两音集相加，构成完整 12 音，互为补体；b. 音数少的音集必定容涵在音数多的音集之内，音数少的音集为音数多的音集之涵体）。这一"相对音集互为涵补"定律对实际创作有重大意义。

（7）音集的音程函量使各音集具有各自的"强度基率"。所有基础集合结果可根据其强度基率大小排列成秩序井然的"元素周期表"，作为分析、创作之参考。

（8）音乐发展的内在动力决定于不同音集的有规则排列组合。自古至今皆然。但我们不必将构成音乐基础的集合形态局限在某一个或两个基本集合的范围之内，而可以在全部基础音集结构（224 个）中进行选择、组合、排列，以音数、音程内涵、态、相的连续不断的变化作为音乐展开的内在动力。

这是一个空间无限的音乐宇宙。我曾经做过的"太极作曲系统"只是这个宇宙中的一个"星系"。因为，在"太极系统"中，我采用了总共 64 个 /31 种偶数音集。

把视野进一步扩大，我们可以在整个宇宙中飞翔。

习乐百道，证悟至要。始求有道，实滞小法。

得大境界，反着无道。无法大法，通圣达道。

以上是我逐步演化而成的音乐观。将来还会有何变化，尚未可知。变化是肯定的，但万变不离其宗。正如我开始写不成《f 小调奏鸣曲》一样，音乐对于我越来越回归其本体：乐（音乐）与乐（快乐），而不是任何其他的什么。

几句多余的话：

（1）我曾介入流行音乐，感到不合我的本性，因而"金盆洗手"，再也不做了；但绝不反对他人做。

（2）我认为音乐不可比赛，因而"退出江湖"，不再介入任何音乐比赛。并认为，与其搞音乐比赛，不如组织"音乐节""展示会"等。

● 金 湘

2006 年 4 月 7 日上午 10 时，本书课题组成员孙琦在北京光华路金冒公寓金湘居所围绕几个与创作思想相关的问题进行采访，以下是金湘对这些问题的看法。

1. 关于个人文化身份认同

金：我既是世界的，也是中华的，我提出中华乐派，但是别人不吭声，因为他们既没有勇气和理论来反对，又担心我会扛着中华乐派的大旗，就是这种可笑的心态。我提出这个问题，并不是为了我自己要扛大旗，我所考虑的是，在当今世界东西方文化交流的撞击间，在欧洲中心主义统治乐坛300年的情况下，我们中华民族的文化应该怎样真正地发展，而且我提出了美学理念、哲学理念、技法与传统等，都有一系列的提纲，不是空谈的。无论你认同或不认同，我们就是中华乐派，有人说我是乌托邦，我说："如果我是乌托邦，那你就已经生活在乌托邦里面了！"

我是根据我的意志来写东西的，我所想的中华乐派这个问题，也是根深蒂固的。因为这是我在世界交流中体会到的问题，这个问题必须要谈，即使你不认同，只要你身上流着中华子孙的血，你就是中华乐派的一分子；即使你不认同，你的中华文化素养、哲学观念、美学观念、传统等都存在于你身上。我并不想扛中华乐派的大旗，但我觉得世界需要中华乐派这股力量，世界音乐需要，我们自己也需要，所以我才提出中华乐派的问题。

2. 关于技法

金：我不拘泥于一种技法，80年代中期，"新潮"兴起的时候，我就在《作曲家的困惑》里谈了自己的看法。我认为技法没有什么新与旧，老的技法也可以有好的作品，新的技法也可以有好的作品；新的技法可以产生坏的作品，老的技法也可以产生坏的作品。关键在于作曲家的运用，作曲家如何运用才是真正的技法的能量。作曲家运用技法，不可能只在一部作品里面把所有的技法都用出来；但也不可能在一部作品里只用一种技法；作曲家在不同的作品里可以用不同的技法；作曲家也可以在一部作品里面同时用几种技法。大家都是这样运用的，我在实践中也常常这样运用。

我写一部作品就必须要有一定的想法，至于这种想法和技法的关系问题，我也早在80年代末、90年代初期，也就是人们追求技法的时候，就已经谈过。"玩弄技术必被技术所玩弄、玩弄观念必被观念所玩弄、舞耍技术必被技术所舞耍。"这是我的观点，它也在《作曲家的求索》这本书里被提及。我是有针对、有所指的，谭

盾就是过多地玩弄观念，但是谭盾也有很多好东西。我不去否定他，我是肯定他的东西，但我是抽象地指出问题，因为这个问题是整个作曲界的问题，我不是单独专门讲他。技术也是这样，我现在对待技术问题，不是不重视，而是非常重视。没有技术就没有发言权，没有技术一切都将沦为一种空谈文字。

孙：艺术的特性就在于它的技术，这也就是为什么绘画和音乐都能表达同样的东西，而音乐和绘画却不是同一件事情。

金：对。没有技术就没有音乐，但只有技术也不是音乐，只有技术是一个匠人，这就是技术和音乐的关系。所以我现在写作品，都是技术和思想同时出现。我觉得这是一个作曲家的必然素质。应该怎样评论一个没有技术的作曲家？现在都讲"国家的整体国力"，对于一个作曲家，也应该去看他的整体实力，就是说他既要会写旋律，又要有很好的配器，能够很好地掌握技法，而且还有很深的内涵。有了整体实力，才能成为一个真正的作曲家。有些人只会写旋律，那不是作曲家，因为作曲本身并不是只有旋律；但没有旋律，只是乱耍技术也不行。创作是一个整体，就像讲究整体国力一样。

孙：现在很多学生写的作品都貌似现代味道，真正的技术水准和内涵就很难说了。

金：其实很肤浅。对于学生，我不去要求他们，也不去责备他们，不过他们应该认识到这一点。我对学生的要求是这样：第一，一定要写出自己真正的想法；第二，要有现代感；第三，一定要有自己的传统。把这三方面结合在一起，我认为这是必需的。

孙：您写了很多歌剧，您是否认为歌剧其实与器乐技术创作一样，只是意思更加明确了？因为它有歌词和剧本的引导，所以意思更加明确。可能纯器乐创作的空间更宽泛一些，自由度更高一些。

金：对。纯器乐与音乐和文学的结合是不一样的，但是在有些问题上，它们是一致的。比如：要表现一种观念、一种思想、一种情绪，这都是一样的，只不过歌剧要更赖于声乐和文学来表演，而器乐是用自己单独的手段。我写过一篇文章叫作《歌剧思维》，我在里面已经总结了这个问题，歌剧创作有歌剧的思维，它不同于交响乐的思维。歌剧是音乐的戏剧，也是戏剧的音乐，这是它的特点。再深一步来讲，

歌剧思维有三个方面的问题：首先歌剧的音乐是什么音乐？它是器乐跟声乐的结合，声乐里有着器乐里所没有的大块的咏叹调和宣叙调；其次歌剧是戏剧和音乐的结合；最后就是结构，歌剧的结构是由音乐结构和戏剧结构总体构成的。而在交响乐的创作中，没有戏剧舞台本身的要求，它是一种纯音乐，所以交响乐思维与歌剧思维、室内乐思维与交响乐思维都是不一样的。但是有些人写的室内乐作品具有交响乐思维的特征，这样是可以的。歌剧思维、交响乐思维、室内乐思维和合唱思维都是不一样的，而且合唱的思维也不等于歌剧思维。歌剧运用合唱，但是不等于合唱。从美学角度来讲，它们都有一个具体的界定，尤其是具体的技术上的界定。

孙：说到歌剧，就想到艺术歌曲，同样是唱，又有不同。那么艺术歌曲的思维是怎样的呢？

金：艺术歌曲的思维跟歌剧思维又是不一样的，可以说歌剧思维的戏剧性是强于艺术歌曲的，但是艺术歌曲也可以受歌剧的影响，这是没有问题的。特别是要因人而异，我的艺术歌曲就受到歌剧的影响。

所以关于音乐创作思维的问题，也是可以详谈的。但主要就是要区别各种体裁，否则都一样了，都变成一种音乐了，这是不行的。

孙：您在早期的时候，就开始尝试创作多种体裁的作品，你在这方面一定有更多心得。

金：我在写不同体裁的作品时，是用民族音调和民族传统来写的。

3. 关于对作曲界种种问题的看法

金：现在音乐界谈主旋律，怎么理解？主旋律是不是就是一个简单的政治标签化，贴个政治标签，比如郭文景的《英雄》，那样行吗？不是这样的做法，真正的主旋律就是要写出人类前进的进程。巴托克有什么主旋律？贝多芬有什么主旋律？没有人提出，但它就是主旋律，它推动了世界前进的进程，我的《金陵祭》就是主旋律。主旋律就是要表现在历史进程中人类的希望、人类进取的东西、追求的理想，并不是贴一个标签，"东方红"什么的；当然也可以贴标签，但是最后标签都是外在的，音乐本身如果能够表现出这种东西，不贴标签都没有关系；音乐本身没有什么东西，乱贴标签，贴一万个标签也没用。这就是主旋律的概念，不需要谁来提出这个概念。我认为任何一个作曲家，如果他有责任感、历史使命感，他必然会

写主旋律。为什么不写主旋律？一天到晚躲在家里风花雪月行吗？我们被打成右派，我们还是继续为自己的民族、为自己的国家创作作品。所以说这个才叫作主旋律。

现在音乐界还有一个问题——空谈理论，脱离开音乐本体来空谈理论，咬文嚼字。"本体"恰恰没有人去写作，写作的人一天到晚做 MIDI，赚钱，另一类人谈得是天花乱坠，这是音乐界吗？中国现在的音乐界就存在这个严重的问题，有些人谈音乐理论、技术问题，连皮毛都不知道，就已经开始在那里大谈理论。我说这就叫作外行看他是内行，内行看他实际是外行。写作的人把做 MIDI 作为一个谋生手段，我不反对，因为现在人人要谋生。但是音乐要怎么样往前走，这就谈到中华乐派的问题。作为真正的音乐，应该怎么样往前走？在前人包括世界各方面的传统之下，音乐要往前走，这个样子不行。评奖满天飞，评出来的东西评完就一下子完了，并没有深入人们心中，音乐的品质极其低下。其实音乐的质地才决定音乐的生命力，就好像一个人一样，体质很健康，才能不断地生长；如果体质很糟糕，怎么能够前进？

另外，现在 80 年代出生的这些年轻人，必须要在视唱练耳方面赶上我们。我们是 20 世纪 40 年代开始学习的，这些 80 到 90 年代的年轻人与我们之间隔了四五十年，这四五十年间，有 95% 的音乐界人士缺少严格的基本功训练。说这话显得我很骄傲，实际上就是这样的。曾经有首调与固定调之争等，绝对要有固定感，这是第一个概念。没有固定感的人是没法作曲的，什么 1=G 或者 1=B，绕来绕去的干什么？所谓不用首调概念不能把握调感，只听到支离的音，正是因为他自己没有固定感。我这句话没说完，一定要有固定感；反过来，首调有它的作用，我们不是反对首调。这是什么意思呢？比如，在搞民间的东西时，我 50 年代下去采风，民歌是很难用固定调的。我们要在固定的基础上把首调加进来，然后在固定调和首调上做更高层次的轮回。但可怕的是这些搞首调的人，根本没有固定感，还抱着首调当宝贝，搞出一套理论来否定固定调，这是错误的。我在美国时，看到很多中学生都有固定感，他们没有首调感，调感却很好，调感不是在 1=G、1=re 上才建立起来的，dol、re、mi、fa、sol、la、si、dol、re、mi、#fa、sol、la、si、#dol、re，这就是调感，把 re、#fa、la、si、#dol、si、la、#fa、re 唱成 dol、mi、sol、la、si、la、sol、mi、dol 是不对的，它的音色、

音高、音域都不一样，为什么要变成一样的?！没有固定感的人，作曲很费劲，在前面写了很多调号，最后还原再还原，干什么呢?！中国有一大批搞民乐和首调的人，没有这个功夫，还制造一些理论来误人子弟。说穿了，固定调和首调是一种工具，不是最后音乐出现的形态，如果认为1=re，最后还是 re、mi、#fa、sol、la、si、#dol、re 这样的音高和技法，只不过那样称呼而已，那何必要绕来绕去？何必要去搞那些烦琐的东西？以最简化的道路达到一个目的，这是最科学的，绝不要认为绕了很多圈子才能表现出你的深奥，就好像写文章一样，简洁明了是最好的文章。有些人玩弄辞藻，搞得云山雾罩，人家也看不懂，这样的文章好吗？同样地，视唱练耳中的调也是一样的。所以我觉得这也是中国音乐界存在的问题。

中国音乐界的现状是很可悲的，一方面技术还没有搞好，就让西方人入侵了；一方面根还没有扎好，又开始搞市场化了，去追求经济效益，搞那些天花乱坠的评奖。这样一来，年轻人被搅得晕头转向，哪有心思去学基本功？所以我跟我的学生说，你必须要学基本功。另外，现在搞西方音乐这一批人，就算是在技术方面把基本功学得很好的人，也缺乏中国的人文修养，这个也很重要，没有文化修养怎么能够写出真正好的艺术品？问题很多很多，我觉得我只能走我自己的路。还有一批人，拉帮结伙、说假话、走官场，以为钻到官堆里面去就可以随心所欲了，心思没有花在创作上。一个人的精力是有限的，没有时间搞音乐创作，怎么能写出好的音乐作品呢？所以中国的音乐界现在就存在这些问题，没有一个人敢解决，也不可能解决。因为这牵扯到个人利益，解决了这个问题，他这辈子的耳朵也不可能变成固定的，他也不可能变成一个真正的既懂西洋又懂东方的人，他只能抱着他那一点，不但不解决，还制造理论。所以我现在也不管别人怎么样了，我就按照我的方式来做。

国家是好的，国家机器是由具体的人来执行的，最后体现在人身上，所以如果不解决"拉帮结派、肆意封杀作品"的问题，其他的话都是空说。

关于审美理想，对理想作品的看法：我的审美理想就是我的作品要引导群众的审美情趣，绝对不能说要迎合落后的情趣，但我又不能让人觉得高不可攀。于是我用桃子作比，摘桃子人跳一跳就能够摘到，让观众跳一跳就能够欣赏到，不是天上的月亮永远摘不到，这就是我的观点，我的审美理性很清楚，我一直都是这样做的。

孙：具体怎么把握呢？

金：在不同的作品、不同的类型、不同的场合，有不同的写法，绝不是一种标准到头。儿童歌曲我也写，大交响乐也写，不是光写大交响乐，要尽量考虑当代观众的需求，并且这一点是作曲家不能不考虑的。一个作曲家不考虑当代性，一旦考虑就不能创新，这种观点我不同意，创新是基于对传统的理解和对当代的关注！

传统也绝不是墨守成规的，黄翔鹏先生提出"传统是一条河"。我在《作曲家的困惑》中说，它是一条立体的河，有三个层面。我们要用立体的视角看传统，上层是形态学，就是指音乐中各种各样的元素、各种各样的形态；中层是结构学，是创作思想和思维方式；底层是哲学美学，这三个层面都要看见，才构成一个整体的传统。过去，很多人仅在上层继承传统，只研究乐器和调式，或者即便谈到创作思维，用的都是西方体系的"模进、下行"，而对于中国乐器发展的那种特有的思维方式，我们都没有研究，然后就更不要谈哲学美学了。

我的传统观就是对传统的继承观和发展观，有了传统的继承观和发展观以后，再考虑当代群众的审美意识、作曲家的历史使命，这就是我在创作《原野》中得到经验，记录在《原野创作札记》中。把握住这种结构，再来写你的作品，这样就会达到应有的效果。我谈的理论都是经过实践的，不是空谈理论，要通过音乐本体的实践来探索理论、总结理论、发展理论，这才是我们应该走的理论道路。

孙：您刚才谈到的传统中的第二层，也就是对中国音乐结构的研究还不够，是否可以进一步谈一谈呢？

金：比如说，西方音乐的模进、ABA三段体、回旋曲结构，这些都是西方的东西，但我们中国人如果这样写，写出来的东西肯定是不行的。为什么？因为东方的音乐思维的展开方式有它特定的民族感觉。比如中国的鱼咬尾，它是一环套一环的，阿炳的《二泉映月》的结构绝对不是那种动机的模进，也不是ABA那种结构。我总结了很多中国的曲式结构，所谓曲式，就是乐思发展的逻辑，音乐思维发展的逻辑就是曲式。

现在的作曲和教学都存在很大的问题，作曲教学是作曲分析的练习，作曲分析课上学习ABA的内容。我们大学一年级就写ABA，作品分析课学到作品9，我们就写作品9，这是干什么？关注本体就关注到这个层面而已？作曲应该是把几大件、

中国传统、西方传统都融汇到一起。单独教是可以的，但是作曲课程不能这样搞，这是教学过程的问题。

我刚才谈到的中国音乐结构的问题，除了鱼咬尾外，我还提出过很多名字，中国的太极拳中有云支手、倒撵猴，我们作曲的曲式为什么非得ABA、非得回旋、非得奏鸣曲呢？其实有很多东方式的东西，就好像国外有阿司匹林，中国有地黄、牛黄解毒丸的道理一样，而且往往中国这种曲式发展的名字更具东方神韵，更意境化，而不像西方那种机械地割裂化，这是完全不一样的感觉。我根据鱼咬尾说凤点头，我有一些这样的作品，《凤点头》《凤摆尾》《蛇头翘》，这些都是非常生动的词，蕴含我们东方的感觉。有这些东西，为什么不建立我们自己的音乐体系？这就是中华乐派，这就是真正的传统的第二个层面上的中华乐派。第三层上的哲学就更不用说了，我提出来东方美学在传统音乐中的空、虚、散、含、离，这就是我当时的一种感觉，到现在我更清楚了。哲学层面的东西很多，包括中国传统的《文心雕龙》等著作的美学观念、孔子和孟子的思想等。我觉得有太多的东西可以谈，我们也可以很好地研究这些问题，每个问题都是一本大书，这些都是我经常考虑的问题。

关于个人创作思想的历史变化，回顾与反思，对于这个问题，我可以谈很多。

我一直不是随风倒的人，直到80年代"新潮"进来，中国音乐发展共有三次音乐大输入。第一次是二三十年代的德奥体系，第二次是五十年代的苏俄体系，再下来是80年代，这三次大输入对中国长期封建主义桎梏下的传统音乐的封闭是一个大冲击，而且这些大冲击进来的时候，中国还没有做好准备去与外界交流。中国的音乐创作还处于弱势状态，于是就被打得稀里哗啦，所以整个中国音乐界被这三次交流所统治，却认为这才是真正的科学，实际上很大的一个中华乐派并没有被开发出来。另外，这三次交流中间也确实存在一些好的东西，我们不能否认，确实是有先进的东西进来；但问题是现在又走到了另一个极端，把这些输入变成了唯一；而另一面中国自己的中华乐派也没有真正地从传统的三个层面来搞，只是单独地从表层上搞点民乐或者其他什么的，就认为是很传统了。这样当然打不过西方，西方就认为你是不行的。我们创作不是为了打过对方而创作，我们应该展示自己有的东西，而且我觉得西方以及全世界也需要东方的音乐。我们的音乐也是很大的一块，我们的创作也会反过来影响到西方音乐，这才是真正的人类的音乐。

关于我个人创作的回顾,我最早的时候就是在幼年班读书,可以说这时西方音乐学得最扎实,对西方的东西了解得很透彻。到了民族音乐研究所,我对东方的传统有着深厚感情。我是在中央音乐学院二年级时被打成右派的,后来去新疆二十年,我对人生经历和社会有很多的体验,我现在怎么做?我很清楚。我认为不能一天到晚总是把苦挂在嘴上,像"小寡妇哭坟",真正痛苦的人不是一天到晚在那里说:"我痛苦啊!苦难啊!"这样叫的人不深刻,真正苦难的人把悲痛含在心里,追求他应该追求的理想,这就是我。我从不哭给别人看,拿苦难作为一种炫耀是很肤浅的,是一种虚荣心。把它变成自己的一种经历,在你的作品中写出人类的苦难,这才是成功的,这才是真正的苦难。我说我的音乐是含着眼泪的微笑,我的音乐是一种苦涩的微笑、苦涩的美,而不是那种甜蜜蜜的美。我在政治上被打成右派时很痛苦,后来我自己解脱了,我不再把我的好与坏寄托在别人评说上。我按照我的目的去做,到了现在,进入晚年了,我也还是这样。我的音乐不能寄托在别人的评说和评奖上。这是我的人生观、艺术观、宇宙观的一个全面宣言!

到现在为止,我创作各种类型的作品,我的创作风格也在不断变化,但是这个变化始终要围绕一条主线,这条主线就是我在前面提到过的——作曲家的历史使命感、社会责任感、美学观,这些都不会变。但具体的手法、风格的变化决定于具体的需要,也许这部作品需要这样,比如我写儿童歌曲,我不能去写无调性吧?或者你不写儿童歌曲也可以的。共青团团委来征求我的意见,问我:"你是大师,能不能写儿童歌曲?"我就一口气写了七个,后来都被评上了,他们又问,"你还写不写?"我想这没有什么我还写不写,我关心儿童音乐,我想的不是我自己的荣辱,即使我写了,也没有什么丢身份的!更何况我们应该关心他们。但我并不满足我只会写儿童歌曲,我的创作面是所有的音乐领域,我都要写,包括歌剧、交响乐、大合唱、钢琴、协奏曲、民乐、电影音乐、电视音乐。如果一个作曲家只会写民乐,那他就只偏于一方,眼光有问题,应该任何东西都会写,但写任何东西不是只用一种方法来写,有各种各样的方法。比如写民乐就有配器的问题,民乐配器跟西洋配器绝对不一样,因为西洋配器是基于西方十二平均律的律制,它要求你的做法能使音色抱团,民乐能够抱团吗?民乐是一个分离的律制,纯律的,五度相声律的,它的音色也是分离的,比如竹笛和唢呐吹一个和弦,能够抱在一块吗?既然它是分离

的，就应该用分离的原则来写，这样你的民乐才写得好。但我们过去的民乐是用西洋的配器法来写的，这就没有从根本上认识两者的区别，怎么能够写得好？但有些原则是可以考虑的，比如说配器上的混合音色、功能分组、音色对比等，这些原则都是可以考虑的。从西洋配器和民族配器角度都可以考虑，但这个原则怎么运用下来？如果没有一个总的概念，怎么写得好？所以技术的运用又离不开作曲家的思想高度。我认为一个作曲家必须是一个思想家，如果这个作曲家不是思想家，他就变成一个作曲的工匠。搬一个西方作品来说一通，这些事情不需要作曲家去做，谁都可以去查资料。这就是为什么作曲家应该是思想家，因为思想家面临着社会、面临着传统、面临着当代群众、面临着技法、面临着文化，无论何时，你都要有一个基本的态度，不能含糊。

如果把我的创作分成几个阶段，最早的阶段就是西方传统了。80年代大家都学西方现代技法，我反而开始加强学习民族的东西，因为那时候，我刚从新疆回来，我要恢复西洋技术的基本功并且加强对民族传统的学习。80年代后期开始对西方现代音乐进行研究。90年代我到美国去，主要是了解西方现代音乐创作。落实到作品中，主要体现在一些室内乐和交响乐中。90年代中期回国以后，我又投入对民族传统的进一步研究中。现在就是融会贯通。2000年到现在，我的作品基本上是融合出来的，有西方的、有东方的、有现代的、有传统的，我不局限于任何一种形式，这是我创作的一个基本历程，但事实上，谈"创作历程"要用作品来谈。

4. 关于听众和雅俗关系的思考

金：雅俗的问题，应该说在客观上是有的。为什么？因为有的东西是专业的，喜欢阳春白雪的人能够欣赏，但大部分老百姓不能欣赏；有些东西是大部分老百姓能欣赏，专业人士不欣赏；也有一些是双方都能欣赏的。确实是有这样三种类型。作为一个作曲家，你在写的时候是怎么想的，比如这个作品不考虑大众的口味，但那个作品就要专门考虑，我写儿童歌曲就是这样的；或者这个作品既要让人们熟悉，能够欣赏，还要有雅的品质。我觉得雅俗不是人为的风格，也不能人为地抹杀，现实中的确存在这个问题，但到底怎么做，就取决于作曲家了。我们不能提倡雅，不要俗；或者说提倡俗，不要雅；或者一定要雅俗共赏，我觉得也没有必要。这是个多元的世界，作曲家怎么能让每个作品都雅俗共赏呢？作曲家应该有专门的

实验作品；也应该有到大众中去的类似于奥运歌曲或儿童歌曲的作品；也应该有让专业人士和老百姓都去听的作品，西方古典音乐中就有很多这类作品，比如《献给爱丽丝》是雅还是俗？莫扎特的《调皮进行曲》是雅还是俗？《梦幻曲》（金湘哼唱的音调）是雅还是俗？我觉得我自己创作也是要分清场合的，有些这样，有些那样，还有的是探求性的，比如歌剧《原野》，我就力求在雅俗共赏中找它的平衡。我有一篇文章叫作《坐标的选择》，里面就谈到这些。

5. 关于风格

金：我觉得我自己并不固定在哪一种风格上，比如说我写新疆的、写江南的、写东北的都可以，我没有依据哪一个地域，但总体上我离不开一个中华文化。包括我那个小交响曲《巫》，就是一种中华巫文化在我脑子里的印象。巫文化是一种半宗教，它有一种神秘的宗教感觉，但又不像佛教或者伊斯兰教那样纯粹，它介乎宗教与民俗之间，我写的是它给我的感觉，这是东方的，绝对不是西方的圣经。

我在新疆20多年，写了很多关于新疆题材的作品，比如民族交响音画《塔克拉玛干掠影》，交响叙事诗《塔西瓦依》，交响组曲《大漠英雄》，钢琴协奏曲《雪莲》，歌剧《热瓦普恋歌》，艺术歌曲《啊，故乡的伊犁河》，等等，这些都是新疆的，但我永远不局限在新疆，从我的感觉来说比较泛，没有太多的局限。但有时候，新疆的东西会成为无形的，现在刀郎很红，其实就是刀郎木卡姆，我当时就在那个地区生活采风，那里的东西已经影响到我，我在我的《诗经五首》大合唱里就运用了比如刀郎木卡姆里面那种"坳坳坳坳"的呼唤，这种东西在我的声乐作品里也有，所以这种东西对你的影响不是具体的哪个音调，而是思维层面上的。

6. 关于未来的设想

金：现在的年轻人要补的东西太多，一个是要把西方的东西学透，我们过去在幼年班的时候学的是西方古典的，最多到浪漫派，现代的东西是到80年代以后才学的。现在看来，从西方古典到现代都应该学。另外一方面是中国的传统，特别是传统音乐这一大块；然后要学习中华文化的哲学、美学；最后就是要经历，到实际生活中去经历民间音乐，经历社会的人文变化。这才是一个真正的作曲家。作曲家生活在人里面，生活在社会里面，这些东西都是要不断地补充的。

我到现在还在学，所谓的"学到老，活到老"，我也没想到我已经活到现在这

把年纪了，但还是要不断地学习，知识面前是没有办法伪装的，不够就要去学。因为年轻时没学英文，到了50几岁我就去外语学院补英文。我去上课时，同班同学比我女儿还小，那有什么关系？不是我丢脸，而是这个社会让我丢脸，社会不让我学。人家说："金湘，你是大器晚成呀！"我说："不是我大器晚成，我是被迫大器晚成！"我早就有很多想法了，只不过是历史的车子把我耽误了，开晚了一点，我现在还在往上赶！我有一篇文章叫《末班车》，我一直喊我在赶末班车，老是在往前赶，因为我被耽误了20年！1979年我回到北京，已经40几岁了，既要干中年人的事，还要干年轻人的事，都挤在一块。人家五六十岁以后就可以享清福了，我还拼命干中年人的事，那怎么办？人生已经这样，有什么可怨天尤人的？怨天尤人不是徒然浪费光阴吗？光阴已经浪费完了，所以我根本就没有怨天尤人，只是不断地往前赶。去年，日本连演了我的两部作品，一部是歌剧《杨贵妃》，一部是小交响曲《巫》，引起很大的震动。时间也很巧合，10月19日在东京，10月27日在大阪。日本广播公司的国际部来采访，我完全用英语跟他们讲，我的音乐是童子功，但我的英文是半路出家，半路出家我也要把它学好，我不学好我干吗要学，很多人一开始学就学了丢、丢了学，那不是徒然浪费时间？我既然开始学了，我就一定要把它透，读、写、听、说都能干，这才是学英语，我觉得人的能量是可以达到的。学习是只要你有心就可以学成，包括平时讲话、听广播，就是总觉得自己是在那里学英语，不是说坐在老师面前了才开始学。当然还要语言能力强，不过我的语言能力也不见得很强，关键是学习要认真，像海绵一样不断地浸透，它就吸收到了。海绵吸收水不是到某一天的早晨开始吸，它永远在吸。

我最近在为"中央乐团建团五十周年"写一首大管协奏曲，我觉得我自己现在写东西比较清楚自己该怎么写，我也不用钢琴，音响就在我脑子里，所以在这种情况下，我也有时间去想音乐以外的事情或者去跟外面的人争论。我是非常激情的，民族感情非常澎湃，我到西方去这么久，有很多记者来找我，没用的，虽然我不是共产党员，但我是爱国的。有人说："你在新疆劳改了20年，对你的创作有什么摧残？你有什么看法？"我说："这种人生经历对我的创作有好处，所谓的'劳其筋骨、苦其心志'，对我的音乐的深度有好处。"当然业务是耽误了，并不是每个人都需要这样去经历，但是我既然有了这样的经历，反过来，我把它作为一笔财富，我

的音乐就比较深刻。我的音乐就是一种苦涩的美，不可能是甜蜜的美，而苦涩的美有着更深一层的意思，我就是这个看法。

我坚持自己的写法，我在音乐上的追求就是这样，一步一步地往前走。原来的一个阶段，也就是从1979年回来以后，开始按照体裁逐渐地写，包括大合唱等。要写交响乐的时候，因为剧院搞歌剧，他们来找我，所以我也就写了（其实，原来我准备把歌剧作为最后一个体裁来写），写完一部歌剧以后，就又连续写了几部歌剧。之后就开始写民族交响乐。现在我又回到交响乐，我要认认真真地写几部交响乐，现在写交响乐有一些好处，我在技术和思想上都成熟了，心态也比较稳定，这样就可以写几部真正的交响乐，因为交响乐在音乐体裁里面是最高度集中了人类智慧和深度的，所以我准备写几部。

这也就是我在未来创作上的想法。我认为作曲家就应该写作品，不必跟外面的人去争论。有些评论家只会写文章，根本不懂音乐，我和他们没有什么可以争论的！音乐界的悲剧就是这种评论家在舞文弄墨，他们不是为了音乐事业，而是为了自己出名，目的不一样就没有办法了。在美国，我跟周文中谈话，他也很讨厌那种评论家，他说气得要命，我说："这没有什么好气的，他的目的就是出名，所以跟他们有什么好争论的？他对于音乐的基本和弦都不懂，你怎么跟他谈呢？根本就是两类人！"我自己就是要边写作品、边研究，不断地探索。

因为我虽然在80年代后期至90年代去美国学了很多东西，但当时由于那个环境，也没能学得很细致，其实很粗糙，所以我现在回过头来，一步一步地变成熟。比如《金陵祭》，它是在1997年写的，写完后在美国卡内基音乐厅由我自己指挥演出，也很有效果。但我自己心里知道，因为那个时候雇不起乐队，我就没有写乐队，就只有一架钢琴、几件打击乐，那么现在回过头来，把乐队写上，然后再用合唱来调整一下，这才算完成。我还有好几部作品，也是这样完成的，比如我最近正在写的大管协奏曲《幻》，也是我在1983年就写了初稿的，那时正是我从新疆回来的恢复期，你看这种颜色的纸都是当时的稿纸，我现在又把它整理一下。

孙：您在恢复期是一种什么样的思维？

金：就是民族与西方相融合的思维。

孙：整理以后，是否加入新的内容？

金：当然有新的内容。比如在前面加了音块，它们是一些低音块；另外还加了一个 cadenza（华彩乐段）和其他的东西。有些手法变化了，变得融合在一起了。（请问金湘老师：是什么和什么融合在一起了？）我感觉原来的全音阶多了一些，就把它削淡一些，因为那个时候刚刚开始用新技法，对全音阶感觉挺新鲜，现在觉得太老了。

这是我一部一部的作品（金湘指着他的作品手稿集），《幻》的编号是 36，还是挺早的，是 1983 年 8 月写的，现在再重新改写。

孙：那您现在写到几号了？

金：现在写到作品 86 号了。

孙：这部作品是因为"中央乐团建团五十周年"的委约，才一定要写成大管协奏曲吗？

金：这部作品不是委约的，我的作品有很多都不是人家委约的，我感觉想写什么就写什么，自己有冲动才写。委约的优点是给作曲家钱，而且保证有演出，但你不一定有灵感。我创作这部作品的主要原因是，中央乐团木管组资深首席刘奇和我是幼年班的同学，我们 50 年前就认识。在 1983 年，我从新疆回来的时候，他就约我写一部作品，于是我就为他写了这部《幻》，当时写完以后，他就吹奏了，大管协会还把我这部作品作为比赛的规定曲目。我没考虑它已经是规定曲目的问题，我就想如果把它变成协奏曲该是怎么样的呢。他们说他们已经把那个曲子发给全世界了，选手都拿到谱子了，怎么还改呢？我说改了也没有关系，原来的作品还可以作为比赛曲目，而我还是要做一个改动，所以我要把它变成一个大管协奏曲。

孙：那个时候是独奏？

金：是独奏和钢琴伴奏。刘奇作为中央乐团的资深大管演奏家，在中央乐团建团 50 周年时吹这个作品很有意义，所以现在中央乐团很重视这个曲目，我就为他们重新写了。

这个重新写的作品，在开始时用音块出现，最后再现的时候又有音块的下降，这都是新的手法，最后又有一个小的弦乐音块上去，然后结束。

孙：那么原来大管在钢琴伴奏下有它自己的特性音色，现在加上乐队以后，是一种什么样的变化？

金：我写钢琴也是一种乐队思维，你可以去看我写的艺术歌曲，比如《古典歌

曲三首》《海边的歌》《呼唤》等，那完全是真正的艺术歌曲，那些艺术歌曲的钢琴很不容易弹，就艺术歌曲本身来说，它也比歌剧更精致。

孙：您是否想过，除去创作外，您也写一些作曲法之类的教科书？

金：我已经写了《音乐创作学导论》，刊登在《中国音乐学》上，不过它只是文章。教科书的写作还没有开始，我虽然可以在艺术研究院带博士生，但他们也常常因为英语不及格而落选。我很想招一些作曲和美学专业的学生，因为我的研究领域很广，特别是美学领域，我早就开始研究了。但是有很多事情是来不及做的，我要写作品的时候，就什么都顾不上了。

对于作曲理论方面，我现在这样想，一方面，创作导论的角度比较重要；另一方面，作曲基础理论也很重要。现在各高校学习和声，基本上都用斯波索宾的《和声学》，它在一定时期有积极意义，但那是洋人的东西，我们不能一代一代地总是啃书本，那样根本不行。另外有些学术观点也不准确，民族音乐不一定就是五声的，半音也有很多五声性的，这也就是我在前面讲的中高层次上的问题。我认为，能够把东西方的东西结合得比较好，就必须把那些东西完全变成自己的东西，这样创作出来的作品才是结合得比较好，而且完全不是表面上的东西。

孙：结合得好，又怎么能够体现您所提出的中华乐派的特点呢？

金：那也必然是中华乐派的，因为你的思想的表达方式包括乐思都是这样的，你写一个东西绝对不是模进式的，绝对不是那种 ABA 的三段体，它就是一种流淌的、散文式的、"貌似无形，实为有意"的东西，而这种东西就是东方的，它跟西方的完全不一样，就像国画跟油画不一样，工笔画跟水墨画也不一样。也就像我们不是从小长在英国或者美国，我们讲的英语也是中国味的，这个是没有办法的，是改变不了的。

你们课题组提的这些问题都很好、很内行，也是点子上的问题，但是每一个问题都可以写一大本书，而且每一个问题我都有很多自己的看法，但是现在社会根本就不是这么个气氛，我也不能为这种现状去浪费时间。

**五、20 世纪 50 年代出生的作曲家思想**

作曲家代表：姚盛昌、陈其钢、谭盾、瞿小松、郭文景、何训田、莫五平、吴少雄、许舒亚、王宁、周龙、陈怡、叶小钢、张小夫、唐建平、刘湲。

●姚盛昌

以下内容根据姚盛昌本人回复课题组书面提出的问题的"答卷"整理。

1. 基本观念

姚盛昌认为能激发人们的想象和活力、个性鲜明、形式完美的作品才有存在的价值，才能经受住时间的考验。

2. 关于音乐的本质

音乐本身并不能表现具体的内容，但它能激发人们的联想，从而和生活、人类的感情世界产生联系。

3. 关于创作的风格与个性

在谈到个性问题时，他认为风格是由于个性形成的，这是由作品的积累而形成的。风格本身并不能提高作品的质量，而恰恰是作品本身的质量决定了风格。传统和现代都是我们需要关注的，更重要的是以个性去融会贯通，创造出新的不同于他人的风格。

4. 关于创作的技法

他认为技法是作品形成必不可少的。作曲家对作品的要求决定了他对技法的取舍。从巴赫、莫扎特的作品中可以得到现代技法的启示，从梅西安、埃略特·卡特的作品中，可以找到重新评价中国古老的传统音乐的新眼光。技法取决于审美的观念。

5. 关于艺术标准

在他看来作品无疑有高低之分，但表现形式却没有高低之分。一首弦乐四重奏的价值不见得比一部交响合唱的价值低。在创作中，"最佳选择"就是已经写出来的选择，但如重写，也可以完全是不同的选择，也可以成为最佳。"最佳选择"就是作品完成的质量是最好的。但"条条道路通罗马"，选择可以是多样的，而且可以都是"最佳选择"。

6. 关于创作与审美的关系

他认为，作品只能获得理解者的欣赏，作者本人是难以预料的，他只能以真诚的心灵尽力去表达自己认为美好的东西。传统与创新是有联系的，并非对立，创新只是更丰富，更具有挑战意味罢了。他自言他的音乐追求以总体效果来打动听众的心灵，激发起他们的兴趣和想象，使他们喜爱那些新的、陌生的东西。

#### 7. 关于未来

他认为音乐的发展完全取决于大批作品的出现和丰富高质量的实际音乐生活。作为一个作曲家,就是以音乐来表达他的幻想世界,从而实现自我的生命价值。作品本身离开作曲家的写字台以后自有它自己的命运,无法去做各种猜测。作曲家个人的目标就是多有些高质量的作品问世。

### ●陈其钢

陈其钢在1996年到中央音乐学院时,曾经谈到自己的创作情况和一些相关的思考,1998年发表在《人民音乐》第6期上的一篇题为《走出"现代音乐"追求自己的路》的文章中也曾提出自己对音乐的一些看法。另外,他在1997年11月中旬参加第六届上海国际广播音乐节系列演出之一"根"——海外华人当代作品音乐会时,接受上海东方广播电台、上海有线电视台记者王平、谢力昕的采访。以下几点根据上述材料整理而成。

#### 1. 关于艺术的本质

艺术创作和人生有直接关系,如果没有生活,艺术创作本身就显得苍白。这就是为什么二十年来现代音乐、现代艺术缺少活生生的感人的东西,太追求技术,太追求理性,太追求结构、完美,这时往往把艺术本质忘掉了。实际上艺术应该是活生生的、闪光的,是从心里发出的一种感觉,而这种感觉是任何理论也不能界定的。1995年我为民族乐器而作的室内乐《三笑》和双簧管协奏曲《道情》(在1997第六届上海国际广播音乐节上演),这两个作品写作时的态度完全不一样。《三笑》是玩味人生的轻松的心态,无非是生活中碰到一点挫折或兴奋的感觉或经过曲折之后很自然的一点幽默。《道情》顾名思义,当然借用了陕西的民歌形式,所以一语多关。写《道情》使我有一种强烈的情感要表达,这和以前不一样。因为我这个人以前比较内向,多愁善感。《道情》一反常态,写了生活的另一面,甚至有些粗野,但那是优美的粗野,当时我把所学的技术放到一边,毫无顾忌地写了一些感受。

在《道情》中,我选用了一个双簧管。一是因为近几年我越来越喜欢这个乐器,他的表现力远远超出我们对它的固有观念。对我来说双簧管比较恬美柔和,适于表现田园性的东西,我们在学配器法的时候都是这样讲的。可后来我发现双簧管比这个界定要丰富得多,它可以表现非常强烈的感受。它可强可弱,尤其在它的高音区

有种如撕裂、像呐喊、像嘶叫一样的声音。而且我又有幸在德国碰到一个很好的双簧管演奏者，也是此次在上海音乐会上演奏《道情》的独奏家。认识他是在荷兰的一个艺术节上，他们乐队演奏我的一个作品，中间有一段双簧管是他吹的。我突然发现这个人的演奏和其他人不一样，他的表现力非常直接。他不像一般的双簧管演奏者总是注意运气啊、柔美啊、音色啊，他不是！他非常直截了当，豁地一下就出来了！我对他的这种演奏方式特别感兴趣。所以音乐会之后，我问他有没有兴趣合作。我写作品总是这样的，看到一个有意思的东西，就自己深入进去。他也很感兴趣。后来这个合作计划成功了。

2. 关于现代与传统

在写这个作品之前，我和他一起探讨双簧管演奏的可能性，他给我介绍了许多现代文献中双簧管的演奏法，这是我以前并不了解的，给我启发很大。双簧管的现代演奏法中，它的气息运用完全可以模仿我国传统的乐器，诸如唢呐、管子等。好比说循环呼吸，一般人可能不太懂，就是在嘴里面呼吸，外面看不出来，实际上他在呼吸，这样就可以一口气吹得很长而不给观众以中间换气的感觉。在中国传统乐器的表演中，这样的演奏是不到鼓掌不停止的。我对这些很感兴趣，他们是中国传统音乐中很有特色的表现方式，在西方音乐中没有。而且通过这种方式，给人一种荡气回肠的感觉。西方音乐讲究呼吸，但也讲究句法，每一句都要呼吸，这很传统。在这个曲子中间我想改变这个传统的方式。我觉得很有效，正好可以表达出我当时那种死去活来的体验，很宽广很粗野的感觉，但又非常富于表现力。

一般听众心目中有一种对现代音乐的固定观念，认为现代音乐是不容易让人理解的、冷漠的，那么《道情》这个作品恐怕会给他们一个新的启示。而且你不能说这个作品不是现代的，因为你在古典中间找不到它。我们把现代和古典进行比较时，往往注重节奏、和声这些技术方面。但有时我们会忘记一些很重要的东西，比如说音色、呼吸的句法、线条，还有装饰音。中国传统音乐家唱一个谱子，例如dol-re-mi，他会以京剧道白的唱腔去唱，加了很多装饰音在里面，这对西方人来说是不可思议的。因为你在唱这三个音的时候，已带有你的生活环境给予你的一切的影响。所以在这个作品中我按照我们能唱出的最大的可能性，刻意地加了很多装饰音。这位双簧管演奏家十分杰出，他对我们的文化是不了解的，如果你在谱子上写

得十分清楚,把你的意图都贯彻进去,那他完全可以做到,没有问题。如果你没有写清楚,那他的演奏就会像西方人那样直白,决不会像我们的笛子演奏家那样,一吹就是笛子味。

3. 关于创作与欣赏

两年前我曾在上海开过我的作品专场音乐会。我觉得上海的观众能够理解我的作品。但从国内整体的观众情况来看,尤其是古典音乐的观众,表达自己感受的方式非常含蓄,如果不说冷淡的话。我看不论是国家交响乐团、上海交响乐团还是外国乐团,国内观众的欢迎程度总是有限的。比起国外的全体起立,呼喊啊、跳脚啊、鼓掌啊,相比之下太不一样了。就说我的这个作品在欧洲演出,首演的那场音乐会。前面是个莫扎特的曲子,后面是个舒曼的。莫扎特的作品是《唐璜》的选段,一个女高音唱得非常棒。我听了之后想,完了没戏了,这么好的歌唱家!观众非常热情。结果没有想到我的作品演完之后,观众更热情!中场休息之前六次谢幕下不来,后来专业的评论又给我泼冷水。反差太强烈了。当时的争论很大。一个最典型的评论就是我们没法归类的这个作品,往哪儿归呢?又不是现代的,又不是传统的,又不是古典的。先师梅西安对我影响一直很大。走自己的路是一个艺术家最起码的素质,如果没有勇气做自己要做的事的话,艺术创作本身就谈不上创作。对于来自外界的压力我们时时刻刻能感受到,每次新作品上演完之后,特别从专业的评论家和权威的作曲家口中,你听到的往往是很负面的意见。但是为什么我这个人又往前走了呢?或者说我为什么在事业上又有所开拓和发展了呢?我觉得这说明了一个问题:你要做一点事情,就必须要做自己要做的事!不管别人是支持还是反对,对你最终的影响不是很大。你必须做"自己的"东西,这是唯一的出路。

4. 关于创作个性

这种困境在国内完全属于另外一个问题,在国内我们面临的困难和欧洲不一样。我们在观念上有些保守的东西。我们的社会结构、我们的传统使我们的艺术家在追求上有所不同。个性在国内不是很被提倡。这个提倡不是说政府提倡不提倡,而是我们每个人的自然心理。个性的追求在中国比较少。在目前经济改革的大潮下,文化应该向何处去?我觉得大家对这个问题思考得并不多,首先要解决衣食住行的问题。所以在目前的情况下,艺术家的处境或者说真正的艺术家的处境(我不

谈流行艺术），则是比较困难的，因此，在国内谈个性的问题，理解的人会少一些。

我在法国生活了十多年，我觉得西方人更理智，东方人比较直觉。我们过去的文艺创作不管哪个时代相对来说都比较即兴，任自己的心去流淌。可西方人不是这样，西方人要结构，找一个科学根据，尤其是20世纪以来，很多音乐家去构思一个作品，和东方传统思维习惯不很相同，因为在我们的创作中或多或少缺少更多的思考。如果我们所受的教育水平较高，或小的时候了解过，生活在一种比较严谨的艺术气氛中的话，那可能不过分刻意，就可以写出比较理性的音乐。可是我们的环境不一样，我们的环境始终是非常随意的。在中国和欧洲之间，我常会感到我是在夹缝中生活的人。当你到那个社会时，那里的人会说你不是先锋派，你不够先锋。可你回到这个社会时，人们会说你不够传统，你不容易被人理解。那你怎么办呢？我觉得只有一个选择，就是走自己的路。如果你适应此方或者彼方，你都等于放弃了自己。放弃自己就等于放弃了创作，也就没有成功可言，即使有也是很虚假的。

5. 关于创作与审美的关系

人们对现代音乐的理解有一定局限，西方社会提倡个性解放，个性教育，独立思考，社会音乐的类型很多，流行音乐当然占优势，尤其受年轻人欢迎，然后才是古典音乐，现代音乐的观众不会超过千分之一。但是在任何一个领域中都有对完美的追求，音乐也一样。当你走上一条路，好比你是个文学家，你是个诗人，那就是你自己的选择，你一旦走了这一步，你就不能再退后了，后退是没有出路的，而且是一种背叛，追求是人的本能。

我是否已被欧洲音乐界接受不是由我来说的。在音乐创作领域，每一个音乐家都有自己的看法和想法。艺术家是很难接受别人的。同行是冤家这句话是难听了些，但作为一个艺术家，轻易说别人的作品都好，他不可能是一个好的艺术家。真正的艺术家就认为自己的东西是好的，别人的东西都不行！（笑）这有时是很合乎情理的。但我们从礼节和教养的角度考虑，应该尊重别人，这是两个问题。要说我被欧洲人接受了，那要看被什么人接受了。就一个写作音乐的人来说，他被公认为是个人物，这是可以这么讲的。发展如何要看我们自己怎么走，很难由我们自己鉴定。说不定有一天被人完全打倒，扔在一边消失了，这是完全可能的。我们只能尽我们自己的努力。作为听众，不一定能理解这类音乐，但应该理解这些人，因为作

曲家所做的尝试本身已经够困难了，最需要得到支持的是那些不求功利、只追求心灵真善美的人。过去的人比如贝多芬那个年代的人，听到的大多数作品也不一定是好的，我们现在听到的好作品是经过几代人筛选过滤的，而现今的东西还没有经历这个过程，我们需要去筛选。

多年来我们对于西方的东西比较盲目地崇拜，这和我们中国过去近一百五十年的殖民历史有关系。所有洋人说好的东西我们也说好。尽管有人写了一本《中国可以说不》的书，但那是从政治角度看问题。一般中国人对西方的生活方式和观念可以说是无条件地接受。西方的服装、美容、化妆品充斥中国市场，人们以名牌为荣。这些都说明一个问题，中国这个市场是处于世界大潮流之中的。只是我觉得可悲的是，我们实际上是一个具有独立的文化、历史、传统的民族。对这一点我们有时在口头上讲讲，但在实际中做得远远不够，艺术家也做得不够。我最近有句话，叫"走出现代音乐"。这个"现代音乐"是带引号的，是西方人心目中的"现代音乐"。实际上这个"现代音乐"是一个没有生气的、没有前途的、比较冷漠的、非常内向的、很知识化的，结构非常严谨。我觉得它脱离了人的本源、自然和情感。西方的那批六七十年代走红的作曲家是从来不谈情感的，只谈质量。现在他们也在寻找新的出路，这很正常，就像中国人寻找自己的路，大家都一样。但总归他们控制西方音乐界有三四十年的历史了。在这中间出现了一些危机，尤其是近十年，来自政府、社会的压力都很大，所以他们面临着一个改革的课题。那么在这个前提下，他们去寻找一些不同的东西，到东方，到亚洲或美国去。其实他们对中国不是很了解，我觉得这个盲目性在他们身上也存在，他们心目中的中国实际上是过去的中国。对现在的中国，或者不了解，或者比较排斥，但我觉得他们的不理解或排斥也有他们的理由，因为我们现在是处于文学、艺术创作没有一个定向的社会，大多数人不知道自己在哪儿，都在寻找，不知道自己最后到底需要一个什么模式，或什么最适合我们自己。欧洲人站在自己的立场，当东方的东西符合他们观念时，他们就比较容易接受，与他们不符合的就不容易接受，这时只是猎奇了。东方的古典哲学是他们最感兴趣的、完全新鲜的东西。宗教、信仰在西方遇到很大危机，很多人在不信教之后，或者在不信教的过程中需要找寄托，所以很多人对中国过去的不管是孔子还是老子都很有兴趣。我想我们中国人有自己的特质，中国人很聪明，模仿

外国人模仿得很快。我觉得我们的聪明可以更好地运用于其他方面，走出一条自己的路来。我并不觉得我是一个使命感很强的作曲家，因为我不能主宰别人，我只能做我自己要做的事，只是从观念上要清楚。我希望我能做我自己，但这个压力非常大。有时候尽管你很想做，但由于所处的环境、所受的教育使你只能处于这样一个高度，而没法站在更高的高点，那你只能接受自己，尽一点努力就是了。

我现在正在写的是一些小提琴协奏曲、大提琴协奏曲。小提琴由林昭亮演奏。为马友友而作的大提琴协奏也已完工，1998年4月23日在巴黎首演。还有在电声方面我也在进行一些尝试。对把中国音乐进一步推向世界的新一代的中国作曲家群体在国外的发展，我觉得最简单的就是顺其自然，不能刻意追求，这不是学院派的问题，也不是民族问题，是每个人的问题，如果你真诚地顺着自己的心灵去追求更完美，肯定会有人理解。我们可以看看过去，从历史的角度，一百年前在世界音乐舞台上没有中国人，50年、30年、20年以后，大概在1975年左右，开始出现真正具有世界级影响的中国演奏家，如马友友等，近十年来出现得更多。这种现象和亚洲的兴起、社会的变化、中国的改革开放、教育水平的提高、大量的出国留学生的学习有关，中国社会的改革开放使中国人在世界人民心目中的形象有了改变，今天出现的局面，是历史上从未有过的，而且将越来越好。

以下几点摘自《音乐创作风格谈——青年作曲家陈其钢访谈录》（张鸿伟：《人民音乐》1994年第9期）。

6. 关于未来

一个东西的好坏，不能由自己说了算，我们很难预料将来的世界是什么样子，我们今天所做的，以后会有什么影响，是否经典，应当是后人的工作。

是的，要给时间、空间，使我们有机会去认识。只有离远点，才能看到"庐山真面目"。在中国文化中间不容易看到中国文化的面目，远一点、时间长一点，会看得清楚些。将来的音乐发展和我们的音乐对于将来的影响，很难预料。历史的发展已经证明，任何一个历史学家预计将来，也只不过根据以往的经验而已，将来到底是什么样子，只能是将来告诉将来的人，要想人为地把自己变得不朽，就像拔着自己的头发离开地面一样不切实际。

## 7. 关于民族风格与个人风格

我想到这么一个现象，在西方国家，人们很少提到国家风格、民族风格的问题。而在中国及亚洲的大多数国家，这个问题差不多是天天要谈的，好像谁不谈中国的民族风格问题，就是大逆不道了。比如在德国、意大利、法国、英国、荷兰及北欧国家，作曲家主要着眼于个性发展，可结果呢？不太注意民族风格的国家，他们的风格却非常鲜明。各个国家的音乐有着强烈的民族性，这是教育和环境给人的一种东西。也就是说，当一个人的精神彻底解放，他要去表现自己所感受的东西，而且是很自然地感受到的那种东西，这种东西本身就带有很强烈的个性，这就是个人风格问题了。如果这个人受过很好的民族的文化教育和熏陶，如果他有才能，他受了良好的教育（这种人极少数），他的作品肯定就带有一种非他莫属的个性。这种个性的表现和高度的艺术手法相结合，就是一种风格。这种风格说不定在若干年、几十年、几百年之后回头看，就是当时、当地有代表性的一种风格。而我们，却经常把创作风格问题和过去传统中已经存在的风格相混淆。

## 8. 关于传统

保持和发展传统文化中已存在的那些东西，这是一个问题。不能忽视京剧、昆曲等各地方剧种，不能忽视我们的民族管弦乐，这是我们的财富，应当去学，要永远使人看到这些剧种。但我们民族固有的、过去的文化风格和当今的音乐创作不能混为一谈，就是说创作也要遵循过去传统音乐的某些习惯和原则，反之，就不是中国风格了，这种认识，值得讨论。我认为，真正的创作，可能带有过去文化传统所带给他的影响，但是，创作须有新的内容，须与过去、现时的音乐极为不同，才谈得上创作。所以说，在我们的创作中间如果存在一个京戏唱腔或民歌小调或一种调式，不足以说明你的创作有民族风格，因为这个风格是已经存在的一种风格，不能代表你的创作风格。创作风格必须是一种全新的乐思。好比说，中国人经常以巴托克采用民间音乐创作匈牙利民族风格音乐把自己武装起来，但实际上巴托克的创作是在某一方面采取了民间音乐，且这在他的音乐成分中，实在是太小了。而他的个性及他独特的处理节奏、音色、结构及和声织体的手法使民间音乐完全融化在他的音乐中，那是一个完整的创作。如果另外一个人，也像巴托克那样做，或许他的音乐永远不会那样优秀，因为他没有那个能力，能使民间音乐语言融化在创作中间。

9. 关于音乐创作个性

创作个性的形成是一个不能用理论解决的问题，是个非常复杂的问题，需要极有个性又极具才能的作曲家才能做到，他们必须受到很好的文化教育，在这个基础上才能谈个性。我觉得我们的着眼点应该是培养作曲家的个性，让他们去大胆地抒发和表达他们所要表达的东西，要给他们创造良好的学习、工作条件。在创作上，应当鼓励人们去追求他自己所想、所感受的最深刻的东西，这是培养人的好方法，这样才能培养出有代表性的作曲家。这些人各有风格，而这些风格的总和又代表着一种极强的民族性。

我们作曲家在中国，包括我自己在法国，总希望自己的创作能被人接受，自己的音乐要为人民服务，自己的音乐能够有用处、有作为，等等。实际上在创作中很自然地沾染了很多不纯粹的因素，比如要得到同行、老师的认可和通过，得到权威机构的认可，等等。表面上看有民族风格，有根据、有标准可依，但我认为这不叫创作，这归根结底是急功近利，希望求得一劳永逸的本能的体现，它离真正的创作相距甚远。

我的这些观点在国内很少谈。在法国学习，我的老师梅西安大师不但在技术上给了我很大的影响，而且在怎样做一个音乐家的看法上也给了我很大熏陶，如怎样看世界，怎样看音乐现象，对人、对人生、对生与死怎样看待，等等。怎样写音乐，对学生来讲并不重要。我第一次上课，梅西安大师看了我在国内写的毕业作品，认为还可以，写作上正常，对基本配器方式、和声处理、线条旋律等都有所要求。但是有两个问题：一是节奏比较死板、四平八稳，不自然，没变化；一是音乐没个性。梅西安大师对我说："如果某一天，我从收音机的播出中，听到一个作品，不用别人告诉，就知道是你的，这才是成功。"实际上作曲家写出的作品是他自己呐喊出来的心声，是他所感触到的。作品要很自然，很有技巧又很有个性，才可能具有历史价值，才可以感动他人，为社会、为人民服务。

以下几点摘自《塑造美感，陶冶情操——陈其钢谈创作》（陈晓燕，《人民音乐》2000年第2期）。

10. 关于音乐欣赏与评价

人们在欣赏、评价作品时，总会不知不觉地借助某种标准，符合就是好的，否则就是不好的。这个标准常常不是自己的标准，而是某学派的标准，或常常是

西方人的标准。是不是中国的,是不是现代的,是不是足够中国,是不是足够现代,等等。通常掌握知识越多的人越不容易自然地评价。其实我认为,音乐欣赏应该顺其自然,重在感受,喜欢就是喜欢,不用去找什么理由,学会用自己的眼光去看待艺术。

一部作品问世,总会有各种各样的评论。同一部作品有的人会认为太通俗,有的人认为太深奥;有的人认为是迎合观众,有的人认为根本听不懂。对我演出得最多的一部作品《水调歌头》,评论也是完全不同,有的人认为"鬼哭狼嚎",有的却说"太美了"。作曲家和听众如果太在意他人的反映,就会找不着北。

11. 关于创作原则

20世纪音乐创作中经常出现的两个极端:一是通俗音乐作曲家讨好听众,二是严肃音乐作曲家讨好专家。但两者之间有一个共通点——功利。

我认为,创作只能面对自我。只要是由衷之作,就会有知音,虽然有时候知音很多,有时候很少,这都没有关系。有时候一部作品,只有少数人能够理解,或许只有一个人真正理解了你的音乐追求,也很令人感动。作为严肃音乐作曲家一定会更关注专家的评论。有时作品不被人理解,批评的又是专家,当然不会令人愉快。我完全理解音乐史上那些在创作盛年突然夭折的作曲家。严肃音乐的创作不是一件容易的事。

12. 关于艺术追求

无论是在艺术创作还是在生活领域,我都不是一个有使命感的人。与年轻时相反,今天的我只是随心所欲,凭着自己的感觉走。这一点,我的老师罗忠镕对我有影响。我觉得特别庆幸的是,自己能够走上作曲的道路,能够自由地支配自己的时间。艺术的追求应当是多种多样的,我的追求是塑造美感,陶冶情操,净化心灵,终其一生地追求下去。每个人的性格不同,所受的教育和经历各不相同,创作的作品也不应当一样。呐喊文学是一种方式,美的追求是另一种方式,表现形式不同,却很难说哪种形式产生的社会效应更积极。我还是那句话:我们这一代人虽然比前辈们有更多的运气,但充其量是承前启后的桥梁。中国音乐家虽然今天在世界上占有史无前例的地位,但中国现代音乐文化的真正国际地位的形成还需要几代人的不断努力。在艺术的问题上,与其谈使命感,还不如脚踏实地地工作。

● 谭 盾

以下谭盾的创作思想摘自网上资源。他在国内期间曾分别接受不同记者的采访，在访谈中发表了各种个人想法，涉及音乐创作的许多方面。由于网络信息不够充分，有些言论发表的时间无从落实。

1. 关于传统

首先，我觉得新的传统都是从旧的传统中引申过来的。其次，我发现感觉艺术都是在新的感觉中去创造。（参观中国"感觉艺术"展览答记者问。长沙晚报记者黄飞武、许参杨）

湖南的那种打击乐呀、弦子呀，还有湘西苗族、侗族、瑶族、土家族的音乐，对我影响也很大，我特别喜欢。还有他们的傩戏，那是最早的一种祭祀歌舞，把人的往事和来世连接起来……中国文化有两种：一种是黄河流域文化，很有意思；还有一种楚文化，我就是在这种"鬼哭狼嚎"的楚文化中间长大的。音乐在湖南人生活中间不是一种表演艺术，都跟唱歌、祭祀、仪式分不开。"鬼气"就是从我小时候生长的环境里来的。……祖先给了我营养，没有祖先，我也成不了今天这样的音乐家。……湖南或者说中国文化给了我金钥匙，为我打开了纽约、伦敦、巴黎以及全世界的大门，我从内心感谢这个文化。中国这些民族艺术正在消亡，我觉得把它们光保留在图书馆里是不够的，要用更多有创意的方法把它们保留下来，让全世界的人都看到它们多么好。我在中国各地进行了3年的采风，找到很多走近生命尽头的老艺人，录下很多珍贵的民族民间音乐。《中国日记》包含了两部分，原始的民间音乐和我自创的音乐。表现旧的东西对我的影响，又把时空的对比展现出来，新与旧的关系的展现，它有内在和外在、东方和西方、古老和未来的对比和对话，可以把生命中深刻的想法，文化中思考的问题，比如未来的建造和传统的保留表达出来。（千龙文化音乐赤子华章，羊城晚报记者熊育群：《谭盾：我一直在奔跑》）

2. 关于雅俗

其实，从艺术家的心灵来看，现在的艺术已经无所谓雅俗了。正如我以前说过的，《卧虎藏龙》的音乐获奥斯卡奖并不重要，重要的是这次我的音乐获奖，终于引起了大家对打破艺术的雅俗之分以及过去与未来的界限的争论。（长沙晚报记者黄飞武、许参杨）

我的音乐是不受限制的梦想。《卧虎藏龙》融会了东方与西方、浪漫片与动作片以及高雅文化与民间文化的内涵。（在26日奥斯卡颁奖现场的发言）

3. 关于听众

记者：国内的不少听众觉得你的音乐似乎不太容易接受。

谭盾：那是听众的问题。

我觉得艺术家必须还是要"曲高和寡"，至少有那么一部分。为什么？这个东西常常是互相平衡的。说白了的话，老百姓也得体谅。因为如果有一个艺术家一天到晚为了你要听什么就创作什么，我想他再也创作不了别人想听的东西了。作为一个为全人类工作的艺术家，我就觉得他会有很多局限。他的想象力就会受到限制。那么我觉得作为一个中国艺术家，特别要有这种胸怀，中国的观众也要有这种胸怀。（和杨澜的谈话）

作为一个作曲的人来讲，我觉得我们写作，不像魏晋时期的竹林七贤一样，写东西为了跟自己对话。我觉得我们现在无论是写作也好，还是创作、演奏，都是为了寻求跟观众的分享和交流。我觉得对我来说，其实分享和交流是最重要的，那也正是我创作的一个激情的来源，我写出的每一个音符，都希望可以跟观众，特别是比较年轻的观众分享。我想知道他们怎么去听我的旋律，怎么去听我的节奏，我希望我自己的节奏，可以带给他们一些非常个人化的，一个新的理解。（http://ent.sina.com.cn，2001年11月10日12:15，新浪娱乐："北京电视台《国际双行线》栏目做节目，谭盾与卞祖善对话现场记录"）

新东西出来，社会关注，就证明这个东西挑战了社会，也被社会挑战。有一点，我觉得很欣慰，我的演出，无论是在上海、北京，还是在湖南，根本就没有上座率的问题。新的东西出来总是有新的观众。（羊城晚报记者熊育群）

4. 关于创作观念

……这些声音只有用纸才能做出来，所以从某种意义上来说，纸乐是一种材料艺术。用作发声的这些纸多种多样，有传真纸、复印纸、报纸、废纸等，甚至还用纸桶制造鼓声。这中间有不少声音就是在我家厕所中录制出来的。之所以叫作《金瓶梅》，是因为这样一个创意。——当时是在实验室中把小说《金瓶梅》中的一些文字片段通过传真机传出来，在传真机旁就有一个裸体演员把这些传真纸缠绕在自己

身上,这时发出的声音就成了我录制唱片的音源。所以我有时候觉得艺术只是一种借口,像这张唱片其实和小说《金瓶梅》并没有多大关系,只不过是一个由头而已。(羊城晚报记者熊育群)

你的技术再好,没有观念也不行。……艺术创新,技术要很好,如果没有技术,其他都是空谈。但除了技术外,对各种文化的风格、历史,都要很敏感,能够把握。再一个就是胆子要大,把你自己想到的东西,大胆地推出来。还有最重要的一点,要有观念,在你的生活经验里面、文化基础里面、民族的根和整个国际各种文化中,要衍生出一种属于你自己的东西。……创新,你就要允许99%的惨重的失败!只有创新才会有失败,只有失败才会有成功。(羊城晚报记者熊育群)

其实我最开始的时候,并没有想到目前时兴的词——后现代主义,尽管后现代主义已经过去了,在美术上、在视觉艺术上面我觉得,后现代主义艺术的现象其实跟现在整个地球村的文化现象都有联系。比如说,我对把中国的文化或者跟美国的文化这么并列地"拼"在一起根本不感兴趣。(http://www.sina.com.cn,2001年5月25日 12:31:25)

5. 关于中西、多元文化

为什么竖琴只能奏出竖琴的音乐,古琴只能奏出古琴的乐声,它们一定老死不相往来吗?

《卧虎藏龙》开始了一次多元文化融合的新旅程,这再一次证实了中华文化的深厚底蕴是我创作灵感的源泉。(姜锐:《谭盾:音乐是不受限制的梦想》)

杨澜:你把奥斯卡作为自己音乐生涯中的一个什么样的成就,摆在一个什么样的位置呢?

谭盾:奥斯卡给了我这个荣誉,其实我觉得个人很高兴是因为我长久以来一直在梦想、在实践,我希望音乐成为一种没有隔阂的交流媒介。我高兴是因为我让二胡感动了全世界,而正因为奥斯卡又肯定了我这一点。我觉得很欣慰。

杨澜:你曾经说过《卧虎藏龙》这部电影本身就已经突破了一种界限?

谭盾:这部电影的音乐其实我想传达的意思就是:不管得不得奖,其实《卧虎藏龙》已经得奖了,已经赢了。为什么赢了呢?首先我觉得它赢得了很大的一个挑战。然后它战胜和废除了一些边界,如艺术的边界,艺术的局限,人与人之间的一

种无形的文化之间的隔阂和一种无形的墙。

杨澜：在美国发展的这些亚洲的音乐家、中国音乐家，都面临这样一个过程：你必须要在很有限的资源条件下去建立起自己的无形资源。

谭盾：你谈的这个资源很有意思。我在纽约已经住了很长时间了，但是我在纽约好像是把它当成在湖南居住。为什么有这样的感觉？我在花园里种了湖南的竹子。我觉得无论是湖南也好，纽约也好，实际上就像沈从文说的：水，可以把全世界的所有人都连在一起。我在纽约写作，其实灵感还是跟湖南断不了。……这个楚文化的东西、巫文化的东西对我影响很大。所以我在纽约搞巫文化、楚文化，人家都觉得有意思……我现在在纽约做的事情就是把两个世界的东西融在一起，形成我自己的东西，这是我自己想不断去做的事。（谭盾和杨澜的对话）

我觉得我从奥斯卡这件事得来的激情，并不是因为得奖的本身，我觉得这种像原子弹一样的冲击波就是一个中国文化的冲击波，在那个时段，世界所有的报纸、电视，都会因为《卧虎藏龙》这部影片，来谈中国的书法、中国的音乐、中国的文化，我觉得这个事情令我非常非常的激动，而且也会激励我自己，写出更多的音乐。我总是对自己说，要从中国人的角度看世界，我是那样训练的，我也是那样成长的。我觉得我现在是从世界的角度看中国。在这个多元化的世界里面，在这个所谓东西方即将成为我们唯一的共同家园的今天，我觉得我们，你们在座的所有的人，包括我自己对周围环境的感受要特别敏感。如果很敏感的话，也许对你的事业、对你的创作，都会带来很大的帮助。（http://ent.sina.com.cn，2001年11月10日12:15，新浪娱乐："北京电视台《国际双行线》栏目做节目，谭盾与卞祖善对话现场记录"）

乐队剧场就是一种多元化多媒体的设计，完全受网络文化的影响。（羊城晚报记者熊育群）

6. 关于个性

其实音乐的创造，西方和东方的融合并不是目的。我觉得西方跟东方的融合，那是创作者本身的一个生活经验……又因为我生活的经验，已经有很多很多方方面面的堆积了，已经不止是一种经验了。所以我觉得我作曲的经验就会带来很多方面的反射，但是这都不是目的。……这些声音，这些做法，这些观念的全部的目的，是为了去寻找灵魂深处的声音。因为只有你找到了那个声音，你才可以感动你自

己。你只有感动了你自己，才有资格去跟别人分享这个东西。(http://ent.sina.com.cn，2001年11月10日12:15，新浪娱乐："北京电视台《国际双行线》栏目做节目，谭盾与卞祖善对话现场记录")

我觉得很重要的是如何面对一个非常自由的自我。我所说的自由指的是艺术家心灵深处的自由，它完全是无边无际的，这种自由不受社会其他时尚的左右，也不受自己内心深处的一些所谓界限和限制的束缚。当然，所谓自我，纯粹的自我的追求，是一件很难的事情，既需要时间，也需要付出代价。但一个艺术家如果能够突破这一点，即突破很多很多的束缚，你就可以超越自我；超越了自我，或者说有这么一种意念，你就会与众不同，会有很多很多的创举。(周晓苹：《谭盾用水实现梦想》，《环球时报》2001年11月02日第15版)

● **瞿小松**

1996年10月26日上午，在中央音乐学院梯形教室，作为"'96音乐周"的一个项目，瞿小松应邀做了题为"五音令人耳聋，五色令人目盲"的学术报告。以下是主要内容。(宋瑾根据笔记整理，未经瞿小松本人审阅)

1. 关于音乐的本质

美国东部的学院派崇拜德国体系。他们首先要谈的，往往是音高控制。听了很多这样的作品之后，我感到很厌倦。从历史上看，音高控制是以勋伯格为起点的，第二次世界大战后愈来愈复杂。这种东西像一种视觉制图、一种大脑工作。但从本质上讲，音乐应是听觉的、精神的东西。

2. 关于中国美学观念

我写了一部作品，原标题是《Yi》，后来觉得太具体，就改成《Ji》(寂)。我写了一系列的9个作品。9是个很好的数字。我要用声音暗示永久的寂静。写着写着，又觉得老子说得对：五音令人耳聋，五色令人目盲。所以要用少的音。

《JiI》——"寂谷"。这是我出国后一个很重要的作品。写这个作品时我没想太多；写完后觉得自己真是个中国人。(1990年春那个作品有很多空白，指挥不知该怎么办，表演和欣赏都有问题，但我觉得该这样写)在一次排练中，我说这是个很简单的作品，他们哈哈大笑起来。(他们知道不易奏好)我要求他们在空白的地方听出声音来。我打了个比方：中国人画云画雾，不是去画它们，而是画它们旁边的东西，

使它们呈现出来。或画一二笔，余出空白四处弥漫。我这样说了之后他们很有感悟。这个作品要求在黑暗中演奏。在艺术上，西方人用加法，我们用减法。关于"空白"就是这样的。美国人很单纯，他们太健康了，速度快，很实际。然而，上帝总是公平的——给你右手的东西，就把左手的拿走了。他们缺少我们拥有的东西。

3. 关于民族音乐的灵魂

下笔前有很多想法，很多感觉，下笔时写得很快，当然也是有想法和感觉的伴随。写《JiI》时还有一个数的控制，写《JiII》时放弃了任何控制，"跟着感觉走"。这感觉是惜墨如金，但有一个很大的东西在那里，笼罩一切，弥漫四周，这跟西藏行有关。那是1987年，我去西藏，我感到那里有个巨大的魂魄在上空游荡。同年9月，我看了川剧《白蛇传》，很有感觉；我觉得比西方的歌剧高超多了！16世纪有一批人在意大利猜想古希腊悲剧是怎么演的，他们仅是要恢复那种演出形式。但川剧、京剧始终很高级，从未中断，无须后人去猜想。无形之舟，三人打趣，丑角像一件衣服似的旋转——多妙的舞蹈！高超极了！若换了西方人，他们一定会做出真船来。

从我自己写的东西的前后比较来看，如果以前的作品是肌肉的话，那么出国后写的东西则是魂魄。……民间音乐总让我激动。世界各地的原始艺术都让我感到神秘、冲动。我觉得原始的生死之间，如今依然存在——树有没有灵魂？石头有没有生命？听琴之牛真只是"牛"吗？……民间艺术的魅力在于直截了当。它是直接从山里长出来的语言。语言是一种相当敏感、相当危险的媒介。但在民间艺术那里，人跟自然总是直接相连的。天坛是皇帝拜天之处，也是人与自然的关系。人定胜天？可能永远胜不了。人若过于"僭妄"，总有惩罚，比如污染，比如生态平衡问题。……我写《俄狄浦斯》，我要演员感觉"一个孤老在旷野里"——但这语言对西方人来说就大有问题。西方人如何感觉"旷野"？在他们的旷野里有机器！西方人因现代化而使感觉枯萎了。民间艺术却直截了当，所有语言的本质都在那里了。我的性格与此相近。《JiII》——"流云"可能是肌肉的力量和魂魄的结合，是我的一种语言，由辛辛那提三个打击乐手演奏。

1992年我开始写歌剧《俄狄浦斯》。这个希腊神话，西方人不一定都知道这个故事。但由于弗洛伊德，人人皆知"俄狄浦斯情结"，即恋母情结。但我有兴趣的

是人的命运。希腊戏剧本身就深深打动了我。俄狄浦斯似乎是失败者,他把自己的眼睛刺瞎,把自己流放。这似乎是悲剧,命运胜利了。但我觉得西方人认为终结之处恰恰应是开始之时。他们的结局正是我的开端。漂泊的灵魂是我,民间的肌肉的爆发力也是我,由空灵又要写希腊戏剧性很强的东西,这都统一是我——我不能决绝自身的诱惑。我的爆发力,外国人总做不出来,要教他们怎么做。……《俄狄浦斯》之后,有《俄狄浦斯王》,之后还有第三部。我在想,俄狄浦斯流放自己,在黑暗中活了20年。这期间他没死,一定想了很多。他想什么?这正是我所感兴趣的。我觉得他解脱了命运,他获得了真正的自由。这20年,西方人并没注意。西方的歌剧,戏剧发展靠音乐推动,但中国剧靠戏剧自身推动。人们听西方歌剧,就听声音。但对中国剧则要看做、唱、念、打四种东西。中国的念白,自然过渡到唱,是很流畅的过程。西方人是说归说,唱归唱。勋伯格曾寻找过的"中国做法",在中国却是千百年的传统!另外,有些时间差的感觉,比如一个系列动作结束时,要等一记锣响"X"之后,略迟一点点再亮相,等等,西方人没这感觉,今后再慢慢训练他们。(众笑)我现在能理解为什么作曲家要亲自写剧本——我只取我需要的人物,我尽量让戏剧表现自己,不要让音乐去干预戏剧。我认为戏剧本身已包含了音乐,节奏、结构等都包含在里面。西方歌剧音乐太多,因此我觉得音乐——没弹性,没弥漫。

20世纪的作曲家似乎普遍都厌恶节奏。其实他们没有真正研究过节奏。贝多芬时还有点切分音。到了现代,人们对单音无法处理。而我们的古琴、琵琶,一个音有几十种变化。我们"东方人"对音、音色有更丰富的感觉。非洲节奏、亚洲节奏、中国的打击乐,太丰富了。西方到了20世纪才开始有了专门的打击乐曲,但大多数打击乐器都是非西方的。中国的打击乐,十六分音的持续中有许多变化。我听了加美兰音乐,也觉得有趣极了。西方人一直认为民间音乐低俗。我在匹斯堡,听一个非洲人讲学。西方人觉得很新奇,我却感到很熟悉。西方人对节奏真是孤陋寡闻。美国人感觉源于他们,真是不知天高地厚。

西方人枯竭了,我们却有许多路,西方人若打开自己的家门,也会看到很多路。

《JiII》——"流云"(1994),从声音到声音,不事先设计。

《JiIII》——"空山"(1994),加了吉他。

《JiIV》——"浑沌"（1995），打击乐与tape。两个后面的音箱，放同一鼓手的音乐。

《JiV》——"走石"（1995），第一小提琴、第二小提琴、筝、大提琴。笙在最后才从台左侧走出，奏一个简单的调子，边走边吹；大家从相反方向离场，同时关大灯，只剩下大提琴的拨弦，只拨很少的音。这些走动，使我觉得自己在写剧本。这个作品多少有点痛苦的情绪。我想着从文明开始就有战争，连宗教也有战争（十字军）！全人类都在呼吁和平，但我似乎看不到和平。我觉得人类存在一天，战争就不会中止。这个作品有一些地方需要演奏员用嘴喊，但刚排练时大家不好意思喊出声。其中一个日本人笑起来。我要求他别笑，指出日本是发动战争的国家，但也说到美国的原子弹只对平民杀害、伤害，还做了许多战前战后的比较。我要求他们为战争中的人类哭泣。所以，他们排练得很认真，挺用劲的。

4. 关于基本功和创作的关系

我只在中央音乐学院学过作曲，别处再也没学。我对学院的"新技法"训练没兴趣，我认为传统作曲基本功很扎实是好的，明白了之后就可以走出来。杜鸣心老师是好老师，我的风格跟他很不一样，但他仍然给我提了很多像时间分寸感这样的很有益的建议——这里是否多一点，等等。我还有许多启蒙老师。……这个时代最容易感觉的是变化，知识和科学不能解决的东西——人类的安宁、美的满足、生死、爱——这些都是老问题，但一再地被提出来。人类总在遗忘。藏族歌唱道：这条路是老路，走的人是新人；这片草原是原来那片草原，吃草的却是新的羊群……人总是要寻求根本的老问题的解答。我觉得知识逻辑无法回答的，正是宗教、艺术的存在所能提供答案的。我当然也不会人为地考虑观众，但还是觉得总有人和我有共同之处，我的作品必然会成为共同点。我还是很尊重观众的，虽然写作的时候不考虑他们。

5. 关于创作感觉

我写室内乐时没视觉感，但写歌剧时有这种感觉。美学上有自律、他律之争。还有说，声无哀乐，是你心动。浪漫派表现文学、情感，对我来说，音乐表现我自己。音乐是唯一使人脱离光的感觉的东西。"表现"，不如换个词说"暗示"。人总是同时感受光、声等，存于记忆中。各人对光、声的敏感各有不同。我到了西藏，受

到很强的视觉刺激，非常感动。多年之后，我看照片，只有局部能回忆；但听录音，却唤起了湿的感觉在内的许多东西。声音这东西既不确定又很确定。……所有声音都是我的材料。调性也只是我的材料，还有音色、节奏。有时我也事先设计，但写作时还得跟着感觉进行调整。

6. 关于传统

学现代技法、学传统都是应该的，但不应是 50%+50%。这里还有个概念问题——"中国传统"似乎只是汉人传统；"西方传统"亦仅仅是 18、19 世纪的欧洲传统；"作曲家"也不是纯粹的中国人。然而，对我而言，我受到最大影响的是"大传统"。我对民间的东西、传统艺术家创造的东西都感兴趣，并深受它们的影响。我觉得收集民间音乐，用线谱、简谱是无法记录白键黑键之间的音的，更无法记录一个音的各种复杂变化。

传统是什么，是过去的东西吗？记得有次聚会，一个出版商在最后说，今天这个聚会使我想起另一次同样的聚会，也有个人在最后说我现在想说的一句话——我不知道人们总说的传统究竟是什么；我觉得传统是留住我的东西，而不是我留住的东西。这句话意味深长，值得回味。另外，我总认为，逻辑、知识不能把人引向智慧，于是就有禅的教学方式。禅认为语言无法传达深层的东西，但传达又不能不用语言，于是禅采用了非逻辑的语言。当然，这是平常语言逻辑中的非逻辑。例如，古琴"语言"就是对空灵的揭示。现代中国人很实际，追求知识，但对空灵的感觉萎缩了，变粗糙了。……与传统的关系，我觉得可以借用哲学话语来说明——"暗示永恒的记忆"。从美学上说，我认为"五色使人目盲，五音使人耳聋"。……传统所谓"正声"，有个逻辑，有个预先的道德判断。今天我们说的"非逻辑"不是无逻辑，而只是不同于原有的传统的逻辑。

7. 关于创作的基本观念

我在作曲时，连"我"都不在，自然就不会有"听众"。我面对的只是声音。另一方面，我从心里尊重、信任听众，"为人民服务"，若使创作成了相反的东西，那么创作结果也必然会成为与初衷相违的东西。创作是一个高度个人的工作；作曲家不能把自己变成一个非我的主体来从事创作，他担不起一个国家。你听贝多芬的音乐，究竟是听音乐，还是听他这个人，还是他的国家？只能是他的音乐。他是人类

的一分子，他理解人类很深很广的东西，所以我们为他的音乐所感动。当然，人的才能有高有低，但无论如何国家的富强要靠各种各样的人做各种各样的努力。你不能把一个国家的希望寄托在一个足球队身上，这是同样的道理。当一个作曲家接受了外在的要求时，他已经变得被动了。当你深爱一样东西时，某种要求来自你的内心，就不存在"应该不应该"了，这时是你在选择。若你正在考虑"应该不应该"，那么你是在被选择。

讲大话，搞观念，钻在知识的细枝末节里；在视野很小的情况下先下大结论；以为传统只是一点"道"，一点点什么，难道这就是"东方"了吗？瞎子摸象——狭隘地讲中国传统可能如此。另一方面，只学西方一点点技法，就以为是"现代"了。我不理解为什么作曲学生对"十二音"有那么一点点兴趣。如果你心里有中国的大山大水，那么，那一点点够吗？现代交通使距离缩短，同时也使旅行魅力消失：亲历的过程没有了。我总在想，没有走那个"万里路"，如何"破万卷书"？在大戈壁、大高原，我若没用自己的两只脚一步一步地行走，怎么能够感受那种"悲壮"和"孤独"？……日本人用一种敬畏的心情保护自己的传统。而我们，到处都有"到此一游"的污染。在日本可以看到在中国失传的、却记载在敦煌文献上的东西。然而，日本人来中央音乐学院演出，竟没有一个作曲学生来看。——作曲家的趣味很有限，但大观点很多，"应该怎样"很多。我希望现在的学生、未来作曲家们能够知道，作曲"四大件"只是"一点点"。应到大山大水中去。采风是很有意思的，你不仅能采到几首歌，还能得到很多感受。作曲家要有广阔的知识。"师傅引进门，修行靠个人"；禅如此，学作曲亦如此。

8. 关于创作思想的经历

我听说过"reconstruction"（"重构"），但我没考虑过。我一般不进行专门研究理论。

出国前，我的作品显示出我主要的兴趣在于中国民间音乐，也显示出一种戏剧性。如今我在西方，感到现代文明使人与自然脱离，而在中国一些"不发达"的乡村，人跟自然的关系却很直接。我觉得自己跟自然亦有着直接的关系。出国后，我在最初的一年内没写东西。1990年想写了，却不想写很多音的东西。后来对打击乐，尤其对无音高的打击乐很感兴趣。

我还自己写剧本，并让戏剧自己发展自己。有时我像音乐家写戏剧，有时我又像戏剧家写音乐。

● 郭文景

1997年6月22日，受《中国音乐年鉴》编辑部之托，同时也为了完成《当代——20世纪中国音乐美学志述·创作卷》采访任务，在民族饭店咖啡厅，笔者就音乐创作上的风格、技法、作品与听众、音乐批评、未来设想等方面问题采访了郭文景，以下根据笔记和录音整理。（宋瑾、郑长铃）

1. 关于风格

郭：曾经有"不要管什么风格"这么一说，但我认为持这种观点的人把人种的东西和文化的东西混淆在一起了。人种是不可变更的，但文化背景和教育是起决定作用的。作为文化结果的创作，取决于创作者所受的教育和文化背景，而非人种。生长在美国的中国人种的作家，或生长在四川山区的意大利人种的作家，他们写下的作品，主要体现出文化背景和教育的影响。我八岁的女儿，初尝创作，写了一首《小毛猴进行曲》，其音调、和声进行等是欧洲古典的，因为她在学习钢琴，弹《车尔尼》。然而，几年前，她模仿"爸爸吃饭了"的语言音调，在钢琴上摸出来的音调，完全是鲜活的"中国风格"。这是很能说明问题的例子。

有人认为"中国风格"的提法是有害的，主张要有世界性眼光，追求一种国际风格。我相信他们当下的说法是真实的，但很重要的一点，他们忽略了过程以及这个过程中不同阶段的各种努力，所以，我认为对"中国风格"的问题要看具体情况。这几年，包括我在内的一些中国作曲家的作品，引起国际上的重视，我认为究其根本原因，还是这些作家作品表现出来的鲜明的"中国风格"。

有些问题不是没有而是已经解决了，不成为问题了。谭盾就认为"中国风格"并不重要，个性才是最重要的，作为他来讲，有这种想法是对的，真实的。他从小在湖南长大，有牢固的"母语"基础，"中国风格"对于他已经解决，自然不成为问题。

我在国外时，曾经看过一本叫《亚洲的四位作曲家》的书，其中有日本的武满彻，韩国的尹伊桑，美国的华人周文中，还有一个菲律宾的作曲家，尽管他们也有不少探索、创举，但显然都是西方的。

有人认为"中国风格"是政府提出来的，是官方提出来的，其实应该说是社会

和时代提出来的。不管怎样,21世纪这个问题一定会被提出来,这是历史的必然。尽管现在还提这个问题,存在许多偏差:"中国风格"被渗透进了许多其他非艺术的东西,并且在创作实践、实际操作中,表现出一种理解的狭隘性,但它被提出是必然的,合理的。

当世纪交替时,要出现"中国作曲家",必然要受到西方影响,那时的"立"是很不容易的。随着历史的变迁,创作活动、范围在极大地扩展,"中国风格"在一个世纪中内涵被丰富,容量扩大了很多。总体上,与世纪初相差很大,尤其是近20年,国家的开放,中国作曲家视野的扩大,"中国风格"已经是一个很大容量的概念。总体上与世纪初相比,相差很大,而横向相比,个人的风格差异也是很大的。

2. 关于技法

郭:关于技法问题,简直是不值得讨论的。每一种技法总是特定美学观念的总结和体现,是一种风格的体现和归纳,它是很个人化的东西,是与作曲家的美学观念、个人追求的东西相一致的。这个问题没有一个公共的、普遍的、需要大家达成共识的东西。而真正需要讨论的是由此引申出来的关于社会,或是哲学的问题。当需要回答为什么技法不行时,需要讨论的问题才真正显现出来。我们常常听人批评某一部作品"不行",但在考察何以"不行"时,我们发现,批评者往往和被批评者在价值标准、美学取向等方面的尺度不同。不是在同一个层面上探讨,所以尽管技法是很个性化的,由于认识偏差,当涉及评判时,很成问题,往往各执一词,无法说清楚。在教学上,这个问题也很突出,教师以某些欧洲古曲艺术音乐为教材,为尺度,在学生的日后创作中起了一种定势作用。以写歌曲为例,为什么学生写不出好歌曲,主要因为他们没有弄清语言音调的问题。不论在评论界、还是在教学中,他们潜意识里的崇洋思想无法清除,就无法弄清这个问题。东西方音乐不是进步和落后的关系,而是两种不同文化,"食洋不化",生搬欧洲模式是在糟蹋自己的文化。

当然我们的自身建设是需要时间的。我们没有自己的体系,必须要借鉴西方的一些技法为教学基础,同时尽可能增加传统音乐文化的东西,作为补充。然而,更重要的是,优秀的作曲家不是音乐学院教出来的。

我曾刻苦地钻研过序列音乐等技法,然而现在我最反感的就是序列音乐,当然

就不会再写序列音乐。这与我的美学观念的转变有关。从创作上讲，我现在不用序列了，却更不保守了。现在我根本不考虑转调等问题，和声也不用了，曲式也更趋简单。总之，我的创作更开放了。技法是美学范畴的东西，与先进还是落后、保守还是现代毫无关系。

就我个人而言，我不为什么"国际"成功而写作，我的创作是自由的，是发自内心的写作。

3. 关于作品与听众

郭：多年的禁锢，几乎毁了这个民族。禁锢使我们失去了很多，至今很多僵化的东西还在贻害，并继续贻害下去。比如，以听众多少来衡量作品好坏的思维定式，就是一个明显的例子。我主张为艺术而艺术，为音乐而音乐，不是为人民而艺术。在西方也有"为人民"之艺术，其实是为经济、为挣钱。我们提"为人民服务"，其实质是为了政治。翻开艺术史，我们就会明白，那些流芳千古的作品，都是为艺术而艺术的产物，艺术史上那些醒目的作品，往往不是那些拥有大众的作品。现在谁的音乐都没有雅尼的音乐火，但能留下来的还是那些名家的作品。克莱德曼、让·雅尔，曾经都火过，他们离我们还不太远，却已经被淡忘。

有人认为新音乐没有听众，对此，我觉得几乎无须说什么。在西方，一场新音乐室内乐有四百名听众到场，就是了不得了；而我们还是以音乐厅有没有坐满为衡量标准，有人老是将眼光盯在"大众"上，这是对艺术的一种摧残。要求"大多数人接受"，不仅是苛求，几乎可以说是很荒唐的要求。这个问题说到底还是艺术眼光太低的问题，没有认识到艺术的本质。

艺术是显示人类的想象力、创造力、智慧才能而区别于动物的东西，所以需要不断创新。把鸡蛋竖起来这样一件"简单的事"、人人能做的事，前提是在有人做了之后才变得"简单"。我的铙钹三重奏《戏》，用了十几种"新技法"，我苦思冥想了很久，才得出后来看来很"简单"的做法。这个六乐章的作品受到欢迎，得到好评，是"简单"的结果。但这种"简单"的创新是一件多么不容易的事啊！

所以说，就现在而言，创新是更重要的，假若我是19世纪的作曲家，学习了西方技法，要写出东西来，自然就会从"母语"中寻找材料。但是，材料本身有自己很大的特殊规定性，直接影响到体裁。为古诗词谱曲的做法之所以很普遍，是因

为取中国传统音乐的素材是比较容易的。还有写风俗民情的作品多，也是素材本身决定的。50 至 60 年代的一些作品以革命歌曲为素材，表现革命主旋律，有它的历史合理性，因为有那个时代的语言积累。

但很难用传统素材写当代的"重大题材"。我特别想像肖斯塔科维奇那样写当代，但是我没有这种"语言"。因此，今天的语言，一定要吸收外来的东西，而不能仅仅用中国传统音乐、民间音乐的"母语"。落实到创作上，其实也很简单，传统与创新都有其价值，但困难很大的是，没有当代语言，需要创造。潘德列斯基用他的特创的语言写了 20 世纪最大的灾难"广岛"，获得巨大成功，这说明创造是多么得必要。

4. 关于音乐批评

郭：我们不能排斥"大众化""时代主旋律"，但一切都要有前提。比如，你的前提是"为了所有人都能听得懂"，那么你就那样去写。最近我刚完成了一个委约作品，是香港 7 月 1 日回归庆祝会的压轴作品。我的目的就是让大家都听得懂，有这样的前提，我的作品就得向实现这个目的的方向去。

我有明确的目的，然而如果批评者不明白我的目的，而用其应有的框框来妄加指责，就不到位。所以，批评要批在点子上，就应该先明白作曲家写作的目的是什么，前提是什么，然后你再谈作曲家是否达到目的，作品好不好。现在最糟糕的一点就在于忽略了这一点，所以问题就变得很大。连作曲家想干什么都没有弄明白，就加以批评，评不到点子上，就会破坏作曲家与批评家应有的健康秩序。只有弄明白作曲家想干什么，你才会用某种标准去衡量他的作品好不好。只有这样的批评才是有效的批评。

5. 关于未来

郭：作曲家的道路是艰辛的，面对未来，我试图在以下两方面对自己提出要求：第一，就是在我的创作中彻底清除西方的影响；第二，我希望我能找到，或者创造出一种语言，是中国的，又能非常贴近地表达今天的生活。这是让我非常非常伤脑筋的两件事。

● **何训田**

以下内容根据何训田本人和他人所发表的文章整理而成。

1. 关于创作源泉

"每个作曲者都有自己的创作习惯。有的爱在琴键上推敲,有的爱在斗室里冥想,有的从民歌中获得灵感,有的从名作中受到启迪,等等。我的乐思则常常产生于野外的踟蹰与徘徊之间。我深信,感觉是一切知识的源泉。乐思的萌发来自感官对客观世界的反应的升华。所以,每当我着手创作时,总要去体验,感受被写的对象,从中得到启发和激情。《血花》的几个主体雏形都是产生于岷江之行,或在聆听呜咽的江水时,或奔跑在旷野上呼吸着清新的空气时,或站在顶舱的甲板上沐浴阳光时。以至听过《血花》的人几乎都有一个共同的感觉:作品唤起了视觉形象的联想。"①

2. 关于创作技法

我国音乐创作的历史,长期以来重视单旋律发展。比较复杂的多层次、多线条的纵向结合技术,也只是到了20世纪才逐渐从国外引进。要使中华民族的音乐发扬光大,必须借鉴外来的先进技术,"用人类创造的全部知识财富来丰富自己的头脑"。由于各民族的政治、经济和科技发展各异,他们之间的风俗习惯与思想感情也不尽相同。借鉴时,必须对外来的东西做一番选择,去其与本民族风格不相容的因素,避开已形成某种固定程式和风格的音乐语汇。

在和声方面,西欧有很多具有特定音响和风格的"套子",如果死板地将这些"套子"与中国旋律相结合,就会产生格格不入的效果。避开那些固定程式与风格,寻找一些共同的因素,这对两者的结合是有益的。如音阶式的进行就具有共性……

复调是将多层旋律有机地组合的艺术,是创作交响音乐的一个重要手法,它可以写成风格统一而又地道的民族风味。

曲式和配器是音乐材料的组织形式和结构方式,带有"国际性"。因此,它可以全盘拿来为我们所用。……

……将外国和声配上中国旋律只能作为过渡时的一种折中办法,因为二者之间没有内在的必然联系。借鉴是为了发展本民族的音乐体系,而只有发展本民族的音

---

① 何训田.交响诗《血花》创作札记[J].音乐探索(四川音乐学院学报),1984(1).

乐体系才是我国音乐事业发展的正道……①

3. 关于传统

何训田土生土长在中国的四川省，经过了音乐学院的严格专业训练，多次下乡采风。他是懂得传统的人。他可以写三声中部和赋格段，也可以模拟川味甚浓的乡音小曲。但正如他自己所说："我学习它是为了不学它。"在经过了一个痛苦的自我更新过程之后，他终于坚定地走上了反传统的道路。

例如，他认为："十二平均律是人为的。你可以把八度十二等分，我为什么不能把五度三等分、把八度九等分、把各种度进行各种等分呢？"后来，终于形成了何氏任意律的学说。他认为："可以有驾驭十二平均律的各种作曲法，为什么不能有驾驭任意律的作曲方法呢？"于是，终于产生了"对应法"。他认为："为什么高潮一定要放在黄金分割点"？甚至"为什么一定要沿用高潮的概念"？从而产生了他的"无高潮音乐"。他认为："为什么一定非要用音色的融合、音量的平衡？"从而在他的作品中产生了大量的音色分离、音势逆反……于是，我们听到了从律制、音的组合与运动形式、乐曲结构直到音色结合等各方面全新的反传统音乐。这种建立在对传统了解、掌握的基础上的，并经过不断思考、多次实践的反传统，更为自觉，更有价值。它区别于某些既无目的，亦无逻辑，更无意义的实践的"伪"反传统（"反传统"的名声多被其败坏殆尽）!

从人类文化发展进程的总视角看，真正有价值的反传统，既是传统在新的条件下具有质变意义的延续，又是下一代新的反传统所面向的传统，对这种反传统，我们为什么不欢呼呢？！②

4. 关于创作风格与个性

一切真正有作为的作曲家，首先应是一个思想家。他们的思维、他们的作品闪耀着辩证法智慧的火花。

何训田呢？他懂得"思想的深度与功夫的深度同样重要"，"功夫全在字外"，不是一头扎在音乐技巧堆里，更多的是在进行对社会、对自然的思考与探求；他懂

---

① 何训田. 交响诗《血花》创作札记[J]. 音乐探索（四川音乐学院学报），1984（1）.
② 金湘. 平仄声声动地来——何训田交响作品音乐会听后[J]. 人民音乐，1989（2）.

得"常常要从反面找结论",总愿避开前人已经走惯的老路;他懂得要"用最少的乐器达到最大的紧张度"(如《天籁》),试图"用最大的乐队展现最小的幅度"(如在《感应》中大篇幅地在一个八度之内进行。它具有理论上的大⟵⟶小、小⟵⟶大的辩证意义,但在实践上都还得不断实验、完善);他懂得适度、恰如其分,又懂得夸张、出奇制胜(例如,音响的长期的不满足正是对满足的补充;有意采用无高潮结构;等等)。他终于形成了自己的风格:新而不俗,散而不乱,温而不柔,张而不满。[①]

5. 步子与路子

和一切青年作曲家一样,何训田有着自己的抱负和目标。但他不急功近利,也不哗众取宠,而是一步步扎实地向前走去:《血花》—《两个时辰》—《平仄》—《天籁》—《梦四则》—《感应》,在音高、节奏直至律制等领域逐个突破,逐步前进。

为了达到预期目标,他甚至自己动手制作乐器,一干就是几个月。且不谈其结果是验证了任意律的理论和产生了像《天籁》这样的佳作。这种踏实奋斗的精神,使我们认识到作曲家的成功绝非偶然。

当然,在探求过程中并不是每一步都那么准确。何训田现在也远非"炉火纯青""功成名就",但只要不是在走回头路,不是原地踏步,更不是走别人走过的老路——一句话,只要是扎扎实实地往前走,总会有收获,一定会为人类的音乐宝库做出自己应有的贡献。

还要指出,更可贵的是:在个性与民族性、理性作曲与感性作曲、自律论与他律论等经常困扰着当代作曲家的、看来无法调和的矛盾中,何训田坚持寻求会合点,通过一步步艰难的探索,终于在荆棘中开始走出一条自己的路,《天籁》是较为成熟的代表作。

诚然,在反传统探索的道路上,可能会有失误,但我们不能因此怪罪这条道路。正如同在传统的道路上行进的作曲家也同样可能有失误而我们也同样不会责怪他们一样。

---

[①] 金湘. 平仄声声动地来——何训田交响作品音乐会听后[J]. 人民音乐,1989(2).

只要路子对头，而且你又已经选择了它，就要坚定地走下去！①

6. 关于 R·D 作曲法

在谈到这个问题时，何训田说："也许是因为中国的作曲家几千年来没有留下自己的方法，或者留下了我们没有发现。目前中国所有的音乐学院都是按照西方的方法来进行作曲教学的。我自己写音乐倾向于独创性，因为我觉得外面的作曲方式甚至外源的乐器对我不太合适，我需要用自己的音乐语言来描述我自己的思想，所以我发明了 R·D 作曲法，'R' 就是任意律，'D' 就是对应作曲法。这种作曲法突破了传统方法的局限，把音乐词汇和'原材料'从 12 个音扩展到无限，也就是说音乐的元素是无限的，而其他所有的作曲法都驾驭不了这么多的'材料'。R·D 作曲法使音乐的语言空前丰富。"②

"我用 R·D 写了《天籁》，为 7 个演奏家而作，有 39 件乐器，都是我自己做的。有的由传统乐器改制，有的则是完全新的创造。这样做非常困难，是一个非常大的革命。因为是崭新的乐器，没人会演奏，我得手把手地教他们。这些乐器的音和钢琴不同，钢琴任何一个最小的距离从理论上说是一个无穷的音，而我这些音都是在它们的缝隙里。"③

7. 关于作曲法的创新

当记者问何训田，他对作曲法的创新是本质上的还是表层上的时，他的回答是这样的："当然是本质的！前几天开会说到中国音乐的现状，我说有三种情况：一种是模仿，一种是所谓的继承和发扬，还有一种就是独创。但在中国有独创性的东西太少，而我自己又正偏向于这种独创性。现在很多人提到"原创"概念，其实早在 10 年前我就跟上海一个 DJ 谈到这个问题，我说中国缺少真正的原创性的音乐。后来他们率先推出的'原创歌曲'和'原创歌曲榜'。一碰到他，我就说：你这个'原创'和我说的'原创'根本就是两回事！现在所谓的'原创'充其量也就是创作，能不简单模仿照搬就算不错了。拿绘画来说，'原创'就是从具象到抽象的转变，像

---

① 金湘.平仄声声动地来——何训田交响作品音乐会听后[J].人民音乐,1989（2）.
② 王士昭.近访何训田[J].视听技术,1999（9）.
③ 王士昭.近访何训田[J].视听技术,1999（9）.

毕加索，他根本改变了艺术表达的方式，那才是'原创'。就流行音乐而言，摇滚乐、爵士乐和音乐剧等类型的产生才是'原创'。"原创"就应是前无古人的可以开宗立派的东西，如果不做好'原创'的工作，中国人要走向世界乐坛是非常困难的。中国创作人要走自己的路，要有真正的'原创'。"[①]

8. 关于创作自主

何训田认为创作自主是与唱片公司合作的前提。他说："我跟唱片公司签约时第一条就是要求完全按照我的方式、我的意念、我的美学观念来进行。对我来说，如果不能按照我自己的意念来进行，那我宁肯不合作！我以前跟华纳就是在此前提下合作的。在我写出东西、唱片已做好的时候，公司方面还不知道它会是什么样子，都到了这地步！……这是我跟所有公司合作的先决条件，不然就没任何意义。可以这样说，即使有一天所有的唱片公司都倒闭了，我还是会做音乐，因为我不是为他们要我的唱片才做音乐的，做音乐本就是我生命的一部分。我从小就坚持学音乐，那时中国几乎所有的音乐都停止了，每个人都认为我很奇怪，说学音乐在中国没有任何前途，你还学了干吗？但没办法，这是我自己真心愿意做的事情！"[②]

● 莫五平

法国时期是莫五平创作上最重要的时期，也是这位作曲家在生活上最困顿的时期。两年半的时间里，作曲家如何生存、如何创作、如何思考……这一切在给妻子的家信中都时有流露。某种程度上，我们可以说，这些信件就是莫五平的创作生活札记。

从莫五平写过的两百封家信中摘取部分片段，以求呈现其在海外生活的真实状况，是件不容易的事情。我们只希望摘录的这些家信片段，能有助于朋友们从中理解他的创作，他的音乐以及他的生活态度。

1. 音乐创作与现实生活

……整天昏天黑地，不知干什么好。……我感到真的失去了自己似的……我每天都希望尽快结束这样的生活，做过一些努力，现在仍然在努力，很难适应……我

---

[①] 王士昭. 近访何训田[J]. 视听技术,1999（9）.
[②] 王士昭. 近访何训田[J]. 视听技术,1999（9）.

肯定不会长期这样下去的。既然我前面的困难都过来了，我相信自己一定会顺利闯过这一关。今天我已把仓库的灯装好了，这样不再像从前那样黑了，过一段也许就可以开始在那写东西了。……今晚我去听音乐会，和许舒亚，这是我打工后第一个正经的夜晚。希望从今天开始，走向正轨。如果我在下个阶段干成几件事的话，我一定会高兴极了，挣了钱又干了事，上哪儿去找？如果成功了，那一定在我锻炼意志的历史上又添了一笔。……听完音乐会有一个感觉，那就是所有的作曲家只有努力工作，这才是出路。但想能有努力工作的条件，则非常难，并且得到的是付出的很少一部分。我必须有这样的思想准备，如果我坚持搞现代音乐，那就不要指望能发财。当然，我也不想发财。（1990年12月10日的家信）

现在我真的发现写作环境很差。作品能写完就是胜利了，我不敢再有多高的要求。就靠我从前一点点的思考和经验写作……我从前设想我来国外的写作条件和环境怎样好，可现实实在不尽人意……真害怕写出来的作品一股餐馆味。（1991年元月2日的家信）

我现在继续打工，多打一天多点钱，现在是尽量多利用打工的时间干点自己的事。烦是免不了的，但这"烦"也给我写作起了一定的作用，不然脑子里空空的。昨天我给作品取名，Joel催着要，开始我把它叫《烦、凡、繁》，后来感到太俗气，暂时就叫《凡》吧。这里有我不少感想，"凡"字与作品不少地方是很像的……（1991年2月19日的家信）

在这，别说中国人，就是那些叫得很响的法国作曲家们，我心里也有底，只是我的作品太少，表现机会也太少……当然，我也时常考虑，我干的事的价值到底有多大，付出的代价是否值得，现实条件究竟允不允许，等等。现实地说，除了进入一个创作状态，在音乐厅里，在艺术环境里，其他全是现实。现实的时间太多了。（1991年6月20日的家信）

有多少人能挡得住现实生活的那个强烈而又自然的冲击呢！要不做一个现实中的疯子，要不就顺从现实。我不愿当疯子，尽可能地逆着现实。路会非常难。既然有了第一步，那么第二步也就再试一试吧。（1992年4月22日的家信）

2. 创作追求

……重点也可能放在与《凡Ⅰ》的对比上，内向些，再深一些。我后怕，"深"

很难做到，心境的培养是随着时间、阅历及技术提高而来的。能否满意，只有做完了才知道。（1992年2月15日的家信）

……身边条件太差，完全靠脑子想，难免要多吃许多苦，眼看着时间一天天地过去，压力也就一天天地增加，最后很可能以"简单"而结束。在生活上我嫉俗，音乐上也一样，所以自己给自己造成了很大的困难。有时真想干脆以简单的方法写作，但无论如何不可能……（1992年2月21日的家信）

3. 创作方式

最近我睡眠太多了些，常常是闭眼思考，有时不知是梦中还是状态持续，真正工作起来恐怕就简单得多了。……这种连续满脑子想的时候，真的很累，比实际工作累得多，每天我要这样"安静"七八个小时，从前从未想过干我这一行当要有这一关……有个预感，手头这个作品很可能在某一天很短的时间突然完成。我是说第一步工作，这样我才能踏实，不然，负担会很重的。实际上，我每一个作品都是在某一个很短的时间内打个基础，然后再花许多时间去完成。（1992年2月21日的家信）

4. "音乐的前途"与"真正的情感"

谁都不会说满足的。……要作曲就想不得其他，真不知如何是好。现在我在听马勒，从前我很少听他的音乐，最近我常常在想音乐的前途问题，上次你的来信也提到听柏辽兹的音乐，我真的非常喜欢这些大师的作品……从我的经历和敏感程度来讲，我自信是个有情感的艺术家，才气什么的我不敢说，跟周围的同行比，我不得不狂妄地说他们是匠人，像个机器似的，哗众取宠的大有人在。特别是来到西方，（情感）大都被时髦之类，利益什么的吃得干干净净。陈其钢在中国说的是有道理的，这个时代不太容易让你谈什么朴实和真实的感情。而我又是这个类型的人吧，所以，这一点我自信能做个好艺术家。可生活的压力、环境的影响，我常常不知所措。……我们这一代人，如果将来希望有所出息，保持真正的情感是最重要的，我现在能明白一点的是古典大师们的音乐全是从真正的情感里出来的音乐。现在西方，英国人比较注意这类，法国的现代音乐拿陈其钢的话来说，他们没有其他路可走，必须按照这条路走下去，最后我看是前途难料。而亚洲人，东方人没有什么负担，如果聪明的话，冷静地思考，永恒的毅力，必定会走出来的。有时想，来西方这么一点时间，把许多问题看得那么简单，并不是好事。为了这，我也常常怀疑自

己;为了这,我也常常对自己说,还是再忍一段时间吧,也许时间再长些,还会有些更深的认识。(1992年4月22日的家信)

● 吴少雄

吴少雄虽然是位作曲家,但是平时勤于思考问题,并写文章发表自己的创作思想。以下内容根据他发表的一些文论整理而成。

1. 关于"守旧"与"迎新"

吴少雄认为"忠于守旧又乐于迎新"(歌德)这一世界文坛巨人的格言,既揭示了成功者身后的两大基石,又道出了人类精神文明领域中的一对既矛盾又统一的属性。他说,在万物为生存而搏斗的竞争中产生了人类,在人类悠悠历史中产生了音乐。因而音乐既是人类缔造的,又是自然界缔造的。在他看来,究竟是作曲家造就了音乐还是音乐造就了作曲家是一个无法回答的问题。但他也说,是守旧与迎新让音乐与作曲家紧紧相连。没有守旧,作曲家建筑不起空中的海市蜃楼,而没有迎新,作曲家的桂冠则只能是个影子。历史、伟人、巨作总是在守旧与迎新的撞击中闪烁着火花。

他在一篇题为《守旧与迎新——兼谈音乐审美的两大属性》的文章中这样写道:音乐史上如果没有贝多芬、德彪西、勋伯格、巴托克等一大批勇敢的迎新者,音乐文化的概念只能是个没有生气的符号……透过社会生活的假象,追踪人类本能的欲念,我从音乐看到了蕴埋在人性内核深处的"守旧与迎新"之灵气在微微地脉动。多少人在风烛残年之际还迷恋着童年时代的一种食品、一句呓语,不管这种食品是何等的粗廉,不管这句呓语是何等的可笑;多少人远客他乡还眷恋着故乡的一套习俗、一支歌谣,即使这种习俗并不文明,即使这歌谣并不动听。或许守旧是人类的一种天性,或许守旧是产生美感的一脉清泉。然在守旧的对面,则屹立着迎新的丰碑。年复一年,多少人明知生命的有限还在除夕之夜用爆竹的轰鸣迎接新年的到来;日复一日,多少人明知创造的艰辛仍在各自耕耘的土地上谱写新的篇章。是大自然迎新的芬芳美化了人类,还是人类迎新的热情打扮了大自然?音乐文化的存在与发展和人类"守旧与迎新"的属性息息相关。然陈词滥调、奇声怪音不能使大多数人产生美感。为什么世界上产生不了严格按照巴赫复调思想创作的伟大作曲家?因为当守旧陷入了重复的泥坑,伟大便失去了意义。为什么世界上某些极端超

现实的作曲家得不到知音者的青睐，因为完全隔断守旧的迎新之音只能在空中楼阁中演奏。别忘了，社会对音乐的需求来源于人性对于美的渴望。而这种渴望总是沿着守旧与迎新契合的某种惯性方向滑行，虽然时有呆滞，时有偏离。这种神圣的滑行永远也摆脱不了"社会需求"这一惯性方程的制约。因为历史忠告人们，当某种艺术背离了社会需求，它的末日即将到来……

2. 关于创作技法

吴少雄曾经在他的另一篇题为《交通规则 现代技法 思维轨迹》的文章中谈到作曲的技法问题。

他说，音乐大师斯特拉文斯基讲过："我为自己的音乐设置越科学的限制，则使自己在创作中获得越广阔的自由。"大师的名言使我在茫然中惊愕，原来作曲也存在着限制与自由。换言之，存在着某些限制后带来的是某些自由。音律是一种限制，调式是一种限制，和声、旋法、节奏、曲式、节拍、复调、音色、音量、演奏法等都是限制。我不精通辩证法，但曾经听说过主要矛盾与次要矛盾的辩证关系。显然，在任何音乐作品中，以上所述的诸多参数不能同时成为主要矛盾，因此，对某一参数的限制应是有选择的。在中国的编钟音乐中，音律、调式是主要矛盾应加以限制；在西方的中古教会音乐中，调式、和声、曲式等是主要矛盾应加以限制；在中国清代的宫廷雅乐中，调式、旋法是主要矛盾应加以限制；在非洲的音乐中，节奏等是主要矛盾应加以限制……诚然，限制的目的不仅在于获取自由，还在于作品本身整体风格逻辑的同一与严密。贝多芬用功能限制和声乃至复调、曲式等；勋伯格用序列限制旋律乃至和声、节奏等；潘德列茨基用结构限制音色乃至力度、演奏法；凯奇则用偶然限制了必然的音乐走向……现代作曲技法就是建筑在这种舍旧与创新的限制之上的。诚然，这种舍旧和创新的限制并非是随意和即兴的无的放矢，它符合规律性——即有明晰的思维轨迹。

3. 关于音乐语言的语法、文法及其心理认可性

在《乐语对你说——漫谈音乐语言的语法、文法及其心理认可性》一文中，他也谈到了音乐语言的语法、文法及其心理认可性。

音乐也是一种语言，是一种更加奇妙的语言，它与文字等各种文化符号并驾齐驱，共同参与，缔造了社会、民族与历史。因此，不同的区域、不同的民族、不同

的历史时期便相应地产生了不同的音乐。音乐作为一种文化信息，它还具有一种比文字更易普遍被接受的开放功能，它不像文字语言受到各种不同文字语系的限制。英国的爱尔兰民歌与中国的昆曲南音同样打动千万听众的心弦，印度的"塔拉"节奏与非洲的爵士音乐同样能激起年轻人的青春激情并令之翩翩起舞。源于自然的民间音乐就是这样伴随着悠长的人类社会文明史并缓缓地向前流动。

然而当人类产生了一个个伟大的作曲家之后，这种原始的、自发的文化生态便面临着一场变易。作曲家从原始民间文化中汲取精华，用自己的智慧与想象，各自创造了独特的音乐语言，创造了一潮又一潮的音乐流派，从而拉开了音乐本身与听众的距离。听众再也不能像欣赏民间音乐、古典音乐那样本能地陶醉于源于自然的音乐，而必须借助于听觉思维的积淀，沿着作曲家独特的语系去领略音乐的神韵。换言之，随着音乐语言的日益个性化、专业化，听众亦面临着听觉思维接受再教育的过程。

应该看到，任何文化在其变易的同时都存在着强烈的守旧顽固性。悠悠数千年人类文明的历史长河中，积淀着多少先祖智慧的结晶与天才的创造。而这种结晶与创造不仅只是那些看得见的文化遗产，更重要的是遗传下来的文化心态，就是人们对于那些文化遗产的心理认可性。

站在狭义的角度，音乐存在着区域、民族的色彩性。如：古典室内乐总是习惯于属七和弦解决到主和弦的终止式；中国西南地区的苗歌总是大小三度音程游离混用。以上两种现象似乎体现了不同音乐的不同语法。古典音乐、民间音乐的语法和其生活环境、习俗、思想是分不开的。欧洲封建帝王唯我独尊的大法致使古典宫廷音乐永远归传于主和弦与主音；中国苗族同胞在深山老林中经历大自然的阴晴变幻，因而产生的苗歌总是带着一对是阴、是晴的大小三度音程游离转换。如果我们留心一下陕北的脚夫调与闽南的长工歌，不难发现同属劳动者的歌声，其音乐旋律的进行中，前者多大音程的跳进而显得高亢、坚忍，使人联想起西北黄土高原的断垩飞沙；而后者多小音程的级进而显得平稳、轻松，是一幅东南明山秀水绕环下的古城小街图景。

站在广义的角度，这种认可性还有着更深层的一面，就是音乐还存在着区域、民族的思维逻辑性。所谓思维逻辑性，简言之就是文法。奏鸣曲式是一种文法，唐

大曲亦是一种文法。如果说音乐的语法是血肉，那么音乐的文法则是骨骼。回首人类发展史，推敲社会文化的起源，猛然发现历法的制定在人类文明史上的重要地位。我们的先祖在认识世界、改造世界之初，首先要了解脚踩的地球，其次要了解白天的太阳与晚上的月亮……因此，历法出现了。西方出现了阳历，东方出现了阴阳历。阳历与阴阳历本质的区别在于阳历以太阳和地球两者的关系为主要依据；阴阳历则以太阳、地球、月亮三者的关系为主要依据。前者是一种单一的纯洁恋情，是一种静态的配对思维；后者则是一种复杂的三角恋，是一种动态的轮配思维。两种不同的思维造就了东西方传统思维方式的特点与差距，进而也下意识地体现在音乐文化及其乐曲文法的差异。西方人好用大逻辑、小逻辑的对比、验证来认知事物的推理思维；而东方人则善用从整体的各个细部入手来感知事物的演绎思维。反映在乐坛上，典型者莫过于奏鸣曲式与唐大曲。奏鸣曲式总是有主题与副题的对应，总是有主部与副部的对应，总是有主部与副部的对比，是一种纯粹的对配思维；而唐大曲则由数种音乐主题素材构成，轮流使用，浑然一体，是一种地道的轮配思维。贝多芬的《月光奏鸣曲》与中国传统乐曲《春江花月夜》同样塑造月亮，但其文法的思维方式则存在着截然不同的差异，在这一差异下，自然亦产生了两个不同的月亮。

我们涉猎音乐语言，探讨它的语法与文法，探讨人类对于音乐的心理认可性，并非要作曲家一成不变，被动地做守财奴。台湾著名作曲家潘皇龙教授在自己作品音乐会的节目单上写道："有些人热衷于恢复固有文化；有些人热衷于发扬固有文化；我相信也该有些人默默地为开拓现代新文化而效力。有些人写东方音乐，有些人写西方音乐；我倒希望我写的是地地道道的'潘皇龙音乐'。"然社会对于各种音乐的选择是无情的。大浪淘沙，千古流传的是情歌，这是因为音乐属于最善于传情的艺术门类，它强烈的抒情功能所产生的社会效应积淀形成了人类对于音乐艺术的普遍心理认可性。对于上述这种常规的音乐现象，自然无须争议。困难在于作曲家写"我的音乐"。换言之，就是当作曲家运用自己独创的音乐语言、语法和文法创作时，切莫为了自身的标新立异而忘却了人们接受"我的音乐"时的文化心态与心理认可。音乐史上留下伟大杰作的作曲家们虽然在被社会接受与承认上有先有后，但终归是那些被接受、被承认了的音乐作品使作曲家载誉千古。

● 许舒亚

1. 关于另一种思维

作为在西方最活跃的中国当代作曲家之一,许舒亚多年来致力于以一个职业作曲家的身份来更多地发展他的音乐创作生涯。他来到北京为电视剧《画魂》制作音乐,对于这种跨界的合作,许舒亚说:"虽然作曲家通常不愿意放弃自己的艺术去迎合商业,但是,与电视这一大众媒体的结合,锻炼了我的另一种思维。"①

这是许舒亚第一次给电视剧配乐,在此之前,他曾为电影《跆拳道》制作音乐。许舒亚说他很早就接触过影视音乐,这是他的一个个人爱好。许舒亚说:"我觉得它能带给我在交响乐中所听不到的旋律和声音。当然作为一个作曲家,交响乐永远是我心中的最爱。"②

2. 关于音乐与情感

许舒亚在谈到电视剧《画魂》的音乐创作时说:"音乐不仅仅是作为画面的解说者而存在的,它更是通往人们内心深处的桥梁,是剧中人物情感的发展脉络。当音乐响起的时候,观众们会感觉到这乐曲的声响仿佛是从主人公的心中流淌出来的。""有一些场景发生在芜湖,如果按照'用音乐去贴画面'的做法,我可以用表现江南风格的民间乡土音乐去诠释这一段故事,但是我拒绝了乡土,我需要用音乐来表现一种宏大的叙事。如果故事是讲给今天的人听的,那么音乐也应该带上现代的感觉。这就是我想要的音乐,它既能够将剧中的情节合成巨大的情感波浪,震撼观众,又能够浮于这个故事之上,在更广阔的层面上使更多的人产生共鸣。"③

许舒亚说:……音乐的创作中……通过用独立的主题来表现每个角色及相应设定,音乐对于整个故事的描绘能力就增强了,音乐既能突出某一个角色,又能表现出角色之间的互动关系,使人仿佛能"看见"角色在做某一件事时所流露出来的情绪色彩。④

---

① http://www.world-artist.org
② http://www.world-artist.org
③ http://www.world-artist.org
④ http://www.world-artist.org

3. 关于作品的接受

许舒亚创作的《太平湖的记忆——老舍之死》这部歌剧除了两个角色由中国人出演外，多数由荷兰国家室内合唱团的演员扮演，而这些演员在台上全都用汉语演唱。外国人本来就不很熟悉老舍，再加上又是用中文演绎，观众能接受吗？"我觉得观众肯定会接受。"许舒亚自信地说："在西方，歌剧这门艺术都是和各个国家的语言相结合的，中国人写的歌剧就应该用中文来演绎。另外，歌剧这门艺术的欣赏者多为文化阶层，其中许多欧洲人都知道老舍，而我们精心准备的英文剧情梗概、英文字幕和历史背景介绍也将起到很清晰的提示作用。"①

许舒亚在接受记者采访时说："参加该剧演出的还有荷兰新音乐团、荷兰国家室内合唱团和荷兰四位歌唱家。许多荷兰观众虽然不了解中国那个特殊年代，却被剧中叙述的情节感动得流下眼泪。""我真的很佩服荷兰歌唱家们，他们对中国唱词的认真排练，达到了你闭着眼听不出是中国人还是外国人在唱的程度。而我想让这部歌剧达到的意境，不是对历史的评说，而是对历史的反思。"许舒亚介绍，这部作品在荷兰首演后，他准备对内容进行进一步的调整和扩充，争取明年北京国际音乐节以歌剧的形式进行首演。"毕竟，我的这部歌剧是要写给中国观众的，所以应该在中国完成歌剧版本。"②

4. 关于中西文化的交流

许舒亚在谈到音乐剧《阳朔西街》的音乐创作时说："阳朔西街是中西文化交流融合之地，既有古老传统的民间文化，又有现代时尚的文化，我旅法十多年，深切感受到中西文化的交流与融合，因为《阳朔西街》一下子便吸引了我，激发了我的创作源泉。"许舒亚解释道："音乐剧最主要的是根据文化背景来设计音乐。在这种情况下，根据剧本的故事发展，我觉得音乐应该同时具有两种特色。因此剧中的音乐，我使用了很多广西少数民族的音乐元素，如黑衣壮、侗族、瑶族等，但这些音乐元素并不是完完全全原生态的，而是通过现代音乐作曲的方法来提升而形成音乐剧的一种表现形态，观众们可以感受到一些似曾相识的旋律，但这些旋律更优美，

---

① http://www.longhu.net
② http://ent.tom.com/

更适合音乐剧。在整部剧中，古老传统的民间文化和现代时尚的文化这两种元素同时并存，有时候在沟通，有时候在对话。比如剧中有一段是男女主人公打擂，这时的音乐也像对山歌打擂一样，一会是民间音乐，一会是时尚音乐。但这些音乐都融入了歌剧的气势和范围，这样的音乐会提供给戏剧一种张力。这些音乐朗朗上口，一些参与这部剧的留学生听过一两遍都会唱了。"①

许舒亚认为，作曲家要重视民间文化元素，然后再通过作曲家的创作来提升而形成一种新的理念，这是音乐剧重要的一种表达方式。"我原来对广西音乐也有些了解，为了创作《阳朔西街》，又特地到桂林一带采风，还浏览了许多广西音乐方面的资料。同时也通过创作《阳朔西街》，使我更加了解广西，这对一个音乐人来说是一个很好的补充。广西音乐很有特点，在瑶族婚礼上出现'二度'就是广西音乐的特性，在剧中我也大量用了这种特色音乐。广西少数民族比较多，民族音乐也非常丰富，在中国可以算是数一数二的。"②

5. 关于作品本身的技巧

许舒亚认为斯特拉文斯基的《春之祭》，因为和那个时代不容，这部作品1913年首演的时候，也是得到了巨大的嘘声，以至于作曲家不得不从后台落荒而逃。"现在这部作品之所以能够成为指挥们的必修课，成为音乐会上经常上演的曲目，首先还是因为作品本身在技巧上的完美，以及它本身是一个高质量的音乐作品。"③

6. 关于欧洲人的艺术观念

法国观众和媒体对"2002年法国电台当代音乐节"里两位华人作曲家（谭盾和陈其钢）作品的关注，令人真正感受到了欧洲文化和美国文化的巨大差异。许舒亚说，应该承认，在艺术上，欧洲人以正统自居，但以我为本的观念也正在改变之中，包容性、开放性的一面正在增强。谭盾的作品能够在这样一个"严肃"音乐节上演本身就说明一定问题。④

---

① http://www.nnrb.com.cn
② http://www.nnrb.com.cn
③ http://news.xinhuanet.com
④ http://news.xinhuanet.com

7. 关于音乐作品应该注重什么

当许舒亚提到音乐史上著名的革新音乐家约翰·凯奇和他的作品《4'33"》时说：这是一部不折不扣的惊世骇俗的作品。钢琴家走上台来，在钢琴前坐定，4分33秒后谢幕、下台，表演结束。这样的"作品"所体现出来的更多的当然只是新观念，而且也不可能再有第二部。许舒亚说，他认为音乐作品要注重的还是音乐本身的质量和观众的反应。①

8. 关于歌剧创作的真实性与客观性

许舒亚的歌剧创作是追求真实性和客观性的，在谈到他创作的歌剧《太平湖的记忆——老舍之死》时，许舒亚说，《太平湖的记忆——老舍之死》的立意不是为了评价"文革"，也不是为了追究责任人，而是从另外一个角度通过一个虚拟的"文革"时代出生的记者，采访真实的当事人的过程，体现出那些经历"文革"、今天还活着的人，从不同的社会角度看老舍之死。"剧中的每一个人都在叙述老舍之死这个事件，但每一个人的状态又包含了今天他们面对老舍之死的态度。这其中没有正反面的角色，他们都是真实的，每一个人都很坦然，所以能够产生各种不同的结果。歌剧的结局是在大合唱的寻找'真相'中结束的。"许舒亚称剧中的记者身份和年龄是虚构的，"因为这里需要一个完全可观的同时又执着于查询真相的人"，其他人物全部是真实的，只不过有些人物将其真名隐去。②

许舒亚表示，舞台戏剧是很容易夸张的，也是必要的。但是《太平湖的记忆——老舍之死》这部歌剧的创作非常特别，必须以严谨的态度完全尊重史实，在创作歌剧音乐的时候，那本采访纪实录就随时放在手边上，重要的语言甚至一字不改，每一个人物形象也是不能改变的，他们在舞台上有他们的逻辑关系，但绝没有损害他们的个人形象。为了保证这部歌剧作品的客观性，"我甚至还删掉了原剧本中所有偏激的语言。另外，这部歌剧还有一个独特之处，就是老舍本人没有出现"。③

---

① http://news.xinhuanet.com
② http://news.tom.com
③ http://news.tom.com

### 9. 关于音乐创作风格

谈起《画魂》的音乐创作风格，许舒亚说，尽管这是一部描写中国近代画家的剧作，但整个音乐还是用西洋乐器进行演奏，风格追求现代和大气。它既能够将剧中的情节合成巨大的情感波浪震撼观众，又能够浮于这个故事之上，在更广阔的层面上使更多的人产生共鸣。①

许舒亚认为，"我们应当把当代中国音乐置于世界音乐文化的总体范围中加以认识。必须开阔我们的艺术视野，从而反思和把握我们中国音乐的本体特性"，"我们的创作应当使多种风格并存，作曲家可以根据本人的气质、经历和审美理想选择一条适合自己特点的创作路子。我也正在进行探索、尝试，努力形成自己的特有风格"。②

### 10. 关于歌剧《太平湖的记忆——老舍之死》的创作愿望

在中国音乐学院的专家公寓里，许舒亚接受了记者的采访。"我有这个念头已经五年了"——1997 年，许舒亚便写了一个关于老舍之死的歌剧大纲，"那时候还没有看到郑实、傅光明的这本纪实采访录。我特别喜爱老舍的作品，我认为他的死具有很强的象征意义，他是特定环境下产生的悲剧人物，就像屈原这样的文人一样，当他们内心的理想、追求与现实发生冲突时，他们不愿意看到又必须面对这一切的时候，这是一种文人的选择，一种特有的状态，也是社会中的一种现象。这些一直都在内心驱使着我创作一部歌剧"。③

## ●王　宁

2006 年 3 月 14 日，课题组成员孙琦在北京朝阳区安翔路甲 1 号 1312 室对青年作曲家王宁进行了采访。（以下内容经作曲家本人审核）

### 1. 关于个人创作思想的历史变化、回顾与反思

孙：就您个人创作经历来说，您的创作思想是否分阶段？从开始学习到成熟创作是怎样一个历程？

王：应该说正式学作曲是在黑龙江省艺校拉贝斯的时候。我们家是文艺界的，

---

① http://sports.eastday.com
② 孙国忠. 许舒亚作品音乐会[J]. 音乐艺术（上海音乐学院学报），1987（3）.
③ http://news.tom.com

我从小就是在文艺圈长大的,在剧团里天天看着各种乐器乐队演奏。后来插队当农民,回来以后考到省艺校。因为那时的学校有一个时期没有乐器,我就帮他们在演出的时候编排一些东西,这样一来,对这个行当开始慢慢地感兴趣了。那个阶段我一直是学作曲理论的,学和声等课程,自己创作,找老师指导。1978年省艺校毕业,直接考到沈阳音乐学院作曲系。

1978年上大学算是正式踏入作曲这个行业,那时候很闭塞,国际交流非常少,学的主要内容都是传统技术。四年里就听到一次格尔(英国剑桥大学的教师)到中央音乐学院讲学的消息。大约在1981年,吴祖强先生把他请过来,他是第一个把现代音乐带入中国的人。后来一位老师把这个信息带到沈阳音乐学院,并让他给我们讲了一次。那时真的就跟听天书似的,不知道音乐还可以写成那样。

格尔虽然在创作方面不是很有名,但他教的学生都很有名,并且是把20世纪音乐带入中国的第一人。如果没有他的讲座,谭盾、陈怡他们根本不知道什么叫现代音乐,怎么写。他带来了韦伯恩的康德塔、合唱,他的弦乐四重奏、钢琴变奏曲,全是十二音的绝对音高。当时根本不知道音乐还能有这种效果。然后就知道有这个十二音音乐的系统,但也只是了解了一点,要说真正去写,距离还太遥远。那时刚知道有这么一个东西,但是怎么回事完全不知道,也没有大量的作品和音响,没法去研究,理论书也没有。因此,大学四年基本上是老老实实地学传统技术。

孙:这次学习活动,除了新奇外,对你有什么影响?

王:确实是大开眼界,音乐还可以有这种风格!以前从来就没听过。但因为没有书,没有任何其他资料,也就过去了。后来忙于学习、作业等,当然也试着创作这种风格,但基本上没有进入状态。因为那时搞的都是古典技术、古典传统和声那一套体系,基本上融不进十二音的东西,知道有那么个东西,只能说是知道。大学期间在图书馆能找到资料的,听的最现代的就是德彪西和肖斯塔科维奇。那时候还没有录机音,就听大开盘带子,有的时候能找到一二张快转唱片,是肖斯塔科维奇的,就已经非常现代了。

毕业以后到哈尔滨歌剧院,就写那些演出化的、很大众化的作品。

孙:那个时候的创作体裁偏重于哪一方面呢?

王:1982年进入歌剧院以后,流行音乐刚开始,特别热,也就写那些了,基本

上没写正经八百的东西。虽然不是纯流行的，但就是那些从专业的美声唱法慢慢地向大众化过渡的作品，歌曲占多数，还有乐队编配和舞蹈音乐，基本就是那类。器乐的几乎没有，不是学院派专业化的那种创作，因为创作那样的作品剧团不会演，歌剧院也不会演。我的毕业作品是交响组曲《北方四季》，是音画性质的。我们班的毕业生中，有两部作品被抽出来，由辽宁歌剧院乐队试奏，其他的作品是本院学生管弦乐队试奏。抽出的两部作品，其中一部是我的，另外一部是唐建平的。第一次试奏自己的作品，感触很多。后来在实践中积累，是一个实践和锻炼的过程。再后来还是想继续深造。

1985年我考上中央音乐学院，学配器。中央音乐学院在观念与技法上还是很前沿的，有些东西就开始慢慢接受、慢慢消化、慢慢理解、慢慢改变。我们那时是两年制，两年时间写了一篇论文《德彪西的管弦法艺术》，另外还写了两部管乐作品。那两年的学习对我改变非常大，音响的观念和审美的观念都改变了。刚开始时感觉作品写成这样，怎么这么难听！就跟有些人说现代音乐难听的感觉是一样的；实际上你听这些人说这些话的时候，你就会意识到是他们需要学习；当然不是说他们不应该那样，每个人的审美都有自己的倾向，他就那样你也不能说他错。但是，对现代音乐，确实需要学习，需要有一个理解的过程，需要积累，实际上听觉也是需要积累的。你对一种风格听多了，比如柴科夫斯基的作品再好听，你听多了也会去寻找新的不同风格的音乐作品，肯定会是这样。然后，不断地听，不断地听，就进入现代了，就是这样一个过程。我特别喜欢听东西，在本科的时候，我从来不在食堂吃饭，我觉得去食堂吃饭有点浪费时间。我会带上录音机，打好饭菜，去老师改题用的，但平时空置的教室，打开录音磁带，边吃边听，天天都这样，听了很多东西，对自己的审美等方面是一种积累。积累是很有必要的。到中央音乐学院以后，开始听另一些东西，接触另一些东西。我读研究生的时候，谭盾、陈怡他们还没毕业，我们住的宿舍都挨着，朱世瑞、我和陈远林一个房间。谭盾写的毕业音乐会作品，就是三种音色间奏曲，像那种唱法、那种喊叫，然后包括他的和声语言和配器的效果，当时所有音乐学院的人都是接受不了的，他那场音乐会结束后，节目单几乎扔得遍地都是，明显不能接受；包括他那个获奖的弦乐四重奏《风·雅·颂》，很多评论文章中讲，"什么增四度，什么小二度，为什么中国调式里没有这些"，"很

难理解"。总之批评文章很多，但我相信那些人今天都会后悔的，那个时候太闭塞了。就是这些东西逐渐改变了我，从中央音乐学院毕业以后，我整个人就从古典进入20世纪了。实际上这两个学院对我来讲是缺一不可的，真是这样。（我觉得，现在的学生缺"古典"这一块，就是他们一进来，或者是在附中的时候，或者是在考前准备的时候，完全是应试教育，从什么都不知道一下子就进入十二音体系，灌输式教育，学生根本不理解。然后满篇变化音，就觉得是高手，有个性。这恰恰是一种误导，学生没有从底下扎下根来，就开始往上拔苗助长，这是很成问题的一个现象。所以他们缺的恰恰是，我那个时候老老实实在无知状态中的那种古典技术。那些确实是需要花功夫去学的，比如声部进行这种训练。所以在这两个学院学习是对我的整个审美和创作都至关重要的两个阶段。从那以后，就是完全靠自学了，包括各方面信息的慢慢积累。

孙：那你在中央音乐学院开始扭转的时候，比如说作业上，是否有很多困难呢？

王：有。开始我写的东西很传统，后来老师也指出一些问题，就是说这些东西要往前走一走，有这样的要求。

孙：那你怎样能够很熟练地把握住那种变化，又能够在一定的度里面呢？也就是说，不像没有基础的学生那样停留在一种浅层的模仿和编制中，怎样能把持好它？可能这里就牵扯到技术了。

王：我觉得古典的基础打好以后，进入现代的那个状态也应该是在状态上，就是说没有古典的基础你玩现代怎么玩也不着边际，就是无本之木，就不地道。实际上，你看很多现代大师，包括韦伯恩的点彩技术，乐队写成那样。但在他21岁的时候，他的一个作品叫《Im Sommerwind》（1904），为大管弦乐而作，就是一个交响诗性质的，我相信那是他还没学十二音技术的时候写的，整个就是瓦格纳、理查那种风格的，非常传统、非常地道。而且他21岁经历的都是战争，四处辗转，也没有一个学习环境，但他的配器可以写得那么棒，确实是大师。在那个时代，科技方面的复印机、录音机都没有，又经历了战争，包括进监狱，也没有正规的音乐学院提供给他系统的训练，但他21岁时创作的作品可以那么棒，有的时候我会拿给学生听，讲这个作品乐队的音乐结构。现在的学生条件比他好很多，但毕业班的学生能不能写出这样的配器？这确实是大师。那是代替不了的，他必定有那种成材的执

着和付出足够多的心血,这是缺一不可的。

孙:你是否觉得你学了古典音乐以后,能比较顺利方便地进入现代音乐这个领域是有一个过程的?这个过程是什么?

王:有一个过程,这个过程我自己非常清楚。因为自己开始对现代音乐也不理解,为什么音乐写成这样?古典音乐不是也挺好听的吗?写成柴科夫斯基、瓦格纳那样的作品多好听啊,包括配器、旋律、和声啊。后来经常听音乐会,有中央音乐学院学生作品音乐会和老师作品音乐会,再加上外面的一些作曲家的音乐会,这等于是一种熏染。学院的学术环境确实是缔造人的地方,没那个环境自己根本不可能靠悟性揣摩出来。然后就慢慢地潜移默化地改变,开始寻找新的调式、新的和声语言,音响的组织就不是用三度叠置和功能和声进行的那种关系了,开始用另外一些关系去处理。写作品肯定是有规则的,这种规则每个人都在寻找,而且都在创造、都在发现、都在改变,就是这么一个过程;然后你的声音出来就不一样了,但这个不一样必须是你自发的,不是别人或者老师让你这样你就这样,或者是我看人家那样我也那样,这肯定是不正常的;当然你看了人家的,然后自己有一种欲望,并且是一种自然的升华过程,这才是正常的;不是说他写了那样的,我也弄一个,要确实是自己感觉你是应该变的时候了,你变了,这个成长过程才应该是比较正常的。

孙:因为有很多现代作品,从谱面上看比较理性而有规则,但与听到的实际音响之间有很大距离,那么在实际音响和创作技法之间有没有距离?

王:因为我在乐队里当过演奏员,然后做过指挥,在乐队写作方面,内心听觉和实际的效果能够比较接近。我有这个经历,不像从小学钢琴的人,没进过乐队,那个过程就需要下很大功夫,需要时间。我对自己写的东西基本上能够把握它的音响,而且我写东西是离不开钢琴的,什么声音我都要在钢琴上试一下,验证一下是不是那么回事。虽然我想到了,但是我要验证一下声音的状态,包括我写十二音那种很理性的东西,我都要拿去弹一下,实际上我也知道这个弹是不能改变任何东西的。我只写了一部纯理性的东西就再也不写了。

孙:这个纯理性的作品可以再深入地谈一谈!

王:因为在那个年代好像有一个阶段,你要不写十二音就有点落伍的感觉,然后就用十二音技术在1989年年底写了一个《为长笛、大管与弦乐队而作的慢板》。

那个时候梅西安搞了一个"时值与力度的模式",反正所有的例子都是数列化的、全控制的、全序列的那种做法。然后我就想自己用一个什么办法,用一个什么原则把所有东西全控制下来呢?我想到了一个"1 比 3"的原则,所有的节奏、和声、调式、结构全都是用这个比例算出来的,那确实是纯理性的,你不能改任何东西,一改就完全破坏了,但我也把它拿到钢琴上试一试、听一听是什么声音,那是第一部纯理性的序列音乐,实际上更应该属于音集集合,但确实是纯理性全面控制的。后来就再也不用那个技法写作品了。

孙:为什么呢?

王:因为我觉得太受限制了,人成了一个记谱工具了,一旦这个程序设定好了以后,就等于你成了一个记录它的工具,再没有你自己发挥的余地了,你想某个地方改变也不可能了。我写东西还是非常注重感性,我不太喜欢纯理性的东西,我想在这个地方要什么,就要弄出什么,而当受到逻辑限制,弄不了我想要的东西时,我就非要改变这个逻辑。

孙:你知道西方有一些作曲家就是专门靠计算来作曲的!

王:对,对!实际上,音乐不可作伪,要是纯粹算出来的东西,你绝对能听出来,因为它一点儿也不打动你。我不说哪些作曲家了,但这些作曲家的作品,我从头听到尾,它就是不断的音响、音响、音响,没有打动我。不像沃尔夫·纳姆、奥地利作曲家沃尔夫·胡戈、法国指挥家和作曲家沃尔夫·阿尔贝、美国指挥家沃尔夫·休、意大利作曲家沃尔夫－费拉里·埃尔曼诺、德国作曲家沃尔夫·斯特凡,他们也有很多理性化的东西,但有些声部的声音或者说有时一个声音就可以打动你,你能感觉到他内心的冲动在里面。纯理性的东西感觉不到冲动,它自己冲动不起来,我也冲动不起来。确实是这样,你想感动别人,首先得感动你自己,我觉得那些人写的那些作品肯定不会受过什么感动,因为他就是在往上添音,按照严格的程序去添这些音,我最不喜欢这样,我希望的是作品发展到什么地方要推出一个高潮,要造成大幅度的对比。我要做什么就随心所欲地做,这才是我所希望的。我不希望受到控制。

孙:你从中央音乐学院毕业以后就到中国音乐学院做老师了?然后就开始自己边教课边创作?

王：对。这些年就一直是这样。

孙：那么可以说这是一个大的转折吧？沈阳音乐学院是个起点，然后的转折就进入20世纪了？

王：对。

孙：后来这些年又有什么变化呢？

王：后来只能说在作品上逐渐成熟了。我认为自己整个音乐的各方面，包括风格、技法的把握，逐渐成熟了。但实际上，我的作品风格也很多，最开始创作的那些是很传统的，包括传统和声的运用，但那里面融进了很多音块，极端音区等这些技法也融进去了，后来还写了序列音乐。

最先受几个演奏员的委约，写了一个箫和管弦乐队的作品，还有一个二胡和乐队的，还有一些其他的。但最早写的并在美国获奖的弦乐三重奏（民乐三重奏）《国风》，应该说是一个很现代的民乐作品。那时写这个作品，是表现我对当代民族器乐的理解：民族器乐走到今天，不应该总是五声调式加上简单的变奏，民乐也应该发展。但是不是发展成我写的那样，我不敢说，但我觉得应该是往前走，然后就用了很多唐代大曲的结构，包括模仿唐代调式，当然实际上我们根本没听过唐代音乐，只能揣摩，靠自己理解。后来这个作品在美国获了奖。后来再写，就等于是一直沿着那条路在写，写的很多作品实际上有的还没演奏，比如2003年我们音乐季上演奏的《第六感区》是1993年写的作品，但之前从来没演过，瑞士的一个乐队来了，一个音没改就拿去演奏了，学生和老师评价很棒。学生激动得都不得了，抱着我说一定要分析这个作品。实际上，那是我要验证一下我1993年的创作状态到底是个什么状态，我一个音都不改，我就想演奏这个作品来验证一下，结果给我很大信心，我1993年的状态大家现在还认可。

孙：其实又证明了那一点，作曲家是走在前面的。就是你前面提到的，不理解现代音乐应该去学习一下，现代音乐，他们在十年以后才能够有人体会，其实就验证了这个时间段的差异。

王：我跟谁也没说那个是我1993年的作品。从1993年那个时候起，写了很多作品，却很少演奏。现在委约作品这么多，就是写不完也得写。

孙：你刚才说到基本上都是那个路子，一直往前走。

王：就是从 1988 年《国风》以后，开始走入现代。这条路子一直是往"现代和前卫"方向，我自己一直在往那条路上走。

一直走到 1995 年，那个时候三株集团要赞助我搞一场音乐会，我就写了《第三交响乐》叫《呼唤未来》。我这部作品应该说是没有任何功利的，就是为我个人的音乐会准备一个大部头的作品，因为我觉得我有分量的作品还不是太多。从 1995 年开始写，整整写了两年，过去有好多编配工作，但当时什么电视台、电台的活我一概不接，除了教学工作以外，就写这部作品，真正完成的时候作品长度将近一个小时。1997 年写完这部作品，再加上其他作品，我就准备开音乐会，但由于赞助公司的问题又搁浅了，这个作品的一大本总谱就一直放在那儿。直到 2004 年全国第十届交响乐比赛，为了征集作品，学院出钱给没有录音的一些作品录音，请国交录完了以后，我才听到这部作品的声音。据说初评的时候是名列前茅，但复评的时候就被刷下来了（嘿嘿！），当然初评的时候谁都没有听过。其实这部作品对我又是一个验证，从 1995 年开始，到 1997 年完成，再到 2004 年，差不多也是好几年以后才听到声音，基本上，我觉得我的创作状态比较成熟了。

从 1997 年到 1999 年，我写了《第一交响前奏曲》。那个时候是国交征集"建国 50 周年"作品，我当时是想交《第三交响乐》的，但是我想那个规模太大，我是这样为音乐厅设计的：台上一个混声合唱队、一个童声合唱队，两边是两个男声合唱队，二楼和三楼后边还有一个女生合唱队，整个把观众包围在中间。我想还有一个巨大的管乐队编制，这样一个规模根本不可能演奏。于是我就又写了一首小一点的《第一交响前奏曲》，就是《时代》。当然写这个作品的过程也很复杂，但总体上，我又开始往回走了。那些前卫的技法、先锋的音响，我已经做腻了，我对那种音响也不太感兴趣了。另外当时很多人对现代音乐作品有一种成见，一提起现代音乐就是十二音、无调性这些东西，反正就是怪里怪气的。我想用五声调性、传统和声、传统技法来写一部现代音乐，看大家是否愿意听。我就是这样跟自己较真儿，也是想做个实验，等于说是一个课题，然后就开始写。结果写来写去，主题怎么跟老八板很像？于是我干脆就把老八板拿出来，用了老八板前两句。因为我不想变成配器作品，像《森吉德玛》那样的配器作品，所以就用两句素材，然后加上自己的一些想法，手机、呼机那些信息时代的东西，再把这两个东西融到一块，一个是最古老

的，一个是最现代的，就这样创作出一个作品，交上去以后反响还可以，大家还挺认可。

孙：那你觉得这里的现代性在哪儿呢？既不是十二音，又不是全部无调性，"我"就不用这些，现代性在哪呢？

王：对，对！它绝对是现代的，你一听就肯定不是古典的，虽然我用三和弦，我用瓦格纳的和弦，我用德彪西的和弦，我也用他的配器，但肯定不是他的音乐，不是一百年前他们那个时代的音乐，而就是现代音乐。因为我研究德彪西的管弦乐法艺术，后来总结出几点。其中有一点就是实际上他用的材料和前人没什么两样，甚至不比贝多芬的材料复杂多少。比如说和声方面的九和弦，德彪西也用九和弦，贝多芬也用九和弦，德彪西没有用十一和弦、十三和弦。

孙：就好像我们经常说巴赫的作品很现代一样！

王：对！

孙：问题在哪儿呢？

王：问题在于你怎么用它。材料实际上是前人都在用的东西，而在组织和弦的关系、乐队的写法以及各种材料的时候，你用你的审美和你的趣味来组织它们，就成为你今天的音乐了，你说有什么两样？当然像其他作曲家用非三度叠置那是另一回事，德彪西绝对是用三度叠置的，而且他只用九和弦，他很少甚至几乎没用十一和弦和十三和弦，因为很复杂，进入另一个复合功能的范围。所以实际上我也在做这样一个试验，我用的都是大家以前认为是很陈旧的材料，但是就这么用，把它变成新的语言了。

2. 关于技法和风格

孙：你刚才讲到你经历了从中央音乐学院毕业后边教学边揣摩创作这样一个阶段后，创作《第三交响乐》时就基本成熟了，那么能不能概括一下你在成熟期的状态？特别是技术和风格方面。

王：从技法上，实际上我也不能说我成熟到什么份上，但我认为我对那一类的技法和声音的探索，已经不再想往前走了。

《第三交响乐》共7个乐章，主要是写对当今社会的关注。声音的不谐和度、音块（包括潘德列斯基搞过的那种音块）、乐队写法等，作品里面都有，你想，还能

做什么呢？就像谭盾有一些想法，比如敲敲总谱纸什么的，就只能再去做那些了。我觉得在声音本身的开掘性方面我已经做得差不多了，我那个交响乐里连哭声都有了，哭声、抽泣声和笑声，实际上没有什么新鲜的东西了，黄河大合唱早就在哈哈大笑了，都是人家用过的；表现战争的那个乐章，女人发出的恐怖的尖叫声和最后孩子的那种天真的笑声，都是我想要用的，也全部融到音乐里面了。

实际上，我用材料很现代，很大胆，只要我想用的我不在乎那个声音该不该用。风格问题我不管，只要能表达我的意思，哭声、笑声、喊声、叫声全可以，只要有助于音乐表达，我都用。比如，有一段用碎玻璃来表现心碎了，因为我觉得大筛罗、大镲什么的好像都表现不了，于是我就想了一个办法，弄两个盆子，把碎玻璃哗啦哗啦倒在一个盆子里，哗啦啦一片碎的声音，我觉得好像乐队里没用过这个声音。录音的时候，乐手们边录边笑，我也觉得挺好笑，我说你现在可以是首席碎玻璃演奏员了，因为倒玻璃的时候如果是"哗"地一下子全倒进去就会是"轰"的一声，没有了那种噼里啪啦的声音，我说你要慢，一定要慢，而且不能让碎玻璃磨到盆边，不要呼噜呼噜的声音，要咔啦咔啦的玻璃声，只有这样，才会有"咔——"一片的那种"破碎"声。当时是这样一个录音情况，地上是一个塑料桶，旁边铺一块大布，以免玻璃溅得到处都是，但还有桶的声，我就想用那种纯粹的玻璃击碎的声音。这些"乐器"我都用了，打击乐用得太多了，鹅卵石、自行车铃、用口哨表现小学生的生活等。我原来给第三乐章命名《童年情景》，后来我把这个名字去掉了，因为我看着女儿每天早上六点钟起床，夜里一两点钟睡觉，堆积如山的作业，两大摞卷子，天天就这么干，实在令人深恶痛绝，老师还缺乏教育方法，小组里有一个学生没做作业，全组同学回家抄十篇课文，假期作业要把整本书抄十遍，简直是体罚！我把我对这些问题的看法全表达在我的作品里，还包括家长极端望子成龙的想法，等等，根本称不上童趣，那就是一种强迫，军事化的。《蒙学十篇》里讲"万般皆下品，唯有读书高"，我把这几个字拆开了，听众不知道作品里在读什么，但我的内容就是要表现读书、读书、再读书，表现应试教育，开始时童声还有唱词，最后就是ｂｐｍｆｄｔｎｌ、ｂｐｍｆｄｔｎｌ，全成了机械式的了，连文字都不会了，念的过程中"嘟"的一声口哨，童声就念得越来越快，表现了高压给学生造成的反应，最后孩子们一阵哈哈大笑，结束了这个过程。我想西方人教育儿童肯定不是

这样的，当然这是我的作品所表现的内容，口哨、自行车铃等一些东西全都在催着你，反正我觉这些东西对我有用，我就都用，都当作乐器用了。

除此之外，水龙头的声音在过去的演出中也都用过了，那都不是什么新鲜东西了。

孙：于是你回来了！

王：对！我从此开始一个大转向，就是1999年写的《第一交响前奏曲》。也是从这部作品开始，音乐界的人普遍地认识我，因为这个作品获奖了，首演很成功，大家一致看好。当时是在中山音乐堂，这个作品是前半场第一个演奏。演完以后，香港交响乐团的指挥叶聪就跟我要这个乐谱，到香港演了以后，他就发出"王宁作品见大师分量，跟西方管弦乐比并不逊色"等评论。虽说大师说得有点过了，但还是比较中肯地谈了一些艺术问题。其中有几点还是抓到了我的音乐的要点，他说我的作品把现代的、传统的完全融到一块，也包括民间的。比如在民间吹鼓乐的华彩段中，鼓所展现的是杂耍技艺，要到高潮处，大家鼓掌、起"哄"。

孙：噢！就是这个作品，有老师在文章里说，中国的音乐厅里没有人在音乐会间鼓掌，所以几次都没有成功，后来在香港演的时候，这个声部终于进来了。

王：对，对，在美国也进来了，也起"哄"了，因为要在前面说明，演奏员在演奏中间要跟观众交流。后来在维也纳演出时，演奏员自己起哄、自己叫喊、自己鼓掌，反正也算热闹，这样就算一个声部。所以我的音乐里面什么都能融进去，叶聪的意思就是说能够把这么多复杂的音响"全无斧痕"地融到一个完整的整体里面，这个创作还是有点意思的。

从这个作品以后，我自己有了一个转向，就是在新的高度上找到了一个点。

孙：这个点就是不再去追赶前卫，做那些新鲜的。

王：对！反正应该说这也是真实的自我，我就不想听那些东西了，我自己也不想写那些东西了，可能我内心需要另一些音乐语言和审美的表达，所以我就找到这么一个点，实际上是有旋律、有和声的。

过去我们讲听到旋律好像就不是好音乐，听到三和弦就俗了，还有"听众能听懂的音乐就不是好音乐"，等等，极端化到那个程度，甚至"打倒听众"这些话也在专业圈里说，但现在这个时代好像慢慢过去了，比如新浪漫主义好像还是希望跟听

众交流，毕竟艺术要有交流。

如果纯粹为自己，当然像梵高那样也确实是有价值的，可能他仅仅是为他自己做的，实际上他不希望交流吗？他也希望交流。艾夫斯当时的创作也是希望交流的，他的作品被人演奏了，他激动得差点犯心脏病；他不敢听自己的音乐会，虽然后来他在商业上很成功，是保险业大亨，于是有钱买乐队去演奏自己的作品，但他自己实际上不敢去听，因为他的作品是始终不被人认可的。20世纪音乐的四大鼻祖，他是其中一个，他确实在那个时候做了很多先锋的东西，比如房上一个乐队，底下一个乐队，在两个调上同时演奏，等等，他做了很多这种试验，但没有人理解他，后来一旦有人认可他的音乐，他就会激动得心脏病发作，到了他晚年的时候，社会才对他认可一点，他就又激动得不得了。这些例子是很多的，作曲家都希望和别人交流，不可能不喜欢让别人听自己的作品。

到后来，我内心需要这个声音了，我对那些声音已经不感兴趣了，然后我需要旋律，我需要什么我就写什么，那是从1999年开始的。后来的作品就包括各种风格，比如那个纯粹为了阮写的阮族乐队作品。以前没有阮族乐队，我们附中搞了一个，从贝阮到小阮做了一套，成立了一个50多人的乐队。他们约我写，以为我是搞西洋乐器的，不太懂民乐，能出新。实际上我懂民乐，过去在乐队里干过，二胡、笛子、阮，什么乐器操起来都能奏，我觉得阮这个乐器不能再发出以前那种声音了，所以我就搞了很多音响化的和声，纵向叠置的那种，他们一听，完全没想到阮能发出这个声音。里面有旋律，也有和声，这阮族乐器的声音组合，主要看我想把它做成什么风格，当然这里面也有很现代的声音，比如说，虚按琴弦发出的震音，就是那种"扑扑"声，几十个阮一起"扑扑"，唐建平形容说像刮风一样，是"呜"地由弱到强的那种声音。2000年1月8号首演以后，大家都说这首作品在音响挖掘上很有意思。

后来就写了香港中乐团的委约作品，还有其他一些民乐作品，我做了一些实验，比如《器囊》那个作品，民乐队不是经常不用三度叠置这种结构吗？我恰恰就用三度叠置，而且我把三个功能同时发响，当然具体是怎么罗列的，我现在不细讲。一个严格的主和弦 la-do¹-mi，属和弦 mi-♯sol-si，然后下属和弦 re-fa-la，我把这三个和弦放在民乐队的三层乐器上，这首作品于2005年5月30号在北京现代音乐节上

演。三层民乐，三个功能同时出现，而且在不同节奏上同时发出，就这么个搞法，这也是破民乐的大忌了，三度叠置不常用，复合功能更不常用，但是我就这么做，这实际上也挺大胆的。我还是不断地在创新，反正每个作品有各种不同的想法。

3. 关于审美理想，理想的音乐作品的标准

孙：关于审美理想的问题，一个艺术品肯定是浸透着这个人自己的一种气质，你觉得理想作品的标准是什么？

王：实际上每个人的审美标准都不一样，对于我来说，每个时期都不一样。再把范围扩大到世界范围来看，比如，德国的复杂派还在钻牛角尖，还在搞那些东西；法国和其他国家都在回来；中国是另一种习惯。韩国那些作曲家很怪，他们分成两大阵营，一个是西方阵营，就是写西方音乐的；一个是写传统音乐的，就是土得不得了的那种。而西方音乐洋得不得了，那里去德国留学的比较多，去美国的非常少，一些从西方留学回来的作曲家就是写西方音乐，这个在我们看来是非常难以理解的。韩国现代音乐节演奏我的作品，请我去做讲座，我也谈到这个问题，我说自己对韩国目前的创作现象很难理解，它跟我们中国的习惯搞法完全不一样，作为一个本国作曲家，创作的却是别国的音乐，这在我们那里是难以想象的、是不可能的，因为无论你怎么写，你仅仅是用人家的技法，你不应该说你写的是人家的音乐。就好像一个英国人来给我们写京剧，写出来的京剧我们能认可吗？这是不可能的，因为他不是在那里长大的，他怎么可能写好呢？所以作为一个本国作曲家，即使你用纯西洋技术，你写的也应该是本国音乐，而只不过是另类一点，但骨子里的东西怎么可能变呢？韩国那些学西方的就写西方的音乐，对我们中国作曲家来讲，这个观念完全难以理解。我们就是写我们自己的音乐，而且我们的做法就是把传统的东西和现代的东西融合起来，我也一直是这样做的。

实际上，我现在听音乐，对民族的、原生态的东西越来越感兴趣，我搜集了很多这样的资料。当然学习和教学还是要求我听很多西方音乐，包括管弦乐队或者现代音乐，但是我的兴趣是听民族音乐。我车里放了很多CD，全是民间音乐，而且是原生态的，包括世界民族民间的、非洲的、南美的、苏格兰的等，我听得很多，我觉得这些听起来才真正是现代音乐！这些对我有很多启发，里面有特别现代的东西。其中有一个我忘记了名字，好像是畲族合唱，是建立在一个小三度的关系上，

底下是一个大三和弦 dol -mi -sol, 上面是 ♭mi- sol-♭si, 我们分析起来就是这么一个关系。两个调式在一块交织, 音特别准, 还是各走各的, 就各走各的, 简直太奇怪了, 他们怎么能唱那么准呢? 底下男声声部和上面女声声部两个声部, 音关系完全是各找各的, 非常神奇! 还有像台湾民歌那种严格的复调, 再有就是某些民歌中平行的大三度, 那是非常现代的!

孙: 你现在所用的"现代"这个词, 是指新的没见过的, 还是指西方的"现代"?

王: 哈哈! 实际上是对西方音乐来讲的, 事实上我们的评价是在用西方的标准来评价。但是咱们的民族老早就在那么唱, 当然我们一看就觉得"西方"。我们习惯认为民族是五声的, 但实际上, 谭盾写的《风·雅·颂》里的那些东西, 在民间音乐里有很多, 那些增四、二度等。特别是在我们的民歌里, 那些微分音都被唱得准极了, 用调式来讲, 句尾的每个音都停在 ♭la 和 ♯sol 之间(王宁边说边模唱), 保证是微分音。那个音就在缝里, 像福建南音里的那个音似的, ♯fa 不是 ♯fa, 还原 fa 不是还原 fa。另外, 侗族琵琶本身就有小二度这个音程。

孙: 你觉得这些都是急需吸取的营养?

王: 哎! 这些东西才是我最感兴趣的。

孙: 做学生的时候是否感兴趣?

王: 哎, 那个时候对民间音乐没有太上心, 真的! 我读本科的时候, 民间音乐对我来讲, 就是一门应付的课, 希望它赶紧结束, 从来就没有认识到它对我来讲有多重要, 就跟现在的学生不认真学一样。

孙: 是否可以说你从 1999 年起才对这些民间音乐有一种狂热?

王: 反正我的兴趣确实转了。

孙: 那么从中央音乐学院毕业以后, 开始工作, 然后写《第三交响乐》, 那个时候就没有这方面的兴趣吗?

王: 那个时候还在探索现代音乐, 还想往前开拓开拓, 就是往复杂里走。

现在就觉得那些音响对我来讲, 没有什么新鲜感, 我甚至开始用调式和声, 都回来一点了, 我就觉得那些东西(民间音乐)对我很新鲜, 实际的确是很新鲜, 不是说它有多陈旧, 对我来讲是新鲜不是陈旧。

孙：所以你才会用"现代"这个词！

王：对啊！实际上，这个时代就是这样，每个时代都在重复着相隔一段时间以前的东西，然后在新的高度上重复，就是螺旋式上升，实际上是这样的。

4. 关于个人文化身份认同

孙：我觉得您这个话题可以牵扯到个人文化身份认同方面，可能这个问题对于作曲家来说未必至关重要，但是理论界更关心它，你是一个怎样的作曲家？是中国作曲家？还是就像你刚才讲到，韩国音乐界的那种"西方作曲家"？有这样两个例子，一个是陈其钢他们在国外，开始的时候很希望自己成为西方作曲家，后来就不再这样，而是希望自己成为一个有民族个性的中国作曲家。但是于京军在2005年北京现代音乐节上说，他很不喜欢别人说他是中国作曲家。

王：是吗？

孙：他是这样说的，因为目前从西方人口中说出的"你是一个中国作曲家"这句话，往往带有这样的意思，就是他们认为你的作品只是简单地运用了一些中国民族音乐素材，技术拙劣，所以只是拿过来用，比如民歌旋律等。他们一听到这些素材，就会评论说"你是一个中国作曲家"！因此，于京军不希望别人这样说他，他更希望别人只是纯粹地去听他的音乐！所以这里面就有一个文化身份认同的问题，我从你的言谈中感觉你认为自己是一个中国作曲家，而且要做一个中国作曲家！

王：对！我绝对是这样的！

孙：而你这里的"中国"意义和他们在国外所说的那种不一样，不仅仅是要在作品中听到一些中国味！

王：实际上，我现在越来越认为我骨子里的所有营养都源自民间，真是这样的，并且不光是民间，还有中国的现实生活，中国的现代社会，中国所有所有的东西。

我写作的大量作品应该说都比较关注现实，比如《第三交响乐》就是写当今的战争、教育、宗教。实际上现在的战争有很多是宗教信仰的不同所引起的，并不是什么纯粹利益，或者土地，或者要占领对方多少资源，当然也有的是因为资源，但更多的是因为宗教信仰不同，然后互相征战。所以我的作品后面的那个乐章就是关于宗教信仰和和平。那个乐章叫《呼唤未来》，"呼唤未来"就是希望有一个和平社会，我把伊斯兰教、佛教、基督教这三大宗教里面美好的祝愿词都放在一起，合唱

中唱的就是这个，乐队在下面铺着，就是要那种感觉，就是希望达到呼唤和平的这么一个目的，实际上这都是关注现实的。

孙：你比较关注现实，而且你一定要使形式和内容不割裂，就像你前面提到的你不喜欢那些"纯理性"的作品，一定要在作品里面有所表达，也就是要形式为内容服务。

王：对！

孙：你觉得这些技法是为了要表达自己！

王：对！我不受技法控制，我不能受我的逻辑控制，但我又不能逃出我的逻辑，实际上就是这么一个关系。我的《第三交响乐》写了7个乐章，将近一个小时的音乐，但后来因为参赛录音，我不得不把好多重复的地方删除，剪成38分钟。我认为，这里边实际上只用了三个音，我是非常严格的，就是两个音程三个音。我在创作的过程中全部按照这个逻辑，但是我并不受它控制，反而是它在制约着我不能乱走，就这么一个关系。所以实际上我写的很多东西，对和声的要求是很严谨的。在2004年北京现代音乐节上，叶小钢让我讲讲我的《第三交响乐》，实际上他对那个评比有些看法，因为我这个作品最后没进前6名，没有获名次，他觉得这部作品应该是拿名次的，因为很少人知道，所以他想让大家也听一听，利用这个机会互相交流交流。实际上我每写一部作品的时候，就先设计这些调式的关系、和声的关系，就像先设计一个"交通规则"（拿出创作草稿指示这些交通规则）。

孙：在这个时候，你想到"内容"了吗？你要通过它们表达什么？

王：对！有的时候"交通规则"与内容有关系，比如说我这个想法是取自哪个题材，可能个别地方跟要表达的内容有关系，甚至是从里边的数字提炼出一些东西，我希望我要表达的跟这个东西有关系；但有的"交通规则"是跟"内容"没有关系的，我只是想象一种声音，我要把这种声音控制住，是一个什么样的关系，后边怎么进行，继续它，就是这么一些想法。有很多东西是关于这些的，比如《风格对话》(《弦乐四重奏》)是四个声部，其中大提琴是表现古典的，用的是巴赫素材，一段赋格；中提琴是表现通俗音乐，用的就是那个"妹妹你坐船头"的音调，《纤夫的爱》是当年最火的歌；二提琴用的是民族音乐，就是京剧《苏三起解》；一提琴是现代风格，用的是第一首序列音乐的序列，就是这样的四个东西糅到一块，你想想

风格差距有多大？通俗的、古典的、民间的、现代的！这是1995年创作的。再比如：《纵横法术》是早先的名字，演出之前吴先生给改成《第六感区》，是1993年8月29号完成的。但到2003年才上演，实际上你看这些和声的东西都是要设计的！

孙：和声、调式、调性，你设计出来以后具体用什么乐器、哪个音区等都是后来的工作，反正就是这种走向！

王：对！就是必须要有"交通规则"这样一个概念，我的音是不能乱来的！

孙：你的曲式结构、配器是在后面一步的？

王：对，曲式结构在后面！"多声音"肯定涉及音和音之间的关系，就是说一旦同时发响的时候，这些音是什么关系？

孙：你就是设计这个？

王：对，这是最开始最原始的一些案头工作，我的习惯是做这些东西，包括搜集调式素材。

孙：你的作品某些是有具体题目的，我看到有文章分析你的《大转折》，说那个主题先是怎样，后面又要有浪漫气质，整个布局非常严谨；而《第三交响乐》虽然没有具体题目，但里边有表现孩子或其他的；你刚才介绍的《弦乐四重奏》的具体标题叫《风格对话》。其实你的每一个作品都是有具体内容的。

王：对！我不是玩技巧！

孙：但古典时期的作品中，有一些是没有名字的，要听众去想象。也就是有标题音乐和无标题音乐，这也牵涉到美学问题。有理论家讲，"音乐何需懂"，不要去对号入座！但是现在看来，只要你去创作，还是有一个对位的？你就是要自己对位，可能别人理解的不是你的那个理解，但是你自己面前还是有一个对位的？

王：对！有人希望这样，有人不希望这样。但我希望提示给听众，按照我的想法去理解，我不希望让他们误解！实际上我写音乐不是玩纯技巧，很多西方人就是玩技巧，比如贝里奥《小交响曲》中的第三乐章，他把德彪西跟贝多芬的音乐接在一块，还有罗西尼的，我觉得他这是一种纯粹地玩技巧。我好像揣摩不到他有什么深刻的哲理。比如说我的《风格对话》，我把四种东西放在一块却并不是纯粹地玩技巧、玩风格，我认为这几个东西之间打得一塌糊涂：现代音乐瞧不起古典音乐、古典音乐瞧不起流行音乐、流行音乐又瞧不起现代音乐（怎么着了，你们现代音乐弄

得谁也听不懂，我们大众都喜欢），就这样互相争论得一塌糊涂！

孙：你就是要表达这么一个现状！

王：这个社会就是这么一个现状，你不用去争论，每个层次都得存在，哪个层次不存在都不可以，为什么要争论？后面的结果还是各走各的，结尾就反复那一小节，要求反复五遍以上。这一小节的内容都在里边，然后就无限反复到渐弱，历史就这么过去了，永远是这样，再过一百年一千年，它也永远是这么一个状态。干吗要争论？这是我要表达的东西。

孙：你的每一首作品都是有"表达"的！

王：所以我认为我是关注现实的！

5. 关于雅俗关系

孙：你在前面讲到，在专业创作领域中，观众比作曲家稍微晚一步，那你怎么看待雅俗关系呢？

王：这个问题实际上没有必要去争论或者去评价，因为社会的结构层次也是这样。一百年以后，现在的人都离去，后人还是这样的，通过专业训练的就能听懂交响乐，唱侗族大歌的那些孩子、那些农民就听不懂交响乐，但是绝不能说侗族大歌比交响乐低，这是文化价值相对论！

孙：你现在都在听侗族大歌了！

王：是啊！你不能说马来西亚民歌比英国苏格兰民歌要低一级，文化价值就是相对的！所以我认为，没有必要说流行音乐太俗了，或者哪类音乐太现代了。大家都不必埋怨，所有的音乐都有各自的市场，各自有各自的一个欣赏群体，只不过是欣赏群体数量的区别，而且永远是听得懂大众音乐的人占大多数，但是这并不代表一个国家的文化的最高水准。生产微波炉并不代表科技水平高，能造原子弹才代表高科技；全国懂得"哥德巴赫猜想"的人并不多，而且老百姓也不需要。并不是老百姓不需要的、不懂的就可以不搞了。恐怕有远见的领导人不会这样！就是这么一个状况，所有的艺术永远都有自己对应的一个层面、一个群体，然后它就应该存在，正所谓哲学上讲的"凡是存在的都是合理的"！

孙：那是否听众和作曲家之间基本上就属于错位？

王：哈哈哈！作曲家肯定是领导着大家的，永远是脱离群众的，应该永远是这

样的，甚至有可能脱离理论！

孙：理论来源于实践，理论其实是跟着实践走的！

王：一些大师们说他们不理解理论家，理论家不理解他们，等等。当然是这样的，还没有出来的东西理论家怎么可能去理解呢？你往前走了，后面才能跟上，就是这么一个过程吧！所以作曲家确实是永远走在前面，应该是这样的。

孙：可是我又有这样一个矛盾，作曲家走在听众前面，又想让听众明白自己？

王：对！确实是这样的，作曲家绝对希望人家理解他。我相信没有一个作曲家的创作是不希望大家听的。创作出来后就塞到抽屉里，天天创作，天天往抽屉里塞，那是智商有问题。作曲家肯定需要听众理解，但就像我们常说的"媚俗"这个词，实际上作曲家不愿意降低到大家都容易理解的那个程度，然后他总逼着自己要往前走，因此大家不理解，这个矛盾永远解决不了，实际上也没必要解决。这样做就行了，不理解的过一段时间大家就理解了。谭盾的作品刚出来的时候，大家也不理解，后来不就理解了吗？

反正无论别人怎么看，我就做我的，我就是一个中国作曲家。我只是接受了西方的现代技术，现在又开始吸取民间音乐的含量。应该说现在是越来越喜欢民间音乐，这样已经有很多年，从开始写现代音乐的时候就这样了，仿佛有一种力学关系，就是你越往现代的那种高尖端的东西努力的时候，你另一头儿的根就反而越往下扎，扎到最基础的地方。总是这样，好像存在一种自然力的关系，使得你越写现代音乐作品就越想听民族民间的那种越土的东西，总是这么一种感觉。而我恰恰是不想听那些现代音乐，包括我自己写的那些现代音乐，仿佛有这样一个张力场，使得我越来越对民间音乐感兴趣。在学生阶段真是没有悟到，但是我现在跟学生说，他们也悟不到，因为这有一个过程。

孙：可能只有到这个时候，你才会这样。并不是说民间音乐更丰富了，那东西一直就存在着！

王：对！就是这样，只不过是你的学识包括其他各方面有没有使你发现它！

6. 关于作曲界种种问题的看法

王：刚才，你谈到的于京军，我现在还不太了解，他为什么那么说？陈其钢上次回来在我们学校讲学，他强烈地认同中国文化，可能是在西方的环境中感觉到有

些压抑，因为很多西方人瞧不起中国文化。实际上，这是一种文化的相对论。现在有这样一种"中国崛起"的氛围，就体现了中国文化在世界范围的重要性。实际上，文化价值是相对的，没有哪个民族比哪个民族高或低，但西方人就认为他们的文化最高，其实只有科技和经济水平是有高低的。从陈其钢的讲座中能强烈地感受到他对西方人瞧不起中国文化的不满。我在讲座结束后做了总结，我就说他所谈问题的中心就是强调文化价值相对论。从他的态度来看，西方人经常对东方人说"不"，现在东方人也可以对西方人说"不"。他的讲话反映了他现在的心态，我认为他这样是对的，他就是在那个环境里慢慢悟到中国文化的伟大和重要性的，他认识到西方并不是什么都好。

孙：有些文章流露出作者追求原汁原味的文化艺术，对改革民族乐团编制的举措持否定的态度，认为这种改革的结果是将西洋管弦乐队编制照搬照抄。因为首先，最初的民乐团都是很小型的，比如小丝竹乐、小鼓吹乐；其次，作曲家们学了西方的技术，用在中国，固然在西方人看来是有中国风格的，但是中国人听了还是洋的，就比如你写的民族管弦乐。有人认为所有的类似作品都是这样一个嫁接的东西。当然，我们去追老祖宗，去追纯粹的东西是很难追到的，你对这种看法持什么样的态度呢？虽然你觉得你是个中国作曲家，但你也在用西方的技术！

王：我的博士论文就是写民族管弦乐这方面的内容。我们抛开50年前的历史，比如江南丝竹有多少年，鼓吹乐有多少年，汉代、隋唐时期的整个民族乐队是怎么发展过来的，我们不谈这段历史，因为这段历史跟现在的民族管弦乐接不上。现代民族管弦乐就是在西方乐队影响下的产物。大家都知道，二胡很有味道，多了就没有味道了。我的博士论文也研究了西方乐队的构成，那是500多年的历史，要是从最早的中世纪开始算，就将近600年，从乐器改革到作曲家创作，然后到集体推动，一点点地组合起来，原来是临时性的，后来是有目的性的，有一个环境之后经过长年的积累，一直到威尔第终于构成了一个稳固的编制。这对作曲家的创作是一个推动，反过来作曲家又来推动乐器的改革，然后经过几百年的磨合，就成了传统西洋管弦乐队的编制。我们的民族管弦乐队才50年，而西方已经500多年了，50年怎么能定型呢？怎么能说现在就是科学的呢？那不可能。但是我们没有那个磨合期，由于文化或者单旋律思维而不是多声思维的影响，可能使中国的民族器乐无法

发展成西方那样，事实上也不应该走西方管弦乐队的那种途径。加美兰乐队的弦乐中只有一个胡琴，乐队不是成片的、不是立体的、不是交响的，就是敲那些铜器，那也是一种文化。不必把加美兰乐队改编成第一弦乐几把、第二弦乐几把、鼓几个、铜片和马林巴几个，如果按西方乐队来搞，那是不行的。

孙：你对民族管弦乐队改革有一点儿否定的态度？

王：但这个东西产生了，怎么办呢？它虽然是怪胎，也得活着，也得生长，很多人的饭碗都在那。所以我就说，这个乐队的存在对作曲家是个挑战，如果你要用西方的思维来写这个乐队，那个声音肯定是不对的。

在香港中乐团举行的21世纪作曲大赛和论坛上，当时乐队给我们做了几种摆位。我的论文就谈到这几点，实际上就是几个误区。西方的小提琴组，面向观众，是一提琴坐在左边，F孔朝外的，古典的时候二提琴坐对面，F孔朝里，当然一提琴的音量在各方面都优于第二提琴，因为它的声部是主要声部，这样坐是科学的。但是二胡也跟着这么坐，二胡的发音孔是朝里的，蛇皮这面发音是次要的，扩音是在后面的，所以二胡就恰恰应该反过来坐到对面去，其他乐器坐到这边来。当时香港中乐团用了三种摆位，结果二胡一放到对面，穿透力马上就出来了。其实我发言时谈的就是这个问题，当时我谈到为什么唢呐也坐在那？唢呐跟小号的位置是一样的，也是模仿西洋，阎惠昌解释说，他们的观点或者他老师的观点是，二胡这件乐器的声音应该是先反射到乐队里边，然后经过一个融合过程再反射到听众这边，他们认为这样的声音应该是一个好的声音，这里边可能有一定的道理。但是我说，唢呐的声音要反射到乐队里边以后再出来就正好，而二胡的声音恰恰应该是直达出来更好，因此我觉得他们说的道理对我来讲还是没有说服力。后来大会请石井真木谈几句，不知道他是否听到我的发言，他也说："我觉得二胡放在这个位置好，唢呐不应该正对着听众，唢呐应该坐在两边，不要冲着听众。"这是他的观点，跟我的不谋而合。现在香港中乐团的位置变了，这次他们委约我的作品之后，给我寄了一份乐队摆位图，二胡全部坐到右边去了。他们改革了，咱们的乐队还是那样。

这种现象就是在西洋阴影下的一个误导，还有其他几个误区，我在我的文章里也谈了。

孙：但从中可以看出，只要我们尽心，还是能改观，能好起来的。

王：关键是作曲家，不能去指望这个乐队有什么交响性或者什么样的和声等等，应该针对它的特长写它应该说的话！音乐要靠作曲家的把握，不能完全按西方乐队思维来创作。当时我还谈了一个观点，如果一个民族管乐队的作品能够很好地被移植到西洋乐队，而且奏出来的效果非常好的话，我不认为这是个好作品，也不认为是个好的民族管弦乐作品。因为民族管弦乐的东西是不可替代的，你的思维、你的语言，是不可替代的，只有它一个。比如，琵琶的那种弹拨，用什么样的西洋乐器能代替？没有代替的东西。作曲家要做的事情就是这些事情。

孙：因为作曲家是人，不是物质性的乐器组成的乐队，因此作曲家虽然运用了西方技术，写出来的东西还是中国味的，这里边渗透着创造性。但有人从乐队的嫁接引申到作曲家的创造也是嫁接物，你对此有何看法？

王：不能这样理解，我不认为是这样的。如果作曲家能够针对目前乐队的现状、乐队乐器的特性来写一些作品，那其实是很有意思、很有价值的。不能直接把民族管弦乐队编制的嫁接方式直接等同于作曲家的创作方式。

孙：这是因为人有创造性，就像中国作曲家骨子里的中国文化在影响他一样吗？

王：那还要取决于作曲家的素质，因为有些人在创造民族管弦乐时，就希望作出西洋管弦乐的声音，那是一种误导，走入误区了，民族管弦乐不应该创造出西洋管弦乐的声音。

孙：如果作曲家创作时中西结合，但你现在认同自己是一个中国作曲家，你的"中国"体现在哪呢？是否就在于你是中国人、你的思想是中国式的、文化是中国的吗？其实我们接触的都是西方教育，包括从小的公共课堂，然后我们开始学音乐的时候就基本上用五线谱。

王：但那毕竟是工具，我的思维肯定跟西方人不一样，我表达的肯定不是他们那里的东西。我虽然受了那种教育，我用的工具是他们的工具，但是我要表达的内涵、深层次的东西，包括我希望表达的东西，肯定不是他们那个地域的东西。他们只能在技术上影响我，为我提供工具，那不挺好的吗？而我想表达的东西肯定不受他们的影响。我想表达的东西受现实社会、文化生活的影响，当然不仅是中国的，比如我写的交响乐都是世界问题，战争就是人类的问题，这种影响不完全是中国的。但是能够启发我的毕竟是这个环境的东西，当然现在的媒体也都是相通的，

全世界的信息越来越快地传播。比如朱践耳就曾谈到,他写的一个交响乐是世界语言,它不叫什么风格,或者中国风格,当时有一些媒体也讨论过这个问题。他认为实际上世界是一个大家庭,大家都是这个家庭的成员。

孙:大家都一样了,怎么体现个性?

王:我们都出生在中国,你是东北的,他是云南的,只是老家在那,就带有一点那里的口音,实际都是中国人。但是,我认为我写的肯定跟西洋作曲家写的音乐不一样,因为毕竟是两种文化成长起来的人,他有他的文化背景,我有我的文化背景。

7. 文化与审美问题

孙:你觉得文化和审美的关系是怎样的?

王:那当然是太直接了!

孙:你在技术上一直在变,从传统到现代这样一个过程,但是你在审美体验上是否有变化?

王:审美也在变,肯定是在变!

孙:能否说你的技术和审美是相对应的?

王:对,审美肯定跟技术有关系,你说的这个问题可能上升到哲学层面了,它不仅是个美学的问题。我的感觉是我每走到一个阶段以后就随心所欲了,我喜欢这样我就这样了,我想写什么我就写了,比如我的《异化》,把行为艺术都用上了。

孙:好像最后有人倒在地上了吧?

王:对!不过那个不是我故意的,只是个巧合。原来的构想是人们都不知道自己在干什么,演着演着,"叭"的一下把钢琴盖子扣到钢琴上,要发出一个非常响的声音。当时我就想,这个声音太响了对乐器损伤也太大了,可能会振裂,怎么办呢?我说大家踩脚吧,后来那个指挥说大家不要踩脚,会影响演奏,他自己来踩,于是他就跳起来,咣地一脚踩下去,结果重心没掌握好,一下坐地上了。当时所有人都惊呆了,都不动弹了,这是怎么回事?结果他特镇静坐在那,正好那个地方是一个静场,是音乐休止的地方,从那以后就"异化"了,小提琴从固定的演奏方向变到另外一边了。实际上这个作品的意思是说,本来人都应该很清楚自己干些什么事,应该做什么事,但到了那个时候,恰恰不知道自己应该做什么了,做的都是相反的事,好的愿望产生坏的结果。比如说人发明了高科技,发展了核能,最后用于

原子弹，就这样"异化"了。作品从那里往后就全是"异化"了，指挥从地上站起来，开始乱七八糟地指挥。指挥坐地上是一个演出事故，他非常不好意思地道歉，但我就说我要把你的这个临时动作写在总谱里边，他高兴得不得了。以后演出我就可以让他做任何动作，坐在地上翻谱子也可以，怎样都行，随便。在加拿大演出的时候，他们也是这样。在第三届全国作曲家交流会上，宋瑾老师上午在那讲，现在中国音乐作品中还没有运用行为艺术，结果下午就放了我这个作品。很巧，他也提到这个问题。

实际上在当时写的时候，是因为有一个瑞士乐团来演出，作曲系的老师都拿作品去报，我就很想写这个题材，但是我一直想，写这么一部作品，是不是太现代了，能拿得出手吗？人家一看，你这不是胡编滥造、哗众取宠吗？但我确实是想写这个，最后我有两个题材可以拿出来，但我就下决心，即使挨骂我也拿这个。开始演的时候有很多人不理解，这音乐怎么就这么开始了，底下也有一些嘘嘘声。演完了以后，我们院搞行政的那些老师说："你这个作品我们看懂了，啊呀，你这个太有意思了，没想到音乐作品还能这样，我真看懂你这个作品了！"

孙：打破了"这怎么能是音乐？"的规则反而能被接受。

王：对，他们看懂了这个行为艺术，他们说"你这是世界大乱了"，还是挺有意思的！

孙：但这里面还是有技术含量的！有很多即兴意识太强的作品并不受欢迎。

王：对！一定要融到创作里面，不能只是一种纯外化的东西。技术很重要，现在学生不认真学技术，将来肯定有问题，包括从传统到现在这些技术。因为如果没有技术，所有的艺术素材中最有价值的东西对他来讲就无关紧要，他不知道哪个好，哪个不好，另外他也不会运用。关于这个问题，瞿小松曾有这样的观点，他认为现在本科学生学的那些西洋的东西不应该学了，包括和声都不应该学了，应该马上学民间音乐，要开这门课并且作为主科来学。当然这也是一个文化价值相对论，浸透着崛起意识，没什么坏处。但后来高为杰老师就说："那你和谭盾等人不都是这样学出来的吗？"学生改一种学习方式能不能学出来，这些问题我们都在考虑，我也是这个观点。

后来在第三届作曲家研讨会上，我也谈了这个问题，当时瞿小松、何训田他们

就说到教育有这样或那样的问题。我说我们都是这么走过来的，我们知道怎么走，这条路才能走长，如果换一种方式能不能走长？这是一代人的问题。因为如果说没有技术，所有对你有用的那些，就是你认为最好的民间音乐资源，对你来讲是没有任何价值的，你拿来做不了任何事情，这就是技术的重要性，就是这么一回事！

8. 风格问题

孙：刚才谈的是技术，您又怎样看待风格呢？

王：风格是慢慢地通过技术的成熟展现出来的。你有了手艺才能做出像样的东西来，然后你是雕刻大师、绘画大师，这些都是"练"出来的。

孙：那你认为你的创作风格统一吗？

王：我的风格真是太多元了，我是来者不拒，我认为有用的我就用，我不会使独特的东西跑出去，我能把它融到一块。比如《异化》里面用了那么多素材，潘德列斯基、贝多芬的素材都用进去了，但是我觉得它们能够融在一起，又与内容很吻合。在天津放这个作品的时候，还有人提建议说这个作品将来再演的时候还要更极端，要裸体演奏。把衣服脱光了就"异化"了吗？慢慢地演着演着再脱，因为"异化"是逐渐的。当然这是吴粤北听完很激动时的想法，他认真地说，在演到一定程度的时候，就是要裸体地演！当然行为艺术里还有在身体上切口或者揉玻璃的，那些太残酷了，我不想弄那些！

9. 关于未来的看法

王：萝卜白菜各有所爱。谁也不能限定，若要求这一段你非吃萝卜不可，就像"文化大革命"那样真是不合适。你想吃什么就吃什么，你想干什么就干什么，你想怎么做，你觉得怎么合适你就去做吧！最后你认为你做好了，人家认可了，那就是一条路！如果你的作品没有价值，将来也会慢慢地被筛下去，就是这样的。千万不要认定谁的作品好，大家就一路跟着走。

在研讨会上，我也谈到这个问题，交响乐创作就是百花齐放。诸子百家是在先秦时期，那时候真是思想开放，几千年前就有那么多智慧的火花！后来的唐朝也跟国外频繁交流，唐朝的音乐、诗歌在中国历史上是最蓬勃的一段时期，真是海纳百川，太丰富了！就是这样，不能限制。

对于未来，我觉得就是各走各路，八仙过海，各领风骚吧！而我对我自己的未

来是完全没法预测。我可能还是像曾经的那样，到了哪个阶段就自然是哪个样，而且可能每个作品的想法都不一样。但我自己关注更多的可能是当今的东西，有个别的作品可能是不写现实的，但是实际上更多的应该是当今的。我写的马林巴独奏《silence.com》，".com"当然就是跟今天的网络相关。那时候还没有人叫这样的作品名，我就把".com"用进去了，就是在那种"静域"里边的人的感觉。实际上写的是气功状态下人的一种感觉，就是人做气功时进入了一定境界以后，就真的上升到了一个无法理解或者是新异的感觉上。那个作品里用了一些光有动作没有声音的做法，有声音时，"咣"地一锤敲下去，出了声音，这是预期的；但一锤敲下去没有声音，人就会问一下，这就是一种激励、刺激，也是一个新异；动作敲下去，有的有声音，有的没有声音。就是这样一种视觉上的东西，实际上带有多媒体的性质，音乐不光是声音本身，还要看演奏。这个作品是1998年写的，由现代演奏家阿德里亚诺拿到达姆斯达特现代音乐节演奏了一次，算是世界首演；后来一个由西班牙人、德国人、中国人组成的多元文化打击乐团到我们学院访问演出，他们在这里演了，那等于是在中国首演。中国作品的上演率确实也成问题。

我觉得音乐界的一些问题出在演奏这个环节，而不是创作。我们的演奏确实是落后于西方，西方人有那种本土意识。法国、德国的乐团都是由政府资助或者是财团资助，但他们要求每场音乐会中所上演的本国作曲家作品的数量必须保证在三分之一，如果一年内本国作曲家作品的上演率达不到三分之一，那明年这个乐团就得不到资助，这应该是本土意识。我们现在恰恰是大量地去演外国作曲家的作品，你演得再好也是三流的，而我们自己的作品就得不到演奏。几乎都是在国外获了奖，被演奏过了，我们才知道，然后才上演。出版总谱和CD方面也有问题。关峡后来在乐团当常务团长，他是作曲家，他对这个问题有一些看法。他认为就是应该以演中国作曲家的作品为主，这是一个新的契机。因为过去在乐团都是指挥作为总监的情况多，指挥大多愿意指挥西方作品，觉得指挥那些作品能够体现其处理的水平，西方人能够评价他，演奏中国作品好像西方人没法评价了。这是一种价值取向，但是毕竟面对本土的交响乐文化，我们每个人都是有责任的。中国不是没有作品，也不是没有好作品，但"是不是演"就是个问题。

另外，现在搞作曲的学生太毛、太浮躁。我们读书的时候，毕业了都不知道

上哪儿去，就是完全不想将来，只想着学习。他们现在一进来就开始想毕业到哪找工作、留北京、挣钱，大量的学习时间都在干活，虽然不全是这样，但是很普遍，功课能对付就对付、能应付就应付。我觉得这个时代，大师不是光靠机会和幸运的，要靠功夫和心血，没有这个过程哪能成为大师，哪个大师不是辛辛苦苦走出来的。所以这一代孩子能成为大师的，需多少年以后吧！但是他们的条件确实比我们好，以前没有音响，现在你做一个东西在电脑里，还起码有个参照声，这就很优越，对于他们成才也很有帮助。另外他们还缺乏生活体验，过去有句话说"苦难对艺术家来讲就是个财富"。青年学生更应该关注当代，也不能永远只研究几千年前的东西，只有关注今天、后人，才能认真地阅读他们生活的那个时代的一些评价和研究结果。

● 周　龙

2006年5月27日下午2点，课题组成员孙琦在中央音乐学院外教宿舍，就作曲家创作思想方面的几个问题采访了周龙，实录内容如下。（以下内容未经作曲家本人审核）

1. 关于个人创作思想的历史变化，回顾与反思

孙：先请您谈谈关于您个人创作思想的历史变化，回顾与反思。

周：谈到我个人的创作经历，从一开始就是学习技能。我出生在北京，5岁起学习钢琴，到上小学就不学了，很少创作，也没想到过要创作什么。因为我母亲是声乐教师，所以我从小就听到过很多艺术歌曲和歌剧，有德国的、法国的等，基本都是西洋的，可以说从小就受到西洋音乐的影响。

"文化大革命"期间，大家都去下乡。我是1969届的，19岁那年去了黑龙江生产建设兵团，当时带着手风琴，觉得好像算是一点娱乐。24岁又到了离北京不远的一个城市叫张家口，在张家口文工团待了几年，开始了艺术实践。那时候的人都是全能的，什么都要干，我要拉手风琴，团里需要时还要写歌曲、编配舞蹈音乐、参加合唱团等。通过这几年的实践，我开始对创作有了兴趣，因为当时正处在实际运用中，一边工作，一边参与创作。在这个过程中，我还去到呼伦贝尔草原采风，当时的创作都是以民族音乐为基础的，固然是时代有这么一个要求，但也因为我从小受西洋音乐的影响，所以在工作实践中又开始对民间音乐和民间艺术产生了浓厚的

兴趣。又因为自己不会演奏民乐，自然对民族器乐产生兴趣。文工团里什么都有，手风琴、管乐队、民乐队，所以要写的作品就都是混合类的。实际上，从那个时候就开始有了一种经验，也就是要把中国器乐和西洋管弦乐结合在一起。

经过几年的工作实践，大学开始恢复招生，也就是我们的1977级吧！那时候团里要求我创作，派我到呼伦贝尔草原采集民歌。在回来的火车上，从广播里听到恢复高考的消息，很兴奋，那时候呼伦贝尔草原是划在黑龙江省的，我从那里回到张家口，再跑到北京来参加高考，考中央音乐学院，1977年报考就被录取了。其实在被录取之前，我除了有一定的艺术实践外，还拜了一些私人老师学习，比如严良堃、黎英海、樊祖荫、罗忠镕都是以前教过我歌曲创作、指挥、和声、复调、配器的老师。因此，在考学之前，我已经学过作曲的几大件了。我们考入中央音乐学院的这一班同学，是"文化大革命"以后的第一届学生，在入学之前也已经对民族音乐产生了浓厚兴趣，并打下了一些基础。学校的教学也是这样设计的，虽然资料不是很全，但已经开始了一些民族音乐的课程，比如民歌、地方戏曲、说唱音乐，再加上西方的几大件，我们就这样又重新学习了一遍，其实我们同学中的大部分都是在入学之前就有一定基础的。

我在那个时候创作的代表作有《空谷流水》，它是一个民乐四重奏。因为我对民乐有浓厚兴趣，也有跟老一辈作曲家合作的经历，为他们编配过一些东西，所以后来就开始写《空谷流水》。那时算是用了比较新的语言，获得全国作品比赛奖，后来中国唱片社就委约我写了一套民乐作品，出版的集子就叫作《空谷流水》。这是我的第一张唱片，也是用新的观念创作的第一张民乐唱片。1983年这张唱片出版，同时我毕业后被分到中国广播艺术团创作室。虽然说那时候的确是用了新的语言、新的组合、新的观念，但是现在看起来，那时候还是非常传统的，主要以调性为主，以民间素材为基础。

在广播艺术团工作2年后，我就到美国纽约哥伦比亚大学攻读博士。刚到的时候，有语言问题，对我来说，文化和生活环境也有一个断层。虽然纽约是一个有着多元文化的世界性城市，是很令人开放眼界的，但我当时很低落，就觉得在那种环境下无法展开创作。因为我在哥伦比亚大学学习了一套很系统的德奥体系的作曲技法，哥伦比亚大学是学术性比较强的一个研究机构，我在那里学习了20世纪音乐，

包括无调性音乐和序列音乐。以前很少有机会接触这些 20 世纪的创作系统，也没有想去接触。在哥伦比亚大学，我很集中地去研究那些系统，于是有两年停止作曲。那时的转变很大，对我来说，是一个转折点，我从 1987 年又开始恢复作曲。

孙：那两年您都做了些什么？

周：学英语，同时学习有关 20 世纪音乐的各种课程。

孙：任何创作都没有吗？

周：那时候的学习负担很重，创作思想也开始有一些变化，写出来的作品自己都不满意，以前虽然都是调性的，但自己还是很得意的。所以从那时开始，就去广泛地学习，去听音乐会，听的不仅是无调性音乐，还有简约派的、实验性的等，就等于是去接触各种现代流派，还去读很多乐谱，眼界开阔了很多，但创作起来很难上手。

1987 年，住在纽约的一位钢琴家请我写一首钢琴曲，当时他要求我用一些电子音乐，但我没有设备，也没有电脑，只是自己用合成器做了一些多轨的录音和简单的声源，这首钢琴曲叫《无极》。但写完以后，钢琴家觉得很难，所以没有最后公演，他只为我做了一个录音。我为了使这个作品有更多演出机会，就把它改成另外一个版本，以钢琴为主奏，把电子声部分置在打击乐和筝上，当时我想有一个中国乐器还是比较有特色的，而电声的声源效果就用打击乐来编配，这个作品后来被录制成唱片。我也因此开始逐渐地认可自己。我觉得 1987 年的第一首作品是一个很大的转折，那时候的语言完全变化了。

孙：是怎样的变化呢？

周：简单地讲，就是从调性进入无调性。

孙：您在前面讲到您写《空谷流水》时，就用很多新的观点，那是什么样的"新"？那种"新"和传统的"旧"有什么区别？

周：我当时写的虽然是调性的，但我的语言以及和声的使用已经摆脱了原来三度叠置的和弦结构。《空谷流水》里面基本上没有三和弦存在，纵向的和声语言已经完全摆脱了传统的三度叠置的和弦。而在民乐创作上，三度叠置的和声语言是一个局限，只有打破了传统的功能和声结构，我才觉得我在民乐写作上有了突破。它同时解决了音色的问题，因为三度叠置和弦的使用在民乐里非常不融洽，它并不像

西方的铜管乐器有那种和声上的张力，能够使得和声非常协和。民乐拉出来的音阶不是十二平均律的，当我们觉得不准的时候，其实拉它的人觉得挺准。无论是二胡还是笛子，它们也都能拉出或者吹出十二平均律，但是按照它自身的传统习惯，它不能按照十二平均律的律制奏准那种律，它有自己的律，而且这种律在纵向的结合中会产生很不融合的结果，如果硬把它凑成十二平均律或者组合成很融合的和声效果，那么民乐本身的特性就全部丧失。

孙：如果您不做新的探讨，只是按照比较老旧的手法去写，那么是否就会与中国传统乐曲如出一辙？

周：也不完全和它们一样，我在摆脱了传统的三度叠置和弦以外，还用了一些中国调式和装饰性的音，这样就组成了一种我认为既具有融合性，又不同于西方三度和弦的音响效果。这种音响效果不直接破坏民乐传统的韵味，同时开发了民乐的个性，并不是为了去寻找或者配准和声而丢掉它自己的特色。

孙：可见您的突破就在于装饰性的音？

周：因为除了以调式、调性为主外，就只能变成一个五声性和弦，但我不满足五声性和弦，于是把一些有装饰性的特异音加配在里面，同时通过这些装饰性的特异音，我又产生了打破五声性旋律本身旋法的念头。于是在写《空谷流水》时，我采取了南腔北调，也就是说我写一个作品时，不把它局限于仅是京剧味，或者昆曲味，再或者是江南丝竹味，我把它们完全综合了，综合了以后我再用一些装饰性的音列把它打破，打破以后就听不出南腔北调，但它又是非常民族的，而这种民族特性绝不局限于西方和声的框框。所以我当时觉得其中还隐藏着技术，可是现在看来，它又显得非常单薄。因为它仅此而已，就是用调式的旋法加了一些装饰性的东西而已。当时我认为它已经是一次突破，从现在的眼光来看，它是非常保守和传统的。

孙：那您的第二次突破就是在《无极》上了？

周：停止创作两年以后，再转回来，已经不满足于用一些民间素材，尽管加了一些装饰性的音，也还是不满足，所以我开始进入无调性创作。无调性并不是我的最终目标，但是这个过程又打破了我在这一时期的创作观念。无调性是指打破以前的调性原则。但我在开始运用无调性时，就不止于打破调性，我不但要打破调性、重叠和弦、三度叠置和弦，还要打破五声音阶，所以从这一方面来看，它又是一个

突破，并在此基础上建立了新的创作观念。

我当时没有担心进入这个领域后，会脱离开自己的风格，因为除此以外，我还用了无调性的音列来处理我的旋法。在这之中，我会进行重新组合，或者结合了五声音阶，或者说是用更多的演奏技巧来修饰它，包括吟、揉、绰、注这样的演奏方法，比如古琴上的揉弦、滑音、抹音，琵琶上的勾、挑、摇等。即便是把这些演奏技巧和方法运用在十二音上，即便是运用在无调性的旋律中，它依然会充分体现出中国的韵味。并不是说奏一段五声旋律就有中国韵味，我觉得很多中国韵味是通过演奏法表现出来的，这些手法能够修饰它，能够体现中国韵味。而五声旋律这个实体本身并不是中国的东西，因为爵士乐也可以是五声的，非洲音乐也可以是五声的，包括爱尔兰民歌都可以是五声的，所以仅仅笼统地说一个五声音阶，它并不能代表中国音乐。

1987年，在音高旋法的处理上有一个突破以后，我又不满足了。因为进入20世纪的创作领域以后，我发现中国音乐本身的局限性有很多，它不但在旋法上有局限性，在结构上也有局限性。比如说，我们创作了一首新曲子，套用了一首古琴曲的结构或者一个老曲牌，它们总有一个循序渐进的、中国式的曲式结构。在这方面，它们只重视气韵方面的东西，并不重视节奏上的发展。

而我接触到的20世纪的打击乐作品，其中就有很多新的节奏，特别是不同的节奏程序。我在中国时，对打击乐的接触面很窄，现在接触到许多其他国家和其他民族的打击乐，比如去听印度鼓的节奏、非洲鼓的节奏，包括爵士里面的东西，都有很多插拍、省拍等，这些都影响到我的创作。也因为我接触了很多20世纪的打击乐，所以我的打击乐作品很多。

《无极》以后，我又创作了《大曲》，它是一个打击乐协奏曲。当然在这以前，我写了《琴曲》《弦乐四重奏》等，它们与《空谷流水》是同一时期的，都属于那一类，都是以民间、民俗、古代曲子的旋法为基础的。1987年，也就是从《无极》开始，我写的作品完全是无调性的；再后来，我创作了一系列与佛教有关的作品，也就是所谓的"禅""定"，但体裁都是西洋室内乐的，有四重奏、五重奏、六重奏；后来还写了一些唐诗，是一些声乐作品。此外，还有大量的民乐，因为我刚到纽约时，参加了一个小型的中国传统民族乐团，叫作"长风中乐团"。我进入"长风中乐

团"以后，也就是从 1985 年开始，这个团就在世界范围内征集新作品。这相当于一个比赛，以鼓励包括西方作曲家在内的青年作曲家为中国乐器写现代作品，我也为它们写了一些作品。

在 1987 年至 1991 年的这个阶段，我写了很多无调性的作品，虽然这些作品都被出版，或者被录制成唱片，但我还是不满足。因为在那个阶段，我在创作上的确有进步，可是又有一点极端，都是"无调性"的。对我来讲，我的本能也就是我最自然的本性还是小时候听的那些演唱和那些歌剧，横向的旋律对我来说是最自然的流露。所以，我又开始回到有调性的创作，但通过"无调性"这个过程，再回到调性创作时，我的整个观念又变成全新的了。虽然又开始写调性音乐，可我已经不满足我原来所理解的那些调性，我加进了风格，也就是使调性更加自由，有更大的空间。

孙：怎样才能体现这个空间呢？

周：我在后期做了调性与无调性的结合，并且有着不同的层次，这样使我后来的和声语言发生了巨大的变化。它既不是三度叠置，也不是由音块组成的，它是调式、调性、无调性的一个融合体，这样一来，它的纵向音响就有很大变化。另外，我写打击乐比较多，其实在纵向的音乐关系方面，有很多音响是从打击乐器那里来的，包括我的一些钢琴作品都是如此。比如，我最近写的《钢琴与锣》，2005 年已经在北京现代音乐节上演过，是一首钢琴独奏。但演奏者左手还拿着一面锣，演奏家在弹钢琴的同时还要打锣。当然这个作品里很多的钢琴音响，实际上是从锣声里来的。这就是我在创作上的一个大概的转变过程，它一方面影响到我的趣味，另一方面影响到我的创作观念。

2. 关于个人文化身份的认同

孙：经过这些年的辗转，您怎样看待您的文化身份？

周：这个问题在美国也经常说不清楚。有时候有人来采访，到最后就会问："你认为你是中国作曲家、美国作曲家，还是华裔美籍作曲家，等等。"总之，就是想要安置一个名字，因为他们觉得给你安上头衔，就比较容易辨认你的身份，给你一个定位。我觉得，现在说我是中国作曲家，我却又是美籍；说我是美国作曲家，我也没有那样深入美国，而且美国作曲家到底是什么样？很难说。除了科普兰那些人外，还有一批作曲家不是真正的美国作曲家，比如斯特拉文斯基、德沃夏克等这

些人的原籍都是来自欧洲的。可能就说我是一个华裔美籍作曲家吧，他们一般都叫"Chinese American composer"，这种称呼是最多的。但我自己更倾向于我是一个中国作曲家。因为我到美国时，艺术思想已经进入非常成熟的阶段了，经过这个阶段以后，的确会有改变，而且可以有重大改变，但我想，中西文化的根基是非常难改的，不容易改。就像爱吃中国菜一样，无论如何，也改变不了这个习性，实际上是一个习惯性的东西。我自己觉得还是叫中国作曲家比较好，在美国有很多媒体，他们也不去给你兜圈子，就直接说："这是'Chinese composer'。"

3. 关于技法和风格

周：我觉得中国作曲家写旋律的功底都很好，东方音乐家基本上是以横向思维为主，和声上很不统一。如果大家要通俗地理解，就以为配上三和弦，有进行，有功能，有解决，这就能接受。其实同样一个道理，你要是多听听西方的流行音乐，比如"pop"和"rock and roll"，你就会觉得它的音响很现代、很新鲜。但你简单地分析一下和声的进行，其实不外乎是Ⅰ—Ⅳ—Ⅴ，最多加几个葡萄串状的和弦（有二度关系的和弦），或者是七声和弦和九声和弦。爵士乐里会加一些德彪西和弦，并且基本上都是印象派和声。实际上，经过分析，就知道"pop""rock and roll"并不是音乐的先锋，"pop""rock and roll"是在古典音乐被遗留下来的时候，捡起了古典音乐，并且把它们装饰在自己的音乐里面。我个人认为是这样的。我们听一听流行歌曲的和声配法，不外乎就是功能和弦，而功能和弦是西方18、19世纪的产物，这样就把西方古代的和声运用到现在的时代曲里面，而目前正在演奏的时代曲里面，所有的手法都是陈旧的。"rock and roll"这种重金属音乐里面的一部分低音是经过各种学派的实践而得到发展的，比如线性低音等。但从大体上来看，它们还是有几块和声的，而那几块和声就是三和弦或者七和弦。

然而，古典音乐那种音乐会音乐的发展远远不止于此，它是绝对走在时代前面的。我们讨论什么是古典音乐、什么是modern music、什么是new music、什么是contemporary music，在英文里面，很容易混淆。不管说什么，一般情况下，你在国外与年轻人或者是普通老百姓谈到"contemporary music"这个问题，他们常会问："What do you do？" 你说："I'm composer.""What composer？""Contemporary composer."他们立刻会说："Ha！ rock and roll！"他们从来也不会想到你是一个

"古典现代作曲家",也就是说,"古典音乐家"中活着的作曲家在社会上完全没有地位,他是不被认同的。

"art music"的创作实际上是一个非常精尖的领域,这个精尖领域有时候被称作"学院派",并且带有贬义;但在国内,我们说到"学院派"时,并不存在贬义,因为在国内,"学院派"是绝对正统的,"海派"是业余的。现在,国外把"学院派"推向一种贬义,实际上,人们不了解国外"学院派"的程度比中国有过之而无不及。中国是群众歌曲大家唱,而国外的群众歌曲、时代曲也是大家享受的东西,那些"学院派"的东西是没人要的、孤芳自赏的,国外的这种情况比中国严重得多,"学院派"在国外比在中国更不好生存。这样就逼迫着很多作曲家去面向影视业,去做电影配乐,他们不得不走这条路。即使我觉得"造现象"或者"忽悠"不重要,也不能苛求别人这样想,因为有些人是被生活所迫。如果不能在大学里求到职位,又能做什么呢?要做职业作曲家,怎么生存?就得去"忽悠"或者"造现象",这样可以得到一些反馈,最明显的是经济上的反馈。这次我回来,发现中国作曲家都在轰轰烈烈地做这样的事情,那么我们再说些什么,也就没有分量了,因为中国"跟风"跟得特别快,在经济、文化等几个层面上全面"跟风"。包括北京国际音乐节,实际上都是在搞商业运作,而"北京现代音乐节"这种"学院派"活动就很难能可贵了,因为在中国国内来讲,它太少有了。

孙:您在前面谈到流行音乐的技术问题。

周:其实我只是举个例子,无论是摇滚,还是爵士,我都没有很仔细地去研究过,因为它们有着自己的系统,还有很多细分的学派。但是我可以笼统地说,在技术上,它们用的方法是很老旧的,当然它们也有一些电声设备,但是电声设备是被很间接地运用的。

我在国外接触的一个领域是外国作曲家所不接触,但很多中国作曲家都接触的,也就是"发展并且结合中国器乐"进行创作。近十几年来,我通过创作和实践,在运用中国器乐与西方器乐结合方面,做了一些尝试。但我不愿意在这个结合中,把中西乐器融合在一起。实际上,我觉得在融合方面,所谓的"文化可能"就是配上三和弦,并且使中国民族乐团变得非常西方化、非常生硬,像交响乐团那样融合或者融洽,而这种观点与我的观点格格不入。

通过我的体验，我认为中国乐器的个性化比西洋乐器更多，因为它们的发展阶段和趋势以及时代背景和文化背景完全不同。西洋交响乐团的发展是大工业以后的集团式发展，从巴洛克时期到莫扎特再到贝多芬这几个阶段的创作来看，音乐是从小型的室内乐逐渐扩大到双管乐队、三管乐队、加强三管乐队、四管乐队，甚至到超大型管弦乐团。这是在各个阶段去寻求一种协和的表现，实际上到后来又脱离开那种协和，但它的整个过程都是为了集体性的、大集团式的。而中国乐器更独有的特点是它的别致和它的个性。

所以，我在创作时，有很多作品是混合了东西方音乐的，我尽量在发挥中乐个性的情况下，做到一种互补。有时候甚至使西洋乐器借用中国乐器的演奏法或者特别的技巧，来体现它的一种新的语言；而中乐又可以接受一些西方乐器的特别技巧，这样就可以互补它们的技巧，并且强化它们的个性。借用中乐的技巧和表现力强化西乐本身，并不是说把西乐变成了中国乐器；而中国乐器借用现代西方乐器的演奏技巧，也是来强化中乐本身个性的。这两种个性结合在一起以后，并不是说它们就此融合了，而是使各自的个性更强化，只有在这种结合中，各自才能更光彩夺目。对我来说，它们各自的色彩就变得不再普通。在这几年的创作中，无论写小型作品还是大型管弦乐团，我都不要它们融合，使它们越能跳出来才越好。我用什么方法呢？只能用一些特性的技巧来夸大它们，这样就能形成一种对峙，这点对我很重要。

以上属于技巧方面的内容，还有一点就是纯技巧方面的，也就是节奏型的问题。一般来讲，我觉得听中国作品，包括一些新创作的，能感觉到它的方整性太强，当然，这可能是没有脱离开中国以前讲究的对称，包括中国建筑也是这样的。而现在的作品想不满足于这种对称，怎样打破呢？我觉得在运用节奏上要做些突破，这也是中国作曲家的一个普遍弱项。当然这是我本人的感受，也不能强加于别人。我不担心中国作曲家在音色上的敏感，因为我本人有这样的体验，我相信其他人也是一样的，这是很自然的，我们有这种背景，也就是对音色很敏感，所以中国作曲家在音色的处理上都是很明智的，一般不会有问题。

但是关于风格上的追求，比如"追风"，这是作曲家避免不了的，一般的作曲家都比较贫困，艺术家出去都有一个挣扎的阶段。当然，"追风"不一定只是经济所

迫，有很多人本身的趣味就在于此，或者两个因素都存在。至于作品风格，以及作品风格和技术之间的关系，这个问题太大，很难一下子说清楚。

孙：您在前面提到中国音乐的特性不在于它的五声性，而在于它的吟、揉、绰、注。您在国外能够比国内的人更直接地接触到西方音乐，如果说吟、揉、绰、注是一种韵味或者说是一种发音方式，那么，您是否认为东西方音乐的不同主要在于它的表现方式？

周：对，东西方的表现方式是很不同的。用中国的表现方式能够使一条很简单的五声音阶变得非常有中国味。中国乐器有很多打音、颤音等，实际上如果不把音色考量在其中，就用西洋乐器仿照着那些中国乐器的演奏技巧，比如打音、颤音、滑音等，中国乐器能做到的，西洋乐器也尽量去做，有时候你就辨别不出这是什么乐器，这是一个很简单的改变音色的方法。当然，我写作品的最终目的不是为了让人们在听到西洋管弦乐时，感觉很像中国的管弦乐。

在国外，很多新作品首演以后，对这方面感兴趣的人会留下来与作曲家或者指挥家对话，他们会提一些问题。我的《唐诗四首》在西雅图演出以后，一位观众就说："我在前面听到的是弦乐四重奏"，因为后面是西雅图交响乐团在演奏，于是他说："不知道你是否在这个乐队里用了中国的管弦乐器？"我说："没有，你可以看到整台都是西乐。"其实我在这个作品中借用了一些二胡的演奏法或者弓法，同样地，如果西洋的管乐或者弦乐在演奏时，运用了管子或者笛子的奏法，那我就把它标记在西乐里面，这是我的一些技巧。他接着问："那怎么会演奏出来的是中国乐队的声音？并且像是一个中国传统乐器的乐队。"我告诉他们："那是因为我用了中国乐器的奏法，当然，使你们产生错觉的原因是，我大量地运用了中国打击乐的奏法。"还有，就是写作的时候有一些节奏上的变化或者震音，像京剧锣鼓里面的震音用法一样。为什么要说节奏重要呢？因为不单是旋法，仅仅是节奏就完全可以体现出一种风格。这种风格会给听者造成一种错觉，认为满台的交响乐团发出来的声音像是一个中国的乐队。我当时还说："你提出这个问题，是不是在这方面有疑问？"他说觉得很有意思。我说："那好，那我就成功了，我是有意这样的！"这属于技术上的问题，当然它直接影响到风格问题。

孙：旋法也很重要？

周：对，旋法也很重要，因为它有很多装饰性的东西。从更细腻的角度来讲，如果把包括颤音、摇音、滑音在内的各种奏法完全用西乐来体现，它们会与中乐非常接近，乐器本身的音色固然是一个因素，但是经过装饰以后，就会得到质的变化。

孙：也就是说，一件乐器可以有不同的音色，而它自己的个性就在于它的独有表现方式和独有音色，这就要看作曲家使用怎样的表现手法了。

周：对，再举一个例子，现在要用中国的笛子，也就是竹笛。首先，中国的竹笛有笛膜，它有一个特点，使你一听就知道它是竹笛，但是如果把笛膜软化，使笛膜的音色不很强烈，比如绷紧它，然后再把它吹得直一些，就听不出来它是竹笛了。所以，有些风格上的东西，其实是用一种演奏法或者修饰做出来的。比如，民间的那些曲子，或者中国管乐器，它里面有很多夸张手法，包括"串儿""琶音""打指""打音"等，虽然事实上这些或者更多中国民间的东西是西乐原本做不到，但是因为西乐发展到后期，增加了很多按键之类的机械装置，所以这些手法都能在西乐上奏出来。因此，风格问题实际上与音色和奏法有直接关联。

4. 关于审美理想，对理想作品的标准

孙：您在创作上的审美理想是什么？

周：我自己觉得创作是直接与社会反馈有关联的。我创作作品，首先要使自己欣赏。我并不强加于人，只有自己能欣赏了，我才觉得大多数人有可能会欣赏。

具体到创作中，我觉得我还是要以大家叫作"art"的作品为主，我也做商业性质的作品，但是并不在这方面很努力。因为我觉得，在当前西方商业运作发展比较快的状态下，中国也开始效仿那种商业操作，实际上是对艺术的一种中伤。在西方，已经有很多比较大的演出公司或者说唱片公司了，而它们的运作并没有真正地推展艺术价值，因为他们是以市场价值为基础的，所谓的市场价值就是能赚到钱就可以。我认为，至少到现在，我自己的创作观还没有流到这个大流里，我还没有跟上这个大潮流，也没有兴趣去跟上这个大潮流。所以，我还没有太担心我的作品、我的艺术观、我的艺术价值会因为这个商业市场化的大趋势而受到影响。当然，我现在同时在大学里教书，没有受到经济上的威胁。如果一个人受到经济上的威胁时，他的创作观可能会随着经济观有所改变。

我想，不同的艺术家或者不同的作曲家都有个人的追求，作为艺术家，不是为

了满足一些市场需求，只有表达自己才是最真诚的追求。当然，艺术创作不排除它的娱乐性，但是所谓的"art music"，也就是音乐会音乐，实际上还是有很多理性的文化追求，而并不单纯地是一种娱乐消费。有些作曲家可以在创作音乐会音乐的同时，业余性地再去写一些其他作品，或者是以音乐会音乐为主，有空闲的时候再写其他的。但我自己创作作品时，就不会太全面地去铺开，我只以我想创作的东西为主，实在有商业需求时，另当别论。

孙：您在前面提到您创作过一些佛教题材的作品，是否隐含着您在审美趣味方面的变化？或者因为您比较喜欢某一类型的音乐，然后就在创作中逐渐地向那个方向走？

周：有一段时间写室内乐，有佛教的东西。我以前也写过室内乐，但不是很多，因为当时没有条件为民乐写作；而在那一段时间里，我写了大量的室内乐，不仅有比较多的演出机会，同时还可以真的静下来、潜心地写一些精细的作品，那个时候是那样做的。现在就很难达到那种标准，因为现在的委约很多，教学、为交响乐团排练大型作品也是要花很多时间的，真正静下心来写室内乐作品，就不像那时候那样了。我觉得那个时候真是一个很好的阶段，给我那样的机会和空间来创作。当时，我很想静下心，因为我认为佛教的意念是比较修身养性的，在那种状态下所写的室内乐还是很精细的。我写东西比较慢。

孙：每一个作曲家的追求都不同，您所追求的是否就是音色上的新异、音色上的美、音色上的中国风格呢？

周：这仅是一个方面，不是全部。

孙：您在前面讲到西方人在创作上追求"融合"，那么您是否认为中国乐器的奏法也是由中国人的审美趣味决定的？

周：是的，并且西方人追求"融合"是浪漫主义时期的理想。发展到20世纪，中国创作的新作品和西方创作的新作品有很多已经是共通的、很靠近的了。就像我们现在的网络和电脑一样，实际上有很多语言已经非常靠近了。在20世纪现代音乐的创作中，关于西乐和中乐的使用问题，已经不再采用这样的说法："是中乐？还是西乐？"而是把它们当成一个乐器来使用，已经是非常通融了。所以我觉得在这种情况下，有一个强化的问题。

孙：您的审美理想是否融合了东西方的因素？

周：是的，同时还要强化个性。

5. 关于听众，雅俗关系的思考

孙：您刚才谈到商业与音乐会，这自然地牵扯到雅俗问题，很多人用雅俗给音乐定位，您怎样看待这个问题？

周：对音乐或者其他艺术作品都不能简单地以雅俗来划分，不是说雅就是高档的，俗就是低下的，这样划分太笼统。雅的音乐里面也分高档和低下，俗中也有好的。

在我的作品中，其实既有雅的，也有俗的。比如：有一些管弦乐团委约我创作，他们说，"这个要给小孩儿的"，我就写了一首《未来之火》，主要用了一个陕北民歌的音调素材，听起来是很通俗的。但是如果给一个专业乐团写，比如东京交响乐团委约的一个作品，因为它是一个日本合唱团，所以虽然还是中国民乐素材，但是我尽量不用歌词，而是用无词歌的形式写。从整个音乐风格上来看，用了民歌素材；从节奏上来看，比较激动，比较活跃，听起来是比较俗的。有人就说："这不是好莱坞音乐吗？"是有点像好莱坞音乐。但我在里面做了很多节奏编配，而且使儿童合唱团简单地与乐队合为一体，他们所唱的衬词像一个打击乐器组，整个融合在管弦乐里面。怎么评论这种做法呢？我也下了一番功夫，也是有一定设计的，比如，怎样把童声合唱团与管弦乐结合一起，怎样使他们能够接受一些复杂的节奏等。没有了歌词的负担，他们就可以把一个很难的节奏乐句背下来，只有6分钟，他们在演出时都是完全背唱的，很不容易。虽然这里的"打击乐器"用得很复杂，但是听起来还是非常通俗的。所以，如果以雅俗来粗略地分辨作品，很难讲清楚。

6. 关于作曲界种种问题的看法

周：我有5年没回中国，这次回来，觉得国内的环境非常活跃。当然有很多作曲家，包括年轻作曲家在技术上没有什么问题；至于风格，其实我并不强求在风格上要依靠什么样的语言。比如，无调性语言，我不会因为作曲家用了无调性就要打击他；或者太过民歌风了；有时候甚至过于做作；等等。因此，关键是现在国内的某些音乐语言还是老旧了一些。

孙：这里的"语言"是指什么？

周：也就是所谓的音乐语言。比如说，比较浪漫的那种是浪漫派风格的。浪漫派风格也可以说是比较靠近中国的，但是中国交响乐的风格停留在浪漫派风格上，已经经历了很长的一个阶段。什么时候可以打破这个阶段，很难说，因为这种情况跟西方一样，现在西方音乐厅里的音乐会上演的节目中，最多的还是后浪漫派，有些新浪漫主义的作品非常流行。因为这些作品是一个比较接近却不完全抄袭勃拉姆斯，或者完全抄袭贝多芬的东西，它又有一些新的手法，但它基本的语言定调是浪漫主义的，所以这种风格的作品叫作新浪漫主义。中国作曲家可能也是比较多地停留在这个阶段。

孙：您是说中国作曲家在技术上没有问题，但是个性不够鲜明，独特的东西不多？

周：是的。我不是说新浪漫主义就没有个性，而是说这个阶段太长，那听起来就觉得大不了就是这些。所以从创作的角度来说，突破还不够，当然也包括我自己。

7. 关于未来的设想

周：这样的远见很难说。因为现在信息发展速度很快，甚至以后是否还要听音乐会都很难说。但是，就目前来说，音乐会上的声音质量还是不可取代的，因为它里面有很多细的东西。当然，数码信息也是不可取代的，简单地讲电影配乐吧，里面有一些东西是用电声的声源做出来的，非常逼真，但其中失掉了很多人性化的东西。人们可以通过影视方式或者倾听音响达到欣赏目的，但是现场的直观交流也是不可代替的。当然以后可能有"影视对讲"这种方式，也是完全面对音乐，那种传真方式、那种气氛，人在那种环境下的感受都是不同的。所以将来古典音乐的前景如何？很难说。

孙：您对于未来的创作，又有一些什么想法？

周：对于未来的创作，我没有什么宏观的前景，但是对于我所做的作品，我自己还是能够把关的。如果我自己都觉得不好意思的话，我不会轻易拿出来。可尽管这样，我也不一定能保证每一部作品都是非常成功的。再者，我的作品数量不是很大，所以我还是要尽量做到自己满意。除此之外，没有宏观的构想。

● 陈 怡

2006年6月11日下午14：30，课题组成员孙琦在中央音乐学院专家宿舍就有关创作思想的几个问题对陈怡进行采访，实录内容如下。（以下内容已经陈怡审核）

1. 关于审美理想

孙：您的审美理想是什么？您觉得理想的音乐作品的标准是什么？

陈：要有新鲜的想法、要有意思、要跟别人不一样、要独特，即使把技术学好了，也不一定能找到这些。我认为很有人文价值的艺术品，在这里具体地指我们的音乐创作，是指那种能够打动人心、能够让人理解你并且爱你、能够使我们人类有一种共通感受的那种作品；同时，它又要有一种理性的构思、整体感和逻辑化的发展手法。总之，理性和感性的结合其实才是一种比较理想的结晶。达到了这一步，无论它是在任何时代、用任何语言说出来的话，都能成为有文化价值的艺术品。我一直在朝着这个方向努力，这就是我的审美理想。

2. 关于作曲技法

孙：但如果没有技术的支撑，就很难把感性上体验到的东西展现出来。

陈：对，技术学得越多，你得到的启发就越多，你就会有更多的灵感。所谓的灵感不是天生的，也不是天才就能有的，灵感是创新，独特的立意和构思。

孙：那么基础在里面起到什么作用？

陈：基础有各种层次的基础，它还包括对不同范畴的风格、技术的学习。我觉得学得越广泛越好。如果能对中外音乐的风格、历史、理论见多识广，并且研究深透，会对我们的创作起到很大作用。我们常说，在美国出生的中国人，有的是既不会讲中国话，或者会听一点但不会写，又不完全懂美国文化，那他们就会被戏称为竹星，即竹子虽长，但中间是空的，又带有结子，所以两头都不通。这就是说，如果对中国自己的理论基础、历史背景没有学通，就没有自己独特的文化影响和传承关系，也就没有自己的语言；另一头不通，是因为虽然学了西洋乐器、西洋作品文献，也做了分析，但是不够深入。所以你写出来的配器就不是那么器乐化，或者乐队音响不平衡、手法陈旧、不会打破旧框框，要不就是自以为创新，其实只是过时的模仿，凡此种种都与基础有关。我认为传统就是一个传承的关系，无论怎样出新、怎样演化，把传统继承下来再出新或者再演化，都要有一个过程，不是那么简

单地、在一夜间就能得来的结果。年轻人如果没有经过艰苦的磨炼，手下的功夫也不会扎实，想要写快也写不快，因为在手上实践的机会不够，所以熟能生巧就自然成为一个值得铭记的学习方法。

　　此外，只有接受多元化的影响，音乐创作才能有更开放的眼光。无论是我们对风格的接受、分辨、容纳，还是将它们融汇成自己的语言，反馈后再外化为自己的音乐，这一切都跟我们的实践经验有关。就拿我来说，中国的音乐语言、哲学、美学思想已经深深地扎根在我的血液里，因此我讲出来的话是中国话，但除了很深的中国文化的根，也不排除我所学过的古典音乐和现代音乐的技法、音响、观念等其他因素对我的影响。所以，我的创作是一种结合体、混合体，更是一种自发吸收所产生的外化形式。"接受多种文化的影响，汲取它们的精华，广泛地学习"，这种观念是我在中央音乐学院读硕士的时候就培养起来的，包括前面提到的审美理想，也是那个时候就很坚定地培养起来的一种信念。大学是真正地学习和打基础的阶段。虽然我拉小提琴已经达到古典音乐演奏基础最深的程度，所有20世纪以前的重要练习曲、独奏曲、奏鸣曲、协奏曲几乎全部正经拉过或浏览过，技术很好，但其实我到很晚才对音乐开窍，即在演奏中有成熟的音乐表现。比如说，尽管我很早就把帕格尼尼拉得很快，天生的固定音高听觉使我能轻易地听辨和弦与各种噪音的音高组织，但我是在真正地了解了很多作曲家的历史和他们的创作背景之后，才真正地理解了我所拉的东西，尤其是在学习了它们的音乐结构、风格、语言之后才开窍的。现在有很多小孩音乐表现得很成熟，也许他们比我早开窍。我能够真正地理解古典大师的作品，是在我十七八岁时，比较晚，也是人比较成熟的时候。我作曲方面的基础课成绩也不错，但真正在创作方面开窍，即寻找和掌握自己的创作风格，也是比较晚的，在大学快毕业时才开始。

　　3. 关于个人的学习经历和心得

　　孙：您十五六岁时，正在农村劳动？

　　陈：是的。我3岁学钢琴，4岁学小提琴，15岁下乡，17岁回城，任广州京剧团乐队首席兼作曲达八年之久。当时一回城就开始恶补，早晨6点半起来到天台上夹着弱音器练琴，然后就去排演样板戏及参加政治学习。剩下的时间看古典作曲家的传记、做和声习题（斯波索宾和黎英海老师的）、背英文单词，与同事拉古典四重奏

及听交响乐唱片。我记得当时看的是张洪岛老师翻译的《西洋音乐史》、德彪西的《克罗士先生》、舒曼的《论音乐与音乐家》，还有《逻辑学》《律学》，等等。这些书都是当时我的音乐理论老师郑重先生借给我看的。记得他对我说："你是中国人，长着黑头发、黑眼睛，喝着长江水长大，如果你用最自然的语言，也就是用你自己的语言去讲话，那么你写出来的作品就是最有说服力的、最能打动人的、最真诚的！"所以，我一直就明白这个道理，最真诚、最自然的才是你自己的，这么多年过去了，我都没有抛弃过这个信念，只是后来变得更加成熟和丰富了。

在我到中央音乐学院跟吴祖强老师学习作曲的八年里，我深有感触的就是怎样从一点一滴积累成为一个艺术家。这个过程是从很小的事到巨大的事，全都集合成一体的，是长期熏陶和培养出来的，而不是一天忽然间变出来的。我记得他曾经说："其实我给你上课，不是我在教你，而是在培养你的审美观，使你有一个审美习惯，我是在用审美的逻辑来影响你。"他给我们分析全套的巴托克《弦乐四重奏》，他从动机、发展手法、材料运用、结构、曲式等方面来分析，同时，他还给我们介绍巴托克的创作理念。比如，巴托克是怎样汲取民间音乐素材并融合到自己的作品中，最终再去讲自己的话，以使他的音乐达到升华，并且成为具有深度的艺术品。所以吴老师说："我不只是教你这个音好，那个音不好。"当然，在他给我上课的时候，也有过这种情况，如有个音在上一节课已经说过了，但是我没有改或是我还没有理解这个音为什么要这样改，再来上课时，吴老师就会一下子把它抓出来。我的写作思路、技巧和基础就是在这种潜移默化的影响下积累和形成的。

后来，我在跟周文中教授学习时也有过这种情况，他也不放过很多大小巨细的问题。我很感激有这样的老师培养我，把他们的审美观点传导给我，使我在很大程度上得到感染和影响，或者说是形成一种传承关系。在哥伦比亚大学，周文中教授以更宏观的出发点来讲中国音乐历史性的发展与风格的演变以及手法的多样化。在20世纪六七十年代，他还教过现代音乐的欣赏和分析课程。那时所谓的现代音乐，就是20世纪上半叶的音乐，他详细地介绍其中的一些技术手法，并且列出详细的参考材料，他把这些都拿来让我研究，用以引导我和扩大我的眼界。但他本人是用中国化的思维来构思音乐的，而不是从西洋观点出发。比如在写草书时，毛笔的笔锋不是单线条而是双线条的，运笔有轻重缓急，墨色有浓有淡并形成立体感，周

文中老师就从这里得到启发来构思他的复调旋律。中国古诗词更成为他曲式结构及乐思发展的依据。中国传统文化的因素对他的创作起到启示性的作用。虽然我在研究生阶段就开始确立同样的信念，但我从他那里学到的一切使我变得越来越成熟，并且随着年龄的增长，经验和手法也越来越丰富，这些都成正比。

然而，如果不工作、不思想，一切都会停止不前。看看我近年来的工作表，每天的工作都是马不停蹄，这么多年几乎没有休息一天。每个月要出差几次，如果是交响乐团的活动，那经常是飞机落下来就到音乐厅排练；然后去本地的大学讲学；之后在音乐会上讲话、鞠躬，然后就离开。我去过美国很多州的大学或音乐学院讲学并举办音乐会，还有英国的、加拿大的、德国的等一些有限的国家去得比较多。一般是两天一个行程，到达目的地后是从一个门不停地被带到另外一个门，要去作曲系演讲，做详细的技术介绍和分析；之后是作曲大师班，点评青年作曲家的作品；接着是公开的普及性讲座，面向所有本科生和研究生，还包括院外听众；我还会去辅导排练我的作品以便在当晚音乐会上发表；午餐时多被带到东亚文学系、大学里的妇女组织或研究机构，作为一种学术交流活动，回答很多人提出的各类问题。有一次我甚至被请去教了一堂从音乐的角度去学习中国古诗词的课程，这使我注意到中国文学与语言的学习在美国开始得到较大范围的推广。

说到妇女的音乐机构，美国有一个全世界唯一的持续最久且最有影响的妇女爱乐交响乐团。这个团有20多年的历史，每年都首演多部女作曲家的作品，并将其推荐到美国、欧洲等地去演出。该组织收集全世界妇女作曲家的资讯，档案库中有她们提交的作品的乐谱和音响，并保存记录着这些作品的风格、乐队编制及个人背景等方面的资料。由于经济等很多其他问题，该乐团于2005年解散。我曾在这个团里任驻团作曲家，于是我很注重在全世界范围内推荐发表妇女作曲家的作品。我还把她们推荐到一些重要音乐机构，请她们去交响乐团和室内乐团、文艺创作院当访问作曲家及参加各种现代音乐活动；此外，由于我在多个音乐机构当理事或顾问，较了解美国新音乐活动的信息，所以能尽力地去推展妇女作曲家、亚太地区作曲家、青年作曲家及他们的音乐和演奏家。

在前面讲到哥伦比亚大学和周文中教授。在哥伦比亚大学读书的机会使我站在更高的人文角度看待我们的历史文化，看待我们学习西洋音乐的意义以及它们所

有东西对我们的影响,这是对我们创作的一种启发和激励。记得当时除了念20世纪音乐实践课外,我读文艺复兴和中世纪音乐史这门必修课读得很起劲。每天晚上在图书馆读书读到11点关门才回家,就是这样也还是看不完老师开出的许多书目,因为我们要站在各书的构思和论述角度的层面用原文(经常是法文或德文,有时是拉丁文)和英文做对照,以此来讨论几本书之间的共通性与有争议的观点,或是指出不同语言翻译间存在的差异。因为我有语言问题,授课的教授每次都要指定自愿帮我读原文的美国同学来和我读的英语文献做对照,才能使我顺利主持分配给我的论题的课堂讨论。这些作业与怎样理解音乐和进行审美都有关系,因为读了这些不同版本的书,就了解到人的思想感情的共通性,了解到不同的音乐结构、流程、态势、走向等都与人文与历史的发展有关。我们甚至不说发展,而说它是演变。还能了解到因为音乐有着一种传承性,所以它一直都吻合着人们的审美习惯,并且走到今天。"文化背景分析与技术分析并重"这种思维方式体现在哥伦比亚大学教学的方方面面。比如在最后的期末考试中,你要把100个拉丁文的音乐名词翻译成英文;除了30道音乐史方面的选择题外,你还要从6道问答题中挑选2道来写文章回答问题;另外,你还要分析大量的谱例,辨别文艺复兴时期各个作曲家的不同风格,以及指出复调写作到成熟时期的技术手法,等等。了解到西方音乐如何发展至今天,就知道了它们的来龙去脉。由此我就不但挖掘了中国音乐的根和语言,还知道了西方音乐。虽然我是拉小提琴学西洋音乐出身的,但直到现在,在我了解到这些音乐的历史背景后,我才真正了解到什么是西洋音乐传统。后来我到钱蒂克利尔男声合唱团工作,有次听该团在教堂里演唱的音乐会,长达两个小时的单声部齐唱的圣咏就有着强大的震慑感,2000多个观众席位座无虚席,全场鸦雀无声。怎么会有这种吸引力呢?如果你从奥尔加农开始,一直分析到今天的音乐,就知道西方音乐最初是如何从最简单的单线条圣咏发展到多声部叠置,怎样根据一个旋律基础来加入按倍数不同的节奏比例而扩大形成多声部组合,从而扩展成新的音响,后来又怎样有了划分的小节,以利于多人演奏和演唱等一系列发展变化。在后来的几个世纪中,音乐的风格和观念不断地有新的演进。经过这些分析,你就能知道,人的思维和音乐的展演是怎样通过人类的活动而产生和变化的,你还能知道,人们是怎样才形成今天的审美习惯的。

这些风格和语言的话题又会使我想到其他问题。比如，我今天讲了很多话，有时候就像是"按错了"大脑的语言模式键，把广东话、北京话、英文一起说了，其实每一种话我都说得很清楚，只是有时候混起来说或相互译释，能直截了当地表达。这种意识或者下意识的习惯都会对创作有影响。就是说，现在我所站的角度不是在创作中单纯涉及的风格问题，而是一种完全的个人语言问题。个人语言是你接受过、经历过的所有文化的积淀经过内部吸收而被外化的结果，这是一种综合形式，完全不可以用一个公式性的词来划分，也不可以用一种概念去界定，因为每个人的文化积淀各异。无论是所谓的"喜怒哀乐""达到高潮""悲伤到极致"所造成的音乐的"黑色美"，还是所谓"有逻辑化的构思和发展"所造成的"释辨性的美"，我以为艺术美的最高形式要达到脑和心、感性和理性的综合。这是我在国内读书时就悟到的道理，现在感受越来越深。如果你只模仿一种手段或风格、一个走向或观念，或是将它们生硬地并置，那样写出来的东西有可能就是人为的拼凑，不是真正地从自己内心里自然流露出来的一种真诚的话语。

在哥伦比亚大学读书时，关在图书馆里看书的那一段时期是我很珍惜的日子，因为那时是真正地在拼命读书和思考，从而站在更高的角度去悟到很多道理，并且在自己的创作实践中去理解这些道理。出国后，我有更多的机会接触到美国社会，在社会实践中与各种各样的人打交道，我所悟到的道理就不局限在一个民族或一种主导的文化里，而是延伸到全人类的范围，因为各种族及其文化都被浓缩到一个投影中，聚集在纽约，而我就在那里度过了7年的时光。有时在地铁里看到黑人音乐家吹萨克斯管表演爵士乐，那真的是让人流连忘返，饿着肚子也不愿回家，就站在那里听。他们吹的那种情味以及即兴的技巧和花样，包括很多古典音乐里没有的声音，还有很多模仿人声的音响，特别是黑人打鼓时那种热烈的状态都深深地感染了我，并激发了我的创作激情。后来因为我的工作关系，得以经常出席各种风格形式及种类不同的音乐会及审听各类音乐与多媒体制作的作品，这些都多多少少影响到我的创作。有一次，我在旧金山看黑人和中国人一起表演的一个舞蹈晚会。中国舞蹈演员穿水袖，舞长的红绸，见大圈，基本上手动脚不动；黑人舞蹈演员穿背心舞短的彩绸，见线条，基本上脚动手不动；敲非洲鼓的演员跑出来站在舞台中间狂敲；最后是一个综合体，中国演员站在前面挥动着大红绸时，黑人演员从后面冲出

来,跟着激烈的节奏舞动着各色短彩绸,激烈的程度和挥舞的速度比我们中国人快好几倍,因为他们手舞足蹈,加上后面舞动的长红绸,台上五光十色,全场沸腾起来。我激动得按捺不住地跳起来并撕裂嗓子高喊。就是这样的激情使我马上冲回家写我的管弦乐《歌墟》。《歌墟》中的华彩部分是打击乐合奏,这是我从那个音乐会上跑回家写的,我想这种创作的激情与生活永远紧密关联。在社会生活中接触的人和事物,以及整个大自然,永远都会有我爱的因素、爱的对象,并且有着我的一种"爱的"情感的投注,而这些又都会启发我的创作,反馈给社会。因此,我认为对于现在的学生来说,重要的是生活和经验,而更重要的是对美的体验和对艰难的体验,没有这些,技术就成为没有用的东西;而且技术能够让你用更敏锐的眼光来审视生活。生活体验和创作技法就是这样的一种关系。

4. 关于风格

孙:您在前面谈到,现在自己所站的角度不是在创作中单纯涉及的风格问题,而是一种完全的个人语言问题。那么,您认为风格是什么?它和个人语言的区别是什么?周文中先生所讲的中国音乐又是一种怎样的定位?

陈:我认为广义的风格可被理解为民族风格、中国风格、爵士风格、印象派风格、无调性风格等,即特定时期或特定审美范围内所产生的一种创作模式,往往与艺术思潮和技术流派有关系。音乐语言是某些音乐创作模式的表现形式;而创作中所形成的个人语言则是一种独特的综合体。因为我在前面讲到,个人语言就是你的文化积淀的外化形式,这可能是很广阔的,而非单一的。比如说,我从小所学的莫扎特、贝多芬曾经潜移默化地成了我的音乐语言的主要部分,如此深入与自如。但直到我下农村的时候,才忽然意识到陌生农民跟我讲的话语竟然如此贴切,不仅纯真、朴素、打动人心,而且直截了当,因为我们是用最自然的母语在交流,这是文化传统使然。从此我开始下功夫去探讨我自己的音乐语言,去挖掘那种使我能够借此最自然地发出我的心声的载体。近二十年我的音乐创作又受了很多种文化的熏陶和影响。所以,这里指的是形成我的创作风格的独特的音乐语言。

在周文中先生对中国音乐的理解中,有很多是来自人文角度的。比如,谈到中国古代文化对他的影响,这就不仅仅是指哪种音乐对他的创作的影响。因为文化包括很多内容,文学、戏剧、书法、绘画、歌舞、民俗等,这些都构成我们中华文化

的实体。这种广义的程度是不可以用几种类别来代替的；此外文化还包括更深一层的哲学、美学思想，也就是我们平常所说的观念。那么，他用更深一层的观念去指导自己的创作，就自然会影响到创作构思，包括题材与体裁形式，如乐章小标题的运用与曲式结构的设计，等等。比如，他运用了古琴音乐的特征，其中的"多段、借景抒情、赋比兴"及指法运用等就构成了他创作的一个思路；或者是"公孙大娘舞剑器"那种"龙飞凤舞、笔走龙蛇"式的笔墨飞扬的力度与动势；又或者是气势磅礴的线条式书法的思维；等等。这些都启发着他的创作。这些构思和语言对我也有很大影响，我自己也读了很多这方面的书，比如中国美学方面的经典书籍。我把李泽厚、宗白华的书都熟读多遍，到现在不断地读一些新的。周文中先生还送我一套巨大的李泽厚的《美的历程》，是英文版的精装本，他对我说："陈怡呀，我想这个对你教书会有用的！"这不但是师生之间的心意，还是对我们怎样传承中国文化、怎样传承"中国式"的美的一个礼物。想到这些，我就很感激。虽然中文版是我熟读过的，但当我拿到这个英文版时，真是感激不尽，因为我在教世界上的人学习中国文化，而且不只是用中文教。

这些恩师给我的谆谆教诲，令我一生都受用不尽，但是如果自己不去实践、不投入社会中，又将一无所获。所以一定要实践。我在旧金山作为美国妇女爱乐交响乐团的驻团作曲家期间写了几个管弦乐和合唱作品后，又写了《中国神话大合唱》，这些与我以前的工作经验有很大关系。我在广州京剧团拉小提琴的时候，乐队在副台上，每当大幕一关，我们就忘了拉幕间曲，所有的眼睛都去偷看舞台队工作人员怎么搬道具换布景、怎么摇电盘，演员都在干什么，追光怎么打，等等，有时是手上拉着琴，眼珠子往外转。在京剧团里演奏，有时不用看指挥，听着锣鼓点就能进来，大家都熟练到一定的程度。各种服饰化妆、唱腔板式、韵白、唱做念打、行弦、锣鼓经什么的，这些经验都潜移默化地对我后来的发展产生影响。

5. 关于个人创作思想的历史变化，回顾与反思

孙：请您对自己创作思想的历史变化做一些回顾与反思。

陈：15岁下农村的时候，我就把小提琴偷偷带去了，它和我睡一张床，我把它藏在架床顶上的被子下面，没有人能看见。有空时，我就拉那些农民、解放军、同学们都会听而且不被禁止的革命歌曲，并且把帕格尼尼的技术安在那些旋律里；为

了练手指,我还在句与句之间串上加花的大过门;每段之间再用泛音、三度六度八度双音、跳弓顿弓、大琶音等技术手法构成即兴变奏。这都是自己在下意识地拉自己编的作品,是一种创作的萌芽。记得我爸爸在我很小的时候曾经说过:"哪一天我家阿妹能像梅纽因(Yehudi Menuhin)那样拉自己创作的作品就好了!"那时,我家天天听唱片,我从小就很崇拜海菲茨(Jascha Heifetz)、克莱斯勒(Fritz Kreisler)、梅纽因等大师。我爸爸还教我们唱爱尔兰民歌,其中有一首就曾由克莱斯勒改编为脍炙人口的小提琴独奏曲。

17岁到了广州京剧团,很快就开始作曲,八年间写了无数的工作谱,其中大多是京剧配乐,有本团自己创作的大型京剧和舞台戏,我负责写序曲、间奏音乐、对话音乐、唱腔配器等,基本上是给管弦乐和民乐的混合乐队写作。那时我还没有系统地学习作曲,只是跟郑重老师学和声及其他音乐理论,完全是凭感觉写的。此外还写了许多音乐会音乐。比如,我们下乡演出样板戏,没有大舞台,在幕与幕换台的时候,把大幕一关,就在台前演我改编的许多小提琴齐奏曲或者小乐队作品。

现在看那个时候的创作,还会觉得很亲切,写的全部是乐队作品,而创作技术就是从实际的演奏中学来的。比如说,身在乐队里排练样板戏,我就听会了所有乐器的音域和性能。当时乐队的每个同事都找我校音,不但西洋管乐来找我校音,连民乐的笙需要调簧片、琵琶需要调品时,也都来找我。我还帮助同事翻译谱子,把五线谱译成简谱或者帮他们抄分谱,于是我又学会了很多指法。比如民乐的指法,就是我没有进音乐学院读民族音乐课之前已经学会的。在京剧团八年间,我还经常帮演员吊嗓子练声,比如在某一天,演员的嗓子不舒服,就会要求换调,如果要低一个调门儿,这时就要看着简谱拉小提琴并在脑子里移调,还要按速度及节奏演奏出所需音高,因此心里总要跟着演员唱。而这种能力都是在实践中学来的,都是宝贵的经历,都很有用。再比如《沙家浜》里只有第5场是管弦乐伴奏,其他场次都只用民乐,所以我们管弦乐队的人也要去弹民乐,于是又熟悉了很多民乐的奏法,这些都给了我很大的锻炼。

为京剧团写的那些工作谱,都是我们团里的大戏,需要很大的劳动量。因为所有唱腔都需要加管弦乐伴奏,我写配器时,就无形地学到很多腔调的设计。当时的创作情况基本是由唱腔设计师或者胡琴师傅写旋律,我们写乐队,但是前奏曲、幕

间曲、对话音乐还是用唱腔的素材，就相当于把它们写成管弦乐片段了。每次我都是总谱墨水还没有干，就被拿去分声部轮流抄分谱。到写音乐会音乐时，我就把中国那些著名的抒情歌曲、广东音乐、京剧曲牌等拿来写成带乐队伴奏的小提琴独奏曲、齐奏曲或者其他多声部合奏曲。可以说，那个时候也还是创作的最早萌芽，或者说它是一种作曲的意向。回想起来，那个时候也就是写这些配乐或者改编曲，完全由自己创作的作品很少，也没有机会演，演的都是一些群众喜闻乐见的革命歌曲之类的。现在，听到那些曾在"文化大革命"期间流行的小提琴曲唱片，我都拉过，非常熟悉。我在那个时候的写作语言是很老旧的，其实就是把我从3岁开始学的那些古典音乐的语汇即兴化了，因为一个人即兴出来的因素，也只能是脑子里曾经有过的经验的一个反映，不可能是全新的。所以想起那时候的创作，就觉得既亲切又可笑。后来，到了中央音乐学院才正经地学习作曲，我跟着吴祖强老师从乐段和单三部开始写下去。

孙：前期的创作经验会影响后来的学习进程吗？是否经常想要写大手笔的作品？

陈：刚开始写的时候是循序渐进的，我一周写四首钢琴前奏曲，都是有调的，当然不能用贝多芬、莫扎特的语汇，要想出一些跟中国音调结合的东西。因为我在京剧团的时候，跟郑重老师学习斯波索宾的两本和声，还学了黎英海的汉族调式和声，都做了作业。所以，我也知道怎样把这两者结合起来。在最初进校的两年里，我写的曲子多数是有调性的，并且结合了五声调式来写作。时至今日，在美国的多所大学、夏季音乐节或专业音乐团体举办的音乐会中也还时常演奏我当年写的曲子。比如在本科时写的小提琴与钢琴二重奏《渔歌》和钢琴小曲《豫调》就是被出版商挖出来重新绘谱出版的。这是因为有很多人非常喜欢这些作品并想买谱子来演奏，所以我一点都没有丢弃从前学习过和写过的东西，也许是这个原因吧。当我因为写《弦乐四重奏》得到学校一等奖的时候，就有了更进一步的发展，特别是自己写作较成熟和能掌握比较大的结构，这两方面都有了一些进展，和声语言的追求也更向民族化和个性化靠近了一步。写《中提琴协奏曲》时，就更大胆地把那些在民间音乐节奏组合中学到的各种形式，利用到结构方面和音调设计方面。有时候运用了民间的东西，但体现的效果很抽象。比如，我虽然用了某种结构模式制作我的音乐，但听众不一定能够听出来，因为我是在学足了民间音乐以后，再使用这些原则

来构思作品的,而不是在表面上或只是在音调上简单直接地去模仿。我在读研究生阶段写了《多耶》,这个作品得过全国作品评奖一等奖,并且同时在国内外被作为钢琴比赛必弹曲目;它是很民族化的,同时也很抽象,虽然外国人会觉得很"中国",但它的音乐语言不包括太直接运用的中国民间音调;它有严密的逻辑发展和构思,同时又能在感性上打动人,并且在钢琴演奏方面很有效果;二十年来在无数音乐会上被演奏,比如在美国的很多音乐院系,钢琴主科的学生在毕业音乐会上必须演奏一首当代作曲家的现代作品,很多人选弹这首《多耶》。

孙:为什么外国人觉得这首作品很"中国"?

陈:因为在作品中间有明显的京剧腔调风格的旋律,也许有很多中国人习以为常,但也有些中国人并不熟悉京腔,就会不甚理解;可是外国人一听:"咦,这个旋律音调是古典音乐里面没有的!"所以他们会觉得有点新鲜。这首曲子从音调到节奏组合的构思都是根据传统民间音乐素材来创作的,我觉得它是一个很成熟的作品,后来又改成室内管弦乐,还改成大管弦乐队,以及琵琶独奏版本,这个曲子是我的最频繁上演的作品之一,被出版过几次,并在世界上被演奏过不知多少次了。

孙:请您具体讲讲您所说的民族音乐的构思。

陈:比如,我用了十番锣鼓中的数列化节奏,包括"鱼合八""金橄榄"等。再比如"多耶",它本是"踩堂歌"的曲名,由一人领唱,其他人围圈跳着群舞唱歌应和。我到广西采风时深受质朴的侗胞《多耶》舞的感染,遂用了《多耶》的音调素材作动机发展,同时还受到它的表演形式的启发,用了"鱼合八"的节奏组合来构成象征舞蹈的节奏与动机音调的相呼应。当然,这只是我写的很多作品中的一个例子。通过看一些博士、硕士论文对我的作品的研究,就可以了解到它们很多都是用中国传统音乐的素材和手法来构思的。

孙:在您的创作相对成熟之后,您又到美国去学习,创作上是否又有很大转变?

陈:就是经验越来越丰富,或者说越来越成熟了。这么多年里,我写了上百个作品,如果一一列举可能就说不完了。去美国的早期,可能是由于当时受学校的理论必修课的影响,我写了一些无调性的作品,但我并没有觉得那些作品很"学术化",也就是所谓的很僵化、很保守的"学术性"作品。我觉得那些是成熟的艺术品,因为在运用技术的同时,我是从美学的角度去构思我的音乐作品的,它跟我的

题材紧密结合。比如在《如梦令二首》中，我用的是李清照的词，为女高音、小提琴和大提琴而作，其中两件拉弦乐器都模仿了中国弹拨乐器的演奏手法，歌唱的调子是用十二音手法写的。但它紧密地结合了京剧中的吟诵腔调，这个作品也有一些专题论文分析过，并由十多位歌唱家上演近百次了。《遇》是六重奏，是较抽象的作品，在西洋乐器演奏的织体中运用了一些中国乐器的演奏手法，但没有直接运用其他明显易辨的中国音乐素材。《木管五重奏》的音响则来自舟山群岛采风的印象，主要用无调性手法写成。这是我去美国早期的创作特点。

从哥伦比亚大学毕业后作品量更大，创作体裁和手法也更活了。音调的设计不是单一地用有调或无调的写法，而是将其混合使用。比如，在旧金山当驻团作曲家时，我写了民俗性很强的管弦乐《歌墟》，深刻而抽象的《第二交响曲》，还有为合唱团创作的《唐诗合唱四首》和至今已在全世界被几千人唱过的《中国民歌合唱十首》合唱改编曲。1996年作的《中国神话大合唱》首演于我的交响及合唱作品音乐会，这也是在美国首次举行的女作曲家多媒体个人专场交响音乐会，此作的演出用了交响乐团、合唱团、中国民族现代舞、电脑控制剧场环形影像投射等。全曲分三乐章：《盘古开天地》《女娲造人》《牛郎织女》。乐队和四件民乐器成四组分布在台上不同部位及半升起的乐池里，以造成竞奏时产生的立体反射音响。合唱团则参加了全部场面的舞蹈与表演，其中第二乐章还分散到剧场的各个角落并带动全部观众一起参与表演，所以合唱团是全场背谱演唱。最后，当终曲开始时，音乐厅的所有灯光被切掉，钱蒂克利尔男声合唱团已提前从后台乘电梯到了观众席顶层，只听得一曲纯净优柔的无伴奏合唱《牛郎织女之歌》从天边飘来，全场只剩下打在舞台天幕上暗暗的追光，映照出若隐若现地飘舞在天际的织女形象。我写这个作品时，把音响、场面布局、舞台调度和灯光设计都写在总谱里面了，并在作曲前就与编舞家一起制订出配合音乐与舞蹈的创作方案，而这一切又都是来自以前在京剧团工作所积累的经验，只是创作手法更融会贯通、运用自如了。

孙：那么这个时候的创作冲动和设想都是自然而发的，您就是想要这样写？

陈：是的。最近我写的几部作品，比如为马友友写的大提琴、小提琴和琵琶三重奏，取名《宁》，因为宁是南京的别名。这个作品是"魂桥"项目的一部分，是为了让世人记住南京大屠杀的历史事实而写的。所以，在作品最后用了片段性地出现

的《茉莉花》的音调材料。作品由三件乐器交织、组合所发出的各种音响都是为了表达那种悲愤、无奈、绝望以及渴求和平的愿望等种种感情而设计的，完全没有先从技术的角度出发来考虑，但效果非常强烈。这个作品被马友友在世界各地演出过多次，并有许多别的演奏团在不断地上演。再比如，我还为马友友写过我的第二大提琴协奏曲《叙事曲、舞曲和幻想曲》。这是由美国加州太平洋交响乐团委约的作品，于2004年3月在该团举办的"中国作曲家新音乐节"上做世界首演并由电台做音乐会实况转播。后由新加坡交响乐团在新加坡分别与马友友和秦立巍合作演出，并与马友友于2005年3月在美国东部巡演。全曲分三乐章：《大地之叙事》《丝路之舞》《地球村之幻想》。音乐循着古代丝绸之路，开始用大提琴的独白奏出具有起源的，深沉、凝重、高亢而苍劲的喊唱风格音调的旋律（伴之以时隐时现的由大乐队之人声念诵民歌衬词所组合成的节奏型），表现出人类对大地的讴歌。继而音乐又从西域那欢快抒情的轻歌曼舞（新疆民歌与木卡姆之节奏和音调素材）走向了热烈奔放的摇滚（以中国民间吹打乐十番锣鼓的节奏组合与电贝斯的动机发展而成），象征着全球多元文化相互影响与交融的蓬勃景象。因为我一开始就用了大提琴独奏，像一位老人在吟唱着大地的颂歌。在第一次整个下午的分声部排练时，友友没拉琴，而是让我把曾启发过我写作这个曲子的所有民歌唱给他听，还让我用中文写出不同风格的民歌的出处，然后他再设计新的弓指法来模仿我唱的民歌的韵味，出来的音响真是惟妙惟肖。他是在跟我一起感受与重现我们中国民间音乐的风格、一起在用心灵创作我们的新音乐啊。我感受到了一种心领神会的喜悦。创作上的成熟也就是这样在实践过程中形成的。

再比如《第三交响曲》，那是为美国西雅图交响乐团成立100周年庆典而作的，副标题是《我的音乐历程》。第一乐章为《龙的文化》，用了很简练的五音动机和吹打乐《水龙吟》的结构，音乐从极慢一直发展到极快，到达顶点时忽然煞住，再奏出一个非常简短有力的结尾。我先把合奏曲《水龙吟》整个听写下来，然后进行详细分析，发现它的曲式可用黄金标界这种数理原则为依据来结构，其音乐形式本身就有一种结构美，于是我就照着这个结构来创作。第二乐章的标题叫《大熔炉》，因为我在纽约住了多年，对爵士乐深有感触，每每听到街头黑人说唱便会发出会心的微笑，觉得那些做派和音响太像我从小就会唱的数来宝了，我一听就特亲切。这是

一种通俗文化，深深地影响着整个社会。我的第二乐章充满了幽默且朝气十足，由夹杂着行弦演奏的爵士风背景、五声音调旋律穿插于铜管组奏出的豪放的数来宝喊唱织体所交织起来的音响与神韵，表现出我生活在多元文化汇集的美国社会之感受。在最后的第三乐章里，音乐将我们从乡愁带向了对未来的憧憬。

这些年的教学工作以及与年轻人的接触也给我增加了很多的创作想象力。前面提到，我曾由美国作曲家基金会资助，在旧金山湾区任美国妇女爱乐交响乐团和钱蒂克利尔男声合唱团的驻团作曲家，在此期间，我曾为年轻人举办过很多比赛、学习班和研讨会，以此来鼓励他们为乐队或以合唱形式创作新音乐。记得为钱蒂克利尔男声合唱团改编的那套《中国民歌合唱十首》，我在其中介绍了中国的地理和不同的民族，谱上面就每个作品介绍了不同地区、不同民族、不同演唱风格的民歌和民俗，全套曲子由不同速度、不同方言、不同形象的音乐作对比。我带着这个男声合唱团去湾区多所中学和小学，教小孩子们唱中国民歌和中国文化，后来这些民歌通过他们的世界巡演和唱片发行而广为流传。又由于钱蒂克利尔男声合唱团每次到国外演出都要唱一首返场曲目，我就给他们改编各国的民歌，没想到有的后来都被收到他们的唱片里了。钱蒂克利尔男声合唱团曾经赢得过两个格莱美大奖，其中第一个格莱美奖就是1999年出的唱片，是我任期内帮助组织的曲目，全是新创作的，其中有我和周龙的几首作品。记得很多事情不是为了自己的利益而做的，一方面是工作责任感与工作热情，一方面是对音乐的喜爱。常常是志愿的，而不是为了挣钱。如果有人请我，我就随叫随到，全心去合作。比如说，我按不同中小学的要求，因地制宜地给他们配置不同乐器编制的民歌合唱伴奏，供学生合唱团训练、校际音乐会演出或奥尔夫课堂学习用。有次应一个当地交响乐团教育部门的请求为他们培训的学生改写我的伴奏编制，我有机会听到小孩子们由教师引导而制造出的各种噪音，效果精彩之极，后来就启发了我，写出了《中国古诗五首》里那些女孩发出的引人入胜的声音。我还在给少年作曲家辅导的学习班中学会了"轮回着用不同速度进入"的这样一种带爵士乐风格演唱的形式，后来它们都跑到我的合唱或器乐作品里了。其实这些手法是从经验得来的，不是教科书上教的，所以青年人千万不要计较得太多，越多的实践对自己的发展越有利，这些都将成为自己的经验。

#### 6. 关于个人文化身份的认同

孙：有人说自己是中国作曲家，也有人说因为音乐是全世界的，所以他是世界作曲家，您怎样给自己定位？

陈：哈哈！我的音乐也是写给全世界的人，说老实话，我的作品不是为定向的人群创作的，我已经说过，我的理想是为世界和平、为人类创造有价值的财富。所以，我不认为我是被限定在一个范围内的，但是我的语言和我的根是中国的，如果我能把中国文化更多地介绍到全世界，那应该是我的理想和荣幸。如果一定要这样问的话，我只能说我的身份是美国的、我的血液是中国的、我的根是中国文化。美国报纸称我是美国作曲家，我还是美国文理科学院终身院士，但是我的文化根基是中国的。另外，作品只分好的和不好的，"好"与"不好"是可以用很多方式和标准来界定的，比如我们刚才所说的形式和内容的结合、感性和理性的结合等都造成了相对的标准。

#### 7. 关于作曲界种种问题的看法

孙：您很久不在国内，就请您谈谈您对国内作曲行业的一些看法。

陈：我认为要重视开放式和兼容性，杜绝封闭式和排斥性。这是怎样发展文化、怎样振兴并使它欣欣向荣的重要途径。通过在中国定期的教学和听作品，我认为，中国学生的第一个问题是，眼界不够宽广，对各种文化的吸收、汲取、涉猎都不够宽泛；第二个问题就是生活阅历比较浅，有可能的话，在信息量更广泛的情况下，可以加深生活阅历，又因为读书、学习、生活都是人生经历之一，所以这些都要加强；再有一点就是我们中国学生对自己文化的认同、研习、深究都不够，理解和了解的深度不够，可能广度也不够。中央音乐学院的学生们，在古典音乐基础方面还可以，学校的教学也不错，如果能够放开手脚，观念更新，在教学大纲的改革方面就会有更大的进展。其实所有的技术问题都服从于人的理念，如果能做到真正的开放，大家就能够接触到更多的东西，因此课程设置也一定要服从人才培养的需要。

孙：您所说的"技术问题"，是否并不单指写作技术，也包括文化含量、审美体验等？

陈：是的。特别是多科目的综合，甚至是边缘科目的综合，都属于技术范畴。比如音乐与心理学、语言学、社会学等的综合比较研究。又比如学习和声、复调、配器等科目，这些其实是一个总体，如果把它们完全分开，就会如"盲人摸象"，看

不到作品的具体形象；如果把它们综合起来学习，可能又是另外一种方式。所以，作品分析课程是很重要的，它是一个总体分析，不是一个单纯的技术问题，而是一个有艺术高度的综合项目。另外，课程设置上的选修课也会成为一种综合性的衡量技术的标准，而不是狭窄地只以必修课为衡量标准。选修课的开设更可以体现教师队伍中每个人特长的广泛性，这是很重要的，从长远来看，它会给学生的多元知识结构带来巨大影响。

8. 关于对未来的设想

孙：请您谈谈对未来的看法。

陈：我以为，我应该创作出更多的理想的作品，还要探讨更多的、更广泛的体裁形式。活到老，学到老，有很多东西是我现在还没有接触到的，我对很多不断出新的东西更是没有经验，自己所要继续学习的东西将是无穷无尽的。人一定要在对世界的好奇心和童心中去认知，这些都有待于进一步探讨。还有更重要的事情，就是要培养更多年轻的作曲家，因为他们的未来就是我们社会的未来。只有大家的共同努力，才会对世界文化和世界和平做出新的贡献，这些不是一个人能够做到的，也不是一代人能够做到的。

● **叶小钢**

（以下内容经过作曲家审核，部分内容为网络文章的摘录）

1. 关于听众、雅俗关系的思考

叶小钢坦言说，他写阳春白雪的交响乐和受众广泛的通俗影视音乐并不矛盾。他把后者当作严肃创作过程中的休息，是一种放松的过程。他不讳言他的音乐可以打不同的牌，他的作曲没有无效配器。（王江月：《我的音乐可以打不同的牌子》）

"音乐的职能之一就是为影视服务，电影音乐是一个整体，让音乐与影视相交相融，通过音乐反映出作曲家的心声，才能走出打动观众的第一步。"[①]

"我开始涉足影视音乐创作领域应该是从八几年开始，我记得很清楚，出国前我做过五部戏，像《金色的梦》《湘女潇潇》《死神·老人与少女》等，音乐在这些

---

① 董婉婕. 走近叶小钢[N]. 法制日报，2005-5-11，网络版第8版.

戏里面占的分量都很重,其中有些至今还被人们记得"。(张媛:《叶小钢:为音乐插上梦想的翅膀》)

作为一个有着深厚古典音乐底蕴的作曲家,追寻叶小钢近几年的创作轨迹,从电影到舞剧,到昆曲歌舞剧,等等,谈到这种近乎高产的庞杂创作频率是否会对他的主流音乐创作产生冲击?叶小钢称:"从时间上来讲,是对我的严肃音乐创作产生了影响,但这种跨领域的创作完全打开了我的生活圈子,每一部作品那截然不同的时代背景、风格迥异的故事结构以及思维各异的主创人员都给了我丰富的想象空间,为我的教师职业提供了更为宽泛的接触层面,因此对我来说有很大的诱惑力。"[①]

但他不喜欢因为创作影视音乐而被称为"音乐人",他说:"我更愿意把自己看作一名作曲家。坦率说,中国现在的严肃音乐市场并不是很活跃,能亲自坐在音乐厅里聆听交响乐的人毕竟是少数,所以通过创作影视音乐这样一种办法来让大众知道和了解自己的音乐也是一种很好的途径。摆在我们面前很明显的事实就是,影视剧一播的话就是上亿的观众,那种影响力是无可比拟的,因此无论是从普及的角度上来说,还是从反馈、听取意见的角度来说,创作影视音乐都是很可为的一件事,对自己提高很有帮助,所以在艺术创作中我会花一定的时间来做这件事。当然我不是什么戏都接,如果戏不好或戏不够吸引人,那我就会拒绝。做音乐,最起码要先让我自己觉得有激情、很舒服才可以。"(张媛:《叶小钢:为音乐插上梦想的翅膀》)

对于很多音乐家来说,"用两条腿走路又走得很好",不是很容易做到的。

叶小钢说:"这是需要放下架子的,因为满足普通人的需求往往是最可贵的。同时也需要能力,有些人不具备这样的能力,他天生就写不出好旋律。刁钻古怪地写,并不一定就深。门德尔松的音乐我不能说他很深,但他的音乐就是那么漂亮和灿烂,像一座阿尔卑斯山横在你面前,根本无法逾越,有的人一辈子都到不了这样的境界,但他做到了。"(王江月:《我的音乐可以打不同的牌子》)

"我一直觉得很多大众通俗的影视剧音乐也会很有内涵。我觉得《玉观音》的音乐非常深,它里面蕴含的内容是很厚重的,有爱情的、悲剧的、壮丽的、细腻

---

[①] 王卫.永远不会抛弃自己的东方背景[N].北京青年报,2004-11-6.

的。像其中铁军死去的那段音乐就非常有感染力,写的时候包括后来听,我自己都流泪了。"(王江月:《我的音乐可以打不同的牌子》)

"90年代后期,我最难忘的电影配乐是《天上恋人》《惊涛骇浪》两部。前者是广西最偏远的少数民族生活,后者是军营生活,对我而言都是陌生、新鲜的。因为'音乐',打开了我的生活之门,我觉得很好。"(新周刊:《80年代:一个时代和它的精神遗产》)

对于他如何被吸引走进影视音乐创作领域,并且一直坚持至今的原因,他说:"我并不倾心电影音乐,只是对市场占有率稍有重视。事实上每个作曲家都希望自己的作品能在社会上影响力大些。交响乐作品不可能成为大众生活中的一部分,而一些普通相对易懂的音乐却有可能。像足球或谈话节目,你可以不喜欢,但每天打开电视到处都是,真正是我们生活中的一部分,无法回避。我不敢指望自己的音乐每天都出现在普通人的生活中,但在努力,总有一天自己的音乐能确实影响点什么。写平易近人的音乐是一个作曲家真情流露和见真本事的时候,比如莫扎特;写电影音乐也是扩大生活圈的机会,我大量接触音乐人的生活才真正懂得,中国艺术家离普通人有多远,百姓的生活和阳春白雪高雅艺术的距离很疏远。写电影音乐也是与人合作的好机会,一个不善于与别人合作的艺术家,很难取得真正意义上的成功。"[①]"而影视音乐扩大了我的生活圈子,因为每一部戏的人物、氛围、情节、故事都不一样,每一部戏拍戏的人都不一样,我通过和他们的接触,自己的生活面会在无形中打开许多。"(张媛:《叶小钢:为音乐插上梦想的翅膀》)"另一方面,也锻炼了写旋律的能力,现在我写旋律基本不太费功夫,像水龙头一开往下淌,写也写不完,有意思。"[②]"并且我花一段时间在影视音乐上面,对于我的交响乐创作也有很大帮助,至少做影视音乐要录很多音,这点就使自己对录音效果了解了许多。从事影视音乐创作使我经常有机会到基层去体验生活,可以到很多地方去丰富自己的精神和

---

[①] 李西安,叶小钢.调整创作风格与艺术追求——音乐创作二人谈[J].中央音乐学院学报,2003(2).

[②] 李西安,叶小钢.调整创作风格与艺术追求——音乐创作二人谈[J].中央音乐学院学报,2003(2).

心理的视野，俗话说'读万卷书，行万里路'，这点很重要。而且，就我个人而言，这些经历，包括这些与人合作的经历，都是十分宝贵的财富，都是完成叶小钢这个作曲家很重要的组成部分。"（张媛：《叶小钢：为音乐插上梦想的翅膀》）

"但是目前影视音乐中质量高的作品还不太多，这也对作曲家提出更高的要求，我现在也在做一些自己力所能及的事情，比如我为《玉观音》做的音乐，海岩本人是很满意的，因为这部戏的音乐帮助该剧完成了剧中几个主要人物的塑造。我觉得像这样的音乐在社会上流传是好现象，至少它帮助人们认识到了什么样的影视音乐是好的，以及影视音乐应该起到怎样的作用。"

"当然，现在做得不错的也有一些，但是现在传媒发达了，受众感受文化的渠道非常宽，每天都是信息爆炸，每天接触的事都很多，记不住了。像过去，一首歌可以在电台反复地放，大家也没有电视机，只有收音机，天天反复地听当然耳熟能详。现在情况不同了，必然要求我们做出更优秀的音乐才能在如此庞杂紊乱的文艺现实中脱颖而出，从而给观众留下深刻的印象。"（张媛：《叶小钢：为音乐插上梦想的翅膀》）

具体到影视音乐的创作，他说："我为中北电视剧《不嫁则已》做的音乐，坦白说，在创作的时候我并没有看过这部戏，只是看过一些剧中的画面，然后根据画面和情节来进行创作。一方面，我主要根据对这部戏的理解，凭对剧中这些人、这些事的看法，再加上自己的生活经历和感受，来设定这个戏的主要音乐氛围。定下主要基调之后，再根据自己的创作习惯和艺术趣味，运用音乐的手法为其润色。这部戏里面讲述的故事，感觉比较平民化，表现的是普通人的喜怒哀乐，是老百姓的情感，考虑到这一点，我为这部戏创作的音乐，在风格上也力求做到朴实自然。另一方面，影视音乐创作一般是去完成一些屏幕所没有完成或是不能完成的部分，比如影视剧中的人物塑造、性格塑造、情节塑造，故事的发展，刻画内心活动。我认为在影视剧中音乐并不只是陪衬，而是很主要的一个东西，甚至连导演中心思想的建立也同样需要依靠音乐来帮助完成。"（张媛：《叶小钢：为音乐插上梦想的翅膀》）

"作为一个现实社会中生存的古典音乐家，只有他的作品能被广泛地传播才能称之为优秀。因为说明他的音乐教养更全面。""门德尔松是银行家的儿子，什么也不缺，他与生俱来的高贵，没有拘束、没有阴影，眼前一片阳光，但你能说他写的

音乐不深刻吗？他的交响曲一开始就放在那里，像阿尔卑斯山那样纵横在世界的面前，是很高的境界。有些音乐家受尽了人生的磨难还是达不到门德尔松的高度。"（罗颖）

"印斯是我的美国同学，他和其他一些美国当代作曲家的作品，已经把那些伪文化或装腔作势以及假先锋全扔一边去了。他们最大的特点是考虑了市场，在充分显露个性的同时也保留了很大程度上的所谓'可听性'，让更多普通人能走进他们的心胸。他们的音乐代表了在新的经济、文化及受教育程度有所提高这样一个新时代中人们多样化的生存需求，是艺术家自我意识、道德理想主义、全球范围内艺术世俗化倾向以及在市场经济重压下社会性多方面妥协的产物。"（紫茵：《叶小钢：音乐是双眸前永远的烛照》）

"我根本不指望自己写出什么'划时代'的电影音乐，能成一个'超级写手'就不错了。自己很清楚，由于切掉了影视音乐这块大蛋糕中的一块，和我在严肃音乐领域中的部分市场占有率，才是引起一切对我不满和受到攻击的最主要原因。"[①]

对于有人把古典音乐向市场靠拢，与商业化接轨称为"媚俗"这一问题，他说："'媚俗'不等于败俗，它并不是件不好的事，只是看你怎么媚了。如果你稍微地采用一些办法让自己能深入人心，这是件好事。我觉得广泛地进行创作并不是一件悲哀的事情，如我刚才说的，这同样需要很高的水平，有这个能力才能得到这个机会，而且通过这个机会被人知道和认可，这没有什么不好，很多人不去创作影视音乐，并不是他不想，而是在那方面他不具备能力，不能被人认可，所以没有机会。而且我觉得严肃音乐也并不需要在国内被广泛接受。因为它只是高深的艺术，一门博物馆艺术，情况就是这样，喜欢的人会津津乐道，不喜欢的人会隔得很远。我只希望我从事的每种音乐类型的创作都会有一批人喜欢和欢迎并了解，这就是所谓的成功。"（董喆：《叶小钢——在古典与现实之间》）

2. 关于技法

"我写音乐的时候是比较感性的，但是这种感性需要用理性来控制。音乐是一

---

[①] 李西安，叶小钢.调整创作风格与艺术追求——音乐创作二人谈[J].中央音乐学院学报，2003（2）.

个技术性很强的工作,没有技术就没有艺术。郎朗之所以那么成功,首先是因为他有非凡的技术,然后才有了这么好的艺术。作曲也是这样,需要一个层次一个层次地提高,不断地学习,眼观六路,耳听八方。"(王江月:《我的音乐可以打不同的牌子》)

"和声学在作曲'四大件'中是最重要的创作元素之一,现代音乐相对于传统音乐,很突出的一个特点就是打破了传统意义上曾经固有的和声功能关系。尤其东方音乐线性思维及突出的色彩性与传统和声之间的矛盾,早就成为中国作曲家一直在解决和苦苦探索的问题,非常需要同行间的相互交流和学习,及时总结这方面的经验与成就。但全国性的和声研讨会只在1985年举行过一次,所以,二十年后我们在今年音乐节上召开的这次研讨会,意义十分重大。"(在2005年北京现代音乐节及全国和声研讨会上的发言)

"作曲更需要特别敏感,有一定的控制能力。读书是创作灵感来源的一部分,还有就是生活和音乐上的阅历和经历,看到外国同行的一些作品也会激发我的灵感。他这样做了,我能不能那样做?他制造了这种声音,我能不能制造那种声音?这些东西都是互相的,所以我觉得让自己的感知始终处于前沿,这是成功的基石。"(王江月:《我的音乐可以打不同的牌子》)

"我写作一向注重整体的结构,在写《大地之歌》时,我特别着意局部的细节。因为,当艺术作品整体达到一定高度时,一两个精彩细节可以画龙点睛,突出作曲家的个性,相应的细节将最终决定作品的精彩程度与个性特征。细节的精致会为整体增添光彩,提升艺术品质。好比名牌服装领口、袖口别致考究,才会显出与众不同。"(紫茵:《叶小纲:在时尚中守望古典》)"比如,中国戏曲讲究'手眼身法步',非常注重细节,这对音乐创作有一定的帮助,音乐也要'亮相',我的'招数'很多是从做戏曲演员的妻子那儿'批发'来的。"(罗颖)

"但我认为自己的创作不是靠技术取胜的,我靠的是在音乐中的情感;当然感情要过硬的技术来支撑才能抒发合理。我甚至认为生活的经历比工作经验更重要。……其实,我喜欢那种在乡野山河间心灵自我放逐的感觉,我高兴那种前不着村后不着店的感觉。有时候,采风不一定能够真听到民间歌声,有些甚至是回来后再寻找,从录音资料里听到的。采风不一定能听到原生态民间曲调,能拍到几张照

片就很高兴。但是,我在湖北走了好几次,也哭了好多次。在小三峡水浅的湾子里,遇见许多小孩子泡在水里唱歌,并且招呼我们听歌,后来发现溯源而上一路都是唱歌的孩子,全泡在水里,我感到奇怪,就问他们给我唱歌收钱吗?回答说'收钱'。我问挣钱做什么?'交学费'。我的心一下子紧起来,眼泪夺眶而出。那是一种天地苍茫非常感慨的状态。采风或者出差时所经历的很多地区经济水平差异很大,让我想到了小时候很多不开心的经历。你见那么多事,有时心里会感到莫名的伤感。有一次在火车上遇到几个来自贵州贫困地区的音乐班的学生,老师认出了我,于是跟我说希望我给这些学音乐的穷孩子签名留念,不知怎么地,我无法控制自己的感情,把自己关在厕所里任眼泪哗哗往下淌。……有一次余隆和我说,现在的年轻人,有工作经历但没有人生经历,作为一个艺术家是不够的。我非常同意。尽管我做的是'现代派',但我主打的却是自己作品中古典音乐的文化气质。我喜欢读书,渴望新的知识。我每周都要买一大堆书,同时在三个书网上购书,有时为了一句话而买一本书。我至今都坚持每天听一小时的唱片,涉猎到音乐的所有领域:古典、现代、民族、通俗、流行,甚至摇滚;我还坚持每天阅读一两个小时,这是青少年时代养成的习惯。'文革'的时候我只能看鲁迅的书,除了他的'两地书'以外我几乎都非常熟悉,经典的句子就抄下来,好的段落就用笔画下来,至今还这样。"[1]

谈到"古为今用,洋为中用"对中国交响乐的发展产生的影响时,叶小钢说:"影响很大,洋为中用不成问题。八年的留美生涯使我熟悉了西方音乐。大多数中国音乐家都是以此方法来做的。立足本民族优秀的传统,吸取西方音乐风格、技巧,融进中国民族音乐的魂魄,以表达现今中国音乐的理念。大凡优秀的中国音乐作品,都是基于此方法而诞生的。我想,我们的下一辈也是会继续受此影响的。"[2]

3. 关于风格

"说到风格,我这么多年一直在追求自己一种既不前卫,又不保守的风格;听上去不刺耳,但实际很复杂;最新技术和传统基本功相结合的手段,什么风格都影响不了自己,结果是形成自己独特风格这样一种方式。经过这么多作品积累,这种

---

[1] 李澄. 中国作曲家叶小钢:经历比经验更重要 [N]. 北京晨报,2005-3-2.
[2] 董婉婕. 走近叶小钢 [N]. 法制日报,2005-5-11,网络版第8版.

风格已经形成了，也略感欣慰；但现在已经不是要巩固它，而是要看看有没有产生新的突变，淘洗现有的意识形态底色，更换新的精神血型，实现另一种理想主义价值取向，从而为今后产生一种新的精神资源提供可能。"①

"我不和别人比，从我们这批同年代的人来看，我的旋律还是比较不错的。有人就说我的音乐分量很重，但听的时候一点都不累。我觉得旋律是最能打动人的东西，而我正好擅长把握旋律，所以我很得宠。同时代人的看法和评价，对一个艺术家来说是一笔很重要的财富，我还是尽量使我的音乐多一些民俗气息，像音乐中的那些诗歌都是大家耳熟能详，会朗诵的。我做的东西都是自然流露，不做作，没有刻意要去做到什么效果，走一条自由的路。"（王江月：《我的音乐可以打不同的牌子》）

"有人说我的音乐技巧性比较强，形式很唯美，但有时候会缺乏一种厚重感。"

"这种说法我不认同，我个人认为我的音乐是很深刻的，我写的时候很容易，不能说我的音乐不深刻，深刻的标准应该以是否能打动人来衡量，不是你用了很长时间写出一个东西来，大家听得一头雾水，这就是深刻！无法打动人的音乐又怎么能深刻呢？"

"一个作曲家不要指望同时代的人给你客观、精准的定位。"（紫茵：《叶小纲：音乐是双眸前永远的烛照》）

"我在创作领域里的优势就在于，我的音乐是发自内心而不是'制造'出来的，通过音乐表达出来的往往就是很多人心里所感受到的东西。而要做到这点，对作曲家本身要求很高，首先，必须要有一颗善良的心；其次，要有过硬的技术；最后，要有非常敏锐的捕捉灵感的能力。交响乐方面我觉得自己的特色就是算有点深度吧，有时有些哲学性的思考，承载了一定的内涵。有些音乐可能像万花筒似的，有些猎奇、讨巧的成分，我不这样追求，我坚守的阵地是与许多人不同，我通过音乐要表现的是自己内心的追求。影视音乐方面，我自己的音乐应该说算是很有激情的吧，和剧情相对来说很贴合，能够捕捉到瞬间，体会到大多数人的内心感情。"（张

---

① 李西安，叶小纲.调整创作风格与艺术追求——音乐创作二人谈[J].中央音乐学院学报，2003（2）.

媛:《叶小钢:为音乐插上梦想的翅膀》)

"在《澳门新娘》中,男主角秦高吹箫的音调有中国味儿,女主角玛丽亚弹里拉琴的旋律带西洋风。箫与琴先分后合,相互交叉纠缠的重奏,在音乐中成为中西合璧的一体。"(紫茵:《叶小钢:音乐是双眸前永远的烛照》)

"而我所面临的最大挑战,就是我自己,毕竟自己是最难超越的。对于创作来说,我不缺乏生活,可以说是走过和经历过的都比较多,本身生活阅历也较丰富,什么事都经历过,现在需要的就是看自己是不是能从这些生活中提炼出更精彩和更上一层楼的作品来。"(张媛:《叶小钢:为音乐插上梦想的翅膀》)

4. 关于审美理想

"我创作的范围很广,但是从心底里来说,我还是更喜欢纯古典的东西。"(董喆:《叶小钢——在古典与现实之间》)

"古典音乐永远是我的精神食粮,我听音乐很少拿一个很现代的作品来让自己精神上放松,即使是我最喜欢的现代作曲家我也很少听着来消遣。"[1]

"是瓦格纳的《齐格弗里德牧歌》使我彻底下了学作曲的决心,那年我整20岁。"(紫茵:《叶小钢:音乐是双眸前永远的烛照》)

"听瓦格纳最后一部歌剧《帕西法尔》,深为他思想上的飞跃和方法上的独创而感动。只有音乐能感知生命神秘符号价值,而保其真正的价值精髓。茫茫宇宙中深藏不露的教义,大概能通过理想化的音乐展示给我们芸芸众生。"(紫茵:《叶小钢:音乐是双眸前永远的烛照》)

"听门德尔松音乐时我常想起李叔同。李叔同在大红大紫时忽全身而退,不与这个世界较劲,不跟你们玩儿了!从此不再蹉跎岁月,成万世景仰的弘一法师。读他出家前的诗稿,只有感慨的份儿。……大师们的自傲,旁人是学不会的。至于大师的忧郁,就更没法学了,门德尔松偶尔的暗淡,对听者来说是一种美德,一种崇高的品质,更是一种智慧的蜷伏。你可以从里面听出思想的重量,情怀的宽容,和精神价值的永恒。"(紫茵:《叶小钢:音乐是双眸前永远的烛照》)

---

[1] 李西安,叶小钢.调整创作风格与艺术追求——音乐创作二人谈[J].中央音乐学院学报,2003(2).

"每次听现代音乐都是一起个人'学术行为',要作什么曲,上什么课了,好,听点现代的吧。当代音乐有许多杰作,可自己更喜欢的却是古典音乐。对于这么多古典音乐家,我想每个人都写一篇文章,想到这个主意自己都激动万分,主要是太忙,一拖再拖,也许灵感都会给拖没了。"[1]

"上大学时,我对古典音乐的组织结构及构成方式下了功夫,但对其表达的音乐内容却兴趣不大。虽出身世家,却卖不出祖传丸散,秘制膏丹,也就是个'现代迷',越邪乎越抽风越觉得了不起。我曾写过一首《白色的花》,描绘"文革"时全国人民大抽风,演奏会上把人听得不知所措。我上大学的年代,浪漫主义是种羞耻,自己有首《玫瑰》,是青春状态的某种暗示,因太'古典'不敢推出。中央音乐学院曾燃过一场神秘大火,我以为这些乐谱早已烟飞灰尽,没料日前在破纸堆中寻回这两首作品。仔细一看,《玫瑰》可比《白色的花》强多了。回眸青春,美不胜收。"(紫茵:《叶小钢:音乐是双眸前永远的烛照》)

"有的人坚守自己的阵地几十年不松懈,这也是我很敬佩的。他很伟大,但同时他能在坚持自己的艺术底线和质量水准下,全方位发展,能做得更好,这应该更了不起。比如说郎朗和李云迪,他们就很聪明,也很新锐,他们在坚守自己领地的同时,也没有忘了全方位向全社会渗透,这是时代商业化的需要,是无可非议的。一个人不可能完全脱离这个社会,谁也不能。因为我写东西非常快,可以一星期写一部电影音乐,质量还能保证,所以可能最近这方面的创作就多了一些。"(董喆:《叶小钢——在古典与现实之间》)

"通过创作影视音乐让人关注或了解古典音乐家的作品这种现象只存在于中国。因为在音乐厅听严肃音乐的人和在家看电视的人数相差太悬殊,所以我创作的影视配乐也走的是古典的路线,就是希望那些从电视里听到我作品的人能够认识了解古典音乐,我是希望从两方面都能得到认同,在音乐厅和电视中能取得一个平衡。这也是件不易办到的事,做成了也是个成功。必须要具备一定的才能,这点我很自信。从全方位角度,严肃音乐需要我时,我能亮闪灵感;影视音乐需要我时,

---

[1] 李西安,叶小钢.调整创作风格与艺术追求——音乐创作二人谈[J].中央音乐学院学报,2003(2).

我能大众化普及，说不客气一点，这就是看人的本领了。也许我比较会把握这种机会，《玉观音》就是个例子。"（董喆：《叶小钢——在古典与现实之间》）

"但我不会去涉猎流行音乐，就是真正的 pop music。我创作的影视音乐也都是古典的，没有流行化的东西。我知道鞭长莫及。缺乏对流行音乐元素的敏感，但我也很欣赏一些真正的流行乐大师，比如 sting，他的东西在流行音乐的范畴里已经做得非常高深和专业了。我只能说他那样的音乐才华我具备不了。也有人找我从事流行音乐的创作，比如给歌手写歌，但我都推掉了，精力和时间都不允许。我必须保证我的东西在一定质量标准之上，没把握的东西我是不会去冒险的。我之所以搞影视音乐，一方面也要赚钱，另一方面我可以接触到很多新的事物，去很多新的地方，认识新的朋友，这是我创作室内乐和交响乐所不能得到的。"（董喆：《叶小钢——在古典与现实之间》）

谈到"真、善、美"，他有意将"善"的排序调至第一位，"仅有真诚是不够的，他还必须善良，能够为所有的人着想。只有具备了善良才能够成为伟大的艺术家"。①

"要善解人意，善待他人。凡事不要从'我'出发，换个角度为对方考虑。这个原则，适用于政治、经济、艺术等所有领域涉及合作互动的关系。强调'善'，是为了加速达到'美'的境界。作曲家应多替演奏者和听众群考虑，我的做法不会那么极端，少给他人添麻烦，也就少给自己找麻烦。"（董喆：《叶小钢——在古典与现实之间》）

他曾说，他工作绝不做无效劳动，他的现代音乐绝不做无效实验。

5. 关于个人文化身份的认同

"我当初离开上海来到北京读书是很英明的，否则我现在可能只是一个上海音乐人，而非中国作曲家。"（紫茵：《叶小钢：在时尚中守望古典》）

面对这样的言论，"像你这样的没有地域文化背景的作曲家是怎样从中国传统音乐中吸取营养的？怎么以自己的方式解决中西关系的？"叶小钢说："请教持这论调的人，冼星海是什么文化背景，丁善德或贺绿汀、朱践耳是什么文化背景，或我

---

① 李澄．音乐家叶小钢专访：成功靠情感而非技术取胜 2 [N]．北京晨报，2005-3-6．

的同人陈怡、周龙、何训田、盛中亮或许舒亚是什么文化背景。我想他们都是'大中国'文化背景吧。我出生于上海,应该说江南的人文精神对我有一些影响,自己很小就很陶醉在江南乡村的烟雨中,一汪残水、一夕枯月都曾引起过自己'南方式'灵感,为此甚至还写过一些旧体诗。但更重要的恐怕还是整个中华文化底蕴在起作用。用简单的地域文化背景来形容我的几个同学,对他们是不公平也不全面的。我在上海长大使我很高兴,这个城市让我学会了用更宽广的心胸、视野和知识面来处理问题和寻找艺术道路。在很长一段历史时期内,甚至包括在'文革'中,上海一直是中国'先进文化'的重要发源地。鲁迅或周作人的杂文是典型的'都市文化',不管是在南方还是北方,但却是中国最重要的人文现象之一。由于'文革',我还嫌自己的'都市文化'教育先天不足。我是广东人,在上海长大,又在北京工作,三种语言系统都没有障碍,三个地方的人文背景很不一样;又在美国留学和世界各地'浪迹',正是这样的背景才产生了叶小钢,应该成了我的优势,不同于其他什么人。至于处理中西关系,我想写中的就中的,想写西的就西的,或干脆混着写,不想解决什么中西问题。"①

"因为创作那些影视及舞台作品的音乐,我已在国内游历了很多地方,马上又要开始新的行程。为此,我放弃了许多去国外演出的机会,但我并不遗憾,国外的风景固然好,但那与我的创作没太大的关系,我的根在中国。"②

"这些年我在世界上打的'牌'也恰恰是自己的东方背景,这是我的优势,我永远不可能也不会抛弃。我想国际最著名的德国'朔特'音乐出版社之所以将我作为该社250年来签约的首位中国作曲家,看中的也是我的中国背景。"③

叶小钢曾经写过这样的文字:"人世间跑一大圈又返回到出发点,谁说不是造物主的安排? 生命之湖波光粼粼,灵感之海频频闪烁,故土轮廓在苍茫夜色中犹如乱世中的精神引渡,灵魂从未如此安宁。"④

---

① 李西安,叶小纲.调整创作风格与艺术追求——音乐创作二人谈[J].中央音乐学院学报,2003(2).
② 王卫.永远不会抛弃自己的东方背景[N].北京青年报,2004-11-6.
③ 王卫.永远不会抛弃自己的东方背景[N].北京青年报,2004-11-6.
④ 董婉婕.走近叶小钢[N].法制日报,2005-5-11,网络版第8版.

6. 关于个人创作思想的历史变化、回顾与反思

"我很早就学音乐了，因为'文革'，我做过六年工人，那时候最直接的想法就是通过学音乐、考取文工团来改变自己的生活。对于当时的我来说，音乐似乎也是自己唯一的生存之道。不过当初我考中央音乐学院时，原本想报考钢琴系，我曾经希望通过弹钢琴来改变自己的命运，但遗憾的是当年中央音乐学院没有招钢琴专业。除了这个客观原因以外，我母亲当年说的一句话也对我影响很大，她跟我说你弹钢琴一辈子都只是弹别人的，只有学会作曲创作出来的音乐才是自己的。现在想起来，正是这句话改变了我的一生，所以至今我都非常感谢我的母亲。"（张嫒：《叶小钢：为音乐插上梦想的翅膀》）"另外，瓦格纳的《齐格弗里德牧歌》使我彻底下了学作曲的决心，那年我整20岁。"（紫茵：《叶小钢：音乐是双眸前永远的烛光》）

"当时有名外教亚历山大，是中央音乐学院第一次聘请的外教。他来上了一个月的课。他的严谨给我们留下深刻的印象。他的音乐观点是'技术至上'，改变了我当时'思想至上''内容至上'的音乐观念。音乐学院的生活并不像刘索拉小说描绘的那样，而是很严谨很刻苦很枯燥的学习。当年做音乐讲究语不惊人死不休，总是钻牛角尖，现在最大的变化是更扎实、平和、实在。"（新周刊：《80年代：一个时代和它的精神遗产》）

"出国前，我的主要创作还处于寻找自己音乐语言和探索音乐风格手段这一状态，这种情况是一个青年成长中的必然。一些早期作品，如声乐曲《江汉素描》、第二交响乐《地平线》《小提琴协奏曲》《北京故事》（原名《老人故事》），技术程度上应该说没有比现在的作曲学生深（比如我自己的学生），但当时显示的艺术倾向为我今后的艺术发展打下了基础。有几首相对另类的作品，如《西江月》《白花》等，主要是力求对自己的风格有所突破和多样化。应该说那时的思想基础和精神资源主要受80年代初整个思想文化界全面繁荣的影响，来自在'文革'中大量阅读鲁迅作品而形成的对中国文化不全面也不成熟的整体认知。这一两年我将对自己的早期作品进行阶段性整理，争取让它们全面问世。"

"在美国七年，写作状态较为自由，题材样式也较多样化。应该说想怎么写就怎么写。比如《迷竹》《马九匹》《释迦之沉默》《最后的乐园》《黑芒果香》《Strophe》《叙事曲》，舞剧音乐《达赖六世情诗》《诱僧》《红雪》《停车暂借问》，民

乐作品《新月》《冬 II》《The Far Calls》，等等。这些作品直抒胸臆，很少考虑受众这一方。"① "比如，关于《冬》这首乐曲，我在激光唱片的封套上已经说了，它作于水牛城，一个一年差不多半年是冬天的纽约州北部的一个鬼地方。云层老是压得很低，仿佛你一生中倒霉的日子都会在这里出现，我很喜欢黯淡的音色组合，这也许是我自己最喜欢的作品。"（解瑂：《把灵感装进行囊——作曲家叶小钢与他的"行走音乐"》）"由于是国际市场，当然'中国牌'的意图也比较明显，音响基础大多来自中国南方的民族音乐，如广东、苏南，甚至还有越南、缅甸、印尼等地，这与我出生于南方有一定的渊源关系。这种作曲办法比较容易讨好，所谓'民族民间加现代手法'，所以有些作品至今仍在国外演出，尤其室内乐，简直都演'滥'了，我自己都懒得去听。有些作品在国内至今仍未演出过，如《Strophe》《黑芒果香》等。应该说这些作品由于上演率高，调整的机会也多，因而也相对成熟一些。我的出版商'朔特'也主要出版这些。你知道我喜欢不停地修改作品，如去年在德国录音的《地平线》，尽管是早期作品，但每次演出都有些小改动，在德国录了音算定了稿。这些作品应该都还算凑合吧，是我音乐风格中的一种。"

"1994年回国后的情况稍复杂些，作品写了不少，如《长城交响曲》《西藏之光》《春天》《冬 III》《山鬼》《将进酒》《林泉》《九乱》《潮》《Marginalia》等，还有大量影视音乐。这期间作品呈多样化状，应该说自己又重新进入一个新'积累'阶段。由于写影视音乐，我有大量机会在全国各地跑，也就是被媒体称为'行走'。其实叫什么无所谓，但确实凡外景在北京的戏我就不接，我喜欢离开北京。我对自己有大量的机会走出去感到十分幸运，毕竟不是人人都可以有这样的机会的。它让我在思想相对成熟时接触大量人与事，领略那么多不同地域和地貌，了解各地人们不同的生活状态与风土人情，甚至不同的湿度和气候，这些能直接影响作品的气质，让人感慨万分。自己对这一时期的作品的评价恐怕还要过一段时间才能有一较全面的认知。我一直认为作曲是个百年事业，人才是以百年为单位的。现在'炒'得再凶、红得再'火'都是过眼烟云，我开了那么多个人音乐会，但您注意没有，我从

---

① 李西安，叶小钢. 调整创作风格与艺术追求——音乐创作二人谈 [J]. 中央音乐学院学报，2003（2）.

来不开'作品研讨会',不屑那种给人发钱出席所谓'研讨会'唱赞歌的事。事实上正直的音乐家对此类事是很抵制的。不是我对音乐评论不感兴趣,而是真的认为将来历史会对我的音乐做出一个客观的评价。"①

"出国之前我像个愤青,出国之后随心所欲,回国之后进入全方位的实践和试验,虽然有一些限制和顾及,反而让我自己在艺术上花更多的心思。回国10年以来我艺术实践的范围宽了许多,阅历也增长了,书读得更多了,选择表达的方式更容易被人理解。比如《我遥远的南京》的音乐中没有恐怖、尖叫和呼天抢地,而是一种心痛似刀割,脸上却不露声色的力量。"(罗颖)

"至于我自己始终追求的音乐理想,我说不清。个人艺术是阶段性发展的产物,我回国之前根本没有想到自己今天会是这样一种创作状态,也没有料到会有这么多机会去行走那么多地方。"②

"回国是因为这里有我想要的东西!我当时在国外古典音乐圈子里应该还是很不错的,像代理我音乐的那一级的世界著名音乐出版商在全球华人范围内只有四个人:谭盾、盛中亮、我和于京军,所以可以说我在国外的事业也很顺利,没有什么困难和阻碍。但我心里一直要的是'中国制造',我在这里会发挥得更好,我可以给电影、电视剧或其他艺术类型搞创作,但这种能力在国外有时不一定能用得上。国外的影视剧不会让你写像《玉观音》这样非常好听、感人的音乐,但我这方面的能力又不甘心被浪费掉,在国外,这种机会少之又少,这是实事求是,那是白人的地方,基督徒的圈子,他们不会考虑你这种异教徒,你毕竟是外国人。"

"我对现在这种既做教师,又从事创作的状况还比较满意,我觉得以后还能比现在更好。我每年还会回美国两次充电,看看音乐会,重新找找感觉,但我从来没有后悔我回来这个决定,我甚至觉得庆幸,因为我找到了一条在中国把古典和现实相融合的最好方法。"(董喆:《叶小钢——在古典与现实之间》)

---

① 李西安,叶小钢.调整创作风格与艺术追求——音乐创作二人谈[J].中央音乐学院学报,2003(2).

② 李西安,叶小钢.调整创作风格与艺术追求——音乐创作二人谈[J].中央音乐学院学报,2003(2).

"当初参加音乐学院入学考试的《风景画》实际上并无繁复技巧可言,完全是青春年少初生牛犊,更多出于本能直觉,只有调性游移式的织体变化。走到现在,创作中精神境界与情感表达,很难说比当初高明多少。我联想到门德尔松写《仲夏夜之梦》不过17岁,后来的一系列作品难道高出多少?还有马斯卡尼大一写出《乡村骑士》,后来又如何?想想看——在精神操守与情感真实上,恐怕变化的是技术层面,情感的变化深浅很难说。《风景画》像一瓶清澈透明的纯净水,《大地之歌》像醇厚劲道的浓汤。"(紫茵:《叶小钢:音乐是双眸前永远的烛照》)

"交响性的作品我目前写了很多,对于我来说,在这块领域里追求自己的创作方式已经形成了,无论是在国内,还是在国际上都已得到了认可。现在面临的问题是如何进一步超越。有人将我从1978年考进中央音乐学院到现在这20多年的创作历程分成了出国前(1978—1987)、留美期间(1987—1994)和回国后(1994年至今)这样三个阶段。在此之后,我的音乐会呈现出怎样的一种面貌?目前对我来说还是个未知数,我在等待一个结果。"(张媛:《叶小钢:为音乐插上梦想的翅膀》)

7. 关于传统文学对创作的影响

"《大地之歌》有着特殊意味:我觉得中华文明最了不起的地方就在于,至今我们都能够与古人,或者说与我们的祖先息息相通。在我的《大地之歌》中,你如果是看着字幕的话,就会发现,李白的《悲歌行》以及《宴陶家亭子》等诗篇的那种长短句简直就像是我们当代人写出来的一样,钱起的诗歌更像是写我们昨天的事,没有任何时间和空间的距离感。我为能够成为这传承中的一环而感到荣幸。不过,如果没有中国爱乐乐团世界巡演,没有余隆这样的创意,我不会有这种机会来完成这样一件可以连接中西文化的作品。《大地之歌》给了我一个独特的机会。有一个非常有说服力的证据,为环球巡演,余隆拿出中国爱乐乐团可以演奏的曲目向即将去演出的音乐厅和演出商推荐,这部还没有动笔的中国版《大地之歌》竟然最受欢迎。北美所有的主流音乐厅都要这部作品,而欧洲柏林爱乐乐团音乐厅等原本计划中没有这首作品,但在随后又调整追加了《大地之歌》。这说明人家看重我们中国自己独特个性的文化。我听说最近有中国已经超越美国而成为世界第一大消费国的说法,作为消费大国最重要的体现——艺术,也将会在今后逐渐成为高尚和时尚生活的最前端而被社会重视和关注,它反过来也将直接影响到我们民族的精神面貌。李白的

诗歌是唐代最先进的文化,也是那个时代全世界最先进的文化。我认为最重要的不是古意的重复,而是将古诗的意境、戏曲的行腔与现代东西方音乐结合的写作技巧和表现手法相融合,也就是用当今国际上都能接受的音乐语汇进行艺术创造。"①

8. 关于创作与生活

谈及创作条件时,他说:"应该说,在创作之前,我的人生经历和艺术经历就是最实在最充分的准备。'文革'时我只有11岁,经历了父亲自杀未遂的那种场面。在酷夏的上海,我父亲被人用担架从里弄抬出去抢救,200米长的里弄站满了人,人们的眼光中充满了冷漠和鄙视。时至今日,我还时时能够清晰地记忆起那种目光。我下过一年乡,然后在工厂里干了6年。说实在的,工友们对我真不错。'文革'后全家倾尽全力为我修钢琴,那时候,我一心一意要做个钢琴家,我钢琴弹得不错。报考中央音乐学院时,我想报考的是钢琴专业,但那一年中央音乐学院钢琴专业没有招生,我就阴差阳错地凭自己一首钢琴即兴曲考进了作曲系。那时候,上学是非常艰苦的,我父母和三个兄弟姐妹每人每个月供我5元至10元钱生活费。这就是我们1978级学生的生活和经历。在1987年到1994年我一直在国外留学,7年的美国留学生活,让我观遍人生百态,那也是我最终选择回国发展的动力之一。正因为如此,我会在音乐中倾诉一片赤诚之心,可以不停地写抒发性强的音乐,比如影视音乐,因为我写旋律不费劲,像水龙头一开哗哗流淌。"②

2002年10月15日北京国际音乐节上,在叶小钢个人作品音乐会以"中国情怀"的第一场上演之前,他提出了一个新的概念——行走音乐。他说:"文学界有'行走文学'。就像余秋雨的'行走文学',我的音乐就是'行走音乐'。中国是一个很大的国家,跟欧洲一样大,欧洲每个国家都会有不同风格的音乐,中国不同的地方也会有风格不同的音乐。我从1994年回国以来,行走了无数的地方,我想把不同地域的概念、文化、特点用音乐表达出来。我想做'行走交响乐'系列,这在中国作曲家当中是第一人。"

"因为我有别人没有的经历,我接到的委约很多,这使得我有便利条件,一方

---

① 李澄.音乐家叶小钢专访:成功靠情感而非技术取胜[N].北京晨报,2005-3-6.
② 李澄.音乐家叶小钢专访:成功靠情感而非技术取胜[N].北京晨报,2005-3-6.

面是可以去很多地方,比如明年我要去湖北写楚文化的交响乐,就是别人请的。另外就是因为通过我自己的努力,音乐得到别人的认可,可以写很多的作品,可以开个人作品音乐会。大家都知道中国的交响乐不景气,我自己能做到这个程度,有多方面的条件,一是我的教育背景,二是我的机遇与才能,三是我以自己的努力造就了一个平台。这个计划是现在才逐渐清晰起来的,我很幸运,请我写音乐的人很多,外国人委约的也多,都是让我写中国音乐。中国音乐是我的一张牌,这张牌我越打越清楚,你看过去,我的《地平线》就是西藏题材的,但那时是想象,这次的《西藏之光》就是我'行走'过以后写的作品,我的《春天的故事》是广东题材,《长城交响曲》是北方题材,江南的音乐我写得很多,但还没有交响乐。其他地方如山西、东北的在一些别的题材的音乐中其实也有表现,我刚写的影视音乐《玉观音》就是云南题材的。明年我打算去湖北,写出'楚文化'的交响乐。不光中国,我的作品像《马九匹》《黑芒果香》还涵盖了东南亚地区,有很深的人文内涵。"

"我的作品无论在国际、国内都很有市场,这是我的幸运,也是由于我主观能意识到,不同地域的特点,使我的音乐有独到的韵味,有空间和时间上的概念,有文化内涵。但我的音乐不像余秋雨那样通俗,手法还是很现代的。尽管我做了很多努力,如何让更多的人听到我的音乐,音乐如何能真正走进大众,走进人的内心,这对于任何一个中国音乐家都是一个大话题。'行走音乐'也是我不断充实自己的一个计划。艺术家可以完全自我,他的感情因素能否与大众做到真正的互动,这是任何一个艺术门类的艺术家都要面对的课题。"①

9. 关于未来的设想

"因为我刚刚担任中国音协副主席这个职务,所以首先是学习。我想我是搞作曲的,所以今后应该为进一步推动中国音乐创作的繁荣尽自己的努力。不断探索不同创作方式和更多作曲技术手法;为年轻一代作曲家提供更多发展机会;在艺术歌曲、交响乐、室内乐、歌剧及民族器乐等各种音乐形式的发展和创新上,提供和探索新的思路,开拓更宽泛的创作道路;为营造多样、丰富而活跃的中国音乐创作发

---

① 《中国交响乐界的异数叶小钢:我做的行走音乐》,中国因特网 2002 年 10 月 18 日 "西部在线" 文化娱乐 "音乐风云中"。

展大环境身体力行。"（解瑁：《以推动中国现代音乐发展为己任——近访叶小钢》）

"我已经到了知天命的年龄，我想人生又再重新开始了吧。现在好像又回到了小孩子的状态，没什么精神负担，很高兴。"（罗颖）"同样在这个知天命的年龄，我最大的感悟就是，对你经历过的事情体会至深，才会有内心的呼唤与感慨。另外，不能够太在乎别人怎么看你，自己认定该做的事情就去做。在音乐界，作曲家是以百年论单位的，眼前你做了些什么，风光与低迷都不足以说明你在音乐史上的位置。所以，不必去计较自己一定要做些什么。"①

"音乐所能带给人的那种内心喜悦，超越了任何凡尘俗事。面对人类音乐文化的结晶，我常向往那么一天，即什么事都不用做，只坐下来享受属于全人类的音乐精华……"②

10. 关于作曲界的种种问题的看法

"我觉得音乐是个百年事业，不要在乎一时一事的成名与否，其实音乐世界是很残酷的，作曲家这个行业也是很残酷的，古往今来能真正留名的作曲家很少。也有一些我比较崇敬的音乐大师，国内的、世界的、过去的、现在的都有，但是我觉得更重要的是我自己能为世界音乐做些什么，应该力争能做出一些独具我个人特色的东西。而且关于我们自己的音乐，我很想说的是，中国音乐被世界认可、接受是一个水到渠成的事，我们大可期待。"（张媛：《叶小钢：为音乐插上梦想的翅膀》）

谈到创作环境，他说："美国的音乐创作环境相对完善些，但就我个人而言，我的创作在中国发展会好一些。中西方文化的差异给东方音乐家创造了有利的条件，也正是这些差异，成为东方音乐创作的优势；因为有了差异，才使中国的音乐创作展示于世界乐坛。"③"美国的年轻人较单纯，生活简单，在音乐的文化底蕴上不如中国，但技术上可谓做到了极致，这大概是美国的通病，他们的作曲家整体上的精神内涵没有那么深。但衡量一个作曲家要以百年为单位，无论国度，要在世界音乐史上留名是极其困难的。"④

---

① 李澄. 音乐家叶小钢专访：成功靠情感而非技术取胜 [N]. 北京晨报，2005-3-6.
② 董婉婕. 走近叶小钢 [N]. 法制日报，2005-5-11，网络版第 8 版.
③ 董婉婕. 走近叶小钢 [N]. 法制日报，2005-5-11，网络版第 8 版.
④ 王卫. 永远不会抛弃自己的东方背景 [N]. 北京青年报，2004-11-6.

"而我和谭盾、郭文景、瞿小松、陈其钢、陈怡、周龙、许舒亚、盛宗亮等人作为改革开放后第一代新生作曲家,时至今日仍在中国当代音乐创作中起作用,并在国际上异军突起而最终形成一股新鲜力量,应该说是时代造成的。我也是先在国外得到承认,比如出版商;我的室内乐作品在国外已经演滥了,自己都懒得去听。外国人认可了中国人才认可,这样的事例屡见不鲜。这是中国的社会现实,也是我们在教育、科技和国力上与西方存在的差距,没有什么不能承认的,但不能够因此而妄自菲薄。关键是我们从人家那里学到的技法能否与我们自己民族的需要相结合,进而创造出自己个性化的艺术,既让国人感到新鲜,又具有国际化的通行语言而广为世界所承认和接受。"①

近年来,北京音乐节就比较令人瞩目。他说:"注重对本土原创音乐的推广是北京音乐节多年来的'招牌'。现在国际间的交流越来越频繁,中国人在了解世界优秀作品方面并不闭塞,可中国优秀的当代文化对于世界来说还是比较陌生,所以北京音乐节对中国音乐家和中国音乐的推广表明了对当代中国艺术创作的自信心。……随着北京音乐节规模和影响的扩大,越来越要求它博采众长、决策更加民主化、集中各方面的智慧。目前艺委会集中了音乐教育、民族音乐、作曲、指挥、公关等各个层面的优秀人才,在曲目的完善、覆盖面、对普通民众的美育和社会反馈上会起到非常有效的作用。"(罗颖)

● 张小夫

2006年11月16日,课题组成员徐玺宝在中央音乐学院中国现代电子音乐中心第一工作室对作曲家张小夫进行了采访。

1. 关于个人创作思想的回顾与反思

徐:我们通常认为一个人的专业成长与他孩童时的环境和经历有密切联系。您最初是如何接触音乐的?

张:我是在音乐的环境中长大的。爸爸在长春市工人文工团(长春市歌舞团)、吉林省吉剧团从事乐队作曲、小号演奏员、指挥和创腔工作,是吉剧的创始人、戏

---

① 李澄. 音乐家叶小钢专访:成功靠情感而非技术取胜[N]. 北京晨报,2005-3-6.

曲专家、吉林省国家有突出贡献者,妈妈是舞蹈演员。我小时候就比较喜欢音乐,经常到团里去看排练,家里也经常有演员来做客。耳闻目染,这些东西给了我许多熏陶。5岁开始爸爸教我学拉二胡,一边玩一边学吧,从一次幼儿园文艺队到电视台做电视节目开始,算是正式开始学音乐了。上小学时,也一直在学校文艺队里。我们天津路小学是市里最好的小学,条件比较好,那时,有文艺队的小学不太多。在这些条件下、这样的环境中,学习音乐虽说不很正规,但还比较顺利。

徐:现在的孩子大多是在家长的设计下,很正规地请专业老师指导学习音乐。而您那时学习音乐完全是在自己喜欢、爱好的基础上开始的,真正发挥了个人的主体能动性。那么后来的学习情况又怎样呢?

张:1966年小学刚毕业就赶上了"文革",学校停课,基本上待在家里。1968年恢复上课时,学校没有课本、没有桌椅板凳,基本上没有学什么,1969年就去农村插队,一直到1970年年底结束。这是一个动荡的年代,整天是"破四旧""立四新",闹运动啊、革命啊等。父母受冲击,被关进牛棚里改造。但是,我一直喜欢音乐,音乐一直没有扔,插队时想参加一个宣传队,可是参加宣传队是要脱产的,还去不了。

1970年,长春市革命委员会政治部文工团(歌舞团)开始排样板戏,要招乐队演奏员。我听到这个消息,在吉剧团里请了一个吹笙兼巴松管的演奏员,教了我两句《红灯记》里表现反面形象的主题,我自己又把《白毛女》《娘子军》总谱中的巴松声部练了练,就去考试,一考就考上了。从这里开始我就走上了专业音乐道路。在当时的歌舞团里,演奏员需要一专多能,通常是二胡兼小提琴,唢呐兼小号、巴松等。所以,我在团里还担任过二胡、中胡、巴松、唢呐演奏员呢。

徐:那么,您从什么时间开始作曲的?涉及哪些音乐体裁?

张:第一首作品是13岁写的毛主席语录歌《要认真总结经验》。那时,经常有毛主席的最新指示下来,喇叭里整天播放毛主席语录。我在家坐着没事,就想,能不能把它弄成一个曲子?有这个愿望,试试看吧。于是,就把它编成一个旋律唱了出来,现在还记得呢!(范唱)我到歌舞团里,时间不长就开始作曲了,而且是主力作曲,兼乐队演奏员。主要创作歌曲、舞剧音乐和话剧配乐。这段时间的工作,使我的音乐写作能力得到了很强的锻炼,积累了大量的创作经验。譬如到一个煤矿去

演出，我先去一天体验生活，写一首歌，等大部队来时，马上就排练、演出。这就要求创作既要快，又要有效果。

徐：这时的创作有没有考虑创作理念和风格上的把握？

张：这时没想那么多，全靠自己的感觉。甚至也没有正规的老师指导，没有教材，没有学习过和声学，全靠自己感悟。对于多声部的写作，是在现有的总谱中找一些规律，在现场演出中体验乐队的声部感觉。我讲一个故事：有一年我的《白毛女》巴松分谱丢了，巴松是低音声部，与旋律完全不一样。但我完全凭着记忆，把整场音乐吹了下来，在团里出了名，还受到领导的表扬。所以，我在团里是又红又专的典型，很快就成了乐队的副队长。后来，长春市文化局要培养我当干部，准备提拔为团长，所以，1976年组织派我到农村去当工作队员，到阶级斗争的风口浪头上去锻炼锻炼。就在这一年中，听说要恢复高考，我就一边工作，一边复习功课。1977年11月份，天气很冷，我拿了一大摞总谱来北京考试。从1978年上中央音乐学院开始，我算是系统地学习了西方传统作曲技术和各个时代的音乐创作理念，为我的传统音乐功底打下了坚实的基础。但是，我自己创作想法的形成和飞跃阶段是在法国。

徐：您从事电子音乐创作已经历了多年，那么，在创作思想方面是否可以分为若干个阶段？

张：我总结自己的电子音乐发展过程大体有三个不同的阶段，即早期的感知、探索阶段；中期的积累、学习阶段；现在的逐渐成熟、再思考阶段。

徐：请您具体谈谈各个阶段的思想状态和变化。

张：第一个阶段是感知和探索的阶段。我算是中国第一代从事电子音乐的人，电子音乐早期的发展是由一个非常模糊、朦胧的状态，一点一点走过来的。1978年、1979年上大学时，我听到过电子音乐，当时我并不很喜欢，只感觉到是一堆很复杂、很抽象的音响，同时又觉得还不错，但是，比较困惑：创作这些音乐用什么设备、什么技术、什么理念？我在1978级（号称对中国现代音乐起到很重要的推动作用），并不是最前卫的，谭盾、郭文景、叶小钢、瞿小松他们在这一方面都比我走得早，我相对比较稳重一些。我对当时极端的先锋派、前卫的音乐抱有保留态度，我还要观望一下。例如我大学毕业作品是交响诗《满江红》，只用了自由十二音，并不

是整体序列,还是有调性的概念,但是调性是非常复杂的。这样已经觉得特别前卫了,这是我当时的状态。所以,我最早听到电子音乐时,并没有勾起我对电子音乐产生一种神圣的向往和美好前景的想象,当时并没有觉得它是我最终要做的事业。

徐:您的大学毕业作品写作过程是否顺利?

张:这样说吧,使我最痛苦的是在大学毕业之前。因为我到中央音乐学院之前有八年长春市歌舞团的工作经历(已经写过一大堆总谱了),在有大量的工作实践经验的基础上到中央音乐学院来深造。当我系统地学习了以大小调体系为基础的传统作曲技术理论(西方20世纪之前的作曲技法)后,才对西方18、19世纪的整个古典音乐、浪漫音乐的旋律特点、和声特点、曲式结构等了如指掌。然而,在写毕业作品时,所面临的主要问题是该怎么写?与现在同学们的状态完全不同,现在的同学们在入学之前就开始写一些调式调性比较模糊,甚至无调性,或比较复杂技术的作品。可是在我们那个年代,现代音乐刚刚引入,写一些无调性的、复杂技术的音乐作品,会被认为是大逆不道。我当时所思考的问题是如何寻找一点新的想法,包括如何跨越传统音乐这几个方面的特点。我在思考如何能够写出属于自己的个性特征。如果我要模仿,以三和弦为主写作,那就像海顿、莫扎特的风格;如果以七和弦为主写作,就像贝多芬的风格;如果我在音乐中加入下属变和弦和重属变和弦,那我就像柴科夫斯基。因此,我最大的困惑是:怎样走出我所熟悉的、现有的知识体系,建立有自己个性特征的语言,寻找属于自己的音乐语言。我和同学周勤如、孙谊整天愁眉苦脸,因为我们跳不出西方音乐的影响,困惑了很长时间。

徐:那么,您是如何走到电子音乐创作这一领域呢?

张:我自己并不是从最前卫的电子音乐开始入手的。记得1981年(大学三年级),法国流行音乐作曲家雅尔到北京首都体育馆来演出,对我的触动和影响很大。庞大的演出阵容,有一个巨大的广告牌上写着"电子夜",满台全是机器,音箱也很多,台上没有人演奏,雅尔在后台。这次的音响,我受到了震撼,我本来习惯的是室内乐、声乐、交响乐,对电子音乐并没有感觉。但是听了这场音乐会后,感受到由无知到逐渐有知的过程。我真正感知到了不用通过传统的人声歌唱和器乐交响也能够产生非常美妙的声音,尽管雅尔的音乐是流行的、有旋律的,节奏是非常明确的。但是,我从这里感受到了通过这种发声原理和发声方式,可以创作出更美好的

音乐，感受到音乐的其他形式和表达语言。大家可能想象不到，因为我现在所从事的、推崇的不是这些东西，但它是我发展中比较真实的故事，对我来说比较重要。

随后，中央音乐学院有过一些局部的、探索性的活动。如在1982年左右，中央音乐学院有了一台机器，我们第一次见到了用一支光笔，通过在屏幕上画出简单图形，这个图形就会转化成波形，这时的感觉是真神奇，这么一弄就出一个声音，只要画两个圈就出现波形，这时就逐渐对电子音乐有了兴趣。又如请到澳大利亚的斯密斯·马丁先生（曾经在香港的中文大学里教授电子音乐，1994年后还来过北京），他当时送给中央音乐学院一台"菲雅莱特"，其实是计算机音乐的最早的设备之一，现在已经停产了，这是电子音乐发展的规律。当时一台计算机使用的机箱、软盘都很大，有两个驱动器，给一个简单的指令，要工作好长时间。对我的启发是这个东西是能做音乐的，并开始思考人与机器之间的交互式关系，思考如何通过机器的方式能够把声音做出来。在这之前，雅尔也给中央音乐学院送了一台电子合成器（最老式的用各种小插子的方式调制电子振荡器），振荡器振荡后通过调制的方式能够改变频率、频段等，使音色发生变化。就这样开始一步一步地了解，逐渐对电子音乐有了感觉。

我作的第一个电子音乐作品，还不是纯粹的电子音乐，属于商业音乐。1985年，导演黄甫可人拍了一个三集的电视连续剧《生死场》（依据萧红名著改编，国内刚刚有电视连续剧）。当时苦于没有乐队演奏的经费，于是委约我创作这部电视剧音乐。我当时用了16轨的模拟录音机和"菲雅莱特"机器，向张千一借了一台合成器，再请了陈远林合作。我们没有写一个音符，在机器前即兴把三集电视剧音乐完全用声音配出来，里面没有旋律、节奏，完全是声音和音响。我认为这是中国电视剧音乐最早完全采用电子音乐制作的作品，也可能是国内第一部电子音乐作品。

1985—1988年是我早期感知和探索电子音乐经历中的一个小高潮。因为有了一个历史的机遇，就是中国内地开始盛行流行音乐了，我便成为进入流行音乐圈子最早的作曲家之一，很长时间从事流行音乐的编配和创作工作。用电子合成器（还没有计算机）、硬件音序器来做流行音乐。这段时间让我对声音的了解产生了飞跃，因为这时不断有合成器出现，最早YAMAHA的GX7型，接着是ROLAND的S50、D50，已经有了采样功能的合成器。我在1987年已经用了采样的声音，做一些自己

喜欢的东西用在节奏型里面，这时对声音的观念在逐渐改变。

徐：也就是说，大量的流行音乐实践活动，为您走向专业电子音乐创作奠定了基础。

张：对。差不多每周要出一个卡带，这段时间的创作经历、对声音的认识，使我终生难忘。所以我也建议现在的同学，无论你从哪个渠道进入电子音乐领域，要把实践放在第一位，把理论放在第二位，这也是我的一个教育理念。真正电子音乐的高手并不是完全靠老师教，而是在自己对声音有感觉之后，靠自己的勤奋努力。如果你喜欢的话，甚至可以废寝忘食。

我在流行音乐的探索工作中所积累的经验，是我能够在巴黎进入电子音乐领域中的敲门砖。在录音棚里经常亲自去录磁带，亲自去接每一个接口等具体工作，使我有了很强的动手能力，积累了大量对声音认识的过程。例如：我去法国学电子音乐时，要考巴黎郊区瓦列兹（Edgar Varese）音乐学院的大师班。我去时，这个大师班的考试已经结束，并且上了两次课了。但我还是要求加入这个班里学习。老师问有什么电子音乐的经历？我说只作过一部作品（我当时认为是电子音乐作品，为中国的笛子和电子音乐而作，实际上全是合成器做出来的），老师说听听吧。于是，我拿出1/4英寸的母带，很快地操作起来，还没等出声音，老师就说，不用听了，看到你这么熟练的动作，没有在录音棚里长期的经历，不会有这样好的"身手"，不用考了。就这样，我顺利地进入了大师班学习。

徐：去法国是您电子音乐发展中的积累和学习阶段，请谈谈在巴黎学习的情况。

张：第二个阶段是1988年至1993年。由法国政府和中国文化部决定有几个人可以享受法国政府奖学金在巴黎学习，我就义无反顾地把所有做流行音乐挣钱的活儿全扔掉，去了法国。当时去法国学习的目的不是极其明确，因为政府并没有指令要学什么。作曲系认为国内的现代音乐没有受过系统的训练，就学现代音乐吧。所以我在法国的前两年主要是学习现代音乐，包括20世纪的乐队写作和作曲，系统地学习了很多法国现代音乐的作曲体系，在两年内拿到了巴黎高等师范学院的最高学位。

巴黎电子音乐环境非常好，我最大的幸运是能够在巴黎度过若干年，这是一个如饥似渴的学习和积累的阶段，我彻底打开了眼界。尽管前两年主要从事管弦乐的

写作,但是我听了大量的电子音乐会,记得听过最重要的音乐会是吕克·菲拉利(法国具体音乐和磁带音乐非常重要的代表人物)的个人专场音乐会。我的传统视唱练耳并不差,但我的耳朵是在巴黎才开窍的,对声音的认识、对声音的感知能力,对声音的内核和外延、声场的整个概念等,是在巴黎听了大量的音乐会后逐渐形成的,让我真正从心里喜欢电子音乐,奠定了我对电子音乐理念上的认识。我之所以感受到电子音乐很崇高,是因为它的语言、要表达的东西可以从具象到抽象,它已经超越了传统的人声歌唱和器乐交响能够给我们带来的听觉体验。我既不排斥古典音乐,但更喜欢现代音乐。在具体创作中,我希望能够把古典的美和现代的美融合在一起,能够把中国传统文化里的东西和现代的技术融合在一起。

徐:通过前面两个阶段的积累,您已具备了成熟的创作思想,那么,之后在您的电子音乐发展中有哪些特征呢?

张:1993年回国后,我创建了中国第一个正规的电子音乐专业机构——中央音乐学院中国电子音乐中心,在现代电子音乐的教学、科研、创作、演出、国际学术交流等众多领域全方位地开展工作,这是一个非常艰难的过程。在这里,已经培养了一批集音乐创作、演奏、制作为一身的电子音乐人才,并逐渐形成了一个精良的电子音乐创作团队。同时,历届北京国际电子音乐节在这里成功举办,越来越引起国际社会的关注,使其成为国际重大品牌音乐节之一,成为电子音乐交流的重要平台和窗口。在电子音乐的创作方面,经历了探索、创新与反思之后,我没有完全沿着西方国家的路子去走,而是形成了具有自己个性特征的路子。在具体作品中,我追求的东西绝对是体现中国人的文化,而不是欧洲人或美国人的文化;也是现代音乐作品,绝对不是古典音乐,不是民间音乐,不是世界音乐,不是流行音乐,它应该是我的音乐。

经过三个阶段不停的探索和思考,对电子音乐由无知到今天有了一点认知,我很高兴,我终于找到了一条为之奋斗而不后悔的路。我对电子音乐的认识是:如果说远古是以人声歌唱为标志的时代,农业社会是以金石之声为标志的时代,工业时代是以交响乐、歌剧为标志的时代,那么信息时代是以电子音乐为标志的时代。我们能够生活在21世纪这个信息时代,有幸能够感受到高科技的浪潮,能够感受到数字化的浪潮,我们愿意为这个时代而奋斗。这是我的理想,也是我自己的光荣,

我愿意为它继续奋斗下去。

2. 关于技法与风格

徐：您经历了三个阶段的探索和思考之后，对电子音乐有了自己的认识和创作理念。请您谈一谈创作技法和风格的关系。

张：实际上音乐的技法和风格是紧密联系在一起的。我认为音乐技法和风格都离不开音乐作品所运用的音乐语言，不同的音乐语言，决定不同的技法和不同的风格。大家都知道，不同时代有不同的风格，这些不同的音乐风格具体到音乐创作中，最主要的就体现在音乐的语言方面。如果用大小调体系来作曲，是18、19世纪最常见的现象；如果用十二音的技巧来作曲，这是20世纪的产物；如果音乐中使用了噪音，这是20世纪下半叶的现象。不同的时代有不同的声音，而且这些不同的声音是由不同的作曲家通过不同的技巧来实现的。电子音乐的语言总体上可以分为两类：一是以乐音体系为主的语言（应用型）；二是以非乐音体系为主的语言（学术型）。

徐：您的作品《吟》是为中国笛子与电子音乐而作的，这部作品的创作背景是什么呢？

张：这首曲子是我个人作品中比较重要的、我自己也比较认可的一部作品。因为我对这部作品的研究和探索，伴随了我对电子音乐语言长期的思考过程。

第一个版本是1988年作的，它在中国电子音乐界差不多是最早的学术型作品。当时并没有计算机和各种各样的电子音乐软件等高科技的工具，而且，传统乐器和电子音乐之间能不能找到一个结合点，对我来说也是一个问题。但我有一个强烈的意识，中国作曲家作电子音乐有没有可能不走前人走过的路？如果按照前人走过的路一步步走，那么，我们不仅比人家晚了40年，恐怕距离会越拉越远。所以我把多年的作曲经验结合在一块，集中思考这个问题，希望能够在音乐语言上有所突破。1987年，我在北京的流行音乐界已经很有名气了，借着这个条件，我租了三间房子，找了一些乐器、合成器，组成一个传统乐器和电子音乐组合的工作室。我以前有部作品叫《咏春三章》，是为笛子和大型民乐队而写的，《吟》是其中的第一章。我把这首曲子的旋律拿过来，重新构思一部电子音乐作品。我在思考如何使电子音乐和民族乐器能够真正结合起来，并且相匹配，既是一个现代作品，又和中国传

统文化相融合。凭借我对电子声音的感觉，就在十几台合成器中找，尽可能找一些非乐音体系的东西来与笛子结合。最后找到一大堆和笛子不相关的各种各样的打击乐、噪音，将它们放到一块，先把笛子录在多轨录音机中，然后一边跟着音乐，一边一轨一轨地往里添加其他声音。当时觉得这个音乐也挺好，所以就把它拿到法国去，我的老师还很欣赏。国外还没有听说过用几台合成器加上民族乐器作出电子音乐。这首曲子在法国演出过，大家觉得还不错。

徐：后来在这个版本的基础上又重新创作了新版本，是吗？

张：对。过了若干年后，我对电子音乐的认识，包括对音乐语言的认识不断产生变化、不断升华。特别是在我回国从事电子音乐教育半年后，对电子音乐的声音有了新的体会，对语言的认识有了一个飞跃。我希望在《吟》这部作品中电子的声音和笛子的声音能形成整体的、对仗的一个大的音乐空间，来把乐音和非乐音这两种声音很好地融合在一块。现在我会马上告诉你，最好是把笛子的声音采样，然后通过计算机来处理，再和电子声音合成，我认为这是最佳的选择途径。可是那个时候，我只能靠自己去探索、琢磨，后来我找到了这条路。其实，那个笛子的声音在我去法国之前，我就已经采样了，但我一直没有时间做。2000年有一次机会，是法国里昂国际现代音乐节要演奏这部作品。我说既然要演出，我干脆重新做一个版本，把作品中所有的电子声音全部重做。于是，我用了两个礼拜的时间，把我录过的所有民族乐器的原始素材都找出来，采用了这些声音中最主要的、不是它的乐音，而是乐音的发声方法中最有特点的东西。如埙在演奏时空气的噪音；笛子在吹笛膜时什么感觉，吹纸膜时什么感觉，它的气息运用不是一个实的，而是"嘘"的感觉；等等。我觉得这些发声方法中所体现的东西，恰恰是中国传统文化中经历了几百年、几千年，若干代人的逐渐积累，而留下来能够真正代表东方精神、代表中国民族文化的很多东西，它们不在音符中，而在各种各样声音的细节之中。如果你对古琴感兴趣的话，你就应该研究古琴的发声原理，比如在触键、拨弦的这一瞬间，把它分解成10个细化动作，每一个动作中都有不同声音的变化细节。如果能把声音追求到这么细，就会找到每一件乐器发音的一瞬间所产生的最有代表性、最有个性、最能体现自己和别人不一样、最宝贵的声音。

徐：新版《吟》是怎样体现您对声音的追求的呢？

张：我与中央音乐学院方承国教授交流过，用一句话概括中国传统文化的精髓，是什么？他的看法是：中国传统文化中最有价值、有代表性的是"月"文化（西方人认为太阳是最有光彩的；中国人不这么认为）。的确，月亮的含蓄、妩媚，让人有一定的距离感，恰恰是这些东西最能够打动人心。所以，《吟》的创作中，我在笛子上找到了这样的感受。我把采样器的采样声音，通过合成器的键盘来控制，带着拐弯的声音、带着巨大的混响，这些混响不是一成不变的。我是用模拟手段做出来的，我不太喜欢数字化的声音。你可以听到一种和笛子相关的、很接近的声音，但不是笛子，这个声音很实，究竟是什么，用语言无法表达。我认为恰恰是通过语言表达不清楚的声音，最能够打动人心。

例如，作品引子里的电子声音部分，是一种原始的感觉，是来自外部世界的声音。这种声音既是乐器吹出来的，也是我做出来的。在原声乐器上只是一个"噗"的声音，经过合成器录制、演奏后，它既像一个乐器，但又不是乐器，只感觉这种空间里有一种很民族化的、地域化的声音存在，它更接近于内心的一种咏叹。我现在写作品很少写风景、写小桥流水等，我希望更多地描写人内心的情感体验。这个引子的声音是虚拟的、来自遥远地方的感受，达到了传递一种有深度、深邃、空灵意境的作用。所以当笛子出来时就形成鲜明的对比，笛子代表主人翁，是富有特色的真实乐器声音。接着电子声音部分出现了开始埙的声音变形，可以让人联想到和引子是同一个材料。我不希望有过多材料杂乱无章的堆砌，我希望材料干净、简单，但是这种简单要有技能，需要功力；否则，简单就是简陋。另外，空间感是电子音乐的最大特点之一，《吟》的引子就把人带到很特殊的场景里来。制作时用了 ROLAND 的 FT550 效果器，几乎把效果器的时间推到 8、9 秒，甚至 10 秒，可能没有几个人敢用这么长时间的效果器。但不是没有任何条件，是通过多次录制等手段造成一种有活性的空间感，混响中没有一般的那种"边"。从而获得非常大、非常宽的声场，这是电子音乐语言里比较重要的因素。因此，制作技术是决定最终音响品质和作品水平的重要方面，而不是凭设备。

在《吟》里，很多地方我都用了笛子短促的吐音作为笛子声音变形的重要材料。基本上有两类：一类是长的；一类是短的。短的声音材料是用作曲机来控制、演奏的。如第二部分的声音，其音高都是不确定的。但是，确实有音高变化，是一

种噪音的运动感觉。这段音乐在制作方面的特点是电子音乐部分没有做任何预制的东西，而是靠现场效果器的控制来使传统的笛子处在电子音乐的空间里，当需要笛子声音有反馈或呼应时，就把 DELAY 稍微推一些。如果声音需要纯直，不需要返回、呼应和形成复调效果，显然不需要效果器。这部作品中并没有特别复杂的技术手段，更多的是即兴，是在音乐语言方面下功夫。有一个段落，所有的电子声音部分都是由笛子和埙的吹口声音采样、处理而成，和笛子的展开构成了一段配合，从音乐中能够感受到真实笛子吹起来的口风噪音是比较实的，而电子声音里所使用埙的吹口声音处理成比较朦胧的，实际上发音原理都一样，都是用吹奏乐器口风里的噪音来做的声音。当电子音乐到高潮时，那种类似打雷、闪电的声音实际上都是笛子的吹口声音，加了最大的混响，经过电子化的处理，就形成了现在排山倒海的效果。如何在传统乐器上开发现代演奏法，开发新的声音，是当作曲达到一定深度后，需要做的事情。在这段音乐里，我希望把原来内在的、吟唱的东西完全爆发出来。除了电子音乐以外，还在笛子本身寻找新的声音素材：笛子有正常的吹法、有使膜的吹法、有不使膜的吹法、有吹笛子头、吹笛子指口等；把唢呐的卡腔用到笛子里来，卡腔部分是用嘴全部堵住发音口，用喉头吼出"呜呜——"的声音，然后再用效果器处理，我们听到的音响是类似号啕大哭、痛不欲生的感觉，让情感完全宣泄出来。同时，在电子音乐方面完全用笛子短促的声音，加了巨大的混响，成为打击性的音响效果。

乐曲高潮后是一个有再现因素的尾声。我希望作品中还有很多传统的元素在里面，这也是音乐语言的概念。因为人们已经习惯了古典音乐的起承转合、三部性、两部性等结构。这对于一个成熟的作曲家来说，在现代音乐创作中还是可以非常巧妙地利用传统结构的特点，当然要做很多改变。我在作品里经常是只再现某种音乐元素。如我在《北海咏叹》前面用语言材料念"三字经"（代表中国传统文化的符号），而尾声再现时我换用语言材料念"百家姓"。大家感觉到文化符号的概念完全一样，尽管开始是童声，后面用京剧的青衣和童声形成复调织体，好像母亲教孩子一句句说话，是中国传统文化意义的体现。这种语言材料前后呼应，尽管没有一句话是一样的，没有一个音色是相同的，但感觉是再现。在《吟》的再现部分，笛子换了吹法，旋律变化为倒影。

徐：作品《吟》可以说是现代电子音乐与中国传统文化的完美结合，它是否也体现了您的创作理念？

张：这部作品较多地反映出了我的一些创作理念。比如在《吟》这部作品中能够感觉到的还是一个文化背景；旋律并没有特别复杂的东西，我希望听过之后很容易记住；电子音乐部分也没有复杂的东西，相对比较简单，给大家一个深刻的印象。有过多年的创作经历之后，现在希望越写越精练（不是简单），音乐素材需要大量的过滤，把可要可不要的东西大量地舍去，这是我个人的体会，也是创作理念的问题。我认为这部作品在传统乐器和现代电子音乐的结合方面还是比较成功的。电子音乐部分改了两稿；笛子部分是一次性写完的，调性是非常清楚的，用自由十二音，但还是能够感觉到中国五声性的旋律特征。

我建议现在的同学们去研究乐器法，目的不是简单照搬，而是为了发现新的声音，发现新的演奏的可能性，争取创造新的声音，用新的声音来创作新音乐。我对电子音乐最高的评价是，电子音乐能够创造出传统音乐所没有的任何声音。我个人并不喜欢用 MIDI、用音源的方式进行创作。我不是说它不好，只是作为一种追求还不够，电子音乐的追求是要创造出新的声音。因为 21 世纪，如果我们这一代人还是写出与贝多芬一样的交响乐，写出了贝多芬"第十一交响乐""第十二交响乐"……结果只是在古典音乐的大厦上又多添了一块瓦，多加了一块砖。从某种意义上说，我们对世界没有任何贡献，我们愧对后人。我的想法是要创造新世界。

徐：大家一直在谈传统作曲技法和现代音乐创作的传承关系，在您的音乐创作中如何对待传统作曲技术？

张：举例来说明这个问题吧。我为进修班的同学批改作业。这些同学来自各地文艺团体，是有过十几年，甚至二十几年创作经验的人，我经常说他们大量的语言问题没有解决。我认为语言问题没有解决，可以分为几个方面：一个是旋律语言，一个是和声语言，还有一个是节奏语言，基本上还是套用大小调式，或中国最老式的节奏。一方面，这三种语言问题不解决，基本上还是中国人说外国话，而且是说得不利索的状态。在中国音乐里，五声性的东西更能让大家感觉到，因为这是我们的"母语"。另一方面，扎实的传统作曲技术理论是现代音乐创作的基础。比如我教的第一门课是和声，对学生要求既然是传统和声，就得完全按照传统音乐的思路来

走。所以，毕业时和声要考四门功课：和声前奏曲的写作、键盘和声、和声分析、现场出题创作。如果经历了这样的严格训练，古典和声的理论就到位了。在实际创作实践中，我认为要不断地从各种和声现象里寻找能够和自己母体语言接近的东西。如果一个简单的民族五声性的旋律，配上斯波索宾，感觉是下面穿马褂，上面穿西装，有驴头不对马嘴的感觉。我说得比较直，因为我对这深恶痛绝。我举一个例子，是我为扬州歌舞团做的一个舞蹈音乐《水墨芦花》。他们要求以大家熟悉的民歌《拔根芦柴花》为题材做一个能够体现江南特点、能够代表江南文化的音乐。如何把民歌变成舞蹈的曲子呢？不能把民歌的曲调原封不动地奏一遍、配个叮叮咚咚的伴奏；用民族的东西太多不行，要时尚；用流行音乐的东西太多也不行，要有鲜明的民族特色和地域特点；如何能够使音乐很民族化，但不老旧，很流行化，但不俗。带着这些问题，我将多年对作曲的理解，集中体现在对旋律语言、和声语言和节奏语言的提炼上。

  第一件事是提炼旋律语言。这首民歌的旋律很长，我先把民歌中最有效、最有特点的"do mi re"这三个音提炼出来作为主要动机，然后在这个动机的基础上创作出一个新的主题，大家能从主题中听出这首民歌的感觉，但已经不是原来的这首民歌了，原本比较连绵悠长的曲调，变成了个性特征鲜明、容易记忆的对仗性主题旋律。这个主题旋律已经有了调式调性的变化，但与民歌的风格是一样的。这种调式调性的变化在传统五度相生的调式体系中能够找到依据：有一个主音，旋律向左走是下属，向右走是属；向左走两步是重下属，走三步是三重下属。在中国民族调式中用五度相生的道理来说，下属方向的东西比较多，中国音乐的色彩与西方音乐的色彩完全不一样，就是这样的道理。第二件事是提炼和声语言。这个曲子中几乎没有大小调和声的语汇，我将一些调式和声语汇和民族化的和声进行了融合。如果要创作一个没有什么想法的作品，比如disco或民谣等，是很容易的事，网上到处都有。但是作为一个专业作曲家不可能做这种事，要有一种追求。我对和声很在意，因为我认为这是一个有调性音乐或有音符音乐重要的组织基础，但我在作品中避开了传统和声理论的约束，使用符合民族音乐特征和自己个性特征的和声语言。例如，我使用了主和弦到下属和弦的进行，而没有用主和弦到属和弦的进行，这是我对调式和声和现代和声的理解。实际上是我从赵宋光先生的和声中找到了一点东

西，但没有完全按照他的路子走，我又扩展、改造了这个和声，我认为赵宋光先生的调式和声理念已经不能满足我现在要走得更远的创作的理想和创作的意识，所以我把更多新的东西往里糅、往里融合。这个糅的过程是一个不断探索、不断体会和声语言的表情作用的过程。第三件事是提炼节奏语言。现在大家都喜欢用一些舞曲的节奏，我也喜欢。但是怎样能够把舞曲的节奏写得有活力、有生命，关键的问题还是语言。我写节奏时要找一些有个性的、采样的声音放到节奏中。我在《水墨芦花》中也用了 loop，但不是一般化的、死的 loop，我找了很多新鲜的元素加到 loop 里面，形成了动力性很强的节奏语言。

《水墨芦花》最终是要在民族民间音乐、世界音乐、流行音乐三个不同的音乐风格中找到结合点。依照对方要求，作品中用了弦乐，还有人声，人声用流行唱法演唱。从作品中可以感受到民族语言和其他提炼出的和声、旋律、节奏语言的融合。创作这种具有多元因素风格的音乐作品也不是容易的事情，也许是画鬼的东西更容易，画人比较难，画人要画得有味道大家才认可。

徐：您曾经在流行音乐界有很大影响，到北京来还掀起了一阵风。那么，20年后，您现在认为流行音乐与专业音乐创作有什么联系？

张：我从事流行音乐的时间比较早，现在我还喜欢研究、琢磨流行音乐中真正有价值的东西在什么地方，哪些东西是精华。我觉得作曲家的创作活动，和他的生活环境、背景有关，尤其是和他吸收不同种类音乐的营养有关系。大家知道"吃五谷杂粮才能长得健康"，音乐也是这样。如果你是一个悟性很高的人，你就会从各种不同形式、不同风格、不同类别的音乐中找到一些闪光的东西，悟到里面真正有价值的东西，然后再加以扩大，作为创作中的某种语言、某种技术。例如，我为江西歌舞剧院写的舞剧音乐《瓷魂》，曾获得了六项政府的文化大奖，其中音乐获得三个大奖：一个是文化大奖，一个是全国舞剧比赛的优秀作曲奖，另一个是北京市庆祝建国五十周年文艺作品比赛大型音乐作品的一等奖。为什么得到了很多肯定？我觉得很重要的原因就是在我的音乐中融合了不同时代、不同种类、不同类别音乐中有价值、有个性的多种语言要素，使其成为我自己的个性化语言。作品中使用的声音类别很多，既有民间艺人说唱的声音，也有女高音天使般纯净、美妙的声音；还有大量电子音乐的声音，很多噪音，民乐独奏的音色。因为这部舞剧本身比较古朴，

它需要各种各样的场景、各种各样的人物和各种各样的心态，所以音乐的元素比较多。在主题设计上，我用最简单的音乐材料，刻画出最丰富的音乐形象来。材料简单才便于记忆、便于重复，只有便于记忆、便于重复，才有可能在重复的过程中做出各种各样的变形。我基本上都用三两个音进行不同的变化，舞剧《瓷魂》的音乐就是这种作曲理念运用的范例，还有刚才谈到的《水墨芦花》也是这种理念，这是我这么多年从事音乐创作实践的深刻认识。

这个舞剧有一场音乐叫《祭窑》，写窑工祭祀的舞蹈。描写人们为了让自己烧的窑能够平安无事，所进行的祭祀活动。5分钟的音乐，用很多的材料来表现，大家觉得很容易。我在这个作品中只用了四个和弦，听音乐时不会觉得烦，因为在不断地变化。但是万变不离其宗，这四个和弦作为一个基本的和声材料是不变的，音乐层层展开，它的层次感，给听众更多的联想，联想更多声音里不能包含的内容。这四个和弦不是大小调体系的Ⅰ、Ⅳ、Ⅴ、Ⅰ和弦，而是在流行音乐，包括爵士音乐中找到的有价值的和声特点。它能够循环形成一个 loop，是电子音乐的一种手段。我在和声不变的情况下，对上面的旋律做了各种各样的变化。这四个和弦的调性是非常清楚的，但不是简单的Ⅰ、Ⅳ、Ⅴ、Ⅰ的概念，这是我在传统音乐、流行音乐、现代音乐里找到的唯一的一条路。然后在这样的和声底座上，配上一些比较流行的节奏（流行音乐的鼓点），再添加一些歌唱性的、比较自由的、闹神闹鬼的、祭祀的东西，就可以表现舞剧所需要的音乐内容。这段音乐比较长，其中不变的因素有两个：四个和弦、两小节的鼓点。这个作品如果要从音乐语言的角度来分析，是多种语言的混合：整个气势和层次是交响乐的；四个和弦和两小节的鼓点 loop 是流行音乐的；和声语言又是现代和声的概念（do、♭mi、sol 和 ♭re、fa、♭la 是非常远的关系，它既有调，又没有调的感觉，do、♭mi、sol 的 c 小调感觉永远不变，但显然不是 c 小调）。多种语言的搭配、结合，实际上有一定的冒险性。并不是只要这样写就成功，其实这样写有一半以上是失败的，因为要有相当的技术功底做保证。这么多语言在音乐里面，如果在一个比较好的声场环境中听是比较好的，但如果在一个比较混的环境中听反而不好，因为它声部太多了。

3. 关于审美理想

徐：请您谈谈对现代音乐中一些极端主义的看法。

张：我对现代音乐的认识经过了很长时间的思考，从不理解到逐渐理解。也不是什么样的现代音乐都喜欢。作为现代音乐作品，要有特别出彩的创意，是古典音乐里没有的想法。类似《4'33"》这类作品，作为极端现象有一次就可以了，如果第二次出现就没有意义。对于现代音乐中真正走到极端的东西，我并不是很喜欢，但对我来说，只要是现代艺术，我从骨子里觉得它是时代发展的必然。但是，现代音乐如何发展？没有大一统的说法。因为，这个时代是一个多元化发展的时代，每个人都会有自己的音乐表达方式和想法，不能同一而论。

徐：您认为一部理想的现代音乐作品应该具备哪些条件？

张：现在社会上流行的商业音乐，尽管节奏、旋律是流行的，但整个调式、音阶、和声体系仍然是18、19世纪古典音乐的体系，所以，这种音乐不是真正意义上的现代音乐。我认为现代音乐创作的标准，第一是要有非常生动、鲜活、具有个性化语言特征的创作想法，要有创意才会有生命力，有活力。古典音乐作品实际上也是这么要求的，只不过没有把创意和想法提升到这么重要的地位。而现代音乐作品如果没有创意和想法，那就没有意义了，只是一堆技术的堆砌。第二是一定要有音乐的可听性，音乐的可听性不能简单理解为旋律等因素，它是指音乐性。古典音乐不用谈音乐性，古典音乐都有音乐性，没有音乐性的作品早就被历史给筛下去了，音乐性弱也都筛下去了，只剩下音乐性强的作品，贝多芬也不是所有的作品大家都喜欢，大家喜欢的那几部作品都是音乐性强的。音乐性是我追求的艺术标准中最重要的因素，我永远都放到首要位置。第三是要有现代音乐的标识性特征，一听就不是古典音乐。第四是作品中的技术含量，这是作为一个专业作曲的基本要求。如果一部音乐作品在技术上没有出新，那就是一种重复，重复别人、重复自己的作品还是少写一点。最终是要通过新颖的艺术创意，在具有音乐性和技术含量的形式中体现一种文化底蕴，表现我是谁？我是一个中国作曲家，是中国作曲家集体中的张小夫，我不是别人。

徐：序列音乐曾经风靡一时，您对序列音乐持什么态度？

张：序列音乐对于我们来说已经是古典音乐了，是现代音乐中的古典音乐，它已经过时了。我在法留学时，认为现代音乐的路我应该走一遍，老师说没有必要，不同意我写序列音乐。但我还是用整体序列写了两个乐章的弦乐四重奏，后来自己

也不满意。因为，我觉得这里面不是以表达情感为主要途径，而是以表达技术和创作理念为主要途径，已经丧失了音乐性。当技术性走到极致时，对音乐性有一定的扼杀。音乐性和技术性是有矛盾的，但不能简单地说技术性越强，音乐性就越差。经过几十年的创作，我逐渐悟到了一些东西，在有调性和无调性之间、在乐音和噪音之间，我找到了一种平衡。现在我喜欢的音乐类型，技术性和音乐性都要兼备，而且有个人的创作理念和想法，有一定的追求。我认为这些已经在我的作品中得到一定程度的体现。这是对作曲家深层次的、文化方面的要求，我自己并不认为做得很好，我还是要不断努力。

序列音乐对于现代音乐来说是一个幸事，还是一个遗憾，现在还不好说。只能说在20世纪上半叶时，音乐出现了整体序列的态势，很多国家都以它作为作曲技术并迅速发展到一个高峰。结果是人们勉强听了三四十年后就没有人再听了，因为这种语言不是大多数人能接受的语言。老百姓能够接受的语言还是流行的语言，流行音乐可以到广场上去演出。

徐：中国传统音乐文化里的"无弦琴"之说与现代音乐理念在表现形式上有相似之处，您是否认同？

张：老庄里的大音稀声也是这种概念，其精神实质是要追求那种天人合一的境界。中国道教的这种思想在西方还特别盛行，但是我觉得西方人对它的理解很不够，因为要达到天人合一的境界是很难的。中国传统文化给我们的营养，是我们从事音乐创作所必须具备的文化营养的主脉，也是我们写的作品与西方人有很大差别的根基。现代音乐所追求的个性特征与富有个性的中国传统音乐文化确实比较容易融合，比较容易找到结合点。

徐：《诺日朗》是您为多重打击乐、多媒体数字影像和电子音乐而作的电子音乐作品，它以藏族文化为背景，表现一种藏文化与哲学上的反思。

张：是这样。"诺日朗"是藏族传说中的男神，这部作品通过提炼"转经"和"轮回"两个最具有藏民族特征的生活表象和精神理念，通过现代电子音乐结构成为"圆"，并以制作技术中的循环手段与整体音乐架构的螺旋式发展，将藏文化中蕴涵的"圆"，即生活表象的小"圆"（如转经、捻佛珠、跳锅庄等）与宇宙万物转生轮回的大"圆"提升出来，从而形成一种独特的、个性化的音乐语言。在制作手段上，

将具有原始象征意义的铜质、皮质、木质、石质打击乐器的现代演奏技法与电子合成音响配合起来形成对比，通过具体的声音、抽象的表现、浪漫的写意创造出人神对话的虚拟空间。

徐：您的作品大多表现一种抽象的内容，如《诺日朗》只能让人感受到藏文化的气息，而没有描写性的东西。

张：我在音乐作品中不想表现景啊、物啊、事啊，我觉得写人的内心比较好。人也不是个具体的人。譬如《吟》就表现人的思绪、文化的碰撞与思考，一种苦闷、彷徨，有时豁然开朗，有时捶胸顿足，各种各样的矛盾、情绪等。

4. 关于听众及雅俗关系的思考

徐：您认为现代音乐作曲家与受众之间是一个什么样的关系？

张：21世纪的音乐最主要的特征，在于作曲家的创作理念和观众欣赏之间的矛盾。老百姓对有调性的音乐还是容易找到感觉，大家愿意在心里跟着音乐一起唱，为什么古典音乐的旋律多数人可以产生共鸣？就因为有能够一起咏唱的可能性。如果把旋律、调性给撕裂了，老百姓就只能听了，在心里跟着哼唱的感觉就少了，同时产生的共鸣也就少了。现在有那么多人愿意唱卡拉OK，我们应该从多个方面来总结人们认知音乐和欣赏音乐的心理成因，研究人们音乐承受能力和欣赏习惯的变化规律，对作曲家和欣赏者的沟通会有帮助。如果作曲家写作品，完全从创作的角度思考，音乐只是为了科研（实验），只是为了自娱自乐、好玩，不考虑老百姓能不能找到感觉的话，那你愿意怎么写就怎么写。如果你的音乐还有一定的社会功能，就必须考虑音乐是给人听的。类似约翰·凯奇、克力斯坦·沃尔夫等专门搞实验音乐的作曲家，他们的观点是不指望任何人喜欢自己的作品，作曲是一种纯个人化的行为。我当然不能认同这个观点。

徐：您在进行音乐创作时，要不要考虑听众的类别？

张：肯定要考虑的。如果我是为纯音乐会而写的电子音乐作品，那首先要考虑的是尽量符合自己的美学观点，让我发自内心的所有想法，在作品中实现，能够真正达到艺术表现的要求。对于观众能不能完全感悟、理解和产生共鸣，是作为第二位的。如果是为电视剧等大众化的形式而写的电子音乐作品，那首先得考虑对象不是现代音乐的受众群体，音乐就不能太前卫，就得考虑使用大众能够产生共鸣的音

乐语言。譬如我的作品《吟》或《诺日朗》，我觉得当代人都能够接受，因为我写作时已经考虑到作品的演出场合，不仅仅要在最前卫的音乐会上演出，而且也希望能够在大众舞台上演出。所以，我没有追求语言上的绝对抽象，我是要走一条雅俗共赏的路。

徐：您认为音乐的雅与俗有没有一个标准？

张：雅俗问题是大家心里都明白的一种说法，但这个说法本身就不准确。如果要简单的解释，可以理解为为小众的音乐是雅，为大众的音乐是俗。我写作品，是朝着雅俗共赏的目标做的。我不知道这个标准是什么样，但我能够感觉到，我自己基本上满意了，观众也基本上会有共鸣。这里面最重要的是要有音乐性，有了音乐性才能有可听性。

徐：电子音乐中哪些属于"小众"音乐？哪些属于"大众"音乐？

张：专业化的电子音乐不具备在社会层面大面积地应用和商业化发展的基本条件，是纯粹艺术范畴的、以作曲家的个性化创作和实验性的探索为前提，说到底是属于前卫艺术的"小众"文化范围。高科技浪潮的冲击不仅强有力地推动了专业化电子音乐在探索和研究层面的发展，同时也逐渐扩大到社会应用的层面。"象牙塔"类的电子音乐通过流行文化、大众文化的途径逐渐地渗透到人们的社会生活层面，并促进社会化的电子音乐走入家庭，融入以个体化方式和多媒体化、网络化等为特征的娱乐领域。这种社会化、个人化的电子音乐就属于"大众"文化范围内的电子音乐。特别是 MIDI 技术的出现，结束了电子乐器单兵作战的时代，打破了电子设备间不能对话的技术范畴，使得批量化和集成化成为电子音乐大众化的前提，也结束了专业化电子音乐单一层次发展的局面，形成了专业化电子音乐和社会化电子音乐齐头并进的发展态势。

徐：专业化电子音乐与社会化电子音乐在音乐形态方面的区别是什么？

张：在节奏安排方面、旋律组织方面、和声安排方面，专业化电子音乐摒弃了传统声乐和器乐音乐的审美要求，而在纯粹的声音世界里探索新的节奏语言。而社会化的电子音乐则直接与流行音乐接轨，并把节奏的开发和拓展作为音乐创新的亮点；尽可能利用古典音乐和浪漫音乐的旋律优势，从民族音乐中吸取营养，加以改造和发挥，整合创造出新的流行时尚，使之更贴近大众；不仅充分利用大小调体系的和声技

术和语言，而且打破了时代的局限，大量吸收和采用调式和声、爵士和声以及平行和弦等流行和声技术，创造出围绕几个固定和弦动机展开音乐的新流行套路。

徐：请您谈谈对音乐何需懂的看法。

张：关键是这个"懂"字怎么理解，我觉得用这个"懂"字不太确切，因为音乐本身是抽象的。譬如问音乐专业人士，听了贝多芬《第五交响曲》，你听懂了多少？谁也不能说出听懂了百分之几。只能说这些音乐语言能明白，其中的和声进行、曲式结构、每个句子都听清楚了。这个叫不叫懂？如果是要求把每个和弦都听明白，包括减七和弦的解决、同和弦的转换、离调到哪里等，那没有多少人能听懂。但是如果把标准放宽一点，要求对音乐有共鸣、能够感受到音乐的美好，能够跟着哼唱，那就有很多人能够听懂了。因此，首先要搞清楚什么是懂，即把尺度搞明白，不能面对一个虚的问题谈实的结果，然后再谈音乐是否要人懂。我的感觉是对音乐有点共鸣就可以了。

5. 关于个人文化身份的认同

徐：目前，我国电子音乐在专业音乐院校做得比较好，普通高校基本局限于社会化的电子音乐活动，师范院校最多开设一两门相关课程，大多数音乐专业人士对电子音乐还不太了解。那么，您的朋友、同事对您个人能理解吗？

张：他们对电子音乐不一定喜欢，但基本上还是理解的。以前，大家都知道我是一个学传统音乐的人。我的传统音乐功底在1978级里大家是公认的，"四大件"水平也相当不错（我在国外学习时，管弦乐作品也得到很多专家的认可）。为什么我喜欢电子音乐？也有人不太理解，因为也有人把电子音乐和传统音乐完全隔离开。如我的同学陈佐煌，有一年从国外回来，要担任"国交"的艺术总监和常任指挥，他跟吴祖强先生有一次谈话，就问"小夫干什么去了？怎么一直没有见着？"吴老师说：他致力于电子音乐。陈佐煌一声长叹，表示疑惑和不解（他知道我很有能力搞管弦乐，但为什么现在把管弦乐这么好的行当放弃了，来搞电子音乐）。他的内心深处并没有把电子音乐作为一个很崇高的事业，他可能认为是一些少数人在探索、研究的事情。或许他可能也听了一些电子音乐作品，认为电子音乐并不成功，所以对电子音乐还有些偏见。实际上现在仍有一些人对电子音乐还是不了解。

徐：有人只希望自己是世界作曲家。您对这种事情持什么态度？

张：这是因为西方对我们的一些做法不认可导致的结果。在民歌曲调的基础上，简单配置大小调体系的和声，上面是五声性旋律，下面是半音进行的复杂化和声的这种结合，西方人觉得杂交得不好。简单地将现代技术和中国音乐素材进行嫁接，我也不认为是好的。真正好的作品是完全融合在一起的，融到血脉已经分不出来哪个脉是西方来的，哪个脉是东方来的，借用生物学的概念，就是杂交出优势。对于我个人来说，宣称我是一个中国作曲家，是一件很自豪的事情。这个问题谁想回避都是回避不了的，就算是改了国籍，但你的血统还是中国的。作为一个作曲家，他的作品中要有内涵，无论使用什么技术，是古典技术，还是现代技术，还是自己发明的技术，或许与中国文化没有关系，但最终作品要有一定的内涵。这个内涵是什么？我觉得和滋养你的这块土地有关系，和你受的文化熏陶有关系。就我自己而言，恰恰因为我在西方的时间越长，我越觉得自己是个中国作曲家。如果中国是一个文化比较贫瘠的国家，也许我会感到不太自信；如果我生在美国，也许我会感到这个国家没有什么历史，没有什么渊源，我会觉得有点不太自信。可是中国有着悠久的历史和深厚的文化，和其他文明古国相比，中国的文化尽管经历了那么多磨难，可是它从来没有断过，这就是资源啊！如果你是一个用心的人，是一个悟性好的人，会从这个土壤里汲取很多营养。作为一个成熟的作曲家，会将这些文化营养潜移默化地用在自己的作品中，作为作品的真正内涵，而不是表面的东西。我从来没有否认过我的作品和传统文化的关系，也许年轻时不是特别成熟，在创作中会夹杂着一些比较生涩的东西，没有结合好，这是一个过程。但到了相对成熟的时候，融合就是一种自然的结果，并不是以主观意愿来控制的。譬如让我现在随便哼一个曲调没有逻辑性，我已经做不到了。这种相对稳定的思维方式，或者是一种作曲技术，已经融在血脉里，不以个人的意志而改变。

现代音乐和中国传统音乐结合起来是比较容易的，古典音乐和中国传统音乐结合反而比较难，因为古典音乐中的风格定式是特别明确的。所以，我们现在要对现代技术、调式和声、流行音乐的和声、五声性的东西改造后使用，把它们融合在一起寻找自己语言之间的有机性。北京国际电子音乐节曾以MIX作为主题，实际上是提倡多元文化的融合。这种融合就是世界性的，绝对不仅仅是一个民族性。我不是一个完全强调民族个性的民族主义者，但是丰富的民族文化，对于作曲来说确实

是最好的资源。譬如格什温、巴托克、斯特拉文斯基等就是这样的作曲家,他们是世界的还是民族的?我认为他们都是。他们的作品里有着鲜明的民族烙印,这与作曲家生活的地域和文化背景有关,和母语有关。又如柴科夫斯基的音乐是不是世界性的?各个国家的交响乐团都在演奏他的作品,但他的民族精神在作品中起了多大的作用啊!我相信大家提到柴科夫斯基,就会说他是俄罗斯伟大的作曲家,同时也不会有人说他不是世界作曲家。再如大家说起贝多芬,会公认他是乐圣、世界作曲家,但他的作品里体现的德意志精神,与其民族的哲理性思考和严谨的逻辑思维分不开。因此,想脱离民族文化的根,是不能成立的说法。

徐:也许是受当前多元化文化思潮的冲击,有些作曲家对一些文化现象有着自己的理解方式吧。

张:这也有可能,毕竟大家写作品时的追求都不一样。也许有人觉得强调了民族性,就会淡化世界性,但我不这样认为。我认为作曲家会在每个不同的时期有不同的追求,思想成熟时所追求的东西与思想不成熟时所追求的东西会不一样。譬如我有一段时间就特别追求音乐的现代性,又有一段时间特别追求技术性,这些路子我都走过了。在音乐创作实践中绕了好多圈,有的成功,有的不成功,现在觉得只走技术这条路还是比较单一的,容易走进误区。音乐说到底还是一种文化,那音乐作品中就得有文化的底蕴、文化的内涵,这与作曲家的生活背景、地域、血脉密不可分。因此,我希望能够从中国传统文化里获取更多的精髓,作为一个中国作曲家,我是以这个为荣的。我现在生活的环境和我所能够吸收到的文化营养,远比一个西方作曲家要多。中国一个省的民俗文化形态就可以与整个欧洲相比美,这种文化的滋养,西方作曲家怎么能够跟我们比呢!中国社会的发展与变革都是资源,这些对于作曲家来说,显然也是一笔财富,尽管历史给我们造成了重大的创伤,但这些对我们来说,都是不可多得的经历和财富。我相信我和西方同等年龄的作曲家在一起,我的阅历、我的经历要比他们丰富。这对于作曲来说是真正内涵、底蕴的一个基本保障。

6. 关于作曲界种种问题的看法

徐:作曲界一度出现"有旋律就不是好的音乐""听到和弦就俗了"等思想。您怎样看待这个问题?

张：现在许多音乐里也写三和弦，它经过了改造、加工，想了办法，并不觉得特别俗。如果说听大三和弦俗，那么听小三和弦不见得就俗。譬如在小三和弦里加进噪音，这个小三和弦就不是一般所认识的小三和弦了，已经不是原来的样子了。我们不能排斥三和弦现象，它是人们经过长期的音乐实践而保留下来，符合物理声学原理的体系。现代音乐创作中，实际上做到大家比较认可，自己也认为这是最好的就可以了，不一定要具有广泛的共性，现代音乐的特点就是要缺少共性。

另外，对于将调性彻底毁掉的论调，我是不同意的。我说不同意，不是说一定得有调性，而是说传统的东西经过了几百年、上千年的积累，经历了若干代人的推敲，一点一点磨合出来，它的存在有它的合理性，这是毋庸置疑的。现在我们要打造一个全新的体系来割裂传统，它的基础是什么？我觉得这样做有很大的难度。

徐：中国现代民族器乐创作大多借鉴了西方的和声、配器、乐队编制等，甚至是照搬过来。您是怎样看待中国民族管弦乐队的发展的？

张：民族管弦乐把西洋管弦乐队照搬过来，大家觉得也是挺不容易的。但它究竟是不是一条成功的路？我总结了这么多年的创作和教学经验，认为西洋管弦乐队发声的原理是共性大于个性，中国民族乐器的发声是个性大于共性。我现在基本上不写民族大乐队的作品了，我觉得它既然没有那么多共性，那就发挥它的个性特点。如果是因为别人在走大乐队，我们也要走大乐队，那就是人云亦云；如果只是为了把人凑多，追求大乐队的气势，那还是西洋管弦乐队的气势大。其实中国传统音乐，主要还是一种文人文化，像宫廷里演奏那种滥竽充数的情况还是比较少的。中国现代民族器乐中大乐队的创作已经走过了50年的历程，究竟这50年是不是一个误区，现在还没有达成共识，但已经有学者提出了为什么中国的民族器乐一定要走大乐队的路这一问题。其实，民乐队自身也在发展。如中央民族乐团约我写东西的时候，那么大的民族乐团只用两把琵琶。十年以前琵琶是弹拨乐的主体，现在把阮变成弹拨乐主体了。它的内部也在调整，这就是时代的发展。但已经形成的大乐队建制，不可能一下子取消，那就得有一个长期磨合的过程，如果将来老百姓都不觉得大乐队有什么必要，那就自生自灭吧。跟京剧是一样，现在就靠国家养着，要靠门票收入生存已经很难了。从宏观的角度看，它是历史的一个瞬间，从徽班进京到现在就是200年的历史过程。唐代大曲、宋代姜白石的歌曲、元杂剧，现在很少

有人唱，只能说曾经辉煌过。当然，如果没有文化的长期积淀，也就没有今天的民族文化。电子音乐也最终会过时的，再过若干年，就会有更加新的形式取代它。我有这样的认识，我不会为电子音乐的消失而捶胸顿足，因为这是历史发展的必然。

徐：当前，中国民族器乐作品的受众面很小，与流行音乐相比很不景气。您如何看待中国严肃音乐的现状？

张：这是一个社会现象，不是哪个作曲家能够改变的，属于社会学的范畴。音乐进入社会领域，就有一定的社会功用，这个社会功用与社会的整个发展阶段有关。比如欧洲古典音乐的发展和欧洲整个大工业的进程分不开，工业时代就是管弦乐的时代。以大工业蒸蒸日上的发展为背景，人们的生活状态、生活水平和思想追求适合欣赏古典音乐。能听古典音乐是一种时尚，是一种高雅的体现，在那个时代里古典音乐是最时髦的音乐。

徐：古典音乐在当时是家喻户晓。

张：是啊，大家都觉得这个好。另外，那个时代还处于工业社会，还不是信息社会，还不具备信息手段多样化、视听一体化的条件。所以，那个时代的音乐就能够做到那种典雅、谐和的程度。20世纪开始情况就已经改变了，人们逐渐进入现代社会里，从技术发展的角度进入数字化和信息社会这样一个大的时代背景下，人们欣赏艺术和娱乐的手段产生了很大变化。从作曲技术的角度看，大小调体系不能一统天下了。从文化消费层次方面看，不同年龄和不同层面上的人群都各取所需，去找自己喜欢的那一类的音乐。我对这个历史现象并不感到吃惊，也不感觉到担忧。当前，对于高效率、快节奏发展的社会而言，人们没有时间和精力坐下来安安静静地欣赏音乐。当物质生活达到相当水平的时候，人们不用玩命地工作也能够产生很高的效益，有了更多的剩余精力和剩余时间了，就会开始追求品位，现在还没有到追求品位的时代呢。

徐：这与中国的社会形态有着直接的关系。

张：中国尽管是社会主义制度，但实际上是多种具体形态并存的。有的地方还是原始社会的现状呢，资本主义的东西也有，共产主义思想也有。这么多的社会形态交织在一起，社会生产力还没有达到普遍的发达，还是一个农业大国呢。在这种情况下，要求人们欣赏高水平的、具有学术价值的音乐作品，基本上是不现实的。

现在对于中国老百姓而言，就是一个文化消费的时代，还不是欣赏艺术的时代。

徐：中国民族民间音乐文化对中国作曲家的创作来说，是一个博大的资源宝库。但随着现代科学技术的发展，这些民间音乐艺术受到了一定程度的冲击。请您谈谈对这种现象的看法。

张：我是一个特别喜爱国粹的人，但谁也阻止不了整个社会的发展。京剧早晚要消亡，或者说是进入博物馆，这是它一个正常的归宿。现在四五十岁的人还喜欢京剧，但让二十岁的人再喜欢京剧，就不容易。为什么呢？这就是它的品位，味道十足，需要在一个相当安逸、平和的环境中来欣赏。包括吉剧，我父亲是搞吉剧的，是吉剧的创始人，我对吉剧也充满着感情，但是也不可否认它正一天一天地逐渐淡出历史，究竟需要多少年彻底淡出，谁也说不准，但这是一个历史的必然。农业社会产生的劳动号子和民歌，当没有相应的劳动环境时，它只能作为一种历史文化了。大家知道在21世纪之前，我们还有打夯号子、船工号子，还有插秧歌。现在插秧都用机器插了，没有人唱插秧歌；老百姓都旅游结婚了，也没有人唱迎嫁歌。少数民族自身的风俗民情也逐渐城市化、汉化了，这也是免不了的过程，是社会发展的必然结果。这种东西在有些比较偏远的地方，还能维持几十年、几百年，但最终会越来越少，这是一个正常现象。我们的现代民族器乐创作，就要在民族传统音乐文化的继承和创新基础上，有一个长期磨合的过程。

7. 关于未来的设想

徐：请您谈一谈中国电子音乐未来的发展。

张：就中国电子音乐的大环境而言，现在整体上才是起步阶段。尽管有许多学校建立了学科，招了很多学生，但整体上还是个起步阶段。电子音乐的普及还有一个相当长的时间，需要全国电子音乐工作者不懈的努力，而不是等待。我对中国电子音乐的未来充满着希望，而且充满着信心。这个过程需要一代一代的人来完成，等我们的学生都成熟起来当了老师，就需要经历五六年的时间，他们教的学生再成熟起来，那最少还有两三代人的时间。从起步的角度上说，中国电子音乐的整体发展比西方要晚50年。但是，这50年的差距，我们要赶上去，应该说很快。尽管我们从事电子音乐创作的人数比较少，但是我们的创作水准已经比较接近西方电子音乐创作了，加上我们电子音乐专业教育的正规化发展，我相信再有两代人，我们会走在

世界电子音乐的前沿。

徐：中国电子音乐的市场与国外的差距如何？

张：中国电子音乐的市场与国外也有四五十年的差距。比如让·米歇尔·雅尔1976年的《氧气》,30年前他就开始在几十万人的大广场上搞这种大型活动了。这与科技水平有关系，中国现在还有地方没有通路呢，还有地方没有电呢，电视都没有，更谈不上电子音乐了。中国太大了，各省的发展不平衡，这非常正常。电子音乐从我们这一代人才开始有，我们是第一代接触电子音乐的人，它怎么可能就普及得好呢。在中国，估计还得有十年八年的时间才能真正搞这种大型的电子音乐活动。

徐：中国电子音乐的创作将如何发展？

张：两条腿走路吧，一条是学术性的电子音乐，另一条是社会化的电子音乐。这两个层面我们一定都要走的，而且社会化层面的电子音乐创作需要专业电子音乐工作者来引导，才有可能健康发展，否则只能停留在通俗的、品位比较差的水平。所以，我们专业的电子音乐创作要介入社会化电子音乐的创作，不断出新作品，来影响社会电子音乐的发展。另外，还要继续在与民族文化结合方面下功夫，与传统文化结合已经不是什么特殊的事儿，而是一条必由之路，我们现在正在朝着这个方向努力。中国电子音乐要立足于自己的语言，通过自己的语汇方式来表达音乐的理念。所以，我们未来的发展，要整体逐渐形成一个中国现代电子音乐学派。现代电子音乐有许多路可以走，我们要走一条有我们自己特点的路，不是跟在别人后面。

徐：您个人的创作，也是两条腿走路了。

张：对，我在电子音乐创作上一直是两条腿走路。而且我希望这两条路都能走好，因为这两条路是互补的关系。我在比较前卫的电子音乐里面，一定要融入我们民族的东西，在社会化的电子音乐里面也要融入民族的东西。这不是赶时髦，而是一种艺术追求。

徐：电子音乐创作在声音素材方面还有什么变化？

张：现在电子音乐创作将所有声音作为基本素材，具体可以分为人的声音、乐器的声音、自然界的声音和电子合成的声音四大类，每一类的声音都非常丰富，有着无限的发展空间。但对于作曲来说，又要求每一部作品的声音相对简单。传统作曲对主题材料、动机等因素的构建只能在乐音中想办法，不协和的噪音因素也是用

乐音的组合方式完成的，因此局限性很大。而电子音乐创作的声音素材永远使用不完，因为不断有新的技术，不断有新的思路，我们才刚刚找到一点美好的声音，更好的还在后面。我们还要不断地探寻哪些声音更好，哪些声音的组合更好，哪些样式的组合更好。我们需要不断寻找新的可能性、新的技术手段，来寻找、探寻和挖掘新的声音。

徐：请您谈一谈对中国现代电子音乐学科建设的想法。

张：现代电子音乐作为新型的交叉性学科，其教学体系总体构想体现在课程体系方面的建设，是使一个微型的、系统的、比较复杂的现代电子音乐教学理念不断创新与发展的具体实践。在我们面前并没有现成的路，我们是开路者，创新与发展是建设这条路的重要理念。与其他传统音乐学科相比，其他学科有着长期的教学积累，而我国现代电子音乐教学才十年时间。所以，现代电子音乐课程体系建设的主要特征表现在传统音乐与现代艺术的交叉与融合，实际上是音乐艺术和科学技术的互动与互补，是技术理论与技术实践的贯通与平衡，并具有不断融入新的技术成果、新的技术理念和新的技术手段的开放性特点。

徐：学习电子音乐最主要的途径是什么？

张：电子音乐的学习要靠对经典电子音乐作品的聆听与分析思考，并不仅仅靠制作技术和计算机的计算，耳朵最重要。而且要到现场去听电子音乐会，听 CD 唱片并不能真正领会和把握作曲家在电子音乐作品中的全部想法。因为电子音乐不仅是声音的艺术，更重要的是空间的艺术。

● **唐建平**

1. 关于音乐作品的标准

问：您理想中的音乐作品的标准是什么？

答：我觉得理想中的音乐作品标准其实说得简单一些，就是大家都说这部作品好。那是什么样的标准呢？我觉得一个作品的创作目的和产生的效果能够达到一致，这样的作品是比较好的。当然，如果细致地说，它有很多方面。我们所说的艺术的创意、艺术的手段和它记忆里完成随性过程中的完美的程度。所谓的好，也就是这些方面。但是最重要的还是音乐产生的效果，它是不是能让听众产生共鸣，产生感动。我们写作品毕竟不是为了让人听了觉得没有一点意思，或者听了以后毫不

动情，对人的心灵没有触动，对人的情感没有任何沟通。好的作品还是要用情感打动听众，我觉得它所产生的情感的波动能引起听众的思考。

2. 关于听众

问：您写作品的时候考虑听众吗？

答：这个问题很值得深度地剖析。因为写作品的时候我也说不清楚。当我找到一个我非常喜欢的乐思的时候，我会很快把它写下来，而并不是去想什么样的乐思会赢得大多数听众的喜爱。我想，我喜欢是因为我认为它也能够被大家所喜欢。所以我也说不清楚我是不是在写作品的时候先考虑听众。

3. 关于创作灵感

问：您创作的灵感主要来源于哪些？

答：直接地讲，更多的还是产生于自己内心深处的情感，当时产生的一种灵感。创作的时候，灵感不是凭空而至的，灵感是一种辛勤思索、努力寻求的一个创作结晶。我不愿将创作灵感神秘化，这样不利于听众理解作曲家。我是一个很平平常常的人，我甚至觉得灵感也是很平常的，并不是什么了不起的东西。不像人们想象的那样，搞作曲成功的人都神得不得了。其实每个人都有成功的可能。你在创作的过程中，灵感就可能会产生，产生于当时的心情和艺术状况。但是更深地来讲，灵感的产生也取决于平时的积累。你觉得它是灵光闪现，其实一个平时不努力的人是不可能产生灵感的。即使他有一种想法，他也不能将它变成音乐语言。所以我觉得对我来说，甚至在我写博士论文的时候我有这样一个观点，即创作灵感的技术。这个很难写，所以一直没有成型。我知道从逻辑上，我并不是幼稚的人，灵感是可以用一种技术来创造的。如果你能掌握一个创作灵感的思维方式，灵感也就像玉石、宝藏。当你寻找宝藏的时候，你必须要懂得并且掌握一种寻找的方式方法，才能顺利地找到。如果让我与一个学习地质的人去寻找宝藏，我什么也找不到，因为我没有掌握这种思维方法。如果你掌握了创作灵感的思维方法和规律，那就比较得心应手了。我的作品创作量很大，我认为每一部作品都有一个我比较满意的特别的想法。我从来不觉得我在灵感方面有独特的才能，只是有的时候我特别幸运突然想到。但是这真的是在一种思维方式方法中获得，或者是求证中发现的。我平时喜欢观察生活，我觉得作曲家最重要的就在于化腐朽为神奇，点石成金很重要。因为

对我来讲，我有一个观点，比如说寻求灵感。为了寻找灵感，很多人深入生活，这是对的，但是有意义的生活就在身边，这是我自己的观点，比如今天我们的对话，就是一个生活，值得深思，通过你我的谈话，能够产生一种火花，产生想法，这就是所谓的灵感了。所以，从我们对灵感的这种顶礼膜拜、崇拜的角度讲，灵感太可贵了。但是在作曲的时候，你把灵感想象成神圣的、神秘的，那你就永远不会找到它。对于创作的人来讲，灵感是劳动的结果。

4. 关于创作技法

问：请您谈谈关于技法的问题，您喜欢哪种技法？

答：我认为对于创作音乐来讲有一个最重要的技术，不是我们平时在课堂上讲的最多的东西，因为那些东西可以一个一个地去学，比如十二音技术、某些人的固定节奏、梅西安的不可逆转节奏或一个调式，这些东西都是技术。但是往往这些东西伴随着特定的文化和特定的文化风格等，所以怎样把它剥离出来产生新的作用是很重要的。比如说匈牙利音阶，如果你按照它来写作品，那么这部作品必定会带有匈牙利风格。比如说日本都厥音阶3、4、6、7，运用它就会带来这个特定的风格。所以要将此剥离开，让技术产生新的作用。有的时候可能它原有的意义已经不重要了，你又发现了一个新的东西，对你的技术又有了扩展。这些东西都不是我创作中最重要的东西。我不太重视现在课堂上学到的那些技术，我最重视的是西欧传统的作曲技术所展示的核心，是人在创作当中的时间观念。我指的时间观念是人在音乐当中怎样处理音乐结构。结构是什么，是音乐在时间当中留存的分段。从贝多芬时期开始，我认为已经达到了非常完善的地步。后来的人并没有超过贝多芬，而是以贝多芬为坐标发现了很多新的东西。很重要的一点，我们所认为的结构力，也就是我们通常所说的曲式结构。我们过去学曲式常常从外表分出形式，这对创作来讲是不够的。从我理解的时间观念角度上讲，很多东西需要你从这个时间当中安排它。就像房间一样，有的人房间里几件东西摆放得让人感到很舒服，有的人的摆放却让人感觉很不舒服。我讲的就是这个东西，怎么样在时间留存当中把你的灵感、火花、才华、技巧安排得当，让人能感受到你所要表现的东西。即便它没有描写形象性的东西，它的音乐的留存产生的层层叠进推动，也将牵引听众跟随着走。这个是西方古典音乐中最有价值的东西，也是作

曲家最为重视的一点。掌握了这个时间观念，我认为没有什么作曲技术是你不会的。我觉得这一点对我的成功是至关重要的。

问：您会拒绝某种技法吗？

答：在我看来，没有一种技法是作曲家应该拒绝的。当我作曲的时候，我经常会天马行空。我在写硕士毕业论文的时候，认为世界上任何一种作曲技法都是相同的，没有根本的不同，只要你掌握了时间观念，所有的技法都能融会贯通。

5. 关于文化身份

问：您认为您是一位世界作曲家，还是一位中国作曲家，还是我就是我？

答：我不知道我将来的艺术成就能不能成为世界性的作曲家，但是我觉得我的心是这样的。在介绍我硕士毕业音乐作品中我曾写道：追求超时空大写的人。其实那是一个世界性的。我不认为我是中国作曲家，那样我就只能描写中国这点事情，并受到这种限制。我觉得你有一个这样的文化背景和深厚的文化之托，成为你创作的支点，这是很重要的，你不能离开它，也离不开它。我最近写了一部名字叫作《圣火2008》的作品，这部作品解说当中有一句是"献给为追求人类光明的普罗米修斯"。从表面上来看，它是很带有西方文化色彩的词句，但是我不认为它是脱离中国文化的。虽然它的表象是很西方的，但是它的深层次有自己文化产生的更深入的底蕴。我并不认为中国作曲家就只能写一些中国题材的作品，然而我追求音乐表现的情感是超出原有文化基础的，不是僵化的。人的情感是向着未来、向着更宽的领域发展的。我觉得有些人提出的"民族的就是世界的"这一观点不是我所追求的。比如京剧、二人转都是民族的，但到现在为止还没有完全成为世界的。所以，世界作品一定要具有现代性，面向未来。一个作曲家的成功，一方面取决于民族性特有的优势，也就是文化源中距离你最近的文化；还有一方面就是现世的时间是关键因素。

6. 关于雅俗问题

问：您怎么看待雅俗关系？

答：我认为如果只是从听音乐的角度去想，而不是从学术的角度去思考，雅俗共赏是可能的。

7. 关于创作思想的历程

问：您创作思想的历史变化？

答：我觉得我的创作思想没有什么特别大的变化。我对自己没有特别的限定，我只要求我写的每一部作品都是自己喜欢的，是能感动自己的。另外，我希望我的音乐作品除了能够产生共鸣感动之外，还能够给表演者一个很好的展示机会。我已经写了很多协奏曲了，大家普遍认为比较充分。我在1993年的时候有一个重要的转变。我给一个农民文艺晚会写了一个电子音乐和人声作品，名字叫《打春》。当时反响热烈，大家说这部作品很现代，但是完全能听得懂。我在那个时候就意识到，现代音乐不是洪水猛兽，完全让人听不懂。现代音乐完全存在让人听得懂的可能，只是我们过去没有探讨，只追求学术本身。现代音乐手段比以前多得多，但是听众不能接受，所以我坚信，我一定会找到一个方法能让听众很好地接受现代音乐。这十几年，我一直在证实我的想法，比如《厚土》，这是一部非常现代的极为先锋的音响作品，但被听众接受了。

问：您在创作的时候有没有困惑？

答：我最早的困惑是在真正创作起步之前，应该是在1991年以前。困惑是暂时的，比如寻求灵感，我找不到，我会告诉自己不要着急，慢慢找。所以以前的困惑是我不知道怎样消除困惑。后来，我知道了怎样消除困惑，在哪存在着灵感，我怎样排除眼前的障碍。我找到了这个方法，也就不存在困惑了。

8. 关于个性

问：您认为您创作的个性是什么？

答：我认为我的创作个性是让作品更直接地对听众产生情感冲击，而不是通过分析研究才能理解，等等。所以节奏的变化、声音的变化在我的作品里会多一些。

9. 关于未来

问：您未来的计划是什么？

答：在我的仓库里，我还有很多很多的东西没机会用，即便有机会的时候，我也没有时间把它用出来。我现在抓紧把我仓库里好的东西都写出来。我未来十年的计划是，能够写出十几部具有国际化水准的交响乐作品，并能够在国际上演出不逊色，我就满足了。

10. 关于作品《圣火2008》

问：请您具体介绍一下作品《圣火2008》。

答：《圣火2008》是我最新创作的一部作品，也是我的第二部打击乐协奏曲。写作时间很紧，而且我当时也没有在短时期内写一个打击乐作品的计划，因为打击乐主要依靠节奏的变化来展示，所以比较难写。但是通过《圣火2008》，我把打击乐作品写得更具有世界性，表现的是人的情、人的爱、人类的大爱，忍受痛苦、争取光明的精神，并从这个哲学角度更加深化。全曲共三个乐章，第一乐章主要以鼓、打击乐为主，表现非常激烈，主要表现普罗米修斯为人类盗火所受的折磨与苦难。与《仓才》相比较，《圣火2008》的打击乐写得更具有人情味，心灵和哲学寓意更多。第二乐章象征着光明，开始天使的声音和号角象征着光明，我运用了纯五度，纯五度逐渐地活跃，就像希望的火苗在跳跃和闪烁。在第二乐章中也存在着激烈的场景，天使的号角与极度的苦难，五度和小二度极不谐和的对比越来越激烈，矛盾最后发展到高潮并趋于平静，变成了希望的火苗在吸引着你。第三乐章是欢腾的、激情爆发的、火热的场景，希望和光明最终引导着人类向前走。这部协奏曲是运用交响乐的写作手法来写的，所以它是我的第二交响曲。

11. 关于目前的创作

问：您现在正在写的作品是什么？

答：我近期在纽约的两个月里完成了三部作品，第一部就是完成《圣火2008》，第二部是为上海民族乐团写的民族管弦乐与打击乐的序曲，长12分钟，第三部是为深圳交响乐团写的一台佛教交响音乐会，很快就要演出了。

问：您喜欢自由创作还是预约作品？

答：我现在没有选择自由创作的机会，我的作品都是提前被预约的。

问：您会考虑写音乐剧吗？

答：我肯定会写的，这也是我一直以来的愿望，只是机会还不成熟。

12. 关于作曲界的争鸣

问：您怎么看待现在作曲界的争论？

答：我不喜欢争论，争论对于我个人没有什么意义，我不想掺入争论。关于叶小钢批评同学是不及格的耳朵的问题，我认为，叶小钢老师所说的耳朵不是指视唱练耳的耳朵。叶老师应该是出于对现代音乐的发展多一分理解的角度去说的。我认为对现代音乐，没有任何人可以说它的发展是对还是不对，无论发展到什么结果，

最终都是光明的。现代音乐现在出现问题，恰恰是因为它在发展，事物的发展是不可能一帆风顺的。

● **刘 湲**

2006年3月17日中午12时，课题组成员孙琦在北京宣武门内大街刘湲住处附近，围绕几个与创作思想相关的问题采访了他，以下是他对这些问题的看法（根据录音和笔记整理，未经刘湲本人审核）。

1. 关于审美理想及音乐作品的标准

关于审美理想，从作曲家的角度来说，肯定是针对作品的。所谓好的作品，应该是抛弃技法来谈论的；所谓技法只不过是一种方法。曾经有一段时间，人们认为技法就决定了音乐的所有内容，我不这样认为。因为同样的技法也有不同的内容，现在我们不说"就某种风格而言"，这样的观念太老旧了，现在我们谈的更多的是"泛风格论"。从"申克分析法"来看，无论是什么作品，都可以归结到近景、中景、远景这样一个方式中，无论是现代作品或者其他，都可以浓缩到一个五音的功能化的进行中。因此，风格的创造和发明都不是问题，应该跨时空来看待它们。经过这么多年在创作上的追寻与思考，从我的审美理想来说，最高境界的作品应该是以虔诚的自然的方式创作出来的。

过去，我创作过一些古琴作品，有时在某一个侧面会把我的意志强加在作品中。后来，我再逐渐去体味那些传统古典作品时，忽然发现我们是那么浅薄。为什么说浅薄呢？它就是那么简单，从音的分析上来看，似乎没有什么太了不起的东西，但是手上的动作很复杂，这个音从小指往下滑，那个音又带上大指往上滑，恰恰形成一种与人体浑然天成的东西。这里面蕴含着一种很高的理想境界，也就是寻求自然。我们现在往往被技法的外形、某种追求的外形或者片面的主观愿望支配了。对事物的认识需要具备诚恳的心态，而不是"我要怎样""我觉得是这样的"。这种看问题的方式是片面的、浅薄的。我的审美理想就是无论任何音响的结构、方式、走动（快、慢、强、弱、浓、淡），相互之间有一种浑然天成的自然感。

音乐是一种"流"，或者说是一种"波"，就像时间和光。以人直接的听觉方式来说，音乐以波的传导方式震动你的思想、震动你的肌肤、震动你的激情；它同样以类似于电流的方式感动你、撩动你，或者说是带动你。人类最伟大的创造就是音

乐，而其他的科学上的成果都叫作"发现"，因为它们本身就存在于大自然中，科学家去认识它们，并且用某种方式把这些现象解释通。这是一种与大自然的认识和沟通，所以它是一种发现而不是发明和创造。只有音乐是人类唯一的创造，自然的天地间没有音乐的形态。比如绘画就是有形的。人们说流水是音乐，流水什么时候体现出音乐的力度？就像舒曼曾经说的："谁在大自然中听到了大三和弦？"音乐是人创造的，而人本身是一种生命的创造，是造物主的伟大创造，只要是创造的事物，它的最高境界就是"到达自然！"。创造的事物一定要融入大自然的浑然天成中，否则就不是创造，而是破坏。和谐的音乐未必是慢板、温文尔雅的音乐，比如大自然中洪水的运动，它不会因为我们的惧怕，而被排除在大自然的运动之外。洪水的运动是在自然的流体下形成的动势，非常壮观非常美，只因为它冲垮我们的坛坛罐罐，所以我们才说它是洪水猛兽，其实它是自然的美。在音乐中，无论气势宏大还是富有震撼性，也不论是温文尔雅还是情意缠绵，都有一种最高境界——自然。所谓和谐，不是指音响间的和谐，而是指一种自然。武满彻在晚年时曾说过，他一直在寻找大自然中最完美的那种声音。我们可以从他的话中体验到，这是追求美的一个高境界。其实我也一直在寻求这种自然。为什么有时我们可以感觉到这个作品的比例自然些，那个就差一点？这个作品的音响好一些，而那个作品就不好？我觉得关键在于一个自然，所谓的"人法地，地法天，天法道，道法自然。"巧夺天工就是最高的审美境界，而人创造的最高境界就是要向着大自然本身形成的事物去努力。大自然创造是一级创造，人再去创造是二级创造，人把自己置于上帝和大自然的位置去创造，这种创造的难度很大，理想境界也很高。人类要创造那些大自然所创造出来的物质，也就是说人要刻意地创造在不经意间形成的事物。这里要遵循的方法和寻求的美感的艰难度是可想而知的。因此，我所追求的美的境界就是一点——自然。

2. 关于技法和风格

技法是"太不存在问题"的问题，其实技法很像科学家所做的事情，是一种发现，而不是谁创造了什么技法。比如，勋伯格发现了十二音可以独立的方式；瓦列兹发现了噪音音乐；古典作曲家发现了一种物体震动的三和弦状态。一切技法只是一种发现而不是创造，比如噪音音乐，它不是一种创造。大自然中的噪音有很多，

而怎样把这样的噪音和那样的噪音有机地结合起来就要按照人自己的意愿去做。再比如，传统和声，可以从频谱上观察它的振动状态，它也是一种物理振动。技法是一种发现，如同在古代的时候我们用蜡烛来取光，到现在用电力来取光，光本身就在那里，关键看你发现了没有。所以说技法不应该是一种创造，它是在艺术创造过程当中必然会被发现的。技法要为作品本身的需要而服务。

我们说"家"是一种情感、是一种生活概念。房子是生活、情感和文化的载体，却不能说砖头、钢筋水泥，装上玻璃就是家。这些仅仅是一种被发现的方式。随着时间向前推移，各种技法都要被发现，都可以被运用，技法只是一个材料，只是一个工具，它不存在任何意识、艺术实体的表现。"不用这个技法就不会写东西"这种"唯技法论"的观点是人类幼稚偏激时期的思想。它甚至等同于法西斯思想。法西斯思想同样存在于二战时期的音乐界，比如，你不会用十二音写作，你就被打入十八层地狱。那个时候的拉赫玛尼诺夫，还有斯特拉文斯基晚期的改变，都是对这种法西斯思想的抨击。

技法的重要性就像"房子"一样毋庸置疑。房子帮你遮风避雨，但不能说钢筋水泥就是你的家。在创作中，你不采用这种技法就要采用那种技法，你总要采用被人们"抢先登陆""抢先注册"的那种技法形式：你现在用三和弦就被认为太传统了；你用十二音，就说你用的完全是传统的十二音；你用所谓的无调性或者是泛调性，你用噪音音乐或者是偶然音乐，等等，人们就说你这个是瓦列兹，那个是谁谁，等等；你所用的技法都被在学界、在音乐界里没事干的人抢先注册了，像注册商标一样，这完全是音乐界里非常不正常、非常龌龊下流的一种意识。

当然要进入教学体系，总要给它一个名字，然后大家来学习。但学习只是对风格的浏览，知道你的前人们曾经做过这些事，就像告诉中学生，曾经瓦特和牛顿做了什么事情一样。在音乐界确实有一些非常愚钝的人把它进行抢先注册，指责别人说"你的作品是这个风格，他的作品是那个风格"。这些抢先注册的人就像在网上抢先登录网站一样，在 2006 年春节联欢晚会前 8 秒，在上海有人提前注册了 6 个网站，分别是"团团"网站、"圆圆"网站、"团圆"网站等，"春晚"后谁需要这个网站就要向他买，就因为它代表那两只熊猫的名字。世界任何东西都可以注册，大家现在就可以说这堆草是我的，那堆草是他的，所以要交钱给对方，因为已经被

注册。这种意义的注册，在20世纪以后的音乐界就存在，我觉得这是法西斯式的。总是对别人的作品进行指责，其实更应该多看看音乐作品的文化意义，而不是探讨这个作品是什么风格、那个作品是什么风格。总体上，我认为所谓的技法只不过是一种人类逐渐的"发现"。一切"发现"都可以为人所用，它只不过是材料，就像泥土和树木一样。

我否定"唯技法论"，但我并不否定十二音、电子技术可以写出好的音乐，因为这些不是由"唯技法论"产生的。在法西斯时期，你可以这样写并达到了极致；那个时期在美国，你不用十二音的方式去写，那你是大逆不道，整个音乐界要诛杀你。其实如果你没有那种文化基础，就去用那种技法，那你只是模仿别人，写出来的东西就像在沙漠上建房屋，没有基础。

我认为任何技法都可以为你所用，只是牵扯到一个作品统一性的问题。所谓作品的风格、样式或者语言气息要寻求统一，就牵扯到技法了，要解决这个问题恰恰需要创造，需要完善。每个人的风格都不一样，我一直在努力的方向就是"单细胞生成原则"。我的理想就是希望通过一个材料或者是一个细小的组织自身的裂变，产生整个作品的裂变，而不需要借助一个其他外力。这里的外力是指更换材料，比如A主题和B主题，A材料和B材料。它自己就是它自己，又怎样产生裂变呢？按理说动力产生在阴阳和动与静之间，我就不用再用一些科学原理或者是举一些什么例子来说明这个理论是否合理、是否存在了。我认为艺术本身就是一种创造，而最后要达到的境界就是使它自然化、完美。这是一个太高的境界。我给自己设定的一个原则，就是所谓的"单细胞生成原则"。我觉得"单细胞生成原则"跟我所处的年代、所接受的思想、所看到的现象，有很大的关系。我出生在20世纪50年代，当时的中国恰恰是个封闭的时代，而六七十年代，中国都是与世界隔绝的，这种隔绝状态使它进行了单细胞繁殖，也就是近亲繁殖。纵观中国文化，这么多年来，大部分还是属于单细胞生成的方式，虽然我们有丝绸之路、有盛唐时期国外使节带来的外来文化、有在蒙古族和女真族等打进中原后被强行接受的文化等，但文化的主要发展脉络还是单细胞生成方式。比如，巴赫的音乐就属于细胞生成方式，为什么呢？他一辈子不是周游世界到处去听讲座和交流，他的90%以上的时间是待在他自己的村子里，和他太太一起抱着小孩创造音乐，这就是一种单细胞生成方式。我对

于封闭、不交流、自我衍生的方式并无贬义，因为我觉得这也是一种生存方式，多信息、单信息、无信息都是一种生存方式。现在是信息爆炸的时代，但我并不因为信息的优越性而去选择它的方式，我选择我比较喜欢的方式，单一的、不多，或者说我逃避多。我出生的年代或者说我所经历的年代是比较单一的，可现在它马上要走到另外一个极端——密集爆炸型。人天天就是学习，如果不学习就好像犯了错误一样，我并不认为这样是正确的。

回到音乐创作中，单信息也不容易统一。在我的作品里，可以说所有的所谓的技法在里面都有体现，如何把它们捋成一条线？这是很难做的。所以我就讲到风格的统一问题，我选择单细胞生成原则。但在世间的一切选择当中，都不存在好与坏，没有谁说这种选择是世界上最好的，于是成功了。你的选择，跟你忠诚的一件事、忠诚于爱是一样的，你选择了他，就要无论风风雨雨、生老病死都至死不渝。你选择了多风格，或选择了单风格；你选择了单一细胞的成分，或选择多细胞相互交融；或者其他什么样的方式。你只要潜心地把这件事做到底，就一定能完成这样一件事。但是如果你看到今天世界流行这个，明天世界流行那个，后天世界又变了个样，于是就跟着变来变去，这样不好。在国内，人们赞扬斯特拉文斯基的风格有几个不同时期，我觉得斯特拉文斯基是极其痛苦地并且被逼无奈地默认了。一个人一生当中创作不了多少作品，只能做一件事，你把这件事做完美了，尽你最大的可能做了，这就是你要做的事情。我觉得多风格的转变，不能说明作曲家的灵活或者革命性和改革性，就像斯特拉文斯基，只能说明这个人对待他爱的人三心二意，他希望天下女子都是他的新娘。在法西斯的观念下，不写十二音就活不下去，不写十二音被认为是落后的，那怎么办呢？他又想天下的女子都是他的妻子，他只能装作他永远年轻。实际上，斯特拉文斯基晚期的作品比他早期的作品（三幕舞剧）差得太远。

创作的最高境界所追求的就是如何把你所要做的事情做得非常自然，这是你一辈子努力的方向，而审美理想、技法、风格也都围绕着这个问题。风格是在某一个时期被人定位的，比如阿拉伯风格、印度风格、中国风格，而当今世界，风格被逐渐逐渐地淡化了。

3. 关于听众及雅俗关系的思考

可以断定，所有的作品，只要是写出来，作者就希望听众喜欢，作者很在意观

者的感受，无论这个听众是你的女朋友、爱人、孩子，还是同学，哪怕就这么几个听众，他也很在意。如果大家听完了以后，回去都不说一句话，一个星期没见面，见面之后很尴尬地说："对不起，那天听完你的音乐会以后回去病了！"作曲家的感受就可想而知了。其实不是一个人想雅俗共赏，或者说想只雅不俗，再或者只俗不雅，就可以做到的。很明显的例子就是美国的查尔斯·艾夫斯，为什么查尔斯·艾夫斯一辈子没有从事职业作曲，他说过一句很重要的话："我怕别人不喜欢我。"因为音乐被创作出来是否得到别人的喜欢，就像一个人站出来是否被人喜欢一样，没有办法改变。贝多芬在当时有多少人喜欢他，到后来还是多少人喜欢，有些人就觉得贝多芬的音乐太重太严肃；莫扎特当时有多少人喜欢他，到现在就还是有多少人喜欢；李斯特当时有多少人迷他，到现在同样有很多人迷他。作品跟人的全貌很像，郭文景的音乐大家都挺喜欢，他这个人本身就很可爱，文如其人。要想创作出雅俗共赏的作品，但如果这个人特别孤僻、不爱交谈，怎么可能创作出雅俗共赏的音乐？人类是上帝的制造品，音乐是人类的制造品；上帝有多自私，人类就有多自私；上帝有多光明、多崇高，人类就有多光明、多崇高；人类全都是效仿。如果一个人创作的音乐非常猥琐，那这个人也不会是很光明的人。所以从这个角度来说，要想把音乐做成怎样就真的怎样是很难很难的，音乐和作曲家本人是很相像的。当时查尔斯·艾夫斯就知道，他要成为职业作曲家有可能会饿死，因为可能有人不喜欢他。他死后，学界认为他的创作方式是美国现代音乐的曙光，并且认为他是美国现代音乐之父。

有人说雅俗的口味是文化造成的。据我所知，这个问题现在已经不是一种自然现象，却变成意识问题了。其实有很多国内外的教授，对于一些过去的民间老歌、现代流行歌、party 活动以及爵士接受不了，而且在某种观念上，他们要嗤之以鼻来维护自己。我觉得这是一种政治手段，不是自然的。好的音乐不管它寄生于何种形式，是流行歌、民歌、一部交响乐或者其他一些很简单的东西，只要是好的东西（虽然未必是大家都喜欢的，因为所谓"大家"有的时候很难在小范围里适应）一定会经过历史的见证，被留存下来。人创造生活，尤其是对音乐的创造，每天每秒钟都在发生，但是未必都能留下来，历史是长河，它有荡涤冲刷污泥的能力以及平衡

自然生态的能力。

4. 关于个人文化身份的认同

这个问题很难回答，被设定得不太自然，有从主观上切割作曲家的嫌疑。首先，你问我，你是什么地方人？我说我是山东人，又觉得不确切，祖籍山东，但从来没在山东生活过，那么这个解释就很乱了。对现在来说，你是什么地方的人，除非你是长年在那个村子里，如果你在城市里生活，就很难说清楚你是哪里的人。所以，我想这个回答最好是说我是中国人，因为我在中国的江南和塞北都生活过。再比如中国跟西方，西方发生了什么事情中国马上知道，中国现在用什么科技手段或者是怎样的生活方式，西方也知道，总体上世界越来越透明。在音乐上，也不可能做出太清晰的区分，是中国的还是世界的，或是其他，等等。世界的概念本身就是多元的，其实文化身份是不存在的。要问我是什么文化身份，我仅是为自己设定了一个"玩"的目标，同时是在这个目标上逐步完善自己的一个人而已。说我是一个个体，但是我的风格好像又与很多人的风格都有关，与整个历史发展过程都有关；说我是中国作曲家，我的音乐好像又没有中国过去土得掉渣的音乐那样地道，还是糅进了西方的东西；说我是世界的作曲家，但是我创作的东西跟"世界"没什么关系，我不想去左右美国的政治，也不想去左右亚非拉人民团结起来共同反对美国，我只是我。当然这不是说我仅是个体的，跟世界没关系。任何事物之间都是有关系的，就像黄山的一棵迎客松，你说它是世界的松树？是安徽的象征还是中国的象征？它就是那么一棵不经意从石头上长出来的松树，所有的人过去看它，都觉得它很好看，仅此而已。大自然造就了人，这是很简单的道理。

有人提出中华乐派的说法，我觉得那是受民族乐派思想的影响，其实这个世界已经是这个样子了，就是说没有任何地方有禁忌。而很早以前人们就讲世界大国影响大局，到现在还是旧长城，古围子，这个是非常过时的意识。我在前面讲到的审美和下面的一切问题都有关系，所谓追求自然，它必然是凌驾于一切国界之上的，不存在文化身份的认同，我只是一个喜欢"玩"音乐的人。

5. 关于个人创作思想的历史变化、回顾与反思

音乐创作在文化形成相当规模的时候，比如说世界上有这么多作曲家，音乐创作也经历了不同的时期，你在一开始时就想成为一个非常独立的作曲家很难，除非

你是一个天才。但即便莫扎特那样生下来就是天才的人，他的作品也很像海顿，到底是他学海顿还是海顿学他，不得而知。我们现在的状况是在作品里面更加必然地受到多种文化的影响，这是很自然的，关键是如何在最后逐渐地形成你自己的？我最开始在学作曲之前，写一些小东西，比如配器或者其他什么，很多朋友都跟我讲："这个东西一听就知道是你的，一听就知道是你的性格。"这些都是摆脱不了的，我创作的历程是逐渐完善、逐渐摆脱一些影响、逐渐去追求那种自然的状态。

当然大师级人物那种到达自然的状态是太多了，那些值得人们津津乐道的都到达了他们的最高境界。所以我认为，尤其是现在越来越意识到创作就是一个逐步完善、逐步走向理想的过程。我们过去有很多战天斗地、改变世界的想法，有很多人就是希望我们跟世界不一样，其实到头来，根本没有跳出如来佛的手掌。我觉得，应该脚踏实地地去做，尽可能地去做！

一些华人作曲家都谈到在个人的创作思想和经历中，有过"现代和传统"的障碍，我也想就这个问题谈一点个人看法。我认为整个人类最伟大的时代是手工时代，那是个和谐状态，其实现在并不是伟大的时代，这个上天、那个人地，这个爆炸、那个原子能，我觉得这些东西都造成毁灭。人的工作和社会的运转已经使人开始变了，而人的时代其实也就是一个拱形的时代，最伟大和最辉煌的是手工时代和浪漫主义时代，那是人的精神最伟大的时代，到了后来就一路下滑。单就音乐的伟大来说，在浪漫中晚期的时候就已经到达了人类智慧的顶峰，它的两头就是原始和现代。人类在不知道音律时，所敲击出来的声音跟现在的音乐有异曲同工之妙，所谓"不谐和就是现代"是错误的观点。现代音乐中有很多东西不是什么现代，相对过去的古典时期和浪漫时期，好像不太谐和，但这些跟原始人类那时候的音律嘈杂以及跟现在饭店里、猪圈里、鸡场里的那种嘈杂相比，还差得很远。我想人类在原始的时候，肯定就是这么嘈杂，因为那时是"律不调"，到后来坐下来弹琴要先调律，但以前人们可能还不知道调律是什么东西，有个声音在响就行了。所以我觉得根本不存在现代和传统这个概念，只是存在一个完美期、相对不完美期、完全不完美期以及回归原始期。而完美期就是中间这个时代，人类的手工状态和音乐都到达浪漫时期，这时进入了精神世界的一个伟大时期。人似乎和上帝具有同样高度，人的精神非常伟大，但现在人的精神又似乎非常猥琐了。所谓现代音乐，已经被人自

身抛弃到一个很小的角落,这就是我们所讲的,它仅在学院里存在。当然它可以说是科研的发现,它可以作为训练学生的一种方式,但是它绝不是艺术创造。而且未必是越不谐和就越现代,我们出土的那些陶埙的音可能没有一个是准的,它是不是就是现代的呢?大概是原始的吧!所谓的"滥竽充数",那个充数的滥竽一定是很现代的吗?对于未来的一二百年之后是否又会出现一个文化的高峰,这个很难去预测。对于现在人在地球上的这种生存状态,以及什么时候地球会发生什么样的变化,我们都难以预测,只能做一些预防。美国在开发时期大量地砍伐森林,由于砍伐引发南美亚马孙河的洪水。中国也有这样的问题,由于人所占据的空间越来越多,自然的生态环境就被破坏得越来越厉害,就像无穷尽繁殖的蟑螂自然对其他生态种群产生影响,必须要有一个基本平衡。人类现在采取各种方式保护自己,自然会影响到自然界的状况。"星球说"认为,我们这个星球已存在40亿年,40亿年是它的中壮年。这只是一个科学上的说法,究竟是不是这样一个状况呢?自然的变化是不以人的意志为转移的,如果地球毁灭了,我们怎么能根据我们已有的经验和历史的经验来奢谈并推算第二个文化高峰呢?就像我们每个人一样,哪一个进入40岁、50岁的人不想再造辉煌呢?但是辉煌不可能再来了,因为年龄限制摆在那里。人类也是一样,从童年时期的不懂事、不会说话到青少年时期对于哲学的探讨,再到青壮年进入罗曼蒂克时期在感情和性方面的萌发,之后进入中壮年时期追求经济和物质、虐待地球,这是人的意志增长时期,之后开始进入萎靡时期,因为资源也会枯竭,各方面都会遇到问题。那么青年时期还会再来吗?全人类在手工时期那种淳朴还会再来吗?很难再来。

6. 关于未来的设想

这是两个问题,一个是我个人这样努力下去对未来的设想,还有一个是对音乐文化的未来怎么看。对于自己来说,我要把我的美感、我的理想展示完全,就完成了我这一生的使命。对于音乐文化的未来,我觉得大自然有它的法则,就像我前面举的那个"一条河流"的例子,它有冲刷排污的性能。过去,在浪漫时期,音乐尽善尽美,全世界都统一在它的旗帜下;到后来,它不完美了,就走向衰败。自然的优胜劣汰必然产生另外一种方式,叫作流行音乐或者叫作流行歌曲,这些都是大自然的产物。就像砍伐太多,自然就洪水泛滥、沙土飞扬,"沙化"是大自然的法则。

所以，我觉得在音乐上，所谓的学院派或者说科学的、体系化的音乐方式走到浪漫晚期后，它的解体是被大自然和所谓的上帝看在眼里的，都觉得太痛心了，就给了我们另一个东西——流行音乐。它现在已经使全世界三分之二，或者是五分之四的人归到它的旗下，如果你还要愚钝地去搞那些东西（也就是过去从主流滑到边缘的20世纪音乐，滑到了最后不给钱就活不下去甚至到了乞讨的程度），自然就被别人边缘化了。所谓边缘化就是这个世界没有你的发言权，而流行音乐赚得脑满肥肠，这是自然法则。其实现在对世界民族音乐的关注，也是在这个自然法则下孕育而生的。观众他不管你是什么音乐，只要觉得好听好玩就来了，不好听不好玩，何苦来跟你一起受苦？我们搞一个所谓的20世纪音乐会，演一两场是难上加难的，不但要贴钱进去，底下也没有听众；但是随便来一个流行歌手，火得买不到票，整个体育馆座无虚席。这些问题难道不值得我们去思考吗？从文化的未来上面来看，我觉得自然法则会进行调整。我们要珍惜自然、学习自然、思考这些问题，不要用太浅薄的个人意识强加在这个伟大的自然上，这也就是我最开始谈的那个宗旨。

7. 关于对作曲界种种问题的看法

中国现在的作曲界还是比较健康的，很多人潜心地在那里思考，沽名钓誉者还是少的，利用音乐创作来升官发财的人也是少的。这种人没有到达统治地位，音乐创作也就没有进入腐败圈。比如，流行音乐运用某种方式统治了大众，于是里面就出现"歌手包装""歌手与导演关系暧昧""用多少钱去炒作""吸毒什么的"等现象。我喜欢一种持久的、恒定的、静心的状态。

而目前音乐界经常在研讨会上探讨关于"民族和世界"的问题，"东方和西方"的问题，等等。前面我在谈技法的时候已经讲了，对于为什么会形成民俗这个问题我们首先要把它搞清楚。由于过去交流不便，又由于地理状况的不同，比如有些地方是沙漠，它的音乐悠扬；而草原上就充满生机；江南水乡多加雕琢，因为它的每一处景都像盆景一样精致秀丽；具有某种海盗气质，音乐就威猛。所谓的"人法地"，人类开始的灵感是大地给予的，所以形成各地区不同的音乐风格，也可以说是由于闭塞而形成的。但回到现在，还怎么讲闭塞的问题呢？这显然就把问题谈偏了。另外，所谓地区风格、世界风格、其他什么风格，我觉得都是牵强的，只有一点，就是个人风格。如果你这个人可以被无限复制，那么你的音乐就可以被无限复制；如果你这个人

是独一无二的,你所写出来的音乐在这个世界上自然是独一无二的。在世界上,指纹可以被分为那么多类,同一种指纹只有千万分之一的重复概率。每个人写音乐作品,只要是由你自己的感觉和思考以及你自己的脾性所组成的东西,那它就是你个人的。只要它完全是你个人的东西,那么它的所谓的风格就已经存在了。它在这个世界上就不可被复制,这就是艺术所追求的。不可能在勋伯格发明十二音之后,所有的人都在后面跟着写十二音,这首先就是违背艺术规律,也谈不上什么艺术创造。艺术是每个人依靠自己记录下的和别人不同的艺术方式,因为世界上的每一个人都是不一样的。越有特点的人,比如郭文景,他写出来的东西就越鲜明。你要刻意地说你是中国的,刻意地说你是世界的,我觉得那个都是没有意义的。所以我觉得某些争论与历史、事实、创作都不符,谈到风格,就只有个人风格。

此外,目前的中国音乐界,说得太多,作品太少,少得可怜,上演率更少。

针对作曲家来说,我们现在还没有一个人可以写出贝多芬那么多的作品,没有一个量的积累就不可能达到质的飞越,创作必须是要满出来、溢出来,这里面自然就有话可说了,还是要多写。作曲家无疑是中国新文化的最先驱,音乐界唯一的问题就是,要是能够使中国的音乐市场像一个大超市一样让人任意选择,那个时候,音乐的春天就来了!"文化大革命"时期,大家都排着长队,就为买那么点棒子面,能说那是个富强的时代吗?如果音乐就像北京的沃尔玛超市一样,可以进去随意选择,这就完全不一样了。所有的音乐家,心态都应该平和,不要指望着所有的人排着长队抢购你音乐会的票。首先要问自己,你做了多少努力,不要因为别人报纸上一篇评价,"亚洲第一"什么的,就觉得自己了不得了,并且把这张报纸剪下来,到处宣扬,各种简历上都写。其实,应该像毛泽东所说的:"雄关漫道真如铁,而今迈步从头越!"一切都要从零开始。